中国昆曲年鉴编纂委员会

中国
[昆曲年鉴]
The Yearbook of Kunqu Opera-China
2015

苏州大学出版社

图书在版编目(CIP)数据

中国昆曲年鉴.2015/朱栋霖主编.—苏州:苏州大学出版社,2015.10
ISBN 978-7-5672-1530-6

Ⅰ.①中… Ⅱ.①朱… Ⅲ.①昆曲—2015—年鉴 Ⅳ.①J825.53—54

中国版本图书馆 CIP 数据核字(2015)第 228206 号

书　　名:	中国昆曲年鉴(2015)
编　　者:	《中国昆曲年鉴》编纂委员会
主　　编:	朱栋霖
责任编辑:	刘　海
装帧设计:	吴　钰
出版发行:	苏州大学出版社(Soochow University Press)
出 品 人:	张建初
社　　址:	苏州市十梓街1号　邮编:215006
印　　刷:	苏州工业园区美柯乐制版印务有限责任公司
E-mail:	Liuwang@suda.edu.cn　　QQ:64826224
邮购热线:	0512-67480030
销售热线:	0512-65225020
开　　本:	889 mm×1 194 mm　印张:33　插页:60　字数:1140 千
版　　次:	2015 年 10 月第 1 版
印　　次:	2015 年 10 月第 1 次印刷
书　　号:	ISBN 978-7-5672-1530-6
定　　价:	328.00 元

凡购本社图书发现印装错误,请与本社联系调换。服务热线:0512-65225020

《中国昆曲年鉴》编纂委员会

主　任　董　伟

副主任　诸　迪　吕育忠　陈　嵘　徐春宏　朱栋霖

委　员　（按姓氏笔画为序）

　　　　叶长海　许浩军　朱栋霖　朱恒夫
　　　　李鸿良　汪世瑜　张继青　张胜建
　　　　吴新雷　杨凤一　谷好好　林为林
　　　　罗　艳　郑培凯　洪惟助　周华斌
　　　　侯少奎　俞为民　徐白云　傅　谨
　　　　谢柏梁　蔡少华　蔡正仁

主　编　朱栋霖

编辑说明
Editor Explanation

一、中国昆曲于 2001 年被联合国教科文组织列入"人类口头与非物质遗产代表作"名录。《中国昆曲年鉴》是关于中国昆曲的资料性、综合性年刊，记载中国昆曲的保护、传承、发展的年度状况。《中国昆曲年鉴》以学术性、文献性、资料性、纪实性为宗旨，为了解中国昆曲年度状况提供全方位信息。

二、《中国昆曲年鉴》(2015)记载 2014 年度中国昆曲的保护传承工作和基本情况，各昆剧院团的艺术表演和相关活动，记录年度昆曲进展，聚焦年度昆曲热点，展示年度昆曲成就。

三、《中国昆曲年鉴》(2015)共设 18 个栏目：(1)特载；(2)北方昆曲剧院；(3)上海昆剧团；(4)江苏省演艺集团昆剧院；(5)浙江昆剧团；(6)湖南省昆剧团；(7)江苏省苏州昆剧院；(8)永嘉昆剧团；(9)台湾昆剧团；(10)2014 年度推荐剧目；(11)2014 年度推荐艺术家；(12)昆剧教育；(13)昆曲曲社；(14)昆曲研究；(15)昆曲研究 2014 年度推荐论文；(16)昆曲博物馆；(17)昆事记忆；(18)中国昆曲 2013 年度记事。

四、《中国昆曲年鉴》附设英文目录。

五、《中国昆曲年鉴》(2015)选登图片 400 余幅，编排次序系与正文目录所标示内容一致，唯在每辑图片起始设以标题，不再另列图片目录。

六、《中国昆曲年鉴》(2015)的封面采用 2014 年羊生肖瓦当，底图系清徐扬《盛世繁华图》中姑苏遂初园厅堂演剧部分，18 个栏目的中扉页插图系采自明版传奇木刻版画，封底图采用已故昆曲家倪传钺绘苏州昆剧传习所图。

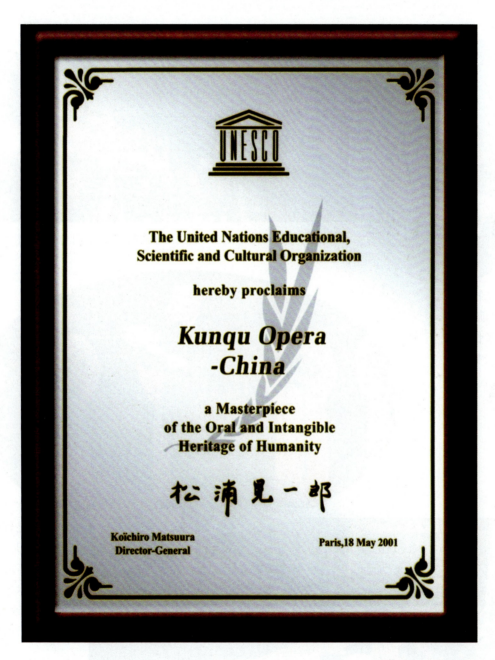

特 载

名家传戏——2014全国昆曲《牡丹亭》传承汇报演出

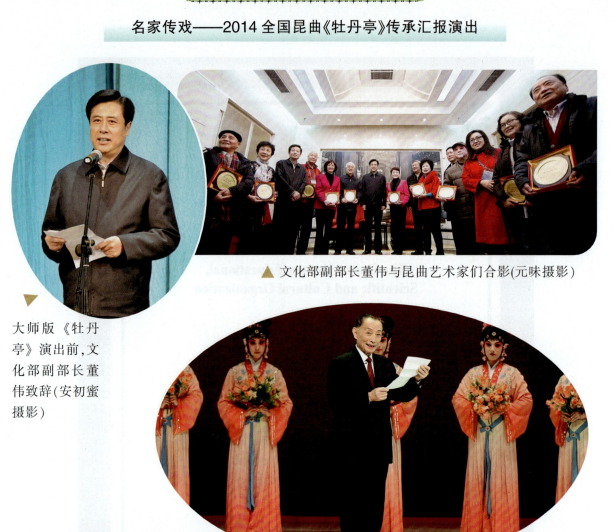

大师版《牡丹亭》演出前,文化部副部长董伟致辞(安初蜜摄影)

文化部副部长董伟与昆曲艺术家们合影(元味摄影)

上海昆剧团典藏版《牡丹亭》演出后,著名京剧表演艺术家梅葆玖上台致辞祝贺(陆梨青摄影)

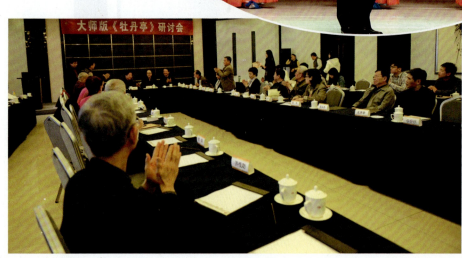

大师版《牡丹亭》研讨会现场

特 载

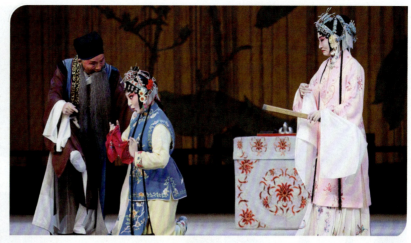

▲《牡丹亭·闺塾》剧照（沈世华饰杜丽娘，陆永昌饰陈最良，魏春荣饰春香；元味摄影）

▲《牡丹亭·闺塾》剧照（沈世华饰杜丽娘；元味摄影）

▲ 文化部艺术司副司长吕育忠在"名家传戏"——全国昆曲《牡丹亭》传承汇报演出新闻发布会上（陆梨青摄影）

▽《牡丹亭·惊梦》剧照（华文漪饰杜丽娘，岳美缇饰柳梦梅；元味摄影）

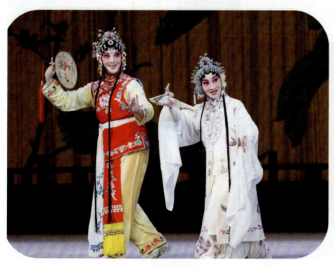

▲《牡丹亭·游园》剧照（沈世华饰杜丽娘，魏春荣饰春香；元味摄影）

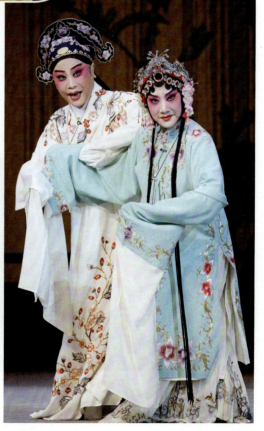

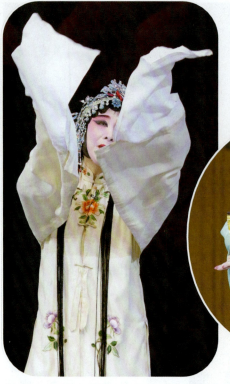

▲《牡丹亭·写真》剧照(王奉梅饰杜丽娘;元味摄影)

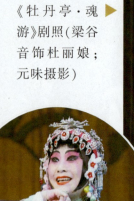

▶《牡丹亭·魂游》剧照(梁谷音饰杜丽娘;元味摄影)

▲《牡丹亭·寻梦》剧照(梁谷音饰杜丽娘;元味摄影)

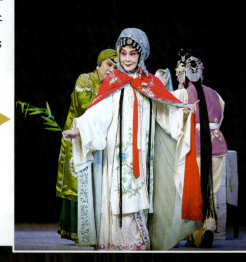

▶《牡丹亭·离魂》剧照(张继青饰杜丽娘,王维艰饰杜母,徐华饰春香;元味摄影)

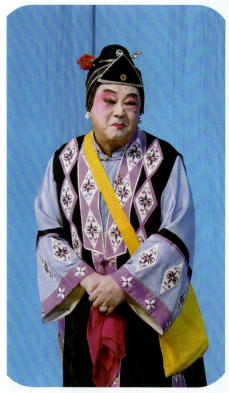

▲《牡丹亭·道觋》剧照(刘异龙饰石道姑;元味摄影)

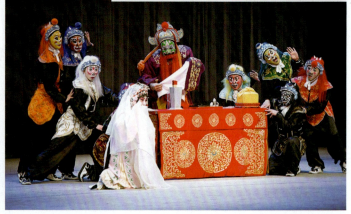

▲《牡丹亭·冥判》剧照(侯少奎饰胡判官,梁谷音饰杜丽娘;元味摄影)

特 载

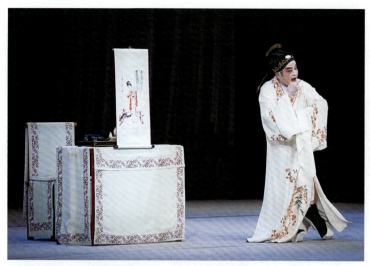

▲《牡丹亭·叫画》剧照（汪世瑜饰柳梦梅；元味摄影）

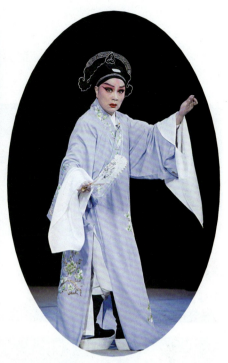

▲《牡丹亭·拾画》剧照（石小梅饰柳梦梅；元味摄影）

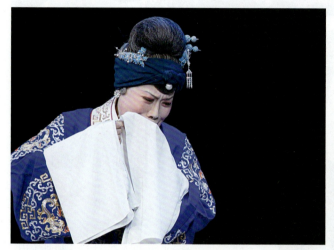

▲《牡丹亭·忆女》剧照（王小瑞饰杜母；元味摄影）

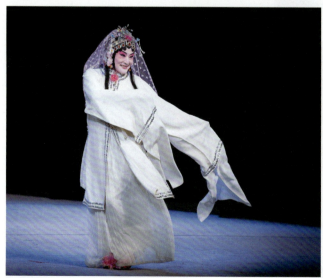

▲《牡丹亭·幽媾》剧照（张洵澎饰杜丽娘；元味摄影）

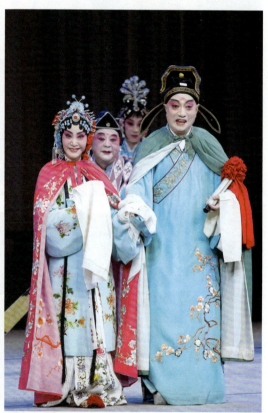

▲《牡丹亭·婚走》剧照（蔡正仁饰柳梦梅，杨春霞饰杜丽娘，刘异龙饰石道姑；元味摄影）

重要活动之《牡丹亭》展演剧照

天香版《牡丹亭》剧照（雷玲饰杜丽娘，王福文饰柳梦梅）

典藏版《牡丹亭》剧照（余彬饰杜丽娘，倪虹饰春香）

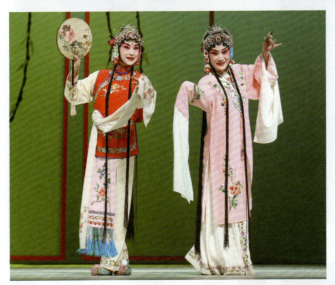

永嘉版《牡丹亭》剧照（由腾腾饰杜丽娘，胡维露饰柳梦梅）

南昆版《牡丹亭》剧照（徐云秀饰杜丽娘）

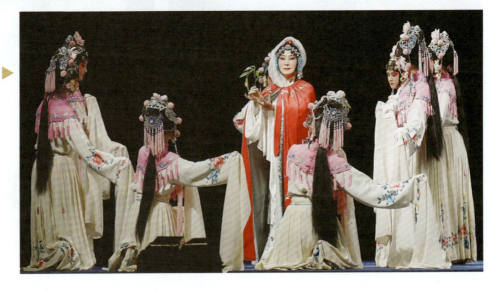

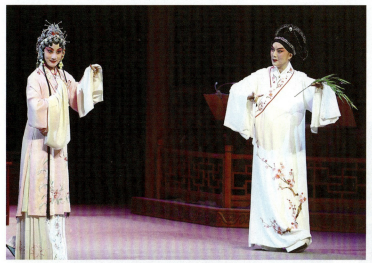

▲ 御庭版《牡丹亭》剧照（杨崑饰杜丽娘，毛文霞饰柳梦梅）

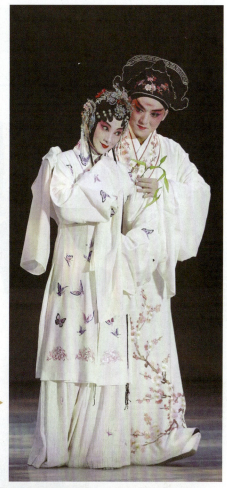

青春版《牡丹亭》剧照（沈丰英饰杜丽娘，俞玖林饰柳梦梅）▶

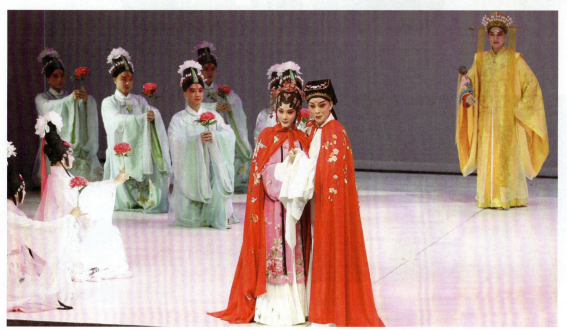

▲ 大都版《牡丹亭》剧照（朱冰贞饰杜丽娘，翁佳慧饰柳梦梅）

北方昆曲剧院

重要活动之昆剧传统剧目《五人义》重归舞台

▲ 昆曲电影《红楼梦》荣获第10届摩纳哥国际电影节天使奖,执行制片人凌金玉接受BBC采访

▲ 昆曲电影《红楼梦》荣获第10届摩纳哥国际电影节天使奖,BBC前方记者主动要求与中方代表团合影

▲ 昆曲电影《红楼梦》荣获第10届摩纳哥国际电影节天使奖,执行制片人凌金玉致领奖词

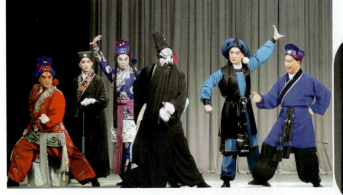

▲ 昆剧《五人义》剧照(程千荣饰校尉,谷峰饰皂隶,刘建华饰校尉,侯少奎饰颜佩韦,张欢饰校尉,赵军饰皂隶,曹龙生饰百姓)

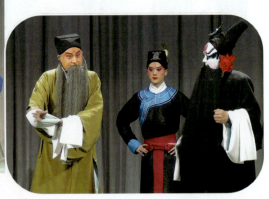

▲ 昆剧《五人义》剧照(海军饰周顺昌,王琛饰皂隶,侯少奎饰颜佩韦)

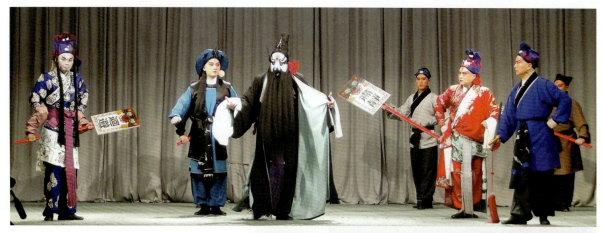

▲ 昆剧《五人义》剧照（史舒越饰沈阳，饶子为饰马杰，侯少奎饰颜佩韦，曹龙生饰百姓，丁晨元饰杨念如，王德林饰周文元）

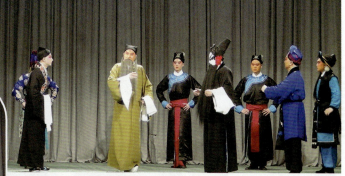

▲ 昆剧《五人义》剧照（肖向平饰周羽仪，海军饰周顺昌，王琛饰皂隶，侯少奎饰颜佩韦，霍鑫饰皂隶，王德林饰周文元，饶子为饰马杰）

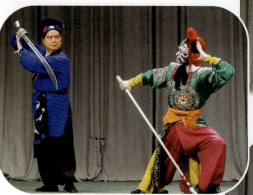

▲ 昆剧《五人义》剧照（王德林饰周文元，侯雪龙饰李大）

◀ 昆剧《五人义》剧照（王德林饰周文元，谭志涛饰地葫芦）

昆剧《五人义》剧照 ▶
（赵军饰百姓，曹龙生饰百姓，杨迪饰百姓，谷峰饰百姓，史舒越饰沈阳，王德林饰周文元，侯少奎饰颜佩韦，饶子为饰马杰，丁晨元饰杨念如）

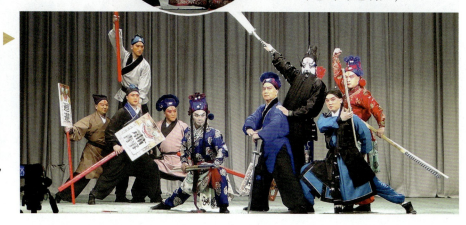

上海昆剧团

2014年主要活动介绍

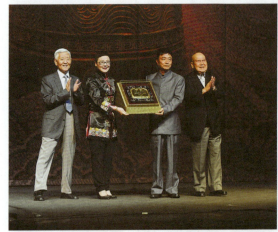

5月18日,上海昆剧团创排的新编历史剧《景阳钟》,在获得精品剧目资助、文华奖、昆剧节优秀剧目奖榜首等一系列荣誉的基础上,又获得"中国戏曲学会奖"。中国戏曲学会顾问、中国戏剧家协会主席尚长荣(右一)和副会长徐晓钟(左一)为上海昆剧团团长谷好好(左二)、党总支书记史建颁奖

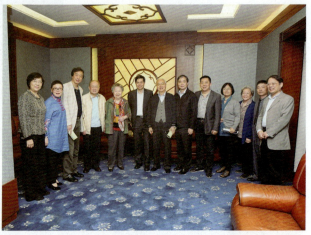

5月18日,上海昆剧团创排的新编历史剧《景阳钟》,在获得精品剧目资助、文华奖、昆剧节优秀剧目奖榜首等一系列荣誉的基础上,又获得"中国戏曲学会奖"

▲ 上海昆剧团团长谷好好与画家朱刚共同搭乘"京昆文化号"地铁专列

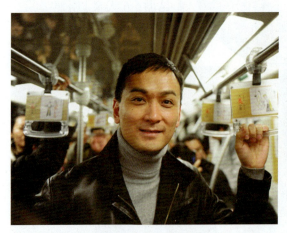

▲ "京昆文化号"地铁专列即景之上昆青年艺术家黎安

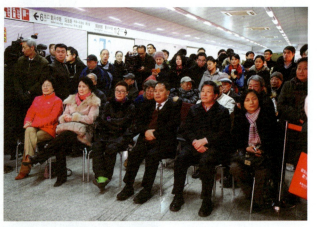

▲ 2月14日下午,上海地铁轨交开行"京昆文化号"专列启动仪式在轨交10号线新天地站拉开帷幕

2014年文化部推荐优秀剧目洛阳展演月

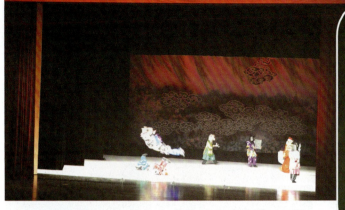

▲ 上海昆剧团应文化部之邀赴洛阳参加第32届中国洛阳牡丹文化节——2014文化部推荐优秀剧目洛阳展演月。4月12日、13日，在洛阳歌剧院演出"俞言版"《牡丹亭》，主演黎安、沈昳丽

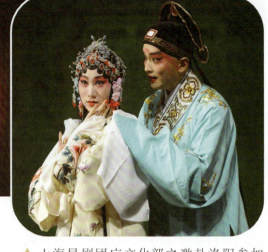

▲ 上海昆剧团应文化部之邀赴洛阳参加第32届中国洛阳牡丹文化节——2014文化部推荐优秀剧目洛阳展演月。4月12日、13日，洛阳歌剧院，"俞言版"《牡丹亭》，主演黎安（饰柳梦梅）、沈昳丽（饰杜丽娘）

▲ 4月18日，"兰馨辉耀一甲子"——昆大班从艺60周年纪念演出活动举行新闻发布会暨开票仪式，绍兴路9号门口蜿蜒的购票"长龙"

▲ 4月18日，"兰馨辉耀一甲子"——昆大班从艺60周年纪念演出活动"新闻发布会暨开票仪式，上昆国宝级艺术家们为购票戏迷签名

◀ 4月18日，"兰馨辉耀一甲子"——昆大班从艺60周年纪念演出活动新闻发布会暨开票仪式

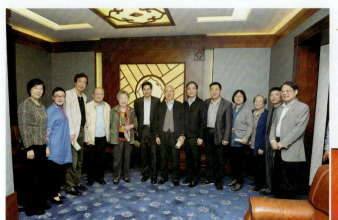

▶ 5月17日—21日,"兰馨辉耀一甲子"——昆大班从艺60周年系列演出活动在上海天蟾逸夫舞台上演,图为贵宾们合影

5月17日—21日,"兰馨辉耀一甲子"——昆大班从艺60周年系列演出活动在上海天蟾逸夫舞台上演 ▶

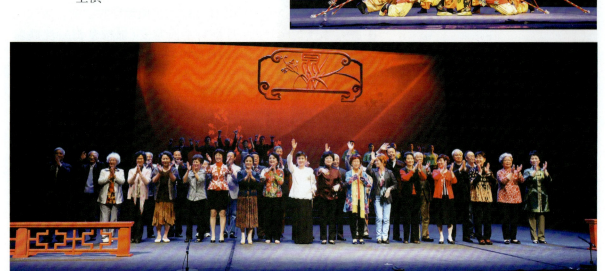

▲ 5月17日—21日,"兰馨辉耀一甲子"——昆大班从艺60周年系列演出活动在上海天蟾逸夫舞台上演,图为昆大班大合影

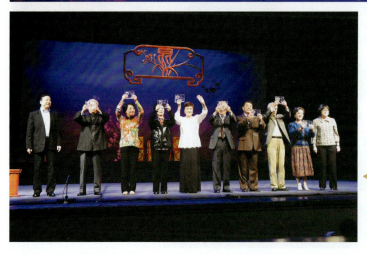

◀ 5月17日—21日,"兰馨辉耀一甲子"——昆大班从艺60周年系列演出活动在上海天蟾逸夫舞台上演,图为为老艺术家颁发水晶纪念奖杯

上海昆剧团

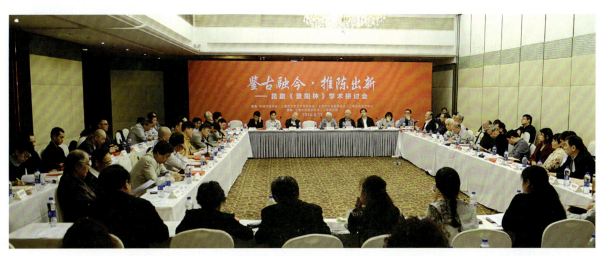

▲ 5月19日,"鉴古融今 推陈出新——昆剧《景阳钟》学术研讨会"在上海隆重举行

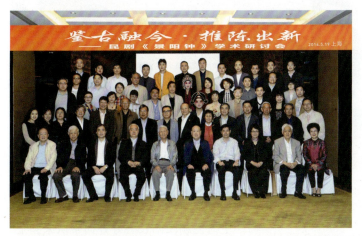

▲ 5月19日,"鉴古融今 推陈出新——昆剧《景阳钟》学术研讨会"合影留念

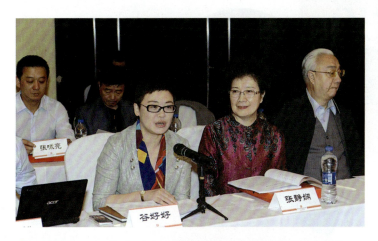

▲ 5月19日,"鉴古融今 推陈出新——昆剧《景阳钟》学术研讨会"在上海隆重举行,上海昆剧团团长谷好好发言

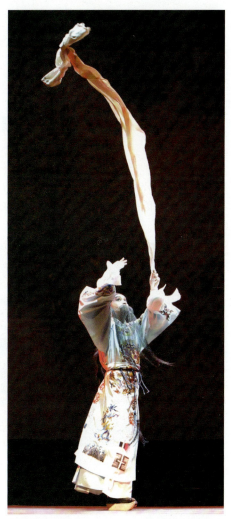

▲ 9月7日,上海昆剧团创排的新编历史剧《景阳钟》参加上海戏曲艺术中心"海上风韵",在香港沙田大会堂献演,主演黎安(饰崇祯皇帝)

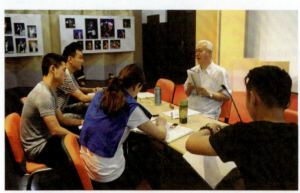
▲ 8月1日，上海昆剧团一年一度的"艺德兼修，承戏传人"——夏季业务集训如期举行。图为蔡正仁老师在教授弟子

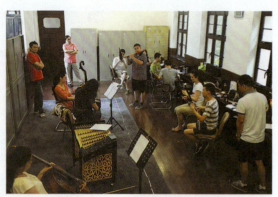
▲ 8月1日，上海昆剧团一年一度的"艺德兼修，承戏传人"——夏季业务集训如期举行。图为乐队在训练

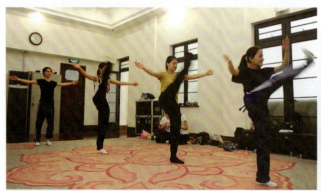
▲ 8月1日，上海昆剧团一年一度的"艺德兼修，承戏传人"——夏季业务集训如期举行

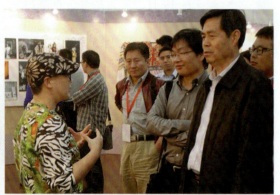
▲ 10月19日晚，中国剧协全国青年戏剧评论家研修班学员来到上海昆剧团交流学习。上海昆剧团团长谷好好向带队来到上昆的中国戏剧家协会分党组书记季国平及青评班学员介绍上昆

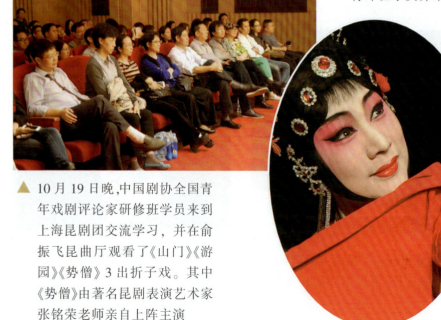

▲ 10月19日晚，中国剧协全国青年戏剧评论家研修班学员来到上海昆剧团交流学习，并在俞振飞昆曲厅观看了《山门》《游园》《势僧》3出折子戏。其中《势僧》由著名昆剧表演艺术家张铭荣老师亲自上阵主演

◀ 10月26日，上海昆剧团携昆剧《潘金莲》亮相上海群众艺术馆。该剧是上海昆剧团2014年剧目传承的重头戏。图为主演沈昳丽（饰潘金莲）

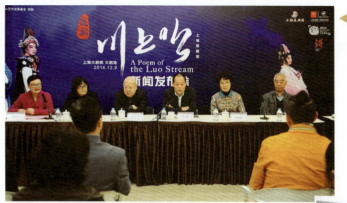

11月9日下午,上海昆剧团创排的新编历史剧《川上吟》在上海大剧院举行新闻发布会,中国戏剧家协会主席、著名京剧表演艺术家尚长荣,上海大剧院艺术中心党委书记、总裁张哲,上海戏曲艺术中心党委书记、总裁张鸣,著名昆剧表演艺术家张静娴、张铭荣,上海昆剧团团长谷好好等悉数亮相

《川上吟》发布会前合影(左起:张哲、尚长荣、谷好好、张鸣)

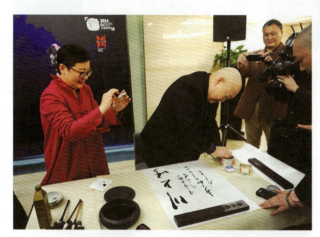

在《川上吟》新闻发布会上,中国戏剧家协会主席、著名京剧表演艺术家尚长荣亲笔题写剧名

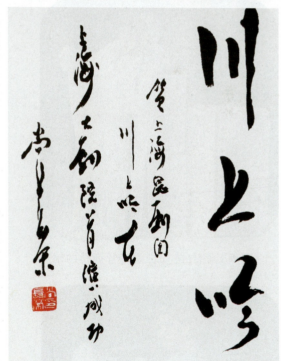

尚长荣老师为《川上吟》亲笔题写的剧名

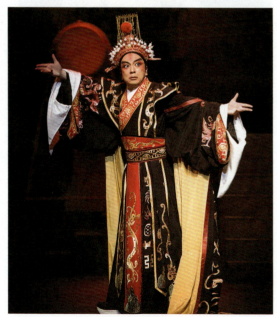

12月9日,昆剧《川上吟》上演于上海大剧院。图为主演吴双(饰曹丕)

12月《牡丹亭》进京专题——上昆典藏版《牡丹亭》

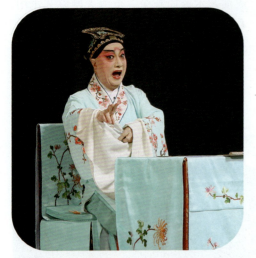
▲《叫画》剧照（昆大班蔡正仁饰柳梦梅）

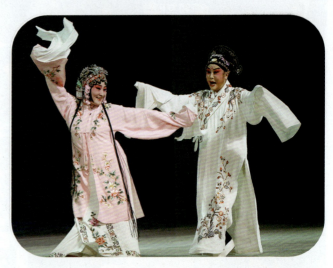
▲《惊梦》剧照（昆大班岳美缇、张洵澎分饰柳梦梅、杜丽娘）

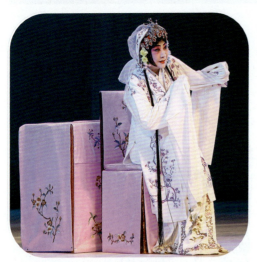
▲《离魂》剧照（昆大班梁谷音饰杜丽娘）

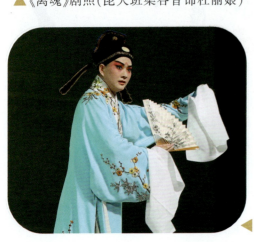
▲《拾画》剧照（昆四班胡维露饰柳梦梅）

◀《冥誓》剧照（昆三班黎安、昆四班罗晨雪分饰柳梦梅、杜丽娘）

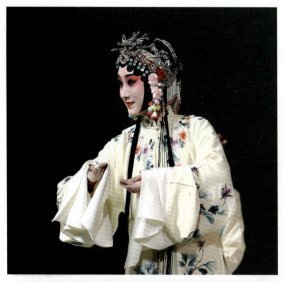

▲《写真》剧照（昆五班张莉饰杜丽娘）

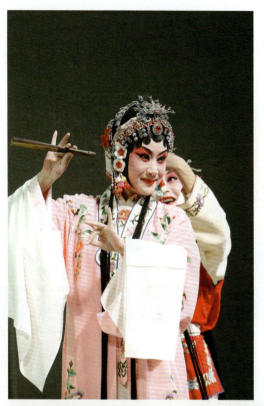

◀《游园》剧照（昆三班余彬饰杜丽娘）

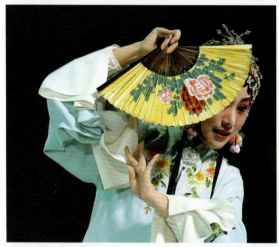

▲《寻梦》剧照（昆三班沈昳丽饰杜丽娘）

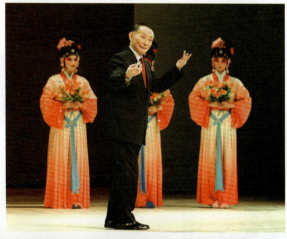

梅葆玖先生亮相上海昆剧团典藏版▶
《牡丹亭》舞台，并现场演唱

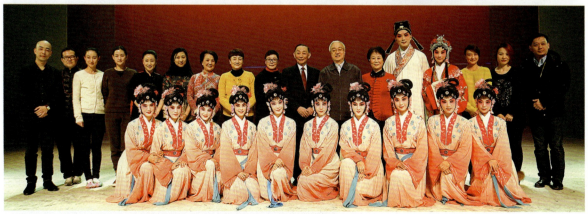

▲上海昆剧团典藏版《牡丹亭》全体工作人员合影

2014年度各项活动

2014年1月6日,上海昆剧团团长谷好好(中)等在《景阳钟》获"国家舞台艺术精品工程"发布会上

2月14日,"京昆文化号"地铁专列在上海地铁10号线马当路站启动

4月12日,上海昆剧团在洛阳歌剧院演出《牡丹亭》(主演黎安、沈昳丽)

昆大班从艺60周年纪念演出活动开幕庆典,全国七大昆曲院团长登台朗诵(上海天蟾逸夫舞台,2014年5月17日)

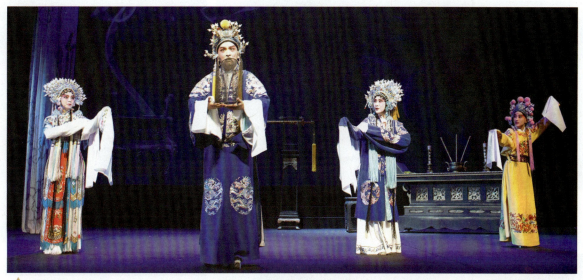

▲《景阳钟》剧照（导演谢平安，编剧周长赋，主演黎安、余彬、吴双、季云峰、缪斌，主笛钱寅；上海天蟾逸夫舞台，2014年5月18日）

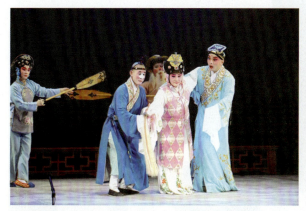

▲ 昆大班从艺60周年纪念演出活动之《玉簪记·秋江》（主演张洵澎、黎安；上海天蟾逸夫舞台，2014年5月19日）

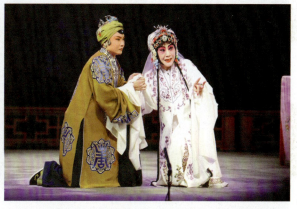

▲ 昆大班从艺60周年纪念演出活动之《牡丹亭》（梁谷音（右）饰杜丽娘；上海天蟾逸夫舞台，2014年5月19日）

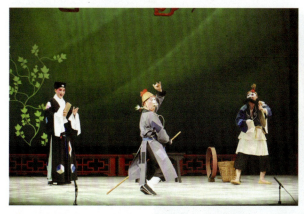

▲ 昆大班从艺60周年纪念演出活动之《绣襦记·收留教歌》（主演张铭荣、吴双、胡维露；上海天蟾逸夫舞台，2014年5月19日）

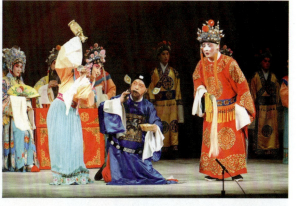

▲ 昆大班从艺60周年纪念演出活动之《惊鸿记·太白醉写》（主演蔡正仁；上海天蟾逸夫舞台，2014年5月19日）

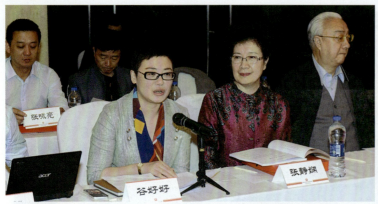

▲ 昆剧《景阳钟》学术研讨会（上海美丽园大酒店会议室，2014年5月19日）

▲ 昆大班从艺60周年纪念演出活动之《儿孙福·势僧》（主演张铭荣、缪斌；上海天蟾逸夫舞台，2014年5月20日）

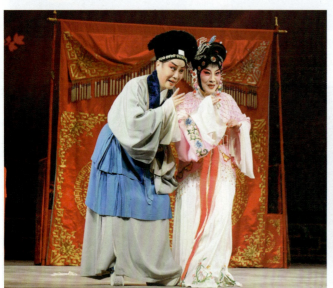

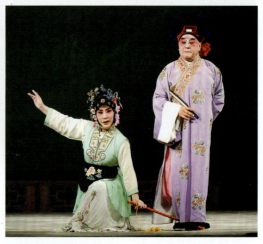

▲ 昆大班从艺60周年纪念演出活动之《占花魁·受吐》（主演岳美缇、张静娴；上海天蟾逸夫舞台，2014年5月20日）

▲ 昆大班从艺60周年纪念演出活动之《义侠记·挑帘裁衣》（主演梁谷音、刘异龙；上海天蟾逸夫舞台，2014年5月20日）

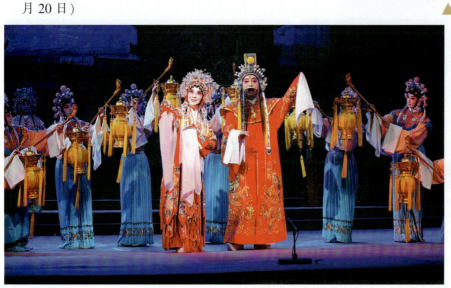

◀ 昆大班从艺60周年纪念演出活动之精华版《长生殿》（主演蔡正仁、张静娴；上海天蟾逸夫舞台，2014年5月21日）

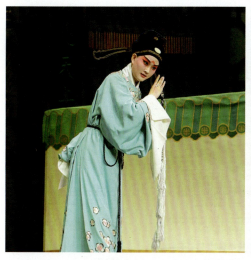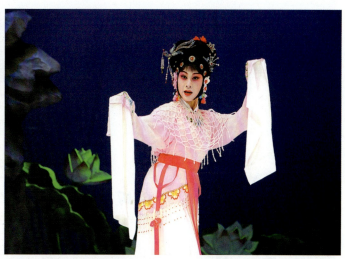

▲《墙头马上》剧照（主演罗晨雪、胡维露；太仓大剧院，2014年9月18日）

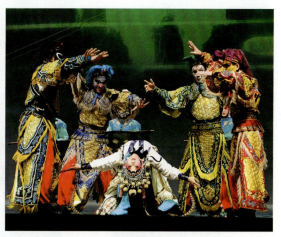

▲《孙悟空三打白骨精》排练现场（该剧2014年10月—11月演出20余场。左起：主演钱瑜婷、艺术指导王芝泉、主教老师谷好好、主演赵文英、主演谭笑、主演娄云啸、艺术指导张铭荣、主教老师赵磊；该剧导演系倪广金）

▲《孙悟空三打白骨精》剧照（导演倪广金，主演赵文英、钱瑜婷、娄云啸、谭笑）

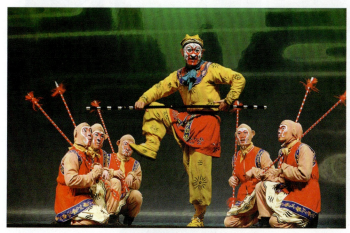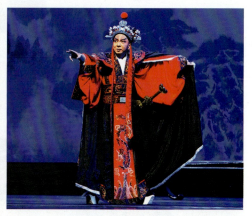

▲《孙悟空三打白骨精》剧照（导演倪广金，主演赵文英、钱瑜婷、娄云啸、谭笑）

▲《川上吟》剧照（编剧吕育忠，导演张铭荣，主演吴双、黎安、罗晨雪，主笛杨子银；上海大剧院，2014年12月9日）

江苏省演艺集团昆剧院

昆曲回故乡

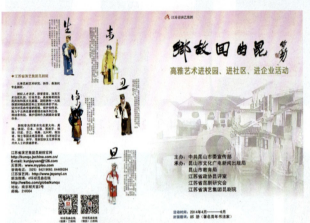

▲ 2014年"昆曲回故乡"高雅艺术进校园海报

▲ 启动仪式上,江苏省政协文化教育委员会主任、昆评室主任郭进城致辞

▲ 出席"昆曲回故乡"启动仪式的省、市领导

◀ "昆曲回故乡"高雅艺术进校园、进社区、进企业表演(2014年4月8日,昆山市玉峰实验学校)

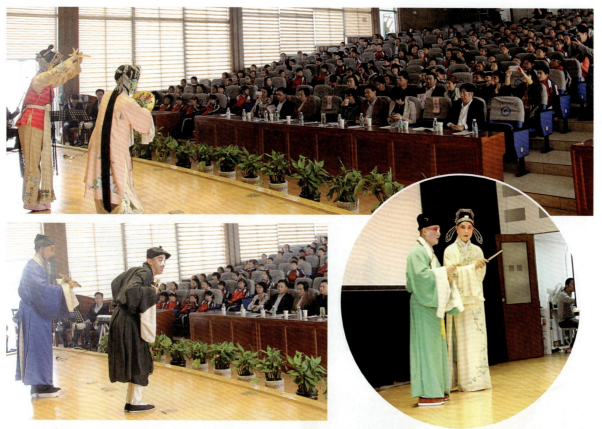

▲ "昆曲回故乡"高雅艺术进校园、进社区、进企业表演（2014年4月8日，昆山市玉峰实验学校）

▲ "昆曲回故乡"表演现场

▲ "昆曲回故乡"观众席

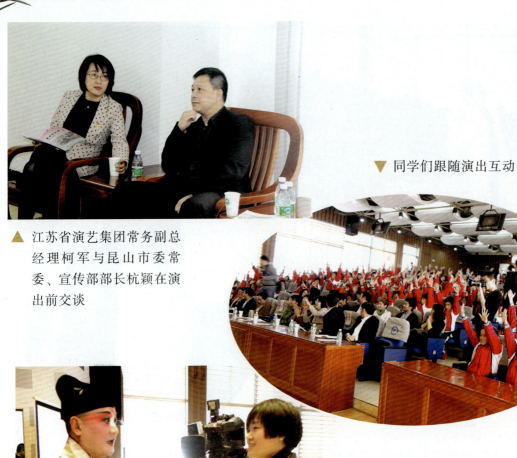

▲ 江苏省演艺集团常务副总经理柯军与昆山市委常委、宣传部部长杭颖在演出前交谈

▼ 同学们跟随演出互动

◀ 演出结束后李鸿良院长接受记者采访

▲ 演出结束后领导、演员们合影

参加台湾地区灯会活动照

▲ "2014台湾灯会——马耀南投"活动现场

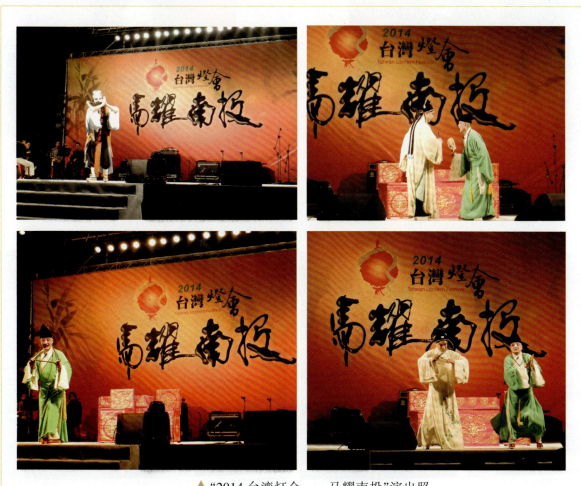

▲ "2014台湾灯会——马耀南投"演出照

香港城市大学活动照片

▲ 观众现场

▲ 香港城市大学教授郑培凯先生和李鸿良院长合影

▲ 开演前郑培凯教授向观众介绍本次活动的意义

▲ 香港城市大学演出宣传海报（王斌摄影）

▲ 香港浸会大学演出赏析会宣传海报（王斌摄影）

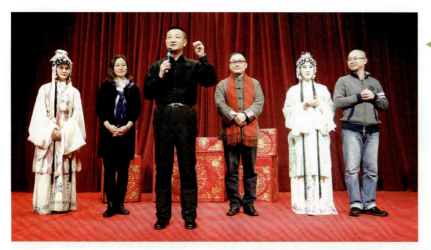

◀ 演出结束后李鸿良院长隆重介绍江苏省演艺集团昆剧院来港演出阵容情况

▲ 演出结束后学生纷纷上台与演员合影留念

▲ 在香港浸会大学进行"雅音经典"——《昆剧折子戏》赏析会

2014 朱鹮国际艺术节

▲ "2014 朱鹮国际艺术节"新闻发布会

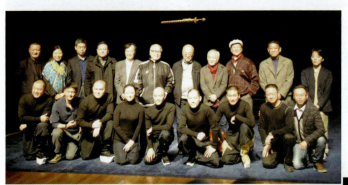
▲ "2014 朱鹮国际艺术节"金秋开幕式合影

▲ 南艺荣念曾、李鸿良、董峰三人联合讲座（2014 年 11 月 4 日）

▲ 刘晓义南京艺术学院表演工作坊（2014 年 11 月 5 日）

▲ "2014 朱鹮国际艺术节"演出日程表

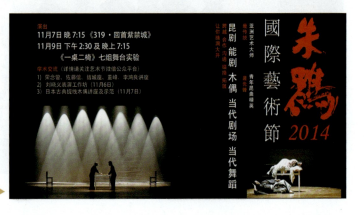
"2014 朱鹮国际艺术节"演出节目单 ▶

《回首紫禁城》演出剧照

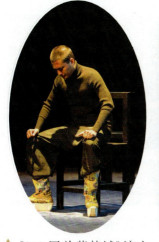
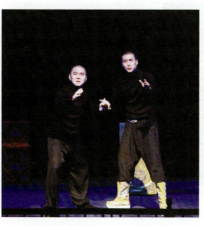
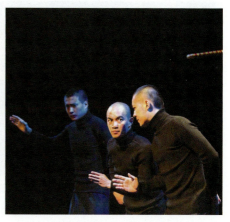

▲《319回首紫禁城》演出剧照（杨阳饰朱由检；兰苑剧场，2014年11月7日）

▲《319回首紫禁城》演出剧照（王承恩·李自成·大臣：赵于涛饰；兰苑剧场，2014年11月7日）

▲《319回首紫禁城》演出剧照（杨阳饰朱由检，魏忠贤·大臣：钱伟饰，刘啸簀饰；兰苑剧场，2014年11月7日）

《319回首紫禁城》演出剧照（周皇后·长平公主：徐思佳饰；兰苑剧场，2014年11月7日）▶

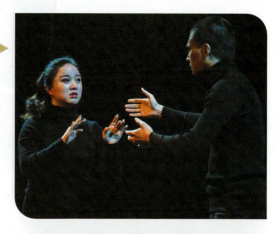

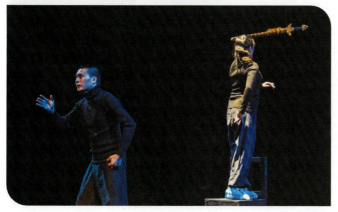

《319回首紫禁城》演出剧照，杨阳饰朱由检，周皇后·长平公主：徐思佳饰；（兰苑剧场，2014年11月7日）

排练照片

▲ "2014 朱鹮国际艺术节"排练一：日本结城孙三郎提线木偶戏

▲ "2014 朱鹮国际艺术节"排练二：日本提线木偶戏

"2014 朱鹮国际艺术节"▶排练三：佐滕信导演（右二）给演员说戏

▲ "2014 朱鹮国际艺术节"排练四：日本提线木偶戏

▲ "2014 朱鹮国际艺术节"排练五：日本提线木偶戏

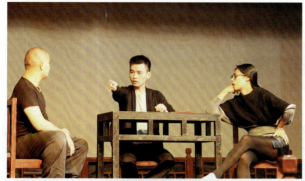

◀ "2014朱鹮国际艺术节"：
一桌二椅实验剧排练

▼ "2014朱鹮国际艺术节"创作团队合影

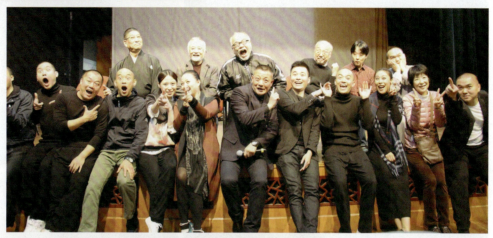

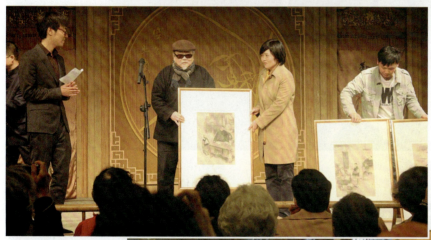

◀ 戴敦邦先生"俞振飞系列画作"捐赠仪式（2014年4月13日）

春日昆博戏曲 ▶
幼儿教育课堂
（2014年4月
18日）

浙江昆剧团

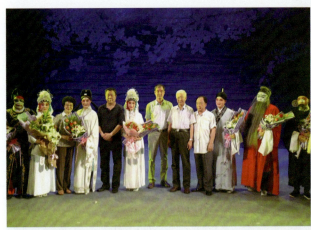

▲《红梅记》演职员合影

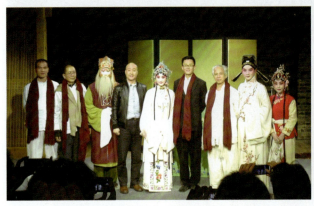

▲在浙江大学宁波理工学院演出合影
（2014年9月28日）

▲在南浔锦绣小学演出现场
（2014年5月21日）

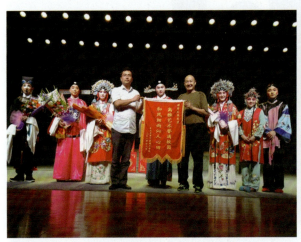

▲御乐堂《牡丹亭》演职员合影

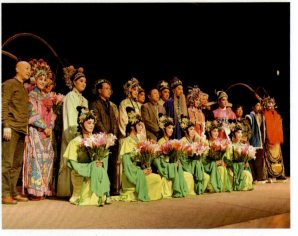

▲在遂昌参加"汤公节"演出《临川梦影》

下乡演出

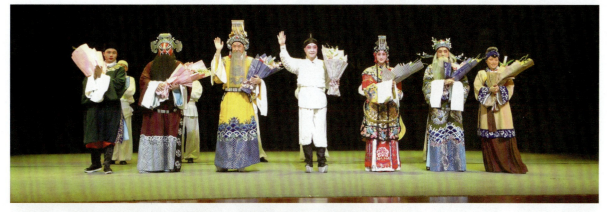

▲《十面埋伏》在绍兴诸暨下乡演出(2014年6月4日—5日)

▼在温州市龙湾龙东社区文化礼堂演出现场(2014年7月7日)

▲在遂昌县石练镇淤溪村文化礼堂演出合影(2014年8月25日)

◀在温州市龙湾龙锦社区文化礼堂演出现场(2014年7月9日)

▶ 在温州市龙湾龙锦社区文化礼堂合影（2014年7月9日）

▲ 在温州市龙湾永兴社区文化礼堂合影（2014年7月6日）

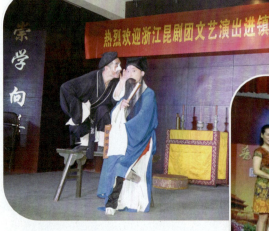

▲ 在温州市龙湾镇中社区文化礼堂演出现场（2014年7月8日）

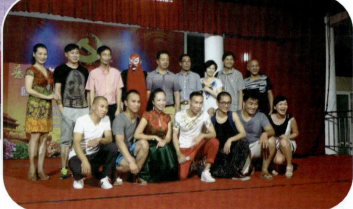

▲ 在温州市瓯海区丽岙街道杨宅村文化礼堂合影（2014年8月27日）

北京演出《牡丹亭》

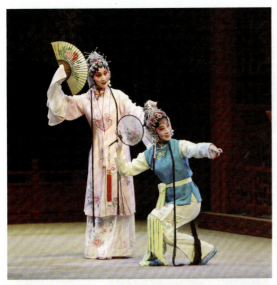
▲《游园》剧照（胡娉饰杜丽娘、白云饰春香）

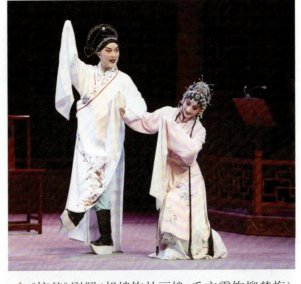
▲《惊梦》剧照（胡娉饰杜丽娘、毛文霞饰柳梦梅）

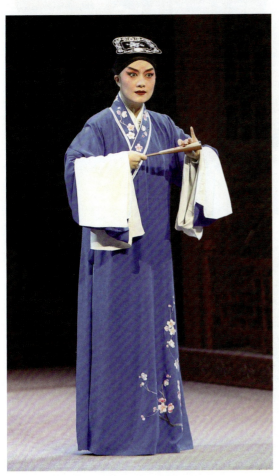
▲《言怀》剧照（毛文霞饰柳梦梅）

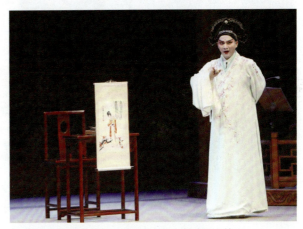
▲《玩真》剧照（曾杰饰柳梦梅）

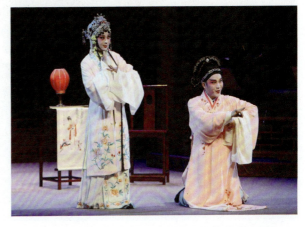
▲《幽媾》剧照（杨崑饰杜丽娘、曾杰饰柳梦梅）

浙昆第六代传承人"代"字辈期末考试汇报

浙昆六代传承人"代字辈"第一学年期末考试男生把子功汇报

浙昆六代传承人"代字辈"第一学年期末考试毯功汇报

▲ 浙昆六代传承人"代字辈"第一学年期末考试腿功汇报

湖南省昆剧团

2014年度各项活动图片

▲ 湖南省昆剧团举办"小桃红·满庭芳"——美丽郴州赏昆曲活动,演出《烂柯山·痴梦》(傅艺萍饰崔氏;湖南省昆剧团古典剧场,2014年3月22日)

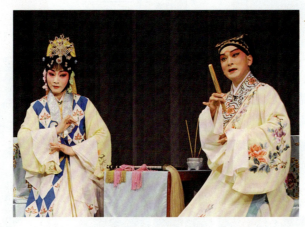

◀ 湖南省昆剧团举办"小桃红·满庭芳"——美丽郴州赏昆曲活动,演出《玉簪记·琴挑》(雷玲饰陈妙常,黎安饰潘必正;湖南省昆剧团古典剧场,2014年3月28日)

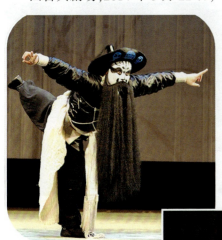

▲ 湖南省昆剧团举办"小桃红·满庭芳"——美丽郴州赏昆曲活动,演出《草庐记·芦花荡》(蔡路军饰张飞;湖南省昆剧团古典剧场,2014年3月27日)

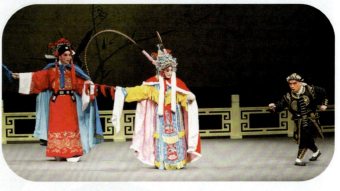

▲ 湖南省昆剧团演出《青冢记·出塞》(罗艳饰王昭君,王福文饰王龙,曹文强饰马童;台北城市舞台,2014年5月)

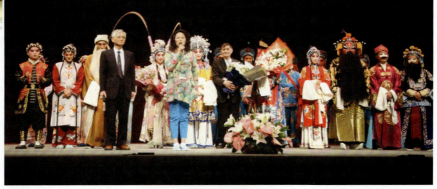

▲ 2014年5月湖南省昆剧团在台北城市舞台演出《白兔记》,演出结束后洪惟助教授上台祝贺

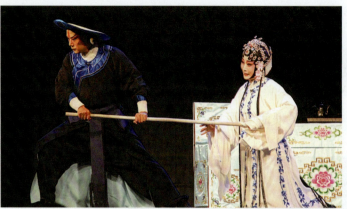

▲ 2014年10月湖南省举办"雅韵三湘·艺苑金秋"高雅艺术展示月活动，湖南省昆剧团在湖南大剧院演出《白兔记》（唐珲饰刘知远，雷玲饰李三娘；周靖雨摄影）

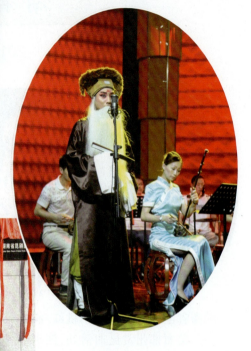

▼ "兰苑笛韵"鄢辉亮昆笛艺术个人音乐会，汤军红助阵演唱（蒋莉摄影）

▲ 湖南省昆剧团昆曲交流中心揭牌仪式，郴州市原宣传部长周迎春、副市长李庭出席揭牌活动，湖南省昆剧团团长罗艳在揭牌仪式上发言（袁意生摄影）

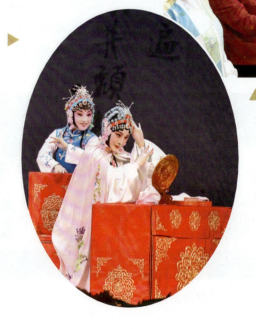

◀ 湖南省昆剧团携天香版《牡丹亭》赴京参加"名家传戏——2014全国昆曲《牡丹亭》传承汇报演出"活动（雷玲饰杜丽娘（前），张璐妍饰春香；北京梅兰芳大剧院，2014年12月19日；安初蜜摄影）

▲ 湖南省昆剧团2014年举办第三届"相约郴州"——全国优秀青年演员展演活动，天香版《牡丹亭》演出结束后湖南省文化厅厅长李晖上台慰问（左一为著名昆剧表演艺术家张洵澎老师，左二为原郴州市委常委、郴州市委宣传部部长周迎春，中间为湖南省文化厅厅长李晖，右二为郴州市政协主席陈社招，右一为湖南省昆剧团团长罗艳，也是剧中下半场杜丽娘的扮演者）

湖南省昆剧团

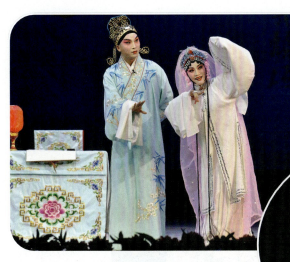

▶ 在"名家传戏——2014全国昆曲《牡丹亭》传承汇报演出"中,湖南省昆剧团演出天香版《牡丹亭》(罗艳饰杜丽娘(后),王福文饰柳梦梅;梅兰芳大剧院,2014年12月19日;安初蜜摄影)

◀ 罗艳角逐第25届上海白玉兰奖戏剧表演艺术主角奖,举办个人折子戏专场,演出《货郎担·女弹》(罗艳饰张三姑;上海天蟾逸夫舞台,2014年12月22日;万年欢摄影)

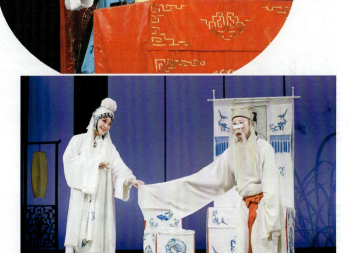

▲ 罗艳角逐第25届上海白玉兰戏剧表演艺术主角奖,举办个人折子戏专场,演出《蝴蝶梦·说亲》(罗艳饰田氏,胡刚(特邀)饰苍头;上海天蟾逸夫舞台,2014年12月22日;海青歌摄影)

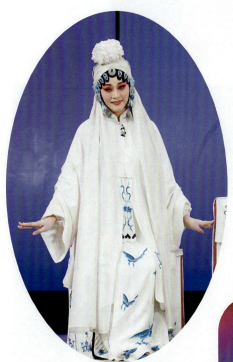

▲ 罗艳角逐第25届上海白玉兰戏剧表演艺术主角奖,举办个人折子戏专场,演出《蝴蝶梦·说亲》(罗艳饰田氏;上海天蟾逸夫舞台,2014年12月22日;海青歌摄影)

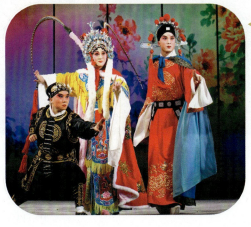

▶ 罗艳角逐第25届上海白玉兰戏剧表演艺术主角奖,举办个人折子戏专场,演出《青冢记·昭君出塞》(罗艳饰王昭君,王福文饰王龙,曹文强饰马童;上海天蟾逸夫舞台,2014年12月22日;海青歌摄影)

2014 年度重要活动图片

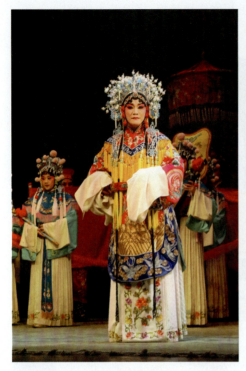

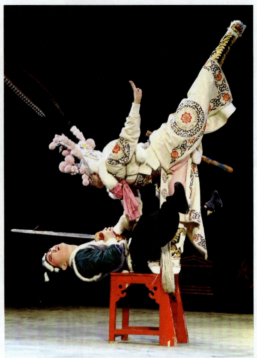

湖南省昆剧团举办"小桃红·满庭芳"——美丽郴州赏昆曲活动,演出《挡马》(史飞飞饰杨八姐,曹文强饰焦光普;湖南省昆剧团古典剧场,2014年3月15日)

湖南省昆剧团举办"小桃红·满庭芳"——美丽郴州赏昆曲活动,演出《青冢记·昭君出塞》(罗艳饰王昭君,王福文饰王龙,曹文强饰马童;湖南省昆剧团古典剧场,2014年3月8日)

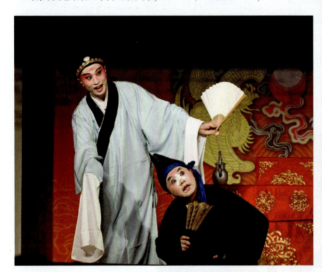

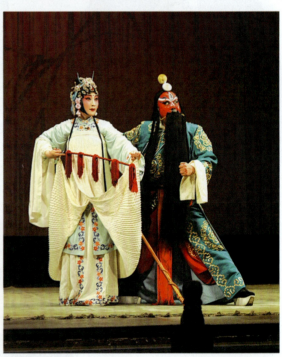

湖南省昆剧团举办"小桃红·满庭芳"——美丽郴州赏昆曲活动,演出《占花魁·湖楼》(刘嘉饰秦钟,王翔饰时阿大;湖南省昆剧团古典剧场,2014年3月22日)

湖南省昆剧团举办"小桃红·满庭芳"——美丽郴州赏昆曲活动,演出《风云会·千里送京娘》(唐珲饰赵匡胤,雷玲饰赵京娘;湖南省昆剧团古典剧场,2014年3月15日)

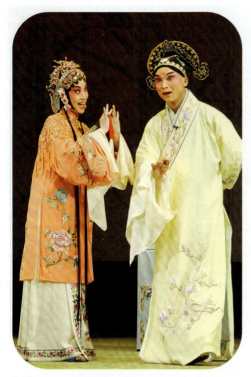

▲ 湖南省昆剧团举办"小桃红·满庭芳"——美丽郴州赏昆曲活动,举办王福文个人折子戏专场,演出《红梨记·亭会》(王福文饰赵汝舟,袁佳饰谢素秋;湖南省昆剧团古典剧场,2014年3月27日)

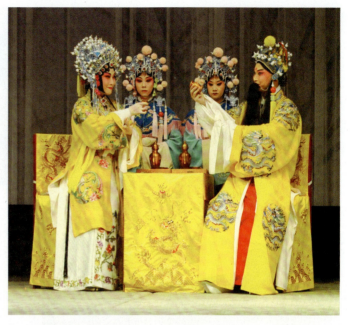

▲ 湖南省昆剧团举办"小桃红·满庭芳"——美丽郴州赏昆曲活动,举办王福文个人折子戏专场,演出《长生殿·惊变》(王福文饰唐明皇,雷玲饰杨玉环;湖南省昆剧团古典剧场,2014年3月27日)

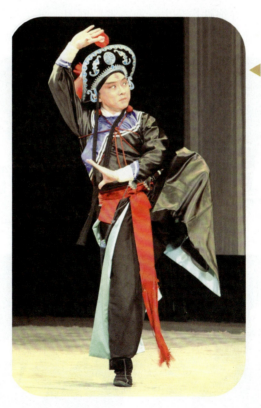

◀ 湖南省昆剧团举办"小桃红·满庭芳"——美丽郴州赏昆曲活动,上海昆剧团折子戏专场,演出《宝剑记·夜奔》(季云峰饰林冲;湖南省昆剧团古典剧场,2014年3月28日)

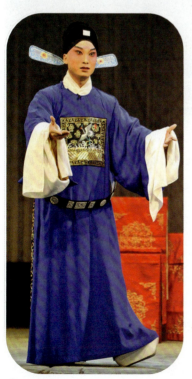

◀ 湖南省昆剧团举办"小桃红·满庭芳"——美丽郴州赏昆曲活动,举办王福文个人折子戏专场,演出《荆钗记·见娘》(王福文饰王十朋;湖南省昆剧团古典剧场,2014年3月27日)

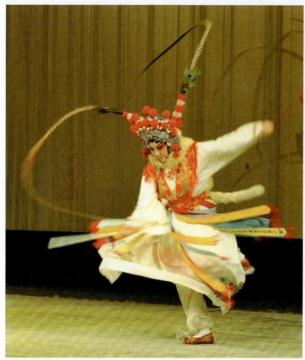

▲ 湖南省昆剧团举办"小桃红·满庭芳"——美丽郴州赏昆曲活动,上海昆剧团折子戏专场,演出《西游记·借扇》(谷好好饰铁扇公主;湖南省昆剧团古典剧场,2014年3月28日)

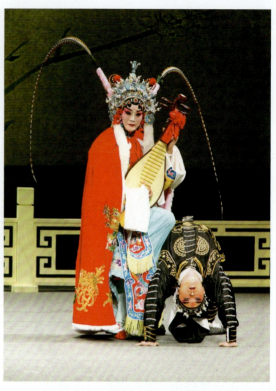

▲ 2014年5月,湖南省昆剧团在台北城市舞台演出《青冢记·出塞》(罗艳饰王昭君,王福文饰王龙,曹文强饰马童)

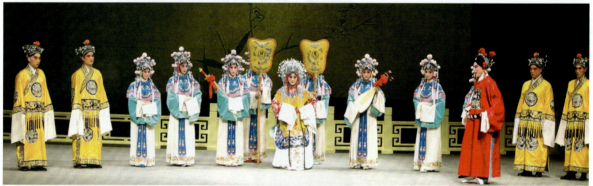

▲ 2014年5月,湖南省昆剧团在台北城市舞台演出《青冢记·出塞》(罗艳饰王昭君,王福文饰王龙,曹文强饰马童)

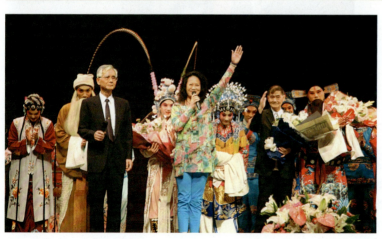

◀ 2014年5月,湖南省昆剧团携《白兔记》在台北城市舞台演出结束后团长罗艳发表感言

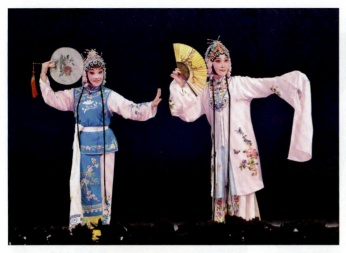

▲ 湖南省昆剧团携天香版《牡丹亭》赴京参加"名家传戏——2014 全国昆曲《牡丹亭》传承汇报演出"活动,(雷玲饰杜丽娘(上),张璐妍饰春香;北京梅兰芳大剧院,2014 年 12 月 19 日;安初蜜摄影)

▲ 在"名家传戏——2014 全国昆曲《牡丹亭》传承汇报演出"活动中,湖南省昆剧团演出天香版《牡丹亭》(雷玲饰杜丽娘(上),王福文饰柳梦梅;北京梅兰芳大剧院,2014 年 12 月 19 日;安初蜜摄影)

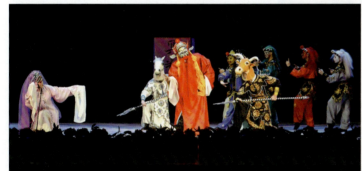

◀ 在"名家传戏——2014 全国昆曲《牡丹亭》传承汇报演出"活动中,湖南省昆剧团演出天香版《牡丹亭》(罗艳饰杜丽娘(后),刘瑶轩饰判官;北京梅兰芳大剧院,2014 年 12 月 19 日;安初蜜摄影)

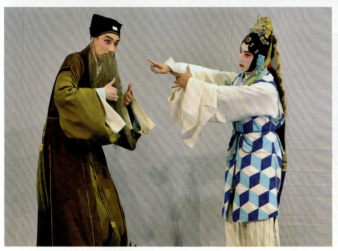

▲ "名家传戏——2014 全国昆曲《牡丹亭》传承汇报演出"活动中,湖南省昆剧团演出天香版《牡丹亭》(卢虹凯饰陈最良,刘荻饰石道姑;北京梅兰芳大剧院,2014 年 12 月 19 日;安初蜜摄影)

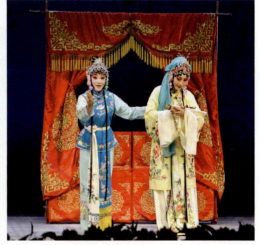

▲ 湖南省昆剧团携天香版《牡丹亭》赴京参加"名家传戏——2014 全国昆曲《牡丹亭》传承汇报演出"活动,(雷玲饰杜丽娘(上),张璐妍饰春香;北京梅兰芳大剧院,2014 年 12 月 19 日;安初蜜摄影)

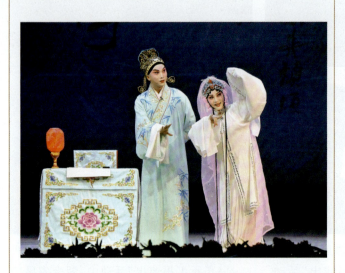

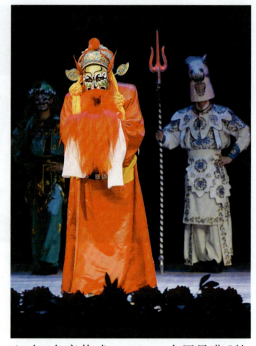

▲ 在"名家传戏——2014全国昆曲《牡丹亭》传承汇报演出"活动中,湖南省昆剧团演出天香版《牡丹亭》(刘瑶轩饰判官;北京梅兰芳大剧院,2014年12月19日;安初蜜摄影)

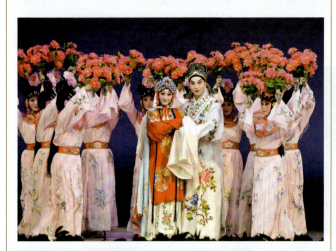

▲ 在"名家传戏——2014全国昆曲《牡丹亭》传承汇报演出"活动中,湖南省昆剧团演出天香版《牡丹亭》(罗艳饰杜丽娘(后),王福文饰柳梦梅;北京梅兰芳大剧院,2014年12月19日;安初蜜摄影)

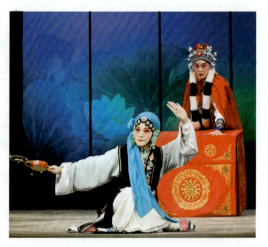

▲ 罗艳角逐第25届上海白玉兰戏剧表演艺术主角奖,举办个人折子戏专场,演出《货郎担·女弹》(罗艳饰张三姑,特邀饶子为饰李春郎;上海天蟾逸夫舞台,2014年12月22日;海青歌摄影)

目 录

特 载

"名家传戏——2014 全国昆曲《牡丹亭》传承汇报演出"开幕式致辞　董　伟 …………… 3
没有昆曲就没有梅派艺术　梅葆玖 …………………………………………………………… 3
"名家传戏——2014 全国昆曲《牡丹亭》传承汇报演出"全记录　陈　均　王亮鹏　辑 …………… 4
大师版《牡丹亭》研讨会 ……………………………………………………………………… 5
典藏版、南昆版、天香版《牡丹亭》研讨会 ………………………………………………… 7
永嘉版、大都版、青春版、御庭版《牡丹亭》研讨会 ……………………………………… 10
媒体报道、评论选粹 …………………………………………………………………………… 13
　　2014 全国昆曲《牡丹亭》传承会演发布会 …………………………………………… 13
　　大师版《牡丹亭》：真艺术不长皱纹　闫　平 ………………………………………… 14
　　姹紫嫣红梦犹残——大师版《牡丹亭》观感　元　味 ……………………………… 16
　　昆曲传承不能只靠一出《牡丹亭》　张　静 …………………………………………… 21
　　"牡丹虽好"如何换来"春色如许"　王　尴 …………………………………………… 21
　　一种"当代传统"？——从《牡丹亭》会演说起　陈　均 …………………………… 22

北方昆曲剧院

北方昆曲剧院 2014 年度昆曲工作综述　王　焱　王　巍 ………………………………… 27
　《五人义》重归舞台　王　焱 ……………………………………………………………… 28
北方昆曲剧院 2014 年度演出日志 …………………………………………………………… 28
北方昆曲剧院 2014 年度基本情况一览表 …………………………………………………… 35

上海昆剧团

上海昆剧团 2014 年度昆曲工作综述 ………………………………………………………… 39

上昆典藏版《牡丹亭》"灼热"清华园 ……………………………………………………… 41
　　老戏新探　"禁戏"新生——从昆剧《铁冠图》到《景阳钟》　张　悦 ……………… 42
　　上昆新编历史剧《景阳钟》五易其稿边演边改,几乎拿遍专业领域所有重要奖项　施晨露
　　　…………………………………………………………………………………………… 43
　　他们确立了昆剧各行当的标高　潘　妤 ………………………………………………… 45
　　上昆老艺术家从艺60周年纪念演出活动人气爆棚 ……………………………………… 46
　　上昆老艺术家从艺60周年纪念演出活动顺利落幕 ……………………………………… 47
　　几生几代几双人——献给从艺60周年的上海昆剧团老艺术家们　谷好好 …………… 48
上海昆剧团2014年度演出日志 ……………………………………………………………… 50
上海昆剧团2014年度基本情况一览表 ……………………………………………………… 54

江苏省演艺集团昆剧院

江苏省演艺集团昆剧院2014年度昆曲工作综述 …………………………………………… 57
　　昆剧院港台演出载誉归来 ………………………………………………………………… 59
　　昆剧院赴港沪演出载誉归来 ……………………………………………………………… 60
　　昆剧院京沪演出获高度赞誉 ……………………………………………………………… 60
　　昆曲经典折子戏专场《兰蕙芳菲》成功上演 …………………………………………… 61
　　花脸、花旦同办专场　经典剧目尽展"南昆"风韵　韩　琛 ………………………… 62
江苏省演艺集团昆剧院2014年度演出日志 ………………………………………………… 63
江苏省演艺集团昆剧院2014年度基本情况一览表 ………………………………………… 68

浙江昆剧团

浙江昆剧团2014年度昆曲工作综述 ………………………………………………………… 71
　　2014年重要演出 …………………………………………………………………………… 73
　　浙昆晋京展演御庭版《牡丹亭》 ………………………………………………………… 75
浙江昆剧团2014年度演出日志 ……………………………………………………………… 77
浙江昆剧团2014年度基本情况一览表 ……………………………………………………… 79

湖南省昆剧团

湖南省昆剧团2014年度昆曲工作综述 ……………………………………………………… 83
湖南省昆剧团2014年度演出日志 …………………………………………………………… 84
湖南省昆剧团2014年度基本情况一览表 …………………………………………………… 87

江苏省苏州昆剧院

江苏省苏州昆剧院2014年度昆曲工作综述 ··· 91
江苏省苏州昆剧院2014年度演出日志 ··· 92
江苏省苏州昆剧院2014年度基本情况一览表 ··· 96

永嘉昆剧团

永嘉昆剧团2014年度昆曲工作综述 ··· 99
永嘉昆剧团2014年度演出日志 ·· 101
永嘉昆剧团2014年度基本情况一览表 ··· 108

台湾昆剧团

兰庭昆剧团2014年度昆曲工作综述 ··· 111
兰庭昆剧团2014年度演出日志 ·· 114
台北昆剧团2014年度昆曲工作综述 ··· 114

2014年度推荐剧目

北方昆曲剧院2014年度推荐剧目 ··· 117
 《影梅庵忆语——董小宛》演职员表 ·· 117
 昆剧《影梅庵忆语——董小宛》创作絮语　罗怀臻 ·························· 117
上海昆剧团2014年度推荐剧目 ·· 119
 新编历史昆剧《川上吟》(剧本) ··· 119
 仅仅是一种"意图"——《川上吟》创作谈　吕育忠 ························ 129
 新编历史昆剧《川上吟》介绍 ·· 130
 传承不忘创新，创新不弃传统　徐清蓉 ······································· 131
 诗性艺术与传统昆曲的对话　李利宏　张铭荣 ······························ 132
 独一无二的"曹丕"——《川上吟》主演吴双　俞霞婷 ···················· 133
 穿越历史　感受洛神——《川上吟》主演罗晨雪　陆珊珊 ··············· 135
 曲牌是昆曲创作之"魂"——《川上吟》唱腔设计顾兆琳　俞霞婷 ····· 136
 走自己的路——《川上吟》作曲李樑　陆珊珊 ······························ 137
 用视觉重塑经典——《川上吟》舞美设计张武　张　武 ················· 137
 古典美与现代美的结合——《川上吟》服装造型设计彭丁煌、艾淑云　俞霞婷 ·········· 138

上昆新编历史剧《川上吟》下月亮相大剧院　邱俪华 …………………………………………… 139
上昆净角吴双：站在舞台哪儿都要发光　诸葛漪 …………………………………………… 140

江苏省演艺集团昆剧院2014年度推荐剧目 …………………………………………………… 141
南昆传承版《牡丹亭》（演职员表、剧本） ………………………………………………… 141
三朵梅花同台　精华版《牡丹亭》豪华登场 ………………………………………………… 148
精华版《牡丹亭》　南京再掀昆曲热 ………………………………………………………… 149

浙江昆剧团2014年度推荐剧目 ………………………………………………………………… 149
《大将军韩信》演职员表 ……………………………………………………………………… 149
《大将军韩信》曲谱 …………………………………………………………………………… 150
大武生林为林要用《大将军韩信》为昆曲武戏正名　张　玫 ……………………………… 163

湖南省昆剧团2014年度推荐剧目 ……………………………………………………………… 164
天香版《牡丹亭》（演出本） ………………………………………………………………… 164
湘昆《牡丹亭》国家大剧院首演大获成功　周　巍 ………………………………………… 171

江苏省苏州昆剧院2014年度推荐剧目 ………………………………………………………… 172
《红娘》（演出本） …………………………………………………………………………… 172
《红娘》曲谱选 ………………………………………………………………………………… 186
苏昆《西厢记》陶醉千余观众　梅　蕾 ……………………………………………………… 187

永嘉昆剧团2014年度推荐剧目 ………………………………………………………………… 188
永嘉版《牡丹亭》演职员表 …………………………………………………………………… 188
永昆首推《牡丹亭》　伍秀蓉 ………………………………………………………………… 189

2014年度推荐艺术家

北方昆曲剧院2014年度推荐艺术家 …………………………………………………………… 193
山岳巍兮　幽兰馨兮
——北方昆曲剧院优秀女演员刘巍印象　青　白 …………………………………… 193
昆曲"娃娃生"行当的传承与发展　刘　巍 ………………………………………………… 196

上海昆剧团2014年度推荐艺术家 ……………………………………………………………… 197
"忍把浮名，换作浅吟低唱"
——记上海昆剧团年度推荐艺术家黎安 ……………………………………………… 197

江苏省演艺集团昆剧院2014年度推荐艺术家 ………………………………………………… 198
向更广阔的世界传达美
——记江苏省演艺集团昆剧院推荐艺术家龚隐雷 …………………………………… 198

浙江昆剧团2014年度推荐艺术家 ……………………………………………………………… 200
愿做一心人　恋戏到白首——胡娉访谈　胡　娉　李　蓉 ………………………………… 200

湖南省昆剧团2014年度推荐艺术家 …………………………………………………………… 203

唐 珲 ……………………………………………………………… 203
江苏省苏州昆剧院2014年度推荐艺术家 …………………………… 204
　　周雪峰 ……………………………………………………………… 204
　　风光在险峰
　　　　——中国戏剧梅花奖获得者周雪峰访谈　金　红 …………… 205
永嘉昆剧团2014年度推荐艺术家 …………………………………… 211
　　黄光利 ……………………………………………………………… 211

昆剧教育

中国戏曲学院2014年度昆剧教育　王振义　洪　盛 ……………… 215
中国戏曲学院昆曲表演专业2014年演出日志 ……………………… 217
上海戏剧学院戏曲学院2014年度昆剧教育 ………………………… 218
上海戏剧学院戏曲学院2014年度昆曲专业演出日志 ……………… 220
苏州市艺术学校2014年度昆剧教育 ………………………………… 221
苏州市艺术学校2014年度昆剧专业演出日志 ……………………… 223

昆曲曲社

中央美术学院滋兰昆曲社散曲清唱会侧记　张卫群 ……………… 227
金陵昆曲学社　杨智丽 ……………………………………………… 228
复旦大学曲社　刘悠翔 ……………………………………………… 229
南京钟山昆曲社　孙建昌　唐建光 ………………………………… 230
上海石二街道昆剧队　林德昺 ……………………………………… 230
苏州欣和昆习社　钱展平 …………………………………………… 231
扬州广陵昆曲社　余　谦 …………………………………………… 233
上海淮海昆韵曲社　田勇建 ………………………………………… 234
江苏开放大学昆山学院幽兰昆曲研习社 …………………………… 235
南京紫金昆曲学社　蒋宇利 ………………………………………… 236
扬州昆曲青年班　陆广飞 …………………………………………… 236
水磨雅韵今又盛
　　——江苏太仓市娄东昆曲堂名社　娄东曲社 …………………… 237
瀛园曲叙又重来
　　——宜兴昆曲研习社　高　峰 …………………………………… 238
春来袅袅正清芬
　　——扬州空谷幽兰曲社　孟　瑶 ………………………………… 238

嘉兴玉茗曲社　蒋国强 ········· 240
开封清溪古琴昆曲学社　清曲雅韵 ········· 241
西子湖畔昆曲情
　　——杭州大华昆曲社　王　宇 ········· 242
津逮流韵
　　——南京昆曲社甲子庆典记　南京昆曲社 ········· 243
昆山市玉峰曲社　叶建明 ········· 245
广州天园昆曲社 ········· 245

昆曲研究

昆曲研究2014年度论著编目　谭　飞 辑 ········· 249
昆曲研究2014年度论文索引　谭　飞 辑 ········· 271
2014年度昆曲研究论文综述　宋希芝 ········· 286
"戏"说五毒
　　——昆剧丑行五毒戏刍议　张超然 ········· 292
论明清传奇戏曲的特殊文体"四节体"　汪　超 ········· 297
明代坊刻戏曲考述　廖　华 ········· 302
明清道教与传奇戏曲研究　李　艳 ········· 307
旧文新刊
　　昆曲"俞派唱法"研究　吴新雷 ········· 316

昆曲研究2014年度推荐论文

昆曲闺门旦、正旦的表演艺术（上）　张继青 讲授 ········· 329
昆曲闺门旦、正旦的表演艺术（下）　张继青　姚继焜 讲授 ········· 332
试论昆曲观众的历史变迁与现状　赵山林 ········· 336
明清传奇与地方声腔关系的新思考　黄振林 ········· 346
将"丑角"演出艺术性来　朱恒夫 ········· 354
昆曲声律说　顾聆森 ········· 358
明清两代太仓的两大王氏曲学家族　周巩平 ········· 365
清代宫廷戏曲《天香庆节》考述　〔日〕矶部祐子 ········· 384
论乾隆以来会馆演剧对昆曲的影响
　　——以北京剧坛为例　齐　静 ········· 391
戏曲写作与戏曲体演变
　　——古代戏曲史一个冷视角探论　李昌集 ········· 398
沈宠绥对昆山腔曲唱学发展的贡献　刘明今 ········· 419

昆曲博物馆

中国昆曲博物馆2014年昆曲工作综述　孙伊婷　整理 …………………………………………… 431
中国昆曲博物馆2014年度"昆剧星期专场"演出日志　王锦源　整理 …………………………… 433

昆事记忆

朱家溍先生谈清宫演剧 …………………………………………………………………………… 439
北昆谈往二则　翁偶虹 …………………………………………………………………………… 441
向"昆大班"60年致敬　刘厚生 …………………………………………………………………… 443
说"扬"字辈　顾笃璜 ……………………………………………………………………………… 446
"传承人"话传承
　　——2014苏州昆曲表演艺术家座谈会综述　金红 ………………………………………… 448
周瑞深和他的手抄曲谱　苏州戏曲研究室 ……………………………………………………… 454
"老郎菩萨"李翥冈与《同咏霓裳曲谱》　苏州戏曲研究室 ……………………………………… 456
吴昌硕顾曲杂缀　江沛毅 ………………………………………………………………………… 462
天津昆曲社的一面旗帜
　　——纪念天津甲子曲社成立30周年　李英 ………………………………………………… 463
昆剧新乐府的短暂春天
　　——"传"字辈艺人上海同孚大戏院演出纪略　浦海涅 …………………………………… 466
昆剧"传"字辈与新中国成立初期的越剧"技导"　殷之海 ……………………………………… 469
专访乐漪萍老师谈"传"字辈老师的教诲　乐漪萍　口述　吴君玉　整理 ……………………… 473
祥庆昆弋社1937年上海恩派亚大戏院演出考　浦海涅 ………………………………………… 477
已故苏州曲家甯宗元抄本简述　苏州戏曲艺术研究所 ………………………………………… 480
驰名沪上的曲友"殷乔醋"　王晓阳 ……………………………………………………………… 482
堂名谈往　高慰伯　口述 ………………………………………………………………………… 485
唱响昆山腔的歌星陶九官　吕宁 ………………………………………………………………… 487
清末民初南北昆曲发展状况　王晓阳 …………………………………………………………… 489
一所值得怀念的戏曲学校　韩寅东 ……………………………………………………………… 492
关注桂阳古戏台　桂阳县文化局 ………………………………………………………………… 496
《古本戏曲丛刊》的编辑与考订　么书仪 ………………………………………………………… 497

中国昆曲2014年度记事

中国昆曲2014年度记事　艾立中　整编 ………………………………………………………… 505

后记 ………………………………………………………………………………………………… 510

Yearbook of China's Kunqu, 2015

Special Feature

Opening Speech at "Inheritance by Famous Artists—Inheritance Performance of the Kunqu Opera *The Peony Pavilion* in 2014"　　Dong Wei ··· 3

There Would be No Mei School of Art without the Kunqu Opera　　Mei Baojiu ·················· 3

Full Record of "Inheritance by Famous Artists—Inheritance Performance of the Kunqu Opera *The Peony Pavilion* in 2014"　　Edited by Chen Jun & Wang Liangpeng ································· 4

Symposiun of the Master Edition of *The Peony Pavilion* ··· 5

Symposium of the Classical Edition, the South Kunqu Edition and the Tianxiang Edition of *The Peony Pavilion* ··· 7

Symposium of the Classical Edition, the Dadu Edition, the Youth Edition and the Yuting Edition of *The Peony Pavilion* ·· 10

Selections of Media Reports and Commentaries ··· 13

　　Press Conference of the Inheritance Performance of the Kunqu Opera *The Peony Pavilion* in 2014 ············· 13

　　The Master Edition of The Peony Pavilion: The Genuine Art Will Never Grow Old　　Yan Ping ·············· 14

　　The Remnant Dream of Splendor—Thoughts on the Master Edition of *The Peony Pavilion*　　Yuan Wei ·· 16

　　The Inheritance of the Kunqu Opera Cannot Solely Rely on *The Peony Pavilion*　　Zhang Jing ·············· 21

　　How to Bring about the Spring with the Peony　　Wang Kui ··· 21

　　A "Contemporary Tradition"? —Thoughts on the Festival of Performances of *The Peony Pavilion*　　Chen Jun ·· 22

The North Kunqu Opera Troupe

Overview of the Work of the North Kunqu Opera Troupe in 2014　　Wang Yan & Wang Wei ············· 27

　　Five Heroes Returns to the Stage　　Wang Yan ··· 28

Performance Log of the North Kunqu Opera Troupe in 2014 ··· 28

A General Survey of the North Kunqu Opera Troupe in 2014 ··· 35

The Shanghai Kunqu Opera Troupe

Overview of the Work of the Shanghai Kunqu Opera Troupe in 2014 ………………………………………… 39

 The Classical Edition of *The Peony Pavilion* by the Shanghai Kunqu Opera Troupe Stirs the Chinghua University
 …… 41

 A New Revival of a "Forbidden Play"—From *The Iron Crown Painting* to *The Jingyang Bells* Zhang Yue
 …… 42

 Five Drafts of The *Jingyang Bells*, Revising in the Process of Performances Shi Chen Lu ……………… 43

 They Have Established the Standards of Various Roles of the Kunqu Opera Pan Shu ………………… 45

 A Warm Reception of the Performances by the Old Artisits who Have Joined the Shanghai Kunqu Opera Troupe
 for Sixty Years ……………………………………………………………………………………………… 46

 Successful Closing of the Performances by the Old Artisits who Have Joined the Shanghai Kunqu Opera Troupe
 for Sixty Years ……………………………………………………………………………………………… 47

 Generation of Artists—To Old Artisits who Have Joined the Shanghai Kunqu Opera Troupe for Sixty Years
 Gu Haohao ………………………………………………………………………………………………… 48

Performance Log of the Shanghai Kunqu Opera Troupe in 2014 ………………………………………………… 50

A General Survey of the Shanghai Kunqu Opera Troupe in 2014 ……………………………………………… 54

The Jiangsu Kunqu Opera Troupe

Overview of the Work of the Jiangsu Kunqu Opera Troupe in 2014 …………………………………………… 57

 The Jiangsu Kunqu Opera Troupe Returns from Taiwan with Honor ……………………………………… 59

 The Jiangsu Kunqu Opera Troupe Returns from Hong Kong with Honor ………………………………… 60

 The Jiangsu Kunqu Opera Troupe Was Highly Acclaimed in Beijing and Shanghai with Honor ………… 60

 The Performance of Kunqu Selections "Flagrance of Orchids" Was Successfully Staged ………………… 61

 Special Performances of Hualian and Huadan Roles Displays the Flavor of Southern-Style Kunqu Opera
 Han Chen …………………………………………………………………………………………………… 62

Performance Log of the Jiangsu Kunqu Opera Troupe in 2014 ………………………………………………… 63

A General Survey of the Jiangsu Kunqu Opera Troupe in 2014 ………………………………………………… 68

The Zhejiang Kunqu Opera Troupe

Overview of the Work of the Zhejiang Kunqu Opera Troupe in 2014 ………………………………………… 71

 Important Performances in 2014 ……………………………………………………………………………… 73

 The Yuting Edition of *The Peony Pavilion* in Beijing ……………………………………………………… 75

Performance Log of the Zhejiang Kunqu Opera Troupe in 2014 ………………………………………………… 77

A General Survey of the Zhejiang Kunqu Opera Troupe in 2014 ……………………………………………… 79

The Hunan Kunqu Opera Troupe

Overview of the Work of the Hunan Kunqu Opera Troupe in 2014 …………………………………………… 83

Performance Log of the Hunan Kunqu Opera Troupe in 2014 ········ 84
A General Survey of the Hunan Kunqu Opera Troupe in 2014 ········ 87

The Suzhou Kunqu Opera Troupe

Overview of the Work of the Suzhou Kunqu Opera Troupe in 2014 ········ 91
Performance Log of the Suzhou Kunqu Opera Troupe in 2014 ········ 92
A General Survey of the Suzhou Kunqu Opera Troupe in 2014 ········ 96

The Yongjia Kunqu Opera Troupe

Overview of the Work of the Suzhou Kunqu Opera Troupe in 2014 ········ 99
Performance Log of the Yongjia Kunqu Opera Troupe in 2014 ········ 101
A General Survey of the Yongjia Kunqu Opera Troupe in 2014 ········ 108

The Taiwan Kunqu Opera Troupes

Overview of the Work of the Lanting Kunqu Opera Troupe in 2014 ········ 111
Performance Log of the Lanting Hunqu Opera Troupe in 2014 ········ 114
Overview of the Work of the Taipei Kunqu Opera Troupe in 2014 ········ 114

Recommended Plays in 2014

The Northern Kunqu Opera Troupe ········ 117
 The cast list of *the Yingmei Nunnery—Dong Xiaowan* ········ 117
 Random Talk on the Writing of Recollections of *the Yingmei Nunnery—Dong Xiaowan* Luo Huaizhen ······ 117
The Shanghai Kunqu Opera Troupe ········ 119
 Song from Sichuan (A Play) ········ 119
 It is a Mere "Intention"—Thoughts on the Writing of *Song from Sichuan* Lv Yuzhong ········ 129
 Introduction to *Song from Sichuan*, a New Historical Play ········ 130
 Invention in Inheritance, Tradition in Invention Xu Qingrong ········ 131
 A Dialogue between Poetic Art and Traditional Kunqu Xu Qingrong ········ 132
 The Unique "Cao Pi" Yu Xiating ········ 133
 Enjoy Goddess Luo across History Lu Shanshan ········ 135
 Set Tunes Are the Soul of Kunqu Writing Yu Xiating ········ 136
 Walk Our Own Way Lu Shanshan ········ 137
 Rejuvenate the Classics with Visual Art Zhang Wu ········ 137
 Mixing the Classical Beauty with Modern Beauty Yu Xiating ········ 138
 The New Historical Play *Song from Sichuan* by the Shanghai Kunqu Opera Troupe Will be Staged on the Grand Theatre Next Month Qiu Lihua ········ 139
 Wu Shuang, the Masked Role from the Shanghai Kunqu Opera Trupe: I Will Shine on the Stage
 Zhuge Yi ········ 140

The Jiangsu Kunqu Opera Troupe ·· 141
 The Cast List of the Gem Edition of *The Peony Pavilion* ·· 141
 Three Plum-Flower Winners on the Same Stage—The Gem Edition of *The Peony Pavilion* Is Staged ············ 148
 The Gem Edition of *The Peony Pavilion* Is Staged—A New Surge of Kunqu in Nanjing ················ 149
The Zhejiang Kunqu Opera Troupe ·· 149
The Cast List of *The Groud General Hanxin* ·· 149
 The Grand General Han Xin（Scores）·· 150
 Lin Weilin Rehabitates Kunqu with the Martial Role with *The Grand General Han Xin* Zhang Mei ········ 163
The Hunan Kunqu Opera Troupe ·· 164
 The Tianxiang Edition of *The Peony Pavilion*（Stage Script）··· 164
 The Peony Pavilion by the Hunan Kunqu Opera Troupe Was Successfully Staged on the National Theatre
 Zhou Wei ·· 171
The Suzhou Kunqu Opera Troupe ·· 172
 Hongniang（Stage Script）··· 172
 Hongniang（Scores）··· 186
 Hongniang by the Suzhou Kunqu Opera Troupe Intoxicated an Audience of a Thousand People
 Mei Lei ·· 187
The Yongjia Kunqu Opera Troupe ·· 188
 The Cast List of the Yongjia Edition of *The Peony Pavilion* ··· 188
 The Yongjia Kunqu Opera Troupe Staged *The Peony Pavilion* for the First Time Wuy Xiurong ············· 189

Recommended Artists for 2014

Recommended Artists for 2014 by the North Kunqu Opera Troupe ··· 193
 An Orchid of Kunqu Opera—Impressions on Liu Wei of the North Kunqu Opera Troupe
 Qing Bai ·· 193
 The Inheritance and Development of the Role of Wawasheng in Kunqu Liu Wei ··················· 196
Recommended Artists for 2014 by the Shanghai Kunqu Opera Troupe ······································ 197
 Disregard Fame and Chant in Kunqu—On Li An, An Artist Recommended by the Shanghai Kunqu
 Opera Troupe ·· 197
Recommended Artists for 2014 by the Jiangsu Kunqu Opera Troupe ······································· 198
 Spread Beauty to a Broader World—On Gong Yinxue, An Artist Recommended by the Jiangsu Kunqu
 Opera Troupe ·· 198
Recommended Artists for 2014 by the Zhejiang Kunqu Opera Troupe ······································ 200
 An Interview with Hu Ping Hu Ping & Li Pong ·· 200
Recommended Artists for 2014 by the Hunan Kunqu Opera Troupe ··· 203
 Tang Hui ·· 203
Recommended Artists for 2014 by the Suzhou Kunqu Opera Troupe ·· 204
 Zhou Xuefeng ·· 204
 Splendor at the Peak—An Interview with Zhou Xuefeng Jin Hong ······························ 205
Recommended Artists for 2014 by the Yongjia Kunqu Opera Troupe ······································· 211
 Huang Guangli ··· 211

The Kunqu Education

The Kunqu Education in 2014 by the China Local Opera Institute　　Wang Zhengyi & Hong Sheng ⋯⋯⋯⋯ 215
Performance Log of the Kunqu Specialty of the China Local Opera Institute in 2014 ⋯⋯⋯⋯⋯⋯⋯⋯ 217
The Kunqu Education in 2014 by the Local Opera School of the Shanghai Drama Institute　　Jiang Peiyi ⋯⋯⋯⋯ 218
Performance Log of the Kunqu Specialty of the Local Opera School of the Shanghai Drama Institute in 2014 ⋯⋯⋯ 220
The Kunqu Education in 2014 of the Suzhou Art School ⋯⋯⋯⋯⋯⋯⋯⋯⋯⋯⋯⋯⋯⋯⋯⋯⋯⋯⋯⋯ 221
Performace Log of the Kunqu Specialty of the Suzhou Art School ⋯⋯⋯⋯⋯⋯⋯⋯⋯⋯⋯⋯⋯⋯⋯ 223

The Kunqu Societies

Remarks on the Singing Gathering by the Orchid Kunqu Soiety of the Central Art Institute　　Zhang Weiqun
⋯⋯⋯ 227
The Jinling Kunqu Society　　Yang Zhili ⋯⋯⋯⋯⋯⋯⋯⋯⋯⋯⋯⋯⋯⋯⋯⋯⋯⋯⋯⋯⋯⋯⋯⋯⋯ 228
The Kunqu Society of the Fudan University　　Liu Youxiang ⋯⋯⋯⋯⋯⋯⋯⋯⋯⋯⋯⋯⋯⋯⋯⋯⋯ 229
The Nanjing Zhongshan Kunqu Society　　Sun Jianchang & Tang Jianguang ⋯⋯⋯⋯⋯⋯⋯⋯⋯⋯⋯ 230
The Kunqu Team of the Shanghai Shimen Erlu Community　　Lin Debing ⋯⋯⋯⋯⋯⋯⋯⋯⋯⋯⋯⋯ 230
The Suzhou Xinhe Kunqu Society　　Qian Zhanping ⋯⋯⋯⋯⋯⋯⋯⋯⋯⋯⋯⋯⋯⋯⋯⋯⋯⋯⋯⋯ 231
A Brief Introduction to the Yangzhou Guangling Kunqu Society　　Yu Qian ⋯⋯⋯⋯⋯⋯⋯⋯⋯⋯ 233
A Brief Introduction of the Shanghai Huaihai Kunqu Society　　Tian Yongjian ⋯⋯⋯⋯⋯⋯⋯⋯⋯⋯ 234
The Orchid Kunqu Society of the Yangzhou Open University ⋯⋯⋯⋯⋯⋯⋯⋯⋯⋯⋯⋯⋯⋯⋯⋯⋯ 235
The Nanjing Zijin Kunqu Society　　Jiang Yuli ⋯⋯⋯⋯⋯⋯⋯⋯⋯⋯⋯⋯⋯⋯⋯⋯⋯⋯⋯⋯⋯⋯ 236
The Yangzhou Youth Kunqu Class　　Lu Guangfei ⋯⋯⋯⋯⋯⋯⋯⋯⋯⋯⋯⋯⋯⋯⋯⋯⋯⋯⋯⋯ 236
The Soft Tunes are Popular Again—The Jiangsu Taicang Loudong Kunqu Society　　Loudong Kunqu Society
⋯⋯⋯ 237
Kunqu in the Yingyuan Garden Revives—The Yixing Kunqu Society　　Gao Feng ⋯⋯⋯⋯⋯⋯⋯⋯ 238
The Tunes Are Ringing in the Spring　　Meng Yao ⋯⋯⋯⋯⋯⋯⋯⋯⋯⋯⋯⋯⋯⋯⋯⋯⋯⋯⋯⋯⋯ 238
The Jiaxing Yuming Kunqu Society　　Jiang Guoqiang ⋯⋯⋯⋯⋯⋯⋯⋯⋯⋯⋯⋯⋯⋯⋯⋯⋯⋯⋯ 240
The Kaifeng Qingxi Zither and Kunqu Society　　The Gentle Tunes ⋯⋯⋯⋯⋯⋯⋯⋯⋯⋯⋯⋯⋯⋯ 241
Kunqu Tunes beside the West Lake—The Hangzhou Dahua Kunqu Society　　Wang Yu ⋯⋯⋯⋯⋯⋯ 242
The Jindai Tunes—Sixty Years of the Nanjing Kunqu Society　　Nanjing Kunqu Society ⋯⋯⋯⋯⋯⋯ 243
The Kunshan Yufeng Kunqu Society　　Ye Jianmin ⋯⋯⋯⋯⋯⋯⋯⋯⋯⋯⋯⋯⋯⋯⋯⋯⋯⋯⋯⋯⋯ 245
The Guangzhou Tianyuan Kunqu ASociety ⋯⋯⋯⋯⋯⋯⋯⋯⋯⋯⋯⋯⋯⋯⋯⋯⋯⋯⋯⋯⋯⋯⋯⋯ 245

The Kunqu Studies

Index of Books on the Kunqu Studies in 2014　　Compiled by Tanfei ⋯⋯⋯⋯⋯⋯⋯⋯⋯⋯⋯⋯⋯ 249
Index of Articles on the Kunqu Studies in 2014　　Compiled by Tan Fei ⋯⋯⋯⋯⋯⋯⋯⋯⋯⋯⋯⋯ 271
A General Survey of the Kunqu Studies in 2014　　Song Xizhi ⋯⋯⋯⋯⋯⋯⋯⋯⋯⋯⋯⋯⋯⋯⋯⋯ 286
On the Plays of Five Insects—On the Plays of Five Insects by the Clown Role in Kunqu Opera　　Zhang Chaoran
⋯⋯⋯ 292

On the "Four-Parts Style" in the Ming and Qing Drama　　Wang Chao ·················· 297
An Investigation into the Local Operas Printed in the Ming Dynasty　　Liao Hua ·················· 302
Studies on Taoism in the Ming and Qing Dynasties and the Local Operas　　Li Yan ·················· 307
Old Articles Republished
　　Studies on the Yu Zhenfei Style of Chanting in Kunqu　　Wu Xinlei ·················· 316

Recommented Essays on Kunqu Studies in 2014

The Performing Art of Guimendan and Zhengdan in Kunqu Opera　　Zhang Jiqing ·················· 329
The Performing Art of Guimendan and Zhengdan in Kunqu Opera　　Zhang Jiqing & Yao Jikun ·················· 332
On the Kunqu Audience, Past and Present　　Zhao Shanlin ·················· 336
New Thoughts on the Ming and Qing Drama and the Local Tunes　　Huang Zhenlin ·················· 346
Play the Clown Role with Artistic Flavor　　Zhu Hengfu ·················· 354
On the Rhythm and Tunes in Kunqu　　Gu Linseng ·················· 358
The Two Wang Kunqu Tunes Families in Taichang in the Ming and Qing Dynasties　　Zhou Gongping ·················· 365
Investigating the "Tianxiang Festival" in the Qing Royal Courts　　(Japan) Isobe Yuko ·················· 384
The Impact on Kunqu by the Assembly Halls since Emperors Qianlong and Kangxi—Take the Beijing Theatres
　　for Example　　Qi Jing ·················· 391
The Composition of Dramas and the Shift of the Drama Genre—Another Perspective on the History of Ancient Dramas
　　Li Changji ·················· 398
Shen Chongsui's Contribution to the Kunshan Tunes　　Liu Mingjin ·················· 419

The Kunqu Museums

A General Survey for the Kunqu Work in 2014 by the China Kunqu Museum ·················· 431
Performance Log of "Sunday Kunqu Performances" in 2014 by the China Kunqu Museum
　　by Wang Jinyuan ·················· 433

Memoirs of Kunqu Events

Zhu Jiajin on the Performance in the Qing Royal Court ·················· 439
Two Anecdotes on the Northern-Style Kunqu　　Weng Ouhong ·················· 441
Sixty Years of Kunqu's First Class　　Liu Housheng ·················· 443
About the Actors with "Yang" as the Middle Name　　Gu Duhuang ·················· 446
The "Inheritance Instructors" on Inheritance—A General Survey of the Symposium of Kunqu Artists in Suzhou
　　in 2014　　Jin Hong ·················· 448
Zhou Ruishen and His Hand-Copied Kunqu Scores　　Suzhou Drama Studies Group ·················· 454
Li Zhugang and His Manuscripts of *Rainbow Tunes*　　Suzhou Drama Studies Group ·················· 456
Wu Changshuo and Kunqu Scores　　Jiang Peiyi ·················· 462
A Banner of the Tianji Kunqu Society　　Li Ying ·················· 463
A Transient Spring of the Kunqu Opera—Performances in the Tongfu Theatre by the Artists with the middle name
　　of Chuan　　Pu Hainie ·················· 466

Kunqu Artists with the Middle name of Chuan and the Yueju Opera Direction in the Early Days after the Founding of PRC　　Yin Zhihai ·· 469

A Interview with Yue Yiping on the Instructions of Kunqu Artists with the Middle Name of Chuan
　　Narrated by Yue Liping, Compiled by Wu Junyu ·· 473

Performances in Shanghai's Empire Theatre in 1937 by the Xiangqing Kunqu Society　　Pu Hainie ············· 477

A Brief Account of the Manuscripts by Ning Zongyuan, the late Suzhou Kunqu Expert　　Suzhou Institute of
　　Dramatic Art ··· 480

The Kunqu Expert "Yin Qiaocu", Famous in Shanghai　　Wang Xiaoyang ··· 482

The Past of Kunqu　　Narrated by Gao Bowei ·· 485

Tao Jiuguan, the Singing Star who Sings the Kunqu Tune　　Lv Ning ·· 487

The Evolution of Kunqu at the Turn of the Republic　　Wang Xiaoyang ·· 489

A Memorable Drama School　　Han Yindong ·· 492

On the Ancient Stages in Guiyang　　The Culture Bureau of Guiyang County ·· 496

Chronicles of China's Kunqu in 2014

Chronicles of China's Kunqu Opera in 2014　　Compiled by Ai Lizhong ·· 505

Postscripts ··· 510

特载

"名家传戏——2014全国昆曲《牡丹亭》传承汇报演出"开幕式致辞

文化部副部长 董 伟

尊敬的各位艺术家，亲爱的观众朋友们：

大家晚上好！

今晚，"名家传戏——2014全国昆曲《牡丹亭》传承汇报演出"即将拉开帷幕。我谨代表文化部，对长期以来为昆曲艺术传承发展做出不懈努力的艺术家表示诚挚的敬意！向为本次演出活动做出重大贡献的北京市委、市政府表示衷心的感谢！

昆曲是中华民族的艺术瑰宝，有着600多年的悠久历史，2001年5月18日被联合国教科文组织列为首批"世界人类口述和非物质文化遗产代表作"。新中国成立以来，党和政府高度重视民族优秀传统文化的传承和保护。在财政部的大力支持下，从2005年至2014年的10年间，文化部精心组织实施了"国家昆曲艺术抢救保护和扶持工程"，引导和扶持全国昆曲院团在剧目创作、人才培养、公益性演出、珍贵资料抢救与保护、举办全国性昆曲活动等方面做了大量卓有成效的工作，取得了令人瞩目的丰硕成果。

《牡丹亭》是我国明代著名剧作家汤显祖创作的融戏剧文学经典与精湛的舞台表演艺术于一体的杰作，凝聚了昆曲表演艺术的诸多精华。昆曲艺术的传承与发展，剧目是基础，人才是关键。近几年，文化部按照艺术规律组织实施了昆曲艺术"名家传戏"工程，加大了对新一代昆曲优秀艺术人才的培养力度。今晚，我们举办"名家传戏——全国昆曲《牡丹亭》传承汇报演出"，旨在从一个侧面检阅近年来全国昆曲院团传承昆曲艺术所取得的成绩，展示老一辈艺术家在昆曲人才培养方面所取得的成功经验和优异成果，进一步推动昆曲艺术的传承和发展。

同志们，习近平总书记在文艺工作座谈会上的讲话中指出，中华优秀传统文化是中华民族的精神命脉，是涵养社会主义核心价值观的重要源泉，也是我们在世界文化激荡中站稳脚跟的坚实根基。我们要认真学习和贯彻落实习近平总书记的重要讲话精神，坚持传承弘扬民族优秀传统文化，并结合时代条件进行创造性转化和创新性发展。要通过"名家传戏"工程，更好地学习和继承老一辈艺术家精益求精的敬业精神、勇于探索的创新精神、与时俱进的开拓精神、服务人民的奉献精神，不断以新的舞台实践形成新的艺术积累，为推动民族艺术繁荣发展、建设社会主义文化强国做出新的更大贡献。

我宣布："名家传戏——全国昆曲《牡丹亭》传承汇报演出"开幕！

没有昆曲就没有梅派艺术

梅葆玖

各位清华的老师和同学们：

今天我十分高兴地来到清华，和老师和同学们一起欣赏昆曲，我作为一个80岁的老演员，能够参加今天这样的盛会，和从上海来的一代昆曲精英及名家在清华欢聚，将成为昆曲历史的佳话。

我从小就学昆曲，小时候我父亲梅兰芳以他亲身的经历和我说："你必须学昆曲。"他说的不是"应该要学"、"尽量要学"，而是用了"必须"二字。父亲对我学戏，昆曲比京剧看得更重，父亲很慎重地请"传"字辈的朱传茗老师到家里来，和朱老师共同研究，从何处入手教，学哪几出，一一落实，甚至朱老师给我拍曲子时，他还是常过来看看。我父亲一生演的昆曲，有47出之多，这个量是相当大的，所以，梅派的形成，从昆曲方面讲，下的功夫，真不是一般的。他喜欢昆曲。我小时候就跟着我父亲一块儿演出，他就让我演了很多昆曲，像《思凡》《游园惊梦》《金山寺·断桥》《刺虎》《春香闹学》等。新中国成立那年，我已开始进入边学边演阶段。1949年12月初在上海，梅剧团在中国大戏院长演了一个多月，我们父子合演的《游园惊梦》，唱了八次之多。唱了八次，就是上了八次课，难怪他用了"必须"二字。这八次《游园惊

梦》都是和俞振飞先生合作的。大家都知道俞振飞先生出身昆曲世家，是杰出的昆曲艺术家，他在昆曲方面对我们父子两代人和众多梅门弟子的帮助是有重要意义的。直到他80多岁高龄还帮助我，合作《奇双会》。他逝世后，他的继承人蔡正仁又继承了我们之间的合作。这是多好的民族文化传统啊！

对梅派来讲，如果没有昆曲就没有梅派艺术，它对梅派的影响太大了。从我曾祖父梅巧玲开始都是唱昆曲的，徽班进京的时候，演出市场较强势的是昆曲。

梅兰芳开始，从他的47出的昆曲演出之后，带动了所有的新编京剧剧目，新编的京剧剧目里面，都有一段是载歌载舞的，就把昆曲的营养滋养、吸收到京剧里面来了，这是梅兰芳对京剧发展很大的贡献。

我希望年轻的同学们看了戏，再看点书，了解昆曲，将得益终生！

"名家传戏——2014全国昆曲《牡丹亭》传承汇报演出"全记录

陈 均 王亮鹏 辑

2014年10月21日下午，由文化部艺术司、北京市文化局主办，北方昆曲剧院承办，上海昆剧团、江苏省演艺集团昆剧院、浙江省昆剧团、湖南省昆剧团、苏州昆剧院、浙江永嘉昆曲团协办的"名家传戏——2014全国昆曲《牡丹亭》传承汇报演出"新闻发布会在北京举行。发布会由北方昆曲剧院党组书记凌金玉主持，文化部艺术司戏剧曲艺处副处长许浩军、苏州昆剧院院长蔡少华、上海昆剧团副团长张咏亮、浙江永嘉昆剧团团长张胜建、湖南省昆剧团团长罗艳、浙江昆剧团副团长王明强、江苏省演艺集团昆剧院院长李鸿良、北方昆曲剧院院长杨凤一等先后发言，详细介绍了即将举办的"名家传戏——2014全国昆曲《牡丹亭》传承汇报演出"活动。石小梅、张洵澎、侯少奎、刘异龙、沈世华等老艺术家也参加了发布会。

2014年11月18日，大师版《牡丹亭》在天桥剧场售票，开票两小时后将近售罄。

2014年12月3日，"新浪娱乐"发表闫平文章《大师版〈牡丹亭〉：真艺术不长皱纹》。

2014年12月11日、12日，大师版《牡丹亭》在北方昆曲剧院排练厅彩排合乐。

2014年12月13日晚，大师版《牡丹亭》上本在天桥剧场演出，依次为《闺塾》（魏春荣饰春香，沈世华饰杜丽娘，陆永昌饰陈最良）、《游园》（沈世华饰杜丽娘，魏春荣饰春香）、《惊梦》（华文漪饰杜丽娘，岳美缇饰柳梦梅）、《寻梦》（梁谷音饰杜丽娘，魏春荣饰春香）、《写真》（王奉梅饰杜丽娘，郭鉴英饰春香）、《道觋》（刘异龙饰石道姑）、《离魂》（张继青饰杜丽娘，王维艰饰杜母，徐华饰春香）。

2014年12月14日下午，北京昆曲研习社在文津街国家图书馆古籍馆临琼楼举办同期。刘异龙、王奉梅、陈安娜、张丽真、张金魁、韩建林、欧阳启名、王汐、韩昌云等出席。

2014年12月14日晚，大师版《牡丹亭》下本在天桥剧场演出，依次为《魂游》（梁谷音饰杜丽娘）、《冥判》（侯少奎饰胡判，梁谷音饰杜丽娘）、《拾画》（石小梅饰柳梦梅）、《叫画》（汪世瑜饰柳梦梅）、《忆女》（王小瑞饰杜母）、《幽会》（张洵澎饰杜丽娘，蔡正仁饰柳梦梅）、《婚走》（杨春霞饰杜丽娘，蔡正仁饰柳梦梅，刘异龙饰石道姑，张寄蝶饰癞头鼋，陆永昌饰陈最良）。

2014年12月15日上午9:30—12:00，"大师版《牡丹亭》研讨会"在新北纬饭店天安厅举行，张继青、蔡正仁、侯少奎、岳美缇、沈世华、张洵澎、梁谷音、刘异龙、汪世瑜、张寄蝶、王奉梅、王维艰、陆永昌、张胜建、刘祯、王安奎、张鸣、王仁杰、王评章、洪惟助、凌金玉、杨凤一、曹颖、王若皓等出席。

2014年12月18日晚，江苏省演艺集团昆剧院在清华大学新清华学堂演出南昆版《牡丹亭》，包括《游园》（徐思佳饰杜丽娘，陶一春饰春香）、《惊梦》（徐云秀饰杜丽娘，钱振荣饰柳梦梅，裘彩萍饰杜母，刘效饰花王，计韶清饰梦神）、《寻梦》（龚隐雷饰杜丽娘，丛海燕饰春香）、《写真》（单雯饰杜丽娘，陶一春饰春香）、《离魂》（孔爱萍饰杜丽娘，裘彩萍饰杜母，丛海燕饰春香）。

2014年12月19日晚，湖南省昆剧团在梅兰芳大剧院演出天香版《牡丹亭》，包括《游园》《惊梦》《寻梦》《离魂》《拾画》《叫画》《冥判》《幽会》《回生》，雷玲（前）、罗艳（后）饰杜丽娘、王福文饰柳梦梅、张璐妍饰春香、刘瑶轩饰判官、卢虹凯饰陈最良、刘荻饰石道姑、彭峰林饰杜宝、左娟饰杜母、王翔饰癞头鼋。

2014年12月20日晚，上海昆剧团在清华大学新清华学堂演出典藏版《牡丹亭》，包括《游园》（余彬饰杜丽娘、倪泓饰春香）、《惊梦》（张洵澎饰杜丽娘、岳美缇饰柳梦梅、倪泓饰春香）、《寻梦》（沈昳丽饰杜丽娘）、《写真》（张莉饰杜丽娘、倪泓饰春香）、《离魂》（梁谷音饰杜丽娘、倪泓饰春香、何燕萍饰杜母）、《拾画》（胡维露饰柳梦梅）、《叫画》（蔡正仁饰柳梦梅）、《幽媾冥誓》（黎安饰柳梦梅、罗晨雪饰杜丽娘）。谢幕时梅葆玖出场并致辞。

2014年12月21日9:30—12:00，"南昆版、天香版、典藏版《牡丹亭》研讨会"在新北纬饭店和合轩举办，张咏亮、张静娴、张鸣、王仁杰、姚欣、朱为总、凌金玉、曹颖、洪惟助、洪敦远、王评章、王安奎、黎安、罗晨雪、蔡正仁等出席。

2014年12月22日晚，浙江永嘉昆剧团在长安大剧院演出永嘉《牡丹亭》，包括《游园》《惊梦》《寻梦》《写真》《离魂》，由腾腾饰杜丽娘、杜晓伟饰柳梦梅、杨寒饰春香、张静芝饰杜母。

2014年12月22日、23日晚，北方昆曲剧院在梅兰芳大剧院演出大都版《牡丹亭》，包括《惊梦寻梦》《拾画叫画》《幽媾冥誓》《起穴回生》，朱冰贞饰杜丽娘、翁佳慧饰柳梦梅、刘恒饰大花神、董红钢饰胡判官、许乃强饰杜宝、白晓君饰杜母、吴思饰春香、李欣饰陈最良、张欢饰石道姑。

2014年12月24日晚，江苏省苏州昆剧院在民族文化宫大剧院演出青春版《牡丹亭》，包括《惊梦》《写真》《离魂》《冥判》《幽媾》《回生》，沈丰英饰杜丽娘、俞玖林饰柳梦梅、沈国芳饰春香、陶红珍饰石道姑、陈玲玲饰杜母、唐荣饰判官。

2014年12月26日晚，浙江省昆剧团在民族文化宫大剧院演出御庭版《牡丹亭》，包括《惊梦》《言怀》《离魂》《旅寄》《冥判》《玩真》《幽媾》《回生》，胡娉（上半场）、杨崑（下半场）饰杜丽娘，毛文霞（上半场）、曾杰（下半场）饰柳梦梅，白云饰春香，胡立楠饰判官，朱妙天饰睡梦神、郭驼、石道姑。

2014年12月27日9:30—12:00，"永嘉版、大都版、青春版、御庭版《牡丹亭》研讨会"在新北纬饭店和合轩举办，刘祯、王安奎、姚欣、王仁杰、张鸣、洪惟助、王评章、王蕴民、凌金玉、曹颖、曹其敬、徐春兰、由腾腾、朱冰贞、杨崑、毛文霞、林为林、吕育忠、周世瑞、俞锦华、吴婷婷、胡娉、曾杰、王世英、王大元、杜昕瑛等出席。

大师版《牡丹亭》研讨会

时　　间：2014年12月15日9:00—12:00
地　　点：新北纬饭店三楼天安厅
参会人员：凌金玉　杨凤一　曹　颖　张继青　蔡正仁
　　　　　侯少奎　刘异龙　岳美缇　沈世华　张洵澎
　　　　　梁谷音　汪世瑜　王奉梅　张寄蝶　王维艰
　　　　　陆永昌　张胜建　刘　祯　王安奎　王仁杰
　　　　　王评章　洪惟助　张　鸣　王若皓
会议主持：凌金玉
会议记录：

王安奎：《牡丹亭》是在昆曲传承中的代表性剧目，文化部选取《牡丹亭》这一剧目演出，是非常有价值的。对有创造性的演员来讲，也具有很大的吸引力。看了大师们的表演才真正理解了《牡丹亭》在戏曲舞台上长演不衰的原因，也对汤显祖的这一巨作有了更深刻的体会。大师们在台上的表演，将《牡丹亭》的内在韵味细致地表现了出来。杜丽娘从生到死，从死到生，她对爱情的不懈追求从侧面演绎出了人的一生中各种不同的境遇。《闹学》《游园》中表现的是少女的风华，《惊梦》《寻梦》中表现的是对于美与爱的向往和寻觅，《写真》一出表现的是对于生命的眷恋，《离魂》《魂游》中表现的是对于人生的幽怨。《幽媾》表现的是一种迷人的魅力。整出戏将人生中的不同境遇充分地表现了出来。

大师们的表演，一招一式，每个唱段都符合昆曲的规范，另一方面，又能在昆曲的规范性中发挥自己独有的创造性，而这种创造性的重点在于传神，演出人物内在的气韵。另外，在行当中去塑造人物，并根据对角色的理解，将行当人物与剧中人物不留痕迹地结合起来。

在以往的演出中着重塑造杜丽娘这一人物形象，对于柳梦梅的塑造，没有过多重视。但在大师版的《牡丹亭》中，柳梦梅这一多情才子的形象塑造极其丰满，通过几位大师的演出，对汤显祖笔下这一经典人物有了更深刻的理解。那种怀才不遇，那种风流倜傥，那种痴情都表达得恰到好处。

剧中的次要人物，通过大师们的演绎也给人留下了深刻印象，例如侯少奎老师的判爷这一形象，在现场赢得了观众阵阵掌声，同时也在侯少奎老师的艺术生涯中

又添了重要一笔。另外像石道姑、癞头鼋这样一些有缺陷的人物形象，大师们通过塑造，让观众在发笑之余也对这个人物产生了深切同情。

总的来讲，大师版的演出为此次《牡丹亭》会演做了非常好的榜样。老艺术家们虽然年事已高，但在戏曲舞台上依然大放异彩，期待之后的中青年演员能给观众更多的惊喜。向各位老艺术家致敬。

王仁杰：观看大师版《牡丹亭》的演出，像是做了一个浪漫主义的梦。有幸看过各位老艺术家年轻时候的演出，二三十年后再看，虽然红颜易老，但艺术造诣日久弥高，各位老艺术家的神韵和气场依旧存在。这是很多中青年演员身上所缺乏的。所以就此次活动应该感谢文化部、北京市文化局的英明决定。感谢北方昆曲剧院将这一决定落实。

从此次演出的盛况、观众的热情和票房的号召力，可以感受到传统戏曲开始回暖，大师版《牡丹亭》的演出是一个节点，传统戏曲从现在开始要走向另外一个新的高度，预告着戏曲的春天也许将要来到。在此，提出两条建议：

第一，类似于这样的活动，应该多办、早办。要是在大师们更年轻时、在艺术生涯的鼎盛时期举办这样的活动，或者留下影像，对戏曲的发展以及后辈演员的成长具有不可估量的作用。而且不仅昆曲应该提倡这样做，其他地方戏也应该效仿学习。昆曲能有今天的盛况，特别应该感谢文化部对于昆曲艺术的支持。

第二，希望早日看到《牡丹亭》全本55出一字不落的演出。到那个时候才能真正说明戏曲在中国这片土地上拥有了坚实的根基。从此次演出的盛况来看，已经初步有了这样的氛围。观众已经有了一定的文学素养和文化基础来领略全本《牡丹亭》的艺术之美。不仅仅是《牡丹亭》，像《长生殿》《桃花扇》等经典剧目，都应该全本演出。有条件的院团应该进行尝试。现在删节后的演出，有些遗憾。

致谢老艺术家，为你们感到自豪。

王评章：首先，昆曲的生命、昆曲的意蕴都在大师的身上淋漓尽致地体现出来。艺者长青，大师们的艺术造诣令人仰慕。同时在大师身上也体现出对艺术的热爱和坚守，这种艺术，能够使人们的心灵净化，充满诗意。

其次，昆曲伟大，《牡丹亭》伟大，大师伟大。昆曲具有震撼人心的美感，在几百年的发展中，昆曲影响了一代代的中国人。汤显祖《牡丹亭》的优美和至情，陶冶人心。大师们虽然年事已高，但是艺术造诣更加炉火纯青。每位大师都有自己独特的表演风格，岳美缇老师的洒脱，蔡正仁老师的儒雅，等等，但是在这样的不同之上，大师们又有着艺术上的相通和共鸣，从而保证了整出戏的完整和流畅，这也是大师们的过人之处。

最后，大师版《牡丹亭》对于地方戏有重要的启示作用。大师版演出的成功是基于大师们高超的艺术造诣之上的，只有最高度才有意义，只有在顶层才能成为经典。地方戏并不缺乏大师，但是对于地方戏大师的爱护欠佳，是地方戏在发展和传承中应该解决的重大问题。

洪惟助：文化部、北京市文化局、北方昆曲剧院举办这样的演出具有重大意义，让老艺术家在晚年将毕生的艺术造诣在舞台上展现出来，也给观众留下一生中一次美好的回忆。戏曲的发展离不开观众的培养，这样的一次演出，可能在很多小观众心里种下种子，在日后生根发芽成长。这对昆曲的发展功在千秋。

《牡丹亭》写的是从生到死、死而复生的故事。而昆曲的发展也有着相似的经历。昆曲发展到如今离不开各位老艺术家的坚守，如今终于等到昆曲的春天。老艺术家的演出对于年轻演员有很大的启示和鼓励。也许老艺术家的嗓音没有以前靓丽，动作没有以前利落，但是对剧情的理解和对人物的体会更加深刻与透彻，在舞台上的表演更加动人，气韵更加迷人。场下的观众绝大多数都在聚精会神地观看演出。

在张继青老师与王维艰老师的《离魂》一出中，杜丽娘跪别母亲的动作，张继青老师因为年龄原因，跪不下去，王维艰老师上前搀扶。这样一个细微的动作，表演得非常逼真。杜丽娘已到垂死之时，如果利落地跪下，反倒令人难以信服。当年梅兰芳先生在《断桥》中不小心创造了一个经典动作。也许张老师的这个动作也会成为以后演出《离魂》时的一个经典动作。

刚才王仁杰老师提到在艺术家盛年时应该留下影像资料一事，我国台湾在1992年到1996年之间已经做了这样的工作，有录像带留存下来。但是碍于版权问题，一直没有出版。希望能与六大昆剧团一起完成这件事情。

最后再次感谢文化部、文化局、北昆以及各位老艺术家留给我们如此美好难忘的回忆。

刘祯：首先对各位艺术家的敬业演出表达敬意和祝贺，然后谈到两点看法：第一，由文化部、北京市文化局主办，北方昆曲剧院承办的"大师版"演出非常有创意。同时这次昆曲展演所选的剧目也是非常别致。《牡丹亭》是昆曲走向兴盛的一个标志，整出戏的思想内涵，所宣扬的至情理论，以及剧中所表现的浪漫主义和现实主义的双重意蕴都给艺术家留下无限的想象空间与表

演空间,对观众更好地理解汤显祖这一巨著具有重要意义。《牡丹亭》的魅力是永恒的。大众对于《牡丹亭》的文学性与艺术性的认可度极高。"大师版"这一名称,是对演出阵容的官方的认可。大师版这种演出形式是全新的尝试,并且取得了很好的效果。各位艺术家的角色主要集中在杜丽娘与柳梦梅两个角色上。每位大师演出其中的一到两折,这也是中国戏曲的一种独特的形式。它们不仅仅是其中的一折,也是一个个独立的篇章,既具有独立性又具有局部的完整意义。折子戏在戏曲的发展进程中起到了重要的作用,所以不能欣赏折子戏的观众不是真正的戏曲观众。同时,不同的表演艺术家饰演同一个角色,不仅让观众领略了大师的表演风采,也是很好的对比,可以相互学习,相互切磋,对每位艺术家的表演风格有更好的认识,对于昆曲的发展具有推动意义。

第二,现在我们正处于戏曲的传承时代,可是如果不看昆曲、不看经典的话,对于传承的理解还是很模糊。"大师版"让戏曲人对传承有了更清晰、更具体化的认识。大师们的舞台表演已经达到出神入化的境界,令人无法相信舞台上的艺术家们已年届古稀。可正是因为各位老艺术家有着丰富的人生履历和厚重的人生积淀,在塑造人物时倾注了一辈子对于剧中人物的理解,所以他们的一招一式出自程式而又不仅限于程式。大师们的表演能够直接将这种人生的感悟传达给观众。在演出中,观众们是精神高度集中的,但同时又是放松和享受的。"大师版"代表了一个时代,代表了20世纪后期昆曲舞台的辉煌。"大师版"的意义不仅仅局限在昆曲界乃至戏曲界,甚至在非物质文化遗产的保护中都具有重要的探索意义。另外,《昆曲口述史》这一国家艺术史的重点课题,包含对144位昆曲艺术家的采访,其中包括在座的所有老艺术家,现已到结题阶段,即将出版。

张　鸣：首先对大师们的敬业精神表示敬意和感谢,同时也感谢文化部对于昆曲艺术的支持,感谢北昆院对此次活动的投入,并向所有的幕后工作人员致谢。

其次谈谈在戏曲传承中的一些思考。大师版《牡丹亭》的反响热烈,在网络上一篇《真艺术是不长皱纹的》文章,点击率奇高,这说明观众对老艺术家艺术造诣的欣赏和喜爱。昆曲传承四百多年,一个优秀剧种的传承不应该是碎片化的,而是需要一个完整的传承,大师版《牡丹亭》将这部戏完整地呈现出来,让这出戏能够完整地流传下去,这便是戏曲传承中的重要一点——以曲传承。第二点是要以人传承。大师们从幼年到如今年届古稀依旧坚守着昆曲艺术,如果没有艺术家,艺术就没有生命力。第三点就是剧种的发展不能离开观众和市场,一旦脱离观众和市场就只能成为博物馆里的展品。这么多年政府对于戏曲观众群的培养,使得昆曲的观众出现了年轻化的趋势。

再次,谈谈对于昆曲表演中技与艺的辩证关系的思考,以此来探索昆曲的发展之路。没有程式化就没有昆曲之美,然而昆曲的美又不局限在程式化之中,这就是昆曲表演中的"艺"的成分。没有"艺"的表演就是空洞没有活力的。这次"大师版"的表演,有七个杜丽娘和四个柳梦梅,每位的表演塑造都各不相同。每个艺术家将自己对人生际遇的思考倾注在所塑造的人物形象身上,将对艺术和生活的理解在细微之处体现出来,这就是大师的超长之处。大师们可能由于年龄关系,在"技"方面不及年轻之时,但是深厚的艺术底蕴弥补了"技"的不足。更重要的一点,"艺"归根到底是一个"情"字,正是老艺术家对于昆曲的眷恋之情,这种"情"让各位老艺术家几十年来一直奔波在昆曲艺术的第一线。

最后,昆曲艺术是一种有着深刻文化底蕴的艺术形式。但在戏曲发展中往往只注重舞台效果而忽视了文化内涵,应该将这种文化底蕴呈现在观众眼前。比如此次节目册的制作非常精美,但却没有将剧本的文化底蕴和文学背景介绍给观众。国外在做交响歌剧的时候非常注重对文化背景的介绍,这一点值得我们学习和借鉴。

（整理者王倩,未经本人审定）

典藏版、南昆版、天香版《牡丹亭》研讨会

时　　间：2014年12月21日9:00—11:30
地　　点：新北纬饭店三楼
参与人员：凌金玉　曹颖　王安奎　王评章　洪惟助　朱为总　姚欣　王仁杰　张鸣　蔡正仁　张咏亮　张静娴　洪敦远　黎安　罗晨雪
会议主持：凌金玉

会议记录：

王安奎：这次看了众多老艺术家与中青年艺术家的表演，是一次难得的艺术享受，每个版本各有特点。本次活动名为"传承汇报演出"，不难理解其重点便是传承。从三个团的演出情况来看，《牡丹亭》确实起到了传承昆曲经典的作用，各个团都是由几代演员共同演绎。尤其是湘昆，在有困难的情况下，新学《牡丹亭》这出戏，于是便有了天香版，很好地传承了经典。上昆的演出，亮点很多，不仅有"昆大班"的老艺术家还有"昆三班"、"昆四班"、"昆五班"的中青年演员，几代演员同台演出，老艺术家宝刀未老，年轻一代已经崛起，是很好的传承典范。

西方有言"一千个人眼里有一千个哈姆雷特"。这句话应该有两层意思，一是不同的演员在塑造哈姆雷特这一形象时会有不同的表现方法，其次是观众对这一人物也有不同的理解。但是我们昆曲中的《牡丹亭》大概并非如此，观众心里有一个共同的杜丽娘和一个共同的柳梦梅，这是一种共同的审美期待，如果达不到这样的审美期待，就难以令观众认可，所以昆曲必须要讲规范，无论主要人物还是次要人物，一招一式、一字一句都要符合规范。但是这并不意味着在昆曲表演中要抹杀演员的创造性，每个演员心中要有对人物独特的体会，于细节之处体现独特的匠心。杜丽娘是在戏曲舞台上生存了四百多年的人物，塑造这一形象，不在于其个性，而在于演员的情感。杜丽娘的年纪并不大，但是人生经验却很丰富，由生而死，死又复生，为情而死，为情而生，所以每一出中表现的都是不同的情感。演员要抓住这一特质，深刻体会杜丽娘的内心情感。

昆曲是种古老的艺术形式，青年演员的表演要以自己的青春气质还昆曲以青春。在昆曲的传承中，外在的技法可以传承，内心的体验却难以传承，所以青年演员在传承老艺术家技法的同时也要注重内心的体验。在这三个版本的演出中，年轻的演员将人物的情感表现得很好，但还要继续向大师学习，更深刻地挖掘人物的内心。最后，向在座各位表达祝贺，愿中青年演员在老艺术家的带领下艺术造诣达到新的高度。

王评章：选《牡丹亭》作为此次活动的演出剧目非常好，可谓百看不厌，所以对其后的几场演出也充满期待。上昆的表演，每折重演都更加完整、更加清晰。总体上来说，老艺术家的表演已具有自己的风格，中青年演员正日臻成熟，是可喜可贺的局面。在这次展演活动中，所看到的戏没有一折差强人意，只有好的戏和更好的戏之分。

南昆的演出非常规范齐整，令人印象最深的是《惊梦》《寻梦》和《写真》三出。湘昆的《游园》非常精彩，演员的神情体态表达得准确到位，把赏春到怀春的情感变化表现得非常清晰。上昆的表演游刃有余，将个人和角色完美地融合在一起，收放自如，是富有美感的艺术呈现。但总体来说，还存在需要继续打磨的地方，如《写真》一出，应该将杜丽娘的自伤自吟的味道表达出来，杜丽娘应该不断表现自己的美，将自己的美留存在画上，来表达杜丽娘对于生命的留恋。《离魂》自然是要表达出一种悲伤的情愫，但是杜丽娘的病与别人的病不一样，她的死与别人的死也不一样，她已经将自己的生命留存在自描的那幅画中。在现实中，她注定不可能遇到自己的意中人，但是她期待意中人能打开她的画，这其中的情感，值得细细体味。

洪惟助：举办这次活动，各团在一起互相观摩、互相学习，对昆曲的传承和发展具有重大意义。南昆演的是张继青老师的版本，这个版本经过几十年的打磨，日益精致典雅，已经成为经典版本。南昆演这个版本一方面有良好演出效果的保证，另一方面却容易让观众借此与张继青老师做对比。这对南昆来说是比较大的压力和挑战。湘昆原本是地方昆曲，不太擅长演《牡丹亭》，演出的机会也比较少。这次湘昆请蔡正仁老师和张洵澎老师前去教戏，表演的是俞振飞老师和言慧珠老师的版本，这种学习精神值得嘉奖。但是应该考虑加入湘昆独有的特色，吸收和学习应该经过消化，然后再呈现出来，依葫芦画瓢的学习方法效果一般不会很理想。上昆的表演中，演员阵容最为强大，每位演员都发挥出自己的长处，三个多小时的表演让观众享受了一场艺术大餐，其中既有传承也不乏创新之处。

想当年，老艺术家们学戏非常用功，如周传瑛、韩世昌等老艺术家为了更好地理解剧本曾下苦功，所以他们才具有如此高超的艺术造诣。只有对剧本有深刻的体会，才能突破一招一式机械性的模仿，才能够理解老师们的艺术精髓。在昆曲剧本中，有很多近体诗和绝句。近体诗需要押声韵，比如在《离魂》一出中有"四面墙垣不忍看，万条烟罩一时乾"。其中"看"一字，大家都读四声，受过诗词训练后就会觉得这样的念法，听起来不太舒服，读成一声，就与后面一句"万条烟罩一时乾"押韵了。在传奇剧本里有很多这样的诗句，很多演员往往在该押平声韵的时候读错，这足以说明很多演员在文学方面用的功夫还不够。

朱为总：文化部组织的这次活动意义非凡，全国昆曲七大院团齐聚北京，演出经典剧目《牡丹亭》，相互借

鉴,相互学习,也是昆曲扶持十年成果的体现,是对昆曲团队建设和人才培养的检验。这几天看戏后,这种感受很深刻。第二点,从这次的展演可以看出,这十年保护的最大成果一是政府重视,二是目标明确,三是措施得力。第三点,用《牡丹亭》作为昆曲传承保护展演的剧目,这一举措非常好。《牡丹亭》是明代昆曲发展到鼎盛的标志,以《牡丹亭》作为当代昆曲复兴的标志非常妥当。当时在策划此次活动时,在众多剧目中选择《牡丹亭》是基于它本身的艺术高度和在昆曲史上的重要地位。

在去年全国昆曲青年演员汇报演出时,我在综述中写道,从那时起就标志着中国昆曲已经完成了人才队伍的传承。从此次活动来看确实如此,老艺术家们的艺术造诣炉火纯青,中青年演员正茁壮成长。曾经很担心在中国昆曲进入后艺术家时代的时候,昆曲用什么继续往前推进。而如今看到了新一批艺术家的成长,确实倍感欣慰。现在的观众并不是盲目崇拜的,应该说是很理性的,他们对演员的喜爱,首先是看演员的技和艺。很多新一代艺术家已经得到了观众的广泛认可,说明他们的艺术已经达到了一定的高度。

这次活动也能够检验近几年来全国昆曲各大院团的传承工作,在这过程中引发了我的几点思考:首先是昆曲文化精神的传承。几场演出看下来,"技"的传承已基本做到,但是,在"技"的传承过程中,如何敬畏传统、尊重传统,某些做法尚有所欠缺。比如闺门旦应该坚守的传统舞台表达方式是什么?像杜丽娘这一人物身上的审美性到底该落在何处?她的端庄、她的含蓄,她是怯怯的、弱弱的,而不是张扬的、生猛的。演员在舞台上的动作、形态都应该符合人物形象。再者是,演员要注重自身风格的形成。从修养方面来说,一要培养浩然正气,在台上要正;二是要正统,师传要正;三是要规范,任何创意和创新要适度。从技艺方面讲,在传承中,老师既要教授"技",也要注重教授方法,而不是一味地模仿。再者是要"真",要有真感情、真感受。最后一点是要注重不同区域昆曲的风格。昆曲的雷同化问题日益严重,如果昆曲的所有演员都成为一种样式的话,对昆曲来说,这不是发展,而是退步。湘昆版的《牡丹亭》得到很多赞誉,对于湘昆来说能将《牡丹亭》完整演绎实属不易,但是观众看到的却是没有湘音的《牡丹亭》。当然这次活动对于湘昆来说也是锻炼和学习的机会,日后还要不断完善,形成自己独特的风格。对于此次活动来说,单纯只注重哪里演得好、哪里不好,这并不重要,重要的是通过此次活动,继续思考昆曲如今和今后的发展问题,这才是此次活动的意义所在。

姚　欣:此次文化部组织的全国昆曲《牡丹亭》传承汇报演出活动非常有意义。湘昆的表演出人意料,在以往的印象中,上昆、北昆、南昆是比较出色的院团,湘昆相较之下稍弱。但是看了湘昆版的《牡丹亭》,进步之大出乎意料。朱为总老师的发言我很赞成,但是有一点还需明确——所谓"名家传戏",首先要将这出戏传下来,然后才是发展的问题。上昆版的《牡丹亭》有六个杜丽娘、四个柳梦梅,老中青三代同台演出,着实令人欣慰和敬佩。看到昆曲的接班人是令人兴奋的,虽然他们在一些细节处理方面还有待于提高,但是总体来说已经很好。没有年轻人,昆曲就难以生存。昆曲的传承首先是将戏核继承下来,年轻演员只有先学习才能形成自己的风格。上昆的《牡丹亭》称为典藏版,从表演上来说是典藏版,从文学上来讲算不算典藏版?在表演上,演员发挥得淋漓尽致,但在文学上尚不能及。其次,"名家传戏"这项工程要继续进行下去,要多抢救、多扶持、多整理几出大家都认可的好戏。要趁这批以"昆大班"为代表的老艺术家在世之时,多培养学生,多传承传统戏。再次,在新的条件下,要争取创造性转化和创新性发展。不仅是演员,还要扶持一批新的昆曲编剧、昆曲导演等。昆曲编剧要懂音律、懂表演、懂舞台,而现在真正能写昆曲剧本的编剧实在太少,昆曲的发展面临编剧匮乏的现状。昆曲在注重演员传承的前提下,还要思考昆曲剧本、昆曲唱腔的传承。现在很多新创戏的唱词不够典雅,缺少昆曲的韵味。究其原因在于主创人员的昆曲素养不够,所以昆曲的传承不应只拘泥于表演的传承,主创人员也应该受到保护和传承。

王仁杰:典藏版、南昆版、天香版三个版本的演出,南昆的表演非常古典规整,湘昆的表演非常质朴,上昆的表演可谓绚丽多彩,中青年演员迅速成长,足以压住场面,说明上昆在扶持中青年演员成长上用心良苦,令人兴奋的是卓有成效。刚才姚欣老师说到昆曲缺乏编剧,其实昆曲还有很多经典的剧本尚待挖掘。例如《牡丹亭》,现在各个版本的演出本都已经过删减,《牡丹亭》的全本一直未曾呈现过。而现在昆曲有一大批具有一定文化素养的观众群,可以尝试演出全本《牡丹亭》,让观众全面领略汤显祖呈现的"至情至美"。

昆曲的发展首先要继承,但是一代人有一代人的艺术,昆曲的发展也要跟随时代的变化,如果只是一成不变,那才是昆曲真正的衰落。这次活动对作为编剧的我来讲,有两点启示:一是当代的戏曲排斥形式重思想,而这种思想却只是空洞的思想,所以排出的新戏差强人

意。《牡丹亭》作为传统戏的代表，四百多年一直活跃在舞台上，其原因就是情真、词雅、表演精湛，令观众越看越爱。而在思想第一艺术第二的创作理念引导下，新拍的戏难出经典，观众则会越看越厌。二是，从观众的接受度考虑，新拍戏的长度一般控制在两小时左右，而经典的传统戏往往具有较长的篇幅，人物刻画才能非常深刻从容。怎样协调内容完整流畅与演出时间上的矛盾，还值得继续思考。最后祝贺上昆、南昆、湘昆的演出圆满成功。

张　鸣：文化部组织此次活动，立意非常高，现在主张弘扬民族文化，但是怎样将"弘扬民族文化"落到实处？此次活动就是一个很好的范例，通过一个剧种反映出来的不仅是演员的表演，也有很多传统文化中的核心价值在其中。中华民族屹立世界不倒的原因是文明的传承，昆曲作为传统文化中举足轻重的一部分，是承载着传统文化以及道德情操的艺术样式。将这种传统文化的核心价值展现出来、传承下去，可谓立意高远。再者，要思考新形势下昆曲队伍建设和昆曲剧目建设的问题，昆曲未来十年的发展问题。刚才朱老师称之为总结，我认为更好的是谋划。如果将这次活动继续倡导下去，做十年，那么每个院团就会有至少十出看家戏。那么整体的昆曲水平以及观众群的培养都会很健康地发展下去。总之，昆曲是活化传承，只能通过人来传承，此次活动对于昆曲的发展意义非凡。对个人而言，也是非常难得的学习和思考的机会。

南昆版的《牡丹亭》表演非常规范精致，除此之外还非常干净，这种干净体现在舞台的布置、灯光的应用、演员的表演等方面，用最简单的舞台呈现去表达最深刻的思想内涵，实属不易。天香版《牡丹亭》非常火辣，与湖南当地的地域特色相符合。典藏版《牡丹亭》，老中青各代演员实力雄厚，甚至龙套演员的功底都不可小觑，足以看出上昆在演员培养方面非常成功。综观几场演出，对各个院团来说，都面临一个共同问题，那就是文化底蕴的传承。最终昆曲能走多远，能走多高，实际上就是综合文化底蕴的体现。昆曲是一种综合性的艺术形式，不能只注重"技"的传承，忽视对"艺"的传承。演员自身的修养还有待于提高，对角色的理解不够透彻。只有足够的艺术和文学积累，才能更好地把握剧本、把握人物，才能有更好的艺术呈现。其次，在艺术风格的统一性和多样性问题上，应该先传承，在传承的基础上再追求各自不同的艺术风格。哪些可以进一步阐释，哪些必须原封不动地传承，是在不同的时代语境下，需要深入思考的问题。

（整理者王倩，未经本人审定）

永嘉版、大都版、青春版、御庭版《牡丹亭》研讨会

时　　间：2014 年 12 月 27 日 9:30—12:00
地　　点：新北纬饭店和合轩
参会人员：凌金玉　曹　颖　林为林　王评章　王仁杰
　　　　　王安奎　吕育忠　姚　欣　王蕴明　刘　祯
　　　　　周世瑞　张　鸣　俞锦华　由腾腾　吴婷婷
　　　　　胡　娉　杨　崑　曾　杰　王世英　朱冰贞
　　　　　王大元　曹其敬　杜昕瑛　洪惟助　毛文霞
　　　　　徐春兰
会议主持：凌金玉
会议记录：

吕育忠：首先对此次《牡丹亭》汇演活动的成功，表示感谢和祝贺。此次活动从本月 13 号开始，到 26 号圆满结束，在社会各界引起广泛反响，在昆曲界、戏曲界、艺术界等社会各界得到了重视和关注。不靠组织，不靠运作，完全是昆曲爱好者自发组织购票，而且汇集了全国各地乃至香港、台湾地区的昆曲爱好者，体现了民众对昆曲的敬仰之情，八个版本的演出各具特色，代表了各自院团当下的传承水平。组织这样的活动，要办出特色很困难，从策划创意到最后的实施，一方面是各院团的重视，另一方面是老中青演员们的共同努力，才使得这个活动取得今天这样好的反响。

昆曲扶持 10 年，扶持完成了 59 出大戏，以文化部的名义录制了 200 出折子戏，在上海、浙江、苏州等地举办了编剧、表演等各类培训班，资助了各院团进校园演出、到海外演出。在这 10 年间，在昆曲的传承中，政府做了一些实事，起到了引领作用。昆曲的传承和发展离不开老中青各代艺术家的努力，为了更好地传承昆曲，从 2012 年开始实施当代昆曲名家收徒传艺工程，聘请 25 位昆曲名家对 50 位中青年艺术家传授技艺，这项工程还要继续落实下去。

就昆曲的发展来说，目前最大的短项还是缺乏传承，从大师版的演出可以看到七十几岁的老艺术家在台上的风范和神韵，我们当下的中青年演员还没有达到这个水平，所以说还是要传承、要学习。今后我们的工作重点要回归传承，同时也要在地方戏中开展名家收徒传艺工程。

再一点是要重视剧本的创作，明年要实行三个"一批"，新创一批，挖掘整理一批，买断一批。昆曲是"百戏之祖"、"百戏之师"，在新时期要引领中国戏曲发展的方向。

永嘉版、大都版、青春版、御庭版的演出各具特色，各院团演出了自己的水准和风采，取得了良好的成绩。在此，期待听到各位专家的点评。

刘祯：这次活动是很有意义的，收获颇丰，对我自己的触动也很大，尤其是大师版的演出，感慨良多，我在之前的研讨会中已经谈过，这里就不再赘述。看了后四场的演出，我深刻体会到，昆曲是最美、最纯的艺术。首先是昆曲是雅化艺术的代表，是其他剧种难以比肩的。经过六百多年的锤炼，昆曲逐渐臻于完美，这种完美是整体性的。比如文本《牡丹亭》，这是汤显祖的代表巨作，充满了浪漫主义的诗意。其次是表演的唯美。比如浙昆的演出，舞台布置非常简约，将乐队搬上舞台，这种表演方式把对人生的感悟和乐队的丝竹结合到和谐的状态，观众的审美和情感得到净化，这是其他艺术形式不曾达到的。

此次昆曲主题活动的创意非常好，《牡丹亭》是一部非常优秀的巨作，它的文学性是其他作品难以超越的，是昆曲传承中最佳的载体。各个团的演出各不相同，都撷取了精华，保留了自己最擅长的表演方式。由不同院团就同一剧目举行汇演，这种方式非常好，是很好对比的机会，可以使自己的特点更明确，在同一性中看到差异，更有利于传承，对传承的认识也能看得更清楚。

本次演出都是各院团的主力，基于对昆曲传承的考虑，还是要靠演员，演员的成长是在舞台上完成的。这四个版本的演出都很精彩，能够使各院团的人才很快成长。其中最欣赏浙昆的舞台风格，很简约，不奢华，与演员表演的意境和谐统一。苏昆的青春版看过四次，四次的感受都不相同，演员的表演已经驾轻就熟，好像不是时时刻刻都在体会人物的心境，应该对自己的创作和表演有一种新的认识。大都版是北昆的新制作，是精心之作，所有的唱词念白都是原著中的原词，舞台追求一种诗意，舞台色彩的应用上追求浪漫色彩。昆曲的表演追求写意含蓄，点到为止，所以有些地方还欠考虑，比如杜丽娘和柳梦梅肢体接触太实，这样的表演在昆曲中是否合适，还可以再斟酌。其次灯光和音乐稍有些过度，对演员的表演和演唱有些干扰。昆曲在舞台和表演上最终还是要回归简约。

张鸣：从这次演出的四个版本来看，昆曲人才济济，不仅是杜丽娘和柳梦梅，配角也很多，但也有不足，阴盛阳衰，旦角很多，小生不足，优秀的小生尤其稀缺。另一点值得高兴的是，昆曲经过十年发展，现在所处的环境非常好，无论大团还是小团各有各的好。从观众群来看黑头发的多，白头发的少，这都是昆曲成长环境良好的表现。另外，老艺术家传承非常活跃，从四个版本来看，各有特色，各不相同。老师艺术特色的多样性为各院团带来特色，这是值得高兴的。

但同时也存在一些问题，首先是怎样处理好昆曲传承中技和艺的关系。技和艺是昆曲传承中不可分割的两部分，但在现实中有些割裂，往往偏重技而艺不足。昆曲是程式化的艺术形式，这种程式化中，哪些是一成不变的，哪些是可以变的，值得思考。第二，在昆曲的传承和发展中，需要在深入理解的基础上对艺术的尊重，而不仅仅是程式化的传承。照葫芦画瓢就会走样，传承不是简单的回归，也不是颠覆。如何做到去粗取精、去伪存真是传承中需要注重的大问题。第三，发展和创新要有定义，怎样做好传统文化和现代文化观念的融合这一点很有思考的意义。在舞台上，太亲近的肢体接触反而让观众发笑。昆曲的舞台表演追求含蓄美，要巧妙避开色和情。同时观众的审美也在发生变化，艺术要有生命力，要保持旧的剧目不旧，一直做得极致和完美。最后是个性与共性的关系。昆曲有共同的规律，如何在把握共同规律的基础上保持地方特色也值得我们思考。大都版是北昆创新的探索，《红楼梦》《牡丹亭》是北昆的一系列探索剧目，在探索和创新中北昆将会形成自己全新的特点。昆曲的传承根本上说是如何讲好一个故事。如果故事讲不好，昆曲的唱念做打再好也不能成为一部好戏。

王安奎：这次以《牡丹亭》为主题的昆曲传承活动是很成功的。从这几次演出来看，昆曲的传承很扎实，取得了成效，年轻一代的演员，清新亮丽，从他们身上可以看出老一辈艺术家做出的贡献和功绩。

看了演出，我深切感受到，剧作家、文学工作者十分不易。将古典名著搬到舞台上，截取哪些、舍去哪些是十分难处理的。缩编要敬畏传统，传承传统。在今后的整理改编中，有些经验值得借鉴。但演员应该对原著进行通读，这样做有助于人物形象的塑造和理解。

有个问题值得深思：在表演中怎样更好地体现《牡丹亭》丰富的美学特点？文本中男女情爱的描写并不回避，甚至有些直露，但在舞台表演上比较含蓄。男女的情爱是一种诗意的呈现，所以我们现在《牡丹亭》的表演还是应该坚持这一传统。《牡丹亭》是中国古典悲喜剧之一，所以不能按照悲剧来处理，要体现悲喜剧的特点，既要有悲剧的悲怆和庄重，又要充满希望的意味。

此次《牡丹亭》会演是昆曲传承中的一个举措，在传承中要做的还有很多，还要继续挖掘整理更多剧目，继续演出。2016年是汤显祖逝世400周年，希望能看到《临川四梦》在舞台上演出。

王蕴明：《牡丹亭》是中国戏曲文学史上最具代表性的作品，也是在昆曲表演史上演出最多、最受观众欢迎的作品。参加这次汇演的绝大多数是青年一代的演员，这样的年龄段，表演能达到这样的程度实属不易。他们既重视表演也重视体验，既有程式化的表演也重视情感的刻画。杜丽娘这个人物不好把握，每一场的情感都不一样，但是演员的把握总体上是很准确的。《牡丹亭》全本55出，主要的美学和文学贡献集中在前35出，只要能将前35出充分地体现出来，就是成功。《牡丹亭》应该演上下本，否则无法体现出它的美学价值。石道姑这一形象是汤显祖为了讽刺道教而设置的，在现在的演出中不必再表现她的生理缺陷。在《幽媾》一出中，柳梦梅总认不出杜丽娘，这样的表演不合情理。柳梦梅应该比较早地认出杜丽娘，但是又不敢断定，在演员的表演中应该体现出来。在《冥判》一出中，小鬼和判官都是好的，所以脸谱要有喜相，不要扮成恶鬼，不必拿着刀叉剑戟。

浙昆的舞台设置对表演有影响，这样的舞台设置应该再斟酌。这种舞台设置适合厅堂演出，随着演出场所的变化，演出方式可以适当改变。永嘉昆曲剧院原本没有《牡丹亭》这出戏，是按照南昆的版本学习的，演出的效果很不错，吸取大团经验、挖掘自身特点不断发展是永嘉昆曲剧院发展的一条捷径。

大都版《牡丹亭》是北昆继《红楼梦》之后的又一次认真的艺术创作，创作的理念非常可贵，尊重原著又要创新，追求诗化的艺术风格。这种创作理念是值得肯定的。两位主演都非常优秀，尤其朱冰贞进步明显。剧中音乐很好，伴唱虽然比较多，但都很合适，增加了舞台的厚度。但是这只是初稿，还应该继续打磨斟酌。强烈建议分成上下本演出，如果要演单本，可以演北昆老本的《牡丹亭》。应该加入《春香闹学》一出，《闹学》是北昆的传统戏，应该传承下去。一开始就演《惊梦》，杜丽娘的性格不够完整。从舞台设置来看，诗化的整体风格很好，与现代美相结合，但要注意不要给观众向越剧靠近的感觉。《写真》一出中的大画轴，头像是一个唐代的仕女像，与舞台上的杜丽娘不符。杜丽娘的题词在剧中多次出现，所以画轴中最好加上题词。《冥判》一出中的穿越没有必要。在汤显祖笔下，陈最良是封建思想的捍卫者，是卫道士，由他去掘坟不合适。希望北昆的《牡丹亭》继续打磨，早日达到《红楼梦》的高度。

姚欣：此次《牡丹亭》汇演非常有意义，除了大师版，其他演出都是由中青年演员担纲，这一点非常好，更值得高兴的是，人们在某些青年演员身上看到了老一辈艺术家的身影。但不能仅仅只学老师，应该有自己的理解。杜丽娘每一出的情感不一样，表现的情绪应该有所区别。青年演员学戏的第一步是向老师学戏，第二步是要加强自己的文学素养和社会实践，将人物的内心情感表演出来。

从文本上来讲，比较喜欢苏昆和北昆的文本。北昆的文本有几段不是原本中的唱词念白，新的唱词和念白写得不露痕迹，不露声色地交代了《牡丹亭》的创作背景和创作思想以及反封建的精神与人性之美。御庭版的文本就稍显简陋，没有《写真》一出，《拾画叫画》就没有基础，很多内涵都无法表达出来。

北昆的探索和创新精神值得高度赞扬，从欣赏美学的角度上讲，艺术家的创造必须能够勾起观众的人生感悟和社会阅历的感受，使之共同来创造出杜丽娘和柳梦梅，这样创作才算完成。戏剧本身从诞生之日起，就是与观众共生的。观众是戏曲的基础，没有观众就没有希望。在这种情况下，在保留精髓的基础上怎样从总体上增加美感，大都版的探索总体上是成功的，但还需要不断打磨。灯光的处理有些添乱。《拾画叫画》不太理想，《写真》的舞台处理有些不妥。打出的幻灯没有美感。三个半小时的时长不便于演出，要么压缩到三小时内，要么继续扩充到四五个小时，分上下本演出。

王评章：此次《牡丹亭》会演活动是很成功的，一个剧目演出八场，每场都很精彩，百看不厌，每场戏都有变化，每一折的变化都不一样。每个剧团都对人物剧情有不同的理解，八场戏互相补充，互相丰富。此次活动中青年演员的表现很好，中年演员有些遗憾，希望能有更好的戏，让他们更快地成名成家。永嘉版的演出有些意外和惊喜，由腾腾的表演很传神，并形成了自己的特点。浙昆的表演反倒有些遗憾。北昆的大都版表演让人很是喜欢，这个戏是探索、是创新，我们要传承但不能没有新意，否则戏就会越演越老。主创的追求实现了，很阳

光、很浪漫也很唯美，创作的激情和要求很明确。

但有些地方还有待改进，一是肢体的表演，半推半就的身段和体态最能体现人物的仪态，一旦落到身体相交，就会破坏美感。创新不可能一步成功，还需要慢慢打磨。

苏昆演出中表现出来的古典美是其他版本中所没有的，这点非常好。浙昆的表演比较传统，增加了一些小生的戏，旦角的一些戏删掉了，很多期待的东西没有看到，整部戏的气脉不太顺畅。乐队放在舞台上，对表演有些影响。总体来讲这次活动收获颇多，是一生难忘的回忆。

王仁杰：这次参与创作大都版《牡丹亭》，压力很大。删减和修改的工作很不易，既要保证剧本的完整性，又要有所取舍。三小时二十分钟的演出确实太长，之后需要再修改。

这次的创作基本都遵从原著，《冥判》和《回生》两出稍作改动，在《冥判》一折新写了三段词，是为了纪念汤显祖而作，后在排练中导演删掉其中两段，所以在最后的演出中还剩一段。《牡丹亭》中的经典《游园惊梦》，一字未改。大都版是一次全新的探索，探索可能不一定成功，可以再不断地打磨与修改，全盘否定和谩骂是不公道的。

演出中，灯光没有达到导演的要求，可能观众觉得有些乱，干扰表演，以后会进一步改善这个问题。肢体接触太多的问题，可以再改进。探索确实存在一些不成熟的地方，还需要时间不断完善，争取搞出相对完整的《牡丹亭》，来展现汤显祖表达的极致之美。

（整理者王倩，未经本人审定）

媒体报道、评论选粹
2014全国昆曲《牡丹亭》传承会演发布会

2014年10月21日下午，由文化部艺术司、北京市文化局主办，北方昆曲剧院承办，上海昆剧团、江苏省演艺集团昆剧院、浙江省昆剧团、湖南省昆剧团、苏州昆剧院、浙江永嘉昆曲团协办的"名家传戏——2014全国昆曲《牡丹亭》传承汇报演出"新闻发布会在北京举行。

来自此次参演单位的全国著名七大昆曲院团领导及文化部相关负责同志与首都新闻媒体记者出席发布会。发布会由北方昆曲剧院党组书记凌金玉主持，文化部艺术司戏剧曲艺处副处长许浩军、苏州昆剧院院长蔡少华、上海昆剧团副团长张咏亮、浙江永嘉昆剧团团长张胜建、湖南省昆剧团团长罗艳、浙江省昆剧团副团长王明强、江苏省演艺集团昆剧院院长李鸿良、北方昆曲剧院院长杨凤一等先后发言，就将于2014年12月13日至26日在北京举办的由全国昆曲院团奉献雅乐盛宴的"名家传戏——2014全国昆曲《牡丹亭》传承汇报演出"活动进行了详细的介绍。

习近平总书记在10月15日文艺工作座谈会的讲话中指出，要尊重和遵循民族审美标准。此次"名家传戏——2014全国昆曲《牡丹亭》传承汇报演出"正是受习近平总书记讲话精神的感召，坚持传承弘扬昆曲艺术，并且发挥更好的示范引领作用，同时本着服务民众的原则为广大北京市民奉献的惠民演出。

此间，昆曲界泰斗级老艺术家也将同聚一堂，分别同演《牡丹亭》。本次展演是昆曲界新老艺术家的一次艺术盛会，更是昆曲界新老艺术家首次对昆曲《牡丹亭》的集中展示。届时全国各家昆曲院团将共同切磋研讨对昆曲经典剧目《牡丹亭》的继承和创作体会，对推动昆曲艺术的发展具有积极的社会意义。

自12月13日开始，一直持续到26日的"名家传戏——2014全国昆曲《牡丹亭》传承汇报演出"活动，将有8台不同版本的《牡丹亭》大戏分别在天桥剧场、新清华学堂、梅兰芳大剧院、民族宫剧场、长安大戏院先后上演。

作为活动的开幕演出剧目，"大师版《牡丹亭》"汇集了当今昆曲界共10余位泰斗级老艺术家。这些老艺术家全部在70岁以上高龄，他们联袂演出、躬身示范，为观众带来最为正宗的昆曲《牡丹亭》。这次演出可以说是中国昆曲界一件值得纪念的大事，说是空前绝后、绝无仅有也不为过。同时，这样一次名师合作也为各个院团昆曲的艺术交流和传承提供了一次重要的机会。"大师版《牡丹亭》"的推出，更是奉献给当代昆曲观众的一场盛宴。

本次全国昆曲《牡丹亭》传承汇演被列入"名家传戏"工程，意在强调昆曲作为一门拥有六百年历史的古老艺术，在当今仍然被有序地继承与发扬着。而作为经典代表的《牡丹亭》，更是凝聚了几代昆曲人的心血与智慧，400年来常演不衰，靠的就是昆曲艺术家们的传承与

创新。

主持人许浩军先生：一出戏曲剧目从案头文学的诞生，到搬上红氍毹粉墨登场，再到成为经典被世人争相传唱，这其中不知经过了多少人的打磨与创造。如今，各院团分别推出的具有各自特色的《牡丹亭》作品，除了不断开拓与创新之外，更是离不了经典技艺的薪火相传。从这一层面而言，由老艺术家们共同演出的"大师版《牡丹亭》"，更体现出后辈昆曲艺术家们对前辈师长的敬仰与尊重。

将昆曲的传承作为发展昆曲艺术的核心，老艺术家们耕耘舞台的精神更是值得后辈艺术工作者学习。相信这次"名家传戏——2014全国昆曲《牡丹亭》传承汇报演出"定能给全国的昆曲观众带来一次难忘的昆曲艺术之旅。

北方昆曲剧院杨凤一女士：600年昆曲展现四百年经典，常演不衰广受观众喜爱。

昆曲《牡丹亭》是明代剧作家汤显祖创作于1598年的昆曲剧目，距今已400多年。在世界权威机构评选的世界100部戏剧作品中，中国只有《牡丹亭》入列其中，由此可见《牡丹亭》的文学和戏剧价值。

昆曲作为一个具有六百多年历史的戏曲剧种，被誉为中国戏曲的"百戏之母"。在昆曲诞生200多年的时候，汤显祖为昆曲创作了这部千古流芳的经典剧目《牡丹亭》。400多年以来，《牡丹亭》经由数代昆曲艺人的传承与打磨，从一部文学上的经典逐渐成为一出舞台上的永恒传奇。时至今日，《牡丹亭》不仅成为中国戏曲的传世之作，同时亦成为昆曲的代名词。

从历史到今天，《牡丹亭》已成为各昆曲院团看家的必演剧目。名剧百演不衰，观众百看不厌，成了中国戏剧舞台上的一大奇观。正是因为有如此深厚的群众基础，才有了全国昆曲院团共同演出《牡丹亭》的构想。为进一步弘扬中国传统文化，推动和提高全国昆曲院团演出《牡丹亭》的艺术水准，在文化部艺术司、北京市文化局于2013年成功举办全国昆曲优秀剧目展演之后，一场范围更广、水准更高的《牡丹亭》展演活动被正式提上日程。同时，这次演出也最大程度地满足了昆曲观众领略观赏不同昆曲院团演绎不同风格《牡丹亭》的需求。

江苏省苏州昆剧院蔡少华先生：全国昆曲院团各展风采，展现一部名著的百种风流。

经过漫长的发展与流变，无论是昆曲艺术整体还是作为昆曲剧目经典的《牡丹亭》本身，都呈现出更加丰富、更加多样的形态。尤其是入选联合国教科文组织"人类非物质文化遗产代表作名录"以来，昆曲受到了更加广泛的重视与扶持，当代的昆曲生态进入了全新的繁盛期，昆曲界佳作频出、精品纷呈。而广受昆曲观众喜爱的《牡丹亭》也成了各大昆曲院团的必演剧目。

经过长时间的进化和流布，昆曲这一最早诞生于江南小城昆山的剧种，在全国多个地区生根发芽、开枝散叶，形成了有着鲜明地域文化特色的不同昆曲形式，如北上与京班大戏相互交融的"北昆"、进入湖南吸收潇湘神韵的"湘昆"等，都是各有风采、别具一格。而经由各地昆曲院团自主创作，根据各自艺术特色加工整理的昆曲《牡丹亭》，也呈现出百花齐放的局面。

此次各大院团带来的《牡丹亭》，都旗帜鲜明地打出了自己的特点。一部经典、传承数代，多种形态、各具风韵，成了本次全国昆曲《牡丹亭》传承汇报演出的最大看点。届时，昆曲戏迷们不仅可以欣赏到各地昆曲艺术院团带来的不同版本的《牡丹亭》，更能够领略这些院团各自顶级昆曲表演艺术家的精彩表演，享受一场昆曲的饕餮盛宴。

（来源：央广网）

大师版《牡丹亭》：真艺术不长皱纹

闫 平

昆曲《牡丹亭》，不管你看戏还是不看戏，名字总都是知道的。仔细想想，昆曲至今600余年，在今天还这样光彩耀入寻常百姓家的也只有它。

12月，北京将有八台不同风格的《牡丹亭》连续展演，13日、14日的开幕演出是大合作的大师版，又被称为"国宝版"、"熊猫版"，因为主角是18位平均年龄超过70岁的昆曲大师，其中有多位早就被资深戏迷亲切又敬爱地称为"熊猫"。沈世华、华文漪、梁谷音、王奉梅、张洵澎、张继青、杨春霞7位旦角演出杜丽娘，岳美缇、石小梅、汪世瑜、蔡正仁4位小生演出柳梦梅。这样一台阵容的确是空前豪华的，连近代功在传薪的昆曲"传"字辈们，也没有机会能在这样的高龄以毕生的舞台火候来合演一部大戏。

北京的12月，历来是演出旺季，在京的、外地的、外

国的各种演出,都要赶这个新年档,剧团抱着打擂台、抢观众的心来,剧目质量自然也不敢对付,一个晚上有六七个剧场同时上演还不错的戏,很常见,12月的演出售票想有好成绩,难。而这部大师版《牡丹亭》并不见如何预热宣传,天桥剧场千余座位开票当天就卖了个爆满。现场又是主办方出面发号叫号,又是购票者自发组织"侦察队"维持秩序,光这份热闹就胜过同档其他演出。

华岳重聚 对手戏最默契

《惊梦》《幽会》《婚走》是杜丽娘、柳梦梅的对手戏,这三折的演员搭档在一起,比各自演独角戏更令人向往。尤其《惊梦》的男女主演是俞振飞都赞赏的"舞台上最佳伴侣"华文漪和岳美缇。岳美缇的柳梦梅书卷气浓,又富有激情。她入校初学旦角,1956年上海戏曲学校"昆大班"随俞振飞、言慧珠两位校长晋京,孩子们要给文化部领导夏衍等单独演一场折子戏,聪明又有心的岳美缇学戏时常替小生走位,晋京时恰逢男孩子都在变声,就让岳美缇反串。她穿着俞振飞的高底靴苦练几日,临上台俞振飞见靴子实在太大,又把自己的羊毛袜给她穿了,岳美缇"腾云驾雾"一般演完下来,俞振飞向她笑眯眯地说:"今朝蛮好格。"虽然岳美缇挺犹豫,俞振飞却从此坚持让她改行,她也成了新中国成立后第一个昆曲女小生。1956年那次决定岳美缇艺术道路的小生角色正是柳梦梅。

岳美缇学旦角时有一个最亲密无间的同学,她俩一进校门就坐在同一张课桌椅上,几年里同进同出,吃住学习都在一块儿,岳美缇改小生后,"传"字辈的主教老师沈传芷说:"你们两个形影不离,正好现在配成一生一旦。"这一配,就配出了一对黄金搭档,"生"是岳美缇,"旦"就是华文漪。华文漪有个别号"华美人",她的别号不少:"小梅兰芳"、"昆剧的女儿"、"第一闺门旦"等,但哪个都没有前者恰如其分。她有多美?怎么写得出!她的声音、身段、做派,无一不美。她的杜丽娘甜美又清傲,缱绻又烈性,偶尔还带着点难以道明的心不在焉——如果你懂美人,就知道美人走神更诱人。

华文漪自20世纪80年代"滞美不归"后便始终未能在国内演出,与内地观众一别就是18年。直到2007年深秋,华文漪、岳美缇才在上海重演《墙头马上》。戏迷曲友从全世界各地赶到逸夫舞台来看戏,真正美不胜收,谢幕时观众嫌鼓掌不够表达心情,好些人激动得站到过道上去拍栏杆。后来我改编的《白蛇传》在东方艺术中心演出,主演请了华文漪来看戏,晚上她和先生做东请我们吃宵夜,席间说起《墙头马上》在京沪的热烈,我斗胆问起能不能再演《牡丹亭》,华文漪半开玩笑地说:"能不能演是一回事,有没有机会演是另外一回事,我年纪也大了,演出太辛苦。"说完眼梢微抬,唇角轻笑,我顾不上再说这个话题,牛头不对马嘴地当面感叹:"您太美了!"彼时24岁的我,在"年纪大了"的华文漪面前,像个莽撞又爱慕的男孩子。

岳美缇和华文漪20岁生日时,和另外三个同年同月的女孩子一起过了个"百岁大寿",唱小生的岳美缇"捺不住心中的欢喜和温情……把最美最美的牡丹花名送给了华君",现在这朵"牡丹"又要登台唱《牡丹(亭)》了,而且,还是与最默契、最熨帖的岳美缇搭档,还是那份欢喜和温情。

蔡正仁、张洵澎得言慧珠、俞振飞嫡传

《幽会》里张洵澎的杜丽娘则最为聪慧漂亮,她一入学就是老师朱传茗最喜欢最得意的学生,当时所有昆曲女学员的偶像都是言慧珠,张洵澎身量五官都像言慧珠,因此得了一个"言慧女"的雅号。张洵澎的身段同样学自"传"字辈,又加了舞蹈的元素,"热情奔放、婆娑婉转",和憨痴多情的蔡正仁搭在一起有化学反应。蔡正仁的官生戏气势十足,《闻铃》《撞钟分宫》《书房》那真是唱得人顿时落泪,但演巾生戏就少了一段风流,不过又恰恰好地添了一段持重,成了最堪托付、最可观众心的那个柳梦梅。他们也最得言慧珠、俞振飞的嫡传,这次呈现的是1957年两位校长演出的版本。《回生婚走》里与蔡正仁合作的杨春霞毕业后唱了京剧,都让人忘了她当年也是昆大班的高才生。杨春霞因嗓子极好,主演样板戏《杜鹃山》一举成名,上年岁后演出少了,偶尔登台清唱,也总是选"家住安源"这样的段子。"40后"的这代昆曲人在变迁中成长,在忧患中离乱,来的风雨有时是政治,有时是经济,还有时是谁也看不懂的社会,一扑扑直打得他们如传灯的灯芯微光,起伏明暗不定。杨春霞这一次扮上整出,是为了这样一出情深的昆曲,唱这样一段意长的欢好,正像有情的丽娘。

梁谷音再偿夙愿

《闹学》《游园》《寻梦》《写真》《离魂》《冥判》里只有杜丽娘,没有柳梦梅。这几出中,观众对王奉梅和沈世华更陌生一些。王奉梅得过"传"字辈闺门旦姚传芗的实授,给电影《游园惊梦》里王祖贤、宫泽理惠配唱的那把甜嗓子就是王奉梅,她颈椎不好,多年不见观众了。沈世华随先生钮骠在中国戏曲学院任教,上一次演出还是1983年,这次演《闹学》《游园》里的杜丽娘,也是她自

己最喜欢的角色和段落。沈世华身量仍纤细，灰发烫得时髦且软，一丝不苟地梳在两鬓。宣传照上她穿软底鞋和宽身旗袍，半袖着手坐在那儿，不抬眉，眼神也亮亮的。北昆院长杨凤一说，唱昆曲的人，老了都有一番别样的姿态气质。都说梁谷音唱《寻梦》是个意外。昆曲家门（行当）分得很细，梁谷音和杜丽娘所属的闺门旦不对工，但梁谷音的艺术成就本身就令人意外，她的花旦、正旦、刺杀旦、泼辣旦都极好，表演强调内心的梁谷音对杜丽娘这个角色真心喜爱，1993年她出面奔走组织了交响版全本《牡丹亭》，彻底删去了所有与爱情无关的情节，完全纯粹地演绎爱情的如梦美好，当时她说"一偿夙愿"。

"标准闺门旦"张继青久违丽娘15年

和梁谷音不同，张继青是"标准闺门旦"，很端庄，但很甜，这两个特点毫不矛盾地统一在她的唱腔里。1982年夏天，昆剧会演在苏州召开，正当红的华文漪、岳美缇主演删改较大的新版《牡丹亭》，没想到张继青以传统方式也演了《牡丹亭》，唱了出不折不扣的对台戏。也没想到传统版的更受欢迎。多少是因为这次"对台戏"，上昆返沪后，又把剧本再次回炉，三改其稿，并重新定下了"尊重传统、找准定位"的调子。参加这场演出的旦角演员中，张继青年龄最大，至少15年没有上妆扮过杜丽娘了。

在白先勇青春版《牡丹亭》中负责旦角艺术指导的是张继青，负责小生的则是汪世瑜，《叫画》是他20多年来首次重演。4位柳梦梅里除了岳美缇还有一位女小生——石小梅。人如其名，石小梅的柳梦梅是冷隽的，像园子里的太湖石，不急躁，很沉静，连痴气也褪了，她推开旧园门，便是一种"如此少俊，美人何在"的劲头，也果真就拾回美人来了。

配角也是大师

大师版《牡丹亭》的配角也是大师，侯少奎本没有唱过《冥判》的判官，但为了此次演出侯少奎两个多月天天重新学戏，琢磨身段，他说："我都75了！还能有人让我学新东西，这多好的事！"

名丑刘异龙、张寄蝶分别饰演石道姑与癞头鼋，74岁的刘异龙演石道姑一口川白最有特色。他还有丰富的内心戏，刘异龙说："她很爱柳梦梅，发现柳梦梅爱杜丽娘后，她就两个都爱，让他们在一起。汤显祖很伟大，其他的作品里没有这类角色。"

北昆的名旦魏春荣为了表达她作为晚辈的敬意，此次将扮演丫鬟春香。春香是前半场里重要的角色，没有她戏就塌了一角，言慧珠、梅葆玖都为梅兰芳演过春香。魏春荣有效仿先贤之意，而她的花旦的确也好，顾盼娇俏，是北昆韩（世昌）正宗。此外值得一提的是，多年不伴奏的75岁高龄作曲家、笛师王大元将担任两出折子戏的主笛。真艺术不长皱纹，《牡丹亭》更有弥漫全篇的少年气质，这些高龄的艺术家登上舞台仍将是少女丽娘和少年梦梅，岁月只让风华出落得更加动人。12月13日、14日，正是北京初冬的寒夜，他们要在剧场里，使一个最深情的梦从春天开始，从台上如春风般吹拂向台下，"一室皆春气也"。

（来源："新浪娱乐"2014年12月3日）

姹紫嫣红梦犹残
——大师版《牡丹亭》观感
元 味

【一】演出前

2012年北大昆曲雅集以来，昆曲老艺术家们集体亮相渐成新常态。此番大师版《牡丹亭》尤甚，有近30年没正式登台的沈世华老师，有廿五年没再公演的华岳版《惊梦》，有15年没彩唱的张继青老师，有近年来甚少露面的王奉梅老师，有为这次演出甚至重新学戏的侯少奎老师……这些都是难得的看点，却也是难点。艺术造诣上的"大师"年纪上已是年逾古稀，12月下旬的北京，寒风料峭，气候干燥，老师们的身子和嗓子是否会受到影响？多年没有登台合作，在艺术生涯的晚年再度登台，老师们会不会有额外的压力？俱是成名已久的名家，艺术特色上各有胜长，对昆曲艺术的理解也不尽相同，对音乐配合的要求也存在差异，如此组合成一台戏，能在注重整体性的前提下充分展示每一位大家的艺术魅力吗？

事实证明，这种担心不是没有道理的。上午走台，第一个亮相的"杜丽娘"沈世华老师——就因为感冒出

声喑哑,只能念白而无法开唱,负责总体艺术指导的蔡正仁老师关切地询问沈老师晚上的演出能否可行,沈老师只轻吐两字"坚持"。台上的艺术家你方唱罢我登台,乐池里的乐师们也随之不断走马换将。这次演出以北昆为音乐班底,再与每个艺术家带来的鼓师、笛师合作,因此在音乐的磨合上也相当具有挑战性,从开场音乐开始,几乎每一折都少不了有乐队老师们一番研究商榷。走台结束,北昆的老师还将花神们留下来,根据之前蔡老师提的意见,加紧排练,争取晚上有更佳的表现。

上午的走台显然给沈老师带来了很大的压力。下午的化妆间里,看到沈老师正皱着眉头服用治疗感冒的口服液,神色间明显带着担心。事后得知,老师直至登台都是身体发虚,所以后来她的学生还用一双一寸半高的鞋替换了原本三寸高的绣花鞋。

直到演出大幕拉开,这份心仍然悬着。

【二】上本

《闺塾》

来自苏昆的陆永昌老师扮演陈最良,北昆的闺门旦魏春荣此次演起了小春香,而出生在上海,学艺、成名在浙昆,后来又在北昆工作过的沈世华老师担纲杜丽娘,这个组合可谓空前绝后了。也许是我内心的担心加重了观感,也许是老师感冒身体发虚所致,觉得老师开场的行腔吐字有拘谨不自信之感。好在第一次请别人上彩的老师妆容极美,仪态优雅,让人印象更深的似乎还是第一次在当下的舞台上亲眼见到如此安静内敛、恬淡温润的杜丽娘,犹如画中女子一般。这一折里杜丽娘的戏份不多,主要依靠仪态和演员自身固有的内在气质,如水墨画一般,神韵有了,人物就立住了,而且立得超凡脱俗,立在了超越舞台具象的观者内心世界里。

《游园》

《游园》是昆曲旦角的入门戏。词曲和表演皆美,极有代表性。或因此,几为昆剧剧目里被传习最多、对外影响最大的一折了。也往往被包装成昆曲"优雅、精致"的代表,表演者亦多往这方面着力,久而久之,似乎让人产生了固定的模式,所以之前对于《牡丹亭》里具有代表性的几折,倒是对此折最为乏感。

但不曾料,此番听《游园》竟让人不自禁潸然泪下。"梦回莺啭,乱煞年光遍……",耳侧宛然是少女在轻轻吟唱,甜润婉转,娇柔内敛。及"没揣菱花,偷人半面,迤逗的彩云偏",连看到镜中的自己都羞涩不已的娇羞模样,端的是"沉鱼落雁鸟惊喧,闭月羞花花愁颤",人间哪有此等人物?美到极致,也就短暂脆弱到极致,刹那间那些匆匆过往的美好在心头凝结,曾以为的永恒实则都是一个个刹那。人生何尝不是如此一再重复?真正是体味到《集贤宾》中所唱:"心坎里别是一番疼痛"!耳旁的吟唱越是动听,眼前的身姿越是娇美,心中的疼痛越甚。

明媚春光中,随着主仆二人园中穿行,杜丽娘是如此多情善感,初次踏入花园,既赞美景致动人,却伤怀良辰难久,又担忧自己春容短暂。赏牡丹娇艳,旋即感叹"他春归怎占的先"。看到的是春景,实则是杜丽娘内心心绪的外化,千回百转,如幻如真,每每转折处极细微,却总又直入人心。考验的是演员的心意合一、形意合一、境意合一。如此一个杜丽娘,其后才会教人真的相信可以"情不知所起,一往而深",才会"落花惊梦,一梦而亡"。

原来,《游园》一折才是《牡丹亭》的戏核也,可见汤显祖写下本剧之初衷,亦可见以《牡丹亭》命名的初衷,更是杜丽娘人物塑造的核心一折,为全剧的张开埋下了关键的伏笔。人人会唱,才是最难。如若将来回忆往昔美好,说起本场演出给我最深印象的,肯定是沈世华老师的这出《游园》了。

《惊梦》

《惊梦》一折由上昆昆大班的华文漪老师和岳美缇老师担纲。如果说沈世华老师演绎的是偏向精神境界的杜丽娘的"脱俗出尘"的一面,那么华文漪老师的杜丽娘则更多体现出其身为现实世界中太守掌珠、大家闺秀的娇贵气韵。

很多人说"华岳组合"是一个传奇,走台时,她们俩就收获了最热烈的掌声。这个"传奇"不仅在于做了一辈子的搭档,而是她们总能将昆曲生旦对子戏的魅力呈现得淋漓尽致。"你情中,我意中",有时一个眼神即胜过千言万语,伟大的艺术家仿佛就是水平高超的悬丝傀儡大师,操纵着观者脑海里的想象思维,撩拨动观者心底里的最柔软处。尽管老师们都上了年岁,音色也不复少年时的明澈,但生、旦之间的情愫关系,其浓淡分寸、明暗程度,却总是恰当妙处,此刻的她俩又仿佛成了巧夺天工的画师,在舞台上,更是在人们的心头尖儿,描绘下杜丽娘与柳梦梅初相逢时斑斓美妙的情感画卷。

但见两人长袖相触,点到即止又全在意境之中,极为写意,也堪为昆曲表演的一个经典注脚。"是那处曾相见,相看俨然,早难道这好处相逢无一言?"唱罢,生旦下场,一个欲拒还迎,一个欲进先退,动静进退之间,一场"春梦"竟可以含蓄、优雅至斯!

《寻梦》

本折饰演杜丽娘的梁谷音老师同样是来自上昆的昆大班。梁老师也是出了名的"戏痴"。梁老师说过,饰

演杜丽娘是每一个昆曲旦角演员心中的向往。所以，应工六旦的梁老师不乏出演杜丽娘的经历，是圆梦亦是挑战。同时，梁老师也是同辈艺术家中艺术青春保持得最好的之一，也是这次主演艺术家中上下本都参与演出的唯一一位。

当晚的《寻梦》以"小寻梦"为主，在【懒画眉】【忒忒令】【嘉庆子】和【江儿水】之间加【尹令】【豆叶黄】，最后以"少不得楼上花枝照独眠"结束。受时间长度局限，【豆叶黄】后直接以念白引出大梅树，情绪转换必然加快。如果唱得更多，《寻梦》的层次感会更丰富细腻

《写真》

《写真》由浙昆名家王奉梅老师担纲主演。据说，当年为换场时间紧迫的考量，所以《写真》一折杜丽娘是从下场门上台，现在单独作为折子戏演出也就因循了旧规，这也是整晚《牡丹亭》演出中的特例。

这里的杜丽娘上场时怀抱柳枝，满腹思念，边走边吟，如画中人物一般款款而来。及看到镜中容颜，感叹"奈何一瘦至此"，遂唱《普天乐》。接着是《写真》中最出名的曲牌，《雁过声》和《倾杯序》。此处边画边唱，唱做要求甚高，因为专注描摹，并有所寄托，此刻杜丽娘的情绪也由思念和伤怀逐渐被期待所取代，气氛稍稍活跃了起来，那个少女暂时走出了内心的世界，回到现实生活中了，或者说是把内心世界投在了笔尖，让她暂时得以忘我。

因对艺术质量的严格要求，退休多年的王老师轻易不肯登台，观众也因此多年未能在舞台上再见她。此次王老师亦是克服了去年刚动过喉部手术的困难参与演出，但曲唱低音部仍明显带有颤音，给观者留下了期待和念想。老师的妆容也似有可议之处。尽管如此，王奉梅老师的杜丽娘在此次演出中仍然特色鲜明，舞台上的她，不由得让人联想起傅抱石先生笔下著名的"独立怆然"的《湘夫人》。此刻的杜丽娘，内心清波荡漾，外在却隐忍克制端庄沉静，而观者从远处看来，又分明是裹挟着难以排解的孤独和愁思。"径曲梦回人杳，闺深珮冷魂销。"是何等的寂寞，隐隐有《湘夫人》里"烟波浩渺寂寞大悲"之意境。本折是"情不知所起，一往而深"之"深"的关键一折，为其后的《离魂》完成了心理铺垫。这等杜丽娘，在当今昆曲舞台上，恐非王老师莫属了。

《道觋》

主演：昆剧丑行名家，来自上昆昆大班的刘异龙老师。此折甚短，既起到点出人物的作用，又有调和观赏节奏的功用。刘老师的石道姑一口川白有滋有味，很强的念白功夫背后，一个身披道袍而内里温暖的真性情的出家人形象活灵活现跃入观者眼帘。

《离魂》

本次演出为上、下两本，分两个晚上演完。此折为上本的大轴，由素有"张三梦"美誉的来自省昆的张继青老师饰演杜丽娘，扮演杜母和春香的分别是来自省昆的老旦名家王维艰老师和花旦名家徐华老师，乃当年的原班人马"重现江湖"，实在难得。

说起《离魂》必离不开【集贤宾】。这也是我平时经常拿来单曲循环的"保留曲目"，每听此曲必令人静。一如张老师自己所说，这一折的关键也就在于"安静"。事实的确如此，这里的杜丽娘如此内敛、如此感性，因此张老师不是在着力表演人物，而是用了如泣如诉、犹如"闷哭"一般的手法传递杜丽娘心底深处绵绵不绝的哀伤。低吟呜咽，直把听者心揪。

这份火候却是需要演员人生历练的积淀。张老师自己都说年纪越大越能体会个中况味，也愈发的喜爱这支曲子。与二十年的唱片相比，此番演出中的"海天悠悠"，明显更多了些许沧桑内蕴。心中情重，字字入心，声声动情，张弛有度。此折作为上本的压台戏，再恰当不过。

说到【集贤宾】，还有一段插话。几年前，梁谷音老师就把这一出并非其家门的戏放入她最重要的舞台生涯纪念专场中，当时她就说，自从听过张师姐的这曲【集贤宾】就被深深打动，自此埋下了要学要演这折戏的念想，于是在最重要的个人专场中遂了心愿。此戏之魅力足见一斑。

【三】下本

《魂游》

下本将原先在《幽媾》之前的《魂游》前置作为开场。并由上本出演《寻梦》的梁谷音老师担纲。

梁老师在本折中充分展示出其不老的舞台青春魅力，魂步、圆场、卧鱼，这些考验身体的硬功夫看上去也丝毫不逊于青年后辈，更不论对表演艺术的拿捏了。窃以为就整体效果而言，此折要略胜《寻梦》。

《冥判》

本折最大看点显然就是来自北昆的昆剧武生名家侯少奎老师以75岁高龄新学《冥判》，成就一段梨园佳话。

据说侯老师是跟北昆前辈名家白玉珍先生的弟子学的戏。从【点绛唇】开始，有唱【天下乐】【那咤令】【鹊踏枝】【寄生草】，至【赚尾】（部分）后结束。相较上昆的《花判》，前无胡判官"判案"后略判官与花神对唱的【后

庭花滚】，用时比较节约，倒也流畅。

侯爷的判官重在体现其人情味而不是威仪感，观之亲切；其嗓子一如既往的通透漂亮，闻之舒坦。自2012年昆曲雅集以来，侯老师和梁老师已经多次合作，带给大家太多难忘，希望老师们永远身体健康。

《拾画》

本折柳梦梅由省昆名家石小梅老师担纲。石老师的表演是出了名的"冷"，如果用一幅画来形容，就是白描，品之又如初春的山泉，初尝清冷回味甘洌，是为一大特色。

相较其他名家，石老师相对年轻，体力精力保持得也更好，或因此，夹在前后其他折子中间，局部听起来略显着力，而隔天在苏州和王芳老师搭档演出"芳梅版"《牡丹亭》，相对就更温润一些。有意思的是石老师的"冷"紧接着汪老师的"暖"，相映成趣，却又前后相继，这恐怕也只有这样的场合才得以遇见了。

《拾画》《叫画》都是《牡丹亭》中的名作佳篇，很多大家演来各有特点。听石老师的版本，还有一个好处就是可以听到【锦缠道】，"水阁摧残，画船抛躲，冷秋千尚挂下羣拖"。此意境与上本《写真》里看到的一脉相承。与上本的《游园》一样，此处亦堪称下本的曲眼了。

《叫画》

《叫画》由浙昆名家汪世瑜老师出演。如今舞台所见的完整版的两"画"，据说最早就是汪老师于20世纪80年代初在传统的基础上加工后公演的。至今已经整整30余年。周传瑛老师当年传戏时指出，表演这折戏有个三字经窍槛：雅、静、甜。这"雅"又包括文雅、风雅和俊雅。"甜"则是这个小生要招人喜欢。如是，这个柳梦梅风雅而不风流，举手投足发乎其真情而不轻浮。要求扮演柳梦梅的演员的唱、做、扮相、气质俱佳才行。

尽管因为年事渐高，青春仪表难复，但作为周传瑛老师高足的汪老师其身段可谓整本《牡丹亭》的一个重要看点。从看画到认画、猜画、亲画、叫画，小生载歌载舞、动作繁复却自然流畅且仪态优美，柳梦梅对杜丽娘的爱慕令人信服。如果说石老师的是白描，那么汪老师的就是工笔了。其身段细腻之美，当下的昆曲舞台上恐无人出其右也。

《忆女》

主演：北昆老旦名家王小瑞老师。剧目设置与上本的《道观》相呼应，也由此再引出其后杜丽娘的再度出场。

《幽媾》

本折的杜丽娘和柳梦梅分别由上昆昆大班的张洵澎老师和蔡正仁老师饰演，师承自乃师言慧珠先生和俞振飞先生的"俞言版"。此版是将原著的《幽媾》和《冥誓》合并，并让二人一开始就因画而相认（这样观者就不会产生柳梦梅恋上陌生女子的想法）。所以说起来也是一个"新戏"。这折戏，惯常的演出几乎就是交代一下人人都知道结局的剧情，因此在本次演出之前，跟《游园》一样，在我固有的印象里都是归于乏感之类。却不曾想，当晚蔡老师和澎阿姨两位的表演竟出乎意料的让人看入了迷，这不仅在于两人的配合默契，或更在于老师们当晚格外用情，而其表演特色一定程度上又恰好契合当晚演出的需要。

熟悉张老师的朋友们都知道，张老师的表演风格比较外化和"奔放"，往往会挑战人们心目中固有的内敛含蓄的闺门旦形象。思想起来，当晚的恰到好处，或有如下原因：一是张老师自身就是与杜丽娘一样，"一生爱好是天然"，毕生追求完美（甚至让人幻觉张老师对美的追求都胜过了昆曲）。这点，恐怕也可以拿来解释有的朋友的疑惑，为何同样的动作，别人演就接受不了，张老师却往往是例外。二是张老师自己说过，演好这个杜丽娘的关键词是"纯"。因此，在这个版本里，观众看到的也可以说并非一个具象的杜丽娘——此刻的她本来就是魂魄嘛，而是杜丽娘内心情感炙热温度的写意外化。三是当晚的演出顺序里，之前的《拾画》《叫画》两个独角戏都是文戏，而其后的《婚走》已是结局，这里如果继续内敛克制，整个下本演出就会显得瘟。从当晚整体演出效果而言，恰是此折把观众的情绪和剧场气氛都带上了高潮，于是后面的几折未演整个戏就已成功一半了。

《婚走》

尽管本折基本上就是交代一个结局，但绝不乏看点。其中最大的看点很明显：这是此番《牡丹亭》里云集名家数量最多的一折了。这一折里前后有五位老师登台，除了扮演杜丽娘和柳梦梅的杨春霞老师和蔡正仁老师、扮演石道姑的刘异龙老师，还有扮演陈最良的陆永昌老师和扮演癞头鼋的省昆丑行名家张寄蝶。

【四】有思

1. 两个晚上，14折戏，18位名家大师，从紧张中拉开大幕，到掌声中热闹收场，每位观者都亲历了一回由盛及衰的全过程。推门踏进冰凉的北京冬夜，颇有"径曲梦回人杳"之感，心中顿时怅然。

一部《牡丹亭》，哪里是为什么追求解放，什么唯美呵，表象背后，分明是在兀自前行绝不停留半步的现实面前，作者对人间美好的眷恋、对时光流逝的挽留，并以极自由浪漫的情怀抗争肉身的桎梏。好像是程十发先

生曾经感叹，人生最终是孤独一个，朋友家人都像是途中过客。但凡成就大事者也多孤独吧。昆曲大师们以古稀之年再演《牡丹亭》，身形嗓音自然无法与年轻时相提并论，但那份历练蕴积后的人生底蕴却是当年无法企及的。这些艺术大家，无论个人事业还是情感，每个人似乎都已写就了属于自己的《牡丹亭》。岁月给人生折上印痕，当他们在艺术人生的暮年，重拾起少年时老师传授的戏文曲谱，低吟浅唱间，或已分不清是杜丽娘、柳梦梅还是自己了。只是那一刻，无论台上还是台下，都获得了与现实世界相抗衡的短暂片刻。

汤显祖相信，只有至情至性才能超越孤独，超越生死，留住美好，求得永恒。即便在此番大师版上下本的《牡丹亭》里，依然能看到那种"寂寞大悲"的基调几乎贯穿始终。即便在《婚走》这样喜庆的折子里，石道姑张罗完杜丽娘和柳梦梅的婚事后还不忘扔下一句："我，我还是一个人。"观者哈哈一乐之余，这句话却像泥鳅一样滑进心里去了。因为这份谁也无法摆脱的"冷"，所以温情可贵，因为"孤独"，所以情缘难得。由此，才映衬得这份牡丹情如此娇艳靓丽。而这份温暖，也始终流淌在全剧人物的心里，包括胡判官、石道姑，莫不如是。人生而孤独，却也因人而成就一切美好，这或是《牡丹亭》在梦之外留给我们的现实慰藉。这或是《牡丹亭》的魅力。

2. 但凡经典，在不同的时代由不同的艺术家来呈现都会给人以不同的感悟。昆剧《牡丹亭》即为当之无愧的伟大的经典。得益于主办方的精心策划，很庆幸此次可以一睹七位"杜丽娘"和四位"柳梦梅"的风采，观赏之前以为众多国宝级艺术家颇有同场竞技的意味，演出结束才发现也许那么多的艺术家加起来才是一个完整的杜丽娘，一个完整的柳梦梅。有的重精神境界，有的重现实世界，有的宛如人物情绪的外化，有的分明只是一段内心的倾诉。甚至，这些艺术家加起来还只是更接近了汤显祖笔下的人物，不仅艺术的探究尚无止境，艺术家们也是谁都无法取代。

无法取代的，还有艺术家们各自的艺术风格。虽说昆曲与京剧不同，不分门派，但不同的地域文化，不同艺术家自身的特点，不同的表演场域环境，都会造就不同的艺术特长。即便是同一折戏，不同的艺术家表演起来也是因人而异。有的身段繁复漂亮，有的曲唱细腻委婉，有的气质内敛沉静宜于凝神细品，有的擅撑大场面表演好看……只要是由人来担纲，就没有完全一模一样的昆曲表演。如此种种，才有了昆曲舞台上的多姿多彩。这或是昆曲的魅力。

3. 一周后，上昆典藏版《牡丹亭》演出后，梅葆玖先生出人意料地出来致辞，他是为昆曲站台来了。梅先生的心愿只有一个，那就是京剧不能没有昆曲，我们都不能没有昆曲，希望昆曲和昆曲人代代相传。在这大师版《牡丹亭》里，仔细盘点不难发现，每折戏每个细节几乎都是舞台上的这些艺术家们和他们的老师及同行，以传统为基础加以整理并通过不断的实践而形成的，到今天成了"经典"和"传统"，《写真》《离魂》《拾画》《叫画》莫不如此。而且这种现象绝不仅仅限于牡丹戏，著名的小全本《玉簪记》等一大批当下昆剧舞台上的"经典"都是我们眼前的这批昆剧艺术家们加工整理出来的。戏以人传，古老如昆曲，其实"变"才是常态，但万变不离其宗，个中分寸拿捏才是决定艺术传承质量的关键。值得省思的是，这些工作大多发生在二三十年前，那么问题来了，这些年以来，我们又在何为呢？和当年的大师们同龄的当下的昆曲人们，又在忙什么呢？他们在忙的，再过一代人以后也能成为经典吗？

今年也恰是苏州昆剧院著名的青春版《牡丹亭》公演10周年，该版《牡丹亭》诞生于社会经济高速发展时期，它敏感地抓住了在完成初步物质积累之后人们对传统文化懵懂好奇的时代机遇，以符合那个时代审美节奏的方式，成功地把昆曲的形式美传播开来，将昆剧的社会声望和普及程度推上了从未有过的高度。

这10年里，昆剧的大制作不绝于舞台，与此相对照的是全国昆曲演员培训班已经停办好几年，当年的艺术家们那种积极恢复和整理传统剧目的景象也已不多见，似乎满足于对老艺术家们的"经典"依样画葫芦就是最好的传承了。10年后的今天，在深化改革的社会大转型期举办这个以"名家传戏"为主旨的全国昆剧展演，恐怕得认真思考昆剧传承的下一步究竟该往哪里走、怎么走。可以预见的是，昆剧的普及和推广应该由表及里，从形式美向昆曲本体逐步靠拢，包括它的音乐、穿戴、吐字归韵等；昆曲的传习应从注重表演逐步向包括曲唱在内的全面领域发展，在注重向老艺术家"拷贝"的同时也注重结合当代演员自身特点恢复和整理一批有传承价值的老戏。逐步清晰文化传承与市场创作之间的界面，伴随政府职能的转型，逐步将市场交给市场，并积极扶持和鼓励类似昆曲研习社这样的社会力量，大力拓展昆曲传承的土壤。

姹紫嫣红梦犹残。昆曲人，继续加油。

（来源：《元味的非物志的博客》2014年12月25日）

昆曲传承不能只靠一出《牡丹亭》

张 静

岁末的北京，满城争唱《牡丹亭》："名家传戏——2014全国昆曲传承汇报演出"以大师版《牡丹亭》为重头和先导，继以南昆版（江苏省演艺集团昆剧院）、典藏版（上海昆剧团）、大都版（北方昆曲剧院）、天香版（湖南省昆剧团）、永嘉版（浙江永嘉昆剧团）、青春版（江苏省苏州昆剧院）、御庭版（浙江昆剧团）七个版本的《牡丹亭》。

《牡丹亭》自诞生后，经历了从文学经典到舞台经典的历程，形成了文学与舞台的双美。《牡丹亭》当然是经典，但只靠一个《牡丹亭》，昆曲是难以为继的。以《牡丹亭》为契机，为大众开启昆曲之门是一个可行的且已见诸成效的方式，比如已经演出10年的青春版《牡丹亭》。不过，具有精妙的表演艺术、蕴含了中国传统文化精髓的昆曲，绝非一个《牡丹亭》可以容纳。惊雷一般的大师版《牡丹亭》，根据大师们的行当、特色甚至体态、年龄派戏，形成了《闺塾》《游园》《惊梦》《寻梦》《写真》《道觋》《离魂》《魂游》《冥判》《拾画》《叫画》《忆女》《幽会》《婚走》的豪华戏单，但是《牡丹亭》也并不是只有杜丽娘、柳梦梅，或者春香、石道姑，从折子戏的流传看，《劝学》中的杜宝，《问路》中的郭驼，也都是有声有色的角色，但舞台上已较少演出。

昆曲不是只有生、旦两个行当，生旦中也不是只有小生、闺门旦。虽然生旦戏是舞台的主角这一现象，在昆曲的发展历史上并非个案，但是在昆曲已非文化娱乐生活主流的现在，从保护和传承的角度来说，必须考虑到行当的齐全以及行当戏的不可或缺。尤其是那些已有的，还有人会的，可以学的，不能因为功利的原因、人事的干扰而打乱整体传承的理念。同时，观众对昆曲若只知有《牡丹亭》而不知有其他也是危险的，如此的昆曲传承只完成了一半。就昆曲的活态存在而言，传统剧目、表演艺术的传承是一个方面，观众的培养和接受是同样重要的另一个方面，如果没有人愿意看，或者说没有形成昆曲观赏的文化习惯和氛围，昆曲恐怕难以避免寄居于博物馆供人凭吊、变成精致的死物的结局。

2015年元旦之后，苏州将有一场昆曲"继"字辈60周年庆典演出，相比《牡丹亭》，笔者更想看这场演出。因为《水浒记·打虎》等都是难得一见的，而且还是恪守传统的"继"字辈演出。由此想到，仅仅是这场演出中的一些剧目，由谁来传承？从传承的角度来说，既然有，就应该学而使其传；即便不能大演于公众舞台，其中所负载的音乐、表演、装扮等内容，也都是难得的艺术资料。每一出戏都是昆曲艺术的浓缩，都不能轻易放弃。其中有不当之处，可以改，很多前辈艺术家的看家戏也是不断修改而成为经典的。否则还是一句话，人走戏亡。

（来源：《光明日报》2014年12月31日02版）

"牡丹虽好"如何换来"春色如许"

王 馗

七大昆剧院团演出八个版本的《牡丹亭》，这是"名家传戏"工程在2014年岁末掀起的又一次昆剧传承和演出热潮，借用曾经盛赞《红楼梦》的一句话，真可谓是"开谈不说《牡丹亭》，读尽诗书也枉然"。盛大的演出规模吸引了海内外的昆剧戏迷观众、曲家曲友，各具风采的演出激起了网友的热议品评，也让这部艺术名著更加真切而广泛地呈现在现代生活中。

毫无疑问，《牡丹亭》是中国文学史、戏曲史上的巅峰之作。在深具古典意味的昆曲艺术中，这部作品实现了艺术与思想的深度表达，也完成了经典与时尚的时代跨越，因此一直被历代昆曲传承者们奉为圭臬。20世纪初，年轻的梅兰芳以这部作品引发轰动，在崇尚花部皮黄的京城剧坛重续雅部注重品位的欣赏趣味；20世纪50年代初，昆剧院团尚未建制时，相续不断的昆曲曲家们就以这部作品恪守着古老剧种的独特风范；21世纪初，以白先勇为代表的文化人又将这部戏进行了现代品格的重塑，青春四射的演员组合引发了持续不衰的"昆曲热"。

应该说，这部作品在文学思想上的深刻性、在表演程式上的示范性、在美学境界上的经典性，使其成为衡量演员艺术程式与内心创造能否兼善、剧种美学品格与

文化底蕴能否兼容的重要范本。尤其重要的是,这部作品无论是从创作还是从历代盛演的状况而言,都形象地展示着艺术高原与艺术高峰相生相长的创作法则。

这应该是选择《牡丹亭》作为展示"名家传戏"工程汇报演出成果以及检验10年来国家昆曲艺术抢救、保护和扶持工作成果的重要原因所在。持续半个月的演出,荟萃了七个昆剧院团老中青三代演员半个多世纪中传承和创作的《牡丹亭》,诠释出艺术经典与演员再现相得益彰的经验和标准。如果对照10年来昆曲强有力地恢复大戏、折子戏以及建立人才传承机制等诸多举措,即能发现《牡丹亭》的演出实际寄寓着国家对于昆曲后继优秀人才的深切期待。而由中青年演员担纲主演的七个版本,虽然难免稚嫩生涩,但传承自当代昆剧表演艺术大家的表演规范和艺术经验,让这些昆剧后继者具有了独当一面的艺术提升。

不过,七个版本的《牡丹亭》虽是大戏的演出规模,但并非真正意义的全本戏,而是以昆曲折子作为敷衍重点,《游园》《惊梦》《寻梦》《写真》《离魂》《冥判》《拾画》《叫画》等经典折子戏仍然是各个版本的故事核心,甚至在不少版本中以前五出戏的串联为主,使该剧几乎成为旦行的独角戏。在以行当艺术相互配合为主要特征的昆剧艺术体系中,目前七个版本的缩编演出实际并没有完全兼顾到昆剧整体艺术规律。对照大师版《牡丹亭》(上下本)中生、旦、净、丑各行当酣畅淋漓的表演,七个版本的角色呈现与昆剧"传承"所具有的行当传承目标存在较大的差距。《牡丹亭》不是独角戏,缺少了行当穿插配合的摇曳生姿,那种人而鬼、鬼而人,"生者可以死,死可以生"的浪漫境界是不容易得以呈现的,当然,那种动静相间,雅俗相宜的昆剧美学品格也是不容易得以张扬的了。

尤其在湖南省昆剧团、永嘉昆剧团这些甚少演出或者几乎不演《牡丹亭》的传承团体中,中青年演员成功演绎《牡丹亭》的经典形象,这对于演员的艺术提高无疑具有重要的推动作用。但是,由上海、江苏"嫁接"而来的昆剧艺术规范,与这些昆剧团所承续的绵延数百年的地域传统不可避免地存在着冲突和矛盾,演员迁就了来自昆剧名家大家的传承,即意味着对本地昆剧传统的放弃或违背;保持了昆剧的地域风格,则必然要改变"名家传戏"工程所倡导的对于当代艺术经典的学习和传承。这不但是湖南省昆剧团、永嘉昆剧团等地处江、浙、沪昆曲生态区外缘的表演团体所面临的艺术困境,也是北方昆曲剧院等规模较大、传承较好的表演团体所面临的艺术困境,这种尴尬实际缘于对昆曲传承发展中一些根本问题认识的分歧:昆曲到底是风格统一还是风格多元的剧种?昆曲是否还需要保护数百年形成的地域风格?南昆、北昆、苏昆、湘昆、永昆等地域流派应该是昆曲艺术不能缺少的艺术形态,昆剧当前传承、保护的工作实践,无形中通过特定名家的剧目传承,消弭着昆曲的文化多样性,这是令人惋惜的,长此以往,必然会造成昆剧多元艺术体系的萎缩以及丰富的艺术经验的流失,这是需要引起警惕的倾向。

《牡丹亭》确实是昆剧经典,但要实现昆曲艺术的持续繁荣和发展,实现昆曲艺术的良性保护与传承,却未必是一部作品就可以完成的任务。昆曲在历史上通过"曲海词山"式的创作和演出,借助文武兼备、行当齐全的艺术体制和管理体制,依靠经典范式与地方经验的相互彰显,不但实现了数百年兴盛的发展态势,而且也涌现出了类如《牡丹亭》《长生殿》等巅峰巨制,形成了"姹紫嫣红开遍"的辉煌局面。这一历史经验需要在当前得到充分的尊重和理解。昆曲保护要实现真正的春色满园,需要将昆曲丰厚的艺术遗产予以挖掘和再现,需要将多元的艺术风格予以张扬和延续,需要将昆剧艺术院团世代相传的经验法则予以珍视和传承。这不但是昆曲应该努力的目标,也是中国戏曲应该选择的保护道路。

(来源:《光明日报》2015年01月05日15版)

一种"当代传统"?
——从《牡丹亭》会演说起

陈 均

2014年岁末,为时近一个月的《牡丹亭》会演在北京举行,——从12月5日到26日,全国七个昆剧院团在北京竞演《牡丹亭》,不仅每个院团都推出自己的《牡丹亭》,而且命名为不同的版本,计有大都版、御庭版、典藏版、南昆版、青春版、天香版、永嘉版七种。再加上由昆剧老艺术家担纲的大师版《牡丹亭》,这次《牡丹亭》会演

也就成为2014年度最轰动也是最热闹的昆曲盛事,吸引了来自海内外的昆曲爱好者。

此次会演由文化部艺术司、北京市文化局主办,北方昆曲剧院承办,集结了全国七个昆剧院团的力量,呈现出八台《牡丹亭》,这是文化部"名家传戏"工程的验收。一方面它回应着自昆曲成为首批世界"非遗"以来的传承与保护,另一方面则是对昆曲在当代社会中的保护与发展状况的展现,更是对各昆剧院团昆曲实力与传承实绩的展示和检验。

从时间上看,此次会演是2013年在北京举办的"'名家传戏'——首届当代昆剧名家收徒传艺工程汇报演出暨全国昆剧青年演员展演"的继续,彼时就有媒体以1992年首届全国青年昆剧演员会演来对照此次青年演员会演,因20年的时空恰好映射出昆曲的发展与变化。而此次《牡丹亭》会演,人们常常提及的便是1986年中国昆剧研究会成立系列演出中的串折版《牡丹亭》。一个有意思的细节便是,参加2014《牡丹亭》会演中的大师版《牡丹亭》的昆曲老艺术家,亦是曾参演1986年串折版《牡丹亭》的主要演员。从1986年到2014年,又是相距近30年的时空。因此,此次《牡丹亭》会演,亦是观察昆曲在这近30年间的变化以及昆曲传统的实存状况的绝佳个案。

七大昆剧院团上演的八台《牡丹亭》,根据剧目的排演与传承情况,除大师版《牡丹亭》较为特殊外,大致可分为四类:

第一类,该团原无《牡丹亭》演出传统,或原有此剧目,但传承已中断,此次为学习、移植其他昆剧院团的《牡丹亭》。湖南昆剧团和浙江永嘉昆剧团皆是如此。湖南昆剧团的天香版《牡丹亭》移植于上海昆剧团版的俞振飞、言慧珠演出版本,此处称为上昆俞言版《牡丹亭》,由张洵澎、蔡正仁传授。浙江永嘉昆剧团的永嘉版《牡丹亭》,由胡锦芳传授,所学为江苏省昆剧院《牡丹亭》,此版为20世纪80年代初由张继青主演,也最为知名,此处称为江苏省昆张继青版。

第二类,该团有演出《牡丹亭》的传统,而且有多个版本。如上海昆剧团,除俞振飞言慧珠版本外,曾于1999年编创三本豪华版《牡丹亭》,由王仁杰编剧、郭晓男导演。此次上昆演出《牡丹亭》命名为典藏版,便是上述两种版本之混合。再如江苏省昆剧院,除张继青版的《牡丹亭》外,亦有石小梅版的《牡丹亭》,此次亦是两种版本之混合。

第三类,近年来的新编《牡丹亭》。江苏省苏州昆剧院的青春版《牡丹亭》为2004年首演,此后在国内外巡演,是昆曲成为"非遗"以来影响最大的昆剧制作。浙江昆剧团的御庭版《牡丹亭》,因演出团队多来自北京皇家粮仓的厅堂版《牡丹亭》,此版本可视为厅堂版《牡丹亭》之变体。此二种皆是近年来编创、演出的《牡丹亭》版本。

第四类,新创《牡丹亭》。北方昆曲剧院原有时叐版《牡丹亭》,为20世纪80年代初期创演,此后亦演出20余年。但此次演出的《牡丹亭》为新创,由王仁杰整理编剧,曹其敬导演。

从以上各团演出的《牡丹亭》来看,其版本的来源与传承状况不一,可归纳为两点:其一,从时间上看,都是当代编创的剧目。最早的为上昆俞言版,创演于20世纪50年代;最晚的为北昆大都版,为2014年新编。其余各版分别创演于20世纪80年代、90年代和21世纪前10年。其二,从空间来看,继承与演出最多的《牡丹亭》版本来自于上海昆剧团与江苏省昆剧院。除北昆、浙昆外,其他昆剧院团演出的《牡丹亭》,其传承关系,都与上昆俞言版《牡丹亭》及江苏省昆张继青版《牡丹亭》有着或多或少的关联。

因此,在《牡丹亭》会演中,虽然各昆剧院团演出的《牡丹亭》的命名各不相同,其追溯亦可至民国时期,但其版本的形成、传承与传播则是在"当代"这一时空。也即,至少就《牡丹亭》这出昆剧传统剧目来说,我们通常所言的传统,其实是一种当代传统。目前,关于昆曲"传统"的思考和争辩是一个极为激烈的议题,然而,一般所言之传统,往往是广泛意义上之"传统",很少有人做出细致的辨析,来思考传统的来源、回收与循环。而此次《牡丹亭》会演及其所透露出的昆曲传统的实存状况,对于昆曲的传统与发展问题,或许可成为一个重要的思考的起点。

北方昆曲剧院

北方昆曲剧院 2014 年度昆曲工作综述

王焱 王巍

2014 年度,北昆在杨凤一院长的带领下,继续奋战,在艺术生产、海内外演出、传承工作、各种活动以及对外文化交流等各方面都取得了可喜的成果。

艺术生产

这一年的新剧目丰富多彩,不仅包括新剧目的创作,传统剧目的复排,而且有昆曲交响清唱剧的探索。

新创剧目《董小宛》2 月 12 日在梅兰芳大剧院公演。这部剧作是北京市文化系统的开年大戏,是北方昆曲剧院继《红楼梦》之后的又一部原创力作,为昆曲艺术注入了新的活力。

新排传统版《长生殿》4 月 22 日在长安大戏院公演。

复排传统剧目《五人义》4 月 23 日在长安大戏院公演。此戏是北昆传统剧目,昆曲老艺术家亲传的经典作品之一。这部戏充分展现了北派昆曲风格,凝聚了老、中、青三代北昆人的心血。

完成了对《红楼梦》剧目的录音、录像工作。

新排传统剧目《白兔记》7 月 30 日在中国评剧大剧院公演。这出经典传统戏经过重新整理加工,在评剧院再次展现在广大戏迷观众眼前,引来各界人士的一致好评。

完成大都版《牡丹亭》创排,并于 12 月 22 日、23 日晚在梅兰芳大剧院公演。

完成昆曲交响清唱剧《红楼梦》的创排,于 12 月 16 日、17 日在保利剧院公演。北方昆曲剧院的《红楼梦》此前曾以昆曲舞台剧和昆曲电影两种艺术形式被搬上舞台和银幕,现在又一衍生形式——昆曲交响清唱剧《红楼梦》诞生。至此,昆曲《红楼梦》系列三部曲——舞台剧、艺术片、交响剧——得以圆满完成。

海内外演出

在剧院创作等任务繁重的情况下,今年北昆的演出依然兴盛。在国内,不仅到各大城市巡演、展演,而且到香港和台湾地区以及法国、俄罗斯等国演出,共演出 166 场。

传承工作

1. 北昆在北京戏校招收的学员班的同学们经过这一年的学习,在专业水平上有了大幅度的提升,剧院不但安排学生观摩昆曲老艺术家的演出,还请剧院多位优秀梅花奖演员为学生上课教学,真正做到言传身教。

2. 对于老艺术家唱段的抢救挖掘工作也取得了突出的成绩,在上半年出版了老艺术家的昆曲 CD 光盘 15 盒共 30 张。

重要活动

北昆几次承办大型昆曲活动,在昆曲界掀起了一波又一波的新热潮,大幅度提升了昆曲在社会上的影响力。

1. 2 月以及 11 月北昆成功组织了两次"全国昆曲院团长会议"。

2. 4 月文化部"全国文化干部素质能力提升工程"项目"湖北省艺术院团经营管理人才高级研修班"来北方昆曲剧院参观考察。

3. 6 月北京市丰台区邮局牵手北方昆曲剧院在北方昆曲剧院联合举办了中国古典文学名著——《红楼梦》(一)特种邮票首发仪式暨北方昆曲剧院建院 57 周年个性化纪念邮品发行仪式。

4. 11 月 20 日,广西戏剧团来北昆参观学习。

5. 12 月 13 至 26 日由北方昆曲剧院承办的"名家传戏——2014 全国昆曲《牡丹亭》传承汇报演出"圆满完成。此次活动是由文化部艺术司、北京市文化局主办,北方昆曲剧院承办,上海昆剧团、江苏省演艺集团昆剧院、浙江昆剧团、湖南省昆剧团、江苏省苏州昆剧院、浙江永嘉昆剧团协办。演出共汇集了来自全国各昆曲院团的 7 部《牡丹亭》以及有众多老艺术家共同参与的大师版《牡丹亭》,演出非常成功,不仅轰动京城,更是轰动了戏曲界,出现了多年不遇的昆曲演出一票难求、场场爆满的火爆场面。

对外文化交流

2014 年,剧院参加的对外文化交流活动如下:

1. 1 月,《续琵琶》与中国梅花奖艺术团在香港岭南大学演出。

2. 5 月,为纪念曹雪芹逝世 250 周年,《红楼梦》《续琵琶》在保利剧院演出。

3. 6 月,受文化局委派,《牡丹亭》赴法国参加中法建交 50 周年演出。

4. 6 月 17—25 日,赴俄罗斯雅库斯特共和国参加"世界非物质遗产代表作"大会,进行昆曲讲座。

5. 6 月 22 日,为纪念北昆建院 57 周年,举办了《红

楼梦》(一)特种邮票暨昆曲《红楼梦》个性化邮票首发签售活动。

6. 8月16至25日,《红楼梦》《续琵琶》《经典折子戏专场》在我国台湾的台北大剧院演出。

7. 8月26至30日,《义侠记》在我国香港演出。

8. 10月25日、26日,《红楼梦》在青岛大剧院艺术节演出。

9. 11月15日、16日,《红楼梦》在首都剧场参加第六届奥林匹克戏剧节演出。

10. 12月13至26日,承办由文化部艺术司、北京市文化局主办的"名家传戏——2014全国昆曲《牡丹亭》传承汇报演出"活动。

11. 12月3日至7日,昆曲《红楼梦》电影剧组赴摩纳哥参加"天使电影奖"颁奖和展映活动。

其他方面

我院全体职工的积极努力受到了各级领导的关心。

1. 上级领导十分关注北昆的发展以及艺术生产、剧院建设等相关问题,年初北京市文化局陈冬局长看望昆曲老艺术家侯少奎老师。

2. 北京市委宣传部李伟部长亲自来北昆视察,对北昆这几年来做出的成绩给予了高度的赞扬,并为北昆亲题了"破旧的环境,完美的追求;简陋的条件,精致的艺术;传统的剧种,创新的精神"这三句话,这是对北昆人以及北昆精神的褒奖。

3. 北京市西城区区长王少锋为北昆改建一事,于3月中旬视察北昆院址并做重要指示。

4. 7月,北方昆曲剧院完成建院以来的第二次工会改选。

5. 10月17日,北昆剧院组织召开了全体党员大会,学习贯彻《中共北京市委办公厅关于认真学习贯彻习近平总书记重要批示的通知》。

6. 11月6日,剧院总支改选。大会按照规定的民主程序,采用直接差额选举办法,以无记名投票方式,选举产生了中共北方昆曲剧院新一届总支委员会。

综上,在2014年度,剧院艺术生产力度取得了历史性突破,演职人员的创作能力得到大幅度提高,对外文化交流取得了显著成果,剧院发展走向了稳健之路。

2014年是忙碌的一年,也是硕果累累的一年,在全院演职人员的努力下,剧院取得了优异成绩,充分展现了北昆的实力与进取精神。

《五人义》重归舞台

王 焱

《清忠谱·五人义》是北方昆曲剧院的传统剧目,侯永奎等艺术家1961年曾演出。1986年,侯玉山老前辈曾在戒台寺向侯少奎、王德林等传授该剧,但仅作内部彩排。这次在侯少奎、王德林共同倡议下,这部作品用了一年左右的时间精心打磨,终得重排。2015年4月23日,二老亲自上阵,领衔主演,带领杨帆、王锋等众多年轻演员一起,在长安大戏院同台演出,使得这出经典名剧53年后重现舞台。

该剧由王德林担任剧本整理和导演,侯少奎任艺术指导。音乐整理:张芳菲。

北方昆曲剧院2014年度演出日志

序号	演出时间	演出地点	演出剧目	主要演员	观众人数	备注
1	1月14日 19:30	长安大戏院	《白蛇传》			"高雅艺术进校园"专场
2	1月15日 19:30	长安大戏院	《玉簪记》			"高雅艺术进校园"专场

续表

序号	演出时间	演出地点	演出剧目	主要演员	观众人数	备注
3	1月17日—21日	中国香港	《续琵琶》《百花赠剑》			两场由中国剧协组织
4	1月24日 14:30	湖广会馆	《游园》（七个节目之第五个）			西城文委
5	1月27日 19:00	农大附中	《出塞》《游园》《闹龙宫》	王丽媛、张欢、曹龙；于雪娇、王琳琳；谷峰、张鹏、张暖		
6	2月12日—13日 19:30	梅兰芳大剧院	《影梅庵忆语——董小宛》	邵天帅、施夏明	900	
7	2月13日 14:30	房山体育场	《闹龙宫》《下山》《水斗》			周末场
8	2月28日 19:30	北大多功能厅	《问探》《写真》《送京娘》	张暖、刘恒、刘亚琳、柴亚玲；杨帆、周好璐	200	
9	3月1日 19:30	北大多功能厅	《夜奔》《芦林》《写状》	王锋；张欢、马靖；魏春荣、邵峥		
10	3月26日 13:00	北京二中	《长亭》《斩娥》		300	2场
11	4月3日	正乙祠古戏楼	《游园惊梦》	王晶		
12	4月4日	大观园戏楼		曹颖、蔺琳陪波兰人彩唱化妆		
13	4月19日 19:30	长安大戏院	《赠剑》《断桥》(京剧)《痴梦》《泼水》		600	路洁专场
14	4月20日	解放军音乐厅				曲社
15	4月23日 19:30	长安大戏院	《刺虎》《五人义》	魏春荣、侯宝江；侯少奎、王德林等	800	
16	4月24日 19:30	长安大戏院	《长生殿》		800	
17	4月30日 19:30	中山音乐堂	《牡丹亭》	魏春荣、邵峥、王瑾		
18	5月5日 19:00	正乙祠古戏楼	惊梦			
19	5月6日 19:30	保利剧场	《续琵琶》			
20	5月9日 19:30	保利剧场	《红楼梦》上本			
21	5月10日 19:30	保利剧场	《红楼梦》下本			
22	5月14日 14:30	人大附中	《长亭》《夜奔》《斩娥》			
23	5月16日 19:00	北京航空航天大学	《牡丹亭》	周好璐、肖向平等		
24	5月17日 19:00	北京航空航天大学	《西厢记》			
25	5月17日 13:30	北京郎园	《牡丹亭·堆花·惊梦》			
26	5月22日 19:30	清华蒙民伟音乐厅	《玉簪记》	魏春荣、邵峥等		
27	5月23日 19:00	大观园戏楼	《挡马》《思凡》《断桥》	谭萧萧、张暖；柴亚玲；张媛媛、邵峥、王丽媛		

续表

序号	演出时间	演出地点	演出剧目	主要演员	观众人数	备注
28	5月24日 19:00	大观园戏楼	《西厢记》	王丽媛、邵峥、马靖		
29	5月30日 19:00	大观园戏楼	《相约相骂》《寻梦》《华容道》	王瑾、白晓君;潘晓佳;杨帆、张鹏、张欢		
30	5月31日 19:00	大观园戏楼	《夜奔》《活捉》《书馆》	刘恒;田信国、哈冬雪;邵峥、邱漫		
31	6月1日 10:00	高阳河西村小学	《挡马》《思凡》《出塞》			
32	6月2日 19:00	世纪坛剧场	《挡马》《夜奔》《闹龙宫》			
33	6月3日 19:00	世纪坛剧场	《玉簪记》	魏春荣、邵峥		
34	6月4日 19:00	世纪坛剧场	《续琵琶》(老版)	魏春荣、海军		
35	6月5日 19:00	世纪坛剧场	《烂柯山》	于雪娇、许乃强		
36	6月6日 19:30	国家大剧院小剧场	《牡丹亭》			
37	6月7日 19:30	国家大剧院小剧场	《西厢记》	王丽媛、邵铮		
38	6月8日 19:30	国家大剧院小剧场	《牡丹亭》	魏春荣、邵铮		
39	6月11日 14:00	大兴科德学院	《西厢记》	王丽媛、邵铮		
40	6月13日 14:30	35中(月坛桥)	《西游记·胖姑学舌》			西城区文委计13年
41	6月13日 19:00	大观园折子戏	《问探》《题曲》《见娘》	张暖、刘恒;周好璐;邵峥、白晓君		
42	6月14日 14:00	中央民族大学附中	《挡马》《小宴》《长亭》			
43	6月14日	BTV	《夜奔》《别母乱箭》			
44	6月14日 19:30	正乙祠古戏楼	《牡丹亭》		77	
45	6月15日 19:30	正乙祠古戏楼	《牡丹亭》		59	
46	6月16日—17日	CCTV	游园			
47	6月18日 19:15	海河剧院	《西厢记》			
48	6月18日—25日	俄罗斯雅库斯克	《游园》	王晶		
49	6月19日 19:15	海河剧院	《牡丹亭》			
50	6月20日 19:00	大观园戏楼	《闻铃》《游街》《出塞》	张贝勒、王锋;王丽媛、张欢、曹龙生		
51	6月21日 19:00	大观园戏楼	《芦林》《寄子》《赠剑》	哈冬雪、邵峥、谭萧萧		
52	6月25日 19:30	正乙祠古戏楼	《胖姑学舌》《夜奔》《小宴》			

续表

序号	演出时间	演出地点	演出剧目	主要演员	观众人数	备注
53	6月24日—26日	法国	《牡丹亭》			
54	6月27日 19:00	大观园戏楼	《说亲》《拾叫》《送京娘》	马靖、张欢;肖向平;杨帆、周好璐		
55	6月28日 19:00	大观园戏楼	《芦花荡》《写真》《哭像》	霍鑫;刘亚琳、柴亚玲;张贝勒		
56	6月29日 19:30	正乙祠古戏楼	《西厢记》	周好璐、肖向平		
57	7月1日 19:00	世纪坛剧场	《小宴》《下山》《闹龙宫》		200	
58	7月2日 19:00	世纪坛剧场	《问探》《寻梦》《出塞》		160	
59	7月3日 19:00	世纪坛剧场	《牡丹亭》	魏春荣、邵铮	200	
60	7月4日 19:00	大观园戏楼	《打虎》《闹学》《议剑》		40	
61	7月5日 19:30	正乙祠古戏楼	《思凡》《痴梦》《断桥》		98	
62	7月6日 19:30	正乙祠古戏楼	《牡丹亭》		101	
63	7月9日	正乙祠古戏楼	《佳期》《寄扇》《嫁妹》		64	
64	7月11日	国家大剧院				周好璐公益讲座
65	7月11日 19:00	大观园戏楼	《小商河》《惊丑》《相梁刺梁》		60	
66	7月12日 14:00	燕山	《牡丹亭》	魏春荣、邵铮	800	周末场
67	7月12日 19:00	燕山	《西厢记》	王丽媛、邵铮	800	周末场
68	7月13日 19:30	正乙祠古戏楼	《牡丹亭》		90	
69	7月16日 19:30	正乙祠古戏楼	《游街》《活捉》《送京娘》		88	
70	7月18日 19:00	北大多功能厅	《胖姑学舌》《寻梦》《议剑》《小宴》		200	
71	7月19日 19:00	北大多功能厅	《西厢记》		200	
72	7月20日 19:30	正乙祠古戏楼	《牡丹亭》		113	
73	7月21日 14:00	西城文化馆	《牡丹亭》		400	周末场 2014非遗演出季昆曲专场
74	7月22日 14:00	西城文化馆	《西厢记》		400	周末场 2014非遗演出季昆曲专场
75	7月23日 19:30	正乙祠古戏楼	《戏叔》《写真离魂》《刺虎》		68	
76	7月24日 19:30	梅兰芳大剧院	《西厢记》	王丽媛、邵峥	260	
77	7月25日 19:30	梅兰芳大剧院	《玉簪记》	魏春荣、邵铮	480	

续表

序号	演出时间	演出地点	演出剧目	主要演员	观众人数	备注
78	7月26日	国家大剧院			150	周好璐公益讲座
79	7月26日 19:30	梅兰芳大剧院	《烂柯山》	于雪娇、许乃强	530	
80	7月27日 19:30	正乙祠古戏楼	《牡丹亭》		86	
81	7月27日 19:30	梅兰芳大剧院	《牡丹亭》	魏春荣、邵铮	600	
82	7月30日 19:15	中国评剧院	《白兔记》	刘巍	820	刘剑钧改编;周世琮导演;王大元唱腔作曲;刘巍主演
83	8月2日 19:30	正乙祠古戏楼	《牡丹亭》		85	
84	8月4日 19:00	世纪坛剧场	《西厢记》		200	
85	8月5日 19:00	世纪坛剧场	《夜奔》《女弹》《嫁妹》	王锋;张竹梅、刘恒、曹文震;董红刚	130	
86	8月6日 19:00	世纪坛剧场	《小商河》《题曲》《刺虎》	刘恒、董红刚;周好璐;于雪娇、张鹏		
87	8月7日	国家大剧院				周好璐公益讲座
88	8月7日 19:30	中山音乐堂	《西厢记》			
89	8月10日 13:00	央视戏曲频道	《红楼梦》	朱冰贞、王丽媛、翁佳慧元宵节晚会录像		王晶带队
90	8月10日 19:30	正乙祠古戏楼	《牡丹亭》		77	
91	8月10日 14:30	大观园露天舞台	《挡马》《游园》《闹龙宫》			周末场
92	8月13日 19:30	正乙祠古戏楼	《西厢记》		139	
93	8月14日 19:00	北大多功能厅	《惊丑》《夜巡》《辩冤》	王瑾、邵峥、王怡;王锋、张欢、邵峥;魏春荣、海军		
94	8月15日 19:00	北大多功能厅	《烂柯山》	于雪娇、许乃强、马宝旺、谭志涛、曹文震、白晓君、范辉		
95	8月16日—25日	台湾大剧院	《续琵琶》《红楼梦》折子戏			
96	8月28日—30日	香港	《义侠记》折子戏	侯少奎、邓宛霞主演		2场
97	8月31日 19:30	正乙祠古戏楼	《牡丹亭》		84	
98	9月2日	长安大戏院	《白兔记》			
99	9月3日	长安大戏院	《白兔记》			
100	9月4日 14:00	人大会堂	《游园》	魏春荣、王瑾		中演
101	9月4日 19:00	天桥演艺联盟	《下山》《游园》	王琳琳、张欢;潘晓佳、柴亚玲		
102	9月5日 19:30	正乙祠古戏楼	《小宴》《传书赖谏》《守楼寄扇》《游园惊梦》		76	

续表

序号	演出时间	演出地点	演出剧目	主要演员	观众人数	备注
103	9月6日 19:30	正乙祠古戏楼	《牡丹亭》		46	
104	9月7日 15:00	大观园露天	《扈家庄》《游园》《闹龙宫》			周末场
105	9月10日 19:30	正乙祠古戏楼	《小宴》《传书赖谏》《守楼寄扇》《游园惊梦》			
106	9月12日	北大多功能厅	《负荆》《女弹》《书馆》	张鹏、许乃强、饶子为、杨帆、侯雪龙、张竹梅、刘恒、曹文震、张欢；邵峥、邱漫、罗素娟		
107	9月13日	北大多功能厅	《相约相骂》《扫松》《刺虎》	王瑾、白晓君、许乃强、田信国；于雪娇、张鹏		
108	9月16日	北航剧场	《玉簪记》			
109	9月17日 19:30	正乙祠古戏楼	《小宴》《传书赖谏》《守楼寄扇》《游园惊梦》		75	
110	9月18日 19:00	清华蒙民伟音乐厅	《白蛇传》			丁文轩司笛、庄德成司鼓
111	9月19日 19:00	清华蒙民伟音乐厅	《闹学》《夜奔》《小宴》	王瑾、曹文震、张惠、王锋；魏春荣、邵铮		
112	9月21日 20:00	昆明市文化宫	21日《牡丹亭》			
113	9月23日 19:30	梅兰芳大剧院	《白兔记》	刘巍		北京市教委专场
114	9月24日 19:30	正乙祠古戏楼	《西厢记》	周好璐、肖向平	98	
115	9月24日 19:30	梅兰芳大剧院	《奇双会》	邵峥、魏春荣、许乃强、王琛		
116	9月25日 19:30	梅兰芳大剧院	《问探》《双思凡》《斗悟空》	张暖、刘恒、陈娟娟、张惠；陶丁		
117	9月26日 19:30	正乙祠古戏楼	《牡丹亭》		108	
118	9月27日 19:30	正乙祠古戏楼	《牡丹亭》		109	
119	10月1日 19:00	北航剧场	《烂柯山》			
120	10月2日 19:00	北航剧场	《白蛇传》			
121	10月2日 10:30	北京植物园	《游园》	潘晓佳、王琳琳		公益
122	10月3日 19:00	北航剧场	《玉簪记》			
123	10月3日 10:30	北京植物园	《游园》	潘晓佳、王琳琳		公益
124	10月5日 19:30	中山音乐堂	《嫁妹》《夜奔》《游园惊梦》			
125	10月7日	中国评剧院大剧场	《白兔记》录像			
126	10月13日—14日	济南山东会堂	《牡丹亭》			非遗纪念演出宣传
127	10月17日 15:30	鲁迅中学	《游园·皂罗袍》《闹龙宫》			

续表

序号	演出时间	演出地点	演出剧目	主要演员	观众人数	备注
128	10月18日 19:30	北方交大	《游园》《夜奔》《闻铃》			
129	10月25日—26日	青岛大剧院	《红楼梦》			
130	11月10日	鸟巢	《游园》			
131	11月10日 19:30	正乙祠古戏楼	《牡丹亭》	周好璐、肖向平	50	
132	11月11日 19:30	正乙祠古戏楼	《牡丹亭》		55	
133	11月12日 10:00	大观园戏楼	《牡丹亭》	魏春荣、邵铮、王瑾		北美中西部演艺人才代表团
134	11月12日 19:30	正乙祠古戏楼	《西厢记》		58	
135	11月15日 19:30	首都剧场	《红楼梦》上本			第六届奥林匹克国际戏剧节
136	11月16日 19:30	首都剧场	《红楼梦》下本			第六届奥林匹克国际戏剧节
137	11月25日 7:20	北京体育大学	《西厢记》			
138	11月26日 19:30	正乙祠古戏楼	《西厢记》		60	
139	11月27日 19:30	正乙祠古戏楼	《牡丹亭》		86	
140	12月7日—13日	印度	《牡丹亭》			2场
141	12月13日 19:30	天桥剧场	大师版《牡丹亭》(上)			
142	12月14日 19:30	天桥剧场	大师版《牡丹亭》(下)			
143	12月15日—17日 19:30	保利剧院	昆曲交响清唱剧《红楼梦》			2场。根据舞台剧《红楼梦》(上下本)改编。唱腔作曲:王大元,作曲:董为杰;总导演:曹其敬;执行导演:徐春兰;指挥:焦阳。主演:朱冰贞、翁佳慧
144	12月17日—18日 19:30	清华大学新清华学堂	江苏省演艺集团昆剧院南昆版《牡丹亭》展演			
145	12月18日—19日 19:30	梅兰芳大剧院	湖南省昆剧团天香版《牡丹亭》展演			
146	12月19日—20日 19:30	清华大学新学堂	上海昆剧团典藏版《牡丹亭》展演			
147	12月21日—22日 19:30	长安大戏院	永嘉昆剧团《牡丹亭》展演			

续表

序号	演出时间	演出地点	演出剧目	主要演员	观众人数	备注
148	12月22日、23日 19:30	梅兰芳大剧院	北方昆曲剧院大都版《牡丹亭》展演			剧本编辑:王仁杰;总导演:曹其敬;执行导演:徐春兰;唱腔设计:王大元;音乐作曲、配器:董为杰;艺术指导:岳美缇、胡锦芳;舞美设计:刘杏林;灯光设计:周正平;服装设计:蓝玲。主演:朱冰贞、翁佳慧
149	12月22日 19:30	北京展览馆剧场	《游园》(片段)			西城文委
150	12月23日、24日 19:30	民族宫大剧场	江苏省苏州昆剧院青春版《牡丹亭》展演			
151	12月25日、26日 19:30	民族宫大剧场	浙江昆剧团御庭版《牡丹亭》展演			
152	12月27日 19:30	梅兰芳大剧院	与香港粤剧合作			
153	12月29日、31日 19:30	长安大戏院	《玉簪记》《义侠记》(邓宛霞等)《出塞》《望乡》等			

北方昆曲剧院 2014 年度基本情况一览表

单位名称	北方昆曲剧院		
单位地址	北京市西城区陶然亭路14号		
团长	杨凤一		
工作经费	万元	经费来源	财政拨款
在编人数	145人	年龄段	A 56 人,B 56 人,C 33 人
院(团)面积	13436.34m²	演出场次	166

注:A:18—30岁　B:31—50岁　C:51岁以上

上海昆剧团

上海昆剧团2014年度昆曲工作综述

2014年，上海昆剧团获各类奖项20个，其中国家级奖项2个，市级奖项16个；剧目奖项5个、个人奖项9个、文明建设类奖项5个。其中，昆剧《景阳钟》2014年5月拿到中国戏曲学会奖，成就了上昆自《班昭》《长生殿》之后的第三台"大满贯"精品剧目。临近岁末，昆剧《孙悟空三打白骨精》在上海市优秀儿童剧展演中异军突起，获得"最佳剧目"奖和"受观众欢迎剧（节）目"奖。在上海市新剧目展演中，昆剧《墙头马上》获得"优秀剧目奖"，主演罗晨雪、胡维露双双摘得"新人奖"，喜上加喜。振奋人心的是，11月底，上海昆剧团获评"全国文化系统先进集体"。

一、艺术创作情况

上海昆剧团始终将创作放在首位，过去几年先后创作排演了《景阳钟》《烟锁宫楼》《雷峰塔》《墙头马上》等剧，各具特色、社会反响热烈。2014年，我们继续以戏推人、以人传戏的工作方针，将创作重点放在了新编历史剧《川上吟》上。

《川上吟》是上海昆剧团为优秀青年演员吴双、袁国良、罗晨雪量身打造，以昆曲的特色来展现三国时期曹丕、曹植、甄女围绕王权、亲情、爱情展开的一段千古传奇。为确保作品质量，打造上昆品牌，上昆集结了跨平台、跨剧种、跨省市的由各地优秀人才组成的优质团队。如著名京剧表演艺术家尚长荣和著名昆剧表演艺术家计镇华、张静娴担任艺术指导等。

《川上吟》的另一个创作特色在于，花脸、老生、闺门旦的主演阵容。依照传统昆剧的角色设定，一般都是以生旦戏为主，而这一次，上昆在《川上吟》中推出花脸吴双、老生袁国良和闺门旦罗晨雪搭戏，这个三角组合的大胆尝试、大胆创新，就全国范围来说，难得一见，其底气和自信来自于上海昆剧团行当齐全、文武齐备的特色和优势。

自2014年1月准备创排以来，上昆在不断摸索和创造中打磨、完善、提高该剧。6月3日，《川上吟》正式启动排练。大家齐心合力、众志成城，在6月27日完成联排，并于7月5日赴太仓大剧院完成内部彩排。8月至9月，我们又根据彩排情况对该剧进行了全方位的修改。10月中旬，《川上吟》先后亮相中国婺剧院（10月11日）和泰州大剧院（10月15、16日），作为内部演出，完成了第一阶段创作工作。该剧是上海昆剧团2014年的创作亮点和焦点，也是上昆赛事型的创作剧目。我们也希望借此剧打出行当领军人才在全国的影响力和知名度，通过主演、主创的艺术号召力赢得市场，也为明年的昆剧节做好了准备。

11月7日公布的国家艺术基金首批资助名单中，上海昆剧团的《川上吟》创作项目和《景阳钟》巡演项目，双双入选。

小戏创作方面，2014年，《程门立雪》《冥悟》《白罗衫·井遇》等小戏的初步排练已经完成，后续将继续进行打磨和提高。2014年新写作完成的小戏《嵇康打铁》也已搭建团队，进入初步的创作阶段。

二、剧目传承情况

"传承非遗经典，续接城市文脉"是上昆的治团理念，每年的非遗传承工作都是上昆工作的第一重点。2014年上海昆剧团完成了《风筝误》《玉簪记》《潘金莲》《三打白骨精》的传承工作。在每年例行的夏季集训中，传承也依然作为集训的第一主题，贯穿始终。

作为上海昆剧团2014年传承的重点剧目，《潘金莲》由三位老艺术家梁谷音、刘异龙、计镇华共同担任艺术指导，传承给青年演员沈昳丽、袁国良等。可以说，这是一出既接近社会大众、贴近平民、符合大众审美口味，又浸润着昆剧传统表演艺术精华的优秀剧目。10月26日演出当晚，数十位专家、艺术家莅临，饶有兴致地观看了演出，提出了意见和建议，以帮助上昆对此剧做进一步修改提高，将之打造成为上昆十大经典传承剧目之一。

《三打白骨精》的传承是为2014年下半年毕业后择优录取进入上海昆剧团的"昆五班"学员量身定制的"课程"。该剧受邀参加2014年第十届上海优秀儿童剧展演。上昆将这次展演视为练兵、提高的好机会，每一场演出都全力以赴，认真精彩。最终，经过评委专家的认真评选、督察组的现场测评以及数千名小观众的投票，昆剧《三打白骨精》获得"最佳剧目"、"受观众欢迎剧（节）目"两项大奖，堪称无心插柳的意外收获。

2014年8月是上昆推出"艺德兼修、承戏传人——夏季业务集训"这一业务训练专项的第六年，这一训练专项已然形成了品牌，形成了传统。除《潘金莲》《三打

白骨精》两台大戏外，我们还向老艺术家们传承了《金雀记·乔醋》《幽闺记·拜月》《盗甲》等经典折子戏。

不仅如此，集训不光有剧目的传承，更在以剧目传承为核心的同时加强基本功如昆曲业务知识、职业意识等的培训，在音乐理论、昆曲锣鼓点、科学发声和戏曲化妆等方面全方位介入，提升集训水准，而且让上海昆剧团的每一个人都能参与其中，激发每个参与者的热情。

三、大型活动情况

2014年上海昆剧团最主要的大型活动是5月17日至21日期间的"兰馨辉耀一甲子——'昆大班'从艺六十周年纪念系列演出活动"，"鉴古融今·推陈出新——昆剧《景阳钟》学术研讨会"，以"团结和谐的亚洲——携手向明天"为主题的亚洲相互协作与信任措施会议第四次峰会文艺晚会演出，"京昆文化号·大美中国——京昆折子戏戏曲人物画系列"地铁专列启动，"俞言版"《牡丹亭》参加文化部2014年推荐优秀剧目洛阳牡丹花节展演，参加戏曲中心举办的"海上风韵——上海文化全国行"香港、台湾等地区的演出，"精品先行·青春巡演"，赴深圳、泰州、成都、郴州、义乌、金华、嘉兴等地参加全国昆曲巡演活动，"寻亲访源——昆剧与各兄弟剧种交流演出系列活动"；2014年12月20日，作为全国七大昆曲院团之一进京参加文化部主办的《牡丹亭》展演等一系列重大演出活动等。

这其中，最为精彩的当数"兰馨辉耀一甲子——昆大班从艺六十周年纪念系列演出活动"。该活动得到了国家文化部以及国家昆曲艺术抢救、保护扶持工程办公室，中国剧协、中国戏曲学会、中共上海市委宣传部、上海文化发展基金会、上海戏曲艺术中心、上海市戏剧家协会的大力支持，也得到了全国各昆曲院团的热情参与，取得了很好的社会反响，产生了不错的影响力，提升了上海昆剧团的品牌。

5月17日至21日，"兰馨辉耀一甲子——'昆大班'从艺六十周年纪念系列演出活动"在上海天蟾逸夫舞台热闹上演。从第一天"昆大班"老友再聚首的开幕演出，到之后的《景阳钟》获奖献礼、老艺术家折子戏专场演出、精华版《长生殿》，上海昆剧团老中青五班三代集体亮相，用一系列高质量的演出向观众展示了昆曲的独特魅力。事实上，此次活动从消息发布伊始就成为申城文化的一大热点——4月18日开票日，上海昆剧团门外大排长龙，演出日一票难求。5月17日至21日五天的演出，场场爆满，上演了票房传奇。此次活动不仅是对名家宗师绝伦风范的回顾与展示，也是对后辈昆剧演员青出于蓝的激励与推举，从而为进一步繁荣发展昆剧事业踵事增华。

5月18日，昆剧《景阳钟》获颁中国戏曲学会奖。在先后获得精品剧目资助、文华奖、昆剧节优秀剧目奖榜首、中国戏曲学会奖等一系列荣誉后，《景阳钟》已经成为上海昆剧团继《班昭》《长生殿》之后的第三部获得中国戏曲艺术奖项"大满贯"的作品。这标志着"昆三"、"昆四"一代已经肩负起了承续上昆前辈荣耀、再创上昆全新辉煌的重任。5月19日，我们召开了"鉴古融今、推陈出新——昆剧《景阳钟》学术研讨会"。会议期间，来自全国各地的专家、学者相聚申城，为中国昆曲的传承传播，特别是如何将昆剧《景阳钟》这一精品剧目打造得更上层楼，如何更好地做好昆曲人才梯队建设、出人出戏等诸多话题各抒己见、献计献策。

四、演出营销情况

2014年，上海昆剧团完成演出场次130场，超额完成全年演出任务。我们一如既往地重视演出质量和品质，在观众中拥有良好口碑。坚持正确的艺术形态，坚持为人民服务的精神，坚持戏比天大的态度，零重大演出事故，赢得了更多的市场。过去一年，我们分别在《光明日报》《中国文化报》《解放日报》《文汇报》《新民晚报》《新闻晨报》、中央电视台、上海电视台、东方网、搜狐、新浪等媒体刊登、播出了逾80篇各类报道。

"俞振飞昆曲厅周周演"已经成为上昆的"保留节目"，通过从2013年10月底以来的不断摸索和提高，已经进入良性运作，拥有了相对固定的观众群和上座率。随着俞振飞昆曲厅演出知名度的提升，间或有企业或个人来寻求包场。每周六下午，我们与"昆虫"们不见不散，我们正通过不断努力，将绍兴路9号打造成为几代昆曲人培养与成长的基地，传承文化和昆曲艺术推广、交流、研讨的平台，昆剧人才与剧目创作排演的高地，昆曲爱好者观剧、学习、互动的乐园。明年，我们还将对这一演出品牌继续加强策划、加强影响力。

在票务营销上，我们进一步加强新媒体运作，增强了通过短信、微博、微信订票的途径。值得一提的是，在下半年的演出中，近45%的票务销售是通过网络渠道完成的。不仅如此，上海昆剧团官方微信和微博在不断向戏迷传递最新演出讯息的同时，也将发生在上昆排练和演出中的小故事、小段子，或诙谐、或励志地通过网络途径展现在公众面前，从而拉近了距离，赢得了人气。

在会员推广方面，2014年主要围绕兰韵雅集会员俱乐部，昆曲follow me、每周一曲、高雅艺术进校园等传统

优秀品牌展开,还增加了与思南公馆"一家会"会所合作开办昆曲讲堂、与上海慈善基金会下属机构深度合作展开昆剧系列推广活动,以吸纳高端文化人士。

五、人才培养情况

2014年1月以来,上海昆剧团谷好好、黎安获"上海文艺家荣誉奖",罗晨雪获"第24届上海白玉兰戏剧表演艺术奖主角提名奖"和"上海市文化新人提名"。罗晨雪、胡维露获上海市新剧目展演优秀表演奖。谷好好当选"第四批上海市非物质文化遗产代表性项目代表性传承人"。同时,我们为黎安申报了"上海市领军人才"、为罗晨雪申报了2013年度"上海市优秀共青团员"称号等。

人才培训方面。2014年1月以来,剧团先后推荐了多名员工参加各类人才培养课程,如上海市委宣传部人才办主办、上海戏剧学院和上海戏剧家协会联合承办的上海市表演艺术院团舞台监督高级研修班;上海市委宣传部人才办主办、上海戏剧学院承办的高级戏曲导演研修班;上海市委宣传部人才办主办、上海音乐学院承办的高级作曲研修班;上海市委宣传部人才办主办、上海戏剧学院承办的导演大师班(大洋洲);中国戏剧家协会、上海戏剧学院、上海市文联主办,上海戏剧学院戏文系、《中国戏剧年鉴》、上海市戏剧家协会承办的中国剧协全国青年戏剧评论家研修班等。

上昆典藏版《牡丹亭》"灼热"清华园

12月20日晚,上海昆剧团五班三代同堂的典藏版《牡丹亭》献演于北京清华大学。本次活动由文化部艺术司主办,全国七大昆曲院团各自携一台《牡丹亭》进京,共襄"牡丹盛会"。尽管在短短一两周的时间里,共有八台《牡丹亭》(含大师版)上演,但北京观众的热情却瞬间冲淡了冬季的寒冷。当晚的新清华学堂,一票难求,三层楼的观众席爆满,上昆带来的"海派牡丹",让全场为之沉醉。

这次的进京展演活动,从样式上看,史无前例;从阵容上看,全梁上坝,毫无疑问,这是一次中国昆曲集剧目、人才、传承、交流为一体的饕餮盛宴。为了更好地展现上海昆剧团多年来在人才、剧目方面的努力和所取得的成绩,也为了给京城观众带去一场无可复制、难以忘怀的精彩演出,上海昆剧团几经思量,选择了"从传承回归,将传统典藏"的思路。我们摒弃一切纷繁芜杂的外因,只将目光聚焦在最传统的戏曲的本质,看人、看戏、看阵容,用一种最"素面朝天"的方式,打造一台无可复制、不可替代的典藏版本。返璞归真到原点,以"俞言版"为基础,以精品版为采撷,由上海昆剧团五班三代为阵容,以一台典藏版《牡丹亭》呈现,去寻找心中最美的那个杜丽娘。

上海昆剧团与《牡丹亭》缘分颇深,从上昆首任团长、京昆艺术大师俞振飞与一代京剧大师梅兰芳合作的电影《牡丹亭·游园惊梦》,到之后的"俞言版"、上中下版、上下版、交响乐版、55折全本版等,可以说,上昆的一路前行,每一步都有《牡丹亭》的印记。20日晚在清华园,上演了昆三班余彬的《游园》、昆大班老艺术家岳美缇和张洵澎的《惊梦》、昆三班沈昳丽的《寻梦》、昆五班张莉的《写真》、昆大班老艺术家梁谷音的《离魂》、昆四班胡维露的《拾画》、昆大班老艺术家蔡正仁的《叫画》、昆三班黎安与昆四班罗晨雪的《幽媾》《冥誓》。这样的演出,堪称"历史性的时刻";这样的精彩,无怪乎场外的黄牛票价可以在30秒内连翻四番。更为令人欣喜的是,现场观众中有不少都是90后的莘莘学子。

20日演出的最高潮当数梅兰芳之子、京剧表演艺术家梅葆玖先生的登台。当梅葆玖先生在音乐声中唱着一曲【皂罗袍】缓步走出,整个剧场都沸腾了起来,更有不少观众激动得落泪。梅兰芳先生与俞振飞先生曾多次合作演出《牡丹亭》,用俞老的话说,"杜丽娘和柳梦梅把我们两个人紧紧地联系在一起了"。而梅葆玖先生在决定亮相上昆典藏版《牡丹亭》时也说过,"我对梅派已无遗憾,唯放不下的就是昆曲。"因此,他把这次亮相视为梅、俞二位《牡丹亭》情缘的再续。"我作为一个八十岁的老演员,能够参加今天这样的盛会,和从上海来的一代昆曲精英和名家在清华欢聚,这将成为昆曲历史的佳话。"梅老表示,自己从小就在梅兰芳的要求下学习昆曲,"父亲以他亲身的经历和我说,'你必须学昆曲',他说的不是'应该'、'尽量',而是'必须'二字。父亲在我学戏方面,把昆曲看得比京剧还重,父亲很慎重地请'传'字辈的朱传茗老师到家里来……我小时候就跟着父亲一起演出昆曲,像《思凡》《游园惊梦》《金山寺·断桥》《刺虎》《春香闹学》……俞振飞先生是杰出的昆曲

艺术家,他在昆曲方面对我们父子以及众多梅门弟子的帮助是有重要意义的,直到他八十多岁高龄还帮助我,合作了《奇双会》……没有昆曲就没有梅派艺术,它对梅派的影响太大了。"正是因为对昆曲艺术的魅力太有感受,梅葆玖先生最后还特别提出了一个心愿——"我希望年轻的同学们看了戏,再看点书",因为,"了解昆曲,将得益终生"。

这样的一场融合了情谊、情缘、情感、情爱的《牡丹亭》,"灼热"了12月20日的清华园,"灼热"了冬日的北京,无可复制,无与伦比。上海昆剧团有幸参与其中,同谱这段当今戏曲文化界的旷世佳话,我们感恩且自豪。

老戏新探 "禁戏"新生
——从昆剧《铁冠图》到《景阳钟》

张 悦

2012年,听说上海昆剧团要排《铁冠图》,中国剧协主席尚长荣还真有点替他们担心:"哦?这可是块硬骨头,不好处理。"上昆是他最为赞佩的艺术团体,因而他也更偏爱上昆。的确,上昆有传统、有积累、有追求,也自信自觉,沉着大气;行当齐全,师承严苛,且延承的脉络从未断流,尤其是一批老艺术家,有着举重若轻、俯仰自如的神态与境界;年轻一代也已成气象,精益求精、不断地精炼、锤炼、提炼,不仅自己有成,身上更是看得见剧团的深厚艺术积淀。2012年,在年轻的谷好好(时任上昆副团长,现为上昆团长)主抓下,上马了《铁冠图》的整理改编工作,有人怕步子走得有点大万一兜不住怎么办,但上昆硬是用最极致的艺术实践证明了老戏如何能做到返本开新,且做出境界和做到深处。更为难得的是,两年来即使各项戏剧大奖拿遍,但对这出传统戏,上昆还是不断在精益求精地细细磨,争取把它演绎到最经典、最极致。

使有害变为有利

传统戏《铁冠图》是清代的一个传奇剧本,曾经在清末民国初以及抗战期间多次盛演,在舞台上演绎的相关昆曲折子戏有十八出之多。但因涉及对崇祯皇帝的肯定和对李自成的否定,新中国成立初期它被列为"禁戏",从此尘封绝世。但当时看过的人却都难以忘怀,认为其有着极高的艺术价值。上昆此番将《铁冠图》更名为《景阳钟》,首次写昆曲本的编剧周长赋充分尊重和保留原剧的艺术精华,同时慎重而有力地重新处理、塑造了崇祯这个角色,并着重增加了崇祯刚愎多疑给国家带来的深重灾难一面,又慎重保留并适度削弱了崇祯勤政廉政一面,使得这部戏总体有着悲剧的情感基调,在剧作本身的作用下也使得传统昆曲表演的力量进一步强化。

20世纪80年代,著名昆剧表演艺术家蔡正仁向前辈沈传芷学习了《铁冠图》中的"撞钟"和"分宫"两出折子戏。2008年在"雅部正音"昆剧艺术传承专场中,他演出的《撞钟分宫》给大家留下了深刻的印象。但是要将一本禁演了几十年的"反动戏曲"改编成具有积极的历史意义和时代感的好戏,谈何容易。作为《景阳钟》的艺术指导,蔡正仁谈道:"《景阳钟》成功最重要的一点是在保留了昆剧传统折子戏的精华部分的基础上,对文本进行改编提高,使其既传统又创新,新中有旧,旧里有新,尤其在全剧的立意上,旨在'以史为鉴',使有害变为有利,在教化上进行了不同程度的转换,这是十分积极而正面的。"

《景阳钟》的全部角色都由"昆三班"和"昆四班"的演员来担任,是上昆新生代力量的一次集中展示。《景阳钟》副导演沈矿说:"这部剧走的是老戏新探的路子。所谓'老戏'是想保留昆剧原演出中的精彩唱段和表演艺术,所谓'新探'首先在结构上要进行简洁的处理,本着有戏则长无戏则短的原则,该保留的要完整保留,不该保留的要做新的认识与新的呈现。既保留传统演出风格,又让戏有现代审美之感,这就是我们要追求的艺术风格。""近年来,我们都在思索戏曲艺术如何进一步向生活学习、吸纳现代美学因素,思索如何在传承的基础上谨慎地迈出新步来推陈出新。"中国剧协顾问、中央戏剧学院名誉院长徐晓钟认为《景阳钟》在表演上提供了一个颇有借鉴意义和价值的启示:充实演员表演的情感体验,当演员在内心有了真挚的感受,就会有了真挚的激情,就会在程式动作中有所延展地"移步",并在真挚情感充实的基础上来发展甚至创造新的程式,试验着努力做到梅兰芳先生提出的"不换形的'移步'"。《景

阳钟》的唱腔设计顾兆琳也深为赞同，他说："昆曲应遵循'移步不换形'，或移小步而不换大形。特别是'形式'，必须合乎戏曲艺术的本体规律。昆曲的形式是经过世代积累和沉淀的艺术程式，当然其中有些需要改变，但变的时机和变的分寸都要掌握好，这样创作的作品才能既是昆曲的，又是这个时代的。"《景阳钟》中饰演崇祯皇帝的是黎安，准备这个角色所做的案头工作是他做演员这些年来做得最多的一次，这对他来说也像面对一场异常艰难的攻坚战，他说："崇祯皇帝按昆曲行当属于大冠生的代表角色，按照年龄来说，崇祯死的时候也就33岁，本该是正值盛年的年轻人，可他是个不幸的亡国之君，所以这个角色的唱念以沧桑为底色，从大厦将倾时的无望悲切，演到帝国覆灭时的绝望疯狂，直至尘埃落定的死寂，用了很多衰派老生的手法，很是高妙，这样的角色对我而言没有可以参考的先例。"黎安所演的崇祯，也被师父蔡正仁看在眼中、热在心头，"黎安从擅演巾生戏到这次主演这样一个分量特重的大冠生戏，可以看出他付出了巨大的艰苦努力，我对他的表演是肯定的、满意的"。黎安则表示，在他的心里，这是一个至今"未完成"的角色——要在一次次的演出中摸索着让这个角色更丰富、更饱满、更有感染力。

技也可以载道

中国剧协分党组成员、副秘书长崔伟因《景阳钟》引发的思考颇有价值。他说："多年来我们的创作者对传统和自己所从事的剧种本体敬仰不深、研读不够，思考咀嚼不到位，妄自菲薄的情况几乎比比皆是。这必然导致守宝山而受穷，谋创新而苍白;尽管传统是个原矿，但能否在原矿基础上裂变出撼人心魄、引人入胜的时代效果，则需要当代创作者能在传统内升华出丰富的内蕴与感人的人物生命感;戏曲的观赏传统和表现方式不是负担而是财富，是剧种形式征服观众的独有魅力，前人创造的表现方式经过历史检验和淘洗更体现出经典性与精彩度，它不仅是智慧的结晶，更足以成为今人赞赏的看点。"

"在今天，当我们对传统的理解和认识一代一代渐行渐远时，当我们的新创是因为传统的缺失时，当传统只成为我们需要的表现手段而失去它自身的主体、本体时，如何整理、改编传统戏开始变成一个重要问题让人必须面对。我有时甚至认为，当一个时代的艺术创作力处于间歇时期（这肯定是艺术的规律也是历史的规律），正确地理解并且有才情有智慧有识见有思想地整理、改编传统戏，应该也可以是一个时代的特色与贡献、一个时代审美的幸事。"福建省艺术研究院院长王评章的观点特别值得深思："讲修养、讲根基、讲来历、讲道理，讲临帖摹碑的功力，艺到至境能通神，技艺后面永远有深邃的文化。技也可以载道。"

上昆新编历史剧《景阳钟》五易其稿边演边改，几乎拿遍专业领域所有重要奖项

施晨露

"三年前我听说昆剧团要排《铁冠图》，就感到这是个硬骨头，难啃啊！"中国戏剧家协会主席尚长荣口中的这块"硬骨头"，如今已是"拿奖专业户"。前天，适逢昆曲被联合国教科文组织列入"人类口头和非物质遗产代表作"13周年纪念，上海昆剧团根据传统折子戏《铁冠图》创作演出的新编历史剧《景阳钟》获"中国戏曲学会奖"。自1989年颁发以来，获得这一奖项的昆剧剧目共6台，上海昆剧团以《班昭》《长生殿》《景阳钟》连中三元。

经过三年的边演边改、不断打磨，《景阳钟》几乎拿遍专业领域所有重要奖项：第五届中国昆剧艺术节"优秀剧目奖"、"优秀表演奖"榜首，2012年度上海新剧目展演榜首，2013年度上海文艺创作精品，2011—2012年度国家舞台艺术精品工程重点资助剧目，第十四届文华奖"优秀剧目奖"……崇祯皇帝的饰演者黎安凭借该剧一举摘得中国戏剧"梅花奖"。包括黎安在内，这出为"昆三班"、"昆四班"度身打造的大戏，标志着上昆青年一代中坚群体已经以作品和角色立于舞台，获得戏迷认可。昨天，在由中国戏曲学会、上海市文联、上海文化发展基金会和上海戏曲艺术中心联合主办的昆剧《景阳钟》学术研讨会上，专家学者对上昆的传承与创新给予了高度肯定。

出好戏，整理改编化传奇为神奇

《景阳钟》的前身《铁冠图》是清代的一个传奇剧本，而从《铁冠图》到《景阳钟》，这出获奖大戏的成型本身颇具传奇意味。

明亡后，一位遗臣编写的《铁冠图》从清初就上演，直到清末还留下18出折子戏，其中包括"乱箭"、"撞钟"、"分宫"三折。20世纪20年代，昆曲"传"字辈艺人曾在上海徐园演出全本《铁冠图》。但因立意与内容的局限性，《铁冠图》在新中国成立后一度被划入禁演剧目范畴。

从禁演到公演直至锻造为精品，上海戏剧学院戴平把《景阳钟》的诞生历程比作"化腐朽为神奇"，关键点在于对崇祯的理性评价和感性表现的分寸把握。五易其稿的《景阳钟》不仅精心保留了原作艺术上的精彩，而且对内容也采取细致的缕析，在有分寸地保留崇祯及其遭遇的悲剧感的同时，强调原作者所表现的对亡国之痛的集体情感，把崇祯的形象沿着原作者的情感进行合理深化，使同情内包含深刻的反思与批判。福建省艺术剧院院长王评章认为，对历史从一味的批判否定到有条件的理解和接受，《景阳钟》呈现了对历史、对传统剧目的立场和视角转换，这是它带给观众的新鲜感。

被称为昆剧界"大熊猫"的蔡正仁是《景阳钟》的艺术指导，而《撞钟·分宫》两场折子戏正是他的拿手戏。他感慨，把一本禁演了几十年的戏曲改编成具有积极历史意义的有益好戏，不仅是一出剧之幸，对于昆曲这个古老剧种的传承和发展以及昆曲的新生也意义重大。"昆剧自明代至今留下一大批传奇剧本，有的已成经典，常演不衰，剩下的那些是不是也有可能搬上舞台？有了《景阳钟》这个范例，我相信通过科学的方法可以在传奇剧本中挖掘出更多有价值的戏，加以整理、改编，为后人留下更多优秀昆剧剧目。"

出人才，昆三班与昆大班无缝连接

就在《景阳钟》喜获"中国戏曲学会奖"的这几天，昆大班从艺60周年系列演出在沪举行，一票难求。《景阳钟》获奖汇报演出是系列演出之一，像是昆三班青年艺术家向前辈的一次汇报。

"《景阳钟》的台前幕后，我看见年轻一代的艺术追求和创作姿态日渐成熟，我看见他们在重大关头爆发出的集体荣誉感的力量。"《景阳钟》的艺术指导张静娴说，"作为同行，我感同身受；作为指导，我为之振奋；作为老师，我欣慰更期待着，《景阳钟》是昆三班从艺道路上的中转站，更是又一个开始。"

"我们昆三班与昆大班老师无缝对接的首部戏就是《景阳钟》。"在《景阳钟》里饰演王承恩的袁国良把张静娴口中的"集体荣誉感的力量"归结为上昆的"一棵菜"精神——演员、音乐、舞美，不分主次，严密配合演好一台戏。"《景阳钟》以崇祯为主线，但红花总要绿叶配，即使是绿叶也要做最鲜艳的那片，"袁国良笑说，《景阳钟》最近一次修改，由于篇幅所限，拿掉他的一场《守门杀监》肉搏戏，"我是很肉痛的，但为了戏好，个人'吃点亏'没什么。"《景阳钟》的唱腔设计顾兆琳是昆大班培养的著名昆曲音乐家，看着昆三班长大的他，熟悉每个人的艺术特点，艺术指导蔡正仁、张静娴则对主演倾囊相授。袁国良说："昆三班的成长离不开老师的教诲，排《景阳钟》时，张静娴老师让我仔细揣摩剧中20多个'万岁'的唱法，蔡正仁老师在《长生殿》中足足有38个'妃子'的唱腔，每一声都有不同的情绪和唱法，老师前辈对于艺术的精细化追求值得我们学习。"

回顾20世纪40年代，"传"字辈已传不下去，昆曲幽兰濒临枯萎。1954年昆剧史上写下了重要一页："传"字辈艺人集中上海，办起昆大班，使奄奄一息的昆剧枯木逢春、得到整体传承。中国剧协分党组书记、中国戏曲学会副会长季国平说，昆曲的可持续发展离不开人才持续，昆大班是新中国培养的第一代昆曲艺术家，在昆曲历史上写下了浓墨重彩的一笔，《景阳钟》的成功标志着昆三班演员的整体崛起，"这批中生代演员不仅传承了老艺术家的表演精粹，也从老艺术家身上传承了隐忍和坚守的品质，昆曲艺术在当代的传承和发展不需花拳绣腿，要走的是正道，反过来说，《景阳钟》的成功也是上昆老艺术家在当代传承发展昆曲艺术所取得的一个重要硕果"。

他们确立了昆剧各行当的标高

潘 好

舞台大幕拉开，二三十个昆五班的学生唱起了"长刀大弓，坐涌江东"，这是每一个学习昆曲的孩子入校后学习的第一支曲子。60年前的春天，60多个孩子就像现在舞台上的他们这样，走进了华东戏曲研究院昆曲演员训练班，开始了日复一日的训练。整整60年过去，这些当年的孩子最终成长为中国昆剧史上培养人才行当最齐、成材率最高、尖子演员最多、表演生命力最长的一个群体，他们因为是新中国培养的首批昆剧演员，从此就有了一个被历史定格的名字"昆大班"。

5月17日晚，"兰馨辉耀一甲子——'昆大班'从艺六十周年纪念系列演出活动"的首场演出在上海逸夫舞台举行。30多位昆大班成员从全国乃至世界各地聚到一起，共同重温这个属于他们的纪念日。到演出最后，这些老艺术家按照当年各自的行当分批登台，台下观众向他们报以由衷的掌声和喝彩。

"聚一次就少一次"的重逢

这次演出分为上下两篇。上篇由各地昆大班老艺术家们的学生登台表演，淮剧梁伟平、瓯剧蔡晓秋等其他剧种的昆大班老艺术家弟子也赶来道贺演出。全国七大昆曲院团的院团长们集体以诗朗诵《致昆曲的一封家书》表达心情。而昆大班的老班长方洋在演出间隙登台；直到下半场，张铭荣、张洵澎、刘异龙、梁谷音、蔡正仁、岳美缇、华文漪、王芝泉等老艺术家们才在观众的热烈期盼中登台，现场气氛越来越热烈。老艺术家们虽然大多年逾古稀，但舞台魅力依然十足，无论是带领学生演出还是简单的清唱表演，都能掀起现场观众一阵高过一阵的热烈欢呼。

在演出前，从美国赶回上海的华文漪表示，自己这次是因为白先勇邀请她回国讲课才回到上海，不想正好遇到了这个活动，能够见到很多老同学特别高兴。"特别是北昆的董瑶琴等，都已有近20年没有见面，这次重逢特别开心。"

对于这些有着60年舞台生涯的老艺术家而言，每一次活动都是一次聚会。华文漪表示，每次回上海都会有同学聚会，虽然经常聚，但总有聚一次少一次的感觉。

顾兆琳当年是昆大班老生组的尖子，后来不仅成为了作曲者，也投身戏曲教育，担任了多年的上海戏曲学校副校长，致力于昆五班等昆剧传人的教育培养。这些年，他和华文漪倒也经常见，常邀请她去戏校教戏，还一起合作演出过《贩马记》，但即便如此，在回忆起最初进校的日子时，两人还是相视一笑："那个时候我们这个班就是笑的笑，哭的哭，还有人捧着饼干盒半夜哭，没想到这一晃就已经60年了。"

演出前一天，昆大班的30多个老同学一起去餐厅聚餐，席间，大家兴起，在刘异龙的指挥下，几十个70多岁的人一起合唱起了"长刀大弓，坐涌江东"，又唱了一首在学校时的集体回忆《和平歌》。一时引来众多服务员的"围观"，得知这些顾盼神飞、英俊貌美的老头老太们如今的年纪后，这些服务员个个惊讶得合不拢嘴。

而对于观众而言，欣赏这些被昵称为"大熊猫"的国宝级艺术家们的表演，同样也是看一次少一次。首场演出老艺术家们亮相时间甚少，已经让很多观众颇感遗憾。而接下来的两场折子戏和一场《长生殿》，则成为让大家期待的珍贵艺术大餐。

他们的心从未离开过这门艺术

虽然昆大班涌现了十几位顶尖的昆剧表演艺术大家，使得昆剧艺术在艰难中得以整体传承，并树立了昆剧表演艺术各个行当最高水平的标杆，但在这个当年共60人的班集体中，如今很多人已不再从事舞台表演。可即便如此，他们的心却都从未离开过这门艺术。

学武旦的庄瑞云当年和顾兆琳在昆剧团一起开创了与曲友观众一起学戏的"每周一曲"，这个传统至今仍在上昆延续。"我不像华文漪、顾兆琳他们那样是在舞台上发光的人，但我觉得从小老师在我们身上花了很多功夫，我希望可以为昆曲做点事情。所以我在上昆的时候就一直做一些手抄资料的工作，我希望能为昆曲多做些事情，这样才对得起老师。"

47岁提早退休，庄瑞云50岁的时候选择"下海"，做起了演出公司，成为国内最早探路演出市场的人。如今，上海最热门的欧美和港澳台地区的流行音乐演出几乎都是她引进的，前不久，一场演出在开票一分钟内就一抢而空。但庄瑞云却依然说，自己内心还是觉得，昆剧艺术才是最美的，她说："我最希望自己的昆剧艺术哪一天也能够在一分钟内售罄。"

谈及自己在演出市场的摸爬滚打,庄瑞云不免回忆起当年在上昆的岁月。1986年,昆大班艺术家带着几台剧目进京,一下子摘得了6个梅花奖,一时震惊了中国剧坛。庄瑞云说,当时北京媒体几乎每天都有大篇关于昆大班的报道。"很多人说做宣传要有经费,但当时我们上昆是全国最穷的剧团,上海一共只给了我们5万元,我去北京沟通联络的时候,身上都没带一分钱。当时我们这些昆大班的同学演出完基本都睡在后台,但就是这样,我们用艺术赢得了整个北京媒体和戏剧界的尊重。"

一旁的顾兆琳笑说,昆大班其实不仅在表演艺术,在各个领域都是全面开花,庄瑞云这样的人才就是典型代表。"我们昆大班当时接受的教育是非常全面的,在入校第一年就成立了小小乐队,刘异龙、顾兆琪、蔡正仁,我还有其他几个同学,都会吹笛子、拉二胡、弹琴,摆弄各种乐器。我们当时还有画画写字小组,所以你看岳美缇、计镇华他们现在依然都还写字画画很好。我们中也有当导演的,所以说成材率高,不仅是指在昆曲表演艺术这一个领域。"

庄瑞云则笑说,"我们当时曾经很担心,担心到了我们这一代,昆剧又要亡了。但现在看,不仅没有亡,还挺不错的。我经常会叫上昆五班的年轻同学来看我做的演出,希望他们能够坚持这份事业。前几年我经常买票请大家来看昆剧,但这两年,我发现经常有演出买不到票的情况了,我真希望这样的事情越来越多。我想我们这个班的同学,不管走到哪里,昆剧的情结,永远都在。"

上昆老艺术家从艺60周年纪念演出活动人气爆棚

开票日 绍兴路排起"长龙"

在近百年的中国昆剧史上,有两个群体占有特殊地位:一个是苏州"昆剧传习所",另一个就是上海的"昆大班"。2014年,适逢"昆大班"老艺术家们从艺60周年纪念,上海昆剧团拟在今年的非遗纪念日来临之际,推出"兰馨辉耀一甲子——'昆大班'从艺六十周年纪念系列演出活动"。4月18日是纪念演出活动的新闻发布会暨开票仪式。热情的昆曲戏迷早早地来到上昆门口排队购票,蜿蜒的购票"长龙"彰显着昆曲戏迷的热情,更展示了昆曲艺术日益醇厚的魅力与吸引力。

王芝泉、方洋、计镇华、刘异龙、张洵澎、张铭荣、岳美缇、梁谷音、蔡正仁(以姓氏笔画为序),作为新中国建立后最辉煌的表演群体之一,在当今中国戏曲界响彻云霄;还有顾兆琳、甘明智、王英姿、徐蔼云、周雪雯、陆永昌、屠永亨等,都是昆剧艺术教育进程中最值得铭记的师长。2014年,恰逢"昆大班"从艺60周年,为完整呈现老一代昆剧表演艺术家们的艺术风采,集中展示近年来全国昆剧青年人才的传承培养成果,上海昆剧团诚邀7大昆剧院团及各位昆剧艺术精英,虔敬推出纪念演出活动。届时,世界各地的昆大班同学们都将齐聚上海,共襄盛举。5月17日至21日,上海天蟾逸夫舞台,师生、搭档、前辈、新秀,群星璀璨,上海观众可以足不出"沪"一睹各位昆曲名家宗师的绝伦风范。

当天的新闻发布会上,上海昆剧团团长谷好好动情地表示:"我代表我个人、代表我们这一代、代表剧团,向老师们道一声恭喜,愿我们的老师们艺术长青、健康长寿。这次的纪念演出活动不仅是对名家宗师绝伦风范的回顾与展示,也是对后辈昆剧演员青出于蓝的激励与推举,从而为进一步繁荣发展昆剧事业添砖加瓦。"

之后,上海昆剧团副团长张咏亮介绍了五天演出的安排,包括开幕演出、汇集"昆三班"主创的新编昆剧《景阳钟》、昆大班折子戏专场、金牌"舞台搭档"蔡正仁和张静娴老师共同演绎的精华版《长生殿》等,无一例外精彩绝伦。尤其是5月17日的开幕演出,将是一次盛大的戏曲派对。舞台上不仅有上昆"大熊猫",还将云集更多从全国及海外各地赶来的"昆大班"同窗们。来自全国的老艺术家们的学生们,也将以昆剧、瓯剧、淮剧等多个剧种的精彩演出,共同庆贺老师们从艺60周年。

在新闻发布会进行的同时,本次"兰馨辉耀一甲子——'昆大班'从艺六十周年纪念系列演出活动"正式开票。令人惊喜的是,平时静谧的绍兴路,因为开票日变得热闹了许多,车水马龙,门庭若市。热情的戏迷朋友中午12点不到就在绍兴路9号、上海昆剧团门前排起了蜿蜒的长队,静候下午3点的开票。最早赶来排队的何先生早上10时30分就赶到了现场。他说自己是去年年底偶然到上昆小剧场看了一场戏,一下子就被"惊艳"了:"坐在剧场里的每一分钟每一秒都是美的,都是在享受生活。"此后几个月,他迅速成为昆剧的粉丝,"'昆大班'演出实在是太难得了,早点来能够选到好座位,多等

些时间没关系。"

据悉,开票日的消息刚在上海昆剧团的官方微信平台发布,短短6个小时,报名人数就突破了200人。当日,上海昆剧团安排了一支专门的服务团队应对爆棚的购票热潮,细致的服务得到了戏迷朋友的好评。最终,在限制参加活动人数和购票数量的前提下,开票日当天的售票总量达到了票务总数的45%。

值得一提的是,多位老艺术家还特意为热情购票的昆曲戏迷进行了签售,跟大家分享心情。一时间,绍兴路上的"长龙"再次沸腾。看到购票观众中大部分都是年轻的面孔,老艺术家们也非常欣喜。"排了这么多人,我觉得很感动。看到那么多年轻人,我更觉得欣喜。"老艺术家蔡正仁表示。

上昆老艺术家从艺60周年纪念演出活动顺利落幕
这一次 昆曲HIGH翻上海滩

5月17日—21日,"兰馨辉耀一甲子——'昆大班'从艺六十周年纪念系列演出活动"在上海天蟾逸夫舞台热闹上演。从第一天"昆大班"老友再聚首的开幕演出,到之后的《景阳钟》获奖献礼、老艺术家折子戏专场演出、精华版《长生殿》,上海昆剧团老中青五班三代集体亮相,用一系列高质量的演出向观众展示了昆曲的独特魅力。可以说,这五天的演出,每分钟都是精彩、每一秒都不容错过,场场爆满的上座率和观众无数次经久不息的掌声与喝彩,让每个昆曲人为之迷醉。

昆大班 值得纪念的一甲子

在近百年的中国昆剧史上,有两个群体占有特殊地位:一个是苏州"昆剧传习所",另一个就是上海的"昆大班"。王芝泉、方洋、计镇华、刘异龙、张洵澎、张铭荣、岳美缇、梁谷音、蔡正仁(以姓氏笔画为序),作为新中国建立后最辉煌的表演群体之一,在当今中国戏曲界响彻云霄;还有顾兆琳、甘明智、王英姿、徐蔼云、周雪雯、陆永昌、屠永亨等,都是昆剧艺术教育进程中最值得铭记的师长。2014年,恰逢"昆大班"从艺60周年,为了完整呈现上海老一代昆剧表演艺术家们的艺术风采,集中展示近年来本地及全国昆剧青年人才的传承培养成果,上海昆剧团推出了以"中国梦·昆曲心·上海精神"为主题的"兰馨辉耀一甲子——'昆大班'从艺六十周年纪念系列演出活动"。此次活动从消息发布伊始就成为申城文化的一大热点——开票日售票窗口大排长龙,演出日一票难求,现场气氛更是近乎沸腾。

揭幕场 老友记满溢温情

5月17日晚的开幕演出分上下两篇。上篇由各地昆大班老艺术家们的学生登台表演,淮剧梁伟平、瓯剧蔡晓秋等其他剧种的昆大班老艺术家弟子也赶来道贺演出。全国七大昆曲院团的院团长们用一首集体诗朗诵《致昆曲的一封家书》向老师们道贺。下半场,张铭荣、张洵澎、刘异龙、梁谷音、蔡正仁、岳美缇、华文漪、王芝泉等老艺术家们在观众的热烈期盼中先后登台,他们有的带领学生共同演出,有的带来清唱表演,精湛的技艺、精彩的演出赢得了经久不息的一次次掌声。期间,上昆青年演员黎安、沈昳丽、吴双、袁国良、胡刚等的情景主持环节张弛有度,很好地串联着整场演出。

最后一幕尾声,所有到场的昆大班老师们依照当年的行当在弟子们的介绍中逐一登场。当这些大多年过古稀的老师们手牵手出现在舞台上时,全场观众起立为他们鼓掌、欢呼,这一幕,满溢着脉脉温情,让所有人为之动容。

五天热 大幕一次次被拉开

开幕演出打响头炮,之后几天的演出同样将这份昆曲热度延续。5月18日,昆剧《景阳钟》喜获"中国戏曲学会奖",这也是上海昆剧团继《班昭》《长生殿》之后,第三次获此殊荣。加上之前收获的"国家舞台艺术精品工程重点资助剧目",上海昆剧团实现了一家院团三部剧目收获戏曲艺术奖项"大满贯"的荣耀,上海昆剧团的年轻一代也用这种方式向老师们从艺60周年致敬、献礼。

5月19日、20日的两场折子戏专场,均由老艺术家们担纲主演——《绣襦记·收留教歌》(张铭荣老师)、《玉簪记·秋江》(张洵澎老师)、《牡丹亭·离魂》(梁谷音老师)、《惊鸿记·太白醉写》(蔡正仁老师)、《儿孙福·势僧》(张铭荣老师)、《占花魁·受吐》(岳美缇老师、张静娴老师)、《潘金莲·挑帘裁衣》(刘异龙老师、梁

谷音老师),每一出都是老艺术家们的代表性佳作,每一出老师们都倾尽全力,展示出了他们精湛的技艺和浓郁的舞台魅力。

5月21日晚,蔡正仁、张静娴两位老师领衔主演《长生殿》,上昆用这样一部曾经拿下无数奖项和美誉的剧目来作为此次老艺术家从艺60周年纪念系列演出活动的收尾。

连续五天的演出,每一次大幕拉上,观众都会齐声呼喊老艺术家们的名字,用大家的热情呼唤大幕再度拉开。一次次大幕开合,一次次被鲜花与欢呼声淹没,连续辛苦了那么多天的老艺术家们总是用最灿烂的笑容回应着大家的掌声,他们饱满的精神状态、敬业的艺术态度,感动全场;这一幕,让不少人眼眶湿润。

此次昆大班从艺60周年纪念系列演出活动由国家昆曲艺术抢救、保护扶持工程办公室支持,上海戏曲艺术中心主办,上海昆剧团承办。活动不仅是对名家宗师绝伦风范的回顾与展示,也是对后辈昆剧演员青出于蓝的激励与推举,从而为进一步繁荣发展昆剧事业踵事增华。过去几天,该活动俨然成为上海的一大文化热点,连续五天票房爆棚、人气鼎沸的佳绩,佐证着这个属于每位昆曲人的节日,无限美好。

几生几代几双人
——献给从艺60周年的上海昆剧团老艺术家们

谷好好

一条充满文化艺术气息的小马路、一栋外墙粉刷成浅黄色的老建筑、一群夏练三伏冬练三九的戏曲人,这就是我们的家,位于绍兴路9号的上海昆剧团。无论寒暑,每天清晨都会从窗户中传出咿咿呀呀的吊嗓声、铿铿锵锵的锣鼓声、哼哼哈哈的练功声……还有,一声声雀跃的"老师"声。是的,老师,我们的老师,我们的尊长。他们虽已年过古稀,却依旧精神矍铄、神采飞扬,用最饱满的热情,将一生所学所得无私教授给我们——给予上海昆剧团最深厚的昆曲文化积淀与传承,给予我们最宝贵的艺术指导与帮助。

王芝泉、方洋、计镇华、刘异龙、张洵澎、张铭荣、岳美缇、梁谷音、蔡正仁(以姓氏笔画为序),这一个个名字,在当今中国戏曲界响彻云霄;这一个个名字,是我们生命中最刻骨铭心的存在。今年是老师们从艺60周年的大日子。一甲子,对于人生而言,是足以让一个黄毛小儿为人祖父母。事实上,老师们对于我们来说,早已超脱了纯粹师长的范畴,成为我们人生成长阶段最无法忽视的存在——亦师亦友,甚至,亦父母却胜似父母的存在。因为他们,我们得以喝到第一口最纯正的昆曲奶水;在老师们身边的那么多个日日夜夜,让上昆成为一支全国昆曲界行当最齐全、文武最齐备、质量最上乘的队伍。更重要的是,老师们的言传身教,让我们这些在孩提年纪就告别家人投身戏曲的娃娃们学会了什么是仁义礼智、忠孝节悌,得以茁壮成长。可以说,拥有他们,是我们最大的幸福;拥有他们,是上海昆剧团最大的骄傲;拥有他们,是上海乃至中国戏曲最大的财富。

我们常用"国宝级"艺术家来形容我们的老师们。因为他们无一例外是俞振飞、"传"字辈的嫡传弟子;他们,行当齐全文武齐备;他们,艺术特色鲜明,是各自行当中的绝对翘楚;他们,曾经创造了一支院团最多人同期入围、同期摘得中国戏剧"梅花奖"的辉煌。更难能可贵的是,即使已经创造了这样的成就,老师们在艺术上的前进脚步也一刻不曾停歇。他们把昆曲传承当作一辈子的事业,对自己高标准严要求,每一次的演出,都力求做到最好;他们秉持传艺育人的精神,将"传"字辈老师们的精华以及自己的创新、发展很好地捏合、整理,再无私地传给一辈又一辈的昆曲人。昆二、昆三、昆四、昆五,尽管学生中的不少人已经和老师们的孙子孙女年纪相仿,但老师们依然愿意手把手地教授,一丝不苟,每一个动作、细节都亲身垂范。老师们常说:"每一个学生都是我的宝贝,在我眼中,他们都是那么可爱、那么优秀。"其实,我们更想对老师说:"每一位师长都是我们心中最可爱的人,你们成就了我们,让我们徜徉在最纯粹唯美的艺术海洋中,流连、升华。"

因为文艺院团的特殊性,我们中的大部分人站在老师们面前时还只是10岁上下的小娃娃,朝夕相处的老师们,就这样成为我们生命中最重要的亲人,教会我们唱戏、表演,更教会我们做人、做事。那时候的我们,大抵还不知晓昆曲为何物,而老师们,却已是全国知名的角儿、腕儿。我们被依照舞台行当分成不同的班,由老

师们因材施教。老师们和我们一起学习、一起练功、一起吃饭、一起生活。时至今日，那一个个片段还会不时浮现在我们的眼前。我们记得，在20世纪80年代，老师就骑着一辆有鲜亮枚红色车兜的自行车，每每从教室窗口看到那一抹鲜亮的色彩，尚在喧闹的孩子们会立刻乖乖坐回座椅，等待您那一个夸赞的眼神。还记得我们中有人惟妙惟肖地模仿几位老师不一样的动作特点，却刚巧被您不经意间撞见，收获的不是批评，而是"孺子可教"的肯定和掌声。在我们的记忆中，您都是走在时代前沿的明星，有着让人尊敬艳羡的号召力，一举手一投足都透着让我们迷醉的明星范儿。在我们的成长里，您总能将枯燥的学习、练功变得不那么千篇一律，在痛并快乐中自觉自发地去不断努力、突破自我。每一个行当都有不一样的舞台魅力，每一位老师都有不一样的教学方式，但无一例外的，对于我们的顽皮淘气，老师们照单全收；对于我们的天马行空，老师们鼓励褒奖。我们开心时、喜悦时，老师们陪着我们欢笑庆祝；我们沮丧时、迷茫时，老师们陪着我们谈心开解；我们生病时、受伤时，老师们守着我们分分秒秒……

弹指60年，老师们将最辉煌的成就和最完美的演出留在了舞台上，更留在了我辈的眼中、心中。60年间，他们既承习、传扬、演绎了大量如《牡丹亭》《长生殿》《十五贯》《雷峰塔》《玉簪记》《占花魁》《墙头马上》《烂柯山》等传统经典的昆曲剧目，也创作、排演了一批符合时代审美的如《蔡文姬》《钗头凤》《血手记》《司马相如》《琵琶行》《班昭》等昆剧新编剧目。也正是在他们的全力带领下，几代上昆人努力继承、潜心创作、不断探索、积极发展，才铸就了今日"兼容并蓄、文武兼备"的上昆艺术特色。面对我们这些与自己子女、孙子女年纪相仿的学生们，老师们总能在第一时间融入我们的话题。每一堂教学课程、每一次粉墨登场，都是那样的全情投入。每一个动作、每一句唱词，都仔细雕琢、一丝不苟。老师们严谨的作风、认真的治学、传神的演绎，是我们几代人太大的机遇。

近年来，老师们开始逐渐淡出舞台，将更多的精力投入到昆剧的传承教学和传播推广中去。他们的足迹遍及全国包括港台各地甚至远及欧美，每个昆剧院团或是昆剧社团都有他们忙碌于教学、讲座、普及的身影。而上昆作为老师们的家，在这几十年间一直以人才优秀、梯队完备而享誉业界。在老师们的竭力培教和青年昆剧翘楚的戮力同心之下，谷好好、吴双、沈昳丽、黎安、余彬等"昆三班"的国家一级演员群体已成为上昆的舞台中坚。2014年5月17日—21日，在由"昆大班""昆二班""昆三班""昆四班""昆五班"共同参与的"兰馨辉耀一甲子——'昆大班'从艺60周年纪念系列演出活动"中，举行了昆剧《景阳钟》获"中国戏曲学会奖"的颁奖仪式、汇报演出及"鉴古融今·推陈出新——昆剧《景阳钟》专题研讨会"。我们用这样一种方式，向老师们从艺60周年特别献礼；用这样一份荣誉，展示老师们几十年的传承成果。这也是上海昆剧团继《班昭》和《长生殿》之后，第三次获得"国家舞台艺术精品工程重点资助剧目"和"中国戏曲学会奖"的"大满贯"殊荣，这是所有昆曲人的骄傲。

"传承非遗经典，续接城市文脉"——这是上昆的治团理念，也是老师们传承给我们的财富、赋予我们的使命。当我们这一代人，我们这一批年轻一代的管理、演出、创作团队终于完成华丽蜕变，伫立在全国昆剧领军位置时，我们也终于可以在老师们欣喜的夸赞和认可的目光中豪言，我们，赓续起了前辈艺术家的荣耀和上昆新辉煌的使命。

现在，我们"昆三"一辈也大多已年近不惑，我们也会像老师们一样，走出去，将最纯正的昆曲传承发扬光大。每一次讲座、每一场演出、每一回教学，我们都做到最好，也始终把老师们的无私品格、奉献精神放在心头。赠人玫瑰，手留余香。我相信，每一个与上昆相连的名字，都会以上昆为荣；我们也会如老师们教给我们的那样，以一百二十分的用心，为昆曲艺术的繁荣呕心沥血，让上昆品牌历久弥新、青春永驻。

多年以来，上海昆剧团一直着重于传承与创新，潜心于出人与出戏，致力于普及与推广。我们希望将上昆打造成传承与创作的高地、昆曲人才培养的基地、学术交流的平台、昆曲爱好者的乐园。我们还要努力把上海昆剧团打造成为以一批老艺术家为宝贵教学资源的全国昆曲传承基地，更好地服务全国，一如既往地推动经典传承。

今天，我们一同庆祝老师们从艺一甲子。我们希望，老师们可以继续以无私的帮助和信任助力我们华丽转身；也希望，老师们可以在看到我们的表现与成绩之后老怀安慰。您的掌声，是对我们莫大的肯定；您的信任，是我们不断向前的依傍。我们的每一点进步背后，都凝聚着您的谆谆教导；我们的每一个荣耀与辉煌，都离不开您的悉心指导。一甲子，是60年的点滴记忆，更是再度出发的最佳起点。我们由衷期待，像当初第一次迈进戏校大门、握住老师们的手掌那样，再一次与您握手，感受血脉相传的悸动，携手同心，共同迎接昆曲绚丽的明日。

(作者系上海昆剧团团长)

上海昆剧团 2014 年度演出日志

序号	演出时间	地点、剧场	剧目	主要演员	观众人次	其他（编剧、导演、作曲等）
1	1月4日	俞振飞昆曲厅	《夜巡》《跳墙着棋》《写状》《评雪辨踪》	季云峰、汤泼泼、孙敬华、黎安、沈昳丽等	100	
2	1月11日	俞振飞昆曲厅	《弼马温》《楼会》《茶访》《三挡》	王俊鑫、翁佳慧、袁佳、胡刚、缪斌、张伟伟等	100	
3	1月17日	逸夫舞台	《游园惊梦》	罗晨雪、翁佳慧、汤泼泼等	600	
4	1月18日	俞振飞昆曲厅	《别母乱箭》《阳告》《见娘》《五台山》	贾喆、陈莉、胡维露、吴双等	100	
5	1月21日	俞振飞昆曲厅	《跳加官》《惊梦》《闹天宫》	袁佳、赵磊等	160	
6	1月25日	俞振飞昆曲厅	《金雁桥》《偷诗》《酒楼》《花判》	贾喆、黎安、沈昳丽、缪斌、吴双等	100	
7	1月25日	俞振飞昆曲厅	《游园》	谢璐、汤泼泼等	100	
8	2月14日	商城剧院	《贩马记》	蔡正仁、史依弘等	500	
9	2月15日、16日	人民大舞台	《西厢情话》、折子戏专场	梁谷音、蔡正仁、张静娴等	1000	
10	2月22日	俞振飞昆曲厅	《打花鼓》《打子》《寻梦》《访普》	赵文英、谭笑、袁国良、胡维露、罗晨雪、吴双等	100	
11	3月1日	俞振飞昆曲厅	《问探》《下山》《扫松》《瑶台》	谭笑、侯哲、袁国良、沈昳丽等	100	
12	3月5日	立信会计	昆剧走进青年	谭笑、侯哲、贾喆、娄云霄等	800	
13	3月8日	环球港（中山北路3300号）	《游园惊梦》	罗晨雪、胡维露等	200	
14	3月8日	茉莉花剧场（北海路251号）	《寻梦》	袁佳、谢璐等	300	
15	3月8日	俞振飞昆曲厅	《夜奔》《拾画叫画》《芦林》《闹天宫》	季云峰、胡维露、侯哲、赵磊等	100	
16	3月12日	视觉艺术学院	昆剧走进青年	谭笑、侯哲、贾喆、娄云霄等	800	
17	3月12日	华师大二附中	昆剧走进青年	谭笑、侯哲、贾喆、娄云霄等	500	
18	3月15日	俞振飞昆曲厅	《打瓜园》《踏伞》《训子》《迎像哭像》	娄云霄、袁佳、吴双、黎安等	600	
19	3月18日	浙江金华	《小放牛》《游园惊梦》《借茶》《嫁妹》	娄云霄、罗晨雪、侯哲、吴双等	100	
20	3月19日	浙江金华	《试马》《下山》《山门》《借扇》	季云峰、侯哲、吴双、谷好好等	160	
21	3月21日	俞振飞昆曲厅	《寻梦》《刀会》《小宴》	罗晨雪、吴双、蔡正仁、张静娴等	100	
22	3月22日	俞振飞昆曲厅	《小放牛》《游园惊梦》《借茶》《嫁妹》	娄云霄、罗晨雪、侯哲、吴双等	100	
23	3月26日	甘泉外国语中学	昆剧走进青年	谭笑、侯哲、贾喆、娄云霄等	500	
24	3月26日	俞振飞昆曲厅	《游园》《下山》《山门》	胡维露、罗晨雪、汤泼泼、侯哲、吴双、娄云霄等	120	
25	3月29日	俞振飞昆曲厅	《偷鸡》《相约讨钗》《哭监》《刀会》	赵磊、倪虹、沈昳丽、吴双等	100	

续表

序号	演出时间	地点、剧场	剧目	主要演员	观众人次	其他(编剧、导演、作曲等)
26	3月28日—29日	湖南郴州	《亭会》《夜奔》《情挑》《借扇》	袁佳、季云峰、黎安、赵磊、谷好好等	800	
27	4月3日	东方艺术中心	《墙头马上》	张静娴、黎安等	800	
28	4月4日—5日	逸夫舞台	《风筝误》《琵琶记》	黎安、胡刚、侯哲、梁谷音、张铭荣等	100	
29	4月8日	上海交通大学闵行校区	《玉簪记》	胡维露、袁佳等	900	
30	4月12日—13日	河南洛阳	《牡丹亭》	黎安、沈昳丽等	1600	
31	4月9日	视觉艺术学院	折子戏	胡维露、胡刚、侯哲等	700	
32	4月12日	俞振飞昆曲厅	《游殿》《题曲》《赠剑》《嫁妹》	朱霖彦、谭许亚、汪思娅等	50	
33	4月16日	视觉艺术学院	《白蛇传》	谷好好、赵文英等	700	
34	4月17日	上海医疗器械高等专科学校	昆剧走进青年	贾喆、胡维露、袁佳等	800	
35	4月18日	上海博物馆	《小放牛》《借茶》《琴挑》	娄云霄、赵文英、汤泼泼、侯哲、黎安、余彬等	200	
36	4月18日	俞振飞昆曲厅	《惊梦》《访测》《借扇》	胡维露、罗晨雪、袁国良、胡刚、赵磊、赵文英等	120	
37	4月19日	俞振飞昆曲厅	《试马》《狗洞》《亭会》《搜山打车》	季云峰、胡刚、袁佳、袁国良等	100	
38	4月22日	上海师范大学徐汇校区	《墙头马上》	胡维露、余彬等	800	
39	4月23日	上海工程技术大学	昆剧走进青年	贾喆、胡维露、袁佳等	1000	
40	4月24日	华师大闵行校区	昆剧走进青年	贾喆、胡维露、袁佳等	500	
41	4月26日	俞振飞昆曲厅	《盗草》《张三借靴》《斩娥》《望乡》	赵文英、胡刚、余彬、黎安等	100	
42	4月29日	俞振飞昆曲厅	《游园惊梦》《嫁妹》	罗晨雪、翁佳慧、吴双等	120	
43	5月4日	俞振飞昆曲厅	《烂柯山》	梁谷音、袁国良、陈莉等	120	
44	5月6日	复旦大学	《牡丹亭》	梁谷音、汤泼泼等	600	
45	5月9日	曹光彪小学	昆剧走进青年	贾喆、胡维露、袁佳等	200	
46	5月10日	天平街道	《景阳钟》	蔡正仁、黎安、吴双等	700	
47	5月10日	俞振飞昆曲厅	《贩马记》	黎安、沈昳丽等	120	
48	5月14日	宜川街道	《景阳钟》	黎安、吴双、余彬等	500	
49	5月16日	瑞金二路街道	《景阳钟》	黎安、吴双、余彬等	600	
50	5月17日	逸夫舞台	"兰馨辉耀一甲子"开幕演出	蔡正仁、梁谷音、方洋、岳美缇、张铭荣、王芝泉、张洵澎、刘异龙、谷好好等	900	
51	5月18日	逸夫舞台	"兰馨辉耀一甲子"——《景阳钟》演出	黎安、余彬、袁国良、吴双、季云峰	900	
52	5月19日	逸夫舞台	"兰馨辉耀一甲子"——折子戏专场(一)(《教歌》《秋江》《离魂》《太白醉写》)	张铭荣、张洵澎、梁谷音、蔡正仁等	900	

续表

序号	演出时间	地点、剧场	剧目	主要演员	观众人次	其他(编剧、导演、作曲等)
53	5月20日	逸夫舞台	"兰馨辉耀一甲子"——折子戏专场(二)《势僧》《受吐》《挑帘裁衣》	张铭荣、岳美缇、张静娴、刘异龙、梁谷音等	900	
54	5月21日	逸夫舞台	"兰馨辉耀一甲子"——精华版《长生殿》	蔡正仁、张静娴等	900	
55	5月24日	俞振飞昆曲厅	《寻亲记》	张铭荣、袁国良、余彬等	120	
56	5月31日	俞振飞昆曲厅	《墙头马上》	余彬、胡维露等	120	
57	6月2日	三山会馆	《挡马》《琴挑》《泼水》	赵文英、娄云宵、翁佳慧、罗晨雪、袁国良等	150	
58	6月3日	三山会馆	《夜奔》《见娘》	季云峰、胡维露、何燕萍等	150	
59	6月7日	俞振飞昆曲厅	《盗甲》《藏舟》《断桥》《草诏》	赵磊、翁佳慧、倪虹、黎安、余彬、袁国良等	200	
60	6月9日	明强小学	昆剧走进青年	季云峰、赵文英、娄云宵等	200	
61	6月10日	奉贤上海师范大学	《风筝误》	黎安、胡刚等	800	
62	6月14日	俞振飞昆曲厅	《岳母刺字》《湖楼》《赠赤兔》《闻铃》	张伟伟、何燕萍、胡维露、侯哲、吴双、黎安等	120	
63	6月21日	俞振飞昆曲厅	《夜探浮山》《楼会》《思凡》《刺虎》	季云峰、罗晨雪、汤波波、余彬、吴双等	120	
64	6月22日	半淞园路街道	《三岔口》《借茶》《题曲》	石宗豪、侯哲、沈昳丽等	200	
65	6月28日	俞振飞昆曲厅	《三挡》《百花赠剑》《访鼠测字》《界牌关》	张伟伟、袁佳、胡维露、袁国良、胡刚、贾喆等	150	
66	7月5日	太仓	《川上吟》	吴双、袁国良、罗晨雪等	800	
67	7月12日	俞振飞昆曲厅	《打花鼓》《拷红》《寻梦》《挑滑车》	谭笑、倪虹、沈昳丽、贾喆等	120	
68	7月23日	俞振飞昆曲厅	昆剧走进青年	贾喆、袁佳、胡维露等	100	
69	7月24日	俞振飞昆曲厅	《游园》	袁佳、汤波波等	100	
70	8月2日	俞振飞昆曲厅	《小放牛》《偷诗》《开眼上路》《密誓》	娄云宵、赵文英、胡维露、罗晨雪、袁国良、黎安等	120	
71	8月9日	俞振飞昆曲厅	《别母乱箭》《亭会》《说亲》《花判》	贾喆、周娅丽、袁佳、沈昳丽、吴双、袁国良等	120	
72	8月10日	群艺馆	昆剧走进青年	谭笑、贾喆等	600	
73	8月16日	俞振飞昆曲厅	《送京娘》《芦林》《搜山打车》《水斗》	吴双、侯哲、袁国良、谷好好等	120	
74	8月23日	俞振飞昆曲厅	《夜巡》《思凡》《受吐》《金刀阵》	季云峰、倪泓、黎安、赵磊等	120	
75	8月30日	俞振飞昆曲厅	《洪母骂畴》《渔钱》《刺虎》《雅观楼》	何燕萍、孙敬华、罗晨雪、季云峰等	120	
76	9月3日、4日	深圳	《长生殿》《雷峰塔》	黎安、谷好好、余彬、沈昳丽等	1500	
77	9月6日	华东师范大学	《小宴》《相约讨钗》(京昆公益)	蔡正仁、陈思清	500	
78	9月7日	中国香港	《景阳钟》	黎安、吴双、余彬等	600	
79	9月10日	俞振飞昆曲厅	爱马仕包场(《秋江》《挡马》)	胡维露、袁佳、赵文英、娄云宵等	160	
80	9月12日	俞振飞昆曲厅	爱马仕包场(《秋江》《挡马》)	胡维露、袁佳、赵文英、娄云宵等	480	

续表

序号	演出时间	地点、剧场	剧目	主要演员	观众人次	其他（编剧、导演、作曲等）
81	9月13日、14日	俞振飞昆曲厅	义乌婺剧团交流演出	胡维露、罗晨雪等	260	
82	9月18日	太仓	《墙头马上》	胡维露、罗晨雪等	800	
83	9月20日	俞振飞昆曲厅	《武松打店》《相约讨钗》《絮阁》《访普》	贾喆、倪泓、黎安、吴双等	120	
84	9月22日	逸夫舞台	《水斗》《送京娘》《痴诉点香》《撞钟分宫》	谷好好、吴双、梁谷音、蔡正仁等	120	
85	9月27日	俞振飞昆曲厅	《扫秦》《寄柬》《描容别坟》《金雁桥》	侯哲、汤泼泼、陈莉、贾喆等	200	
86	9月29日	卢湾区第一中心小学	《三大白骨精》（京昆公益）	钱瑜婷、张莉等	1200	
87	10月9日	浙江义乌	折子戏	钱瑜婷、娄云霄等	500	
88	10月11日	浙江金华	《川上吟》	吴双、袁国良、罗晨雪等	500	
89	10月15日、16日	江苏泰州	《川上吟》	吴双、袁国良、罗晨雪等	1600	
90	10月19日	江苏嘉兴	《牡丹亭》	黎安、沈昳丽等	800	
91	10月22日—24日	徐汇区青少年活动中心	三打白骨精	钱瑜婷、娄云霄等	1000	
92	10月22日、24日	三山会馆	折子戏专场	钱瑜婷、娄云霄等	400	
93	10月25日	俞振飞昆曲厅	《琵琶记》	梁谷音、袁国良等	200	
94	10月26日	星舞台	上海国际艺术节《潘金莲》	沈昳丽、袁国良、孙敬华等	600	
95	10月29日、30日	长宁区少年宫	三打白骨精	钱瑜婷、娄云霄等	600	
96	11月1日	俞振飞昆曲厅	《玉簪记》	黎安、罗晨雪等	200	
97	11月2日	三山会馆	《山门》《游园惊梦》《扈家庄》	阚鑫、张莉、倪徐浩、钱瑜婷等	500	
98	11月3日	三山会馆	《刀会》《酒楼》《断桥》	阚融、袁彬、蒋诗佳等	500	
99	11月8日	俞振飞昆曲厅	《小商河》《偷诗》《昭君出塞》《说亲回话》	张艺严、倪徐浩、蒋诗佳、谷好好、梁谷音等	200	
100	11月9日	逸夫舞台	《贩马记》	蔡正仁、杨春霞等	1000	
101	11月13日—16日	中国台湾	《墙头马上》《花判》《痴诉点香》《撞钟分宫》《琵琶记》	张静娴、吴双、袁国良、梁谷音、张铭荣、蔡正仁等	6000	
102	11月20日	上海师范大学	《牡丹亭》	胡维露、袁佳等	2000	
103	11月25日、26日	四川成都	《长生殿》	黎安、沈昳丽等	4000	
104	12月2日	上师大奉贤校区	《昆剧走进青年》	阚鑫、张莉、倪徐浩、钱瑜婷等	1600	
105	12月6日	俞振飞昆曲厅	《盗仙草》《湖楼》《古城会》《势僧》	钱瑜婷、张艺严、谭许亚、吴双、张铭荣、缪斌等	200	
106	12月9日	上海大剧院	《川上吟》	吴双、袁国良、罗晨雪等	1600	
107	12月13日	俞振飞昆曲厅	《牡丹亭》	余彬、倪泓、张莉、沈昳丽、胡维露、黎安、罗晨雪等	200	
108	12月20日	北京清华大学	《牡丹亭》	蔡正仁、岳美缇、张静娴等	2000	
109	12月27日	俞振飞昆曲厅	《风筝误》	黎安、侯哲、胡刚等	200	
合计					61160	

上海昆剧团 2014 年度基本情况一览表

单位名称	上海昆剧团		
单位地址	绍兴路9号		
团长	谷好好		
工作经费	万元	经费来源	全额拨款
在编人数	139人	年龄段	A___人,B___人,C___人
院(团)面积	350m²	演出场次	130

注：A：18—30 岁　B：31—50 岁　C：51 岁以上

江苏省演艺集团昆剧院

江苏省演艺集团昆剧院 2014 年度昆曲工作综述

江苏省演艺集团昆剧院 2014 年总演出 692 场,具体工作如下。

一、演出类

(一) 周末"兰苑"专场和周庄天天演,无锡万和演出依旧火爆

兰苑剧场周末昆剧演出一直都保持着非常高的上座率,保持了很好的票房,今年江苏省演艺集团昆剧院凭借良好的口碑再次成为唯一在周庄演出昆剧的专业院团,可以说兰苑和周庄古戏台的两处昆曲演出已经成为江苏省演艺集团昆剧院的两项品牌产品。继去年再添无锡万和公益剧场的昆曲折子戏演出之后,今年江苏省演艺集团昆剧院继续在无锡万和剧场演出,力争将无锡市场做大做强。

今年,兰苑剧场恢复了个人专场演出。王斌、计韶清、郑懿、顾预、施夏明、单雯、徐思佳、杨阳、周鑫、钱伟、曹志威等都举办了个人专场演出,个人专场演出的回归显示出了江苏省演艺集团昆剧院对传统剧目传承和人才建设的重视。

(二) 参加集团演出季的演出

1. 5 月 20 日至 5 月 23 日,江苏省演艺集团昆剧院在 2014 春之演出季的昆曲系列演出中连演了《兰蕙芳菲》、精华版《牡丹亭》《1699·桃花扇》三出大戏,连续 4 日的演出为昆迷们带来了一次初夏的昆剧饕餮盛宴,展示了省昆剧院老、中、青三代演员的实力,同时也带来了不俗的票房。其中《1699·桃花扇》不仅门票销售一空,更是连临时加座都在 10 分钟内被抢完,展示出了昆剧在戏剧演出市场上的实力。

2. 6 月 23 日,江苏省演艺集团昆剧院《南柯梦》作为集团"七彩的夏日"演出季的开幕演出在紫金大戏院上演,此次演出同时也是江苏省舞台艺术精品工程验收演出。该剧自 2012 年 10 月首演至今,在短短的一年多时间里已经在两岸三地进行了 5 场巡演并且场场爆满,此次演出季的演出也是这部剧目的第六次登台。作为一部全长 6 小时的传统戏曲,这样的演出频率在业内较为少见。随着演出的深入,此剧目从第一次呈现于舞台到如今的驾轻就熟,演员们对人物也有了自己较为深刻的理解,《南柯梦》也成为江苏省演艺集团昆剧院第四代青年演员的代表作,并且得到了专家和观众的一致认可。2015 年 3 月 14 日、15 日该剧还将演出于北京国家大剧院,届时将以"旧"经典的灵魂"新"概念地呈现本剧,溯本求源,运用传统的唱腔和戏曲程式表演,结合当下电子科技,运用当代写意风格,为京城的观众奉献一台同样经典但又不一样的精彩大戏。

3. 7 月 9 日、10 日晚,江苏省演艺集团昆剧院优秀青年演员孙晶、单雯相继在江南剧院举行个人专场《净声亮》和《兰悠扬》演出。作为集团 2014"七彩的夏日"演出季中的演出,昆剧院第四代优秀青年演员和中生代实力派名家携手同台,中生代名家甘为绿叶,为他们进行了助演,展现了剧院对青年一代演员人才的重视和培养。

4. 8 月 8 日,全明星版《桃花扇》作为"七彩的夏日"演出季中的重要演出在紫金大戏院上演。该版本无论改编还是表演都与《1699·桃花扇》大不相同,大师级昆剧人的参与演出,为该版本带来了极强的影响力和票房号召力。

二、活动类

1. 为大力弘扬中华优秀传统文化,增强广大市民、学生和新老昆山人对昆曲这一起源于昆山的传统文化艺术瑰宝的普及推广,更好地促进昆曲艺术的保护、传承和发展,继 2005 年、2006 年、2013 年后,今年江苏省演艺集团昆剧院第四次又与昆山市联合开展"昆曲回故乡——高雅艺术进校园、进社区、进企业"的"三进"活动。2014 年 4 月 8 日至 6 月底,江苏省演艺集团昆剧院陆续派出数十位昆曲表演艺术家,他们走进昆山 64 所学校、26 个社区和 8 家企业,进行了总计 100 场的昆曲传统折子戏演出和赏析。"昆曲回故乡"的"三进"活动于 4 月 8 日上午在昆山市玉峰实验学校举办启动仪式,集团常务副总经理柯军陪同省政协文化教育委员会主任、昆评室主任郭进城以及昆山市委常委、宣传部部长杭颖和副部长金建鸿、昆山市政府副市长金铭、昆山市政协副主席金乃冰、文广新局局长姚伟宏、教育局局长褚志愿等领导出席了此次启动仪式,省政协文化教育委员会主任、昆评室主任郭进城在启动仪式上致辞,共 400 多名师生与领导和嘉宾共同观看了启动仪式的首场演出。

2. 3 月 14 日、15 日,江苏省演艺集团昆剧院传奇昆

曲《南柯梦》在上海东方艺术中心成功上演。作为第七届"东方名家名剧月"的开幕大戏，这一由昆剧院和我国台湾方面共同打造的唯美剧目受到了戏迷及普通观众的热烈欢迎。集团领导对本次演出也极为重视，常务副总柯军、副总赵京利亲临现场观看演出，蔡正仁、梁谷音、张铭荣、计镇华等昆曲界老一辈艺术家和上海昆剧团的同仁们也前来捧场。老艺术家们对担任本剧主演的优秀青年演员们寄予厚望并给予了高度评价，演出结束后他们还就年轻人如何进一步提升自己的舞台展现和艺术水准等方面给出了切实中肯的建议。5月，《南柯梦》剧组受邀前往广州大剧院参加演出，这出吟唱"缺失百年"的昆曲之美打动了穗城的观众，在戏曲演出市场引起巨大轰动。

3. 继去年之后，今年3月14日，"春风上巳天"系列昆曲演出之一"南昆风度——昆曲名段清赏会"在北京大学百年讲堂再次成功举行。在清赏会中，梅花奖得主李鸿良和国家一级演员龚隐雷、钱振荣、徐云秀为观众带去了《水浒记·活捉》《长生殿·哭像》《疗妒羹·题曲》《紫钗记·折柳》《长生殿·惊变》等传统折子戏中的经典选段。4月19日至20日，再次由主办方如是山房联手北京大学会议中心、石小梅昆曲工作室在北京大学百周年纪念讲堂举办了"春风上巳天——江苏省演艺集团2014北大演出季"，包括全本"南昆风度——昆曲名段清赏会"、经典折子戏专场、精华版《牡丹亭》等演出及一系列涉及昆曲表演、音乐、戏剧理念的相关艺术活动。昆曲表演艺术家石小梅、梅花奖得主李鸿良、孔爱萍以及龚隐雷、钱振荣等一批极具实力的国家一级演员悉数登场，行当丰富、雅俗共赏，不仅展示出省昆演出的最强阵容，更是酣畅淋漓地展现了省昆规范、淡雅、内敛的舞台表演风格。

4. 今年江苏省演艺集团昆剧院受邀在南京博物院非遗馆老茶馆举办了昆曲专场月，从5月份开始，7月、9月、11月共四个系列月，除周一闭馆，每天下午2点昆剧演出准点开场，戏台古色古香，人流如织。此次活动，使得昆曲在广大市民中得到了极大的普及。

5. 10月17日，江苏省演艺集团昆剧院全明星版《桃花扇》受邀演出于东南大学九龙湖校区，经典的改编，经典的表演，让观众留下了深刻的印象。

6. 10月26日—27日，江苏省演艺集团昆剧院精华版《牡丹亭》（上下本）作为"苏韵繁花"江苏省舞台艺术精品剧目浙江之旅精选剧目间隔5年再次在杭州剧院上演，依然受到了杭州戏迷的热捧。本次演出由江苏省委宣传部主办，江苏省文化研究与发展中心承办。

7. 11月3日至9日，由江苏省演艺集团昆剧院、香港进念·二十面体及国际交流基金会联合主办的"2014朱鹮国际艺术节"在南京开幕。该艺术节一年一度，至今已成功举办了三届。来自北京、中国香港和台湾地区以及日本东京、新加坡的艺术大师与江苏省演艺集团昆剧院的青年昆曲精英进行跨越式合作、拓展式创作，为观众奉上了三台精彩的演出，并在东南大学、南京师范大学、南京艺术学院、兰苑举办了5场讲座。

8. 11月14日晚，南京昆曲社成立60周年庆典演出在江苏省演艺集团昆剧院兰苑剧场举行。南京昆曲社这次的庆典包括演出在内的一系列活动得到了江苏省演艺集团和昆剧院的大力支持。

9. 12月13日至26日，由文化部艺术司主办的"姹紫嫣红——2014全国昆曲经典剧目《牡丹亭》展演"及"名家传戏——2014年全国昆曲《牡丹亭》传承汇报演出"在京举办。13日、14日来自全国各大昆剧院团的18位老艺术家联袂出演的大师版《牡丹亭》亮相北京天桥剧场。参演的18位老艺术家是昆曲界国宝级人物，大多已年近七旬，江苏省演艺集团昆剧院派出的张继青老师年纪最长，同时赴京演出的还有张寄蝶、石小梅、王维艰、徐华四位老艺术家。在全国昆曲《牡丹亭》传承汇报演出中，12月18日，江苏省演艺集团昆剧院派出孔爱萍、龚隐雷、徐云秀、单雯、徐思佳五旦南昆版的强大阵容，首先亮相于清华大学新清华学堂，确保了南昆正宗地位的不容撼动，演出得到专家和观众的一致好评。

三、出访类

2014年江苏省演艺集团昆剧院昆曲艺术交流项目共15项，出访约90人次。

1. 2月10日至14日，江苏省演艺集团昆剧院应香港城市大学中国文化中心的邀请，在该校的惠卿剧场演出3场经典昆剧《折子戏专场》，并在香港浸会大学举行了"雅音经典"——《昆剧折子戏示范及导赏》的讲座。江苏省演艺集团昆剧院与香港城市大学中国文化中心有着多年的合作关系，本次受邀赴港演出，江苏省演艺集团昆剧院坚守"南昆风格"的艺术特色，精心策划，为香港观众带去了多部昆曲经典折子戏。

2. 2月14日至19日，江苏省演艺集团昆剧院应昆山市政府邀请，代表昆山市赴我国台湾参加"中秋在昆山·元宵在台湾"2014台湾元宵灯会。经典的折子戏表演获得了热烈反响，受到我国台湾观众的一致好评。

3. 6月9日至16日，应法国外交部部长法比亚思的邀请，作为中法建交50周年的重要活动，江苏省演艺集

团昆剧院受邀与张军昆曲艺术中心共赴法国，倾情呈现了双城文化交流的一场盛宴——将园林实景版《牡丹亭》带到了法国外交部官邸城堡，前所未有地将法国古堡与中式园林进行混搭与碰撞，连演2场，在场的全世界驻法大使和法国各界名流由衷地赞叹这良辰美景的赏心乐事。

4. 8月25日至9月29日，应我国台湾财团法人辜公亮文教基金会邀请，江苏省演艺集团昆剧院李鸿良和钱振荣二人赴我国台湾参加了李宝春与台北新剧团新编京剧《知己》与新老戏《云罗山》的排练和演出。之后，钱振荣作为《知己》特邀嘉宾主演还参加了保利院线的多场巡演。

昆剧院另有多人次应邀赴俄罗斯、新加坡、日本以及我国台湾和香港地区随团出访进行各种文化艺术交流活动。

四、创新类

自2010年以来，环球昆曲在线一直便是江苏省演艺集团昆剧院重要的网络宣传平台，观众通过这个平台了解江苏省演艺集团昆剧院的所有资讯及演出，截至目前，官网共计在线直播演出近200场，网络点击率超500万人次。为了更好的利用网络平台，江苏省演艺集团昆剧院适时开通了同名微博和微信，以便让更多的观众通过更多的方式及时获取江苏省演艺集团昆剧院的相关信息，从而实现了演员与观众间的零距离互动，目前的微博粉丝数达9300人，微信累计关注数达4300人，微博与微信的传播覆盖范围更广，俨然已经成为江苏省演艺集团昆剧院新的传播平台，江苏省演艺集团昆剧院力争在今后把这个平台做得更大更好更强。

五、荣誉类

江苏省演艺集团昆剧院《南柯梦》获2013年度江苏省舞台艺术精品工程优秀剧目奖和2013年江苏对外宣传工作优秀奖。龚隐雷获第24届"上海白玉兰戏剧表演艺术奖"主角提名奖（第一名），在我国香港举行的"戏之乐"第六届国际中国民族器乐邀请赛中，潘中琦获昆曲笙演奏一等奖，沈杨获昆曲板鼓一等奖。李鸿良、孔爱萍获江苏省非物质文化遗产"昆曲代表性传承人"称号。

六、思想教育

今年，江苏省演艺集团昆剧院召开了以"培育和践行社会主义核心价值观"为主题的学习会，传达深入学习贯彻习近平总书记在文艺工作座谈会讲话精神专题会。在集团党办的统一安排下，多次组织干部参加全省宣传文化系统集中学习，集团党员干部培训，观看《中国梦——中国路》等活动，完善剧院各项规章制度。江苏省演艺集团昆剧院支部强调，培育践行社会主义核心价值观首先要加强理论学习，并将这种核心价值观体现在本职岗位中，要为剧院的艺术生产服务，核心价值观的理论不光要学习，还要传承和发扬。

昆剧院港台演出载誉归来

2月19日，江苏省演艺集团昆剧院的赴台演出团队，结束了在台湾省南投县的演出，载誉归来。本次昆剧院赴台演出是应昆山市政府邀请，代表昆山市于2月14日—19日赴台参加"中秋在昆山·元宵在台湾"——2014台湾元宵灯会。

昆剧院赴台演出团队由梅花奖得主、院长李鸿良亲自带队，梅花奖得主、国家一级演员孔爱萍，国家一级演员钱振荣、计韶清，优秀青年演员曹志威等艺术家组成，为台湾省的观众带去了昆曲经典折子戏《牡丹亭·惊梦·寻梦》《虎囊弹·山门》《西厢记·游殿》。演出取得了热烈反响，受到台湾观众的一致好评。

在此之前，昆剧院应香港城市大学中国文化中心的邀请，于2月10日至14日在该校的惠卿剧场演出了3场经典昆剧折子戏专场，并在香港浸会大学举行了"雅音经典——《昆剧折子戏示范及导赏》"的讲座。

剧院与香港城市大学中国文化中心有着多年的合作关系，本次受邀赴港演出，剧院坚守"南昆风格"的艺术特色，精心策划，由梅花奖得主、院长李鸿良带队，以文华导演奖得主、副院长王斌，国家一级演员、梅花奖得主孔爱萍，国家一级演员徐云秀、龚隐雷、钱振荣、王斌、计韶清，国家二级演员钱冬霞、丛海燕等第三代实力派艺术家为主的精锐演出阵容，为香港观众带去了《绣襦记·莲花》《绣襦记·剔目》《金雀记·觅花》《金雀记·庵会》《艳云亭·痴诉》《艳云亭·点香》《玉簪记·偷

诗》《彩楼记·拾柴》《红梨记·亭会》《牡丹亭·寻梦》《玉簪记·琴挑》《长生殿·絮阁》等多部昆曲经典折子戏。"雅音经典——《昆剧折子戏示范及导赏》"讲座,则由李鸿良院长及浸会大学张丽真教授主讲,进行了《绣襦记·莲花》《疗妒羹·题曲》《艳云亭·痴诉》《玉簪记·偷诗》《牡丹亭·寻梦》片段的演绎。

无论在香港城市大学还是在浸会大学,昆剧院都受到了广大师生及戏迷朋友们的热情欢迎,演出甚至吸引了李宝椿联合世界书院师生的组团观摩学习。高品质、高质量的舞台呈现,令香港观众大为赞叹,每场演出都掌声不断,喝彩不绝。演出结束后,不少戏迷纷纷通过微博、微信等网络平台分享现场剧照和观剧感受,反响热烈,好评如潮。香港城市大学中国文化中心前任主任、教授郑培凯对昆剧院的演出水准给予了极高的评价:"贵院是实力雄厚、传统经典剧目多、演员实力强、队伍素质高的团队,让我们看到了昆曲的本来面目。"而现任主任李孝悌教授则在演出结束后激动地向院方表示希望双方能够进行长期深度的友好合作。

昆剧院赴港沪演出载誉归来

近日,江苏省演艺集团昆剧院赴港参加"中国戏曲节2013"演出取得圆满成功,载誉归来。昆剧院本次由副院长李鸿良带队,携《白罗衫》《红楼梦》两剧赴港,演出5场,场场爆满,并于演出之前举行专题讲座,亦大受欢迎。赴港演出票务销售之火爆出乎意料,所有门票均在演出开始前一个多月即全部售罄,演出现场无一张余票可售。以至于香港中文大学校长、著名学者金耀基先生为能观看演出不得不自港至宁,辗转多地联系多人。

这次演出受到了香港观众的热烈欢迎,演出现场掌声如雷,好评如潮,金耀基先生不仅在现场将自己在牛津大学出版的中文著作赠送给李鸿良副院长,更是对演出给予了高度评价,表示这两部剧目极具南昆风格,写意的舞台布置能够令观众更好地欣赏演员的表演和昆曲的韵味。

5场演出结束,因观众反响强烈,主办方盛情邀请昆剧院进行加场,终因档期原因而未能如愿。香港观众则纷纷表示,希望这样高水平的戏曲院团今后能够常到香港演出,弘扬中华民族传统文化,加强内地与香港的文化交流。

自港回宁第二天,昆剧院部分优秀青年演员和中生代实力派名家又整装赴沪,参加"生生不息——纪念昆曲泰斗俞振飞逝世20周年展演",并携《梁山伯与祝英台》一剧参加"上海白玉兰戏剧表演艺术奖"的角逐。《梁祝》公演当晚,集团董事长、总经理朱昌耀亲自到场,与白玉兰奖评委共同观看了剧目。浦东新舞台内座无虚席,不少观众甚至站在剧场通道内看完了全场演出。

《梁祝》演出次日,上海戏剧家协会特别安排研讨会。会上,戏剧教育家荣广润、著名评论家端木复、上海戏剧家协会秘书长沈伟民、《上海戏剧》主编胡晓军等专家和学者肯定了省昆在声腔与表演上坚持南昆风格的艺术特色,并对剧目和演员给予了高度赞赏。

昆剧院京沪演出获高度赞誉

3月14日、15日,江苏省演艺集团昆剧院传奇昆曲《南柯梦》在上海东方艺术中心成功上演。作为第七届"东方名家名剧月"的开幕大戏,这一由昆剧院和台湾省方面共同打造的唯美剧目受到了戏迷及普通观众的热烈欢迎。集团领导对本次演出也极为重视,副总经理柯军、赵京利亲临现场观看了演出。蔡正仁、梁谷音、张铭荣、计镇华等昆曲界老一辈艺术家和上海昆剧团的同仁们前来捧场。老艺术家们对担任本剧主演的优秀青年演员们寄予厚望,给予了高度评价,并就年轻人如何进一步提升自己的舞台展现和艺术水准等给出了切实中肯的建议。

据昆剧院院长李鸿良介绍,两场演出,上座率超过8成,其中90%以上为门售及零售票,这一票房成绩,在东方艺术中心同类型的演出中极为少见。不依靠团购及折扣,而单纯以零售支撑票房,足以体现《南柯梦》剧目本身及演员们的号召力。在演出当晚,由于演出时间较

长,剧场较为偏远,能否在剧目结束后赶上末班地铁成了大部分观众最为担心的问题。尽管如此,在长达3个小时的演出中,几乎没有人提前退场,观众们全心沉醉在剧目中,直到演出结束,大家起立鼓掌,以热烈的掌声和喝彩向演员表示认可及赞赏之后,才匆匆忙忙朝地铁狂奔而去。

几乎与此同时,在3月14日晚,"春风上巳天"系列昆曲演出之一"南昆风度——昆曲名段清赏会"在北京大学百年讲堂成功举行。在清赏会中,梅花奖得主李鸿良、国家一级演员钱振荣、龚隐雷、徐云秀为观众带去了《水浒记·活捉》《长生殿·哭像》《疗妒羹·题曲》《紫钗记·折柳》《长生殿·惊变》等传统折子戏中的经典选段,并为观众做了昆曲"南曲"与"北曲"、闺门旦与正旦的演唱区别及昆曲"曲情"等相关赏析。讲座与清曲演唱结合的演出形式饱受观众好评。与常见的免费讲座不同,清赏会80元一张的票价虽然不贵,可在戏曲类演出中也绝对称不上便宜。然而,500人的多功能厅却依旧满座,谈及这点,李鸿良略带自豪地表示:"这至少说明我们的东西得到了观众的认可,大家愿意为我们的演出掏钱买单并且认为值得,这一点让我们很是欣慰。"

除了在上海及北京引发追捧,江苏省昆的演出在网上也掀起了热议。有网友在微博上表示:"啊啊啊,淳于梦真的好帅啊,唱得也好好,给男神点赞!"更多的戏迷朋友则在网上呼吁:"清赏会的形式真是太好了,像这类活动应该多一点,将真正的传统文化传承下去!"

据悉,在4月上旬至中旬,江苏省演艺集团昆剧院还将赴北京举行多场演出及讲座。除4月5日的"春风上巳天"系列活动之一——《昆曲锣鼓》讲座外,在4月16日、17日,昆剧院第三代、第四代表演艺术家将在清华大学为观众带来两场经典折子戏专场。4月18日、19日、20日晚将于北大百年讲堂演出昆曲经典折子戏专场及精华版《牡丹亭》上下本。这三场演出也是"春风上巳天"系列活动的组成部分,演出80%的门票已经售出。

昆曲经典折子戏专场《兰蕙芳菲》成功上演

5月20日晚,江苏省演艺集团2014春之演出季之昆曲经典折子戏专场《兰蕙芳菲》在江南剧院成功上演。来自集团昆剧院的艺术家和优秀青年演员们为观众奉上了4折精彩的经典剧目。

演出以一折颇具意趣的《幽闺记·踏伞》作为开场,优秀青年演员单雯和张争耀的男女主角,犹如一对从画中走出的古典璧人,令台下观众不禁大赞一声:"真美!"二人唱作可圈可点,令场中氛围瞬间大热,演出来了个"开门红"。

中生代实力派昆曲表演艺术家龚隐雷与钱振荣搭档,为观众带来了《玉簪记》的《偷诗》一折,轻松幽默的剧情令台下不时发出会心的微笑。在"520"这个特殊的日子里,演绎一折内敛而传统的美好爱情,堪称应景。而两位艺术家的唱念做表炉火纯青,令这一传统剧目更为吸引观众。

优秀青年演员施夏明与赵于涛是师兄弟,二人共同为观众带来了师父石小梅的独门私房戏《白罗衫·诘父》。施夏明扮相俊逸潇洒,所饰演的徐继祖以情入唱,以意感人,尤其注重细节表现,唱腔表演颇见功力。赵于涛所饰演的徐能,唱念干脆,身段台步皆有可看之处。二人联手带来的这出《诘父》在年轻演员中可算佳作。

演出的压轴剧目是由梅花奖得主、昆剧院院长李鸿良与钱振荣等艺术家联袂带来的《西厢记·游殿》。钱振荣当晚一人双出,实在辛苦。李鸿良唱作俏皮,出场即引发笑声一片。现场抓哏,以张艺谋、张敬东"二张"入戏,幽默而无牵强之痕迹,着实令台下观众大为佩服。场中掌声、笑声、喝彩声互相交融,使不少初识昆曲的观众禁不住感叹:"真没想到,戏曲也能这么好看。"

花脸、花旦同办专场　经典剧目尽展"南昆"风韵

韩琛

7月9日、10日晚七点半,江苏省演艺集团昆剧院优秀青年演员孙晶、单雯将先后在江南剧院演出《净声亮》和《兰悠扬》个人专场。作为集团2014"七彩的夏日"演出季中的重要演出活动,在这两个专场中,昆剧院第四代优秀青年演员和中生代实力派名家也将携手同台,为孙晶和单雯助演。

昆剧界有句俗语"千生万旦,一净难求",意即优秀花脸人才极为难得。然而,在省昆优秀青年演员中却一下子出了三个优秀青年花脸演员——孙晶、赵于涛、曹志威。作为"三兄弟"中的领头师哥,孙晶扮相威猛庄严,唱腔浑厚高亮。他师从赵坚、周志毅、杨才、黄小午等名家,基本功扎实,被业内老师称赞为"极有发展潜力的正工大净"。在9日晚的专场中,孙晶将与师兄弟们携手,为观众带来《冥判》和《诘父》两折经典剧目。

《冥判》是《牡丹亭》中的一折,也是正净的主戏之一。据昆剧院院长、梅花奖得主李鸿良介绍,本次演出的折子戏《冥判》与各院团上演的《牡丹亭》全剧中所见相关选段大有不同,剧情更为全面,人物塑造也更为饱满。本折剧目在1986年文化部主办的学习班上,由"传"字辈老师亲传给省昆花脸名家赵坚,又由赵坚教授给孙晶,在曲唱和舞台调度上,最大限度地保留了这出剧目的传统面目。李鸿良介绍说:"《冥判》这个剧目主要是说胡判官在枉死城里遇上杜丽娘,断明其枉死缘由并放其还阳的事。但是在这个主要情节之前,还有胡判官对花间四友的审问判决和跳小鬼等表演,非常有趣。这个剧目现在只有省昆跟上昆在演,但是上昆和我们演的还是不一样的,可以说我们这个戏也是独具特色的剧目。"

孙晶带来的另一折剧目《诘父》则是南昆名剧《白罗衫》中的选段,同样得自花脸名家赵坚的亲传。"这个戏应该说是张弘老师创作、由石老师和赵老师共同捏出来的剧目。整个剧目里人物的心理刻画、剧情描写都是非常有意思且耐人寻味的,是非常好看的剧目,对演员的要求也非常高,一开始学的时候压力还是很大的。"在孙晶看来,选择这个自己并不常演的剧目在大剧场演出,一是为了展示一下自己学戏的成绩,更重要的也是想考验一下自己的实力。"虽然这个戏对演员的要求比较高,大剧场里观众也多,不像小剧场里那样好调度观众的情绪,但是我还是想尝试一下,我相信我能行。"

单雯是昆剧院第四代优秀青年演员,主工闺门旦,2007年拜著名表演艺术家、"昆曲皇后"张继青为师,擅演剧目有《牡丹亭》中《游园》《惊梦》《寻梦》,《幽闺记·踏伞》和《玉簪记》中的《琴挑》《偷诗》等,并在《1699·桃花扇》《南柯梦》中担当主要角色。曾获首届全国戏曲"红梅杯"金奖、全国昆曲优秀青年演员展演"十佳新秀"、全国戏曲"蚁力神"杯少年组金奖、华东六省一市"梨园杯"少年组一等奖等奖项。

单雯扮相青春靓丽,曾被网友评价为:"她的美,在于她与生俱来的温暖而干净的气息。桃之夭夭,二八年华,让她青春灼人,不需任何粉饰与雕琢,恰如戏文所唱的那样,'小姐小姐多丰采'。"在10日晚的专场中,单雯将与省昆第四代优秀青年演员施夏明、张争耀携手,为观众带来《红楼梦·读曲》《牡丹亭·幽媾》和《长生殿·絮阁》三出剧目,才子佳人,玉树临风,如此搭配堪称"青春风暴,靓丽逼人"。

作为新生代当红偶像,单雯与施夏明共同演绎的《红楼梦·读曲》和《牡丹亭·幽媾》对于戏迷来说已不陌生,然而单雯与张争耀共同演出的《长生殿·絮阁》却极为少见。《絮阁》讲述的是唐明皇宠爱杨贵妃后,冷淡了梅妃。一夕,唐明皇偶召梅妃,重叙旧情。杨妃赶至,明皇托词有恙,需要静养,但被杨妃发觉了翠钿、凤舃,揭穿了真相,于是惹起爱情风波。明皇无奈,只得自认错误,好言慰之。"美人生嗔怒,醋海起风波。"唐明皇百般抵赖,高力士各种圆场,杨贵妃嗔怒不休,一段《絮阁》轻松有趣,足以令观众时时捧腹,对演员的演出功底却极为考较,可谓是"观众笑得流泪,演员累得流汗"了。

在剧界,优秀青年演员举办专场并非易事,然而在省昆,凡是达到一定水准的优秀青年演员,每年都有举办专场的机会。不仅如此,领导、老师们也会对这些年轻人倾力相助,乃至于亲身上阵,为学生助演。在9日孙晶的专场演出中,钱振荣、龚隐雷两位中生代实力派名家将为他垫演一出《牡丹亭·惊梦》,梅花奖得主、院长李鸿良将为其垫演一出《醉皂》。10日的单雯个人专场,则将由小生名家、昆剧院副院长王斌担任主持。而李鸿良则表示,抛开对学生的感情,从大层面上来说"传、帮、带"是昆剧院必须做好的一项工作。在他看来,

青年人是昆曲的希望和未来："我们的老师是怎样教授和帮助我们的,我们也将怎样教授和帮助我们的学生,昆曲艺术能够绵延六百年,就是因为这样一代一代的传承。而只有这样一代一代地传下去,昆曲艺术才能走到下一个六百年,这是我们的责任,我们必须这么做。"

江苏省演艺集团昆剧院2014年度演出日志

序号	演出日期	演出地点	剧(节)目	场次	观众人数
1	1月4日	兰苑剧场	《幽闺记·踏伞》《白罗衫·看状》《彩楼记·拾柴》《雷峰塔·断桥》	1	135
2	1月11日	兰苑剧场	《白罗衫·诘父》《绣襦记·莲花》《绣襦记·剔目》《长生殿·絮阁》	1	135
3	1月18日	兰苑剧场	《麒麟阁·三挡》《狮吼记·跪池》《金雀记·觅花》《金雀记·庵会》	1	135
4	1月19日	兰苑剧场	评弹专场演出	1	135
5	1月19日	昆山艺术中心	昆剧折子戏	1	900
6	1月	昆山周庄	《牡丹亭·游园》《牡丹亭·惊梦》《虎囊弹·山门》《西厢记·佳期》等	27	10000
7	2月15日	兰苑剧场	《跳加官》《西厢记·佳期》《牡丹亭·问路》《牡丹亭·游园》《牡丹亭·惊梦》	1	135
8	2月22日	兰苑剧场	《红楼梦·别父》《红楼梦·胡判》《红楼梦·识锁》《红楼梦·弄权》《红楼梦·读曲》	1	135
9	2月11日—13日	中国香港城市大学	昆剧折子戏	4	2000
10	2月15日—17日	中国台湾省南投县	昆剧折子戏	3	2000
11	2月7日—28日	昆山	《牡丹亭·游园》《牡丹亭·惊梦》《虎囊弹·山门》《西厢记·佳期》等	22	10000
12	3月1日	兰苑剧场	《占花魁·湖楼》《牧羊记·小逼》《西厢记·拷红》《浣纱记·寄子》	1	135
13	3月8日	兰苑剧场	《琵琶记·扫松》《红梨记·花婆》《孽海记·思凡》《烂柯山·痴梦》	1	135
14	3月15日	兰苑剧场	《幽闺记·拜月》《燕子笺·狗洞》《牡丹亭·写真》《牡丹亭·离魂》	1	135
15	3月21日	东南大学	昆剧折子戏	1	1000
16	3月22日	兰苑剧场	《牡丹亭·游园》《牡丹亭·冥判》《玉簪记·偷诗》《水浒记·活捉》	1	135
17	3月22日	南京博物院	昆剧折子戏	1	800
18	3月25日	南通美术馆	昆剧折子戏	1	200
19	3月29日	兰苑剧场	《桃花扇·题画》《千里送京娘》《焚香记·阳告》《长生殿·迎像哭像》	1	135
20	3月29日—30日	无锡万和公益剧场	昆剧折子戏	2	1000
21	3月	昆山周庄	《牡丹亭·游园》《牡丹亭·惊梦》《虎囊弹·山门》《西厢记·佳期》等	31	10000
22	4月4日	东南大学	昆剧折子戏	1	800
23	4月5日	兰苑剧场	《牡丹亭·闹学》《奇双会·写状》《长生殿·酒楼》《烂柯山·逼休》	1	135
24	4月12日	兰苑剧场	《九莲灯·火判》《十五贯·访测》《狮吼记·跪池》《蝴蝶梦·说亲回话》	1	135
25	4月13日	苏州博物馆	昆剧折子戏	1	500

续表

序号	演出日期	演出地点	剧(节)目	场次	观众人数
26	4月16日—17日	清华大学	昆剧折子戏	2	2000
27	4月18日—20日	北京大学	昆剧折子戏、《牡丹亭》	3	3000
28	4月19日	兰苑剧场	《荆钗记·见娘》《牡丹亭·幽媾》《牡丹亭·寻梦》《牡丹亭·拾画叫画》	1	135
29	4月25日	总统府	昆剧折子戏	1	200
30	4月26日—27日	无锡万和公益剧场	昆剧折子戏	2	500
31	4月26日	兰苑剧场	《孽海记·双下山》《西楼记·楼会》《铁冠图·刺虎》	1	135
32	4月29日	高雅艺术进校园	昆剧折子戏/高雅艺术进校园	1	1000
33	4月8日—30日	昆山	《牡丹亭·游园》《牡丹亭·惊梦》《虎囊弹·山门》《西厢记·佳期》等	30	10000
34	4月	昆山周庄	《牡丹亭·游园》《牡丹亭·惊梦》《虎囊弹·山门》《西厢记·佳期》等	30	10000
35	4月30日—5月1日	周庄	四季之春活动	3	2000
36	5月1日—2日	千灯古镇	昆剧折子戏	2	5000
37	5月3日	兰苑剧场	《绣襦记·当巾》《风筝误·前亲》《红梨记·醉皂》《玉簪记·琴挑》	1	135
38	5月3日	昆山亭林公园	实景版《牡丹亭》	1	500
39	5月7日	东南大学	《牡丹亭》	1	500
40	5月10日	上海朱家角	实景版《牡丹亭》	1	500
41	5月11日	昆山亭林公园	实景版《牡丹亭》	1	500
42	5月10日	兰苑剧场	《西厢记·佳期》《彩楼记·评雪辨踪》《青冢记·昭君出塞》	1	135
43	5月13日	昆山艺术中心	昆剧折子戏	1	800
44	5月17日—18日	广州大剧院	《南柯梦》	2	1500
45	5月17日	兰苑剧场	《绣襦记·莲花》《绣襦记·剔目》《牡丹亭·冥誓》《西厢记·拷红》	1	135
46	5月20日	江南剧院	昆剧折子戏	1	700
47	5月21日—22日	江南剧院	精华版《牡丹亭》	2	700
48	5月23日	江南剧场	《桃花扇》	1	700
49	5月24日	兰苑剧场	《鲛绡记·写状》《连环计·小宴》《孽海记·双下山》《吟风阁·罢宴》	1	135
50	5月31日	兰苑剧场	《艳云亭·痴诉点香》《鸣凤记·吃茶》	1	135
51	5月31日	昆山亭林公园	实景版《牡丹亭》	1	500
52	5月	南京博物院	昆剧折子戏	28	8000
53	5月	昆山	《牡丹亭·游园》《牡丹亭·惊梦》《虎囊弹·山门》《西厢记·佳期》等	30	10000
54	5月	昆山周庄	《牡丹亭·游园》《牡丹亭·惊梦》《虎囊弹·山门》《西厢记·佳期》等	31	10000
55	6月1日	兰苑剧场	昆剧折子戏	1	135
56	6月7日	上海朱家角	实景版《牡丹亭》	2	2000

续表

序号	演出日期	演出地点	剧(节)目	场次	观众人数
57	6月7日	兰苑剧场	《儿孙福·势僧》《祝发记·渡江》《西楼记·楼会》《凤凰山·百花赠剑》	1	135
58	6月14日	昆山亭林公园	实景版《牡丹亭》	1	1000
59	6月14日	兰苑剧场	《玉簪记·琴挑》《玉簪记·问病》《玉簪记·偷诗》《玉簪记·秋江》	1	135
60	6月21日	上海朱家角	实景版《牡丹亭》	1	1000
61	6月21日	兰苑剧场	《宝剑记·夜奔》《施公案·洗浮山》《白罗衫·看状》《狮吼记·跪池》	1	135
62	6月23日	紫金大戏院	《南柯梦》	2	1600
63	6月23日	南京博物院	昆剧折子戏	1	600
64	6月28日	兰苑剧场	《孽海记·思凡》《牡丹亭·拾画叫画》《牡丹亭·寻梦》《牡丹亭·写真》	1	135
65	6月28日	上海朱家角	实景版《牡丹亭》	2	2000
66	6月28日	昆山亭林公园	实景版《牡丹亭》	1	1000
67	6月28日—29日	无锡万和公益剧场	昆剧折子戏	2	1000
68	6月	昆山	《牡丹亭·游园》《牡丹亭·惊梦》《虎囊弹·山门》《西厢记·佳期》等	40	10000
69	6月	昆山周庄	《牡丹亭·游园》《牡丹亭·惊梦》《虎囊弹·山门》《西厢记·佳期》等	30	10000
70	7月5日	兰苑剧场	《占花魁·湖楼》《奇双会·哭监》《玉簪记·琴挑》《绣襦记·教歌》	1	135
71	7月8日	江南剧院	孙晶个人专场	1	500
72	7月9日	江南剧院	单雯个人专场	1	500
73	7月12日	兰苑剧场	《九莲灯·火判》《钗钏记·落园》《绣襦记·卖兴》《金雀记·乔醋》	1	135
74	7月10日—14日	香港	昆剧折子戏	3	2000
75	7月16日	东南大学	昆剧折子戏	1	1000
76	7月17日	金陵和园	开台、昆剧折子戏	1	200
77	7月19日	无锡万和公益剧场	昆剧折子戏	1	500
78	7月19日	兰苑剧场	《长生殿·酒楼》《金雀记·觅花》《荆钗记·男祭》《白蛇传·断桥》	1	135
79	7月23日	金陵和园	昆剧折子戏	1	200
80	7月25日	金陵和园	昆剧折子戏	1	200
81	7月26日	兰苑剧场	《岳飞传·小商河》《绣襦记·打子》《白兔记·出猎》《长生殿·小宴》	1	135
82	7月	南京博物院	昆剧折子戏	28	8000
83	7月	昆山周庄	《牡丹亭·游园》《牡丹亭·惊梦》《虎囊弹·山门》《西厢记·佳期》等	32	10000
84	8月2日	兰苑剧场	昆剧《玉簪记·琴挑》《玉簪记·问病》《玉簪记·偷诗》《玉簪记·秋江》	1	135
85	8月3日	无锡万和公益剧场	昆剧折子戏	1	500
86	8月8日	紫金大戏院	97版《桃花扇》	1	1100
87	8月9日	兰苑剧场	《西厢记·佳期》《虎囊弹·山门》《牡丹亭·拾画叫画》《时剧·借靴》	1	135

续表

序号	演出日期	演出地点	剧(节)目	场次	观众人数
88	8月12日	兰苑剧场	昆剧折子戏	1	50
89	8月16日	兰苑剧场	《麒麟阁·三挡》《浣纱记·寄子》《疗妒羹·题曲》《长生殿·埋玉》	1	135
90	8月21日—22日	南京老门东	昆剧折子戏	2	500
91	8月23日	兰苑剧场	《铁冠图·别母乱箭》《牡丹亭·游园》《十五贯·访测》《蝴蝶梦·说亲回话》	1	135
92	8月30日	兰苑剧场	《三岔口》《贩马记·哭监》《贩马记·写状》《贩马记·三拉团圆》	1	135
93	8月31日	兰苑剧场	粉墨宝贝排练演出	1	500
94	8月	昆山周庄	《牡丹亭·游园》《牡丹亭·惊梦》《虎囊弹·山门》《西厢记·佳期》等	31	10000
95	8月30日	大行宫会堂	中秋晚会	1	1000
96	9月3日	紫金山庄	昆剧折子戏	1	100
97	9月5日	复地御钟山	昆剧折子戏	1	100
98	9月6日	兰苑剧场	《风云会·千里送京娘》《幽闺记·踏伞》《宝剑记·夜奔》《水浒记·借茶》	1	135
99	9月13日	南京大学	昆剧折子戏	1	800
100	9月13日	北京长江商学院	昆剧折子戏	1	500
101	9月13日	兰苑剧场	《牡丹亭·幽媾·冥誓》《彩楼记·评雪辨踪》《十五贯·访鼠测字》	1	135
102	9月13日	上海朱家角	实景版《牡丹亭》	1	2000
103	9月16日	南京一中	昆剧折子戏	1	500
104	9月17日—19日	成都	昆剧折子戏	3	1000
105	9月17日—19日	成都国展中心	昆剧折子戏	5	2000
106	9月19日	南京商学院	昆剧折子戏	1	600
107	9月20日	上海朱家角	实景版《牡丹亭》	2	2000
108	9月20日	兰苑剧场	《杨家将·挡马》《燕子笺·狗洞》《绣襦记·打子》《疗妒羹·题曲》	1	135
109	9月22日	南京理工大学	昆剧折子戏	1	600
110	9月23日	上海朱家角	实景版《牡丹亭》	1	2000
111	9月27日	兰苑剧场	昆剧折子戏	1	100
112	9月27日	兰苑剧场	《义侠记·游街》《钗钏记·落园》《荆钗记·见娘》《凤凰山·百花赠剑》	1	135
113	9月	昆山周庄	《牡丹亭·游园》《牡丹亭·惊梦》《虎囊弹·山门》《西厢记·佳期》等	30	10000
114	9月	南京博物院	昆剧折子戏	33	8000
115	10月4日	昆山亭林公园	张军艺术中心实景版《牡丹亭》	1	2000
116	10月4日	兰苑剧场	《白罗衫·井遇》《白罗衫·看状》《红梨记·亭会》《时剧·借靴》	1	135
117	10月5日	兰苑剧场	昆剧折子戏－刘效专场（一）	1	135
118	10月11日	兰苑剧场	《玉簪记·茶叙》《连环计·掷戟》《牧羊记·望乡》王斌专场（六）	1	135
119	10月11日	昆山亭林公园	张军艺术中心实景版《牡丹亭》	1	2000

续表

序号	演出日期	演出地点	剧（节）目	场次	观众人数
120	10月12日	苏州	《牡丹亭》	1	900
121	10月13日	兰苑剧场	《牡丹亭》	1	100
122	10月18日	兰苑剧场	《红楼梦·花语》《水浒记·活捉》《柜中缘》顾预专场（三）	1	135
123	10月18日	昆山亭林公园	张军艺术中心实景版《牡丹亭》	1	2000
124	10月25日	兰苑剧场	《玉簪记·琴挑》《玉簪记·偷诗》《红梨记·醉皂》《疗妒羹·题曲》	1	135
125	10月25日	上海朱家角	张军艺术中心实景版《牡丹亭》	1	2000
126	10月26日—27日	杭州大剧院	精华版《牡丹亭》	2	1800
127	10月28日	上海新舞台	张冉个人专场	1	900
128	10月30日	上海朱家角	张军艺术中心实景版《牡丹亭》	2	2000
129	10月	昆山周庄	《牡丹亭·游园》《牡丹亭·惊梦》《虎囊弹·山门》《西厢记·佳期》等	32	10000
130	11月1日	兰苑剧场	《宝剑记·夜奔》《牡丹亭·拾画》《牡丹亭·叫画》《牡丹亭·写真》《牡丹亭·离魂》	1	135
131	11月1日—2日	无锡万和公益剧场	昆剧折子戏	2	1400
132	11月7日	兰苑剧场	昆剧《3·19》	1	135
133	11月8日	兰苑剧场	《蕈海记·双下山》《吟风阁·罢宴》《奇双会·写状》《烂柯山·痴梦》	1	135
134	11月9日	兰苑剧场	朱鹮国际艺术节	2	1000
135	11月12日	兰苑剧场	昆剧折子戏（招待中国台湾新剧团）	1	135
136	11月14日	兰苑剧场	南京昆曲社成立60周年演出	1	135
137	11月15日	兰苑剧场	《琵琶记·扫松》《西楼记·拾柴》《彩楼记·楼会》《水浒记·借茶》	1	135
138	11月19日	兰苑剧场	昆剧折子戏	1	135
139	11月22日	兰苑剧场	《三岔口》《风云会·送京》《风筝误·前亲》《红楼梦·读曲》	1	135
140	11月29日	兰苑剧场	《玉簪记·琴挑》《长生殿·闻铃》《金雀记·乔醋》	1	135
141	11月	南京博物院	昆剧折子戏	30	1000
142	11月	昆山周庄	《牡丹亭·游园》《牡丹亭·惊梦》《虎囊弹·山门》《西厢记·佳期》等	30	10000
143	12月6日	兰苑剧场	《风筝误·前亲》《十五贯·访测》《水浒记·活捉》	1	135
144	12月13日	兰苑剧场	《牡丹亭·惊梦》《荆钗记·男祭》《长生殿·酒楼》《长生殿·小宴》	1	135
145	12月15日	兰苑剧场	江苏省委党校包场昆剧折子戏	1	135
146	12月18日	清华大学	精华版《牡丹亭》	2	2600
147	12月20日	兰苑剧场	《玉簪记·问病》《虎囊弹·山门》《彩楼记·评雪辨踪》《牡丹亭·幽媾》	1	135
148	12月26日	紫金大戏院	《1699·桃花扇》	1	1000
149	12月27日	兰苑剧场	《风云会·送京》《霄光剑·闹庄教青》	1	135
150	12月	昆山周庄	《牡丹亭·游园》《牡丹亭·惊梦》《虎囊弹·山门》《西厢记·佳期》等	30	10000

江苏省演艺集团昆剧院2014年度基本情况一览表

单位名称	江苏省演艺集团昆剧院		
单位地址	南京市朝天宫2号		
团长	李鸿良		
工作经费	万元	经费来源	财政补贴、自营收入
在编人数	118人	年龄段	A 43 人,B 47 人,C 28 人
院(团)面积	5413(4580)m²	演出场次	692场

注：A:18—30岁　B:31—50岁　C:51岁以上

浙江昆剧团

浙江昆剧团 2014 年度昆曲工作综述

一、坚持传承创新,全年创作排演三台昆剧大戏

(一)新编昆剧历史剧《大将军韩信》是国家"昆曲艺术抢救、保护和扶持工程"重点资助剧目,也是在前两稿基础上的重新演绎。全剧以《史记》为依据,以韩信为主角,正面演绎了韩信与刘邦从君臣同心、终成帝业到互相算计、生死相向的心路历程。林为林精湛的表演与高超的技艺,使韩信这个历史悲剧人物真实可信,从而艺术地揭示了该剧的深刻内涵,给当代人以警示与启迪。12月3日,该剧在杭州剧院隆重上演,赢得全场观众喝彩。明年3月,该剧目将应邀赴京到国家大剧院演出,并将献演下一届中国昆剧艺术节。

(二)昆剧《红梅记》是浙昆2014年为"万"字辈演员创排的一台文武大戏,也是列入国家"昆曲艺术抢救、保护和扶持工程"的资助剧目。该剧根据明代剧作家周朝俊同名传奇改编,讲述南宋末歌姬李慧娘因赞美太学生裴舜卿被刺冤死而魂捉权奸的故事。全剧生、旦、净、末、丑主要角色均由浙昆"万"字辈青年演员担纲,可谓文场细腻传神,武场火爆撼人。7月31日,该剧在杭州红星剧院首演,深得观众喜爱。它的上演,不仅为冲刺明年的中国昆剧艺术节奠定了基础,而且体现了浙昆艺术后继有人。

(三)原创昆剧《无怨道》,是继之前创演的《未生怨》《解怨记》后,与中国香港志莲净苑的第三次合作,也是林为林亲自编导的第三部佛典原创昆剧。剧情改编于佛典《十奢王缘》故事,阐扬了人世间的爱恨情仇与真善美好。11月初,该剧在香港志莲净苑演出,再次引起轰动,刘德华等到场观看,连续三年为浙昆捧场。至此,被媒体称之为"怨"字三部曲的佛典昆剧画上圆满句号。今后,拟择机将之推向世界,因为《未生怨》《界牌关》已成功入选2013年度浙江省商业演出展览文化产品出口指导目录。

二、坚持惠民演出,超额完成全年演出场次和票房收入指标

全年完成各类演出124场,演出场次超出年指标18%;全年完成演出票房收入176.25万元,超出年指标67%。全年演出有如下亮点:

(一)《牡丹亭》驻场开演"御乐堂",并赴京参加传承汇报演出。今年4月,为打造杭州市场高端昆曲文化品牌,浙昆与投资方合作签协100场体验版《牡丹亭》,并在南宋御街的御乐堂成功开演。古色古香的庭堂,江南水乡的背景,优雅委婉的笛声,惟妙惟肖的表演,再现了这部昆曲经典长演不衰的水磨雅韵。

12月26日,浙昆赴京参加文化部举办的"名家传戏——2014全国昆曲《牡丹亭》传承汇报演出"活动,在北京民族文化宫演出了体验版《牡丹亭》,汇报了浙昆传承成果,受到首都观众的瞩目。同时,浙昆"世"字辈表演艺术家汪世瑜、"盛"字辈表演艺术家王奉梅参加此次大师版《牡丹亭》的示范演出。

(二)现代昆剧《小萝卜头》以无障碍表演形式献演全国助残日。自2011年浙昆率先创新无障碍表演形式,以《雷峰塔传奇》献演全国残运会以来,剧团每年均为残疾人朋友送戏演出,文化助残。不仅演出《十五贯》大戏,而且还送上红色现代戏。今年5月16日,浙昆送戏来到杭州聋人学校,参加了"共沐阳光、携手同行——庆祝第二十四个全国助残日爱心无障碍演出"活动,演出表现革命先烈为创建新中国而英勇献身的现代昆剧《小萝卜头》,与聋人学校师生一起度过了一个颇有意义的节日。在现场,浙江省残疾人福利基金会领导向林为林团长隆重颁发了"爱心第一团"金色牌匾。这是对浙昆三年来文化助残的最好奖赏与激励。

(三)坚持公益性,拓展市场化,演出传播昆曲艺术。今年,浙昆携《十五贯》《西园记》《奈何天》《大将军韩信》等大戏和折子戏专场,在全省各地、各院校相继完成了2014年新春演出季、"送戏下乡、文化走亲"、"高雅艺术进校园"、"雏鹰计划"、中国梅花奖艺术团等公益性及市场化演出。6月14日和11月5日,还分别参加了第九个全国文化遗产日暨"浙江好腔调"活动以及"浙江省传统戏剧之乡授牌晚会"演出。12月,还应邀赴港,与邢金沙戏曲传习社等联合演出昆剧折子戏专场。剧团通过这些演出,既传播了昆曲艺术,又培育了一大批昆剧戏迷。

三、坚持舞台实践与进修深造相结合,人才培养充满活力和生机

(一)积极实施文化部"名家传戏——当代昆曲名

家收徒传艺工程"。去年,浙昆优秀青年演员杨崑、胡娉、朱斌、田漾拜王奉梅、王世瑶为师后,传艺学习了《寻梦》《题曲》和《杀尤》《写状》等经典折子戏。而作为浙昆传承计划的《狗洞》《绣房》《望乡》《出塞》等折子戏,也都顺利完成。

(二)认真执行省文化厅"新松计划",选送青年艺术人才进修深造。今年,浙昆出台了《浙江昆剧团昆曲表演拔尖人才培养管理办法》,通过个人申报、艺委会票决,推选曾杰、胡娉为2014年度本团拔尖人才;其中曾杰入选2014年度省属舞台艺术拔尖人才培养对象。在赴港演出期间,浙昆还举行了"'新松计划'——蔡群慧拜师仪式暨古琴演奏会"。蔡群慧正式拜国家级古琴传承人姚公白为师,以传承浙派古琴艺术。7月,选派鲍晨、徐霓参加第九期全省青年表演人才(老生)高级研修班;8月,选派谢树青、宋勇、周华欣、姜丽参加第一期全省中青年创作人才(舞台美术)高级研修班;此外,还选送薛鹏赴上海戏剧学员参加第一期舞台监督进修班学习。11月,在第二届"浙江戏剧奖·金桂表演奖"颁奖晚会上,浙昆优秀青年演员毛文霞获浙江省戏剧表演最高奖"金桂表演奖"。

(三)培养德才兼备的剧团后备干部,做好队伍建设。在注重培养青年艺术人才的同时,浙昆坚持党的用人方针,着力在剧团艺术生产第一线的中青年中发现和培养有潜质的后备干部。继去年成功选拔一名行政副团长的基础上,通过民主选拔等程序,今年在"万"字辈中产生了一名演员队队长;还推荐两名中层干部参加省级文化系统第二期青年干部培训班。今年,浙昆还向社会公开招聘了舞台音响和财会岗位两名专业技术人员,加强了队伍建设。

浙昆的"代"字辈昆剧班已进入第二学年,目前正在浙江艺术职业学院潜心学习,教学、管理均正常。

此外,鼓励支持职工学历教育、以戏促功基本训练和职业道德素质教育。今年上半年,结合传承排演任务,专门邀请上昆专家老师来团上课,重点辅导昆曲唱腔、念白基本功,全体演员受益匪浅。

(四)其余工作开展情况。工会、共青团、妇女、民主党派、老干部工作继续正常展开。今年召开的"职代会"主要听取了职工代表对困难家属经济补助的若干意见与建议,并形成共识、组织实施。工会送展的四幅书画作品(朱零、谢树青、项卫东、赵雪海)参加浙江省庆祝建国65周年职工书画展,均荣获优秀作品奖。全面落实离退休干部的政治和生活待遇,因人制宜充分发挥他们的"余热",并尊重、疏导他们的合理诉求,确保他们老有所乐、老有所为。今年,汪世瑜获"第三届中华非物质文化遗产传承人薪传奖";王奉梅被省政府聘为浙江省文史研究馆馆员。

坚持制度化管理,行政工作发挥保障服务作用。经过艰辛工作,出租21年的我团兰苑剧场终于提前8年在今年7月正式收回,为深化改革、实现"一团一个剧场"、拥有自己的演出阵地开了一个好头。在浙江省委宣传部、省文化厅的指导与协调下,浙昆与杭州市有关部门就剧场地块置换选址进行了多次磋商,但因拆迁经费、土地出让收益及规划用地性质调整等客观问题的难以解决而处搁浅状态。现正在就第二方案即原址改建方案进行充分论证与努力工作。

认真执行财务预算、资产审计、专项资金、政府采购、绩效考核等各项规定。配合省厅完成了对浙昆单位法人2003年至2014年的经济责任审计。全年预算执行进度,预计达到规定的91%。对包括音响、灯光器材以及电脑、空调等办公设施在内的价值近60万元的固定资产实行公开招标,政府采购。在确保绩效工资制度规范运行的同时,出台了《绩效考核补充办法》,按照公开、公平、公正,绩效量化、分配有据的原则,以各部门每月公布的职工参加排练、演出、工作量化情况及出勤记录作为发放演出补贴和年终绩效奖金的依据。该办法自实行以来收到了较好的效果,不仅干群矛盾和怨言少了,而且提高了职工的积极性与艺术生产率。

2014年12月30日

2014 年重要演出

一、新春演出季

2月3日至4日，浙昆在胜利剧院演出昆剧《十五贯》和昆剧《未生怨》，参加由浙江省委宣传部和浙江省文化厅主办的"新春演出季"的演出。

2月13日，浙昆参加文联剧协主办的新春演出。

二、高雅艺术进校园

3月7日，浙昆在杭州源清中学演出《西园记》。19日，浙昆在文澜中学以"以讲带演"的形式演出昆剧综合节目。这两场进校园的演出都得到了师生的热烈欢迎，演出收效颇丰。

4月9日，浙昆在浙江工业大学之江校园完成了《临川梦影》进校园的推广演出。

5月21日，浙昆的《十面埋伏》走进了湖州市南浔锦绣实验学校。

5月29日，浙昆的《十面埋伏》完成2014年"高雅艺术进校园"第二站浙江医科高等专科学校的演出。

9月28日，浙江京昆艺术中心昆剧团带着新戏《奈何天》来到了宁波理工学院，这是浙昆今年"高雅艺术进校园"的第四站。当晚的演出得到到场观看的师生们的热烈追捧。演出结束后，学院特意制作了"高雅艺术誉满校园，和风细雨沁人心田"的锦旗赠送给剧团。据悉，浙昆"传"字辈老艺术家们早在20世纪30年代时就曾演绎过全本《奈何天》。此后该剧绝响于舞台数十年。这次重新改编整理出的是《奈何天》的浓缩本，编剧和导演正是"传"字辈丑角表演艺术大师王传淞的儿子王世瑶先生。故事主要集中突出了人物的内心世界及其为人忠厚的美德，表达了希望好人有好报的思想。浙昆已将《奈何天》作为进校园及惠民演出的主推剧目。

11月11日，浙江京昆艺术中心（昆剧团）《牡丹亭》剧组走进位于东海之滨舟山的浙江海洋学院，受到了全校师生的热烈欢迎。此次演出是继去年昆剧《西园记》后的又一次走进海洋学院的"高雅艺术进校园"活动。当晚，剧场座无虚席，走道两旁都临时加了座。校领导和到场的师生兴致勃勃地观看了浙昆保留剧目——经典名剧《牡丹亭》。此次演出的御庭版《牡丹亭》注重观众的感受体验以及心领神会之感。台上没有庞大的布景道具，仅一桌二椅，六们乐师八字排开而座，完全还原古典的演剧式样。台上演员优雅、清丽的表演使现场的学生们完全被剧中人物杜丽娘和柳梦梅的凄美爱情所折服，场下不时发出阵阵掌声和赞叹声。演出结束后，主演们被同学们围着合影留念，整个场面俨然在追星一般，可见学生对中国传统经典文化的热衷和痴迷。这也更增添了剧团继承传统、重拾经典的信心和决心。

三、对外文化交流演出

10月30日—31日、11月1日—2日，浙江昆剧团根据佛典《十奢王缘》改编的《无怨道》在中国香港志莲净苑首演。浙昆的演出票早在一个月前就已经售罄，和之前两年在此公演的《未生怨》《解怨记》一样，香港志莲净苑的中心礼堂座无虚席，其间不乏各界名流。此次演出落幕时，台下掌声足足响了十多分钟，香港观众连续三年捧场叫好，也算是为"怨"字第三部曲画上了一个完美的句号。

四、推广性演出

2014年5月1日"劳动节"，浙昆的《十五贯》在宁波鄞州区文化中心上演。践行"十八大"和十八届三中全会精神、走群众路线以来，浙昆《十五贯》接受的邀请演出不断。昆剧《十五贯》体现出了马克思列宁主义的实事求是精神、调查研究的科学态度、密切联系群众的工作作风，强烈地反对主观主义和官僚主义。该剧以戏剧的表达方式警醒着世人：只有为官清廉，做人民公仆，中国梦的实现才会更有希望。浙江昆剧团复排的《十五贯》，虽然"面目"全新，但故事依旧，精神气质未变。全剧的重演不仅唤起人们60年前的记忆，更折射出继承发展、推陈出新，入戏出戏、与时俱进的浙昆的"十五贯精神"。

五、公益性助残演出

5月18日是第24个全国助残日，5月16日上午，作为浙江省残疾人福利基金会联合爱心单位和浙江昆剧团共同举办的"共沐阳光，携手同行——庆祝第二十四个全国助残日爱心无障碍演出"参演剧目，浙江昆剧团无障碍形式的昆剧《小萝卜头》在杭州聋人学校精彩上演。对杭州聋人学校的全体师生来说，因为这个特殊的节日，他们提前收到了一份具有特别纪念意义的"礼

物"——昆剧作品。作为对长期与基金会合作的爱心剧团——浙江昆剧团的褒奖,今天浙江省残疾人福利基金会联合向浙昆颁发了"爱心第一团"荣誉称号的奖牌。浙昆已经连续4年无偿为浙江省各地的残疾人朋友带去无障碍昆剧演出,演出曲目也不仅仅局限于传统剧目,今年演出的爱国主义昆剧《小萝卜头》是浙昆"雏鹰计划"主打剧目,讲述的是解放战争时期发生在渣滓洞监狱里的故事,并且,针对残疾人这一特殊人群,浙江昆剧团创新演出形式,在原有无障碍演出的基础上新增昆曲解说,这样不仅能让听障人士"听到"昆曲,让视障人士"看到"昆曲,也能让昆曲这一传统文化艺术走进更多残障人士的生活。

六、新剧目演出

浙江京昆艺术中心昆剧团秘密排练两个多月的新版昆剧《红梅记》,终于在7月31日晚在杭州红星剧院揭开了神秘面纱。该剧由昆剧团倾力打造,是国家"昆曲艺术抢救、保护和扶持工程"资助剧目之一。

12月2日—4日,浙昆经过三年反复创作修改整理的《大将军韩信》在杭州剧院首演。

七、"农村文化礼堂"演出

浙江京昆艺术中心(昆剧团)积极响应省级文化系统农村文化礼堂建设服务菜单的群众"点单"送戏进农村文化礼堂的活动,首先前往了温州,于7月6日在龙湾区永中街道白水文化礼堂、7日在龙湾区瑶溪街道龙东文化礼堂、8日在龙湾区永中街道镇中文化礼堂、9日在龙湾区永中街道龙锦文化礼堂、10日在龙湾区永兴街道兴北文化礼堂,一连5天连续上演精彩好戏,为当地群众带去了一场场别开生面的戏曲盛宴。冒着高温酷暑,在演出条件艰苦的情况下,浙昆演职员们克服一切困难、兢兢业业地圆满完成了5场文化礼堂的演出。

8月24日—27日,浙江京昆艺术中心(昆剧团)一行演职人员30多人,冒着酷暑,4天行程1000多公里,分别前往龙游县塔石镇童岗坞村、遂昌县石练镇淤溪村、平阳县腾蛟镇溪头街村凤巢乡社区和温州瓯海区丽岙街道杨宅村的文化礼堂,为广大农民朋友奉上了丰富精彩的昆剧表演。浙昆的昆剧综合节目的演出让村民们耳目一新,演员们精湛的唱腔以及惟妙惟肖的表演,让老少戏迷们都看得津津有味,昆剧经典武戏的表演把现场气氛一次次地推向了高潮。这次演出不仅让老百姓足不出户在家门口就享受了专业的昆剧盛宴,还让那些从未接触过昆剧的观众们感受到了昆剧的独特魅力。

八、文化艺术战略合作

为落实浙江省文化厅、义乌市人民政府国际贸易综合改革试点文化共建框架协议和《浙江省文化厅关于支持义乌开展国际贸易综合改革试点的若干意见》文件精神,共同促进戏曲事业的繁荣和文化艺术事业的发展,2014年12月20日,浙江京昆艺术中心昆剧团团长林为林与义乌市婺剧保护传承中心副主任金伟忠,在浙江省文化厅杨越光副厅长和义乌市副市长王迎、宣传部副部长王或、文广局楼小明局长、朱伟武副局长的共同见证下,签订了《文化艺术战略合作协议书》,两团决定结成文化艺术战略合作伙伴关系,立足互利共赢、优势互补,共同打造品牌剧团。

九、商业性演出——御乐堂

十、全国展演

由文化部艺术司、北京市文化局主办,北方昆曲剧院承办,上海昆剧团、江苏省演艺集团昆剧院、浙江省昆剧团、湖南省昆剧团、江苏省苏州昆剧院、浙江永嘉昆剧团协办的"名家传戏——2014全国昆曲《牡丹亭》传承汇报演出"活动于2014年12月13日至26日在北京举办。26日,浙昆的御庭版《牡丹亭》在北京民族文化宫演出,受到北京戏迷和曲友的热烈追捧。

浙昆晋京展演御庭版《牡丹亭》

昆剧作为"活态传承"的表演艺术,历经六百年沧桑走到今天,离不开一代又一代艺术家的高标薪传和执着坚守。作为新中国成立后成立的第一个专业昆剧团,浙昆一直以来把昆剧艺术的传承放在首位,坚持不懈地做着对昆剧传统经典剧目及整体表演艺术的挖掘、抢救、整理和传演工作,而《牡丹亭》就是一部经浙昆"传、世、盛、秀、万"五代传承人不断雕镂、精益求精、传演保留至今的经典剧目。

浙江与汤显祖及其《牡丹亭》有着难以割舍的因缘。据考证,汤显祖在遂昌县令任内,即万历二十年至万历二十六年(1592年至1598年)期间,改定了他"临川四梦"中的第一个"梦"——《紫钗记》,并且又创作了《牡丹亭》。而《牡丹亭》的故事也是发生在浙江的临安(杭州)。浙昆是新中国成立初第一个上演全本《牡丹亭》的剧团(扮演杜丽娘的是"世"字辈著名昆剧表演艺术家沈世华)。改革开放初期,浙昆又将全本《牡丹亭》进行了改编,上演后深受观众喜爱(扮演杜丽娘的是"盛"字辈著名昆剧表演艺术家王奉梅),并由音像出版社录制了DVD向全国发行,这也是昆剧《牡丹亭》的全国首张DVD。此后,改编本或其中的名段折子戏作为浙昆的舞台保留剧目一直传演不衰。

随着时代的发展,为了使《牡丹亭》成为现代人领略中国传统文化和高品位欣赏的经典剧作,浙昆人不断探索、积极尝试,于2014年初与杭州御乐堂合作,在杭州旅游旺地南宋御街的翁隆盛茶号旧址量身打造了御乐堂体验版《牡丹亭》。"体验版"近距离观演、全方位体验的观剧方式,给观众以"身临其境"的感觉,有了许多"吸引人的东西",也取得了高价位的票房营销成绩,从刚开张时的无人看好到50场演出后实现了成本与票房持平、人气渐旺,让我们看到了"体验版"《牡丹亭》在市场化运作下的成功曙光。

二、浙昆将晋京展演御庭版《牡丹亭》

在全国昆剧院团《牡丹亭》展演期间,浙昆将向首都观众呈现一部摄取传承精华倾力制作的御庭版《牡丹亭》,以此展示浙昆近年来在传承经典、探索创新、开拓市场等各方面所取得的成果。

看点之一:浓缩精华的文本构想

为了满足现代观众快节奏的审美欣赏方式,浙昆的御庭版《牡丹亭》以尽可能呈现汤显祖55出全本《牡丹亭》的精华为前提,紧紧围绕杜丽娘和柳梦梅"生而死、死而生,入地升天,寻寻觅觅","爱到死去活来"的爱情故事展开,在保证故事情节相对完整、人物情感脉络清晰感人的前提下进行重新浓缩整合,对原著中常演不衰、观众喜爱的经典折子则给予重点保留,将整场戏结构为"惊梦"、"言怀"、"离魂"、"旅寄"、"冥判"、"玩真"、"幽欢"、"回生"8折,并力争在两个小时内把这部既充溢着理想与现实的矛盾冲突,又富有浓厚浪漫主义色彩的跨越生死的爱情传奇呈现给观众。

看点之二:独具匠心的艺术呈现

御庭版《牡丹亭》的另一看点是舞台呈现艺术本体与现代元素的匠心嫁接。精练的文本结构决定了该剧的舞台呈现具有小而精的艺术风格。在舞台样式方面,御庭版《牡丹亭》摒弃奢华庞大的设计制作,回归到戏曲传统勾栏瓦舍式的舞台框架中,将演员表演、乐队演奏同时呈现于在舞台。并首次尝试运用现代投影幕布作为舞台表演区背景,为此剧团特别邀请中国美院动画设计名家为每一出折子设计制作了素雅灵动的水墨动画,结合现代舞台光影技术,将灵动的水墨风景画与《牡丹亭》中人物华美绮丽的身段语汇和缠绵悱恻的抒情曲唱融汇在一起,营造出身临其境、独具昆曲韵律美的艺术效果。在音乐设计方面也付出了不少心力,仅有六个人的乐队组合,不再作为幕后伴奏,而是与演员同台演出,在勾栏中吹拉弹唱娓娓道来,伴随着演员的表演相互呼应,勾勒出一幅明代闲庭的别样景致。

看点之三:"本土化"的创演团队

御庭版《牡丹亭》的创演团队均由本团老、中、青艺术家共同打造。由浙昆团长、著名昆剧表演艺术家林为林担任导演,由浙昆"世"字辈表演艺术家周世瑞为剧本整编,由浙昆国家一级舞美设计师朱零任舞美设计、程峰任作曲、灯光设计师宋勇任灯光设计。并特邀浙昆"世"字辈著名昆剧表演艺术家汪世瑜、王世瑶,"盛"字辈著名昆剧表演艺术家王奉梅,"秀"字辈知名六旦演员唐蕴岚担任艺术指导。演员阵容也可谓青春靓丽。其中,分饰剧中杜丽娘的两位演员都是王奉梅的弟子——国家一级演员、富有恬静优雅气质的杨崑和国家二级演员、"万"字辈的优秀青年演员胡娉;分饰剧中柳梦梅的两位演员是"巾生魁首"汪世瑜的弟子、国家二级演员、

享有"奥运小生"美誉的优秀青年演员曾杰和同是汪世瑜的弟子又是著名昆剧表演艺术家岳美缇弟子的国家二级演员毛文霞担纲。其余主演均由浙昆"万"字辈青年演员出演。

（二）古不陈旧，新不离本。我们从历史唯物主义的角度思考《牡丹亭》如何"推陈出新"的问题时，觉得应当发挥客观的"想象力"，把古代戏剧家因迫于当时财力或社会生产力、科技水平的局限，在戏的情与景的交融处理中想达而不可及的那种效果，通过现代科技的能力来加以弥补。为此，我们请中国美院参与设计制作，用白色宣纸替代传统的幕布，结合现代舞台光影技术，将灵动的水墨画场景与《牡丹亭》中人物华美绮丽的舞蹈语言和缠绵悱恻的抒情曲唱融汇在一起，营造出身临其境的具有充分表情达意功能的剧场效应。经"体验版"《牡丹亭》的实践，观众的反响是有"被颠覆了的感觉"。从御庭版《牡丹亭》补古人之"缺憾"的创作实验可以看到，这种"推陈出新"不仅不会破坏古剧的"原生态"，反而增强了人物情感表达的效果和色彩，是对传统剧的一种继承和创新。再是，坚持"新不离本"的理念，在迎合今人之"口味"上下功夫。以往让年轻观众接受昆剧有两大难点：一是过于文言的戏词原本，加上个别唱词带有浓厚的南方口音，让昆曲听起来有些累；二是昆剧较为缓慢的唱调，让习惯了快节奏的年轻人产生不耐的情绪。对此，我们在字幕上做了些文章，效果蛮好。一是在字幕上打中英双语，既扩大了观众面也有档次感。二是对一些难懂的戏词在字幕上加了注解，比如"听呖呖莺声溜的圆"，字幕标注"溜的圆"意为啼莺声美之意；"早难道这好处相逢无一言"，其中的"早难道"是"难道说"的意思；等等。绝大多数年轻人至少有初中以上的文化，有一定的文言文、古诗词的基础，这是他们能看懂戏的文化优势。而这些中英双语字幕、丰富而生动的曲词注解，犹如"温水煮青蛙"，使得习惯于快节奏的青年人在看戏与看字幕的交替中潜移默化地耐住了"急性子"从而渐入佳境，并被戏中人物和情节所感动，进而发出"原来我们古代人谈情说爱是如此的大胆火辣"的感叹。这也是"体验版"《牡丹亭》为何能吸引30岁左右年轻人的关键所在，也是我们对古剧创新所思考研究而来的结果。

三、精练的乐队。延续"体验版"《牡丹亭》七位乐师现场伴奏的形式，但考虑到北京剧场的演出效果，将使用麦克风。

浙江昆剧团 2014 年度演出日志

序号	演出时间	演出地点	演出剧目	主要演员	观众人次	其他（编剧、导演、作曲等）
1	2月3日至4日	杭州胜利剧院	《十五贯》和《未生怨》	程伟兵、朱斌、曾杰、胡娉、毛文霞等	1200人	
2	2月13日	文联剧协	新春演出	程伟兵、朱斌、曾杰、胡娉	500人	
3	3月7日	杭州源清中学	《西园记》	曾杰、胡娉	600人	
4	3月19日	文澜中学	昆剧综合节目	鲍晨、李琼瑶、曾杰、汪茜	400人	
5	3月15日、25日	御乐堂	《牡丹亭》	曾杰、胡娉、张侃侃等	66场/人	剧本改编：周世瑞 导演：林为林 编曲：程峰
6	3月27日—30日	湖州市双林镇	《西园记》《烂柯山》《奈何天》《十面埋伏》	林为林、曾杰、胡娉、朱斌、洪茜、耿绿洁、鲍晨、王静等	2000人	
7	4月9日	浙江工业大学之江校园	《临川梦影》	程伟兵、曾杰、胡娉、毛文霞、胡立楠、白云、薛鹏、鲍晨	600人	剧本改编：周世瑞 导演：林为林 作曲：周雪华
8	4月11日	遂昌汤显祖文化节开幕式	《临川梦影》	程伟兵、曾杰、胡娉、毛文霞、胡立楠、白云、薛鹏、鲍晨	560人	剧本改编：周世瑞 导演：林为林 作曲：周雪华
9	4月12日	遂昌县	中国遂昌2014年全球"牡丹亭杯"昆曲曲友演唱大奖赛	程伟兵、徐延芬、林为林、王明强	400人	
10	4月21日—25日	德清	雏鹰计划——《小萝卜头》	李琼瑶、赵姝珠、汤建华、胡立楠、鲍晨、王静	7500	剧本改编：程伟兵 导演：程伟兵
11	4月18日、19日、25日、26日	御乐堂	《牡丹亭》	曾杰、胡娉、毛文霞、杨崑、张侃侃、白云、李琼瑶、胡立楠等	66场/人	剧本改编：周世瑞 导演：林为林 编曲：程峰
12	5月1日	宁波鄞州区文化中心	《十五贯》	程伟兵、朱斌、曾杰、胡娉	800人	
13	5月16日	杭州聋人学校	雏鹰计划——《小萝卜头》	李琼瑶、赵姝珠、汤建华、胡立楠、鲍晨、王静、洪倩	300人	剧本改编：程伟兵 导演：程伟兵
14	5月21日	湖州市南浔锦绣实验学校	《十面埋伏》	林为林等	300人	编剧：徐棻 导演：徐棻 作曲：周雪华
15	5月29日	浙江医科高等专科学校	《十面埋伏》	林为林等	600人	编剧：徐棻 导演：徐棻 作曲：周雪华
16	5月2日、3日、9日、10日、16日、17日、23日、24日、30日、31日	御乐堂	《牡丹亭》	曾杰、胡娉、毛文霞、杨崑、张侃侃、白云、李琼瑶、胡立楠等	66场/人	剧本改编：周世瑞 导演：林为林 编曲：程峰
17	6月4日—5日	送戏下乡——诸暨剧院	《十面埋伏》	林为林等	1000人	编剧：徐棻 导演：徐棻 作曲：周雪华
18	6月14日	中国婺剧院	《浣纱记》片段	程伟兵、李琼瑶	700人	

续表

序号	演出时间	演出地点	演出剧目	主要演员	观众人次	其他（编剧、导演、作曲等）
19	6月14日—15日	浙江胜利剧院	《无怨道》	鲍晨、朱振莹、曾杰、杨崑、白云	500人	编剧：林为林 导演：林为林 作曲：周雪华
20	6月6日、7日、13日、14日、20日、21日、27日、28日	御乐堂	《牡丹亭》	曾杰、胡婷、毛文霞、杨崑、张侃侃、白云、李琼瑶、胡立楠等	66场/人	剧本改编：周世瑞 导演：林为林 编曲：程峰
21	7月6日	龙湾区永中街道白水文化礼堂	昆剧综合节目	程伟兵、李琼瑶、程子明、程平安、李法为等	500人	
22	7月7日	龙湾区瑶溪街道龙东文化礼堂	昆剧综合节目	程伟兵、李琼瑶、程子明、程平安、李法为等	500人	
23	7月8日	龙湾区永中街道镇中文化礼堂	昆剧综合节目	程伟兵、李琼瑶、程子明、程平安、李法为等	500人	
24	7月9日	龙湾区永中街道龙锦文化礼堂	昆剧综合节目	程伟兵、李琼瑶、程子明、程平安、李法为等	500人	
25	7月10日	龙湾区永兴街道兴北文化礼堂	昆剧综合节目	程伟兵、李琼瑶、程子明、程平安、李法为等	500人	
26	7月31日	杭州红星剧院	《红梅记》	胡婷、毛文霞、白云、程子明、胡立楠	800人	导演：石玉昆 作曲：周雪华
27	7月4日、5日、11日、12日、18日、19日、25日、26日	御乐堂	《牡丹亭》	曾杰、胡婷、毛文霞、杨崑、张侃侃、白云、李琼瑶、胡立楠等	66场/人	剧本改编：周世瑞 导演：林为林 编曲：程峰
28	8月24日	龙游县塔石镇童岗坞村文化礼堂	昆剧综合节目	程伟兵、李琼瑶、程子明、程平安、李法为等	500人	
29	8月25日	遂昌县石练镇淤溪村文化礼堂	昆剧综合节目	程伟兵、李琼瑶、程子明、程平安、李法为等	500人	
30	8月26日	平阳县腾蛟镇溪头街村凤巢乡社区文化礼堂	昆剧综合节目	程伟兵、李琼瑶、程子明、程平安、李法为等	500人	
31	8月27日	温州瓯海区丽岙街道杨宅村文化礼堂	昆剧综合节目	程伟兵、李琼瑶、程子明、程平安、李法为等	500人	
32	8月1日、2日、8日、9日、15日、16日、22日、23日、29日、30日	御乐堂	《牡丹亭》	曾杰、胡婷、毛文霞、杨崑、张侃侃、白云、李琼瑶、胡立楠等	66场/人	剧本改编：周世瑞 导演：林为林 编曲：程峰
33	9月28日	宁波理工学院	《奈何天》	朱斌、洪倩、耿绿洁	650人	剧本整理：王世瑶 导演：王世瑶 编曲：程峰
34	9月5日、6日、12日、13日、19日、20日、26日、27日	御乐堂	《牡丹亭》	曾杰、胡婷、毛文霞、杨崑、张侃侃、白云、李琼瑶、胡立楠等	66场/人	剧本改编：周世瑞 导演：林为林 编曲：程峰
35	10月30日—31日 11月1日—2日	香港志莲净苑	《无怨道》	鲍晨、朱振莹、曾杰、杨崑、白云	800人	编剧：林为林 导演：林为林 作曲：周雪华

续表

序号	演出时间	演出地点	演出剧目	主要演员	观众人次	其他(编剧、导演、作曲等)
36	10月2日、3日、4日、5日、10日、11日、17日、18日、24日、25日、31日	御乐堂	《牡丹亭》	曾杰、胡娉、毛文霞、杨崑、张侃侃、白云、李琼瑶、胡立楠等	66场/人	剧本改编:周世瑞 导演:林为林 编曲:程峰
37	11月11日	舟山浙江海洋学院	《牡丹亭》	曾杰、胡娉、毛文霞、杨崑、张侃侃、白云、李琼瑶、胡立楠等	550	剧本改编:周世瑞 导演:林为林 编曲:程峰
38	11月1日、7日、8日、14日、15日、21日、22日、28日、29日	御乐堂	《牡丹亭》	曾杰、胡娉、毛文霞、杨崑、张侃侃、白云、李琼瑶、胡立楠等	66场/人	剧本改编:周世瑞 导演:林为林 编曲:程峰
39	12月2日—4日	杭州剧院	《大将军韩信》	林为林、鲍晨、胡立楠等	800人	编剧:黄先钢 导演:沈斌 编曲:周雪华
40	12月18日	胜利剧院	《牡丹亭》	曾杰、胡娉、毛文霞、杨崑、白云、胡立楠等	500人	剧本改编:周世瑞 导演:林为林 编曲:程峰
41	12月27日	北京民族文化宫	《牡丹亭》	曾杰、胡娉、毛文霞、杨崑、白云、胡立楠等	650人	剧本改编:周世瑞 导演:林为林 编曲:程峰
42	12月30日	政协小礼堂	《奈何天》	朱斌、洪倩、耿绿洁	150人	剧本整理:王世瑶 导演:王世瑶 编曲:程峰
43	12月31日	政协小礼堂	《西园记》	曾杰、胡娉	150人	
44	12月5日、6日、12日、13日、19日、20日	御乐堂	《牡丹亭》	曾杰、胡娉、毛文霞、杨崑、张侃侃、白云、李琼瑶、胡立楠等	66场/人	剧本改编:周世瑞 导演:林为林 编曲:程峰

浙江昆剧团2014年度基本情况一览表

单位名称	浙江昆剧团		
单位地址	杭州市上塘路118号		
团长	林为林		
工作经费	670万元	经费来源	财政补助
在编人数	81人	年龄段	A 13 人,B 53 人,C 15 人
院(团)面积	4085.12m²	演出场次	124

注:A:18—30岁　B:31—50岁　C:51岁以上

湖南省昆剧团

湖南省昆剧团2014年度昆曲工作综述

2014年,湖南省昆剧团大力推进剧团建设,积极开展昆曲的传承与弘扬工作,努力拓宽演出市场,共演出100余场,其中惠民演出40场。

一、业务工作方面

(一)探索小剧场演出新模式,深化改革力推市场化运作。

从2013年开始,湖南省昆剧团别开生面在每年阳春三月,联合全国各昆剧院团和昆曲艺术中心,举办"小桃红,满庭芳——美丽郴州赏昆曲"演出活动,开展持续多场的青年演员专场展演,展示青年新秀,交流昆曲艺术,锻炼青年人才,展示剧团风采,为观众献上一场场精美的文化盛宴,这一活动受到郴州和各地观众的欢迎。以演带练也被打造成湖南省的一项文化品牌活动。湖南省昆剧团把每年的3月份定位为青年演员展示、锻炼和交流切磋技艺的演出月,这个月湖南省昆剧团共进行5场"小桃红,满庭芳——美丽郴州赏昆曲"演出活动。每场都有国家一级演员或者梅花奖演员压台助阵,第五场演出是上海昆剧团团长谷好好女士和上昆其他青年演员专场演出,为戏迷观众带来一场绝佳的艺术盛宴,这是普及推广昆曲高雅艺术的最佳方式。同时,剧团进一步深化市场运作,制定了票务营销方案,加大了宣传力度。今年在全团演职员工的努力下,"小桃红,满庭芳"演出活动售出票款27000多元,湖南省昆剧团力争在多元文化市场竞争中赢得更多观众。

(二)赴台演出载誉归来,圆满完成演出使命

受我国台湾昆剧团之邀,湖南省昆剧团于5月6日—13日赴台参加昆曲交流演出活动,本次演出是湖南省昆剧团首次成建制组团到台湾省进行交流。5月8日,湖南省昆剧团团长罗艳亲自登台演出湘昆经典传统折子戏《昭君出塞》,喜获开门红。青年演员刘瑶轩、王翔演出了昆曲折子戏《醉打山门》。5月9日,湖南省昆剧团青春版《荆钗记》隆重上演,刘瑶轩展示了湘昆青年演员的表演实力与对昆剧艺术的传承。5月10日,梅花奖得主雷玲、侯派入室弟子唐珲主演的《白兔记》成为此次昆曲交流演出的压轴大戏。

在此次交流过程中,湖南省昆剧团还举办了湘台昆曲交流座谈,台湾省的昆曲研究人员对湖南省昆剧团的表演和特色进行了分析和评价。此次是湘昆首次以团体形式赴台演出,"海峡两岸"的交流意义重大。

(三)成功举办"兰苑笛韵"昆笛艺术音乐会

6月29日,湖南省昆剧团与郴州市戏剧家协会昆笛艺术专业委员会在郴州市广电中心共同举办"兰苑笛韵"昆笛艺术音乐会,音乐会邀请了钱洪明、周可奇等专家老师献艺,还有湖南省昆剧团国家一级演员罗艳、梅花奖演员傅艺萍、雷玲,青年演员唐珲、汤军红、王福文、胡艳婷等助阵演唱,赢得了专家和观众的支持与肯定。

(四)开展青年演职员暑期集训系列活动

8月—9月,湖南省昆剧团开展了青年演职员暑期集训,以提高演职员业务技能和文化修养。利用演出淡季和演出间歇,外请著名昆曲表演艺术家张洵澎、蔡正仁来团传承大戏《牡丹亭》,还邀请了湘昆老一辈艺术家唐湘雄老师向刘荻、刘婕等青年演员传承折子戏《活捉》;雷玲、张璐妍、王福文、刘嘉等演员赴上海学习《牡丹亭》;唐珲、刘瑶轩、蔡路军赴苏州学习《闹朝扑犬》;曹文强赴天津学习《时迁盗甲》;卢虹凯、史飞飞加工学习了《寄子》。

(五)参加"戏之乐——2014(香港)中国戏曲音乐展演"活动

7月25日湖南省昆剧团在香港荃湾大会堂演奏厅参加第六届国际中国民族器乐团体展演邀请赛"戏之乐——2014(香港)中国戏曲音乐展演"活动,取得了第一名的好成绩。这是湖南省昆剧团第一次赴港参加戏曲音乐类的比赛展演,这次比赛对于湖南省昆剧团来说意义重大,也是湖南省昆剧团乐队在演奏水平上一个质的飞跃。

(六)筹备"相约郴州——全国昆剧优秀青年演员展演"活动

"相约郴州"昆剧展演已连续成功举办两届,业已成为郴州市一项具有海内外影响的文化活动,同时也成为昆曲界的一项盛事。本次活动邀请全国六大昆剧院团的优秀青年演员和专家学者来郴展演并开展学术研讨。12月27日开幕式上,湖南省昆剧团最新排演的天香版《牡丹亭》成功打响头炮。该版是当年昆曲大师俞振飞和言慧珠及"传"字辈老艺人共同完成的,后由两位大师传承给蔡正仁和张洵澎,再经由朱传茗整理的唱腔保留至今。此前,蔡正仁和张洵澎两位昆剧界前辈特意赴郴指导演员演出。当晚由湖南省昆剧团国家一级演员、团

长罗艳和"梅花奖"得主雷玲先后出演杜丽娘的角色。

本次展演活动为期3天。28日晚,江苏省昆剧院演出《九莲灯·火判》,永嘉昆剧团演出《蝴蝶梦·说亲》,北方昆曲剧院演出《义侠记·戏叔》,湖南省昆剧团演出《水浒记·活捉》;29日晚,浙江京昆艺术中心演出《疗妒羹·题曲》,苏州昆剧院演出《蜃海记·双下山》,上海昆剧团演出《玉簪记·偷诗》,湖南省昆剧团演出《八义记·闹朝扑犬》。

(七)参加"国家昆曲艺术抢救、保护和扶持工程"实施10周年展演活动

2014年"国家昆曲艺术抢救、保护和扶持工程"实施十周年,为此,文化部特举办展演活动,要求全国七大昆剧院团12月在北京演出不同版本的《牡丹亭》。为响应文化部号召,抢救、保护和扶持昆曲艺术,湖南省昆剧团按照要求投排昆剧传统大戏《牡丹亭》,于12月19日晚在北京参加展演活动。由湖南省昆剧团国家一级演员罗艳、"梅花奖"得主雷玲及优秀青年演员王福文主演的天香版《牡丹亭》于19日晚在北京梅兰芳大剧院完满落幕。演出采取购票形式观看,全场座无虚席,演出时间两个半小时,获得了首都观众的一致好评。

(八)争夺"白玉兰"戏剧奖

上海"白玉兰"戏剧表演奖是当今中国戏剧领域主要评奖活动之一。湖南省昆剧团团长罗艳已成功申报"白玉兰"戏剧奖参赛资格,并于2014年12月22日在上海逸夫舞台圆满完成专场演出。此次演出是湖南省昆剧团第一到上海演出个人专场,代表整个湖南来夺取白玉兰戏剧表演艺术奖,演出圆满成功。

二、其他方面

(一)加快建设"湘昆苑"项目,打造城市旅游文化名片

加快建设"湘昆苑"双十文化工程,利用建成的昆曲交流中心,搭建市民休闲旅游和昆曲文化体验活态展馆,筹建昆曲社,组织开展为市民的昆曲教唱和艺术培训服务,并吸引外地游客来团感受、体验昆曲艺术魅力。该项目于2012年9月开始启动,2013年4月28日正式动工,预计今年10月底全部完工交付使用。

目前项目设计、财政评审、招标工作已完成;"三通一平"完工;古典剧场附属楼完工;小型表演厅完工;昆曲交流中心完工;古典剧场和宿舍楼外装修工程全部完工;道路完工;园林绿化完成90%。

(二)推进体制机制和管理创新,开创昆曲事业发展新局面

一是实施项目化管理,全面推行目标管理责任制度。

二是推行绩效改革,发挥制度激励作用,促进人才队伍建设。

湖南省昆剧团2014年度演出日志

序号	演出日期	演出地点	演出剧目	参演人数	主要演员
1	1月8日	西路社区	《扈家庄》《游园》《醉打山门》	32	陈薇、胡艳婷、刘瑶轩
2	1月13日	资兴州门司镇	《游园》《挡马》《湖楼》	60	邓娅晖、史飞飞、刘嘉
3	1月18日	资兴东江街道办	《千里送京娘》《挡马》《亭会》	45	雷玲、胡艳婷、史飞飞
4	2月10日	永兴板梁古村	《游园》歌伴舞《千里洞庭我的家》《光辉照儿永向前》《如此招兵》	60	胡艳婷、罗艳、鄢安宏、左娟
5	2月18日	资兴星红村	《天上西藏》《醉打山门》《二胡重奏》《器乐串烧》	70	王艳红、刘瑶轩、刘珊珊、毕山佳子
6	2月28日	资兴汤溪镇	《春江花月夜》《山门》《说亲》《荷塘月色》	80	雷玲、王艳红、刘瑶轩、王翔

续表

序号	演出日期	演出地点	演出剧目	参演人数	主要演员
7	3月6日	宜章县莽山瑶族乡	《千里送京娘》《挡马》《葡萄熟了》《天蓝蓝》	50	雷玲、史飞飞、彭峰林
8	3月7日	湖南省昆剧团古典剧场	《虎囊弹·山门》《玉簪记·琴挑》《青冢记·昭君出塞》	45	刘瑶轩、王翔、胡艳婷、刘嘉、罗艳、王福文、曹文强
9	3月10日	西路社区	《天上西藏》《游园》《器乐合奏》《雾失楼台》	45	王福文、邓娅晖、张璐妍
10	3月12日	资兴星红村	《好运来》《花儿香》《惊梦》《二胡重奏》《器乐串烧》	60	左娟、彭峰林、胡艳婷、蒋锋
11	3月15日	湖南省昆剧团古典剧场	《挡马》、《双下山》《千里送京娘》		史飞飞、曹文强、刘荻、雷玲、唐珲、张璐妍
12	3月16日	宜章莽山瑶族乡	《借茶》《挡马》《千里送京娘》	50	扬琴、史飞飞、雷玲、曹文强、唐珲
13	3月30日	安陵书院	《说亲》《游园》《琴挑》	45	雷玲、胡艳婷、邓娅晖
14	4月6日	北湖公园	《游园》《惊梦》《双下山》	55	雷玲、张璐妍、刘荻
15	4月13日	资兴兰市乡	《三岔口》《亭会》《出猎》	55	王峰、刘荻、王福文、胡艳婷、余映、雷玲
16	4月19日	资兴星红村	《是喜还是忧》《葡萄熟了》《高山流水》等	50	资兴市东江街道办星红村居委会
17	3月22日	湖南省昆剧团古典剧场	《湖楼》、《出猎》、《痴梦》	45	刘嘉、王翔、余映、雷玲、傅艺萍
18	3月27日	湖南省昆剧团古典剧场	《见娘》《扈家庄》《亭会》《芦花荡》《惊变》	50	王福文、陈薇、袁佳（特邀）、蔡路军、雷玲
19	3月28日	湖南省昆剧团古典剧场	《夜奔》《琴挑》《借扇》	50	季云峰、黎安、谷好好（特邀）
20	4月10日	湖南省昆剧团古典剧场	《白兔记》	60	雷玲、唐珲、余映、曹文强、卢凯
21	4月15日	湖南省昆剧团古典剧场	《荆钗记》	60	王福文、胡艳婷、左娟、王荔梅
22	4月20日	湖南省昆剧团古典剧场	《昭君出塞》《醉打山门》	40	罗艳、曹文强、王福文、刘瑶轩、王翔
23	4月24日	郴州职业技术学院	《游园》《千里送京娘》《借茶》	60	胡艳婷、雷玲、唐珲、杨琴
24	4月28日	湖南省昆剧团古典剧场	《白兔记》	60	雷玲、唐珲、余映、曹文强、卢凯
25	4月29日	湖南省昆剧团古典剧场	《荆钗记》	60	王福文、胡艳婷、左娟、王荔梅
26	5月18日	资兴汤溪镇	《扬新催马运粮忙》《高山流水》《借茶》	40	丁丽贤、胡艳婷、王翔
27	5月24日	宜章莽山瑶族乡	《千里送京娘》《辉煌》《借茶》《醉打山门》	50	雷玲、胡艳婷、刘瑶轩、王翔
28	6月5日	资兴铁厂村	《挡马》《佳期》器乐合奏《眉飞色舞》	55	史飞飞、曹文强、王艳红、邓娅晖
29	6月20日	资兴梧洞村	《雾失楼台》《如此招兵》《韩舞串烧等》《辉煌》	50	王福文、鄢安宏、龙健
30	7月2日	郴州职业技术学院	《二胡重奏》《百花赠剑》《辉煌》《雨霖铃》	55	雷玲、王福文、毕山佳子、傅艺萍
31	7月18日	西路社区	《楼会》《如此招兵》二胡独奏《葡萄熟了》	60	胡艳婷、刘珊珊、毕山佳子
32	8月7日	资兴州门司镇	《孽海记·思凡》《是喜是忧》《说亲》《三百六十五个祝福》	50	王艳红、张璐妍、彭峰林
33	8月16日	宜章莽山瑶族乡	《如此招兵》《芦花荡》《双下山》《天蓝蓝》	55	鄢安宏、蔡路军、张璐妍、刘荻

续表

序号	演出日期	演出地点	演出剧目	参演人数	主要演员
34	9月1日	资兴泉水村	《借茶》《三岔口》《牡丹亭·惊梦》《荷塘月色》	45	杨琴、王翔、胡艳婷、刘荻、刘志雄
35	9月13日	永兴板梁古村	开场舞《欢天喜地》折子戏《借茶》《挡马》	60	胡艳婷、史飞飞、曹文强
36	10月8日	湖南大剧院	大戏《白兔记》	60	唐珲、雷玲、卢虹凯
37	10月15日	资兴星红村	戏舞《大人物》《醉打山门》《说亲》	55	刘瑶轩、王翔、雷玲、刘荻
38	10月26日	宜章县莽山瑶族乡	《佳期》《醉打山门》《千里送京娘》等	60	王艳红、雷玲、唐珲、刘瑶轩
39	11月1日	郴州职业技术学院	《白兔记·抢棍》《思凡》《高山流水》《游园》《惊梦》	55	雷玲、唐珲、王艳红、邓娅晖
40	11月4日	湖南省昆剧团古曲剧场	大戏天香版《牡丹亭》	70	雷玲、罗艳、王福文、张璐、卢虹凯、刘瑶轩、刘荻
41	11月6日	资兴市兰市乡	《天蓝蓝》《武松杀嫂》《高山流水》等	55	唐珲、刘婕、左娟
42	11月8日	资兴铁厂村	《醉打山门》《是喜还是忧》《游园惊梦》	45	刘瑶轩、邓娅晖、胡艳婷
43	11月12日	宜章莽山瑶族乡	《醉打山门》《惊梦》《借茶》	65	刘瑶轩、雷玲、胡艳婷
44	11月16日	资兴塘溪镇	《湖楼》《下山》《芦花荡》	55	刘嘉、王翔、曹文强、蔡路军
45	11月18日	资兴泉水村	《醉打山门》器乐《高山流水》《春江花月夜》	45	刘瑶轩、王福文
46	11月19日	北湖公园	《长生殿·小宴》《草庐记·芦花荡》等	55	王福文、刘婕、蔡路军
47	11月22日	郴州职业技术学院	《百花赠剑》《芦花荡》《活捉》	65	王福文、雷玲、蔡路军、刘婕、刘荻
48	11月24日	资兴梧洞村	《双下山》《出猎》《长生殿·小宴》	60	张璐妍、刘荻、余映、雷玲
49	11月27日	湖南省昆剧团古典剧场	天香版《牡丹亭》	60	雷玲、罗艳、王福文、张璐、卢虹凯、刘瑶轩、刘荻
50	11月28日	湖南省昆剧团古典剧场	《火判》《说亲》《戏叔别兄》《活捉》	45	赵于涛、张争耀、黄苗苗、李文义、饶子为、马靖(特邀)、刘婕、刘荻
51	11月29日	湖南省昆剧团古典剧场	《双下山》《题曲》《偷诗》《闹朝扑犬》	45	徐超、徐栋寅、杨昆、倪徐浩、袁佳(特邀)、唐珲、刘瑶轩
52	11月30日	资兴星红村	《借茶》《芦花荡》《活捉》	65	杨琴、蔡路军、刘婕、刘荻
53	12月6日	湖南省昆剧团古典剧场	天香版《牡丹亭》	60	雷玲、罗艳、王福文、张璐、卢虹凯、刘瑶轩、刘荻
54	12月8日	湖南省昆剧团古典剧场	《女弹》《说亲》《昭君出塞》	40	罗艳、刘荻、王福文、曹文强
55	12月10日	湖南省昆剧团古典剧场	天香版《牡丹亭》	60	雷玲、罗艳、王福文、张璐、卢虹凯、刘瑶轩、刘荻
56	12月11日	湖南省昆剧团古典剧场	《女弹》《说亲》《昭君出塞》	40	罗艳、刘荻、王福文、曹文强
57	12月19日	梅兰芳大剧院	天香版《牡丹亭》	60	雷玲、罗艳、王福文、张璐、卢虹凯、刘瑶轩、刘荻
58	12月22日	上海天蟾逸夫舞台	《女弹》《说亲》《昭君出塞》	40	罗艳、刘荻、王福文、曹文强
59	12月28日	北湖公园	《游园》《惊梦》《醉打山门》	40	邓娅晖、胡艳婷、刘瑶轩、王翔
60	12月29日	湖南省昆剧团古典剧场	《游园》《醉打山门》《百花赠剑》		胡艳婷、雷玲、王福文、刘瑶轩

湖南省昆剧团 2014 年度基本情况一览表

单位名称	湖南省昆剧团		
单位地址	湖南省郴州市人民西路36号		
团长	罗艳		
工作经费	1105万元	经费来源	财政拨款995万元,上级补助64万元,其他收入46万元
在编人数	80人	年龄段	A 28 人,B 40 人,C 12 人
院(团)面积	9628.8m²	演出场次	100场

注:A:18—30岁　B:31—50岁　C:51岁以上

江苏省苏州昆剧院

江苏省苏州昆剧院 2014 年度昆曲工作综述

一、围绕一个中心

苏州昆剧院以列入 2012 年市政府实事工程、2013 年市 10 大民生工程、2014 年市政府 35 项主要工作任务的江苏省苏州昆剧院新院建设、落成及使用为全年工作中心。江苏省苏州昆剧院新院集艺术传承、剧场演出、教育培训、公益推广、开放体验多项功能于一体，作为苏州昆曲传承成果综合展示场所和演出推广平台，苏州昆曲文化分享体验和实践传播平台，在形成聚集效应的同时作用于苏州文化的长远发展。

"源远流长 盛世留芳"系列活动从 2014 年 12 月 9 日持续到 2015 年 1 月 12 日，包括"游园惊梦"昆曲与苏州书画展、江苏省苏州昆剧院 60 年院史回顾展、昆剧青春版《牡丹亭》摄影展三个展览，魏良辅座像揭幕仪式，中国昆曲剧院开台首演，昆剧青春版《牡丹亭》曲谱首发式，苏州昆曲传承现象座谈会，青春版《牡丹亭》10 周年及昆曲的发扬与传承座谈会，白先勇苏州昆曲讲堂首讲暨《白先勇与青春版〈牡丹亭〉》新书签售会，苏州昆曲义工团成立仪式，庆贺青春版《牡丹亭》首演 10 周年演出、系列经典剧目展演等。

二、突出剧目建设、艺术传承、人才培养三个重点，抓好四项工作

1. 剧目建设

省级舞台艺术重点投入剧目《白蛇传》2 月 27 日在苏州公共文化中心剧场合成彩排，6 月 23 日参加 2014 年"文化遗产日"江苏省非物质文化遗产纪念活动系列演出，于苏州公共文化中心剧场演出；10 月 23 日在苏州公共文化中心剧场接受苏州市文广新局验收；2015 年 1 月 8 日在江苏省苏州昆剧院剧场对外公演，接受江苏省文化厅验收考核。年度传承剧目《长生殿》完成并于苏州公共文化中心公益演出，参加岳阳文化节演出，参加中国优秀戏曲文化艺术节暨京汉楚越绍昆群英会系列演出，参加江苏省苏州昆剧院新院落成系列演出。年度重点传承《白罗衫》，现在已完成传承和排练工作，春节后进行公演。经典保留剧目《白兔记》完成改编和加工制作进行公演，该剧将代表我院参加第六届中国昆剧艺术节，并力争取得奖项。《牡丹亭》（王芳、石小梅版）于新院落成系列演出期间正式公演，并将于明年 9 月赴北京大学百年讲堂演出。继青春版《牡丹亭》、新版《玉簪记》后，苏州市荣誉市民、著名华语作家白先勇再度与我院合作推出《西厢记·红娘》，加工修改后完成全新的舞台制作，并于 2015 年 1 月开始在苏州、重庆、成都三地巡演。末本《琵琶记》完成创排准备。

2. 品牌剧目推广与公益演出

全年完成海内外 304 场演出，其中公益性演出 220 场，非公益性演出 84 场。青春版《牡丹亭》（精华本）参加文化部主办的"名家传戏——2014 全国昆曲《牡丹亭》传承汇报演出"。《玉簪记》参加苏州市地方优秀剧节目进京展演。品牌剧目《长生殿》《白蛇传》《玉簪记》《红娘》《白兔记》、青春版《牡丹亭》（精华本、全本）、《牡丹亭》（王芳、石小梅主演）完成了在岳阳文化艺术会展中心、武汉大剧院、湖南大剧院、江西艺术中心大剧院、上海逸夫舞台、重庆国泰艺术中心、福建福州、浙江宁波、成都华美紫馨国际剧场、重庆大剧院、北京民族宫大剧院、北京世纪剧院、深圳南山文体中心、广州黄花岗剧场、中国昆曲剧院等地的演出。

在继续与苏州大学合作实施"久久流远——大学生昆曲传承工程"的同时，与苏州科技学院签署文化共建合作协议，积极开展昆曲艺术进校园公益演出，同时为大学生综合素质培养提供艺术支持。继续与中国昆曲博物馆合作进行"昆剧星期专场"公益演出。苏州市未成年人昆曲教育传播中心继续以沁兰厅为演出基地，年内完成 115 场针对在校学生的普及公益演出，23000 余名中小学生观看了普及工程演出。

3. 人才培养

国家级昆曲传承人王芳获第 24 届上海白玉兰奖主角奖，并获评姑苏文化名家，俞玖林获评姑苏宣传文化领军人才，年度项目均获 2014 年姑苏宣传文化人才工程立项支持。沈国芳、吕佳获评国家一级演员职称。第六代传承人"振"字辈演员传承学习《十五贯》，完成对外彩排演出。

4. 昆曲走出去

全年完成 5 批次 64 人次的海外演出，3 个项目获得苏州市文化走出去专项扶持资金奖励性资助。1 月参加中国剧协梅花奖艺术团赴香港地区演出昆曲折子戏《幽媾》；3 月赴美国参加 2014 中美友好城市大会暨中美友好城市交往 35 周年纪念活动，在华盛顿里根中心、世界

银行总部、中国驻美国大使馆演出青春版《牡丹亭》经典折子戏;3月赴港,配合"昆曲之美"课程教学,于香港中文大学邵逸夫堂、香港理工大学剧场进行四场教学示范演出,分别上演了青春版《牡丹亭》经典折子串演、新版《玉簪记》经典折子串演;5月赴新加坡演出,参加新加坡华乐团在滨海艺术中心的演出,与新加坡华乐团演出《牡丹亭·惊梦》片段;8月赴德国演出,参加德国2014年柏林青年·欧洲·古典音乐节专场演出,在海军上将宫殿音乐厅里演出《游园》和《惊梦》。

江苏省苏州昆剧院2014年度演出日志

时间	地点	活动内容	演出内容	场次
1月3日	苏州公共文化中心	"苏明杯"比赛	《佳期》《寄子》《醉皂》《相约》《嫁妹》	1
1月4日	苏州公共文化中心	"苏明杯"比赛	《小商河》《访测》《离魂》《弹词》《活捉》	1
1月9日	苏州公共文化中心		《描容》《三岔口》《评雪辨踪》《弹词》《千里送京娘》《小宴》	1
1月12日	昆山文化艺术中心	折子戏专场	《说亲》《相骂》《寄子》	1
2月9日	昆山文化艺术中心	折子戏专场	《借茶》《卖子》《跪池》	1
2月14日	昆曲博物馆	折子戏专场	《剪发卖发》《醉皂》《打子》,北塔演出《惊梦》	1
2月19日	昆山费儿蒙大酒店		《惊梦》	1
2月23日	昆山文化艺术中心	折子戏专场	《山亭》《寻梦》《活捉》	1
2月23日	昆曲博物馆	折子戏专场	《说亲》《浇墓》《井遇》	1
2月26日	传习所	厅堂版	《访测》《惊梦》	1
2月28日	昆山文化艺术中心	折子戏专场	《白蛇传》	1
3月2日	昆曲博物馆	折子戏专场	《挑帘裁衣》《描容》《闹朝扑犬》	1
3月7日	北京师范大学	折子戏专场	《牡丹亭》串戏	1
3月8日	北师大演出	折子戏专场	《芦林》《寄子》《井遇》《太白醉写》	1
3月9日	北京大学百年讲堂	折子戏专场	《挑帘裁衣》《闹朝扑犬》《浇墓》《跪池》	1
3月9日	昆山文化艺术中心	折子戏专场	《踏伞》《杀尤》《芦林》	1
3月10日	昆山"巴城"		《惊梦》	1
3月14日	昆曲博物馆	折子戏专场	《千里送京娘》《芦林》《湖楼》	1
3月14日	苏州市公共文化中心剧院		新版《玉簪记》	1
3月15日	苏州市公共文化中心剧院		《红娘》	1
3月18日	苏州市公共文化中心剧院		精华版《长生殿》	1
3月21日	香港中文大学邵逸夫堂	《昆曲之美》	《牡丹亭·游园》《牡丹亭·惊梦》《牡丹亭·寻梦写真、拾画、幽媾》	1
3月22日	香港中文大学	牡丹精华	折子戏	1
3月23日	昆山文化艺术中心	折子戏专场	《闹庄》《思凡》《平雪辨踪》《迎哭》	1
3月24日	香港理工大学	昆曲中的情	新版《玉簪记》经典折子串演	1
3月25日	香港中文大学	牡丹精华	折子戏	1
3月27日	美国华盛顿里根中心	中美友好城市纪念活动	《游园惊梦》片段	1

续表

时间	地点	活动内容	演出内容	场次
3月28日	美国华盛顿中国驻美国大使馆	中美友好城市纪念活动	《游园惊梦》片段	1
3月29日	美国华盛顿世界银行总部	中美友好城市纪念活动	《游园惊梦》片段	1
3月28日	传习所	厅堂版	《惊梦》《访测》	1
3月30日	昆山文化艺术中心	折子戏专场	《闹庄》《踏伞》《太白醉写》	1
4月6日	昆曲博物馆	折子戏专场	《盗甲》《题曲》《扫松》	1
4月10日	传习所	实景版	《游园惊梦》	1
4月11日	武汉大剧院	2014武演新春演出季	精华版《长生殿》	1
4月12日	武汉大剧院	2014武演新春演出季	《红娘》	1
4月13日	武汉大剧院	2014武演新春演出季	新版《玉簪记》	1
4月13日	昆山文化艺术中心	折子戏专场	《盗甲》《扫松》《琴挑》	1
4月15日	武汉剧院	2014武演新春演出季	青春版《牡丹亭》精华本	1
4月17日	传习所	实景版	《游园惊梦》	1
4月18日—20日	苏州博览中心	创博会	《惊梦》	3
4月18日	长沙湖南大剧院	2014"雅韵三湘·舞台经典"中外优秀舞台艺术演出	新版《玉簪记》	1
4月20日	南昌江西艺术中心大剧院		新版《玉簪记》	1
4月24日	苏州科技大学		《游园惊梦》《活捉》	1
4月25日	上海逸夫舞台	申报上海"白玉兰"奖	新版《玉簪记》	1
4月26日	传习所	实景版	《惊梦》	1
4月27日	昆曲博物馆	折子戏专场	《佳期》《探庄》《游园惊梦》《前逼》	1
4月27日	昆山文化艺术中心	折子戏专场	《千里送京娘》《访测》《投渊》	1
4月29日—30日	重庆国泰艺术中心		新版《玉簪记》	2
5月4日	永林社区	四进工程演出"家在苏州·德善之城"欢乐社区行	综合舞台艺术表演	1
5月4日	昆曲博物馆	折子戏专场	《火判》《思凡》《跳墙着棋》	1
5月8日	双塔街道定慧寺社区	四进工程演出"家在苏州·德善之城"欢乐社区行	综合舞台艺术表演	1
5月9日	吴江区湖滨华城嘉庆苑社区	四进工程演出"家在苏州·德善之城"欢乐社区行	综合舞台艺术表演	1
5月10日	传习所	厅堂版	《游园》《望乡》	1
5月10日	新加坡滨海艺术中心	"新加坡文化周"(与新加坡华乐团合作的音乐会)	音乐会《游园惊梦》	1
5月11日	昆山文化艺术中心	折子戏专场	《火判》《前逼》《絮阁》	1
5月12日	胥江街道三香社区	四进工程演出"家在苏州·德善之城"欢乐社区行	综合舞台艺术表演	1
5月16日	福建大剧院		青春版《牡丹亭》精华本	1
5月18日	宁波逸夫剧院	宁波市第四届"相约梨园"戏剧大展(2014天然舞台演出季)	青春版《牡丹亭》精华本	1
5月18日	昆曲博物馆	折子戏专场	《盗王坟》《养子》《拾画·叫画》	1
5月19日	传习所	实景版	《游园惊梦》	1

续表

时间	地点	活动内容	演出内容	场次
5月23日	田家炳实验高级中学	四进工程演出"家在苏州·德善之城"欢乐社区行	综合舞台艺术表演	1
5月23日	苏州文化艺术中心	交响乐	《惊梦》	1
5月24日	园区东沙湖社区汀兰社区	四进工程演出"家在苏州·德善之城"欢乐社区行	综合舞台艺术表演	1
5月25日	昆山文化艺术中心	折子戏专场	《下山》《题曲》《望乡》	1
5月26日	传习所	实景版	《游园惊梦》	1
5月30日	园区景城社区	四进工程演出"家在苏州·德善之城"欢乐社区行	综合舞台艺术表演	1
6月1日	昆曲博物馆	折子戏专场	《拜月》《狗洞》《弹词》	1
6月5日		太湖论坛"语言大会"	《游园惊梦》	1
6月6日—7日	成都华美紫馨国际剧场		青春版《牡丹亭》精华本	2
6月12日	重庆大剧院		青春版《牡丹亭》精华本	1
6月21日	昆山文化艺术中心	折子戏专场	《盗王坟》《荞子》《拾画叫画》	1
6月21日	公共文化中心	"学生专场"	《琴挑》《佳期》《判斩》《拾画》《送京》	1
6月22日	公共文化中心	"小兰花专场"	《相约》《醉皂》《寄子》《偷诗》	1
6月24日	留园观景社区	四进工程演出"家在苏州·德善之城"欢乐社区行	综合舞台艺术表演	1
6月25日	园区山湖花园社区	四进工程演出"家在苏州·德善之城"欢乐社区行	综合舞台艺术表演	1
6月26日	景范中学	四进工程演出"家在苏州·德善之城"欢乐社区行	综合舞台艺术表演	1
6月28日	盛泽镇东港路镇东新村小区	四进工程演出"家在苏州·德善之城"欢乐社区行	综合舞台艺术表演	1
6月28日	拙政园		《游园惊梦》《琴挑》	1
6月29日	昆曲博物馆	折子戏专场	《三岔口》《题曲》《絮阁》	1
7月1日	传习所	实景版	《游园惊梦》	1
7月6日	昆曲博物馆	折子戏专场	《拾画叫画》《扫松》《琴挑》	1
7月7日	传习所	厅堂版	《游园》《访测》	1
7月13日	昆山文化艺术中心	折子戏专场	《芦花荡》《描容别坟》《连环记·小宴》	1
7月20日	昆曲博物馆	折子戏专场	《思凡》《山亭》《见都》《踏勘》	1
7月24日	传习所	实景版	《游园惊梦》	1
7月27日	昆山文化艺术中心	折子戏专场	《拜月》《痴诉》《偷诗》	1
8月10日	昆山文化艺术中心	折子戏专场	《刀会》《会话》《打子》	1
8月12日	德国柏林市海军上将宫殿音乐厅		《牡丹亭·游园》《牡丹亭·惊梦》	1
8月24日	昆山文化艺术中心	折子戏专场	《挑帘裁衣》《浇墓》《痴梦》	1
8月25日	昆山文化艺术中心	折子戏专场	《写真》《出猎》《写状》	1
9月9日	太仓城厢镇伟阳社区	四进工程演出"家在苏州·德善之城"欢乐社区行	综合舞台艺术表演	1
9月11日	常熟海虞镇海福新城社区	四进工程演出"家在苏州·德善之城"欢乐社区行	综合舞台艺术表演	1
9月12日	吴中区香山街道香山社区	四进工程演出"家在苏州·德善之城"欢乐社区行	综合舞台艺术表演	1

续表

时间	地点	活动内容	演出内容	场次
9月14日	吴中区临湖镇界路村社区	四进工程演出"家在苏州·德善之城"欢乐社区行	综合舞台艺术表演	1
9月16日	常熟沙家浜镇唐市社区	四进工程演出"家在苏州·德善之城"欢乐社区行	综合舞台艺术表演	1
9月17日	张家港梁丰高级中学	四进工程演出"家在苏州·德善之城"欢乐社区行	综合舞台艺术表演	1
9月19日	太仓沙溪镇胜利村	四进工程演出"家在苏州·德善之城"欢乐社区行	综合舞台艺术表演	1
9月19日	传习所	厅堂版	《扫松》《琴挑》	1
9月20日	太仓浏河镇闸北社区	四进工程演出"家在苏州·德善之城"欢乐社区行	综合舞台艺术表演	1
9月21日	东渚镇文化站	四进工程演出"家在苏州·德善之城"欢乐社区行	综合舞台艺术表演	1
9月24日	传习所	实景版	《游园惊梦》	1
9月26日	张家港实验东渡学校	四进工程演出"家在苏州·德善之城"欢乐社区行	综合舞台艺术表演	1
9月28日	昆山文化艺术中心	折子戏专场	《闹朝扑犬》《剪发卖发》《小宴》	1
10月12日	昆山文化艺术中心	折子戏专场	《亭会》《思凡》《罢宴》	1
10月26日	昆山文化艺术中心	折子戏专场	《见都》《踏伞》《惊梦》	1
10月26日	传习所	实景版	《游园惊梦》	1
11月1日	传习所	实景版	《游园惊梦》	1
11月1日—2日	北京世纪剧院		青春版《牡丹亭》(精华本)	2
11月4日	传习所	实景版	《游园惊梦》	1
11月5日	石家庄人民会堂		青春版《牡丹亭》(精华本)	1
11月9日	昆山文化艺术中心	折子戏专场	《寻梦》《仪剑》《写状》	1
11月9日	西安索菲特大厦大剧院		青春版《牡丹亭》(精华本)	1
11月11日	长沙湖南大剧院		青春版《牡丹亭》(精华本)	1
11月14日—15日	深圳南山文体中心		青春版《牡丹亭》(精华本)	2
11月18日—19日	广州黄花岗剧院		青春版《牡丹亭》(精华本)	2
11月22日	中山文化艺术中心		青春版《牡丹亭》(精华本)	1
11月23日	昆山文化艺术中心	折子戏专场	《闻铃》《痴诉》《琴挑》	1
11月27日	传习所	厅堂版	《挑帘裁衣》	1
11月29日	湖南郴州		《双下山》	1
12月10日—12日	苏州中国昆曲剧院	苏州昆剧院新剧院落成庆演	青春版《牡丹亭》(上、中、下)	3
12月11日	新厅堂	折子戏专场(新剧院落成庆演)		1
12月12日	新厅堂	折子戏专场(新剧院落成庆演)		1
12月13日	新剧场	新剧院落成庆演	《牡丹亭》主演:王芳 石小梅	1
12月14日	苏州昆剧院(中国昆曲剧院)	苏州昆剧院新剧院落成庆演	精华版《长生殿》	1
12月14日	昆山文化艺术中心	折子戏专场		1
12月19日—20日	贵阳市贵州饭店国际会议中心		青春版《牡丹亭》(精华本)	2

续表

时间	地点	活动内容	演出内容	场次
12月23日	新厅堂	折子戏专场（新剧院落成庆演）	《白兔记》	1
12月24日	北京民族文化宫大剧院		青春版《牡丹亭》（精华本）	1
12月28日	昆山文化艺术中心	折子戏专场		1
12月31日	新剧场	（新剧院落成庆演）		1
总计				140

江苏省苏州昆剧院2014年度基本情况一览表

单位名称	江苏省苏州昆剧团		
单位地址	苏州校场桥9号		
团长	蔡少华		
工作经费	万元	经费来源	财政
在编人数	95人	年龄段	A___人, B___人, C___人
院（团）面积	13112m²	演出场次	200场左右

注：A:18—30岁　B:31—50岁　C:51岁以上

永嘉昆剧团

永嘉昆剧团 2014 年度昆曲工作综述

一、加大传统剧目建设力度，促进剧团全面可持续发展

2014年，永嘉昆剧团 2014 年昆曲工作总结如下：

1. 创排文化部立项剧目《牡丹亭》

永嘉昆剧团是昆曲界比较独特的一个剧团。它的艺术特点、演出场所、剧目传承等都有自己鲜明的个性。由于观众欣赏习惯不同等一些原因，在永昆的 60 年团史中一直没有这个剧目的演出和传承。这对于永昆来说一直是一个遗憾！《牡丹亭》是昆曲史上艺术成就集大成者。在今天的青年观众眼里，它更像是昆曲的形象代言剧！那么永昆作为全国七所昆曲专业院团之一，我们既要保持自身独特的艺术特色，同时也要共同承担传承昆曲经典剧目的责任。

永嘉版《牡丹亭》将杜丽娘主要的几折戏串在一起，是以旦角为主。全剧没有几个角色，但剧情很丰富。没有多少道具、布景，遵照传统的戏曲样式，以演员表演为本体，看演听唱，略带景！这虽然不是完整的一个版本，但它每一折都是精挑细选、每个细节都精雕细琢，将昆曲的优雅、细腻表现得淋漓尽致，能使观众细细品味昆曲的大雅之美，回味无穷。这个版本的《牡丹亭》既有传承又有创新。通过《写真》《离魂》这两折中的失传折子的成功，也让永昆认识到在继承传统的问题上，创新从来就不是一个对立面。今天的传统可能是昨日的创新，今天的创新也可能是明日的传统。只有尊重传统、不断创新，才能让昆曲的魅力征服一代代的观众！希望观众们会喜欢我们这个版本的《牡丹亭》。

永昆条件差，局领导以培养青年为主，杜丽娘一角由青年演员由腾腾担纲。永昆深知难度大困难多，但全团上下同共同努力，发扬虚心学刻苦练的精神，用心悟，深入领会前辈艺术家的精华积累，这次首演《牡丹亭》，永昆将其视作是起步，通过实践有所进步，逐渐提高，是永昆这一代青年的使命，让昆曲《牡丹亭》代代相传。

2. 传统昆剧《墙头马上》恢复排练工作

《墙头马上》是元代著名戏曲家白朴的作品，是中国古代经典喜剧。讲述尚书之子裴少俊奉命到洛阳购买花苗，巧遇总管之女李千金。二人一见钟情，私订终身，但为裴少俊之父所不容，后历经坎坷终于夫妻团圆。该剧歌颂了对自由婚姻的追求，虽以爱情为题材，却别具一格。与关汉卿的《拜月亭》、王实甫的《西厢记》、郑光祖的《倩女离魂》合称为"元代四大爱情剧"。该剧目是 2011 年文化厅立项剧目，由于主创人员的任务繁忙、时间冲突等因素，永昆在 3 月份启动恢复排练，经过 4 个月的紧张排练，将近尾声，2015 年元月份对外演出，接受上级审查验收。

二、永昆参加各类重大活动

1. 大戏《张协状元》、10 出折子戏等剧目参加"中国戏曲节 2014"展演活动

永嘉昆剧团应我国香港明辉文娱有限公司的邀请，精心准备戏曲节剧目内容，于 7 月 15 日—21 日组团一行 47 人赴香港文化艺术中心、油麻地戏曲剧院进行昆曲讲座与永嘉昆剧团专场演出等活动。此曲只应天上有，人间哪得几回闻。7 月 19 日晚，持续了 3 天的"中国戏曲节 2014"永嘉昆剧团展演活动在香港油麻地戏曲戏院完美谢幕，全体观众掌声雷动，纷纷献花合影，久久不愿离去。3 天来永嘉昆剧团精彩节目上演，为香港观众献上了一场名副其实的精神文化大餐，使广大市民沉醉于昆曲大雅的一唱三叹之中，为其倾倒折服。

这次演出活动接触层面之高、参与人数之多、社会影响之大，谱写了永嘉昆剧团对外演出的新篇章，是我团继 2003 年、2010 年之后的又一次对外文化艺术交流活动，其规模之大、规格之高，充分展示了永嘉昆剧艺术的风采。这也是永嘉、温州市专业国有剧团首次应邀参加官方主办的香港戏曲节活动，活动意义重大，同时促进了永嘉及温州市艺术的水平提升，积累了一定的对外艺术交流成功经验。

2. 永嘉版《牡丹亭》参加文化部举办的"名家传戏——2014 全国昆曲《牡丹亭》传承汇报演出"活动

根据文化部艺术司的统一部署，于 2014 年 12 月 13 日—26 日在北京举办"名家传戏——2014 全国昆曲《牡丹亭》传承汇报演出"。永嘉版《牡丹亭》于 2014 年 12 月 22 日在北京长安大戏院展演。本次活动永昆参加人员共计 56 人，也是 2014 年重大活动之一。在文化部的统一安排下，全国七大昆曲院团不同版本的《牡丹亭》在北京献演，永嘉昆剧团的《牡丹亭》是第一次排练参加演出的，也是这次活动的一大亮点。

3. 10 月 13 日，文化部副部长董伟在浙江省文化厅

厅长金兴盛以及温州市委常委、中共温州市委宣传部部长胡剑谨和温州市文广新局局长吴东的陪同下，率领文化部艺术司司长诸迪、艺术司副司长吕育忠等，先后来到温州市瓯剧艺术研究院、永嘉昆剧团就地方剧种保护发展工作进行调研。董伟一行调研人员在温州市瓯剧艺术研究院排练厅观看了温州市瓯剧艺术研究院、永嘉昆剧团等的汇报演出。

4. 11月8日下午，永嘉昆剧《荆钗记·见娘》选段在浙江省绍兴市文化中心剧场展演。本次受邀参加展演的均来自全国小戏精品剧目的单位，《荆钗记·见娘》选段是永昆保留特色、原汁原味的特色剧目，也是浙江56个地方剧种的代表之一。由永昆老艺术家林媚媚、吕德明演出，精彩的演出受到组委会的高度好评。

5. 12月3日—5日，全体乐队人员参加"2014全省戏曲音乐演奏汇演"活动，永昆参演曲目获"演奏奖"。

6. 1月9日，中共浙江省委宣传部葛慧君部长来永嘉调研期间，在苍坡古村观看了永昆专场演出，与部分演职员进行了交谈，并听取了永昆团长的工作汇报。3月11日，浙江省群众文化馆副馆长邬勇对浙江省的珍稀剧种"永嘉昆剧"进行调研，邬勇一行人员在温州市非遗中心主任阮静、县文化广电新闻出版局胡佐光的陪同下听取了永昆的工作汇报，随后观看永昆折子戏《见娘》。

三、公益性送戏下乡与景点演出

永昆送戏下乡、楠溪江景点演出累计完成120场，观众达到16万人次，取得了好成绩，受到老百姓的好评。

1. 一台文化大戏与景点演出活动，截至10月底演出场次达到104场。2月10日，永昆携折子戏《断桥》参加温州市文化广电新闻出版局举办的"世界侨联"活动。2月15日，永昆青年演员由腾腾携《佳期》《断桥》参加温州南戏博物馆举办的"曲学名家郑西村先生百年诞辰纪念"活动。3月14日，永嘉县文化礼堂礼仪普及展演市民艺术团在永嘉桥头梨村举行活动，永嘉昆剧团的《婚礼礼仪》《昆剧拜师礼仪》参加演出。剧团每逢周末、重大节假日都在永嘉楠溪江景点演出，已成为永嘉景点的一大特色。

2. 完成《永昆曲谱集成》的出版工作。《永昆曲谱集成》的作者系永嘉昆剧团国家级非遗传承人林天文老先生。他经过五年时间的整理和收集资料，系统地完成了永昆独特音乐表演方面的编撰工作。该书稿在上级部门的支持下于3月份出版。

3. 定期组织非遗培训班，做好非遗传承基地的工作。剧团分别在1月16日、3月18日、4月21日组织全团人员参加培训班学习。于5月8日邀请国家级非遗传承人林天文、林媚媚和省级非遗传承人吕德明等同志参加传承人座谈会，并部署了永昆2014年传承计划。

四、深入开展党的群众路线教育活动

永昆全体人员在局党组的统一安排下，根据实际情况，开展深入学习活动。为此，我们认真抓了各项制度的建设，健全了上班考勤制度、学习制度、工作制度、财务制度等一系列规章制度。

1. 深入开展科学发展观教育活动，牢固树立正确的专业文化发展理念，为传承健康文化、促进可持续发展奠定了坚实的基础。

2. 持之以恒抓好业务技能的学习和培训。定期选派有关人员参加省、市、县各类戏剧培训班学习，拓宽视野，增长才干，促进工作，为行风建设增强内在活力。

3. 4月4日，永嘉昆剧团在大会堂四楼排练厅召开"永昆党的群众路线教育"学习会，温州市文广新局联系群众路线教育点、温州市越剧演艺中心副主任黄燕舞来永嘉昆剧团参加联系学习。

4. 10月20日，在四楼排练厅组织学习习近平主席文艺座谈会精神。

在全体职工的共同努力下，永昆圆满完成了工作任务。但永昆还不放松，而是紧抓当前文化大繁荣、大发展的大好机遇，努力工作、艰苦奋斗、开拓创新，争取使永昆在各方面都再上新台阶。

永嘉昆剧团 2014 年度演出日志

序号	演出时间	地点(剧场)	剧目	主要演员	观众人次	其他(编剧、导演、作曲等)
1	1月9日上午	岩头镇苍坡村	《探庄》《占花魁·湖楼》	王耀祖、杜晓伟、李文义	500	
2	1月9日下午	岩头镇苍坡村	《探庄》《占花魁·湖楼》	王耀祖、杜晓伟、李文义	500	
3	1月11日	岩头镇芙蓉村	《三岔口》《蝴蝶梦·说亲》	王耀祖、肖献志、黄苗苗、李文义	500	
4	1月12日	岩头镇芙蓉村	《孽海记·双下山》《琵琶记·南浦嘱别》	黄苗苗、李文义、南显娟、冯诚彦	500	导演:周志刚 编剧:谭杨湘 作曲:林天文、夏志强
5	1月25日	永嘉县文化中心	《荆钗记·见娘》《荆钗记·拷婢》《玉簪记·秋江》	杜晓伟、金海雷、黄苗苗、杜晓伟、刘汉光、李文义、张胜建	800	
6	2月5日	岩头镇芙蓉村	《玉簪记·秋江》《孽海记·思凡》	黄苗苗、杜晓伟、刘汉光、李文义、张胜建、王耀祖	500	
7	2月9日	岩头镇芙蓉村	《问探》《金印记·投井》《势僧》	肖献志、冯诚彦、杜晓伟、张胜建	500	
8	2月10日	温州大剧院	《白蛇传·断桥》	由腾腾	1000	
9	2月14日	永嘉县文化中心	《张协状元》	由腾腾、林媚媚、王成虎、吕德明、张胜建、刘汉光	800	导演:谢平安 编剧:张烈 作曲:林天文、黄光利
10	2月16日上午	岩头镇苍坡村	《百花公主·百花赠剑》《蝴蝶梦·说亲》	由腾腾、冯诚彦、黄苗苗、李文义	500	
11	2月16日下午	岩头镇苍坡村	《百花公主·百花赠剑》《蝴蝶梦·说亲》	由腾腾、冯诚彦、黄苗苗、李文义	500	
12	2月22日上午	岩头镇苍坡村	《孽海记·双下山》《三岔口》	黄苗苗、李文义、王耀祖、肖献志	500	
13	2月22日下午	岩头镇苍坡村	《孽海记·双下山》《三岔口》	黄苗苗、李文义、王耀祖、肖献志	500	
14	2月23日上午	岩头镇苍坡村	《牡丹亭·游园》《孽海记·思凡》	南显娟、胡曼曼、由腾腾	500	
15	2月23日下午	岩头镇苍坡村	《牡丹亭·游园》《孽海记·思凡》	南显娟、胡曼曼、由腾腾	500	
16	2月25日	岩头镇苍坡村	《玉簪记·秋江》《牡丹亭·游园》《东窗事犯·疯僧扫秦》	杜晓伟、黄苗苗、李文义、张胜建、刘汉光、张胜建、刘汉光	500	
17	3月1日上午	岩头镇苍坡村	《蝴蝶梦·说亲》《十五贯·访鼠》《三岔口》	黄苗苗、李文义、吕德明、李文义、王耀祖、肖献志	500	
18	3月1日下午	岩头镇苍坡村	《说亲》《访鼠》《三岔口》	黄苗苗、李文义、吕德明、李文义、王耀祖、肖献志	500	
19	3月8日上午	岩头镇苍坡村	《势僧》《玉簪记·秋江》《探庄》	张胜建、冯诚彦、杜晓伟、苗苗、王耀祖	500	
20	3月8日下午	岩头镇苍坡村	《势僧》《玉簪记·秋江》《探庄》	张胜建、冯诚彦、杜晓伟、苗苗、王耀祖	500	

续表

序号	演出时间	地点(剧场)	剧目	主要演员	观众人次	其他(编剧、导演、作曲等)
21	3月10日	岩头镇苍坡村	《西楼记·楼会》《琵琶记·扫松》《孽海记·思凡》	南显娟、金海雷、冯诚彦、张胜建、由腾腾	500	
22	3月15日上午	岩头镇苍坡村	《孽海记·思凡》《问探》	由腾腾、王耀祖	500	
23	3月15日下午	岩头镇苍坡村	《孽海记·思凡》《问探》	由腾腾、王耀祖	500	
24	3月16日上午	岩头镇苍坡村	《牡丹亭·游园》《金印记·投井》《占花魁·湖楼》	南显娟、胡曼曼、杜晓伟、李文义	500	
25	3月16日下午	岩头镇苍坡村	《牡丹亭·游园》《金印记·投井》《占花魁·湖楼》	南显娟、胡曼曼、杜晓伟、李文义	500	
26	3月18日上午	岩头镇苍坡村	《蝴蝶梦·说亲》《问探》	黄苗苗、李文义、肖献志、冯诚彦	500	
27	3月18日下午	岩头镇苍坡村	《蝴蝶梦·说亲》《问探》	黄苗苗、李文义、肖献志、冯诚彦	500	
28	3月19日上午	岩头镇苍坡村	《西楼记·楼会》《琵琶记·扫松》	南显娟、金海雷、冯诚彦、张胜建	500	
29	3月19日下午	岩头镇苍坡村	《西楼记·楼会》《琵琶记·扫松》	南显娟、金海雷、冯诚彦、张胜建	500	
30	3月30日上午	岩头镇苍坡村	《孽海记·思凡》《琵琶记·描容别坟》《落店·偷鸡》	由腾腾、南显娟、刘汉光、邹伟光、冯诚彦、王耀祖、肖献志	500	
31	3月30日下午	岩头镇苍坡村	《孽海记·思凡》《琵琶记·描容别坟》《落店·偷鸡》	由腾腾、南显娟、刘汉光、邹伟光、冯诚彦、王耀祖、肖献志	500	
32	4月2日	岩头镇芙蓉村	《三岔口》《琵琶记·扫松》《牡丹亭·游园》	王耀祖、肖献志、冯诚彦、张胜建、南显娟、胡曼曼	500	
33	4月5日上午	岩头镇苍坡村	《挡马》《白兔记·出猎》	由腾腾、肖献志、由腾腾、孙永会	500	
34	4月5日下午	岩头镇苍坡村	《挡马》《白兔记·出猎》	由腾腾、肖献志、由腾腾、孙永会	500	
35	4月12日上午	岩头镇苍坡村	《三岔口》《琵琶记·吃饭、吃糠》	王耀祖、南显娟、张胜建、冯诚彦	500	
36	4月12日下午	岩头镇苍坡村	《三岔口》《琵琶记·吃饭、吃糠》	王耀祖、南显娟、张胜建、冯诚彦	500	
37	4月13日上午	岩头镇苍坡村	《琵琶记·扫松》《孽海记·双下山》《小商河》	张胜建、冯诚彦、黄苗苗、李文义、刘汉光、王耀祖	500	
38	4月13日下午	岩头镇苍坡村	《琵琶记·扫松》《孽海记·双下山》《小商河》	张胜建、冯诚彦、黄苗苗、李文义、刘汉光、王耀祖	500	
39	4月20日上午	岩头镇苍坡村	《孽海记·双下山》《琵琶记·吃饭、吃糠》	黄苗苗、李文义、南显娟、张胜建、冯诚彦	500	
40	4月20日下午	岩头镇苍坡村	《孽海记·双下山》《琵琶记·吃饭、吃糠》	黄苗苗、李文义、南显娟、张胜建、冯诚彦	500	
41	5月1日上午	岩头镇苍坡村	《三请樊梨花·一请、二请、三请》《孽海记·双下山》	由腾腾、金海雷、南显娟、肖献志、黄苗苗、李文义	600	

续表

序号	演出时间	地点(剧场)	剧目	主要演员	观众人次	其他(编剧、导演、作曲等)
42	5月1日下午	岩头镇苍坡村	《三请樊梨花·一请、二请、三请》《荤海记·双下山》	由腾腾、金海雷、南显娟、肖献志、黄苗苗、李文义	600	
43	5月2日上午	岩头镇苍坡村	《琵琶记·南浦嘱别》《红梨记·亭会》《百花公主·花亭赠剑》	冯诚彦、南显娟、金海雷、由腾腾、冯诚彦	600	
44	5月2日下午	岩头镇苍坡村	《琵琶记·南浦嘱别》《红梨记·亭会》《百花公主·花亭赠剑》	冯诚彦、南显娟、金海雷、由腾腾、冯诚彦	600	
45	5月3日上午	岩头镇苍坡村	《问探》《钗钏记·相约、相骂》《琵琶记·吃饭、吃糠》	肖献志、冯诚彦、由腾腾、金海雷、南显娟、张胜建、冯诚彦	600	
46	5月3日上午	岩头镇苍坡村	《问探》《钗钏记·相约、相骂》《琵琶记·吃饭、吃糠》	肖献志、冯诚彦、由腾腾、金海雷、南显娟、张胜建、冯诚彦	600	
47	5月5日	岩头镇苍坡村	《东窗事犯·疯僧扫秦》《探庄》	张胜建、冯诚彦、王耀祖	500	
48	5月10日上午	岩头镇苍坡村	《东窗事犯·疯僧扫秦》《探庄》	张胜建、冯诚彦、王耀祖	500	
49	5月10日下午	岩头镇苍坡村	《东窗事犯·疯僧扫秦》《探庄》	张胜建、冯诚彦、王耀祖	500	
50	5月11日上午	岩头镇苍坡村	《琵琶记·赏荷》《水浒记·借茶》	由腾腾、冯诚彦、胡曼曼、李文义	500	
51	5月11日上午	岩头镇苍坡村	《琵琶记·赏荷》《水浒记·借茶》	由腾腾、冯诚彦、胡曼曼、李文义	500	
52	5月17日上午	岩头镇苍坡村	《说亲》《问探》《拾画》	黄苗苗、肖献志、杜晓伟	500	
53	5月17日下午	岩头镇苍坡村	《蝴蝶梦·说亲》《问探》《牡丹亭·拾画》	黄苗苗、李文义、肖献志、冯诚彦、杜晓伟	500	
54	5月18日上午	岩头镇苍坡村	《折桂记·牲祭》《金印记·勤读》	孙永会、杜晓伟	500	
55	5月18日下午	岩头镇苍坡村	《折桂记·牲祭》《金印记·勤读》	孙永会、杜晓伟	500	
56	5月24日上午	岩头镇苍坡村	《牡丹亭·游园》《占花魁·湖楼》	南显娟、胡曼曼、杜晓伟、李文义	500	
57	5月24日下午	岩头镇苍坡村	《牡丹亭·游园》《占花魁·湖楼》	南显娟、胡曼曼、杜晓伟、李文义	500	
58	5月25日上午	岩头镇苍坡村	《势僧》《玉簪记·秋江》	张胜建、冯诚彦、杜晓伟、黄苗苗、李文义、刘汉光	500	
59	5月25日下午	岩头镇苍坡村	《势僧》《玉簪记·秋江》	张胜建、冯诚彦、杜晓伟、黄苗苗、李文义、刘汉光	500	
60	5月26日	岩头镇苍坡村	《金印记·勤读》《蝴蝶梦·说亲》	杜晓伟、黄苗苗、李文义	500	
61	5月28日晚上	永嘉县文化中心	《张协状元》	由腾腾、林媚媚、王成虎、吕德明、张胜建、刘汉光	800	编剧:张烈 导演:谢平安、张铭荣 作曲:林天文、黄光利 配器:周雪华

续表

序号	演出时间	地点(剧场)	剧目	主要演员	观众人次	其他(编剧、导演、作曲等)
62	5月29日下午	永嘉县文化中心	《琵琶记·吃饭、吃糠》《佳期》《描容别坟》《钗钏记·相约、相骂》《秋江》	刘文华、张胜建、刘汉光、南显娟、由腾腾、刘玲弟、金海雷、杜晓伟、黄苗苗、李文义、吕德明	800	
63	5月29日晚上	永嘉县文化中心	《拷婢》《见娘》《牲祭》《单刀》	冯诚彦、南显娟、由腾腾、黄宗生、林媚媚、吕德明、刘文华、张玲弟	800	
64	5月31日上午	岩头镇苍坡村	《钗钏记·相约、相骂》《探庄》	由腾腾、金海雷、王耀祖	500	
65	5月31日下午	岩头镇苍坡村	《钗钏记·相约、相骂》《探庄》	由腾腾、金海雷、王耀祖	500	
66	6月1日上午	岩头镇苍坡村	《琵琶记·吃饭、吃糠》《西楼记·楼会》	南显娟、张胜建、冯诚彦、金海雷	500	
67	6月1日下午	岩头镇苍坡村	《琵琶记·吃饭、吃糠》《西楼记·楼会》	南显娟、张胜建、冯诚彦、金海雷	500	
68	6月7日上午	岩头镇苍坡村	《挡马》《白蛇传·断桥》	由腾腾、肖献志、杜晓伟、胡曼曼	500	
69	6月7日上午	岩头镇苍坡村	《挡马》《白蛇传·断桥》	由腾腾、肖献志、杜晓伟、胡曼曼	500	
70	6月8日上午	岩头镇苍坡村	《牡丹亭·游园》《占花魁·湖楼》	南显娟、胡玲琼、杜晓伟、李文义	500	
71	6月8日上午	岩头镇苍坡村	《牡丹亭·游园》《占花魁·湖楼》	南显娟、胡玲琼、杜晓伟、李文义	500	
72	6月9日上午	岩头镇苍坡村	《牡丹亭·游园》《西厢记·佳期》	南显娟、胡玲琼、杜晓伟、由腾腾	500	
73	6月9日下午	岩头镇苍坡村	《牡丹亭·游园》《西厢记·佳期》	南显娟、胡玲琼、杜晓伟、由腾腾	500	
74	6月11日上午	桥下镇茗岙社区	《三岔口》《琵琶记·扫松》《落店·偷鸡》《琵琶记·描容别坟》	王耀祖、肖献志、冯诚彦、张胜建、邹伟光、南显娟、刘汉光	500	
75	6月11日下午	桥下镇茗岙社区	《三岔口》《琵琶记·扫松》《落店·偷鸡》《琵琶记·描容别坟》	王耀祖、肖献志、冯诚彦、张胜建、邹伟光、南显娟、刘汉光	500	
76	6月12日	永康市	《琵琶记·吃饭》	南显娟、张胜建、冯诚彦	700	
77	6月13日	温州市世纪广场	《琵琶记·吃饭》	南显娟、张胜建、冯诚彦	1200	
78	6月14日上午	岩头镇苍坡村	《荆钗记·见娘》《落店·偷鸡》	冯诚彦、杜晓伟、邹伟光、王耀祖	500	
79	6月14日下午	岩头镇苍坡村	《荆钗记·见娘》《落店·偷鸡》	冯诚彦、杜晓伟、邹伟光、王耀祖	500	
80	6月15日上午	岩头镇苍坡村	《琵琶记·描容别坟》《三岔口》	南显娟、刘汉光、王耀祖、肖献志	500	
81	6月15日下午	岩头镇苍坡村	《琵琶记·描容别坟》《三岔口》	南显娟、刘汉光、王耀祖、肖献志	500	
82	6月29日上午	岩头镇苍坡村	《蝴蝶梦·说亲》《百花公主·花亭赠剑》	黄苗苗、李文义、由腾腾、冯诚彦	500	
83	6月29日下午	岩头镇苍坡村	《蝴蝶梦·说亲》《百花公主·花亭赠剑》	黄苗苗、李文义、由腾腾、冯诚彦	500	

续表

序号	演出时间	地点(剧场)	剧目	主要演员	观众人次	其他(编剧、导演、作曲等)
84	7月1日上午	岩头镇苍坡村	《琵琶记·描容别坟》《挡马》	南显娟、刘汉光、由腾腾、肖献志	500	
85	7月1日下午	岩头镇苍坡村	《琵琶记·描容别坟》《挡马》	南显娟、刘汉光、由腾腾、肖献志	500	
86	7月2日上午	岩头镇苍坡村	《占花魁·湖楼》《白蛇传·游湖》	杜晓伟、李文义、黄苗苗、胡曼曼、金海雷	500	
87	7月2日下午	岩头镇苍坡村	《占花魁·湖楼》《白蛇传·游湖》	杜晓伟、李文义、黄苗苗、胡曼曼、金海雷	500	
88	7月5日上午	岩头镇苍坡村	《蝴蝶梦·说亲》《占花魁·湖楼》《东窗事犯·疯僧扫秦》	黄苗苗、李文义、杜晓伟、张胜建、刘汉光	500	
89	7月5日下午	岩头镇苍坡村	《蝴蝶梦·说亲》《占花魁·湖楼》《东窗事犯·疯僧扫秦》	黄苗苗、李文义、杜晓伟、张胜建、刘汉光	500	
90	7月17日	香港油麻地剧院	《张协状元》	由腾腾、林媚媚、王成虎、吕德明、张胜建、刘汉光	800	编剧:张烈 导演:谢平安、张铭荣 作曲:林天文、黄光利 配器:周雪华
91	7月18日	香港油麻地剧院	《孽海记·思凡》《琵琶记·描容别坟》《琵琶记·吃饭、吃糠》《西厢记·佳期》《孽海记·秋江》	由腾腾、刘文华、张玲弟、张胜建、冯诚彦、杜晓伟、南显娟、黄苗苗、李文义、刘汉光、吕德明	800	
92	7月19日	香港油麻地剧院	《荆钗记·见娘》《荆钗记·拷婢》《折桂记·牲祭》《单刀赴会》	林媚媚、黄宗生、吕德明、冯诚彦、南显娟、由腾腾、刘文华、张玲弟	800	
93	7月26日上午	岩头镇苍坡村	《牡丹亭·游园》《西厢记·佳期》	南显娟、胡玲群、由腾腾、杜晓伟	500	
94	7月26日下午	岩头镇苍坡村	《牡丹亭·游园》《西厢记·佳期》	南显娟、胡玲群、由腾腾、杜晓伟	500	
95	7月27日上午	岩头镇苍坡村	《落店·偷鸡》《十五贯·访鼠测字》	邹伟光、王耀祖、冯诚彦、肖献志、吕德明、李文义	500	
96	7月27日下午	岩头镇苍坡村	《落店·偷鸡》《十五贯·访鼠测字》	邹伟光、王耀祖、冯诚彦、肖献志、吕德明、李文义	500	
97	7月30日	温州市东南剧院	《东窗事犯·疯僧扫秦》《孽海记·单下山》《落店·偷鸡》《牡丹亭·惊梦》《小商河》《蝴蝶梦·说亲》《钟馗嫁妹》《孽海记·思凡》《长生殿·酒楼》《单刀赴会》	张胜建、刘汉光、李文义、邹伟光、王耀祖、冯诚彦、肖献志、南显娟、黄苗苗、由腾腾、张玲弟	700	
98	7月31日	温州市东南剧院	《落店·偷鸡》《牡丹亭·惊梦》	邹伟光、南显娟	700	
99	8月2日上午	岩头镇苍坡村	《孽海记·单下山》《东窗事犯·疯僧扫秦》《牡丹亭·惊梦》	李文义、刘汉光、张胜建、南显娟	500	

续表

序号	演出时间	地点(剧场)	剧目	主要演员	观众人次	其他(编剧、导演、作曲等)
100	8月2日上午	岩头镇苍坡村	《单下山》《疯僧扫秦》《牡丹亭·惊梦》	李文义、刘汉光、张胜建、南显娟	500	
101	8月3日上午	岩头镇苍坡村	《孽海记·思凡》《单刀赴会》《小商河》	由腾腾、李文义、张玲弟、刘汉光、王耀祖	500	
102	8月3日下午	岩头镇苍坡村	《孽海记·思凡》《单刀赴会》《小商河》	由腾腾、李文义、张玲弟、刘汉光、王耀祖	500	
103	8月8日	永嘉县文化中心	《牡丹亭》	由腾腾、杜晓伟	1000	
104	8月9日	永嘉县文化中心	《牡丹亭》	由腾腾、杜晓伟	1000	
105	8月11日上午	岩头镇苍坡村	《酒楼》《落店·偷鸡》《孽海记·单下山》	冯诚彦、张胜建、邹伟光、王耀祖、李文义	500	
106	8月11日下午	岩头镇苍坡村	《酒楼》《落店·偷鸡》《孽海记·单下山》	冯诚彦、张胜建、邹伟光、王耀祖、李文义	500	
107	8月13日	岩头镇苍坡村	《东窗事犯·疯僧扫秦》《西厢记·佳期》《蝴蝶梦·说亲》	张胜建、刘汉光、南显娟、由腾腾、杜晓伟、黄苗苗、李文义	500	
108	8月16日上午	岩头镇苍坡村	《西厢记·佳期》《荆钗记·见娘》《玉簪记·秋江》	杜晓伟、南显娟、由腾腾、金海雷、黄苗苗、张胜建、刘汉光、李文义	500	
109	8月16日下午	岩头镇苍坡村	《佳期》《见娘》《秋江》	杜晓伟、南显娟、由腾腾、黄苗苗	500	
110	8月17日上午	岩头镇苍坡村	《水浒记·借茶》《钗钏记·相约、相骂》《牡丹亭·游园》	李文义、胡曼曼、由腾腾、金海雷、南显娟、胡玲群	500	
111	8月17日下午	岩头镇苍坡村	《水浒记·借茶》《钗钏记·相约、相骂》《牡丹亭·游园》	李文义、胡曼曼、由腾腾、金海雷、南显娟、胡玲群	500	
112	9月4日	浙江创意园区	《牡丹亭·游园》	南显娟、胡玲群	700	
113	9月6日上午	岩头镇苍坡村	《琵琶记·吃饭、吃糠》《孽海记·双下山》《西厢记·佳期》	南显娟、张胜建、冯诚彦、黄苗苗、李文义、杜晓伟、由腾腾	500	
114	9月6日上午	岩头镇苍坡村	《琵琶记·吃饭、吃糠》《孽海记·双下山》《西厢记·佳期》	南显娟、张胜建、冯诚彦、黄苗苗、李文义、杜晓伟、由腾腾	500	
115	9月7日上午	岩头镇苍坡村	《东窗事犯·疯僧扫秦》《三岔口》《探庄》	张胜建、刘汉光、王耀祖、肖献志	500	
116	9月7日下午	岩头镇苍坡村	《东窗事犯·疯僧扫秦》《三岔口》《探庄》	张胜建、刘汉光、王耀祖、肖献志	500	
117	9月14日上午	岩头镇苍坡村	《牡丹亭·游园》《蝴蝶梦·说亲》《孽海记·单下山》	南显娟、胡玲群、黄苗苗、李文义	500	
118	9月14日下午	岩头镇苍坡村	《牡丹亭·游园》《蝴蝶梦·说亲》《孽海记·单下山》	南显娟、胡玲群、黄苗苗、李文义	500	
119	9月20日上午	岩头镇苍坡村	《玉簪记·秋江》《荆钗记·拷婢》《琵琶记·扫松》	杜晓伟、黄苗苗、李文义、刘汉光、南显娟、冯诚彦、由腾腾、张胜建	500	
120	9月20日上午	岩头镇苍坡村	《玉簪记·秋江》《荆钗记·拷婢》《琵琶记·扫松》	杜晓伟、黄苗苗、李文义、刘汉光、南显娟、冯诚彦、由腾腾、张胜建	500	

续表

序号	演出时间	地点(剧场)	剧目	主要演员	观众人次	其他(编剧、导演、作曲等)
121	9月21日上午	岩头镇苍坡村	《占花魁·湖楼》《问探》《白蛇传·断桥》	杜晓伟、李文义、王耀祖、由腾腾、金海雷	500	
122	9月21日下午	岩头镇苍坡村	《占花魁·湖楼》《问探》《白蛇传·断桥》	杜晓伟、李文义、王耀祖、由腾腾、金海雷	500	
123	10月1日上午	岩头镇苍坡村	《三岔口》《东窗事犯·疯僧扫秦》《西厢记·佳期》	王耀祖、肖献志、张胜建、刘汉光、杜晓伟、南显娟、由腾腾	500	
124	10月1日下午	岩头镇苍坡村	《三岔口》《东窗事犯·疯僧扫秦》《西厢记·佳期》	王耀祖、肖献志、张胜建、刘汉光、杜晓伟、南显娟、由腾腾	500	
125	10月2日上午	岩头镇苍坡村	《蝴蝶梦·说亲》《占花魁·湖楼》《百花公主·花亭赠剑》	黄苗苗、李文义、杜晓伟、由腾腾、冯诚彦	500	
126	10月2日下午	岩头镇苍坡村	《蝴蝶梦·说亲》《占花魁·湖楼》《百花公主·花亭赠剑》	黄苗苗、李文义、杜晓伟、由腾腾、冯诚彦	500	
127	10月3日上午	岩头镇苍坡村	《玉簪记·秋江》《十五贯·访鼠测字》《琵琶记·扫松》	杜晓伟、黄苗苗、李文义、吕德明、刘汉光、张胜建、冯诚彦	500	
128	10月3日下午	岩头镇苍坡村	《玉簪记·秋江》《十五贯·访鼠测字》《琵琶记·扫松》	杜晓伟、黄苗苗、李文义、吕德明、刘汉光、张胜建、冯诚彦	500	
129	10月4日上午	岩头镇苍坡村	《三岔口》《西厢记·佳期》《玉簪记·秋江》	王耀祖、肖献志、杜晓伟、南显娟、由腾腾、黄苗苗、李文义、吕德明、刘汉光	500	
130	10月4日下午	岩头镇苍坡村	《三岔口》《西厢记·佳期》《玉簪记·秋江》	王耀祖、肖献志、杜晓伟、南显娟、由腾腾、黄苗苗、李文义、吕德明、刘汉光	500	
131	10月11日上午	岩头镇苍坡村	《西厢记·佳期》《玉簪记·秋江》	杜晓伟、南显娟、由腾腾、黄苗苗、李文义、张胜建、刘汉光	500	
132	10月11日下午	岩头镇苍坡村	《西厢记·佳期》《玉簪记·秋江》	杜晓伟、南显娟、由腾腾、黄苗苗、李文义、张胜建、刘汉光	500	
133	10月24日	岩头镇丽水街	《荆海记·双下山》《三岔口》	黄苗苗、李文义、王耀祖、肖献志	500	
134	11月8日	绍兴市文化中心	《荆钗记·见娘》	林媚媚、黄宗生、吕德明	1000	
135	11月21日	沙头镇泰石村	《南浦》《湖楼》	南显娟、冯诚彦、杜晓伟、李文义	500	
136	11月25日	上海温州商会	《牡丹亭·寻梦》	由腾腾	1000	
137	11月26日	湖南省昆剧团	《蝴蝶梦·说亲》	黄苗苗、李文义	800	
138	11月30日	温州市人民大会堂	《牡丹亭·寻梦》	由腾腾	500	
139	12月10日	岩头镇苍坡村	《琵琶记·吃糠》	南显娟、张胜建、冯诚彦	500	
140	12月11日	永嘉县文化中心	《张协状元·游街》	冯诚彦、由腾腾、张胜建、刘汉光、肖献志	800	
141	12月22日	北京长安大戏院	《牡丹亭》	由腾腾、杜晓伟、杨寒	800	导演:范敬信 艺术总监、主教老师:胡锦芳 配音、配器:周雪华

永嘉昆剧团 2014 年度基本情况一览表

单位名称	永嘉昆剧团（浙江永嘉昆曲传习所）		
单位地址	永嘉县上塘镇54号		
团长	张胜建		
工作经费	340万元	经费来源	全额拨款
在编人数	31人	年龄段	A _7_ 人,B _22_ 人,C _2_ 人
院(团)面积	无 m²	演出场次	141场

注：A:18—30岁　B:31—50岁　C:51岁以上

台湾昆剧团

兰庭昆剧团 2014 年度昆曲工作综述

专题演出

• **台积电书法篆刻比赛颁奖典礼演出**

演出时间：2014 年 3 月 22 日

演出地点：中正纪念堂

台积电文教基金会自 2009 年起与《中国时报》人间副刊携手举办"台积电青年书法暨篆刻大赏"，为青年朋友构筑一个书篆艺术的交流平台，借以唤醒台湾地区社会对中华文字与书法艺术的重视。如今此项大赏已举办 6 年！台积电文教基金会为增添此项艺术比赛之丰富性，在今年 3 月的颁奖大典上，特邀兰庭昆剧团团长王志萍于典礼中做昆腔演唱与身段表演，借以让与会嘉宾与得奖青年艺术家有机会聆赏"人类口述与非物质文化遗产"昆剧的演出，同时也让昆腔的声韵带动满室书法篆刻之美，达到美感教育交融的目的。

• **曲韵兰庭——启明图书馆 2014 昆曲音乐会**

演出时间：2014 年 4 月 27 日

演出地点：台北市立图书馆启明分馆音乐厅

结合 2014 上半年"昆剧小生唱腔及身段研习"课程，将昆曲推广研习的成果，集结研习学员、专业演员、资深曲家、乐师、驻团艺术家，借由音乐会之展演方式，向社区大众展现昆曲艺术的声情之美，让一般不曾走进剧场的社区大众及视障朋友们，借本届音乐会与昆曲艺术做面对面的接触。本届昆曲音乐会阵容坚强，演出水准极为精致与专业，显示兰庭昆剧团举办启明音乐会以来，带动昆曲艺术走进社区的活动已从推广走向细腻的赏析。此举将使参与活动的民众进一步了解并喜爱昆剧，进入昆曲悠远流长的表演艺术世界，从而达到推广传统戏曲的活动目的。由于先前 6 次的启明图书馆昆曲音乐会举办得相当成功，除了与社区民众及各界曲友等"明眼人"的交流外，也提供了视障朋友走进昆曲艺术的有声资源，"曲韵兰庭——启明图书馆昆曲音乐会"已成为台北地区相当具有特色与令人期待的艺文推广活动。今年来自湘昆的嘉宾的现场演出更使得活动多彩多姿。

此外，本活动仍将在现场同步进行高音质录音，做一完整活动记录，以便纳入启明图书馆有声书馆藏，为视障族群提供永续性、优良的昆曲推广教材。

一、《牡丹亭·寻梦》【忒忒令】【品令】【二犯六么令】 曲牌音乐欣赏

二、《牡丹亭·写真》【雁过声】【倾杯序】 旦\王志萍 演唱

三、《牡丹亭·离魂》【集贤宾】 旦\林祖诚 演唱

四、《牡丹亭·幽媾》【耍鲍老】 旦\刘珈后 演唱

五、《牡丹亭·幽媾》【滴滴金】 生\温宇航 演唱

六、《牧羊记·望乡》【谒金门】【前腔】【沉醉东风】 生\邹慈爱 演唱

七、《牧羊记·望乡》【园林好】【前腔】【江儿水】【川拨棹】 生\温宇航 演唱

• **2014 年度大戏《又见百变昆生》——经典折子戏选粹**

演出时间：2014 年 10 月 3 日、4 日（共 2 场）

演出地点：台北市政府亲子剧场

此次从数个昆剧经典剧本中选出 10 折戏组合成两场昆生专场，推出全新剧码，和之前 2008 年《兰庭六记》系列之一"百变昆生"的演出绝无重复！此次 2014 年全新制作《又见百变昆生》——经典折子戏选粹，除以昆生为表演主轴外，更加重其他行当如旦角、净角、末角与丑角的演出互动，以期能更完整地呈现昆剧一梁四柱的行当之美！

本次《又见百变昆生》——经典折子戏选粹，除常见之巾生戏外，特地挑选多出面貌不同的"昆生"折子戏，以呈现昆生的丰富面貌；演出内容涵盖巾生、穷生、雉尾生、小官生等家门，多元呈现昆曲表演艺术对于人物刻画的细腻精准。其中《牧羊记·望乡》《牡丹亭·幽媾》身段表演是荣誉驻团艺术家温宇航老师的个人创作，此次整理复原的袖珍小全本《金不换》，则是沿循北昆白云生老先生、满乐民先生的路数，不同于台湾地区观众所熟见的南昆演法，都是两岸三地首见的精彩演出！

坚强的演出阵容加上丰富饱满的精彩剧目，兰庭的理想是透过现代人的眼光与审美观，再现传统精致的昆剧艺术精华，带领更多观众走进昆剧的美丽园地。

演出剧目：《连环记·梳妆掷戟》《西厢记·游殿》《绣襦记·莲花》《牧羊记·望乡》《牡丹亭·幽媾》《长生殿·弹词》、袖珍小全本《金不换》中《投河》《守岁》

《侍酒》《团圆》等经典折子。

媒体推广

为了向广大民众推广优质的昆剧演出以及宣传兰庭年度大戏《又见百变昆生》——经典折子戏选粹，剧团特别联系几次媒体采访以做昆剧推广及宣传，媒体采访场次如下：

1. 7日—9日王志萍团长及演员温宇航受邀至汉声、复兴、正声、警察、台北、佳音及NEWS98广播电台专访，分享兰庭《又见百变昆生》的制作及演出。

2. 9月28日《青年日报》刊载《〈又见百变昆生〉7经典剧飨戏迷》专文（记者黄朝琴撰文）

专业研习 & 推广课程

- **昆剧专业团员培训计划**

时间：2014年8月—10月

地点：兰庭艺响空间、国光剧团小排练室

借此培训新一代专业昆剧演员为目标，期许能以更专业的角度传承昆剧表演艺术，也促进了省内专业昆剧演员之养成，更带动台湾地区昆坛表演素质专业化，培训优质的演员阵容以促进更精致的节目制作。配合年度大戏的排练与教学，用"以戏带工"模式全方位加强团员之昆剧身段、唱腔训练，使其稳扎稳打地进入昆曲表演艺术的另一境界。

此次由温宇航老师担任主排教道团员，其中《西厢记·游殿》传递了上海昆剧团张铭荣老师的路子、《绣襦记·莲花》为王泰琪老师的路子、《长生殿·弹词》为计镇华老师的路子，而《金不换》则为白云生老师北派风格，除了温宇航老师教授外，特邀名末邹慈爱老师演出，与团员借"以戏代工"方式教学相长。参与团员有：旦角——朱安丽、王耀星、杨莉娟、陈长燕、刘珈后、蒋孟纯、凌嘉临、黄若琳；净角——黄毅勇、李青锋；末：邹慈爱；丑：陈利昌、王逸蛟、陈元鸿等。团员们无不受益良多，借助演出学戏与传承达到团员专业素质的提升。

此次剧目虽以生角为主，但整合了各行当的表演，对演出成效的提高作用非常卓著。

- **昆剧小生唱腔及身段研习课程**

时间：2014年1月17日—4月27日（五）19:00—21:30

地点：兰庭艺响空间

兰庭秉持过去办理研习课程的理念，更进一步地设计新颖并具吸引力的活动内容。本计划沿袭往年兰庭的传承理念，开设2014年昆剧小生唱腔及身段研习课程，从昆曲声腔、念白及唱曲等方面，配合经典昆剧名曲赏析，使学员进一步学习昆剧（传统戏曲）之手、眼、身、法、步等基本身段；更有融入剧情的身段组合综合训练，将昆剧的舞台肢体表演技巧，通过"以戏带工"的模式，为学员——剖析，使得无论是有基础的学员，抑或是昆曲的初学者，都能在专业师资的讲解下，稳扎稳打地进入昆曲的表演艺术世界。并依课程内容与上课形式分为昆剧小生唱腔及身段形体训练两部分，具体以《牧羊记·望乡》的精彩表演为主要教学内容。本次另策划安排了正式的"昆曲音乐会"，特别邀请专业昆剧演员与学员共同演出，让业余的学员将认真学习的成果展现出来，并通过实地观摩专业演员之表演技巧，走进昆剧表演艺术的世界。

一、《牧羊记·望乡》

【谒金门】【忒忒令】【前腔】【沉醉东风】【前腔】

【园林好】【前腔】【江儿水】【前腔】【川拨棹】【前腔】

【尾声】【画眉序】【前腔】【铧锹儿】【前腔】

二、小生基础身段组合

- **《昆曲小学堂》——认识昆曲**

时间：2014年5月2日—5月30日（五）19:00—21:30

地点：兰庭艺响空间

此次新开设的为期4周的《昆曲小学堂》——认识昆曲课程，在带领学员识谱演唱外，并试着从古词谱与现代简记曲谱去比较和分析曲词结构，同时教授昆曲发音、声韵学相关知识。前几周教授了昆曲与现代歌曲的差异和曲律内容及律的源泉，借由分析词谱及曲律分析昆曲与现代歌曲的差异，相同曲牌的结构研析板眼、与现代简谱的小节进行相对应的练习，后两周同学与老师一同划分曲词格律，并认识昆曲的各式曲谱差异。

艺术推广讲座

兰庭以推广昆曲艺术教育为职志，曾应邀至台湾省内的各大专院校、社区大学、文艺社团、高中、"国中"甚至"国小"，举办各式不同类型的昆曲讲座。创团至今10年来已举办数十场昆曲讲座与研习课程，举办各式不同类型的昆曲讲座及推广活动，估计参与观众达两万人以上！

昆剧舞台人物的角色分类与其表演形式美有着密不可分的关系，生、旦、净、末、丑各行当有其独特的表演规范与审美要求，尤其以最受观众喜爱的生行为例，还可细分出许多细腻的家门分野，如生行中的巾生、穷生、

大冠生、小冠生、雉尾生、娃娃生等。剧作家从人物的出身背景、性格、年龄及其遭遇与命运等方面刻画人物，表演艺术家则以唱腔、宾白、身段（手、眼、身、步法的表演程式）等舞台技巧塑造这些角色。讲座借由讲师的逗趣解说，并结合演员的现身说法、示范演出，从精彩的唱念做打的表演菁华中，引导观众认识昆生中各家门之表演之美。

讲座提纲：
1. 百变昆生家门的介绍（巾生、穷生、大冠生、小冠生、雉尾生、娃娃生等）
2. 从人物走进故事；
3. 从角色分析到人物塑造
4. 昆生经典片段示范演出

如：《长生殿·定情赐盒》或《牧羊记·望乡》或《牡丹亭》〈冥誓〉〈还魂〉或《白兔记》〈产子〉〈出猎回猎〉或《紫钗记》〈折柳〉〈阳关〉……

举办过的讲座场次：

时间	讲题	地点	参与人数
3月13日	《牡丹亭·游园》示范讲座（教师研习）	文德女中	约20人
4月23日	昆旦的千种风情	台北大学	约150人
5月6日	杜丽娘的红尘心事	台北大学	约50人
5月20日	原来姹紫嫣红开遍——昆曲艺术入门	东门长老教会	约300人
8月30日	天意注定与人意追寻的爱情辩证——谈《玉簪记》的改编与表演（李惠绵教授主讲，兰庭示范）	"国家图书馆"	约300人（不含网路直播观赏人数）
9月13日	百变昆生之表演菁华	台北书院	约60人
9月19日	百变昆生之表演菁华	复兴高中	约80人
9月29日	百变昆生之表演菁华	台北艺术大学	约60人
9月29日	百变昆生之表演菁华	东吴大学	约45人
10月21日	昆旦的千种风情	东海大学	约80人
12月1日	百变昆生之表演菁华	台湾艺术大学	约35人

交流活动

- **江苏省昆山市文化局及旅游局来台交流**

时间：2014年5月9日

地点与内容：

昆山市旅游局在台北市圆山大饭店举办两岸文化旅游交流会。交流会以经贸为基础、文化为纽带、活动为载体，充分展示"昆山——一个有戏的地方"在宝岛台湾的品牌影响力和知名度。昆山人说他们是"昆曲的故乡、丝竹的摇篮"，因此到台湾省来，他们特别邀请台湾省最负盛名的专业昆剧团——兰庭昆剧团为他们演出！兰庭昆剧团及台北剧乐团受邀于圆山大饭店共同演出江南丝竹《昆曲神韵》《梅花三弄》《阳明春晓》和昆剧《长生殿·小宴》。台湾地区东森新闻、《中国时报》、旅奇周刊等媒体都对活动进行了全方位的报道。

- **观摩志莲净苑：昆剧《无怨道》（全本）**

时间：2014年10月31日

地点：香港·志莲净苑中心礼堂

兰庭昆剧团团长王志萍受邀前往香港志莲净苑中心礼堂观摩昆剧《无怨道》（全本），并报告心得和提出建言。此剧以遇苦无怨的精神为主旨，彰显人伦情义的可贵，寓意深远，并符合昆剧的传统美学，令此剧的演绎艺术性和教育性兼具。寓意高远，发人深省。剧情处处透着宽恕待人与和平共融的普世价值，将佛教慈悲的超越精神发挥无遗，阐述唯有无怨无嗔才是彻底解脱烦恼的出路。

兰庭昆剧团 2014 年度演出日志

序号	演出时间	地点、剧场	剧目	主要演员	观众人次	其他(编剧、导演、作曲等)
1	3月22日	台北中正纪念堂	台积电书法篆刻比赛颁奖典礼演出《牡丹亭·游园》【皂罗袍】	王志萍	450	艺术总监&制作人:王志萍 音乐统筹&笛:萧本耀 武场&司鼓:吴承翰
2	4月27日	台北台北市立图书馆启明分馆	曲韵兰庭——启明图书馆2014昆曲音乐会	温宇航、王志萍、邹慈爱、刘珈后、林祖诚	150	艺术总监&制作人:王志萍 音乐统筹&笛:萧本耀 武场&司鼓:吴承翰
3	5月9日	台北圆山大饭店敦睦厅	《长生殿·小宴》	黄国钦、朱安丽	300	乐师:萧本耀、吴承翰、宋金龙、王宝康、唐厚明、吴幸融
4	7月27日	台北兰庭艺响空间	台北同期昆曲曲会1548期	王志萍、萧本耀	30	乐师:萧本耀、王营、林杰儒
5	10月3日、10月4日	台北台北市政府亲子剧场	《又见百变昆生》——经典折子戏选粹	《连环记·梳妆掷戟》《西厢记·游殿》《绣襦记·莲花》《牧羊记·望乡》《牡丹亭·幽媾》《长生殿·弹词》、袖珍小全本《金不换·投河、守岁、侍酒、团圆》 温宇航、邹慈爱、朱安丽、王耀星、杨莉娟、陈长燕、刘珈后、蒋孟纯、凌嘉临、黄若琳、黄毅勇、陈利昌、陈元鸿、王逸蛟、陈富国、黄国钦、李青锋、孙元城、华志旸、黄钧威	1170	艺术总监&制作人:王志萍 音乐统筹&笛:萧本耀 武场&司鼓:吴承翰

台北昆剧团 2014 年度昆曲工作综述

2014年本团分别在台北及台南两地开办了昆曲推广课程,在台南的部分是去年《昆曲大家乐》活动的持续,今年开办了《昆曲步步娇》的活动。

本团在台南的推广课程是目前台湾地区的昆剧团中唯一在南部地区开办的社会人士昆曲推广的研习课。

1. 《昆曲步步娇》研习

2014年11月29日至12月28日台南市西华街57号中华日报开办了《昆曲步步娇》研习,邀请上海昆剧团专业导演周志刚、旦角演员朱晓瑜教授《西厢记·佳期·临镜序》《牡丹亭·游园·皂罗袍》。并于11月29日举行"生旦表演技巧——从游园、佳期说起"专题讲座。12月28日举行成果展演。

2. 昆曲推广研习

2014年11月22日至12月21日,在台北市锦安二活动中心(台北市和平东路一段121号地下室B2)举行昆曲推广研习。其中小生组教授《琵琶记·书馆》,旦角组教授《琵琶记·廊会》,分别由周志刚及朱晓瑜两位老师教授。

这三场展演分别是:

① 2014年社区推广演出

12月13日在台北成功国宅(四维路198巷30弄9号)群英里里民活动中心演出《琵琶记·南浦》《牡丹亭·游园惊梦》《玉簪记·秋江》。

② 2014年昆剧折子精选公演

12月24日晚在台北市南海路台湾艺术教育馆南海剧场举行昆剧折子精选公演剧目:《孽海记·思凡》《疗妒羹·题曲》《牡丹亭·寻梦》《牡丹亭·写真》

③ 2014年《精选玉簪记》(外一折)公演

12月25日晚,在台北市南海路47号台湾艺术教育馆南海剧场进行《精选玉簪记》(外一折)展演,演出剧目为《白蛇传·断桥》《玉簪记·琴挑·偷诗·催试秋江》,演出深受好评。

2014 年度推荐剧目

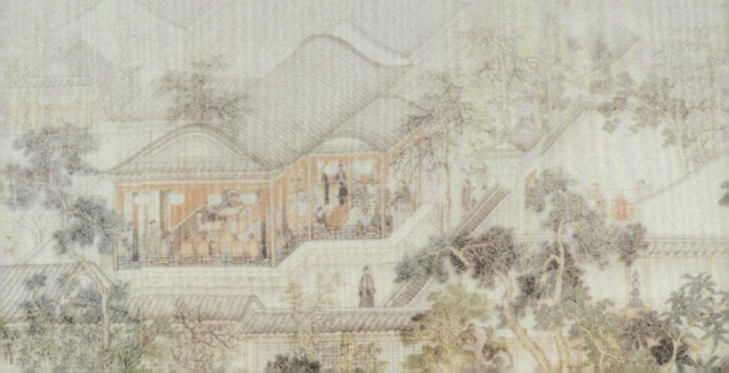

北方昆曲剧院 2014 年度推荐剧目

《影梅庵忆语——董小宛》演职员表
北方昆曲剧院演出

编　　剧：罗怀臻	灯光设计：邢辛
总 导 演：曹其敬	服装设计：彭丁煌
执行导演：徐春兰	造型设计：龚元
唱腔制谱：顾兆琳	艺术指导：胡锦芳、乔燕和、王小瑞
音乐作曲：汝金山	邵 天 帅：饰演董小宛
舞美设计：刘杏林	施 夏 明：饰演冒辟疆

昆剧《影梅庵忆语——董小宛》创作絮语
罗怀臻

许多年前，看过一部日本电影《绝唱》，主角是当时红遍亚洲的金童玉女三浦友和和山口百惠。看那部电影的时候年岁尚轻，阅世还不深，更没有写作剧本的经验，但"顺从也是爱，也是征服"的感慨却清晰地烙在了心头。

许多年前，因为创作秦淮佳丽柳如是剧本而接触到另一位佳丽董小宛的生平。秦淮佳丽董小宛与如皋才子冒辟疆的爱情故事，仿佛就是记忆中山口百惠与三浦友和主演的电影《绝唱》。一样悬殊的家庭背景，一样因为背景悬殊所招致的傲慢与偏见，一样由弱势一方在默默顺从里所表现出来的宽容、慈悲与承担，一样是女主角患了绝症在她生命的最后一息宣告了对傲慢与偏见的绝地征服。爱到绝境，生命也到了终点。那个小雪与顺吉，这个董小宛与冒辟疆，他们的爱情传奇，何其相似乃尔！于是乎，很早就有了创作一部以董小宛生平传奇为题材的剧本动机。

许多年下来，围绕董小宛生平故事的剧本虽然没有写，但是董小宛与冒辟疆的爱情传奇却一直萦绕在心际，挥之不去。剧本创作，有时要等待一个契机、一个由头，有一份托付。有时契机有了，由头有了，托付却没有，或者不堪托付；有时看似可以托付了，却没有了契机和由头。如此延宕数载，剧本终究还是未曾动笔。其间，倒是有心去过冒辟疆的家乡如皋，凭吊了冒辟疆与董小宛共同度过九年生活的"水绘园"，冒辟疆悼念董小宛的绮丽长文《影梅庵忆语》也是读了一遍又一遍。如果说初始接触董小宛生平还是因着她与柳如是的同代人关系，是在一个大的时代背景中关注到了她纤弱娇小的身躯，那么经由对冒辟疆《影梅庵忆语》的一遍遍吟咏，则更清晰地看到了董小宛这个看似身体纤弱意志力却极其顽强的非同凡俗的女性。有一种征服是顺从，顺从不是不争取，而是更韧性的争取。这种韧性争取，往往表现为一种宽容，一种慈悲，同时伴随着一份如影随形般的苦难承担。所以肯宽容，能慈悲，甘愿承担有如魔咒般缠绕身心的磨折，归根结底源自一份主动的爱。爱得越深切，顺从越持久，久而久之，顺从便化为了另外一种征服，最终到达爱的彼岸——哪怕彼岸是地狱，是天堂，是死亡。

我读《影梅庵忆语》，仿佛读冒辟疆的文人回忆录。冒辟疆，名襄，别号巢父，江苏如皋人，世代仕宦人家，少年负盛气，才特高，明末"四公子"之一，文苑巨擘董其昌曾将其比作初唐的王勃，期望他"点缀盛明一代诗文之景运"，可见年轻时的冒辟疆才名之盛隆，风头之健朗。然而冒辟疆的青壮年时期，恰逢明朝大衰败，天将崩，地将解，加之科场腐败，屡试不中，所谓生之于乱世，怀才而不遇。冒辟疆与董小宛的两性交往两情缱绻，也是发生在那段风雨飘摇改朝换代的大时代中。"才子佳人，多生乱世"，动荡的时代决定了这对乱世佳偶将遭遇更多意想不到的情感磨折与生活风波。冒辟疆是在董小

宛病逝10个月后，即顺治八年（1651年）江南沦陷后，以一介明朝遗民的苍凉心境写下这篇记叙长文《影梅庵忆语》的。明处是悼念亡妾的忆语，暗处是缅怀明亡的挽歌，文人士子的感情忧伤交织着家国沦亡的悲愤心绪，读来倍感凄清怅惘。

我读《影梅庵忆语》，仿佛读冒辟疆的情感忏悔录。文中，冒辟疆并不避讳曾经追求过另一位大名鼎鼎的秦淮佳丽陈圆圆，也不隐瞒曾经对董小宛一而再再而三的感情辜负。冒董之爱，似乎一直是董小宛在主动追求，有时甚至是董小宛的一厢情愿，而冒辟疆对董小宛的感情则仿佛始终是有保留甚至有点勉为其难的。即便董小宛已经嫁到如皋，入住水绘园，成为冒辟疆名正言顺的家庭成员，冒辟疆仍然可以视她若有若无，乃至在兵荒马乱之际两次弃她的生死于不顾。一次是逃避兵灾途中将董小宛弃之车下，使董小宛"颠连趋蹶，仆行里许"；一次是如皋沦陷之际举家外逃，"独令姬率婢妇守寓"。每临大难之时，冒辟疆总是"首急老母，次急荆人、儿子、幼弟"，总是"一手扶老母，一手拽荆人，无能手援姬……"冒辟疆与董小宛共同生活的日子里，不仅多灾多难，而且多疾多病，在董小宛生命的最后五年里，冒辟疆"五年危疾者三，而所逢者皆死疾"，若不是董小宛对他尽心尽力地陪护调理，冒辟疆"恐未必能坚以不死也！"这些情节，都是冒辟疆在《影梅庵忆语》里自我供述的，供述中带着深深的忏悔。在冒辟疆的供述中，董小宛对他始终不渝地顺从、宽容、慈悲、承担，以至于冒辟疆不由得反问自责："噫吁嘻，余何以报姬于此生哉！"他甚至怀疑董小宛其人"断断非人世凡女子也"。董小宛陪伴冒辟疆的九年，正是冒辟疆作为汉族文人士大夫于改朝换代之际找不到精神出路的最为苦闷彷徨的九年。他幸运地遇到了她，他称赞她"凡九年，上下内外大小，无忤无间"。董小宛病死后，不但冒辟疆痛彻肺腑，叹息"余一生清福，九年占尽，九年折尽矣"，哀伤于"余不知姬死而余死也"的境地，他的正室夫人也因为董小宛的忽然病死而"茕茕粥粥，视左右手而罔措也"，冒家老少一门更是尽皆"悲酸痛楚，以为不可复得也"。

我读《影梅庵忆语》，仿佛读董小宛的爱情征服史。兴许今天的女权主义者认为，冒辟疆与董小宛的婚姻不过是次一等的夫妻，董小宛的身份只是"妾"而非"妻"，所以冒辟疆在《影梅庵忆语》里一直称董小宛为"姬"。因为"姬"与"妻"的不平等，因而董小宛的顺从只能是自知卑贱。可是我们只要试想一下，在那个一夫一妻多妾制的年代，出身于秦淮旧院的董小宛，敢于把自己的未来系于"世代仕宦"、"名震文坛"的时代精英冒辟疆身上，已是显露了何等非凡的勇气与自信。对于一个社会地位卑下只能被动接受玩弄接受施舍的歌妓来说，董小宛只能以符合自己身份的方式方法竭尽所能地去追求幸福，赢得尊重，哪怕为此付出青春和生命的代价也在所不惜。这昂贵的爱情之花和尊严之花，用冒辟疆的话说，乃是"万斛心血所灌注而成也"。董小宛对冒辟疆的顺从，源于对爱情的尊重和对自身人格的维护，她对爱情平等与人格平等的追求不是通过两性交易、青春索取而博取上位，而是通过付出——自觉自愿地默默持久地付出，这种付出是感情的积累，真善美的积累，也是征服，真善美的征服，董小宛最终收获了在那个年代里如她这般的女性所最不可能得到的人格尊重与爱情尊严。

在戏曲舞台上塑造这样一位女性并不简单。我们习惯了表现女性角色的据理力争，当庭抗辩，相信"我要，我可以"，不相信顺从与付出的本身也隐含着一种积极争取的正能量。因而我们今天便很难看到如《西厢记》《牡丹亭》《长生殿》那样的爱情戏剧了。爱情是一件很麻烦的事，怕麻烦的爱情恐怕不是爱情。张生与莺莺、杜丽娘与柳梦梅、李隆基与杨玉环，乃至梁山伯与祝英台、贾宝玉与林黛玉，他们的爱情都很麻烦，但是他们的爱情都是爱情。正因如此，《影梅庵忆语》剧本在终于完成之后始终找不到理想的托付，甚至连剧种都难以确定。用戏曲的表演塑造这样一位貌似与世无争逆来顺受的女性需要表演者有足够的舞台定力和心理自信。外表的顺从，内心的敏感，菩萨一般的容忍与慈悲，既柔弱无骨，又百折不挠，看得见的是她的温柔，看不见的是她的刚毅，由滚滚红尘污泥浊水中超拔出来的一种高远、一份淡定，若无深刻领悟，焉能唾手可得。

所幸，《影梅庵忆语——董小宛》在剧本完成搁置两年之后，由冒辟疆的家乡江苏省南通市越剧团演出了我与青年编剧沈杏莲合作的越剧本，南通市越剧团的精心排练和精美演出，令我感觉到了一份对于地方先贤的诚意缅怀，也在一定程度上提升了南通市越剧团的艺术表现力和演出影响力。承蒙北方昆曲剧院杨凤一院长的大力支持，我在越剧剧本的基础上又做了修改调适，将之改编为昆剧版本。北方昆曲剧院经过一年的精心准备和创作排练，于2014年元宵节前夕在北京梅兰芳大剧院举行了首轮公演。主演邵天帅（饰董小宛）、施夏明（饰冒辟疆）均为20多岁的新人，两位优秀青年演员天赋之好、嗓音之佳、扮相之美，均为一时之佳选，端的是一对在舞台上星光闪耀的新才子佳人。曹其敬导演统帅的二度创作团队更是在昆剧舞台上呈现了一种别样的古典美与现代美相生相谐的诗境品格。所谓"低调的

奢华","低调"的是形式,是节律,也是主人翁的人生姿态;"奢华"的是内涵,是情感,更是导演与视觉听觉形象创作所隐含的独到匠心和智慧含量。对此,我深表感激。

上海昆剧团2014年度推荐剧目

新编历史昆剧《川上吟》(剧本)

出品人:谷好好
监　制:史　建
制作人:张咏亮
统　筹:陆余庆、徐清蓉
艺术指导:尚长荣、岳美缇、张静娴
编　剧:吕育忠
唱腔移植:周长赋
导　演:李利宏、张铭荣
副导演:蒋新光
唱腔设计:顾兆琳
作　曲:李樑
打击乐设计指导:李小平
打击乐设计:林峰
舞美设计:张　武
灯光设计:周正平
灯光助理:李冰春
服装设计:彭丁煌
服装助理:徐洪青
化妆造型设计:艾淑云
化妆助理:范毅俐
技　导:张崇毅、丁　芸
司　鼓:林　峰

司　笛:杨子银
场　记:俞霞婷

主要演员:
曹丕:吴双(国家一级演员,中国戏剧梅花奖获得者)
曹植:黎安(国家一级演员,中国戏剧梅花奖获得者)
甄氏:罗晨雪(国家二级演员)

时间　建安二十五年(公元220年)正月至黄初元年(公元220年)十二月。
地点　洛阳、高陵、安乡。
人物　曹丕　字子桓,曹操次子,三十五岁,五官中郎将,嗣魏王,后自立为帝。
　　　曹植　字子建,曹操三子,二十九岁,临淄侯,后贬爵安乡侯。
　　　甄氏　又名逸女,曹丕之妻,二十八岁。
　　　丁仪　字正礼,三十九岁,曹植挚友、谋士。
　　　吴质　字季重,四十七岁,曹丕心腹,朝歌令,后官至振威将军。
　　　灌均　监国使者。
　　　文武百官、将士、宫女、文人若干。

一

[建安二十五年(公元220年)正月。
[洛阳。
[曹操画外音:"曹某我纵横四海三十余载,扫荡群雄,天下归心,孤今病危,谁来嗣位,特下遗令……"
[曹丕内唱南【粉孩儿】:
　　匆匆的,过千山,经万水——
[曹丕由吴质伴上。
曹　丕　(接唱)接朝中急报,天飘珠泪,

　　父王病重生命危,
　　穿桑林快马鞭催。
[曹植带丁仪由另旁上。
曹　植　(接唱)穿桑林一路心锥;
　　过洛川速赴宫闱!
[曹丕、曹植于宫门前碰面。
曹　植　兄长!
曹　丕　三弟!
曹　植　兄长,父王病重,也召你来见?

角色	台词
曹 丕	正是！你我速进宫去！
植、丕	临淄侯曹植，五官将曹丕，求见父王！
众将士	魏王有令，严禁入宫！
植、丕	（闯宫）我等奉召而来，谁敢阻拦！闪开了！

［曹丕、曹植闯宫，来到第二道宫门前。

众将士	（阻拦）魏王有令，严禁入宫！
植、丕	闪开了！

［曹丕、曹植闯入第二道宫门，来到第三道宫门前。

众将士	此乃禁宫重地，擅闯者，斩！
曹 丕	三弟啊！你看这宫中杀机四伏。
曹 植	待小弟前去看来！（欲去）
曹 丕	（拦）且慢，我身为长兄，再大的凶险自该由我承担！
曹 植	如此……小弟宫外等候！

［曹植下。

丁 仪	临淄侯，你好糊涂啊！

［丁仪追下。

吴 质	子桓?!
曹 丕	季重，父王病笃，召我兄弟来见，又拒我兄弟于宫门之外，这其中必有蹊跷！
吴 质	立储一事，魏王至今犹豫未定。
曹 丕	我甘愿冒死一见！
众将士	擅闯者，斩！
曹 丕	挡曹丕者，杀！
众将士	杀！

［曹丕、吴质等杀进宫门。

曹 丕	父王，孩儿奉召来了！孩儿奉召来了！

［曹操灵堂，白纱低垂，黑幔高悬，香火缭绕，一片肃穆。

贾 逵	先王染疾不起，今晨驾崩。遗令五官将、临淄侯二人，谁先闯进宫内，便可继承父业！

［曹操画外音：先入宫门者，可继我业、可继我业……

众	（跪）臣等参见魏王！
曹 丕	（接过圣旨，震惊）

（唱南【皂罗袍】）
　　这真是不负闯关历险，
　　果赢来，继王位，
　　悲喜相连。
（恸哭）父王我的父王啊……
　　你一生戎马战犹酣，
　　壮心不已怀高远；
　　匡扶社稷，
　　不辞万艰；
　　今未酬宏愿，
　　身赴九泉。
　　可怜苍天不佑留悲怆！

［士兵给曹丕穿上孝衣。

众	魏王节哀，以安天下！
吴 质	先王驾崩，天下惶惧，我主继位，任重道远。当此非常之时，为臣冒死一谏！
曹 丕	季重，有话请讲。
吴 质	那临淄侯生性自大、目中无人，为防生变，须将他关押囚禁！
众	（面面相觑）……
曹 丕	（察觉）我与子建一母同胞、血脉相连……
吴 质	魏王！
曹 丕	我自有道理。宣临淄侯曹植进见！
吴 质	是。魏王有令，临淄侯曹植速速进宫！
曹 植	（内）临淄侯曹植参见魏王……?!

［曹植上。

曹 丕	三弟，父王驾崩了！
曹 植	（见灵堂）父王……
曹 丕	为兄先到一步，已然嗣位！此乃父王遗诏。
曹 植	父王——孩儿又一次让你失望了……兄长，这就是闯宫凶险？
曹 丕	倘若先行闯宫要杀头呢？
曹 植	这……
曹 丕	你当为兄是诓骗于你？
曹 植	不……是兄长临危能断之举。
曹 丕	三弟啊，你从小就总是输我一步。
曹 植	是啊，我从小就输你一步，想当年……
曹 丕	想当年，你与逸女相见于洛水、定情于桑林。是我先你一步，娶她为妻，如今是——
曹 植	如今兄为王、弟为臣，我又输你一步，这一输再输，曹植我无地自容……
曹 丕	这一步之差，成百里之遥。（一顿后）你莫非心有不甘？
曹 植	不……此乃天意，此乃天意啊！
曹 丕	曹植听封！自即日起，封你为安乡侯。

［曹植一惊。

曹 丕	送安乡侯启程封邑！
曹 植	你！

［切光。

二

[洛水之畔，北风呼啸，大雪纷飞。
[众卫士押送曹植上。

曹　植　（唱南【园林好】）
　　　　　北风啸，纷纷雪扬，
　　　　　哭王父，洛川水长；
　　　　　还恨未能把宫闱，
　　　　　直落得，贬穷乡；
　　　　　叹兄长，更逞强。
　　　　　罢罢罢——（接唱【江儿水】）
　　　　　我早已心灰意冷，
　　　　　尽可忘，
　　　　　荣华富贵如烟荡，
　　　　　只心中真爱怎甘放！
　　　　　当年情订桑林帐，
　　　　　旧地那堪重访？
　　　　　想往后天各一方，
　　　　　洛水又翻波浪。
　　　　　想我曹植千般荣华，尽皆舍得，唯有你——
　　　　　我心目中的洛神，叫我怎生割舍……所谓
　　　　　伊人，在水一方！洛神、洛神……
[甄氏内喊："三弟"。
[甄氏冒雪上。

曹　植　逸女……
甄　氏　三弟！
曹　植　（改口）嫂嫂！
曹　植　嫂嫂，寒风呼啸，大雪纷飞，你到此作甚？
甄　氏　闻得你今日远离京都，奔赴穷乡僻壤，我特来相送。
曹　植　我此去地方，鞭长驾远，你徒然望穿秋水，从今往后，你我断难相见了。
甄　氏　男儿志存高远，三弟你休要怀悲……
曹　植　不，你休唤我"三弟"！我是你的"子建"、是你的"子建公子"哇！你可还记得当年，也是这洛水之滨，桑林之内，你婉转丝弦、弹唱《七哀》……
甄　氏　我……不记得，我不该记得！
曹　植　不，你一定记得、一定记得！
[音乐声起，一束日光穿过彤云射来，雪骤然收住——时空闪回，洛水之边，春光明媚。

甄　氏　（吟唱）
　　　　　明月照高楼，流光正徘徊。
　　　　　上有愁思妇，悲叹有余哀……
曹　植　（吟唱）
　　　　　愿为西南风，长逝入君怀。
　　　　　君怀时不开，妾心当何依。
甄　氏　你是何人？竟也会吟唱建安公子曹植的诗？
曹　植　在下正是曹植。
甄　氏　曹子建风流俊逸，怎会似你这般醉意朦胧？
曹　植　锦心绣口，皆在醉中！
甄　氏　你既然自称曹植，可知其名诗《白马篇》？
曹　植　弃身锋刃端，性命安可怀。捐躯赴国难——
甄　氏　（接口）视死忽如归……
曹　植　……你是何人？
甄　氏　妾身逸女。
曹　植　逸女？逸女……哎呀呀，快快请起！
[两人携手相依。

曹　植　今日在这洛水之边！美丽的洛水之神是我亲眼得见。
甄　氏　洛神乃是传说中的神女，你又怎能与她相见？
曹　植　你就是传说中的神祇，是我心目中的洛神！我要为你作一篇《洛神赋》。
甄　氏　……子建公子？！
曹　植　逸女！
甄、植　子建！（逸女）！
[一声风啸，大雪又遮蔽世界——两人回到现实。

曹　植　往事不堪回首，从今往后，你我——
甄　氏　三弟……如今你行将去远，尚望你善自珍重！
曹　植　逸女，你随我走吧！到兄长寻不着的地方去！……逸女！
甄　氏　三弟，时辰不早，你该登程了。
[曹丕悄然而上。

曹　丕　（面对二人）哈哈哈……好一个难离难舍！
甄　氏　大王，你也来了？
曹　丕　啊，我也来了，我正在宫中定定心心地饮酒，突然我的马无缘无故地狂奔起来，这才想起三弟今日离京赴任，便急忙穿越荆棘而来，不想还是被夫人抢先了。
甄　氏　怕你的三弟，此去难归，今世再难相见！
曹　丕　那你何不告我一声，你我夫妻也好一同相

甄　氏　告你一声？你将三弟贬谪安乡，告诉过我么？我若不来，岂不再添遗憾！

曹　丕　再添遗憾？哈哈，夫人，人生苦短，遗憾甚多啊。（对甄）夫人相送子建自在情理之中！别离在即，夫人何不操琴一曲，以抒三弟离情别绪？

　　　　［曹丕挥手示意。二卫士抬琴上。

甄　氏　臣妾遵命。倘有不当，请大王指点。

　　　　［甄氏弹拨琴弦，琴声凄婉哀绝，如泣如诉。

甄　氏　（唱）愁云惨兮秋霜厉，
　　　　　　　　凄风苦雨透罗衣。
　　　　　　　　路迢迢兮千百里，
　　　　　　　　送君一曲惜别离。
　　　　　　　　惜别离……

曹　植　（唱南【锁南枝】）
　　　　　　琴声泣，
　　　　　　北风悲，
　　　　　　心弦拨动情还痴；
　　　　　　总说两相忘，
　　　　　　怎能相忘记？
　　　　　　肝肠断，
　　　　　　杜宇啼；
　　　　　　说还休，
　　　　　　万千味。

曹　丕　（唱换头【前腔】）
　　　　　　非为送别意，
　　　　　　弹琴出难题。
　　　　　　但见一个垂泪，
　　　　　　一个心迷，
　　　　　　未然断情丝。
　　　　　　原指望，
　　　　　　能释疑，

　　　　　　到头来，
　　　　　　更羞耻！

甄、植　（合唱"前腔"）
　　　　　　雨雪霏霏，
　　　　　　相聚恨无期。
　　　　　　恨无期……

　　　　［曹丕以剑断琴弦。

曹　丕　（接唱）琴弦断，
　　　　　　　　雪已霁；
　　　　　　　　且登程，
　　　　　　　　莫迟滞！
　　　　　　　　灌均！

　　　　［灌均、丁仪上。

灌　均　臣在。

曹　丕　送安乡侯上路！

灌　均　领旨。安乡侯，请。

曹　植　后会……

丁　仪　安乡侯，该启程了！

曹　植　后会无期！

　　　　［曹植下，丁仪、灌均随下。

甄　氏　（目送）……

曹　丕　夫人，你莫非要去伴随三弟？

甄　氏　（轻轻一笑）一曲既终，叔嫂间送别情意已尽。

曹　丕　当真？不会是春暖还寒，万种情怀！

　　　　［甄氏看了曹丕一眼，自尊地离去……

曹　丕　父王啊父王！方才三弟与逸女难分难舍之情，实实令孩儿心酸……孩儿也是血肉之躯，血肉之躯啊！只是碍于初登大宝，为父王未竟大业着想，这才暂不与他计较。三弟啊，兄之宽容你要好自珍惜，似这藕断丝连之情，但愿今后莫再复之。

　　　　［切光。

三

　　　　［建安二十五年（公元220年）九月。
　　　　［洛阳。
　　　　［甄氏卧榻。

宫　女　请娘娘用药。

　　　　［甄氏摇头，宫女们下。

甄　氏　（唱南【山坡羊】）
　　　　　　苦凄凄慵倚锦障，
　　　　　　乱纷纷愁怀难状；
　　　　　　病恹恹衣带渐宽，
　　　　　　意悬悬怎把那安乡望！
　　　　　　已为人妻，
　　　　　　本该凤随凰；

　　　　该让往事随风荡，
　　　　怎奈这风荡雨又狂——
　　　　彷徨，
　　　　几回魂牵洛水旁；
　　　　堪伤，
　　　　漏滴更催梦不长。
　　　[曹丕持《(洛神赋)》诗笺上。
曹　丕　（唱【前腔】）
　　　　见佳人黯然模样，
　　　　则教我心疼又怏怏；
　　　　手中这词章，
　　　　更添我神伤；
　　　　思量，
　　　　且将此赋试娇娘；
　　　　悲凉，
　　　　愿伊手自了祸殃。
曹　丕　夫人……
甄　氏　大王。
曹　丕　夫人，近日玉体可还安康？
甄　氏　有劳大王费神。
曹　丕　夫人，孤要让你看一篇《洛神赋》！
甄　氏　《洛神赋》！
曹　丕　此赋是子建所作！
甄　氏　安乡侯？！安乡侯人在哪里？
曹　丕　安乡侯并未返京，此赋是灌均送来的。（放下，隐去）
甄　氏　（接《赋》，掩不住的激动）洛神赋……
　　　　[曹植画外音：你是传说中的神祇，是我心目中的洛神！我要为你作一篇《洛神赋》。
甄　氏　（打开《洛神赋》，念）"……余朝京师，还济洛川。古人有言，斯水之神名曰宓妃……"
　　　　（唱北【红绣鞋】）
　　　　只见这彩笔千回跌宕，
　　　　只见这文心百转情殇，
　　　　分明是喻我洛神寄凄惶。
　　　　说忘却，
　　　　总牵肠。
　　　　怎能忘洛川边，相对唱。
　　　　子建你好狠啊！（接唱北【迎仙客】）
　　　　我为你，
　　　　忍风霜，
　　　　你那堪又出锋与芒；
　　　　入木三分，

　　　　撼我心房。
　　　　怕只怕文祸起萧墙，
　　　　你我添悲怆！
　　　[曹丕复现。
曹　丕　夫人，看罢《洛神赋》，你有何所思、何所感？
甄　氏　妾既无所思，也无所感。
曹　丕　哦？（轻轻摇头，带着痛苦）此赋就是孤王也要感叹再三。夫人岂能既无所思、又无所感？
甄　氏　……你兄弟二人诗赋，各有千秋。
曹　丕　（笑后）夫人，看来今生今世，你是一句真话都不会对孤言讲了。
甄　氏　臣妾不解大王之意。
曹　丕　好，孤就讲与你听！此赋真叫孤王自叹不如。皆因它是子建的有感之作。写的是他途经洛水，与神女宓妃不期而遇，一见钟情，互诉衷肠，然囿于人神有别，不得不洒泪分离！
甄　氏　这是一曲少年恋情之赋。
曹　丕　不错，夫人只说其一，未说其二。
甄　氏　这其二么？
曹　丕　这其二么，夫人岂不知，文人写诗作赋，无不有所寄托。三弟他更是才情横溢，这赋中之神女，不就是夫人你么！
甄　氏　臣妾一介凡人，怎好与神女相比。
曹　丕　想当年你与子建相见于洛水，定情于桑林，而今却成了孤的王妃！
甄　氏　时过境迁，臣妾早已忘却。
曹　丕　只怕是花遇春暖，便又生出风情万种。
甄　氏　大王，那日三弟离京，臣妾出宫相送，大王你难道还耿耿于怀？
曹　丕　不，今非昔比，孤即将代汉称帝，你身为王妃，一举一动，事关寡人颜面！夫人呀！
　　　　（唱北【石榴花】）
　　　　夫人你心平气静细思量，
　　　　人世间命运意味深长；
　　　　为什么你同子建难成双，
　　　　却与我拜花堂；
　　　　为什么他心慌，
　　　　当时不敢将门闯，
　　　　却教我继位封王？
　　　　阴晴圆缺盈虚况，
　　　　宁不信天意总为强？
甄　氏　（唱北【斗鹌鹑】）
　　　　他只是寡断优柔，

　　　　　常有些耽梦想；
　　　　　你则是果敢能为，
　　　　　志高胆壮。
　　　　　你胜他大略雄才意气扬，
　　　　　多沉稳，不彷徨。
　　　　　他那里满腹风流，
　　　　　只在那诗文里赏。
曹　丕　（唱北【上小楼】）
　　　　　你道这诗文景况，
　　　　　不过文人末技样；
　　　　　我作那惊世文章，
　　　　　更把社稷家邦，
　　　　　心内来装。
　　　　　因此上得夫人，
　　　　　又封王。
　　　　　苍天赐享，
　　　　　你与我莫辜负人神期望。
甄　氏　这……臣妾一定尽心服侍大王。
曹　丕　孤王问的正是心！
甄　氏　这心么——
曹　丕　只怕是身在魏宫、心往安乡吧？
甄　氏　大王！（跪地）
曹　丕　夫人，抬头！看着孤，像看着子建一样地看着孤王！
甄　氏　大王与我姻缘已定，妾绝不背君。只是子建与你一母同胞，你何必因妾之故，衔怨在心、不得释怀？
曹　丕　正因释怀，孤才贬他去往安乡、远离京都，你叔嫂二人就该知足，若再起风云，孤只怕后果难堪啊！
甄　氏　他……他已放弃了权位之争。
曹　丕　可他何曾放弃过你！夫人，为子计、为你我计，孤要你指日而誓，今生今世，不见子建！……你若立下此誓，孤与子建手足之情，亦得保全。
甄　氏　哦……子建与我叔嫂情分已定，妾今生今世，不见子建，天地可鉴！
曹　丕　（急拥，救助般）夫人，我多想你能像呼唤子建那样，叫我一声子桓呀！
甄　氏　（伏地，眼露迷茫）大王……（站起）大王！
　　　　［灯暗。一束追光打在曹丕的脸上。甄氏隐下。
曹　丕　（唱北【梁州第七】）
　　　　　看不到柔媚媚眼波流韵，
　　　　　听不到甜蜜蜜莺啭声音。
　　　　　目光送去美人影，
　　　　　直教人心寒意冷，
　　　　　又添俺孤寂伶仃。
　　　　　《洛神赋》出，
　　　　　天塌人惊；
　　　　　原以为一日君临，
　　　　　便可以翻手间可转乾坤；
　　　　　想想想——
　　　　　想不到难得到佳丽的心，
　　　　　想不到难唤回夫妻至爱，
　　　　　难隔断他两人依旧情深！
　　　　　呻吟，
　　　　　难忍！
　　　　　芙蓉帐暖难成梦，
　　　　　几回睡又醒。
　　　　　我也人间血肉身，
　　　　　悲恨难吞！
吴　质　（画外音）魏王莫非在为安乡侯烦恼？……魏王代汉称帝在即，那安乡侯伙同丁仪，怂恿文人写不满之词诋毁我主，图谋不轨。
曹　丕　不！三弟断无此意，只恐被人左右……
　　　　［切光。

四

　　　　［曹植封地安乡。郊外，亭榭前，绿树下。
　　　　［黄昏，曹植面对铁锅，燃着豆萁，煮着黄豆，思绪万千。
曹　植　（唱南【意难忘】）
　　　　　落木枯池，
　　　　　又燃箕煮豆，
　　　　　不胜伤悲。
　　　　　蜗居连颠沛

　　　　　　身贬胜流离。
　　　　　　想那天,《洛神赋》吐,
　　　　　　　也寄愁凄。
　　　　　[众文人两边分上,面对独自发愣的曹植。
曹　植　(心情郁悒,念)南国有佳人,容华若桃李——
众文人　(接念)俯仰岁将暮,荣耀难持久。
丁　仪　好诗,好诗!安乡侯以佳人自比,感叹年华空逝,怀才不遇,虽有一腔热血,满腹经纶,却白白地空度时光!
曹　植　闲居非吾志,甘心赴国忧!曹植我也曾立下夙愿,有心戮力上国,流惠下民,建永世之业,立金石之功!
丁　仪　想当初先王临终之时,本有心让安乡侯继位。谁料……
文人丙　谁料被人抢先一步。
众文人　王位旁落了!
曹　植　唔!兄长果敢,弟所不及。况王位已定,列位不可妄言。
丁　仪　不,在下是说,安乡侯不嗣王位也罢,只是他不该听信谗言,将安乡侯贬到此处,以致报国无门。
众文人　是啊!
曹　植　……罢罢罢,人生如朝露,你我对酒当歌,畅述胸怀!
众文人　(同)畅述胸怀!
　　　　　[曹植与众狂饮。
丁　仪　唉!恨时王之谬听,受奸佞之虚词——
众文人　(众和)受奸佞之虚词!
丁　仪　民生期于必死,何自苦以终身——
曹　植　何自苦以终身!(喝酒)
　　　　　[内曹丕声:"好一个'恨时王之谬听,受奸佞之虚词'"随即披斗篷,率吴质等上。
曹　植　原来是王兄。
众文人　(大惊)参见魏王!(面面相觑)我等告退。
曹　丕　慢!
曹　植　王兄,你从天而降,真是神鬼不知啊!
曹　丕　三弟啊!(唱南【风入松】)
　　　　　　早闻三弟聚清谈,
　　　　　　孤也特来同欢;
　　　　　　且吟诗赋催杯盏,
　　　　　　醉方休,无须弦管。
　　　　　　诸位请!
众文人　(急跪)我等不敢!

曹　植　王兄,你吃你的皇家宴,我们喝我们的黄豆汤……
曹　丕　喝黄豆汤又何妨?我等皆是文人。
　　　　(接唱)漫道长篇短篇,
　　　　　　我也有佳作在文坛。
　　　　列位请起。三弟,听为兄诵来:秋风萧瑟天气凉,草木摇落露为霜。群燕辞归雁南翔,念君客游思断肠!
曹　植　有道是文如其人,可叹呀,人不及文!
曹　丕　此言差矣。三弟之诗,天才流丽,名冠千古,却未免才太高,辞太华。而为兄之诗,诗如人,撼人心,也就是说,更具文人气质!
曹　植　哈哈哈……(对众文人)列位意下如何?
众文人　这个……
曹　丕　文章乃经国之大业,不朽之盛事。只是当须用对地方。(对众文人)列位之见呢?
众文人　呃……我等不敢违论。
曹　丕　不敢违论?!那方才"恨时王之谬听,受奸佞之虚词",又作何解?
众文人　这……
曹　丕　身为文人,就该以国事为重,似你这等终日饮酒,妄议朝政,蛊惑人心,将我三弟引入歧途,该当何罪?!
众文人　(跪)魏王恕罪!
曹　丕　文只可帮政,决不许乱政!
众文人　我等不敢!
曹　植　王兄,我等文人饮酒赋诗,不过是吐胸中之块垒,抒文人之情怀。
曹　丕　文人抒怀,须知分寸。文人者涵容!
曹　植　为政者尚宽!
曹　丕　为兄已十分宽容了!滚!
　　　　　[众文人下。
曹　丕　(盯着曹植,许久后,不无怜惜地)三弟,你消瘦了许多。
曹　植　(一顿)王兄此来,莫非是来训教我这个无权无势的文人?
曹　丕　非也,是提醒。(又切齿地)孤王只怕你我兄弟,皆为伊人消得憔悴啊!
曹　植　伊人?
曹　丕　三弟,为兄即将代汉称帝,你的那篇《洛神赋》……
曹　植　不知我又犯了哪条王法?
曹　丕　所犯伤及为兄颜面!什么"翩若惊鸿,婉若游

龙"。三弟你既知人神有别,就该释怀!实言相告,你心中的伊人早已立下誓言:今生今世,不见子建!

曹　植　她?

曹　丕　你道逸女心属于你?哼,有道是冰可化、火可灭,你有你的情之赋,她有她的绝情诗,你自己看吧!(递给曹植一诗)

曹　植　(急念)"纵歌朱弦裂,凝妆明镜缺。河洛东西流,与君长诀绝。"(大惊)

(唱南【急三枪】)
　　看诗稿,
　　惊又痛,
　　浑身颤;
　　似利剪,
　　把心穿。

曹　丕　(唱【前腔】)
　　不信我,
　　为天子,
　　权威显,
　　镇不住,
　　这小痴顽。

曹　植　(唱【前腔】)
　　想必是,
　　兄长逼,
　　加刀剑;
　　才有这,
　　逸女绝情篇。

曹　丕　(看曹植还木然而立)三弟,得之者已得,失之者永失。治国平天下,自齐家始,你好自为之吧!

[曹丕给吴质眼色后,扬长而去。

曹　植　(看曹丕离去后)曹丕!……你逼人太甚啊!

丁　仪　(急劝)安乡侯,人为刀俎,我为鱼肉啊!

吴　质　丁先生,此话何意?

丁　仪　路人皆知,何必问我!

吴　质　好个丁正礼,大王登基在即,你却从中作梗。

丁　仪　你!

吴　质　间离大王兄弟之情,煽动文人追随安乡侯,与魏王分庭抗礼,该当何罪?给我拿下了!

[吴质招手,卫士上。

曹　植　(震惊)慢!正礼他一向效忠王室,何罪之有!

吴　质　丁先生扶佐安乡侯辛苦了,赐他美酒一杯!

曹　植　(阻止)正礼,此酒万万吃不得!

吴　质　这是魏王所赐!

丁　仪　子建救我!

曹　植　正礼!

吴　质　谁敢抗旨?(拔剑)

丁　仪　罢——!(接酒向天)魏王啊魏王,正礼死不足惧,只望你厚待安乡侯!(饮下毒酒)

曹　植　正礼!

丁　仪　(感情复杂地)子建,倘有来世,我还追随于你!

[丁仪倒地而亡。

曹　植　正礼!

[吴质及众卫士下。雷鸣电闪。

曹　植　(悲鸣般)正礼……高树多悲风,海水扬其波,利刃不在掌,结友何须多?(终于爆发而愤怒地)曹丕啊曹丕!你已步步领先,为何还对我苦苦相逼?正礼,待他登基之日,我要到朝堂上为你讨回公道、我要为你讨回公道!

[切光。

五

[魏文帝黄初元年(公元220年)十月。
[魏都洛阳,洛水之畔陵云台。
[画外音:大道之行,天下为公,今运在乎曹氏,得配天地,故献帝禅位,魏王登基——

众文武　万岁,万岁万岁万万岁!

[曹丕在文武百官的拥簇下,立于最高平台上。

曹　丕　哈哈——
(唱北【端正好】)
　　洛川边,
　　排仪仗,
　　登帝位威震八方。
　　前杀丁仪防违抗,
　　看朕除狂妄!

[内声:启奏陛下,安乡侯求见!

曹　丕　哦,三弟果然来了,宣!

[内声:陛下有旨,宣安乡侯进见!

[曹植内唱【前腔】:
　　别安乡,

来川上，

曹　植　（一身素服上，接唱）
　　　着素衣晋见新皇。
　　　故人被害悲声放——
　　　不顾刀枪向！
　　　臣见过皇兄。

吴　质　见了陛下还不下跪。

曹　丕　（制止吴质）三弟，孤正盼着你。

曹　植　臣更是迫不及待。

曹　丕　三弟，今乃为兄登基之日，也是我曹氏家族大喜之期，你不该素衣来见。

曹　植　丁正礼一生坦然，你却一杯毒酒，将他杀害！小弟此来，一则为他吊丧，为其不平，二则请兄皇为他正名，免叫正礼含冤泉下。

曹　丕　丁仪屡屡犯上，煽动离间，怂恿文人，侮辱朕躬。其罪本该诛灭九族，这一杯酒赐他全尸已是便宜了他。

曹　植　正礼一向效忠汉室，怎说犯上？！

曹　丕　三弟，你心中不平，形诸笔墨，藏于书阁，也就罢了。若留丁仪，朕只怕他播你不臣之心、鼓你不轨之念，贻害于你哇！

曹　植　杀鸡儆猴！你明杀丁仪，暗在恐吓！

曹　丕　不，是袒护！

曹　植　袒护？你去我臂膀、折我股肱，还说是袒护！这弥天大谎，岂能瞒得过天下？！

曹　丕　难道朕冤枉了你不成？

曹　植　你说我怀不臣之心、藏不轨之念，有何凭据？！

曹　丕　"恨时王之谬听，受奸枉之虚辞。民生期于必死，何自苦以终身……"此等诗章，流落民间，你觉妥与不妥？！

曹　植　文人畅诉胸怀，未必写的就是你呀！

曹　丕　那醉酒悖慢，劫胁使者？！

曹　植　是你亲眼所见？哼！这世间以讹传讹，应有尽有！

吴　质　曹植你！

曹　丕　哈哈哈……难得呀难得，三弟你一向标高脱俗、自命清高，怎么竟也要起了末流文人之伎俩！

曹　植　哼……你道貌岸然，自命不凡，却干蝇蝇苟且之事，暗室欺心之举，谁人不知，谁人不晓？！

曹　丕　胡说！

曹　植　想当年，我与逸女相见于洛水，定情于桑林，是你从中作梗，横刀夺美；当年父王深爱曹植、欲立我为嗣，命我带兵出征，不想是你暗施计谋，将我灌醉，从中渔利！

曹　丕　你！

曹　植　（越来越激动地）父王病重，留下遗诏，又是你，诓骗于我，先我进宫，争得了王位。你争得王位也就罢，却将我贬至安乡，羞我七尺之躯、夺我三尺之剑！

曹　丕　住口！

曹　植　你为达目的，不择手段，宁弃礼义纲常而不顾，你……你就不怕天理不容！

曹　丕　（神经质地笑起来）哈哈哈……朕是一方帛，你是一团火！朕多想用帛包住火！可帛终将包不住火啊！既然包不住，朕也只得以水灭火了！（显露杀机）来人，将安乡侯——

灌　均　万岁，登基之日，杀生不利！

众大臣　杀生不利！

曹　丕　灌均你？！

众大臣　杀生不利啊！

曹　丕　朕自有道理，朕要让天下人心服口服！
　　　[众臣下。

曹　丕　三弟，天下皆说你文思敏捷、出口成章，你皇嫂更是慕你才情，好，朕就命你以你我兄弟为题，不许犯有"兄弟"二字，在朕七步之内成诗。成，则免你一死。

曹　植　若不成？

曹　丕　若不成，你则饮下这杯毒酒。
　　　[高台上光束下，现一杯毒酒。

曹　植　王兄七步，子建赋诗？

曹　丕　依你才情，当不致令朕失望吧！

曹　植　皇命难违？

曹　丕　不能不遵！
　　　[死一样的沉寂，孩提时曹丕与曹植的画外音悠然而至：

曹　植　（童年声）子恒哥，适才小弟赋诗一首，请兄长过目。

曹　丕　（童年声）好，三弟之诗，妙不可言，将来定有作为。

曹　植　（童年声）多谢兄长夸奖。
　　　[曹丕一步一步走上高台，曹植吃起黄豆，脚步声和着曹植嚼豆的脆响，曹丕正走至七步。
　　　[曹植声泪俱下，脱口而出。

曹　植　煮豆燃豆萁，
　　　豆在釜中泣。

　　　　　本是同根生，
　　　　　相煎何太急?!
曹　丕　好一个相煎何太急啊……(忍不住击掌)……三弟，你可知你所吟之诗可留千秋之名，供万代传吟！……惜呼啊惜呼，朕已走了八步！
曹　植　分明七步！
曹　丕　朕说八步就是八步！
曹　植　(惨然大笑)哈哈哈……君要臣死，臣不敢不死，兄要弟亡，弟不得不亡！只是，你就不怕杀弟恶名，随我的七步诗一起，流传后世？
曹　丕　(色厉内荏)不怕……朕不怕！朕何惧哉？
曹　植　(欲取毒酒)好！
　　　　[甄氏内声："三弟！且慢——"上。
曹　植　嫂嫂！
曹　丕　夫人！
甄　氏　陛下……臣妾愿替安乡侯饮下这杯酒！
曹　植　逸女！
曹　丕　夫人，你答应过朕什么？
甄　氏　臣妾有言在先，今生今世，不见曹植！
曹　丕　今日你既违誓，休怪朕无情！
曹　植　兄长虽有龙泉之剑，怎能斩断流水之情？你满盘皆赢，唯有这一件，输了、输了……输得一败涂地！
曹　丕　夫人，朕知你是一时情急，恕你无罪，你且退下。
甄　氏　陛下。臣妾请饮此酒！
曹　丕　(怒)甄氏！你道朕再无这第二杯予他么……
甄　氏　陛下！你与子建一母同胞、血脉相连，子建纵有千错万错，也不致以死相逼。事到如今，妾身倒是明白了，你们还不明白呵——
　　　　(旁唱北【滚绣球】)
　　　　《七步吟》，绝世篇，
　　　　感后土，泣苍天；
　　　　何止是，对兄长怨，
　　　　更一似无声处，惊动人寰。
　　　　陛下、三弟啊——
　　　　我甄氏，有幸焉，

　　　　蒙错爱，又加怜；
　　　　到如今因了我结成仇怨，
　　　　直教人肠断心酸。
　　　　因此上妾甘以命来呼唤，
　　　　愿唤醒兄弟同心社稷安，
　　　　从今后再不相煎！
甄　氏　子建！……子桓！
　　　　[甄氏猛然端起毒酒，随即仰脖一饮而尽
丕、植　(同大惊)逸女(夫人)……
甄　氏　(唱【小梁州】)
　　　　请把我葬在邙山洛水间，
　　　　尽忘了往事如烟；
　　　　来日你俩人携手释前嫌，
　　　　潮声漫，
　　　　那是我，在低喃！
　　　　[甄氏渐渐远去，曹丕和曹植同恸哭不止，光渐收。
　　　　[黑暗中潮声响起，良久后光复，照见伫立谛听的曹丕和曹植——
曹　丕　我似听见她在低喃。
曹　植　这是她在倾诉哀怨。
曹　丕　三弟啊——
　　　　(唱【胜如花】)
　　　　登程去，且乘舟，
　　　　让往事付诸东流！
曹　植　怎能教往事东流——
曹　丕　莫负她临终心剖，
　　　　　当记取兄弟携手；
　　　　(你)翰墨间千载名留，
　　　　(我)开新朝建功志酬。
曹　植　(接唱)万载名留，
　　　　　在诗中酒后？
曹　丕　(唱)弥创痕尽消怨咎，
　　　　　两心同共著风流……
　　　　[曹丕与曹植对视，拍岸潮声又起，一浪高过一浪，经久不息。
　　　　　　　　　　　　　　　(剧终)

仅仅是一种"意图"
——《川上吟》创作谈
吕育忠

流传千古、妇孺皆知的七步诗,里面蕴含着一个发人深思深省、撼人心魄的历史故事。面对王权,曹丕、曹植亲兄弟产生了激烈的矛盾。面对爱情,兄弟俩又因为先后相遇于洛水的佳人甄氏女迸发出难解的冲突。怎么办?曹丕终于动了杀死弟弟的念头。面向死亡,曹植在七步之间吟出了同根生的诗句,这是人性的呐喊,这是亲情的呼唤。当被震惊的兄长还在犹豫以"八步"为借口大动杀机之时,甄氏女毅然自饮毒酒魂归天际,以自己年轻的生命谱写出的壮美,消弭了那无形的屏障。

创作《川上吟》,就是想借助这段扣人心弦的千古奇闻挖掘出一个全新的主题,通过细致入微地揭示曹丕、曹植、甄氏等人物的内心纠葛与矛盾,反思人生的得与失、心性的善与恶、性格的勇与柔,让人洞悉生命,洞悉爱情,洞悉短暂的人生际遇,让观者感同身受剧中人的悲欢离合。

以往写曹氏兄弟的故事,常常出现贬曹丕扬曹植的现象,以权力之争代替一切,实际是把历史人物简单化了。该剧没有延续这样的思路,而是依据历史事实去评价人物,分辨是非。既没有贬低曹丕,也没有高扬曹植,而是把他们首先作为一个"人"来写,不仅要写出他们为权势而争斗的种种矛盾——客观矛盾(即社会的政治矛盾)和主观矛盾(即情感的心理矛盾),也要写出他们作为同胞兄弟的骨肉亲情,深入探讨兄弟俩各自行为的现实性与合理性,入木三分地剖析两兄弟的性格、人格及其行为的各自特点与差异。

曹丕的才情、文采赶不上弟弟曹植,但是具有争强好斗的性格与狠毒心理的他又不服输,把曹植的诗稿拿去向父亲表功,横刀夺走了甄氏女——曹植的所爱;但在处理复杂的国事问题上他果敢、善断,其能力又超过了曹植。曹植有"诗仙"的才情,盖世的文才,可遇事优柔寡断,缺乏治国安邦之胆略。尽管他心中跃跃欲试时刻想着"继父业恢宏大业,开疆土兴农商造福家邦",但善良、多情、懦弱的性格捆住了他的手脚,使他常常跟不上历史发展的前进步伐。

因此,当两兄弟间的亲情遇到关乎自己的利益、地位与权势的时候,矛盾自然就产生了。尤其是曹丕大胆闯宫争得王位之后,为了自己的颜面和独霸权势地位,他无论如何不能让才高过人的弟弟"压"在自己的头上。更何况还有自己耍手腕"抢"了弟弟的"心上人"甄氏这样一个过节。因此,他登上王位的第一件事就是"贬"曹植为安乡侯流放边远之地,一是免除曹植对王位的威胁,二是"斩断"甄氏与曹植的情感。然而,令他想不到的是,他自以为得意的"安排"却引发了相反的效果。甄氏不顾他的颜面为曹植送别,其依依不舍之情使他醋意大发,因而生出"杀弟"之念,剑拔弩张之势一触即发。而曹植的固执更增加了他最后下定"杀弟"的决心,为此演绎出"七步成诗"的险境,直欲置曹植于死地,以致曹植在七步之内吟出"七步诗"诗后,他还要蛮横地强说自己已经走了八步。

强权"压迫"亲情,亲情显得无能为力;但当强权遭遇到亲情与道义的审判时,权势立刻就失去了光彩。剧中在描写曹氏兄弟与爱情的关系时,就显示出了这样一种尴尬的局面:想得到的得不到,得到的仍然没得到;得不到的空悲叹,得到的也空欢喜。甄氏的出现,既是加深曹氏兄弟矛盾的关键,也是解开两兄弟矛盾的一把钥匙。她就如一面镜子,照出了两兄弟的内心隐秘,并细腻地剖析了两兄弟的性格、人格及行为。她又如一架心灵天平,"称"出了两兄弟的情感"重量",分辨出了孰轻孰重。她倾心于曹植的诗情、文章,也佩服曹丕的治国谋略,可惜他兄弟二人"不明白"。"昔为同池鱼,今为商与参",在特殊的氛围当中,甄女既不能选择如何生,也不能选择怎样爱,最终,她只有选择一种死,一种慷慨悲歌的凛然凄怆。一个弱女子的魂归天际,是在用生命谱写曲章。此一死,呐喊了人性中那未泯的良善,亦唤醒了血脉相连的骨肉亲情;此一死,非关缠绵的小我之爱,而是解脱自己、昭示良知的人间大爱。这是一个女子的凄楚人生,也是一个女子的生命悲壮。

任何一位有理想、有作为的剧作者,都应具备穿越历史,烛照今天的境界,用心去感受时代洪流的激荡,寻求历史流变与时代脉动的契合共振。德国著名戏剧评论家莱辛说:"剧作家并不是历史家,他的任务不是叙述人们从前相信曾经发生的事情,而是要使这些事情在我们眼前再现。让它再现,并不是为了纯粹的历史真实,而是出于一种完全不同的更高的意图。"本剧"意图"使

该剧的创作不只是描写了历史,刻画了历史人物,而且是在尊重历史事实的基础上,丰富历史细节,光大历史精神,并赋予历史人物以崭新的生命,写出历史哲学意味。艺术表现历史就是求"真",就是要求真实地再现历史;进而要求站在今天去表现昨天,要在"真"的基础上求"善",要体现今天的价值取向。《川上吟》的创作不仅力图求真,而且求善,站在更高层面上,为了明天站在今天表现昨天,注入历史哲学意识,使这个家喻户晓、妇孺皆知的故事得以有新的飞跃、提升并更具时代质感。

新编历史昆剧《川上吟》介绍

剧情简介

昆剧《川上吟》移植于桂剧《七步吟》,讲述的是三国时期曹丕、曹植、甄女之间围绕王权、亲情、爱情展开的一段历史奇闻。面对王权,曹丕、曹植兄弟间产生了激烈的矛盾;面对爱情,兄弟俩又因为先后相遇于洛水的佳人而迸发出难解的冲突。面对权力与爱情,曹丕终于起了杀弟之心。生死存亡之际,曹植在七步之内吟出"本是同根生,相煎何太急"的诗句,表达了人性的呐喊,真爱的呼唤。被震惊的兄长在以八步为难弟弟时,甄女毅然魂归天际,这以生命谱写的壮美顿时消弭了那无形的屏障。

剧目推荐

自2014年1月创排《川上吟》以来,上海昆剧团在不断摸索和创造中打磨、完善、提高该剧,力图通过作品展现昆曲大雅之美。《川上吟》本就是一个符合昆曲气质的故事,剧中不仅仅有曹丕、曹植、甄洛这样的历史人物,更蕴含着"七步诗"、"洛神赋"这样的千古名篇,它的历史价值和文学价值不言而喻。而昆曲以它丰富的文学性和载歌载舞的表演形式著称于世,体现了文学性和艺术性的双重结合,因此以昆曲来演绎不但赋予了该剧大气、雅致、独特的古典气质,同时深入了昆曲演绎的文学性,拓展了表演舞台的空间。

为确保作品质量,打造上昆品牌,上昆集结了跨平台、跨剧种、跨省市的各地优秀人才组成了优质团队。此剧由原桂剧《七步吟》编剧吕育忠亲自担纲编剧,曾与上昆成功合作过《景阳钟》的编剧周长赋担任昆曲填词,话剧导演李利宏与上昆著名表演艺术家张铭荣联袂执导,著名京剧表演艺术家尚长荣和著名昆剧表演艺术家岳美缇、张静娴担任艺术指导,与上昆三度成功合作打造精品剧目的唱腔设计顾兆琳、配乐配器李樑为该剧谱就了优美动听的声腔旋律。如此精彩的主创阵容,搭配上海昆剧团国家一级演员吴双、第26届中国戏剧梅花奖获得者黎安以及优秀青年演员罗晨雪的阵容组合,将为《川上吟》的创作带来极为不同的艺术刺激与舞台享受。

剧本方面,从全新的角度切入,使该剧矛盾突出、冲突激烈,国情、恋情、兄弟情搅在一起构筑了波澜起伏的情节,加上人物关系的层层推进,充满了戏剧张力;舞美方面,以"权位、美人、文章"为主线,在吻合昆曲唯美意境的同时,以视觉艺术演绎、引导作品本身,展现了舞美的整体构思,升华了作品主题;服装方面,将古典美与现代美结合,并通过色彩的巧妙组合,将服装与整个舞台所呈现的较强的空灵风格融合在一起,凸显人物个性、场面层次、明暗冲突,及视觉效果;唱腔方面,主要采用了【皂罗袍】【梁州第七】【胜如花】等一系列经典曲牌烘托人物内心情感;配乐方面,以甄女与曹植初见时的琴曲《七哀》为主旋律贯穿全剧,不但优美动听,且衬托出一种"人生若只如初见"般美好而伤感的情思愁绪,令观者回味无穷。

2014年10月、12月,《川上吟》先后在金华、泰州、上海等地进行了内部演出,受到好评。在国家艺术基金首批资助名单中,《川上吟》更是从全国4256个申请项目中脱颖而出,获得殊荣。传统与创新、突破与惊喜,用最美好的舞台艺术,演绎人世间的真善美,这是《川上吟》于上昆、昆曲的艺术价值。多年来,上昆以"以戏推人,以人出戏"为宗旨,不断为青年一代打造经典剧目,在院团出人出戏方面成绩突出,而主演吴双也通过《川上吟》的创作表演突破了唱腔、行当的局限,完成了传统昆曲与时代审美态势的融合,并从新编戏的创作中开辟形成属于自己的崭新表现方式。

传承不忘创新，创新不弃传统

徐清蓉

从《景阳钟》到《川上吟》，上海昆剧团团长谷好好用她的胆识和魄力，让我们看到一条"以戏推人，以人出戏"的新路，也让上海昆剧团在为青年一代量身打造经典剧目、为院团出人出戏出效益等方面走在了全国戏曲院团的前列。

昆曲节剧目、表演双榜首，"十艺节"文华优秀剧目奖，国家舞台艺术精品工程、中国戏曲学会奖——在2012年上海昆剧团决心创排新编历史剧《景阳钟》之初，没有人可以预见，这个大胆的决定会取得如此让全国戏曲界聚焦、侧目的荣耀。但一切来得就是这样澎湃，又如此的水到渠成。"《景阳钟》一路走来，有坎坷、有荣耀，更多的，是一份宝贵的经验积累。这也成为我们如今有信心继续打造《川上吟》的动因。"谷好好如是说。

团队建设应该以剧目为核心，以人才为核心，但只有真正将全部身心倾浸其中，才知道这一路走来的诸多不易。《景阳钟》如此，《川上吟》更是如此。一直以来，昆曲都以生旦戏为主要表现方式，柔美、轻歌曼舞，似乎已经成为昆曲的标志。事实上，就上昆来说，不仅仅是生角、旦角出色，花脸、老生、刀马旦、武丑等行当都十分出挑，也都拥有堪称全国昆剧界领军人物的旗帜性人才。"我们希望能够更好地展示上昆的人才积累，希望能在黎安之后，再推出一批以吴双为主要代表的青年一代昆曲领军人才。"以人为本、人才为先，这就是上昆决定排演《川上吟》的第一动因。当然，决定之后接踵而来的挑战也是可以想见的巨大——给花脸角色排大戏，这在全国昆剧界都是十分罕见的。上昆真的可以做到甚至做好吗？对此，谷好好丝毫不掩饰对团队的自豪："上昆有信心，更有实力做好这件事。"

从今年6月正式开排，到太仓的内部首演，短短不过一个月的时间，但是这群下定决心、铆足劲头的昆曲人，愣是把旁人眼中的不可思议变成了精彩。这其中，三位主演的投入与付出，功不可没。无论是吴双，还是袁国良，在各自行当中、在当今舞台上，都是数一数二的领军人才。而扮演甄氏的上昆引进人才罗晨雪，同样不遑多让，她很好地展现了个人优势以及上海为她搭建的良好艺术平台。提及三位上昆青年一代的优秀演员，谷好好言语中的喜爱是如此的清晰："昆剧《川上吟》是从桂剧《七步吟》移植，而吴双原本就是《七步吟》中曹丕的扮演者，并且得到全国专家、观众的认可。吴双没有因为这份'先天优势'而松懈，他加倍努力地投入《川上吟》的排练，天天忙碌到深夜，困了就在地毯上打个盹……不到一个月，足足瘦了10斤。老生演员袁国良同样为此剧全力付出，发着高烧，仍贴着冰贴上阵。罗晨雪年轻但不逊色，在这出'男人戏'里，她的表现可圈可点，很好地平衡了剧目，使之刚柔并济。"

此前上昆《景阳钟》收获成功的背后，有一支精心搭建、来自全国的优秀主创团队。《川上吟》同样如此，上昆为了打造好这出剧目，广邀人才。"我们力求为《川上吟》搭配最好的平台，期待该剧能够成为上海昆剧团青年一代昆曲人的又一部经典代表之作。"诚如谷好好所言，上昆为《川上吟》搭建的主创团队，堪称豪华。导演方面，采用优秀话剧导演李利宏和上昆老艺术家张铭荣的组合；编剧方面，桂剧《七步吟》的编剧吕育忠亲自动手修改剧本，搭配《景阳钟》编剧周长赋；音乐方面则是沿用了《景阳钟》的顾兆琳、李樑两位老师的经典组合；此外，担纲灯光设计的金长烈老师，是业界当之无愧的大师级人物；舞美设计、服装设计方面，同样邀请到了在国内多次获得各大奖项的张武、彭丁煌。更值得一提的是，上海昆剧团此次邀请到了尚长荣、计镇华、张静娴三位表演艺术家为艺术指导。他们亲身垂范，带着青年人飞跃进步。"这样一支主创团队，是绝对的强强联合。他们中，有曾与上昆一起在各类昆剧节、艺术节上屡屡斩获奖项的老熟人，也有初次和我们合作的。这样的组合方式，在传统与创新之间，相信一定可以碰撞出火花，带来惊喜不断。"传统与创新、突破与惊喜，这些都是谈话中谷好好反复提及的字眼，也是契合上昆风骨以及上海这座城市风情的韵脚。

上海这座海派文化大都市，历来都是剧目创作的大码头、人才培养的高地。而上海昆剧团在全国戏剧界一直以"行当齐全、文武皆备"著称，在各类展演、比赛中屡屡斩获佳绩，被誉为是"第一流剧团、第一流演员、第一流剧目、第一流演出"。"我们希望可以借《景阳钟》的成功趋势而上，通过《川上吟》，继续'以戏育人'的方针政策，不断探索和追求，传承和创新。"谷好好这样诠释《川上吟》于上昆、于上海的艺术价值，"传承不忘创新，创新不弃传统，我们愿意为上海的艺术文化建设尽心竭力，

我们一定会用高标准的自我要求、高规格的演出水平和高质量的剧目建设，展现我国传统文化和海派艺术特色的魅力，体现上海城市精神和服务水平，成为一张对外交流的、出色的城市名片。"

诗性艺术与传统昆曲的对话
李利宏　张铭荣

当初决定创排昆剧《川上吟》，上海昆剧团就有一个设想，选择两位风格迥异的导演共同执导，期待相互碰撞产生艺术火花。如今这一构想得以实现，《川上吟》的导演选定了李利宏与张铭荣的组合。李利宏导演是河南省文化艺术研究院院长，戏剧家与诗人的双重气质，构成了李利宏导演艺术的个性风格。张铭荣是著名昆剧表演艺术家，由他参与执导的《血手记》《司马相如》《班昭》《长生殿》等剧目，屡屡斩获戏剧界各项最高奖项。

李利宏说："仰望星空，其中最亮的星群里有一颗星就是昆曲。这就是昆曲在我心中的位置。"张铭荣说："《香魂女》《常香玉》《老子》等一批优秀的戏曲剧目很好地代表了李导对戏曲的悟性。"只字片语间，让人对这对组合充满了臆想与期待。

李利宏：一次回归与超越

"感谢上昆，让我近距离乃至零距离地接触昆曲这颗星星。仰望它的璀璨，享受它的光照，感受它的温度。"诚如李导所言，排演《川上吟》的过程，正是一个他与昆曲逐步走近、逐步吸引、逐步交融的过程，"闹中取静的上昆团址，让人在初见时便生心仪和敬意，让浮躁顷刻归于平静和幽然。上昆人说'在传承中回归'，这次创排《川上吟》，在我看来就是对回归与超越的一次艺术实践，在实践中传承与创新，在实践中探索回归与超越的尺度、向度和法度。"

无论是京剧《洛神赋》、桂剧《七步吟》，还是越剧《铜雀台》，曹丕与曹植的故事、那首妇孺皆知的《七步诗》，一直是戏曲舞台十分钟情的创作题材。在吕育忠编剧的桂剧《七步吟》创下辉煌的同时，上昆特邀与上昆成功合作过的《景阳钟》编剧周长赋来移植该剧，对人物的理解、情感及表现进行了一次再创造。

"曹丕、曹植和甄氏三人可用三个'man'字来概括：曹丕的傲慢、曹植的浪漫和甄氏的妙曼。"李导这样描述他对人物的感受，"曹丕英武、火爆、霸气；曹植潇洒、忧郁、书卷气；甄氏绰约、冷艳、贵气。爱情对于曹植来说是力量，可对于甄氏来讲却是奢侈。甄氏的爱情腐蚀了曹植的野性与雄心，故而使曹植的内心变得软弱、颓废，同时也让文武双全的曹丕的心胸日渐狭隘。"

多年来，李导在保持自己原来话剧导演资源优势的同时，从尊重、适应再到驾驭戏曲，且能较深入地触摸到各个不同地域戏曲的审美意蕴，都与他诗性的人格素养有关。此次初涉昆曲，他在尊重传统的基础上，同时着重于角色的把握、人物的塑造。在他看来，角色的把握，要在行当的基础上做出性格内质的东西，做出个性色彩和情感色彩的东西。"全剧的主题应该是'上善若水'，若洛川之水一般的美好。在人物的设定上，也同样是凸显出个性中积极的一面。"李导选择用"真善美"来诠释三位主角，在他看来，三位主角的性格正是因为在真善美中走得太过单一、执着，而产生了戏剧的冲突，"我以为，要从三个人的形象当中开掘出它本身所具有的文化内涵和文化隐喻，即真、善、美。曹丕是真，曹植是善，甄氏是美。三者各自单独存在或彰显其独立性、独特性、独有性，都会出问题，且会出大问题。真善美只有和于一体，才能出现人们内心向往的上善、大美、玄德。"

张铭荣：昆味是根本　精品是目标

上昆此次创排《川上吟》，不可避免会被拿来与其他剧种的同题材剧目进行比较。但在张导看来，《川上吟》的定位与前人是完全不同的。"我先后看了京剧和桂剧的录像资料，很受启发。京剧《洛神赋》根据梅兰芳先生早年演出的同名京剧改编，全剧的风格继承传统京剧的特点：四梁四柱，行当齐全，群星捧月把梅派的表演艺术精华融入戏中。桂剧《七步吟》也同样是以甄氏为主角。但我们的《川上吟》则把剧中的第一主角改为了曹丕。"张导表示，这个调整也可以给予导演更多的转圜空间。

作为桂剧《七步吟》中曹丕的扮演者，吴双展现的实力是上昆做出这样一个巨大调整的主要原因。传统昆剧，总是小生、旦角统领舞台的套路，以净角挑梁，前无古人。"以曹丕为主线的铺排，可以使人物关系、戏剧矛盾更紧凑、更突出。这是《川上吟》剧本的长处。"张导这

样认为,同时他也不吝对于吴双的肯定,"上昆净角演员吴双确有天赋。他参演桂剧的曹丕,已初现端倪,可以说昆剧版《川上吟》也是为吴双量身定制的,相信他在排演中一定会有新的突破,超越自己。"

唱是剧种的生命标志,必须重视曲牌的铺排和演唱。既然确定了由净角担纲主演,《川上吟》自然会在唱上有所突破,这也是张铭荣在导演中特别看重的部分:"这次除了净角常用的曲牌外,还塞了三大段南曲,【皂罗袍】【山坡羊】【胜如花】来刻画曹丕的内心情感,打破了净角不唱南曲的框框,很有新意。"

当然,尽管移植自桂剧,同时又在第一主角上采用了同一名的演员,但张导对昆曲《川上吟》最为看重的,还是昆曲的传统,昆曲的味道。"我个人认为这还是一个昆剧传奇本戏,要有传统折子戏规律,每一场戏都要排出'起、承、转、合'。昆剧格律与桂剧不同,念白不能念'白话文',还得以韵白。"张导这样诠释他心目中《川上吟》应该有的"昆味儿","舞美上也是如此。虽然是新编历史剧,服装造型上向影视剧靠拢了一些,但身段动作舞蹈场面还要有昆剧的四功三法,要有戏曲的程式,但不程式化。"

桂剧《七步吟》采用无场次的大歌舞剧形式,这让张铭荣印象深刻:"大转台、大场面、大舞蹈、大乐队、大合唱,给观众一种震撼的力量。"在《川上吟》中,张导坚持景光以清新典雅为好,虚实结合以虚为主,给演员留出表演的空间,所以剧中没有基本平台,但作为全剧大高潮的七步成诗的"凌云台",必须特别打造。"中间的高台必须要,而且是六步台阶。曹丕强逼曹植在他七步之内赋诗,当曹丕得意地一步一步走上高台,最后一步抬脚未落地时,曹植含泪念出'煮豆燃豆萁……'。高台上曹丕吃惊无奈,跌坐台阶。高台下曹植视死如归,正气凛然。这样的高平台应用一定会深化主题,引起观众的深思。"

"我相信,经过不断地修改排练提高,《川上吟》将成为上昆的又一部精品剧目。"张导如是期望。

(徐清蓉 整理)

独一无二的"曹丕"
——《川上吟》主演 吴双

俞霞婷

昆剧《川上吟》对吴双来说,颇有渊源。早先在广西戏剧院桂剧团创排的大型桂剧《七步吟》中,"曹丕"一角就由他饰演。而昆剧《川上吟》恰是上海昆剧团根据桂剧版移植、为吴双量身打造的一出改编自历史故事的原创剧目。酷暑的6月,《川上吟》落地排练火热展开。7月初,该剧在太仓大剧院进行了内部试演。演出在曹丕和曹植尾声的【胜如花】后谢幕,赢得了观众们的热烈掌声。

由桂剧到昆曲

头一次看桂剧剧本时,吴双就被第一场所吸引,心想:要是能演成昆曲该有多好?幸运的是,今年上昆创排的《川上吟》令他如愿以偿。同样的故事,不同的剧种,昆曲以它丰富的文学性和载歌载舞的表演形式著称于世,在桂剧的基础上,《川上吟》不但赋予了该剧大气、雅致、独特的古典气质,并延续了该故事的文学性,拓展了昆剧表演舞台的空间。

吴双非常珍惜和重视这次机会,然而在桂剧到昆曲实际转换过程中,也经历了不小的难题与压力。首先在唱腔上,桂剧是板腔体,相比昆曲的唱腔节奏显然要慢得多。其次,昆曲所给予人物的表演空间要比桂剧大得多,如何在这个空间填充人物,是有难度的。吴双坦言,自己在表现桂剧的时候主要以体验为主,但是演昆曲的时候则必须要有更多程式化的表现特质,光靠体验是远远不够的。或许是先入为主,有桂剧在先,使吴双对曹丕这个人物有着较为深刻的认识,但也因此使其在《川上吟》的排练过程中总是强于转换以避开那满脑子里桂剧的影子,这也是他竭力调整的部分。第三个难题就是服装。新编戏的服装和传统戏曲的舞台服饰大不相同。传统戏曲服饰是在明代服饰的基础上历经实践摸索而制作出的最适宜戏曲舞台表演的艺术服饰;而新编戏的服装则是以还原历史形态为重点,依据当时时代的服饰感觉去设计、再创造而呈现出的具有现今审美态势的艺术服饰。这两种服饰又分别依附于中国戏剧的两种表现方式——程式化与体验派。新剧的创作排演少不了碰撞摩擦,到底该以什么手段方式来解决呢?

"既不固步自封,也不狂飙妄进。传统的昆曲回避不了时代审美的态势,也不该回避。我们要考虑的是如何把传统戏中的程式化动作与同新编服饰相和谐,如何用昆曲的传统去演绎新编的历史传奇,如何在新的机遇中开辟拓展从而形成属于我们崭新的表现方式,这是我在《川上吟》中探寻和努力的方向。"

独一无二的"曹丕"

作为当下中国昆剧演员的中坚力量,吴双的演技是广受称赞的。无论主演或是配演,如《血手记》的"马佩"、《徐九经升官记》的"徐九经"、《西施》的"夫差"、《班昭》的"范伦"、《长生殿》的"安禄山"、《景阳钟》的"周奎"等,都人物个性鲜明,表演技法纯熟,光彩夺目。他将昆剧花脸这样一个冷门行当硬生生地塑造成舞台上的抢眼人物。这与他善于将不同行当的表现技巧兼而并收,为人物性格的表演服务密不可分。此次在《川上吟》中饰演主角"曹丕",吴双同样有自己对人物的分析和解读。

"各种文艺作品中,曹丕给人的感觉是一个加害于弟弟的人。包括《三国演义》在内,我们的作品习惯倾向于弱者。'曹丕'作为剧中的第一主角,我期盼人物的正能量。我认为,曹丕争得王位的法宝更多的是其作为政治家的自觉和责任。曹丕是个有担当的人,因此他会动用一系列的手段和方法去尝试、去承担、去留住。剧中的'曹植'是他的亲弟弟,一个失败者。他的《洛神赋》和与甄女的感情时时刺痛着曹丕。对于封建君王来说这是最不能容忍的,导致曹丕最后去叫他做'七步诗'。曹丕如果真的想要杀掉曹植,大可以有一千一万个理由和方法,甚至不需要理由。但他没有这么做,他在克制和容忍,努力地想要为这个王朝留下文脉,为自己留下亲情。然而身居王位,怎可儿女情长?因此他也是痛苦的,他既要稳固政权,又不愿因政害弟。在政权这一要义高压之下,剧中的'曹丕'在极力呵护爱情、维护亲情。他为之所做的一切都是阳谋,光明正大,而非阴谋;甄女抢毒酒也绝不仅是为救曹植,更是从维护曹丕的政权出发,以求唤醒曹植,她最后的情感归结点应该是曹丕,而非曹植。所以我觉得这出戏中的曹丕是独一无二的。不管历史上的曹丕和这个剧本上的曹丕有着多少不同,我要领会的,是这个剧本中的曹丕,而不是历史上的人。况且真正历史上的人物跟我们所听说的或许也不一样。谁也说不准为什么曹丕最后没有杀曹植,也不知道'七步诗'的背景到底是如何的,一切,都只是传说。我要做

的就是演好这个英武霸气、文智果敢又不失儿女柔情的'曹丕',体现他政治家的正面。"

基于这样的认识,吴双在塑造人物时就有了自己把控和表现的方向,"虽说是'齐国先齐家',可这绝不是一般的亲情,我们没有办法像平常那样解释。"对吴双来说,表演就是通过每个人物来成就不同的自己。

花脸唱"南曲"

《川上吟》从开排到首演不到一个月,所有主创人员都经历了强大的体力和精神上的考验。"这个戏很紧,总感觉时间不够用,顾兆琳老师也是第一时间把曲子弄了出来。"《川上吟》中的曹丕有不少唱段是南曲,一般来说花脸在传统戏中90%以上都是北曲。"我觉得这样的感觉是对的,曹丕的人物刻画需要南曲的抒情,其中有一首【皂罗袍】还是我自己提出的。"吴双笑道。

知道要移植《七步吟》的时候,吴双正在参加《牡丹亭》的巡演,天天听【皂罗袍】,下意识地拿桂剧的词套上去唱,不料舒缓度达到极致,于是他主动向兆琳老师提出想用这个曲牌。起初老师有点犹豫,因为众所周知【皂罗袍】是《牡丹亭·游园》中的经典唱段,其实它在早期是以"孤牌"存在的,但因杜丽娘的【步步娇】【皂罗袍】【好姐姐】曲牌联缀,才形成典型套数,这是【皂罗袍】的发展,而非专用。其次,【皂罗袍】的旋律实际非典型生旦曲子的风格,主腔旋律有点深沉,恰恰十分适合花脸和老生唱,也契合了曹丕"闯宫"成功后又得知父王驾崩的百味陈杂,于是最终他的建议被采纳了。"我觉得在塑造人物时要适当放下心中固有的行当概念。当然,放下行当不是说要抛弃传统,而是不要被自己所认可的行当特质固定住,而要重新踏踏实实地结合自己所学来塑造人物。因此就行当和唱腔的局限性而言,我也希望能够突破。"

好的目标终究需要不断的努力和付出。实际排演的过程中,对南曲的陌生依然让吴双头痛无比,尤其是【山坡羊】【锁南枝】等,对唱腔的生疏也使他在身段和服装的处理上难以收放自如。为攻克这一难关,吴双除了排演时间以外,下班后也天天泡在练功房复习身段、唱腔、念白,大汗淋漓之外,几乎没有一天不是十二点后下班的,短短一个月,周围人都惊讶于他的进步和成长,而他敢于突破和精益求精的艺术追求也感动了所有台前幕后。

台上一分钟,台下十年功。因为热爱,所以执着。

穿越历史　感受洛神
——《川上吟》主演　罗晨雪

陆珊珊

角色创造，始终是演员最要紧的一项工作。这对于罗晨雪来说，同样不能例外。她是个闺门旦演员，舞台上的她和生活中的她截然不同，舞台上的她演绎着数百年前的闺阁千金、名门淑媛，气质高雅如山间幽兰，"不落凡间一点尘"，屏气凝神看过去，每个瞬间都如此完美，让人禁不住地神思穿越，遥想当年。而生活中的她，却是大方又俏皮，沉静中带着一丝灵动，是个看似普通却又与众不同的80后小姑娘。身为80后的她是这样看待角色创造这个问题的："塑造人物，体会人物内心，和角色交朋友，这个过程很快乐。"

"两年的时间里我不断地学习，提高自己，尝试去创作不同的角色。从新创剧目《烟锁宫楼》里的双月，到传承大戏《墙头马上》里的李倩君，再到此次排演的历史剧《川上吟》里的甄氏。在这过程中，我收获很多，也很愉悦。"这可以说是罗晨雪的一篇微总结，正如她所说，三出大戏，她经历了三个截然不同的女性形象，而其中，最有挑战且难度最高的那一位便是新编历史剧《川上吟》的女主人公——甄氏。

甄氏又名甄宓，魏文帝曹丕的正室，魏明帝曹叡之生母。她是妻子，是母亲，是一个简单得不能再简单的女人，却也是一个颇受历史争议的女人。因为曹植的一篇《洛神赋》，她被神化了，"翩若惊鸿，婉若游龙。荣曜秋菊，华茂春松。仿佛兮若轻云之蔽月，飘摇兮若流风之回雪。远而望之，皎若太阳升朝霞"。在诗赋中，她被誉为"洛水之神"。就是这样一位古代的女性，如何塑造她，便成了罗晨雪急待钻研的新课题。

"'江南有二乔，河北甄宓俏'，这样一位倾国倾城的绝世美女是如此的非同寻常，让人心生尊敬和爱慕。而我能有幸尝试塑造这样的人物角色，内心难抑激动却又忐忑不已。"为了更好地塑造甄氏，罗晨雪在开排之前着实下了一番功夫，查找了很多资料，为了能够让自己贴近人物、有些历史人物的感觉，她尝试背诵艰涩拗口的千古名篇《洛神赋》。

"她和我以往饰演的角色有所不同，她不像《牡丹亭》中为爱而死、由爱而生的杜丽娘，也不像《墙头马上》中大胆为爱私订终身的李倩君。甄宓多了些悲剧色彩，她所作的《塘上行》中有句：'想见君颜色，感结伤心脾。念君常苦悲，夜夜不能寐。'同样是闭月羞花，一样的文采出众，到后来，却不能与爱人朝夕相伴。甄宓的结局凄惨，不由人心存怜惜。"

"而从闺门旦这个行当来诠释，杜丽娘是闺阁千金，足不出户，表演上会多些少女般的腼腆和羞涩；李倩君，唐朝皇室宗亲，个性率直刚韧，忠于自我，表演上俏媚之余则多些气度和爽朗。甄宓贵为王后，气度上更胜李倩君，也比杜丽娘有更多的人生阅历。我觉得表演上可以把握住，既要有闺门旦的婉约，也要有正旦的气韵。"

"纸上得来终觉浅"，罗晨雪发现，随着排练的深入，这个人物越发难以塑造，简直极具挑战。"我没有尝试过类似的角色，而我的人生经历离这个人物似乎也很远很远。甄宓是个美丽、聪慧并且理性和感性交织并重的人物，内心十分复杂和矛盾，可又不能喜怒形于色。这样的性格对于表演上增加了很大的难度，熟悉的闺门旦和正旦的表现手法似乎都不足以完全体现她。在她的生命中最重要的两个男人，曹丕，曹植，一个是至亲的夫君，一个是挚爱的初恋，亲情，爱情，感性和理性交织。而感性和理性这样复杂的情感该如何通过昆曲的表演手法呈现在舞台上，我觉得困难重重。"

排练加班加点，一场又一场的戏立起来了，而人物却似乎渐行渐远。这让罗晨雪很是着急与担忧。那段时间里，她跟身边的小伙伴们聊得最多的就是《川上吟》，谈得最起劲的就是让她苦苦寻找的那个甄氏。渐渐地，她进入了状态，似乎穿越了千年感觉到了那位被誉为"洛水之神"的平凡女子的脉搏。她尝试着走进了甄氏的内心世界。

"全剧共五场戏，其中三个场次有甄宓的戏份，三场戏中甄氏每一个出场都尤为重要。"第一个出场亮相让罗晨雪煞费苦心。"我考虑了很久，一直找不到感觉。导演设计甄宓以走圆场的形式，伴随着音乐声中快速出场，那么出场情绪如何？上场前人物经历过哪些内心思考和挣扎？"她苦苦思索着自己提出的问题，并进行了大胆的设想。"鹅毛大雪纷纷而降，甄氏驾着马车追赶着前方押送曹植的部队。她能想象，在这样的环境里，曹植是多么的孤独无助，内心充满不甘却又无能为力。甄氏清楚的知道，自己已为人妻，对曹植不能再有更多留恋。此时此刻，看着曹植行经过的每一寸路径，这雪地

上留下的每一个脚步,似乎告诉甄氏一定要赶上去,追赶上去见曹植一面。因为不管是叔嫂间的送别,还是爱人间的送别,这样一别,也许是一世不能再相见。有了这样的情感铺垫,甄氏的上场便饱满了许多。"

见微知著,这仅仅只是一个出场,但也是一个完美的开始。昆剧《川上吟》,点燃了罗晨雪创作的激情。

说完了自己对于角色的创造,就要说一说与师兄们的合作了。虽然,与吴双、袁国良两位师兄的合作在《烟锁宫楼》中已有先例,但这样大幅度带有情感内容的戏的合作尚属首次,这对年轻的她来说,挑战不小。

"吴双是一位创作欲望非常强的演员,很能启发对手,激发起对手的内在动力与情感。"而袁国良这次在戏中以老生行当应工小生,扮演曹植这一人物,突破行当限制,显得与以往不同。"对于我来讲质感上与传统巾生有很大不同,老生演绎小生,更多了一层阳刚的俊朗之气,合作起来别有一番感受,这对于他和我来说,在表演经验的积累上都有获益,当然,也免不了会遇到一些困难。"她坦言,经过这次合作,自己在师兄们那里学到不少。

曲牌是昆曲创作之"魂"
——《川上吟》唱腔设计 顾兆琳

俞霞婷

曾为昆剧《班昭》《长生殿》《邯郸梦》《景阳钟》等设计唱腔的顾兆琳,从事昆曲教育事业50多年,对传统昆剧的表演和音乐有着深刻的体会,能充分体验人物,在创作时有兼容并蓄的特性。对昆剧艺术的继承和整理,能保持格律规范,在创新开拓中不离传统风格。他认为,昆曲唱腔音乐的规范是一个剧种之本,承载着昆曲特有的韵味,包括角色的个性表演、舞蹈都是重要的载体。那么昆曲的唱腔音乐特点究竟是什么?顾兆琳将自己几十年来从事昆曲唱腔音乐的创作经验归纳为12个字——"曲牌联套、倚声填词、依牌谱曲",并以传统为基础,投入到一次又一次的新创剧目中……

作为这次新编历史剧《川上吟》的唱腔设计,在创作之初,顾兆琳首先想到的是铿锵而雄壮的北曲,然而,当他认真看完剧本后,剧中人物所夹杂的抒情感油然而生"《川上吟》由桂剧《七步吟》移植而来,讲述了帝王将相、才子佳人的故事,感情倾向委婉缠绵,围绕江山、美人、权位、文章,展现了人物内心的情感和王者之间的争斗,是一个具有多侧面的戏。花脸在传统戏中北曲占据了90%以上,但考虑到其抒情性,我觉得北曲不完全适合人物的全面刻画。"在这方面,顾兆琳同该剧饰演曹丕的主演吴双达成了共识——"花脸从来不唱南曲,也不能成为舞台上真正的一号。因此就行当和唱腔的局限性而言,我们都希望突破。"

不同于传统剧的排演,顾兆琳认为,新编剧目的唱腔音乐要做到三个字:"像、新、美"。"像"是既要有新鲜感,又不能失却原味,在找到平衡点的同时,对人物进行延展、碰撞;"新"是要根据人物、情节、格调,在掌握时机分寸、继承昆曲音乐属性的前提下尝试新的创作,从而被观众所接受;"美"是前两者的结合,昆曲高雅精致,唱腔音乐不但要结合剧情,同时还要符合现代观众的艺术感受,从而达到美的追求。

在创作过程中,顾兆琳将唱腔音乐与人物塑造相结合,他说:"曲牌是昆曲创作之'魂',每个人物都应该有一段属于自己的曲牌,使人物更为鲜活、剧情更为丰满,如曹丕的【梁州第七】、甄氏的【山坡羊】等,令观众记忆深刻。排演时,为使剧情紧凑,曾把【梁州第七】去掉过,后来发现其实这段分量很重,在接下来的修改和打磨过程中,会倾向于将这段作为曹丕的核心唱段。"此外,顾兆琳还将民乐和诗词吟诵互相融合,他坦言道,"唱腔和场景音乐不能是两张皮,场景音乐是主旋律,两者互相对应,因此在第二场甄女与曹植'送别'切换场景那段,我选择将主旋律化入《七哀》中。"六度跳进为主的旋律,既抒情又有民歌特点,且衬托出一种"人生若只如初见"般美好而伤感的情思愁绪,令人回味无穷。

艺术有很多可表达的语言,理论是积累,呈现是表达。对艺术工作者来说更应该注重什么?是创作的灵气?还是对理论的理解?或是更深层次的把握?顾兆琳提出了自己对艺术的理解,他说:"那些所应跃然纸上的表达,做出来的东西若是令人动心的,就是鲜活的,而理论是从全局上的驾驭和掌握的平衡点,如果没有平衡,就不成体系。"

"此生充实,充实为美。"采访最后,顾兆琳笑道。他将自己所有的精力投入到昆曲的创作中,硕果累累。创作之外,他还担任昆曲工具书《昆曲曲牌及套数范例集》

编委,并花了 6 年时间主编《昆曲精编剧目典藏》(原名《昆曲精编教材 300 种》,共分 20 卷),让读者充分领略传统昆曲艺术之精华及所散发出来的清香,为昆曲的传承和发展也做出了极大的贡献。

走自己的路
——《川上吟》作曲 李樑

陆珊珊

对于戏曲而言,一个新创剧目的成功与否,音乐当是其中极为重要的一个部分,它烘托人物情感、渲染气氛,在很大程度上增强了戏的可看性。音乐好了,戏也润了。这一点,对于有着六百年历史的昆剧来讲也无出其右。作为一名作曲,李樑对昆剧音乐的创作有着自己独到的见解。他长期从事昆剧音乐创作,为上昆《长生殿》《景阳钟》等优秀剧目配乐配器。凭着多年创作的经验,他认为昆剧的音乐创作,一定要"走自己的路"。

不久前,上海昆剧团快马加鞭地赶排了昆剧历史剧《川上吟》,并于 7 月 5 日在江苏太仓大剧院进行了首演,取得了初步的成功,虽然排练的时间较为仓促,但是反响还是不错的。昆剧《川上吟》是由《景阳钟》的编剧周长赋根据吕育忠的桂剧剧本《七步吟》移植而来。李樑认为,桂剧《七步吟》在创排中进行了精心设计和打造,运用了"击鼓"、歌舞等样式,取得了较好的演出效果。但是,作为移植剧目而言,他认为大可不必拘泥于桂剧的演出样式。因为这昆剧和桂剧两个不同的剧种,其呈现出的表演方法也不同,昆剧必须根据自身特点寻求适合表达剧中人物思想感情的方法,才能水到渠成。

作为《川上吟》的作曲配器,李樑有他自己的理解与主张。他心中的《川上吟》是一部十分细腻的情感戏,表述的是两个男人与一个女人在特定时期内特定处境中的爱情故事。剧中所展示的人物情感贴近人性,让人思索。他主张把这部情感悲剧戏娓娓道来,让观众随着剧情的发展而一步步地进入到戏中,所以,该剧的配乐的基调是不需要惊天动地,而是要淡雅入情。这样一来,创作出优美的唱腔和配乐就变得更加重要。在经过一番认真的思考、推敲之后,他为该剧编配了细腻流畅的主题音乐,反复在剧情中出现抒情的旋律,为剧情的发展起到推波助澜的作用。"我喜欢发挥各民族乐器的音色特色和张力,巧妙地为剧情的发展而演奏出各种音响。"李樑如是说。音乐要为剧情服务,音乐要为烘托人物而尽力,这是他的愿望。

一个新剧目的成功创排不可能一蹴而就,需要反复推敲打磨,甚至推翻重来,这是艺术创作的规律。新编昆剧历史剧《川上吟》至今为止才刚刚跨出第一步,用李樑的话说,"胚胎是好的,戏还得修改完善,然而,切不可误撞勿改,必须牢记走自己的路"。

用视觉重塑经典
——《川上吟》舞美设计 张武

张 武

今天的中国戏曲并不是历史的延续,唯独昆曲继承了一些传统。只有走进昆剧院团的排练场,才能够依稀可寻那曼妙的古色、悠远的古韵,当笛声响起,仿佛走入仙境。我的工作就是将古韵请入剧场,将仙境带到人间。

戏剧的视觉因素从来没有只停留在从属于戏剧本身的阶段,简单地成为戏剧综合体的一部分,而是一刻不停地勇敢开拓和坚持探索,引领着戏剧演出在舞台上的进程,引领着戏剧作品的创作与诞生,更引领着戏剧的历史演变。视觉因素引领着戏剧,就历史而言它是一种规律;就时代而言它是一种思潮;就文化而言它是一种观念;就戏剧本身而言它是一种创作方式;就戏剧创作者而言它更是一种创作立场和创作角度。

正如人类本身一样,任何事物都处在不断发展的状态。导致事物向前发展的因素来自于许多方面。艺术的进步与发展,是与人类的科技以及意识形态紧密相连的。科技相当于哲学范畴里的物质,物质和意识决定人

类艺术的发展。在戏剧中,戏剧的视觉因素不仅具有强烈的物质性,艺术家的思想、意识也绝大程度上决定了视觉样式的方向和定位。这就证明了戏剧的发展与视觉艺术在舞台上的体现紧密相连。

历史上戏剧的每一次改变和进步以及戏剧新概念的诞生,戏剧的视觉因素都起到了决定性的作用。而且在戏剧作品中贯穿整个戏剧情节发展的脉络。它把作品中的各个戏剧事件联成一体,表现形式可以是人物的活动、事件的发展或某一贯穿始终的事物。江山、美人、文章,孰轻孰重,谁前谁后,把这个剧中人物心理活动的过程营造成为一个变化着的视觉的因素,用视觉的变化引导戏剧的发生与发展。视觉因素是戏剧演出中最强有力的手段,戏剧情绪通过舞台布景空间造型的诠释被观众在第一时间接收;舞台画面与画面的连接形成视觉节奏,构成连续的戏剧情绪一层层渗透,持续地感染着观众的情绪;丰富的灯光色彩,绚丽夺目,能够将现场观众带到任何一个美丽的时间和空间;新角度融入舞台视觉,丰富着戏剧有限的空间和时间,扩张着戏剧的范畴,延伸着戏剧的无限可能。

我无时无刻不在寻找这些"新角度",冰冷的城市、空黑的剧场、残破的古画、历史的更迭、透过泪眼穿透人物的内心、后人的评价……用新角度强化舞台视觉的独立性,突出舞台视觉的风格性,寻找视觉的戏剧性,促成戏剧从理想到现实,让古韵来到当代。

不在于视觉效果的鲜艳夺目,不在于视觉画面的变化多端,更不在与戏剧舞台场面的宏大程度,关键在于用视觉优先的态度和角度创造戏剧,用视觉艺术演绎昆曲,用视觉线索引导昆曲。注重作品的唯一性、风格性和昆曲艺术的现代剧场性,因视觉因素的独立存在导致戏剧的丰富多彩。让戏剧空间性、现场性、时间性的视觉特点最大程度地发挥作用,使昆曲成为永远鲜活的不可替代的经典。

古典美与现代美的结合
——《川上吟》服装造型设计 彭丁煌、艾淑云

俞霞婷

大幕开启,《川上吟》大气雅致的服装率先吸引了观众们的视线。作为舞台美术的重要组成部分,服装造型设计始终把握着整个舞台设计构思的统一和服装设计整体观点,从而取得最佳的舞台艺术效果。2014年,上海昆剧团特邀彭丁煌和艾淑云这两位戏剧界的黄金搭档担任昆剧《川上吟》的服装造型设计。十几年来,两人曾合作《乡试》《六世班禅》《屈原》《定都》《图兰朵》等百余部作品,屡次斩获各项大奖,受到业界内外人士的一致好评。此次加盟昆剧《川上吟》的创作,两人在秉持一贯清新唯美风格的同时,更赋予了该剧古典美与现代美兼容的特点。

作为服装的设计者,彭丁煌首先悉心阅读了剧本,一个个鲜活的人物形象仿佛出现在眼前,为更加接近那个年代,了解当时人物特色,彭丁煌查阅了大量史料和当时服装的风格,感受那积淀着文化气息和历史意蕴的时代,而后通过与导演和舞美设计的沟通,研究确定了人物造型:从服装表现上较为接近汉代风格,同时结合昆曲传统,保留了厚底靴、护领、水袖等元素。

彭丁煌在服装搭配上非常注重色彩的运用。她认为,《川上吟》不同于以往以曹植为主角的才子佳人戏,曹丕是该剧的第一主角,他雄浑霸气,彭丁煌在他的服装上采用了汉代漆器的色彩,以黑红为主,金色为辅,通过这样凝重、宽大的设计,体现曹丕的大气沉稳及人物潜在的张力;而曹植的服装则以明快的蓝白为主色调,表现出他的风流俊逸和洒脱狂放;甄女在这个剧中仿佛是"美"的化身,则以粉色为主,衬托她的清秀雅致,而古典美与现代美的有机结合在甄女身上也得到了充分体现。剧中甄女共出场三次,第一次是第二场的送别,为配合"闪回",彭丁煌在这一场设计了一个橘色斗篷,华丽而淡雅,斗篷一脱,里面的粉色恰恰展现"闪回"中甄女与曹植初识时的少女怀春般的美好爱情;第三场甄女卧病在榻,彭丁煌设计了一个精致的头套,搭配粉绿色的服装,既表现了其病中的状态,又流露出一种别样的柔美;最后一场服装为嫩黄色,她喝完毒酒,一步步远去,剧情达到最高潮,服装、灯光完美地与景结合在一起,唯美到极致,令观众深感无限的凄婉之情。此外,宫女们主要以淡咖色和土红色为主,大臣们则统一成黑红色彩,以体现年代感和历史感。彭丁煌以色彩的巧妙组合,体现出整台服装的色调统一与丰富的变化,统一中求变化,变化中求统一,将服装与整个舞台所呈现的较

强的空灵风格融合在一起，凸显人物个性、场面层次、明暗冲突及完美的视觉效果。

在造型设计上，艾淑云则是完美地契合了彭丁煌的服装风格。艾淑云认为，《川上吟》的妆面要青春靓丽，但又不失文化意蕴和现代审美。头一次试妆后，演员们都为艾老师的手艺而惊叹，有眼前一亮的感觉。谈到主演们的造型，艾淑云说："曹丕的性格刚烈，但他也是个文人，因此在妆面上没有单纯地按照花脸做，但在眉毛和眼睛上处理得较为英气；曹植的扮相相对柔和，他是个诗人，着重体现他潇洒、风度翩翩的一面。"艾淑云同时谈了接下来要修改的方向，"甄女的形象是美丽大方的，接下来我们会在头饰上做减法，用点稠显得更加雅致；曹丕的盔帽和斗篷也会略作调整。"

"我们要做的就是使《川上吟》的服装造型设计能够受到广大观众的喜爱，将传统与现代审美融合，体现一种低调的奢华，而又不乏青春活力，从而吸引更多年轻的新观众。"

上昆新编历史剧《川上吟》下月亮相大剧院

邱俪华

昨天下午，上海昆剧团发布重大消息——其全新创排的新编历史剧《川上吟》目前已整装待发，定于12月9日在上海大剧院正式与观众见面。三位主演分别是上昆中流砥柱吴双、袁国良和罗晨雪，更有京剧表演艺术家尚长荣、昆剧表演艺术家计镇华和张静娴担任艺术指导。虽然是耳熟能详的曹丕、曹植和甄女的故事，但《川上吟》以曹丕这个"拥有一切唯独得不到真爱"的男人为第一主角，抒发人性、对应当代。这也是花脸行当第一次挑梁第一主角的昆剧，在全国来说，尚无先例。

"净末"新编打破昆剧生旦局限

《川上吟》移植于桂剧《七步吟》，讲述的是三国时期曹丕、曹植、甄女之间围绕王权、亲情、爱情展开的一段传奇故事。生死存亡之际，曹植在七步之间吟出"本是同根生，相煎何太急"的千古之叹。

虽是耳熟能详的故事，但被搬上昆剧舞台还是第一次。上昆团长谷好好表示，选择《川上吟》的初衷是"以人为本"："灵感来自两年前国庆期间我带《班昭》到北京展演的时候，展演完了，我留下来看吴双演的桂剧《七步吟》，当时第一感觉就是这个故事适合我们昆剧，而且我们有人，这些角色对应的行当我们团都有。"

传统昆剧的角色设定，一般都是以生旦戏为主，而这一设定却被《川上吟》打破——该剧由花脸、老生、闺门旦搭戏，由青年昆剧净行、国家一级演员吴双主演曹丕，青年昆剧老生、国家一级演员袁国良饰演曹植，人气青年昆剧闺门旦、国家二级演员罗晨雪饰演甄女。谷好好表示，这个三角组合也是一次前所未有的大胆尝试。

大胆的背后是无数的汗水和努力。吴双此前跨剧种主演桂剧《七步吟》，他扮演的曹丕已得到全国专家和观众的认可。回到最本行的昆剧，唱惯北曲的他，在《川上吟》中的唱段却大都是南曲，剧中一支【皂罗袍】更是他主动建议的。在短短一个月中，吴双每天工作15个小时，只为唱好、演好那几支耳熟却又陌生的南曲。和吴双有大量对手戏的袁国良，则首次在演绎过程中借鉴小生的表演方式，同样顶着隔行如隔山的艰难，把不可能变成可能。

《川上吟》的诞生，见证了上昆不仅仅有生旦戏，还有净末档组合，有在全国领先的优秀花脸演员和老生演员。

"激活"传统尚长荣等名家指导

为确保观众的接受度，上昆集结了跨平台、跨剧种、跨省市的各地优秀人才，组成优质团队。由原桂剧版编剧吕育忠担纲编剧，曾与上昆成功合作过《景阳钟》的周长赋担任昆曲填词，话剧导演李利宏与上昆表演艺术家张铭荣联袂执导，京剧表演艺术家尚长荣和昆剧表演艺术家计镇华、张静娴担任艺术指导，曾与上海昆剧团三度成功合作打造精品剧目的唱腔设计顾兆琳、配乐配器李樑为该剧谱就了优美动听的声腔旋律。唱腔方面，主要采用了【皂罗袍】【梁州第七】【胜如花】等一系列经典曲牌烘托人物内心情感。配乐方面，该剧以琴曲《七哀》为主旋律贯穿全剧，不但优美动听，且衬托出一种"人生若只如初见"般美好而伤感的情思愁绪。

在今年的上海国际艺术节上，上昆刚刚上演了一部整理继承传统经典的《潘金莲》，如今宣布《川上吟》亮相，又是创新上的一大举措。在继承与创新之间，上昆如何平衡？谷好好表示："我一直坚持一点，就是'传承不忘创新，创新不弃传统'。每部戏都有它的天时、地利、人和，但我们的这个宗旨不变。"

在昨天的发布会现场,尚长荣特地赶来并为新剧题写剧名。谈到上昆的这次创新,老先生激动不已:"我现在还记得1956年我去南京看'传'字辈老师们的传统剧目汇演,当时昆大班计镇华、岳美缇、梁谷音等人的演出实在太精彩了。那时大家就有一个焦虑,等到这一辈六七十岁以后,谁来接班?现在看到昆团这些中青年演员一边在继承,一边在'激活'传统,当年的担忧也就烟消云散。上昆的创新最可贵的是路子正,我从来没在上昆的新编戏里看到什么外包装、大制作,他们还是沿着昆曲艺术的标准在走,有品位,是业界的好榜样。"

(原载于《新闻晨报》)

上昆净角吴双:站在舞台哪儿都要发光

诸葛漪

"需要我做菜叶,我就是最苗壮的菜叶;今天我站在菜心的位置,就要好好当菜心。"走下第27届中国戏剧梅花奖现场竞演舞台,《川上吟》曹丕扮演者吴双说。

菜皮、菜心之说,源自上海昆剧团传承数十年的"卷心菜"精神——团长、前辈艺术家到年轻演员好比一棵菜,从菜心到菜叶,从菜根到菜皮,紧紧抱在一起。

擅北曲昆净,担纲主演唱南曲

1994年从昆三班毕业进入上海昆剧团演净角的吴双,一直是"菜叶",可他偏偏做得风生水起。2001年,上昆推出《班昭》,凭借只有念白没有唱词的太监范伦一角,吴双登上白玉兰奖配角奖榜首。他还和同学改编整理传统老戏《龙凤衫》,为昆净拓展剧目。2014年,吴双迎来为他量身定做的《川上吟》,这一昆曲界罕见的净角挑梁、搭配生旦的组合方式,一问世便引来强烈反响。上昆团长谷好好将《川上吟》的创排契机归结于上昆近年"以戏推人,以人出戏"发展规划。吴双坦言:"遇见《川上吟》,我是幸运的。它不仅给予我担纲主演的机遇,更以'曹丕'一角赋予我为昆净寻求转变的契机。"

《川上吟》围绕三国时期曹丕、曹植、甄宓的爱恨情仇展开。剧本对吴双而言并不陌生。2012年,广西戏剧院桂剧团创排大型桂剧《七步吟》,吴双曾扮演曹丕。"桂剧和京剧唱腔类似。"他跨界唱桂剧一点没觉得吃力,反而是从桂剧回到老本行昆剧,遭遇了前所未有的声腔挑战,一度曾令吴双夜不成寐。昆剧舞台上,净角99%的时间唱高亢昂扬的北曲,低回婉转、细腻多情的南曲则属于小生、花旦的专利,几乎与昆净无缘。然而,《川上吟》曹丕对甄宓的柔情、对曹植的纠结心理,其表现非抒情见长的南曲莫属。于是,《七步吟》第一场,曹丕唱起南曲【皂罗袍】,这也是昆剧经典《牡丹亭》中最著名的曲牌。净角唱南曲就算了,竟然还要挑战【皂罗袍】?创排之初,质疑之声不绝于耳。吴双憋着一股劲,【皂罗袍】太经典,经典到除却《牡丹亭》,不再有二闻。"动用这支曲牌绝非我一时兴起,在心中那方臆想的舞台上我已吟唱过很多次。我坚信,深沉委婉的【皂罗袍】一定是第一场中江山初定、悲喜交加的曹丕恰如其分的心声,【皂罗袍】还与全剧结尾处大段【胜如花】在声腔上形成首尾呼应的南曲格局。"事实胜于雄辩。去年12月,《川上吟》在上海大剧院首演,吴双的【皂罗袍】一出口,持审慎态度的同行纷纷表示"恰到好处"。

声腔顺溜了,身段动作费思量

【皂罗袍】只是吴双无数难题中的一个。北曲七声音阶,字多腔少,字密而少拖腔;南曲五声音阶,字少而腔多。"两个字'思量'的唱词,用北曲1秒过,南曲咿咿呀呀拖长到10秒,配合什么样的手势动作,没有净角先例可供借鉴,全靠琢磨。"吴双每天在排练厅从早上9时琢磨到晚上12点。

声腔唱得顺溜了,还得适应戏服。传统昆剧戏服与明代服装形似,《川上吟》则向汉服看齐,繁杂且重的穿

戴庄严肃穆,却束缚了身段动作。没有了水袖,如何"甩"出人物情感?两米长的斗篷,如何耍出角色英武?吴双花的心思不比唱腔少,他举了个观众甚至注意不到的细节,"为配合长斗篷走向,我得提醒自己时刻注意转身方向,否则被斗篷缠住,很容易绊倒。"

岁末年初,《川上吟》在金华、泰州、上海等地演出,好评不断,从全国4256个项目中脱颖而出,入选国家艺术基金首批资助项目。4月22日,《川上吟》在绍兴蓝天大剧院演出,冲刺中国戏剧最高奖项梅花奖,是吴双艺术生涯中最重要的一场戏。上昆为《川上吟》集结精英团队,著名京剧表演艺术家尚长荣和著名昆剧表演艺术家岳美缇、张静娴担任艺术指导,黎安扮演曹植,罗晨雪扮演甄宓。这一次,吴双是所有视线的焦点,他感觉不到紧张,"演出前晚,我收到很多同事微信,不约而同叫我别紧张。演出当天,上海办公室只有一人留守,大家都赶到绍兴助阵,像是我的援军。幕间换装,还有同事叮咛我,第一幕太用力了,注意体力分配。演出结束,大家比我还激动。"

《川上吟》,吴双是"菜心";下一场,他又当起了"菜叶",4月25日在《长生殿》中扮演杨国忠,5月16日在《白蛇传》中则是法海。吴双说,这是上昆"一棵菜"精神给他的底气,"好好演,站在舞台哪个位置都能发光。"

(原载《解放日报》)

江苏省演艺集团昆剧院2014年度推荐剧目

南昆传承版《牡丹亭》

(演职员表、剧本)

主创及职员
总策划:李鸿良 王美玉
监 制:王 斌 刘荣芳
总统筹:庄培成 顾 骏 马万梅
原 著:汤显祖(明)
艺术顾问:张继青
艺术指导:周世琮
改 编:胡 忌
导 演:范继信
唱腔整理:钱洪明 徐学法
配 器:许晓明

演出统筹:计韶清 汤 琴
排练统筹:钱振荣 吕佳庆
音乐总监:孙建安
舞美总监:郭云峰
行政统筹:肖亚君 陈 铸
宣传统筹:许玲莉
英文翻译:郭 冉(英国)
舞台监督:陈 明
服 装:王旭东
化 妆:蒋曙红 唐 颖
道 具:缪向明

盔 帽:洪 亮
灯 光:包正明 王国庆 王中祥 马 强
音 响:周 群
装 置:郭 俊 郭智瑄
字 幕:岳瑞红

主演
《牡丹亭·游园》
杜丽娘:徐思佳
春 香:陶一春

《牡丹亭·惊梦》
杜丽娘:徐云秀
柳梦梅:钱振荣
杜 母:裘彩萍
花 王:刘 效
梦 神:计韶清
八花神:朱 虹 郭 婷 张书雯 严文君
　　　 孙伊君 吴婷蓉 顾 妃 王婕妤

《牡丹亭·寻梦》
杜丽娘:龚隐雷
春 香:丛海燕

《牡丹亭·写真》
　　杜丽娘：单　雯
　　春　香：陶一春

《牡丹亭·离魂》
　　杜丽娘：孔爱萍
　　杜　母：裘彩萍
　　春　香：丛海燕

乐队人员
　　鼓：戴培德
　　指　挥：孙建安
　　笛：王建农　姚　琦

　　笙：潘中琦
　　中音笙：张　亮
　　唢　呐：陈　浩
　　琵　琶：倪　峥
　　中　阮：强雁华
　　扬　琴：尹　梅
　　古　筝：刘　佳
　　高　胡：刘思华
　　二　胡：祁　昂　张希柯　张　瑶
　　中　胡：高　博　丁　航
　　大提琴：孙　红
　　低音提琴：姚小凤
　　打击乐：戴敬平　张晓龙

游　园

　　[杜丽娘上。
杜丽娘　（唱）【绕池游】
　　　　梦回莺啭，
　　　　乱煞年光遍，
　　　　人立小庭深院。
　　　　炷尽沉烟，
　　　　抛残绣线，
　　　　恁今春关情似去年？
春　香　小姐！
杜丽娘　晓来望断梅关宿妆残。
春　香　小姐，你侧着宜春髻子恰凭栏。
杜丽娘　剪不断，理还乱，闷无端。
春　香　小姐，已吩咐催花莺燕借春看。
杜丽娘　春香，可曾吩咐花郎扫除花径么？
春　香　小姐，已吩咐过了。
杜丽娘　取镜台过来。
春　香　晓得。云髻罢梳还对镜，罗衣欲换更添香。
　　　　小姐，镜台在此。
杜丽娘　放下。
春　香　是。
杜丽娘　好天气也！
　　　　（唱）【步步娇】
　　　　袅晴丝吹来闲庭院，
　　　　摇漾春如线。

　　　　停半晌，
　　　　整花钿，
　　　　没揣菱花偷人半面，
　　　　迤逗的彩云偏。
　　　　我步香闺怎便把全身现。
　　　　你道翠生生出落的裙衫儿茜，
　　　　艳晶晶花簪八宝填，
　　　　可知我一生儿爱好是天然。
　　　　恰三春好处无人见，
　　　　不提防沉鱼落雁鸟惊喧，
　　　　则怕的羞花闭月花愁颤。
春　香　来此已是花园门首，请小姐进去。
杜丽娘　进得园来，你看画廊金粉半零星。
春　香　这是金鱼池。
杜丽娘　池馆苍苔一片青。
春　香　踏草怕泥新绣袜，惜花疼煞小金铃。
杜丽娘　春香。
春　香　小姐。
杜丽娘　不到园林，怎知春色如许！
春　香　便是。
杜丽娘　（唱）【皂罗袍】
　　　　原来姹紫嫣红开遍，
　　　　似这般都付与断井颓垣，
　　　　良辰美景奈何天，

　　　　赏心乐事谁家院?
　　　　朝飞暮卷,
　　　　云霞翠轩,
　　　　雨丝风片,
　　　　烟波画船,
　　　　锦屏人忒看的这韶光贱!
春　香　小姐,这是青山,那是杜鹃花。
杜丽娘　(接唱)
　　　　遍青山啼红了杜鹃。
春　香　这是荼蘼架。
杜丽娘　(接唱)
　　　　那荼蘼外烟丝醉软。
春　香　是花都开了,牡丹还早哩。
杜丽娘　(接唱)
　　　　那牡丹虽好,
　　　　它春归怎占的先?
　　　　闲凝眄。
春　香　小姐,你听莺燕叫得好听呀。
杜丽娘　(接唱)
　　　　生生燕语明如剪,
　　　　听呖呖莺声溜的圆。
春　香　小姐,这园子委实观之不足。
杜丽娘　提它怎么……
春　香　留此余兴,明日再来耍子罢。
杜丽娘　有理。
　　　　(唱)【尾声】
　　　　观之不足由他缱,
　　　　便赏遍了十二亭台是枉然,
　　　　倒不如兴尽回家闲过遣。
　　　　[杜丽娘、春香下。

惊　梦

　　　　[杜丽娘上。
杜丽娘　蓦地游春转。小试宜春面。春呀春,得和你两留连,春去如何遣？咳,恁般天气,好困人也!
　　　　(唱)【山坡羊】
　　　　没乱里春情难遣,
　　　　蓦地里怀人幽怨,
　　　　则为俺生小婵娟,
　　　　拣名门,
　　　　一例一例里神仙眷,
　　　　甚良缘?
　　　　把青春抛的远!
　　　　俺的睡情谁见?
　　　　则索要因循腼腆,
　　　　想幽梦谁边?
　　　　和春光暗流转,
　　　　迁延,
　　　　这衷怀哪处言?
　　　　淹煎,
　　　　泼残生,
　　　　除问天。
　　　　[入梦。梦神引柳梦梅执柳枝上。梦神下。柳梦梅与杜丽娘相见。
柳梦梅　啊姐姐,小生哪一处不曾寻到你,你却在这里。恰好在花园中折得垂柳半枝。姐姐,你既淹通诗书,何不作诗一首,以赏此柳枝乎?
杜丽娘　那生素昧平生,因何到此?
柳梦梅　姐姐,咱一片闲情,爱煞你哩。
　　　　(唱)【山桃红】
　　　　则为你如花美眷,
　　　　似水流年,
　　　　是答儿闲寻遍,
　　　　在幽闺自怜。
　　　　姐姐,和你那答儿讲话去。
杜丽娘　哪里去?
柳梦梅　喏!……
　　　　(接唱)
　　　　转过这芍药栏前,
　　　　紧靠着湖山石边,
　　　　和你把领扣松,
　　　　衣带宽,
　　　　袖梢儿揾着牙儿苫也,
　　　　则待你忍耐温存一晌眠。
杜丽娘
柳梦梅　(合唱)
　　　　是哪处曾相见?
　　　　相看俨然,
　　　　早难道好处相逢无一言。
　　　　[柳梦梅、杜丽娘同下。花王上。
花　王　(唱)【鲍老催】
　　　　单则是混阳蒸变,

看他似虫儿般蠢动把风情扇,
一般儿娇凝翠绽魂儿颤,
这是景上缘。
想内成,
因中现,
怕淫邪展污了花台殿,
他梦酣春透了怎留连?
拈花闪碎的红如片。
待咱拈片落花儿惊醒她。
［用拂尘引众花神舞上,下。

众花神 （唱）【双声子】
柳梦梅,
柳梦梅,
梦儿里成姻眷。
杜丽娘,
杜丽娘,
勾引得香魂乱。
两下缘,
非偶然,
梦里相逢,
梦儿里合欢。
［众花神舞蹈中,柳梦梅、杜丽娘并肩上。众花神下。

柳梦梅 （唱）【山桃红】
这一霎天留人便,
草藉花眠,
则把云鬟点,
红松翠偏。
见了你紧相偎,
慢厮连,
恨不得肉儿般和你团成片也。
逗的个日下胭脂雨上鲜,
我欲去还留恋,
相看俨然,
早难道好处相逢无一言。
姐姐,你身子乏了,将息片时,小生去也。
正是:行来春色三分雨……

杜丽娘 秀……
柳梦梅 在。啊呀妙呀,睡去巫山一片云。
［柳梦梅下。杜母上。

杜 母 （念）
夫婿坐黄堂,
娇娃立绣窗,
怪她裙衩上,
花鸟绣双双。
我儿原来昼眠在此。我儿醒来!

杜丽娘 秀……
杜 母 儿啊,娘在此!
杜丽娘 原来是母亲,母亲万福。
杜 母 罢了,儿啊,你方才说什么"秀"?
杜丽娘 喔,孩儿刺绣才罢。
杜 母 为何昼眠于此?
杜丽娘 告母亲知道,适才花园中游玩回来,不觉身子困倦,稍睡片时,不知母亲到来,有失迎接,望母亲恕罪。
杜 母 怎么不到学堂中去看书?
杜丽娘 先生不在,且自消停。
杜 母 儿啊!花园冷静,莫去闲游。
杜丽娘 谨依母亲慈训。
杜 母 女儿家长成了,自有许多情态,且由她,我去了。
正是:宛转随儿女,
杜丽娘 孩儿送母亲!
杜 母 罢了,辛勤做老娘。（下）
杜丽娘 娘呀,你教孩儿看书,不知哪一种书,才消得俺的闷怀哟!
（唱）【绵搭絮】
雨香云片,
才到梦儿边,
无奈高堂唤醒,
纱窗睡不便。
泼新鲜,
俺的冷汗粘煎。
闪的俺心悠步觉,
意软鬟偏,
不争多费尽神情。
坐起谁忺?
则待去眠。
（唱）【尾声】
困春心,
游赏倦,
也不索香熏被眠。
春啊!
有心情那梦儿还去不远。

寻　梦

　　[杜丽娘上。
杜丽娘　（唱）【懒画眉】
　　最撩人春色是今年，
　　少甚么低就高来粉画垣，
　　原来春心无处不飞悬。
　　是睡荼䕷抓住裙衩线，
　　恰便是花似人心向好处牵。
　　一径行来，但觉思情辗转，
　　园内风物依然，
　　趁此悄地无人，正好寻梦也！
　　（唱）【忒忒令】
　　那一答可是湖山石边？
　　这一答是牡丹亭畔？
　　嵌雕栏芍药芽儿浅，
　　一丝丝垂杨线，
　　一丢丢榆荚钱，
　　线儿春甚金钱吊转！
　　昨日梦里，那书生将柳枝来赠奴，要奴题咏，强奴欢会之时，好不话长也！
　　（唱）【嘉庆子】
　　是谁家少俊来近远，
　　敢迤逗这香闺去沁园？
　　话到其间腼腆。
　　他捏这眼，
　　奈烦也天，
　　咱噷这口待酬言。
　　咱不是前生爱眷，
　　又素乏平生半面，
　　则道来生出现，
　　乍便今生梦见？
　　生就个书生，
　　恰恰生生抱咱去眠。
　　我想那书生这些光景，好不动人春意也。
　　（唱）【豆叶黄】
　　他兴心儿紧咽咽，
　　呜着咱香肩。
　　俺可也慢揸揸做意儿周旋，（重句）
　　等闲间把一个照人儿昏善。
　　那般形现，
　　那般软绵，
　　忒一片撒花心的红影儿吊将来半天。（重句）
　　敢是咱梦魂儿厮缠？
　　寻来寻去都不见，那牡丹亭、芍药栏，怎生这般凄凉冷落，杳无人迹？好伤感人也！
　　（唱）【玉交枝】
　　似这等荒凉地面，
　　没多半亭台靠边，
　　好是咱睬目䁖　色眼寻难见？
　　明放着白日青天，
　　猛教人抓不到梦魂前。
　　霎时间有如活现，
　　打方旋再得俄延，
　　是这答儿压黄金钏匾！
　　秀才！秀才！
　　无人之处忽见大梅树一株，
　　看梅子累累可爱人也，我丽娘死后，得葬于此幸也！
　　（唱）【江儿水】
　　偶然间心似缱，
　　在梅树边，
　　似这等花花草草由人恋，
　　生生死死随人愿，
　　便酸酸楚楚无人怨，
　　待打併香魂一片，
　　阴雨梅天。
　　啊呀人儿呀，
　　守得个梅根相见！
　　[春香上。
春　香　佳人拾翠春亭远，侍女添香午院清。不知小姐哪里去了？呀，小姐走乏了，在梅树边打睡哩。小姐。
　　（唱）【川拨棹】
　　你游花园，
　　怎靠着梅树偃？
杜丽娘　春香！
　　（接唱）
　　一时间望眼连天，（重句）
　　忽忽地伤心自怜。
　　知怎生情怅然？
　　知怎生泪暗悬？

为我慢归休,款留连,
听这"不如归"春暮天。
春香啊,
难道我再到这亭园,(重句)
则争的个长眠和短眠!
知怎生情怅然,
知怎生泪暗悬!

【尾声】
软哈哈刚扶到画栏偏,
报堂上夫人稳便。
我丽娘呵!
少不得楼上花枝,
也则是照独眠。

写 真

[杜丽娘上。

杜丽娘 (唱)【破齐阵】
径曲梦回人杳,
闺深佩冷魂销。
似雾蒙花,
如云漏月。
一点幽情动早,

杜丽娘 漫道柔情着意关,牡丹亭畔春梦残。徘徊恨叠怯衣单。

春 香 小姐,你自游花园后,寝食悠悠,顿成消瘦。

杜丽娘 痴丫头,你怎知就里?!这是春梦暗随三月景,晓寒瘦却一分花。

春 香 小姐,不多几日,你竟瘦成恁般模样了。

杜丽娘 咳!俺且镜前一照,委实如何。

杜丽娘 呀!我杜丽娘往日艳冶轻盈,奈何一瘦至此。若不趁此时描画,留在人间,一旦无常,怎知西蜀杜丽娘如此之美貌乎!春香,取素娟丹青,待我描画。

春 香 晓得。(下)

杜丽娘 不想我杜丽娘二八春容,怎生便是自手生描呵!

(唱)【普天过倾杯】
这些时把少年人如花貌,
不多时憔悴了。
不因他福份难消,
可甚的红颜易老。

[春香上。

春 香 素娟丹青在此,待我去取茶来。(下)

杜丽娘 (唱)【减字雁过声】
轻绡,
把镜儿擘掠,
笔花尖淡扫轻描。
影儿呵,

和你细评度,
你腮斗儿恁喜谑,
则待注樱桃,
染柳条,
渲云鬟烟霭飘飘。

【倾杯序】
宜笑,
淡东风立细腰,
又似被春愁搅。
倚湖山梦晓,
对垂杨风袅,
试苗条,
斜添它几叶翠芭蕉。

杜丽娘 春香,你看我这画,可画得像么?

春 香 果然画得像。有小姐这样的容貌,只是少一个……

杜丽娘 什么?

春 香 少一个姐夫在旁呀。

杜丽娘 春香,不瞒你说,我自游花园游玩之后,咱也有个人儿了。

春 香 小姐怎的有这等事?

杜丽娘 那是梦哩!

春 香 那梦里的姐夫怎生模样?

杜丽娘 那生丰姿俊雅,手持柳枝,要我题咏。

春 香 小姐可曾与他题咏?

杜丽娘 不曾题咏。

春 香 后来便怎样?

杜丽娘 后来那生向我说了几句知心的话儿,便携我同去牡丹亭、芍药栏,……

春 香 小姐记得这样真?

杜丽娘 痴丫头呀!

(唱)【小桃红】
咱有一个曾同笑,

待想像生描着，
再消详邈入其中妙，
则女孩儿家怕漏泄风情稿。
则这春容呵，
似孤秋片月离云峤，
甚蟾宫贵客傍的云霄？
那梦里的书生，来回摆动柳枝，莫非我他日所适之夫姓柳？故有此先兆耳。

春　香　小姐，这梦里之事，信得，也信不得。
杜丽娘　我欲成诗一首暗藏春色，你看如何？
春　香　好啊，待我来磨墨。
杜丽娘　（题诗）

近觑分明似俨然，
远观自在若飞仙。
他年得傍蟾宫客，
不在梅边在柳边。

春　香　好一个不在梅边在柳边。俺的姐夫，怕真的是姓柳姓梅的了。
杜丽娘　春香，可将这幅行乐图，悄悄盼咐花郎，向店家裱了，教他收拾好些。
（唱）【尾声】
尽香闺赏玩无人到，
这形模则合挂巫山庙，
又怕为雨为云飞去了。

离　魂

[春香上。
春　香　我家小姐伤春病到深秋，服药无效，问卜不灵。今日中秋佳节，风雨萧条，小姐病转沉吟，待我扶她出来坐坐。（下，扶杜丽娘复上）
杜丽娘　世间何物似情浓，整一片断魂心痛。
春　香　小姐，你今日病体可好些么？
杜丽娘　我病已沉重，只怕不济于事了。不知今夕何夕？
春　香　八月十五了。
杜丽娘　呀，中秋佳节？
春　香　正是。
杜丽娘　春香，与我推窗一看，望望月色如何？
春　香　偏偏下起雨来了，小姐，蒙蒙月色，微微细雨。
杜丽娘　蒙蒙月色，微微细雨？咳！
（唱）【集贤宾】
海天悠，
问冰蟾何处涌？
看玉杵秋空，
凭谁窃药把嫦娥奉？
甚西风吹梦无踪！
人去难逢，
须不是神挑鬼弄？
在眉峰，
心坎别是一般疼痛。
轮时盼节想中秋，人到中秋不自由，奴命不中孤月照，暗留残梦系心头，春香这里来！
春　香　春香在这里呀。
杜丽娘　这里来呀！春香，不知我可有回生的日子？

春　香　小姐的病就会好的。病好之后，待我禀过老爷夫人，有那姓柳姓梅的秀才，招选一个，与小姐同生同死，岂不美哉。
杜丽娘　只怕等不及了。
春　香　等得及的，等得及的！
杜丽娘　春香！
（唱）【黄莺林】
你生小事依从，
我情中你意中。
你记得那幅春容？
春　香　春容便怎么？
杜丽娘　我已题诗一首在上，外观不雅。我死之后，把我春容将匣儿盛好，藏于太湖石底下。你须牢牢记着！
（接唱）
有心灵翰墨春容，
倘值那人知重……（昏厥）
春　香　呀！小姐昏过去了。老夫人快来！
[杜母上。
杜　母　我儿！
（唱）【忆莺儿】
你捨的命终，
抛的我途穷。
当初只望把爹娘送，
恨匆匆，萍踪浪影，
风剪了玉芙蓉。
我儿醒来！
春　香　小姐醒来！

| 杜丽娘 | （唱）【啭林莺】
甚飞丝缱的阳神动
弄悠扬风马叮咚
母亲？
| 杜 母 | 儿呀。
| 杜丽娘 | 母亲！孩儿有一言相告。
| 杜 母 | 你且慢慢讲来。
| 杜丽娘 | 那后园……
| 杜 母 | 后园便怎样？
| 杜丽娘 | 有株大梅树。
| 杜 母 | 春香，后园可有株大梅树？
| 春 香 | 有的。
| 杜 母 | 儿呀，梅树便怎么？
| 杜丽娘 | 那株大梅树，儿心所爱，我死之后，可葬于梅树之下，儿心愿足矣！
| 杜 母 | 这如何使得？
| 春 香 | 老夫人，你就依了她吧。
| 杜 母 | 做娘的依你便了。
| 杜丽娘 | 这就好了。母亲，站远些。
| 杜 母 | 做什么？
| 杜丽娘 | 再站远些。
| 杜 母 | 为什么？
| 杜丽娘 | 孩儿要拜别你养育之恩。
| 杜 母 | 怎么说这样伤心的话儿。
| 杜丽娘 | 母亲！
（唱）【啭林莺】
从小来觑的千金重，
啊呀娘啊，
不孝女孝顺无终。
当今生花开一红，
愿来生把椿萱再奉。
恨西风，
一霎无端碎绿摧红！
这病根儿已松，
心上人已逢，
啊呀天啊，
他一星星说向咱伤情重，
但愿那月落重生灯再红！（重句）
［杜丽娘逝去，魂灵执柳枝飘然而去。
（剧终）

三朵梅花同台　精华版《牡丹亭》豪华登场

5月21日、22日晚，昆曲标志性剧目精华版《牡丹亭》(上下本)将再次登陆南京江南剧院。精华版《牡丹亭》由著名编剧张弘据汤显祖的原剧本整理改编而成，自《肃苑》演到《回生》，在突出柳梦梅与杜丽娘的唯美爱情基础上，去冗留精，情节紧凑而主线完整。剧中除了男女主角一生一旦的精彩演绎，诸如花脸、老生和丑行人物也得到充分展示，各有亮点，堪称是行当齐全，各有侧重。因此，自搬上舞台以来，精华版《牡丹亭》(上下本)一直广受戏迷欢迎。

作为江苏省演艺集团2014春之演出季中庆祝昆曲申遗成功13周年的重头演出，下周三、下周四上演的精华版《牡丹亭》的阵容用"豪华"二字来形容也毫不过分。著名昆曲表演艺术家、南昆巾生代表性人物、梅花奖及文华奖双奖得主石小梅和昆曲表演艺术家、梅花奖得主孔爱萍分饰男女主角柳梦梅与杜丽娘。石小梅扮相俊逸潇洒，儒雅风流，唱腔如裂金断玉，响遏行云。因演出的《牡丹亭·拾画·叫画》及《桃花扇·题画》独具风韵、享誉昆坛而被戏迷雅称为"石三画"。"三画"戏皆以唱为重，充分体现了昆曲的音韵唱腔之美。石小梅在《拾画叫画》中的唱腔，曾被戏迷大赞为："铿锵有金石之韵，清冽如花底寒泉。"此番登台，再唱名曲，一人演足上下本，真可谓是让戏迷看个"痛快"、听个"过瘾"。孔爱萍专工闺门旦，深得张娴、张洵澎和张继青三位恩师的倾囊相授，扮相端庄秀丽，唱腔圆脆甜糯，她塑造的杜丽娘极富古典内敛之柔美，在表演上更为强调传统与传承，展示出南昆所具有的独特风韵。

除了两位主角之外，著名丑行表演艺术家、梅花奖得主、昆剧院院长李鸿良和著名净行表演艺术家赵坚前辈也甘为绿叶，在剧中分别出演石道姑与郭驼。二人饰演的角色，一为彩旦一为副净，表演上幽默诙谐，极具"笑果"。李鸿良饰演的石道姑，更是极尽搞笑之能事，一出场便引发笑声无数，做表精湛，颇有锦上添花画龙点睛之效。昆剧表演艺术大师周传瑛之子周世琮和文华导演奖得主、省昆副院长王斌担任导演，昆鼓名家戴培德担任鼓师，台前幕后，名家云集，实为少见。

据了解，本场精华版《牡丹亭》原班阵容曾于4月19

日、20日携剧在北大百年讲堂演出。当晚北大百年讲堂座无虚席，袁腾飞夫妇及王菲等明星也都买票捧场，王菲更是提前数月就已订好演出门票，该剧魅力与艺术家们的票房号召力，可见一斑。

精华版《牡丹亭》 南京再掀昆曲热

"这真是世界上最动听的情歌！"这样的感叹，发自一位白发苍苍的老人之口。5月22日晚，江南剧院内掌声雷动，全体观众起立鼓掌，高声的喝彩体现着戏迷们发自内心的激动。"真美！真精彩！"的赞叹声不绝于耳，甚至连从未走进剧场，仅仅是好奇而来凑趣的观众，也为演员们的表演所震撼。5月21日、22日晚精华版《牡丹亭》(上下本)在江南剧院上演。昆曲，这一从六百余年前流传至今的古老艺术，以其无与伦比的魅力，再度征服了这座现代都市里的摩登男女。

精华版《牡丹亭》是江苏省演艺集团昆剧院的代表性剧目之一，也是极具南昆风格的标志性剧目。这一版本的《牡丹亭》最初由梅花奖及文华奖得主、著名昆曲表演艺术家、南昆巾生代表性人物石小梅与梅花奖得主、中生代昆曲表演艺术家孔爱萍担纲主演。在周三、周四上演的版本中，原班人马的再次共同合作，老、中、青三代同同台，演出阵容堪称豪华。石小梅所饰演的柳梦梅，依旧玉树临风，俊逸潇洒，唱腔依然如折金断玉，响遏行云，清响绝伦。有从未看过她演出的新观众评价：

"真看不出来，时光仿佛在她身上停滞了一样。"有一心喜爱她的老戏迷评价："她的戏，你无论什么时候看、无论从哪里开始看，一下子就能吸进去、沉下来。唱功也好，细节也好，也有自己的东西在里面。"

孔爱萍所饰演的杜丽娘，温柔娇媚，端庄大方。一举手，一抬眼，羞怯、爱慕、春心萌动，每一个情绪恰到好处，眼波流转处，活脱脱一个古典丽人，拨开历史的迷雾，款款而来。孔氏杜丽娘，看得台下观众目不转睛，浑然忘我。

两位主角固然是光彩夺目，而豪华阵容的魅力就在于，不仅仅主角好，配角也是可圈可点。梅花奖得主、昆剧院院长李鸿良饰演的石道姑，戏份不多，却恰如起鲜的高汤，一出场便引发笑声一片，小细节上做戏，生动幽默，实属难得。前辈昆曲表演艺术家赵坚，年逾花甲却宝刀不老，声如洪钟大吕，饰演的郭驼，唱念做表，精致出彩。中生代实力派昆曲表演艺术家顾预的春香机灵可爱，丑角名家计韶清的小花郎与石道姑堪称一对"活宝"，做戏"笑果"十足，令人忍俊不禁。

浙江昆剧团2014年度推荐剧目

《大将军韩信》演职员表

浙江昆剧团演出

编　剧：黄先钢
导　演：沈　斌
唱腔设计：周雪华
作曲配器：周雪华、程　峰
舞美设计：赵国良
灯光设计：宋　勇
副导演：孙晓燕
打击乐设计：王明强、张啸天
武打设计：朱振莹、吴振伟
唱腔指导：陆永昌
编　舞：朱　萍

服装设计：李小炎、姜　丽
造型设计：吴佳
道具设计：陈红明
音响设计：朱　旷
舞台监督：薛鹏
剧　务：程相安
场　记：李琼瑶

演员表
韩　信：林为林　饰
刘　邦：胡立楠　饰

萧　何：鲍　晨 饰　　　　　　扬　琴：黄　瑾
吕　雉：胡　娉 饰　　　　　　琵　琶：项　宇
广武君：项卫东 饰　　　　　　中　阮：翁嘉祥
陈　豨：田　漾 饰　　　　　　古　筝：陈　岩
钟离眜：吴振伟 饰　　　　　　大提琴：蔡群慧（兼古琴）、黄　瑜
屠　中：朱　斌 饰　　　　　　低　音：葛泽平
漂　母：李琼瑶 饰　　　　　　打击乐：罗祖卫、张朝晖、霍瑞涛、张丽华
众武将、内侍、军士等：本团演员 饰

舞美人员

乐队人员　　　　　　　　　　灯　光：宋　勇、周华欣
司　鼓：张啸天　　　　　　　装　置：王建国、汪永林
司　笛：马飞云　　　　　　　音　响：朱　旷
笙：王　成　　　　　　　　　服　装：姜　丽、来建成
唢　呐：丁尧安、程　峰、俞锡永　化　妆：吴　佳、李密密
二胡（Ⅰ）：王世英、张绮雯　　道　具：陈红明
二胡（Ⅱ）：黄可群、张　诚　　盔　帽：周胜利
中　胡：程　峰、徐兰枫　　　　字　幕：周慧娟

《大将军韩信》曲谱

唱腔、作曲　周雪华
　　　　　　程　峰
第三稿
2014.9.12

幕前曲

序幕

汉王有令，拜韩信为大将军。有请韩信登坛受封！

1=C
号 ♪♪♪♪♪ — ♪♪♪♪♪ — ×××× — — | 1 5 6 i 2 3 — 3 0 |
　　　　　　　　　　　　　　鼓钹

慢
1=C
| 6 i 5 45 | 6 — — 5 | 6 i 5 45 | 2 — — · | 2 4 1 2 | 4 — — 2 | 4 5 i 2 | 7 — — — ‖

紧接 散起才广唱

1=C　　　　　中快
〔雁心落〕(高) | i 7 6 — | i 7 6 · 5 | 4 5 45 6 | 6 2 3 2 3 · 5 2 3 | 5 5 43 2 | 2 · 3 54 3 |
(韩信) 一世里　痴心　觅封侯，　　命乖舛气运 难参透。　　遇圣主

| 5 5 i 3 i 7 6 | 1 5 6 6 5 | 6 5 2 5 · 6 5 3 2 | 1 0 ‖
今登百尺　楼俺待要肝胆　　照　春　秋。

(传我将令：明修栈道，暗度陈仓，兵发关中！)(起示)
1=D
| 1 5 6 i 2 3 — 3 0 |(收光)(紧接下曲)

1=G　　　幕后男声齐唱 刀舞
♪♪♪♪ ×× ×× — | 1 5 6 i 2 3 — 3 2 i 2 3 — 3 2 i 2 3 — 1 54 22 | 5 2 i 7 — — 7 0 |
风起云　扬，　风起云扬，　风起云扬，万钧雷霆 响。

鼓

1=G 宫 快速
| 1 1 2 3 | 1 7 6 6 i 6 3 | 6 5 6 i 6 i 2 | 1 7 6 5 6 i | 5 6 1 6 5 6 | 3 3 6 | 5 4 3 |
狂飙从天降，　纵横千里所向披靡 不可挡。中原 再逐 鹿

| 2 1 2 1 | 6 i 5 | 0 6 5 6 | 3 3 5 | 6 5 6 6 | i 6 i i | 2 i 2 2 | #2 | 5 6 i 2 3 —
中原再逐鹿，　百战　百胜　百战百胜 百战百胜 百战百胜(广) 百战百　胜

(转3/2)| 6 i 2 — 2 |
　　　 灭强梁！

第一场 裰楚

(手抄工尺谱/简谱,略)

……都下邳、钦此!（暗转）　　　　第二场　就藩

1=D 车慢 威严地

‡6 1 5.6 17 | 6 - 5 4 | 3 - - - | 3 0 ǀ

一、平生所图便是封爵?

1=D

〔迎仙客〕‡5 6 17 | 6 3 5 3 6 5 4 3 2 1 | 3 1 2 3 5 2 1 | 中速 6.1 5.6 1 7 6 5 | 6.1 3 6 5 4 5 | 3.5 1 2

（吕雉：）齐初定韩信呈上　表心假王来央　授其真王爵　赫然　煌然　疏宠

5.6 5 4 3 | 5.5 4 5 6 — | 6 6 5 6 1 2 1 7 | 6.6 | 5.1 6 5 3 3 5 3.2 1 2 | 1. 2 1 | 1 2 1 2 5 5 6 5 |

畅朝。　　至陛下更分割予辽阔　疆疆，　　方令他出境

3 6 5 3 5 2 3 0 3 2 3 1 | 1 6 5 5 6 5 4 3 — | 3 6 5 6 17 6 1 | 2.3 1 7 6. | 3 ǂ 1 2 3 0 3 2 3 | 5 3 5 3 2 1 ⌐1 3 6 |

下　　　勤王。　今已然无可封亦元可

5.5 5 6 5 4 3 — || （刘邦：自然是美事一桩！哈……）（起承）1=D

爵。

mf 6 — 5 4 3 — 3 0 || (暗转) 1.1 1 1 1 5 6 5 1 2 | 3.3 3 3 3 2 17 | 6.6 6 6 6 3 5 6 17 | 6.6 6 6 6 1 5 4 | 3.3 3 3 3 1 2 1 2 3 |

5.5 5 5 5 3 5 6 17 | 6 — |

如此，大王一路珍重了！（起承）

1=C

‡6.6 6 6 6 3 5 6 17 | 6.6 6 6 6 1 5 4 | 3.3 3 3 3 1 2 1 2 3 | 5.5 5 5 5 3 5 6 17 |

‡6.6 6 6 6 1 2 17 | 6.6 6 6 6 1 5 4 | 3.3 3 3 3 1 2 1 2 3 | 5.5 5 5 5 3 5 6 17 |

已到楚地当众卷红包

1=C

〔红绣鞋〕‡1 76 5 1 1 | 6.1 5 6 5 3 2 1 2 | 3 5 2 3 | 6 1 6 5 | 1.1 6 5 3 — | 3 2 1 2 3 2 3 2 1 2 | 1 — |

（韩信：）看乡关绿茵烟树，望天堂云隐云浮。

6 5 6 5 4 3 | 5 0 5 4 5 6 | 1 76 | 5 — v 5 | 2 3 | 5.6 5 4 3 | 2.3 | 2 2 1 | 3 5 6 | 2 3 17 | 3 2 3 2.2 1 2 |

衣锦绣，踏归途。封爵偿夙愿，王土罩三

1. 2 1. 5 6 | 1 5 6 5.6 5 4 3 | 3.5 6 6 5 3.5 3 2 1 | 2 3 ||

隅。有旧恩仇当了去。

韩信：哈～～～——

1=C

休道俺

〔快活三〕（韩信：）休道俺投襟你禀性殊，只缘心向海天趋。看俺虽失东阳摈桑榆，坐的是好山河谁能拒？

哈～～～！（起舞）

1=C 轻1=D 第二镜 祸起 夜 长乐生

3 2 3 5 6 1 7 | 6 — — — ‖

刘邦：这个…… 苍～～

1=F 中速

〔朝天子〕（刘邦：）阅泥～奏章，语轻～家常，怎又还引动心潮激荡。

看天下正诸侯霸领各一方，尽割据呈分治相。这才知裂土封王，予取参

高！乱世春秋怎能忘，孤这里文要振纲，武要安邦。想着这心头悬未泯杀懊怅！

如此说，朕还真该到那楚地看上一看！（起乐）

1=D 便 mf 快、紧张、凝重地

他果然来了！（铎）

1=A 中速稍快

〔脱布衫带小梁州〕

（广武君）人常言月晕而风，莫道是础润雨滚只吾王

仿蒙鼓中，不会呵祸根来种！早闻知汉皇于君猜忌

重，都又将钦犯牧咎。事已至此应何从？快决断，莫

落得一场空！

首级随时可取！（起乐）

1=C 辛 快速

(Handwritten musical score/notation page — not transcribed as text)

（手稿乐谱页，内容为简谱手写稿，无法完整转录）

这是一页手写的昆曲工尺谱/简谱，无法以纯文本形式准确转录乐谱内容。以下仅摘录可辨识的汉字唱词与说白部分：

有请萧丞相！（萧何上）

1=C

〔醉娘子〕（萧何）猛听闻警讯，足冰手冷，正知他暗等谋将逆计。怎顾得旧日情侯树吉，来假传讯，及时安陷阱将他困。

萧：韩信：岂兄覆巢之下复有完卵乎？

1=C 慢起渐稍快 …… 渐慢

侯爷——（韩）备马！（锣）

1=C 中慢

〔五般宜〕（韩信）映寒月访，巷间寂然，寂然，隐约见墙橹后禁军现身。俺争，手得个热血变冰凉，岂不知前行注定命亡人残。（萧何）俺这里左思右想，断难把斯人救拯。看大夜正弥天，深深伯警敌已成阵。（韩信）含愤向前奔，一路还宫城，向心犹哀叹，时势弄煞人。（萧何）犹想你归汉那年，也似这逐影追形，宫城近，哀情生，催骑送你最后一程。

两人下马 起配音

1=C 慢

萧：便请讲来。（起乐）

1=C 羽慢

6 45 | 6 — | 5 45 | 2 — | 6. 12 | 4 — | 6 17 | 6 — | 6 45 | 6 — | 5 45 | 2 — |

6. 12 | 4 — | 6 12 | 7 — | 6545 ⅹⅹⅹ | 6 — 5 45 | 6 — — — | 6 2 4 57 |

6 — — — | 2 · i 3 | 2 — — — | 4 5 6i 3 | 2 — — — | b7 — Rit. i 2 | 3 — 30 |

1· 5 6 i | 3 — — — | 2· 3 5 7 | 6 — — — | 7· 6 5 4 | 3 — — 5 | 2· 3 i 7 |

6 — — — | 7 — 2 3 | 4 — — — |

受教了！受教了！

1=F
(#6 5 4 3 b3 — 20)

[小桃红] #2 1 1· 2 6 3 5 i 2 3 — (2123) 5 3 5 i — | 5 6 5· 6 | 3 3 2 | 2 | 2 3 2 1 2 665 |
（韩信）启开茅塞 在心田， 一似爆闪光 如 电，

6· 1 2 — | 6· i 3· 653 | 2 3 5 3· 2 | 1 0 2 — 1 2 | 3· 6 5 3 2 3 2 1 6 | 5 6· i — | 6 2 3· 2 5 |
也。 大罪 难 赎， 行将命 归 泉。 仰 首 看

6 6 6 5 3 | 3 3 3 2 3 | 5 — | 3· 5 6 6 5 3· 5 1 2 | 6 5655 6 — | 3 3 5 6 5 | 6 6 5 2 1 2 1 |
苍天， 方知有祭 坛 要我身 捐，宏图 已成 虚

6 — 1· 2 6 6 5 | 6· 1 2 — | 2 1 6 1 2 — | 5 6 1 6· 5 | 3 — 6· 5 | 2· 3 5 6 5 0 |
影， 也。 早无须 神 往 心 幸。望 只

5 6 5 3 5 1 2 #3 — 清唱 6· i 5 6 — (散 3 2 5 6) 1 0 3 2 3 | 5 5 5 3 2 3 1 6 | 2 — — ‖
望 转 来 至，把此事 作 笑 误。 （紧接下曲）

1=D 羽慢

项 i 5 6 i | 3 — — — | 2 3 5 7 | 6 — — — | 3 3 6 6· 1· 2 3 — | 1 1 6 6· |
 大 风 起兮 云 飞扬，威加海内兮

5· 3 3 — | 6· 6 3 5 6 (6) Rit. 1 6 6 — | 天命使然！天命使然啊！（钟声——）
归 故乡。 安得猛士兮 守 四方。

霹雳 （项） i 5 6 i | 3 — — — | 2 3 5· 7 | 6 — — — | 6 0 ‖

(handwritten musical score - jianpu notation with lyrics)

1=D 半慢 (二稿)

（项）i 5 6 i | 3 - - - | 2 3 5 7 6 - - - | 3 3 6 6 | 1· 2 3 - | 1 1 6 6 6 - |
　　　　　　　　　　　　　　　　　　　　大风起兮　云飞扬，威加海内兮

5· 3 3 - | 6·6 3 5 6 (6) | Rit. 1 6 6 - | 天命使然！天命使然啊！（钟声——）
归故乡。安得猛士兮　守四方。

霹雳　　（项）i 5 6 i | 3 - - - | 2 3 5 7 6 - - - | 6 0 ‖

谢幕曲

1=D 半稍快

‖: 6·6 6 i 5 6 4 5 | 6·6 6 6 6 6 5 | 6·6 6 i 5 6 4 5 | 2·2 2 2 2 2 1 | 2·2 4 4 1 1 2 2 | 4 4 4 4 4 5 2 1 |

4·4 5 6 i 6 2 i | 7·7 7 7 7 5 4 5 | 7 - - - | 鼓

#i 5 6 i·2 3·2 - 3 0 ‖转 i 5 6 i·2 | 3 - 3 - | 2 3 | i 5 7 | 6 - | 6 - | 5 6 5 4 |

3 - 3 - | 4 5 i 2 | 7 - | 7 - ‖ #i 5 6 i·2 3·2 - 3 0 ‖

大武生林为林要用《大将军韩信》为昆曲武戏正名

张 玫

距离正式开演还有足足一个半小时,国家大剧院的观众入口还是静悄悄的,昆曲大武生林为林却已经在后台的化妆室开始上妆。"师傅说早扮三光,晚扮三慌,所以每一次演出前,我都会比其他演员先上好妆。"别的戏曲演员上妆都是四平八稳地坐着,可他却是一条腿笔直地撑在桌上,另一条直顶地板,像足了一张绷紧的弓。这是武生独特的练功方式,30多年"江南一条腿"的美誉背后,是无边无际的汗水与酸痛。

1月28日一直到3月18日,"明珠幽兰——国家大剧院昆曲艺术周主题展演"在北京正式开锣,来自全国的七大昆曲院团都拿出了自己最招牌的作品。与其他昆剧团带来的都是诸如《牡丹亭》《长生殿》这样的文戏相比,浙江昆剧团在3月17日、18日压轴上演的这出新编昆曲历史剧《大将军韩信》,成为展演中唯一一部以武戏见长、文武兼备的作品。"中国戏曲历来都是文武兼备,我们需要像《牡丹亭》这样的雅文化,也需要金戈铁马般的昆曲武戏。我希望当人们提起昆曲剧目时,不仅仅只有《牡丹亭》,也会有武戏的一席之地。"在登台前,这位51岁的大武生抛下一番壮志豪言。

(原载于《时报》)

普通人勒上就会呕吐的盔头
林为林一勒就是40多年

对于武生来说,台上每一个漂亮的翻转挪腾背后,是每一天无法偷懒的"皮肉之苦"——腿功、腰功、把子功……还有勒盔头。化妆镜前的林为林,化妆师用朱砂色在他的额头画了一个尖顶的符号,那叫英雄结;用炭笔画的刚毅的眉毛,那叫剑眉。"这个不能画得太翘,因为还得勒盔头。你要不要试一试,不过保证勒了不足3分钟,就会呕吐。"林为林调侃说。他口中这个"危言耸听"的"酷刑",就是武戏演员为了怕在表演剧烈动作中掉下来,必须把头上的盔头勒得紧紧的。"普通人勒上肯定要呕吐,但我们还必须要在舞台上又唱又舞。你看孙悟空那么神通广大,为什么唐僧一念紧箍咒他就头疼得厉害,对于我们武生演员来说,盔头就相当于紧箍咒。"

这一次在《大将军韩信》里,林为林还要在两米高台上用一个高难度的"540度僵尸"结束韩信悲壮矛盾的一生。什么是"540度僵尸"?这就等于是跳水动作里的旋转540度自由落体,然后背朝地,像僵死的尸体一样,重重摔在地上。林为林说,上一部作品表演这个高难度的"540度僵尸",还是20多年前。而如今为了这部让他着迷的《大将军韩信》,51岁的他再度挑战这个动作。去年12月在杭州剧院的首演上,这个"540度僵尸"让人看的是心惊胆战;而这一次在中国艺术的最高殿堂国家大剧院,林为林又为昆曲大武生再度证明——那气壮山河的一跳,怎是一个英姿勃发了得。

年轻时只会使蛮力炫技巧
现在表演更多在于恰到好处

"武生太苦了,几天不练功马上腿就飘。一般春风得意也就40岁之前,50岁还能在舞台上演,那真是了不得。"一旁的导演沈斌老爷子也忍不住感慨。9岁学艺,14岁进团,21岁林为林就凭借《界牌关》摘得人生第一朵"梅花奖"。《界牌关》有一个绝活,就是要走40个旋子。那时年少,气焰飞扬,当年就在恩师沈斌执导的《界牌关》里,林为林扮演的罗通,摔抢背、翻吊毛、英雄战死,一身掩不住的骄纵桀骜。

如今距离摘得第一朵"梅花"30年之后,当林为林穿上白靠高靴,还是同样一番豪气干云天。"林老师真帅!"台下有戏曲学院的女学生窃语。有媒体曾探究林为林演出前的秘诀是吃一只鳖补气,其实哪有这么神。这次北京之行的演出,林为林吃得极为朴素,演出前的餐点,就是国家大剧院食堂的快餐,两个肉丸、一碟酱油烧豆腐、一碟海米炒冬瓜便是全部。"武生表演最重要的就是气,得气落丹田。"在如此高规格的剧场演出,他坦言,年轻时一定紧张得不行,但现在,表演就是一种享受。"演员就得是千锤百炼,当我靠一扎、头一勒时,我便不再是林为林,而是韩信了。"坐看云起时,几十年的表演经验,让林为林除了要秀"盖世神功"之外,更懂得走心。"年轻时是卖力气,喜欢频频炫技巧;现在是卖范儿,年纪大了,更懂得把握内心,炫技要懂得恰到好处。"

浙昆第五次进国家大剧院
观众黑头发的比白头发的多

从21岁的首朵"梅花奖"《界牌关》到之后十年磨一剑的"二度梅"《公孙子都》,再到如今磨了五年的《大将

军韩信》,林为林的武戏三部曲,每一步走得都是不紧不慢。而这也是曾经"一出戏救活一个剧种"的浙江昆剧团第五次来到国家大剧院。2007年,当新造好的国家大剧院试营业时,戏剧场的首场邀请演出就是浙昆的《公孙子都》,观众也很特别,是参加"部级领导干部历史文化讲座"的300多位部长。之后的2008年,为了庆祝北京奥运会,浙昆再度来到国家大剧院献演《公孙子都》;"2012年,我们的《十五贯》也在国家大剧院献演;2013年,是我导演的《临川梦影》。"就在开演前,国家大剧院的负责人专门跑到后台跟林为林表示,浙昆必须是国家大剧院的常客。

要说这些年在国家大剧院演出的最大感受,林为林说是黑头发观众比白头发的多。"我们很多的观众,都是来自北大、清华以及北京各大戏曲院校的年轻大学生,很高兴年轻一代也能喜欢我们的昆曲,不过我更希望的是能为武戏正名。"因为怕清贫、寂寞、伤痛、吃苦,即便是选择学习戏曲的学生,也更倾向学工于唱腔的文戏。"拯救戏曲武戏迫在眉睫,不能让宝贵的遗产在我们这代人中失传!"林为林在演出后在微信朋友圈里写道,而这也是《大将军韩信》演出最大的意义。

湖南省昆剧团 2014 年度推荐剧目

天香版《牡丹亭》(演出本)
湖南省昆剧团演出

出品人、艺术总监:罗 艳
统　筹:王永生　李幼昆

主创人员

原　　著:[明]汤显祖
艺术指导:张洵澎　蔡正仁
导　　演:沈　矿
音乐指导:钱洪明
配乐配器:李　佳
舞美设计:涂　俊　欧阳勇
灯光设计:刘　毓　邓利军
服装设计:徐洪青
副 导 演:刘　婕
技　　导:赵　磊
音乐助理:夏　轲

演员表

杜丽娘:雷　玲(前)、罗　艳(后)饰
柳梦梅:王福文　饰
春　香:张璐妍　饰
判　官:刘瑶轩
陈最良:卢虹凯　饰
石道姑:刘　荻

杜　宝:彭峰林
杜　母:左　娟
赖头鼋:王　翔
大　鬼:蔡路军
牛头马面:刘　嘉　卢虹凯
四小鬼:曹文强　汤志达　李彦志　汤宗强
众花神:刘　婕　胡艳婷　陈薇　王艳红　王荔梅
　　　　王虹英　余　映　曹惊霞　李　媛　史飞飞
　　　　邓娅晖　杨　琴
司　鼓:陈林峰
司　笛:夏　轲(前)　鄢辉亮(后)
笙　:王永生
琵　琶:贾增兰
新笛、埙、唢呐:蒋　锋
古　筝:唐　啸　左丽琴
扬　琴:李利民
二　胡:李幼昆　黎凌冰　冯　梅
中　胡:唐邵华
大提琴:刘珊珊
大　贝:邓　旎
大　锣:李玉亮
铙　钹:王俊宏
小　锣:丁丽贤

职员表

舞台监督：王　峰
剧　　务：凡佳伟
场　　记：邓娅晖
灯　　光：邓利军
音　　响：曹国雁
服　　装：黄　婧　符　炎
化　　妆：何珊珊　王红英
盔　　头：范飞莺
道　　具：文　凯
字　　幕：廖科玲
后勤、营销：孔次娥　刘　莉
宣传主管：蒋　莉

游园·惊梦

杜丽娘　（唱）【绕地游】梦回莺啭,乱煞年光遍,人立小庭深院。
春　香　炷尽沉烟抛残绣线,恁今春关情似去年。
　　　　（念）小姐
杜丽娘　晓来望断梅关宿妆残,
春　香　小姐,你侧着宜春髻子恰凭栏。
杜丽娘　剪不断,理还乱,闷无端。
春　香　小姐,已吩咐催花莺燕惜春看。
杜丽娘　春香,可曾吩咐花郎扫除花径么?
春　香　已吩咐过了。
杜丽娘　取镜台过来。
春　香　云髻罢梳还对镜,罗衣欲换更添香。小姐,镜台在此。
杜丽娘　放下,好天气也!
　　　　（唱）【步步娇】袅晴丝吹来闲庭院,摇漾春如线,停半晌,整花钿,没揣菱花偷人半面,迤逗的彩云偏,我步香闺怎便把全身现。
　　　　【醉扶归】你道翠生生出落的裙衫儿茜,艳晶晶花簪八宝瑱,可知我一生儿爱好是天然。恰三春好处无人见,不提防沉鱼落雁鸟惊喧,则怕的羞花闭月花愁颤。
春　香　（念）来此已是花园门首,请小姐进去。
杜丽娘　进得园来,看画廊金粉半零星,
春　香　小姐,这是金鱼池,
杜丽娘　池馆苍苔一片青。
春　香　踏草怕泥新绣袜,惜花疼煞小金铃。
杜丽娘　春香,不到园林,怎知春色如许!
春　香　便是。
杜丽娘　（唱）【皂罗袍】原来姹紫嫣红开遍,似这般都付与断井颓垣,良辰美景奈何天!便赏心乐事谁家院,朝飞暮卷,云霞翠轩,雨丝风片,烟波画船。锦屏人忒看的这韶光贱。
　　　　【好姐姐】遍青山啼红了杜鹃,那荼蘼外烟丝醉软,那牡丹虽好,它春归怎占的先?闲凝眄,生生燕语明如剪,听呖呖莺声溜的圆。
春　香　（念）小姐,这园子委实观之不足。
杜丽娘　提它怎么。
春　香　留些余兴,明日再来玩耍吧。
杜丽娘　有理。
　　　　（唱）【尾声】观之不足由他缱,便赏遍了十二亭台是枉然,倒不如兴尽回家闲过遣。
春　香　（念）小姐,你身子乏了,歇息片时,我去看看老夫人再来。
杜丽娘　去去就来。
春　香　瓶插映山紫,炉添沉水香。
　　　　［春香下。
杜丽娘　（念）蓦地游春转,小试宜春面,春啊春,得和你两留连。春去如何遣?恁般天气好困人也!
　　　　（唱）【山坡羊】没乱里春情难遣,蓦地里怀人幽怨,则为俺生小婵娟,拣名门一例一例里神仙眷。甚良缘,把青春抛的远,俺的睡情谁见,则索要因循腼腆,想幽梦谁边?和春光暗流转,迁延,这衷怀哪处言,淹煎,泼残生,除问天!
柳梦梅　（念）姐姐,小生哪一处不曾寻到,却在这里,小生恰好在花园内,折得垂柳半枝,姐姐,你既淹通诗书,何不作诗一首,以赏此柳枝乎?
杜丽娘　那生素昧平生,因何到此?
柳梦梅　姐姐,咱一片闲情,爱煞你哩!

（唱）【山桃红】	则为你如花美眷，似水流年，是答儿闲寻遍，在幽闺自怜。
	（念）姐姐，和你那答儿讲话去。
杜丽娘	哪里去？
柳梦梅	（唱）转过这芍药栏前，紧靠着湖山石边，和你把领扣松，衣带宽，袖梢儿揾着牙儿苦也。则待你忍耐温存一晌眠，是哪处曾相见？相看俨然，早难道好处相逢无一言。
	[众花神上。
众花神	（唱）【五般宜】一边儿燕喃喃软又甜，一边儿莺呖呖脆又圆。一边蝶儿舞，往来在花丛间。蜂儿逐趁，眼花缭乱。一边红桃呈艳，一边绿柳垂线。似这等万紫千红齐装点，大地上景物多灿烂。
	【滴溜子】柳梦梅，柳梦梅，梦儿里成姻眷。杜丽娘，杜丽娘，勾引得香魂乱。两下缘非偶然，梦儿里相逢，梦儿里合欢。

寻 梦

杜丽娘	（念）秀才、秀才，方才忽然入梦，绸缪顾盼，如遇平生，想那梦儿还去的不远，何不再到园中寻梦一回！
	（唱）【忒忒令】那一答可是湖山石边？这一答是牡丹亭畔。嵌雕栏芍药芽儿浅。一丝丝垂杨线，一丢丢榆荚钱。线儿春甚金钱吊转！
	（念）我想那书生这些光景，好不动人春意也。
	（唱）【品令】他倚太湖石，立着咱玉婵娟。待把俺玉山推倒，便日暖玉生烟，捱过雕栏，转过秋千，捱着裙花展，敢席着地怕天瞧见。好一会分明，美满幽香不可言。
	（念）好梦吓好梦！
	（唱）【豆儿黄】他兴心儿紧咽咽，呜着咱香肩。俺可也慢揸揸，做意儿周旋。俺可也慢揸揸，做意儿周旋。等闲间，把一个照人儿昏善，这般形现，那般软绵。忒一片散花心的红影儿吊将来半天。忒一片散花心的红影儿吊将来半天。敢是咱梦魂儿厮缠？
	（念）秀才，秀才，我若再见那生呵！
	（唱）那雨迹云踪才一转，敢依花傍柳还重现。
	（念）寻来寻去，多不见了。那牡丹亭、芍药栏，怎生这般凄凉冷落，杳无人迹。呀，无人之处，忽见大梅树一株，看梅子累累，可爱人也！这梅树依依可人，我杜丽娘死后，得葬于此，幸也！
	（唱）【江儿水】偶然间心似缱，在梅树边。似这等花花草草由人恋，生生死死随人愿，便酸酸楚楚无人怨。待打并香魂一片，阴雨梅天，啊呀人儿吓，守的个梅根相见！

离 魂

陈最良	（唱）先生济世有春囊，惟有相思难讲，叹风流病骨娇模样，难诊察其中真相。
	（念）我，陈最良，奉南安太守，杜老爷之命，教授小姐杜丽娘读书，怎奈小姐前日往后花园中游玩，回来竟然一病不起。适才与杜小姐看病，不想这病情十分沉重，一时难以下药，我只得退了出。看那旁好似石道姑来了。
石道姑	（唱）皆为有阴阳之别，才这样病荒唐
陈最良	（念）石道姑
石道姑	陈先生，你不去教小姐读书，跑到这里来做什么？
陈最良	我是与小姐看病的。
石道姑	哦，你是与小姐看病的？
陈最良	是啊，石道姑，你从哪里来？
石道姑	我也是给小姐看病的。
陈最良	你也是与小姐看病的？
石道姑	是啊。
陈最良	你不从小姐房中来，反从这后花园来？
石道姑	陈先生，你看病么，是到小姐房里去的。我看病么，是要到花园里去的。
陈最良	这是什么道理啊？
石道姑	你也是看病，我也是看病，我们各有各的看法。这就叫做戏法人人会变，各有巧妙不同。

陈最良	什么巧妙不同？
石道姑	我来问你，这杜小姐生的是什么病？
陈最良	这个，不过是受了些外感，而带了些内邪。
石道姑	说了半天还是没有说清楚，到底是什么病？
陈最良	我不知道啊
石道姑	你不知，我晓得，依我看来这杜小姐一定是撞见了妖怪了。
陈最良	子不语怪力乱神，我们读书人是不信的。
石道姑	你还不信，那你说这病怎么得的？
陈最良	我实实的不知道。
石道姑	我说你这白花郎中，看病连病根子也不问，你怎么开方？
陈最良	莫非你晓得。
石道姑	全本《西厢记》都在我肚子里。
陈最良	如此说来，我倒要请教了。
石道姑	你看看你，成天把小姐关在书房，闷也闷出病来了，所以小姐要去到后花园散散心。
陈最良	散散心？
石道姑	谁知在牡丹亭上做了个梦，竟梦到了一个柳树精。
陈最良	柳树精！一派胡言，怎会有这样的事。
石道姑	小姐醒来后，还去花园中寻梦，结果梦没寻到，病情倒越来越重了。
陈最良	此话哪个说的？
石道姑	春香说的。
陈最良	我要去禀报老爷。
石道姑	陈先生你安逸点吧。
陈最良	什么安逸点？
石道姑	你眼前是要吃官司了！
陈最良	吃官司，怎见得？
石道姑	你看你教出这种活靶戏。常言道，教不严，师之惰，杜小姐是被你教坏的。
陈最良	与我什么相干！
石道姑	杜老爷是有名的阎王脸，说翻脸就翻脸，你可不是要吃官司？
陈最良	这便如何是好？
石道姑	你不要急，我来替你出个主意可好？
陈最良	什么主意？
石道姑	从今以后你就三不管。
陈最良	哪三不管？
石道姑	小姐病了么，你不开方子，小姐醒了么，你不教四书，杜小姐死了么，你不做孝子。
陈最良	我看你哟
	（唱）行不义，言无状，把先生辱，忒荒唐
	（念）岂有此理，气死我了
石道姑	这个老糊涂，三句话被我吓得他就不敢了
	（唱）倒教我口中道心中笑，书呆子酸秀才蠢非常
	［杜丽娘上。
杜丽娘	（唱）【集贤宾】海天悠，问冰蟾何处涌？甚西风吹梦无踪！人去难逢，心坎里别是一般疼痛。
春 香	（念）小姐，今日病体可好些么？
杜丽娘	我病事沉沉，怕已不济事了。
春 香	小姐，不要说这样伤心话来。
杜丽娘	春香，今夕何夕？
春 香	八月十五了。
杜丽娘	哦！中秋佳节了？
春 香	是啊！
杜丽娘	想往年中秋，一家欢聚，今夜是无心赏玩的了。
	（唱）【鹊桥仙】拜月堂空，行云径拥，骨冷怕成秋梦。世间何物似情浓，整一片断魂心痛。
	（念）春香，与我推开窗儿，我要望望月色如何。
春 香	是。怎么下起雨来了，小姐，朦朦月色，微微细雨！
杜丽娘	哦！朦朦月色，微微细雨！
春 香	是啊！
杜丽娘	轮时盼节想中秋，人到中秋不自由，奴命恰如孤月照，残生今夜雨中休。
春 香	小姐，看你十分容貌，已瘦了九分了。
杜丽娘	怎么？我十分容貌，竟瘦了九分么？
春 香	是啊！??
杜丽娘	春香，将我前日自画的春容取来，我要对着菱花，看看容颜比往日如何。
春 香	小姐，春容在此，小姐请看。
杜丽娘	杜丽娘啊杜丽娘，你往日冶艳轻盈，奈何一病至此。
	（唱）【前腔】为着谁依，俏样子等闲抛送。
	（念）春香，我要题诗在上。
春 香	是，待我磨墨。
杜丽娘	（唱）近睹分明似俨然，远观自在若飞仙。他年得傍蟾宫客，不在梅边在柳边！
春 香	好个他年得傍蟾宫客，不在梅边在柳边，小姐，如此说来少个人儿在旁！
杜丽娘	春香，不瞒你说，自游花园之后，我心中有个人

儿了。
春　香　那生怎生模样？
杜丽娘　那生年可弱冠，丰姿俊雅，手执柳枝，要奴题咏。
春　香　后来便怎么？
杜丽娘　后来么，只见花片儿掉将下来，把奴惊醒的。
春　香　哦！我道是真，原来是做梦！
杜丽娘　春香，这幅春容……
春　香　春容便怎么？
杜丽娘　我已题诗在上，外观不雅，你可将匣儿盛好，交与花郎，我死之后，将它藏于太湖石边，梅树之下，你要牢牢记着。
春　香　春香记下了，啊，小姐，你是有病之人，不要伤心，歇息才好。待我禀过老爷夫人，倘有个姓柳姓梅的秀才，招选一个，与小姐同生共死，岂不美哉？
杜丽娘　只怕等不及了
　　　　（唱）【玉莺儿】这病根儿怎攻？心上医怎逢？
春　香　（念）小姐，小姐，小姐昏厥了！老爷夫人快来！
杜宝、杜母　春香何事？
春　香　小姐昏厥了！
杜宝、杜母　竟有这等事，待我看来……儿啊，我儿苏醒……
杜丽娘　爹爹母亲，儿要长别你们了。
杜　母　我儿不要说这样伤心话来。
杜丽娘　母亲，儿有一事相求，还望母亲应允了孩儿吧。
杜　母　我儿有话只管讲来。
杜丽娘　这后花园有株梅树，儿心所爱，我死之后，你要将我葬于梅树之下，我心愿足矣。
杜　宝　儿啊
杜丽娘　爹爹，今夜是中秋？
杜　宝　是中秋！
杜丽娘　可停了风雨？
杜　宝　风雨已停。
杜丽娘　这就好了！（跪拜）
　　　　（唱）【啭莺林】从小来觑的千金重，爹娘啊，不孝女孝顺无终，当今生花开一红，愿来生把椿萱再奉。
杜宝、杜母　恨西风一霎无端碎绿摧红！
杜丽娘　【尾声】怎能够月落重生灯再红？

冥　判

判　爷　（唱）【点绛唇】十地宣差，一天封拜。阎浮界，阳世栽埋，又把俺这里门程迈。
　　　　（念）来，那枉死城中还有几名鬼犯未曾发落？
众鬼卒　启判爷，还有女犯一名未曾发落。
判　爷　带女犯。
众鬼卒　带女犯。
杜丽娘　天台有路难逢俺，地狱无情欲恨谁。叩见判爷。
判　爷　抬起头来。
　　　　（唱）【天下乐】荡地惊天，一个女俊才，哈也么哈！缘何到这里来？因甚的病患来？是谁家门阀嫡支派？这颜色不像似在那泉台。
　　　　（念）这一女子姓甚名谁，因何而死？你要与我从实的讲来。
杜丽娘　判爷啊，小女子杜丽娘，只因在南安府后花园梦一书生，甚是多情，醒来伤感而亡。
判　爷　荒唐啊荒唐！想世人哪有一梦而亡之理。
　　　　（唱）【鹊踏枝】一溜溜一个女婴孩，梦儿里能宁耐！谁曾挂圆梦招牌？谁和你拆字道白？哈也么哈，那秀才何在？梦魂中曾见着个谁来！
杜丽娘　（念）小女子不曾见谁，只见花片儿掉将下来，把奴惊醒的。
判　爷　落花惊醒，也罢。我看你痴情一片抱恨而亡，就准你厮守孤坟，做一个无拘无束的游魂去吧。
杜丽娘　多谢判爷！
判　爷　为何去而复转。
杜丽娘　还望判爷察明，但不知那生姓柳还是姓梅？
判　爷　好一个痴情的女子，实实的难得。想俺判爷，生前也是个多情之人，我怎能不成全于她。鬼卒们，姻缘簿伺候。柳梦梅，妻杜丽娘，前系幽欢，后成明配，相会在梅花观中，真有这等奇事。闪开了。杜丽娘。
杜丽娘　判爷！
判　爷　你那梦中之人他叫柳梦梅。
杜丽娘　柳梦梅！
判　爷　你与他确有姻缘之分，他如今就在你家后花园梅花观中，你可前去与他相会。我这里赐你返

魂香一支,着他明日辰时掀起棺盖,点燃此香,便可救你回生。且慢,倘若过了辰时,你就不能复生了,快走!

杜丽娘 多谢判爷!

拾画叫画

柳梦梅 （引）惊春谁似我,客途中,都不问其他。

（念）小生柳梦梅,寄居梅花观中,这几日春怀郁闷,无处排遣。早间石姑姑来说,这里有座大花园,尽堪游赏,为此迤逦行来,已是西廊下了,好个葱翠篱门,可惜倒了半架,待我挨身而进。妙吓！凭栏仍是玉栏杆,四面墙垣不忍看,想得当时好风月,万条烟罩一时干。好冷落也！

（唱）【颜子乐】则见风月暗消磨,画墙西正南侧左,苍苔滑擦,倚逗着断垣低垛,因何蝴蝶门落合？

（念）原来以前游客颇盛,都题名在竹林之上。

（唱）客来过,年月偏多,刻划尽琅玕千个,早则是寒花绕砌,荒草成窠。

（念）好一座太湖石山子,一霎时竟倒坏了。咦！看石底下压着什么东西,待我拾起来看。原来是幅小轴儿,不知什么故事在上,待我看来。原来是幅观音佛像,善哉啊善哉！怎么沉埋于此,待我捧到书馆,焚香顶礼,也强如埋在此中,有理啊有理。这里是了,待我进去。待我展开,观玩一番。

（唱）【二郎神】这慈容只合在莲花宝座。

（念）原来不是观音。

（唱）只见两瓣金莲,在裙下拖。

（念）是尊嫦娥,又不像啊,我想既是嫦娥呵。

（唱）并不见祥云半朵,也非是嫦娥。

（念）既不是观音,又不是嫦娥,难道是人间女子不成？

（唱）这画跷蹊,教人难描难摹。

（念）呀吥！只管胡思乱猜,看帧首之上,有小字数行,待我看来。"近睹分明似俨然,远观自在若飞仙。他年得傍蟾宫客,不在梅边在柳边"。何言不在梅边在柳边呢,真乃奇哉怪事也！想天下姓柳姓梅的却也不少,偏偏小生么,叫柳梦梅。若论起梅边,小生是有份的。那柳边末,也是有份的。看这美人,怎么有些熟识得紧,曾在哪里会过一次。怎么一时再也想不起来。哦,我想起来了,记得去春曾得一梦,梦一大花园。在梅树之下,立着一位美人,诺诺诺,就是她。她说柳生啊柳生,与俺有姻缘之分。姐姐,可是你说的？看这美人半枝青梅在手,却似提掇小生一般。

（唱）【莺啼御林】她青梅在手诗细哦,逗春心一点蹉跎,小生待画饼充饥,姐姐似望梅止渴。她未曾开半点么荷,她含笑处朱唇淡抹。

（念）看这美人,这双俊俏的眼睛,只管顾盼小生,待小生走到这边,她也看着小生,待小生走到那边,她又看着小生,喂美人,你何必只管看我,何不请下来相叫一声。请啊,请啊。这相思害煞我柳梦梅也！

（唱）【簇御林】她题诗句,声韵和,猛可的害相思颜似酡。

（念）不是这等,待我再狠狠的叫她几声。美人,小娘子,姐姐,我那嫡嫡亲亲的姐姐,

（唱）向真真啼血,你知道么？

（唱）莫怪小生,我叫,叫得你,喷嚏一似天花唾,下来了,她动凌波,请坐,盈盈欲下,全不见些影儿挪。

（念）小娘子,小生孤单在此。少不得,要将小娘子的画像做个伴侣儿。早晚玩之,叫之,拜之,赞之！

（唱）【尾声】俺拾得个人儿先庆贺,敢柳和梅有些瓜葛。美人啊,只被你有影无形,盼煞我。

（念）小娘子,这里有风,请到里边去。小娘子是客,自然小娘子先请,小生末,随后。要并肩同步。如此请啊来呀。

幽 会

[起更,杜丽娘魂上。

杜丽娘 （唱）俺只道粉冷香销泣绛纱,猛可的灰复燃炭发芽。
（念）泉下长眠梦不成,一生余得许多情。是俺魂游梅花观中,听的里面高声叫道:俺的姐姐！俺的美人！声音哀楚,动俺心魂。原来他就是梦里书生柳梦梅,待我上前与他相会便了。
（唱）【朝天懒】怕桃源路径行来差,再得俄延试认他。

[柳梦梅幕内吟诗声。

柳梦梅 （吟）他年得傍蟾宫客,不在梅边在柳边。我那姐姐吓！
杜丽娘 他念俺的诗句,一些也不差。
（唱）【前腔】他原来频频作念猛嗟呀,我待敲弹翠竹窗棂下。待展香魂去近他。
柳梦梅 （念）门外敲竹之声,不知是风是人！
杜丽娘 有人。
柳梦梅 有人？哦,敢莫是老姑姑送茶,免劳了！
杜丽娘 不是姑姑。
柳梦梅 不是姑姑！好奇怪呀！不是姑姑还有谁来！待我开门一看。（起二更,开门）呀！
（唱）【玩仙灯】何处一娇娃,艳非常,使人惊诧！
杜丽娘 秀才万福！
柳梦梅 还礼还礼！看小娘子怎么有些熟识得紧哪！请向小娘子,贪夜下顾,有何见教？
杜丽娘 秀才！
（唱）【红衲袄】俺不为度仙乡空散花,也不似卓文君新守寡。
柳梦梅 仙乡何处？
杜丽娘 （唱）若问俺妆台何处也？刚则在墙外梅林柳叶洼。
柳梦梅 府上还有何人？
杜丽娘 咯！
（唱）【宜春令】斜阳外,芳草涯,再无人有伶仃的爹妈。
柳梦梅 青春几何？
杜丽娘 （唱）奴年二八,敬慕你锦绣才华。无他,和你剪烛临风西窗闲话。
柳梦梅 呀！
（唱）【滴滴金】我惊魂化。夜深时凉月些些。陡遇娇娃,敢只是梦中巫峡。
（念）奇哉呀怪哉！想天下竟有这等绝色佳人,深夜相遇,莫非做梦不成！
杜丽娘 秀才,这不是梦。
（唱）【前腔】亏煞我走花荫不害些儿怕,点苍苔不溜些儿滑,背萱亲不受些儿吓,认书生不着些儿差。
柳梦梅 （念）难得小娘子这样多情,到底是何方仙子？
杜丽娘 秀才,你日夜对着春容,叫得那般亲切,你可认得这画中的人儿么？
柳梦梅 这画中人？哦！我想起来了！记得去春曾得一梦,梦一大花园,在梅树之下,立着一位美人。诺,诺,诺。就是你。你说："柳生吓柳生！与俺有姻缘之分。"姐姐,可是你说的？请问小娘子姓甚名谁,乞道其详。
杜丽娘 若问我的姓名么,秀才,你对天盟下誓来,奴家便将实言相告。
柳梦梅 要小生对天发愿么？
杜丽娘 正是。
柳梦梅 如此待小生誓来！??
（唱）神天的神天的盟香敢诈,柳梦梅柳梦梅情深意大。遇上这佳人提拔,做夫妻生同悦,死同化,敢不心齐,命如烟乍。
杜丽娘 （唱）做夫妻生同悦死同化,感你心诚,敢不倾答！
柳梦梅 姐姐为何掉下泪来？
杜丽娘 感君至诚,不觉泪下。秀才你道奴家是谁？
柳梦梅 姐姐么,嗯！不是人间,便是天上。
杜丽娘 不是人间,也非天上。
柳梦梅 不是人间,也非天上。哟,难道是鬼！
杜丽娘 然也。
柳梦梅 吓！啊呀呀呀,姐姐这样美貌多情,纵然是鬼,我也不怕。
杜丽娘 感君情重,我就实对你说了吧！我乃南安府杜公之女小字丽娘。
柳梦梅 丽娘姐姐。
杜丽娘 秀才,当初我曾为你而死,今日我要为你而生。
柳梦梅 哦,为我而生？但不知怎样回生呢？
杜丽娘 你可与石姑姑商议,将我坟墓打开。

柳梦梅　将坟墓打开。
杜丽娘　燃起此香,奴家便可回生!
柳梦梅　若得如此,真乃喜出望外也。
　　　　〔三更。杜丽娘欲走。
柳梦梅　姐姐呀!
　　　　(唱)你看斗儿斜,花儿亚,如此夜深花睡罢!
杜丽娘　柳郎!奴家真是盼着你了!
柳梦梅　美人吓!
　　　　(唱)我和你点勘春风第一花。(同下)

回　生

癞头鼋　(念)身上背锅头上癞,梅花观里混饭吃。我,梅花观石道姑的侄儿,癞头鼋便是。昨日柳秀才对我姑姑说道:啊,石姑姑,我那杜小姐就要回生了,快快相帮将坟墓打开,救杜小姐出来。我姑姑说道:真的啊,好啊。癞头鼋啊,你去相帮把坟掘开,救杜小姐出来。我说姑姑,杜小姐已死了很久了,怎会再活呢?我是不信。我姑姑又说道,癞头鼋啊,不管真也罢假也罢,你去将坟墓打开。如果杜小姐活了,就把她救出来,如果没有活,就将坟做做好。我讲,姑姑,我是不去的,我是不去的。姑姑又说道,哼!你这个小鬼,叫你做点事,还推三阻四。姑姑,我去,我去。如此今日我去帮柳秀才掘坟,不管真也罢假也罢,我去看看再讲。

柳梦梅　(唱)【急板令】点燃起还魂香欢情满怀,
杜丽娘　柳郎,盼柳郎魂归梦回。
柳梦梅　似倩女还魂到来,采芙蓉回生并蒂,添欢爱。
杜丽娘　两情浓经重载,这欢娱自在。
合　唱　抵多少吓魂台,情深一点,是前生债。证良缘,生生死死任安排,俺和你生死姻缘情似海。

　　　　　　　　　　　　(剧终)

湘昆《牡丹亭》国家大剧院首演大获成功

周　巍

"原来姹紫嫣红开遍,似这般都付与断井颓垣,良辰美景奈何天!便赏心乐事谁家院……"伴随着悠扬的丝竹乐声,3月3日晚,湖南省昆剧团倾力打造的天香版《牡丹亭》在国家大剧院戏剧厅如约唱响,向到场的京城观众献上了一场阵容强大、充满古典昆曲美的视听盛宴,赢得了京城观众一阵阵热烈的掌声。湖南省委常委、省人大常委会副主任、省委秘书长韩永文,财政部文资办主任王家新,湖南省经信委主任谢超英,湖南省文化厅党组书记、厅长李晖,郴州市委副书记、市长瞿海等领导和嘉宾到现场观看了演出。

一部经典,传承数代。《牡丹亭》是各大昆曲院团的看家戏,讲述了南安太守杜宝之女杜丽娘和书生柳梦梅跌宕起伏的爱情故事。湖南省昆剧团打造的天香版《牡丹亭》以传承著名昆曲表演艺术家张洵澎和蔡正仁的特色获得了行家与观众的良好口碑。《游园·惊梦·寻梦·离魂》中由梅花奖演员雷玲塑造的杜丽娘,明媚、阳光、风骨动人。《冥判·幽会·回生》中罗艳塑造的杜丽娘,重情、果敢。小生演员王福文的《拾画·叫画》把柳梦梅的形象塑造得风雅、可爱……剧情在雅俗共赏的唱词、优美动人的旋律中层层展开。3日晚,张洵澎和蔡正仁两位昆曲前辈来到演出现场,观看自己的3位弟子——罗艳、雷玲、王福文的演出。3位演员也没有辜负老师和观众的期望,罗艳、雷玲将明丽、阳光、阳刚的杜丽娘这一角色的性格演绎得生动到位,王福文再现了柳梦梅儒雅、风度翩翩、书卷气的形象,石道姑、花神、判官等众多配角同样表演精彩,展示出湘昆的整体演出实力。

清华大学教师蒋兆胜的父亲中风瘫痪。为了观看仰慕已久的湘昆天香版《牡丹亭》,蒋兆胜用轮椅将父亲推进剧场观看演出。热情的京城观众纷纷购票进场观看,可容纳900人的戏剧厅座无虚席。两个多小时的演出,没有观众提前退场,每一折演出后,现场观众都给予了热烈的掌声。演出结束后,演员们一次次的谢幕赢得了台下观众阵阵叫好。

"我真不知道,在湖南郴州还有一支演出实力这么强的昆剧团,能够把汤显祖的名著《牡丹亭》演得这样出彩。"观看演出的北京观众常文亮说,"湘昆天香版《牡丹亭》可谓精华版,每一折都很精彩。"上海广播电视台高级编辑秦来来是上海媒体负责采写昆曲传承的记者,此次专程从上海赶到北京国家大剧院观看演出。秦来来说,湖南省昆剧团的演员演得非常好,大大出乎他的意料,湖南省昆剧团在传承传统戏的层面上有了一个巨大的飞跃。

演出结束后,李晖厅长、瞿海市长以及郴州市委常委、市委宣传部部长张希慧,郴州市文广新局党组书记、局长龙齐阳等领导走上舞台祝贺湖南省昆剧团在国家大剧院的首场演出取得成功,并对演职人员进行了慰问。

国家发改委西部司副司长欧晓理、省司法厅副厅长付丽娟以及刚刚抵京参加全国"两会"的部分全国人大代表等观看了演出。

(原载于《郴州日报》)

江苏省苏州昆剧院 2014 年度推荐剧目

《红娘》(演出本)
江苏省苏州昆剧院演出

制作人:蔡少华
艺术指导:梁谷音　汪世瑜
指导老师:王维艰
音乐设计:孙建安
统　筹:吕福海
灯光设计:黄祖延
舞台监督:李　强
摄　影:许培鸿　庞林春
平面设计:叶　纯

笙:周明军
琵　琶:汪瑛瑛
扬　琴:钱玉川
中　阮:韦秀子
二　胡:姚慎行　徐春霞
中　胡:杨　磊
大提琴:奚承开
贝　司:庞林春
打击乐:陆元贵　刘长宾　程相龙

演员表

吕佳:红娘
周雪峰:张珙
朱璎媛:崔莺莺
陈玲玲:崔母
吕福海:法聪
柳春林:琴童

乐队演奏员

司　鼓:苏志源
司　笛:周志华

舞美人员

舞美统筹:李　强
灯光设计:黄祖延
灯　光:徐　亮　智学清
音　响:施祖华　方尚坤
服　装:柏玲芳　王素芳
化　妆:傅小玲　顾　玲
盔　帽:朱建华
道具制作:肖忠浩　史庆丰
装　置:季茂连　翁晓村　曹　健
字　幕:金文萍

惊 艳

(小生上)
【菊花新】
未临科甲暂羁程,旅况凄凉动客情。
普救禅寺。
正是人间胜景谁游尽,天下名山僧占多。
(副) 原来是位相公。
(小生) 首座。
(副) 相公请。
(小生) 请。
(副) 喔唷,这个读书人倒是一只标致面孔。
(小生) 首座。
(副) 请问相公,到此荒山有何贵干?
(小生) 一来瞻仰佛像。
(副) 阿弥陀佛。
(小生) 二来拜望法本长老。
(副) 哎呀,不在山上。
(小生) 如此来而不遇,只得告辞了。
(副) 相公请慢,你岂能高兴而来,败兴而归。我陪相公到殿堂去随喜随喜,你看哪哼?相公请。
(小生)【忒忒令】随喜到僧房古殿。
瞻宝塔。将回廊绕遍。参了罗汉。拜了圣贤。
(旦、贴上) 行过了法堂前。
(小生) 正撞着五百年风流孽冤!
(旦、贴)【园林好】偶喜得片时稍闲。
(旦) 且和你向花前自遣。
(贴) 小姐,听那鹦鹉在檐前巧啭。
(旦) 蓦听得有人言。我须索要自回旋。暂离三宝殿。
(贴) 缓步百花亭。
(同下)
(小生揖介) 阿弥陀佛。
(副) 咙。
(小生) 做什么?
(副) 相公念经,和尚撞钟,咙!
(小生) 哎,首座,可曾看见观音龙女出现么?
(副) 相公骗人,说鬼话哇。小僧在此出子七八十年个家。
(小生) 敢是七八年?
(副) 十七八年总归有个,连龙女粒屑阿蟠看见,怎么你刚刚来就看见观音龙女介?
(小生) 方才前面走的,岂不是观音,后面随的,岂不是龙女么?
(副) 吓!阿是方才两个人啊?
(小生) 正是。
(副) 非也,前面走的,乃是崔相国家莺莺小姐;后面随的,拿团扇个,乃是侍婢红娘。啥个观音龙女?冬瓜窜到茄门里去哉。
(小生) 妙呀!世间竟有这等绝色女子,岂非天姿国色也?
(副) 你倒是个识者!
(小生)【伊令】
颠不剌见了万千,似这般宠儿罕见!
好教人眼花缭乱口难言!
(贴随旦上) 小姐这里来呀。
(小生) 他掩映并香肩。
(旦) 红娘,这是什么花?
(贴) 海棠花。
(旦) 怎么有两种颜色?
(贴) 这是垂花,那是铁胚。
(小生) 将那花枝来笑撚。
(旦) 与我折一枝来。
(贴) 是。笑折花枝自撚,
(旦) 惹狂蜂浪蝶舞蹁跹。
(小生) 你做什么?
(旦) 红娘与我扑个粉蝶儿耍子。
(贴) 晓得。喂!和尚。我家小姐要粉蝶儿耍子,你不要赶了去吓。
(小生) 首座你就帮他一帮。
(副) 晓得哉。
(贴) 帮我来呀。
(副) 来哉!
(旦) 我几回要扑,展齐纳。
(扑介) 飞向锦丛里,叫我寻不见。
又被燕衔春去,芳心自敛怕人随花老,无人见怜。临风不觉增长叹。
(旦) 转过画阑双双蝶。
(贴) 小姐慢行。蔷薇花刺碍人行。
(旦下,内白) 红娘快来,
(贴) 来了,啐!
(下)
(小生) 咳,这相思病害杀我张珙也!

(副) 喏,有一只陈年佛手在此。
(小生) 要他何用?
(副) 解解你个恶心。这里是清净法堂,岂容你在此说这样的浑话!
(小生) 什么清净法堂!明明是相思堂。
(副) 法堂!
(小生) 离根天!
(副) 佛地!
(小生) 相思堂!
(副) 佛地,佛地。

【江儿水】
看他宜嗔宜喜春风面。
弓样眉儿新月偃,
她未语人前先腼腆。

(旦内白) 红娘随我到太湖石畔耍子去。
(贴内白) 是。
妙!恰便是呖呖莺声花外啭;解舞腰肢,似垂柳在风前,娇软。

(旦贴上,旦)【皂罗袍】
行过碧梧庭院。步苍苔已久,湿透金莲。
纷纷红紫斗争妍,双双瓦雀行书案。又被燕衔春去,芳心自敛怕人随花老,无人见怜。轻罗小扇遮羞脸。

(旦下)
(副) 褊衫大袖遮花面。
(贴打介) 嗐!你这和尚,好没规矩。
(副) 啥个没规矩?
(贴) 我同小姐在此游玩,
(副) 伲阿来嗨白相哇,
(贴) 你只管引来外人,
(副) 他不是外头人,是和尚个阿舅。
(小生) 啊?
(副) 朋友,朋友。
(贴) 胡说,我去告诉老夫人,叫你这和尚不要慌!
(副) 我也要去告诉老夫人。
(贴) 你告诉什么?
(副) 我说红娘姐对标致个男人丢眉眨眼,还要打我和尚头,大家全看见介。
(小生) 这也不该呀。
(副) 阿是不该个。
(旦内介) 红娘快来!
(贴拦生) 来了,晬!
(贴下)

(小生) 首座不要看她别的,这双小脚儿,就值一千两金子。
(副) 还要加五百两的了。
(副) 那小姐穿着落地长裙,怎见得他脚儿大小?
(小生) 可见你出家人不解其中之意呦。
(副) 叫声张相公,你不要不识货,小僧早开聪明窍,对此道也略知一二。
(小生) 啊?
(副) 说错哉!
(小生)

【川拨棹】
若不是衬残红,芳径软,怎显得步香尘,底样浅?休提他眼角留情,休提他眼角留情。

(小生) 首座你来看,
(副) 看什么啊?
(小生) 方才小姐这一步是去的,
(副) 去的。
(小生) 那一步也是去的,
(副) 也是去的。
(小生) 这一步转将过来,脚尖儿对着脚尖儿。甚有顾盼小生之意。
(副) 倒实头一厢情愿个。
(小生) 只这脚踪儿将心事传。
(副) 张相公,张相公!
(小生) 做什么?
(副) 请你让开点,让我和尚也来模拟模拟。
(小生) 哦,和尚也要模拟的么?
(副) 我也要研究研究个哇。方才,小姐这一步是去的。
(小生) 哎,轻些。
(副) 蛮轻了嗨。那一步也是去的。
(小生) 轻些,轻些!
(副) 和尚赛过轻脚鬼。这一步转将过来,脚尖儿对着脚尖儿。
(小生得意) 恩!
(副) 甚有顾盼小僧之意。
(小生) 小生。
(副) 小僧。
(小生) 是小生。
(副) 小僧,小僧,小僧。
(小生) 啊呀呀,都被你踹坏了哇!
(副) 管风魔了张解元,似神仙归洞天!
(旦内白) 红娘闭上了西厢门。
(贴上) 是。

（副）亦出来哉。
（小生）待我去。
（副）让我去，红娘阿姐！
（副）喔唷，和尚头变成芋艿头哉！
（小生）红娘姐！
（贴）呀啐！
（下）
（小生）呀，
【前腔】
门掩梨花深小院。奈粉墙儿高似青天。玉佩声看看渐远，玉佩声看看渐远，空教我饿眼望将穿！怎当他临去秋波那一转！便是铁石人也情意牵！

（副）【尾声】东风摇曳垂杨线，游丝飞惹桃花片。
（小生）争奈玉人不见。将一座梵王宫，疑是武陵源。
（小生）花前邂逅见芳卿。
（副）频送秋波似有情。
（小生）欲借禅房静讲习。
（副）张相公，只怕你无心献策上宸京。
（小生）令师回来，多多致意。
（副）家师不在，多有简慢。
（小生）请了。
（副）请了。让我骗骗他，咦！亦出来哉。
（小生上）啊，在哪里？
（副）要搭你明朝会哉。哈哈！
（双下）

第二场　围　寺

飞　虎　（唱）【贺圣朝】
统领强兵为寇，不图拜将封侯。
杀人放火逞凶谋，肯落他人机后。
自家姓孙名彪，字飞虎。只因主将丁文雅失政，军士们不守纪律，俺得将本部五千人马，哨聚山林，以劫掠为生。近闻崔相国之女，容貌非常，年方二八，现住在普救寺守丧。不免整点军马，围住寺门，掳莺莺做压寨夫人，平生之愿足矣。
众头目们听吾号令，连夜进兵，获得多娇，论功升赏。
众　　得令。
飞　虎　（唱）【豹子令】
闻说蒲东一寺门，一寺门，崔家少女号莺莺，号莺莺。
艳质方才二八，掳归山寨做夫人。
众　　（合）点精兵，安排器械便登程。（下）
　　　　［法聪急上
　　　　［红娘上
法　聪　红娘姐，祸事来哉，祸事来哉！
红　娘　怎么说？
法　聪　孙飞虎五千人马围了普救寺，扬言要崔莺莺做压寨夫人。
红　娘　我家小姐怎肯嫁于那强贼！
法　聪　如若小姐不肯，他要烧了普救寺，鸡犬不留！
红　娘　这，这便怎么处？……
法　聪　你快去禀告老夫人，我去听长老消息！（下）

红　娘　是！（下）
　　　　［香客、僧众急上，过场，一片慌乱
　　　　［红娘、张生上
张　生　你是莺莺小姐身边的红娘姐么？
红　娘　正是。问他怎的？
张　生　小生姓张名珙字君瑞，西洛人氏，今年二十三岁。正月十七子时生。
红　娘　哎呀书呆子，我有急事！
张　生　小生在本寺借西厢攻读。啊红娘姐，莺莺小姐常出来么？
红　娘　呀呸！都什么时候了，还乱打听！（下）
张　生　什么时候了？小生尚未娶妻呢！红娘姐！红娘姐！（追下）
　　　　［红娘内应：老夫人快来！老夫人快来！（上）
　　　　［崔母上
红　娘　大事不好了！
崔　母　何事这等惊慌？
红　娘　孙飞虎五千人马围了普救寺，扬言要小姐做压寨夫人，如若不然，火烧山寺，鸡犬不留！
崔　母　此话当真？
红　娘　当真！
崔　母　果然？
红　娘　方才法聪亲口对我言讲！
崔　母　你快去请长老前来商议。
红　娘　是！
莺　莺　母亲，何事这等惊慌？

崔　母　啊呀儿啊！孙飞虎领了五千人马。围了山门！
　　　　（唱）【东瓯令】
　　　　　　寇如虎狼徒人形，
　　　　　　他道你莲脸生春眉黛颦，
　　　　　　更有倾城倾国杨妃貌，
　　　　　　多娇俊，
　　　　　　恣情劫掳要成亲，
　　　　　　教我泪淋淋。
莺　莺　（唱）【红衫儿】
　　　　　　听罢一言散香魂，
　　　　　　此祸灭身。
　　　　　　好教人进退无门，
　　　　　　把袖梢儿揾不住啼痕。
　　　　［寺外杀声起
莺　莺　啊呀！（合唱）
　　　　　　喊杀声怎禁。
　　　　（莺莺接唱）
　　　　　　母亲！纵然你爱怜莺莺，
　　　　　　怎留得住女儿千金清白身。
崔　母　（接唱）【香罗带】
　　　　　　山寺柩停相国亡灵，
　　　　　　层层匪兵，
　　　　　　禅堂难免成废烬，
　　　　　　严慈地下怎安宁也？
　　　　　　我儿若是从贼去，
　　　　　　羞杀相府门！
莺　莺　（接唱）
　　　　　　果然不免辱家门，
　　　　　　倒不如白练缠魂也，
　　　　　　将尸榇高抬献贼人。
　　　　［幕后喊声：大王有令，三天之内若不献出莺莺，就放火烧了山门，鸡犬僧俗一概不留！
莺　莺　啊母亲，孩儿倒有一计。
崔　母　计从何出？
莺　莺　谁人能勇立功勋，杀退贼兵，孩儿情愿与英雄为契姻。
崔　母　此计甚好，虽不是门当户对，也强于献入贼人之手。
　　　　［法聪、红娘上］
崔　母　法聪你快传与下去，不问僧俗人等，若能退得贼兵者，愿将小姐与他为妻，倒赔妆奁，即日完婚，决不食言！
法　聪　夫人既有此言，待小僧拍手高叫：两廊下人等听着，夫人有言，不问僧俗人等，若有能退得贼兵者，愿将小姐许配为妻！
　　　　［张生急上
张　生　张珙来也！拜见夫人！
崔　母　这是何人？
法　聪　此乃前吏部公子张珙，因赴京赶考尚有时日，在敝寺借得厢房攻读。
崔　母　张先生既是前吏部尚书之后，请问计将安出？
张　生　夫人适才所言，退得贼兵，愿将莺莺与其为妻，此言当真？
崔　母　当真。
张　生　绝不戏言？
崔　母　绝无戏言！
张　生　哈哈！小生日前游殿，无意中见到小姐，就此掉了三魂六魄。故尔借着僧房，名为攻读，实为莺莺小姐。如今天赐人便，让我一跤跌在眷糠里——抱稳了。哈哈！
崔　母　先生光笑，快将退敌之策献出？
张　生　夫人且莫惊慌，小生有一故友姓杜名确，号白马将军，统兵十万，镇守蒲关，那孙飞虎就在白马将军眼皮底下，口口声声要抢莺莺真是自不量力，啊呀，我的妻呀，你受惊了！
法　聪　眼下还不是你的妻哩！
张　生　这不就快了？快取笔墨来，待小生修书一封，救兵即至！
　　　　［红娘取笔砚。
张　生　（修书。唱）【梅花塘】
　　　　　　某书生，
　　　　　　六腑藏义愤，
　　　　　　展纸走龙蛇，
　　　　　　落笔锋如刃。
　　　　　　夫人吓！
　　　　　　将军白马，
　　　　　　八拜盟誓友情深，
　　　　　　半日程，
　　　　　　鱼雁召天兵，
　　　　　　灭乱军。
崔　母　如白马将军能来，是我等三生有幸。他若不肯发兵怎么处？
张　生　只要见到小生张珙大名，发兵无疑！
红　娘　这就好了！
张　生　夫人、众位！此书今夜到蒲关，明日午时，救兵必至！

听 琴

[红娘上

红　娘　（唱）
　　漫说道佳人自来命孤，谁承望好事顿成间阻，
　　是他将半万贼兵破，如何番做成离恨歌，请他
　　来不快活，兀的江州司马泪痕多。
　　哎呀不好了，堂堂相国夫人竟然出尔反尔。前
　　番允亲，今日赖婚，一声兄妹相称，害苦了多情
　　的张生，可怜的小姐，我红娘岂能坐视不管，今
　　夜趁小姐烧香之际，命张生隔墙操琴，看他能
　　否打动小姐。
[张生上

张　生　（唱）
　　月挂柳梢头，漏断人初静。
　　千古风流指下生，付与知音听。
　　日间红娘姐所言，小姐深晓琴中意趣，要我夜
　　间趁小姐烧香之际，院外操琴，打动小姐芳心。
　　我想相如也曾挑动文君，姻缘也许从此转机，
　　琴呵琴，全仗你立大功，怎生借你仙音，顺风
　　耳，将小生的琴声，吹入俺那玉琢成，粉捏就，
　　娇柔俊丽的小姐耳朵里，待我趁此月明，且寻
　　个好所在，抚操一曲！
[莺莺、红娘上

红　娘　（念）
　　花影满阶秋露冷，
莺　莺　（念）
　　梦断巫山一片云。
红　娘　（念）
　　要知小姐幽怀事，
　　尽在深深两拜中。
　　请小姐拈香！
莺　莺　事已无成，烧香何用？月儿呵，你团圆了啜？
　　无聊方知玉漏长！
红　娘　啊小姐，你看今夜好月色啦！
莺　莺　红娘！（唱）【梁州序】
　　晴空云敛，
　　冰轮初涌，
　　风扫残红，
　　无数香阶堆拥，
　　好似闷怀千种。
　　那人呵，
　　只落得心中作念，
　　口内闲题，
　　梦里相和哄，
　　今日华堂开绮席，
　　意朦胧，
　　却教我翠袖殷勤捧玉钟。
　　愁似织，和谁共，
　　双蛾蹙损春愁重，
　　只为兄妹称、鱼水难与同。
[红娘咳嗽，接琴声

莺　莺　呀！何处琴声幽雅？
红　娘　想必是张先生半夜操琴。
张　生　（唱）【琴曲】
　　有美人兮见之不忘，
　　一日不见兮思之如狂，
　　凤飞翱翔兮四海求凰，
　　无奈佳人兮不在东墙。
莺　莺　此乃《凤求凰》也，昔日司马相如得此曲成事。
　　唱的好曲！
张　生　（连唱）
　　将琴代语兮聊写衷肠，
　　何日见许兮慰我仿徨。
　　愿言匹配兮携手相将，
　　不得于飞兮使我沦亡。
莺　莺　歌声清越，指法精妙，其声哀，其意切，凄凄然
　　然如鹤鸣九皋，闻之不觉泪下。
红　娘　小姐，你既爱听张先生操琴，不若走得近些。
　　我去瞧老夫人便来，若被她知了，红娘又是一
　　顿好骂。
莺　莺　去去就来。
红　娘　晓得！（下）
张　生　（唱）【锦上花】
　　我这里思不穷，
　　她那里意可通？
　　娇莺雏凤失雌雄。
莺　莺　（接唱）
　　他那里曲未终，
　　我晕里意转浓。
　　争奈伯劳飞燕各西东。
莺莺、张生合唱：【锦中拍】

　　　　一字字更长漏永，
　　　　一声声衣宽带松；
　　　　知音者芳心自动，
　　　　感怀者断肠悲痛，
张　生　唉！便是老夫人忘恩负义，不想小姐你也失信于我！
莺　莺　张生呀张生，你错埋怨了我！
　　　　[红娘内应上]
红　娘　小姐小姐，老夫人睡醒了，正在寻小姐哩！
莺　莺　（惊介）红娘，回去吧。
红　娘　日间张先生要我对小姐说，这几日他就要回去了。
莺　莺　红娘，你一定留他再住几日。
红　娘　留他也没有什么好处及他！
莺　莺　红娘！（唱）【尾声】
　　　　则说道夫人时下有些唧哝，
　　　　好共歹不着他脱空，
　　　　怎肯轻抛下风流志诚种。
　　　　（莺莺、红娘下）
张　生　（接唱）【琴曲】
　　　　将琴代语兮聊写衷肠，
　　　　何日见许兮慰我彷徨。
　　　　（下）

寄柬

（贴上）　那日听琴之后，小姐着我探视张生，来此已是书房门首，我且不要叩门，待我将唾津儿润破纸窗，看他在里面做什么。
（小生上）　欲寻春梦游巫峡，又被莺声唤醒来。
（丑）　相公你坐好，我去拿杯茶来。
（贴）　我呦，
　　　【前腔】我润破纸窗儿，润破纸窗儿，悄声儿窥视见他和衣初睡起，前襟有折祉。孤眠滋味，凄凉情绪，这瘦脸儿不闷死是害死！待我叩门。哎呀慢来，我若叩门必惊动琴童这小厮，闹出许多事来，哎呀这便怎么处，哦，有了。
　　　【前腔】我将金钗敲门扇儿，将金钗敲门扇儿。
（小生）　是哪个？
（贴）　我是散相思的五瘟使。
（小生）　想是红娘姐来了，待我开门。呀！果然的。红娘姐拜揖。
（贴）　张先生万福。
（小生）　红娘姐我望得你好苦也！今日来此必有好音。
（贴）　便是，
　　　俺小姐想着伊，使红娘来探取。
　　　道风清月朗，听琴佳趣；到如今，念千遍张殿试。
（小生）　这就好了。既蒙小姐垂念，待我修书一封，与红娘姐寄去如何？
（贴）　哎呀，这个使不得。
（生）　为何？
（贴）　喏，

　　　【前腔】他若见了书，他若见了书，颠倒费神思。拽扎起面皮，道凭谁寄言语？他道这妮子〔唉〕敢胡行事，当面前嗤嗤的扯做纸条儿。
（小生）　红娘姐，与我寄了书去，将金子打个钗儿送与你。
（贴）　唉，
　　　【前腔】馋穷酸饿鬼，馋穷酸饿鬼，你卖弄有家私！我不为图财特来到此，怕有情人乖劣性子。
（贴）　走来我且教导你，
　　　只说道可怜见我是孤身己。
（小生）　红娘姐，请坐了。待我唤取茶来，琴童哪里？
（丑内应介）
（贴）　这小厮不好，见了我就要罗唣，不要唤他。
（小生）　他已应了。你且躲一躲，待我打发他去。
（贴）　教我躲在哪里？
（小生）　桌儿底下罢。
（贴）　脏巴巴的，怎样躲。
（小生）　略躲一躲。
（贴）　如此，你快打发他去。
（小生）　自然。琴童快来！
（丑上）　听得相公叫，两脚走如风。相公，叫我做啥？
（小生）　取茶来。
（丑）　是哉。
（小生）　走来。要两杯。
（丑）　相公，你一个人哪哼要吃两杯茶介？
（小生）　一杯热的，一杯冷的。

（丑）　相公你亦拉丑颠寒作热哉！
（小生）　胡说！快去取来！
（丑）　是哉。慢，想是红娘个丫头拉丑哉，果然是红娘拉里，等我来骗骗俚看。相公，冷茶尽有，热个无得。
（小生）　为何不烹？
（丑）　无得炭拉里。
（小生）　为何不买？
（丑）　正要告诉相公，我方才去买炭个辰光，看见山门外头有一簇人，被我一个鲤鱼翻身，翻子进去看见有一个人拉丑说《西游记》，啊要我学两句给你听听。
（小生）　我不要听。
（丑）　满好听个，要听个要听个。盆而盆，盆而盆，我说的是《西游记》，东土大唐僧，他往西天去取经。盆而盆，盆而盆，行者来开路，沙僧在后跟，八戒挑行李，白龙马上坐唐僧。盆而盆，盆而盆，山里走，山里行，山中和尚诵山经。东边唧呖呖个猿猴叫，西边咕落落个猛虎打翻身，砖头亦是怪，瓦片也是精。
　　（打桌介）　拍挞一声响。
　　（贴钻出介）
（丑）　妖精出洞门。阿呀！是红娘姐哇，为何伴拉台底下？
（贴）　我不是私来的，是夫人着我来看相公的。
（丑）　是老夫人让你躲在台底下格，等我去问俚一声。
（小生）　狗才！不许去！
（丑）　红娘个丫头嘴巴凶的了，个么要俚叫我一声好听点个。
（小生）　红娘姐你叫他一声。
（贴）　琴童。
（丑）　呸，什么里个东西，琴童是相公叫个，你哪行叫起来哉。
（贴）　不叫琴童叫什么？
（丑）　要叫猪肚皮里一样末事。
（贴）　什么？
（丑）　是介红丢丢，血溜溜，荡了荡，荡了荡。
（贴）　敢是腰子？
（丑）　不在我齐肋上。
（贴）　敢是肺？
（丑）　有点像哉。
（贴）　哦，敢是心么？
（丑）　哎呀我那肝呀。

（小生）　唗！狗才！狗才！
　　（打丑）
（丑）　心肝是连牵个物事，快活呀。
　　（下）
（贴）　我不要唤他出来。害我受了这场怄气！
（小生）　红娘姐看小生份上，不要记怀。
（贴）　如此快些修书。
（小生）　是。
　　（写介）
（贴）　呀，
　　【一封书】看他殷勤处可喜。拂花笺，打稿儿。忒聪明，忒煞思，忒风流，忒浪子！先写下几句寒温序，后题着五言八句诗，不移时，可知之，叠做同心方胜儿？
（小生）　【皂罗袍】颠倒写鸳鸯两字，方信道在心为志。看喜怒其间，觑个意儿，择其善者而从事。
（贴）　放心学士，自当处置。言谈之际，作甚道理。
（小生：红娘姐）　只说弹琴那人教传示。
　　【尾声】从教宋玉愁无二，瘦损了相思样子。
（贴：张先生）　百岁欢娱全凭这张纸！
　　书已修完，全仗红娘姐带去。
（贴）　就是这样带去么？
（小生）　就是这样带去。
（贴）　方才受了你家小厮的气，如今要在你身上出还我来。
（小生）　怎样出法？
（贴）　也要你叫我一声。
（小生）　红娘姐。
（贴）　啐！怕不是红娘姐。
（小生）　如此，要叫什么？
（贴）　你把"红娘姐"三字去了上下就是了。
（小生）　难道要叫你"娘"不成？
（贴）　还不是这等叫法。待我坐在上面，你便双膝跪下，叫我一声"嫡嫡亲亲的娘"。
（小生）　想男儿膝下有黄金，怎肯低头跪妇人！
（贴）　好啊，男儿膝下有黄金，我也不是递书人，去了，去了。
　　（贴走介）
（小生）　红娘姐，我叫。
（贴）　快些，快些呀。
（小生）　啊呀我那，嫡嫡亲亲的娘啊！
（贴）　我那乖乖的儿子起来吧。
（丑上）　还有你笃爹拉里哉！

(小生）　嗐狗才！放肆！　　　　　　　　　　　　　（打丑浑下，贴下）

跳墙着棋

（贴上）　今朝小姐着我送书那张生,当面自有许多的假意,原来书中暗约张生在园中相会。她又不对我说,我也只做不知;且到其间看他怎生瞒我?
　　　　（旦内嗽介）
（贴）　哎呀！言之未已,小姐出来了。
（旦上）　寂寂花香闭园门,玉人相并立琼轩。含情欲说心中事,鹦鹉檐前不敢言。
（贴）　小姐,焚香煮茗俱已停当,请小姐玩月去。
（旦）　去吧。
　　　　【驻马听】不近喧哗,嫩绿池塘藏睡鸭；自然幽雅,新柳拖黄,暗隐栖鸦。
（贴）　金莲蹴损牡丹芽,玉簪儿抓住茶架。
（合）　苔径泥滑,露珠儿湿透凌波袜。
（贴）　小姐,
　　　　【前腔】你看日落窗纱,两下含情对月华。风光潇洒,雨约云期,楚台巫峡,夕阳影里噪归鸦。两下里,挨一刻,如过一夏。
（合）　风送飞花,纷纷乱扑香堦下。
（贴）　小姐待我去看看角门可曾闭关,免得外人窥探我们,不大稳便。
（旦）　去去就来。
（贴）　晓得。想张生也该来了吓。
（小生上）　玉人已约西厢下,待月今宵暗里逢。那边好似红娘姐模样,红娘姐。
（贴）　是那个吓?
（小生）　是小生。
（贴）　幸遇见了我,若见了老夫人,你便怎么?
（小生）　小姐呢?
（贴）　在太湖石畔等你。
（小生）　待我进去。
（贴）　张先生慢来,小姐叫你哪里进去的呀?
（小生）　小姐叫我跳墙进去。
（贴）　如此么,张先生你就跳哇。
（小生）　这样高墙叫我如何跳啊?
（贴）　有道是:人急挂梁,狗急跳墙。
（小生）　我不跳。
（贴）　张先生,来来来,那边有个狗洞,钻了过去罢。
（小生）　将人比畜,岂有此理,我不跳。
（贴）　好你不跳,红娘也就回去了。
（小生）　红娘姐,我跳,我跳。
（贴）　张先生,你呀快快地跳哇。
　　　　（贴进门,生下）
（旦上）　红娘角门可曾闭上?
（贴）　闭上了。
（旦）　外面可有人?
（贴）　没有人,小姐倒有一条狗。小姐,你看今夜好月色吓。哎呀,星光映在池内,好似棋子一般。
（旦）　是啊,明月如铺练,池星似散棋。
（贴）　小姐,有棋子在此。
（旦）　只是没有棋枰。
（贴）　棋枰有,待我去取来。
（旦）　快去取来。
（贴）　晓得。
　　　　（下）
（小生上）　"牡丹花下死,做鬼也风流。"
（旦）　是哪个?
（小生）　是小生。
（旦）　原来是你。你是怎样进来的?
（小生）　我是跳墙过来的。
（旦）　可曾跌坏?
（小生）　没有跌坏。
（旦）　可有人看见?
（小生）　没有人看见,只被红娘姐看见。
（旦）　啐！红娘快来！
（贴上）　来了。小姐怎么说?
（旦）　园中有贼。
（贴）　贼有多少?
（旦）　贼哪有多少,只有一个。
（贴）　不要说一个,就是十个百个,红娘也要去拿来。贼在那里? 贼在那里?
（小生）　贼在这里。
（贴）　原来是你呀,小姐不是生贼,是个好好的熟贼。
（旦）　贼哪有生熟?
（贴）　是张生。
（旦）　什么张生李生,搀他去见老夫人！
（贴）　张生小姐叫你去见老夫人。
（小生）　且慢,不是我自己进来的。
（贴）　是哪个约你进来的?

(小生）　是这个约我进来的。
(贴拿信柬给旦）　小姐,他说是这个约他进来的。
　　　　（旦抢柬）
(贴）　张生,如今啊真个要见老夫人的了,去,去见老夫人,小姐,我们去见老夫人。
(旦）　红娘,念在他普救寺救命之恩,我们。
(贴）　我们还是自己发落的好。
(旦）　但凭与你。
(贴拿椅子）　小姐请坐了。
(贴暗解汗巾扣住颈介）　张生可要谢谢我呀。
(小生）　多谢红娘姐。
(贴）　抓住了,走。犯人一名,张珙告进。走。犯人一名,张珙当面。跪着。
(旦）　张生。
(贴）　答应。
(小生）　有。
(贴）　响点。
(小生招呼贴俯耳过来）　有。
(旦）　张生,你既读圣贤之书,必达圣贤之礼。夜静更深,到此何干?
(贴）　是啊从实招来,免受小姐的刑法。
(小生）　此事非关小生之过。
(贴）　都是哪个的不是?
(小生）　都是红娘姐不好。
(贴）　怎么是红娘不好,都是小姐。
(旦）　唗!贱人。
　　　【黄莺儿】今日见何差,不是我一家乔坐衙,对伊家说句衷肠话。只道你文章有海样深,谁知你色胆有天来大,怎不去跳龙门,倒来学骗马。
(贴）　谢小姐贤达,看奴面情甘罢。若到官司察,

(张生）　准备着精皮儿吃顿打!
(贴）　小姐,看在红娘之面,饶了他罢。
(旦）　若不看红娘之面,怎生饶你。
(贴）　张生,谢了小姐。
(小生）　多谢小姐。
(旦）　张生,此情若到官去,定是非奸当贼。红娘,扯他出去。
　　　　（下）
(贴）　你到哪里去吓?
(小生）　小姐叫我就进去。
(贴）　小姐叫你出去!
(小生）　开了角门。
(贴）　张先生,走,走!
(小生）　好端端一桩美事,都被你搅坏了哇!
(贴）　自己没有,与我红娘什么相干?
(小生）　红娘姐,你可知,春宵一刻值千金!
(贴）　嗳!
　　　【普天乐】再休提春宵一刻千金价;准备着寒窗更守十年寡。猜诗谜,羞了杜家。尤云殢雨堪夸。莫指望西厢月下,山障了,隔墙儿花枝低亚。
(贴）　啊呀也,偷香手,做了话靶;参不透,风流调发!
(贴）　啊呀起来呀,好词儿,早已折罚。
(贴）　天下哪有你这样的笨书生。
　　　　（贴下）
(丑）　哪有你这样的笨书生,相公,今夜头你是乐极生悲哇,哈哈。
　　　　（丑下）
(小生）　狗才,狗才。哎,我真是个笨书生!
　　　　（生下）

佳　期

(小生上）
【临镜序】彩云开,月明如水浸楼台。
吓,小姐来了么,呀咳!
原来是风弄竹声,只道是金佩响;月移花影,疑是玉人来。意孜孜,双业眼;急攘攘,那情怀。倚定门儿待。只索要呆打孩,青鸾黄犬信音乖。
(旦引贴上,旦）
【不是路】徐步花街,

(贴）　抹过西厢傍小斋。
(旦）　红娘,我们回去吧。
(贴）　〔哎呀小姐呀,〕你且在门儿外,〔待红娘去〕轻轻悄悄把门挨。
(小生上）　甚人来?想是莺娘到此谐欢爱。忙整衣冠把户开。
　　　　（开门介）
(小生）　原来是红娘姐。
(贴）　张先生。

（小生）小姐呢？
（贴）小姐么？啊呀又不曾来。
（小生）我不管，我要他那小姐！
（贴）喏喏喏，这不是小姐么。
（旦）红娘，我们回去罢。
（旦将衣袖遮面介）
（贴）哎呀小姐呀。
你且藏羞态。
前番变卦今休再。
啐！没用的东西！来来来呢。
（扯小生，旦同见介）上前参拜。
（小生）吓，红娘姐，外边有人来了。
（贴惊介）吓！在那里？
（小生急关门介）双双携素手，欻欻入书斋。
（搂旦下）
（贴）吓！张先生，没有人没有人。张先生，开门呀，开门呀。看他二人竟自闭门进去了，撇我红娘在外，正是：窗前独立谁为伴，慢自支离很咬牙。想他二人呵：

【十二红】小姐小姐多丰采，君瑞君瑞济川才。一双才貌世无赛。堪爱，爱他们两意和谐。一个半推半就，一个又惊又爱；一个娇羞满面一个春意满怀。好似襄王神女会阳台。花心摘，柳腰摆，露滴牡丹开，香惹游蜂采。一个欹斜云鬓，也不管堕折宝钗；一个掀翻锦被，也不管冻却瘦骸。今宵勾却相思债，竟不管红娘在门儿外待。教我无端春兴倩谁排？只得咬定罗衫耐。尤恐夫人睡觉来，将好事翻成害。

【排歌】将门叩，叫秀才：你忙披衣袂，把门开。低低叫，叫小姐。〔小姐，〕你莫贪余乐惹非灾。阿呀！不好了呢！

【三字令】看看月上粉墙来，莫怪我再三催。
（敲门介）（小生，旦同上）

【节节高】春香抱满怀，畅奇哉，浑身上下都通泰。

（开门介，贴进介）好吓！你们两个通泰，撇我红娘在外。
（生）有罪了。
（贴）呦，好无聊赖，难摆划，凭谁解？
（生）梦魂飞绕青霄外，昨夜梦中愁无奈，今宵相会碧纱厨，何时再解香罗带？
（合）【尾】风流不用千金买，贱却人间玉与帛。
（生）小姐，是必破工夫，明日早些来。
（旦先下）
（贴）张先生，来来来。
（小生）红娘姐，怎么说？
（贴）如今你的病是好了？
（小生）十分好了九分了
（关门下）
（贴）好了，好了。想我红娘连日来跑坏了双脚，今夜总算成其美事。啊，老夫人啊老夫人，你呀，是枉费心机也。啊小姐慢些走，小姐慢些走，小姐慢些走哇。
（下）

拷　红

（老旦上）
【引】凄凉萧寺空迤逗，故国不堪回首。
这几日窃见莺莺语言恍惚，精神不佳，腰肢体态，比旧日不同，莫非做出些事来？待我唤红娘出来拷问一番，便知明白。红娘哪里？（贴上）吓，来了。
【引】有一日夫人查究，那其间煞费红娘口。
（贴）阿呀，且住！今日老夫人为何怒气冲冲，莫非知觉此事了？这便怎么处？
（老旦）红娘快来。
（贴）来了，啊呀这便怎么处？啐！自古道：丑媳妇少不得要见公婆面的。就去何妨？
（老旦）红娘哪里！
（贴）在这里。
（老旦）唤了你半日，为何这时候才来！
（贴）老夫人一叫么，红娘是喏喏喏，就来的。
（老旦）见了我为何不跪？
（贴）好端端的为何要跪？
（老旦）还不跪？
（贴）哦，哦，哦！就跪。
（老旦）我且问你：每夜同小姐到后花园中去做什么？
（贴）啐！我道是什么。
（起介）（老旦喝）
（贴）是烧香。

（老旦）烧什么香？
（贴）小姐说：若要萱堂增寿考，全凭早晚一炉香。是保佑老夫人的。
（老旦）好端端的保佑我什么？可有什么了？
（贴）没有什么了。
（老旦）没有什么了，打死你这小贱人！
　　　（打介）
（贴）阿唷！阿唷！
（老旦）我且问你：早上绣鞋因甚湿？晚间金锁为谁开？
（打介）贱人，贱人呐！
　　　（贴哭介）
（老旦）
　　　【桂子香】着你行监坐守，谁许你胡行乱走，一任你握雨携云！常使我提心在口。
（贴）实是烧香。你花言巧语，花言巧语！
（贴）哪个敢花言巧语介？
　　　（老旦打介）
（贴）阿唷！
（老旦）将没作有，使我出乖露丑！
（贴）相府家中有什么出乖露丑介？
（老旦）吓！小贱人还要胡说打死你这小贱人！
（老旦）呵打，打你这贱丫头！不说出始末根由，叫我如何索罢休！
（贴）老夫人不要打，待红娘说呢。
　　　【前腔】那日闲停刺绣，把此情穷究。道张，
（老旦）张什么？
（贴）张生病染沉疴，（小姐说）同我到书斋问候。
（老旦）那张生有病，与你们什么相干？
（贴）不但小姐不该去，连红娘也是不该去的。
（老旦）可又来！
（贴）阿呀，张生！这就是你的不是了呢。使红娘暂回，使红娘暂回。小姐权，
（老旦）权什么？权什么？
（贴）小姐权时落后。
（老旦）阿呀完了，想女儿家岂是落得的？落后便怎么？
（贴）落后么落后了，只管问。
（老旦）吓！还要胡说打死你这小贱人。
（贴）阿呀！老夫人不要打待红娘说呢！想女儿家落后么，有什么好处介？想做了凤友鸾交。漫追求，始末根由事，望夫人索罢休。
　　　（掷戒方地介）

（贴拾介）想这样东西岂是打人的！
（老旦）我如今打也打不尽许多，骂也骂尽许多。随我去！
（贴）哪里去？
（老旦）到官去。
（贴）好吓！红娘正要到官去。
　　　（走介）
（老旦）吓，怎么你也要到官去？
（贴）我想此事非关张生，小姐，红娘之事。都是老夫人的不是。
（老旦）怎么都是我的不是？
（贴）老夫人且坐了，待红娘告禀。
（老旦）快讲！
（贴）老夫人，岂不闻圣人云：信乃人之根本，人而无信，不知其可也？可是有的。
（老旦）有的。
（贴）当初兵围普救的时节，老夫人曾有言：若有人退得贼兵者，愿将小姐妻之。可也是有的？
（老旦）有的，此乃退兵之计。
（贴）虽是退兵之计，那日千人百口都已知道小姐许配张生，若到公堂岂容抵赖。
（老旦）难道千人百口管得我相府家事？
（贴）千人百口管不得相府家事，只怕相府家声也管不得沸沸扬扬的千人百口。老夫人既已悔言失信，就该多备金帛，命张生舍此而去，不合留在书斋相近咫尺，使怨女旷夫早晚各相窥视。今日之事不怪老夫人又怪哪个？
（老旦）我叫他们兄妹相称，哪个叫他们做出这等事来。
（贴）啊呀老夫人呐，你只道，做兄妹改得你一句口，却不道做夫妻已记在他两心头，他干兄义妹成佳偶，少不得亟陵缘权且做个鸳鸯数。
（老旦）恰不道伤风败俗，
（贴）你全将就，
（老旦）恰不道孽理乱常，
（贴）也索罢休，
（老旦）早难道吞声受，
（贴）不吞声也需忍受，防一个后悔临头。
（老旦）有什么后悔临头？
（贴）老夫人你到官去告哪个？
（老旦）还不是张生。
（贴）告他什么？
（老旦）告他沟通红娘，引诱小姐。

（贴）　哪个上堂？
（老旦）　自然是张生，也少不了你这贱人。
（贴）　自古道，捉贼捉赃，捉奸捉双。小姐是正犯，焉能不上公堂，千金小姐公堂对口，那时节相府的家声在哪里？老相国的体面又在哪里？小姐的千金身价又在哪里？
（老旦）　依你便怎么？
（贴）　依红娘么？张生小姐许配在先，就该成全在后。
（老旦）　呸，张生这等可恶，焉能饶过他，拼着我一品夫人不着，定要送他到官去！
（贴）　老夫人且慢告张生，只怕张生也正要去告老夫人呢。
（老旦）　大胆张生敢来告我？
（贴）　怎说不敢？张生小姐做夫妻，原是老夫人面许，小姐情愿，千百人做证的，那县令是朝廷命官，又不是你相府家奴，有理不公断，难道说无理取枉断，啊呀我那苦命的小姐呀，啊呀张生，你那天杀的呀！
（老旦）　好了好了，不要吵闹，若被张生听见闹出事来，怎生是好。
（贴）　难道说饶过了张生？
（老旦）　还不是为了小姐哦。
（贴）　老夫人如今我们怎样呢？
（老旦见贴介）　快去唤那禽兽过来！
（贴）　哪个什么禽兽吓？
（老旦）　张生！
（贴）　我不去。
（老旦）　为何不去？
（贴）　又道是张生沟通红娘，不去。
（老旦）　胡说，还不快去。
（贴）　待红娘就去！张生快来！
（小生上）　吓，红娘姐，你为何这般光景？
（贴）　此事老夫人知道了，把我打得这般模样。
（小生）　这便怎么处？
（贴）　怕什么，有话都推在红娘身上，随我来。张生到。
（小生）　老夫人拜揖。
（老旦）　张生，我何等样待你？你竟做出这等事来？
（小生）　小生知罪了。
（贴）　知罪了么就罢了。
（老旦）　胡说！快去唤那不肖的出来！
（贴）　是，小姐有请。

（旦上）　吓红娘，你为何这般模样？
（贴）　小姐，此事老夫人知道了，把我打得这般光景。
（旦）　这便怎么处？
（贴）　被我比长比短说了一番，如今教你去做亲呢。
（旦）　叫我羞人嗒嗒，怎好去见母亲？
（贴）　自己母亲面前怕什么羞，有一句讲一句，也就是了。
（贴）　小姐到。
（旦）　母亲万福。
（老旦）　喷，喷，喷！好个不出闺门之女！
（旦哭介）　母亲。
（老旦）　张生，我将莺莺许配与你。
（小生）　多谢老夫人。
（老旦）　慢，只是我家三代并无白衣女婿，今日成亲，明日就要上京应试。
（贴）　待满了月去。
（老旦）　满什么月？
（贴）　三朝是要过的。
（老旦）　什么三朝四朝！快去唤那傧相过来。
（贴）　唔，他们两个要用什么傧相？喏，
【锦堂月】早做了凤友鸾俦，心猿意马收留。且把往事从前，今宵一笔都勾。再休提束帖传情，唯愿取功名成就。从今后，万里青云，早当驰骤。
（小生，旦，先下）
（老旦）　红娘。
（贴）　有。
（老旦）　收拾行装，明日待他起程。
（贴）　晓得。
（老旦）　咳！罢了，罢了！
（贴）　咳！罢了，罢了！
（老旦）　吓，哪个在学我哇？
（贴）　是啊，哪个在学老夫人，喏，是要打的。
（老旦）　明明是你。
（贴）　红娘没有啊。
（老旦）　明明是你这贱人。
（下）
（贴）　红娘没有啊。才子佳人天作之合，历尽艰辛终成佳偶。快哉呀快哉，美哉呀美哉，老夫人呐老夫人，事到如今你也只得罢了呀罢了！哈哈。
（下）

秋暮长亭

［张生、莺莺、红娘上］

张　生　（唱）【临江仙】
　　　　得效于飞乐未阑,谁知事有间关。
莺　莺　（接唱）
　　　　人生自古别离难,可怜含泪眼,一步一回看。
张　生　老夫人催促,匆匆起程。我此一去,功名唾手,即便回来。
莺　莺　官人此去,得官不得官,早早回来,休使妾倚门而望。
张　生　小姐,自宜保重,休为小生烦恼。
　　　　你看这秋色,好伤感人也!
　　　　（唱）【南普天乐】
　　　　碧云天,黄花地,西风紧,北雁南飞。
　　　　晓来时,谁染霜林,多管是,别离人泪。
　　　　恨相见得迟,怨疾归去。
　　　　柳丝长,情紫系,倩疏林挂住斜晖。
　　　　去匆匆,路途怎随,念恩情,使人心下悲凄。
莺　莺　（唱）【雁声犯】
　　　　思之,不忍分离。
　　　　见车儿马儿,不由人熬煎气。
张　生　小姐,今日如何不打扮?
莺　莺　（接唱）
　　　　有甚心情,打扮得娇娇滴滴的媚。
　　　　准备着衾儿枕儿,则索要沉沉睡。
　　　　从今后衫儿袖儿,都湿透相思泪。
张　生　（唱）【南倾杯序】
　　　　凄迟,顷刻间冷翠帏,寂寞十倍。
　　　　想前暮恩情,昨夜成亲,今日别离,唯我知之。
　　　　把腿儿相压,脸儿相偎,手儿相携。
　　　　不由人猛然思省泪双垂。
莺　莺　红娘,将酒过来。
　　　　（接唱）【催拍】
　　　　但愿你文齐福齐,只怕你停妻再娶妻。
　　　　愁恨自知,愁恨自知,此去迢递。
　　　　黄犬青鸾有书频寄,花草他乡休似此凄迟。
张　生　再有谁似小姐,敢生此念。小姐放心,小生也回敬小姐一杯。
　　　　【催拍】
　　　　笑吟吟同到此,哭啼啼独散归。
　　　　你归到罗帏,归到罗帏,
　　　　翠被生寒,此情谁知?
　　　　无计留连,关不住泪眼愁眉。
红　娘　我也敬姐夫一杯!
　　　　（接唱）【催拍】
　　　　这忧愁欲诉与谁,这相思唯我最知。
　　　　你前程万里,前程万里,
　　　　一跃龙门,夺锦荣归。
　　　　到京城休再跳墙,使故人憔悴。
　　　　张先生,老夫人催促快快起程。
张　生　（接唱）【一撮棹】
　　　　山光暮,连古道接长堤。
　　　　催行色,人影乱夕阳低。
莺　莺　（接唱）
　　　　人去也,松金钏减玉肌。
莺莺、红娘　（合唱）
　　　　但愿他,封妻子耀门间。
　　　　（剧终）

《红娘》曲谱选

苏昆《西厢记》陶醉千余观众

对《南西厢》的整理与发展,填补了全本《西厢记》的空白

梅 蕾

大幕拉开,天幕灯光折射下的舞台简约、干净,纯粹而空灵的唱腔伴随着绵长、婉约的曲调,江苏省苏州昆剧院全本《西厢记》的首次亮相,就让苏州文化艺化中心大剧院里的千余名观众有了惊艳的感觉。昨晚,两个多小时的演出中,除了掌声就只听得舞台上演员们的唱腔在剧院里回响,苏州昆剧院再一次用精致而唯美的剧目征服了广大的昆曲迷们。

元代王实甫的《西厢记》是中国戏剧史上成就最高、影响最大的著作,其上承唐代《莺莺传》,下启明清《牡丹亭》《红楼梦》《金瓶梅》,是1000多年来中国戏曲发展的最高成就。《西厢记》的各种演出版本一直不绝于舞台:金代的董解元版、现代则有京剧的张君秋版、昆曲的马少波版、越剧的茅威涛版……苏昆《西厢记》的艺术统筹吕福海介绍,王实甫的《西厢记》在戏剧文学史上的地位不可忽视,而从现代舞台表现力的角度来看,明代吴县剧作家李日华的《南西厢》更适合舞台演出。苏昆的《西厢记》正是对《南西厢》的整理与发展,填补了全本《西厢记》的空白,因为此前的当代昆曲舞台上只有零星的折子戏流传。

苏昆的《西厢记》以红娘为主线,突出剧目的喜剧效果,也是一大亮点。吕福海介绍,以往的《西厢记》大多以崔莺莺和张生的爱情故事为主线,这次苏昆的《西厢记》在尊重传统、保留经典的前提下,更赋予了浓郁的时代特色。为了让传统戏曲与现代观众在审美上得以良好地沟通,该剧还运用了现代舞台表现手法,通过灯光、舞美等把《西厢记》的诗意和韵味更好地传达出来。无论是演员婉约的唱腔,还是简约的舞美设计,都力求具有一定的现代感。

在昨晚的演出中,几位主要演员的表现可圈可点。崔莺莺的扮演者朱璎媛,把一位富家千金对美妙爱情的向往、冲破礼教束缚的大胆表现得颇为到位。饰演张生的周雪峰是著名昆曲表演艺术家蔡正仁的高足,"中国戏剧红梅奖"金奖得主,对张生的刻画也是入木三分。尤其值得一提的是红娘的扮演者吕佳,她师从梁谷音,把机灵活泼、娇俏可人的红娘演绎得栩栩如生。观众们不仅可以从她的唱、念、做、舞中体会到其扎实的基本

功,更可在一曲【十二红】中过足了瘾。

"《西厢记》是大家耳熟能详的爱情故事,只是把它放在舞台上需要寻求最合适的表达方式。"对于昨晚苏州文化艺术中心大剧院的高上座率,吕福海表示,《西厢记》表达的是人们冲破礼教束缚、追求纯净爱情的精神,在任何一个时代背景下都能够赢得共鸣。苏昆推出全本的《西厢记》,不仅是为了传承和培养新人,更希望让更多的观众们走进剧院喜欢上昆曲。

据悉,苏昆《西厢记》正式上演的前两天,大概八成左右的票就已经售出。苏昆的相关负责人介绍,他们与科文中心的合作自2007年就开始了,科文中心大剧院的设施很先进,可以完成布景、灯光、音乐等的调配,使舞台效果达到最佳。而这些都为观众欣赏的表演效果加了分,让他们能够感受身临其境之美。

永嘉昆剧团 2014 年度推荐剧目

永嘉版《牡丹亭》演职员表

总策划:胡佐光
总监制:戴华章
监　制:张建豪
出品人:张胜建、黄光利、张玲弟、徐显眺
导　演:范继信
艺术总监:胡锦芳
主教老师:胡锦芳
配音 配器:周雪华
舞美设计:周星耀
灯光设计:吴大明、鲍洪波
服装设计:徐　瑛
道具设计:吴加勤
司　鼓:郑益云
司　笛:黄　瑜
场　记:何海霞
舞台监督:何海霞

演员表

杜丽娘:由腾腾
柳梦梅:杜晓伟
春　香:杨　寒
杜　母:张静芝
花　王:冯诚彦
梦　神:肖献志

花　神:本团演员

乐队

司　鼓:郑益云
司　笛:黄　瑜
笙:徐　律(兼唢呐)
二　胡:吴子础、徐显眺
琵　琶:曹　也
扬　琴:吕佩佩
古　筝:陈西印
中　阮:吴　敏(兼箫)
中　胡:朱直迎(兼铙钹)
低音提琴:夏炜焱
打击乐:夏慧康、林　兵、金瑶瑶

舞台工作人员表

音响操作:张　力、林　忠
灯光操作:鲍洪波、盛　昊
装　置:吴胜龙、麻荣祥、汤光飞
服　装:张彩英
盔　帽:许柯英
化妆、造型:胡玲群
字　幕:李小琼

永昆首推《牡丹亭》

伍秀蓉

"良辰美景奈何天,便赏心乐事谁家院?"水袖轻舞,莺啼燕啭,一曲《牡丹亭》醉了无数人。上周六,文化部2014年资助项目永昆版《牡丹亭》经过两个多月的创排,在永嘉人民大会堂首演,并接受了文化部专家的审核。

看昆剧,不能不看《牡丹亭》。《牡丹亭》一度成为昆曲名作的代言,自剧本诞生四百多年来,被无数次的搬演,俞振飞、梅兰芳、程砚秋、言慧珠等京昆大家早就凭借《游园惊梦》的凄美浪漫故事打动过无数戏迷。作为全国仅有的七家昆剧院团之一,永嘉昆剧团此次是首次创排《牡丹亭》,以江苏省昆剧院精华版《牡丹亭》上本(即"姚传芗传承版《牡丹亭》上本")为蓝本进行创作,并邀请了江苏省昆剧院国家一级演员兼导演范敬信执导,江苏省昆剧院国家一级演员胡锦芳担纲艺术总监和主教老师,永昆新生代花旦由腾腾担纲主演。精华版《牡丹亭》是江苏省演艺集团昆剧院的代表性剧目之一,也是极具南昆风格的标志性剧目。

由腾腾饰演的杜丽娘,温柔娇媚,端庄大方。一举手,一抬眼,羞怯、爱慕、春心萌动,每一个情绪恰到好处,眼波流转处,活脱脱一个古典丽人,拨开历史的迷雾,款款而来。由氏杜丽娘,看得台下观众目不转睛,浑然忘我。文化部艺术司副司长吕育忠、浙江省文化厅副厅长杨越光及温州市文广新局的领导和专家观看了首演,他们对永昆版《牡丹亭》以演员表演为中心及舞美回归传统的编排给予了充分的肯定,特别是由腾腾的表现,光彩夺目,颇受好评。本次永昆排演的《牡丹亭(上本)》,共有五折戏,《游园》《惊梦》《寻梦》《写真》《离魂》,除了《惊梦》一折有部分小生(柳梦梅)的戏份,其他几折戏几乎是她个人的专场,一人演足了两个多小时。文化部艺术司副司长吕育忠甚至用"这是由腾腾的独角戏"来赞誉她在《牡丹亭》中的表现。"这次创排《牡丹亭》,根据永昆自身的特色和条件做了些调整,更加突出了杜丽娘的戏份,由腾腾几乎从头演到尾,戏份很重。"团长张胜建说,由腾腾也通过这部戏完成了闺门旦的完美转型。

由腾腾是2006年永嘉昆剧团从山东"抢"来的青年演员,用功出了名,是个"戏痴",近年来屡屡收获好成绩,前年还获得了第五届中国昆剧艺术节优秀表演奖,成为中国昆曲界一颗闪耀的新星。几年前,在永昆新老交替中由腾腾挑起了大梁。几年来,她主演了《荆钗记》《张协状元》《金印记》等大戏,从原来京剧的青衣、花旦到永昆的闺门旦,其中要跨越一些表演和唱腔上的障碍,目前她的表演渐入佳境。2013年,她正式拜著名昆曲表演艺术家胡锦芳为师。虽然这不是由腾腾第一次接触《牡丹亭》,但是她第一次担纲杜丽娘一角。2007年,她曾获邀在北京皇家粮仓演过十几场的厅堂版《牡丹亭》,演的是侍女春香。"《牡丹亭》是昆曲中最经典的戏,演好很有难度。"由腾腾表示,为了排好这部戏,她几乎两个月没休息一天,导师胡锦芳亲自授戏,也让她受益匪浅。

据了解,根据文化部要求,今年全国7家昆剧院团统一排演《牡丹亭》,并于12月在北京轮番展演,永嘉昆剧团的《牡丹亭》定于12月21日在北京梅兰芳大剧院上演。上周首演之后,永嘉昆剧团还将听取专家的意见,在一些细节处理上做些修改,并有望在今年温州主办的全国越剧节上亮相温州市区舞台。

2014 年度推荐艺术家

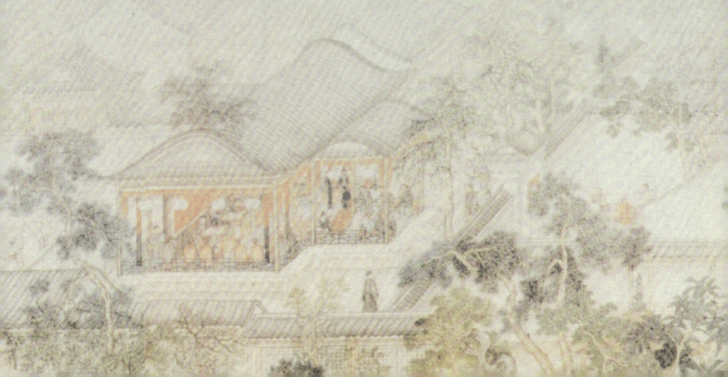

北方昆曲剧院 2014 年度推荐艺术家
山岳巍兮　幽兰馨兮
——北方昆曲剧院优秀女演员刘巍印象

青　白

也许是离古老的昆曲艺术太近的缘故，刘巍很喜欢"人静如兰"这句话，她的性格便是这样——宁静安谧，隐隐地浮动着幽香。也许这是性格深处的隐秘，不易让外人有太多的察觉，所以当刘巍以女儿身出演素为昆剧界称为"男怕"的高难度剧目《林冲夜奔》时，圈里圈外更多的是惊讶和赞叹："这小丫头，怎么能把八十万禁军教头描摹得这般沉稳？昆曲艺术真是后继有人！"而当她以娃娃生应工的《白兔记—咬脐郎》一剧出现，更是引发了拯救和重新认识这个行当的热议。她以博大精深的昆曲艺术为巍巍山岳，去吸取精华，终得成就兰芷之香。

误入梨园　行当兜兜转

刘巍是北方昆曲剧院唯一的一个跨娃娃生、老旦、武生、花脸、武旦等众多行当的女演员，在戏曲界非常少见。

因为家庭的戏曲艺术氛围——父亲刘宝光是京剧花脸演员，母亲的戏曲修养很深，奶奶对戏曲也是特别钟情，刘巍从小就对戏耳熟能详，但严厉的父亲还是早早就打定主意不希望女儿学戏，希望她好好学习上大学，将来做个文人。

1982 年，北方昆曲剧院招收学员，奶奶得知消息后逼着父亲刘宝光带刘巍到剧院应考，爸爸对奶奶说学戏太苦她受不了这份罪，奶奶再三坚持，父亲出于孝道想应付一下考不上也就没得说了。考场内刘巍放声歌唱一曲《南泥湾》，赢得考场一片掌声。后来同来报考的考生对刘巍说坐上公交车开出好远了还能听到你唱歌的声音，你嗓门可真大。刘巍在昆剧院的学员班可没少受罪。开始时跟着孔昭老师学武旦，洋相多得没法说。5个同学一组她是最差的，孔老师见刘巍还不开窍，气得撂下一句话："你比武生还武生！"后来，学员班把她转到林萍老师门下学习贴旦戏《春香闹学》。再后来，又把她转入老旦组，跟着刘征祥老师学《花婆》《罢宴》《刺字》等戏。有一次，刘老师被刘巍气哭了：小刘巍气人，气在她不但有时不听老师教授，还能找出些歪理难为老师。

不过，在学老旦的同时，她却三天两头跑到学员班小生组跟着武生老师侯长治学武小生戏《石秀探庄》。侯长治老师见她灵秀，又非常用心，就悉心指点她，还专门合了乐。这对师生之间一开始仿佛就有一种默契。刘巍演的石秀，举手投足，极有老师的神韵，周围的人看后说，这女孩要是学武生可是块材料。刘巍想，我是不是也能像裴艳玲老师一样，演个巾帼武生呢？

《夜奔》在于一"搏"

时光荏苒，一晃过了 10 年。1997 年 6 月 15 日下午，长安大戏院里高朋满座，因为大家早就听说北昆出了个女武生，都想先睹为快。这一场演出，意义非凡，不仅是北昆建院 40 周年庆祝演出，也是北昆女"林冲"首次登台亮相。锣鼓响处，一位个子虽不高却气度不凡的"林冲"已出现在舞台上。只见她沉稳凝练，一招一式规范美观，棱角分明却又圆融得体，疾时如星光流转，徐时似秋水潺潺，一套【折桂令】唱得神气十足，把一位大英雄的失意、痛苦、彷徨、无奈的复杂心境淋漓尽致地展现出来。林冲这个人物虽身段繁重，剑袍罗帽上下翻飞令人眼花缭乱，但刘巍把握稳健，颇具美韵。整个演出气氛热烈，掌声不断。

对《夜奔》这出戏，刘巍想了 10 年，暗自琢磨了 10 年。平时，她把前辈饰演林冲的剧照挂在宿舍，经常与照片面对面，一坐就是大半宿；她还把录像带看得直到掉了色，才正式向老师求学此戏。刘巍在跟老师学习的过程中，苦苦研读剧本，分析人物，还把剧院搞文学的朋友请来，一个典故一个字词地掰扯了好几天。她每天三遍功，练到身体处于极限状态才稍事休息。

当晚演出结束，在众人的一片喝彩中，刘巍并不骄傲："这是我的第一步，这出戏王（益友）老先生戴软罗帽穿厚底靴，我一定要扎扎实实地继承下来。"

刘巍的恩师侯长治老师综合比较了前辈们演出的不同特点，整理出了一个适合刘巍学习的戏路子，并在每一处包含前辈艺术家不同创造的地方，详细为她做了罗列对比，分析出其中的精华所在，再在这个基础上融汇和出新。比如当唱到【点绛唇】曲牌"好教俺有国难投"的"投"字时，刘巍双臂往外分，两手分为斜八字上扬的亮相身段，既显得气魄大，又体现出林冲英雄无用武

之地的思想情感。又如念白"一刹时雾暗云迷"一句，侯老师则教刘巍使用了由陈古虞教授记录的王益友轻易不露的"三盖眼"身段，小王桂卿先生看后尤其称赞此处动作安排合理身段漂亮。

"林冲在《夜奔》中唱道，'此一去搏得个斗转天回'，《夜奔》的魂就在一个'搏'字，这个'搏'是无奈中的希望，命运的颠覆，人性的挤压"，这些真切体会只有刘巍能把这出戏表现得淋漓尽致，或许刘巍本人也正是如此的在等待着一搏云天。

风景旧曾谙

刘巍演戏松弛自然，这与她的悟性有关。她当初学戏学得慢，同她好琢磨理儿有关。一旦悟出些道道儿，她就显出有灵气了。1988年，刚毕业的刘巍就以一出《罢宴》在北京市青年演员大赛中获得表演奖；1992年又以《花婆》一剧在"凤仪杯"调演中获表演奖，这可都是正经老旦戏。但在院里排的《琵琶记》《夕鹤》《水淹七军》等戏里，她又是以娃娃生形象出现的。许多年前，北京昆曲研习社资深曲家朱复先生看了北昆的《风筝误》后，专门找到还叫不上名的小"书童"道："这出戏可全让您给唱了。"此话出自颇为严格的朱先生之口，评价不可谓不高。

这些年间，刘巍尝试各种行当不同剧目的演出，取得了显著成绩。《琵琶记》(饰蔡安)获表演奖，以小角色的出色演绎获得业界好评。2001年，刘巍赴台演出《林冲夜奔》，引起轰动，当地报章发文赞扬她是为大陆昆曲演员争了光。

2002年4月，刘巍应上海昆剧团邀请参加上海"东方之星"活动演出，又以花脸戏《芦花荡》中的张飞一角受到沪上追捧，上海台专门现场录像并采访；又接着演出了"男怕"的《林冲夜奔》，更是饱受赞誉。2002年5月，为纪念中日邦交正常化30周年，由文化部艺术服务中心和北京市戏剧家协会联合制作小剧场戏剧《罗生门》和《罗生门后》两部作品，于北京人艺小剧场演出，刘巍在剧中不仅担任策划制作人，还兼演两个戏的女主角，该剧票房收入亦可圈可点，为昆曲寻求市场化运作起到了积极的推动作用。

生活中，刘巍研读历史、习画兰草、篆刻印章，由于多种艺术的熏陶，刘巍的表演风格乍看张力十足，静思则扣人心扉、极具穿透力。2007年，在由国家文化部于杭州举办的"全国昆曲青年演员展演"中，刘巍一举荣获"十佳演员"和"十佳论文"两项荣誉，成为新时期选拔出的21世纪昆剧领军人物，这让她感到肩上的责任一下子变得十分沉重。

到了2014年，昆剧《白兔记—咬脐郎》的上演使刘巍以一个愈发成熟的形象出现在观众面前，研讨会上，专家们欣喜地点赞："你这是一出戏救活了一个行当！"

呕心沥血的"咬脐郎"

从小学昆曲到现在已经33年，曾在多个行当中有出色表演的刘巍，这次又抓住了"娃娃生"的灵感，面对全国昆剧院团中"娃娃生"这个行当近乎失传的现状，刘巍决心要做点什么。

关于《白兔记》的演出版本，以往都是以旦角李三娘或老生刘知远为主角，鲜有将娃娃生咬脐郎作为主线的。刘巍曾演过折子戏的《出猎》，但觉得不过瘾，便决心将《白兔记》整理改编成全新的以咬脐郎为主角的大戏。排练《白兔记—咬脐郎》提上日程后的那些天，刘巍每每清早四五点就自然醒，因为满脑子里都是戏的思路和构图，人物之间是怎样的情感脉络，在台上又该如何表现，一幕一幕像过电影一样在刘巍的脑海里不断放映着，又不断地进行着新的蒙太奇更新。

昆剧《白兔记—咬脐郎》全剧内容紧凑，共分四场，围绕咬脐郎展开。第一场《出猎》，第二场《回猎》，第三场《询窦》，第四场《团圆》。实际上，同一个身世之谜的"故事元"在四场戏中反复流转。全剧并不以故事情节的曲折发展来取胜，而是通过高度程式化的表演，使"重复"得到层层升华，充分展示了昆曲艺术的表演特色。

在塑造咬脐郎这个角色的过程中，重塑"娃娃生"行当是刘巍最想要做的事。"虽然是女演员来演'娃娃生'，但绝不能演得女气，'他'毕竟是男孩。"首先在人物气质和年龄感上定位，多次演出过《浣纱记·寄子》中伍子的刘巍在这点上很有把握，但在程式的运用上如何突破常规的单调使整台大戏丰满厚重起来呢？这就需要导和演的双重功力了。

刘巍在表演中将净行的一些元素运用到一个十几岁的人物身上，令很多业内老人儿大感意外，而普通观众好像根本就没有发觉出异样。第一场和第三场中，咬脐郎的某些动作流露出"判儿"的神态，分明源自北昆的传统剧目《钟馗嫁妹》，那是刘巍早年曾经学演过的。净行表演中，有些身段和造型的确有着"卖萌"的特色，而这些元素跟随着"咬脐郎"时，却不再是花脸的"萌"与"滑稽"，而是少年的孩子气混合了小男生的率真感，这才是咬脐郎，然而更是刘巍雕琢出的咬脐郎。"他"不仅在转瞬之间奠定了人物的基调，更为第四场咬脐郎的一系列古灵精怪的行为埋下了伏笔。

在《白兔记—咬脐郎》中，刘巍出神入化的翎子功算是在这部戏里得到了淋漓尽致的展现：在倾听李三娘的苦楚时，刘巍设计了一个双手掏小辫咬住加掸翎子的动作，还有在根部双抖翎子的动作，都能一下子将人物的心情直输到观众心海。在第三场延请窦公喝酒时，咬脐郎使用翎子的催促相劝将其俏皮可爱又机智聪明的一面展现在观众面前。"不是为用而用，而是情感到了动作会自然流露，也不用刻意去记动作，也许明天会有新的理解和感触，还会有更精彩的动作出现。"

演员要有创造性，创造的东西要可传承，能留下来的东西才有可能成为经典，刘巍是这样想的，也是朝着这个目标努力的。

咬脐郎或许不幸，但他有生恩和养恩一加一大于二的圆满。刘巍的昆曲之路或许坎坷，不言放弃的追求之心和一直葆有的感恩之心是她最坚实的后盾。

亦演亦导的方向

除了在舞台上演绎角色外，思维活跃的刘巍还具有一名戏曲导演的潜能和实力，这一点通过《白兔记—咬脐郎》这部剧目的排演已经崭露头角。在总导演周世琮老师的指导下，刘巍和同事们一起推敲，3分钟有一个小亮点，10分钟有一个大亮点，尽量让观众保持在戏的节奏中。虽然台上是一直在"絮叨"，却要让观众被"絮叨"得津津有味。

《白兔记—咬脐郎》在绍兴演出结束后，有不熟悉昆曲的观众说："为什么看似这么简单的故事，昆曲却演绎得那么细致精妙呢？"

这需要导和演双重的功力。

刘巍说："'百善孝当先'，'孝道'是中华传统文化的核心，在越发追求独立自由的现代环境下，'孝道'的精神不再受到重视。我希望通过这个戏，首先能唤醒人们心中对父母的感恩之情、报答之心。"

她说："同样，在昆剧艺术的发展中，'作旦（娃娃生）'、'雉尾生'这些行当也逐渐式微。现今常见于舞台上的也不过《寄子》中的伍子，《出猎、回猎》中的咬脐郎这两个人物。所以在对《白兔记》进行改编时，我没有将刘智远、李三娘作为主角，而是选取了咬脐郎作为故事的核心。他的善良、聪明、知恩图报，还有这个人物身上所能展现出的'作旦（娃娃生）'、'雉尾生'这些行当的表演特点，正是我要充分展现给观众的。"

昆剧历史悠久，表演有众多规范，在舞台呈现上，刘巍力求回归传统，展现昆曲幽静典雅、中正平和的古韵之美。同时少量借鉴其他舞台剧的手段，丰富戏曲表演，加快戏剧节奏，使其更符合现代观众的审美习惯。

用现代的眼光观照古代的故事，以昆剧这种古老的艺术形式弘扬以"孝道"为核心的优秀传统价值观，通过演员的演绎为逐渐衰落的"作旦（娃娃生）""雉尾生"行当注入新的生命力——这就是刘巍寄托在这个戏上的期待。

她说：我要特别感谢总导演周世琮先生为这个戏付出的心血，赋予这个戏唯美的色彩与活力，以及给予演员开放性的自由创作空间。

刘巍是个真诚的人，在《白兔记—咬脐郎》中，她创设了如下的亮点：

在全剧的铺排上，第一场《出猎》咬脐郎碰到生母，刘巍想体现的是一些灵魂深处的东西，尤其是跟旦角的"三看"需要特别注意；第二场的《回猎》并不是简单的重复，要表现得有层次感；第三场很生活化；第四场需要有很强的把控力，感情的提升讲求一个"稳"字，又特别需要看浓度，观众的情绪也会集中在这一场爆发。

当第四场咬脐郎唱"万年江山也换不得我那亲娘"时，刘巍深情地说：凡是精心动了脑筋处理的地方，既打动了自己也打动了观众。

刘巍还自己设计了剧中很多武场音乐，这就是戏曲演员的好处，身段出来了，锣鼓经也就自然而然地出来了。

2015年2月，刘巍参加了由民盟举办的新春文艺晚会，并表演了她多年不演的代表剧目《林冲夜奔》，受到了观众的一致好评。有位观众兴奋地跑到刘巍面前说：您演得太好了，以前就听说过您演这戏特别好，但是一直没有机会欣赏到，今天终于有机会一睹您的风采了，太感谢您给我们演出了。刘巍说：还得感谢咱们民盟给了我这个展示的机会，给了您走进昆曲、了解昆曲的机会。

六百年的昆曲艺术和不惑之年的人生经历，对刘巍来说，既有"大树底下好乘凉"的优越，又有着"心有余而力不足"的慨叹；但要想把不平路走成直线，凭借的是附着在情牵昆曲之心上的果然与坚毅。毕竟，能与昆曲相濡以沫已足够幸福。她希望尽力让这朵幽兰有些许不同，让更多观众闻到那抹清香，这时，所有的付出都将融为巍巍山岳的一方风景，永远地令人欣喜而驻足。

昆曲"娃娃生"行当的传承与发展

刘 巍

北方昆曲剧院在2014年成功地改编了传统老戏《白兔记》,《白兔记》是四大南戏之一。经过半年的精心打磨,终于在2014年7月将这出以"雉尾生"、"娃娃生"为主演的大戏《白兔记—咬脐郎》搬上舞台呈献给观众。

《白兔记—咬脐郎》这个戏最大的特点就是遵循传统,以不断重复一件事为基调展开剧情,且观者不觉絮烦,这就是戏剧程式中的"重复即经典"。

这出戏以"娃娃生"、"雉尾生"为主演,传承和发展了昆剧中这个独特的行当。昆曲的行当分工极细,"娃娃生"一般指13岁以下年纪的角色,雉尾生是指14—16岁年纪的角色。咬脐郎16岁应该归"雉尾生"行当,但昆曲会把咬脐郎归在"娃娃生"这个行当,当今"娃娃生"和"雉尾生"已分得不那么清楚了,大约16岁以下都叫"娃娃生"了。

在昆剧表演中"雉尾生"、"娃娃生"不同于生、旦是主要行当人才济济,这个行当往往由贴旦或其他行当的演员兼演(如武旦),或其他符合小孩要求的演员兼职,专工从艺演员几乎没有。由于这个行当的传承剧目太少,而且能演好"娃娃生"的老艺术家们大都已去世,所以这个行当无法大量传承剧目,受不到重视也是情理之中,以至于目前已濒临失传了。

我的老师刘征祥就是一位既能演老旦又能演"娃娃生"的表演艺术家,可惜他已去世多年。当今舞台上能好"娃娃生"的演员屈指可数,能演剧目寥寥无几。在我了解的这几辈昆曲人中也都没有演过一出完整的以"娃娃生"为主演的大戏,这个行当的境遇真到了不传不行的地步了。于是,我萌生了一个想法,希望创作一出以"娃娃生"行当为主演的大戏,《白兔记—咬脐郎》便应运而生。

在《白兔记—咬脐郎》创作初期我就参与了剧本的创作与整理。这是一部为我量身定做的大戏,我认为这才是戏曲的创作规律,要因人而戏才能出好作品,成熟的演员都知道自己的利弊,最清楚自己能演好哪类角色。在剧本创作中我首先提出要从《出猎》往后演,《出猎·回猎》以前虽有,但现在演出版本已与老本大不相同了。第二、三、四场是我和编剧创编的,我出创意,编剧写本,我二人一拍即合。

由于这几场的创作思路在我脑海里根深蒂固,所以导起戏来自然轻车熟路。10多年前,蔡正仁老师请我去上海演出,演出后蔡老师说:你既然来了,也别白来,你把《夜奔》教给谷好好,让谷好好教你一出《出猎》吧!从那以后《出猎》就成了我的常演剧目,但在《白兔记—咬脐郎》这出大戏里周世琮导演还是对《出猎》进行了调整,不过其中"异日说怨恨"那段是没演过的。值得一提的是,"异日说怨恨"那段是周世琮老师亲授的,周老师说这是他的父亲周传瑛老先生传授给他的,他一丝不差地传给了我。在排练中周导说:"我仿佛看到了我父亲的身影。"他说这段是祖宗传下来的东西,不敢随便乱动。当然这段是最有特色的唱段之一。

此次周世琮导演还大胆培养我做导演。周导一般情况下都会叫我先搭架子,后排戏路子,然后他整理思路提意见。第三场我导得多一些,第四场周老师把握得多一些,四场有很多亮点都是周导的想法,可称为戏曲创作的经典。

《白兔记—咬脐郎》的人物年龄主要定位在"雉尾生"上,偶有借鉴"娃娃生"的表演手段,主要是为了突出人物性格和更有力地刻画人物。至于咬脐郎为何归在"娃娃生"这个行当,而不是"雉尾生"行当,我的理解是:这两个行当已被混淆很久了,以至于现在很多人都不知道还有"雉尾生"这个行当的存在,只因可传承的剧目太少了,或许咬脐郎的心智尚不够成熟,文治武功也不如周瑜、吕布、陆文龙、李存孝等少年英雄们。

我在全剧的创作中更倾向于"雉尾生"这个行当,其中借用四分之一的"娃娃生"的表演程式。"娃娃生"、"雉尾生"的表演特色有以下几点:灵,活,鲜,美。灵要 机灵 精灵 通灵。活要,活泼 活力 活灵现。鲜要,新鲜 清鲜,犹如清晨一缕薄雾。美要 甜美、心美、劲儿美。做到以上几点基本上就有骨头了。下面可以填肉了,就要从唱念身段表演武功上下功夫了。我认为"娃娃生"、"雉尾生"切不可带有女气。生就是生,不是旦,宁可演得大男生一些,也不要弄错了性别。但也不是大武生或小生,其分寸十分难以把握。再有就是从声音上与其他行当加以区别,既不是全真嗓也不是全假声,而是两者之间的声音。既不男也不女,才符合人物的年龄,恰好处在男生青春发育期的变声期,我认为才最为恰当。

这出戏我在表演上还大量地借用了花脸的表演手

法——比如第一场和第三场的脚下挫步等一系列的技巧,都是借用了《钟馗嫁妹》的脚下基本功。第三场《询窦》有用脚托椅子的技巧是借用了《通天犀·座山》中青面虎用脚托椅子的动作技巧,用在这里恰到好处。

表演过程中我力求真实,要有由衷的发自内心的情感表现。有很多次我在舞台上表演把自己和演对手戏的演员都感动了,我相信观众也会被我的情感所打动,这其中借鉴了影视话剧的表演方法,演员在舞台上真情实感地付出,观众就会同呼吸、共命运地接受信号。武功和身段自然是有则多用、无则少用,因人而定,遵循因人设戏的创作规律。

我这次获得第27届梅花奖要感谢北方昆曲剧院全体员工,是他们共同的努力和付出才有我今天的成绩。北昆人执着的创作精神,在这出戏里有着精彩的体现。

感谢杨凤一院长对我的支持,对北昆的贡献,对昆曲"娃娃生"、"雉尾生"这个行当的贡献。这个梅花奖不属于我个人,她属于北方昆曲剧院,属于濒临失传的昆曲表演中极具特色的"雉尾生"、"娃娃生"这个行当。

上海昆剧团 2014 年度推荐艺术家

"忍把浮名,换作浅吟低唱"
——记上海昆剧团年度推荐艺术家黎安

黎安,国家一级演员,中共党员,上海市戏剧家协会会员。工小生,师承岳美缇、蔡正仁及周志刚,是俞振飞大师的再传弟子。其基本功扎实,扮相清逸雅致、俊朗脱俗,嗓音酣畅醇厚,长于刻画人物内心,表演细腻、感染力强,富含俞派小生的书卷气。

曾主演《景阳钟》《川上吟》《长生殿》《司马相如》《牡丹亭》《墙头马上》《伤逝》《占花魁》《玉簪记》《龙凤衫》《贩马记》《紫钗记》《班昭》等多部大戏,以及《湖楼》《受吐》《拾画叫画》《闻铃》《迎哭》《琴挑》《断桥》《望乡》《百花赠剑》《评雪辨踪》《楼会》《太白醉写》《看状》《见娘》《藏舟》《亭会》等传统折子戏,并多次成功举办个人专场演出。出版有《中国昆剧音像库——经典折子戏》DVD 等。曾多次作为主要演员出访我国香港、台湾地区以及德国、荷兰、美国等国家进行文化交流演出,为昆曲的海外传播做出了自己的努力和贡献。

2000 年曾获上海昆剧新人才展演优秀表演主角奖,2002 年获联合国教科文组织和文化部联合颁发的中国昆曲优秀中青年演员评比展演"促进昆剧艺术提名奖",因主演《伤逝》获第十五届上海白玉兰戏剧表演艺术主角奖。2009 年因主演《紫钗记》获第四届中国昆剧艺术节优秀青年演员表演奖(榜首)。还荣获 2009 年度上海文艺人才基金"优秀文艺术人才奖",2009 年度上海优秀文艺工作者奖。2012 年因主演《景阳钟》获第五届中国昆剧艺术节优秀表演奖(榜首),也因该剧一举拿下第 26 届中国戏剧梅花奖。

黎安踏实、安静,多年来,他坚守昆剧这片阵地,从不气馁,从不放弃。这些年来,他为观众朋友奉献了很多精彩剧目,除了传承演出传统折子戏和大戏外,还倾力于新编剧目的创排。2003 年,黎安与一帮年轻人在一起,共同创作了由鲁迅小说《伤逝》改编的昆剧现代戏,填补了昆曲现代戏中没有小生行当及韵白的空白,引起广泛好评,黎安也凭借《伤逝》中"涓生"一角获 2005 年第十五届上海白玉兰戏剧表演艺术主角奖。在 2005 年,他和同事们一起创作了《龙凤衫》,剧中他饰演生性懦弱的小皇帝曹芳,为了诠释好这个角色,黎安借用昆曲小官生的嗓子来表现帝王的气派、穷生的做功来表现他看见司马师害怕的样子与急切想除掉司马的心情、用"娃娃生"的稚气来演绎他的年龄、用巾生的舞蹈表演手段来体现他和皇后的感情浓度。黎安将这一系列艺术手段结合起来,塑造并刻画主人公,使曹芳这一特殊的皇帝形象深深地烙在了观众的记忆里。《龙凤衫》在上海和台湾地区演出后,深受观众喜爱。2007 年,上昆排演了全本《长生殿》,黎安饰演第二本和第四本中的唐明皇,在第二本《舞盘》中,有一场唐明皇为杨贵妃击鼓的戏,原本只需演员做样子,由乐队代为击打,但是,为了舞台的整体效果,黎安选择了亲自击鼓。在此之前,他从未有过这样的经验,下这样的决定完全是因为他想在自己原有的基础上挑战自我、超越自我,于是他拿起鼓键子,请专业打鼓人员教授。之后就开始每天繁复枯燥地练习,不仅仅是上班练,回家也练,甚至在公交车上也不断地练习手腕子。现场演出时他和搭档配合得非常默契,为《长生殿》的整体成功演绎了精彩的篇章,为观众塑造了一个多情多才又多艺的唐明皇。观众热烈的掌声肯定了黎安的辛勤付出与创造!也许真是印证

国昆剧节优秀青年演员奖(榜首)。2012年,黎安为昆剧舞台奉献了又一个经典形象——崇祯帝,他也再次获得了中国昆剧节优秀表演奖(第五届榜首),并成功摘得第26届中国戏剧梅花奖的桂冠。

黎安自1994年进入上海昆剧团以来,经历过台上演员比台下观众多的昆剧低潮期。由于看不到昆剧的前途,很多同学离开了昆剧团,但黎安选择了留下,他心里其实很明白,选择了昆曲意味着选择了寂寞,选择了昆曲意味着选择了孤独。他说放弃其实很简单,但做一行就得爱一行,把昆剧当成一份事业来做。要有为这份事业坚持不懈和刻苦奋斗的责任感,只有能坚持到最后,也就一定能获得成功。作为剧团的主要演员,他为人低调,把大部分的时间和空间都留给了昆剧事业,把自己的精力都放在了把戏打磨得更加精致完美上面,顽强地守候着昆剧这片艺术的热土。他勤奋刻苦,每一出精彩的戏

在黎安看来,做演员一定不能为名利所俘,也不能被一

会虚心听取,欣欣消化老师和观众等各方面意见,这也是他艺术上有长足进步的重要原因之一。2008年,以黎习了《玉簪记》《活捉》《剔虎》《断桥》《题曲》《麦子等

并且,黎安的演唱,在昆剧表演艺术上取得的成就和他

常吃重,为了保持良好的表演状态,更接近舞台上完美的崇祯形象,黎安坚持每天排练后都加班练习技巧与体力,且练到精疲力竭。他的苦练与汗水,讲究与付出,同事们都看在眼里,并在心里为他加油鼓掌。不仅如此,他更是一位有觉悟敢担当的演员。2015年,由于特殊原因,昆剧《川上吟》主配曹植一角不能参加梅花奖的评比演出,救场如救火,大赛在即,黎安不计个人得失,积极配合团部安排,全力救场,只用了短短一个月完成了昆剧《川上吟》的排练与演出,成功塑造了曹植这一人物形象。正因为此,黎安连续两年被上海昆剧团评选为优秀员工。

近年来,黎安和极团者共努力拓展困难重重的昆曲普及推广之路,除通过演出推广昆曲外,他更是主动寻求以讲座的形式来传播昆曲。他先后在逸夫舞台开设明星公开课,在台湾省与美国华盛顿、纽约等地利用演

大学、上海戏剧学院、上海交通大学、上海大学等高校的课堂,示范讲解昆曲的小生艺术以及昆曲艺术的细腻之

"忽把浮名,换做浅吟低唱",黎安就是这样一位具

江苏省演艺集团昆剧院2016年度推荐艺术家

江苏省演艺集团昆剧院推荐艺术家龚隐雷

龚隐雷,昆曲表演艺术家,国家一级演员。1985年

闺门旦、正旦。曾获首届中国昆剧青年演员交流演出"兰花优秀表演奖"、全国首届"梨园杯"园丁一等奖、第二届江苏省红梅奖戏曲大赛金奖、第四届中国昆剧艺术节优秀表演奖、首届江苏省文华表演奖。

这是百度百科对龚隐雷的介绍。事实上,这个12岁开始学戏、浸润昆曲30余年的演员绝非这短短几行字可以概括,她的丰富,正如她塑造的众多角色,值得戏

迷们好好品读。

度曲精严,严守法度

资深曲友们都知道,在昆曲界,龚隐雷是以唱腔的严谨规范闻名的,她的行腔咬字可以作为昆曲演唱的范本,真正能体现昆曲"非物质文化遗产"的精髓。而这一切,受益于启蒙恩师王正来先生。

1977年,12岁的龚隐雷考入江苏省戏剧学校。因为天资颇丰,刻苦认真,她幸运地被金陵曲家王正来先生

有审美的导读,也有专业的演出。每一次去,她都从不同角度通过不同主题来向高校的学生传递昆曲,涓涓细流,润物无声。

从 2001 年昆曲被联合国教科文组织评为"人类口述和非物质文化遗产"开始,几代昆曲人肩上的使命就注定更重了。昆曲的意义,不仅是这个行业,她是世界的、人类的。10 多年来,龚隐雷肩负着这个使命,足迹踏遍全国、全世界,她的演出、讲座,都在以一个昆曲人的身份,用更博大的胸怀去向更广阔的世界传达美。

拥有一颗昆曲的灵魂,继续优雅地、细腻地、从容地、坚定地走向广大世界,源源不断地传承、传递、传播,龚隐雷一直在路上。

浙江昆剧团 2014 年度推荐艺术家

愿做一心人 恋戏到白首

——胡娉访谈

胡 娉 李 蓉

胡娉,国家二级演员。2000 年毕业于浙江艺术学校 96 昆剧班,浙昆"万"字辈优秀青年演员。工闺门旦,师承著名昆曲表演艺术家王奉梅、张洵澎、张志红、谷好好等,并有幸亲炙于昆曲"传"字辈表演艺术家张娴老师指教。她扮相秀丽,嗓音甜润,表演细腻,唱、作、念、打基本功扎实;戏路颇宽、可塑性强且蕴含大家闺秀之风韵。主演大戏有《牡丹亭》上下本、《西园记》《红梅记》《乔小青》《十五贯》《临川梦影》。主演剧目有《题曲》《定情赐盒》《跪池》《琴挑》《亭会》《活捉》《水斗》《昭君出塞》等。

曾荣获 2002 年浙江省昆曲中青年演(奏)员大赛二等奖。2004 年获浙江省昆剧、京剧青年演员大赛二等奖。2007 年获全国昆曲优秀青年演员展演表演奖。2009 年,参加浙江省昆剧演员、演奏员大赛获得表演银奖。2010 年,参加第五届浙江省非物质文化遗产节、浙江省传统戏剧展演获得最佳传承奖(金奖)。2012 年,参加"新松计划"浙江省青年戏曲演员大赛荣获一等奖。2012 年,参加第五届中国昆剧艺术节荣获优秀表演奖。同时主演《乔小青》一剧在第五届中国昆剧节荣获优秀剧目奖。2007 年,在由浙江省文化厅推出"新松计划"中举办个人专场演出,并多次赴瑞典、英国以及我国台湾、香港等地区演出与讲学交流。

愿做一心人,恋戏到白首

误打误撞昆曲门

李:胡娉,你好,你因为从小就喜欢昆曲而考的昆曲班吗?

胡:不是的。在我考昆曲班之前,我从来都没有听过昆曲,更说不上是否喜欢。我从小爱好文艺,在小学和初中都比较喜欢唱歌和跳舞。当时 1996 年有个演艺班来招生,我就去考试了。正好昆剧团也在隔壁的教室招生,王奉梅老师看到我,觉得我五官清秀,她建议我考考昆曲试试。考试的时候,我唱了一首《浏阳河》,做了一段广播体操,通过了初试。复试是到杭州,我还记得表演了小品、视唱练耳、文化考试,然后就被录取了,就这样误打误撞地学了昆曲。

李:对于昆曲你是零基础,开始能适应吗?

胡:当时安排我们首先在京昆艺术剧院集训一个月,主要是练基本功,刚开始也不太适应。练基本功最佳年龄在十一二岁,因为我已是初中毕业,练基本功年龄已偏大,腰腿都已偏硬,只能比别人付出更大的努力。开始硬压的时候很痛,会掉眼泪。但我想只要坚持下去,肯定能行,别看我现在唱的是闺门旦,其实曾经一度我觉得自己的武功底子还不错,还想唱武旦呢,哈哈。那会练唱的时候,我也不行,因为要用小嗓。记得当时我们唱的那首歌是《知音》,我的声音音量如同蚊子般,声音根本也不敢发出来,后来慢慢地胆子大了、适应了,声音也跟着出来了。

李:那么你最后选择的行当还是闺门旦?

胡:其实是老师根据我们各人的形象和特质来分配行当的。

李:在我印象中,舞台上的你是温柔娇媚的闺门旦,可和你交谈中觉得你非常的快言快语。

胡:一般人们习惯把舞台上的人物性格和演员的性格联想在一起。其实不然,舞台上是用昆曲特有的表演元素塑造规定情景中的人物性格,两者没有必然联系。

李:在昆剧班学习的生涯一定令你备感难忘。

胡:是的,我们当年是一群十几岁的小孩子,不太懂

事，因此老师们在管理上非常辛苦，我们有今天台上的每一分钟都离不开老师们当年台下的精心培育和生活中像父母一样的照顾，老师不但教我们专业还教我们做人。和同学们朝夕相处，大家的感情非常深，这段经历确实令人难忘。

李：当时你们班里的同学之后都从事昆曲这一行吗？

胡：没有，有不少人转行了。

李：你当时有没有想过转行？比如做影视剧演员？

胡：没有。从小学的昆曲，心里始终有着抹不去的昆曲情怀，昆曲博大精深还有很多东西要学，还有一份责任把昆曲传承下去。因为喜欢所以一直在守护的人群之中。

李：还记得你排练的第一出戏吗？当时是哪位老师指导你的？

胡：我学的第一出戏《游园》，是由张志红老师指导的，非常感谢她的悉心指导，应该说是手把手地教我。这折戏是18分钟，昆曲的曲词很典雅，对于年少的我们而言，不太能理解内容，就是跟着老师学，一点一滴地模仿，学每一句唱、记住每一个身段和眼神。整折戏学完，当时自己的第一感受是很有成就感。应该说那时的我并没有能够懂昆曲，只是以为我把这些模仿会了就是学会了昆曲，随着自己年龄的增长，我越发觉得昆曲的博大精深，不是简简单单地一招一式去图解它，而是心存敬畏之心，真正地理解它、体会它。我第一次主演的戏是我们团"传"字辈老艺术家传承下来的《牡丹亭》上下本，当时是去香港演出。到目前为止杜丽娘是我演出次数最多的一个角色。

李：在学戏的过程中，你有自己的强项，但应该也存在短板，你认为自己哪些方面还存在不足？你又是如何努力的？

胡：艺无止境，我要学得还很多。坦率地说，在唱念方面还有待提高。在我认识到以后，除了继续和恩师王奉梅老师学以外，我还找了江苏昆剧院老一辈艺术家的唱念资料，我觉得他们在唱念这一块非常有要求，对每一个字怎么唱都非常讲究，这种精神是令我感动也是值得我学习的，另外还请了老艺术家陆永昌老师讲解唱念，目的是博采众长来提高我唱念这一块。

试身喷火的闺门旦

李：说说你主演的新编戏《红梅记》吧？

胡：好的，这出戏是著名戏曲导演石玉昆老师导演的，我在里面饰演了李慧娘一角。这个角色任务非常重，导演对于这出戏在处理方面采用了非常多的戏曲经典的程式，大量运用技为艺服务的手段，意在突出人物内心活动的外在表现，在追求可看性的同时对演员的功力也是一种考验。技和练是相辅相成的，为达到导演要求，练的过程也是非常艰辛的，不过能在大导演的指导下学习、锻炼塑造全新的人物，付出再多也是值得的。

李：李慧娘这个人物有许多武戏，这对于演惯了文戏的你来说会不会不适应？

胡：相对于以前我塑造的闺门旦角色而言，这出戏的做工比较吃重，尤其是《鬼怨》和《放裴》两场，我要跑6圈半大圆场，还要舞斗篷，然后紧接着两大段唱腔，确实蛮累的。如果没有曾经排演过《昭君出塞》和《水斗》这两出刀马旦的戏，我觉得《红梅记》这出大戏的任务很难完成，因此也要感谢当年不辞辛劳传授我戏的上海昆剧团谷好好团长。

李：据说你们在《红梅记》中借鉴了秦腔的喷火艺术，这对于昆曲来说应该来说是个尝试。

胡：对。我认为艺术虽然是融通的，不同剧种之间可以借鉴，不过也要看是否合适。假如纯粹是为了技巧性的炫耀，而置剧情于不顾是不合适的。应该说喷火在《鬼怨》这一折中的运用是符合情境和剧情的，在戏曲中堪称经典。当然演绎得如何，还要看看专家和观众的反馈啦。

李：能说说你练喷火的情景吗？喷火很危险啊。

胡：我是觉得挺可怕的，因为考虑到安全问题，所以首先要在心理上克服恐惧，第一天训练喷火的时候，因为怕火苗烧着毛发，所以戴着眼镜和浴帽，把自己武装地严严实实，接着要签订保密协议，规定不能把技艺擅自外传，然后才能在专业老师的指导下先学"秘方"的制作，再按步骤和要求每天试练。经过一段时间的练习，掌握了技巧以后才敢把这些装备去掉。总的来说练习还是比较顺利的，(说着她掏出了手机)给你看看我在排练场的情景。

李：我看到你在《十面埋伏》当中饰演吕雉。这个人物应该属于正旦。你又是怎么处理的呢？

胡：对我个人来说这既是任务又是挑战，既可增加角色塑造的丰富性，又可拓宽戏路，也是我艺术成长过程中又一次锻炼的机会，但当时不知道导演为什么安排我演这个角色，因为行当跨度大，一开始我完全找不到感觉，后来通过做功课，了解历史背景，人物历史定位、性格，查找其他剧种如何演绎吕雉的碟片参考学习，加上好的导演让我在创作过程中慢慢找感觉，逐步逐步才达到导演要求的舞台人物形象。

永无止境的艺术路

李：不同的老师都给你指导过杜丽娘这个人物，你

该如何把握呢？

胡：的确，不同的老师有不同的表演风格和特点去诠释杜丽娘这个人物角色，我有幸得到过张洵澎老师、王奉梅老师、张志红老师这些艺术家的传授。她们都演得很好，观众也非常认可。我也在思考我的目标，思考如何把她们不同的特点融合到我自己的表演中，塑造出一个属于我自己的杜丽娘，但又是不违背昆曲规律的。

李：你得到过张娴老师的指导，能说说当时的经历吗？

胡：非常有幸，也非常受益。那时张娴老师90多岁了，她当时传授我《长生殿·定情赐盒》一折，老人家每天提着一个篮子早早地来到排练厅，一招一式、一板一眼地教我。张娴老师还多次对我说除了闺门旦应该戏路宽广一些，可以多尝试演绎其他角色。老人家慈祥的笑容和语重心长的教诲一直留在我心中，还有感动和感恩。

李：你和曾杰在吴山广场河坊街的御乐堂演出《牡丹亭》，与皇家粮仓的风格有点像，近距离地接触观众，有什么感受？

胡：演出形式还是有点相像的。刚开始演的时候，我也不太适应，因为在剧场舞台上演得久了，已经习惯了与台下观众的距离。御乐堂的演出，我有两次要直接走近观众的舞台处理，打个比方，有点像T台，观众都在两边看着我，我也可以很清晰地看清楚他们的表情，心里会有点紧张，演的时候自己也是非常拘谨不够放松，一场下来之后感觉人有种很累很虚脱的感觉。但渐渐地，随着演出次数的增多，我开始逐渐适应。这种与观众近距离的接触，使得我们在表演方式上也要与剧场舞台有所区别，比如动作如何更自然等等。当然，妆容等方面也要有所调整。昆曲的高雅并不代表脱离观众，所以御乐堂的演出是艺术推广中借鉴商业推广模式中终端用户产品体验的一种新的形式。

李：有没有碰到过同时饰演不同风格的角色的情况？你又是如何处理的？

胡：我没有在一部戏里饰演不同的角色，但是有段时间，我在一天内会扮演完全不同风格的人物，这时候自己会感到整个人很分裂。比如说曾经一天内，我早上演吕后，下午演李慧娘，晚上演杜丽娘。当时是有点压抑的。因为这三个人物反差很大，而演员演完一个角色的时候往往还会沉浸在其中，这时只有努力调适自己的心态，让自己能够比较自如地完成角色的转变。

李：听说你在做一些昆剧知识的普及工作？

胡：是的，我很乐意。我们有时是去高校做讲座，我负责讲解旦角的表演要素。在备课之前就在想：如何在讲解的时候能让大学生在短时间内可以明白舞台上虚拟性表演的含义？（说到这里，她比起了兰花指）就比如看这个动作，眼睛是怎样随着手的移动而转动，这样传递出她看的信息。

李：除了昆曲以外，对于其他戏剧形式你有没有研究？

胡：我会关注。比如有个比昆曲还古老的剧种叫梨园戏，其中《董生与李氏》这出戏非常好，我非常欣赏里面的演员和他们的表演特色。除了观摩老艺术家的表演以外，我还喜欢看比我更年轻的演员的表演。他们虽然表演经验也许不足，但是年轻青春是他们的特质，是他们自然流露出来的东西，这些东西是值得我在表演永远年轻的闺门旦的过程中借鉴的。

李：在演戏之余，你有什么爱好？

胡：应该还是看看戏吧，或者带女儿玩。我喜欢宅在家里，自己可以放松一下。有时会想着怎么把厨艺练练，怎么给女儿做点好吃的。有时候看看书，也会想着学学茶艺。另外，作为闺门旦，扮演古代才女，我也一直想练练书画，至少怎么拿笔可以更专业些。我的性格是比较活泼的，需要通过这样一些艺术熏陶让自己更贴近人物。

李：交谈中你一直洋溢着笑容，可以看出家里人对你很支持的。

胡：家里人非常支持我。由于行业的特殊性，不像其他行业朝九晚五上下班时间是固定的，像我们如果创排新戏，那就会白天晚上的排练连续一个多月，出访演出、省内省外演出，一出去就是十天半个月，就没办法照顾家里，所以家里人非常支持我的事业，我也很感谢他们。

李：看得出来，你在讲述过程中对昆曲充满了感情。

胡：是的，昆曲是我的爱好和职业，我希望能更好地传承发扬下去，尽我的一己之力去努力。

湖南省昆剧团 2014 年度推荐艺术家

唐 珲

一、艺术简介

唐珲，男，汉族，中国党员，湖南郴州市人，国家二级演员，中国戏剧家协会会员。

1974 年，唐珲生于昆曲艺术世家，自幼受到昆曲艺术熏陶，5 岁登台，10 岁考入湖南省艺术学校湘昆科，师从昆曲表演艺术家唐湘音、晋德才。1990 年，以《林冲夜奔》一剧获得毕业汇报演出优秀表演奖。毕业后，成为湖南省昆剧团武生行主要演员。2012 年，唐珲拜著名昆曲表演艺术家侯少奎先生为师，正式成为侯派第三代弟子，在大师侯永奎 100 周年诞辰活动中，被誉为最像侯派的艺术传人。

唐珲唱腔深得侯派真传，嗓音高亢华丽，行腔流畅，韵味隽永，被侯少奎先生和观众公认为侯派传人的佼佼者。

从艺至今，他凭借出类拔萃的唱功和对艺术的不懈追求精神，赢得了大批观众的喜爱。在表演和唱腔等艺术手法上，唐珲十年磨一剑，不断钻研，勤学苦练，推陈出新。在刻苦研习的过程中，他的演艺观念不断更新，表演手法日渐丰富，塑造人物、创造角色更为驾轻就熟，塑造了一个又一个栩栩如生的舞台艺术形象。曾先后主演《风云会·送京》《宝剑记·夜奔》《麒麟阁·三挡》《白兔记·抢棍》《武松杀嫂》《挑滑车》《闹朝扑犬》《打虎》《三岔口》《巡营定计》《白兔记》《岳飞传》《义侠记》等，所演角色个性鲜明，情感丰富，形象饱满。曾荣获"湖南省九〇届优秀表演奖"、"湖南省第一届电视大奖赛金奖"、"2000 年湖南省戏剧芙蓉奖"、全国昆剧优秀中青年演员评比展演"促进昆剧艺术提名奖"、"第四届湖南艺术节田汉优秀表演奖"等国家级或省部级奖项。

二、学习实践经历

唐珲自幼嗓音条件极佳，为学习科学的发声方法，求得艺术上的新突破，2002 年，唐珲远赴上海参加"中国第二届京昆艺术研修班"，刻苦学习表演及唱腔艺术，此次学习不仅使其在艺术表演上有了长足进步，其唱功更是获得了质的飞跃，汇报演出活动获得了专家同行的一致好评。

自 2010 年以来，唐珲多次参加"全国昆剧优秀剧目展演"等重大昆曲推广活动。2012 年 4 月，在郴州"海峡两岸昆曲交流活动"中主演《白兔记》。2012 年 6 月，应邀出访香港地区，演出《杀嫂》《抢棍》《诉猎》等折子戏，受到观众的普遍赞誉。2012 年 7 月，参加昆剧艺术节，主演《白兔记》获个人表演奖。同年 9 月，参加第四届湖南艺术节，凭借《白兔记》一剧获"田汉优秀表演奖"，出演剧目获"田汉特别奖"。

2014 年 4 月，唐珲受邀远赴台湾省，并在台湾东吴大学、台湾医大等著名学府进行了为期 20 天的学术讲演及授课。在台湾省期间，他的工作促进了内地昆曲院团与台湾院团的良好沟通与交流，较好地传播了中国民族文化、弘扬了昆曲艺术。

2014 年 9 月，唐珲受邀到武汉工程大学授课，被该校聘为荣誉客座教授——"大学生艺术导师"。

近年来，在侯少奎先生的悉心指导下，唐珲系统学演了《林冲夜奔》《打虎》《千里送京娘》等大量侯派武生及武生勾脸戏，其唱、念、做、舞等极具北方昆曲侯派"大武生"的艺术风格。2015 年 3 月，在湖南省昆剧团推出的"小桃红·满庭芳——美丽郴州赏昆曲"活动中，唐珲成功举办个人折子戏专场，以《打虎》《闹朝扑犬》《千里送京娘》等剧目赢得了业界与观众的一致好评，并受到了专家学者和媒体的广泛赞誉。昆曲著名表演艺术家侯少奎先生感慨：侯派艺术在湘昆后继有人，湘昆从此有了"大武生"！

江苏省苏州昆剧院 2014 年度推荐艺术家 周雪峰

周雪峰系优秀青年小生演员,国家一级演员,第27届中国戏剧梅花奖获得者。师从蔡正仁、汪世瑜、凌继勤、徐玮等,2003年拜著名昆剧表演艺术家蔡正仁为师。周雪峰塑造了各种不同的古代小生形象,主演过《长生殿》《狮吼记》《荆钗记》《白蛇传》《西厢记》以及歌舞伎《杨贵妃》等大戏。

一、艺术方面

1. 学戏　2006 年以来,每年都坚持学习 3 至 4 个折子戏,其中有《评雪辨踪》《三醉》《梳妆》《跪池》《惊变》《埋玉》《絮阁》《闻铃》《惊艳》《长亭》等。2006 年和 2009 年分别参加了由文化部主办的"全国昆曲演员培训班",向蔡正仁、岳美缇、汪世瑜等老师学习了《书馆》《湖楼》《硬拷》《楼会》等 6 出戏,其后都进行了汇报演出。向前辈艺术家的学习使周雪峰获益匪浅,艺术水平得到了很大提高,得到了专家、老师的肯定。

2. 演戏　这几年,一直活跃在昆曲演出舞台上,主演或作为主要演员于海内外演出上百场。主演了《长生殿》《狮吼记》《钗钏记》《西厢记》等剧目。2010 年,受永嘉昆剧团之邀,参加排演了由杨小青导演的《荆钗记》,饰演王十朋。其后主演《长生殿》(饰演唐明皇)、《西厢记》(饰演张生)、《狮吼记》(饰演陈季常)、《钗钏记》(饰演皇甫吟)和《临川四梦》(饰演吕洞宾、淳于棼),在香港理工大学和台湾成功大学、苏州大学、苏州经贸学院、苏州文化艺术中心、苏州开明戏院等地成功演出,并参加第三十八届香港艺术节演出,受到了专家和观众的广泛好评。

2008 年与日本歌舞伎大师坂东玉三郎先生先后在日本、北京合作演出了歌舞伎《杨贵妃》,这是一次难得的中外艺术交流,对丰富周雪峰的表演有一定的作用。同年,周雪峰参加了"雅部正音——蔡正仁承传艺术专场"演出,和张洵澎老师合演了《惊变》(片段)。

从 2006 年至今,周雪峰每年参加基层周庄演出以及开明大戏院"沁兰厅"为百万未成年人公益演出共计百余场,不断积累演出经验,为更好地塑造人物打下了坚实的基础。

2010 年在苏州大学举办周雪峰折子戏专场演出。

还在青春版《牡丹亭》中饰演汤显祖、皇帝,在 2006 年至今的 5 年间周雪峰赴美国、英国、希腊、新加坡等国家以及港台地区演出,至今已有 187 场,为推广昆剧做出了重大贡献。巡演期间,周雪峰到美国加州大学、英国牛津大学、香港城市大学作了演讲和示范演出,使大学生们对昆剧的认知水平得到了进一步提高。2009 年底,周雪峰携《浮生若梦》之《惊梦》赴法国联合国教科文组织总部和德国各大城市演出。2010 年 1 月赴奥地利维也纳国家科学院演出《小宴》。

3. 教戏　为更好地推广昆曲、传播昆曲,昆山第一中心小学和千灯中心小学本着传统艺术"从娃娃抓起"的原则,特聘请周雪峰为艺术指导,为学生教授了《惊梦》《小宴》等折子戏片段。

二、获奖情况

2000 年,荣获中国首届昆剧艺术节表演奖;2007 年,在由文化部主办的"全国昆曲优秀青年演员展演"中,周雪峰荣获"十佳演员"称号。2009 年 10 月,周雪峰参加第四届"中国戏曲红梅荟萃"活动,荣获"中国戏曲红梅金奖"。2008 年 1 月,在第三届全国校园文艺会演活动中,周雪峰获指导老师金奖。在第三、第四届"中国少儿戏曲小梅花"评比中,周雪峰获得指导老师金奖。2009 年 10 月,在首届"长江流域六省一市青年戏曲演员大赛"中荣获"长江之星"称号。2008 年 12 月,荣获首届"江苏省优秀青年戏剧人才"称号。在第三、第四届江苏省戏曲红梅奖大赛中,两次获得银奖。2009 年荣获苏州市舞台艺术"新星奖"。这些荣誉是对周雪峰付出的努力的褒奖,也是催他奋进的动力。2010 年,周雪峰荣获浙江省第 11 届戏剧节优秀表演奖、苏州市舞台艺术"新星奖"。2011 年,在江苏省戏剧节红梅奖大赛获金奖。2013 年,荣获"全省宣传文化系统首批青年文化人才"称号。2015 年 5 月第 27 届中国戏剧梅花奖。

三、论文(评论)发表情况

2008 年,在《剧影月报(昆曲艺谈)》(江苏省昆剧院专刊)第 2 期上发表了《漫谈〈长生殿·哭像〉》,同时此文也收入了 2007 年的《苏州戏剧》。此外,周雪峰还分别在《剧影月报》2008 年第 2 期、2008 年第 4 期、2009 年第 1 期发表了《〈荆钗记·见娘〉演出心得》《〈西园记·

夜祭〉之【小桃红】演唱体会》《一个青年演员的昆剧传承感想》这三篇文章，它们都是周雪峰这几年来的艺术心得。

社会各界对周雪峰的艺术也多有嘉评。2009年的《苏州文艺》上有石莉的《大雅有后继，雏凤有清声——看苏昆青年版〈长生殿〉》及孙伊婷的《苏昆周雪峰在〈狮吼记〉、〈长生殿〉中的表演》。2010年，《上海戏剧》上发表了顾聆森先生的《一种哭腔两般怨——评周雪峰在"二哭"中的不同处理》。

风光在险峰
——中国戏剧梅花奖获得者周雪峰访谈
金　红

周雪峰，江苏省苏州昆剧院优秀小生演员，国家一级演员。1998年毕业于苏州评弹学校苏昆专业，2001年毕业于南京艺术学院昆曲表演专业。师从蔡正仁、汪世瑜、岳美缇、凌继勤、徐玮。2003年正式拜著名昆剧表演艺术家蔡正仁为师。主演有昆曲《长生殿》《狮吼记》《荆钗记》《西厢记》《玉簪记》《白蛇传》、歌舞伎《杨贵妃》等大戏，以及《连环计·小宴》《千忠戮·八阳》《评雪辨踪》《书馆》《拾画叫画》《望乡》《惊梦》《写状》《湖楼》《太白醉写》等折子戏。多年来在舞台上塑造了各种不同的古代小生形象。

2000年荣获中国首届昆剧艺术节表演奖；2007年，在全国昆曲优秀青年演员展演中荣获"十佳演员"称号；2008年，荣获"江苏省优秀青年戏剧人才"和苏州市舞台艺术"新星奖"称号；2009年，荣获首届"长江流域十二省市青年演员大赛——长江之星"称号、第四届"中国戏曲红梅荟萃"活动"红梅金奖"；2010年，荣获浙江省第11届戏剧节优秀表演奖、苏州市舞台艺术"新星奖"称号；2011年，荣获江苏省戏剧节红梅奖大赛金奖；2013年，获江苏省333高层次人才培养工程培养对象、江苏省宣传文化系统青年文化人才；2015年，荣获第二十七届中国戏剧梅花奖。

起步：脚踏实地，"任性"而冲

金红（以下简称"金"）：雪峰你好，自从在青春版《牡丹亭》中熟识你，已经10多年了。记得2004年春天，我们骑着自行车在一座烂尾楼里看青春版《牡丹亭》的彩排，当年的情景真是让人感慨。这一路走来，现在的你已经成为苏州昆剧院的优秀青年演员。一分辛苦，才会有一分收获。请你来介绍一下所走过的道路吧！

周雪峰（以下简称"周"）：好的。我于1994年考入苏州市艺术学校。当时学校以学习苏剧的名义在苏州六县一市以及南通、启东等地招收了47名学员，组成苏剧班。我们入学后苏、昆（苏剧、昆剧）兼学。而当时艺校不具备颁发此类文凭的资格，所以1998年毕业时得到的是苏州评弹学校的毕业证，即苏州评弹学校苏昆专业的毕业证书。报考专业是苏剧，学的是苏剧和昆曲，证书又是苏州评弹学校的，三者不统一，很有意思，这也说明苏州昆曲、苏剧、评弹一段时间的发展状况。

金：是一段曲折的历程。

周：是的。1994年以前，苏昆剧团（苏州昆剧院）已经10多年没招生了，人员出现断层，所以我们这一批学员特批为苏昆剧团定向培养，很幸运。我家住昆山淀山湖镇，是农村户口。听说中专文凭可以把农村户口转为城镇户口，这对我有很大的吸引力。其实我那时对戏曲没什么印象。只记得我阿姨在文化站工作，喜欢沪剧，时常哼哼唱唱，而我们男孩子没什么音乐细胞，也不怎么喜欢唱。至于什么是苏剧，什么是昆剧，更是一无所知。报考艺校主要是为了拥有一纸中专文凭和告别农村户口。

金：你讲得很实在。但当初这种有些功利性质的"诱惑"，后来却变成了一种主动追求。

周：当时确实这样，是一张文凭把我们聚在了一起。而我后来对昆曲的热爱，缘起于一个阶段一个阶段的经历。

金：那么，开始学的就是苏剧？

周：我们昆曲苏剧都学。学的第一出戏是昆剧《拾画叫画》。而我们第一年叫"苏剧班"。我后来听说，一次蔡正仁老师来看汇报演出后，对时任文广新局副局长的陆凯说："陆局长，你们是苏昆剧团，不能把'昆'扔掉。"所以第二年我们班就叫"苏昆班"。这些叫法也很有意思。其实我们自己对这些并不感兴趣，当时只知道要练功压腿、学唱，这对我们难度很大。

金：在艺校主要是打基础吧！

周：第一年主要是练基本功。我们进戏校时年龄已经不小了，而学戏的孩子一般四五岁就开始练，所谓童子功。童子功本身就很难练出来，而我们初中毕业考进来，身体骨骼基本成型了，这个时候再劈腿、拉韧带，可想而知有多痛苦。大概招生时老师是考虑初中毕业生对古典诗词等文学方面的理解会比小学毕业生更深刻一点儿吧，所以招的都是初中毕业生。但是10多岁了，练功非常痛苦。记得开学后一个月，我因为练压腿练了一个月，周末回家时一瘸一拐的，整个腿都肿了，下面全都发青、变黑！我妈妈非常心疼，说怎么会成这个样子呢！怎么这么辛苦啊！

金：那你有没有"放弃"的想法，或者爸爸妈妈让你放弃？

周：没有。真的没有。虽然很苦，虽然家里也只有我一个孩子，但是父母一直鼓励我，他们常说，不吃苦不会成人，我也这么认为。所以我咬着牙一步一步地走，也走过来了。

金：练功那么苦，学习又很单调，当时全社会的经济已经很发达了，像苏州这样的地方，可发展的地方很多，也可以另谋职业。

周：或许我想法单一。因为报考时就知道毕业后有工作，要到苏昆剧团工作，要当演员。我也不知道怎样做一个演员，什么是好演员，什么是合格演员，都很模糊，没有概念。只是觉得老师让我练什么就练什么吧，也没有特别的奢望，觉得能从农村出来已经很好了。所以我只是努力，有可能是稀里糊涂的努力，谈不上远大目标，但一直在努力，往学好戏这个方面努力，没有放弃。从来没想过要做到全团最好或者是全国最好。

金：坚韧，是成就优秀演员的基础。凡事在进行过程中很难分清伯仲，而当尘埃落定之时，才能见分晓。您一直努力，而且尽力做好，听起来很平常，却正是成功的前提。在艺校阶段，你们学戏时是不是也有比较和竞争啊？

周：肯定有。在艺校时，我们就基本分了角色行当。像生旦就有好几组，我与顾卫英一组。老师常说："谁好谁上，公平竞争。"我们就努力去练。上课之余，早自习，一有空就对戏，对好了就让老师看。我们还是不错的，经常排在前面。当时没有太多的抱负，只是想做一个好学生，把戏排好，就是这种心理。

金：所谓抱负、理想，都是从最基本的做起。如果是学生，就做一个好学生；如果是演员，就做一个好演员。记得与柳继雁老师聊天时，柳老师说她当年做学生时总觉得自己比别人年龄大一点儿，学得慢，于是很用功。别人唱10遍，她可能唱15遍、20遍，甚至更多；其他方面也比别人练得多。现在我们看到，苏州的"继"字辈艺术家中虽然柳老师年龄最大，但她做得最好、最优秀。

周：我也这样认为。我自己基础不好，也没人家聪明，学得慢。我们班有些同学从小就生活在城市，有音乐基础，有天分，感觉他们学两遍就会了，而我刚入学时连音符都唱不准，发音又硬。记得当时发的谱子特别多，苏剧，大九连环，拍子又是密密麻麻的；还有工尺谱，最古老的昆曲记谱方式，感觉好难啊！所以我学了两遍后必须还要私底下摸索个10来遍，要全想通了才行。但是我觉得这样也蛮好，慢慢地养成了学习和思考的好习惯。后来排每一出戏时我都要把整个戏"摸"清楚，认真思考自己的长处在哪里、不足在哪里，先摸清自己的"底"，再想好怎样把这个人物"铺满"，怎样做好每一个身段。这些很有益处。所以有竞争很好，无论是学习还是工作，都应该有竞争。

金：良好的学习习惯对你后来的成长大有帮助。你刚才谈得好谦虚，实际上你在艺校学习的时候就已经比别人用功了，比如说就别人唱10遍你就要唱15遍。你的学习成绩肯定不错吧？

周：专业方面都还可以，不能说最前茅，算是中等偏上吧！

金：你几次强调来自农村，但我倒是觉得农村的孩子更能吃苦、更有毅力。加上你父母的鼓励，自己的刻苦，走到了今天。

周：上学的时候确实很辛苦，每天练功、练唱。石小梅老师教《拾画叫画》时，教的时间并不长，也就一个星期左右。她非常忙，演出很多，教过戏后，后期全靠我们自己打磨、自己练习。接下来柳继雁、凌继勤老师教了我们苏剧《醉归》。《醉归》是苏剧的代表作，我们又是苏剧班，所以这出戏学的时间最长，大概有一年左右时间，老师讲得也比较多。后来还学了苏剧《合钵》《岳雷招亲》。当时毛伟志老师教唱念，他也是我们的班主任。

金：你觉得在艺校学习这四年感受比较深的是什么？

周：说实话，在艺校学习时，感觉自己就是在接受一个任务，对戏曲也没什么太大的热情，没有感到对这个东西割舍不下，甚至感觉它跟我们有些格格不入。我们很多人只是在想，我不过是来学习的，我要先毕业，毕业了，才能获得文凭，还没有那种特别的、对事业的追求。但是我有一个很深的印象，就是一直教我们的凌继勤老师对戏曲的热爱和对我们小辈的关心。他总是有那种

怕你不成才的心理，催促你赶快成才，总是不辞辛苦给我们加课，一点一滴地教。他付出的种种辛苦，使我们觉得老师怎么对我们那么好！那么执着！他用自己的行为告诉我们，这个一定要学透彻，那个好像学得还不到位，还有那一个需要加工，等等。凌老师以及其他一些老师的做法，给了我很大的触动。我在想，老师为什么如此尽心尽责呢？

金：也就是说，那个时候，你们还不明白老师的良苦用心。

周：并不明白。不明白他们为什么那么做，我们总在想，不就是唱唱戏那么回事吗？也不知道哪个好哪个不好。记得柳继雁老师、凌继勤老师经常主动问我们，你们晚上有没有空啊？什么时候有空啊？总是主动给我们加课。我们呢，却想不通，心想，白天已经够累的了，晚上还加什么课啊！感觉像受罪一样。现在回想起来，才知道是老师想让我们快一些进步，让我们赶紧赶上去。老师尽心尽力，是对戏剧事业的责任感、使命感，他们历经苏州昆曲、苏剧的发展历程，深知传承重要。为了我们年轻一代接好苏昆的班，继承优秀的昆曲艺术，他们甘愿奉献。

金：年轻人在世界观还没有成熟的时候对很多问题的认识往往不到位，而当他经历了坎坷和历练后，才会对过去的事情豁然领悟。像老师与学生之间，当初老师苦口婆心地说教，学生却不一定理解，而当学生长大之后，才可能想起当年的往事。学艺术强调口传心授，你们的感觉恐怕更强烈些，更能感受到老师当年希望你们早日成才的苦心。

周：是的。我自己也似乎能够感觉到成长轨迹。那时我就是认真、努力地学习。当时演出并不多，文戏更少，演的基本都是武戏片断。我们嗓子也没开，唱得也不灵，感觉有差距。而这些差距，正是努力的方向。1998年毕业后到了昆剧院，2000年4月，毕业不到两年时，我获得了中国首届昆剧艺术节表演奖，这对我是一个很大的鼓励。那次艺术节也为我打开了昆曲艺术之窗，坚定了我走昆曲道路的信心。

硕果：精心打磨，集腋成裘

金：青春版《牡丹亭》使"小兰花"迅速成长，白先勇昆曲传承计划又使很多演员再上层楼。我在2011年3月曾看了你的官生折子戏专场，你演了三折官生重头戏《荆钗记·见娘》《千忠戮·惨睹》《长生殿·迎像哭像》，很棒，蔡正仁老师在第二天的座谈会上给了很高的评价。以前还看过你主演的《狮吼记·跪池》《西厢记》等等。从1994年进艺校至今，算起来也有20年了，请你谈一谈几部戏中的人物塑造。

周：三折官生戏确实是昆曲中特别出名、特别吃功夫的重头戏，单演哪一折都很费力，需要满宫满调地从头唱到尾，所以连演三折真的很难很累。那次演出印象特别深刻。但通过演出，我也检验了自己。《迎像哭像》是大官生的代表作。大官生主要表现帝王将相。《长生殿》到了《迎像哭像》一折，唐明皇已经是一位暮年皇帝，70多岁了，失去了江山，又失去了美人，是一种完全失落的状态。因此演这个人物的第一个难题是要把握好暮年皇帝的精神状态。我的年龄显然与剧中人物不相符，但要演得像，要有那种老态龙钟的姿态，所以我一直琢磨如何把握好人物的神态，多次向蔡老师请教。现在看来基本可以，但仍有不足。或许随着年龄的增长，会演得更好些。第二个难题是它的唱段，也是最考验演员唱功的地方。这是一出独角戏，要独唱13支曲子，而且支支感情充沛，支支需要唱得很"满"。要充分表达出唐明皇那悔恨、自责、忧伤、郁闷、哀怨、无奈等种种复杂情感。13支曲子既要有层次，又要一气呵成。"迎像"是前半部分，写唐明皇在行宫中等候用檀香木雕成的杨贵妃像的到来。他回想起马嵬坡杨贵妃被逼殒命的情形，陷入了深深的悔恨自责中。"迎像"从【端正好】到后面的【脱布衫】、【小梁州】、【么篇】形成一个段落。这个段落又分成多个层次。【端正好】表达了唐明皇的自责与他对贵妃的内疚。【叨叨令】是回忆马嵬兵变时触目惊心的情形。【脱布衫】是唐明皇追悔莫及心理活动的流露，感情色彩由此进入新层次。唱【么篇】时，我在蔡老师的指导下做了一点儿改进，特别在"人间天上，此恨怎能偿"一句中的"能"字上停顿一下，然后拖长一点儿"偿"字，并且唱"偿"字时要喷口而出，有一种一泻千里的感觉，以此震撼人心。因为唐明皇觉得他对杨贵妃欠下的情义是无法偿还的，所以加重与拖一下"偿"字更能表达唐明皇的懊悔心情。另外在"间"字上稍作停顿，并在"上"和"恨"字上加了哭音。"能"字后的停顿为"偿"字的喷口作准备，最终使唐明皇的痛苦心情得到迸发，折子戏也借此进入一个小高潮。"迎像"之后是"哭像"，也是此折戏的重点。"哭像"的场面很热闹，銮驾、掌扇等等都有，似乎悲的色彩不强烈。而且一个皇帝为死去的妃子痛哭流涕似乎也有失身份。但这是一种"热闹"气氛掩盖下的"情暗伤"。唐明皇的泪流在心里，而这种隐藏在心底、无法倾诉的痛苦最难受。面对贵妃像，唐明皇有两次与年龄和身份不相符的失态。一次是贵妃像刚到宫门前，他看到雕像和真人一模一样，便情不自禁

"移身前傍"，晃着肩膀往雕像上靠，就像年轻人谈情说爱一样。另一次是上香祭奠后，在烟熏火燎下，还未干透的雕像脸上渗出了水分，像流出的眼泪一样，他就让高力士查看，高力士顺势说，果然流出泪来了，唐明皇便急忙冲到像前仔细看。这是两次很年轻化的表现情形，我力争将它表演到位。主曲【快活三】和【朝天子】是他内心独白的完好表达。"犹错认定情初，夜入兰房。可怎生冷清清独坐在这彩画生绡帐！""记当日长生殿里御炉傍，对牛女把深盟讲。又谁知信誓荒唐，存殁参商！空忆前盟不暂忘。"唱词动人，意味深长。唐明皇在马嵬兵变后，被儿子赶下了皇位。他孤单寂寞，内心十分苦闷。整个《哭像》从头到尾表露的是唐明皇对杨贵妃的思念。江山不在了，为什么佳人也不在了？而且佳人丧命都是因为自己啊！早知今日，何必当初！"今日呵，我在这厢，你在那厢，把着这断头香在手添凄怆。"他由思念而陷入更深的悔恨、自责中。唐明皇的内心痛苦，旁人是听不到的，可演员必须通过唱来把人物的内心情感表达出来，并让观众感受到声腔和身段的内涵。【五煞】、【四煞】、【三煞】，一直到【煞尾】，感情层层递进，最后是痛不欲生，"寡人今夜啊，把哭不尽的衷情，和你梦儿里再细讲"，失落与惆怅达到了顶峰。曾经的权力顶峰，如今却是寂寞无权、风烛残年，唐明皇只能带着无限的失落与惆怅，希望与杨贵妃能够到"泉台上""永成双"。很凄苦，很哀伤。

金：你讲得太好了。确实是这种极度凄苦、极度哀伤的感受。

周：我曾经为自己能不能很好地体现唐明皇的年龄感而感到苦恼。经过多次演出，我体会到，年轻人演唐明皇，年龄的感觉固然要把握，但更应深入人物内心。人物的内心层次也包含着人物的年龄层次，需要统一地、有机地把握好。

金：昆曲以典雅、细腻见长，对人物感情的把握很重要。比如说"悲"，唐明皇是一种"悲"，王十鹏也是一种"悲"，但两者肯定不同。请你谈谈对王十朋的情感把握。

周：《见娘》中王十朋的身份是刚刚中了状元的青年才俊，虽有一定地位，但还没脱年轻人的稚气，而且他失去妻子的痛不像唐明皇的极度凄苦，而是一种夹杂着"惊"与"疑"的痛心。他的角色是小官生，表演时既要有年轻人的潇洒，又要呈现出复杂的心理感受。整出戏有两个重点，一是"疑"，一是"悲"。母子相见了，王十朋非常高兴，但是怎么不见妻子？王十朋很疑惑，这个时候的唱念要带有"欲言又止"的感觉。他问母亲、问李成，为什么妻子没来，两人又都极力回避。他只好跪问母亲，带着哭音恳求母亲说出实情。他拉着母亲的衣袖，像孩子似的拉扯，含有一丝撒娇的感觉，这段表演的重心是"亲昵"和"疑惑"，直到孝头绳从母亲袖中掉了出来。孝头绳落出，事情已经无法隐瞒，情节以大段的对白展开，母亲说出他的妻子玉莲投江自尽的情形。王十朋一听，顿时惊呆，高叫："呀！我妻为我守节而亡了！啊呀！"一下子就昏了过去。被唤醒后，在似醒非醒中唱出这折戏的主曲【江儿水】，表达心中的悲痛与无奈以及对妻子的思念之情。这是一支名曲，字字泣血，起伏很大，很考验演员的演唱功力。第一句"一纸书亲附"要很轻很弱，显示人物遭受重大打击后极度虚弱的状态，演唱时似有一种灵魂出窍的感觉，声音细如游丝。而当突然想到妻子，一声"啊呀我那妻吓"唱出时，要马上将声音翻高八度，将痛苦一下子倾泻出来。中间特有的哭腔"啊呀妻"，要在"妻"字上噎气，表现痛苦到了极点。接下来"改调潮阳应知去"的"潮"字，再用罕腔拔高唱出，再翻八度，加强痛苦的感情。"潮"字拔高后就变成了低沉，体现人物身体虚弱不支。这支曲子有很多宕三眼加赠板，演员只有一气呵成地唱出才能连贯动听，对演唱者基本功的要求很高。唱完【江儿水】，王十朋就和母亲、李成满怀悲伤，怅然若失地下场。

金：这两个超八度，是不是特别难唱？

周：是的。唱的时候一定要有层次，很高，甚至有破音的感觉，但又不能"破"。发自内心，痛彻心脾。专场演出后，蔡老师说我还可以唱得再高一点儿，认为我也能够再"高"上去，可以表现得更透彻。我也知道自己还能拔高些，但可能给自己留了点儿力气，因为那天最后一出戏是《哭像》，还要唱13支曲子，得留点劲。如果这出戏放在最后，我可能拔得更高。

金：说明你的演唱功底相当不错！一般的演员很难胜任这么重的戏份！

周：这出戏出场时的引子也比较难。"一幅鸾笺飞报喜，垂白母想已知之。日渐过期，人何不至？心下转添紫系。"交代上场人物此刻的困惑和焦虑心情。这段引子没有乐队伴奏，小工调一调到底，不能有一丝偏音，既要唱得达意、动情，把观众的心引入人物的内心世界，又要给后面的笛子定调。俗话说"一引二白三唱"，可见引子在唱念中的分量和难度。这段唱腔的调又很高，绝对不能唱错，唱错一个音，懂行的一下子就听出来了，因为没有笛子给你校正。

金：无伴奏，调很高，篇幅又比较长，起的调子又得自己定。这个引子真是决定了整出戏的成败。

周：是的。如果引子唱砸了，下面就不能唱了，人家也不要听了。所以行家一听引子就能判断出好坏，比如他说：啊，这个引子没唱好，功夫还不行。

金：这出戏你已经演好多遍了，你的感觉怎么样呢？

周：至少比以前好多了，多演出很重要。我练得最多还是"引子"，实在太难，引子唱好了，后面的戏才有更好的继续。"引子"后面的难点就是【江儿水】。

金：与唐明皇相比，你与王十朋年龄相仿，演起来更自然些吧！

周：更顺一点儿。大官生和小官生是两种类型，大官生戏注重气度，帝王将相的气度。他一站在舞台上，就有一种霸气存在。唱念也比较宽、亮，真嗓比小官生用得多一些。高音部分假嗓要比巾生用得宽一些。小官生介于巾生与大官生之间，气度中等，不特别地张扬。假嗓用得多一些。高音部分真嗓用得细一些。

金：那么请你再简单说说《跪池》中陈季常这个巾生角色。

周：陈季常很诙谐幽默，是个喜剧式的人物。我感觉要把他的可爱演出来，而不是一个整天怕老婆的感觉。因为他太爱夫人了，凡事都听夫人的，唯恐夫人生气，甘愿整天哄着夫人开心。而他又有点儿花心，出去潇洒了又怕老婆知道了生气，所以躲躲闪闪。他给老婆下跪的情形也非常可爱，是一种不甘心又很无奈，委屈又不服气，心疼老婆又有些嗔怪的感觉。我觉得这样演，观众会看得更舒服。当时汪老师教我时，也是这种感觉。他说希望你能演出这样的感觉来。

金：这出戏是汪世瑜老师教你的？记得你主演的《西厢记》也是汪老师任唱念指导。

周：是的。陈季常和张生都是巾生。张生也很可爱，但他更风流倜傥，潇洒，风流中带有一点点的"狂"，自信，有自己的主见。在演陈季常时，可以放开一点儿，随意一点儿，可以很松弛，一招一式未必一定非常规范，这也是人物的需要。比如他会自己跟自己闹着玩，会自言自语：嗨，我不恨我娘子我恨谁？这样的自言自语很有意思。而张生，包括《玉簪记》里的潘必正、《牡丹亭》里的柳梦梅，必须是比较有程式的表演，有一定相对规范的东西。

金：也就是说，陈季常比张生、潘必正更生活化一些？

周：对。

金：我感觉越生活化越难演。因为生活化的东西要搬上舞台，要进行艺术化，还要突出它的艺术魅力。这对演员的要求很高。尤其是戏曲演员，不仅要塑造人物，还要学习唱念做打，学习一大套表演程式，需要付出的太多了。那么，在从生活化到艺术化的过程中，你有哪些感受？

周：很多感受都是一点一滴积累的。开始只是跟老师学，也没有太多的体会。学过后，我常有"断"在那里的感觉。能让它更加生活化，又能体现这个人物的舞台个性，我觉得最好，但做起来很难。我自己也会反复看录像，看自己哪里做得不够好，不够生活化。演《跪池》就是这样。是喜剧，不能演成闹剧。幽默，不能演成滑稽。

金：《哭像》《见娘》《跪池》是三折不同类型的戏，能演成功，足见艺术功力。

周：这都是老师教得好。我非常感谢蔡正仁、汪世瑜、岳美缇、凌继勤、徐玮等许多老师，尤其是蔡老师，对我的帮助最大。

感慨：昆曲传承，路漫漫……

金：你是什么时候拜蔡老师为师的呢？

周：上学的时候，蔡老师就来过我们学校看演出，2000年开始经常接受他的指导，2003年正式拜师。2000年剧团为迎接首届中国昆剧艺术节，锻炼青年演员，选排了《长生殿》折子戏，而且不同的折子由不同的演员扮演唐明皇和杨贵妃，所以一下子就有5个唐明皇和5个杨贵妃，阵容强大（生角：俞玖林、陆雪刚、周雪峰、袁国良、屈斌斌；旦角：沈丰英、顾卫英、于红梅、陈晓蓉、翁育贤），我是其中一个唐明皇。

金：团里创造机会让你们集体亮相，突出"小兰花"演员。

周：是的，可谓青春版《长生殿》。那次演出，我获得了表演奖。当时蔡老师也看了我们演出，很开心，觉得苏州有这么多唐明皇、杨贵妃啊！他也提出了一些问题。我们毕竟没学过《长生殿》，没学过大官生戏，表演中有很多问题。他说愿意指点出演的演员。还说自己比较忙，可能没空连贯性地来苏州上课，如果你们想学，可以到上海找我，说："只要你们来，我就会无偿地教你们。"我在网上看过蔡老师的资料，他被誉为"活着的唐明皇"。这么优秀的艺术家，却能说出这样的话！我当时也是非常激动，心想，如果我去找他，他会教我吗？基础不好，会教我吗？但我默默记住了蔡老师的话。也就是凭着这句话，我去上海找蔡老师学戏了。老师真的没有食言，他利用周六周日休息时间给我上课。我一般是周六早晨坐6点多的火车去上海，晚上赶7点多的火车回来，第二天再赶过去。这么赶来赶去是为了省在上海

的住宿钱。一周一次汇报课，看看有没有进步。我就这样跟着蔡老师一折戏一折戏地学，一直到2003年。2003年我们要排青春版《牡丹亭》了，就中断了去上海，但也是那一年，我正式拜蔡老师为师。

金：实际上，你从2000年起就已经是蔡老师的正式徒弟了。

周：也可以这样说。其实，在5个唐明皇中，我不是条件最好的，蔡老师看中的也不是我。当我找到他表示想好好学戏时，老师只是说好吧，你学也可以，我就慢慢地学起来了。经过一个阶段的学习观察，老师觉得我还不错，就更加有计划地教戏了。

金：无论何事，有了自觉，才会有行动，有了行动，才会有收获。你这种自觉的学习状态是从什么时候开始的？

周：应该就是在与蔡老师接触以后。我觉得因为昆曲而结缘是一个契机，然后就是系统学习。蔡老师说，跟我学可以，但要从头开始学。记得跟他学的第一出戏是《断桥》，我从怎么发声学起。我当时嗓子很细，又打不开，他教我怎么练嗓。练嗓子真的很痛苦，喊得很难听，同学说像鬼叫一样的，真的。蔡老师说，每天不要多，你喊两小时，早晨一小时，晚上一小时。我就每天练，很早就起床。常常是我在那里喊，我们同学在那里笑。练嗓子见效很慢，但我坚持着认认真真去练。蔡老师说，要唱好戏必须嗓子好，你嗓子都打不开，怎么可能唱好呢？第一步就是练嗓。

金：那么你练嗓练了多长时间呢？

周：练到现在。

金：现在？

周：是的，天天练。但还是不够，还是达不到老师的要求。就是说老师现在的角度更高了。当初只要求发出音来，现在要发得漂亮、轻松，还要有人物、有感觉，可能要求更高了。

金：当初，你怀着忐忑不安和将信将疑的心理去上海学戏，到后来有了对昆曲的自觉学习和自觉认识，并且有了很大收获，这真是一个飞跃。

周：我扮相一般，嗓音也不是最好，我们小生组有条件更好的，但事情恰恰这样，他们没去找老师，我去了。

金：机遇总是留给有准备的人。

周：2000年的时候，剧团还没几台电脑，录像也比较少。接触蔡老师后，我发觉老师的声音真的像金属一样好听，感觉特别舒服，老师的表演又那么轻松自然，我一下子觉得昆曲太美了，深深地被打动。虽然以前也一直学戏，但从来没有这种感觉。跟蔡老师学戏后，我真正爱上了昆曲。那么我就要拼命地练，练成蔡老师那样，练嗓难听不要紧，我不怕，不放弃。我可以说一直在拼命。如果放弃了也就没有今天。这么多年，其实也没演什么大戏，就是在不断地学习、比赛，只要有比赛我就去参加，不管得什么奖，都是一种经历。我觉得自己进入了一种竞技状态。没有比赛，没有演出，整天跑龙套的话，肯定不行，肯定不出戏。青春版《牡丹亭》中，我只是跑龙套，但我能演全部柳梦梅的戏，当时跟着汪世瑜老师学了全本《牡丹亭》。我觉得既然从事这个行业，就要认真努力地把它做好。说到底，就是不放弃。

金：听你讲这些，我很感动。我觉得蔡老师不仅是你的专业启蒙老师，也是你精神上的启蒙老师。这种启蒙是一种思想品质的培养，一种精神境界的提升。

周：我跟着他学戏，学做人。蔡老师为人厚道，是我们的楷模。他对每个学生都很好，都鼓励，无论是否拜过师。他为的是昆曲事业，而不是特定的某个人。他希望自己身上的东西全部传授给学生，然后再由学生传承下去。这是一种大爱。所以我很幸运。我也要向他学习，向老一辈优秀艺术家学习，做昆曲传承的接班人。

金：听说你在昆山指导小学生学昆曲？

周：哦，家乡的孩子们找到我，我义不容辞。我帮他们组建了兴趣班，周末空闲的时候就去讲讲，参与活动，也帮忙请一些退休老师去教戏。从2006年开始，也有几年了。孩子们的成绩还可以，中国剧协每年举办"小梅花奖"，我教过的孩子很多都得到了这个奖。

金：时间很快，2014年又过去了。你总结一下2014年的收获吧！

周：2014年主要是排《白蛇传》。因为是新编的版本，所以排起来也很费力气。这是一出半文半武的戏。以往我演文戏多，许仙虽然没有武戏，但也有一些需要与白娘子配合的身段，像跪步，那么我就拼命地练功，不练根本走不了。另外，排新戏实际上是对我们的严峻考验。比如，学了那么多的传统戏，已经掌握了传统戏的表演规律，而到了学新戏时，感觉连走路都困难、都不会走了。你甚至不知道怎么出场，不知道老师是怎么教的了。排新戏很难。新戏要创造新人物，这对我们是一大考验，常常摸不着头脑。

金：你的意思是说，新编的戏更难演，对吗？

周：是的。传统戏有成型的表演模式，唱腔、念白、四功五法，老一辈艺术家们都掌握。我们平时大部分时间是在传承这些传统剧目。但是新戏不一样，新戏要求演员创造角色，也就是将你学习过的传统手法在新戏中呈现出来。要用你自己的语言、自己的身段、自己的东

西来体现。不仅仅是传承,更重要的是创造。昆曲是一种高深的艺术门类,要"创造"得成功、承受住行家的检验,真是太难了。虽然有编剧、有导演,但一些动作、唱腔必须自己摸索。这也暴露出我们传统戏基础不足的缺陷,感觉传统学得还太少,还需进一步加固、提升、完善。

金:说到这里,想问:你觉得演传统戏更好,还是新编戏?

周:我个人比较喜欢演传统戏,觉得特别有东西可挖。现在对传统戏的整理还不全面,还有很多工作可以做。新编戏自然有创意,能够在传统的基础上有所创新,不失为开拓传承的好路子。像上昆的《景阳钟变》就是一出新编佳作,它就是在折子戏《撞钟分宫》基础上改编的,改得很好,演得也很成功,受到观众的普遍欢迎,也被专家认可。当条件具备时,将传统的东西融入一点儿现代内涵是必要的,我们也有能力做到这些。只是做这些很费心力,必须有很大的付出才会成功。

金:重要的是要经得起推敲。

周:这一两年里,我还陆续排练或整理出了《狮吼记》《玉簪记》《贩马记》,基本上没什么空闲。

金:听了你的讲述,真切感受到你对昆曲艺术的热爱和对传承昆曲事业的执着热情。踏实、坚韧,是你的个性;努力、不放弃,是你逐渐走向成熟与成功的缘由。梅花香自苦寒来,无限风光在险峰。雪峰,祝你取得更好的成绩!谢谢你!

永嘉昆剧团 2014 年度推荐艺术家
黄光利

黄光利,1964年出生,浙江温州平阳县鳌江人,永嘉昆剧团正吹,国家一级演奏员,中国戏剧家协会会员。

1978年,黄光利进"平阳昆曲学馆"学习永昆。1980年,黄光利考入了永嘉京昆剧团。剧团虽几经易名,他却一直守护,从未离开。

1990年,永嘉昆曲传习所成立,为了抢救永昆,组织上把黄光利从永嘉县越剧团调回永嘉昆曲传习所,并任副所长职务。2000年,文化部在湖南郴州召开的昆曲工作会议上决定在苏州举办第一届中国昆剧艺术节。当时,永嘉昆曲传习所既无演员也无经费,黄光利倡议大家筹资暂时垫上,并请著名导演谢平安和永昆老艺人以及其他兄弟剧团演员加盟。同时,在瓯北演出的民间剧团里找到了林天文,请林天文设计唱腔,自己担任配器。通过努力,永昆的《张协状元》终于在第一届中国昆剧艺术节上获得极大的成功,并在戏剧界引起了很大的轰动。

黄光利还分别参与《中国戏曲音乐集成·浙江卷·温州永昆分卷》与《中国昆剧精选剧目曲谱大成》(第七册永嘉昆曲传习所卷)的编撰工作,为集成的编纂提供了部分的永昆曲牌音乐,并与编委会其他成员共同努力,为该书的编撰付出了艰辛的劳动。

黄光利师承素有"昆坛笛王"称誉的顾兆琪先生,在老师的指导下,其笛风严谨,口风好,演奏风格个性鲜明。由于长期的艺术积淀,近些年来黄光利涉足作曲。作品有《张协状元》(合作)、《琵琶记》(配器)、《一捧雪》(唱腔、音乐)、器乐曲《白蛇随想》等,并获奖。

黄光利曾多次随团赴北京、香港和台湾地区演出,并多次受台湾地区有关方面邀请赴台讲学。

昆剧教育

中国戏曲学院 2014 年度昆剧教育

王振义　洪　盛

中国戏曲学院表演系是以昆曲和地方戏教学为主体的教学系,主要培养昆曲表演、地方戏表演、戏曲形体及舞蹈专业的高素质应用型人才。昆曲表演专业是中国戏曲学院表演系的重要专业之一。昆曲表演是戏曲表演教学的主要内容之一,中国戏曲学院在昆曲教学基础上,以地方戏办学为主体,依照"教学、科研、创作、实践四位一体"的国戏人才培养模式,明确了"立足首都、面向全国、依托地方、服务地方"的办学理念,初步形成了开门办学、动态办学,校内教学与校外实践基地教学相结合的办学形式。今后中国戏曲学院表演系昆曲教研室也将不遗余力地继续为弘扬我国优秀传统文化做出不懈努力,更加充分地发挥昆剧的"母剧"作用。

教研室成员简介

王振义

男,中国戏曲学院表演系昆曲教研室主任,国家一级演员,第 16 届中国戏剧梅花奖获得者,中国戏剧家协会会员,宣武区青联委员,中国戏曲学院第四届青研班研究生。先后从师于满乐民、马玉森、朱世藕、蔡正仁、岳美缇、汪世瑜、石小梅、周志刚等昆曲名宿以及京剧小生名家叶少兰先生,多年来又承蒙著名昆曲表演艺术家蔡瑶铣老师的倾心教诲。

获奖情况及艺术成就:

1994 年,在全国首届昆曲青年演员交流评奖调演中荣获"最佳兰花优秀表演奖"(《连环记·梳妆掷戟》);

2000 年,在首届中国昆剧节中荣获优秀表演奖(《琵琶记》);

2008 年,在第四届中国昆剧节中再度荣获优秀表演奖(十佳榜首)及优秀剧目奖(《西厢记》《长生殿》);

2011 年,在第 21 届上海白玉兰戏剧表演艺术奖中荣获"上海白玉兰戏剧表演艺术奖主角奖"(《西厢记》);

曾先后主演过《连环记·问探》《连环记·小宴》《连环记·梳妆掷戟》《贩马记》《牡丹亭》《见娘》《百花赠剑》《晴雯》《琵琶记》《西厢记》《长生殿》《玉簪记》《百花记》《关汉卿》等几十出剧目;

曾多次出访日本、美国、加拿大、法国、西班牙、瑞典、芬兰、台湾、香港地区,并在许多大学演出和开办昆曲知识讲座。

韩冬青

女,汉族,1972 年生,北京人。中国戏曲学院表演系教授,硕士生导师。曾任北方昆曲剧院演员、中国戏曲学院表演系研究生教研室主任,是戏曲史上首位表演专业女硕士及昆剧演出史上首位硕士。2008 年和 2009 年分别在美国南卡罗来纳大学、北京大学做访问学者,2013 年赴美担任美国纽约州立宾汉顿大学戏曲孔子学院中方院长、戏曲孔子学院艺术团团长。

艺术成就:

主要研究方向为昆曲表演及剧目教学。

多次获表演、教学科研奖项和荣誉称号。

顾卫英

女,1978 年生,中国戏曲学院表演系教师,国家一级演员,艺术硕士。中国戏剧家协会会员。工闺门旦、正旦。张继青、张静娴、柳继雁、沈世华等名师之学生。扮相端庄秀丽、气质雍容华贵,表演细腻传神,唱腔优雅规范。

获奖情况及艺术成就:

常演人物有杜丽娘、杨玉环、陈妙常、白素贞等。

2003 年、2007 年两度获得中国剧协中国戏曲红梅大奖。

2014 年昆曲表演专业课程设置

课程名称:中国昆曲史

主讲老师:何玉人、刘静

本课程采用理论研究与舞台表演实践相结合的教学方式来论述昆曲的历史。同时,运用视频录像等形式,将昆曲艺术的历史做一个完整、清晰的讲述。

课程名称:工尺谱

主讲老师:王城保、张卫东

本课程旨在培养昆曲专业学生学会工尺谱的基本读谱及演唱。

课程名称:昆曲音韵

主讲老师：王城保

本课程旨在让学生了解昆曲的字韵、音韵，并熟练掌握发声、吐字。

课程名称：昆曲唱腔基础

主讲老师：王大元

本课程是以昆曲各行当的演唱为主体，培养昆剧演员提高演唱水平的必修课。

课程名称：剧目

主讲老师：张毓文、王振义、顾卫英、王瑾、邵铮、肖向平、王小瑞、哈冬雪、韩冬青、岳鹏晖等

本课程为昆曲专业主课，旨在通过昆曲剧目的教学让各行当学生学习昆曲表演。

2014昆曲表演专业大事记

2014年4月28日、29日中国戏曲学院昆曲表演专业学生在中国戏曲学院小剧场进行了昆曲剧目实践演出。剧目表如下：

表演系2011级、2012级昆曲班彩排实践演出：
第一台　总时长：150分钟
时　间：2014年4月28日（星期一）晚6:00
地　点：小剧场
剧　务：庞　越、曲红颖、罗　欢

1.《赠剑》　主教老师：张毓文、王振义
时长：30分钟
百花公主：鲍思雨　　海　生：王奕铼
江花佑：曹艾雯
司　鼓：曹广森　　司　笛：洪　盛

2.《刺虎》　主教老师：张毓文
时长：40分钟
费贞娥：王雨辰　　李　固：张艳栋(11京表)
四宫女：徐　航、黄秋雯、韩　畅、陈　朔
校　尉：李云鹤
司　鼓：曹广森　　司　笛：洪　盛

3.《赠剑》　主教老师：张毓文、王振义
时长：30分钟
百花公主：高陪雨　　海　生：王　盛
江花佑：肖诗琦
司　鼓：曹广森　　司　笛：洪　盛

4.《佳期》　主教老师：岳芃辉　　时长：20分钟
红　娘：常　悦　　小　姐：陶　然
张　生：徐鲲鹏

司　鼓：曹广森　　司　笛：陈亭屹

5.《赠剑》　主教老师：张毓文、王振义
时长：30分钟
百花公主：曹艾雯(前)　　肖诗琦(后)
海　生：王奕铼(前)　　王　盛(后)
江花佑：李子铭
司　鼓：曹广森　　司　笛：洪　盛

表演系2011级、2012昆曲班彩排实践演出
第二台　总时长：140分钟
时　间：2014年4月29日（星期二）晚6:00
地　点：小剧场
剧　务：陈麓伊、陈　朔、罗　欢

1.《梳妆掷戟》　主教老师：王振义
时长：30分钟
吕　布：李云鹤　　董　卓：林伟龙(10京表)
貂　蝉：徐　航
司　鼓：唐建宏(13京器)　　司　笛：关墨轩

2.《说亲》　主教老师：顾卫英
时　长：25分钟
田　氏：黄秋雯　　苍　头：殷继元(10京表)
司　鼓：唐建宏(13京器)　　司　笛：陈亭屹

3.《游园》　主教老师：顾卫英
时　长：19分钟
杜丽娘：杨　悦　　春　香：李子铭
司　鼓：曹广森　　司　笛：关墨轩

4.《寻梦》　主教老师：顾卫英
时　长：26分钟
杜丽娘：庞　越
司　鼓：曹广森　　司　笛：关墨轩

5.《佳期》　主教老师：王　瑾
时　长：20分钟
红　娘：张　密　　崔莺莺：徐　航
张　生：李云鹤
司　鼓：曹广森　　司　笛：洪　盛

6.《琵琶记·南甫》　主教老师：王振义
时长：20分钟
蔡伯偕：傅　帅　　赵五娘：常小飞
司　鼓：曹广森　　司　笛：关墨轩

2014年11月19日、20日戏曲学院昆曲专业学生在中国戏曲学院大剧场进行了两台昆曲剧目实践演出。剧目表如下：

第一台

总时长：145分钟

剧务：常悦、张敏、罗欢

1.《牡丹亭·闹学》

春　香：李子铭　　杜丽娘：肖诗琦

陈最良：白智鑫(12京表)

笛　子：陈亭屹　　鼓：曹广森

指导教师：王　瑾　李永晟　洪　伟

2.《玉簪记·琴挑》

陈妙常：庞　越　　潘必正：李云鹤

笛　子：关墨轩　　鼓：曹广森

指导教师：顾卫英　邵　峥　李永晟　梁　俊

3.《牡丹亭·闹学》

春　香：曹艾雯　　杜丽娘：肖诗琦

陈最良：白智鑫(12京表)

笛　子：陈亭屹　　鼓：曹广森

指导教师：王　瑾　李永晟　洪　伟

4.《牡丹亭·惊梦》

杜丽娘：杨　悦　　柳梦梅：王　盛

笛　子：关墨轩　　鼓：曹广森

指导教师：顾卫英　王振义　李永晟　梁　俊

5.《吟风阁·罢宴》

刘妈妈：曲红颖　　寇　中：孙根庆(13京表)

寇　准：刘　孟(14京表)

陈　山：张　东(13多剧)

笛　子：关墨轩　　鼓：曹广森

指导老师：王小瑞　李永昇　梁　俊

6.《牡丹亭·闹学》

春　香：肖诗琦　　杜丽娘：李子铭 陈最良：白智鑫(12京表)

笛　子：陈亭屹　　鼓：曹广森

指导教师：王　瑾　李永晟　洪　伟

第二台

总时长：115分钟

剧　务：杨　悦、胡碧伦、罗　欢

1.《百花记·百花点将》

百花公主：陶　然、常　悦

海　俊：徐鲲鹏 叭喇铁头：赵龙(14京表)

江花佑：曹艾雯　　喇花佐：肖诗琦

曹　龙：白智鑫　　曹　虎：张达源(12京表)

笛　子：洪　盛　　鼓：曹广森

指导教师：张毓雯　李永晟　梁　俊

2.《水浒记·活捉三郎》

阎惜娇：王雨辰　　张文远：于航(12京表)

笛　子：洪　盛　　鼓：曹广森

指导教师：哈冬雪　李永晟　梁　俊

3.《烂柯山·痴梦》

崔　氏：黄秋雯　　无　徒：殷纪元(14研究生)

院　公：金婧瑜(11京表)

衙　婆：曲红颖

二报录、二皂隶：王　盛、栗鹏飞(12形体)

笛　子：洪　盛　　鼓：曹广森

指导教师：张毓雯　李永晟　梁　俊

4.《蝴蝶梦·说亲》

田　氏：韩　畅　　苍头：殷纪元(14研究生)

笛　子：陈亭屹　　鼓：唐建宏(13京器)

指导教师：顾卫英　李永晟　洪　伟

5.《青冢记·昭君出塞》

王昭君：陈麓伊　　王　龙：孙根庆(13京表)

马　童：张艺昆(13京表)

笛　子：洪　盛　　鼓：曹广森

指导教师：张毓文　李永晟　梁　俊

中国戏曲学院昆曲表演专业2014年度演出日志

序号	演出时间	演出地点(剧场)	演出剧目	主要演员	观众人次	其他(编剧、导演、作曲等)
1	4月28日	中国戏曲学院小剧场	《百花赠剑》《刺虎》《百花赠剑》《佳期》	鲍思雨、王奕铼、曹艾雯、王雨辰、高培雨、王盛、肖诗琦、常悦、徐鲲鹏、陶然等	200人左右	指导老师：王振义、张毓文、岳芃辉、李永昇、洪伟、梁俊、姚红等
2	4月29日	中国戏曲学院小剧场	《梳妆掷戟》《说亲》《游园》《寻梦》《佳期》《南浦》	李云鹤、徐航、李子铭、杨悦、张密、庞越、常小飞、傅帅等	200人左右	指导老师：王振义、顾卫英、王瑾、李永晟、洪伟、梁俊、姚红等

续表

序号	演出时间	演出地点（剧场）	演出剧目	主要演员	观众人次	其他（编剧、导演、作曲等）
3	6月9日	中国戏曲学院大剧场	实验昆曲《步非烟》	王雨辰、徐鸣瑕	500人左右	创编、导演：周汝嘉、邵静雯
4	11月11日—16日	繁星戏剧村	饰演昆曲《一旦三梦》	顾卫英、肖向平、丁珂、徐鸣瑕	100人左右	导演、编剧：廖向红、谢柏梁
5	11月19日	中国戏曲学院小剧场	《闹学》《琴挑》《惊梦》《罢宴》	李子铭、肖诗琦、曹艾雯、庞越、李云鹤、曲红颖、杨悦、王盛	200人左右	指导老师：王瑾、顾卫英、邵峥、王振义、王小瑞、李永昇、洪伟、梁俊、姚红等
6	11月20日	中国戏曲学院小剧场	《百花点将》《活捉三郎》《痴梦》《说亲》《昭君出塞》	陶然、常悦、徐鲲鹏、曹艾雯、肖诗琦、王雨辰、黄秋雯、曲红颖、韩畅、陈麓伊	200人左右	指导老师：张毓文、哈冬雪、顾卫英、李永昇、洪伟、梁俊、姚红等
7	12月6日	中国戏曲学院大剧场	《活捉》《惊梦》	王雨辰、高培雨、王奕铼	500人左右	指导老师：哈冬雪、王振义、顾卫英、李永昇、梁俊、姚红等

上海戏剧学院戏曲学院2014年度昆剧教育

一、班级概况

上海市戏曲学校自1954年3月正式成立以来，先后培养了4批昆曲演员。2002年，划归上海戏剧学院，成为该院附属学校。2004、2005年，学校根据国家文化部关于培养21世纪昆曲接班人的统一部署，针对上海地区的实际情况，先后两度在全国范围内从4000余名应考者中录取了60名昆曲专业的学生，因此他们被称为"昆五班"。这是为上海昆剧团定向培养的具有大学本科学历的昆曲演员，也是全国率先采用10年一贯制（中专6年、大学4年）的培养模式探索中等教育与高等教育相贯通的昆曲班。

作为"人类口头与非物质文化遗产代表作"的昆曲艺术，其存在形式是"戏以人传"，其传承方式是"口传心授"。因此，学校采取与院团结合的新型模式，配备了强有力的师资队伍——王芝泉、岳美缇、梁谷音、张洵澎、方洋、蔡正仁、张铭荣、刘异龙、计镇华等上海昆剧团老一辈表演艺术家，以及顾兆琳、王英姿、甘明智、陆永昌等昆曲名师，几乎囊括了目前上海昆曲界的顶尖力量，可谓得天独厚。另外，学校还聘请了北京、南京、苏州诸地以及旅美的著名昆曲表演艺术家，如乔燕和、黄小午、王维艰、华文漪、王泰祺、陈治平等老师来校授课，让学生从小就摒弃门户之见，兼收并蓄，对不同的艺术风格均有所涉猎，做到"精而博"，力求全面传承。

在上海市委、市政府、市委宣传部、市教委、文教结合办公室等各级领导的热情关心和大力支持以及所有执教老师的精心哺育下，"昆五班"学生结束中专阶段学习后，经过高考，共有53名同学（男生28人，女生25人）分别于2010年、2011年进入戏曲学院学习。通过进一步深造，目前学员们业已掌握100余出传统经典剧目，取得了令人可喜的成绩：生、旦、净、丑各个行当齐全，并且均有尖子学生；参加历届全国"小梅花"比赛，共有17位学生获奖，占全班总人数的三分之一，并有1位学生获得"文华"大奖。所演《拜月亭》一剧，荣获第五届中国昆剧节"优秀剧目奖"，并有2位学生获"优秀表演奖"。成为学校中获奖最多的一个班集体，获奖率在全国艺术类学校中名列前茅。同时，又编演了新创剧目《宝黛红楼》，展示出潜在的整体艺术实力。

通过大量的舞台实践，同学们已胜任各类演出。曾先后出访美国以及我国台湾、香港、澳门诸地区，佳誉如潮。并且在广大的昆曲观众中具有一定的影响力和知名度，他们被亲切地冠以"熊猫宝宝"之名。其中，2010级昆曲表演专业30名学生，通过4年大学的学习，在2014年6月全部顺利毕业。经过有关方面专家组成的委员会的严格考核，一共有18人进入上海昆剧团，另外3人分别为江苏省昆剧院、大连京剧团录用，其余9名学生进入电视台等文艺部门工作，就业率达到100%。而先期于2002年进校学习的昆曲音乐班，业已经过长达10年的严格训练，掌握了昆曲乐队文武场演奏的技巧，进入上海昆剧团工作以后，投入了传统和新创剧目的排

练演出,广受好评。与此同时,学校历时6载完成了大型系统教材《昆曲精编剧目典藏》20卷的编撰、出版工作,从根本上解决了昆曲曲辞艰深难懂的瓶颈制约,确保了课堂教育的高质量运行。

二、日常教学、演出及 2010 级学生本科毕业

面对就业市场对中等层次戏曲表演人才更高的学历期许,学校和学院认为打通中等教育的束缚和壁垒,是上海戏剧学院吸引生源、谋求进一步发展的关键。经过缜密细致的调查研究,通过重新制订教学大纲,科学合理地设置课程和课时,消除了戏曲教育中的一些无序现象和重复现象,促使昆曲表演专业中、高一体化教育从无到有,力争使教育规范、有序、高效运作,达到国家层面的教育目的。

十年树木,百年树人。学校和学院紧密依托上海昆剧团、全国其他各个昆曲院团的雄厚师资力量以及旅居海外的昆曲表演名家,进一步整合资源,形成合力,使同学们有幸自开蒙伊始便由国宝级名家亲自授课,一招一式、一板一眼、一腔一字,教者、学者无不倾尽心力。通过近十年的学习深造,在众多老一代昆曲表演艺术家的倾囊相授下,同学们已经掌握了100余出昆曲传统剧目。既有基础、必学、常演剧目,同时也包括了特色剧目、开拓剧目,这其中大部分是经典的折子戏,但也不乏诸如《墙头马上》《寻亲记》《拜月亭》《宝黛红楼》等多台大戏,而后三部均系专为该级学生量身定制的新编原创剧目,这在业内也是绝无仅有的。

俗话说:"百看不如一学,百学不如一练,百练不如一演。"因此,学院始终坚持日常课堂教学紧紧与舞台实践相结合这一根本原则。每每结束一出剧目的教学,学生都必须经过坐唱、小响、大响、彩排,待评判优劣、择期安排公演后,才算真正意义上的完成学习。同时,利用学院附属的上海青年京昆剧团这一有效平台,选拔优秀学生进入该团,在课堂教学之外,为他们制订个性化的培养开发计划,为其不断地"请名师"、"演名戏",提供特殊的成长和展示才能的舞台,使这些学生在日后成为能继承、能发展、能创造的高层次的昆剧艺术工作者,为京昆事业的发展培养领军人才,也为戏曲拔尖人才走向舞台提供更好的契机。此外,还强调兼学兼演,即要求昆曲专业的学生能够尽可能多地学演一些京剧剧目,藉以开拓自己的戏路,此举业已收到了良好的成效。就目前而言,在全国各艺术院校中,上海青年京昆剧团这样具有相对独立性质的专业实验剧团,还是独一无二的。通过项目引领,积极为青年昆曲演员提供演出实践的平台,更是上海艺术人才培养的一种创新模式。

2014年寒假前后,学院安排顾兆琳、黄小午、王维艰、甘明智等名师作为学生撰写毕业论文的指导老师。他们及时联系学生,为其一一做了开题报告,并结合实际,从各个方面予以认真、全面的指导。其后,又不厌其烦地为之校阅文稿,悉心修改,力求完善。同学们也从各自所从事的专业行当,分别就昆曲艺术的剧作文本、声腔音律、舞台表演、舞美化妆等各个方面,尽情书写自己为之付出10年心血所获得的相关体会、心声和感悟。经过答辩,评出了数篇优秀论文。这些论文质量之高,出乎专家们的意料,他们欣喜地说:"这是一批不仅会在舞台上表演的昆曲事业接班人,更是一批善于发现问题、思考问题的新世纪演艺人才!"

同年六月,2010 级昆曲表演专业 30 名学生全部顺利毕业。经过半年多的磨合和实践,同学们投入日常折子戏以及《景阳钟》《川上吟》等新创剧目的排练演出,已经完全胜任剧团的各项工作,获得了剧团上下的交口称赞。

2010 级昆曲表演专业学生的顺利毕业,彻底改变了以往昆曲演员多为中专学历的历史,标志着我国首次有计划、成建制培养的本科学历昆曲表演新一代接班人的正式诞生,不仅为全国昆曲演艺人才的培养做出了应有的贡献,同时也进一步确立了学院作为国家级昆曲表演人才培养基地的重要地位,其历史意义是不言而喻的。

三、理论研究成果

在整体推进、合理规范、科学管理、努力加强课堂教学的同时,学院始终针对教学实际,积极鼓励有关专业人员从事理论研究、撰写论文报告和专著。2014 年,该项工作取得了丰硕的成果。朱夏军的《论王季烈的曲谱编订》、张静创作的《伤逝》剧本刊发于上海戏剧学院曲学研究中心《曲学》第二卷(叶长海主编,上海古籍出版社 2014 年 10 月出版)。

朱夏军系学院戏曲理论教研室青年教师,已有多篇高质量的曲学论文发表。此次所撰《论王季烈的曲谱编订》长文,系统地从曲谱编撰的角度出发,通过回顾王季烈所从事的曲谱编订的概况,以王氏曲谱中流行较广的《集成曲谱》《与众曲谱》为例,研究其来源、特点、实绩,总结其订谱思想,肯定了他在曲学方面的重要贡献。作者指出:王氏集度曲、制曲、论曲于一身,能够运以西学思维,标志着昆曲进入了近代化研究的历程。王氏所编撰的曲谱,皆以《纳书楹曲谱》为主要来源,选折宽泛,订谱精良,在继承传统曲谱的优长之外,能够广取博收,突

破了传统曲谱仅以宫调、曲牌体式为中心进行编撰的旧例,尤其是其中涉及音乐、音韵、文献、版本的问题,为近代昆曲工尺谱的订立确立了典范,从而使得订谱这一门古老的学问趋向于现代学术研究的严谨与规范,对民国昆曲的推广起到了极大的作用。

同为戏曲理论教研室青年教师的张静,早在2003年(当时张静尚是复旦大学中文系四年级学生)就花了整整4个月的时间将鲁迅的同名小说《伤逝》精心改编为昆曲剧本。该剧一经上演,即获得如潮好评。以后又经不断修改提高,已经成为现代实验昆剧的一个成功的范例。这不仅仅是昆曲舞台上第一次演绎鲁迅的经典名著,更难能可贵的是,作为一个现代的题材,它却基本符合昆曲艺术的传统格律规范,因此赢得了年轻观众的喜爱和诸多专家的首肯。当年的《文汇报》曾刊载了该剧剧本的删节稿,并附编者按语指出:"张静的创作同时触动了两个经典,一是作为高雅艺术形式并形成了自己规范典章的传统艺术样式昆剧,一个是对五四时期个性解放、婚姻自主进行反省的现代小说。这样的'搅局'有可能带来什么样的结局呢?我们刊出这个剧本的删节稿,看重的正是由这个年轻人的勇敢尝试给昆剧这一古老艺术带来的新鲜气息。"而《曲学》予以完整刊载,旨在强调如何使传统严谨的昆曲艺术存活于目下纷繁浮躁的社会生活。

此外,学院附属戏曲学校编研室教师江沛毅整理撰写的《〈墙头马上〉五十年》长文(根据顾兆琳口述)被收入中共上海市委党史研究室、中共上海市教育卫生工作委员会、上海市现代上海研究中心编著的《教育改革与发展》一书(上海教育出版社2014年4月出版)。全文共分《周总理建议改编元杂剧〈裴少俊墙头马上〉》《裴少俊、李倩君的形象塑造及其表演》《突破成规,合理选用曲牌》《我与〈墙头马上〉的一些小花絮》四个部分,比较全面完整地回顾了《墙头马上》编创、演出的历史以及一些鲜为人知的细节故事,具有一定的可读性。该书系《口述上海》丛书之一,而该文则是其中唯一一篇涉及戏曲演艺方面的文章。江沛毅与著名国画大师戴敦邦合作完成《中国戏曲集》(列为《戴敦邦画谱》第七集,上海辞书出版社出版2014年8月出版),江沛毅为画谱所收京剧、昆曲传统100余出剧目撰写图注文字共计10000余字。由于画谱以线装书形式印行,所有释文只能作为眉批出现,因此要求文字简明扼要,作者采用文言,首先简述剧情,再于表演、声腔等略作交代,要而不烦,文采兼胜。同时,江沛毅应邀赴上海理工大学开设题为《花前吹笛到天明——中国昆曲艺术撷谈》的讲座,介绍昆曲的历史发展、表演特色、声腔艺术等,又作示范清唱。另外,他还参加了上海市中职校文艺会演,清唱昆曲《邯郸记·三醉》之【红绣鞋】以及《长生殿·小宴》之【粉蝶儿】二支散曲,荣获三等奖。

综合以上几个方面所述,戏曲学院2014年度的昆曲教学是严格按照既定方针来实施的,体现出规划性与在继承中创新的教学机制,既宏观、又具体。特别在教学演出计划的落实上做到了克服困难,狠抓落实,有序推进,注重实效,使得昆曲人才的培养能顺利完成年度教学任务,取得了可喜的成绩。特别是2010级昆曲表演专业学生的顺利毕业,为我们进一步探索戏曲人才的本科教育取得了有益的经验。我们仍将继续努力,在总结经验的前提下,不断探索昆剧人才培养的新模式。

(该文由上海戏剧学院戏曲学院供稿　江沛毅　执笔)

上海戏剧学院戏曲学院2014年度昆曲专业演出日志

序号	演出时间	地点、剧场	剧目	主要演员	观众上座率	其他(编剧、导演、作曲等)
1	3月22日晚19:15	上海逸夫舞台	《宝剑记·夜奔》《艳云亭·痴诉点香》《八义记·闹朝》《牡丹亭·游园》《雷峰塔·盗库银》	张艺严、雷斯琪、张前仓、周喆、王金雨、姚徐依、周亦敏、王倩澜	九成	指导老师:王立军、梁谷音、王士杰、黄小午、陈治平、张洵澎、倪泓、王芝泉
2	3月23日晚19:15		《长生殿·酒楼》《烂柯山·痴梦》《雷峰塔·断桥》《长生殿·迎像哭像》	袁彬、张前仓、蒋珂、张莉、倪徐浩、卫立	九成	指导老师:黄小午、王士杰、张继青、华文漪、蔡正仁、蔡正仁

续表

序号	演出时间	地点、剧场	剧目	主要演员	观众上座率	其他（编剧、导演、作曲等）
3	4月30日—5月2日 晚19:15	上海逸夫舞台	《宝黛红楼》	倪徐浩、姚徐依、张莉、蒋珂、陈思清、周喆	九成	编剧：西岭雪 作曲：顾兆琳 配器：李樑 导演：郭宇
4	5月7日 晚19:15	上海音乐学院绿汀剧场	《孽海记·下山》《牡丹亭·游园》《九莲灯·火判》《牡丹亭·惊梦》	徐敏、周亦敏、张莉、陶思妤、王金雨、谭许亚、蒋诗佳、谭许亚	满座	指导老师：刘异龙、倪泓、王英姿、倪泓、王泰祺、陈治平、王英芝、岳美缇
5	5月8日 下午13:30	上海三山会馆古戏台	《打店》《义侠记·游街》《扈家庄》	王胤、林月媛、张艺严、房鹏、王倩澜	满座	指导老师：薛永康、王士杰、王芝泉
6	5月31日 晚19:15	上海逸夫舞台	《墙头马上》	倪徐浩、张前仓、周喆、张莉、周亦敏	满座	指导老师：岳美缇、华文漪、刘异龙、顾兆琳
7	6月14日 下午13:30	上海市长宁文化艺术中心	《打店》《蝴蝶梦·说亲》《连环记·小宴》《八仙过海》	王胤、林月媛、张艺严、姚徐依、朱霖彦、卫立、周喆、蒋诗佳、王倩澜、张艺严、张前仓、朱霖彦、阚鑫、周喆、谭许亚、田阳、姚心怡	九成	指导老师：薛永康、张洵澎、王士杰、蔡正仁、陆永昌、王芝泉、张铭荣、江志雄
8	6月15日 下午13:30	上海市长宁文化艺术中心	《寿荣华·夜巡》《借靴》《钗钏记·相约讨钗》《青石山·请神降妖》	张艺严、朱霖彦、谭许亚、张前仓、徐敏、房鹏、周亦敏、陈思清、钱瑜婷、吴跃跃、张前仓	九成	指导老师：季云峰、王士杰、倪泓、王维艰、王芝泉、王士杰
9	11月21日 晚19:15	上海逸夫舞台	《义侠记·戏叔别兄》《凤凰山·百花赠剑》《牡丹亭·寻梦》《八仙过海》	雷斯琪、袁彬、房鹏、姚徐依、卫立、蒋珂、毕玉婷、王倩澜、张艺严、张前仓、朱霖彦、阚鑫、周喆、谭许亚、田阳、姚心怡	九成	指导老师：梁谷音、黄小午、王士杰、张洵澎、蔡正仁、周雪雯、王芝泉、张铭荣、江志雄
10	11月22日 下午13:30	上海逸夫舞台	《扈家庄》《竹林记》《挑滑车》	张月明、房鹏、杜思奇、宋八千、谷天全	九成	指导老师：王芝泉、李佩鸿、王立军

苏州市艺术学校 2014 年度昆剧教育

一、杨晓勇昆曲工作室成立

2013年，苏州市教育局开展了全市中等职业学校首批命名建设市级名师工作室的评选工作，在经过申报、评审、视导诸程序之后，苏州市艺术学校"杨晓勇昆曲名师工作室"被苏州市教育局确定为首批立项的苏州市职业学校30个名师工作室之一。

苏州市艺术学校以"杨晓勇"命名的"昆曲名师工作室"成立于2011年，工作室以创建"名师、名生、名校"为目标，立足新课改，切实转变教育观念，通过"教促研、研促教"的思路，加强师德师风建设，提高教师业务素养。至今，工作室在杨晓勇的主持下，共有6名年轻教师，10名校外特聘专家，2名校外特聘专家督导。在老师们的共同努力下，工作室的工作程式已臻完善，成果颇丰。

其中，在对青年教师的培养方面成效尤为突出。在2012年江苏职业院校教师技能大赛中，王悦丽、赵晴怡、张心田三位骨干教师分别荣获了金奖、银奖、优秀奖奖项，取得了骄人的成绩。在昆曲艺术新苗的学生培养方面，工作室更是硕果累累：获得了全国首届艺术职业教育优秀成果奖；第四届江苏戏剧"红梅奖"、"红梅新苗奖"；第五届江苏戏剧"红梅奖"（一银三铜四优秀）；2012年，苏州市艺术学校昆曲《水斗》获得苏州市职业学校"五四"会演一等奖；2012年参加第五届中国昆曲艺术节，获得"优秀展演奖"；另外，我校首创的昆曲课程《唱

念》获得了苏州市"精品课程"认定。这些优异成绩极大地调动了广大教师的工作积极性,他们自觉树立起"学校名教师品牌"意识,不仅推动了苏州市昆曲文化传承事业的发展,也更加坚实地凸显出了苏州市艺术学校设立"昆曲名师工作室"的重要意义。

获此殊荣,苏州市艺术学校师生们倍感鼓舞,也必将会以更加饱满的热情投入昆曲艺术教育与传承,不忘初衷,从严治教,培养出更多适应新世纪、新时代发展的德艺双馨的昆曲艺术人才,为光辉灿烂的中华民族优秀传统文化的传承发展添光加彩。

二、参加2014年中央电视台中秋晚会

2014年中央电视台中秋晚会"苏州月·中华情"在苏州成功举办,苏州市艺术学校昆曲专业和中国舞表演专业的学生非常荣幸地被邀请参加央视面向全球华人直播的中秋晚会。本次中秋晚会的演出中,苏州市艺术学校学生共参与表演了6个节目的舞蹈,包括《问明月》《在水一方》《望故乡》《小苹果》《月亮代表我的心》《美丽中国梦》等。这些舞蹈专业可爱的孩子们在彩排中表现出来的综合素质就已经得到了央视导演和市、局相关领导的高度认可,晚会的演出更是以曼妙的舞姿和出色的表演赢得了观众的一致好评。

这是苏州市艺术学校昆曲专业和中国舞表演专业自获得苏州市职业学校精品课程、"五四"文艺汇演一等奖等系列荣誉之后的隆重出演,也是苏州市艺术学校舞蹈专业学生自2014年5月舞蹈教学成果展演以来的再次成功亮相,显示了苏州市艺术学校昆曲和舞蹈专业较高的教学水平。

三、参加"迎国庆忆抗战胜利·践行社会主义核心价值观"座谈会

9月19日下午,苏州市艺术学校实验演出团的老师带领昆曲和舞蹈专业的学生应邀参加了"迎国庆忆抗战胜利·践行社会主义核心价值观"座谈会。

座谈会由苏州军分区、苏州民政局干休所联合举办。苏州市艺术学校昆曲专业学生表演的折子戏《牡丹亭·惊梦》、舞蹈专业学生的舞蹈《青春》以及同学们合唱的革命歌曲,都受到了参加座谈会老同志的一致好评。

四、校市职业教育研究立项课题《提升学生的文化素养,促进昆曲专业人才培养的研究》顺利结题

2014年11月7日,苏州市艺术学校迎来了苏州市职业教育研究会的专家,专家们将对苏州市艺术学校的苏州市职业教育研究立项课题《提升学生的文化素养,促进昆曲专业人才培养的研究》进行结题评审。

苏州市艺术学校校长周沛然和副校长杨晓勇、王善春、王臻参加了会议。课题主持人向专家们汇报了课题的研究过程和研究成果,获得了专家组的认可与肯定。

经过专家组领导的认真评审,该课题顺利结题。该项课题研究历时一年半,促进了苏州市艺术学校昆曲表演专业的教学改革,有力推动了学校建设现代艺术职业教育教学模式的步伐。

五、北京成长营地的小学生们走进苏州艺校的昆曲艺术

11月8日,来自北京成长营地的小学生们来到了苏州市艺术学校,走进昆曲、聆听昆曲、感悟昆曲艺术。这是成长营地的小学生们江南水乡游学活动的重点内容之一,苏州市艺术学校专门安排昆曲教研室张心田老师进行了昆曲常识的专题讲座,讲解了昆曲的发展历史与表演特色。昆曲表演专业的学生还为小朋友们表演了昆曲折子戏《孽海记·下山》《牡丹亭·游园》。

学生的表演引起了成长营地小学生的极大兴趣,他们纷纷要求学习昆曲表演,昆曲教师随即现场教授小学生们学习昆曲程式动作,更加深了他们对昆曲的了解和热爱。

这也是我校昆曲艺术走进校园、走进学生的系列活动之一,极大地促进了昆曲艺术的传承与弘扬。

六、苏州市艺术学校举行实训基地挂牌仪式

2014年12月18日和26日,苏州市艺术学校师生先后来到吴江文化艺术中心和太仓良辅中学进行交流演出。苏州市艺术学校首先与吴江文化艺术中心举行了"苏州市艺术学校吴江实训基地"挂牌仪式。苏州艺校吴江实训基地的建立,为苏州市艺术学校学生搭建了专业实训平台,对学生艺术专业技能的提升、学校艺术教育资源的外延以及吴江地区文化事业的发展都起到了积极的促进作用。

随后,苏州市艺术学校昆曲艺术又走进太仓良辅中学,举行了实训基地挂牌演出,太仓良辅中学由此正式成为了艺校昆曲专业学生的实训基地,这为更好地传承弘扬昆曲艺术、拓展昆曲专业教育资源打下了坚实的基础。

七、苏州市艺术学校在吴江举行艺术培训基地挂牌仪式

经过三个月的协商和筹备,2015年1月9日,苏州市艺术学校与吴江区青少年活动中心终于举行了简单而隆重的"苏州市艺术学校培训基地"签约挂牌仪式。

双方就今后在世界级、国家级各类非遗项目以及戏曲、舞蹈等专业的更深层次合作共赢达成了意向,相约共同书写苏州市艺术职业教育和艺术培训大发展的蓝图。

八、苏州市艺术学校昆曲专业师生应邀参加汕头文化大讲堂

1月25日下午,苏州市艺术学校昆曲专业师生受广东省汕头市文广新局之邀参加汕头文化大讲堂首场讲座《当潮剧遇到昆曲》。

苏州市艺术学校周沛然校长和著名潮剧演员方展荣携手开启了讲座仪式,讲座由苏州市艺术学校副校长杨晓勇和潮剧资深研究员郑志伟主讲。

两位主讲人分别从昆曲的起源、发展、艺术特性、行当特点、优秀代表作、代表人物等方面为汕头市民和戏曲艺术爱好者讲授了具有"中国百戏之祖"之美誉的昆曲艺术及其与潮剧的渊源,让汕头市民享受了一场高雅的艺术大餐。

讲座期间,苏州市艺术学校昆曲专业师生和潮剧演员均陆续登台表演,来自昆曲和潮剧的精彩演绎,更是让观众深切领略到昆曲和潮剧两种戏曲艺术的魅力。

九、苏州市艺术学校研究课题《提升学生的文化素养,促进昆曲专业人才培养的研究——以语文课研究为例》顺利结题

近日,苏州市艺术学校收到了苏州市职教学会的课题结题证书,研究课题《提升学生的文化素养,促进昆曲专业人才培养的研究——以语文课研究为例》顺利结题。

该课题针对中等艺术学校昆曲表演专业语文课的现状及特点,从语文教学的功能、内容载体、教学方法及评价等方面探索研究,力求摸索一套与昆曲表演专业向融合的、比较科学可行的语文课教学模式,发挥语文教学对昆曲表演专业学生职业能力的润泽作用,提高其综合素养,使其具备可持续发展的潜力,最终达到培养"艺文并举、德艺双馨"的昆曲人才的目的。

专家评论组认为,该课题植根于深厚的地域文化,服务于地方文化产业的发展,具有较高的研究价值;课题以语文教学与专业教学的结合为研究切入点,选题好;论文与课题研究的相关度高,校本教材适用度高,课题研究成果较为丰厚;课题组研究以实践为主,形成了前期的调研报告,编写了校本教材,扎实推进了昆曲专业语文教学改革。研究思路清晰,研究路径明确,研究较为扎实深入;课题注重文化基础课与专业人才培养的结合,关注提升学生的人文素养的提高,具有推广价值。

该项课题的顺利结题,将能有效调动苏州市艺术学校教师从事职业教育研究的积极性,进一步促进学校整体教师队伍教科研能力和教育教学水平的提升。

苏州市艺术学校2014年度昆剧专业演出日志

序号	演出时间	演出地点、剧场	演出剧目	主要演员	观众人次	其他(编剧、导演、作曲等)
1	9月	苏州园区广场	《小苹果》《月亮代表我的心》《美丽中国梦》等	苏州艺术学校、昆曲专业2011—2013班	500	领队、编舞:赵晴怡、许树明
2	9月19日	苏州会议中心	《牡丹亭·惊梦》	2012级昆曲班沈依莲	80	领队、剧务、主持:赵晴怡、张心田
3	11月8日	艺校小剧场	《琴海记·下山》《牡丹亭·游园》	2011级昆曲班王嘉伟	40	讲座:张心田

昆曲曲社

中央美术学院滋兰昆曲社散曲清唱会侧记

张卫群

2014年10月25日下午,中央美术学院滋兰昆曲社成立6周年暨甲午迎新散曲清唱会在北京成功举办,来自北京昆曲研习社、北京大学国艺苑昆曲研习班、中国传媒大学、中央音乐学院、首都师范大学、中国艺术研究院、新华社、北京人民广播电台等单位的昆曲曲友以及滋兰的新老社员和中央美术学院的部分师生近百人欣赏了本次曲会。

昆曲是一门综合性的艺术形式。明代嘉隆(1522—1572年)年间,魏良辅及其身边的研创群体总结出"昆腔水磨调"的歌唱方法规律并用以歌唱南北曲后,又经梁伯龙之倡导,以"昆腔水磨调"谱唱散曲并著散曲集《江东白苎》,此时的"昆曲"仅具应堂围坐桌台边清唱的形式,也即"桌台清曲"。之后,"昆腔水磨调"才用以歌唱传奇、杂剧并经排演流传于戏曲舞台,这便是昆曲的另一种表现形式,即"舞台剧唱"。明清以来文人士大夫的"桌台清曲"不仅包含了文人创作并以昆腔谱唱的诗词、散曲,也将舞台昆剧中适合清唱的一些经典剧目在桌台演唱,或全出带白,或删去道白、插白、夹白及科介,仅清唱戏出中的曲牌,从而丰富了桌台清唱的内容①。

自魏、梁开创昆曲这门综合性的艺术形式至今已约460年,昆曲的"桌台清曲"与"舞台剧唱"两种形态一直保持着渊源有自、自成体系、各自传承、独立发展的道路,但又相辅相成,共同构成了昆曲艺术的整体。

桌台清唱的散曲不仅包含曲牌体的南北曲,也包括文人创作的诗、词等韵文,都可使用昆腔水磨调进行谱唱。与富含故事情节、备具角色分工的舞台剧唱所不同的是,散曲在内容上以写景状物、言情抒怀为主,遣词造句上注重字句锤炼,强调遵循音律规范。明清以来的文人编辑了多部专用于散曲清唱的散曲集,如《吴歈萃雅》《吴骚合编》《词林逸响》等。清代乾隆十一年(1746年)成书的《九宫大成南北词宫谱》可视为清代昆曲谱之集大成者,其中收集的唐宋诗词和元明散曲作品近2000曲,占总曲数的近三分之一②;道光二十七年(1847年)成书的《碎金词谱》及《续谱》收录了可用昆腔水磨调谱唱的词共802阙。清季民国直至现当代,文人的散曲创作及谱唱亦从未间断,比如清季民国大曲家爱新觉罗·溥侗在其《红豆馆拍正词曲遗存》中不仅抄录了大量历代(包括唐、五代、宋、明、清)诗词散曲作品,还有自度曲如【水调歌头】"我已断肠久";北京昆曲研习社的创始人俞平伯及其夫人许宝驯女士也都曾自作自谱,如俞平伯先生的【江儿水】"绿柳全舒翠"、许宝驯女士的【望江南】"黄山好"等;南方曲家如浙江海宁的周瑞深先生、上海的陈宏亮先生等皆能填词度曲。

桌台清曲源自古代文人,历代传承皆为昆曲曲友,而非专职的昆剧从业者,因此,自有曲友结社以来,散曲清唱一直是曲社的重要演唱与传承内容,即便在昆曲曲学式微的清季民国,昆曲社对散曲清唱的组织亦不绝如缕。比如1935年俞平伯先生在清华组织谷音社清唱会时,曾经演唱元代马致远著名的《秋兴》【夜行船】"百岁光阴一梦蝶"散套,消息经《大公报》报道之后,天津的曲友为一聆清音,专程坐火车赶到北京。

然而,自2001年申遗成功后,昆曲表面上呈现出蒸蒸日上之势,但各方所关注的都以舞台剧唱为主,桌台清曲的生存境遇极为困窘、惨淡,很多曲友甚至从未听说过桌台清曲与散曲清唱。北京昆曲研习社多年来一直将散曲传承列为重要内容,历年来刊印的各期曲讯必将各曲友自度的散曲放在首页刊登;2010年,为纪念俞平伯先生110周年诞辰,还曾专门组织散曲研习活动,由曲家朱复先生为青年曲友拍习俞平伯先生等老一辈曲家所制散曲若干支;杨悫先生也曾为青年曲友教授过曲友邵怀民老先生谱作的【喜迁莺】、俞平伯先生的【临江仙】等散曲,并在纪念同期上演唱。南京曲家王正来先生整理过很多散曲并有录音留下,笔者听到的第一支昆曲就是他演唱的【天净沙】《秋思》,后来还在中小学的校本课昆曲教学中使用了他演唱的【天净沙】《秋思》和【山坡羊】《潼关怀古》,同学们都表示能够听懂和接受。中央美术学院滋兰昆曲社自创社伊始,始终自觉、鲜明地以传承昆曲的桌台清唱艺术为己任,在朱复老师的教

① 爱新觉罗·溥侗.红豆馆主拍正词曲遗存[M].北京:商务印书馆,2012:1.
② 诸家统计略有出入,此处酌用约数。可参见朱昆槐.昆曲清唱研究[M].台北:大安出版社,2004:9;王正来.新定九宫大成南北词宫谱译注(一册)[M].香港:中文大学出版社,2009:2.

授下学习并传承了十数支散曲。在此次散曲清唱会上,滋兰的社员们不仅演唱了唐、五代、两宋、元人的各类散曲作品,还将俞平伯、许宝驯等前辈曲家的自度曲搬上桌台清唱,这对于一个校内业余社团来说可谓殊为不易。

应该特别注意的是,桌台清唱有严格的演唱规范和组织格局。魏良辅对桌台清唱的要求是"字清,腔纯,板正",意即相对于舞台剧唱而言,桌台清唱对于字音、行腔、归韵等口法的要求更加严谨,讲究五音四声、阴阳清浊,不可随意加花,不用过多的装饰音,特别是文人散曲的演唱要做到文雅闲适、清静温润,与剧曲的华丽夸张、跌宕起伏完全不同。任中敏《散曲概论》尝言:"所谓清唱,盖唱而不演,不用金锣之喧闹而谓清。"意谓桌台清曲的伴奏通常只用曲笛、鼓板、小锣三样,尤其是小锣的使用要遵循冷场面的要求,锣音低沉、稳重,笛子要简朴无花,场面清静,以突出人声为主,场面乐器要完全烘托演唱主题。此外,清音桌演唱要求演唱者正襟危坐,演唱过程中不可搔首弄姿、摇头晃脑、过度夸张甚至加上身段表演的方式。

传统桌台清唱的组织格局也有严格的形式。通常于厅堂内竖摆两张八仙方桌,称为曲台,亦作曲坛,北方亦俗称清音桌;桌台四周围以紫红色桌围,有的还须标出清唱的主题或曲社的名称;伴奏人员用的场面桌横陈曲桌后,并以屏风为衬托;曲桌两侧各设四把椅子,清唱者对坐而歌,听曲者则散坐三面;曲桌桌面前部设硬木象牙插屏一座,墨笔书写清唱的曲目。这样的组织格局规范,令唱曲者与听曲者自然而然地生出一种肃穆的仪式感,仿佛桌台清唱不再单纯是昆曲曲友的娱乐,对于昆曲传统的传承使命感和自豪感油然而生。

欣赏散曲清唱对观众群也有一定的要求。魏良辅《曲律》提出"听曲尤难,听曲不可喧哗,听其吐字、板眼、过腔得宜,方可辨其工拙。不可以喉音清亮,便为击节称赏。"也就是说,听清曲不能只听歌喉,而主要是听演唱者对于咬字、板眼、过腔等口法的应用;文人唱曲注重的是意趣,要唱出书卷气,让曲词所描述的意境和作者的内心世界与演唱者以及欣赏者的心境产生共鸣。这是一种重文轻乐、诗乐为先的文化形式:浓厚的书香墨意表达才是文人散曲清唱和欣赏的最高境界。因为桌台清曲的参与者基本为文人本身,欣赏者亦为同好,故而与历史上文人诗词的传唱传统一脉相承,而非单纯的娱乐,故而对参与者的文学修养有较高要求。①

此次滋兰昆曲社的清唱活动充分体现了上述规范和格局,真实地再现了传统文人散曲的清唱形式,可以说是昆曲界规矩严谨的清曲演唱活动的典范,也让笔者对昆曲的散曲清唱有了全新的认识。在当前桌台清唱不断衰落的情势下,笔者呼吁广大曲友增加对昆曲桌台清唱和散曲清唱的关注,希望有更多的爱好者参与到桌台清唱中来,有更多的曲友能够继续整理发掘乃至创作谱写散曲作品,让昆曲的散曲清唱传统不绝于我辈!

最后,谨以此文向教授过我们散曲的各位曲家前辈致敬,向为昆曲散曲清唱传承不断努力着的曲友表示感谢,并希望与正在昆曲清唱传承道路上前进着的所有曲友和爱好者们共勉。

(转自中国昆曲博物馆馆刊
《中国昆曲艺术》第十期,2014年12月)

金陵昆曲学社

杨智丽

金陵昆曲学社成立于1991年12月。

历任名誉社长:汪海粟、徐新月、爱新觉罗·毓崎、陈平。

历任顾问:武俊达、沈莹。

江苏省昆剧院著名笛师蒋晓地、王建农、孙建安,曾先后长期在本社担任笛师。

成立20余年来学社主要活动如下:

1) 每周(近年为每两周)一次聚会,习唱昆曲。延请名师来社拍曲教戏。培养昆曲爱好者近百人,笛师4人。

2) 组织或参与本市及外地(京、沪、杭、苏、昆、扬、宁、内蒙古)各类曲会和联谊活动百余次;为江苏省诗词

① 朱昆槐.昆曲清唱研究[M].台北:大安出版社,2004.

协会、南京古都学会及众多诗社、琴社助兴;为电台、电视台录制节目;参加戏曲比赛、各种庆典、医院慰问、网络宣传等百余次,尽最大努力向社会各界宣传推介昆曲。

3)加强与各地曲社或曲友的交流。接待过外地(苏州、南通、扬州、昆山、宜兴、溧阳、京、津、沪、杭、湘、川、内蒙古、深圳以及港台地区和美国、日本)曲社或曲友来访数十次。

4)本社在无固定经费的情况下,也曾积极捐资给专业院团和业余团体,推动昆曲的舞台演出。如我社青年曲友曾个人独资赞助江苏省昆剧院举办"95春季昆剧展演周",包演6天共24个折子戏,邀请南京各界人士及部分昆山来宾免费看戏,让社会各界加深对昆曲的了解。江苏省昆剧院排演《绣襦记》时本社集体又包1场,另有3位社员个人也有捐资。网友来宁演出时,也有3人出资赞助。

5)学社曾办有《金陵曲讯》季刊一份。刊登信息、论述、散曲、诗词、剧作等,与社会各界广泛交流。2006年以后,改为参与南京曲学研究会会刊《沉醉东风》的共同编印。在社内不定期举行昆曲知识讲座、中心议题讨论等。并鼓励个人自学昆曲理论等。

6)本社成员曾参与大型理论工具书《昆曲曲牌及套数范例集》的编写;创作杂剧《楚天秋》和昆曲折子戏《水牢摸印》;改编折子戏《矫召发仓》《单鞭蹈海》,并尝试着谱了曲。近期还有青年社友编撰了一折《葬花》。

以上不成熟的"作品",纰缪难免。之所以不揣浅陋做此尝试,是忧心格律之将亡而作一点探索性的实践。拳拳之心可鉴,敬请方家教正。

金陵昆曲学社以虔敬之心对待世界文化遗产;尊重传统,去伪存真;度曲与理论学习并重,并尝试着拓展思路,对诗词、散曲、古琴等与昆曲有关的"边缘学科"也在努力研习,不断地增强昆曲文化之底蕴,并赢得了友谊与尊重。

复旦大学曲社

刘悠翔

复旦大学与昆曲结缘由来已久。20世纪三四十年代,复旦大学中文系赵景深教授就积极开展昆曲活动。之后薪火相传。如今的复旦大学昆曲社由复旦大学中文系江巨荣教授、刘明今教授以及物理系张慧英女士共同发起,承复旦大学工会的支持,于2001年3月6日成立,并由中文系江巨荣教授担任社长,中文系刘明今教授、马美信教授任副社长,物理系张慧英老师任秘书长。参加成立仪式的有上海昆剧团著名昆剧表演艺术家张静娴女士,青年演员张军、沈昳丽等。

复旦大学昆曲社曾先后聘请上海昆剧团王君惠老师、上海戏曲学校吴崇机老师教授昆曲演唱、表演及昆笛吹奏。

2004年至2008年间,曲社延请上海昆曲研习社曲家柳萱图、甘纹轩两位老师为社员拍曲,传授清曲演唱艺术,期间共习唱昆曲传统折子戏10余出,并在两位老师的指引下定期举办"同期"活动,至今共举办8期,受到广大曲友的鼓励与好评。

复旦大学昆曲社选派社员参加第四、第五及第六届全国高校京剧演唱研讨会比赛,以昆剧表演与京剧同台竞技,共夺得一等奖一次、二等奖一次、三等奖一次。复旦大学昆曲社每年定期举办曲叙联欢活动。

2008年至2010年间,曲社还曾先后邀请朱晓瑜、周志刚、王维艰、吴燕妮老师等来曲社教授昆曲演唱与身段。

2008年6月,复旦昆曲社策划并制作社刊《复旦昆曲》,收录昆曲资料、学习前辈治学、发表习曲心得、推广同道交流,至今已出版4期。复旦大学昆曲社积极参加各类昆曲活动,曾参与了第一至第十届虎丘曲会以及第一至第四届在苏州举办的"青年曲会"。社员的演唱多次受到前辈、专家与同行们的鼓励与好评,并在第十届虎丘曲会的评比中荣膺"优秀曲社",社员胡家骥(复旦大学中文系博士研究生)获"优秀曲友"殊荣。

2010年初曲社举办"庆元宵庚寅年新春曲叙"活动,与苏州欣和曲社曲友联欢,并邀请了南京昆曲社、南京大学昆曲社、上海昆曲研习社、上海国际昆曲联谊会、上海石门街道昆曲社、上海湖南街道昆曲社、上海三乐曲社等兄弟曲社共同联欢。

2010年11月25日,曲社举办"隽雅辉煌"——庆祝复旦大学工会成立60周年复旦昆曲社专场演出,以曲社师生为演出主体,并邀请到著名昆剧小生演员张军等几位青年昆剧演员到场助兴,共演出《牡丹亭·惊梦》《孽海记·思凡》《凤凰山·百花赠剑》《长生殿·小宴》等折子戏片段,以及清唱《浣纱记》《玉簪记》《虎囊弹》

《邯郸梦》《长生殿》等剧中的名曲,到场观众300余人。

目前,复旦大学昆曲社拥有登记在册的社员先后共200多人,并且长期坚持吸收复旦大学的戏曲爱好者们加入。

复旦大学昆曲社定于每周二下午3:00在复旦大学工会108教室举行定期活动,邀请专业昆曲老师教授昆曲演唱及表演,并热切期待广大昆曲爱好者加入我们的行列!曲社名誉社长为江巨荣教授,现任社长为杨长江副教授,副社长为张慧英高工。

南京钟山昆曲社

孙建昌　唐建光

南京钟山昆曲社成立于2002年2月2日。发起人为孙建昌、徐立梅、唐建光。2011年8月改组,现任社长孙建昌,常务副社长汪丽萍,副社长唐建光。社委会成员还有陶玉、潘慧玲、李芹、戴贤芳、杨进、陆岁琴等。

历年来,曲社任教专业老师有省戏校王正来、徐雪珍、王维艰、曹小丽、沈莹、省昆朱继云、朱贵玉、孙希豪、孔爱萍、徐云秀、钱振荣等。

2011年曲社改组后,现有固定社员30多人,每周三下午在白下区文化馆定期拍曲、踏戏、练习。

钟山昆曲社自成立之初就确立了清曲、剧曲、昆歌并行的宗旨,团结一切友好力量,积极争取省政协昆评室和省昆研会的领导和指导。

经过10多年的努力,曲社培养了一批有一定影响的曲友,不少人已经独当一面。10年来,钟山昆曲社策划、推动和组织了国家、省、市范围的很多大型活动,具体主要有:海峡两岸中华诗词研讨会暨昆曲南管演唱会巡回演出,南京、苏州、扬州系列活动;纪念俞振飞百年诞辰"曲胜兰馨"昆曲清曲演唱会,在全国政协第二常委会议厅与中央台著名主持人同台参加"毛泽东诞辰110周年全国征文比赛"颁奖演出,第二届江苏曲会、昆曲家宋衡之先生110周年诞辰的苏州纪念曲会和江苏省政协纪念座谈会,江苏省文化馆主办的历届戏迷票友大赛昆曲分赛等。

曲社参与的公益演出非常之多,近年来还尝试商业性演出,既宣传昆曲,又能练兵、补贴经费,一举多得。同时,还和南京诸多曲社联合,促成了省政协昆评室两届南京昆曲曲友演唱会的成功举办。

2012年,曲社与顾笃璜先生的昆剧传习所联合,开展昆曲濒危剧目的调查、研究与保护计划,建立了昆曲研究和昆曲保护两个QQ群,已经团结了800多名年轻曲友参与。曲社整理出版了《宋衡之文集》;目前还在继续深入开展宋衡之与宋选之先生的资料收集与整理研究。

10年来,钟山曲社一直坚持参加虎丘曲会,是虎丘曲会活跃的一分子。

钟山昆曲社的重大事务由社委会和全体社员会议决定,经费筹集除了社员会费,还接受社员自愿捐赠以及上缴的部分演出费用。曲社财务公开,全部用于置办服装道具和给老师支付象征性教学报酬。

钟山昆曲社业余昆剧演出队成立于2011年,由沈永良先生担纲指导老师和领队,带领曲友于来华、潘慧玲两位成员组成。近两年来,他们共参与南京吴地人家红楼梦主题餐厅、熙南里廿一熙园等地以及各种公益演出200多场,取得了较好的成绩。他们不用乐队、不用辅助人员,自己化妆、包头、换装,轻便、精干、灵活,随时随地即可演出。演出节目可多可少、可长可短,真正开辟了一条昆曲民间演出的新模式。

上海石二街道昆剧队

林德昺

上海静安区石门二路街道于2006年5月由本街道爱好昆曲的居民发起、以本街道文化活动中心为基地成立了昆剧队。该队成立至今坚持每周活动一次,长达7年之久,从未间断。除每周拍曲或踏戏聚会一次外,每年新春佳节时举行团拜演唱活动一次,参加人数最多时达数十人。

2010年2月17日（大年初五）的团拜活动还荣幸地邀请到"上海昆剧团"名誉团长、著名昆剧表演艺术家蔡正仁老师莅临参加。蔡正仁老师与业余曲友联袂表演了《惊梦》片段。蔡老师与大家的零距离接触，使昆曲票友们兴奋异常，历久难忘。

石二昆剧队还经常举办各种类型的大小演出活动，较重要的演出活动如下：

2007年3月28日，应日本在沪某商务公司邀请在上海"花园饭店"百花厅演出了《惊梦》第一场，优美的演唱与音乐受到国际友人的普遍好评。

2008年5月27日，参加了"上海大江京昆艺术促进会"在"天蟾逸夫舞台"举行的"全国八省市京昆票房联合会演"，演出的《惊梦》一折是该次会演中除京剧外唯一的一出昆剧剧目，受到本市及外地来沪戏曲专家与业余演员们的一致欢迎。

2009年2月10日，与"静安区南京西路街道京剧队"联合在该街道社区学校五楼演出厅举行京昆剧同台演出，演出了《贩马记·三拉、团圆》《亭会》《扫花》《小宴》《瑶台》《惊梦、寻梦》等折子戏或选段，这是石二街道昆剧队第一次较大型的演出活动。

2011年3月31日，在"石二文化中心"多功能厅由石二街道昆剧队演出整场昆剧节目，共演出《写状》《游园》《夜奔》《思凡》《琴挑》《寻梦》等折子戏与选段，还有《扫花》《酒楼》《折柳》《玩笺》《秋江》等个人清唱与小组唱等。整台演唱约两个半小时，相当成功，是本队独立举办的一次大型演出。

2012年5月31日，在"石二文化中心"多功能厅由石二街道昆剧队主办了一次京昆剧联合演出，除了少量的京剧节目而外，主要是由石二街道昆剧队演出的昆剧《惊梦》《寻梦》《酒楼》《惊变》等多个折子戏与选段。这台节目有老、中、青各年龄段的业余演员参加表演。石二街道昆剧队演出的水平也因多年积累的演出经验而逐步提高，受到本街道居民的大力赞赏。

2012年11月15日，石二街道昆剧队与"上海静安区留学生家属联谊会京剧沙龙"联合在南熙文化中心福民会馆演出了一台京昆剧折子戏与清唱节目，石二街道昆剧队演出的《惊梦》经多次演出后已成为本队的保留节目。这次演出已是石二街道昆剧队自2010年以来在"福民会馆"的第二次演出。石二街道昆剧队的《惊梦》与"留联会"的现代京剧《沙家浜——军民鱼水情》是"福民会馆"点名邀请的节目，为此增强了石二街道昆剧队演员与乐队伴奏人员的自信度。不仅演员，石二街道昆剧队的鼓师、笛师及其他乐队成员的水平也在逐步提高，因此平时活动时拍曲的兴趣也比往年有所增强。

本队的乐队阵容也比较整齐，而且历年来为演员伴奏也完全是义务性质的，从不收受任何费用，这一点是应该突出表扬的。为曲友们伴奏的乐队成员历年来先后有：

鼓师：杨应泰、彭启铸等。

笛师：刘明今、彭启铸、彭正新、江克非、沈雁、扬志海、徐念祖、苏梦珍等。

琵琶师：蔡红珠、赵玲棣等。笙师：潘金根、孙禧民等。

箫师：杨志海等。

我们队里有年已耄耋的老曲友陆正文、虞瑞庆，他们不辞辛苦地长年为大家准备开水沏茶招待或每次活动时担任唱曲记录，非常辛苦。近年来又添了不少年纪较轻的曲友来参加。2010年夏开始由较年轻的黄春花老师担任负责人，她很努力地工作，与文化中心的领导联系，参加领导召开的会议，领导布置的工作由她带领大家完成，相当负责。

石二街道昆剧队现在每周四下午13:30—16:00在上海市静安区石门二路344弄86号一楼（新闸路北恒丰路桥东）"石二社区文化活动分中心"活动，欢迎每位昆剧爱好者随时前来参加唱曲、听曲，也欢迎爱好昆剧乐器伴奏的诸位同仁来参加伴奏，也有机会参加不定期的内部或应邀往外演出。

苏州欣和昆习社

钱展平

苏州欣和昆习社成立于2005年12月31日，隶属于苏州市文联艺术指导委员会、"继"字辈联谊会。

首届昆习社组织机构经全体曲友商议产生，详细如下：

顾　　问：钱　璎　章继娟　姚　凯
名誉社长：汪粲英　贝聿城

指导老师：柳继雁　凌继勤　徐　玮
社　　长：周宁生
副社长：陈绍韵
理　　事：鲍婉琴　张　澜　贝榴英　施启耀　孙燕虹

2012年由全体曲友参加换届选举，组织机构、顾问、名誉社长、指导老师同前，现任社长和理事详细如下：
社　　长：陈绍韵
副社长：钱展平
理　　事：刘江、杜娟、张钰、张骁骅、施启耀、夏红珍、曹纪清

在册会员（截止到2012年底）：38人。

昆习社的宗旨：在文联艺指委的关怀指导下，继承弘扬昆曲艺术，传承传统曲社清唱特色，对有兴趣的曲友传授身段，吸收高学历的年轻人参加到学习昆曲的队伍中来。

昆习社逢周一在彩香文化站活动、周六在二郎巷社区活动，平均每年习曲活动约110次左右，活动次数逐年增长，每次活动都有曲社日志详细记录。为促进曲社的健康发展，由社长及理事不定期集中讨论小结，根据建社章程及时处理好相关事项。

曲社自建社以来每年坚持参加虎丘曲会。在2009年第十届虎丘曲会中被评为"优秀曲社"，曲友孙燕虹被评为"优秀曲友"。

学曲是曲友们的头等大事。指导老师们辛勤拍曲，曲社全体学员认真地习曲。曲友每清唱一曲，老师们都仔细点评，中肯指正，亲切鼓励。老师们给曲友们踏戏时，同样是一招一式反复传授不嫌其烦，经过老师们耐心细致的口授心传，曲友们都取得了长足的进步。

7年来，除了在固定地点习曲外，还多次组织到旅游点去唱曲：枫桥"白马涧"、吴江"静思园"、木渎"虹饮山房"、虎丘"西溪环翠"、园区"白塘公园"都曾留下了昆习社悠扬的水磨清音。

2009年5月16日，苏州电视台举办的"戏坛兰苑曲友盛会　苏州昆曲曲友演唱会"上总共有5个社团演出23个节目，欣和昆习社参演了11个节目：彩串【游园·皂罗袍】【惊梦·山桃红】【思凡·哭皇天】、同期【游园·皂罗袍】、琴歌【琴挑·琴歌】、清唱【惊梦·绵搭絮】、【弹词·一枝花】、【亭会·风入松】等。

在认真习曲的同时，昆习社还虚心向兄弟曲社学习、交流、曲叙、联谊、观摩，从中得到很多的启发，更增强了学习昆曲的信心，比较突出的活动有：

2006年11月应我国香港中华文化促进中心和韵曲社的邀请，昆习社14位曲友在柳继雁老师率领下前往香港城市大学曲叙。

2007年4月，应杭州大华曲社的邀请，柳继雁老师率领15位曲员前往杭州，曲叙春雅在杭州"京昆之家"。

2008年4月20日，柳继雁老师率领昆习社一行21位曲友前往南京"甘家大院"与南京昆曲社的曲友们曲叙联谊。

2008年11月，由凌继勤、柳继雁两位老师带领，欣和曲社27位曲友前往太仓与"太仓娄东曲社"的曲友们曲叙联谊。

2008年12月6日—7日，上海昆研社50周年庆，昆习社7位曲友代表曲社前往上海庆贺、观摩。

2009年2月1日，年初七，陈绍韵、钱展平、刘江、杜娟、姜威、李喆、贝榴英、施启耀8位曲友代表曲社赴上海兰心大戏院观摩上海昆研社参加上海电视台、电台"戏曲星期专场"清唱、彩串演出——《霓裳一曲播千载》两岸曲家迎春专场，并敬献花篮以示祝贺。

2010年2月27日，正月十四，20余位曲友前往上海在复旦大学工会礼堂与复旦曲社共同举办"庆元宵庚寅春季曲叙"。上海昆曲研习社、国际昆曲联谊会、石门二路昆曲社、湖南街道昆曲社、三乐社、同济大学昆曲社以及南京昆曲社的曲友亦参加曲叙活动。

2010年4月18日，在苏州市平江活动中心鸿儒茶坊举行"南京昆曲社与苏州欣和曲社庚寅曲叙"，本曲社出席20余位曲友，南京昆曲社由汪小丹老师率领近30位曲友参加活动。期间南京曲社赠送社刊和江苏省楹联协会会长袁裕陵先生特地为活动撰写的对联，以及王建农昆笛专辑《琅玕龙吟》。

2010年7月24日，应昆山玉山曲社之邀，昆习社22位曲友前往昆山千灯，与昆山玉山曲社曲友曲叙千灯古戏台。玉山曲社社长朱学翰、程振旅两位老师热情接待，精心安排，两地曲友们热情交流。

2011年12月17日，柳继雁、凌继勤、徐玮3位老师携15位曲友前往昆山巴城，拜访了《昆曲之路》的作者杨守松先生，聆听了杨先生对昆曲的感悟，领略了古镇的美景和好几个藏品深厚的博物馆，也把昆习社曲友们的清唱留在了昆曲的地理源头之一——傀儡湖畔。

2012年9月22日，常州电视台、上海东方电视台、苏州电视台等联合举办"中秋戏曲晚会"，昆习社由张馨月带队，张钰、高林珍、马以瑾参加演出彩串《牡丹亭·寻梦【懒画眉】》。

近年来活跃在各地曲社的年轻曲友已经成长起来，他们大多受过高等教育，热爱祖国传统文化，清唱水平

比较高,为了让他们有机会互相交流、探讨,2007年由曹纪清倡议,欣和昆习社举办了"青年曲友清唱会"至今已经成功举办了6届。借各地曲友来苏州参加虎丘曲会之机,为充满激情的青年曲友搭建了学习、交流、展示清唱的平台,提高了青年曲友的学习热情和研讨氛围。每次曲会都特邀甘文轩、叶惠农、李闯东、张丽真、汪小丹、贝聿娀等著名曲家到会示范演唱。来自上海、北京、南京、深圳、广州、香港、无锡等地的青年曲友热情参加。形式有清唱、同期等,青年曲友们非常投入地演绎着昆曲的幽兰之美……

值得一提的是:苏州市文联有关领导在认真考察了青年曲会后,深深赞许这个为青年曲友展示学习昆曲的舞台,认为对昆曲的继承、推广作用深远,从2011年开始正式将"青年曲友清唱曲会"列入虎丘曲会议事日程,由虎丘曲会主办、欣和昆习社承办,使"青年曲友清唱曲会"具有了更宏观的影响力。

2008年由青年曲友曹纪清建议,曲友们积极投稿、自行编辑,在同年6月份出版了《欣和曲讯》的创刊号,到现在已出了5期。里面有曲社成长的步步脚印,有资深前辈的学术箴言,有知音曲友的切磋交流,有年轻学员的习曲心得,表达了昆习社曲友们对这份世界文化遗产的尊重和热爱,该曲讯并在每年的虎丘曲会上与兄弟曲社广泛交流。

昆习社担任伴奏的两位笛师石冰老师、刘荣熊老师技艺精湛,诚恳耐心,是曲友们学习昆曲的护航者,并引领青年曲友学吹笛;青年曲友张骁骅、冷轶华在学唱的同时和老师一起为曲友伴奏,现在大学生曲友赵鹏宇也加入了学习伴奏的行列。

昆习社的中老年曲友为配合二郎巷社区活动,经常为参加社区的"助学""居家养老""节日联欢"等活动登台演唱,让丰富社区活动和弘扬昆曲两者相得益彰。

昆习社曲友们因昆曲而相聚,为昆曲而心动,更把学习昆曲当成一种追求,以实际行动来珍爱昆曲这朵幽幽兰花。

扬州广陵昆曲社

余 谦

扬州广陵昆曲社建社于1925年,已有88年社龄,是传承下来的为数不多的老曲社。

清代中叶,地处长江中下游的扬州,沿靠古道运河,贯穿南北要冲,是当时经济、文化发展的中心。商贾云集,经济繁荣,很多文人雅士和高官显达都集中而来,其中也不乏昆曲大家和知音爱好者。时有郭坚忍、徐仲山、耿蕉麓、江石溪、吴佑人、厉月锄等20余人发起该曲社,聘谢庆溥为社长并教唱昆曲。谢庆溥字纯江,山东济南人,作两淮盐官到扬州。自幼随父学曲,后又至浙江拜师;精音律,善笛,有"江淮笛王"之称;戏路较宽,熟谙各行当戏400余折。曲社唱曲地点设在副社长徐仲山家。徐仲山是盐商富户,浙江余姚人,曾拜师陈凤鸣学戏,专工官生,能演戏数十出之多,尤擅演绝迹舞台的《长生殿·神诉》以及久不上演的北《西厢记·游殿》等,并与上海徐凌云、苏州陈贯三等友善,经常同台串演。同社的曲友文化素质都比较高,大多是市政要人、商家富贾、文化名流和大家闺秀。这些曲友来自天南海北,他们带着不同的方言和唱法聚在一起,交流昆曲"流派"。其中有一个姓王的,因为《山门》唱得好,人称"王山门",他是海州人,《山门》唱得高亢有力,特别是唱"那高的高、凹的凹"时,夸张地延长节拍,橄榄腔震得大锣嗡嗡作响。

清末民初的广陵昆曲社是一个业余唱曲和专业教曲双重性的基地。平时曲友们拍板自娱,或者轮流各家唱堂会;但同时也面向学校提供专职昆曲教师。谢纯江、张子万、徐仲山等人旋受聘于省立扬州中学、第五师范、第八中学、助产学校开设昆曲课,担任昆曲教师。后来又发展到在镇江成立"京江曲社",在镇江师范、护士学校开课教学,这是昆曲在扬州的极盛时期。谢纯江还编写了《昆曲曲谈》《南北字考》等著作,是学习昆曲的极好资料。

新中国成立后,老一辈曲友相继过世,昆曲处于半凋零的状态。这时期谢纯江的次子谢真弗挑起了第二任社长的担子。谢真弗家学渊源,自幼秉呈家传,精通昆曲的主腔和曲律。1956年,在扬州市文化馆的协助下,曲社第一次面向社会招生,使昆曲后继有人。曹敏学员过去从未听过什么是昆曲,学曲之后,竟迷恋上了瘾,勤学苦练后,能唱能演,现在是曲社的艺术指导老师。

1960年,在扬州市文联的支持下,广陵昆曲社成立了"昆曲研究组",致力于对昆曲学术的研究。出版了

《昆曲内部交流资料》双月刊,印发到全国各专业剧团、戏校和业余曲社。"文革"时期,传统文化虽受到冲击,但扬州的曲社并没有完全中断,而是三三两两地转入"地下"活动,支撑着昆曲阵地。他们冒着风险,转移并保存下来大量昆曲抄本和古谱以及《昆曲集净》等罕见古本,对保存昆曲遗产做出了贡献。

20世纪80年代,业余昆曲迎来了发展的机遇。曲友邰仲衡、谢谷鸣去广陵文化站联系朱祥生站长,以文化站为基地,面向社会作第二次招生。在朱站长的大力支持下,很快吸收了一批20岁左右的年轻学员,成立了《昆曲学社》,由老曲社的老师教昆曲,这批生力军现在成了扬州昆曲的中坚力量。

昆曲研究社的谢真莆、郁念纯还应聘在扬州师范学院词曲研究室教授昆曲,讲解词曲格律。谢真莆、谢也实弟兄合编了《昆曲津梁》,改编了昆曲历史剧《王昭君》,谢真莆、谢也实、郁念纯、徐沁君等人还参加了《昆曲曲牌及套数范例集》的编写。

21世纪,谢莼江的长孙谢谷鸣任广陵昆曲社社长。谢谷鸣出身于昆曲世家,自幼耳濡目染,精词韵曲律,戏路宽,对生旦净末丑不同角色有不同唱法,长于填词谱曲,曾编写扬师院词曲研究室教材并讲课,参加过《范例集》北套工尺谱的译制工作。现在曲社在每星期四下午于便益门社区活动,社区为振新文化艺术提供平台,曲社也为精神文明建设提供服务。在进入电脑光盘学习时代后,曲社尝试排练身段,跟碟片学戏、学表演。副社长毛静扬将家中300多平方米的闲置房改建成练功房,搭建了舞台,给曲友们学戏,扬州市的报纸、电台为此曾做过专门的采访报道。在这个舞台上,他们排练了《学堂》《芦林》《痴诉》《点香》等折子戏,并且组建了自己的小乐队。

80多年来,广陵昆曲社共彩排上演过《牡丹亭·闹学、游园》《儿孙福·势僧》《杂剧·拾金》《孽海记·思凡》《狮吼记·跪地》《白罗衫·井遇》《浣纱记·寄子》等折子戏,并曾同其他外地曲社同台串演。

目前,曲社正克服生源缺乏、社友年龄结构偏大的问题,坚持开门办社,广纳新生,学习各地曲社经验,为振新扬州昆曲事业做出努力。

<div style="text-align:right">2013年3月10日</div>

上海淮海昆韵曲社

<div style="text-align:center">田勇建</div>

坐落在上海市马当路349号、紧靠新天地商场的上海黄浦区淮海中路街道文化中心的上海昆韵曲社成立于2012年11月25日,是由吴显德先生和苏梦珍女士、孙禧民先生牵头的昆曲发烧友组成的业余昆曲曲社,发展到现在已有近20人。

他们当中有在职职工、公司白领、外国友人、大学教授等,不同的年龄,不同的肤色,不同的层次,却有着共同的追求与爱好,都怀有一颗热爱昆曲、想把昆曲发扬光大的心,其中不乏昆曲的资深发烧友!昆韵曲社从成立至今,坚持每周日下午2点活动一次,共同学唱昆曲、交流唱曲心得。

在2013年的7月初,孙禧民先生三顾茅庐请来了上海音乐学院的教授王万涛先生,无论哪位曲友上台演唱,王教授都会认真予以指导,要我们的曲友做到气、声、演、表、形融为一体,并对演奏人员的笛、箫、笙、琵琶怎么用气、换气、音准、升降等加以指导,使昆韵曲社曲友的整体水平有了明显的提高。

昆韵曲社曲友经常参加社会的系列活动并已有了一定的特色,如:吴显德老先生扮演的《夜奔》中的林冲活灵活现,边演边唱,边劈腿弯腰、舞棍,虽然是一位80多岁的老人,但在台上演出时一点也不亚于年轻的小伙子。他在上海市市民文化节、上海市艺术节上所参演的节目《夜奔》荣获一等奖,受到领导和观众的一致好评。苏梦珍女士在区、县、街道组织的京、昆、沪、越、淮剧种演唱会上演唱的《长生殿》昆味十足,赢得了台下的一片又一片掌声!

昆韵曲社经常组织送温暖活动,到敬老院去演唱昆曲,听到老人们的笑声,昆韵曲社的曲友们感到自己的付出是值得的,让老人们听听昆曲,感受一下中国的传统文化底蕴,就是对我们莫大的鼓励与鞭策!

在认真学习昆曲的同时,昆韵曲社积极地与同行曲社学习交流,比如邀请其他曲社到昆韵曲社来听社友唱曲,并相互切磋交流,取长补短,从中得到有益的启发,以增强社友学习昆曲的信心。

2013年6月,昆韵曲社受邀参加昆山市千灯镇旅游节的昆曲秦峰曲会,曲友们热情地交流心得,在昆曲的

发源地留下了美妙的清唱。曲友的队伍中还有位英国的小伙,他的中文名叫郭冉,他唱起昆曲来有板有眼,他的加入使昆韵曲社更加有活力。

曲社乐队阵容十分强大,而且成员都是多面手,他们有的不仅会吹笛、笙,还会吹箫,有的既能打鼓又会演唱,还有的既能吹笛又能弹琵琶,比如濮树兴、曹玲棣、杨应泰等都是多面手。

昆韵曲社的社员利用义余时间积极发展爱好昆曲的曲友,邀请他们加入曲社大家庭,使曲社的队伍越来越壮大。曲社的宗旨是以曲会友,弘扬昆曲艺术,传承昆曲文化,让更多的人知道中国第一个入选世界级非物质文化遗产的"昆曲";让更多的中国人,知我昆曲、爱我昆曲、兴我昆曲。中国梦,我的昆曲梦。昆韵曲社一直在努力。

<p align="right">2013 年 8 月 15 日</p>

江苏开放大学昆山学院幽兰昆曲研习社

为传承和普及中华民族优秀传统艺术昆曲,提升校园文化品位,贯彻昆山市教育局在全市中小学校中开展的"昆曲进校园"教育宣传活动,由江苏开放大学昆山学院学工处主办并于 2011 年 3 月成立昆山学院幽兰昆曲研习社。该社以学习中华民族优秀传统艺术——昆曲,着力提高学生的民族文化艺术素养为宗旨,为昆山学院学生提供一个欣赏、研习、学唱、表演昆曲的平台。

本社系全国电大(现为国家开放大学)系统中第一个学生曲社。

一、人员组成

幽兰昆曲研习社第一期学员有孙岚等 16 人,第二期学员有李颖琳等 10 人。第一任社长孙岚为 08 商日(五)班学生,第二任社长李颖琳为 09 计网(五)班学生。

曲社文学顾问张国翔,昆曲表演指导教师李艺萍,昆曲理论指导教师顾侠强,舞台音乐美工邵念兵老师。

二、理论教学

理论学习教材为中国戏剧出版社出版的《昆曲天地》。

昆曲欣赏所用谱本、光碟由江苏省昆曲院提供。

三、实践教学

曲社聘请昆山市杨守松昆曲研究工作室专业昆曲教师朱依雯、王婕好讲授昆曲的表演,第一、第二期教学内容为五旦(闺门旦)的唱段及表演。

在观摩学习方面具体有以下活动:

1. 安排社友到千灯、石牌昆曲研习所听课、研习。
2. 到苏州昆曲传习所学习昆曲。
3. 到苏州昆曲博物馆观摩昆曲表演。

四、表演、比赛成绩

1. 2011 年 5 月 7 日,社长孙岚同学参加由《昆山日报》主办、农工商房产集团联合协办的"乐居昆山 城市之星"大型全民 show 首轮海选进入 20 强。

2. 2011 年 7 月,幽兰昆曲研习社选送经典唱段《牡丹亭·惊梦》【山坡羊】表演者孙岚同学参加江苏省"文明风采"大赛,获江苏省文明风采技能大赛一等奖。

3. 2011 年 10 月,幽兰昆曲研习社选送《牡丹亭·惊梦》【山坡羊】表演者孙岚同学参加以"展真我风采,现时代精彩"为主题的周周演,获一等奖。

4. 2012 年 5 月 4 日,幽兰昆曲研习社昆舞《牡丹亭·游园》表演者孙岚、陆燕虹等 10 位同学参加江苏省职业学校五四文艺会演,获二等奖。

5. 2012 年 7 月 1 日,幽兰昆曲研习社昆舞《牡丹亭·游园》表演者孙岚、陆燕虹等 10 位同学参加昆山市纪念建党 90 周年文艺会演,获一等奖。

6. 2013 年 5 月 11 日,幽兰昆曲研习社昆舞《姹紫嫣红·放飞青春》表演者李颖琳、李霞等 10 位同学参加江苏省城市职业学院运动会开幕式表演。

<p align="right">2013 年 5 月 30 日</p>

南京紫金昆曲学社

蒋宇利

紫金曲社于2011年4月10日在南京成立，全称"紫金昆曲学社"。

曲社是业余昆曲爱好者研习昆曲的组织，也是清曲活动的主要场所。南京是昆曲活动的重要城市，在全国范围内也具有得天独厚的地位。在南京不仅有南方昆曲（南昆）的代表性剧团"江苏省昆剧院"，还涌现出诸多老一辈曲家和昆曲专家，他们对南京昆曲爱好者的培养和传承做出过巨大贡献。如已故的昆曲世家甘贡三先生，曲学专家王守泰教授，高慰伯老曲师，原江苏省振兴昆曲委员会秘书长徐坤荣（前江苏省昆剧院院长），昆曲音乐专家武俊达，昆曲史学专家胡忌，昆曲教育家宋选之、宋衡之兄弟，曲家王正来等，均为现代知名昆曲界优秀人才和学者。因此南京聚集了众多的昆曲爱好者，先后成立过许多业余曲社，为昆曲的发扬和振兴做出了巨大贡献。

昆曲属于小众文化，不可能广泛普及。不过，江苏省昆剧院很早就打出了"昆曲走向高校"的旗号。同时，昆曲依靠自身的魅力以及一代代爱好者的不懈努力，在南京各高校和不同阶层赢得了不少的昆曲爱好者，形成了很多青年人爱昆曲、学昆曲的大好局面。参加曲社活动成为曲友们非常重要的业余活动。当一个曲社的人数超过20人后，每次半日的活动时间就往往显得很紧迫。不仅每个曲友唱曲轮不上2遍，也难有时间进行交流和研讨，多个学习吹笛的曲友也得不到锻炼机会。再加上城市规模越来越大，集中于少数曲社活动而又路途较远的曲友往来也不方便。因此再建新曲社分别活动势在必然，曲友们也可根据家庭住址自由选择曲社。紫金曲社就是在各位昆曲界人士和诸多喜爱昆曲同仁的关爱、辅助下成立的。

紫金曲社的曲友们来自各个行业，但都是对传统文化极其热爱者。目前曲社人数尚不多，保持在10到15人之间，大多来自其他几家曲社，而且老中青均有，既有习曲将近20年曲龄的老曲友，也有才接触昆曲不久的大学生。社中有3人吹笛，并在继续培养。曲社推举蒋宇利为社长，主要负责学术研究和理论指导。另设3名副社长：田晓晖，兼任曲社秘书长，负责社内日常活动；马洪强和嵇尚凤各有分工。曲社并聘请了戏校昆曲科退休教师沈莹为曲社顾问和表演指导老师。

也正因为昆曲不是大众文化，因此紫金曲社不主张借普及昆曲名义牟利，塞进所谓昆歌等不伦不类的货色以假乱真，将其降格以求。紫金曲社依旧坚持维护其高雅文化特色，走传统文化道路。紫金曲社的宗旨是传承，主要活动内容是唱曲、研讨，开设讲座。延请专家和曲家以及昆剧艺术家为曲友教习。也适当学习身段表演，积极参与全国、省、市举办的各种昆曲活动。目前曲社定期活动为每周一次，其中清曲活动是隔周一次，其余时间请戏校老师教授身段，或分散参与其他曲社活动等。

紫金曲社不忘各地曲社、曲友们给予的关照和帮助，将与大家携手并进，共同为昆曲事业增砖添瓦。紫金曲社将和兄弟曲社一道，让昆曲永存，并永葆传统文化特色。紫金曲社保持与其他曲社的密切联系和互相往来，也欢迎其他曲社的曲友亲临指导。

扬州昆曲青年班

陆广飞

扬州昆曲青年班成立于2009年3月，是在扬州广陵昆曲学社及社会各界的关心下，由扬州青年昆曲爱好者发起成立的社会团体。

扬州昆曲青年班聘请广陵昆曲学社社长曹华先生担任总教习，著名曲家傅红琳女士、朱春华女士、巫亚英女担任教学指导，采用口传心授的传统教学方式教授昆曲艺术，成立以来，教授了《牡丹亭》《长生殿》《玉簪记》等昆曲经典曲目。同时，青年班通过开展有声有色的演

出活动,提高了学员的学习兴趣,扩大了昆曲在青年中的社会影响,如 2009 年 7 月与扬州 1912 合作开展演出活动,2010 年 5 月举办了昆曲、古琴走进扬州大学的演出活动,取得了很好的社会效应。

扬州昆曲青年班现有成员 50 多人,主要由文化界、传媒界工作者以及高校学子组成。他们有较高的文化艺术修养,对于昆曲艺术有着独到的领悟能力和学习能力。其中,来自扬州大学的数名在读本科生、硕士研究生和博士研究生已经成为扬州昆曲青年班的中坚力量,他们利用业余时间努力学习昆曲艺术,并取得了长足进步。

扬州昆曲青年班自成立以来,通过开展各种丰富的活动提高社团的创新能力、持续能力和凝聚力,同时利用活动吸引广大青年人,并且通过活动向广大青年传播一种关于昆曲的生活方式。由于现代社会生存压力大、工作负担重、业余文化生活单调,不少青年在工作与生活中出现了很多困扰和忧愁,觉得生活乏味无趣,无新意可言。而昆曲班提倡的昆曲生活方式或许可以帮助青年们寻找到一种全新的生活状态,使之在繁忙工作后的闲暇之余一杯香茗、一支昆曲,静心欣赏,生活随之变慢,心态随之放松。同时昆曲本身丰富的文化内涵又不断引导青年们从传统文化中汲取营养,获得新的动力。

目前,昆曲青年班每周六上午在扬州盆景园举行练声教学活动,每周日下午两点半在汪氏小苑举行清唱活动。欢迎各位曲友前来指教。

社团负责人:陆广飞。

水磨雅韵今又盛
——江苏太仓市娄东昆曲堂名社

娄东曲社

"里人度曲魏良辅,高士填词梁伯龙",这是明末清初太仓籍大诗人吴梅村吟咏昆曲发展历史的名句。

在昆曲诞生数百年之后,1999 年 12 月 14 日,在曲圣魏良辅"足不下楼十年"潜心研制水磨腔的太仓——著名昆曲音乐家高步云的故乡,陈有觉等几位昆曲爱好者自发成立了"娄东昆曲社",2010 年更名为"娄东昆曲堂名社",目前有曲友 20 余人,另建有一支 10 余人的丝竹乐队,属太仓市文化馆管辖的业余文艺团队,也是太仓市民间文艺家协会的团体会员。

近 15 年来,曲社以传承、弘扬昆曲艺术,宣传、保护非物质文化遗产为宗旨,积极开展各种演唱研习活动。

曲社先后参加过"江苏曲会"、海峡两岸传统文化诗词昆曲研讨演唱会、上海纪念俞振飞大师百年诞辰演唱会和每届中国虎丘曲会等重大演唱研讨活动。经常与昆山、苏州等地的曲社联欢交流,与台湾省、北京市、昆明市、天津市、上海市等地的曲友保持联系,并多次邀请苏州、昆山、上海、天津等地的曲家来太仓指导。

在当地政府和文化主管部门的组织安排下,曲社接待过国际人口与发展高官(太仓)会议的各国政府官方代表,也接待过由洪惟助教授带领的台湾省"中央大学"研究生昆曲考察团、台湾省明珠新闻采访团、苏州市政协昆曲评弹调研组以及中国艺术研究院等众多专家的多次采访,开展了相关的昆曲学术交流。

中央电视台、江苏电视台、台湾省的东森电视台来太仓拍摄文化宣传片,并多次采访过我社曲友,拍摄了曲社活动。

曲社多次出席市政府的重大对外接待演出活动,参加太仓市每年的业余文艺团队"百团大展演"活动,经常深入社区、学校演出,与京剧社、古琴社等兄弟团队联谊、交流,为振兴昆曲艺术而不懈努力。

曲社多次被评为太仓市的"星级团队"和"先进单位",荣获过"苏州市优秀业余文艺团队"和"全国优秀曲社"称号,两位曲友还被中国苏州虎丘曲会组委会授予"优秀曲友"称号。

今年 9 月,在太仓市老年大学的支持下,曲社推选有经验的曲友当老师,在老年大学开办昆曲班,学员 20 余人报名参加,通过老年大学这一教学平台,推广普及昆曲知识,让更多的老年人喜欢昆曲。

曲社副社长陈秉全,除积极参演昆曲外,还在健雄职业技术学院开办"戏曲鉴赏"公共选修课,向全校师生推广介绍昆曲知识,吸引更多的年轻人了解昆曲、喜爱昆曲。

在文化部门和民政部门社会组织服务中心的支持下,曲社的"非物质文化遗产代表作(昆曲、古琴、江南丝竹、堂名)进社区活动"入选太仓市第二届公益创投项目。曲社组织了一台节目到社区演出,受到市民的热烈

欢迎,社会反响极好,起到了宣传、弘扬娄东文化瑰宝的作用。

娄东昆曲堂名社犹如一棵不老松,深深地扎根于娄东大地!

瀛园曲叙又重来
——宜兴昆曲研习社
高峰

　　宜兴昆曲研习社成立于2011年2月,由宜兴的昆曲爱好者高峰、黄旭辉等发起组建。曲社现有曲友12人,活动地址位于宜兴市东庙巷周王别院娱晚堂,固定于每周日全天活动。

　　该社邀请南京昆曲社曲友周豪指导拍曲,由原省昆青年演员唐薇担任身段老师。曲社现已活动128期,习唱有《上寿》《琴挑》《端阳》《亭会》《游园》等十几折曲目。曲社每学新曲,必先了解曲文字词含义,明确每字四声阴阳,字音则查核《韵学骊珠》,一字一句先唱工尺,再唱曲文,最后上笛,不贪图快和多,务求所学扎实熟练。曲社严谨认真的学风,吸引了无锡、常州等周边城市的曲友前来拍曲。

　　2011年10月,该社邀请杭州大华昆曲社、南京昆曲社、苏州昆剧研习社以及无锡、常州等地曲友在宜兴瀛园举办"辛卯重阳瀛园曲叙"。前来观看听曲的市民达百人,宜兴广播电台、宜兴电视台纷纷前来采访报道。《江南晚报》《宜兴日报》等都了刊登了此次活动的相关讯息。此次曲叙让更多的宜兴市民有机会了解和接触到了昆曲,在宜兴湮没无闻近70年的昆曲重新在雅致宁静的园林响起,活动取得了圆满成功。

　　曲社成立以来,还十分注重搜集整理宜兴昆曲活动的相关史料,系统整理了明、清两代至民国年间有影响的宜兴昆曲人物事迹;发掘了1929年"宜兴协和社无锡天韵社雅集摄影"的老照片,为研究民国期间无锡、宜兴两地昆曲活动增添了实物资料。

　　2011年10月,宜兴电视台以该社曲友子衿编写的"宜兴人与昆曲"一文为蓝本,并邀请曲社同仁拍摄"昆曲在宜兴"电视专题片,反映了明代至民国期间昆曲在宜兴的活动情况。该片在宜兴电视台先后播放了10余次,起到了很好的宣传效果。3年来宜兴昆曲研习社先后举办了"清和景明瀛园曲会"、"壬辰端午曲叙"、"人月双清中秋曲会"等对外公开活动。

　　曲社组织社友参加了2012—2013年两期的虎丘青年曲会,让社友得到了锻炼和学习的机会,也展示了两年来曲社的学习成果。曲社社友高峰、蒋真东以及指导老师周豪、唐薇应邀到宜兴广播电台录制访谈节目,让更多的电台听众了解昆曲,扩大了昆曲在宜兴的宣传面。

　　2013年9月,《宜兴日报》用了一个版面的篇幅详细报道了曲社成立及发展的情况。曲社还多次组织社员前往苏州、南京、上海、杭州等地观摩昆剧演出,并与无锡、南京等地的兄弟曲社开展了多次的交流和学习,从而开拓了社友的眼界和知识面。

春来袅袅正清芬
——扬州空谷幽兰曲社
孟瑶

　　扬州空谷幽兰曲社成立于2002年10月,至今已有12个年头。曲社聘请江苏省戏剧学校徐雪珍老师、江苏省昆剧院国家一级作曲家朱贵玉老师为指导老师,著名曲家谢真莆先生,扬州文化研究所韦明铧所长,徐州师大博导、曲学家李昌集教授,扬州大学戏曲研究家明光教授等为曲社顾问。

　　空谷幽兰曲社的成立得到了谢真莆先生的鼎力支持,其时谢老虽已是八旬高龄,依然担任曲社顾问。每到星期六下午曲社活动日,只要天气晴好,谢老都会在儿子的陪同下,乘公交车或坐三轮车来到曲社,他或为曲友拍曲,或亲自摸笛,或闭目细听,《天官赐福》【醉花阴】《乔醋》【太师引】等皆为谢老亲拍。

同济大学园林专家陈从周教授认为,古典园林是昆曲的天然载体,"袅晴丝,吹来闲庭院,摇漾春如线"、"朝飞暮卷,云霞翠轩"、"雨丝风片,烟波画船",曲情曲意,莫不是园林美的文字再现。

而扬州,正是一座在中国古典园林建筑史上有着重要地位的城市,清人曾经评价说,"杭州以湖山胜,苏州以市肆胜,扬州以园亭胜,三者鼎峙,不可轩轾。"因此,空谷幽兰曲社选择将曲社设在扬州园林中。曲社得到史可法纪念馆的支持,落户史可法纪念馆桂花厅。这里春日牡丹盛放,夏日浓荫如盖,既是闹中取静、精致玲珑的古典园林,又与昆曲经典名剧《桃花扇》有着不解之缘。

2002年,曲社甫一成立,就在《扬州日报》刊登招生启事,吸引了第一批学员,他们当中有机关干部,有大学教授,有医生,还有许多中国古典文学爱好者,一些京剧、越剧、扬剧等地方戏曲的爱好者也来到曲社学习昆曲。曲社从零起点开始教学,循序渐进,将《学堂》《游园》《惊梦》《寻梦》《情挑》《问病》《秋江》《惊变》《弹词》《哭像》《折柳》《思凡》等昆曲传统经典折子戏在曲社中逐一予以教习。

2007年,曲社在老年大学开设了昆曲班,先后有数十名学员参加了老年大学昆曲班的学习,学员年龄从40多岁到80多岁不等。其中一些学员学会了吹笛子、拉二胡,并陆续成为空谷幽兰曲社的新成员。

2010年,曲社在康乐社区开设了昆曲教室,每周三下午正常活动,丰富了社区的文化生活。

一周三次各种形式的活动与教学,使得曲社风生水起,保持着旺盛生命力。

空谷幽兰曲社以开放的心态办曲社,不论是专注于昆曲的本地人、在扬州读书到曲社短暂学习的大学生,还是带着好奇跨入曲社欣赏昆曲的普通人,甚至是临时驻足的外地游客,曲社都敞开大门欢迎。建社10多年来,先后定期或不定期参加曲社活动的曲友不下数百人。

扬州没有昆曲专业院团,昆曲又因其"曲高和寡"一直属于小众文化,因此,和其他地方戏曲和曲艺相比,昆曲在扬州的影响力相对较小。空谷幽兰曲社在坚持日常活动之外,注意昆曲与其他活动的嫁接,以扩大昆曲影响力,展示曲社形象,取得了良好效果。

2003年11月,文化部在苏州举办第二届"中国昆剧节"期间,经空谷幽兰曲社牵线搭桥,争取到扬州日报社的支持与合作,成功地让北方昆曲剧院改编的古剧《宦门子弟错立身》来扬州演出,让昆曲大戏在阔别扬州舞台近百年后第一次回到扬州舞台上。

2004年,曲社接受扬州人民广播电台戏曲节目专访,介绍昆曲与扬州的历史渊源及空谷幽兰曲社的活动。

2004年夏,曲社与扬州日报社合作,组织《扬州日报》的小记者"走近昆曲"活动,100多名由扬州各学校的小记者组成的小记者团到曲社聆听昆曲演唱,事后小记者们在《扬州日报》《扬州晚报》的"小记者版"刊发了整版文章,在中小学生中普及了昆曲知识。

2005年,曲社结合一年一度的扬州兰花展览,与扬州市兰花协会合作,举办"兰有香曲有韵"活动,在兰花展开幕式的同时举行昆曲演唱会,让两朵"兰花"一起盛开。

2006年,曲社与江华管乐工作室合作,举办"赏昆曲学昆曲"活动。

2007年,曲社与扬州诗词协会合作,举行昆曲诗词联袂活动,庆祝曲社成立5周年。曲社曲友精心准备了演唱曲目,诗词协会的诗友为庆贺曲社成立5周年创作了一批诗词作品。

2010年,曲社与扬州市邮政局合作,在邮政大厅举办《昆曲》邮票发行仪式暨昆曲演唱会,向扬州的集邮和收藏爱好者展示了昆曲之美。

2011年,曲社参与了扬州园林电视片的拍摄,在片中展现昆曲的魅力。

2012年中秋,适逢曲社成立10周年,曲社组织了"中秋雅集暨空谷幽兰曲社成立10周年纪念"活动,邀请扬州清曲、广陵古琴、广陵古筝、扬州木偶等扬州国家级非物质遗产的传承人以及作家、诗人、书画家、青花瓷艺术家等,同台交流、现场书写与作画,为空谷幽兰曲社庆生,共度传统佳节。

曲社注重与外地曲友的交流,多次组织曲友前往苏州参加虎丘曲会、前往南京参加江苏曲会,并组织曲友在苏州、南京、扬州等地观摩专业院团的昆曲演出。2011年,曲社举办宁扬曲会,邀请南京曲友到扬州交流。

2005年是史可法殉难360年,曲社与台湾地区台北昆剧团合作,举办"《桃花扇》探源"活动,两岸曲友相聚扬州史可法纪念馆,重温昆曲名著《桃花扇》中《誓师》《沉江》等折子,纪念史公英魂。

空谷幽兰曲社有着一群充满热情、热爱昆曲的曲友,他们为曲社的发展尽心尽力。吴明珍悉心辅导学员演唱不知疲倦;尤嘉兴、聂达、蒋乃玲等常年为大家吹笛、拉二胡伴奏,不知疲倦,无怨无悔。姚士耘善雕刻和书法,他亲选毛竹刻板桥《兰竹图》,再集板桥所书"空谷

幽兰曲社"六字，镌为曲社社牌。曲社的檀板，也有他所刻兰花和"空谷幽兰"字样；钟人俊好金石、擅篆书，他以昆曲为题材，创作了一批昆曲篆刻，并集成《石隐庐昆曲印稿选》，每年，他以精美的篆书设计使得曲社的会费收据也成了值得收藏的艺术品……

兰花长绿而清芬袅袅，恰如昆曲的高低抑扬、若断若续；昆曲以其典雅的曲辞、优美的舞蹈，被人们视为戏中幽兰。扬州人爱兰，也喜欢如兰一般典雅的昆曲。有清一代，昆曲在其故乡以外获得知音最多的地方就是扬州。彼时的扬州舞台，活跃着当时最优秀的昆曲戏班，为上自帝王、中及豪门士绅、下至寻常百姓表演。在扬州天宁寺的高台上，在个园的厅馆里、在何园的水心亭中……曾经搬演着一折折美人惊梦、书生跳墙、英雄夜奔、将军蹚江、尼姑思凡、帝王哭像的红尘故事，为中国戏曲史增添了几多华章。

数百年来，昆曲在扬州香火绵延，从未断绝。今天，扬州的昆曲社依然有着"空谷幽兰"的芳名，从瘦西湖边的拂柳风亭，到陈设华丽的园林厅室，从老年大学的昆曲课堂到社区活动中心的昆曲教室，扬州曲家把典雅的昆曲乐音，弥散成了古城的背景音乐，他们在清悠的昆笛声中，乐不思返，陶然忘机。

嘉兴玉茗曲社

蒋国强

嘉兴玉茗曲社正式成立于 2010 年 4 月，隶属于嘉兴市文联属下的诗词楹联学会，目前固定会员 20 名，每周日上午 9 点至 11 点在嘉兴范蠡湖公园名媛馆习曲。

曲社发起人朱培林，原是嘉兴市人民医院副院长，热衷于中国传统文化的传承和传播，受朋友史念先生指点，欲学唱昆曲，托人找到昆曲前辈许宾鸿先生的孙女、原浙江昆剧团"盛"字辈演员、现已退休在家的许紫钰老师，以及许老师在浙江省艺校昆剧班主攻昆笛的同学王国勇老师。看到两位专业老师教自己一个人，朱培林觉得资源有点浪费，为弘扬昆曲艺术，让嘉兴中断了半个多世纪的昆曲雅集得以恢复和继承，经与朋友商量决定成立曲社。

起初学曲在范蠡湖西施妆台，人数也才五六人，但还是引起了媒体的注意，2009 年 9 月 20 日《嘉兴广播电视报》首先作了报道，10 月 11 日《南湖晚报》也对此进行了报道，消息传开，又吸引了一批同好前来学曲。由于人员增加，原址显得局促，在与范蠡湖公园负责人商量后，12 月转移到名媛馆习曲。

经嘉兴市文联批准，2010 年 4 月 20 日正式成立玉茗曲社，社长朱培林，副社长许紫钰、王国勇，秘书长高建栋。嘉兴市诗词楹联学会会长黄浴宇填词《踏莎行》祝贺玉茗曲社成立，曲社特邀原武义昆剧团作曲家胡奇之先生为之谱成昆腔，并成为玉茗曲社社曲。

玉茗曲社成立后举行了一系列活动：

2010 年 5 月 30 日，曲社与浙江昆剧团著名昆曲演员王奉梅、陶伟明、陶波等 20 多位"盛"字辈老师在南湖烟雨楼举行曲会。

2011 年 5 月 15 日，为庆祝昆曲申遗 10 周年和曲社成立 1 周年，在月河德勤文化园举行昆曲演唱会。

2011 年 6 月 5 日，参加"2011 年第一届杭州端午昆曲曲会"，这也是曲社自成立后第一次与外地曲友一起交流。

2011 年 9 月，邀请苏州昆剧团的毛伟志老师来曲社传授工尺谱知识。

2012 年 6 月 9 日，在嘉兴博物馆举办的"文化遗产日"活动中，在博物馆收藏的 350 多年前的真如塔刹前进行了昆曲演唱。

2012 年 7 月 1 日，第一次组织会员赴苏州参加虎丘曲会。

2012 年 10 月 7 日，邀请到了上海昆剧团著名演员岳美缇老师来曲社指导。

2013 年 6 月 10 日、12 日，参加嘉兴端午民俗文化节，曲友张卫平、俞霁首次带装表演《牡丹亭·游园》。

2013 年 6 月 21 日，嘉兴电视台《老嘉兴茶馆》栏目播出了一期介绍昆曲在嘉兴的历史的节目，许紫钰老师作访谈嘉宾，曲友张卫平和俞霁带装示范表演《牡丹亭·游园》；6 月 27 日—29 日，《老嘉兴茶馆》栏目又播出了三期谈嘉兴昆曲的节目，张卫平曲友作访谈嘉宾，许紫钰老师作示范表演。

2013 年 7 月 31 日（农历廿四荷诞节），曲社在南湖的游船上举行了荷诞曲会，使荷诞节在南湖上拍曲这一嘉兴人特有的传统得以恢复。

2013年9月26日、27日,曲社组织会员赴苏州参加虎丘曲会。

2014年2月16日,记录曲社活动、挖掘嘉兴昆曲史料、传授昆曲知识的《玉茗曲讯》试刊号面世,16开4版,拟每月1期,已出刊4期。

2014年4月12日,曲社派出4人去遂昌参加2014年全球"牡丹亭杯"昆曲曲友演唱大奖赛,许紫钰老师获得银奖。

开封清溪古琴昆曲学社

清曲雅韵

清溪古琴昆曲学社成立于2011年春,社址位于历史文化名城开封市。昆曲雅集由梅溪先生和刘美玉女士发起,每周一上午活动一次。每逢中国的传统节日就会在河南大学百年老校区环境优雅的小花园里举行演出,参加者有大学生、研究生、琴棋书画专业人士和各界古琴昆曲业余爱好者。

梅溪先生主持古琴昆曲学社的全面工作。

一部电影版《游园惊梦》使梅溪先生与昆曲结下了不解之缘,便自学唱会了《牡丹亭》剧中的多段曲目。梅先生为弘扬传统文化,传承和发展古琴、昆曲艺术,每周抽出半天时间,召集昆友们在自己古典优雅的私宅弹琴拍曲,为方便昆曲爱好者学习交流提供活动场所。

学社有一支较为专业的小乐队,乐师水平高,器乐齐全。乐队之所以能够形成规模,也离不开梅先生的辛苦工作。他酷爱音乐,对古琴、空笛、洞箫、瑟、阮等乐器颇有研究并能自制,学社用的大部分乐器都出自梅先生之手,乐手来了就可以吹奏演奏,很是方便。

昆曲是"曲高和寡"的高雅艺术,属小众文化。地处中原的开封古城,虽文化底蕴深厚,但是,在没有昆曲专业老师的指导下,曲社能保持和生存是件很不容易的事情。这不禁要感谢刘美玉女士和乐队王勇老师、李芳老师、黄薇老师的坚持。刘美玉老师是多才多艺的才女,从事绘画专业,从小喜欢音乐,有极强的谱曲能力,会唱歌,唱京剧,唱昆曲。她开始学习昆曲是在2007年和老伴一起到苏州看望在苏州大学任教的儿子的时候,当时有幸接触到了苏州大学昆曲社,并参加了一段社团活动,由此爱上了昆曲。王勇老师、李芳老师、黄薇老师是开封市宋词乐舞的成员,他们应南京市政府的邀请随团到南京演出,受江苏省昆剧团特邀在兰苑剧场坐在前排看了一场由单雯、施夏明主演的《牡丹亭》,由此而迷上了昆曲。昆曲的音乐、唱腔、身段、韵白、表演如此美妙,使他们过目不忘,每每谈起便兴奋不已,由此也开始了对昆曲的不懈努力学习,他们也因此而成为学社的最初成员。

2012年冬,在裘彩萍课堂学习昆曲仅有两个月的梅花吟在朋友的介绍下也加入了学社,他在学社唱练过程中得到大家的帮助,唱腔和发音有大的提高,受益匪浅。开封市女高音歌唱家徐玉梅在2013年11月到学社活动,现在也是昆曲学社的主要成员之一。河南大学研一的学生屈莉哲姑娘是学习音乐理论的研究生,琵琶和阮的专业弹奏者,她不但每周活动时间为曲友伴奏,而且另抽出半天时间为曲友义务教授中阮,为培养乐队的成员而奉献。

学社的拍曲宗旨是精益求精,不贪图多,只求精。主要学习内容有《牡丹亭》里《游园》《惊梦》《寻梦》的主要唱段和《玉簪记》里《琴挑》的主要唱段。北方人觉得昆曲难学,特别是有些姑苏音不好咬,大家能者为师,相互探讨切磋,反复听名家的录音唱段,直到唱好为止。寒暑假和节假日期间,本市在中戏或天津艺校学习昆曲的大学生和在北京从事专业的孩子们回来,也会来到学社表演昆曲,教授身段,曲友们会认真录像,留存资料,认真学习。学社的最终目标就是走出去把昆曲这一古老而高雅的艺术传播到民众中间,使其发扬光大。

由于清溪古琴昆曲学社成立得较晚,经验不足,还需要多向兄弟曲社学习。

昆山的《昆曲之友》杂志为大家建立了互相学习交流的平台,也为清溪古琴昆曲学社的曲友们提供了很多学习昆曲知识的资料,并使曲友们通过这个窗口看到了其他曲社的活动状况,使曲友们开宽了眼界,学有榜样。曲友们由衷地对《昆曲之友》编辑部的全体工作人员表示深深的感谢!

西子湖畔昆曲情
——杭州大华昆曲社

王 宇

2000年,浙江昆剧团在杭州举办昆曲免费教唱活动,吸引了杭城一批昆曲爱好者的踊跃参与。活动结束后,意犹未尽的俞妙兰、万健、胡中屏、谢钟琪、蒋向军等曲友于2001年6月发起成立了杭州大华昆曲社。因成立时假借杭州青年路大华书场活动,故此得名。其后在浙江昆剧团活动过几年,2005年转至西湖景区赵公堤7号浙江省"京昆之家"活动至今。活动时间为每周日8:30—15:00。目前,大华昆曲社仍是杭州最主要的昆曲友活动交流基地。曲社现有爱好者百余人,其中既有教师,也有莘莘学子;既有机关事业单位人员,也有企业职员。无论退休的、在职的、还是在读学生,大家为了共同的爱好聚在一起习研昆曲,其乐融融地享受其中的情趣。

大华昆曲社一路走来,受到了全国各地曲界人士的关心和帮助。著名学者楼宇烈先生、老曲家周瑞深先生、香港地区的古兆申和张丽真老师、台湾地区的朱崑槐老师、湘昆的雷子文老师、北昆的张卫东和刘巍老师都曾(有几位多次)来大华昆曲社指导。昆曲老艺术家张娴老师在生命中的最后几年一直参与曲社的活动,陪伴着曲社的成长。龚世葵、张世铮、包世芙、周世瑞等"世"字辈老师和王奉梅、周雪雯、何炳泉、张金魁、陶铁斧等老师多年来对曲社的习曲、演唱和演出提供了悉心关怀和热情指导。浙江昆剧团对曲社更是给予了大力的支持,不仅为曲社提供活动场地,邀请曲社参加其团内业务培训,应邀与曲社交流联欢,还为曲社的演出等活动在人力、物力及财力方面提供了大量的支援和保障。大华昆曲社在上述各方面的关心和帮助下,健康地成长、发展,至今已走过了13个年头。

大华昆曲社成立以来,十分注重与全国各地曲社及曲友的交流。一方面,走出去:历届的"虎丘曲会",大华昆曲社都派员参加。2006年11月参加了南京的第二届"江苏曲会";2011年5月参加了宜兴的"重阳曲叙",同年11月参加了昆山的"秦峰曲会"。另一方面,请进来:2011年6月曲社在杭举办了一届"端午曲会",到会的有上海、南京、天津、嘉兴等地多个曲社和曲友。2007年4月,苏州欣和曲社一行十几人和柳继雁老师一起来大华交流联谊。2012年,大华昆曲社接待了台湾地区"二黄家班"的曲友。其他还分别有来自日本、香港地区以及北京、上海、广州、长沙、深圳等地的曲友到访过大华昆曲社。这些交流活动,增进了大华社和各地曲社、曲友的友谊,同时也从中得到了学习和提高。

大华昆曲社的日常活动包括延师授课、日常清桌、正式曲会、对外演出等多种形式。通过这些多形式的活动,既满足了曲友们对昆曲的喜爱和享受,有助于他们习唱水平的提升,同时也对社会、大众起到了宣传昆曲、推广昆曲的作用。自成立以来,曲社曾举办各类较大规模的曲会、同期等数十场,还不定期举办了一些雅集和演出。比如:这些年来,曲社和杭州的琴社、箫社和茶文化组织合办过多次雅集;应邀参加过杭城一些社区等组织举办的节庆演出活动。2007年,在浙江昆剧团的大力支持下,曲社举办了第一场公开演出,剧目有《刀会》《书馆》《斩娥》《惊梦》《寄子》等。2011年,曲社在成立10周年之际,得到杭州图书馆和浙江昆剧团的支持和帮助,举办了两场庆典演出。一场是结合杭州图书馆"总有一种声音打动你"活动的彩唱演出,表演了《说亲》《望乡》《思凡》《惊梦》《闻铃》等5个折子戏;另一场则是回到曲社最初活动地——大华书场举办的清唱演出。这两场演出,既表现了大华曲友们对昆曲的热爱,也展示了他们习唱昆曲10余年来的演、唱水平,受到了现场观众和专业人士的一致好评。

大华昆曲社成立至今已有13年了。这13年里,通过各界的支持和帮助,通过各地曲社、曲友的支持和帮助,通过全体大华曲友的热情和努力,曲社得到了很好的发展和成长。目前,曲社在西湖风景区有了固定的活动场所;曲社有了自己的乐队;有的曲友学会了填词谱曲;部分曲友的演唱达到了较高的水平,在2014年浙江遂昌的"牡丹亭"杯昆曲曲友大奖赛上取得了较好成绩。近年,大华昆曲社受到社会与大众越来越多的接纳和关注。慕名而来欣赏昆曲进而加入曲社的市民也越来越多。曲社的存在和发展也进入了媒体的视野,前来采访、报道不断。2010年,曲社的活动被浙江卫视收入其大型电视纪录片《西湖》的《戏文的神采》一集,在中央电视台、浙江卫视及多地电视台播映。可以说,大华昆曲

社目前是杭州乃至浙江昆曲界一个重要的社团。它的存在,对于昆曲在杭州的传播、昆曲群体的壮大等都起到了重要的作用,是杭州昆曲曲友和爱好者学习、交流和提高的优秀平台。相信随着时代的发展,随着昆曲社会环境的改善,随着越来越多的支持,随着曲友们的努力,大华昆曲社会有更美好的前景。

津 逮 流 韵
——南京昆曲社甲子庆典记
南京昆曲社

南京乐社成立于1954年,由南京市文化局领导,公推民族音乐家、南京艺术学院教授甘涛先生(甘贡三先生次子)为社长。下设古乐组、民乐组,分别由夏一峰、张正吟先生担纲;昆曲组则由甘贡三先生执牛耳。甘先生出身书香门第,秉承先祖遗风,好学不辍,擅诗词,工书法,自幼爱好戏曲音乐,精娴音律,尤爱昆曲,师从昆曲前辈谢昆泉先生;能度曲、擫笛及登台演出。20世纪20年代与爱新觉罗·溥侗、仇莱之、吴梅等组建"紫霞曲社";并与梅兰芳、俞振飞、言慧珠先生往来切磋技艺。为培养子女,延请施桂林、尤彩云、徐京虎来家中教授昆曲艺术。

昆曲组活动兴盛时,组员达百余之众。曲友邬凯、谢也实、宋文治、爱新觉罗·毓峤(红豆馆主之女)、吴新雷、严凤英、顾铁华等均得甘贡老亲授指教。

"十年浩劫"后,昆曲组于1980年恢复活动,公推甘南轩、爱新觉罗·毓峤两先生执事,聘请王守泰、吴白匋先生为顾问,省戏校高慰伯先生为笛师。文化界俞琳、张庚、郭汉城、马彦祥等,"传"字辈名家周传瑛、沈传芷、倪传钺、姚传芗、薛传钢、刘传蘅等皆高轩过宁,指导并叙曲。凡遇上海、北京、天津、苏州、扬州、杭州等地曲家来宁,均曲叙欢聚。著名曲家张充和夫妇、台湾地区曲家洪惟助、贾馨园先生及上海学者赵景深先生等亦曾来曲社交流。曲社事业日益兴旺。

1981年3月21日,为欢迎《中国大百科全书·戏曲卷》编委会戏曲专家,由南京乐社昆曲组、江苏省戏曲学校、江苏省昆剧院共同在南京瞻园兰花厅举办了盛大曲会。

同年4月,在秦淮区文化馆音乐厅为欢迎"传"字辈昆曲艺术家沈传芷、郑传鉴、周传瑛、刘传蘅、薛传钢、姚传芗以及嘉宾张娴、孙光毓、朱金璧、万放等,再次举办盛大曲会。

1982年在秦淮区文化馆举行了"江苏省昆曲研究会"成立仪式。

1983年延请著名昆曲表演艺术家张继青来曲社教授《烂柯山·痴梦》。

1984年、2000年甘南轩、爱新觉罗·毓峤两位先生先后辞世。在南京乐社领导的指示下,1998年昆曲组正式更名为南京昆曲社,公推甘贡三先生外孙女汪小丹女士出任昆曲组组长。聘请甘纹轩、张继青为名誉社长,延请王正来先生拍曲,吴新雷先生、胡忌先生为学术顾问。继高慰伯先生之后,先后又聘请钱洪鸣、孙希豪、蒋晓地、王建农、迟凌云等老师为笛师。

1999年在南京民俗博物馆领导支持下,南京昆曲社迁入甘家大院,并恢复了南京昆曲社社刊——《南京昆曲社社讯》,坚持曲社之间的刊物交流学习。同年,南京昆曲社全体曲友被中国昆曲研究会吸收为集体会员。2004年,曲社50华诞之际,经南京市文化局、南京市民政局注册批准成立了由梅葆玖先生题写牌匾的"南京甘熙故居京昆文化艺术研习中心",特聘梅葆玖、张继青、甘纹轩、王正来担任名誉主任和艺术指导。

南京昆曲社前辈们始终保持着与艺术家、专家、学者的深厚友谊和交往,在戏剧艺术上具备了深厚扎实的理论知识和演唱水平,为现今的南京昆曲社奠定了良好的艺术基础,同时也产生了良好的社会影响。

"积土成山,风雨兴焉;积水成渊,蛟龙生焉"。南京昆曲社遵循先贤遗志,秉承昆曲儒雅之风,每周日举行曲集,坚持传统的坐唱形式,同时要求昆曲演唱必须讲究字清、腔纯、板正。这样的做法得到各地曲家和曲友们的赞同。曲社吸引了高等院校师生及社会各领域青年的参与,并将昆曲艺术传播到海内外各地。

曲社每年积极参加苏州市政府举办的全国性虎丘千人唱曲的曲会;还与北京、上海、天津、昆山、扬州以及台湾地区、香港地区甚至日本等地曲社、曲友保持广泛的交往,曲社还多次举办纪念性的演唱会,同时参加电台、电视台相关节目的录制,均取得了良好的反响。2008年,曲社组织了一场家族纪念甘贡三诞辰120周年、甘南轩100周年诞辰、甘律之90周年诞辰的大型京昆演出纪念活动。2013年南京昆曲社与江苏省演艺集

团昆剧院联合举办了怀念著名昆曲学者、曲家王正来先生清曲会系列活动；同年，组织曲友怀念江苏省戏校著名拍先高慰伯先生，以此方式缅怀先人一生为京昆艺术所做的努力和贡献。2009年，南京昆曲社参加南京乐社成立55周年纪念活动，演出昆曲折子戏的选段与选场，受到与会领导、观众的称赞和欢迎。

南京昆曲社多次受聘在各大专院校及中小学开办京昆艺术讲座，在理论、演唱、表演上与同学们互动，促使同学们了解昆曲、热爱昆曲并参与到京昆文化艺术之中。

南京昆曲社本着研习、传承和推广昆曲艺术的宗旨开展各项活动，力争传承发扬昆曲艺术，使京昆艺术的魅力感染给更多关心和喜爱昆曲的人们，以不负曲坛前辈之殷切希望。

津逮流韵——南京昆曲社成立六十周年纪念演出

主　办：南京市民俗博物馆
　　　　南京昆曲社
承　办：江苏省演艺集团昆剧院
　　　　南京甘熙故居京昆文化艺术研习中心
协　办：秦淮区文化局　秦淮区文联
　　　　秦淮区文化馆
　　　　上海昆曲研习社　上海俞歌集
　　　　南京梅兰芳京昆艺术研究会
　　　　南京府西街小学
　　　　兰苑曲社
顾　问：倪传钺、王琴生、梅葆玖、张继青、甘纹轩、
　　　　吴新雷、胡忌、丁修洵、张尔宾
总策划：柯　军、李鸿良、汪小丹
总导演：王　斌
艺术指导：王建农、钱冬霞、施海涛
策　划：杨　葵、上官秋清、刘　霖、俞浩艺、胡申玲、沈旭杰、钱保纲、陈天佑、周宝强
宣　传：袁裕陵、张兆杰、邹　青、张宁静、余明达、蔡妍丹、练海英、李飞影
后　勤：薛　璐、丁　梅、张宁静、胡申玲、李晨曦、顾丽华、吴泽晶、马文良、赵　荣、孔宣桥、孔　蓉
时　间：2014年11月14日（周五）　晚19:15
地　点：江苏省昆剧院兰苑剧场
主持人：李鸿良
播放纪录片：《津逮流韵》

一、《天官赐福》
天官：周宝强　　掌扇：南艺昆曲社
福星：程加亮　　云童：陈天佑、徐小平、陈祎榕、屠金莉
禄星：余明达　　仙女：陶远淑、周敏、张红、胡申玲
寿星：周德山　　跳加官：魁星、喜神、财神（江苏省昆剧院）

二、各地祝贺（赠书画）：柯军、吴新雷、张寄蝶、张尔宾、高多等

三、《长生殿》　化妆清唱
杨贵妃：上官秋清

四、名家曲唱：李鸿良　龚隐雷

五、《牡丹亭·惊梦》【堆花】
花王（大官生）　　唐明皇　陈　超
正月（末）　陶渊明　徐小平　七月（丑）　石　崇　陈天佑
二月（五旦）　杨贵妃　刘　霖　八月（作旦）　绿　珠　周光艳
三月（官生）　范　蠡　陈祎榕　九月（巾生）　赵汝舟　杨　葵
四月（作旦）　西　施　练海英　十月（贴旦）　谢素秋　周典典
五月（副净）　钟　馗　曹志威　十一月（外）　杨老令公　周德山
六月（六旦）　张丽华　李晨曦　十二月（老旦）　佘太君　李荣花
柳梦梅　沈旭杰　　杜丽娘　俞浩艺

六、名家曲唱：柯　军
张继青　《牡丹亭·游园》【皂罗袍】
甘纹轩　《牡丹亭·惊梦》【山坡羊】

七、《四面观音·试节》
傅罗卜：王　斌　　观　音：悟演法师　观音化身：汪小丹
金　童：黄子宸　　玉　女：王艺菲
云　童：陈天佑、徐小平、陈祎榕、屠金莉
仙　女：陶远淑、周敏、张红、胡申玲
时间：2014年11月15日上午9:00—11:30
南京市民俗博物馆甘熙故居　学术研讨会《清曲艺术的传承》
主持人：沈旭杰
邀请者：吴新雷、顾聆森、金睿华、周世琮、朱雅、王斌、解玉峰、杨守松、顾侠强、谢谷鸣、钱保纲、江沛毅、蒋宇利、汪小丹、邹青、沈旭杰、刘霖、各曲社社长及曲友

昆山市玉峰曲社

叶建明

昆山市玉峰曲社成立于2001年初,成员结构由原昆山锡剧团退休演员及社会各界戏曲爱好者构成,至今坚持开展昆曲学习、传承和演出已有10多个年头。

该社成立以来,省戏校退休教师、昆曲界著名拍先高慰伯老先生曾对曲社成员进行精心的辅导。在原昆山锡剧团范汉俊的精心指导下,曲社成员发挥能唱又能演的特点,共排演了《玉簪记·琴挑》《十五贯·访鼠》《浣纱记·寄子》《长生殿·弹词》以及《千里送京娘》《昭君出塞》等一批昆曲经典折子戏,使玉峰山下昆曲馆精美的古戏台上常常回响起水磨腔那沁人心脾、典雅柔媚的旋律,吸引了众多游人前来观赏。

玉峰曲社还和昆山另一支著名曲社玉山曲社一起,多次与其他兄弟曲社雅聚,在"虎丘曲会"、"昆曲申遗十周年"、"秦峰曲会"以及"两岸三地学术交流"等昆曲重大活动中精彩亮相,并受邀为昆山电视台拍摄昆曲片花。相关演员还进社区作昆曲知识讲座等,为昆曲走近寻常百姓人家做出了努力。

玉峰曲社成员的身影还经常出现在昆山群众文艺舞台上,为观众带来了美好的艺术享受。

在昆曲申遗15周年宣传栏版中还专门对玉峰曲社做了介绍。社长叶建明还专门拍摄制作了昆曲演出光碟,这在当代曲友中还是比较少见的。

在连续两届"秦峰曲会"上,玉峰曲社演员的演唱韵味纯正、声情并茂,得到了与会曲友的高度评价。

广州天园昆曲社

天园京昆传习所又称天园昆曲社,是广州唯一一家既演京剧又演昆曲且以昆曲为主的群众性文艺团体。她填补了广州没有专业昆曲和京剧剧团的空白,在广大人民群众愈来愈迫切需要精神文化的盛世,曲社展现出强大的生命力。

天园昆曲社成立伊始就定下了"三个并重"的办社宗旨,经过半年多实践取得了良好效果。

1. 发挥自身优势,拍曲唱戏和文化讲座并重。天园昆曲社的骨干成员有自己先天的优势。社长蒋小菁毕业于外交学院,曾留学海外,具有国际注册会计师和审计师资格。学生时代曾跟随京剧著名科班富连成老琴师陈文廉、陈文琦夫妇学习京剧,工王派青衣。著名琴师燕守平、陈庆增、王福隆、艾兵曾为她操琴指导。文化部巡视员、戏剧评论家周桓曾撰文在《中国京剧》第四期刊登文章加以鼓励。著名京剧"武生泰斗"王金璐为其题词"艺苑新秀"。回国后经过十几年的积累沉淀过滤,转而酷爱昆曲,勤学苦练,加上自身条件良好,一年多时间已掌握《牡丹亭》的大部分和《玉簪记》的《琴挑》《偷诗》。专程拜访了昆曲大师张继青、姚继焜老师以及昆曲网络课堂裘彩萍老师,专家老师们给蒋小菁极大的鼓励和指导。张、姚二老对天园曲社的活动十分关心,今年3月21日春分日,曲社在天河公园例行周课的活动,姚老还通过微信点赞支持。2014年9月,小菁去台湾地区和杨汗如、许佩珊等曲苑朋友交流学习切磋技艺。天园昆曲社的指导姜兴发老师既是京剧小生演员,又是戏曲教育家。他在广州中山大学非物质文化遗产中心为京剧进校园做出了突出贡献,中央电视台、《广州日报》《南方都市报》《信息时报》都进行过专门报道。小菁的父亲驾辕叟是中国社会科学院的退休学者,古典文学功力深厚,是曲社的中流砥柱。曲社在拍曲演戏的同时,还根据不同的环境和观众需求举办各种讲座。2014年11月,连续3周和广州臻懿品文化发展有限公司联合举办"中国传统文化和戏剧"专题讲座,加以昆曲展示。听众中有一位大学教师边听边做笔记,说"所讲的内容生动实用,第二天在课堂上就用上了"。12月的广州正是兰花飘香的时候,曲社在兰圃公园举办了《牡丹亭》游园茶叙。活动尝试把昆曲、园林、茶艺、书法结合在一起,并由专业的广告人士用现代传播方式对活动进行推广。在介绍昆曲、汤显祖和《牡丹亭》中穿插曲唱表演,同时文学性地讲解曲词曲意。活动后,曲社出现了一批粉丝,广州红迷会的代表笙歌说:"昆曲归来不看戏。"2015年应他们的请求,曲社计划举办更大规模的"昆曲与《红

楼梦》"文化讲座,现正在筹备中。

2. 置身于国家文化强国大战略下,普及和提高并重。曲社要想持续发展,除了不断提高自身演艺水平,还必须置身于国家文化强国的大战略下,争取地方政府文化部门的支持。2015年春节前,天园街道办事处出资主办,华港居委会和天园昆曲社协办了天园街第一届辞旧迎新戏曲展演,演出节目以昆曲折子戏《琴挑》为主,兼有京剧、黄梅戏、越剧、豫剧、苏剧、粤剧、荆州花鼓戏等剧种,获得极大成功。有了政府支持,剧社有了经费,有了场地,活动有了保障,演出实践机会成倍增长。2014年10月,曲社代表街道参加了广州市外来人口才艺大赛,演出昆曲《惊梦》片段并配以翻译曲意的散文诗朗诵,获得了大赛第二名,并为天园街道捧回"优秀组织奖"。同月,曲社应街道办事处要求为建国65周年歌咏比赛颁奖大会演唱京剧《白毛女》,当即其他社区居委会纷纷前来联系演出。其后又为保利林海社区和华港社区的中秋国庆晚会献演《寻梦》《惊梦》和京剧《贵妃醉酒》片段。2014年12月,在广州京剧促进会组织的京剧专场演出《惊梦》,现场观看的京剧票友们由衷地赞叹昆曲之美。戏剧的生命在观众,要普及昆曲,首先要使观众听懂。在创新传播手段上,我们大胆尝试将曲词曲意编写成通俗、易懂、优美、上口的散文诗在音乐伴奏中朗诵,和传统曲唱表演融合为一体,以拉近昆曲和当代文化的距离。

3. 坚守群众文艺、平民文化的社团定位,服务于社区街道和服务于商业团体并重。天园曲社现有活跃社员20余人,从年届花甲的白发老人到大学新生,一概不收会费。曲社不设门槛,欢迎一切热爱昆曲的朋友参加。为了使社员们每次活动都能有所收获,曲社制订了完善的活动内容和学习计划,包括拍曲、身段和基本功训练。曲社不以营利为目的,去校园、街道、老年公寓等公益演出不但不收费,还要贴钱。同时我们也注重选择合适的商业团体共同推广普及昆曲。2014年两次同大益茶、茶文化促进会合作,在品鉴会上表演昆曲助兴;受广告公司之邀拍摄带有昆曲元素的微电影;为房地产公司献演折子戏《游园惊梦》和《琴挑》。

天园曲社尤其注意在大专院校开展昆曲普及活动。2014年12月,曲社在广州外国语学院会三班团日活动举办了戏曲文化讲座并做示范表演,一些同学随后成了曲社的常规学员。当月又受星海音乐学院岭南音乐文化展览馆之邀,举办了"梦梅归乡——水磨昆腔传岭南"活态传习讲座,介绍昆曲和广东粤剧的渊源,讲授戏曲的四功五法,并彩唱《游园》,吸收了一批音乐才俊加入曲社。2015年春节一过,该馆又制定了昆曲传习的教学计划,聘请天园曲社培训曲唱、表演并负责组织伴奏乐队。来自星海音乐学院和其他院校同学们的踊跃报名参加公开课,其中声乐系各角色和民乐系笛、笙、二胡、琵琶、扬琴一应俱全。展望新的一年,天园昆曲社的曲友们信心满满,决心让昆曲这盛世元音在广州唱的更响而继续努力。

本社微信公众号:tyjkcxsQQ号:261804392

活动时间:每周六下午2:30—5:30

活动地点:广州天河区天园街道舞蹈室

昆曲研究

昆曲研究2014年度论著编目

谭 飞 辑

(一) 昆曲美学纲要

作者：朱恒夫
丛书名：中国"昆曲学"研究课题系列
出版社：上海文化出版社；第1版
出版日期：2014年1月1日

本书为国家"十二五"图书出版重点规划项目、国家艺术学科"十五"重点规划项目——"中国昆曲学研究课题系列"之分卷。昆曲自明代中叶兴盛之后，至今已经有四百多年的历史，昆曲有着美的内容与美的形式，这是古今人们喜爱它的最主要的原因。本书以昆曲之美作为探讨的对象，不仅论述昆曲美学内涵及审美个性之形成、发展历史，还分别从文学、表演、音乐、行头与脸谱等艺术元素论析昆曲的审美特征，并集中论析昆曲的喜剧精神和苦戏的美学要素，将昆曲的美学内涵归结为"圆融、雅致、合度、诗化"。主要内容包括：昆曲的发生与发展——美的历程；为草根阶层所喜爱的昆曲——草昆；昆曲文学——传导着民族的道德美、社会的和谐美、形式的均衡美；昆曲表演——展示民族性格的中和之美与民族艺术的精粹之美；昆曲音乐——民族音乐的荟萃；行头与脸谱——凸显人物的身份与性格；喜剧的美学追求——一夫不笑是吾忧；苦戏的美学要素——崇高的品质、夭折的爱情、苦难的命运等。

(二) 大美昆曲

作者：杨守松
出版社：江苏文艺出版社；第1版
出版日期：2014年1月1日

本书叙写发源于昆山的昆曲，由经济昆山的报告转至文化昆曲的大写，借昆曲来说中国梦。全书由三部分组成，包括上篇《古与今》、中篇《人与戏》和下篇《缘与源》，分别叙写了昆曲前世今生的历史演进、当代昆曲大师名家的艺术贡献、精神风采以及有关昆曲的颇有意味的人和事。作品取材广泛，不拘一时一地，从江浙沪到京湘，从两岸四地到美国欧洲，不拘一格，随手拈来。作者以对昆曲的敬畏之心来引领思考，既有悠长的历史纵深感，又在时空维度等方面作了新的拓展和开掘，使得作品既有叙事的厚重度，又有丰富的内涵。"昆曲是中国梦的一个符号，一个图腾，一个折射政治、经济和文化起落兴衰的标志。"通过对昆曲的歌咏，抒写经济时代的文化大美，由此强化时代的文化自觉，进而谱写经济与文化和谐相生的中国梦的新篇章。需要高度评价的是《大美昆曲》的思想贡献。这部报告文学不仅仅描写了昆曲发展现象，更为有意义的是通过昆曲的案例，思考了我们民族文化发展的重要问题，深入探索民族戏曲艺术的发展规律。特别可贵的是，作者不依赖现成的材料，而是靠自己艰苦的行走，进行大量深入的采访，尤其是通过一些"抢救性"的访谈，获得珍贵的第一手的写作材料，这样就使这一作品具有了重要的史料价值和文献价值，同时也因为新材料的鲜活感增强了作品的可读性和吸引力。

(三) 戏曲表演研究

作者：黄克保
丛书名：前海戏曲研究丛书
出版社：文化艺术出版社；第1版
出版日期：2014年1月1日

本书为一本探索戏曲表演理论的文集。文集旨在探索戏曲表演和导演艺术的规律，分别从戏曲表演、表演艺术、舞台艺术、表演程式、脚色行当、生旦净末丑杂、戏曲人物形象塑造以及对多部经典舞台剧种的细致分析，论述了戏曲传统表现方法的基本特点和表演规律。本书前有张庚序言，后有作者后记，体系完备，论述得体。全书共六章，分别为"独具品格的表演艺术：程式化、戏剧化的歌舞表演"、"戏曲的舞台时空艺术：超脱的舞台时空观与虚拟手法相结合"、"表演程式：戏曲塑造舞台形象的艺术语汇"、"脚色行当：戏曲表演的程式性在人物塑造上的反映"、"形神兼备：戏曲塑造人物形象的美学追求"、"多元的体验方式：戏曲舞台体验的特点"；附录则有《革命英雄主义的颂歌——京剧〈红灯记〉观摩学习笔记》《传统·生活·艺术作风——京剧〈八一风暴〉的启示》《上党戏〈三关排宴〉的导演处理——兼谈继承导演艺术传统的问题》《王瑶卿与京剧〈柳荫记〉》《谈戏曲传统表现方法的几个基本特点》等戏曲评论文章。

(四) 汤显祖编年评传

作者：黄芝冈

丛书名：前海戏曲研究丛书
出版社：文化艺术出版社；第1版
出版日期：2014年1月1日

本书是已故戏曲家黄芝冈先生的遗著。黄芝冈，原名黄衍仁，字德修。早年在长沙与毛泽东、谢觉哉、何叔衡、熊瑾玎等一起积极宣传马克思主义，与反动势力做斗争，被誉为"短棍老师"。历任湖南济难会常务委员、"自由大同盟"常委、"左翼作家联盟"执委，中华全国文艺界抗敌协会和中华全国戏剧界抗敌协会理事、监事、常务理事。新中国成立后，为中国戏曲研究院研究员。"文革"中受"四人帮"迫害，1971年6月12日病故于长沙。主要著述有：专著《中国的水神》《从秧歌到地方戏》《汤显祖编年评传》；论文《论长沙湘剧的流变》《论"琵琶记"的封建性和人民性》《论魏良辅新腔创立和他的〈南词引正〉》《明代初、中期北杂剧的盛行和衰落》等。本书以编年方式，对明代伟大戏曲作家汤显祖的一生予以逐年铺叙，通过广阔的社会历史背景，展现了《牡丹亭》等"四梦"传奇的创作过程，并对汤显祖的全部戏曲与诗文及其创作思想予以了评论。作者对明代历史非常熟悉，对汤显祖的诗、文、传奇都有深入的研究。本书写作时间长达六七年之久，作者为此还到江西抚州对汤显祖的故乡、故居做了实地考察，所以写出来的虽说是初稿，却无一字无根据，而且观点新。邹世毅先生评价它是："五四运动"以来最全面、最详尽、最剀切评述汤显祖及其"四梦"的作品。

（五）戏曲意象论

作者：沈达人
丛书名：前海戏曲研究丛书
出版社：文化艺术出版社；第1版
出版日期：2014年1月1日

本书是戏曲理论家沈达人先生关于戏曲美学研究的经典著作。全书从戏剧形象构成的不同类型，再现、表现与戏曲的艺术方法，行动的再现性与戏曲的典型、典型化，动作的表现性与戏曲人物和戏曲环境的意象化，戏曲的抒情性等五个方面研究戏曲意象，比较完整地构成了戏曲意象创造的系统，是能代表"前海戏曲研究"成就的著作之一。图书内容有：第一章形象组合与意象戏曲（第一节摹象、喻象、意象——不同的戏剧形象类型、第二节摹仿说与摹象戏剧、第三节物感说与意象戏曲、第四节艺术意象的创造规律、第五节戏曲意象创造的模式）；第二章再现、表现与戏曲的艺术方法（第一节戏剧的本质和特性、第二节摹象戏剧的再现、第三节喻象戏剧的表现、第四节戏曲的艺术方法）；第三章戏曲创作与塑造典型（第一节广义和狭义的现实主义、第二节戏曲的典型环境及其体现、第三节戏曲人物塑造与典型化方法、第四节戏曲追求的细节真实）；第四章戏曲舞台形象的美学特征（第一节对神似的追求、第二节离形得似的外部造型、第三节虚拟表演与心理时空、第四节舞台时空自由与模糊化思维、第五节两种真实的对立统一）；第五章戏曲的抒情性（第一节抒情性是戏曲的总体特征、第二节戏曲的抒情手法、第三节抒情性与戏剧性的有机结合、第四节传情传神与再现表现）；余论；后记。

（六）阿甲论戏曲表导演艺术

作者：阿甲
丛书名：前海戏曲研究丛书
出版社：文化艺术出版社；第1版
出版日期：2014年1月1日

本书汇集了戏曲理论家阿甲先生在戏曲理论研究方面的研究论文、评论文章近50篇，对戏曲程式、戏曲美学、戏曲时空、戏曲表演、戏曲表导演、戏曲与社会的关系等方面的问题进行了深入探讨和研究。作者阿甲是20世纪中国革命文艺史上著名的专家、学者和艺术实践者之一。他一生致力于中国的文艺事业，涉足绘画、书法、话剧、戏剧等多个领域。尤其是在戏曲表演、导演领域享有崇高的威望并做出了重大的贡献。本书收录文章有：《生活的真实和戏曲表演艺术的真实——谈舞台程式中关于分场、时间空间的特殊处理等问题》《再论生活的真实和戏曲表演艺术的真实——关于现代戏继承传统和发扬传统的问题》《谈戏曲表现现代生活》《关于戏曲舞台艺术的一些探索》《伟大的时代，必然产生崭新的戏曲——论戏曲艺术革新的几个基本问题》《斯坦尼斯拉夫斯基体系与中国的戏曲表演》《戏曲创作·观众·社会效果及其他》《戏曲艺术最高的美学原则——戏曲程式的间离性和传神的幻觉感的结合》《谈〈将相和〉的人物思想与表演艺术》《向〈十五贯〉的表演艺术学习什么》《舞台上出现了大戏剧家关汉卿的动人形象》《从昆剧〈烂柯山〉谈张继青的表演艺术——兼谈生活体验和戏曲舞台体验的关系问题》《送南昆出国——兼谈昆剧表演艺术家张继青的舞台创作》等。

（七）戏曲史志论集

作者：余从
丛书名：前海戏曲研究丛书
出版社：文化艺术出版社；第1版

出版日期：2014年1月1日

本书主要收集了余从先生多年来关于戏曲研究如戏曲起源形成、南曲戏文的产生、北曲杂剧的兴衰、戏曲声腔、戏曲剧种等的文章，以及他与师友的友谊回忆文章、出版序言等。主要内容包括：《戏曲起源形成》《南曲戏文的产生》《北曲杂剧的兴衰》《戏曲声腔》《戏曲剧种》《对戏曲声腔剧种的认识》《昆剧》《花部戏曲》《民间小戏》《梅兰芳与编演新戏》《欧阳予倩与京剧》《田汉改革戏曲的活动》《学习少数民族剧种史的心得》《一代伟业的开拓者》《京剧史讲稿》《回顾·期望》《回顾·历程》《回忆张庚先生主持编纂〈中国戏曲志〉》《才智从勤奋苦干中来》《中国近代戏曲史·序言》《艰辛的耕耘可喜的收获》《高腔与川剧音乐·序》《二人转就是二人转》《戏曲研究的理念与戏曲史观》等。

（八）当代戏曲发展轨迹（增订本）

作者：郭汉城

丛书名：前海戏曲研究丛书

出版社：文化艺术出版社；第1版

出版日期：2014年1月1日

本书是中国著名戏曲理论家、评论家郭汉城先生关于当代戏曲改革与发展的研究论文集。郭汉城先生始终活跃在戏曲艺术改革发展的理论建设与研究的一线，注重理论联系实际，在运用马克思主义唯物论、辩证法研究中国传统戏剧理论方面成就卓著，是新中国戏曲理论的重要奠基人之一。《当代戏曲发展轨迹（增订本）》在原版的基础上做了较大的修改与增订，从"戏曲审美特征及其他"、"百花齐放推陈出新"、"现代化与戏曲化"、"戏曲的改革与发展"四个部分，分别对当代戏曲改革与发展中出现的种种现实问题进行了理论解答，具有很高的理论价值与很强的实践指导性。主要内容有：《戏曲的美学特征和时代精神——〈中国戏曲经典〉和〈中国戏曲精品〉的总前言》《戏曲剧本文学的民族特征》《有关传统剧目教育意义的几个问题》《论清官和清官戏》《汤显祖和他的"四梦"论略——1982年在纪念汤显祖逝世三百六十六周年学术讨论会上的报告》《昆剧〈桃花扇〉结尾再创造》《老故事新境界——评新编历史昆剧〈钗头凤〉》《传统剧目整理、改编的几个问题》《〈长生殿〉的改编上演》《古典名著和现代魅力的审美沟通》《坚决继承大胆创造——现代戏编剧继承与发展传统的几个问题》《〈十五贯评论集〉序》《张庚与"前海学派"》等。

（九）古代戏曲理论探索

作者：傅晓航

丛书名：前海戏曲研究丛书

出版社：文化艺术出版社；第1版

出版日期：2014年1月1日

本书为戏曲研究专家傅晓航先生的论文集。作者从事戏曲理论史研究30余年，重要论文成果尽在此书。读者可管中窥豹，一睹傅晓航先生的学术思想与研究实绩。本书主要内容包括：《戏曲史科学的奠基人——王国维〈宋元戏曲史〉读后》《中国资产阶级美学的启蒙者——王国维美学思想简论》《戏曲艺术表演体系探索》《古代戏曲表演理论》《戏曲文学理论批评一瞥》《前后七子与明代戏》《理学的嬗变与元明清戏曲——对戏曲历史发展轨迹的再认识》《对〈琵琶记〉的再认识》《曲谱简论》《臧懋循和〈元曲选〉》《凌濛初的戏曲批评》《陈独秀的戏曲论文——三爱〈论戏曲〉》《辛亥革命前后柳亚子的戏剧活动》《晚清的戏曲改良运动及其理论》《"推陈出新"的提出的历史依据——为纪念毛泽东同志"百花齐放、推陈出新"》《成熟戏曲的特征》《〈歧路灯〉里的珍贵戏剧史料》《悼念世纪戏剧老人——〈张庚文录〉首卷读后》《郭汉城先生对戏曲史论科学的贡献》《重读〈南词引正〉解惑》《"外师造化，中得心源"极人物之万途，攒今古之千变——戏曲艺术与传统诗歌绘画》《〈西厢记〉与金批西厢研究》《金批西厢诸刊本纪略》《金批西厢的底本问题》《金圣叹删改〈西厢记〉的得失》《〈西厢记〉笺注解证本》等。

（十）张庚戏曲论著选辑

作者：张庚

丛书名：前海戏曲研究丛书

出版社：文化艺术出版社；第1版

出版日期：2014年1月1日

本书为中国戏剧理论家、教育家、戏曲史家张庚先生戏曲论著选辑，全书分为戏曲论文和戏曲艺术论两部分。戏曲论文主要包括：《试论戏曲的艺术规律》《关于剧诗、再谈剧诗——在第一期话剧作者学习创作研究会上的发言》《北杂剧声腔的形成和衰落》《中国戏曲》《戏曲美学三题》《戏曲现代化的历程——纪念徽班进京二百年》《中国戏曲在农村的发展以及它与宗教的关系——在戏曲研究所的讲话》等；戏曲艺术论共八章，分别为中国戏曲形成的过程（滑稽戏、说唱、歌舞、各种艺术的汇合及其与戏曲的结合、戏曲艺术的统一性等）；戏曲剧本——剧诗（剧本的重要性、戏曲与诗歌的关系、剧

诗的形式、剧诗的语言等）；戏曲音乐（从抒情民歌到戏曲唱腔、音乐性与戏剧性的矛盾、音乐的整体结构问题等）；戏曲的表演艺术（戏曲表演艺术的三个来源、演员是怎么样创造角色的、程式和行当到底是怎么一回事、表现现代人物的问题等）；舞台美术（人物造型、砌末、戏曲舞台的时空观念等）；导演（导演职能的发展、导演的再创作、戏曲在创作过程中的矛盾及矛盾的克服、戏曲在艺术上的运用不是一成不变的）；戏曲艺术与生活（戏曲艺术的局限性、戏剧与观众、现实主义和浪漫主义相结合等）；百花齐放推陈出新（推陈出新、百花齐放）。

（十一）倚晴楼七种曲（套装共6册）
作者：（清）黄燮清
出版社：西泠印社出版社；第1版
出版日期：2014年1月1日

本书乃清代海盐戏曲家黄燮清的一部传奇杂剧集，其中六种为昆曲，一种为杂剧。该集包括《茂陵弦》《帝女花》《脊令原》《鸳鸯镜》《凌波影》《桃溪雪》《居官鉴》七种。其中《茂陵弦》《帝女花》《鸳鸯镜》《凌波影》《桃溪雪》五种已于黄燮清在世时便刻印发行，曾被刊附于《倚晴楼诗集》中。黄氏去世后，其女婿搜集以上五种曲，并将《脊令原》《居官鉴》两种一并辑入，合刻为《倚晴楼七种曲》。其中，《帝女花》写清军攻占北京后，崇祯帝之女坤舆公主欲在尼庵中削发出家，原与公主有婚约的周世显多方寻访得知公主下落，清廷仍用公主出嫁的礼仪为他们完婚。此剧演唱颇广，还流传到了日本。《桃溪雪》写清初耿精忠降而复反，派总兵徐尚朝向永康、金华进军，永康地方官献出了守节在家、能诗善画的吴绛雪以作为交换请徐尚朝退出县境，吴绛雪旋即跳崖自尽。黄燮清在传奇的题材上不拘泥于元杂剧和明传奇的故事，写了不少明末清初的历史事件和民间故事。唱词典雅生动，风格近于诗词。他在结构和矛盾冲突的铺垫上很下功夫。还很注意音律，曾先后请查仲浩、余炘等为他正谱，使得作品适于舞台演唱。

（十二）春草集
作者：冯其庸
出版社：青岛出版社；第1版
出版日期：2014年1月1日

本书是冯其庸先生所著研究古典戏曲的论文集，其中也包括冯其庸先生写的一些戏曲评论文章，如：论述戏曲史论争、艺术思考等，对元剧、传奇、南戏、绍剧、京剧、河北梆子、昆曲、话剧等名剧名角的评述与随感，对老艺人如袁世海、厉慧良等的回忆，对艺术的时代精神的研讨等。主要内容有：《元明戏曲史上的压迫与反压迫斗争》《论古代岳飞剧中的爱国主义思想及其对投降派的批判》《岳飞剧的时代精神》《读元剧〈东窗事犯〉》《读传奇〈精忠旗〉》《冯梦龙和他的戏剧思想》《论南戏〈张协状元〉与〈琵琶记〉的关系兼论其产生的时代》《〈芦林会〉的推陈出新》《从〈绿衣人传〉到〈李慧娘〉》《漫论〈斩经堂〉》《不应当把糟粕当作精华》《谈昆曲〈送京娘〉》《初看梨园戏》《三看〈二度梅〉》《电影〈关汉卿〉的成就与不足》《云想衣裳花想容——怀念著名昆曲老人张娴》《怀念李少春同志》《四十年梨园忆旧》《无限沧桑哭慧良——我与"武生泰斗"厉慧良的四十年交往》《戏曲表现现代生活的几个问题》《对于传统戏曲争论问题的旁白》《精湛的武生表演艺术——谈厉慧良的演出》《麒派艺术的精华——看影片〈周信芳舞台艺术〉》等。

（十三）戏曲文化
作者：吴新苗
丛书名：新版"雅俗文化书系"
出版社：中国经济出版社；第1版
出版日期：2014年1月1日

该书详尽描述了中国戏曲从起源到形成以及发展变迁的历史，呈现给读者清晰的发展脉络和丰富的戏曲知识。戏曲艺术是古代社会生活的重要构成部分，无论都市、城镇还是乡村，都有演剧活动；无论王公贵族、商贾文人乃至引车卖浆者流，都是戏曲的热心观众。可见戏曲艺术已渗透到人们日常生活的方方面面，形成了中国特有的戏曲文化。戏曲艺术又是综合艺术，其中演员表演和剧本文学是其得以成立的双柱、前行的双足，本书对戏曲表演和戏曲文学也做了精练的介绍和评价。只有充分了解了戏曲艺术与戏曲文化，才能走近它，从而喜爱它，让这种古老的民族艺术在今天得到更好的继承和发展。本书为新版"雅俗文化书系"之一。新版"雅俗文化书系"，既包括山川风物、观念信仰、三教九流、风俗人情、行业传统，也包括人伦礼仪、衣食起居、琴棋书画、奇技赏玩等，在千百年历史文化的纵横交错中，呈现着新时代的思想激荡，"古"与"今"文化碰撞，"雅"与"俗"相得益彰。新版"雅俗文化书系"是奉献给广大读者的一套精品文化图书，内容通俗易懂、图文并茂，又引经据典、深入浅出。引领普通大众沿着历史的轨迹与文化对话，近距离探求文化的内涵。该书系还是少年儿童了解传统文化、亲近华夏五千年文明的优秀读本，使他们在乐趣中学习，在学习中成长。

（十四）中国戏曲音韵考

作者：神山志郎（日） 刘育民
出版社：学林出版社；第1版
出版日期：2014年1月1日

本书是一部对京剧和昆曲音韵进行研究、考证的学术研究图书，是作者通过多年研究得到的学术成果。全书分四部分，第一部分是对《中原音韵》入声的研究；第二部分是昆曲音韵初探；第三部分是以《京剧音韵探究》为基础修改整理而成的京剧中州韵白考；第四部分为戏曲字韵研究。全书内容具体翔实，研究深入细致，具有一定的学术价值和研究参考价值。主要内容包括：北曲《中原音韵》（声母、韵母、中原音韵的入声等）；昆曲音韵（昆曲的声母、昆曲的韵母、昆曲的声调、昆曲"入北音"的音韵风格等）；中州韵白考（京剧概说及韵白的四声调值、京剧韵白的声母、京剧韵白的韵母、"脸、内、撺、斜、喊、说"等字的韵白读音、京剧曲牌音乐考）；中国戏曲音韵总表等。本书对研究戏曲音韵和实践戏曲表演、创作实践都具有实际意义。

（十五）遂昌昆曲十番

作者：罗兆荣
丛书名：浙江省非物质文化遗产代表作丛书
出版社：浙江摄影出版社；第1版
出版日期：2014年1月1日

本书由张水源主编，罗兆荣编著。遂昌昆曲十番在江南十番中颇为特殊，它直接源于"正昆"，并吸收"京昆"的内容，形成了自己独有的特色，曲目多为昆曲曲牌，尤其以汤显祖"四梦"为主，除了器乐演奏外，还有人声伴唱。根据乐器组合，有以管弦乐为主的"文十番"和以管弦乐、打击乐组合演奏的"武十番"，"文十番"幽雅动听，"武十番"则格调粗放、节奏明快。遂昌昆曲十番为浙江省第二批国家级"非遗"项目，它是各地十番中较为独特的一支。《遂昌昆曲十番》从介绍它的诞生地——遂昌讲起，分析了该"非遗"项目在当地的存在情况，同时分析了它的音乐、乐器、曲牌存目以及传承、保护等情况。

（十六）我与昆曲

作者：张允和
出版社：百花文艺出版社；第1版
出版日期：2014年1月1日

本书是一个面向读者大众的更加通俗的选本，所选文章基本囊括了张允和写作的昆曲文化散文的精华。编排上，《我与昆曲》分为"怀人、记事、日记"三个部分，每部分除个别篇章按内容连贯性排序外，基本上按写作、发表年月顺序排序。怀人部分情真意切，如《悼念笛师李荣圻》；记事部分思绪万千，如《昆曲——江南的枫叶》；日记部分细腻情深，记录了昆曲社成立的点点滴滴，具有丰富的文化史料价值。张允和的文字，细腻睿智，看似平淡闲笔，却透溢出浓浓的诗意，表现出一种文学闺秀的风度。全书共分三辑，分别为"情系昆曲"、"漫谈昆曲"、"曲事传鸿"。收录文章主要有：《我与曲会》《悼笛师李荣圻》《昆曲——江南的枫叶》《江湖上的奇妙船队——忆昆曲"全福班"》《七十年看戏记》《同舟共济——哭铨庵》《祝贺俞振飞先生艺术生活六十年》《从〈双熊梦〉到〈十五贯〉——半出戏救活了一个剧种》《抢救·继承·创新——在一次昆曲演出时的讲话》《致传字辈先生们》《昆曲要向世界舞台发展》《四妹张充和的昆曲活动》《北京昆曲研习社的过去和现在》《关于〈游园〉的修改》《谈传统昆曲》《昆曲日记（节选）》等。

（十七）氍毹印象续编：京昆戏单（一九五零——二零零零）

作者：钮二可
出版社：五洲传播出版社；第1版
出版日期：2014年1月1日

本书共分三部分，包括李开屏、李新庚珍藏京昆老戏单，京昆老戏单补遗，京昆戏单，并配有相关图片和照片。本书集梨园内外五位藏家的收藏，记载演出时间长达50年，又经反复增删，全书共选了630多份戏单，成书过程历经曲折，与前集完璧可谓心血之作。

（十八）昆剧表演艺术论

作者：顾笃璜
丛书名：中国"昆曲学"研究课题系列
出版社：上海文化出版社；第1版
出版日期：2014年2月1日

本书是新中国成立以来第一部系统、全面论述昆曲表演艺术的理论成果。昆剧的表演艺术既是昆剧形成之前的所有表演艺术的集大成者，又是其后新兴的戏曲表演艺术（包括京剧）的先师，透析它的原理及规则对于推动戏曲表演艺术的传承与发展具有非常重大的现实意义。全书主要内容包括：昆剧艺术坚守的基本原则（大一统与大综合、非幻觉主义及与观众的直接交流）；昆剧表演艺术的基本表现手法（演员的戏路脚色的分类演员的分行、排斥写实布景发展虚拟表演、表演与化妆

扎扮及服饰穿戴的有机结合);昆剧表演艺术的做工(说昆剧的身段艺术、再说昆剧的身段艺术、五法心功体验、身段人手与体验艺术);昆剧演员之养成(昆剧演员的选才、昆剧演员的形体训练、昆剧表演艺术之临摹与传承、大演员小脚色);保护昆剧表演艺术的传统风格(向轻精细慢转型、说昆剧用嗓及音色造型、昆剧观与京剧观、说昆剧锣鼓的同有风格);附录(传统昆剧身段记录选,昆剧传统表演艺术见闻录选,回归本真态的演出实践——重建昆剧传习所以来工作之一项,关于苏州抢救、保护昆剧遗产工作的思考)。

(十九) 明清孤本稀见戏曲汇刊(上下)

编校:黄仕忠
出版社:广西师范大学出版社;第1版
出版日期:2014年3月1日

本书所收主要为中国明、清珍稀戏曲文献,包括《琴心雅调》《三义记》《渭塘梦》《易水歌》《葫芦先生》《红线金盒记》《饮中八仙记》《汉相如昼锦归西蜀》《陶处士栗里致交游》《卫将军元宵会僚友》《空门游戏》《燕市悲歌》《女红纱涂抹试官》《秃碧纱炎凉秀士》《草堂窬》《桃园记》等杂剧,以及《芙蓉屏记》《天书记》《花眉旦》《破梦鹃》《花萼楼记》《节义仙记》《闹乌江》《夺秋魁》《育婴堂新剧》《鸾铃记》等杂剧。其中,少部分为国内图书馆藏明初刻本,多数为日本各大图书收藏机构及个人收藏之孤本、善本。该书为作者对古籍的手抄稿,再现了部分国内罕见的明清戏剧的内容原貌,对于中国戏曲史、中国古代戏剧文学、中国古典文献学等方面的研究有重要参考价值。

(二十) 中国古典戏曲品评观念研究

作者:梁晓萍
出版社:中国社会科学出版社;第1版
出版日期:2014年3月1日

本书以中国古典戏曲品评观念为研究对象是基于各种现实的与历史的、学科建设与生存需要等多种缘由的一种选择。全书分上、下两编,上编侧重宏观梳理,论及戏曲品评这一独特接受方式的渊源及其在元、明、清三代的具体表现;探讨戏曲品评观念的嬗变及其与哲学观念的紧密关联;剖析古典戏曲品评观念的意旨及其与戏曲活动的关系。下编侧重微观研究及文化原因探析,分析戏曲品评中的平民意识,揭示品评者对戏曲民间身份的充分认识;理解中国古典戏曲品评语言本色而蕴藉的特点,戏曲品评对于大团圆结局的肯定以及叙事观念悄然变化的特点,体认中国古代独特的诗学追求及其别具特色的民族心理;最后论及戏曲品评与中国传统文化之间的关系,寻找戏曲品评观念生成的文化原因。主要内容有:戏曲品评之渊源与古典戏曲品评;古典戏曲品评观念的嬗变;古典戏曲品评的意旨及其与戏曲活动的关系;平民意识的自觉;有意味的形式:戏曲形式观念举要;儒道佛文化与古典戏曲品评。

(二十一) 勾阑醉:戏话·戏画

作者:沐斋
丛书名:沐斋作品集
出版社:上海古籍出版社;第1版
出版日期:2014年3月1日

本书选取昆曲折子20个、京剧折子30个,共50篇文章,50多幅作者创作的绘画。整本书均为由戏而生发的对历史、文化、艺术和现实生活的感慨,视野开阔,文字流畅,自成一格。正如作者在后记中所言,此书并非专业研究戏曲的著作,而是出于"单纯的喜爱",作者的一些想法倒能跳出专业的"束缚",想法颇为新颖,作为普及读物,当能引起读者的共鸣。该书分昆(雅部)和乱(花部)两部分。昆(雅部)选取《琵琶记》《邯郸梦》《占花魁》《狮吼记》《桃花扇》《十五贯》《单刀会》《安天会》《牡丹亭·游园》《长生殿·弹词》《义侠记·戏叔》《烂柯山·泼水》《红梨记·亭会》《西厢记·长亭》《宝剑记·夜奔》《风云会·送京》《牧羊记·望乡》《天下乐·嫁妹》《玉簪记·琴挑》《雷峰塔·游湖》《虎囊弹·醉打山门》《惊鸿记·太白醉写》等昆曲折子和相关评论。乱(花部)选取文昭关《锁麟囊》《空城计》《女起解》《古城会》《望江亭》《武家坡》《战马超》《铡美案》《挑滑车》《一捧雪》《二进宫》《三岔口》《九江口》《白蛇传》《野猪林》《盗御马》《珠帘寨》《三家店》《法门寺》《将相和》《穆柯寨》《长坂坡》《贵妃醉酒》《霸王别姬》《四郎探母》《李逵探母》《打渔杀家》《龙凤呈祥》《武松打虎》《昭君出塞》《游龙戏凤》《击鼓骂曹》《坐楼杀惜》《曹操与杨修》《宰相刘罗锅》等剧目和评论。

(二十二) 戏曲研究(第89辑)

编者:《戏曲研究》编辑部
出版社:文化艺术出版社;第1版
出版日期:2014年4月1日

本书为中国艺术研究院戏曲研究所《戏曲研究》编辑部所编辑的《戏曲研究》(第89辑)杂志论文集,也是集中国戏曲理论与史论研究的综合文集。其中以"戏曲

理论"、"比较戏曲"、"戏曲文化"、"戏曲史研究"、"地方戏研究"等十大门类以及专栏的形式收录论文36篇。主要内容包括：《钱德苍编〈缀白裘〉与翻刻、改辑本系谱析论》《都说诗词曲，谁解其中味——王国维"唐诗宋词元曲"代兴说用意新探》《福建高甲戏"净（北）"的价值钩沉》《沉重的步履——论新时期戏曲文本的美学舛误》《新发现足本〈听春新咏〉与重新认识清嘉庆》《论阿甲京剧改革的理论与实践》《论张庚的戏曲批评——兼论戏曲批评现状》《再议戏曲的发生与演进》《中国现存最早的剧本——晚唐进士王敷〈茶酒论〉探析》《融通京剧和电影两种美学——从〈生死恨〉和〈游园惊梦〉看梅兰芳的戏曲》《权力支配与经典位移——〈窦娥冤〉经典化历程探究》《清代戏曲评点之结构技法论》《王国维与21世纪传统戏曲发展会议纪要》等。

（二十三）纵横谈戏录

作者：颜长珂

丛书名：前海戏曲研究丛书

出版社：文化艺术出版社；第1版

出版日期：2014年4月1日

本书收入了作者颜长珂的20余篇文章。这些文章，除了最后两篇，其他都写于"文革"之后。内容大致分为三部分。第一部分是有关戏曲剧本创作和京剧文学简论；第二部分为戏曲文学史以及戏曲文学中文学性与戏曲性、雅与俗的辩证关系的探讨；最后是有关戏曲史的几篇，它们的内容主要集中在元、清两代。这些文章大多在杂志报纸上发表过，有的又进行了补充整理。本书是作者倾注了一生心血而完成的一部戏曲论著，具有很高的学术性，并在戏曲界具有较高的学术地位。该书内容有：谈戏曲剧本创作，难登大雅之堂——戏曲文学的历史回顾，文学的戏剧与戏剧的文学，春在溪头荠菜花——谈"雅俗共赏"，谈谈折子戏，"样板戏"是非谈，元杂剧中的吏员形象，衣锦还乡的变奏——谈张国宾《薛仁贵》杂剧，关汉卿杂剧琐证（二则），论杨梓的史剧，读《再订文武合班缀白裘八编》，读嘉庆丁巳、戊午《观剧日记》手稿，《灵台小补》，《赵氏孤儿》中的"复仇"与"义"，《春台班戏目》辨证，"京师尚楚调"析等。

（二十四）南戏新证

作者：刘念兹

丛书名：前海戏曲研究丛书

出版社：文化艺术出版社；第1版

出版日期：2014年4月1日

本书是戏曲理论家刘念兹先生的学术著作，它较为系统、全面地对"南戏"这一古老戏曲形式进行了细致研究，不仅对它的产生、发展、流变进行梳理，还详细地通过对福建地区遗存的宋、元、明时期的南戏剧目进行实地考察和理论总结，分别归纳出南戏的剧本题材与形式、曲牌及其遗存情况、音乐的特征、演出排场等一系列重要特点。全书共十二章，分别为：南戏概说（南戏的历史源流、南戏的思想内容、南戏的艺术形式）；南戏的产生（南戏得名之由来、南戏出现的时间和地区、南戏产生的时代背景、宋杂剧的南流与南戏形成的情形）；南戏的发展（宋元南戏的盛行、元末明初南戏的复兴）；南戏的流变（几种声腔的流变等）；南戏总目；福建遗存宋元南戏剧目；福建遗存元明南戏剧目；福建南戏特有剧目；南戏剧本题材与形式特点；南戏的曲牌及其遗存情况；南戏音乐的特征；南戏的演出排场及其他。

（二十五）昆曲文学概论

作者：李晓

丛书名：中国"昆曲学"研究课题系列

出版社：上海文化出版社；第1版

出版日期：2014年4月1日

本书为国家"十二五"重点图书出版规划项目、国家艺术学科"十五"重点规划项目——"中国昆曲学研究课题系列"之分卷。该书以昆曲文学为研究对象，通过昆曲文学剧本的体制与排场（昆曲文学剧本的体制、关于旧体制的突破与革新、昆曲文学剧本须注重排场、《长生殿》之排场）、昆曲文学剧本的结构（首重结构、一般结构的特点与规律、特殊结构、有关结构的理论与技巧）、昆曲文学剧本的格律（字音与字韵、宫调、曲牌、套数）、昆曲文学剧本的语言艺术（宾白、科诨、曲词、曲白相生）、昆曲文学剧本的人物描写（人物的类型与个性、特定的环境与性格表现、情绪高潮与性格的集中表现、描写人物的传统手法）、昆曲文学批评（论本色当行、论意趣神色、论音律与文辞、论虚与实、论境界与意境）等多个方面，建构起具有逻辑性、系统性的昆曲文学的基础理论体系。自明清以来，可以说这是第一次系统研究昆曲文学的理论问题。作者以剧本为昆曲文学研究的对象物，联系昆曲舞台的演出，以明清的曲评、曲论等为研究的参考依据，所述问题体现出文学理论与实证研究相结合的特色，是在继承传统理论基础上的创造性的研究成果。

（二十六）李渔戏曲叙事观念研究

作者：黄春燕

丛书名：博雅文丛
出版社：人民文学出版社；第1版
出版日期：2014年4月1日

本书介绍李渔是明末清初江南城市文化典型而又独特的一个"文本"。深入论述了李渔闲情与江南城市的趣味、李渔戏曲叙事的结构谋略与江南城市的文化风尚、李渔机趣戏文的叙事意蕴与江南城市的文化心理等重要方面，对于读者全面细致地把握李渔及其戏曲有很大的启发意义。交错于日常生活与艺术审美之间的精细品鉴、雅与俗的趣味交融，使李渔在填词度曲和搬演教习的活动中形成了自己将文学、音乐、表演和接受融为一体的戏曲叙事理论。主要内容包括：召唤与回应（时间荡涤的形象、历史沉淀的作品、留待千古的曲心、文本边缘的空白）；湖上笠翁的闲情与江南城市的趣味（喧嚣市井的闲逸之情、穷幽晰微的品鉴之趣、雅俗交融的曲韵声情）；戏曲叙事的结构谋略（"结构第一"的叙事意旨、戏曲叙事的"法脉准绳"）；搬演叙事与书写叙事；机趣戏文的叙事意蕴（博人一笑的叙事逻辑、机趣叙事的心理指向、冷隽叙事与冷寂叙事）等。

（二十七）元杂剧与古希腊戏剧叙事技巧比较研究

作者：胡健生
出版社：中国社会出版社；第1版
出版日期：2014年4月1日

本书借鉴、吸纳戏剧叙事学、戏剧美学等理论以及中国古代文学、外国文学的相关研究成果，运用比较参照的研究方法，注重整体把握的宏观研究与细致解读戏剧文本的微观研究有机结合，厘定以元杂剧与古希腊戏剧为研究对象，具体从"停叙"、"幕后戏"、"预叙"、"发现"与"突转"几个论题切入，以解读大量戏剧文本为依据，而不妄加生发与臆测，就元杂剧与古希腊戏剧叙事技巧问题展开一番专题性的比较研究，力求得出有的放矢、准确恰当的结论。主要内容包括：元杂剧与古希腊戏剧中的"停叙"（"停叙"概念界说、中西古典戏剧话语模式比较、元杂剧中"停叙"之运用及其探因、"停叙"在古希腊戏剧中的运用及其探因）；元杂剧与古希腊戏剧中的"幕后戏"（元杂剧与古希腊戏剧重视运用"幕后戏"探因等）；元杂剧与古希腊戏剧中的"预叙"（"预叙"界说、"预叙"在元杂剧中的运用及其探因、"预叙"在古希腊戏剧中的运用及其探因）；元杂剧与古希腊戏剧中的"发现"与"突转"（"发现"与"突转"界说、"发现"与"突转"在古希腊戏剧中的运用、"发现"与"突转"在元杂剧中的运用、元杂剧与古希腊戏剧重视运用"发现"与"突转"探因等）。

（二十八）中国戏曲通论（套装共2册）

编者：张庚　郭汉城
丛书名：前海戏曲研究丛书
出版社：文化艺术出版社；第1版
出版日期：2014年4月1日

本书由以张庚、郭汉城为代表的10位戏曲理论者，精汇毕生研究成果，倾注各自才华心智而通力合作完成，是迄今为止最为全面、系统、完整的戏曲理论论著，不仅在当时具有很高的学术价值，即使对当下以及未来的戏曲舞台实践也仍然有着重要的理论指导作用。全书共十一章，对戏曲的历史、现状与未来，对戏曲的文学、音乐、表演、导演及舞台美术、剧目生产等各个艺术环节，都进行了全面细致的阐述，并且各个部分都蕴含着整体的内在联系，堪称戏曲理论研究著述中的经典之作。主要内容有：中国戏曲与中国社会；中国戏曲的人民性；戏曲的艺术形式；戏曲的艺术方法；戏曲文学；戏曲音乐；戏曲表演；戏曲舞台美术；戏曲导演；戏曲与观众；戏曲的推陈出新等。

（二十九）昆剧全本《长生殿》创作评论集：钗盒情缘与历史兴亡的深度呈现

编者：刘祯　谷好好
出版社：上海古籍出版社；第1版
出版日期：2014年4月1日

本书既是对上昆在昆曲创作、表演和研究方面已经取得的成绩的回顾，也为昆曲爱好者和其他表演者们提供了一扇窗，从中可以看到在昆曲表演舞台上所看不见的内容。该书的编纂出版，起因于上海昆剧团演出的昆剧全本《长生殿》在2010年荣获戏曲界最高级别的学术奖项：中国戏曲学会奖。它的成功浸透了台前幕后工作人员的辛勤汗水，而经典的剧目、精彩的表演又促使专家学者在观赏研讨后做出了深刻的研究评点。本书正是这些成果的凝结：主创手记部分，收录了台前幕后工作人员的创作，从导演、编剧艰苦地起步编导，到演员的百折不挠，乃至琴师鼓师的努力，往常在舞台上所看不见的每一个个体都栩栩如生地跃然纸上，娓娓而谈。专家论评部分，一篇篇感悟研究之作，从剧本到表演艺术的各个方面，深刻地揭示了昆曲全本《长生殿》的意义与价值。书后附录昆曲全本《长生殿》的相关资料。主要内容有：全本《长生殿》整理演出剧本初探；《长生殿》导演阐述；全本昆剧《长生殿》导后记；"不新不旧，不标新

立异"——谈全本昆剧《长生殿》创作感悟;吹曲吹情托腔托魂;"不可能"的可能——第一本唐明皇创作手记等。

(三十) 画梁软语 梅谷清音:梁谷音评传

作者:王悦阳
丛书名:中国京昆艺术家传记
出版社:上海古籍出版社;第1版
出版日期:2014年4月1日

本书为梁谷音评传。梁谷音,上海昆剧团国家一级演员,当代著名昆曲表演艺术家。工六旦(花旦),兼擅正旦、闺门旦,戏路宽广,嗓音甜润,表演细腻动人,善于刻画各种不同的人物形象。本书以时间为经,剧目为纬,详细描述梁谷音丰富而细腻的人生经历,深入剖析其代表剧目,如《思凡》《西厢记》《烂柯山》《借茶活捉》《潘金莲》《牡丹亭》《琵琶行》《蝴蝶梦》《琵琶记》等,穿插大量珍贵历史资料,并着重分析其表演艺术心得,将一代艺术大家的心路历程剖析给读者,在注重可读性的基础上,强调学术性与艺术性的兼顾。主要内容包括:艰辛儿时路、从尼姑庵到大上海、少年学艺录、一曲《思凡》情最深、无奈的"文革"十年、《贵人魔影》一鸣惊人、《烂柯山》再创辉煌、转益多师是汝师、《借茶·活捉》演"禁戏"、"红娘"摘得梅花奖、"问题女性"《潘金莲》、一生情牵《牡丹亭》、封箱大戏《琵琶行》、一梦引得彩蝶飞、琵琶一曲最动人、红尘有爱人间有情等。

(三十一) 中国戏曲通史(套装共3册)

编者:张庚 郭汉城
丛书名:前海戏曲研究丛书
出版社:文化艺术出版社;第1版
出版日期:2014年4月1日

本书共四编,第一编为戏曲的起源与形成,内含两章,分别为戏曲的起源(古代歌舞与古优、角牴戏与参军戏)与戏曲的形成(从庙会到瓦舍、宋杂剧与金院本)。第二编为北杂剧与南戏,内含四章,分别为:综述(本时期内戏曲发展的概况、北杂剧的形成与发展、南戏的形成与发展);北杂剧的作家与作品(北杂剧作家与作品概述、关汉卿及其作品、王实甫的《西厢记》、马致远的作品、纪君祥的《赵氏孤儿》、康进之的《李逵负荆》、无名氏的《陈州粜米》);南戏的作家与作品;北杂剧与南戏的舞台艺术等。第三编为昆山腔与弋阳诸腔戏,内含四章,分别为:综述;昆山腔的作家与作品(昆山腔的作家与作品概述、汤显祖及其"四梦"、沈璟及其作品、李玉的作品、李渔的戏曲作品与理论、孔尚任及其《桃花扇》、洪昇及其《长生殿》);弋阳诸腔作品;昆山腔与弋阳诸腔戏的舞台艺术。第四编为清代地方戏,内含三章,分别为:综述;清代地方戏作品;清代地方戏的舞台艺术。

(三十二) 聆森昆曲论集

作者:顾聆森
丛书名:国家戏曲研究丛书
出版社:台北"国家出版社";第1版
出版日期:2014年4月20日

本书是顾聆森研究员自选的一部昆曲论文集。论文大多选自内地的专业期刊,其中不少发表在全国中文核心刊物上。全书包括了"曲论"、"史论"、"维护与创新"三个部分。"曲论"选择的是昆曲曲牌、声韵以及度曲理论方面的内容,是作者的读曲心得。其中《"中州音"说》考证了昆曲舞台语音并非"中州音",也不是苏州语音,而是中州音和苏州语音的杂交产物,已把它命名为"苏州—中州音",从而结束了学术界对于昆曲舞台语音的种种疑惑;"史论"选择的文章含有昆曲从问世走向鼎盛的历史阶段中的某些重要议题。需要重点一提的是《何来昆曲六百年?——央视电视片〈昆曲六百年〉的历史臆造》一文,作者考证了昆曲的历史并非六百年,而是至今不过四百七十年,此论曾在昆曲学界引起了较大反响;"维护与创新"关乎昆曲的理论批评,集中于批评昆曲排斥创新的形而上学的继承论调。

(三十三) 卢前曲学论著三种

作者:卢前
丛书名:中华现代学术名著丛书
出版社:商务印书馆;第1版
出版日期:2014年5月1日

本书精选卢前研究戏曲和散曲方面的重要著述。全书依据原文初版本或当初发表的刊物进行整理,以相关整理本为参考。本书以《中国戏剧概论》《读曲小识》两书为主体,兼收《中国戏曲所受印度文学及佛教之影响》《剧曲和散曲有怎样的区别?》《读道藏中之自然集》等10余篇近年未曾再版过的论著,以避免与其他相关著作雷同,增加编辑含量。卢前(1905—1951年)是中国曲学研究史乃至现代学术史上一位十分重要的学者,他较为全面地继承了曲学大师吴梅的曲学事业,是中国现代曲学史上不可多得的通才型学者,被人称作"江南第一才子"。他在曲学方面取得了不俗的成就,撰写了第一部真正意义的戏曲通史,并在戏曲目录的编制上进行

改进和创新。散曲研究是卢前开辟的一个新的学术领域，他为此做出了开创性的贡献。其戏曲论著有：《明清戏曲史》《中国戏曲概论》《读曲小识》《论曲绝句》《饮虹曲话》《冶城话旧》等。

（三十四）传统戏曲的多维透视

作者：姚旭峰

丛书名：国家重点学科戏剧戏曲学丛书

出版社：上海远东出版社；第1版

出版日期：2014年5月1日

本书的讨论对象为中国传统戏曲，跨度从明清到当代、从文本到舞台，力图多方位展开观察视角以获得丰富认知。书中包括了四大徽班进京与四小徽班入沪、20世纪昆剧与京剧研究、青帮老大与海上梨园、叩开一扇古老的门等内容。全书内容分三部分：上编侧重明清传奇的文本考察和比较研究，并延伸到对昆腔传奇的表演及生态问题的探讨（主要内容包括：试论明清传奇中的"才子佳人"模式、《玉茗堂四梦》论、传奇世界的精神转向与理想重构——《琵琶记》与《牡丹亭》的对照阅读、戏剧·花园——《牡丹亭》对花园的叙写及其在园林中的演出、六百年的历史和五十年的书写——再读陆萼庭《昆剧演出史稿》及若干思考等）；中编为建立在清末民国报刊资料整理基础上的海派京剧描述，阐释剧艺发展和特定时代、地域文化之关联（主要内容包括：海派之源起、海派之风格、海派之景观、海派之遗响等）；下编是对上海昆剧团所做的调研报告，通过对上昆老一辈表演艺术家——昆大班成员的全面深入访问，梳理50年昆剧史和昆剧舞台艺术的发展变迁（主要内容包括：风华初展、艺苑流芳、古曲新声、从兰馨舞台走向世界、化作春泥更护花等）。

（三十五）张坚及《玉燕堂四种曲》研究

作者：樊兰

出版社：人民出版社；第1版

出版日期：2014年5月1日

本书主要研究了清代康乾时期重要传奇作家张坚生平及交游考述、张坚的诗文创作、张坚的戏曲思想，以及《玉燕堂四种曲》创作考略、主题思想、宗教书写、舞台艺术、流变考述。张坚是清代康乾时期重要传奇作家，有《玉燕堂四种曲》（包括《梦中缘》《梅花簪》《怀沙记》《玉狮坠》四种）传世。张坚传奇颇具特色，在清中叶昆曲发展转折时期有着比较重要的作用和意义。《玉燕堂四种曲》在整体构思、曲词文采、舞台艺术等方面都取得了一定成就，具有较高艺术价值。作品不仅受到文人士大夫的一致称赏，而且被广泛地搬演于舞台之上，得到广大观众的喜爱。书稿主要包括八章，分别为对张坚生平及交游情况的考述、张坚诗文创作研究、对张坚戏曲思想的探讨、以《玉燕堂四种曲》为中心展开探讨，包括对四种曲创作年代、成书情况的考论，对其主题思想、艺术特色的考察等，最后一部分考察《玉燕堂四种曲》的版本流变。

（三十六）中华戏曲（第47辑）

编者：《中华戏曲》编辑部

出版社：文化艺术出版社；第1版

出版日期：2014年5月1日

本书共收录最新戏曲研究论文20余篇，包括戏曲文物、文献资料的发掘、整理和研究；戏曲与民俗、宗教等关系及仪式剧研究；高层次的戏曲理论、戏曲美学研究；少数民族戏剧研究；戏曲作家、作品研究；当代戏曲现状与走向研究等。主要内容有：中国剧场史研究的承前启后，关于中国乡村演剧的几点思考，中国神庙前后组合式戏台考论，神庙演剧理论的社会学特征之三——祭礼演剧功能论，平遥县南神庙剧场考论，古代雩祭文化与演剧民俗——以析城山石臼村成汤庙碑为例，曲沃县下陈村黄帝庙及其舞楼碑刻考，平阳木版雕印戏曲拂尘纸一幅四戏四图年画考释，能戏演技样式的确立，从"图腾"崇拜到"祭赛"活动——原始宗教活动与戏曲艺术实践的同构性，除灵·三周年祭礼及演剧考，明清戏曲"赶考"现象的文化思索，清初长洲毛氏父子的戏曲虚实论，论传统文化对票友的禁锢，被遗忘的剧界"权威"——梁社乾与20世纪二三十年代的戏曲对外传播，新发现的《铁冠图·白氏尽节》《鼎峙春秋》文本来源考辨——《鼎峙春秋》与《连环记》，明清《西厢记》改本研究，舞台上的创作——戏曲"口头剧本"的编演伎艺及其艺术成因，古典戏曲中的波斯语、阿拉伯语语词例释，读卢前《明清戏曲史》札记等。

（三十七）教化与惩治：中国古代戏曲小说禁毁问题研究

作者：赵维国

丛书名：文史哲研究丛刊

出版社：上海古籍出版社；第1版

出版日期：2014年5月1日

本书分为上下两编，约40万字。上编主要研讨书籍禁毁的文化特质，对于戏曲小说的文化功能、戏曲小

说禁毁的缘由、禁毁的管理形态、禁毁政策下的戏曲小说传播等问题进行深入的思考。下编探讨戏曲小说禁毁的历史演变；梳理了宋元明清时期戏曲小说禁毁的历史进程；考辨各个时期戏曲小说的文化管理政策、分析禁毁个案，探讨禁毁历史进程。此稿对我国古典文学在这一领域的研究具有宏观考察的意义。

（三十八）中国戏曲史

作者：廖奔

丛书名：中国专题史系列丛书

出版社：上海人民出版社；第2版

出版日期：2014年5月1日

本书从民俗文化的角度剖析中华戏曲，介绍了我国戏剧的形态、腔种、剧目、演出、艺人、典籍、交流、附论等内容。内容翔实丰富，并非简单的线性叙述，而在整理历史脉络之外，分门别类予以论述，亦不仅限于戏曲文学史，涉及面更为广泛。廖奔，中国作家协会副主席，原中国文学艺术界联合会副主席、书记处书记，研究员、教授、博导，著名学者，出版有《中国戏曲发展史》《宋元戏曲文物与民俗》《中国戏曲声腔源流史》《中国古代剧场史》等著作20余种，主编《中华艺术通史·宋代卷》、"蓦然回首丛书"等数十种。先后获得中国哲学社会科学著作奖、"五个一"工程奖、中国图书奖、田汉戏剧理论奖等奖项。

（三十九）明清戏曲：剧目、文本与演出研究

作者：江巨荣

丛书名：中华戏剧史论丛书

出版社：上海古籍出版社；第1版

出版日期：2014年5月1日

本书作者致力于明清戏曲研究，依托《四库全书》《续修四库全书》《四库存目全书》《四库未收书》《四库禁毁全书》及其《补编》《清代诗文集汇编》等资料库，经过长期细致的梳理、考证，所得研究成果集成论文19篇。其中《稀见剧目十种考释》《清代五种戏曲存疑剧目辨证》《清剧目十种补》《南戏在安徽的传播流布》《清初文士的观剧诗和剧目诗》《二十六种剧目演出诗述说》等都是戏曲研究领域内的新发现，具有较高的学术价值。全书共三编，第一编为剧目新探，包括《传奇汇考》到《曲海总目提要》及其《补编》，简述《坚瓠集》的剧目诗，《梦中圆》《万年欢》《醒梦剧》《虎媒剧》四种考，方文《六声猿》补证，稀见剧目十五种考释，《栽花船》《义庐葵》《非非想》《史阁部勤王》《停梅杂剧》《李家湖杂剧》《新见曹寅所作剧目考》，新见剧目十五种补等；第二编为文本流传，包括《永乐大典戏文三种》嘉靖抄本初读记、南戏在安徽的传播流布、《琵琶记》的后续剧作、《牡丹亭》的历史解读与舞台呈现、传奇演出的螺旋式回归——以《长生殿》演出为例等。第三编为演剧诗存，包括邹迪光《观察演戏说》及其观剧诗、清初文士观剧的几种心态、"临川四梦"演出纪事诗词举例、二十九种剧目演出诗词述说等。

（四十）戏曲研究（第九十辑）

编者：《戏曲研究》编辑部

出版社：文化艺术出版社；第1版

出版日期：2014年6月1日

本书内容有："前海学派"探析，新中国"戏改"中"大团圆"与"反大团圆"——以越剧为个案，昆曲，在规律内创新——专访北方昆曲剧院青年编剧王焱，2013年度中国戏曲学科发展研究报告，非物质文化遗产语境下传统戏剧传承保护研究，川剧丑角脸谱研究，重构20世纪50、60年代广州粤剧演剧——兼简介广州文学艺术创作研究院院藏粤剧剧本，清乐戏剧戏弄考略，戊戌变法与皮黄本《昭代箫韶》的改编演出，演"时装戏"与"移步不换形"（中国台湾）——略论梅兰芳与知识精英关于戏曲改造之碰撞，论近代以来昆剧音乐场上伴奏之变迁，从琼剧音乐的沿革看中国戏曲声腔剧种的趋同化，南阳音乐文化背景及其汉调二黄历史与现状的调查研究，传承与变革：京剧在台湾的现代化走向——以姚一苇的戏剧创作作为考察对象，黄梅戏传承的民俗学思考，"性命于戏"——张岱的戏曲生活，论两部早期"聊斋戏"的"写心"旨趣，试论弋阳腔文学视野中的"包公戏"及清官崇拜，论传统戏曲元素在山西音乐舞蹈剧目中的运用，以当代意识观照戏曲艺术——记宁宗一教授戏曲研究的学术个性等。

（四十一）剧史新论

作者：陈多

丛书名：中国戏剧史论丛书

出版社：上海古籍出版社；第1版

出版日期：2014年6月1日

本书作者陈多先生认为如若严格审视，则真正科学的、符合实际的中国戏剧史发展轮廓仍然相当模糊，诸多成说殊难征信，而极有必要重作探求。本书即为其进行此种探求所作部分论文的结集。陈多的剧场观，旨在指出戏剧作为审美直观的戏剧，而非审美想象的文学。

问题的指向直指古代戏剧研究的奠基人王国维先生。王国维的戏剧史研究主要是从剧本文学着眼;而陈多认为戏曲剧本的首要任务是为登场,是为戏剧演出服务的。真正为演出服务的戏曲剧本应是能广泛普及,宜俗而不宜雅。其中如论述我国戏剧早于史前宗教产生以前的远古时期即已萌生。见于载籍的傩和蚩尤戏即是以黄帝和蚩尤之战为生活原型的具有戏剧成分的表演,并至迟在春秋时期已经形成。秦汉间的角抵戏是"我国戏剧发展史上的一个重要历程";"佛教于南北朝时渗入中国戏曲";"宋无南戏";部分宋杂剧、金院本与所谓"宋南戏"、"元杂剧""其实一也";《桃花扇》绝非成功的剧作;李笠翁的人品、思想在他那一时代是相当高尚先进的;等等。以上显然都与习见成说大相径庭,而所论又均能持之有故,言之成理。论文表述生动,引证规范,资料与考释并重,对中国戏剧发展史的研究自成一家之说。故本书对于"治史"者和"治今"者,对于艺术创造者及学术研究者均有活跃思想、开创新路的启发意义。

(四十二)宋元戏曲史

作者:王国维

丛书名:百年史学经典

出版社:上海人民出版社;第1版

出版日期:2014年6月1日

本书为百年史学经典系列图书之一。王国维不仅在古史地、古文字上是一代大师,在中国戏曲史研究上也卓有贡献,本书即他在这方面的代表作。中国戏剧艺术在元代达到了高度的繁荣,但却因以往学者的轻视而晦暗不显。王国维的《宋元戏曲史》在这方面做了开创性的工作,它全面考察,追根溯源,回答了中国戏剧艺术的特征、中国戏剧的起源和形成、中国戏曲文学的成就等带根本性的问题,使元曲这一瑰宝重放异彩,并为今后的戏剧史研究指明了道路。全书共十六章,分别为上古至五代之戏剧、宋之滑稽戏、宋之小说杂戏、宋之乐曲、宋官本杂剧段数、金院本名目、古剧之结构、元杂剧之渊源、元剧之时地、元剧之存亡、元剧之结构、元剧之文章、元院本、南戏之渊源及时代、元南戏之文章、余论,附录为元戏曲家小传等。

(四十三)中国戏曲理论批评简史

编者:赵建新 陈志

出版社:中国社会科学出版社;第1版

出版日期:2014年6月1日

本书共十一章。第一章中国戏曲理论批评溯源,包括先秦文艺观与礼乐思想、汉唐时期有关戏剧活动的记述、两宋的戏剧研究;第二章元代戏曲理论批评,包括元代戏曲理论批评的兴起、戏曲表演理论、周德清的《中原音韵》、戏曲创作理论、作家、作品与演员评录;第三章明代前期的戏曲理论批评,包括明初戏曲理论批评概论、戏曲创作与评论、朱权与《太和正音谱》;第四章明代嘉靖、隆庆年间的戏曲理论批评,包括嘉靖隆庆年间戏曲理论批评的全面发展、李开先与何良俊的戏曲理论、关于《拜月亭》《西厢记》和《琵琶记》的讨论等;第五章明代万历年间的戏曲理论批评,包括万历年间戏曲理论批评的繁荣、汤显祖的戏曲思想、吴江派与临川派的理论分歧等;第六章王骥德及其《曲律》,包括王骥德与汤沈之争、《曲律》中的戏曲创作与评论思想;第七章明代晚期的戏曲理论批评,包括晚明戏曲理论批评概述、冯梦龙的戏曲思想、张岱的戏曲理论与演出记录等;第八章清代前期的戏曲理论批评,包括清初戏曲理论批评的兴盛、金圣叹及其《西厢记》评点等;第九章李渔的戏曲思想,包括李渔和《闲情偶寄》《闲情偶寄》中的创作思想等;第十章清代中期戏曲理论批评;第十一章清末近代的戏曲理论批评。

(四十四)中州传统曲艺戏曲音乐概论

作者:郭德华 刘世嵘

丛书名:中州传统音乐研究丛书

出版社:河南大学出版社;第1版

出版日期:2014年7月1日

本书主要分为两大部分:第一部分中州曲艺音乐,主要阐述了中州曲艺艺术的历史文化背景,包括历史沿革、唱腔结构、语言与内容等。第二部分中州戏曲音乐,主要阐述了中州戏曲的历史文化背景;中州戏曲剧种与声腔源流;从中州方言与戏曲音韵及腔格、唱腔结构特征、音阶与调式、演唱特色、乐队与乐器等方面论述了中州戏曲音乐的艺术特色。全书共十章,分别为:第一章中州曲艺的历史文化背景(中州曲艺的形成与发展简述、中州曲艺音乐的唱腔结构等);第二章中州牌子曲类的艺术特色(中州牌子曲类曲种概述、中州牌子曲类的音乐简述等);第三章中州锣鼓曲类的艺术特色(中州锣鼓曲类曲艺曲种概述、中州锣鼓曲类的音乐简述等);第四章中州弦子书类的艺术特色(中州弦子书类曲艺曲种概述、中州弦子书类的音乐简述等);第五章中州鼓板书类的艺术特色(中州鼓板书类曲种的音乐简述等);第六章中州戏曲的历史文化背景;第七章中州戏曲剧种分布与声腔源流(昆山腔、弋阳腔等);第八章中州戏曲音乐的

艺术特色(中州方音与戏曲音韵及腔格等);第九章中州传统戏曲剧种选介;第十章中州戏曲音乐的变革及现状。

(四十五)明清戏曲与同时期短篇小说关系研究
作者:刘玮
出版社:中国社会科学出版社;第1版
出版日期:2014年7月1日

本书主要探讨明清戏曲与同时期短篇小说在题材和创作意图上的联系,以及艺术体式及相关方面的差异。作者对同一时期、相同题材的戏曲和短篇小说进行比较,不仅着眼于戏曲与小说题材、内容上的相通,更注意到二者艺术体式的不同及由此造成的差异,较一般研究戏曲与小说关系多着眼于题材的承传和流变的单向度纵向比较,更能彰显戏曲与小说之间的密切关系和各自的文体特殊性。该论著适合高等院校从事古代文学(包括古代小说、戏曲)教学与研究的师生以及古代小说、戏曲的爱好者阅读。全书共三章,第一章为明清戏曲与同时期短篇小说之间的联系(上),包含"作意好奇"——题材上的联系、"大旨谈情"——主题上的联系之一、扬忠刺奸——主题上的联系之二。第二章为明清戏曲与同时期短篇小说之间的联系(下),包含劝世讽世——创作意图上的联系、善恶相形因果报应——明清戏曲小说实现劝讽意图的相同途径、理的彰显——明清戏曲与同时期短篇小说的同中之异。第三章为明清戏曲与同时期短篇小说之间的差异,包含铺排与概述——情节结撰方式的差异、具象化与泛写——陪衬人物描写的差异、简化与繁复——演述方式的差异、抒情中的叙事——明清戏曲与同时期短篇小说的异中之同等。

(四十六)中国曲学研究(第3辑)
编者:《中国曲学研究》编辑委员
出版社:河北大学出版社;第1版
出版日期:2014年7月1日

本书由刘崇德主编,汇集了"词学与唐宋音乐研究"、"宋元戏曲、散曲研究"、"明清戏曲研究"、"昆曲研究"、"地方戏曲声腔研究"、"曲苑新声"六类25篇文章,这些研究成果对促进中国曲学的学科建设和创作方法,充分利用曲学这一丰富的传统文化资源发挥了积极的作用。收录文章有:是"樯橹"而非"强虏"——苏轼《念奴娇·赤壁怀古》异文考释,吴梦窗词校勘札记——戈载校选本与杜文澜钞刻本,"诗言志、歌永言"传统的突破和回归——以宋代雅乐乐歌为中心,宋词平声二论,矛盾的力量——论陈亮的词,《四库全书总目》的词律思想,王国维"境界说"二疑试诠,南宋戏文的当代传承,"温州腔"新论,《董西厢》叙事文本析论,明代宫廷舞台上南北曲的消长,梁辰鱼谋生与其戏曲创作,清抄本《玉狮坠》的版本,清代志怪笔记小说中的戏曲家蒋士铨,何来昆曲600年?与汪世瑜老师谈曲唱的理论与实践,从《南词引正》到《吴欲萃雅·曲律》的变化,河北昆弋腔之今存,《墙头马上》曲谱等。

(四十七)昆曲研究新集
作者:吴新雷
出版社:台北秀威资讯科技股份有限公司;第1版
出版日期:2014年8月1日

本书集结了昆曲研究权威吴新雷近15年发表的昆曲论文,包括昆山腔形成发展的历史考证,昆曲名剧的赏析,《牡丹亭》《长生殿》等工尺谱的研究,对白先勇青春版《牡丹亭》的演出评论,与白先勇的对谈,当今昆曲艺术传承与发扬的展望等,鉴古观今,深广而多新见。作者也发现了一些新史料并有精审考订,如明刻本《乐府红珊》和《乐府名词》中的魏良辅曲论,昆曲折子戏和《霓裳文艺全谱初探》,《紫钗记》的传谱形态及台本工尺谱的新发现,《牡丹亭》台本《道场》和《魂游》的探究,论玉山雅集在昆山腔形成中的声艺融合作用诸篇,识见精微,甚有学术价值。吴新雷,江苏江阴人,1933年生。1955年南京大学中国语言文学系毕业,南京大学文学院教授,博士生导师。专长为文学史、戏曲史、昆剧学和红学。曾任南京大学中国思想家研究中心主任,《中国思想家评传丛书》常务副主编。发表论文200多篇,出版专著《曹雪芹》《中国戏曲史论》《二十世纪前期昆曲研究》《吴新雷昆曲论集》《两宋文学史》(合著)、《曹雪芹江南家世丛考》(合著)、《元散曲经典》(合著)等10多种,并主编《中国昆剧大辞典》《中国昆曲艺术》和高等学校教材《昆曲艺术概论》等。

(四十八)昆曲(彩图版)
作者:林牧
丛书名:争奇斗艳的世界非物质文化遗产
出版社:吉林出版集团有限责任公司;第1版
出版日期:2014年8月1日

本书详细介绍了至今已有600多年历史的昆曲。内容包括:第一章,昆曲——人类口述的非物质文化遗产(昆曲——"百戏之祖"、昆曲有着诗意的歌唱、昆剧主要班社和演员、家庭戏班是昆剧的特色、"传习所"使得昆曲得以发展、昆曲的小众与大众之争);第二章,艺术魅

力——昆曲撼人心魄(南京剧坛昆曲史、清代南京的昆班和清音小部、昆曲的花雅之争、汤显祖的《牡丹亭》等);第三章,昆曲是戏曲艺术中的瑰宝(昆曲的北套、南套与南北合套、昆剧有着顽强的生命力、昆曲为谁而唱等);第四章,昆曲名家把对昆曲的爱刻进骨头里(一生最爱昆剧的蔡正仁、"江南幽兰"的艺术求索、昆曲痴子——白先勇、京昆戏曲奇才甘贡三等);第五章,曲漫庭芳的千秋昆曲艺史(魏良辅创造水磨调、闲话俞振飞、湘昆一枝梅、苏州曲坛的"一龙两虎"、梅兰芳学演昆曲等);第六章,痴心不悔——他们让昆曲生生不息(醉心昆曲的张元和、昆曲"名票"袁寒云、程十发对昆曲爱得深沉、周凤林绝艺冠申城、俞振飞一跌有名声等)第七章,沧海撷珠——与昆曲有关的掌故轶闻(昆曲名伶陈圆圆、瞿松涛创制松涛鼓等);第八章,昆曲——戏剧中一抹永恒的华彩(昆曲能救命和治病、角直大净陈明智、《十五贯》与况青天、演《长生殿》招致祸殃、《桃花扇》中的杨龙友等)。

(四十九) 风雅千秋:蔡正仁昆曲官生表演艺术

作者:蔡正仁(口述) 王悦阳(整理)
出版社:上海文化出版社;第1版
出版日期:2014年8月1日

本书系为纪念蔡正仁从艺60周年而作,选择了10出蔡正仁最为拿手的"大官生"经典折子戏,将昆曲的"冠生"艺术精华一览无遗。在书中,蔡正仁着重回忆了学习传承经典的过程,重点剖析了每一折戏的表演要点、身段难点与精彩看点,并就其一个甲子以来的舞台感悟、人生体验,通过对10出戏的分析讲解,向读者一一道来。全书文辞力求流畅易读,深入浅出,雅俗共赏。书中还有程十发、戴敦邦、程多多三位名画家为每折戏都绘制了精美的"戏画",增加了书的艺术感和含金量,提升了文化品位。蔡正仁,著名昆曲表演艺术家,国家一级演员。1961年毕业于上海市戏曲学校第一届昆曲演员班,工小生,尤擅官生。师承京昆艺术大师俞振飞以及沈传芷、周传瑛等名家,嗓音宽厚明亮,表演自然洒脱,为国家级非物质文化遗产项目代表性传承人。历任第八、九、十届中国人民政治协商会议委员,文化部振兴昆剧指导委员会委员、中国昆剧研究会常务理事、中国戏曲表演学会常务理事、中国戏剧家协会理事会员、上海戏剧家协会副主席、上海市文学艺术界联合会委员、上海昆剧团团长等职。曾荣获文化部文华表演奖、第四届中国戏剧梅花奖及第五届上海戏剧白玉兰表演艺术主角奖等奖项。

(五十) 戏曲新论专辑(第12辑)

主编:朱恒夫 聂圣哲
丛书名:中华艺术论丛
出版社:复旦大学出版社;第1版
出版日期:2014年8月1日

本书为《中华艺术论丛》系列丛书第12辑。本辑设有如下专栏:戏曲剧种透视、戏曲研究新视野、戏曲创作的历史回声、书评等。全书收录了对滩簧、淮剧、川剧、歌仔戏、黄梅戏、瑞安高腔等剧种的研究成果,对于研究中国传统戏曲有重要的作用。收录文章包括:滩簧资料钩沉、从川剧形成历史看传承发展路径、当代两岸歌仔戏的交流与对话、论当代江苏南部宣卷与滩簧的关系、关于黄梅戏改革与传承的思考、台湾歌仔戏"做活戏"的田野数据类型与运用、瑞安高腔与平阳和调——温州稀有剧种介绍、宁波草昆研究、元杂剧《东堂老》的回回底色、稀见清初戏曲四种考略、戏曲行业禁忌习俗的属性与特征探微、从黄梅剧《公司》看中国戏曲的现代性改革、上海民国时期六本"梅兰芳专集"之评述、周有成谈《智取威虎山》的打造过程、黎中城谈《杜鹃山》的创作、梁冰谈《海港》的创作、翁丽君谈《海港》的人物造型设计、孔小石谈《龙江颂》的创作、龚国泰谈样板戏的音乐创作、有关京剧样板戏的对话等。

(五十一) 戏曲研究(第91辑)

编者:《戏曲研究》编辑部
出版社:文化艺术出版社;第1版
出版日期:2014年8月1日

本书内容包括:戏曲种类问题略说、王国维与中国戏剧史的建构、从"大陆腔"说起——穗港粤剧旦行腔派一窥、试论文化产业"倍增"战略下戏剧类"非遗"的生产性保护、梅兰芳研究、梅兰芳的舞台技艺、梅兰芳及其他、京剧在学校传承中需要兼顾继承和创新——专访上海戏剧学院戏曲学院副教授赵群、《录鬼簿续编》应是贾仲明所作、"江湖班"与闽剧江湖戏——兼论"江湖十八本"与闽剧传统剧目的关系、从传播的角度看京剧形成和武戏、李新琪《金刚石传奇》考述、清中叶文人曲家剧作考略三题、从杂剧《西厢记》到影戏《玉环扣》、福建省梨园戏实验剧团传统剧目整理改编现状与思考、以三一律的标准看《赵氏孤儿》及墨菲的改编、明清江南宗族祭祀演剧及其文化功能、戏曲发展与建设的理论总结和现实突破——安葵先生《戏曲理论建设论集》读后等。

(五十二) 澄碧簃曲谱(套装共5册)

作者：袁敏宣
出版社：上海辞书出版社；第1版
出版日期：2014年8月1日

本书为袁敏宣手抄曲谱，抄录了《西楼记》《渔家乐》《风筝误》《白蛇传》《白罗衫》《玉簪记》《狮吼记》《铁冠图》《千忠戮》等剧中的著名折子，共计有《楼会》《玩笺》《拆书》《错梦》《藏舟》《吊打》《惊丑》《后亲》《烧香》《水斗》《断桥》《看状》《茶访》《茶叙》《偷诗》《梳妆》《跪池》《刺虎》《八阳》等。此外，还附录袁敏宣演唱的昆曲《琵琶记·南浦》《西游记·认子》等珍贵录音。本书以宣纸线装的装帧形式，曲谱正文以双色的方式影印，并配以袁敏宣的画作。袁敏宣为北京著名曲家，其手抄曲谱与书画作品此前从未影印出版过，不仅有着极高的艺术价值，还有着相当的文献意义。

(五十三) 疏影幽兰：中国昆曲的当代传承与发展

作者：柯凡
出版社：文化艺术出版社；第1版
出版日期：2014年8月1日

本书在回顾昆曲历史、论述昆曲现状的总体观照下，分别从昆曲剧目的传承和发展、昆曲舞台艺术的传承和发展、昆曲理论研究的发展与探索三个方面进行了整理与梳理。其中昆曲剧目的内涵着重论述了知识分子的主体精神和特定时代的审美旨趣；从上层社会对"正"与"雅"的崇尚的视角梳理了剧目体制逐渐规范的过程，通过分析剧目体制日益摆脱"规范"之严格限制的现象，揭示出昆曲从业者面对变化了的社会生活和大众思维方式，既让昆曲在一定程度上被动地迁就观众，也对昆曲实行了积极有效的改革的真实发展面貌；而在昆曲理论研究方面，则反映出了昆曲剧目创作和舞台演艺的现实状况，并对昆曲的发展产生指导作用。此外，《疏影幽兰：中国昆曲的当代传承与发展》还对当代以来的昆曲发展诸事件进行了细致的梳理与整理，形成了"当代昆曲大事记"一部分，颇有学术价值。

(五十四) 曲学讲堂

主编：罗怀臻　崔伟
丛书名：上海戏剧学院新思维丛书
出版社：上海人民出版社；第1版
出版日期：2014年8月1日

本书为2013年中国剧协全国青年戏曲音乐家研修班文存，收录了"青音班"研修期间的讲座、讲评及中国青年戏曲音乐家论坛的相关内容及办班期间的所有照片资料。第1卷为讲座卷，收入季国平、沈铁梅、陈晓光、尚长荣、何占豪、叶长海、张筠青、安志强、汪人元、李树建、王蒙等10位著名艺术家、理论家的专题讲座文章。第2卷为讲评卷，收入了朱绍玉、顾兆琳、万霭端、王文训、刘文田、耿玉卿、高一鸣、徐志远、汝金山、朱维英等10位著名作曲家对学员音乐作品进行的评析。第三卷为"图说青音班"，收入了在"青音班"办班期间所拍摄的照片，是"青音班"弥足珍贵的纪念。

(五十五) 小园即事：张充和雅文小集

作者：张充和　王道(注释　解说词)
丛书名：百岁张充和作品系列
出版社：广西师范大学出版社；第1版
出版日期：2014年8月1日

本书为"合肥四姊妹"之小妹张充和的作品。张充和10岁时师从朱谟钦学古文及书法。16岁从沈传芷、张传芳、李荣圻等学昆曲。1934年考入北京大学中文系。抗战爆发后转往重庆，研究古乐及曲谱，并从沈尹默习书法。胜利后，于北大讲授昆曲及书法。1948年结缡傅汉思(Hans H. Frankel)。1949年移居美国，在耶鲁大学教授书法20多载，并于家中传薪昆曲，得继清芬。合肥张家的文化，如水流动，斯文百年，绵延不断。张家十姐弟各有才艺，成就斐然。四姊妹中的小妹张充和，书法、昆曲、诗词等出身传统，却又不拘泥于古风，早已经汇进世界的文化主流。对于这个斯文流动的家族，对于自己的特殊的成长经历，张充和女士本人会作何无意书写？张充和的小文充满了禅意和哲理，隐含着无限的悲悯之心，她以一个"退步者"的姿态，逐步走向她的"无所不能"的造境(沈尹默语)。《桃花鱼》背后的曲折和坦阔，《小园即事》里的寻常家境，龙门巷的童年记事，姑苏城外浓雾里的母女情深，扬州外婆家的黯然，青岛海边的绮丽旅程，曹操点将台的古意回归，拙政园里的昆音袅袅……看张充和文字里"有古人尤其是有自己"的多情世界。怜渠直道当时语，不着心源傍古人。"最后的闺秀"或许太过于传奇和正式，不妨从充和本人的文字开始，还原她自己。

(五十六) 白先勇与青春版《牡丹亭》

主编：傅谨
丛书名：太极传统音乐奖获奖文库
出版社：中央编译出版社；第1版
出版日期：2014年9月1日

本书通过对参与青春版《牡丹亭》的创作人员、演出

人员的采访,以及部分人员的文章,揭示青春版《牡丹亭》走过的历程及其成功秘诀。本书所用的材料绝大多数是全新的,尤其是欧美主流媒体对其评论的翻译、大量当事人的访谈,都是首次与中国观众和读者见面。并且,由于这些文章和谈话均围绕太极传统音乐奖的获奖展开,因而有着珍贵的文献价值。

(五十七)清代戏曲与昆剧

作者:陆萼庭

丛书名:中华戏剧学丛刊

出版社:中华书局;第1版

出版日期:2014年9月1日

本书收录了陆萼庭先生关于昆剧的论文16篇,并附录4篇给他人著作所写的序。书稿涵盖并分析了昆剧演出多个方面的问题,或由演出观点切入总论何为"昆味",或爬梳文献列述"吊场"与下场式;细观则针对单出折子述其演出流变,综论则详析清代之全本戏演出情形;既有在文献搜罗整理中触发的轻松随笔,也有推介罕见曲谱并还其本来面貌地位的严谨考证。在分析史料、"承继"遗产之余,作者更亟思如何"启后",深刻检讨了当前昆剧所处的困境与遭遇的危机,更进一步思索跳出困境、展望未来的可能性与实践之道,字里行间处处透露出对昆剧的忧心与热情。该书主要内容包括:"载歌载舞"辨、谈昆剧的雅和俗、昆剧角色的演变与定型、传奇"吊场"的演变与昆剧折子戏、昆剧折子戏下场式述例、《思凡》偶说、《游园惊梦》集说、殷淮深及其《余庆堂曲谱》、谈昆戏画、笛边散思、清代全本戏演出述论、猫(髦)儿戏小考、"罗浮仙蝶"与戏曲、读《曲海总目提要》札记、典礼背后的世俗心态——读《翁同龢日记》中的清官演戏资料、"昆剧"的困惑、附录等。

(五十八)魏良辅《曲律》+王骥德《方诸馆曲律》+沈宠绥《度曲须知》+徐大椿《乐府传声》(套装共4册)

译者:古兆申 余丹

丛书名:昆曲演唱理论丛书

出版社:生活·读书·新知三联书店;第1版

出版日期:2014年9月1日

丛书包括魏良辅《曲律》、王骥德《方诸馆曲律》、沈宠绥《度曲须知》、徐大椿《乐府传声》4本,在古人著述的基础上,对原文做尽可能的详尽注释,使昆曲的专业人士与爱好者能够以为借鉴。丛书选入明清两代4种昆曲演唱理论著作,由香港大学中文系教授古兆申及余丹主持,进行整理、研究、注释、今译及英译工作。此丛书的主旨是帮助当代读者更好地了解昆曲,接触昆曲演唱艺术的一些重要文献。《曲律》仅以千字篇幅,条例清晰、简洁扼要地阐述了昆曲演唱表演之津梁,涉猎呼吸、发声、吐字、四声、行腔、板眼、曲趣等诸多声乐理论。昆曲演员向来奉《曲律》为必学之经典。作者魏良辅在昆曲艺术发展进程中,是一位举足轻重的人物,明嘉靖、隆庆年间,由他主导吸取北曲和海盐腔、弋阳腔之精华,进行一系列改革创新,形成了细腻、婉约的昆曲新腔。《方诸馆曲律》为明代戏曲作家、曲论家王骥德所著。内容涉及戏曲源流、音乐、声韵、曲词特点、作法,并对元、明不少戏曲作家作品加以品评。作者在书中第一次对南北曲的创作进行了分门别类、比较详尽的探讨。明代戏曲声律家沈宠绥所著《度曲须知》一书将南北曲之源流、格调、字母、发音、归韵诸种方法,一一辨析其故,使度曲者有规则可循。故清初学者李光地盛赞他"有功于词曲"。因其书系作者度曲实践经验之积累,故此后至今昆剧演员常用为唱曲之依据。《乐府传声》为清初戏曲音乐家徐大椿所著,他总结了明代曲家魏良辅、沈宠绥等人的经验,又有所发展和创造。所论包括字音、发声及口形、乐曲情感的处理、演唱的一般基本知识等词曲唱法中的主要环节。

(五十九)清代戏剧文化考辨

作者:吴雅山

出版社:北京燕山出版社;第1版

出版日期:2014年9月1日

本书是一本以考证为主、考辨为辅并有待进一步提高的清代戏剧文化专著。书内所考,始于满族入关的顺治朝,下限的时间则到清末民初,时间跨度在两个半世纪以上。因此,本书几乎或长或短地涵盖了有清一代各个皇朝在戏剧文化领域内的不同疑难问题。"考证",即根据文献资料所作的考核和例证的归纳,从而提供可信的材料,作出说明。书中提出的内容有始自大学者顾炎武者,乾嘉时期则有惠栋、戴震、钱大昕等多位著名学者。他们积累资料,加深研究、辨明真伪,得出的很多结论对于我国的戏剧史有填补,如内廷南府的建立,为马戛尔尼使清而演出的具体剧目,宣南戏剧文化的形成,嘉庆、光绪间相关档案的考证等。笔者根据朝鲜的官私史著,对燕行学者当年提出、今天看来很重要的问题也予以了考证和辨析。简言之,本书既包括宫廷又含有民间,既考订了清宫的档案又兼顾了外国使清者的系列疑难。作者力求将京师宣南文化、朝鲜燕行文化同清代戏剧文化结合在一起,使之成为一个"有机整体"加以考证,有很强的学术价值。本书作者围绕自己多年来在清

代戏剧文化方面的存疑展开细致严谨的考辨,提出了令人振奋又掷地有声的观点,若没有对清代历史与我国戏剧史通盘的掌握与综合的思考,是难以提出这些观点的,问题虽然不大,考证这些却需要极大的功夫。这是一部"慢工出细活"的学术作品。

(六十) 明清戏曲文学与文献探考

作者:郑志良
丛书名:中华戏剧学丛刊
出版社:中华书局;第1版
出版日期:2014年9月1日

本书为作者郑志良对明、清两代戏曲及戏曲文献探讨的文章合集。书稿共28篇文章,或对一些戏剧文献中出现的谬误予以考析匡正,如对《南词叙录》的版本流传的考订及对文本的整理;或搜集发现戏剧家佚文佚作,如发现汤显祖佚文等,有一定的学术价值。主要内容包括:关于《南词叙录》的版本问题,屠本畯的佚剧一种,袁于令《合浦珠》传奇探考,《千忠录》作者考辨——兼与刘致中先生商榷,再谈《千忠录》的作者问题——答刘致中先生,高奕《新传奇品》的一个新版本——《续曲品》,清代"红楼戏"《鸳鸯剑》考述,汤显祖研究五题,明代曲论家潘之恒考论,"著坛主人"考,晚明著名串客彭天锡考,吴梅村与汤显祖师承关系的文献考述,《万氏宗谱》与万树的家世情况——兼及宜兴万氏家族的文学创作,康熙《钦定曲谱》的实际编撰者顾陈塘,李树谷关于秦腔名伶魏长生、陈银官师徒的记载,汪仲洋与沈观——《玉门关》《一合相》传奇作者考,苏元俊与《吕真人黄梁梦境记》,袁于令与柳浪馆评点"临川四梦",朱素臣与《游艺编》,曹寅与《七子圆》作者考,姜任修与《再生缘》传奇,王紫绪与《桃花扇》改本,山阴曲家周大榜与花部戏曲,陈钟麟与《红楼梦传奇》,杜步云与瑞鹤山房抄本《戏曲四十六种》等。

(六十一) 中国分体文学史(戏曲卷)(第三版)

主编:赵义山 李修生
出版社:上海古籍出版社;第3版
出版日期:2014年9月1日

本书内容包括戏曲的产生、形成与发展,各种戏曲剧种、表演形式的传承演变,戏曲理论的评析,名家名剧的介绍等。特别是分析了戏剧史上元杂剧勃兴、明清传奇繁荣的特殊历史人文背景,给读者以有益的启迪。本书条理清晰,文字顺畅,使学生易记易懂,便于把握中国戏曲发展的脉络轨迹,十分适合其高校教材的定位。《中国分体文学史》是一部很有特色的文学史,其年代自先秦至晚清,其编纂方法则依文学体裁及其发展历史为板块结构,共分诗歌、散文、戏曲、小说4卷,构架具有创新性。本书为戏曲卷。上编为杂剧部分,介绍了中国戏曲的萌生、形成与元杂剧的繁荣,元杂剧的分期与发展,关汉卿和他的杂剧创作,王实甫及其《西厢记》等。中编为南戏与传奇,介绍了宋元南戏的形成与发展及代表作品,高明与《琵琶记》,明代传奇剧等。下编为清代乱弹。

(六十二) 马得昆曲画集:姹紫嫣红

作者:高马得
出版社:江苏凤凰美术出版社;第1版
出版日期:2014年9月1日

本书为高马得昆曲画集,高马得以画戏曲人物闻名,他把漫画艺术表现上的夸张特点和中国画技巧结合起来,并借鉴了中国京剧艺术的程式,随意点染,形成了独特的风格。所绘人物以生动多趣见长。形神兼备,雅俗共赏。2004年7月,《马得昆曲画集》荣获国家新闻出版署等部门颁发的最美图书奖和插图金奖,并被当作国礼赠送给第28届世界文化遗产大会。本书内容包括:《单刀会·刀会》《窦娥冤·斩娥》《墙头马上》《东窗事犯·扫秦》《幽闺记·走雨》《琵琶记·扫松》《草庐记·芦花荡》《跃鲤记·芦林》《绣襦记·卖兴》《绣襦记·打记》《绣襦记·教歌》《绣襦记·莲花》《绣襦记·剔目》《连环记·小宴》《连环记·掷戟》《浣纱记·寄子》《南西厢记·游殿》《南西厢记·寄柬》《鸣凤记·写本》《鲛绡记·写状》《玉簪记·琴挑》《玉簪记·偷诗》《玉簪记·秋江》《惊鸿记·吟诗》《惊鸿记·脱靴》《牡丹亭·游园》《牡丹亭·惊梦》等。

(六十三) 中国戏曲梦

作者:吕固亮 李伊曼
出版社:北京时代华文书局;第1版
出版日期:2014年10月1日

本书首度聚焦我国戏曲界中坚力量的坚守与探索,通过他们的真实故事,从不同角度表现他们对繁荣和复兴中国戏曲艺术所做出的不懈努力,再现他们对中国传统文化和精神的弘扬和传播,以此展现中国梦的丰富与伟大。中国戏曲艺术是中华文化的瑰宝,也是中华民族的精神家园。本书甄选京昆界一批青年艺术家,以生动、鲜活的方式讲述了他们追逐戏曲梦的故事,如:杜镇杰讲述的"戏曲传承梦——寻梦·承泽",王珮瑜讲述的"戏曲传奇梦——梨园'小冬皇'诞生记",刘铮讲述的

"戏曲坚守梦——我的心悟之旅",刘大可、王璐讲述的"戏曲跨界梦——静守京剧,探索潜能",邢岷山讲述的"戏曲未了梦——遥望昆剧的美丽",张萌萌讲述的"戏曲摇滚梦——从京剧武丑到摇滚教父",曹艾雯、殷继元讲述的"戏曲青春梦——振翅起飞90后",李伊曼讲述的"戏曲传播梦——用世界的语言,讲中国的故事",池浚讲述的"戏曲研究梦——志虑忠纯 一脉千秋",等等。本书充分表现了这些艺术家在弘扬、发展、创新、传承戏曲艺术方面所做出的追求和努力,彰显了他们对人生梦、戏曲梦、中国梦的不懈探索、无悔付出和取得的重要成就。

(六十四)曲学(第二卷)

主编:叶长海
出版社:上海古籍出版社;第1版
出版日期:2014年10月1日

本书收入曲学类论文约40篇,包括音乐、历史、演出等多方面,基本囊括了曲学方面的最新研究成果。

《曲学》第二卷在延续《曲学》第一卷分类的基础上,根据来稿的内容,新设了"民艺曲种"这一专题,主要刊登关于民族演艺、民俗演艺以及地方曲种的文章。另外,在《曲学》第二卷"域外曲学"这一栏目中,除继续辑刊目前较为热门的日本、韩国等"汉字文化圈"国家或地区的研究文章外,还着意关注欧美诸国专家有关中国曲学的研究现状。本期所刊哈佛大学伊维德教授的论文是对元杂剧版本与翻译问题的研究。收录文章包括:宋代队列行进演艺概貌及其影响,敦煌曲子伎艺形态初探,从物价角度考证《张协状元》成书年代,从文体史的观点看北剧体的形成过程,明初教坊制度考略,邹迪光《观演戏说》及其观剧诗,性别、身份与情的书写——论马湘兰与梁孟昭的曲,南北曲牌宫调与管色考,沈宠绥对昆山腔曲唱学发展的贡献,昆曲"俞派唱法"研究,戏曲剧本创作和戏曲选本概论——《后六十种曲》前言,明清两代太仓的两大王氏曲学家族等。

(六十五)戏曲(唱腔之美)

作者:欧阳江琳
丛书名:中华优秀传统文化通识教育丛书
出版社:青岛出版社;第1版
出版日期:2014年10月1日

本书第一章阐述戏曲的艺术特点,展示戏曲的魅力。第二章介绍戏曲历史,从戏曲文化的角度作历史纵览,使读者感受到戏曲的源远流长。第三章介绍六种类型的戏,使读者领略各类戏曲的看点。最后一章选取《风筝误》《西厢记》《牡丹亭》这三部戏曲经典加以细致解剖,分别从结构、人物、语言三个角度引导读者学习写戏。戏曲是一种华美缤纷的舞台艺术,熔铸不同类型的艺术手段,融"唱念做打"于一身;戏曲是一种渊深博大的古老文化,历经千年历史的洗礼,沉淀广阔的人生情感。戏曲,让观众在艺术中感悟人生,在人生中品味文化。难怪20世纪新文化运动领袖陈独秀说:"戏园者实普天下人之大学堂也,优伶者实普天下人之火学教师也。"本书旨在帮助读者了解戏曲历史文化,欣赏戏曲艺术,同时还通过解读经典的方式,提示如何学习写戏。

(六十六)中国传统音乐概论:戏曲与说唱音乐

作者:兰青
出版社:东北大学出版社;第1版
出版日期:2014年10月1日

本书主要面向高校专业与非专业的学生。这本书可以让学生了解戏曲、掌握戏曲并使学生能够进一步认知中国传统民族音乐,从而培养学生的爱国主义精神,增强学生的民族自豪感,达到弘扬戏曲、传承戏曲的目的。戏曲及说唱音乐是中国民族文化中不可分割的重要部分,是中华民族依靠勤劳和智慧创造出来的艺术瑰宝。从远古时期敬神娱神的原始歌舞,到汉代的民间百戏,从宋元时代的杂剧,到现代剧院里精彩纷呈的百家戏曲,戏曲艺术始终伴随着中华民族的成长,并描绘着中华民族跌宕起伏的发展历程。戏曲艺术凝聚着中华民族的民族精神、道德观念和独特的审美追求,并且与文学、音乐、舞蹈、美术、武术等多种艺术融为一体。中国戏曲以它不可比拟的综合性、虚拟性以及程式性等特点使世界各国的观众如痴如醉,百花齐放的戏曲表演方式充满了中华民族的智慧和创造力。所以说,一部好的戏曲教材就是一部中国艺术史的再现。

(六十七)苏州艺术通史(套装共3册)

主编:朱栋霖 周良 张澄国
出版社:江苏凤凰文艺出版社;第1版
出版日期:2014年10月1日

本书以三大卷近两千页的恢宏气势与厚重内涵,系统展示了苏州五千年文艺发展的历程与辉煌成就。全书叙述从上古至勾吴时代起,按朝代设七编,深入挖掘、梳理苏州历史上的文学、绘画、书法、篆刻、戏剧、曲艺、音乐、舞蹈、工艺美术、园林、电影、摄影等12门类的艺术,精要地阐述了这些艺术在波澜壮阔的各个历史阶段

的辉煌成就与美学特色。苏州是一座至今仍具鲜活魅力的历史文化名城，文化形态长期保持着自己的独特个性与风格魅力。如戏曲有现在列为世界文化遗产的昆曲，美术有"明四家"、"清四王"等画派，书法有张旭、孙过庭、文徵明、祝枝山、吴昌硕等书派，文学有陆机、范成大、冯梦龙、王世贞、金圣叹、吴梅村、钱谦益、曾朴、南社、鸳鸯蝴蝶派，有享誉海内外的苏州评弹，有历史悠久的吴歌、江南丝竹，有享誉世界的古典园林，更有"吴中绝技"刺绣、缂丝、玉雕、核雕、桃花坞木版年画、苏作家具、盆景、檀香扇等。著名学者、中国社科院学部委员杨义称："明清时期的苏州艺术史，就是半部中国艺术史。"

（六十八）中华戏曲（第48辑）

编者：《中华戏曲》编辑部

出版社：文化艺术出版社；第1版

出版日期：2014年11月1日

本书以戏曲文物研究为特色，以戏曲史、戏曲理论研究为核心内容。本期共收录最新戏曲研究论文20余篇，包括：激赏《单刀会》——以诗笔写剧之典范，凌霄汉阁论剧，汤显祖"至情说"的多维解读——兼论《牡丹亭》若干艺术问题，论戏曲唱腔研究的向度，论凌廷堪曲学思想中的复古倾向——以《与程时斋论曲书》为考察中心，论明清才子佳人剧的故事模式及其结构性缺陷，戏曲舞台题记蕴涵的社会文化及民俗剧信息，临汾三座元代戏台的学术意义，舞楼碑刻与晋东南社会：金代舞楼碑发现的意义，太谷县阳邑净信寺神庙及其剧场叙论，山西沁源县善朴村东岳庙戏台壁画考述王潞伟，山西河曲县五花城关帝庙戏台及演剧观念考，长子县王晃村成汤庙及其舞楼碑刻考，青海河湟地区寺庙的酬神与演剧，《申报》刊载昆曲演出剧目略论，清代戏曲家静斋居士考，清中叶文人曲家剧作稽考四题，新见七种晚清民国传奇杂剧考述，元杂剧东锺韵部研究，祭祀仪式与包公形象的演变等。

（六十九）戏曲舞台创造研究

作者：赵锡淮

出版社：文化艺术出版社；第1版

出版日期：2014年11月1日

本书总共分为四大章节：第一章为"戏曲舞台文学创造"，分别从案头文学剧本与舞台演出剧本、主题开掘、戏剧性情节、唱念语言、情境设置、性格化人物塑造、结构与布局等方面分析了戏曲文学剧本的特点；第二章为"戏曲舞台表演创造"，分别从歌舞表演，技、艺、韵，角色创造与自我超越，流派的表演，地方戏舞台创造与演员表演等方面对戏曲舞台表演作了深入探析。第三章为"戏曲舞台导演创造"，分别从空的舞台、场面调度、戏剧节奏和舞台风格、人物关系的安排、导演的风格等方面对导演的创造研究进行了重点探讨。第四章为"戏曲舞台美术创造"，分别从写实与写意、生活化与戏曲化以及风格的呈现等方面进行了对比分析。

（七十）词曲通解

作者：郑孟津

出版社：上海古籍出版社；第1版

出版日期：2014年11月1日

本书是郑孟津先生一生研究成果的精华。全书分为"期刊论文"和"专著节选"两部分。"期刊论文"是郑孟津生前发表在各大期刊的单篇学术论文，共24篇，主要包括："海盐腔"的伴奏和南宋"唱赚"、"诸宫调"，南宋"温州杂剧"产生问题的商榷，源远流长、枝繁叶茂——温州戏剧声腔概况，海盐腔新探，浙西金华、建德一带流传的昆腔，南戏与传奇音乐的"曲谱型式"，南戏声腔的渊源与流变，徐渭《南词叙录》几段记述的阐释，南戏音乐的民间基础与民族特色，"鹘伶声嗽"新释，永嘉（温州）昆剧音乐，南戏曲牌"定律"、"定腔"构成的"规范化"，昆曲是中国戏曲声腔音乐的典范，提倡学习昆曲音乐的"基本课"，昆剧曲牌的"宫调体制"和"伴奏"，振兴"倚声体制"加强昆曲"依律填词、倚腔度曲"的"填词度曲"法，昆剧牌子的倚声填词，南戏音乐艺术说略，加强加深《琵琶记》曲牌声腔音乐的探索，关于温州南戏研究的初步意见等。"专著节选"是郑孟津四部专著《词源解笺》（合著）、《宋词音乐研究》《昆曲音乐与填词》《中国长短句体戏曲声腔音乐》（合著）的选录。全书的两部分内容基本代表了郑孟津的学术成就。

（七十一）清代经学与戏曲——以清代经学家的戏曲活动和思想为中心

作者：张晓兰

丛书名：文史哲研究丛刊

出版社：上海古籍出版社；第1版

出版日期：2014年11月1日

本书主要研究清代经学与清代戏曲之关系，以研究清代经学家的戏曲活动和戏曲思想为中心，从学术思想和学术主体两个角度来全面考察清代经学对清代戏曲之影响。学术思想与文学乃至戏曲的关系，是古典文学、古典戏曲研究的一个重要领域。本书作者张晓兰通

过对清代经学家戏曲创作和戏曲理论的系统考察与研究,总结了清代经学对清代戏曲所产生的影响,以及戏曲受经学影响后所出现的不同于元明戏曲的特点。作者认为,从戏曲观和戏曲创作上来看,清代经学主要在两个方面对清代的戏曲产生了影响,其中主要讲述经学思想对清代戏曲的影响。由于戏曲易于传播和下层民众也能观看,经学家便有意识地利用戏曲来表达自己的经学思想和强调戏曲在教化民众方面的社会功能。因此,受到经学思想的影响,清代戏曲在内容上表现出了对儒家忠孝节义伦理道德的尊崇,在文体和曲体上则表现出了浓厚的雅正、正统意识,这样使得原来作为民间俗文学艺术的戏曲朝着雅文学艺术的方向发展,并逐步进入到了雅文学艺术的行列,故从元明发展而来的戏曲有了"雅部"之称。而戏曲随着由俗向雅的转变和提升,也出现了案头化和自娱化的倾向,这也直接导致了清代中叶雅部的衰落和花部的兴起。作者将清代中叶雅部的衰落和花部的兴起的原因,与经学的影响联系起来加以考察。

(七十二)王家熙戏剧论集

作者:王家熙

出版社:中西书局;第1版

出版日期:2014年12月1日

本书收录了王家熙先生从事戏剧研究、特别是京昆艺术研究数十年来的主要成果,所选文章有70余篇,20余万字,或曾刊载于国内核心学术报刊,或曾展示于重大学术研讨、纪念活动,均为京昆艺术研究及京剧史研究力作。本书目录是王家熙先生生前拟定好的,分为上下两编。上编所选30余篇文章均为王家熙先生平生得意之作,文中许多观点都具有开创性价值,最能体现作者学术研究的高度与深度;下编所选文章由两部分构成,一部分是以《京剧艺术讲座》系列广播节目讲稿为基础润色而成的京剧研究文章,另一部分是曾发表于《戏剧电影报》上的系列经典剧目赏鉴文章,是他在各个时期的京剧讲座稿与赏鉴稿,涉及京剧史、京剧剧目、唱腔流派、舞台艺术、老唱片鉴赏等各个方面。书中的插图都来自于王家熙毕生的收藏。本书包括荀学建构刍议、荀慧生老唱片赏鉴、旦角声腔发展史上新高峰——张君秋、关于裘派传承的思考、京剧演唱艺术的经典范本、京剧大师裘盛戎、说赵派、孟小冬艺事纪略、国剧宗师杨小楼、尚小云和尚派艺术、赵燕侠演唱艺术的风格特色、言慧珠的舞台风貌、宋德珠与武旦本体特征、南派表演的风格特点、孙毓敏发扬荀派艺术的重大贡献等文章。

(七十三)戏曲研究(第92辑)

编者:《戏曲研究》编辑部

出版社:文化艺术出版社;第1版

出版日期:2014年12月1日

本书是戏曲研究的重要学术刊物,分为戏曲理论、戏曲遗产、梅兰芳研究、戏曲史、当代戏剧、戏曲音乐文化、仪式戏剧、戏曲书评等栏目。其中包括了戏曲种类问题略说,对王国维与中国戏剧史的研究、国外同行对梅兰芳戏曲的研究以及其他研究我国传统戏曲的重要文章数十篇,反映了我国国内对中国戏曲现状和理论的研究重点。主要内容包括:关于戏曲剧种认定标准的浅见,在梅兰芳表演体系国际学术研讨会上的致辞,梅兰芳为什么是大师?梅兰芳戏曲理论贡献初探,演戏即演"细"——探析梅兰芳的细腻演技,"团圆"的反讽内蕴与中国悲剧之特质——以《牡丹亭》为例,陈一球及其《蝴蝶梦》传奇研究,善弄狡慧——明清坊刻散出选本目录与正文之落差,意主形从,美形取胜——乾隆朝江南文人承应剧艺术探析,欧阳予倩改编京剧《桃花扇》之演出与创作思想研究,《昆弋腔开团场杂戏题纲》的年代问题及当代审美格局中地方戏生存发展之研究,天行健,君子当自强不息——记词曲学家郑孟津,立足传统树根本面向实践求真知——戏剧评论家刘景亮学术研究述评等。

(七十四)不绝如缕——曲艺评论杂文续集

作者:伊增埙

出版社:中国文联出版公司;第1版

出版日期:2014年12月1日

本书作者伊增埙在2010年出版过曲艺评论杂文集《余音袅袅》,本书是它的续集。作者自称"既是学习和实践文艺政策,探索鼓曲文化的心得,也是参与宣传群众路线的一种自荐。声音纤细如丝如麻而持续未已,故题名为《不绝如缕》。"本书内容有:溥叔明、溥心畲岔曲签注五束,从楚辞到单弦牌子曲——溥叔明和他的《蕉雪堂曲文集》,书讯三则,"北票联"走过的路,就岔曲记谱给王婷、赵玉明的信,为修改唱词致一位票友,新年快乐,艰难前行快乐!——献给"北京曲艺票友联谊会"的朋友,痛失曲友 缅怀真情——挽宋钟琬先生,恸心哀挚友 感怀学遗风——挽张玉林先生,平凡之处见真情——挽赵燕侠同志,敬业奉献 生死与共——挽赵俊良老师等。

(七十五)中华戏曲(第49辑)

编者:《中华戏曲》编辑部

出版社：文化艺术出版社；第1版
出版日期：2014年12月1日

本书共收录最新戏曲研究论文20余篇，包括戏曲文物、文献资料的发掘、整理和研究；戏曲与民俗、宗教等关系及仪式剧研究；高层次的戏曲理论、戏曲美学研究；少数民族戏剧研究；戏曲作家、作品研究；当代戏曲现状与走向研究等。上述六类研究中的具体内容包括：萧观音（回心院）与曲词演进再认识，论"乐府"与古代戏曲文体观念的嬗变，山西离石石盘村圣母庙及其戏曲碑刻考，宋金说唱音乐考论，宋金"闹"字戏小考——兼谈戏曲"打闹"形态的确立，借"拗嗓"说曲律立昆腔为正宗——我看晚明吴越曲家爆炒的"汤沈之争"，"曲终奏雅"：古代戏曲收场艺术的突破——以清代戏曲评点为论述中心，王骥德《西厢记》校注研究——兼论王季思、周锡山校注之得失，戏剧学研究的努力实践——读范春义《焦循戏剧学研究》，清代乡村演剧的风行与厉禁——以康雍乾时期的江南地区为例，邵江海与"掕戏"：民间艺人的编剧艺术，沈自晋的〈南词新谱〉及其曲学理论，清官寒窑戏演出述略等。

（七十六）中国古代诗歌与戏剧互为体用研究
作者：吴晟
丛书名：中国古代文体学研究丛书
出版社：北京大学出版社；第1版
出版日期：2014年12月1日

本书运用文本间性理论，参照哲学、语言学、社会学有关"体用"学说，从互为体用视角——韵散不同配置与如何动态配置，揭示中国古代诗歌、戏剧、说唱文体的内在结构，以及一种新文体生成的路径与方式。本书亦从文学史视阈角度，梳理了诗歌、戏曲、说唱等重要文体的源流及其演变轨迹，力图寻绎文学文体形态生成的某些规律性机制，以期对我国文体学研究提供一种可资参考的新思路。全书运用文本分析、比较研究的方法，文献释读与理论阐释相结合，宏观与微观相济，是一部具有重要参考价值的学术著作。本书的研究切入点具有明显的创新意义，对"诗歌为体，戏剧为用"、"戏剧为体，诗歌为用"等重大问题及文学作品的同题异体的比较等延伸性问题进行了深入的讨论。

（七十七）中国戏曲唱腔曲谱选：昆曲卷
作者：洛地　朱为总等
丛书名：中国戏曲唱腔曲谱选
出版社：中国文联出版社；第1版
出版日期：2014年12月1日

本书是一本有关戏剧唱腔的昆曲谱选集。作者将北曲、南曲、时曲、同场曲、打末曲、吹打曲牌的经典曲谱汇集成册，并将曲谱与唱词、唱词和腔调相互结合。非常具有研究和实用价值，是戏曲爱好者不可多得的一本好书。本书收昆台南北曲唱谱。全书收乐谱、唱词，不附台词、剧本，次第为：北曲、南曲、时曲、同场曲、小锣打末曲、吹打曲等；按剧折、曲辞首句、笛调、曲牌名，演唱脚色、人物，曲谱排列。内容包括：《单刀会·训子》【十二月】想当日兄弟在范阳，《窦娥冤·斩娥》【滚绣球】有日月朝暮悬，《东窗事犯·扫秦》【粉蝶儿】休笑俺垢面疯痴，《西游记·认子》【集贤宾】碧澄澄大江东去得紧，《西游记·认子》【逍遥乐】倚危楼高峻，《西游记·借扇》【道和】从来不识这妖魔，《安天会·北饯》【后庭花】都只为病秦琼，《风云会·访普》【滚绣球幺篇】忧只忧，《荆钗记·男祭》【新水令】一从科第凤鸾飞，《荆钗记·男祭》【折桂令】熟沉檀香喷金猊，《渔阳三弄·骂曹》【点绛唇】俺本是避乱辞家，《渔阳三弄·骂曹》【油葫芦】第一来逼献帝迁都，《紫钗记·折柳》【点绛唇】逗军容，出塞荣华，《牡丹亭·花判》【油葫芦】蝴蝶呵，粉版花衣胜剪裁，《南柯记·瑶台》【梁州第七】怎便把颤巍巍兜鍪平戴，《邯郸梦·仙圆》【油葫芦】一个汉钟离等。

（七十八）词学通论　曲学通论
作者：吴梅
丛书名：大家诗苑
出版社：北京大学出版社；第1版
出版日期：2014年12月1日

本书是吴梅先生介绍词学基本知识及词学发展史的专著。作者系统地介绍了词与音乐的关系、词的作法以及历代代表性词人词作，并对唐五代以至清季词学的源流传承和诸大家词作的利病得失做了精当的点评。《曲学通论》是介绍曲学基本知识并论及曲学发展史的著作。词余为曲，所以我们将此书附于《词学通论》之后。吴梅（1884—1939年），字瞿安，江苏长洲（今苏州）人。戏曲理论家和教育家，诗词曲作家。一生致力于戏曲及其他声律的研究和教学，朱自清、田汉、郑振铎、齐燕铭和梅兰芳、俞振飞都出自他的门下。《词学通论》共九章，包括：绪论、论平仄四声、论韵、论音律、作法、概论一唐五代、概论二两宋、概论三金元、概论四明清。《曲学通论》共十二章，包括：自叙、曲原、宫调、调名、平仄、阴阳、作法上、作法下、论韵、正讹、务头、十知、家数。

（七十九）昆曲

作者：韩光浩
丛书名：典范苏州社科普及精品读本·听声·耳畔苏州
出版社：古吴轩出版社；第1版
出版日期：2014年12月1日

本书介绍了昆曲之雅、昆曲之美，六百年昆曲梦不再是高冷难懂的阳春白雪，而是具体的一个人、一个本子、一出戏……珍珠相串，便是一部清晰的昆曲史。而作者更以优美的语言告诉我们，昆曲不仅是戏剧，她是中国的美学、哲学……著名画家杨明义先生推荐此书时称："画画的不买此书，画不好画。"魏良辅总结南北曲的演唱经验为：讲究"转喉押调"，"字正腔圆"，以表现"曲情理趣"。明朝万历年间的吴江曲家沈宠绥在《度曲须知》里这样向我们转述了水磨调的唱功："调用水磨，拍捱冷板，声则平上去人之婉协，字则头腹尾音之毕匀，功深熔琢，气无烟火，启口轻圆，收音纯细。"其实，沈宠绥没有说出来的唱功要点还有很重要的一条——人生阅历。乍听魏良辅的唱空灵似水、流荡如云，可这是要求有根基的，当一个人的人生有一层一层的厚度的时候，这个人的唱才是心灵深处的呼唤。魏良辅的水磨调不是指"水磨汤团"，只要娇娇媚媚就好，而是要有一个厚度，有一个人生体验的比例在那里，这就要求唱曲一定要深悉曲情曲理。本书主要分10个部分，内容包括：诗性江南——昆曲的诞生，命中注定选择江南、梦回玉山——玉山雅集、六百年昆曲梦的发端、昆山腔调——从魏良辅的昆山腔到梁辰鱼《浣纱记》，笛声起吴江——沈璟和他的"吴江派"，临川造梦家——汤显祖和他的"临川派"等。

（八十）中国昆曲年鉴2014

主编：朱栋霖
出版社：苏州大学出版社；第1版
出版日期：2015年2月9日

本书是在文化部艺术司的支持下专项记录中国昆曲演出、传承、创作、研究的专业性年鉴，记载中国昆曲的保护、传承、发展的年度状况。以学术性、文献性、资料性、纪实性为宗旨，为了解中国昆曲年度状况提供全方位信息。《中国昆曲年鉴（2014）》记载2013年度中国昆曲的保护传承工作和基本情况，各昆剧院团的艺术表演和相关活动，记录年度昆曲进展，聚焦年度昆曲热点，展示年度昆曲成就。本书共设18个栏目：特载；北方昆曲剧院；上海昆剧团；江苏省演艺集团昆剧院；浙江昆剧团；湖南省昆剧团；江苏省苏州昆剧院；永嘉昆剧团；台湾昆剧团；2013年度推荐剧目；2013年度推荐艺术家；昆剧教育；苏州昆曲传习所、昆曲曲社；昆曲研究；昆曲研究2013年度推荐论文；昆曲博物馆；昆事记忆；中国昆曲2013年度大事记。《中国昆曲年鉴》每年一部，逐年记载中国昆曲的保护传承和发展状况、各昆剧院团的艺术活动以及年度昆曲热点问题探讨，展示年度昆曲艺术成就，是关于中国昆曲的学术性、文献性、纪实性综合年刊，为昆曲艺术留下历史的记录。

（八十一）永嘉昆剧

作者：夏志强
丛书名：永嘉文化教育丛书
出版社：中国文史出版社
出版日期：2014年

本书内容包括永昆沿革、重获新生、艺术特色、剧目鉴赏、人物评点、名声在外、探索研究、保护传承等。

（八十二）永昆曲谱集成

主编：林天文
出版社：浙江古籍出版社
出版日期：2014年

（八十三）昆曲

作者：俞为民
出版社：江苏人民出版社
出版日期：2014年

本书从昆曲的发展历史、昆曲的艺术形式、经典曲目介绍三个方面对昆曲进行了全方位介绍。

昆曲研究 2014 年度论文索引

谭 飞 辑

(1) 朱恒夫. 戏曲剧本创作和戏曲选本概论——《后六十种曲》前言[J]. 曲学(年刊),2014 年刊.

(2) 陈浩波. 蒋孝的生平及其著作[J]. 曲学(年刊),2014 年刊.

(3) 朱夏君. 论王季烈的曲谱编订[J]. 曲学(年刊),2014 年刊.

(4) 黄婧. 从物价角度考证《张协状元》成书年代[J]. 曲学(年刊),2014 年刊.

(5) 华玮. 性别、身份与情的书写——论马湘兰与梁孟昭的曲[J]. 曲学(年刊),2014 年刊.

(6) 马骕. 南北曲牌宫调与管色考[J]. 曲学(年刊),2014 年刊.

(7) 刘明今. 沈宠绥对昆山腔曲唱学发展的贡献[J]. 曲学(年刊),2014 年刊.

(8) 吴新雷. 昆曲"俞派唱法"研究[J]. 曲学(年刊),2014 年刊.

(9) 周巩平. 明清两代太仓的两大王氏曲学家族[J]. 曲学(年刊),2014 年刊.

(10) 安祥馥. 从文体史的观点看北剧体的形成过程[J]. 曲学(年刊),2014 年刊.

(11) 王宁. 当下昆剧折子戏的恢复原则与策略[J]. 中国古代小说戏剧研究(年刊),2014 年刊.

(12) 宁希元,宁俊红. 白朴《梁山伯》杂剧本事考说[J]. 中国古代小说戏剧研究(年刊),2014 年刊.

(13) 李志远. 中国古代戏曲批评形态研究综述[J]. 中国古代小说戏剧研究(年刊),2014 年刊.

(14) 叶天山. 《历代曲话汇编》(唐宋元明编)正补[J]. 中国古代小说戏剧研究(年刊),2014 年刊.

(15) 张同利. 宋官本杂剧《莺莺六幺》旁证[J]. 中国古代小说戏剧研究(年刊),2014 年刊.

(16) 朱仰东. 朱有燉曲学思想及其理论意义摭论[J]. 中国古代小说戏剧研究(年刊),2014 年刊.

(17) 杨波. 中国戏剧流派划分的二元性:以"临川派"与"吴江派"为中心[J]. 中国古代小说戏剧研究(年刊),2014 年刊.

(18) 白先勇. 昆曲的新美学(上)[J]. 文史知识(月刊),2014(1).

(19) 顾聆森. 昆曲传奇——李玉代表作《清忠谱》评述[J]. 艺术学界(半年刊),2014(1).

(20) 侯力. 昆曲《1699·桃花扇》的传播策略研究——论昆曲演艺内容与演艺事件的双重延伸[J]. 艺术学界(半年刊),2014(1).

(21) 许伯卿. 潜心曲学 裨益学林——评徐子方教授新著《明杂剧通论》[J]. 艺术学界(半年刊),2014(1).

(22) 何光涛. 清代戏曲家静斋居士考[J]. 中华戏曲(半年刊),2014(1).

(23) 黄胜江. 清中叶文人曲家剧作稽考四题[J]. 中华戏曲(半年刊),2014(1).

(24) 金艳霞. 《古今名剧合选》研究述评[J]. 中华戏曲(半年刊),2014(1).

(25) 相晓燕. 论凌廷堪曲学思想中的复古倾向——以《与程时斋论曲书》为考察中心[J]. 中华戏曲(半年刊),2014(1).

(26) 于琦. 《申报》刊载昆曲演出剧目略论[J]. 中华戏曲(半年刊),2014(1).

(27) 陈仕国. 新见七种晚清民国传奇杂剧考述[J]. 中华戏曲(半年刊),2014(1).

(28) 陈娟娟. 汤显祖的宾白艺术——以《牡丹亭》为例[J]. 剧影月报(双月刊),2014(1).

(29) 朱惠英. 以昆曲青春版《牡丹亭》谈艺术教育重要性[J]. 剧影月报(双月刊),2014(1).

(30) 陈均. 昆曲史的建构及写作诸问题——以《昆剧演出史稿》、《昆剧发展史》中的"北方昆曲"为例[J]. 戏曲艺术(季刊),2014(1).

(31) 黄振林. 明清传奇与地方声腔关系的新思考[J]. 戏曲艺术(季刊),2014(1).

(32) 吴春彦. 才子情思与吴炳、万树的传奇创作——兼论二者之戏曲传承与新变[J]. 戏曲艺术(季刊),2014(1).

(33) 左鹏军. 《南华梦杂剧》作者及相关史实考[J]. 戏曲艺术(季刊),2014(1).

(34) 陈柳均. 永昆如何面对当代[J]. 音乐大观(月刊),2014(1).

(35) 储著炎. 汤显祖"因梦成戏"戏曲观的形成及其审美价值[J]. 南京师范大学文学院学报(季刊),

2014(1).

(36)丁修询.昆曲表演遗产的世界意义[J].艺术百家(双月刊),2014(1).

(37)董峰.当前社会捐赠昆曲活动情形的调查与分析[J].艺术百家(双月刊),2014(1).

(38)杜海军.论李开先旧藏与元刊杂剧之关系[J].艺术百家(双月刊),2014(1).

(39)车文明,陈仕国.新见晚清民国传奇杂剧七种考述[J].艺术百家(双月刊),2014(1).

(40)孙玫.雅音正声 老树新芽——新编昆曲《范蠡与西施》观后[J].艺术百家(双月刊),2014(1).

(41)俞为民.李开先的曲学实践与戏曲理论[J].艺术百家(双月刊),2014(1).

(42)谢柏梁,顾卫英.韩世昌与京昆"二梅"的文化夙缘[J].艺术百家(双月刊),2014(1).

(43)董艳玲.温太真玉镜台故事的演变及文化意蕴[J].天中学刊(双月刊),2014(1).

(44)段丽娜.当下中国戏曲文化的审美取向与传承——解读沈斌戏曲情结与生命密码[J].电影评介(半月刊),2014(1).

(45)郭英.《牡丹亭》中有关爱情的语词赏析[J].安顺学院学报(双月刊),2014(1).

(46)姜楠.《张生煮海》与《柳毅传》的形象特征[J].安顺学院学报(双月刊),2014(1).

(47)王志萍.古典爱情轻喜剧昆剧小全本《玉簪记》[A].中国演员,2014,37(1).

(48)郑培凯.四大声腔[A].中国演员 2014,37(1).

(49)洪晓银.从文人戏《王粲登楼》看元代文人心态[J].闽西职业技术学院学报(季刊),2014(1).

(50)季红莉.深度解析《西厢记》中崔莺莺形象[J].芒种(半月刊),2014(1).

(51)李雨.艺术学视域中《窦娥冤》的悲剧美研究[J].芒种(半月刊),2014(1).

(52)姜丽华.以元为尚:《一笑散》文体及其宗元曲观[J].北方论丛(双月刊),2014(1).

(53)解玉峰.元曲杂剧舞台遗存考论[J].南大戏剧论丛(半年刊),2014(1).

(54)李慈瑶,周明初.《梅鼎祚年谱》补正[J].南大戏剧论丛(半年刊),2014(1).

(55)刘云憬.金代北曲用韵考[J].南大戏剧论丛(半年刊),2014(1).

(56)齐静.论乾隆以来会馆演剧对昆曲的影响——以北京剧坛为例[J].南大戏剧论丛(半年刊),2014(1).

(57)李黎红.元士妓崇高爱情背后的文人心理探析——以《玉壶春》为例[J].吕梁学院学报(双月刊),2014(1).

(58)林萃青.中国古乐的今演今听——一个新理论与新实践的个案[J].中央音乐学院学报(季刊),2014(1).

(59)林慧.陆采《明珠记》语言探析[J].安徽文学(下半月),2014(1).

(60)林璐.从昆曲《北饯》看清宫曲谱中的【点绛唇】[J].上海戏剧(月刊),2014(1).

(61)林小燕.《崔莺莺待月西厢记》的"踰墙"之举——从《莺莺传》、《西厢记诸宫调》解《崔莺莺待月西厢记》之"踰墙"[J].陕西学前师范学院学报(季刊),2014(1).

(62)马兰.元杂剧风月戏中的"恶之花"解读[J].淮北职业技术学院学报(双月刊),2014(1).

(63)彭贝妮,刘殿刚.昆曲《西厢记》和京剧《凤还巢》的语篇分析[J].南昌教育学院学报(双月刊),2014(1).

(64)浦晗.论当代戏曲写意性风格的舞台表达——以温州"南戏新编工程"为例[J].戏剧文学(月刊),2014(1).

(65)青木正儿,李玲.梅郎与昆曲[J].戏剧(中央戏剧学院学报)(双月刊),2014(1).

(66)曲润海.读余懋盛《萍踪兰影》三记[J].艺海(月刊),2014(1).

(67)卞良君.浅谈元杂剧《桃花女》的喜剧艺术[J].新疆艺术学院学报(季刊),2014(1).

(68)陈琼,杨容.《桃花扇》在容美土司的发展与嬗变[J].美育学刊(双月刊),2014(1).

(69)曲向红.论宋词与宋杂剧的交流互动[J].西安交通大学学报(社会科学版),2014(1).

(70)宋冰华.走进阳春白雪的昆曲艺术——访北方昆曲剧院院长杨凤一[J].北京纪事(月刊),2014(1).

(71)宋桂友.昆曲传承中的市场因素探论——以苏州市兰芽昆曲艺术剧团为例[J].苏州教育学院学报(双月刊),2014(1).

(72)宋艳艳."永嘉杂剧"三个曲牌的音乐分析与思考[J].音乐创作(月刊),2014(1).

(73)王晓阳.戏曲家梁辰鱼的身世之谜《澜溪梁

氏续谱》的真实性和史料价值[J]. 江苏地方志(双月刊),2014(1).

(74)王焱,张之薇. 昆曲,在规律内创新——专访北方昆曲剧院青年编剧王焱[J]. 戏曲研究(季刊),2014(1).

(75)朱为总. 论近代以来昆剧音乐场上伴奏之变迁[J]. 戏曲研究(季刊),2014(1).

(76)魏小利. 论关汉卿杂剧对儒家文化的接受与反思[J]. 重庆科技学院学报(社会科学版)(月刊),2014(1).

(77)吴新苗. 抄本《花天尘梦录》中的昆曲史料[J]. 文献(季刊),2014(1).

(78)肖雨娣. 论石君宝杂剧的人物形象创新[J]. 太原大学学报(季刊),2014(1).

(79)徐宏图. 宋代南戏溯源[J]. 浙江艺术职业学院学报(季刊),2014(1).

(80)徐玥娜. 从《青楼集》看元杂剧的演员关系与技艺传承[J]. 西昌学院学报(社会科学版)(季刊),2014(1).

(81)许珂英,黄亚莲. 永嘉昆曲的文化传承与创新研究[J]. 戏剧之家(上半月)(半月刊),2014(1).

(82)张雅玲. 吴炳传奇戏曲的语言艺术浅析[J]. 戏剧之家(上半月)(半月刊),2014(1).

(83)易德良. 我国戏曲声腔中的传统审美观念初探[J]. 戏剧之家(上半月),2014(1).

(84)薛慧. 明清时期《西厢记》传播接受的小说化转向[J]. 明清小说研究(季刊),2014(1).

(85)杨瑞庆. 关于昆腔、昆曲、昆剧的内涵解读[J]. 民族音乐(双月刊),2014(1).

(86)张莉. 简论《四声猿》之"奇"[J]. 信阳师范学院学报(哲学社会科学版)(双月刊),2014(1).

(87)赵山林. 试论昆曲观众的历史变迁与现状[J]. 东南大学学报(哲学社会科学版)(双月刊),2014(1).

(88)赵兴勤. 关于宋杂剧研究问题的思考[J]. 中原文化研究(双月刊),2014(1).

(89)陈文革."务头"源流考述[J]. 中国音乐学(季刊),2014(1).

(90)郑政. 明传奇《千斛记》本事考[J]. 齐齐哈尔大学学报(哲学社会科学版)(双月刊),2014(1).

(91)周锡山. 王国维的南戏研究述评[J]. 嘉兴学院学报(双月刊),2015(1).

(92)邹青. 论晚明昆曲清唱的选曲倾向——以《吴歈萃雅》、《南音三籁》为切入点[J]. 文化遗产(双月刊),2014(1).

(93)左鹏军. 陈栩传奇创作及相关史实考述[J]. 社会科学(月刊),2014(1).

(94)蒋国江,温冬妮. 清代戏曲家周埙生平及创作考论[J]. 影剧新作(季刊),2014(2).

(95)白先勇. 昆曲的新美学(中)[J]. 文史知识(月刊),2014(2).

(96)编辑部. 昆剧《续琵琶》香港首演成功[J]. 曹雪芹研究(季刊),2014(2).

(97)曾颖欣. 曹寅借"琵琶"重谱历史曲[J]. 曹雪芹研究(季刊),2014(2).

(98)云和山的彼端. 关于昆剧《续琵琶》舞台演出的思考[J]. 曹雪芹研究(季刊),2014(2).

(99)夏心言,曹立波.《续琵琶》的跨时空对话——评昆曲《续琵琶》2013年新舞台版[J]. 曹雪芹研究(季刊),2014(2).

(100)曾丽容. 神性、世俗性与遗民心态——清初吴伟业杂剧《临春阁》中的冼夫人形象[J]. 牡丹江大学学报(月刊),2014(2).

(101)曾绍皇. 杨慎杂剧创作之文献述评与文本考辨[J]. 武陵学刊(双月刊),2014(2).

(102)曾永义.《录鬼簿续编》应是贾仲明所作[J]. 戏曲研究(季刊),2014(2).

(103)张军. 从杂剧《西厢记》到影戏《玉环扣》[J]. 戏曲研究(季刊),2014(2).

(104)左鹏军. 李新琪《金刚石传奇》考述[J]. 戏曲研究(季刊),2014(2).

(105)曾永义. 论说"曲牌"(之一)——曲牌之来源、类型、发展与北曲联套[J]. 剧作家(双月刊),2014(2).

(106)贺海燕. 戏曲表演漫笔[J]. 剧作家(双月刊),2014(2).

(107)陈旭,冯芸. 昆曲艺术在高校的传承与发展——以南京地区为例[J]. 苏州教育学院学报(双月刊),2014(2).

(108)程芸. 明代曲学复古与元曲的经典化[J]. 文艺理论研究(双月刊),2014(2).

(109)邓黛. 儒家伦理观与元杂剧中的慈孝风俗画[J]. 戏曲艺术(季刊),2014(2).

(110)元鹏飞. 明杂剧研究的新起点——评徐子方先生新著《明杂剧通论》[J]. 戏曲艺术(季刊),2014(2).

(111)周慧惠.天一阁藏清代传奇《双冠诰》稿本考述[J].戏曲艺术(季刊),2014(2).

(112)冯芸,林奕锋.中国昆曲曲谱及传承探析[J].戏曲艺术(季刊),2014(2).

(113)董虹倩.从昆曲《游园惊梦》谈昆曲的写意唯美性特征[J].音乐大观(月刊),2014(2).

(114)刘霄霄.浅析宋代散乐[J].音乐大观(月刊),2014(2).

(115)冯田芬.昆曲艺术审美初探[J].戏剧之家(上半月)(半月刊),2014(2).

(116)顾聆森.昆曲"苏州派"的流派风格[J].艺术学界(半年刊),2014(2).

(117)彭剑飙.臆造出来的昆曲"鼻祖"顾坚[J].艺术学界(半年刊),2014(2).

(118)韩光浩.梦归笙歌之曾谒大师俞振飞[J].苏州杂志(双月刊),2014(2).

(119)韩文进.从《雷峰塔》看中国古典戏曲的悲剧精神[J].长城(月刊),2014(2).

(120)华玮.新发现的《铁冠图·白氏尽节》[J].中华戏曲(半年刊),2013(2).

(121)李小红.《鼎峙春秋》文本来源考辨——《鼎峙春秋》与《连环记》[J].中华戏曲(半年刊),2013(2).

(122)罗冠华.明清《西厢记》改本研究[J].中华戏曲(半年刊),2013(2).

(123)黄义枢.稀见陆圻杂剧三种考略[J].古典文学知识(双月刊),2014(2).

(124)孔令彬.陈钟麟《红楼梦传奇》略考[J].宁夏大学学报(人文社会科学版)(双月刊),2014(2).

(125)黎继德.自我救赎——昆曲《公孙子都》的现代意义[J].艺海(月刊),2014(8).

(126)李良子.试论白朴杂剧语言风格的二重性[J].西安航空学院学报(双月刊),2014(2).

(128)李蕊.《元曲选》用韵考[J].贵州大学学报(社会科学版)(双月刊),2014(2).

(128)李舜华.从四方新声到弦索官腔——"中原音韵"与元季明初南北曲的消长[J].文艺理论研究(双月刊),2014(2).

(129)李雪萍,黄振林.论北曲声律体系的成熟与文人对民间腔调的矛盾心态[J].东华理工大学学报(社会科学版)(双月刊.),2014(2)

(130)李艳.明清道教与传奇戏曲研究[J].戏剧(中央戏剧学院学报)(双月刊),2014(2).

(131)李艳辉,邓正辉.昆曲化杂剧与杂剧化传奇之异同[J].四川戏剧(月刊),2014(2).

(132)李真瑜.从《雍熙乐府》和《风月锦囊》,看明嘉靖宫廷戏剧与民间戏剧的差异[J].故宫学刊(半年刊),2014(2).

(133)廖华.明代坊刻戏曲考述[J].山西师大学报(社会科学版)(双月刊),2014(2).

(134)刘建欣.朱有燉的宗元理念与杂剧创作实践[J].文艺评论(月刊),2014(2).

(135)刘荣芳.《红楼梦》与昆曲艺术——以江苏省演艺集团昆曲折子戏《红楼梦》为例[J].剧影月报(双月刊),2014(2).

(136)施成吉.昆笛演奏中"宕三眼"的技术处理[J].剧影月报(双月刊),2014(2).

(137)徐卿卿.浅析青春版《牡丹亭》英译字幕特点和方法——李林德教授译本[J].剧影月报(双月刊),2014(2).

(138)刘雪莲.天花藏主人对"才子佳人故事"之创变[J].江南大学学报(人文社会科学版)(双月刊),2014(2).

(139)刘衍青.城市文化与清代《红楼梦》戏曲的改编与演出[J].西夏研究(季刊),2014(2).

(140)刘云憬.金代北曲与宋元南曲用韵考辨[J].兴义民族师范学院学报(双月刊),2014(2).

(141)卢立杰,徐凤.灵动与静默——浅析中国昆曲与日本能乐[J].鸡西大学学报(月刊),2014(2).

(142)洛地.周传瑛在《十五贯》轰动京城后的昆剧思索[J].浙江艺术职业学院学报(季刊),2014(2).

(143)周传瑛.谈昆曲演员的基本功及家门[J].浙江艺术职业学院学报(季刊),2014(2).

(144)周立波.周传瑛与昆剧《十五贯》研究述略[J].浙江艺术职业学院学报(季刊),2014(2).

(145)朱为总.周传瑛在现代中国昆剧传承发展中的地位与贡献[J].浙江艺术职业学院学报(季刊),2014(2).

(146)吕肖奂.介乎士大夫与平民之间的文学形态——南宋中后期游士阶层的诗歌创作[J].阅江学刊(双月刊),2014(2).

(147)马珂.百年戏曲电影的光辉[J].电影画刊(上半月刊)(半月刊),2014(2).

(148)欧阳江琳.明代南戏祭祀演剧考论[J].文化遗产(双月刊),2014(2).

(149)庞杰.张于湖在《玉簪记》中的形象和作用

[J].哈尔滨学院学报(双月刊),2014(2).

(150)荣小欢.浅谈昆剧的传承与保护策略[J].北方音乐(半月刊),2014(2).

(151)史爱兵,田野.天淡云轻——学人的昆曲生活——中国学人与昆曲艺术关系研究(一)[J].大众文艺(半月刊),2014(2).

(152)宋成方,谢妮妮.一样的故事,不一样的人物——从语气词的使用看昆曲《千里送京娘》对人物形象的塑造[J].语言学研究(半年刊),2014(2).

(153)孙晓东.康海的放逸心态与《中山狼》杂剧创作[J].沈阳师范大学学报(社会科学版)(双月刊),2014(2).

(154)滕新才,王娟.论南戏《琵琶记》的孝义主题[J].三峡论坛(三峡文学.理论版)(双月刊),2014(2).

(155)田湉.建构"传统":中国古典舞的戏曲之维[J].北京舞蹈学院学报(双月刊),2014(2).

(156)汪超.晚明清初传奇戏曲文人化范式研究[J].郑州师范教育(双月刊),2014(2).

(157)王春晓.略论蒋士铨戏曲中的"南北合套"[J].名作欣赏(旬刊),2014(2).

(158)邓斯博.朱有燉庆赏剧与道教文化[J].名作欣赏(旬刊),2014(2).

(159)王凡,张芹.长阳南曲文词的美学风貌[J].武汉理工大学学报(社会科学版)(双月刊),2014(2).

(160)王立,秦鑫.明清通俗文学中医者形象的文化阐释[J].江西师范大学学报(哲学社会科学版)(双月刊),2014(2).

(161)王士春.论元杂剧《看钱奴》的文化意蕴[J].河北北方学院学报(社会科学版)(双月刊),2014(2).

(162)王曦.明嘉靖本《荔镜记》方言词缀研究[J].东南学术(双月刊),2014(2).

(163)杨田春.异曲同工相映成辉——陈与郊杂剧《昭君出塞》《文姬入塞》比较论略[J].黄冈师范学院学报(双月刊),2014(2).

(164)杨毅.低吟浅唱说调腔[A].中国演员,2014,38(2).

(165)叶天山.宋元南戏与洛阳考论[J].河南科技大学学报(社会科学版)(双月刊),2014(2).

(166)张雪雯.论戏曲记录片的音画关系——以《昆仑六百年》、《京剧》为例[J].电视研究(月刊),2014(2).

(167)周好璐.只恨千里路程短 不敢留情空伤怀——演昆曲《千里送京娘》有感[J].福建艺术(双月刊),2014(2).

(168)周来达.魏良辅辈的昆曲改革仅仅改革了唱法和伴奏法?[J].南京艺术学院学报(音乐与表演版)(季刊),2014(2).

(169)朱丽霞.江南与岭南:吴兴祚幕府与清初昆曲[J].文学评论(双月刊),2014(2).

(170)左鹏军.蔡寄鸥的传奇创作及其戏曲史意义[J].文学与文化(季刊),2014(2).

(171)白先勇.昆曲的新美学(下)[J].文史知识(月刊),2014(3).

(172)白新辉.元杂剧独特意义解析[J].山东农业工程学院学报(双月刊),2014(3).

(173)蔡福军.全国主要戏曲剧种近况概论[J].福建艺术(双月刊),2014(3).

(174)曹广壮,付文娟.高阳北方昆曲传承发展中存在的问题探讨[J].戏剧之家(上半月)(半月刊),2014(3).

(175)白七桥,张新杰,赵春木.戏剧声腔中的审美观念探讨[J].戏剧之家(上半月)(半月刊),2014(3).

(176)杨虎.戏曲音乐中的"腔"与地域文化[J].戏剧之家(上半月)(半月刊),2014(3).

(177)唐欢.南戏发生学问题的研究[J].戏剧之家(上半月)(半月刊),2014(3).

(178)张盛.昆曲艺术的惊世之作——浅析青春版《牡丹亭》上演成功缘由[J].戏剧之家(上半月)(半月刊),2014(3).

(179)曹萌.元明时期戏剧向案头文学的嬗变[J].连云港师范高等专科学校学报(季刊),2014(3).

(180)陈泓茹.新中国成立后昆曲艺术在南京的生存轨迹与传承发展[J].艺术百家(双月刊),2014(3).

(181)顾聆森.昆曲声律说[J].艺术百家(双月刊),2014(3).

(182)张文德.叶宪祖《双卿记》剧情与本事考论[J].艺术百家(双月刊),2014(3).

(183)张小芳.总一群动 化繁为简——评俞为民先生《中国古代曲体文学格律研究》[J].艺术百家(双月刊),2014(3).

(184)郑尚宪.吴白匋论昆曲[J].艺术百家(双月刊),2014(3).

(185)陈颖.从白朴元杂剧《墙头马上》主人公裴少俊看中庸之道[J].北方音乐(半月刊),2014(3).

(186）陈颖. 论悲剧性的消解——从元杂剧《介子推》到清传奇《介山记》[J]. 名作欣赏（旬刊），2014（3）.

(187）池浚. 演戏即演"细"——探析梅兰芳的细腻演技[J]. 戏曲研究（季刊），2014（3）.

(188）龙赛州.【点绛唇】曲牌流变考[J]. 戏曲研究（季刊），2014（3）.

(189）马骊. 天行健，君子当自强不息——记词曲学家郑孟津[J]. 戏曲研究（季刊），2014（3）.

(190）徐子方. 明杂剧剧场论（上）[J]. 戏曲研究（季刊），2014（3）.

(191）姚大怀.《晚清民国传奇杂剧文献与史实研究》商补——再与左鹏军先生商榷[J]. 戏曲研究（季刊），2014（3）.

(192）都刘平."宋元南戏与北杂剧同名剧目"拾遗[J]. 牡丹江师范学院学报（哲学社会科学版）（双月刊），2014（3）.

(193）都刘平.《白兔记》创作年代新证[J]. 河北经贸大学学报（综合版）（季刊），2014（3）.

(194）丰家骅. 打开昆曲"迤逗"改读的闷葫芦——《游园惊梦》"迤逗"读音之争始末[J]. 寻根（双月刊），2014（3）.

(195）冯森. 浅论《赵氏孤儿》的版本流变及主题探析[J]. 戏剧丛刊（双月刊），2014（3）.

(196）傅谨. 周恩来有关昆剧《十五贯》的讲话还原[J]. 南方文坛（双月刊），2014（3）.

(197）韩彩英，范秀峰. 略论中国古代戏曲的原型和早期发展[J]. 文化学刊（月刊），2014（3）.

(198）黄强，黄平，顾立德. 昆曲唱声的长时平均谱特征探究[J]. 中国音乐（季刊），2014（3）.

(199）李丽婷. 对元明版杂剧《楚昭王疏者下船》的比较[J]. 潍坊学院学报（双月刊），2014（3）.

(200）刘赋.《文武昆乱史依弘》艺术笔记五则[J]. 文学教育（下）（月刊），2014（3）.

(201）潘晨静，余雁舟.《永乐大典戏文三种校注》商补[J]. 常熟理工学院学报（双月刊），2014（3）.

(202）潘妤. 王芳：苏剧归来[J]. 唯实（现代管理）（月刊），2014（3）.

(203）任爽.《赵氏孤儿》两种刊本比较——浅谈元杂剧在元明时期的不同[J]. 戏剧丛刊（双月刊），2014（3）.

(204）阮志芳. 吴江派南散曲创作风貌[J]. 考试周刊（周刊），2014（18）.

(205）施王伟."你把娄阿鼠演活了"——记昆剧名丑王传淞[J]. 浙江艺术职业学院学报（季刊），2014（3）.

(206）王宁. 昆剧舞台的"二面"及王传淞的"二面戏"[J]. 浙江艺术职业学院学报（季刊），2014（3）.

(207）王传淞，王朝闻，沈祖安. 关于大众化与程式化——1978年王传淞与王朝闻的一次谈话[J]. 浙江艺术职业学院学报（季刊），2014（3）.

(208）张晓燕. 陈天尺昆曲改良实践探析[J]. 浙江艺术职业学院学报（季刊），2014（3）.

(209）朱恒夫. 将"丑角"演出艺术性来[J]. 浙江艺术职业学院学报（季刊），2014（3）.

(210）周立波. 王传淞表演艺术研究述略[J]. 浙江艺术职业学院学报（季刊），2014（3）.

(211）史爱兵，田野. 中国学人与昆曲关系的文化成因探析——中国学人与昆曲艺术关系研究（三）[J]. 大众文艺（半月刊），2014（3）.

(212）郑鑫燕. 吴地《白纻舞》中水袖于昆曲中的运用——以昆曲《活捉三郎》为例[J]. 大众文艺（半月刊），2014（3）.

(213）孙楠. 徐渭杂剧《雌木兰替父从军》女性意识探析[J]. 开封教育学院学报（双月刊），2014（3）.

(214）田欣欣. 文本细读与中国文学史教学——以元杂剧为例[J]. 中国大学教学（月刊），2014（3）.

(215）王珏. 浅析《薛仁贵》杂剧元本和明本的不同[J]. 南京师范大学文学院学报（季刊），2014（3）.

(216）王鑫."两下锅"：从昆、弋合流看昆曲的地方化过程[J]. 人民音乐（月刊），2014（3）.

(217）王秀丽. 古老艺术昆曲的传承与创新与发展——以电影昆曲《红楼梦》为例[J]. 黄河之声（半月刊），2014（3）.

(218）王艳平. 试论关汉卿杂剧《望江亭》的喜剧意味[J]. 中国韵文学刊（季刊），2014（3）.

(219）吴新苗."借其异迹，吐我奇气"——《四声猿》创作主旨论[J]. 戏曲艺术（季刊），2014（3）.

(220）徐燕琳. 文体学视野下明传奇的"记"——兼论中国古代戏曲制题的发展[J]. 戏曲艺术（季刊），2014（3）.

(221）罗金满. 论梨园戏的流派发展与剧种个性[J]. 戏曲艺术（季刊），2014（3）.

(222）刘少坤. 南北曲"衬字"考论[J]. 戏曲艺术（季刊），2014（3）.

(223）宋伟."及昆曲之将绝，急恢复而新之"——

姚华的昆曲观及启示[J].戏曲艺术(季刊),2014(3).

(224)武建雄."济世"理想的破灭到"无待"思想的滋生——元杂剧山东作家群的思想流变[J].连云港职业技术学院学报(季刊),2014(3).

(225)俞丹玲.从小说到传奇——《奇酸记》研究[J].文化艺术研究(季刊),2014(3).

(226)赵星.试论明清杂剧的分类与分期[J].戏剧文学(月刊),2014(3).

(227)赵兴勤.关于南戏起源时间问题的思考[J].河池学院学报(双月刊),2014(3).

(228)郑荣健.非为倾城的倾城之恋——评昆剧《影梅庵忆语——董小宛》[J].新世纪剧坛(双月刊),2014(3).

(229)周良.尊重历史 爱护传统——谈"非物质文化遗产"的保护工作[J].苏州教育学院学报(双月刊),2014(3).

(230)周鑫.戏曲《牡丹亭》里汤显祖的大"爱"情怀——汤显祖的爱情进化论[J].吉林广播电视大学学报(月刊),2014(3).

(231)周鑫.戏曲《全德记》中窦燕山本事考[J].长春教育学院学报(半月刊),2014(3).

(232)韩光浩.梦归笙歌之张充和[J].苏州杂志(双月刊),2014(3).

(233)周玉红.元杂剧的戏剧冲突研究[J].文学教育(下)(月刊),2014(12).

(234)朱夏君.20世纪昆曲唱腔研究三论[J].戏剧艺术(双月刊),2014(3).

(235)朱夏君.功深熔琢,气无烟火——昆曲名家黄小午散记[J].剧作家(双月刊),2014(3).

(236)陈林华,宋颂.《元曲选校注》未释典故二则考证[J].湖南广播电视大学学报(季刊),2014(4).

(237)陈琼,杨容.长阳南曲缘起《桃花扇》之考析[J].黄钟(武汉音乐学院学报)(季刊),2014(4).

(238)陈益.从娃娃版《牡丹亭》说起[J].唯实(现代管理)(月刊),2014(4).

(239)池浚.文气雅趣入剧稿——表演艺术统领下的梅兰芳戏剧文学[J].剧作家(双月刊),2014(4).

(240)王瑜瑜.援将戏笔扬清浊——明代传奇历史剧政治理性之勃兴[J].剧作家(双月刊),2014(4).

(241)方李珍.迈向"新古典时代"——对当下整理改编传统剧目的观察[J].戏剧文学(月刊),2014(4).

(242)崔伟.用昆曲精彩讲述独特的人物命运历程——昆曲《景阳钟》观感[J].福建艺术(双月刊),2014(4).

(243)戴维娜.江南丝竹琵琶昆腔器乐化之托腔演奏初探[J].艺术研究(季刊),2014(4).

(244)戴云.谈《武香球》传奇[J].戏曲艺术(季刊),2014(4).

(245)郑传寅.戏曲起源问题歧见平议[J].戏曲艺术(季刊),2014(4).

(246)高岩.明代戏曲"宗元"思想与《西厢记》经典确立[J].文艺评论(月刊),2014(4).

(247)韩光浩.梦归笙歌之张辛稼[J].苏州杂志(双月刊),2014(4).

(248)韩启超.南昆念白声学实验分析(一)[J].中国音乐学(季刊),2014(4).

(249)何玉人.探寻民族前行的历史足迹 昆曲《景阳钟》带给我们的启示[J].当代戏剧(双月刊),2014(4).

(250)胡淳艳.荧屏与氍毹——新旧版电视剧《红楼梦》中的戏曲展示[J].红楼梦学刊(双月刊),2014(4).

(251)姜丽华.李开先的"度脱"杂剧及其宗元倾向[J].文艺评论(月刊),2014(4).

(252)蒋曙红.谈昆剧《南柯梦》中的人物造型设计[J].剧影月报(双月刊),2014(4).

(253)汪人元.循理以求道 落华而收实——贺昆曲青春版《牡丹亭》乐谱出版[J].剧影月报(双月刊),2014(4).

(254)靳莎莎.从宋代市民音乐看杂剧的发展[J].四川戏剧(月刊),2014(4)

(255)刘兴利.从元末明初神仙道化剧看北杂剧体制之新变——以《升仙梦》、《独步大罗天》、《花月神仙会》为例[J].四川戏剧(月刊),2014(4).

(256)梁家满,彭玉平.马致远剧、曲对应研究[J].东南学术(双月刊),2014(4).

(257)刘秋萍.解读孔尚任戏曲作品《桃花扇》中的李香君[J].戏剧之家(上半月)(半月刊),2014(4).

(258)浦晗.论当代新编戏曲与南戏传统的对接——以"温州南戏新编系列工程"为例[J].合肥学院学报(社会科学版)(双月刊),2014(4).

(259)田子爽.论八股文与戏曲创作的嫁接——以《东郭记》为考察文本[J].求索(月刊),2014(4).

(260)汪超.复古与新变:论李开先的戏曲整理研究[J].延安大学学报(社会科学版)(双月刊),2014(4).

(261）汪超．论明清传奇戏曲的特殊文体"四节体"[J］．中南大学学报（社会科学版）（双月刊），2014(4).

(262）王辉斌．论徐渭的南戏理论思想——以《南词叙录》为例[J］．四川文理学院学报（双月刊），2014(4).

(263）韦乐．《西厢记》批本《西厢引墨》稿本初探[J］．文献（季刊），2014(4).

(264）吴海生，周丽．对中国戏曲的审美特性分析——以戏曲《牡丹亭》为例[J］．红河学院学报（双月刊），2014(4).

(265）吴新雷．江南文化与昆曲美学[J］．文史知识（月刊），2014(4).

(266）吴雪美．"悲剧性"叙述与反讽效果——关汉卿《蝴蝶梦》文本解读[J］．四川职业技术学院学报（双月刊），2014(4).

(267）徐碧珺．昆曲艺术创意推广研究[J］．江苏经贸职业技术学院学报（双月刊），2014(4).

(268）杨灵巧．论孟称舜及其剧作的影响[J］．吕梁学院学报（双月刊），2014(4).

(269）姚大怀．新见晚清民初传奇杂剧九种考论[J］．古籍整理研究学刊（双月刊），2014(4).

(270）姚仙．冯梦龙的戏曲翻创研究[J］．佳木斯教育学院学报（月刊），2014(4).

(271）臧宝荣．在审美幻象中创造瑰丽的艺术形象——论《牡丹亭》杜丽娘的艺术形象[J］．戏剧丛刊（双月刊），2014(4).

(272）詹双晖．明出土本《刘希必金钗记》新解——兼谈明代潮州正字戏声腔[J］．暨南学报（哲学社会科学版）（月刊），2014(4).

(273）张弛．略论南戏、元杂剧中的负心汉戏之剧本内涵[J］．哈尔滨职业技术学院学报（双月刊），2014(4).

(274）张正学．试论宋元南戏的韵系、韵部与用韵[J］．戏剧艺术（双月刊），2014(4).

(275）赵山林，赵婷婷．论嘉靖本《荔镜记》[J］．文化遗产（双月刊），2014(4).

(276）赵鑫．戏曲历史文化纪录片的美学追求——以《昆曲六百年》和《京剧》为例[J］．电视研究（月刊），2014(4).

(277）周锡山．上海戏曲的古今两翼发展及其得失[J］．上海艺术家（双月刊），2014(4).

(278）朱为总．"一剧之本"在当代昆曲传承保护中的价值和地位[J］．剧本（月刊），2014(4).

(279）朱晓琳．艺无止境 学海无涯 水磨调《琉色》的昳丽之美[A］．中国演员，2014，40(4).

(280）朱仰东．朱有燉艺术成就及研究误区述论[J］．伊犁师范学院学报（社会科学版）（季刊），2014(4).

(281）左鹏军．顾随杂剧的体制通变与情感寄托[J］．吉林师范大学学报（人文社会科学版）（双月刊），2014(4).

(282）王安潮．中国古代声乐体裁述评[J］．安徽理工大学学报（社会科学版）（季刊），2014(4).

(283）鲍世远．郑传鉴：不应忘记的戏曲界"乳娘"[J］．上海采风（月刊），2014(5).

(284）陈均．北京与昆曲[J］．文史知识（月刊），2014(5).

(285）楚小庆．中国昆曲艺术的均衡、中和与雅正之美——《昆曲美学纲要》评价[J］．艺术百家（双月刊），2014(5).

(286）李丹．建立具有逻辑性、系统性的昆曲文学理论体系——《昆曲文学概论》评价[J］．艺术百家（双月刊），2014(5).

(287）马华祥．成化本《白兔记》声腔剧种考[J］．艺术百家（双月刊），2014(5).

(288）俞为民．明世德堂本《荆钗记》考[J］．艺术百家（双月刊），2014(5).

(289）丁杰．《琵琶记》中蔡伯喈的形象分析[J］．戏剧之家（上半月）（半月刊），2014(5).

(290）窦开虎．《脉望馆钞校本古今杂剧》中赵琦美校语研究[J］．兰州文理学院学报（社会科学版）（双月刊），2014(5).

(291）顾聆森．隔行未必如隔山——评沈国芳在南京大学"艺术硕士毕业专场"的演出[J］．剧影月报（双月刊），2014(5).

(292）顾卫英．昆曲闺门旦表演的审美特征[J］．戏剧（中央戏剧学院学报）（双月刊），2014(5).

(293）王永恩．自由与包容——论明代南杂剧的体例[J］．戏剧（中央戏剧学院学报）（双月刊），2014(5).

(294）郭向宁，楚冬玲，张晋维．昆曲"游园惊梦"在白先勇同名小说中象征意象研究[J］．参花（月刊），2014(5).

(295）韩光浩．梦归笙歌之昆笛记[J］．苏州杂志（双月刊），2014(5).

(296）胡纯纯．永嘉昆剧的活态现状调查与研究[J］．神州（旬刊），2014(5).

(297）黄斌全,董楠楠. 苏州留园昆曲观演空间研究[J]. 山东建筑大学学报(双月刊),2014(5).

(298）沈矿. 老戏新探 昆剧《景阳钟》创作心得[J]. 上海戏剧(月刊),2014(5).

(299）周丹. 昆曲字音刍议[J]. 上海戏剧(月刊),2014(5).

(300）王辉斌. 究心与录载北曲的佳构——论李开先《词谑》的戏曲学价值[J]. 宁夏师范学院学报(双月刊),2014(5).

(301）刘恒. 词曲交游与李开先的曲学成就[J]. 渤海大学学报(哲学社会科学版)(双月刊),2014(5).

(302）王丽媛. 浅谈周之标曲选《吴歈萃雅》的选编特色[J]. 大众文艺(半月刊),2014(5).

(303）王睿君. 评元杂剧《秋胡戏妻》中的罗梅英形象[J]. 名作欣赏(旬刊),2014(5).

(304）王小岩. "南音不幸而盛"：冯梦龙批评晚明剧坛析辨[J]. 广东海洋大学学报(双月刊),2014(5).

(305）毋丹. 《新编南词定律》非第一部戏曲工尺曲谱考辨[J]. 文献(季刊),2014(5).

(306）谢雍君. 当越剧遇见昆剧[J]. 当代戏剧(双月刊),2014(5).

(307）杨雪,沈文凡. 《莺莺传》在宋元时期的流变及题旨差异性刍论[J]. 兰州学刊(月刊),2014(5).

(308）尹青珍. 谭保成昆戏武净表演特色研究——以湘剧昆腔戏《醉打山门》为例[J]. 四川戏剧(月刊),2014(5).

(309）周秦. 青春创意与传统典范——关于青春版《牡丹亭》公演200场的回顾与思考[J]. 四川戏剧(月刊),2014(5).

(310）余丹. 论宋人对唐传奇名篇的接受——以《莺莺传》为中心[J]. 暨南学报(哲学社会科学版)(月刊),2014(5).

(311）俞志慧,吴宗辉. 调腔声腔源流考述[J]. 绍兴文理学院学报(哲学社会科学)(双月刊),2014(5).

(312）张继超. 杨鸣玉——清代晚期昆剧名丑[J]. 中国艺术时空(双月刊),2014(5).

(313）张美美. 山东元代戏曲作家作品论——以《李逵负荆》和《双献功》为例[J]. 戏剧丛刊(双月刊),2014(5).

(314）张荣恺. 悲剧结构与悲剧性格——元杂剧《李太白贬夜郎》之悲剧性解读[J]. 绍兴文理学院学报(哲学社会科学)(双月刊),2014(5).

(315）张新亭. 戏舞浑成——浅析戏曲舞蹈产生与发展的背景及其"叙事性"特点与功能[J]. 艺苑(双月刊),2014(5).

(316）张雅宁. 白蛇戏曲嬗变过程的伦理研究[J]. 牡丹江教育学院学报(月刊),2014(5).

(317）赵兴勤. 金院本遗存追索[J]. 寻根(双月刊),2014(5).

(318）曹仪婕,曹仪敏. 明传奇《娇红记》特色分析[J]. 牡丹江师范学院学报(哲学社会科学版)(双月刊),2014(6).

(319）陈泓茹,王洁,燕飞. 水磨至雅 六百年姹紫嫣红开遍——观当代大众社会中的昆曲传播[J]. 戏剧之家(上半月)(半月刊),2014(6).

(320）郑琛. 从主题的悲剧性看《墙头马上》对《井底引银瓶》的继承和发展[J]. 戏剧之家(上半月)(半月刊),2014(6).

(321）金玉焕. 近30年戏曲音乐研究述评[J]. 戏剧之家(上半月)(半月刊),2014(6).

(322）陈娟娟. 习行践履,格物致知——《昆剧表演艺术论》评介[J]. 艺术百家(双月刊),2014(6).

(323）周飞. 昆剧舞台美术的传承因循与华丽转身——《昆剧舞台美术概论》评介[J]. 艺术百家(双月刊),2014(6).

(324）钱璎. 苏州昆剧院的"小兰花"[A]. 中国演员:2014年第6期(总第42期).

(325）朱栋霖. 抢救苏剧——在"全国非物质文化遗产戏曲剧种传承与保护学术研讨会"上的发言[A]. 中国演员,2014,42(6).

(326）韩昌云. 我的昆曲之旅[A]. 中国演员,42(6).

(327）杨守松. 昆曲 三个村 一棵树[A]. 中国演员,2014,42(6).

(328）刘强民. 昆曲表演艺术家蔡正仁的家乡情结[A]. 中国演员,2014,42(6).

(329）陈林华,宋颂. 试析元杂剧中的雅俗复合现象[J]. 昭通学院学报(双月刊),2014(6).

(330）杜桂萍. 抒情原则之确立与明清杂剧的文体嬗变[J]. 文学遗产(双月刊),2014(6).

(331）韩光浩. 梦归笙歌之沈传芷[J]. 苏州杂志(双月刊),2014(6).

(332）洪韵. 一样的"红楼",不一样的梦——昆剧《宝黛红楼》[J]. 上海戏剧(月刊),2014(6).

(333）李妍. 论元代中州题材杂剧的创作[J]. 上海戏剧(月刊),2014(6).

(334)易凌启. 昆曲长空中的一群耀星 昆大班从艺60周年纪念系列活动侧记[J]. 上海戏剧(月刊),2014(6).

(335)姜楠.《蜃中楼》与《柳毅传》情节与题旨比较[J]. 文学教育(中)(月刊),2014(6).

(336)李昌集. 戏曲写作与戏曲体演变——古代戏曲史一个冷视角探论[J]. 文艺理论研究(双月刊),2014(6).

(337)李超.《新订中州全韵》"知如"韵性质讨论[J]. 西华大学学报(哲学社会科学版)(双月刊),2014(6).

(338)廖天凯. 戏剧生存与发展之我见[J]. 剧影月报(双月刊),2014(6).

(339)秦兴. 期盼我们的苏剧能够走得更远——写在苏剧《柳如是》创演五周年[J]. 剧影月报(双月刊),2014(6).

(340)王凯. 从《长生殿·酒楼》板鼓演奏谈昆剧板鼓艺术[J]. 剧影月报(双月刊),2014(6).

(341)刘浩洋. 久违的"文武昆乱"[J]. 文化月刊(下旬刊)(月刊),2014(6).

(342)孙书磊.《扬州画舫录》作者李斗研究二题[J]. 古典文学知识(双月刊),2014(6).

(343)王安祈. 昆曲表演简史(上)[J]. 文史知识(月刊),2014(6).

(344)王春晓. 汤显祖的"至情说"论略[J]. 北京教育学院学报(双月刊),2014(6).

(345)王珏,孙海蛟.《牡丹亭》中的"性意识"再探究[J]. 戏剧艺术(双月刊),2014(6).

(346)王亚楠. 论《桃花扇》的整理本和影印本的得失[J]. 湖北文理学院学报(月刊),2014(6).

(347)王云庆,陈可彦. 2001年以来我国昆曲保护研究的文献计量学分析——基于CNKI载文的研究综述[J]. 吉林艺术学院学报(双月刊),2014(6).

(348)易杏,白杨. 简析《西厢记》中的叠字修辞格[J]. 牡丹江师范学院学报(哲学社会科学版)(双月刊),2014(6).

(349)赵非一. 昆腔悠扬 养身心——专访国家一级演员"昆曲王子"张军[J]. 家庭医药(快乐养生)(月刊),2014(6).

(350)赵青. 清代"红楼戏"对《红楼梦曲》的改编与化用[J]. 淮阴师范学院学报(哲学社会科学版)(双月刊),2014(6).

(351)郑锦燕. 论昆曲舞台的景物造型及其美学思想[J]. 美术大观(月刊),2014(6).

(352)朱浩. 从戏文名称看南戏传奇的变迁[J]. 戏剧艺术(双月刊),2014(6).

(353)时俊静. "花雅之争"研究中的歧见与困境[J]. 戏剧艺术(双月刊),2014(6).

(354)朱晓琳. 从小说到舞台的诗意呈现——谈昆剧《雷峰塔》的改编[J]. 剧作家(双月刊),2014(6).

(355)高铭. 昆曲进入小学音乐课堂的意义[J]. 黑龙江史志(半月刊),2014(7).

(356)韩玉萍. 对中华优秀传统文化的诗意承传——从八集大型纪录片《昆曲六百年》看中华艺术之美[J]. 当代电视(月刊),2014(7).

(357)李大博,高雪峰. 元杂剧《薛仁贵衣锦还乡》的多元主题探析[J]. 内江师范学院学报(月刊),2014(7).

(358)李寒晴. 明杂剧《一文钱》的故事原型与演变[J]. 湖州师范学院学报(月刊),2014(7).

(359)刘赋. 观魏春荣女士主演《续琵琶》有感[J]. 文学教育(下)(月刊),2014(7).

(360)刘学梁. "熏"、"模"、"学"、"练"、"默"——张卫东昆曲传承的教学理念初探[J]. 北方音乐(半月刊),2014(7).

(361)刘一瑾,陈仕国. 稀见五种民国传奇杂剧考述[J]. 兰台世界(旬刊),2014(7).

(362)陆勇强. 清代佚失剧目十一种略考[J]. 暨南学报(哲学社会科学版)(月刊),2014(7).

(363)史爱兵,田野. 不离不弃——中国学人与昆曲艺术的传承与发展[J]. 大舞台(月刊),2014(7).

(364)王安祈. 昆曲表演简史(下)[J]. 文史知识(月刊),2014(7).

(365)王晶晶. 古典戏剧文学的现代艺术再现——谈昆曲《宦门子弟错立身》的写意与虚拟[J]. 戏剧文学(月刊),2014(7).

(366)吴敢.《万历戏曲史》引言[J]. 四川戏剧(月刊),2014(7).

(367)郑尚宪. 论《牡丹亭》对《杜丽娘慕色还魂》的创造性改编[J]. 四川戏剧(月刊),2014(7).

(368)又亮. 昆曲与京剧漫谈[J]. 海内与海外(月刊),2014(7).

(369)赵璐. 北曲杂剧《柳毅传书》中柳毅形象"世俗化"分析[J]. 怀化学院学报(月刊),2014(7).

(370)周宛鹿,庄元. 昆曲邂逅波场合成3D声音技术的音韵幻化——浅析张军昆曲水磨新调3D全息音乐

会[J]. 演艺科技(月刊),2014(7).

(371) 曹广华. 论作为叙事手段的元杂剧梦境书写[J]. 四川戏剧(月刊),2014(8).

(372) 郑艳玲. 元杂剧关于"收养"与"结拜"情节的描写[J]. 四川戏剧(月刊),2014(8).

(373) 叶天山. 凌濛初、李渔批评崔时佩、李日华《南西厢记》问题剖析[J]. 四川戏剧(月刊),2014(8).

(374) 程思. 穆藕初与昆曲的不解之缘[J]. 武汉文史资料(月刊),2014(8).

(375) 丛兆桓. 昆曲中的古典名剧(上)[J]. 文史知识(月刊),2014(8).

(376) 鞠晶. 昆歌昆曲唱金陵——记南京钟山昆歌昆艺发展中心项目[J]. 中国社会组织(半月刊),2014(8).

(377) 孔杰斌. 试论明传奇对元杂剧"三国戏"的改写[J]. 戏剧文学(月刊),2014(8).

(378) 李艳丽. 以昆曲为例试论非物质文化遗产数字博物馆的建设[J]. 才智(旬刊),2014(8).

(379) 么书仪.《古本戏曲丛刊》的编辑和考订[J]. 书城(月刊),2014(8).

(380) 闵永军.《太和正音谱》"杂剧十二科"分类特征[J]. 海南师范大学学报(社会科学版)(月刊),2014(8).

(381) 赵星. 论乾嘉时期的三类杂剧[J]. 文艺评论(月刊),2014(8).

(382) 龚敏. 南剧舞台人物形象塑造刍议[J]. 戏剧之家(半月刊),2014(8).

(383) 商树利. 罕见绝世昆曲唱片:姜善珍演唱《活捉》之考证[J]. 音乐生活(月刊),2014(8).

(384) 丛兆桓. 昆曲中的古典名剧(下)[J]. 文史知识(月刊),2014(9).

(385) 郭建平,桑晓飞. 白朴《墙头马上》裴少俊形象略论[J]. 山西高等学校社会科学学报(月刊),2014(9).

(386) 李晓红. 沈自征《渔阳三弄》与徐渭《狂鼓史渔阳三弄》比较论[J]. 安徽文学(下半月),2014(9).

(387) 路应昆,王馗,郑雷. 川昆的存在与保护略谈[J]. 四川戏剧(月刊),2014(9).

(388) 许强. "旦"在元杂剧中的三层存在[J]. 四川戏剧(月刊),2014(9).

(389) 莫文沁.《赵氏孤儿》与《忠臣藏》复仇动机的比较分析[J]. 湖北第二师范学院学报(月刊),2014(9).

(390) 莫霞. 王芳表演风格论[J]. 上海戏剧(月刊),2014(9).

(391) 浦晗.《张协状元》的现代改编综述[J]. 长春大学学报(月刊),2014(9).

(392) 王道. 张元和与顾传玠的昆曲之恋[J]. 名人传记(上半月),2014(9).

(393) 宣涤丽,陆静. 昆曲对扬州清曲的影响[J]. 现代语文(学术综合版)(月刊),2014(9).

(394) 杨静. 谈《柳毅传》中人物形象在《柳毅传书》中的新变[J]. 鸡西大学学报(月刊),2014(9).

(395) 杨玉. 论《审音鉴古录》对角色创造的理论阐释[J]. 艺海(月刊),2014(9).

(396) 郑培凯. 南戏声腔与花部乱弹[J]. 书城(月刊),2014(9).

(397) 丁波. 寻找专业图书营销新路径——以昆曲文献出版为例[J]. 出版广角(月刊),2014(10).

(398) 黄冬颖.《笠翁十种曲》"神佛相助"情节探析[J]. 福建教育学院学报(月刊),2014(10).

(399) 黄明政. 元燕南芝庵宫调理论与元杂剧中宫调应用之关系辨析[J]. 绵阳师范学院学报(月刊),2014(10).

(400) 李恒. 时代与文人心灵的艺术变形——以《花间四友东坡梦》为例谈元杂剧[J]. 戏剧文学(月刊),2014(10).

(401) 张俊卿. 传奇《鸣凤记》丑角戏的生成[J]. 戏剧文学(月刊),2014(10).

(402) 王评章. 昆剧当下:描述与思考[J]. 艺术评论(月刊),2014(10).

(403) 宣涤丽,金怡婷. 昆曲给予清曲现代保护的启示[J]. 现代语文(学术综合版)(月刊),2014(10).

(404) 荀娟. 美的东西应该有未来——《昆曲百种大师说戏》出版[J]. 出版人(半月刊),2014(10).

(405) 张继青. 昆曲闺门旦、正旦的表演艺术(上)[J]. 文史知识(月刊),2014(10).

(406) 赵莎莎. 李渔编剧技巧的新奇性特征[J]. 大舞台(月刊),2014(10).

(407) 赵予曼. 昆曲新美学之新版《玉簪记》[J]. 戏剧之家(半月刊),2014(10).

(408) 朱晓琳. 浅谈折子戏《瑶台》之创新与意义[J]. 美与时代(下),2014(10).

(409) 朱志荣. 论沈璟的戏曲批评观[J]. 四川戏剧(月刊),2014(10).

(410) 吕程. 论昆剧《长生殿》中元杂剧的留存

[J]. 现代语文(学术综合版)(月刊),2014(10).

(411) 杜佳骏. 融京昆元素 展传统意蕴——对民乐重奏《戏》的解析与思考[J]. 人民音乐(月刊),2014(11).

(412) 傅鸿础. "百戏之祖"——昆曲[J]. 中华活页文选(初二年级),2014(11).

(413) 高雯. 论《元曲选》与元刊本相比较的进步性[J]. 兰州学刊(月刊),2014(11).

(414) 侯雪菲. 一人几世界——实验昆曲《题曲》[J]. 上海戏剧(月刊),2014(11).

(415) 柯云燕. 试述昆曲北曲音乐的艺术特征——以《宝剑记·夜奔》一折为例[J]. 音乐大观(月刊),2014(11).

(416) 牛嘉. 宋金杂剧乐队与乐器图像微探[J]. 音乐大观(月刊),2014(11).

(417) 李辉. 论元杂剧《西厢记》中的评论干预[J]. 青年文学家,2014(11).

(418) 刘桂秋. 唐文治、唐庆诒父子与昆曲[J]. 四川戏剧(月刊),2014(11).

(419) 张婷婷. 论元曲音乐的衰落与曲体形式的嬗变[J]. 四川戏剧(月刊),2014(11).

(420) 鲁娜,欧阳磊. 朱权及其《太和正音谱》对北曲谱发展传播的贡献[J]. 兰台世界(旬刊),2014(11).

(421) 路少伟. 由昆剧《景阳钟变》论戏曲历史剧的理性编创[J]. 美与时代,2014(11).

(422) 齐易,吴艳辉. 河北昆弋腔之今存[J]. 人民音乐(月刊),2014(11).

(423) 史贝. 从《闲情偶寄》看李渔对戏曲音乐的创作理念[J]. 短篇小说(原创版)(旬刊),2014(11).

(424) 许巧云.《元刊杂剧三十种》的表演提示及脚色词探析[J]. 西南民族大学学报(人文社会科学版)(月刊),2014(11).

(425) 袁培尧. 见仁见智评《西厢》[J]. 短篇小说(原创版)(旬刊),2014(11).

(426) 张继青,姚继焜. 昆曲闺门旦、正旦的表演艺术(下)[J]. 文史知识(月刊),2014(11).

(427) 周荟婷,张慧琴. 历史的抉择——昆剧传习所与学堂乐歌[J]. 文艺争鸣,2014(11).

(428) 周育德. 移步不换形的新版《玉簪记》[J]. 艺术评论(月刊),2014(11).

(429) 段清香. 从互文性评析英译《牡丹亭》——兼评昆曲翻译[J]. 英语广场(学术研究)(月刊),2014(12).

(430) 范瑞. 传统音乐的传承魅力——由中国音乐学院音乐学系昆曲教学周引发的思考[J]. 商(周刊),2014(12).

(431) 顾预. 昆曲小花旦艺术的表演风格[J]. 艺术教育(月刊),2014(12).

(432) 胡晓宏.《思凡》不凡——梅兰芳舞台艺术里的美术、技术与学术[J]. 美术大观(月刊),2014(12).

(433) 李静.《西厢记》思想价值新探[J]. 电影评介(半月刊),2014(12).

(434) 李炜. 传统经典曲艺昆曲在明代时期的艺术发展探源[J]. 兰台世界(旬刊),2014(12).

(435) 梁谷音. 昆曲花旦的表演艺术[J]. 文史知识(月刊),2014(12).

(436) 刘洋. 浅谈《桃花扇》里的青楼女子[J]. 文学教育(月刊),2014(12).

(437) 莫文沁.《赵氏孤儿》与《忠臣藏》历史背景之比较分析[J]. 安徽文学(半月刊),2014(12).

(438) 莫文沁.《赵氏孤儿》与《忠臣藏》相同点之比较分析[J]. 湖北广播电视大学学报(双月刊),2014(12).

(439) 佘峥嵘. 传承与融合——诸宫调与南戏及梨园戏的关系[J]. 太原城市职业技术学院学报(月刊),2014(12).

(440) 石超,胡智云.《拜月亭》与《月亭记》[J]. 书屋(月刊),2014(12).

(441) 王丹丹. 由昆曲艺术引发的联想[J]. 黄河之声(半月刊),2014(12).

(442) 吴民,石良. 笔记小说中的戏曲原型演绎及其对当下的启示[J]. 戏剧文学(月刊),2014(12).

(443) 赵雅琴. 在古典与现代之间——以2001—2013年昆曲传统戏为研究对象[J]. 戏剧文学(月刊),2014(12).

(444) 忻颖. 徐行川上缓缓吟——探访昆剧《川上吟》[J]. 上海戏剧(月刊),2014(12).

(445) 乔梦冉. 管窥关汉卿和莎士比亚婚恋思想之异同——以《拜月亭》和《罗密欧与朱丽叶》为例浅析[J]. 戏剧之家(半月刊),2014(13).

(446) 张安迪. 从非遗角度探寻中国传统戏曲在现代发展[J]. 戏剧之家(半月刊),2014(13).

(447) 董昕. 明清家班的兴盛与昆曲的传承[J]. 名作欣赏(旬刊),2014(14).

(448) 贺莉. 从《窦娥冤》、《牡丹亭》看中国古典戏曲的悲剧精神[J]. 读书文摘(半月刊),2014(14).

(449) 磯部祐子. 清代宫廷戏曲《天香庆节》考述[J]. 文学遗产(双月刊),2014(4).

(450) 焦丽君. 浅析梅兰芳对"梅派"审美特色的建立[J]. 神州(旬刊),2014(14).

(451) 李紫皓,周洋. 仙履奇缘《长生殿》,慕色还魂《牡丹亭》[J]. 戏剧之家(半月刊),2014(14).

(452) 韩伯维. 戏曲电影《野猪林》表演分析[J]. 戏剧之家(半月刊),2014(15).

(453) 李跃东. 明代曲圣魏良辅在推动昆曲发展中的成就管窥[J]. 兰台世界(旬刊),2014(15).

(454) 潘妍娜. 昆剧产业化转型与非物质文化遗产保护——从当下的两种演出类型谈起[J]. 大众文艺(半月刊),2014(15).

(455) 尚明利. 探析明代曲圣魏良辅在音乐方面做出的贡献[J]. 兰台世界(旬刊),2014(15).

(456) 张宇,程晓皎,王琳. 从《2048》看昆剧的游戏传播[J]. 新闻传播(半月刊),2014(15).

(457) 安琪. 2000年至2013年中国大陆徐渭音乐理论研究综述[J]. 黄河之声(半月刊),2014(16).

(458) 蔡珊珊. 《九宫大成》所收【会河阳】曲牌格律考论(上)[J]. 大众文艺(半月刊),2014(16).

(459) 黄书娴. 纪录片《昆曲六百年》探析[J]. 西部广播电视(半月刊),2014(16).

(460) 潘丹. 明末才子卓人月研究的现状与反思[J]. 山花(半月刊),2014(16).

(461) 张小玲. 关汉卿笔下男性形象弱化现象研究[J]. 商(周刊),2014(16).

(462) 丁国蓉,邵斌. "昆曲数字化保护与传承基地"建设构想[J]. 戏剧之家(半月刊),2014(17).

(463) 郝晓屹. 元代南北民族文化交融与戏曲发展变化[J]. 名作欣赏(旬刊),2014(17).

(464) 黄庆欢. 昆曲《悲欢集》演出本翻译策略研究[J]. 语文学刊(半月刊),2014(17).

(465) 王悦阳. 《景阳钟》:一部禁戏的华丽转身[J]. 新民周刊,2014(17).

(466) 李颖欣. 《倩女离魂》对《西厢记》的吸收[J]. 神州(旬刊),2014(18).

(467) 褚萌萌. 《西厢记》与《梧桐雨》中的爱别离苦[J]. 神州(旬刊),2014(18).

(468) 龙灿宇. 论关汉卿杂剧的冲突设计——兼与马、白、郑比较[J]. 语文学刊(半月刊),2014(18).

(469) 邱倩. 从传奇、戏曲到电影论《西厢记》老夫人的艺术形象[J]. 大众文艺(半月刊),2014(18).

(470) 蒋羽乾. 新叶昆曲:姹紫嫣红今又开[J]. 今日浙江(半月刊),2014(19).

(471) 蒋羽乾. 温州南戏 百戏之祖[J]. 今日浙江(半月刊),2014(20).

(472) 刘灼. 新版《红楼梦》的声音造型与其戏曲元素分析[J]. 西部广播电视(半月刊),2014(20).

(473) 吴俊廷. 高则诚与《琵琶记》的问世述传[J]. 兰台世界(旬刊),2014(20).

(474) 张浩然,钟志勇. 浅论元杂剧《窦娥冤》中的法理解读[J]. 名作欣赏(旬刊),2014(20).

(475) 门嵘嵘. 试论昆曲的音乐欣赏方式——以《牡丹亭》为例[J]. 黄河之声(半月刊),2014(21).

(476) 李璐. 浙江昆曲:一出戏救活一个剧种[J]. 今日浙江(半月刊),2014(22).

(477) 谭璐. 白先勇:我给昆曲两个字,一是"美",二是"情"[J]. 21世纪商业评论(月刊),2014(22).

(478) 丁佳荣. 纸上舞翩跹:《昆剧人物册页》小考[J]. 检察风云(半月刊),2014(23).

(479) 张馨. 《西厢记》的喜剧特色[J]. 芒种(半月刊),2014(23).

(480) 车雅琴. 浪漫主义视角下对《牡丹亭》的解读[J]. 芒种(半月刊),2014(24).

(481) 陈妙凤. 元杂剧《望江亭》研究意义及方法[J]. 青年作家(半月刊),2014(24).

(482) 崔婉茹. 论元杂剧《鲁大夫秋胡戏妻》对《陌上桑》的继承与发展[J]. 青年文学家(旬刊),2014(26).

(483) 许强. 戏曲的案头与场上——探析《红梅记》折子化进路中女主角的位移[J]. 名作欣赏(旬刊),2014(26).

(484) 张津. "秋胡戏妻"故事的起源和后代戏曲的流变[J]. 名作欣赏(旬刊),2014(26).

(485) 覃乃军. 政治失意寄情于音乐——宁献王朱权的音乐之路[J]. 兰台世界(旬刊),2014(27).

(486) 吕娇. 潜意识欲望的诗意书写——柳梦梅形象的潜意识解读[J]. 名作欣赏(旬刊),2014(29).

(487) 熊友军. 昆曲鼻祖顾坚对昆曲的影响研究[J]. 兰台世界(旬刊),2014(30).

(488) 周蔚. 从《太和正音谱》看明代杂剧曲谱理论发展[J]. 兰台世界(旬刊),2014(30).

(489) 龚瑛. 昆曲在高校的传承途径探讨[J]. 学园(旬刊),2014(31).

(490) 李志珍. 《天宝曲史》著作权考略[J]. 文教

资料(旬刊),2014(31).

(491) 朱颖倩. 试论沈起凤《文星榜》对蒲松龄《聊斋志异·胭脂》的改编[J]. 文教资料(旬刊),2014(31).

(492) 穆树红.《窦娥冤》的悲剧特征[J]. 短篇小说(原创版)(旬刊),2014(33).

(493) 宁文燕. 从朱有燉杂剧看明代皇家戏剧[J]. 兰台世界(旬刊),2014(36).

(494) 雅格布. 绵绵乐曲终不断——寻访苏州昆剧传习所[J]. 阅读(周刊),2014(46).

(495) 初琪. 浅析《破幽梦孤雁汉宫秋》中的雁叫科戏剧效果[J]. 赤子(半月刊),2014(Z1).

(496) 王蕴明. 千面小生,戏曲界的一员闯将[J]. 上海戏剧(月刊),2014(S1).

(497) 张艺萱.《元刊杂剧三十种》测度问句研究[J]. 山西师大学报(社会科学版)(双月刊),2014(S2).

(498) 曲健. 从《宦门子弟错立身》看早期南戏艺人的生存状况[J]. 山西师大学报(社会科学版)(双月刊),2014(S4).

(499) 王立元 薛帅. 名家传戏育人 新秀熠熠生辉[N]. 中国文化报,2014-01-03(007).

(500) 艺戏. 青春昆曲 星耀未来——"名家传戏·全国昆剧青年演员展演"综述[N]. 中国文化报,2014-01-07(004).

(501) 罗云川. 让古老剧种焕发青春魅力[N]. 中国文化报,2014-03-06 第005版.

(502) 叶杰. 让"山乡幽兰"吐芬芳——看新叶昆曲的传承保护之道[N]. 中国文化报,2014-03-24(008).

(503) 刘祯. 剑走偏锋 旧貌新颜——上海昆剧团昆剧《景阳钟》改编刍议[N]. 中国文化报,2014-07-17(003).

(504) 谭志红,胡振栋. 陆丰正字戏:"南戏遗响"发新枝[N]. 中国文化报,2014-07-23(007).

(505) 丁杨,李雪. 北方昆曲剧院:推陈出新引领昆曲风尚[N]. 中国文化报,2014-09-15(004).

(506) 屈菡. 冬日"牡丹"斗艳齐芳——国家昆曲艺术抢救、保护和扶持工程实施10年成果斐然[N]. 中国文化报,2014-12-31(001).

(507) 郑培凯. 晚明文化与昆曲盛世[N]. 光明日报,2014-01-20(016).

(508) 翁敏华. 昆曲与酒[N]. 光明日报,2014-04-30(012).

(509) 白先勇.《牡丹亭》:青春昆曲十年路[N]. 光明日报,2014-05-19(016).

(510) 鲍开恺. 近代苏州戏剧的新变[N]. 光明日报,2014-07-09(014).

(511) 苏雁. 吕成芳:终我一生 传播昆曲[N]. 光明日报,2014-07-14(009).

(512) 柴野. 古典戏剧融通东西文化[N]. 光明日报,2014-09-02(008).

(513) 苏丽萍. 来京城,赴一场昆曲盛宴[N]. 光明日报,2014-10-29(011).

(514) 张静. 昆曲传承不能只靠一出《牡丹亭》[N]. 光明日报,2014-12-31 第002版.

(515) 杨瑞庆. 昆腔、昆曲、昆剧不能混淆[N]. 中国艺术报,2014-01-03 第008版.

(516) 罗怀臻. 董小宛的爱情征服史[N]. 中国艺术报,2014-02-21 第003版.

(517) 乔宗玉. 昆曲里被压迫的"底层妇女"[N]. 中国艺术报,2014-05-05 第004版.

(518) 张悦. 老戏新探"禁戏"新生——从昆剧《铁冠图》到《景阳钟》[N]. 中国艺术报,2014-05-26 第005版.

(519) 杨瑞庆. 昆曲滋养百戏 "花雅"各领风骚[N]. 中国艺术报,2014-08-01 第006版.

(520) 王蕴明. 依旧没能还原崇祯本来的面貌[N]. 中国艺术报,2014-08-11 第004版.

(521) 郑荣健. "大师版"昆曲《牡丹亭》:情感纵联的聚会[N]. 中国艺术报,2014-12-19 第004版.

(522) 杨瑞庆. 顾炎武何以疏远昆曲?[N]. 中国艺术报,2014-12-15 第008版.

(523) 吴新雷. 把昆曲的前世今生都写活了[N]. 人民日报,2014-05-02 第008版.

(524) 陈益. 昆曲究竟患了什么时代病?[N]. 文学报,2014-05-22 第023版.

(525) 蔡正仁. 仁者清音——蔡正仁先生谈昆曲小生表演艺术[N]. 人民政协报,2014-07-07 第011版.

(526) 谢颖. 期待与责任——专访昆曲表演艺术家蔡正仁先生[N]. 人民政协报,2014-12-22 第009版.

(527) 李峥. 俞振飞昆曲厅开张半年遇尴尬[N]. 解放日报,2014-04-08 第008版.

(528) 乔宗玉. 浅谈当前昆曲现状中的问题[N]. 北京日报,2014-02-27 第018版.

(529) 俞为民. 建立南戏学的学术意义与学理依据

[N].中国社会科学报,2014-02-19B01版.

(530)耿雪.元杂剧对欧洲剧坛产生深远影响[N].中国社会科学报,2014-09-15A02版.

(531)王宁.加强昆剧折子戏的恢复与传承[N].中国社会科学报,2014-10-17B03版.

(532)潘妤.他们确立了昆剧各行当的标高[N].东方早报,2014-05-19A27版.

(533)何颖晗.昆曲古琴等"非遗"入MBA课堂[N].东方早报,2014-08-24A04版.

(534)烨函.海豚科技:让园区信息化"南曲北奏"[N].现代物流报,2014-08-12B04版.

(535)吴晓东."昆曲义工"白先勇[N].工人日报,2014-12-22第007版.

(536)姜琳琳.昆曲火了,拿什么来延续[N].北京商报,2014-12-25G01版.

(537)朱俊玲.昆曲《红楼梦》:北方昆曲剧院发展史上的里程碑[N].文艺报,2014-12-29第004版.

2014年度昆曲研究论文综述

宋希芝

在广大昆曲研究者和实践者的努力之下,2014年又是昆曲研究的一个丰收年。据谭飞的统计,2014年度公开发表有关昆曲研究的学术论文为537篇,比2013年多出百余篇。从论文数量上看很明显超越了往年,从论文质量上来看,2014年的昆曲研究也是亮点频现。本年度的昆曲研究,除了持续对以往研究焦点、热点的关注以外,又有了新的突破,研究的视角和方法多有创新,呈现出一派繁荣景象,为昆曲研究领域的进一步开拓和研究层次的进一步深化做出了贡献。因篇幅所限,笔者仅就2014年在学术期刊上公开发表的具有一定代表性的昆曲研究论文做简要论述。

一、昆曲的保护和传承

昆曲辉煌的历史足以自傲,但近代以来昆曲传承之颓势也毋庸讳言。清末以来,痛感昆曲传承危机的呼声就已渐次响起。对昆曲而言,当下最急迫的任务仍然是表演艺术领域的继承,现在是,在未来很长一段时间也是。当下研究昆曲的主要目的就是要保护这一文化遗产并把它传承下去。

王鑫的《"两下锅":从昆、弋合流看昆曲的地方化过程》[1]首先提出"昆腔"具有超越地域的"普适性"特点。王鑫认为昆腔特征有二:一是昆曲应用南北曲牌,建立了以南北曲为依托的音乐体系和板式的规范化,形成了超越地方性的声腔音乐本质;二是语言音韵运用方面,昆腔遵循《中原音韵》与《洪武正韵》,是统一于全国的标准音韵。曲谱为昆曲的文学创作提供了标准化的参考。昆曲念字"北依《中原》,南宗《洪武》",具有语言学、音韵学意义上的规范。这些是昆曲成为全国性戏曲剧种的重要原因之一。其次,王鑫认为"两(三、五)下锅"是昆腔地域性变异的主要方法,为昆腔的再发展和地方化注入了新的生机。最后,王鑫以北昆、湘昆和川昆为例,分析了"两下锅"在地方性昆腔中的体现情况,并进一步指出:正是由于昆腔在地方化的过程中采用了"两(三、五)下锅"的形式,才突出了昆腔的地方性。这并不仅仅是戏曲音乐地方化的一种变异方法,也不仅仅是由此方法所形成的样态,而更多的是它体现着中国戏曲音乐在变异过程中的内在适应力。这对于我们理解昆腔的特性和昆腔的地方化过程是有帮助的,进而对于理解中国戏曲音乐的演化过程也有意义,同时,对于昆曲的传承发展也有启发作用。

朱为总的《"一剧之本"在当代昆曲传承保护中的价值和地位》[2]指出,近年来由于众多的历史原因,当今昆剧的续存与传承主要以舞台表演艺术家为主体,昆剧所代表的一代之文化形态也主要是保存在"场上"艺术中,而时代和社会生活观念的变化,必然会透过艺术家不同的文化价值观和审美取向的认知与判断,对昆曲未来的传承发展产生一定的影响并引起一定的变异。作者强调以文本为主体,以文化为引导,是昆剧作为文人戏曲一种独特的文明承载和核心价值所系。朱为总认为,对昆曲传统剧目的抢救和挖掘,既要注重技艺性,更应注重文学性;当代昆曲传承经典剧目中,文学性仍然是舞台演艺的主要选择和核心价值;文化性、文学性将成为新一代昆曲艺术家超越突破的难点和终身追求的高点。朱为总强调要重视"一剧之本"在当代昆剧传承和保护中的价值和地位,它既是昆曲传统文化精神在当代的一种回归,同时也将会是昆曲未来复兴繁荣的一种必然选择和必由之路。

赵山林的《试论昆曲观众的历史变迁与现状》[3]提出,昆曲在晚明至清初并非"小众艺术",而是兼有"大众艺术"和"小众艺术"双重身份。它当时之所以是"大众艺术",是因为当时有很多职业戏班,有很多广场演出,有广大的观众群,还有很多唱曲活动。文章进一步探求了昆曲变成"小众艺术"的缘由,认为明代家班演出具有明显的封闭性,缩小了观众圈;清曲、剧曲界限区分过严,对昆曲争取更多的观众不利;花雅之争使昆曲受到乱弹、滩簧、小调的冲击,影响了昆曲的观众数量。最后,赵山林先生建议,应当因势利导,加大宣传推广力度,合理运用价格杠杆,确保"小众",有条件时争取部分

[1] 王鑫."两下锅":从昆、弋合流看昆曲的地方化过程[J].人民音乐,2014(3).
[2] 朱为总."一剧之本"在当代昆曲传承保护中的价值和地位[J].剧本,2014(4).
[3] 赵山林.试论昆曲观众的历史变迁与现状[J].东南大学学报(哲学社会科学版),2014(1).

"大众",使昆曲在活态传承中保持原汁原味。这对于观众数量的增加以及促进观众年轻化、知识化具有积极的意义,也有利于昆曲的保护和传承。

许珂英、黄亚莲的《永嘉昆曲的文化传承与创新研究》①以永嘉昆曲为例,探讨其文化传承与创新问题。作为一种地方剧,永嘉昆曲的表演艺术吸收了温州当地的很多民俗风情,具备古朴、自然和明快的特点与其他地方的昆曲相比更加贴近生活。艺术方面,永嘉昆曲宾白多用温州方言;生角的穷生戏占了很大比重;腔板方面腔促板疾,腔情朴素;烟彩特技有一定的章法和格局,各具名目。在昆曲的传承与发展方面,永昆人在困难面前求新求变的步伐从未停止。作者呼吁大家了解永昆的历史渊源,发现其魅力,明确其创新发展方向,尽量做好发展与传承的工作。这对中国戏剧的发展有着特殊的意义和价值。

二、史实的梳理和挖掘

昆曲的研究离不开史料的支撑,史料的梳理与挖掘历来是昆曲研究的基础。多年来,昆曲的史料发掘都是研究的重点和热点。2014年昆曲史料的挖掘主要以昆曲演唱史料、演出史料、文本史料、艺人史料为对象,探讨昆曲在衰落过程中的起落沉浮,为当下保存和振兴昆曲提供有益的借鉴。

吴新雷的《昆曲"俞派唱法"研究》②指出,昆曲艺术中的"俞派唱法"是近百年来俞粟庐和俞振飞父子两代人创造性的劳动成果。文章回顾梳理了"俞派唱法"的形成和发展过程,归纳总结了"俞派唱法"的内涵与特征,认为"俞派唱法"在"唱腔""气口""咬字吐音""行腔"和"声情结合"五个方面有鲜明的个性,有特殊的技能和造就,融会贯通地形成了与众不同的俞派风格而别成一家。文章充分肯定了俞振飞先生的卓越贡献,包括订立《粟庐曲谱》,为"俞派唱法"定腔定谱创立了范式;撰著《习曲要解》,为"俞派唱法"的形成奠定了理论基础,富有重要的实践意义和指导意义;"唱"与"演"互相结合的全面发展有力地提高了俞派唱法的声誉和昆曲声乐艺术的美学品位;革新创造、新编了简谱本《振飞曲谱》,新刊了两篇曲学论著,对"俞派唱法"的发展和昆曲的普及推广具有重要作用。最后,吴新雷先生还建议进一步把"俞派唱法"作为整体来研究。在"俞派唱法"的实用价值方面,除了以"俞派小生"为正宗外,还应该发展"俞派小旦"和"俞派老生"等行当的歌唱艺术。"俞派唱法"的提出和论定,对社会主义时代昆曲艺术的繁荣具有重要的意义:一方面,可以继承俞氏父子两代精心创造的成果,发扬优良传统,从实践提高到理论,再将理论化为指导实践的力量;另一方面,及时总结俞振飞先生的艺术成就,对于昆曲歌唱艺术的继往开来将有莫大的裨益。总之,研究"俞派唱法",能有力地推动昆曲演唱艺术的新进展。

曾永义《论说"曲牌"——曲牌之来源、类型、发展与北曲联套》③一文专门论述南北曲的曲牌。认为曲牌的意义有三:一是象征一种固定的语言旋律,它是由建构曲牌的"八律"所决定,依据其粗细之音律特性而各取所需构成的;二是它是套数的基本单元;三是它具有主腔所产生的音乐性格。文章考察了曲牌的来源,发现曲牌调名早见于汉代,传播中有很大的变化。在分类上,南北曲牌有不同的类型,曲以作用分,有散曲、剧曲。散曲无科白,剧曲有科白。从曲牌发展的角度,作者认为曲牌的发展需要一个过程。大抵说来,同宫调或管色相同之曲牌,按照其板眼音程可以相联成套。套数扩大了曲牌的长度和范围,而戏曲必须累积曲牌为套数,才能演出剧情。南北曲套数与南戏北剧演出关系最密切,北曲联套之构成方式也多种多样。文章从曲牌的来源、类型、发展等方面切入,对曲牌做了深入细致的论述。一方面有利于普及曲牌知识,另一方面,对于戏曲的研究与创作都具有很好的指导作用。

么书仪的《〈古本戏曲丛刊〉的编辑和考订》④一文,回顾了《古本戏曲丛刊》的编辑和考订过程:从1952年郑振铎亲自挂帅,着手成立古本戏曲丛刊编委会,开始筹划《古本戏曲丛刊》的出版事宜开始,到《古本戏曲丛刊》第一集到第四集的刊出。文章一方面说明了《古本戏曲丛刊》第四集收录元杂剧的缘由,另一方面详细回顾了在《古本戏曲丛刊》编辑考订的过程中几代专家学者全身心投入的工作状态。1986年《古本戏曲丛刊》第五集出版。在这个过程中,重新查书,编纂人员要去全国各大图书馆调查情况,包括查找书目,比较版本、选择书品、配补缺页和漫漶不清的印页,同时要对这些刊本

① 许珂英,黄亚莲.永嘉昆曲的文化传承与创新研究[J].戏剧之家,2014(1).
② 吴新雷.昆曲"俞派唱法"研究[J].曲学,2014年刊.
③ 曾永义.论说"曲牌"——曲牌之来源、类型、发展与北曲联套[J].剧作家,2014(2).
④ 么书仪.《古本戏曲丛刊》的编辑和考订[J].书城,2014(8).

和抄本的作者、出版者、出版年代进行考订……这一过程中遇到很多困难,无钱吃饭,以烤白薯充饥,借钱充当路资……编辑工作顺利开展背后的甘苦只有参与者知道。在《古本戏曲丛刊》第六集编辑工作正式展开之前,么书仪先生的这篇文章给了编辑者一个学习前人认真严谨治学态度的机会,具有很重要的意义。

明清时期,娄东琅琊王氏家族和娄东太原王氏家族是太仓两大著名家族,也是可以和吴江沈氏等家族在曲坛的影响力相提并论的家族。周巩平在《明清两代太仓的两大王氏曲学家族》①中利用家谱、地方文献和其他史料,对这两大家族几代人戏曲活动的历史进行了勾稽和梳理。发现娄东琅琊王氏家族曲家辈出,是在曲坛有一定影响的家族。其姻亲家族中著名曲家亦复不少。这些姻戚曲家的戏曲活动常与娄东琅琊王氏家族的文化活动发生关联并互相影响。同时,娄东太原王氏家族的戏曲活动亦连续了明清两朝。家族连续四代蓄养家乐,族中喜爱观剧赏曲之风绵延不绝。其蓄乐演剧活动在一定程度上也引领了太仓及周边地域士绅阶层热衷戏曲的风气。娄东太原王氏家族的戏剧观念对吴江沈氏家族的文人士子乃至整个江南一带的文人士绅戏剧观念都产生了一定的影响。总之,明、清两代江南太仓的两个著名王氏家族几代人都对南方曲坛的繁荣做出了巨大贡献。

三、明清传奇研究

明清昆曲传奇研究仍然是2014年昆曲研究的重点。昆曲在六百年漫长历史中起起落落,本身就像是一部传奇。昆曲具有很高的文学性,历代戏曲家把明清"传奇"——昆曲与唐诗、宋词、元曲相提并论,便是从昆曲的文学性、韵律性着眼的。

汪超的《论明清传奇戏曲的特殊文体"四节体"》②从文体入手研究明清传奇戏曲。文章指出"四节体"体式是明清戏曲的独特现象。结合具体作品,作者首先总结了"四节体"的文体特征,认为"四节体"独具匠心,效果新奇,同时也指出其结构不够严谨、"只略点大概"、难以尽兴等不足。其次,总结了明清文人曲家突破传统的一人一事结构模式,不断探索,产生出"四节体"的两段、四段、十段、十二段乃至十六段等多样化的形态。再次,文章从明清戏曲文体观念演变的角度深入分析了这一特殊文体现象背后时代与文体层面的诸多推动因素,概括出文体观念演变的具体体现:一是"寓言体"创作方式的改变。寄寓的侧重点从所寓客体对象的叙述慢慢转向更在意于主体观念的寄托。二是传奇杂剧文体之间的破体现象。"四节体"的独特体式是介乎传奇与杂剧之间的变体,可以改变既定的传统模式,借鉴吸收二者的优长之处,达到耳目一新的新奇效果。三是传奇戏曲叙事模式的突破。"四节体"打破传统意义的完整性,是传"奇"到合"传"之奇的转换,从而达到了新颖独创的传"奇"效果。文章从理论层面为明清戏曲的研究做出了新的贡献。

明清传奇与地方声腔关系不可分割。最近几年戏曲界对声腔与传奇关系的论证,在一些问题上存在认识上的不足。基于此,黄振林的《明清传奇与地方声腔关系的新思考》③一文提出了以下四点:第一,应力求在明清曲论有关"北""南"差异的宏阔背景上,梳理北曲传统影响与南戏及其传奇的多重互动关系;第二,应在曲学史的背景上,对词乐雅唱与剧曲俗唱之间的关系进行系统梳理;第三,应系统整理弋阳腔、青阳腔、昆山腔、海盐腔、余姚腔、宜黄腔、梆子腔等与明清传奇密切相关并已泯灭声腔的相关材料;第四,应对花部崛起之后明清传奇与地方声腔的雅俗之变进行深入的总结和探讨。黄振林先生把明清传奇还原到我国地方声腔生长的领域中考察,系统整理传奇和地方声腔的互动关系,是对目前明清传奇研究路径的创新,值得关注。

李艳在其《明清道教与传奇戏曲研究》④一文中通过对明清传奇剧本中所呈现的道教文化内容的梳理发现,相比元及明初神仙道化剧,明清传奇中的度脱剧"度脱"内涵和结构方式发生了很大变化;明清传奇戏曲中有大量的"神助"情节,获救得助行为对情节发展形成关键影响,体现着积善者得到神灵救助、实现神仙富贵,为恶者受到惩罚的因果报应的价值倾向。此外,道教斋醮科仪法术的展示表演在明清传奇戏曲中大量存在,并成为剧本彰显主题、塑造人物、组织情节的有机组成部分。文章从道教切入,使得对传奇的研究更加贴切深入。

四、舞台表演艺术

昆曲属于综合性艺术。昆曲的完整呈现离不开舞

① 周巩平.明清两代太仓的两大王氏曲学家族[J].曲学,2014年刊。
② 汪超.论明清传奇戏曲的特殊文体"四节体"[J].中南大学学报(社会科学版),2014(4).
③ 黄振林.明清传奇与地方声腔关系的新思考[J].戏曲艺术,2014(1).
④ 李艳.明清道教与传奇戏曲研究[J].戏剧(中央戏剧学院学报),2014(2).

台表演。传统的昆曲表演讲究"口传心授",因此昆曲的传承不仅仅在于文献的钩沉、文本的阐释,更在于每一位舞台演出者。2014年,学界明确认识到"昆曲研究的核心恰恰就是表演传承",舞台表演艺术成为一个研究热点,包括各种舞台角色的塑造、音乐、念白与舞蹈等方面的研究。

朱恒夫的《将"丑角"演出艺术性来》①以著名昆剧丑角表演艺术家王传淞为例探讨丑角演出的艺术性问题。朱恒夫认为:首先,丑角演出来的也应是活生生的人。不应该将观众的笑声作为追求的最高目标,而是应该研究如何塑造出活生生的人物形象。在表演方面,要根据人物的身世、职业、所处的环境对其心理、性格进行平正、深刻的剖析。其次,丑角所表演的内容应该是引导人积极向上的,应该摒弃一切低级趣味的内容,将正面人物的美好素质充分地表现出来,站在批判的立场上,将反面人物的卑劣性格作淋漓尽致的揭露,向观众传递正能量。再次,提出昆剧丑角艺人应该不懈努力,练出独家的本领。认为丑角的绝活能提升其表演艺术的层次。这对于戏曲表演者来说具有很好的指导意义。

在《昆曲闺门旦、正旦的表演艺术》(上)②中,著名昆剧演员张继青结合自己多年的舞台演出经验谈昆曲中闺门旦、正旦的表演艺术。她告诫青年演员,作为一个昆剧演员,要演好戏、演好角色,就要掌握两门基本功:一个是唱念,一个就是毯子功、形体功。这些基本功都要在幕后练习好,到舞台上就是把最完美的东西呈现给观众看。她提出,刻画人物的感情、表达人物的内心要带一点体会,用自己的体会去体现人物。在唱的方面要把角色那种感情表达出来,要有抑扬顿挫,要唱得讲究一点。在《昆曲闺门旦、正旦的表演艺术》(下)③中,张继青从舞台表演的角度分析《朱买臣休妻》里的崔氏与其他戏的旦角(比如杜丽娘)的不同之处。这对广大的年轻昆剧演员具有非常重要的指导意义。

昆曲声律指的是演唱或念白时咬字吐音的规律。顾聆森的《昆曲声律说》④从理论上探讨昆曲的声律问题。文章认为,"依字行腔"的过程也就是字声的乐化过程,其先决条件是认识字声和字韵。度曲是指演唱者通过正确的口法,把字声和字韵通过"行腔"予以体现,并最终合成完整的乐化字音。度曲所直面的对象就是字声和字韵。乐句由不同的字声搭配而成,是组合成曲牌的原始单位。而曲牌则是形成句和字的一种格律程式。曲牌的音乐决定了该牌文句的长短和句式构造。同样的理由,曲牌乐句的每个字位都有相应的字声格律要求。富于感情色彩的曲牌个性,说到底乃是声律结构的综合产物。曲牌具有高度复杂的个性层次,昆剧曲牌格律由是具有更深层的内涵,它绝不是些纯形式的、僵化了的公式或条条框框,而是有内容生命的艺术结晶。它们在提供科学的曲牌形式的同时,也直接在为唱篇的声情服务,从而成为了情感内容的一部分。

昆曲念白是研究昆曲艺术的重要内容之一。韩启超的《南昆念白声学实验分析(一)》⑤从三个方面切入探讨昆曲念白问题:其一,昆曲念白的声调、昆曲念白的时长、昆曲念白的音高。通过定性与定量的分析,对昆曲"韵白"声调进行合理拟测,归纳出"韵白"声调特征。其二,在"韵白"与"中州韵"念白时长的比较中归纳出韵白时长与节奏的关系。其三,在"韵白"与"中州韵"念白音高的比较中,归纳出"韵白"音高与字声、旋律、曲情的关系等。文章在关注音乐本体的基础上,运用言语声学的理论与方法,对昆曲念白进行声学实验分析,是对昆曲艺术研究新途径的有益探索。

张新亭的《戏舞浑成——浅析戏曲舞蹈产生与发展的背景及其"叙事性"特点与功能》⑥通过分析戏曲舞蹈产生与发展的背景,进而探讨其独特的艺术特征。文章认为,戏曲舞蹈始终是为表现内容服务的,它具有程式性,是对生活动作的提炼,并从民间舞及民间武术杂技中吸取了丰富的养料,充分体现着文人艺术的意趣回归,具有独特韵律、形体语言及审美特征。文章阐释了戏曲舞蹈"叙事性"的独特审美和功能。认为戏曲舞蹈的"叙事性"首先表现在戏曲舞蹈的动作上,为表现人物性格服务;其次表现在它的表意性和对剧中环境氛围的描述、渲染、烘托上;另外还体现在塑造人物形象、性格特征的形象性方面。在今天的戏曲艺术改革进程中,作者主张在强化戏曲艺术叙述性、写实性,增强戏曲反映现实社会功能的同时,必须充分重视戏曲艺术所固有的

① 朱恒夫.将"丑角"演出艺术性来[J].浙江艺术职业学院学报,2014(3).
② 张继青.昆曲闺门旦、正旦的表演艺术(上)[J].文史知识,2014(10).
③ 张继青.昆曲闺门旦、正旦的表演艺术(下)[J].文史知识,2014(11).
④ 顾聆森.昆曲声律说[J].艺术百家,2014(3).
⑤ 韩启超.南昆念白声学实验分析(一)[J].中国音乐学,2014(4).
⑥ 张新亭.戏舞浑成——浅析戏曲舞蹈产生与发展的背景及其"叙事性"特点与功能[J].艺苑,2014(5).

抒情性、虚拟性和象征性。这对于指导推动中国古典戏曲艺术发展具有积极的指导意义。

五、昆曲与民俗

民俗与戏剧的关系向来密不可分，二者相互影响和制约。齐静的《论乾隆以来会馆演剧对昆曲的影响——以北京剧坛为例》①以北京剧坛为例，通过对乾隆以来北京的会馆演剧与剧坛昆曲演出状况的调查梳理，探讨乾隆以来会馆演剧对昆曲的影响。认为会馆作为演剧的一个重要场所，是繁荣北京剧坛的一个重要阵地。而参与会馆活动的人又多以文人士大夫为主，他们的戏曲欣赏倾向决定了会馆演剧从未离开过昆曲。可以说会馆演剧维系了昆曲微弱的生命，使一部分艺人从未放弃对昆曲的继承与发展，也使昆曲的观众从未出现全然断层的危险。所以，会馆演剧在昆曲日益没落的北京剧坛上，实实在在起到了保留和延续昆曲的作用。

廖华的《明代坊刻戏曲考述》②则探讨了明代书坊刊刻戏曲的概况。作者统计明代坊刻戏曲共有572种，同时还订正和考证了一些刊刻信息。认为南京成为坊刻戏曲中心的主要原因在于戏曲稿源充足、受众广泛和出版商聚集，三者合力共同推进了南京戏曲坊刻的蓬勃发展。作者从刊刻的角度将明代坊刻戏曲分成三个阶段。前期为明初至正德时期，这一时期刊本数量少，稿源以元杂剧和南戏为主。中期是嘉靖、万历时期。嘉靖时期作品比较少，戏曲稿源则主要来自当时的舞台表演本。万历中期开始，坊刻戏曲刊本迅速增加，而且戏曲刊刻呈现家族化倾向。后期是泰昌、天启至崇祯时期。这一时期苏州和湖州成为戏曲坊刻中心，更多文人加入出版行列，版刻精良。作者指出明代书坊促进了戏曲刊本的繁荣，推动了戏曲文学的发展，对戏曲评点和戏曲选本以及戏曲体制、脚色、关目、曲词等都有积极的影响。关于戏曲文学的研究，作者试图跳出以往的研究侧重于作家和作品本身这个框架，将焦点转移到明代书坊，对于戏曲研究来说具有突破性的意义。

《天香庆节》是清代宫廷上演大戏中的一个剧目。日本学者矶部祐子在《清代宫廷戏曲〈天香庆节〉考述》③一文中，通过对《天香庆节》剧本及其上演情况进行考察，认为该剧创作于乾隆时期，是中秋节前后为庆贺皇帝万寿而进行的戏剧演出，兼具庆贺中秋的功能。作者细致考察了《天香庆节》剧本在昆曲和京剧之间存在差异。认为京剧除了附有"西皮""二簧"等声腔板式，与之相伴的曲辞有所不同之外，还有京剧句读，昆曲本则无。两种剧场次的划分方法也不同，昆曲本为十六出，京剧分为四卷。科白有所不同。上演时节不同。京剧版《天香庆节》其改编上增设了人物，添加了情节，同时台词出现俗化和娱乐化倾向。在《天香庆节》的民间流播和影响方面，作者认为清代内廷中秋盛演《天香庆节》对于民间"应节戏"产生了深远影响。民间演出在吸收宫廷文化的同时，其商业演出的性质自然会照顾到观众的欣赏口味，所以在剧本改编上旨在吸引观众，招徕生意。事实证明，在中国文化中，宫廷与民间不是相互对立，而是互有往来的。这对于传统文化的保护和传承起到了积极的作用。

六、剧本的编创

时代在变，观众的审美也在变。昆曲的发展一方面离不开传统剧本的改编，另一方面也有新剧本的创作。昆曲和其他剧种不一样，对剧本的文学性要求特别高。昆曲剧本难写，因为它有格律，继承了唐诗宋词元曲的特点，有长短句，有曲牌，现在我们的剧作家没有那么高深的文学功底和修养。好编剧难找，好剧本难找，几乎是各家昆剧院团共同的困惑。光有理念没有文学，或者光有文学没有观众，都不是好剧本。

刘祯的《剑走偏锋　旧貌新颜——上海昆剧团昆剧〈景阳钟〉改编刍议》④以上海昆剧团创作演出的昆剧《景阳钟》为例研究昆曲剧本的新编问题。该剧改编自明清传奇本《铁冠图》，分"廷议"、"夜披"、"乱箭"、"撞钟"、"分宫"、"杀监"、"景山"七场。作为一部新编历史剧，《景阳钟》既继承了传统戏的精髓，又有现代戏的形式创新之处，节奏紧凑，法度规范，叙事张弛有度，刻画了鲜明的人物性格，也体现了戏曲程式的美感。刘祯重点论述了剧本刮垢磨光，腾挪闪转，重置人物关系，逆转主题立意，赋予人物以积极的意义，融入剧作家对这段历史悲剧的理解和诠释等几个方面的成功之处。

郑尚宪的《论〈牡丹亭〉对〈杜丽娘慕色还魂〉的创

① 齐静.论乾隆以来会馆演剧对昆曲的影响——以北京剧坛为例[J].南大戏剧论丛,2014(1).
② 廖华.明代坊刻戏曲考述[J].山西师大学报(社会科学版),2014(2).
③ [日]矶部祐子.清代宫廷戏曲《天香庆节》考述[J].文学遗产,2014(4).
④ 刘祯.剑走偏锋,旧貌新颜——上海昆剧团昆剧《景阳钟》改编刍议[N].中国文化报,2014-07-17.

造性改编》①一文,探讨汤显祖由明代话本小说《杜丽娘慕色还魂》改编的《牡丹亭》的成功之处。认为汤显祖成功改编的原因有二:一是选择了原作中最具传奇色彩和思想价值的部分,对故事的潜在内涵进行了创造性的发挥,使这一故事得到了极大的丰富与升华。二是最大限度地吸收原作中有价值的细节和语言材料。这对于今天的编剧具有很大的启发意义。

刘衍青的《城市文化与清代〈红楼梦〉戏曲的改编与演出》②指出,城市文化的繁荣,尤其是戏曲文化的兴盛,是《红楼梦》改编与演出的前提之一。清代《红楼梦》戏曲的改编与演出以北京、扬州、上海、广州等大城市为主。北京与扬州是道光之前戏曲文化的中心,从现有资料可知,《红楼梦》传奇的改编与昆剧的演出主要以这两地为主。鸦片战争后上海逐渐成为江南文化中心,光绪年间《红楼梦》昆剧在上海上演。广州作为岭南文化的代表,清代《红楼梦》改编本粤剧《黛玉葬花》等文词雅训,对"鄙俚"的粤剧影响深远,粤剧红楼戏在思想内容、方言使用上有明显的岭南文化特征。

路少伟的《由昆剧〈景阳钟变〉论戏曲历史剧的理性编创》③以新编戏曲历史剧《景阳钟变》为对象,探讨剧作家在"记录真实"和"艺术真实"之间发掘新的创作平衡点,从而站在人性和理性的高度重新认识历史和历史剧。借用现代美学原理鉴古融今,剧作家卓越的才思娴熟地游走于史与剧之间,推陈出新,给戏曲的新发展提供了诸多有益的探索。

结　　语

综观2014年昆曲研究工作,除了研究成果的数量多质量高以外,还有两个突出的特点:一是研究思路的新探索。比如李昌集的《戏曲写作与戏曲体演变——古代戏曲史一个冷视角探论》④,文章从戏曲写作的角度,对古代戏曲体予以发生学和类型学研究,提出中国古代成熟的戏曲形态是通过文人戏曲写作整合市井伎艺生成的;从叙述方式和叙述结构的角度,分析南宋至元"戏文体"、杂剧"关目体"和明清"传奇体"的基本特征;将古代戏曲体大致分"传奇体"和"诗剧"体两种。韩启超的《南昆念白声学实验分析(一)》⑤则在关注音乐本体的基础上,运用言语声学的理论与方法,对昆曲念白进行声学实验分析,是对昆曲艺术研究新途径的有益探索。黄婧的《从物价角度考证〈张协状元〉成书年代》⑥一文,研究角度也颇为新颖。二是研究者身份多样化,一线演员加入研究大军。除了以往的昆曲理论研究者,出现了一些具有实践舞台经验的演员。比如著名昆剧演员张继青在《昆曲闺门旦、正旦的表演艺术》中,结合自己的舞台演出经验谈昆曲的表演艺术,这无疑更具说服力和指导价值。周好璐的《只恨千里路程短　不敢留情空伤怀——演昆曲〈千里送京娘〉有感》⑦、周传瑛《谈昆曲演员的基本功及家门》⑧、蔡正仁的《仁者清音——蔡正仁先生谈昆曲小生表演艺术》⑨、梁谷音的《昆曲花旦的表演艺术》⑩等,都是著名昆曲演员现身说法、言传身教的好例子。

① 郑尚宪.论《牡丹亭》对《杜丽娘慕色还魂》的创造性改编[J].四川戏剧,2014(7).
② 刘衍青.城市文化与清代《红楼梦》戏曲的改编与演出[J].西夏研究,2014(2).
③ 路少伟.由昆剧《景阳钟变》论戏曲历史剧的理性编创[J].美与时代,2014(11).
④ 李昌集.戏曲写作与戏曲体演变——古代戏曲史一个冷视角探论[J].文艺理论研究,2014(6).
⑤ 韩启超.南昆念白声学实验分析(一)[J].中国音乐学,2014(4).
⑥ 黄婧.从物价角度考证《张协状元》成书年代[J].曲学,2014年刊.
⑦ 周好璐.只恨千里路程短　不敢留情空伤怀——演昆曲《千里送京娘》有感[J].福建艺术,2014(2).
⑧ 周传瑛.谈昆曲演员的基本功及家门[J].浙江艺术职业学院学报,2014(2).
⑨ 蔡正仁.仁者清音——蔡正仁先生谈昆曲小生表演艺术[N].人民政协报,2014-07-07.
⑩ 梁谷音.昆曲花旦的表演艺术[J].文史知识,2014(12).

"戏"说五毒
——昆剧丑行五毒戏刍议

张超然

昆剧中常有"五毒戏"的提法,观其名目,都是毒蛇毒虫,甚是凶恶,叫人避之唯恐不及,殊不知这"五毒"对于戏迷曲友却是一席飨宴,其中滋味或浓烈或隽永,令人品咂不绝。但对于"五毒戏"到底是哪几出,却有好几种不同的说法。

第一种说法是以角色的特殊表演动作及形象模拟五种有毒的动物而得名:《羊肚》中的张婆模拟"游蛇形",《问探》中的探子模拟"蜈蚣形",《盗甲》中的时迁模拟"壁虎形",《下山》中的本无模拟"蛤蟆形",《义侠记》中的武大郎模拟"蜘蛛形"。也有说《羊肚》张婆模拟"花蛇形",《问探》探子模拟"蜈蚣形",《盗甲》时迁模拟"蝎子形",《活捉》张文远模拟"壁虎形",《义侠记》武大郎模拟"蛤蟆形"的。两种说法比较起来,戏码只差了一个,《活捉》之张文远和《下山》之小和尚之差异,对应的"毒物"却殊而不同,只有张婆的"蛇形"和探子的"蜈蚣形"是一致的。

第二种说法指五毒戏分别为《东窗事犯·扫秦》《雁翎甲·盗甲》《连环计·问探》《孽海记·下山》《寻亲记·茶访》。因这五出戏在唱念和身段方面都很繁重,故称"五毒",极言串演之难。由此意引申开去,则五毒戏不再为昆丑所专有,其他家门——生、旦、净、末都可以有以"五毒"命名的戏目折目,于是也就有了五毒戏的第三种说法。

《宁波昆曲寻访录》中记载:"在各行应工戏里,有几出艺术精湛,唱作兼重,吃工夫,耍火候的戏,称为'五毒戏'。"由此说来,只要是独具艺术特点而能被尊为典范的戏,也即行话"正场戏",凡能于台步、身段、做功、唱腔等种种出其右者,不分行当,皆能被称为五毒戏。华传浩先生在提到五毒戏时也曾说:"'五毒'的名称,实在是累功戏、代表作的代词。"如姚民哀《菊部丛刊·南部残录》中记载:坊间将《长生殿·迎哭》的唐明皇、《琵琶记·赏荷》的蔡伯喈、《铁冠图·分撞》的崇祯帝、《千忠戮·惨睹》的建文帝、《邯郸梦·扫三》的吕洞宾等,尊为昆剧官生之"五毒戏";将《跃鲤记·芦林》的庞氏、《琵琶记·别廊》的赵五娘、《双冠诰·做夜》的碧莲、《六月雪·斩娥》的窦娥、《寻亲记·课刺》的郭氏,尊为昆剧正旦之"五毒戏";将《千金记·别跌》的项羽、《三国志·训字》的关羽、《西川图·三闯》的张飞、《宵光记·扫闹》的铁勒奴、《风云会·访普》的赵匡胤,尊为昆剧净角之"五毒戏"。按照这种说法,每个家门都有五毒戏,只是丑角的五毒戏较为形象化,并且落实到了具体的动物而已。

第四种说法,"五毒戏"实为"五独戏"的讹误,是五出由单个演员独自演出的折目的统称,它们分别是生行戏《牡丹亭·拾画叫画》里的柳梦梅、旦行戏《疗妒羹·题曲》里的乔小青、净行戏《祝发记·渡江》里的达摩、末行戏《宝剑记·夜奔》里的林冲、丑行戏时剧《拾金》里的花子,也有将《孽海记·双下山》作为"五独戏"之二的。

尽管对"五毒戏"具体是哪几出诸家说法不一,各有道理,但这四种说法都肯定了五毒戏在表演难度和舞台技巧上的卓越水平,同时也肯定了"五毒戏"作为昆剧表演艺术精华的独特地位。

"五毒",顾名思义就是五种毒物。东汉许慎《说文解字》:"厚也。害人之艹,往往而生。从中从毒。"说"毒"是一种滋味厚涩苦烈的野草,到处生长于野地里。慢慢地"毒"就延伸为"毒物"之义。古代典籍中"五毒"主要有两种说法,其一源于《周礼·天官冢宰》:"疡医,疗疡以五毒攻之。"郑康成注《周礼》,以丹砂、石胆、雄黄、礜石、慈石为五毒。其二指五种刑罚,《后汉书·陈禅传》:"禅当传拷,及至笞掠无算,五毒毕加,神意自若,辞对无屈,事遂释。"元代徐元瑞撰《吏学指南》曰:"五毒"谓"械、桎、梏、绳、锁也"。《夜航船·兵刑部》释义:"械颈足曰桁扬,械颈曰荷校,械手足曰桎梏,锁系曰银铛,鞭笞曰榜掠。考逼曰五毒俱备,言五刑皆用也。"不管是毒药还是毒刑,均因其性质剧烈、致人死命而得名。

到了明代,"五毒"一词始与五种有毒性的动物联系在一起。《夜航船·天文部》载:"蛇、虎、蜈蚣、蝎、蟾蜍,谓之五毒。"同一时期的一些民俗典籍也出现了"端阳五毒"的意象,《明史·列传》有:"遇圣节则有寿服,元宵则有灯服,端阳则有五毒吉服,年例则有岁进龙服。"《明神宗显皇帝实录》有:"以端阳令节赐三辅臣各彩织五毒艾叶金梁篾袋一个、花绦一条、画面扇、字扇……""……元宵灯服、端阳五毒吉服等物,百姓不知,以为服饰之贵华,靡群起则效,莫可禁止。"明人认为端午时节各种毒

虫、毒物倾巢而出，危害人道，为趋吉避凶，民间采取熏艾、张符、祭神等方式驱除毒物、寻求庇佑。清代吕种玉《言鲭·谷雨五毒》也记载了这样的风俗："古者青齐风俗，于谷雨日画五毒符，图蝎子、蜈蚣、蛇虺、蜂、蜮之状，各画一针刺，宣布家户贴之，以禳虫毒。"祛除五毒已经成为生产活动和民俗活动中的一项重要内容。

但"五毒"的具体内容因时代和地域的不同存在一些差异，主要有三种不同的说法：一说为蜈蚣、壁虎、蛤蟆、蜘蛛、蛇，一说为蝎子、蛇、蜂、蜮、蜈蚣，还有一说为蛇、蜈蚣、蝎子、壁虎、蟾蜍。其中蜈蚣、蛤蟆（蟾蜍）、蝎子有毒为人所熟识，而蜘蛛、蛇、蜂、壁虎中的某些或个别品种带有毒性也已被科学所证实，但是这个"蜮"为何物，则令人不解。传说蜮是一种在水里暗中害人的怪物，口含沙粒射人或射人的影子，被射中的人会罹患毒疮，只被射中影子也要生病。昆丑舞台上的"五毒"多指壁虎、蜈蚣、蛤蟆、游蛇和蜘蛛，华传浩在《我演昆丑》中道："苏州旧俗，端午节要燃点蚊烟条，驱除'五毒'：蜘蛛、蜈蚣、壁虎、蛤蟆、蛇。昆丑五毒戏是前辈艺人观察了五种毒虫的动作，再加提炼，运用到五出戏里来。"摹五种"毒物"之状，也即五毒戏得名的第一种说法。

段玉裁注《说文解字》："毒，厚也……毒兼善恶之辞。犹祥兼吉凶，臭兼香臭也。《易》曰：圣人以此毒天下而民从之。《列子书》曰：亭之毒之。皆谓厚民也。毒与笃同音通用，《微子篇》：天毒降灾。《史记》作天笃。"解释了"毒"的另一个意思："毒"通"笃"，意为"大"。《礼书》："故德厚者位尊。"《汉书·食货志》："民若匮，王用将有所乏；乏将厚取于民。""厚"亦有"重、大、多"之意。段玉裁认为此意由毒草"往往而生"的丰茂之状，引申出凡厚广大之义。所以，因身段繁重、技巧繁琐、厚积薄发之缘故，或从这五出戏对行当的重要性而言，说"大"或"笃"都不为过，谓之"毒"也是言之成理的。与此相仿，江浙方言也常常以"毒"来形容厉害、凶狠的事物，例如说某人"嘴毒"、"心毒"、"手段毒"等。五毒戏身段繁复，吃重难演，是"累功戏"的代表，称其为"毒"，也是切中题意。

或像京剧中《混元盒》《五花洞》《斩五毒》等剧目，也被冠以"五毒戏"之名，因其剧情涉及降妖伏魔，民间多于端阳时节搬演应景而得名。这是闲话。

下面我们要说的主要是昆丑的"五毒戏"，也即本文开篇提到的第一种说法。《金锁记·羊肚》《连环计·问探》《雁翎甲·盗甲》《下山》和《义侠记·游街》五折戏，被称为昆剧丑行的代表折目。从整体来看，其丑行戏内容多为次要人物和次要情节，以插科打诨、滑稽调笑为主，但是其舞台艺术精湛，表演、技巧精益求精，情节内容引人入胜，也因此赢得了现在的舞台地位。从五毒戏的形式构成及其动作特点来看，动作戏占重头，尤以考验武丑的基本功的部分为多。这些动作最早来源于杂技动作，随着戏剧艺术的发展而逐步进入昆剧表演。不管是幽默、杂技，还是武术，都是丑角戏的重要内容，也从一个侧面展现了唐宋以降不同戏剧艺术和舞台表演形式相互融合的过程。

王国维在《宋元戏曲考》中将南曲、北曲的源头分为滑稽戏、杂戏小说和乐曲三个部。其中的滑稽戏也即唐、宋两朝之滑稽戏，宋人亦谓之杂剧，或谓之杂戏。宋代杂剧演出由人物装扮而作表演，借托故事，讽喻时事，吴自牧《梦粱录》谓之："杂剧全用故事，务在滑稽。"其内容多为虚构的情景故事，风格上诙谐戏谑。宋代滑稽戏对后来南曲、北曲的形成都造成了影响，与后世的昆剧丑行具有一定的传承关系。

而杂技，又称"技戏"，《钦定古今图书集成·博物汇编·艺术典》有"技戏部"，专指表演方面的奇巧技能，有"驰马"、"弄剑"、"吞刀"、"吐火"、"走索"、"戴竿"、"角力"、"举重"等。周贻白在《中国戏剧与杂技》中认为：戏剧是一门综合艺术，中国戏剧中的"武戏"不仅有音乐、舞蹈等元素，更大量融入了杂技、武术等艺术元素，从而形成了有别于"文戏"的表演风格。在唱、念、做、表之外，"武戏"附之高难的技巧和动作，为戏剧表演增添了技巧性。

早在宋元时期，杂技表演就是勾栏子弟的基本功。南戏《宦门子弟错立身》中完颜寿马有一段说白道："我舞得，弹得，唱得。折莫大播鼓吹笛，折莫大装神弄鬼，折莫特调当扑旗。我是宦门子弟，也做得您行院人家女婿。做院本生点个水母砌，拴一个少年游，吃几个（抵）心撒背。"除了舞蹈、弹唱、播鼓、吹笛之外，这里的"调当扑旗"、"水母砌"、"（抵）心撒背"之类都明显带有杂耍意味的技巧。

一方面，早在宋元时期，杂技就独立于剧情的表演单元而存在，作为正剧的穿插，在戏剧表演中起到暖场、垫场、烘托氛围的作用，如《永乐大典》所载戏文《张协状元》中有蹴鞠表演的场景，《元曲选》中《气吕布》《小尉迟》《马陵道》等戏文都间杂有武术等杂技，"古剧者，非尽纯正之剧，而兼有竞技游戏在其中"。另一方面，杂技表演本身也是一种广受欢迎的勾栏表演形式，它从汉唐发展到宋元，表演方式兼具情节性和表演性，客观上已具有戏剧化倾向。宋元以降，杂技技巧逐渐和戏剧情节发生融合，并渗透演变为戏剧情节的一部分，王国维所

谓明代竞技之类"错在正剧中间,而宋金则在其前后耳"就是这一融合过程的反映。

周贻白这样解释南戏、杂剧与杂技的融合:"中国戏剧之所以具有杂技成分,当系因为在形成一项独立艺术的初期,仍须和杂技参合演出,始能号召观众的缘故。"当杂技、武术不再是逸出剧情的"炫技",而全力服务于情节发展、人物形象塑造和戏剧主题时,就形成了类似于我们今天所看到的昆丑五毒的表演形式。

在五毒戏中,演员通过肢体动作描摹壁虎、蜈蚣、蛤蟆、游蛇、蜘蛛五种毒物的形态,以达到展示技巧、表现情绪、塑造人物的作用,堪称昆曲舞台上的"仿生"创作。我们所熟知的百老汇经典音乐剧《猫》,常被用以代言西方舞台剧中的"仿生"创作。在音乐剧《猫》中,演员模仿猫的肢体动作和生活习性,因为他们扮演的就是猫,尽管角色本身是被拟人化了的猫,是被赋予了人的性格、动作和情感的猫,甚至是无处不影射着人类的猫。但是,整个舞台布置、情景设置和故事情节都围绕着猫咪社会展开,讲述着一群猫的生存状态。在观众眼中,舞台上的形象是猫咪,而非人类。因此,音乐剧《猫》是"为模仿而模仿"的舞台"仿生"。

与西方舞台剧不同的是,昆丑五毒戏的表现对象并非是五种毒物,而是人——是飞贼、探子、小和尚、婆子和侏儒。"仿生"只是为了达到引人入胜的舞台效果,根本上是为了塑造人物形象服务的。不是"为模仿而模仿",而是"为表现而模仿",将具体的生物特点抽象、提炼为舞台表演元素,再赋能于舞台人物。这种舞台创造,远远超越了单一的模仿或拷贝,是中国古代剧作家总结、熔炼、创作能力的集中体现。

梅兰芳先生曾经手书过一副对联:"似我非我,我看我我也非我;装谁像谁,谁装谁谁就像谁",中国戏剧的虚实相生即又体现在这"装谁像谁"但又"似我非我"之中了。比起模仿,昆剧表演更注重舞台表现力,这不仅是由舞台表演的性质决定的,更是由昆剧表演的虚拟性催生的,而"五毒戏"的精粹正寓于"由形至意"、"因意象形"的表现方式中。"五毒"绝不只是描摹五种毒虫的某一个或几个动作身段而已,它融入了杂技、武术等高超的舞台表演技巧,借助"五毒"的形象来吸引观众,继而以紧张炫目的表演来征服观众,而这也正是"五毒戏"在昆剧舞台上常演不衰的原因。

从舞台形体表现来说,"五毒戏"绝非徒有虚名。《金锁记·羊肚》中张母在误食被其子张驴儿下过毒的羊肚汤之后有很长的一段动作戏。首先,演员要跳上椅子"窜毛"鱼跃滚跌在地,表示毒发,接着做"乌龙绞柱"表现人物肝肠寸断之苦。"乌龙绞柱"至舞台右侧后,演员双肘支头,抬头吐舌,腹部以下伏贴于地,以双肘支撑身体,交替前移,扭动腰部,并拖动下肢,模拟蛇形动态,表现人物因痛苦而滚爬的惨相。然后以两肘尖和两足尖支地,支撑身体悬空离地,连续横向蹦跳移动,至台前中部,颤抖着立起,复倒地,再滚至下场口立起,摔"硬僵尸"倒地,表示气绝身亡。整个过程包含了数种繁复的肢体动作,做表吃力,极费身段,而"蛇形"占整折戏的比重很小,着重于表现张母中毒直至死亡的痉挛和扭曲。

如果说蛇形极尽猥琐扭曲、仪态丑恶的话,《连环计·问探》的"蜈蚣形"则完全没有这分恶毒。探子一角为昼伏夜出、身手敏捷的走卒,需由善于翻跌腾跃的丑行应工,他手持三尺见方令字旗上场,走边时不走圆场,而是两腿半蹲,左顾右盼,摇头摆尾,表演身段跌爬起伏,行进路线左右扭曲,故有"蜈蚣形"一说。为配合"日间藏草内,黑夜过荒丘"等说表,以令旗遮面表现其探头探脑、谨小慎微的情态,刻画出一个行藏诡秘、敏捷狡黠的轻骑兵。除了"蜈蚣形"之外,配合旗子完成各种身段也是本折的亮点。

再看《雁翎甲·盗甲》,时迁是著名的飞贼,因其偷盗时动作轻捷跳跃,诨号"鼓上蚤"。演员在念出"飞檐走壁捷如风,挖洞扒墙真个巧"两句上场诗时,有三个不同的"壁虎形":念"飞檐走壁"时,十指张开,掌心向前抚动挪移,模拟壁虎走壁,屈膝沿台边快步横移一圈至九龙口;念"挖洞"时箭步至下场角,左腿蜷蹲,右膝着地,双手背贴近地面,斜向左前托起,头偏向右,面对观众,两嘴角向后咧开,模拟壁虎阔嘴突眼状,此乃"壁虎形"的低姿。念"扒墙"时右脚单腿站起,顺势一旋,身子转向右前方,左脚后绕,上身前倾,双手高举做攀按墙头状,此乃"壁虎形"的高姿。在交代人物身份的同时,用三个"壁虎形"将飞贼的职业技巧形象地展现在观众面前。壁虎轻捷游走之态默契贴合飞檐走壁的侠盗性格,为人物形象平添了几分幽默生动。

《下山》中的小和尚本无生性活泼贪玩,困于空门不甘寂苦,于是逃下山去,其身段、性格皆圆润灵巧,故以"蛤蟆"作拟。本无出场时以袖遮面,侧身斜步,到九龙口回身,背对观众,双手持佛珠,慢慢向左拧身,双脚成踏步,扭头向观众露面,同时伸缩头颈,眨动眼睛,露出调皮神色,一笑,在缩头的同时又背过脸去。然后向右拧身成左踏步,反方向重复以上动作。这是初次亮相的"蛤蟆形",主要表现小和尚活泼俏皮的性格。待到他下定决心要逃下山去,拜别菩萨时,又有一组动作:收缩双臂、蜷缩双腿,纵身扑下,双脚外拐,用"五心朝天"身形

匍匐跪拜,再跃起,再跪拜,其跃起和腾落的姿态都和蛤蟆跳非常相似。戏剧表演巧妙地抓住了身体浑圆、蹦跳活泼的蛤蟆与顽皮不羁的小和尚在生理、动作和性情上的共同点,创造了闪耀灵性的舞台形象。

"蜘蛛形"也即"矮子步",以《义侠记》中的武大郎为代表,所以"蜘蛛形"无需具体到某一折戏,凡是有武大郎这个人物的戏,皆能称为是"蜘蛛形"。演员身穿特制的"大郎衣",表演时上身挺直,双腿蜷曲蹲下,臀部触及脚跟,以模拟侏儒身高。慢步行走时,一腿抬平,露出鞋底,踏下时后足紧跟上,两足全用脚尖。快步既不抬腿也不亮鞋底。行走、跳跃都要蜷曲双腿,身形如同一只硕大的蜘蛛。演员在演绎"蜘蛛形"的同时,时常需要配合完成其他的高难动作,如奔跑、跃高、从高台跳下等。

五毒戏虽以蛇虫之类为拟,但绝不是"毒虫戏",除了独特的艺术意象及超绝的舞台表现方式之外,五毒戏的魅力更体现在人物形象的塑造上,而后者也正是五毒意象和舞台技巧之旨归。对毒物的模拟是藉由形体塑造来表现人物特征,而种种舞台特技也是为了增强人物特点、丰满人物形象,同时还增强了舞台的表现力。

比如《金锁记·羊肚》中张母是垂垂老矣的婆子形象。除了中毒之后的"蛇形"身段外,演员还需要表现出她衰老、贫苦又饥饿贪嘴的特征:上场时一手持拐,头、手微微颤动,身体瑟缩佝偻以显穷鄙孤陋,看到羊肚汤时的觊觎之态,从假意推辞到饿虎扑食的急相,然后三下五除二喝干抹尽的快意神情,无一不表现出贫家老妇人的性格特点。

相比之下,《义侠记》中的武大郎则是一个先天残疾却非常善良的人,他做着卖炊饼的小本买卖,与卖梨子的小贩郓哥交厚,虽然平凡却勤劳乐观、与世无争。为了表现人物的活泼开朗,昆剧舞台上的武大郎做表十分丰富,演员要在"矮步"的基础上实现"亮靴底"、蹦跳、纵跃、耍拳、上下椅子等身段,而且所有动作都是"小手面"。尤其是当听到打虎英雄就是自己的兄弟武松的消息时,武大郎有一个"一跃而起"的动作,要求演员从"矮步"的下蹲状态发力窜高跃起,不能暴露自己蜷曲在裙下的双腿,同时还要面露惊喜之色,念白:"哎呀,真是我那兄弟回来了。"要滴水不漏地演活武大郎这一角色,使他由一个平凡的侏儒变成台下观众喜怒哀乐之所系的"邻家武大",绝非一朝一夕之功。

此外,五毒戏的俚俗之趣贴合并反映了市井民众的艺术品位,凸显出特定时代市民文化的旨趣,此乃五毒戏又一大特色。不管是五毒的意象,还是杂技、武术等元素,都是普通民众熟悉并欢迎的娱乐元素。一直以来,昆曲艺术普遍被认为反映着士大夫阶级"阳春白雪"的审美追求。然而,从内容到形式,五毒戏更加贴近勾栏表演,更能引发普通观众的共鸣,因而可以说是"俗文化"在昆剧这一"雅文化"上留下的烙印,同时也展现了昆剧艺术贴近民众"接地气"的一面,这对于昆剧艺术的研究和传承都具有特别的意义。

五毒戏这朵中国昆剧艺术的奇葩,创造了极具"仿生"特点的舞台艺术形象,兼容了舞台表演的艺术性、技巧性和娱乐性,表演难度高,观众反映好,凝聚着昆剧丑行表演的艺术精华。同时,它又是横跨多个舞台艺术门类的综合性表演,从一个侧面反映了中古以后勾栏艺术的发展演变历程,堪称中华民族多元融合之思想精髓在古典戏剧中的集中体现。其研究、传承与发展关系到中国古典戏剧优秀表演传统和艺术精神的发展延续,因而具有重要意义。

清同治、光绪以后,涌现出不少昆乱不挡的名伶,如"同光十三绝"之杨鸣玉,人称"杨三",便是其中之一。华传浩先生在《我演昆丑》中写道,善演《雁翎甲·盗甲》一折的"北有杨三,南方要数王小三",《梅兰芳舞台生活四十年》曾介绍了杨三擅长的几种丑角戏,其中就有《思凡下山》《起布问探》《时迁盗甲》等数出,说明在当时"五毒戏"已经是重要的舞台演出内容。同光以后,"五毒戏"成为包括皮黄演员在内的大多数昆丑演员的必修课,有所谓"丑行必练五毒戏"的说法。

1921 年 8 月,贝晋眉、张紫东、徐镜清等人发起并筹资成立了昆剧传习所,由全福班老艺人沈斌泉、陆寿卿等几位教授丑、副戏,又有京剧前辈武丑王洪指点武戏,传承了包括《金锁记·羊肚》《孽海记·下山》等多个传统丑角戏,培养了包括姚传湄、华传浩、王传淞、林继凡、张寄蝶在内的一批优秀昆丑演员。昆剧传习所大胆革新了师徒私授的培养方式,借鉴了文明学校新式的办学方法,走出了以"继"字辈和"承"字辈艺术家为代表的一批昆剧优秀人才,他们中文武功底扎实,艺术理论充沛,唱、念、做、表俱佳的不在少数。

昆剧"传"字辈丑角演员中,华传浩对"五毒戏"的继承最为全面,无一不精,其次是姚传湄和王传淞,姚传湄能搬演《羊肚》《下山》,也能《义侠记》中的武大郎,他串演的《义侠记·游街、诱叔、别兄》最为著名,他能轻巧灵活地在桌椅上跳上跳下、伸拳踢腿,素有"活武大郎"之誉。而王传淞身段轻捷,以扮演《盗甲》《偷鸡》《盗皇坟》《大名府》等折目中的时迁最为著名,《下山》和武大一角也是他的保留节目。此外,吕传洪传承了《问探》和

《下山》两折,他饰演《问探》中的探子,得到了陆寿卿先生的亲授,十分难得。

今天,昆剧舞台上能够完整地搬演"五毒戏"的演员已经非常稀少,上海昆剧团的张铭荣老师是其中一位。2010年年初,上海逸夫舞台举办了名为"荣古铸今"的张铭荣昆剧表演艺术传承专场,他的弟子江志雄、赵磊、谭笑、孙敬华、侯哲等人搬演了全套五毒戏,可以说是为"五毒戏"的普及和传承书写了重要的篇章。此外,能够搬演五毒戏的还有上海昆剧团的刘异龙、成志雄;浙江省昆剧院的林继凡、王世瑶,浙江省京剧团的翁国生;江苏省昆剧院的张寄蝶、姚继苏、李鸿良,以及他们的弟子。

五折戏中,又以《孽海记·下山》一折搬演频率高,流传程度最广,因其剧情诙谐活泼、妙趣横生,受到观众的普遍欢迎。其他几折则因为武功难度大,舞台要求高,传承和演出都存在着一定的困难。对五毒戏的改良、创新则更为稀疏,除了浙昆王世瑶在传承《下山》时融入了抛洒飞珠、口飞双靴等舞台技巧,且收到了观众较好的反馈之外,尚没有更多改革突破的讯息。

在生旦戏全面占领舞台的今天,包括净、末、丑在内的家门都呈现出万马齐喑的萧条景象。观众向生旦爱情戏倾斜,带走的不仅是关注、人气和舞台资源,更造成了戏剧人才的流失、戏剧传统的衰微和戏剧艺术和表演技艺的失落。生旦戏大行其道,将越来越多的人才带向戏剧欣赏的单一方向,为此我们必须强调,除了俊男美女、缱绻爱情和优雅做表之外,戏剧审美还有其他很多面,技巧、力量、趣味性和舞台表现力都是题中之意。为了昆剧艺术的健康传承和全面发展,任何一个家门、任何一种特色都不能偏废。传承"五毒戏"除了是传承优秀戏剧折目的需要之外,也是原样再现舞台艺术和戏剧生态的需要,更对保存和保护昆剧这一人类非物质文化遗产具有重要意义。我们衷心希望,昆剧"五毒戏"的明天会更好!

参考文献

① 吴新雷编.中国昆剧大辞典[M].南京:南京大学出版社,2002.5.
② 桑毓喜,徐渊.宁波昆曲寻访录[M].台北:"中央大学"出版中心,2013.4.
③ 华传浩.我演昆丑[M].上海:上海文艺出版社,1961.7.
④ 王国维.宋元戏曲史[M].北京:中华书局,2010.8.
⑤ 周贻白.周贻白戏曲论文集.[M].湖南:湖南人民出版社,1982.5.
⑥ 梅兰芳.梅兰芳舞台生活四十年[M].北京:中国戏剧出版社,1987.
⑦ 李晓.关于昆曲"五毒"与家门艺术的传承[G]//.中国昆曲论坛2007.苏州:古吴轩出版社,2008:181.

(原载中国昆曲博物馆馆刊
《中国昆曲艺术》第十期,2014年12月)

论明清传奇戏曲的特殊文体"四节体"

汪 超[①]

传奇戏曲作为明清文坛的独特奇葩,无论在音乐体制还是情节结构方面,都十分注重规范性与完整性,通过长篇巨制敷演跌宕的传奇故事,以一人或一事为中心,来展开曲折离奇的完整情节,形成别于元明杂剧的独特风貌。但是,通过检阅明清传奇戏曲的文体演变,还发现存在打破一人一事的传统模式,将传奇情节分为若干段的"四节体"体式,滥觞之作如沈采《四节记》、无名氏《赛四节记》,代表作又如沈璟《十孝记》《博笑记》及其仿作如叶宪祖《四艳记》、无名氏《四豪记》等,形成传奇戏曲作品的另类现象。"四节体"这一提法始见于吕天成《曲品》:"《风教编》,顾道行作,仿四节体,趣味不长,然取其范世。"[1](233)本文试图结合具体作品,针对"四节体"的典型特征,展开不同层面的探讨。

一、"四节体"的文体特征

《四节记》,又名为《四纪记》《四游记》,"一纪四起是此始。以四名公配四景"[2](129)。其中包括四个短剧:春景《杜甫游春记》、夏景《谢安石东山记》、秋景《苏子瞻游赤壁记》、冬景《陶穀学士邮亭记》。

《四节记》的全本已经佚失,目前所存的有《风月锦囊》本,全题为《新刊摘汇奇妙全家锦续编四节记卷之十三》,其卷首总目题为《苏学士四节记》,此题似乎有所差讹,因为四节当中只有第三节为苏轼游赤壁记。但是此本能够对四折同时进行"摘汇"实属不易,所摘的四节分别如下:《杜甫游春》,摘汇歌姬(占扮)所唱春曲,仅有【月儿高】【前腔】【忆多娇】【前腔】【前腔】;《谢安石东山记》,摘汇谢安石与众妓妾东山闲玩的几曲,仅有【锦堂月】【前腔】【前腔】【前腔】【醉翁子】【前腔】;《苏子瞻游赤壁记》,摘汇旦、贴为苏轼贺寿,仅有【二犯傍妆台】【前腔】【霜天晓角】【香柳娘】【前腔】【前腔】【前腔】;《陶穀学士游邮亭记》,摘汇旦持扫帚扫落叶的残曲,仅有【懒画眉】【前腔】[3]。从《四节记》的体制而言,它打破先前一人一事的叙述结构,将传奇戏曲割裂为相对独立的四段情节,唯一能够贯穿其间的线索,就是"以四名公配四景",分别通过杜甫、谢安、苏轼、陶穀四位名士的游历,完成春、夏、秋、冬四景的勾勒。对于春、夏、秋、冬四

景的描绘,在稍早的戏曲作品中已有出现,如李日华《四景记》,据徐复祚《三家村老委谈》载云:"李日华改《北西厢》为南,不佳,然其《四景记》亦可观。"按《南词叙录》所录本朝戏文作品有:《丽情四景》《文林四景》,可以推知与《四景记》传奇属于同一类型,一本写四景:或写春、夏、秋、冬,或写梅、兰、竹、菊。另外,《坚瓠四集》记载辛未观看女优演剧,其所集的剧目诗有"胪唱《三元》《四景》"多句,可见这类题材在当时演剧活动中较受欢迎。

因改变了传统的完整故事叙述,"四节体"体现出独具匠心的构思,颇能达到新奇的效果,但是这种近似游戏之笔的创作方式,又显现出戏曲结构不够严谨的不足之处,"清倩之笔,但赋景多属牵强。置晋于唐后,亦嫌颠倒。此作以寿镇江杨相公。初出时甚奇,但写得不浓,只略点大概耳,故久之觉意味不长"[1](226)。吕天成指出《四节记》的独特创制,有其较为直接的主观意图——"此作以寿镇江杨相公",通过春、夏、秋、冬四节的游历闲赏,古代名公闲情雅致的唱演,完成称赏道贺的庆寿目的。所以在吕天成看来,这种独特新颖的结构体制,虽然本意或通过四名公雅趣的叙述,从多方面完成寿贺的目的,但是由于受到曲目场次的限制,未能体现出传奇戏曲铺衍叙述的特点,明显暴露出"只略点大概"的差距,总有稍嫌难以尽兴的不足。

但是,《四节记》作品的出现,还是得到当时文人曲家的关注,并且为戏曲选本所选录,体现在万历时期的各选本情况如表1所示[4]:

表1

选本	"春景"折	"夏景"折	"秋景"折	"冬景"折
《词林一枝》			✓	
《八能奏锦》			✓	✓
《徽池雅调》				✓
《尧天乐》				✓
《乐府菁华》			✓	
《群音类选·官腔》			✓	
《乐府红珊》	✓		✓	✓
《乐府玉树英》			✓	✓

[①] 汪超(1981—),男,安徽桐城人,文学博士,安庆师范学院文学院副教授。主要研究方向:各体文学理论。

此外,《吴歈萃雅》《词林逸响》《乐府红珊》等昆腔曲选,也都选录"春景"或"秋景"折中的成套曲,虽然各选本依据的视角各异,但是这部戏曲已经得到普遍关注确认无疑。不仅如此,在习惯传奇戏曲长篇叙事的审美疲劳之后,对于这种一分几截的结构体制,无疑得到不少文人曲家的喜爱,并且着手进行效仿创制,如无名氏的《赛四节记》,据《群音类选》所选的有:《月宫游玩》《郊外游春》《华阳供状》《乐昌分镜》《采石骑鲸》《天台遇仙》《归去来词》《葛巾漉酒》《白衣送酒》《踏雪寻梅》。

依据这些曲目依稀可见,所叙为杜甫、李白、刘晨、陶潜的故事,并且也是按照四时节气的顺序安排,只是与《四节记》相比而言,不仅人物选择有所更换,而且情节安排也丰富可观,较之"略点大概"改进不少,难怪作者有"赛四节记"的用心。其他较为类似的仿作还有叶宪祖《四艳记》,整部剧作也是由春、夏、秋、冬四节组成,即:《春艳·夭桃丸扇》九出、《夏艳·碧莲绣符》九出、《秋艳·丹桂钿盒》九出、《冬艳·素梅玉蟾》九出。从这些相继而出的仿作可见,这种新颖独特的传奇体制,不仅得到当时文人曲家的认可关注,而且这些人还纷纷着手予以效仿,从而成为明清戏曲的独特现象。

《四节记》与《赛四节记》等作品的相继问世,使得当时文人曲家纷纷关注评议,如吕天成《曲品》、祁彪佳《远山堂曲品》,选录品评其时的戏曲作品,都有对此进行著录评议,认可传奇戏曲分为四截的形式,作为一种特殊经典的体制形态,如吕天成《曲品》评论《四节记》"一记分四截,是此始",祁彪佳《远山堂曲品》亦云"一纪四起是此始",都明确表示对此特殊现象的关注,并且指出这种独特形态的开创意义。

以《四节记》为代表的"四节体"形态,不仅作为独立的体制得到认可,而且还被运用于其他戏曲的评价,如明代无名氏所作《四豪记》,《群音类选》选录有:《狗盗入秦藏》《鸡鸣出函谷》《冯驩弹铗歌》《春申献美人》《如姬窃虎符》《毛先生自荐》《邯郸宴四豪》诸出,吕天成《曲品》评曰:

> 如《四节》例,分信陵、孟尝、平原、春申作四段,而首尾以朝周会合。各采本传事点缀,的是可传,尚欠工美。[1](249)

另外,祁彪佳《远山堂曲品》评曰:

> 记孟尝、春申、信陵、平原四公子。首之以周天王之分封,合之以邯郸解围,中分记其事,各五出,如《四节》例。构局颇佳,但填词非名笔耳。[2](26)

针对无名氏所作《四友记》亦是如此,祁彪佳评曰:"以罗畴老之兰,周茂叔之莲,陶渊明之菊,林和靖之梅,合之为四友。于四贤出处,考究甚确,但意格终乏潇散,故不得与《四节》并列。"[2](28) 还有《风教编》,顾道行作,仿四节体,趣味不长,然取其范世"[1](233)。从以上诸家的评议看来,《四节记》不仅得到曲家的普遍认可,而且还成为衡量此类戏曲的重要标杆,诸家基本默认了这种四段式的传奇体制,分别从四段故事展开情节叙述,形成传奇戏曲较为集中的独特现象。

二、"四节体"的几个变体

如此一分为四的"四节体"范式,同时又出现多种类似的变体现象,将传奇故事情节分为两段、十段、十六段等,由若干个小的故事组合而成,或是相互独立的并列关系,或是前后照应的连续关系,共同实现某一主题思想的阐述。

其一,上下两截式。将传奇情节分为明显的上下两卷,每卷叙述一个完整的传奇故事。如高濂《节孝记》分为上下两卷:上卷为《赋归记》十六出,叙写陶潜事;下卷为《陈情记》十五出,叙写李密事。在一部传奇戏曲里分写两个主要人物,从某种程度而言也可称之为"合传",是作为奇人奇事之"传"的别是一体形态,共同完成"节"与"孝"两大主题的阐发。祁彪佳《曲品》评曰:"陶元亮之《归去辞》,李令伯之《陈情表》,皆是千古至文,合之为《节孝》,想见作者胸次。但于二公生平概矣,未现精神。"[2](50) 吕天成《曲品》亦云:"分上、下帙,别是一体。词隐之《奇节》亦然。"[1](240) 又沈璟《奇节记》,吕天成《曲品》云:"正史中忠孝事,宜传。一帙分两卷,此变体也。"[1](230) 明确指出此为传奇体制的"变体",又祁彪佳《曲品》之《雅品残稿》云:"一本分作二事:权皋以计避禄山而竟得生,贾直言饮药有父命而卒不死,真可谓节之奇者矣。二事皆出正史,传之者情与景合,无境不肖。"[2](128)

其二,十段、十六段式。将传奇情节分为更为繁多的十段,分别由较为独立的十个或十六个传奇故事穿插完成。如沈璟所作《十孝记》,《群音类选》当中选有十孝,"有关风化。每事以三出,似剧体,此自先生创之。"[1](229) 又沈璟《博笑记》共二十八出,除第一出传概外,其余二十七出分写十个故事。"体与《十孝》类,杂取《耳谈》中事谱之,多令人绝倒。先生游戏至此,神化极矣。"[1](230) 清代朱凤森《十二钗》更是一出一事,自叙十二钗的故事。魏熙元《儒酸福》也是每出叙一事,十六出以十六个"酸"字贯串,描写儒生种种寒酸状态。这些将传奇情节分成若干节段的形态,共同形成了传奇独特的结构体例。

最后,前后接续的连轴戏。将传奇情节分为若干节

段,但是每个故事并非相对独立,而是能够前后接续构成新的完整故事,如金蕉云《生辰纲》,"末叶有'金蕉云编'四朱字,自称连轴戏,盖此册实包含四剧:一曰《英雄迫》,二曰《双雄斗》,三曰《渔家乐》,四曰《七星聚》,所谓皆《水浒》故事也。"[5]其中《英雄迫》为四出,写杨志初失生辰纲,落魄卖刀;《双雄斗》为三出,写杨志在校场与索超比武;《渔家乐》为三出,写东溪村晁盖等议劫生辰纲;《七星聚》为三出,写晁盖等乔扮枣商,劫去杨志所解生辰纲。每节独立成剧但又前后关联,这种更为独特的体制结构,可以说又是对"四节体"的变体创新。

可见,立足"四节体"的基本范式,明清曲家不仅认可这种特殊新颖的传奇体制,而且不断开拓创新,形成两段、四段、十段、十二段乃至十六段等多样化的形态,每个小故事都是相对完整的独立情节,他们之间或是相对平行的并列关系,共同完成某一主题的阐发;或是前后接续的连轴关系,重新构成完整的传奇故事,这些都是明清文人曲家突破传统的一人一事结构而不断摸索形成的新颖体式。

三、"四节体"与明清戏曲文体观念的演变

明清传奇戏曲创作"四节体"的独特形态,这种文体变体现象的出现,背后存在着时代与文体层面诸多因素的推动,导致文体观念层面的变革,具体体现在"寓言体"创作方式的改变,传奇、杂剧文体之间的破体现象,传奇戏曲叙事模式的突破等。

首先,"寓言体"创作方式的改变。在明清传奇戏曲的创作中,寓言可谓重要的创作理念,也是诸多文人曲家的普遍认识,如:"要之,传奇皆是寓言,未有无所为者,正不必求其人与事以实之也。"[6]"传奇无实,大半皆寓言耳。"[7](20)实则"寓言体"的突出表现,就在于作者主体思想的着重阐发,寓主体之"意"于传奇故事的情节叙述①,这早在明初传奇戏曲《五伦全备记》中即已出现。该剧以较为理性的主体观念作为维系全剧情节展开的内在依据,其《副末开场》即云:"每见世人搬杂剧,无端诬赖前贤,伯喈负屈十朋冤,九原如可作,怒气定冲天。这本《五伦全备记》分明假托扬传,一场戏里五伦

全,备他时曲作,寓我圣贤言。"最早将戏剧艺术与寓言作直接比并,如此创作意图或许开启了明初戏曲创作的风气,尤其体现在寄寓作者主体情志的突出表现,如沈采《四节记》等戏曲作品。

"在古典剧论史上,追求戏剧创作的托寓性还表现为视戏剧的故事本体为剧作者情感抒发的载体,即通过一个故事的演述来寄寓和抒写作家的内心情感。"[8]在传奇戏曲的诸多作品当中,无论是历史真实事件,抑或虚构杜撰情节,都成为文人曲家浇自己块垒的酒杯,只不过在情节安排方面主要是通过较为完整的故事情节来处理,虽然旨在作者主体观念的寄寓,但是故事情节的叙述同样曲折离奇,并成为作者着意表现的地方。就作为变体形式的"四节体"而言,寄寓的侧重点从所寓客体对象的叙述慢慢转向更在意于主体观念的寄托,体现在"四节体"的传奇戏曲作品,有通过四段传奇故事的敷衍突出贺寿庆宴的主要意图,如《四节记》"以寿镇江杨遂庵相公者",《十二钗》"不过填几套曲儿演戏,要他代舞莱衣"、"愿祝高堂寿万千"(《先声》)等;有强化伦理教化的集中展现,如《十孝记》《博笑记》《风教篇》等;有试图揭露讽刺的刻意之作,如《儒酸福》每出叙一事,以十六出描写儒生的寒酸之态。以上都是试图通过多个传奇故事来多层面展开论证补充,共同完成主体思想的集中阐释。

其次,传奇、杂剧文体之间的破体现象。对于"四节体"这一独特体式的出现,不少文人曲家甚至认为它不属传奇之列,而是认为类似明代南杂剧的体制。如针对沈璟《十孝记》,《南词新谱》眉批云:"《十孝记》,系先词隐作,如杂剧体十段。"吕天成《曲品》将其收录在传奇之列,但同时亦云:"有关风化。每事以三出,似剧体,此自先生创之。"[1](229)被吕天成同样认为"似剧体"的作品还有许时泉《泰和记》:"每出一事,似剧体,按岁月,选佳事,裁制新异,词调充雅,可谓满志。"[1](240)而且,《四节记》《节孝记》等作品,都被吕天成《曲品》和祁彪佳《远山堂曲品》收录在传奇戏曲之列,从这些都可以看出这种体式的作品至少在吕天成等曲家而言,属于传奇之列,只不过在体制形式方面与杂剧较为相近。

也有观点表示出不同的见解,将之归属于杂剧体

① 关乎"寓言体"的具体论述,如:"'寓言'的精神实质都是强调和追求主体对客体的超越。因而所谓'寓言精神'的第一要义乃是在创作和欣赏过程中高扬主体性。而由这一特征所延伸,我们便不难看到,作为寓言本体的故事与形象在主体性的制约中在某种程度上就失去了自身的完满自足性,也就是说,寓言中的故事和形象仅是一种借以表现某种观念的'喻体'。正因为如此,故寓言的故事和形象不必完满地追求自身的客观性和内在逻辑性,它与生活原貌没有强烈的依附关系,而其所要吸附和依赖的恰恰是创作者的主体意图和目的。因而'寓言精神'的第二个涵义即是在寓言的本体表现中'脱略形似'。再者,由于寓言有其明确的寄寓性和观念指向性,其艺术形象也就常常是某种观念的浓缩赋形,因而寓言的表现形态和美学风姿往往是类型性的和象征化的,这是'寓言精神'的第三种涵义。"(谭帆,陆炜.中国古典戏剧理论史[M].上海:华东师范大学出版社,2005.)

制,如对于沈璟所作的《博笑记》:

> 亦为一本包含十个作品的短剧集。……如此,再加之皆用南曲体制绳之,故历来多以入传奇类,这一点同于《十孝记》。然事实上乃一南杂剧集。台湾曾永义氏二十多年前著《明杂剧概论》,沈璟之《十孝》、《博笑》即为其主要论述对象,是以为杂剧而非传奇无疑。吕天成既云《十孝》"似剧体",又云《博笑》"体与《十孝》类",当为传奇之变体南杂剧。……而短剧者,南杂剧之别称也。是皆以此剧集为明之南杂剧无疑。值得注意的还有,作为一位昆曲理论大师,沈璟的上述短杂剧在演唱音律方面显然和他的传奇一样,同属昆曲的范畴,准确地讲应称之为昆曲杂剧。[9]

这段篇幅较长的议论,通过梳理曾永义、徐朔方等人的观点①,明确标示出对于这类作品体制的认识,认为其属于传奇之变体"南杂剧",或者称为"昆曲杂剧"的独特形式。"南杂剧"出自胡文焕《群音类选》卷二十六"南之杂剧"栏目下,收有程士廉的《戴王访雪》和徐渭的《玉禅师》,两剧用的都是南北合套曲,吕天成《曲品》也有"不作传奇而作南剧者"的分类,非常明确地指出传奇、南剧体制有别,"南杂剧是明中叶以后出现的一种戏曲形式。在一个剧本内兼用南北曲或专用南曲,有轮唱或合唱,篇幅从一折到十余折,类似短的传奇"[10]。

当然,对于这种新颖的独特体制,茗柯生《刻博笑记题词》云:"今若此记,则又特创新体,多采异闻,每一事为几出,合数事为一记,既不若杂剧之拘于四折,又不若传奇之强为穿插。"[11]明确意识到这种特创的新体,从外在体制方面而言,是介乎传奇与杂剧之间的变体。戏曲文体之间破体形式的出现,可以改变既定的传统模式,借鉴吸收二者的优长之处,无论是思想内容还是体制结构方面,都达到了耳目一新的新奇效果。

最后,传奇戏曲叙事模式的突破。传奇戏曲讲究一人一事的叙述模式,这与元杂剧都有相同之处,传奇抑或杂剧都追求完整故事的叙述,虽然在曲折离奇、篇幅长短等方面略有不同,所以从叙事模式方面而言,似乎"四节体"还不能简单归类于传奇或者杂剧的范畴。"在元杂剧剧本中,往往以一人一事作为主要情节线索。这就在于,元杂剧一般只有四折篇幅,关目不可繁多,而一人一事,可以'一线到底,并无旁见侧出之情,三尺童子观演此剧,皆能了了于心,便便于口,以其始终无二事,贯串只一人也'。"[12]传奇戏曲尤为强调"一人一事"和"一线到底"的叙述结构,所以李渔《闲情偶寄》的理论阐述,无论从立主脑还是从减头绪等考虑②,都十分重视故事情节的完整性与连续性。同样,西方戏剧理论也重视戏剧情节的完整性,如:"有人认为只要主人公是一个,情节就有整一性,其实不然;因为有许多事件——数不清的事件发生在一个人身上,其中一些是不能并成一桩事件的;同样,一个人有许多行动,这些行动是不能并成一个行动的。"[13]西方戏剧理论甚至将情节的整体性规定为"三一律",也即情节、地点和时间三者整一来实现,在完整故事情节中达到矛盾冲突的迸发。

"四节体"的故事情节中若干传奇故事本身相对完整,但是拼合成一部传奇戏曲,则打破了传统意义上的完整性,未能符合"一人一事""一线到底"的准则,从传奇叙述形式的角度而言,传奇效果的突破主要体现在是传"奇"到合"传"之奇的转换,从而达到新颖独创的传"奇"效果。"古人呼剧本为'传奇'者,因其事甚奇特,未经人见而传,是以得名。可见非奇不传"[7](15),所以传之使人皆知而得名为"传奇","奇"之与否才是关键之因素所在。传奇戏曲多追求奇人奇事的叙述,但是"四节体"的叙述过程不再停留于奇人奇事的情节描述,而是旨在于"传"所蕴含的意味,集合较为类似或者相近的传奇故事,共同凸显一两个突出的主题思想。如《奇节记》以上下两卷来突出"节"的主题,吕天成《曲品》评曰:"正史中忠孝事,宜传。一帙分两卷,此变体也。"祁彪佳《曲品》之《雅品残稿》亦云:"一本分作二事:权皋以计避禄山而竟得生,贾直言饮药有父命而卒不死,真可谓节之奇者矣。二事皆出正史,传之者情与景合,无境不肖。"[2](128)

"四节体"的出现,给明清曲坛吹来一股清风,具有文体革新之意义,但是,它也是文人自我的游戏之作,体现出案头之曲的创作趋向。

① 如:"可见十孝、博笑事实上是杂剧的合集,也就是以相类的故事十种,每种数出,合为一帙,而题一个总名。体例与《四节记》、《泰和记》相似。"(曾永义.明杂剧概论[M].台北:学海出版社,1979.)

② 如:"一本戏中,有无数人名,究竟俱属陪宾;原初心,止为一人而设。即此一人之身,自始至终,离合悲欢,中具无限情由,无穷关目,究竟俱属衍文;原初心,又止为一事而设。此一人一事,即作传奇之主脑也。"(李渔.闲情偶寄·结构第一·立主脑[M].西安:三秦出版社,2005.)并且指出"头绪繁多,传奇之大病也"。称赞优秀的剧作总是"一线到底,并无旁见侧出之情。三尺童子,观演此剧,皆能了了于心,便便于口,以其始终无二事,贯串只一人也"(李渔.闲情偶寄·结构第一·减头绪[M].西安:三秦出版社,2005.)。

参考文献

[1] 吕天成.曲品[C].中国古典戏曲论著集成(六).北京:中国戏剧出版社,1959.

[2] 祁彪佳.远山堂曲品[C].中国古典戏曲论著集成(六).北京:中国戏剧出版社,1959.

[3] 孙崇涛,黄仕忠.风月锦囊校笺[M].北京:中华书局,2000.

[4] 孙崇涛.风月锦囊考释[M].北京:中华书局,2000.

[5] 卢前.读曲小识[C].卢前曲学四种.北京:中华书局,2006.

[6] 徐復祚.曲论[C].中国古典戏曲论著集成(四).北京:中国戏剧出版社,1959.

[7] 李渔.闲情偶寄[C].中国古典戏曲论著集成(七).北京:中国戏剧出版社,1959.

[8] 谭帆,陆炜.中国古典戏剧理论史[M].上海:华东师范大学出版社,2005.

[9] 戚世隽.明杂剧史[M].北京:中华书局,2003.

[10] 杜桂萍.略论南杂剧[J].求是学刊,1990(4).

[11] 茗柯生.刻博笑记题词[C].沈璟集.上海:上海古籍出版社,1991.

[12] 徐扶明.元代杂剧艺术[M].上海:上海文艺出版社,1981.

[13] 亚里士多德.诗学·诗艺[M].北京:商务印书馆,1996.

(原载《中南大学学报》第20卷第4期,2014年8月)

明代坊刻戏曲考述

廖 华[①]

书坊,即是我国旧时书店的泛称。汉代已有专门售卖书籍的店铺;唐代中叶,四川、安徽、江苏、浙江和洛阳等地设肆刻书已很普遍;两宋时期,书坊刻书、售书日见兴盛;明代的书坊更为发达,坊肆遍布全国,其中戏曲刊本层出不穷,是之前任何时代不能比拟的。明代官刻、家刻和坊刻中均有戏曲刻本,尤其是书坊所刻戏曲,占了现存明刊戏曲的绝大部分。本文主要探讨明代书坊刊刻戏曲的概况、地域特征、阶段特征及其对戏曲文学的影响。

一、明代坊刻戏曲概况

笔者依据杜信孚和杜同书《全明全省分县刻书考》与《明代版刻综录》、瞿冕良《中国古籍版刻辞典》、张秀民《中国印刷史》、王重民《中国善本书提要》、董康《曲海总目提要》、傅惜华《明代杂剧全目》和《明代传奇全目》、庄一拂《古典戏曲存目汇考》等书目,并结合笔者到北京、上海、南京等地图书馆所查阅的资料,统计明代书坊刊刻戏曲的情况如下:

江苏地区刊刻戏曲的书坊有46家,共刻戏曲230种。俞为民在《明代南京书坊刊刻戏曲考述》中认为明代南京刊刻戏曲的书坊有13家[1],但据笔者统计,共有27家,分别是积德堂、少山堂(胡少山)、富春堂(唐对溪)、世德堂、文林阁(唐锦池)、广庆堂(唐振吾)、唐晟、德寿堂、继志斋(陈大来)、环翠堂(汪廷讷)、师俭堂(萧腾鸿)、文秀堂、长春堂、周敬吾、胡东唐、乌衣巷、博古堂(周时泰)、怀德堂(周氏)、丽正堂(邓志谟)、必自堂、汇锦堂(孔氏)、两衡堂、三元堂、石渠阁、天章阁、文盛堂、奎壁斋(郑思鸣),括号内为书坊主人的姓名。据张秀民先生推断,明代南京书坊刊刻的戏曲作品当有两三百种[2]349,笔者依据现存刊本统计为196种。

苏州刊刻戏曲的书坊有19家,包括起凤馆(曹以杜)、书业堂、萃锦堂、宝珠堂、毛恒所、蒸文馆、螂麟斋、叶戊廿、宁致堂、尚友堂(安少云)、嘉会堂(陈勋吾)、玉夏斋(叶启元)、志邺堂、柳浪馆(袁于令)、陈长卿、德聚堂、许自昌、周之标、汲古阁(毛晋),共刻戏曲34种。

浙江地区刊刻戏曲的书坊有23家,共刻戏曲54种。其中杭州书坊14家,分别是文会堂(胡文焕)、容与堂、翁文源、天绘楼、阳春堂、凝瑞堂、钟人杰、静常斋(李氏)、西爽堂(吴敬、吴仲虚等)、读书坊(段景亭)、安雅堂、山水邻、峥霄馆(陆云龙)、高一苇,共刻戏曲32种;绍兴书坊有会稽县的半野堂(商濬),上虞县的泥蟠斋(车任远),共刻戏曲3种;湖州书坊有吴兴县的雕虫馆(臧懋循)、茅彦徵,乌程县的闵齐伋、闵光瑜、凌濛初、凌玄洲、凌延喜,共刻戏曲19种。

安徽地区刊刻戏曲的书坊有11家,共刻戏曲21种。包括歙县的百岁堂、玩虎轩(汪云鹏)、尊生馆(黄正位)、敦睦堂(张三怀)、刘次泉、四知馆(杨金)、观化轩(谢虚子)、还雅斋(黄德时)、青藜馆、存诚堂(黄裔我),以及休宁县的黄嘉惠。

福建地区刊刻戏曲的书坊有28家,共刻戏曲41种。其中建阳书坊26家,分别是进贤堂、余新安、种德堂(熊成治)、与耕堂(朱仁斋)、忠正堂(熊龙峰)、乔山堂(刘龙田)、忠贤堂(刘龙田)、三槐堂(王会云、王敬乔等)、游敬泉、杨春卿、叶志元、自新斋(余绍崖)、长庚馆(余氏)、余少江、刘龄甫、爱日堂(蔡正河)、陈含初、四有堂(周静吾)、燕石居(熊稔寰)、集义堂、刘应袭、崇文堂、文立堂、岁寒友、萃庆堂(余彰德)、清白堂,共刻戏曲39种。此外福州府闽县金魁、漳州府李碧峰与陈我含,共刻戏曲2种。

北京地区仅有金台岳家弘治戊午季冬重刊印行《奇妙全相注释西厢记》,及永顺堂成化八年刻《新编刘知远还乡白兔记》;陕西地区只有凤毛馆(盛以弘)在万历年间刊刻的顾大典撰《重校白傅青衫记》。

综合以上统计可知,明代可考的坊刻戏曲中,共有111家书坊,刊刻戏曲349种;另外,还有所处地区不详的书坊20家,即春山居士、绍陶室、崇义堂、清远斋、陈晓隆、来仪山房、云林别墅、余会泉、七峰草堂、槐堂九我堂、梁台卿、岑德亨、杨龄生、纫椒兰馆、林于阁、漱玉山房、柱笏斋、映旭斋、慎馀馆、章庆堂,刊刻戏曲20种;刊刻地区及书坊名称均不详者有戏曲203种。由此得出结

① 廖华(1981—),女,广东河源人,广西师范学院新闻传播学院讲师,文学博士。

论：包括现存本、已佚本和翻刻本在内，明代坊刻戏曲共有572种。与此同时，笔者还对一些刊刻信息进行了订正和考证。如关于起凤馆的主人，《全明全省分县刻书考》认为是徐履道，估计是因为起凤馆所刻《沧州集》书后有徐履道跋，但是《元本出像西厢记》有阳文方印"曹以杜印"，因此起凤馆的主人应该是曹以杜。又如《全明全省分县刻书考》认为许自昌所刻书籍为家刻本，但是笔者认为许自昌为书商。《甫里许氏家乘》收有许自昌与陈继儒的十多封信，其中谈到《唐类函》的刊刻问题，陈氏提出了建议：

> 其书局促不甚利益，弟半置之高阁。即使纂续，雅俗参半，前后糅杂，操觚之人，反多掊击，不如姑止之。即刻不行，即行不广。[3]367

这就充分说明许自昌刻书的出发点是畅销与否。朱万曙《明代戏曲评点研究》认为题为"梅花墅改订"的《玉茗堂批评节侠记》和《玉茗堂批评种玉记》出自同一个书坊，可能是许自昌刻印的。[4]74 所言甚是，以许自昌丰富的刻书情况来看，他刊刻本人改订的戏曲是完全有可能的。

二、明代坊刻戏曲的地域特征

依据上述数据可知，明代南京书坊所刻戏曲数量远远超过其他地区。可以说，与坊刻小说不同，坊刻戏曲中心不在建阳，而在南京。笔者以为，南京成为坊刻戏曲中心的原因主要有三点：第一，演剧之风盛行。余怀《板桥杂记》云："金陵为帝王建都之地，公侯戚畹，甲第连云，宗室王孙，翩翩裘马，以及乌衣子弟，湖海宾游，靡不挟弹吹箫，经过赵李。每开筵宴，则传呼乐籍……"[5]7 王叔承在《金陵艳曲》中描写南京浓厚的歌乐之风："春风十万户，户户有啼莺。"[6]119 可见，明代南京是歌舞升平之地。杂剧、弋阳腔、青阳腔、海盐腔、昆曲都曾在南京剧坛流行。第二，戏曲创作和理论丰富。一方水土养育一方人物，南京的秀美山河培育出了众多群贤才俊。南京还是明朝的陪都（起初为首都），强大的社会背景也有利于学术团队的形成，正如梅新林先生所说："都城（南京）可以通过经济、政治、文化资源转化或积淀为文学资源。"[7]271 第三，大量外地商人、文人、艺人流入南京，进行戏曲活动。据《松窗梦语》所载："金陵乃圣祖开基之地。北跨中原，瓜连数省，五方辐辏，万国灌输。三服之官，内给尚方，衣履天下，南北商贾争赴。"[8]83 金陵经济繁荣，吸引富商巨贾蜂拥而至。陈书录先生曾指出："中华文化以长江为界，分为南北两大文化，江苏正处在南北文化的交汇点上，因而形成了金陵文化的主要特征：交融性、互补性、开放性和创造性。"[9] 南京兼容并蓄的地域文化特点，又吸引了四方来客。这些外来人口有的是寓居南京从事戏曲创作的文人；有的是在南京开设书坊的异地商人，如徽商汪廷讷到南京开设书坊刊刻戏曲，富春堂、世德堂、师俭堂书坊都是外地人在南京所开设的；也有到南京谋生的刻字工人，如歙县刻工多半移居南京。总之，南京戏曲稿源充足、受众广泛、出版商聚集，三者合力共同推进了戏曲坊刻的蓬勃发展。

江南交通发达、文化昌盛、士子文人众多。15世纪末，途经江南的朝鲜人崔溥曾这样描述道："江南人以读书为业，虽闾里童稚及津夫、水夫皆识字。"[10]194 得天独厚的地理环境和浓厚的人文氛围使江南的戏曲创作欣欣向荣。王国维曾云："至明中叶以后，制传奇者，以江浙人居十之七八。"[11]226 因此，除了南京外，江南其他地区的戏曲刊刻也较为突出：苏州府藏书之富，甲于天下，对于刻书来说，有助于版本校勘，提高刊本的学术含量。如毛晋就是著名的藏书家，其所刻《六十种曲》是我国古代篇幅最多、流传最广的戏曲选集，与臧懋循《元曲选》堪称双璧。徽州版刻的崛起，得益于刻工精湛的技艺，特别是黄氏家族的刻工达到了炉火纯青的地步，常常受邀到外地刊刻戏曲。杭州书坊就喜欢聘用徽州刻工，插图风格与徽派接近，尤以容与堂为代表，图绘生动，版刻亦佳，并大多署名"李卓吾评点"，开启了名家评点戏曲的风潮。湖州位于太湖南岸，四通八达，经济雄厚，刻书业在南宋已经形成。随着雕版印刷的发展，闵氏和凌氏两大富豪投入刻书业，使湖州一跃成为明末刻书业的中心，所刻戏曲善用套印技术，版刻精美，质量上乘。

江南刻书业兴起后，建阳在刊刻戏曲方面失去了优势，但是仍有不少书坊刊刻戏曲。建阳是弋阳腔、青阳腔的主要流行区，所以刊刻这两种声腔的戏曲选本占了很大比例，包括《大明春》《全家锦囊》《乐府菁华》《词林一枝》《乐府玉树英》《乐府万象新》《八能奏锦》《乐府名词》《尧天乐》《徽池雅调》和《满天春》。北京作为京师之地，对书籍的需求量大，理应成为全国的图书集散地。但据史料记载，北京的书坊并不多，张秀民在《中国印刷史》中统计为13家，[2]359 且大部分并不出名。根据胡应麟《经籍会通》中"每一当吴中二，当越中三，纸贵故也"之语[12]42，很有可能是北京地区不产纸，用外地的纸张成本高，所以刻书较少，戏曲刊刻也不例外。

至于山西、山东、江西、上海、湖南、湖北、河南、四川、广东等地，笔者未见明代坊刻戏曲刊本，但并不代表这些地区没有书坊刊刻戏曲，像山西平阳是宋金元时期全国四大雕版印书中心之一，戏曲艺术更是历史悠久，

有"戏曲文物甲天下"之称,明代应该也有书坊刊刻戏曲,可惜均已失传。据笔者统计,现存明代无坊刻戏曲刊本但有家刻本的包括山西定襄县张宗孟刻《中山狼》;山东李开先刻《宝剑记》《改定元贤传奇》《一笑散》;江西汤显祖刻《汤海若先生批评琵琶记》《临川四梦》,徐奋鹏刻《新刻徐笔峒先生批点西厢记》,刘云龙刻《昆仑奴》;上海博山堂刻《梦花酣》《花筵赚》和《鸳鸯棒》。

三、明代坊刻戏曲的阶段特征

戏曲刊刻史不等同于创作史。比如,邱濬《五伦全备记》、邵璨《香囊记》、沈采《千金记》、沈受先《冯京三元记》、姚茂良《双忠记》、陆采《明珠记》等作品均完成于明朝嘉靖之前,但是要到明朝万历年间才有刊本。笔者根据现存明刊戏曲的状况,从刊刻的角度将之分成三个阶段,并总结归纳每个阶段的特点。

前期:明初至正德时期。现存明代前期的坊刻戏曲本仅有3种:宣德十一年南京书坊积德堂刻《新编金童玉女娇红记》、永顺堂刻《白兔记》、金台岳家本《西厢记》。刊本数量少,稿源以元杂剧和南戏为主是明初戏曲刊刻的特征,原因可从两个方面分析。一是戏曲创作萧条,稿源匮乏。何良俊说:"祖宗开国,尊崇儒术,士大夫耻留心词曲,杂剧与旧戏文本皆不传。"[13]337明初的文人鄙视戏曲文学。而且,政府为了巩固自身统治,诛杀功臣,排除异己,大兴文字狱;在思想上倡导程朱理学,以八股文取士,凡是与程朱理学相违背的书籍,都遭到禁止。在这样的形势下,文坛创作一片沉寂,遑论通俗文学发展,书坊就算愿意刻书也缺少足够的稿源。二是明初统治者不断制定各种戏曲禁令,虽然未能遏制戏曲繁荣的趋势,但在一定程度上限制了戏曲发展。关于明初颁布的戏曲禁令,王利器《元明清三代禁毁小说戏曲史料》有详细记载,此不赘。从禁令可知,明初统治者对戏曲持严厉控制和打击的态度。如此繁复和残酷的刑法,使书商噤若寒蝉。就算有少数书坊敢于冒险刻书,物以稀为贵,昂贵的书价也使读者望而却步。

中期:嘉靖、万历时期。明中叶起,政治上的严酷统治有所松弛,城市工商业勃兴,社会风气转向重文轻武。在社会政治、经济、文化等多重因素相互作用下,坊刻戏曲逐渐兴盛。笔者统计,嘉靖时期刊刻戏曲有13种,即选本《盛世新声》《雍熙乐府》《词林摘艳》《风月锦囊》《杂剧十段锦》;杂剧《璧筠斋古本北西厢》《古本董解元西厢记》《洞天玄记》《梁状元不伏老》《僧尼共犯》;戏文《新刊巾箱蔡伯喈琵琶记》《荔枝记》《荔镜记》。嘉靖时期的小说、戏曲作品都比较少,书坊主亲自创作小说以补充稿源,而戏曲稿源则主要来自当时的舞台表演本。像《词林摘艳》是内府演出的本子;《风月锦囊》的全称是"摘汇奇妙戏式全家锦囊","戏式"即可供演剧与观剧之用;《荔枝记》与《荔镜记》都是适合于舞台搬演的戏文。万历元年至万历二十年之间,已知刊刻年代的戏曲仅有14种,包括《西厢记》3种,《琵琶记》2种,杂剧选本2种,戏文7种。万历中期开始,坊刻戏曲刊本迅速增加,蔚为大观。传奇作品、戏曲选本、评点本的刊刻也都集中于此时。值得注意的是,戏曲刊刻呈现出家族化倾向。比如南京著名的家族刻书有唐氏、周氏、陈氏、王氏等,刊刻戏曲的是唐姓书坊,富春堂、世德堂、文林阁、广庆堂均有戏曲刊本,是南京较为庞大的同族经营刻书集团;建阳萧氏刻书比较有名,其中萧腾鸿所刻戏曲很有特点,其所刻书名一般加"鼎镌"两字,且多由陈继儒评点;苏州叶姓一族的叶戊廿和叶启元刻有《荆钗记》与《玉夏斋传奇十种》;杭州吴氏家族刻书中,吴敬刻有《玉茗堂乐府》,吴仲虚后人以"西爽堂"的堂号刻有《万壑清音》。

后期:泰昌、天启至崇祯时期。天启、崇祯年间,各种社会矛盾激化,明朝统治岌岌可危。但是戏曲坊刻并没有受到压制,反而借着万历的光辉继续发亮。具体说来,有以下几个特征:一是苏州和湖州成为戏曲坊刻中心。南京的坊刻戏曲在万历时期达到鼎盛,泰昌以后渐趋衰落。虽然也有师俭堂、汇锦堂、必自堂、两衡堂、三元堂、石渠阁、天章阁等几个书坊刊刻戏曲,但是刊本很少,不能与富春堂等书坊相比。此期,苏州和湖州崛起。据笔者统计,苏州书坊除了书业堂、起凤馆、叶戊廿外,其余都是活跃于天启、崇祯年间。作为后起之秀的吴兴,闵齐伋、闵光瑜、凌濛初、凌玄洲和凌延喜虽然刻书不多,但是所刻版本甚佳。吴兴闵、凌二家长期合作刻书,难分轩轾,与江苏常熟毛氏汲古阁构成明末坊刻戏曲的鼎足。二是更多文人加入出版行列,版刻精良。这阶段出现了集文人与刻书家于一身的所谓文人型书坊主,如闵齐伋、凌濛初和毛晋。这些文人本来靠治经起家,有较高的学术造诣和鉴赏能力,加之交游广,人脉宽,这就使他们所刻刊本在文字校对、图画装饰等方面更胜一筹,成为坊刻戏曲中的善本。三是明末戏曲刊刻与现实关系密切。晚明社会风气衰败,戏曲刊刻开始侧重有关风化的作品。如毛晋指出他编选戏曲不是为了"穷耳目之官",而是"俾天下后世启孝纳忠植节杖义"[14]446-447。同时,反映社会现实的作品得到刊刻。如崇祯刻本《喜逢春》演毛士龙忤魏阉事,《磨忠记》叙述东林党人与魏忠贤作斗争的故事。

以上是对明代坊刻戏曲历程及其特点的简要分析，从中可知，明代书坊刊刻戏曲主要集中在明朝中后期，且紧随时代脉搏，刊本也越来越精致。

四、明代坊刻戏曲的影响

如果说一个作品的产生，是作者、文本、读者三者紧密结合的结果，那么书坊要完成一个刻本，就是书坊主、作者、文本与受众之间四者相互影响的结果。明清书坊主往往身兼多职，既要编辑文本，又要负责发行销售。也就是说，一个戏曲刊本，不仅体现了作者的精神，而且包含了书坊主对于大众文化和通俗文学的思考。由此可见，书坊在文学发展中起了重要作用。明代书坊对戏曲文学的积极意义主要体现在三个方面：

首先，书坊促进戏曲刊本的繁荣。明代戏曲以坊刻为主，有利可图的戏曲刊本大受书坊青睐。在激烈的书市竞争中，书坊在书名、序跋、识语、牌记、版心、正文卷首、附录等处作广告，并且聘请文人编辑文本，增加音释、点板、插图、评点等辅助性内容，极大增加了戏曲刊本的销量。

其次，书坊推动戏曲文学的发展。书坊在很多方面刺激了戏曲文学的进步。一是戏曲稿源。据笔者统计，明代至少有9位书坊主参与编写戏曲，即熊稔寰、臧懋循、汪廷讷、胡文焕、凌濛初、袁于令、周之标、许自昌、高一苇，书坊主的创作繁盛，佳作叠出，如汪廷讷创作了近30部戏曲。二是戏曲插图。刻家为了满足受众的审美追求，聘请名家刻图，使插图风格不断变化，日益精美。三是戏曲评点。根据现存刊本来看，早期评点本多是坊刻本，应是书坊主组织下层文人编写或本人所写；凌濛初、臧懋循等书坊主的戏曲评点，是中国戏曲评点的重要组成部分；坊刻戏曲评点本的评语，尽管有些是抄袭和拼凑的，但仍存在不少亮点。四是戏曲体制、脚色、关目、曲词。出于读者阅读的需求，书坊组织文人改编戏曲，从而使剧本体制和脚色体制更加规范，情节结构和曲词宾白也更为精彩。尤为可贵的是，在明初戏曲稿源匮乏之际，书坊聘请下层文人改编宋元南戏，这批下层文人在传奇发展的崛起期扮演着重要角色，是传奇发展过程中较早形成且规模较大的创作队伍。明万历末年，在剧本案头化倾向严重之际，臧懋循、袁于令等书坊主改编传奇，使案头与场上兼擅的美学追求得到进一步实践。五是戏曲选本。明代书坊主本人编选的戏曲选本有13种，即继志斋《元明杂剧》四种四卷、文林阁《绣像传奇十种》、胡文焕《群音类选》、臧懋循《元曲选》、黄正位《阳春奏》、山水邻《山水邻新镌四大痴》、毛晋《六十种曲》、周之标《吴歈萃雅》及《增订乐府珊珊集》、李郁尔《月露音》、熊稔寰《徽池雅调》、凌濛初《南音三籁》和闵齐伋《会真六幻西厢》。书坊主的戏曲选本体现了明确的选曲观念，在戏曲发展中价值显著。

最后，书坊刊刻活动反映戏曲文学现象。以出版文化为视角可以加深我们对戏曲文学的理解：从戏曲稿源和编辑工作可以发现书坊与文人的密切关系，像广庆堂与纪振伦，师俭堂与陈继儒、徐肃颖，两衡堂与吴炳，书坊周围应该有一批为书坊服务的下层文人，他们之间甚至形成了社团；从选本的刊刻形态，即选本命名、刊刻时间与地点、版面设计、内容分类，可以考察明人的戏曲观念以及声腔流传情况；从戏曲的版本数量可以窥探读者对戏曲刊刻的影响，如据笔者统计，有10种以上明刊本的戏曲作品是《西厢记》《琵琶记》《玉簪记》《红拂记》《牡丹亭》《邯郸记》和《拜月亭》，现存评点最多的明刊本是《西厢记》，共37种，其次是《琵琶记》18种和《牡丹亭》7种，这些剧本由于大众的喜爱而不断被修改和刊刻，并在读者与书坊的互动中逐渐成为经典。

此外，刊刻的作品也可揭示戏曲文学发展的脉络。比如传奇的演变轨迹。明万历之前，由于稿源不足，书坊所刊戏曲多改编宋元或明初的戏文。进入万历年间，传奇剧目大量涌现，折子戏表演频繁，于是戏曲选本刊刻十分风行。据笔者统计，明刊传奇选本共有43种，其中28种刊刻于万历时期。随着传奇体制的成熟和剧本演出功能的强化，万历末年始，书坊之间掀起戏曲改本刊刻的热潮，如臧懋循改订《紫钗记》、怀德堂刻臧懋循改订《牡丹亭还魂记》、许自昌改订《种玉记》和《节侠记》、崇祯刻高一苇改订《金印合纵记》、崇祯十五年刻冯梦龙改定《滑稽馆新编三报恩传奇》、蒸文馆刻《墨憨斋新定洒雪堂传奇》、毛晋刻冯梦龙重订《杨德贤妇杀狗劝夫》和许自昌改订《节侠记定本》。

诚然，铜臭与书香相伴是书坊业的特性，书坊刊刻戏曲也存在消极的影响。书坊主为了减低成本，提高销售额，随意删改和伪造作品，书名、插图、评点、曲辞宾白等都可以作伪，导致一些刊本粗制滥造，甚至版本混乱。但是总体而言，明代书坊刊刻戏曲利大于弊，我们应该充分肯定书坊与书坊主在戏曲创作与传播中所作出的贡献。

关于戏曲文学，以往的研究侧重于作家和作品本身。笔者试图跳出这个框架，将焦点转移到明代书坊。陈大康先生曾说："'问世'是指创作的完成，'出版'才意味着作品开始在较多的读者中流传；前者表明小说史上增添了一部新作品，而惟有后者方能保证产生与该作

品相称的社会反响,从而对后来的创作发生影响。就这个意义而言,在小说发展史的研究中,'出版'意义的重要性更甚于'问世'。"[15]15 这段话虽然说的是小说出版的意义,但对戏曲出版同样适用。有鉴于此,本文整理明代坊刻戏曲概况、特征及其影响,希望能对中国戏曲史研究有所帮助。

参考文献

[1] 俞为民.明代南京书坊刊刻戏曲考述[J].艺术百家,1997(4).
[2] 张秀民.中国印刷史[M].上海:上海人民出版社,1989.
[3] 黄裳.银鱼集[M].北京:生活·读书·新知三联书店,1985.
[4] 朱万曙.明代戏曲评点研究[M].合肥:安徽教育出版社,2002.
[5] (明)余怀.板桥杂记[M].上海:上海古籍出版社,2000.
[6] 赵山林.历代咏剧诗歌选注[M].北京:书目文献出版社,1988.
[7] 梅新林.中国古代文学地理形态与演变[M].上海:复旦大学出版社,2006.
[8] (明)张瀚.松窗梦语[M].北京:中华书局,1985.
[9] 陈书录.坚持与发展金陵特色文化[J].南京社会科学,2002(4).
[10] (朝鲜)崔溥.漂海录[M].北京:社会科学文献出版社,1992.
[11] 王国维.王国维戏曲论文集[C].北京:中国戏剧出版社,1984.
[12] (明)胡应麟.少室山房笔丛[M].上海:上海书店出版社,2001.
[13] (明)何良俊.四友斋丛说[M].北京:中华书局,1959.
[14] 蔡毅.中国古典戏曲序跋汇编[C].济南:齐鲁书社,1989.
[15] 陈大康.明代小说史[M].上海:上海文艺出版社,2000.

(原载《山西师大学报》2014年第2期,2014年3月)

明清道教与传奇戏曲研究

李 艳[①]

道教与戏曲联系最紧密的时期是元代。这一时期，道教新教派全真教兴起并盛行，元杂剧中诞生了大量以全真教领袖度脱众生得道升仙为主题的神仙道化剧，主要类型是度脱剧。明代中叶以后，传奇取代杂剧，至明末清初成为中国戏曲的主流样式。随着历史文化语境的变迁，明代道教与传奇戏曲之间的关系如何？下面我们通过对明清传奇剧本中所呈现的道教文化内容的梳理，探讨二者之间的联系。

一、明清传奇戏曲中的道教文化内容

通过对《古本戏曲丛刊》初集、二集、三集和五集辑录的明清传奇剧本的统计梳理[②]，我们看到明清传奇戏曲中的道教文化内容集中表现在以下方面：

1. 道教神仙戏曲

明清传奇戏曲中，有一部分戏曲承袭了元及明初神仙道化剧的写作套路，可以称之为较典型的度脱剧，道教升仙得道的烟霞色彩浓烈。而有些仅以"度脱"或"谪仙"为架构模式，主旨是相思言情或宣扬富贵神仙思想。还有一些是对道教仙界平和冲淡境界充满向往的"仙游"情节的作品。我们把这类作品概称为道教神仙戏曲，主要有以下作品：

道教神仙戏曲	传奇作品	故事情节
较典型的"度脱剧"	（明）《邯郸记》	翻演"黄粱一梦"的传统题材，吕洞宾度卢生的故事。
	（明）《南柯记》	写淳于棼酒醉后梦入槐安国，宦海沉浮，醒来被契玄禅师度脱出家的故事。
	（明）《彩毫记》	写李白受司马承祯点化升仙的故事。
	（明）《昙花记》	写木清泰功成身退，辞家访道，途中历尽艰难险阻，看尽人生各种虚幻，游遍天堂、地狱、蓬莱和西方世界，最终在昙花盛开之时被度引到西天乐土。
	（明）《吕真人黄粱梦境记》	吕洞宾在黄粱一梦中经历荣华富贵，最终抛弃名缰利锁，被钟离汉度脱升仙。
	（明）《韩湘子九度文公升仙记》	韩湘子九度文公韩愈，助其合家升仙故事。
	（明）《李丹记》	演隋道士梁芳去终南山李树下埋灵丹度化裴谌、王恭伯等成仙事。
	（明）《蝴蝶梦》	庄周寻道、悟道、试妻，最终妻妾随夫得道升仙的故事。
	（明）《性天风月通玄记》	把道教内丹术语人物化，以度脱加降魔剧的框架模式，阐释道教内丹修炼的作品。
较典型的"度脱剧"	（明）《橘浦记》	柳毅娶龙女的仙话故事，加杂白鼋、猿猴和蛇报恩的故事。
	（明）《蓝田玉杵记》	裴航遇仙女云英，二人演绎再生缘的爱情故事。
	（清）《蜃中楼》	杂糅柳毅传书和张生煮海的仙话故事。
	（清）《长生乐》	演刘晨、阮肇经麻姑幻化，引入天台与仙女为配、获长生不老药的故事。

[①] 李艳，四川大学艺术学院副教授，哲学博士。
[②] 文中图表所统计和涉及的传奇剧本及情节内容，皆以《古本戏曲丛刊》初集、二集、三集和五集为依据。

续表

道教神仙戏曲	传奇作品	故事情节
降魔剧	（清）《龙沙剑传奇》（《古本戏曲丛刊》未辑录）	仙人许旌阳和樊夫人杀蛇斩蛟、救世安民故事，神仙与恶怪斗法剧。
以"度脱"或"谪仙"为架构	（明）《龙膏记》	张无颇系天工坊司香散吏，元载之女湘英是水府织绡仙妹。袁大娘履点化二人升仙。
	（明）《投梭记》	伊尼大王系王母坐骑，蟠桃会上因盗食蟠桃，谪降下凡，救女。
	（明）《蕉帕记》	龙骧是王母的烧香童子，弱妹是王母的执拂侍儿，被谪在凡间。最后一家正果朝元。
	（清）《人天乐》	庚辰进士轩辕载积德行仁，修持十善，访道修真后得吕洞宾引度，拔宅升仙。
	（清）《双锤记》	赤松子助陈大力建业，黄石老人助张良成功，功成后，借梦境度二人入道。
	（清）《渔家乐》	邬飞霞原是天上传香侍女临凡，九女玄女化作老妪，赐神针，助邬飞霞报仇。
	（清）《云石会》	杜言等原是天上星辰，贬谪尘世，维卫尊佛点化度脱众人升仙。
	（清）《封禅书》	司马相如本是上界神仙，被谪下界历经武帝朝中事，迎娶卓文君，吞丹成仙，一家飞升。
	（清）《三凤缘》	谢道韫、薛涛和十二娘被谪入尘世金陵，演绎三凤姻缘。
	（清）《双星图》	织女被谪下凡与牛郎之间的爱情故事。
神仙富贵剧	（清）《紫琼瑶》	燕脆忧国忧民，神赐贵子；后在神力相助之下剿灭贼寇，一门荣封。
	（清）《双福寿》	演周勃建功封王，东方朔偷桃，王母等神仙来庆寿等富贵神仙事。
"仙游"情节	（明）《春芜记》	侠士刑欨助宋玉报仇，终入终南山寻剑仙修道。
	（明）《千金记》	张良功成身退，隐于山中修仙学道。
	（明）《玉合记》	李王孙慕道修仙，将家财赠与韩翃，并安排他与歌姬章台柳的婚事，遁入终南山。
	（明）《紫箫记》	小玉之父霍王"画毂朱丹，爱炼紫金黄白"，抛妻别女入华山修道，侍妾郑姬到金飚门外的西王母观中做了女冠。
	（清）《化人游》	在神仙点化下，何皋与仙化的历代名姝及高人同舟泛游蓬莱仙阁，道果完成，飞升仙界。

2. 传奇戏曲中"神助"情节

"神助"是明清传奇戏曲的关键情节，具体体现在：道教神灵或有高超道行法力的道人主动施展神力来帮助剧中人，或者神以梦喻形式，或托付他人，代神执行助救，等等。主要有以下作品：

"神助"	传奇作品	具体内容
神灵神力相助	（明）《琵琶记》	第27出，土地公带领阴兵运石搬泥助赵五娘坟成。
	（明）《还魂记》	第10出"惊梦"，南安太守府后花园花神，使柳秀才入杜丽娘梦。
	（明）《玉镜台记》	第20出"郭璞仙术"和第21出"犀燃"，郭璞施仙术助温峤渡淮河，又燃犀角照亮水底，投符，水怪即平，留下一首《西江月》，指点用兵。
	（明）《焚香记》	第29出"辨非"，镇海神召王魁和桂英阴魂，辨明二人遭遇。第30出"回生"，青羊道人葛洪使桂英回生，夫妻完聚。
	（明）《投梭记》	第29出"获丑"，伊尼大王放野鹿满山，助谢鲲战胜钱凤。
	（明）《蕉帕记》	第23出"叩仙"、24出"演法"、32出"祈雪"和33出"捣巢"中修仙得道的西施助龙骧领兵破金。
	（明）《金雀记》	第18出"显圣"，白衣观音预派二太子令土地公化虎背负相救，并送往紫云峰观音庵为尼。
	（明）《水浒记》	第14出"剽劫"和第19出"纵骑"，道士公孙胜仗剑作法把捉拿劫持生辰纲好汉的官兵吓得魂不附体。
	（明）《杀狗记》	第26出"土地点化"，孙华家土地公助贤妇杨氏杀狗扮人形，与他变化，劝丈夫回心转意。
	（明）《飞丸记》	第7出"得稿赓词"，第9出"意传飞稿"，赖土地公促成易弘器与严玉英良缘。第25出"誓盟牛女"，仇府张妈受土地公托梦，进一步协助易生与严玉英相认团聚。
	（明）《龙膏记》	第4出"买卜"，仙人袁大娘赠张无颇"续命龙膏"。第9出"开阁"，张无颇用"龙膏"救元英性命，二人相遇。第30出"游仙"，袁大娘履施法术，动用天兵相救。
	（明）《双珠记》	第21出"真武灵应"，真武显灵救含冤节妇，助她与婆婆重逢。第25出"北斗化僧"和第26出"奏议颁权"，北斗七星化为人，混俗京师西市，建议大赦天下。
	（清）《三社记》	第4出"入梦"，第16出"授术"，仙人授生驱神斩妖之术。
	（清）《璎珞会》	神仙璎珞宫娘娘救活韦珏并赐给他金铜一副，助他日后之功。
	（清）《聚宝盆》	神仙鬼子母助丽娘，如期筑好城墙，沈万三得救。蚌仙车蛾赐沈万三长生不老仙方，登极乐世界。
	（清）《万年觞》	神助刘基，夜宿荒丘，得瑶觞一只、宝剑一口和天书三卷，助他日后建功立业。
	（清）《翡翠园》	第4出，舒德溥积善获"神助"。
	（清）《五代荣》	神仙赐与徐晞图画一轴，上有摇钱树，树摇钱落，凑足万金送与带兵来犯境的朝鲜王，救了一城百姓。
	（清）《御雪豹》	鬼神暗使神机，移花接木，错娶，使薛本宗娶得汤褒珠，计方来娶周氏。
	（清）《天马媒》	氤氲使者化作道人到吕府解禳，救困厄的裴玉娥。
	（清）《党人碑》	上卷第25出、下卷第19、25出，安道长助谢瑶仙避祸山林，成其姻缘，又作法拿住贼营"打笞"之人，击败田虎，助他建功立业。
	（清）《重重喜》	第24折，斗姥助长孙贵父子破安禄山兵。

续表

"神助"	传奇作品	具体内容
神灵神力相助	（清）《鸳鸯梦》	第16出"投尼"，第20出"合梦"，梦神奉太上老君之命使秦璧和崔小姐梦中幽会。
	（清）《合剑记》	第26出"召将"，士弘故后，蒙上帝悯其忠，封作南官县城隍，魂返故土，托梦可谦。
	（清）《女昆仑》	仙人密授隐娘剑客奇方，助她成功复仇。
	（清）《双锤记》	赤松子助陈大力建业，黄石老人助张良成功，功成后借梦境度二人入道。
	（清）《葫芦幻》	第18出，吕洞宾将五谷搬运之术传授给济登科，后来济登科求仙访道，历经磨难，练就神术。
	（清）《金兰谊》	羊角哀遇神人，学习剑术韬略，神人又授予他破西羌妖僧之法和"秘书"。
	（清）《阴阳判》	下册第21出和22出，雷部沧江勇潮之神伍子胥审判未伸的公案。
	（清）《万全记》	诸葛亮大神召蔡伯喈、杨修和祢衡灵魂投胎公主怀中，又召龙图阁学士卜丰和灭宋天王张宝灵魂相会，助卜丰大获全胜。
城隍神助	（明）《袁文正还魂记》	第16出"诉冤"，包拯到城隍庙发牒勘问，把袁文正冤魂交与城隍在阴间审理。
	（明）《桃符记》	《桃符记》上卷第13出"冥勘"，城隍神让青鸾还魂申冤，安排贾顺附体于哑儿诉说冤情，道破王庆与贾顺之妻因奸情而杀人的真相。
	（明）《观音鱼篮记》	写鲤鱼精假冒金牡丹，与书生张真成亲，城隍神出面，告知玉帝，玉帝遣天兵捉拿住了鲤鱼精。
	（清）《双报应》	钱可贵在城隍神的启示下，投诉于官府洗清嫌疑。钱氏之友张子俊妻与王文用私通，王与庸医宋东峰合谋，毒死子俊，知府孙裔昌亦因城隍启示而破案。
	（清）《秦月楼》	第7出"惩恶"，城隍神的庙祝惩恶，表彰太守。
	（清）《未央天》	上卷第17出"拯救"，米新图的哥哥米新国死后为城隍神，到未央天宫，陈述弟弟冤案，神助米新图延时斩首。第20出"乌台"，闻朗夜宿城隍庙用第三只眼查照案情，遇冤魂诉冤，使米新图案得以昭雪。
梦喻	（明）《寻亲记》	第15出"托梦"，"金山大王"托梦给解子张文，张文醒悟，没有按张员外的吩咐害死边配途中的周羽。
	（明）《鸣凤记》	第8出"仙游祈梦"，邹应龙、林润和孙丕扬到福建仙游县道观请女道士请神施梦，金甲神梦中赠要诀，预报三人富贵功名等未来之事。
	（明）《种玉记》	第2出"梦喻"，福禄寿三星下凡，赠霍仲孺三玉，预示霍家的前程。第4出"梦俊"，俞氏之母梦中遇到少年郎说是自己的女婿，日后真人出现，遂将女儿嫁给他。
	（明）《桃符记》	第1出，刘天义城隍庙中得梦喻，明年中状元。第13出"认女"，城隍神托梦裴父招状元为婿。
	（清）《赤壁记》	苏轼重游赤壁梦中见一道士，即仙鹤。梦醒，得圣旨升迁汝州。一路升迁，官拜兵部尚书。
	（清）《雨蝶痕》	白壁、韵如互相思念，蝶神指使二人梦中相会，梦醒之后，两人所藏诗巾上皆留下蝶粉香痕。
	（清）《双南记》	姬姜午睡时梦见魁星以诗句暗示，醒来知姬铣之冤，便请求父亲不要迫害无辜。庄罗党买通禁卒在狱中逼姬铣自尽，关帝之神派周仓救免。
	（清）《奎星见》	雍时陈与夫人同游城中文昌阁，小憩时梦奎星显灵，梦兆得以应验。

续表

"神助"	传奇作品	具体内容
积善成仙	（明）《目连救母劝善戏文》	以儒家伦理忠孝节义为"善"的核心内涵，演绎三教合一的劝善大戏。
	（明）《三元记》	第23出"格天"，商人冯商乐善好义，多次救人于窘迫之境，上帝感其阴骘，谪下文曲星与冯商为子，连掇三元。又谪下织女星，与丞相富弼为女，二人配为夫妻。
	（明）《四喜记》	第9出"竹桥渡蚁"，宋郊破竹搭桥，使十万蚂蚁过河，第10出"天佑阴功"，宋郊因有阴骘，连中三元。
	（清）《迎天榜》《立命说》	以袁黄一生奉行《功过格》的事迹为题材。
	（清）《广寒梯》	奉行《功过格》神奇效用的。

3. 斋醮科仪法术展演

道教提倡行仙道贵生，无量度人，道教斋醮科仪充分满足人们对生命的祈求，对亡灵的济度。明清传奇戏曲中展演道教度亡、祈禳、驱邪遣瘟各种斋醮科仪法术的作品大量存在，主要有以下作品：

斋醮科仪法术

传奇作品	具体内容
明刊本《荆钗记》	第45出"荐亡"，王十朋在上元节至江心寺修设醮会，追荐亡妻。
（明）《香囊记》	第39出"祈祷"，邵贞娘与婆婆在上元节至玄妙观建黄箓大斋，追荐边城遭兵难的亡夫。
（明）《玉簪记》	第17出"耽思"，潘必正害相思病，请道士禳解。
（明）《双烈记》	第41出"修斋"，韩世忠在紫阳宫修建黄箓大醮，超拔亡灵，救诸疾苦。
（明）《白兔记》	第9出"保禳"，刘父病重，请道士禳灾。
（明）《还魂记》	第17出"道觋"，紫阳宫石道姑为相思成疾的小姐杜丽娘祈禳。第27出"魂游"，石道姑为去世三年的杜丽娘设坛超生。
（明）《蕉帕记》	第24出"演法"，第32出"祈雪"。
（明）《韩湘子九度文公升仙记》	第6出，韩湘子"祈雪"。
（明）《蕉帕记》	第32出龙骧"祈雪"。
（明）《昙花记》	第41出"真君驱邪"，许旌阳命金甲神人和铜头猛降服北幽王子。
（明）《娇红记》	第25出"病禳"，李媒婆请张师婆为申纯禳解。
（明）《精忠记》	第13出"兆梦"，岳母请道士设坛做斋，禳梦。
（明）《惊鸿记》	第39出"幽明大会"，鸿都道士施展西汉李少君之术召杨贵妃阴魂。
（清）《秣陵春》	第14出"镜影"，镜神做法，摄展娘魂儿与徐适成亲。第23出"影卦"，术士施"圆光"术。
（清）《占花魁》	第11出，张天师驱鬼。
（清）《双和合》	第6出"炼丹"。
（清）《天马媒》	第7出"击妖"，行妖术，召"白牡丹"与吕用之相会。
（清）《双碟梦》	第17出"演法"。
（清）《长生殿》	第37出"尸解"，写杨妃"尸解"升仙而去。第46出"觅魂"，杨通幽设坛修斋招杨贵妃魂魄。

传奇作品	具体内容
（清）《紫琼瑶》	玉帝赐其子燕琼瑶"天宫至宝"紫琼瑶一对及"五雷正法"之术,助他大破玉峰道人的妖术。
（清）《钓鱼船》	展示了李淳风的各种神通法术,占卜、星算、看相、预知天气,赢了与泾河龙王的打赌。为吕布预测"杀身之祸",令死去的唐太宗死而复生。
（清）《合剑记》	第26出"召将"。
（清）《蚺蛇胆》	第19出"醮警"。
（清）《蟾宫操》	第25出"击坛","禳星"妖术。
（清）《扬州梦》	第14出,驱邪治病。
（清）《重重喜》	第7出,召阴兵。
（清）《桃花扇》	第40出"入道",黄箓斋度亡明代君臣亡灵。
（清）《软锟铻》	第9出"变形",第22出"召鬼兵",第29出"发瘟（邪术）"。
（清）《天宝曲史》	"寻真",杨通幽设坛寻杨贵妃之魂。
（清）《元宝媒》	第19出"捉鬼"。
（清）《广寒香》	第10出"画月",第11出"演法",道士马友元酒家壁上画月,施道术使米遥与宋徽宗游月宫。
（清）《葫芦幻》	第18出"炼鬼兵"。

二、明清传奇戏曲中的道教文化分析

天堂地狱、道品仙阶、轮回果报、神灵相助、还魂转生、鬼魂托梦……宗教情节或色彩是传奇戏曲组织情节,实现尚"奇"审美追求的重要手段。通过上述图表的观察分析,我们对传奇戏曲中展现的道教文化进行解读。

1. 度脱剧

明清传奇戏曲中,《邯郸记》《彩毫记》《昙花记》《吕真人黄粱梦境记》《韩湘子九度文公升仙记》《蓝田玉杵记》《樱桃梦》《李丹记》《蝴蝶梦》以及阐述道教内丹修炼的《性天风月通玄记》等作品,大多数沿袭元神仙道化剧度脱模式,翻演前代神仙道化剧的传统题材,主要表现道教升仙得道的终极追求,烟霞色彩浓烈。但随着时代历史语境的变迁,在元代地位低下的文人到了明代从困境走进顺境,生活稳定、身份尊崇,剧作的情感基调由抗世、激愤转向了冲淡、平和。同时,适应传奇体制较长的需要,明传奇在元神仙道化剧三度模式基础上逐渐形成有如《西游记》的"历难"模式,被度脱者求佛证道的过程被拉长,如《韩湘子九度文公升仙记》共36折,从文公（韩愈）夫妇忆湘子写起,中间历经一次又一次度文公,直到文公合家升仙为止。同时弱化了仙人点化的过程描写,主要叙写被度脱人在受到点化后出家修行的全过程,如屠隆《昙花记》、谢国《蝴蝶梦》等。元神仙道化剧中的度脱者全真祖师们在剧中的灵魂地位被修道者自身所代替,明清传奇中度脱剧由强调"他度"逐渐向强调修行得道的"自度"精神转化,逐渐演变为一种自我觉醒、苦志修行,终而成仙成佛的悟道模式。[1]26-29如《邯郸记》,全真祖师吕洞宾仅出现在开头引卢生至黄粱梦境,及引度升仙部分,主人公经历了宦海沉浮、人生险诈的考验后,幡然醒悟,这一历难过程中没有仙人点化引度,而强调主人公自我修行得道的精神。《千金记》《春芜记》《玉合记》《紫箫记》《化人游》中都有"仙游"情节,与元人把升仙作为对苦难人生的逃避和抗议不同,传奇戏曲的主人公的"仙游"是在享受了人间的荣华富贵之后,企图超越尘世的喧嚣和纷乱,追求内心世界安宁和精神自由的象征。

在《明珠记》《龙膏记》《投梭记》《蕉帕记》《玉合记》《人天乐》《双锤记》《渔家乐》《云石会》《封禅书》《三凤缘》等剧中,"度脱剧"的创作手法被架构化,只将"度脱"概念作为故事架构呈现,主旨往往是相思、言情。在相思男女经历了人生情爱波折后,剧情告诉观众二人是上界神仙,因犯过错,被谪在人间受惩罚,最终在神仙的指引下双双入道升仙。这里有宗教意味的环节仅是概念性的,与元代神仙道化剧中的"仙—凡—仙"模式的谪仙剧大不相同。如单楂仙《蕉帕记》,该剧叙述南宋龙

骧父母早亡,寄居父执胡章府上,对胡女弱妹有意却难于亲近,狐仙西施为成道,幻化为弱妹之形与骧欢会,窃取元阳,引出"真假小姐"的重要情节。此剧诙谐的喜剧效果,与"狐仙"这一神幻色彩人物的设计关系重大,但主旨还是写风流情事。

《紫琼瑶》《双福寿》等剧继承明代朱有燉开创的雍容典雅的神仙庆寿剧模式,虽有神仙、仙界等道教文化色彩的点染,但重点是宣扬现世人生所追求的神仙富贵思想。

2. "神助"情节

我国台湾学者高祯临在《明传奇戏剧情节研究》中认为:神助和人助是明传奇戏剧的关键情节。[2]63-65 据上述图表的统计,"神助"情节在整个明清传奇戏曲中所占比例也很大。在有"神助"的传奇剧目中,又以道教神灵或高道(在传奇戏曲中,道教、佛教和民间的神并无宗教意义上的分别,泛指外界神幻力量)的相助为主,他们的"神助"主要表现为以下三个方面:一是道教神灵或有高超道行法力的道人主动施展神力来帮助剧中人,尤其是男女主人公。神仙们施展法术或赠书剑等法宝、灵丹妙药,在主人公遇到阻挠时或临危解救,或为痴情男女的婚爱穿针引线。明清传奇戏曲中还有一些公案戏,道教重要神祇城隍神在戏曲中出现,作为人间判官主持正义,扬善惩恶。如《桃符记》《阴阳判》《秦月楼》《未央天》《双报应》《观音鱼篮记》等,把清官办案和道教神仙的佑助故事结合起来,天上人间联合起来共同构筑起一个公正廉洁的道德法庭,审惩人间的不平事,为民做主,伸张正义。二是神人托梦的形式,剧中人物得到梦喻,按照梦的指示行事,最终或建功立业,或有情人终成眷属,或梦中受神托付,某人、神代神执行助救任务,等等。三是"积善"得神助,积善累德,命数可变。成仙得道是道教的终极信仰和追求,如何修炼成仙则随着历史变迁而有所变化。魏晋南北朝时期,以葛洪为代表的道教思想家提倡服食丹药成仙,宋元以后,修炼神仙的方法逐渐由向外的追求转向对内的体证,最终形成了内丹学的成熟与推广。元代全真教,遵循"欲修仙道,先修人道"的修道原则,道教肉体成仙说的神仙观念逐渐让位给精神成仙说。明清以来,以《太上感应篇》《文昌帝君阴骘文》《关圣帝君觉世真经》和《功过格》为代表的道教劝善书广泛流布,道教劝善书宣扬劝善惩恶、阴骘观念和因果报应等思想,对这一时期的戏曲创作影响很大。"积善"是实现神仙富贵的重要方法和途径,如《三元记》《四喜记》《立命说》《迎天榜》《广寒梯》等剧明显受到道教劝善书的影响。明清传奇戏曲中大量的"神助"情节都体现着积善者得到神灵救助、为恶者受到惩罚的因果报应的价值倾向。

3. 道教斋醮科仪法术的展示

斋醮科仪指道教斋醮活动所依据的一定科仪格式。斋法与醮仪,是道教具有不同特点的两种祀神仪式,明清时期斋醮合一的趋势明显。道教斋醮仪式的功用在于济生度死,为生者祈福降灾,为死者开度迁拔。明代,重斋醮、符箓的正一道受到历代当权者的青睐而贵盛。明代社会求仙慕道之风浓厚,扶乩、祈禳等斋醮活动频繁。道教斋醮科仪法术的展示表演在明清传奇戏曲中大量存在,并成为剧本彰显主题、塑造人物、组织情节的有机组成部分。

有的直接展示了仪式的全过程,如清代传奇《桃花扇》第四十出"入道",是明清传奇中场面气势宏大、庄严再现道教度亡科仪的作品。七月十五中元节,照依黄箓科仪,修斋追荐、超拔明朝君臣忠烈亡灵。

〔外〕尔等率领道众,照依黄箓科仪,早铺坛场……洒扫已毕,请法师更衣拜坛,行朝请大礼。(丑、小生设牌位:正坛设故明思宗烈皇帝之位;左坛设故明甲申殉难文臣之位;右坛设故明甲申殉难武臣之位)……恭请故明思宗烈皇帝九天法驾,及甲申殉难文臣……(中略文臣的职位名称);武臣……(中略武臣的职位名称)……【北出队子】(丑、小生)虔诚祝祷,甲申殉节群僚。绝粒刎颈恨难消,坠井投缳志不挠,此日君臣同醉饱。[3]925-927

紧接着是施食炼度科仪。施食炼度仪式是黄箓科仪的大宗,灵宝斋法的精粹,用于济度亡灵。炼度仪的要义就是祭炼:祭,即设饮食以破饥渴;炼,即以精神开其幽暗,俗称"放焰口",即斋主设置水陆道场,请道士念咒施法,把水、食物等供品化为醍醐甘露,赈济九世父母及各类饿鬼亡魂,使之得到超脱,往生天界,永离苦海。

(丑、小生向内介)朝请已毕,请法师更衣登坛,做施食功德。(设焰口,结高坛介)……念尔无数国殇,有名敌忾,或战畿辅,或战中州,或战湖南,或战陕右;死于水,死于火……吸一滴之甘泉,津含万劫;吞盈掬之玉粒,腹果千春。(撒米、浇浆、焚纸、鬼抢介)【南滴溜子】沙场里,沙场里,尸横蔓草;殷血腥,殷血腥,白骨渐槁。可怜风旋雨啸,望故乡无人拜扫。饿魄馋魂,来饱这遭……(外)这甲申殉难君臣,久已超升天界了。[3]925-927

在明清传奇戏曲中,我们看到的道教斋醮科仪法术渗透到民众的日常生活中,主要实践着驱邪禳厄、遣瘟祛病、却妖除害等功能。如《玉簪记》第十七出"耽思",

潘必正害相思病，请道士禳解。《白兔记》第九出"保禳"，刘父病重，请道士禳病。《娇红记》第二十五出"病禳"，申纯求亲不成，相思成病，李媒婆请张师婆为其禳解。《还魂记》第十七出"道觋"，紫阳宫石道姑为相思成疾的小姐杜丽娘祈禳。《精忠记》第十三出"兆梦"，岳母请道士设坛做斋，禳解噩梦。

在元及明初神仙道化剧中，道教科仪法术已成为剧情不可缺少的组成部分，集中体现在以下几种类型：一是各种变化之术的展现，神仙们或改形易貌，或幻化出各种"恶境头"，为受度脱者设置放弃酒色财气、皈依大道过程中的种种考验，道教法术成为引导被度脱者的方便法门。二是祈禳、治病遣瘟和考召驱邪等科仪法术。如《张天师断风花雪月》《萨真人夜断碧桃花》《张天师明断辰钩月》和《太乙仙夜断桃符记》等，都有把内丹修炼术与传统符咒召神劾鬼相结合的道教"雷法"的描写。但总体来说，元及明初神仙道化剧中的道教科仪法术大多是通过人物念白或唱词描述出来的，把法力神通变化展演在舞台上给观众看的不多，科仪法术的动作过程搬演性不强，尤其是明初一批无名氏的神仙道化剧，如《李云卿得悟升真》《边洞玄慕道升仙》等，整段念白照搬道教修炼方术的术语，描述道教内丹修炼的法门，长篇累牍，文辞的陈述性很强，诗的韵味十足，虽然也伴随着演员的展示性身段表演，但搬演的动作性不强，有文人卖弄才情之嫌。相比之下，明清传奇中的道教斋醮仪式更具有舞台性，把斋仪简化，融入关目、曲文中，繁复的道教斋醮仪式过程被逐渐简化，取其意念功能，与唱词、念白以及舞台动作圆融一体，使戏曲演出节奏紧凑，观演剧效果强烈。从中可以看到中国戏曲创作从成熟之初重"曲"的文学性，到繁荣时期重"戏"的搬演动作性的转变。如《蕉帕记》，把西施、弱妹和龙骧的风流情事通过神仙道化剧的谪仙、度脱等叙事模式演绎出来，具有浪漫的神幻色彩。其中"演法"、"祈雪"等关目的插入性仪式展演与滑稽调笑的表演完美结合，形成丰满立体的舞台效果。《长生殿》第三十七出"尸解"，写杨妃"尸解"升仙而去，又记杨妃尸解的过程。尸解是道教重要的修仙方术，是指遗弃肉体之尸而解化仙去。尸解不是真死，而是托死化去；且尸体下葬后经太阴炼形，仍可白骨再生，并可成仙证道。尸解常托其他对象代替身形，这里杨妃留下的是锦囊。第四十三出"改葬"中唐明皇为杨贵妃改葬时，发现是一座空穴，墓中仅留长生殿上试舞《霓裳》和唐明皇赐与她的锦囊。杨妃尸解之时，怕日后明皇为其改葬无记号，于是将裹身的锦囊埋入冢内。"从《倩女离魂》《还魂记》以来，舞台上创造了许多魂尸重合的关目、身段，这里道教'尸解'的写法，活灵活现"[3]721。

第四十六出"觅魂"，在明清戏曲中，涉及唐玄宗和杨贵妃爱情故事的作品很多，几乎都有"招魂"关目，但《长生殿》的设坛修斋招魂仪式在舞台上表演得最淋漓尽致。《长生殿》摄入浓厚的道教文化成分，创造了死生仙鬼的情节主线，赋予剧情浪漫神幻色彩。在杨贵妃由生到死，由死到仙，李杨爱情经历生死离别，最后在天宫共作并蒂莲，长生殿里盟誓等关目设置中插入道教斋醮仪式表演，成为戏曲场景设置、气氛营造以及主题意蕴彰显的重要手段，奠定了《长生殿》在戏曲史上写唐玄宗与杨贵妃爱情故事的翘楚地位。

三、结　语

明中叶以来，从教团的社会地位及教义发展来看，道教逐渐式微，而与官方正统道教组织的衰落相比，道教文化在民间却得到了深入发展，以劝善书、功过格等形式下移和扩散，广泛渗透到社会生活的各个领域，道教的宗教观念及修持方术渗入民间，与民间传统信仰混融为一，对广大民众的思想观念及日常生活发生了广泛的影响。

随着历史文化语境的变迁，明清传奇戏曲中，承袭元及明初神仙道化剧的写作模式及思路而创作的典型的直接宣扬道教仙道思想的度脱剧在减少，作品中"度脱"的内涵和结构方式也在变化，"度脱"或"谪仙"逐渐成为一种概念，变为一种架构，主旨不再是宣扬抛去酒色财气、名缰利锁的慕道升仙思想，而是相思言情或者宣扬现世富贵神仙思想。

因果报应观念在中国广大庶民阶层中的影响根深蒂固。明清时期道教文化下移，大量的官方和民间劝善书在传播过程中变得简单明了，原有的繁复的神学成分被简化，神秘色彩被淡化，善恶报应和承负说的神学思想被重点保留下来，神的存在及其全知全能全善是宗教善恶因果报应观念得以实现的前提条件。明清传奇戏曲中大量的"神助"情节，都体现着积善者得到神灵救助，从而建功立业、姻缘美满、拔宅飞升、富贵长生，为恶者在地狱或在现世受到惩罚的因果报应的价值倾向。

道教提倡行仙道贵生，无量度人，道教斋醮科仪充分满足人们对生命的祈求，对亡灵的济度，加之重斋醮、符箓的正一道在明代受尊崇的地位，明清传奇戏曲中展演道教度亡、祈禳、驱邪遣瘟各种斋醮科仪法术的作品大量存在。浪漫神奇的道教仙传故事丰富了明清戏剧的色彩和内容，奇幻多端的道教科仪法术是明清传奇戏曲浪漫、诡谲和传奇的重要表现手段。

参考文献

[1] 林智莉.明代宗教戏曲研究[D].台北:政治大学中国文学研究所博士论文,2005.

[2] 高祯临.明传奇戏剧情节研究[M].台北:文津出版社,2005.

[3] 王季思.中国十大古典悲剧集(下册)[M].上海:上海文艺出版社,1982.

(原载《戏剧》2014第2期)

旧 文 新 刊

昆曲"俞派唱法"研究

吴新雷

联合国教科文组织在2001年5月18日宣布:中国的昆曲艺术被评为"人类口头和非物质遗产代表作"。自此,昆曲作为世界性的精神文化遗产,赢得了国际声誉,昆艺的研究工作受到了重视。

在昆曲艺术中,"俞派唱法"是俞粟庐父子从事艺术实践的创造性的声乐成果,是在长期传播和教学演唱活动中被文化界所公认的。其创始人是俞宗海(1847—1930年,字粟庐),而形成完整的艺术体系则是其子俞振飞(1902—1993年)做出的贡献。我研究"俞派唱法"是从1961年春开始的。当时我到上海戏曲学校拜访了俞振飞校长,向他请教了昆曲的唱法,承他热忱指导,我写出了有关"俞派唱法"的长篇论文(18000字)。上海昆曲研习社赵景深社长看了论文提要后,赞扬我的识见,在1962年秋邀请我到曲社做了专题讲座①,后经俞振飞先生对我继续指教,我将原文缩减成了8000字的短论发表在《南京大学学报》②上。有了这个基础,我结合新时期以来的新情况,逐步深入地进行探究,在2002年8月上海举行的"昆剧泰斗俞振飞先生百年诞辰纪念"艺术研讨会上,又提交了7000字的《试论振飞先生在"俞派唱法"形成中的卓越贡献》③一文。现经综合整理,琢磨加工,终于把40多年来的心得体会合成为结构完整的20000字的关于昆曲"俞派唱法"的研究报告。如今把它发表出来,与昆曲爱好者共同切磋。

导 论

艺术流派的产生,是戏曲剧艺繁荣的标志。京剧界曾有梅派与程派、麒派与言派等的相互取胜;那末,作为我国古典歌剧之代表的昆曲,是否也有流派的形成和出现呢?——这个问题曾有争论。

或者说:京剧中所以有流派,是因为字无定腔,曲无定谱,所以可随各人天赋自由发挥;而昆曲有固定的宫谱,如何能随意创造?乍听起来,这话颇有道理,但仔细想想,又觉得未必尽然。

考昆曲盛行之时,自元至明,并未定腔定谱。昆曲之固定刊刻的宫谱,实始于清康熙五十九年(1720年)刊行的《南词定律》,这是苏州吕士雄等厘定的一部南曲谱,他们首创在每个曲牌的旁侧附缀工尺音符,但板眼只点中眼而无小眼(有音节而音率可自由掌握)。至乾隆六年(1741年),宫中成立"律吕正义馆",命宫廷乐师周祥钰等大规模考订曲律,那时昆曲正当盛极而衰的前夕,记谱的工作也就受到了重视。他们编集的《九宫大成南北词宫谱》,就替南北曲所有的曲调订立了乐谱,在节拍上注明了一个正眼,但于拍板的细节,仍然没有一一点出。据其《凡例》说:"板之细节曰眼,一板原有七眼,连板为八数,细节不能尽列,止将正眼注出。"他们认为"一板分注七眼太觉繁琐",因为"凡腔之紧慢,眼之迟疾,知音识谱者自能会意"。乾隆十四年(1749年),又有《太古传宗曲谱》和《弦索调时剧新谱》刊行。而专门为整套昆曲订谱的,是苏州人冯起凤和叶堂,冯氏在乾隆五十四年(1789年)出刊《吟香堂曲谱》;而叶堂(号怀庭居士)用功最深,以毕生精力完成《纳书楹曲谱》,于乾隆五十七年(1792年)刊行。这些曲谱的特点都是不点小眼,《纳书楹曲谱》的"凡例"还特地声明:

> 板眼中另有小眼,原为初学而设,在善歌者自能生巧,若细细注明,转觉束缚。今照旧谱,悉不加入。

由此可见,那时的音律家都不想把板眼固定,而主张歌唱者灵活运用,而节拍间的旋律,很有自由伸缩与变化的余地。至于唱腔,更是活络,所以毫无标记。较早的《钦定曲谱·凡例》曾论述说:"腔不知何自来,从板而生,从字而变,因时以为好,古今不同尚,惟知音者审裁之。"(见康熙五十七年原刊本)从这里我们推想到古时的昆曲声腔一定是可以自由发挥的。事实上也的确如此。早在明代万历年间,昆曲就因为演唱家的创造发展

① 见1962年9月20日《新民晚报》第二版《上海昆曲研习社开展研究工作》的专题报道。
② 拙作《论昆曲艺术中的"俞派唱法"》正式发表于《南京大学学报》1979年第三期,收入拙著《中国戏曲史论》(南京:江苏教育出版社,1996。)。
③ 《试论振飞先生在"俞派唱法"形成中的卓越贡献》,发表在《上海戏剧》2002年第9期《纪念俞振飞百年诞辰》专号,中国人民大学复印资料《舞台艺术》2003年第1期全文转载。

而出现过不同的派别。当时的昆曲权威评论家潘之恒在所著《鸾啸小品》里就特别列举"曲派"一节说：

> 曲之擅于吴，莫与竞矣；然而盛于今，仅五十年耳。自魏良辅立昆之宗，而吴郡与并起者为邓全拙，稍折衷于魏，而汰之润之，一禀于中和，故在郡为吴腔；太仓、上海俱丽于昆；而无锡另为一调。余所知朱子坚、何近泉、顾小泉，皆宗于邓；无锡宗魏而艳新声，陈奉萱、潘少泾其晚劲者。邓亲授七人，皆能少变自立，如黄问琴、张怀萱，其次高敬亭，冯三峰至王渭台，皆遞为雄。能写曲于剧，惟渭台兼之，且云："三支共派，不相雌黄。"而郡人能融通为一，常为评曰："锡头昆尾吴为腹，缓急抑扬断复续。"言能节而合之，各备所长。①

这段绝妙的记载，确切地说明了昆腔经魏良辅革新后，在不到50年的时间内就风行盛传起来，并随之产生了苏州、上海和无锡三支曲派。这三支曲派同出昆山一源，而各有自家的特点。到了后来，苏州人又把三派的长处"融通为一"，使昆曲更向前推进了一步，所以苏州从此成了昆曲的大本营。由于这种声腔艺术的不断创新、提高，在地域文化方面，有"苏工"、"兴工"、"无锡唱口"和"京朝派"等流别；在个人唱法方面，也有"叶堂唱法"、"金德辉唱口"（《扬州画舫录》卷九）等流派，所以昆曲史上有艺术流派是客观存在的事实。至于音律家记谱的《九宫大成南北词宫谱》《纳书楹曲谱》等书，在腔谱的节奏上，也没有完全定型。

及至清代末年，昆曲愈来愈衰落了。前辈艺术家精心创造的一些唱法唱腔，由于没有随时记录整理，大多湮没不彰，如果再不定腔定谱，势必有失传的危险。因而在同治九年（1870年）有遏云阁主人王锡纯者，选择《琵琶记》等流行曲目107折，请苏州曲师李秀云旁注工尺，外加板眼，务合投时，以公同调，完成《遏云阁曲谱》初集。不仅板眼完整（注明小眼），而且有关唱腔如撇腔、豁腔，亦首创标记，是为昆曲有史以来第一部定腔定谱的文献。辛亥革命前后，专家们有感于昆曲的凋零，认识到定腔定谱的重要，于是纷纷起而订谱，发刊行世。其中当数殷溎深、张怡庵、王季烈、刘富梁四人功绩最大。殷溎深是一个老曲师，家传秘本极多，张怡庵取而校订，于1908年出版《六也曲谱》（后增辑为"大六也"），1921年印《春雪阁三记》，1925年印《昆曲大全》，

并有《荆钗记》《拜月记》《琵琶记》《西厢记》《牡丹亭》《长生殿》等全谱的出版。这些曲谱大都是梨园脚本和口头传习的记录，代表了戏班演唱和时俗流行的一个系统。同时有王季烈和刘富梁两人，以文人而钻研制曲之学，在1922年至1924年完成了《集成曲谱》，严格地按照音韵学的规则来订谱，与时俗传唱多有不同，自成一个系统。1940年，王季烈又另编《与众曲谱》，此谱流传甚广，对晚近习曲者影响很大。

综上所述，昆曲之正式定腔定谱，还只是百余年来的事情。这是为免失传绝响而立的，并不是就订死了不许再发展了。不要说《九宫大成》与《纳书楹》所记之曲多有差别，就是将《遏云阁曲谱》跟《与众曲谱》相比，也有许多不同。近半个世纪以来，我游学南北曲界，倾听了许多老少曲家的声歌，考察到实际的演唱中，确然存在着各家不同的唱法。然则，为何没有论证或指称艺术的流派呢？这里面实有三重因素：一是自昆曲定腔定谱以后，传统观念以为不必再发展流派了；二是某些曲家虽有创造发展，但还不成系统，或者只有实践而无理论，或者是虽有理论而少实践，在群众中影响不广；三是评论工作的脱节，某些曲家即使有所创造，积累了不少经验，但没有及时加以总结，没有去整理阐扬，因此逐渐湮没。现在，我想特别郑重地指出，今世昆曲艺术中的"俞派唱法"，在声乐艺术上有卓越的贡献和成就，无论从实践到理论，还是从理论到实践，都已形成完整的体系，其艺术特征亟待我们进行探讨和研究。

"俞派唱法"的形成和发展

昆曲艺术中的"俞派唱法"，是近百年来俞粟庐和俞振飞父子两代创造性的劳动成果。它代表了昆曲在歌唱艺术方面发展的一个高峰。这期间有它形成的历史渊源和现实基础。

俞粟庐名宗海，生于1847年（清道光二十七年），卒于1930年，原籍松江府娄县，后移家苏州。粟老从小爱好昆曲，尤其致力于唱法的钻研。他自己在《〈哭像〉曲摺跋后》曾亲笔写道：

> 海于此中摸索多年，直至同治壬申之春，得晤甫里韩华卿先生，授以叶怀庭之学。当时吴门有赵星斋、姚澹人、张毅卿、何一帆诸君，皆深于叶氏之学，相与言论。②

① 汪效倚.潘之恒曲话[M].北京：中国戏剧出版社，1988：17.
② 1924年3月俞宗海自题于《长生殿·哭像》曲折卷后，上海刘訢万先生收藏已全文收录于拙著《二十世纪前期昆曲研究》（沈阳：春风文艺出版社，2005：255.）附录中。

韩华卿是叶堂的再传弟子，是当时松江最负盛名的歌手，粟老在同治十一年（1872年）从其受业，勤学苦练，并且又虚心地向苏州的同门师友请教，相互切磋，因此深得叶派正宗的真谛。吴梅的《俞宗海家传》①也说：

娄人韩华卿者，佚其名，善歌，得长洲叶堂家法，君亦从之学讴。每进一曲，必令籀讽数百遍，纯熟而后至。夕则撅笛背奏所习者，一字未安，诃责不少贷，君下气怡声，不辞劳瘁，因尽得其秘。

昆曲的演唱历来有两大阵营，一是舞台表演的专业剧团，在清末民初还有高天小班、聚福班、大章班、大雅班、鸿福班、全福班等先后活动于城乡各地；另一是业余的曲社，由群众中的昆曲爱好者组织，以清唱为主，号称清客、曲友，如能表演跟艺人合作登台的，则称为"清客串"。当时在苏州、上海、杭州、嘉兴等地，文人学士业余的曲社活动是经常举行的，如禊集曲社、道和曲社、赓春社、怡情社等等。这两大阵营中都有名手，也各有短长。粟老不分门户，不分高低，到处寻师访友。无论清客还是艺人，他都广为结交，只要被他打听到有一技之长的，他就不计一切地去求教请益。尽管他自己专工小生，但凡生旦净末丑各门行当的曲子，他都喜欢研习。这样兼收并蓄的结果，便吸取了清唱家与戏曲家两方面的优点，综合了各家的成就。粟老具有高度的文学修养，再加音韵学的深厚基础，在继承叶氏正宗的基础上，便把"清工"和"戏工"结合起来②，博采众长、集思广益，再参照自己的实践心得加以融会贯通，于是创造出一种不同凡响的唱腔与唱法。他又热心倡导，亲自为后学拍曲，传艺授业，不遗余力。早在清宣统二年（1910年），他就在上海主持吴局曲社；1921年春，又与穆藕初、徐凌云等共同创办上海昆剧保存社，并写出了论著《度曲刍言》。穆藕初还专门成立了"粟社"，奉粟老为宗师。由于俞粟庐的唱法精细优美，影响日益广泛，甚得学生的拥戴，当时就有人尊之为"俞派"，但他十分谦虚，未肯许可。1930年4月，粟老归天，振飞先生继承衣钵，恪守家法，而于艺事更作全面的发展，进一步献身剧台，与程砚秋、梅兰芳等表演艺术家公演于京沪各地。自此，"俞家的唱"不仅为内行所激赏，而且也渐渐被群众所熟悉了。徐凌云先生在1945年10月写的《粟庐曲谱·游园惊梦》跋语③中曾记载：

昔上海穆君藕初创"粟社"，以研习先生唱法为标榜一时，附列门墙者颇沾沾于得"俞派唱法"为幸事。自十九年（1930年）先生作古，而能存续余绪，赖有公子振飞在。振飞幼习视听，长承亲炙，不仅引吭度曲，雏凤声清，而撅笛按谱，悉中绳墨，至于粉墨登场，尤其余事。

俞振飞先生诞生于1902年（清光绪二十八年），当他还在襁褓的时候，粟老就以《邯郸梦·三醉》【红绣鞋】一曲作为摇篮歌来催眠，使他在弦歌声中教养成长。耳濡目染，无非咿咿呀呀的昆腔，这样深受曲学的熏陶，再加慈父的悉心传授，因此他在6岁上就能当众演唱了。

俞振飞先生既然是家学渊源，师承有自，功力自然是很深厚的。然而，他并不墨守成规，他一方面向当时苏州的老艺人学习表演艺术，向"传"字辈演员虚心请教，把唱曲和舞台演出结合起来，一方面又随着时代和社会的进展而勇于革新。新中国成立后，他在继承家传的基础上对演唱技巧作了创造性的发展，在长期的艺术实践中形成了自己独特的风格。1953年，他整理刊行了《粟庐曲谱》，写出了极其重要的理论著述《习曲要解》，总结了有史以来昆曲的唱法，在定腔定谱方面作出了巨大的贡献。尤其是他在1957年担任上海市戏曲学校校长以后，又光荣地加入了中国共产党，以高度的政治热情，积极培养昆曲的接班人，把自己的经验体会传授给下一代，使俞派艺术在新一代（如上海戏校昆曲班毕业的蔡正仁等一批传人）得到了继承和发扬。多年来，"俞派唱法"的呼声在昆曲界已深入人心，俞氏父子在歌唱艺术的造就上已经形成一个完整的体系，所以我们应该予以肯定。

现今"俞派唱法"的提出和论定，对社会主义时代昆曲艺术的繁荣具有重要的意义：

第一，继承俞氏父子两代精心创造的成果。发扬优良传统，从实践提高为理论，再将理论化为指导实践的力量。

第二，及时地总结振飞先生的艺术成就，对于昆曲歌唱艺术的继往开来将有莫大的裨益。

第三，研究"俞派唱法"，推动昆曲演唱艺术的新进展。

① 俞振飞.粟庐曲谱（卷末）[M].上海：上海辞书出版社，2013.
② 昆曲行话，"清工"指业余曲友专工清唱的艺术成就，"戏工"指戏班专业演员的艺术成就。
③ 抗日战争胜利后梅兰芳请俞振飞合作在上海兰心大戏院和美琪大戏院公演昆剧，影印了《粟庐曲谱》初稿中的《游园惊梦》等单行本。徐凌云于1945年10月曾为单行本作跋。

"俞派唱法"的内涵与特征

"俞派唱法"是昆曲声乐理论的名词,它是在我国古典戏曲声乐艺术的深厚基础上发展出来的。它既包涵了昆曲在歌唱原理方面的一般内容,又突出地在五个方面有创造性和建设性的造就(共性和个性的辩证关系)。

第一是"唱腔"("俞派唱腔"、"俞腔")。"俞派唱法"的核心,是20种唱腔的运用,振飞先生在《习曲要解》中曾著文论之。我们要研讨"俞派唱法",当先明"俞派唱腔"。

所谓"俞派唱腔",即系发展传统曲谱之工尺音律者。"俞腔"的特点是旋律丰富,装饰音多(俗称小腔)。现根据《粟庐曲谱》《习曲要解》和俞氏父子演唱的录音、唱片等资料以及振飞先生实际演唱的情况加以归纳总结,综合列举如下:

(1)带腔;(2)撮腔;(3)垫腔;(4)啜腔;(5)滑腔;(6)擞腔;(7)豁腔;(8)噱腔;(9)呼腔;(10)断腔;(11)叠腔;(12)顿挫腔;(13)卖腔;(14)橄榄腔;(15)拿腔。

以上是"俞派唱法"中15个最基本的唱腔。此外还有由基本唱腔派生出来的连腔。因为昆曲的特点是一字多腔,往往在一个单字的旋律里,有几种不同的唱腔连在一起,其中造成特殊关系而应细加注意的又有五种:

(16)带腔连撮腔;(17)叠腔连擞腔;(18)带腔连叠腔;(19)擞腔前连带腔;(20)卖腔中用橄榄腔。(关于各种唱腔的定义和样式,《习曲要解》中已有诠释,这里不再赘述)

综上所述,俞派的基本唱腔是15种,加上派生的连腔5种,共20种。所谓昆曲的韵味,就在这20种唱腔上表现出来。如果能善于运用,则昆腔的色彩就浓郁,味道就醇厚,否则,就是"昆味"不够。俞氏精心琢磨,所以"俞家的唱"闻名远近,其道理首先在此。

第二是"气口"。俞氏度曲之妙,不仅在唱腔的丰富多变,而在气口的掌握,此又是一个重大的关键。所谓偷声换气,停声待拍,唱来抑扬顿挫,跌宕多姿,波澜起伏,动人心弦。关于这一点,振飞先生在《习曲要解》①中说:

唱曲之法,不似乱弹之有过门可以歇气,故最要能换气。即所唱之优劣,正亦全视运气之是否得宜。此谱(指《粟庐曲谱》)于每腔可以透气之外,特于本音工尺之左下角,用小钩∟符号以明之。唱者若能按此换气,则一曲歌来,必能神完气足,无力竭声嘶之弊。

道理说得很明白,曲子唱得美听与否,与气口的掌握大有关系。其间的窍门,有换气、偷气、取气、歇气、就气等多种方法(例如《金雀记·乔醋》【太师引】"如"字气口,《牧羊记·望乡》【园林好】"单于"两字的气口,《牡丹亭·惊梦》【山桃红】"转过这芍药栏前"一句的气口)。在旋律的进程中,哪一处该换气,哪一处不该换气,牵涉曲子的感情问题。俞氏在数十年的实践中曾细心推敲寻究,于订立《粟庐曲谱》时,就把重要的气口大致规定了出来(用∟的符号做标志),给习曲者以极大的便利。

第三是"咬字吐音"。俞氏父子精研音韵,识字正音的功夫很扎实,达到了字斟句酌、推金敲玉的地步。其讲述字眼、辨析毫芒,均严格依汉语音韵学的科学规律,举凡四声、阴阳、五音、四呼、清浊、反切、归韵诸法则,都继承魏良辅《曲律》、沈宠绥《度曲须知》、徐大椿《乐府传声》以来的民族传统,善加处理。故其出声收音,确切圆润、口齿清晰,字音纯正。

唱曲必须研究字眼,"字为主、腔为宾",这是传统规则。如果只求歌声的好听而不顾语句的清楚,那就犯了"有声无字"的毛病,光是咿咿呀呀的,一片糊涂,使听者不知所唱为何。粟老极其注重"字真句笃",在《哭像》曲摺"跋语"中,曾特别推荐"先须道字后还腔"和"字皆举本,融入声中"的法则。

戏曲的美唱,与我国的语言特点密切相关。中国汉语是单音节语,韵律的结构十分细致,有一套完整的体系,"知切韵,辨四声,明五音,正四呼,紧归韵"便是基本要点。"俞派唱法"在咬字吐音上的特点,就是善于运用音韵学的一般原理,与昆曲的具体情况相结合,它最注重五音和四呼的正确配合。五音指舌、牙、唇、齿、喉,是发音部位问题;四呼是指开、齐、撮、合,是口形的问题,务求口角形态,描摹细致,也就是行家常说的"嘴皮上的功夫"。这实际上与歌声的共鸣作用最有关系,所谓字正则腔圆,关键就在于此。

"俞派唱法"在咬字吐音上的另一特点是处理字声的法则。过去习惯上都认为应该采用苏州音,但俞氏父子力排众议,遵奉魏良辅《曲律》的唱论原则,主张以中州韵为标准,而不使用苏州口吻。振飞先生在1962年曾对我讲解说:"五十多年前我学戏时,惟有家父一个人的字音念法与众不同,他老人家没有苏州土音,用中州韵。

① 俞振飞.粟庐曲谱(卷首)[M].上海:上海辞书出版社,2013.

这是专为昆曲语音而设的，有音乐性，而且有普遍性，全国都听得懂。譬如《游园》【步步娇】'梦回莺啭'的'啭'字，如用苏州音唱，口形张大，不正确，妨碍行腔，到台上表演更不好看；再如《惊变》【粉蝶儿】'天淡云闲'的'天'字，也是这种情况，所以必须用中州韵口音。"

第四是"行腔"。做腔、换气和吐字是歌唱中特定部位的技巧，至于在旋律的整个进程中如何把这些个别之点贯串成线，唱出一个完美的统一的乐曲，则是行腔的问题。因为唱曲时不但有吐音的高低和做腔的长短的差别，而且还有声调的强弱、轻重、快慢、缓急的不同。更由于昆曲的节奏不是固定平均的，它有一定的伸缩性和自由性，所以各个音程在进行的时值上和音量上的相互关系是曲折多变的。这种关系的处理，叫做"行腔"。

俞氏行腔的特点是灵活生动。本来，昆曲的节奏感是不鲜明的，音调中和平稳，唱来容易"发瘟"，令人"困倦"。而俞氏父子却能"审音度势"，"死腔活作"，不犯"平直无意趣"的毛病。其妙诀在于确切地掌握了"出字重，行腔婉"的重要原则（吐字要重，行腔要轻），结响沉而不浮，运气敛而不促，高音轻唱，低音重唱。在旋律的时值和音量的关系上，有收有放、有吞有吐，于轻重疾徐、缓急快慢之际，采取虚实并用的劲头，不一味地用劲，也不松弛，以实带虚，以虚带实，给人以一个自然的抑扬顿挫的节奏感，故其声歌珠圆玉润，毫无枯涩板滞之弊（例如《琴挑》【懒画眉】和《闻铃》【武陵花】的行腔）。这种功夫是奠基于"清工"与"戏工"的经验总结，植根于特定技巧的修养，那就是对每个板眼的组成部分都认真考究，逐字求声，一丝不苟。有赠板的细曲子唱得不瘟，例如《拾画》【颜子乐】（有百代公司出品之粟庐唱片）；散板曲唱得不散，例如《拆书》【红纳袄】（有高亭公司出品之振飞唱片）。

第五是"声"与"情"结合统一。唱曲必须带有丰富的感情，这是极其普通的道理。然而真正做去，却并不容易。这是因为昆曲的言辞大多典雅，唱者往往不明曲意，口唱而心不唱，感情表达不出，无法动人。俞氏具有高度的文学修养，善于体会曲辞的思想感情，把歌声与情感紧紧地结合到一块，以精神贯穿其中，所以俞氏的声歌富有艺术魅力和发人深思的感染力。振飞先生常演的《荆钗记·见娘》《千忠戮·惨睹》和《长生殿·哭像》三折唱工戏，便是声情交融的最好典范。

以上所论"唱腔"、"气口"、"咬字吐音"、"行腔"和"声情结合"，是构成"俞派唱法"的五大要素。应该特别指出的是，"俞派唱法"并不是只有这五项，也不是说其他的昆曲唱家没有注重这五点，而是说在昆曲的声乐原理中，俞氏父子在这五个方面有鲜明的个性，有特殊的技能和造就，融会贯通地形成了与众不同的俞派风格而别成一家。并且，这五个要素是密切相关的整体，缺一不可，如果割裂开来，或缺掉任何一项，就不能显示"俞派唱法"的优点和特色。

还应该指出的是，"俞派唱法"在角色的行当方面虽然以小生为中心，但其原理具有普遍的指导意义，举凡生旦净末丑各色行当，都同样是可以取法和借鉴的。

俞派小生的嗓音训练及其声乐艺术

俞氏歌唱艺术的重点已如上述，兹就有关小生嗓音训练的特殊功夫，再进行专题的探索。因为俞氏父子专工小生，在小生这行的嗓音锻炼方面曾下过苦功，积累了丰富的经验，另有一种非凡的建树。其歌喉的特点是清脆嘹亮、甜润圆转；音质纯，音色美；唱得响，送得远；声腔饱满，悦耳动听，这是最为欣赏者所折服而赞美的。吴梅在《俞宗海家传》中曾评论粟老的唱功说：

> 气纳于丹穴，声翔于云表，当其举首展喉，如太空晴丝，随微风而下上，及察其出字吐腔，则字必分开合，腔必分阴阳，而又浑灏流转，运之以自然。

振飞先生在继承父业这一方面，更发展了飘洒流丽的特色。过去有一位评家曾比较他们父子俩的歌声并细加描绘道：

> 如果说振飞的嗓子脆而甜，那么，我就觉得粟老的嗓子脆而辣。振飞的好处是一刻不肯放松，每一个字都以喷放出之，是绚烂之极以后的平淡，有几字是听得出使着力的，其他地方却似乎竟以漫不经心出之——正因为其火候已经极深，所以就不肯留斧凿的痕迹了。振飞的歌似画中白描，而粟庐则类似写意；振飞也许是出自高手的一幅设色花卉，富丽堂皇，而粟庐却似一幅顽石，石隙有寥寥几笔墨竹，夭矫不媚俗。①

从这些记叙里，可以了解到俞氏父子歌唱的美妙。但这仅是对声音现象的描写，至于如何能达到这样好听的原因，这完全是苦练嗓子基本功的成果②。我在向俞振飞先生学习和请教的过程中，曾从两个方面研究了俞氏嗓音训练的科学规律。

① 班公.听曲梦忆——俞平伯、俞粟庐、俞振飞[J].上海：杂志,1944(7).
② 俞振飞.嗓子靠练不靠"天"[N].文汇报,1979-04-29(4).

第一，关于复音混合嗓和膛音的分析。

昆曲的音域极宽，把生旦净末丑各行的声歌总起来说，共有 22 个音程。即以小生一行而言，要求能唱 19 个音度。按照昆曲隔八相生、旋相为宫的原理，小工调是最基本的调，相当于西洋音乐的 C 调。那 19 个音度如以小工调为准，便是工尺谱的上至仜，相当于西乐 C 调的 1 到 5。兹以大谱表列之于下，以清眉目：

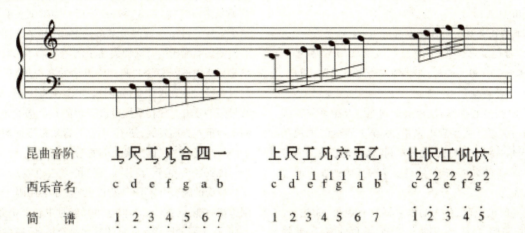

在这样宽阔的音阶幅度上来运用嗓音，便要求歌者的声区具有高中低三个音部。但是，男子自然音的声区不可能这样宽，所以昆曲小生便需要运用假嗓。

然而，昆曲小生并不是纯用假嗓的，而是要求具有阴、阳两种音质的混合嗓，以便能适应高低之间的音程距离。可是，这里面又存在一个难关，那就是从低音到高音，或者从高音降到低音时，在这换声衔接的地方如果掌握得不好，很容易露出破绽裂痕，甚至出现怪声怪气，声嘶力竭；学者常苦于转换不灵，或者只有窄嗓而缺宽音，或者仅有大嗓而无小嗓。尤其困难的是每逢高低音衔接之处，往往阴阳失调，真假不和。而俞氏父子却能运用自如，唱来似行云流水，天衣无缝，捉不出半点破漏痕迹。其混合嗓的磨炼，真是达到了炉火纯青的境地。

研究俞派混合嗓的特殊功夫，我们总结出两个训练的步骤。第一个步骤是从低音部到中音部之间，有合四一上尺工（5̣ 6̣ 7̣ 1 2 3）六个音度能同时具有宽窄两种声音。这在西洋乐理中称之为"复音"，妙处在高音跌落或低音上行时能发出和谐的音律，在音色上不会使人感到突兀刺耳（例如《牡丹亭·惊梦》【山桃红】"搵着牙儿苦也"句的"过渡音"，又如《千忠戮·八阳》【倾杯玉芙蓉】"谁识我一瓢一笠到襄阳"的"过渡音"）。第二个步骤是进一层在 19 个音程上训练出全部复音。我曾仔细聆听俞振飞先生的舞台演唱，发现俞氏歌声之美，不仅是在过渡音程具有复音，其实在全部 19 个音程上，他都运用了复音。一般人的混合嗓往往是高音用假嗓，低音用真嗓，因此在过渡音程来不及变换，音质的差别很大，听之刺耳。而俞氏的歌声，从高到低的音质和音色是完全一样的，不是硬逼出来的，听来使人舒服熨贴。这其中的奥秘，就在于全部音程都有复音。俞氏的复音是整个的，而不是部分的，这一点非常重要。

全部音程的复音是在部分复音的基础上训练出来的，有了 5̣ 6̣ 7̣ 1 2 3 六个过渡音的复音，然后向上提升，向下延展，推广到全部音程上，使阴调中具有阳声，阳调中具有阴声。这样才算是完成了第二个步骤的训练，行家称为"膛音"的运用。所谓"膛音"，俗称"小堂调"或"小阳调"，即通过共鸣作用发出的一种特别宽亮而和谐的声音，其诀窍在于能提引丹田之气，使音膛相会，由肺腑中流出。有了"膛音"，能使声音色彩从高到低都是一样的丰富，小嗓宽而不尖，润而不涩，大嗓亮而不弱，有水音，不枯浊（例如《长生殿·定情》【古轮台】和《哭像》【叨叨令】两曲中膛音的运用）。

归结起来，俞派小生混合嗓的特点，可以用 24 个字来概括，那就是："宽窄并用，真假参半；阴阳复合，音膛相会；阴里有阳，阳里有阴。"

第二，关于发音部位的分析。

俞氏父子的"膛音"浑厚磁实，圆润响亮，这里面有没有秘诀可寻呢？我们很想从理论上加以总结，找出一个科学规律来，以便推广学习。

1958 年，俞振飞先生随中国戏曲歌舞团参加巴黎第三届国际戏剧节，演出了《长生殿·惊变埋玉》和《百花记·百花赠剑》等昆剧，他那又甜又润的混合嗓，引起了西欧音乐家很大的兴趣。巴黎的一位音乐家曾经评论分析，说是振飞先生之所以有这样好的复音，是因为"发

音部位高"的缘故。

什么叫"发音部位高"呢？这是西洋乐理中的名词，如用我国民族声乐的理论来分析，应该怎样来解释呢？这个问题，我曾经请教俞振飞先生，俞先生把自己的体会跟我讲：

> 我国民族戏曲的行话中有所谓"拎得空"、"拎不空"的说法。如果"拎得空"，发声就响亮，倘若"拎不空"，声调就沉闷。所谓"发音部位高"，大概就是指"拎得空"。

我退而思之，潜心探索，认为这个问题涉及生理与物理两方面的关系。从生理上来讲，这属于演员的主观条件，即天赋一副好歌喉；从物理上讲，则属于客观的练习方法，用科学的名词来说，就是要掌握正确的发声原理和共鸣部位。

就生理机能而言，人的发声器官有声带、肺腔、气管、咽喉、鼻腔、口腔，它们决定音质、音色的好坏；就物理功能而言，则是怎样来运用呼吸，使声带发出的声音在胸部、头部、鼻腔、口腔中造成和谐共鸣，这是决定音量音度、美化声音、增加声音色彩和感情的关键，是可以通过勤学苦练而获得的。俞氏歌声的纯美，固然有其天赋的条件，而我们所要总结的，则是他控制呼吸和制造共鸣的声乐技巧和科学方法。

歌唱艺术首先要研究呼吸，在中国民族戏曲的传统方法中讲究"养气"和"气息的运行"，要用丹田之气，要中气足。这些话的概念不十分明确，如果用科学的原理来说，呼吸的方法计有三种：（1）使用横膈膜；（2）使用腹部肌肉；（3）使用两肋。俞氏运气自然，不吃力，其诀窍即在于使用横膈膜与腹部肌肉合作，利用两肋的支持，与横膈膜、腹部肌肉收缩的力量来控制所呼之气，经济地使用而不浪费。

关于运气，粟老有精深的造诣，他在"《哭像》曲摺跋后"引《词源·讴曲指要》说："忙中取气急不乱，停声待拍慢不断，好处大取气留连，拗则少入气转换。"然后参照他自己的心得加以阐发道：

> "停声待拍"，正见调气之功，故能缓急中节。若乱，则失声；若不应断而断，则脱拍矣。"好处留连"者，当曲情入妙，歌者以意领略，使声字悠扬，有不忍绝响之意。"拗则少入"，在气之吞吐，不遇令声尽气中，所谓"转腔换处无磊块"，即今言"善过渡"是也。

粟老在这里一语道破了"转腔换处无磊块"（过渡音程的和谐）的窍门，即在于运气得法。粟老善于气功，吴梅的记载说他："又好导引之术，端坐调息，寂然无虑。"因为

有了这种民族传统的运气功力，所以他在气息的运行上有突出的成就。

再说掌握共鸣的方法。人体的共鸣器有胸腔、口腔、鼻腔、头腔，由于共鸣部位的不同，而分成胸声（胸腔共鸣）、中声（口腔共鸣）和头声（后头内部咽头的共鸣）三个音区。目前一般演员掌握的共鸣，都是局部的，各有偏向。而俞氏的特殊功夫在于能注重整体的共鸣，特别是后头内部咽头的共鸣。所以他的高中低三个音部的混合嗓能达到水乳交融，阴里有阳、阳里有阴，发出没有界限的复音。他在掌握过渡音程的6个基本音之后，向上向下两方面发展，使19个音的音质都很均匀，完全统一，没有尖声怪气、声嘶力竭的毛病。

说到这里，俞氏运用"膛音"的方法也就总结出来了。俞氏的膛音并不限于胸腔共鸣，如果局限于胸声，则膛音只能达到低音部，但他可以经过中音部提升到高音部，这说明俞氏掌握共鸣的方法是全体的、整体的，不仅包括口腔共鸣，而且特别注重头腔共鸣——这就是"发音部位高"的秘密。西洋歌剧史中的意大利古典学派便是标榜这种技巧的。这一学派的理论认为头腔共鸣能保持声音的鲜明色彩，要练习头音应尽量提高软口盖，好像提到头里似的。这样，舌根同歌喉的地位都很高，歌声就送得远。由此可见，巴黎音乐家指出俞先生的"发音部位高"，其道理就在于此。

然则，怎样才能发挥头腔共鸣的作用呢？话得说回来，那就是要和前面讲过的呼吸相配合，不能控制呼吸就不能运用头部的共鸣。俞振飞先生能运用腹部、横膈膜与两肋三者互相协助的呼吸，使浑身的肌肉都用劲，这样才能引起头部骨头的共鸣，使歌声得到饱满的发挥。根据意大利古典学派的理论，有共鸣的头部必定使你有一种空洞的感觉，歌唱的时候，头、颈和上身造成有伸缩性的"鼓"，从头到腰感到空洞，使腰以上的肌肉都要与共鸣合作，这样发出的歌声才能音量充足，纯美动听。由此可见，俞先生说的"拎得空"，就是指头腔共鸣，与"发音部位高"是同样的原理。

俞振飞先生的卓越贡献

"俞派唱法"的创始当然归功于粟庐老宗师的努力钻研，而在形成和发展中，振飞先生的贡献尤为卓著，兹述五点以明之。

第一是订立《粟庐曲谱》，为俞派唱法定腔定谱创立了范式。

俞派唱法行腔圆润细腻，因小腔的装饰音多而使旋律大为丰富，其歌谱与一般的唱者有所不同。为了便于

后来者进行学习,这就应该做定腔定谱的工作。早在粟老谢世之前,学者就纷纷要求粟老订立俞派新谱,但他十分谦逊,认为自家的创造还不足以称为流派,即使振飞少时从之受业,也不许笔记小腔,说是惟恐有错失误传,其谨慎认真的态度可见一斑。但是,一种唱法的建立,如果不及时记录整理,不仅无法传授推广,而且迁延日久,势必又有失传的危险。振飞先生有鉴于此,即于20世纪40年代开始着手订立《粟庐曲谱》,以保存乃父一生的唱曲结晶。起初选择了60出曲白俱全的折子戏,有关工尺旁谱、正板赠板、小眼中眼以及各种唱腔,都煞费苦心地加以标注,填写清楚。虽有家传旧谱为依据,其实均经振飞先生重填,一一亲手记注,先完成30出,请著名书法家庞蘅裳精缮誊录。1945年抗战胜利,戏曲大师梅兰芳先生于息影8年后重登舞台,与振飞先生联袂献艺于上海,为配合那次的昆剧演出,振飞先生曾将已订曲谱中《游园惊梦》《思凡》《断桥》和《刺虎》四种五折单行出版,徐凌云老曲家为之作跋。1953年振飞先生在香港时,得到热心人士的赞助,正式刊印了已经定稿的30折《粟庐曲谱》。

振飞先生对定腔定谱的重要性有足够的认识,他在《粟庐曲谱·习曲要解》中叙述订谱的缘起说:

> 昆曲承北曲之后,溯自有明嘉靖间,昆山魏良辅创水磨腔,改定《琵琶记》宫谱以来,风靡举世,流传迄今,历年数百。初不似唐宋唱词之法,至宋末元初,即由衰而废者,盖以有曲谱书明工尺,标注板眼,俾后学寻声按拍,即可资以习歌也。然曲谱所载工尺,大抵似属详备,实仅具主要腔格,至于各种唱法,如啜、叠、撺、撮、带、垫诸腔,则迄未有列诸谱中者,前人或以为事非必需,后学遂致茫然莫解,因之工尺虽备,唱法仍复失传,寖以日见衰落,是则昆曲之衰,正复由于曲谱不详,为之厉阶矣。

> 今之度曲者,往往仅以能按谱中工尺唱准而不脱板眼,即为尽讴歌之能事,更不进而研讨唱法。即振飞习闻庭训,八十年前,先父初习度曲,其时能知唱法者,已寥寥无几人,学曲者一二年后,粗能按拍,辄感厌倦,间有一二爱好曲事者,欲求深造,又苦无自问津,授曲者亦瞠目结舌,不能言其奥妙,致唱法日就失传,良可惋叹!

> 清乾嘉间,长洲叶怀庭以文人雅好度曲,辄与王梦楼、钮匪石相切磋,唱法率遵魏氏遗范,且手订《纳书楹曲谱》行世,少洗凡陋,其门人传之华亭韩华卿,先父则又师事韩氏,一脉相承,故所唱与流俗迥不相侔。此谱即依据先父生前口授之唱法,凡能以工尺谱出,符号标明者,无不一一笔之于书,俾习曲者有所取径。

此谱分上下二册,收录了《琵琶记》《红梨记》《玉簪记》《邯郸梦》《牡丹亭》《紫钗记》《疗妒羹》《西厢记》《铁冠图》《金雀记》《千钟禄》《西楼记》《长生殿》《渔家乐》《牧羊记》《慈悲愿》《雷峰塔》《孽海记》等剧中著名的29目共30折戏(其中《拾画》包括了"拾画、叫画"二折),凡一切唱法、各式小腔及换气之处,尽可能设立标记注明于谱中,使学者有准绳可循。卷末另附《度曲一隅》,系粟老为百代唱片公司录音制片时手书的13面唱词。1962年至1963年间,上海文艺出版社原计划重印此谱,振飞先生在重印本《前言》中再次说明①:

> 这本曲谱就是根据先父生前口授的唱法,将所有细致曲折的小腔,凡是能用工尺谱出,符号标明的,都尽量标写清楚。这样做的目的有二:一是想尽可能地多将昆曲固有的优秀唱法,用曲谱记录下来,以便后人继承,发扬;二是使那些热心学曲的人,能够有所遵循,学起来方便些。

这里讲的两个目的,是振飞先生弘扬乃父所传优秀唱法的美好心愿!第二是撰著《习曲要解》,为俞派唱法的形成奠定了理论基础。

1953年9月,振飞先生将继承家法的心得体会写成论著《习曲要解》,刊载于《粟庐曲谱》卷首。《习曲要解》有史以来第一次总结了昆曲的各种唱腔,提示了俞派唱法的口法要领,共著录带腔、撮腔、带腔连撮腔、垫腔、叠腔、三叠腔之变例(后改为叠腔连撒腔)、啜腔、滑腔、擞腔、豁腔、㬢腔、哹腔、拿腔、卖腔、橄榄腔、顿挫腔16种腔格,论述简明,举例确切,联系实际,分析透辟。这里面有些见解是总结故老相传的经验,有些则是他个人创造性的发明。我们进一步追本溯源,可以见出他非

① 上海文艺出版社重印《粟庐曲谱》的计划因1963年受极左思潮的冲击而未能实现,俞振飞先生于1962年秋月为重印本预写的《前言》排出校样后曾寄我一份,幸得保存至今。改革开放以来,海峡两岸的昆曲交流活动蓬勃开展,台湾地区的"中华民俗艺术基金会"曾永义、洪惟助诸先生举办了昆曲传习班,于1991年和1996年两次重印了《粟庐曲谱》(南京大学昆曲研习社又在2007年再次重印)。2002年7月,俞门弟子顾铁华先生为纪念先师百岁诞辰,在上海印行了续补30折的《粟庐曲谱外编》(请王正来先生辑校缮录),终于完成了先师的遗愿。又,上海辞书出版社2011年影印了《粟庐曲谱》,宣纸线装本;又于2013年出版了普及本,将俞振飞1962年撰写的《重印粟庐曲谱前言》全文收录于卷末。

凡的功绩。

考昆曲兴盛以来，最早以文字论述具体唱腔的，是清乾隆初徐大椿的《乐府传声》，书中曾举出"断腔"一例。至咸丰三年（1853年），王德晖、徐沅澂合编《顾误录》，在"度曲八法"中提到"擞声"一则；同治年间，《遏云阁曲谱》标示了擞腔和豁腔的符号。光绪中，有张南屏写《昆曲之唱法》，载于上海《时报》（《增辑六也曲谱》附刊），其第四节"做腔"中论到橄榄腔、擞腔、叠腔和霍腔四种，可是语焉不详。1925年，王季烈在《集成曲谱》附载的《螾庐曲谈》卷一第四章"论口法"中，共提出掇、叠、擞、霍、豁、断六种腔格，解析也不够明确。综观上述各书，它们虽已论及做腔的方法，但不全面，不细致。至振飞先生的《习曲要解》，才第一次有系统地归纳出16种基本的唱腔，其中具有独创性的即有8种。这在昆曲声乐艺术的发展中，实是一个重大的贡献。

《习曲要解》的价值主要在两个方面。首先是对各个唱腔的解析非常深入而细致，并一一举例说明，这是《螾庐曲谈》未能做到的。例如《习曲要解》对"豁腔"解析道："凡所唱之字属去声，于唱时在出口第一音之后加一工尺，较出口之第一音高出一音，俾唱时音可向上远越。不致混转他声者为豁腔。符号作√。其非去声字，切不可用之，惟其间亦有用于末一腔腔尽时者，如《游园》折【步步娇】'摇漾'之'漾'字。"并且还进一步指明："豁腔因非主腔，故不当实唱，仅于主腔将尽时略扬即可矣。"再如对"叠腔"的分析，即指出有二叠、三叠、四叠及三叠腔之变例四种不同的情况。这些古老相传的掇、叠、擞诸腔，振飞先生都认真钻研，重新推敲。所以虽是继承传统，但到了他手里，都是经过了一番新的琢磨，有了新的发展，这是应予表出的。

其次，有八种唱腔是振飞先生总结旧闻并加独创的。关于这一点，我在1962年曾请教振飞先生，得以论定。如带腔、垫腔、滑腔、啤腔、拿腔和卖腔的唱法，是粟老从先辈艺人那里继承下来的，然而一直没有确定的名目，或者不详其方法。已故的北方昆曲家曹沁泉曾在清初旧钞曲谱中，见到所谓"务头廿诀"："气字滑带断，轻重疾徐连，起收顿抗垫，情卖接擞扳。"①曹氏认为这是昆曲唱法的口诀，但什么叫"滑"？什么叫"带"？什么叫"垫"？什么叫"卖"？什么叫"扳"？其唱法已经迷失，解释不清。振飞先生根据乃父的传授和自己长期的实践体会，进行了细致的研究，才赋予这些唱腔以新的生命和实用价值。如他对"滑腔"的解析是：

凡一腔之腔音向下者，唱来求其跌宕生动，特就两拍之中一个工尺叠唱之，如原谱为六五六工，则唱为六五·六工，又上尺上四，则唱为上尺·上四，又上尺工尺上，则唱为上尺工·尺上，而其尺寸仍不出于原有两拍之外者，即系滑腔，其符号亦为一点。

又如释"扳"为"拿腔"的分析：

"拿腔"用法，与前列各腔迥异，前列各腔，仅用于某一字，或某一工尺某一腔格，而此用于一句或数句曲文之间，以使其配合演出时之动作。如某一句曲文应唱来稍速，方足显其神采者，则前一句之末数字，即应唱来稍缓。此缓唱之腔，即系"拿腔"，俗谓之"扳"，亦即疾徐收放之道。如《西厢记》"佳期"折【十二红】"无端"两句之腔格。

这都是前人所未道的宝贵的经验之谈，应该说是他的创造性的发挥。至于撮腔和顿挫腔两种，则完全是振飞先生所独创发明的。

《习曲要解》在理论研究上有许多可贵的创见，富有重要的实践意义和指导意义。

第三是"唱"与"演"互相结合的全面发展。

清唱与扮演的隔界是过去文人度曲的通病。旧社会轻视戏班艺人，独以清唱为高雅，专注"清工"。极端的"书房派"严守昆曲清唱的界限，不愿接受"戏工"唱法的影响。他们不仅与舞台绝缘，甚至不开白口，不肯躬践排场，导致昆曲的声乐艺术脱离舞台实际，孤立于表演艺术之外，使昆曲艺术得不到全面的正常的发展。粟老在世时，已打破"清工"与"戏工"的界限，开始向"戏工"学习，兼容并包，博采众长。振飞先生更进一步破除成见，粉墨登场，把歌唱艺术与表演艺术密切结合起来，互为表里，相得益彰。他自1931年应程艳秋（砚秋）之邀正式"下海"登场以来，便不仅是一个"俞家的唱"的唱家，而且也从此成了著名的表演艺术家。振飞先生的"下海"，对"俞派唱法"的形成和发展起了关键性的作用，正由于他的艺事获得了全面发展，所以他的艺术成就提高了俞派唱法的声誉和昆曲声乐艺术的美学品位。

第四是革新创造。

新中国成立以来，振飞先生以其高度的政治热情，一方面为广大观众演出，一方面从事教学工作，在上海市戏曲学校培养了三代新人。他在不断的实践过程中，常有革新创造的地方，这里举两点为例。

① 见于1933年1月《剧学月刊》二卷一期《昆曲专号》"昆曲务头廿诀释"杜颖陶引言中的报道。

一是巾生音量的放宽。昆曲在清代末世之后，格局渐趋狭窄，小庭深院的生旦戏导致歌声轻微纯细，与广大群众的审美观念脱了节。令人诧异的是小生家门中的巾生一行（小生行当有巾生、冠生、穷生、雉尾生的分工），发声几乎和小旦一样，细声细气（以20世纪初高亭公司的巾生录音唱片为证），差不多全用阴声，失去了男性风韵。这是由于封建文人的审美观点是要秀才书生女性化，致使巾生全用窄嗓。新中国成立后，美学观点不同了，应该把风格变革提高。振飞先生有鉴于此，新中国成立后演唱巾生戏都放宽了音量，适当运用了阳调小膛音，创造了阴阳混合嗓，美化了巾生的声歌（当然仍保持巾生与冠生的一定区别）。

二是咬音吐字的变通，过去唱曲最注重字音的反切，把每个字的头、腹、尾分得很细，结果反而弄得字声拖沓不清（曾被谑称为"啊呜派"）。振飞先生在上海市戏曲学校工作期间，主张少用反切，该用的用（如《游园》【皂罗袍】"似这般都付与断井颓垣"的"颓"字），但不要每个字都用切音，不要斤斤计较。他认为过去拍曲须从切音着手，是因为旧社会艺人的文化水平低，不识字，所以开蒙学戏时以切音作为掌握字声的手段。新中国成立后学员的文化教养都提高了，自然就不必非要如此不可了。振飞先生自己在演出时对切音不再细分死守，而是灵活掌握，并适当采用今音。如《玉簪记·琴挑》【懒画眉】"闲步芳尘数落红"的"尘"字，他就不用切音了（以中国唱片厂1956年录音唱片为证）。

第五是新编了简谱本《振飞曲谱》，新刊了两篇曲学论著，对俞派唱法的发展和昆曲的普及推广具有重要作用。

由于《粟庐曲谱》的记谱方式用了传统的工尺谱，初学者看来有一定的难度。为此，振飞先生晚年曾考虑到采用简谱形式来排印，以便于昆曲爱好者入门学习，普及推广。20世纪80年代初，他在上海昆剧团陆兼之、辛清华、顾兆琪、岳美缇、蔡正仁等同志的协助下，根据他一辈子的清唱经验和舞台经验，在《粟庐曲谱》所录29目30折戏的基础上，有增有减，最后确定剧目40折（曲白俱全），除了选录生、旦戏外，还兼顾老生、净角、小丑等其他行当的戏码，并精选单支唱段10个曲牌，将原来的工尺谱一律译为简谱，按俞派唱法逐字逐句进行订定，正好在他80岁那年定稿，由上海文艺出版社于1982年出版了简谱本《振飞曲谱》。①

令人注目的是，《振飞曲谱》卷首刊载了振飞先生的两篇理论著作：重新改写的《习曲要解》（增订本）和新著《念白要领》。《习曲要解》增订本共六节：一、唱曲艺术中四项技术要素（字、音、气、节）；二、怎样念字（四声阴阳等）；三、怎样发音；四、怎样用气；五、怎样掌握节奏和运用腔格；六、怎样表达曲情。其中第五节是据1953年《粟庐曲谱》卷首原本补充改写的，其他各节都是新增的，全文极大地丰富了俞派唱法的理论内涵。至于《念白要领》一文，是俞派唱法"怎样念字"的专论。振飞先生注重唱念结合，由来已久。早在20世纪40年代，振飞先生就总结自家的念白经验，写成《念白的传统规律》一稿②，但从未发表。80年代初为编订《振飞曲谱》，他便在原稿基础上增广补充，重新写定为《念白要领》，首次公布。这篇论文分《念白的音乐性》和《念白的语气化》二节，论述了念白（主要是指韵白）的四声、阴阳法则，特别是总结了"两平作一去"、"两去作一平"、"去声上声相连先低后高"、"阳平入声相连先高后低"等14条规律，为后学提示了可贵的法则。

宫调唱谱历来有清宫谱和戏宫谱两类性质，清宫谱是专供清唱用的（如清代叶堂的《纳书楹曲谱》等），戏宫谱则兼供清唱和排戏两用（如《遏云阁曲谱》和《六也曲谱》等）。《振飞曲谱》属于戏宫谱的范畴，此谱最大的成就在于体现了继承与革新的辩证关系。首先是从传统工尺谱译为现代化的简谱，这本身就是继承与创新的具体表现；其次是在译谱过程中革新或创制了唱腔唱法和板眼节奏的音乐符号；再者，个别剧曲的唱词和旋律也有一些更改③。振飞先生在此谱的《自序》中说："我深深感到了继承革新的必要性"，"这部曲谱以早年接受父亲的传授为基础，参酌自己长期演出实践，作了部分改革"。序中回顾了昆腔传统唱法的得失，指出清曲、清工

① 1991年上海音乐出版社重印了《振飞曲谱》。2002年为纪念振飞先生百年诞辰，又由上海市文广影视集团主持，再次重印。
② 此稿由俞派唱法在北京的传人袁敏宣保存，见拙作《澄碧簃曲谱序》（载于上海辞书出版社2014年版袁敏宣《澄碧簃曲谱》卷首）。
③ 例如《牡丹亭·游园惊梦》是"文词曲调舞蹈三者完美地结合在一起的"昆曲代表作，振飞先生和梅兰芳先生合作演出该剧时，对【山桃红】曲文及旋律曾有些改革，《振飞曲谱》选录时一方面按传统保留原貌，一方面把改动的唱词和新谱附录于后供清唱者比较参考。又如《惊鸿记·太白醉写》，振飞先生在继承《吟诗脱靴》的传统基础上，略作革新说："曲文原极典雅，今略作修改，为了展示宫廷豪华生活，加了宫娥们的群舞，所唱［大红袍］一曲，原词中有唐代以后的典实，故亦经酌改。【清平词】原是念的，今据古代歌曲配上旋律，用琴、箫伴奏，以丰富色彩。"这样的创新成绩，在实践中取得了良好的剧场效果。

方面,"我父亲可称是位典型性的人物,曲家们讲究吐字、发音、运气、行腔种种理论和技巧,不能否认,其中不少人很有造诣,对唱曲艺术起过推动作用。然而,清曲也不可避免地存在缺陷,它不如'戏工'的紧密结合演出,与舞台形象产生距离,这是不符合唱曲艺术的正确而严格的要求的"。所以振飞先生编订这本新谱时进行了一些改革,务必使"清工"与"戏工"结合起来,兼采两者的长处,这便是振飞先生的辑谱原则,《振飞曲谱》正是体现了这种改革创新的精神。"戏工"的优点是在唱曲时注重舞台实践和场面效果,有助于昆剧观众的欣赏和接受,《振飞曲谱》便是吸取"戏工"的长处而编订的,谱中在每折戏目前都有剧情概要和演唱说明,并增添了伴奏曲牌、场景音乐和主要的锣鼓经。这就使此谱不仅是唱家的范本,同时也成了剧团排戏用的演出本。综上所述,可见《振飞曲谱》最终构成了"俞派唱法"完整的艺术体系,其艺术价值是完全肯定的。

余　论

第一,"俞派唱法"是昆曲艺术中具有代表性的重要流派,它的创始人是俞粟庐,而形成完整的艺术体系则是俞振飞做出的成绩。

第二,从本文研究的情况来看,俞振飞先生在"俞派唱法"的形成和发展中具有卓越的贡献。自1953年以来,他在唱腔技法和嗓音运用等各个方面,从实践到理论,逐步确立了自己独特的艺术体系。首先是完成《粟庐曲谱》的制订,为"俞派唱法"做了定腔定谱的示范工作;其次是总结创腔经验,将生平研究唱法的心得写成《习曲要解》,为"俞派唱法"奠定了理论基础。

第三,"俞派唱法"在声乐艺术上具有崇高的地位,应该给予足够的评价,加以推广发扬。

第四,"俞派唱法"仅指俞氏歌唱艺术的一个方面。其实,振飞先生在念白、扮演等方面都有特殊造诣,甚至于他的笛法也很精妙。而且俞先生是一位"昆乱不挡"的富有书卷气的小生艺术家,他不但精通昆曲,同时还兼工京剧,所以我们应进一步把"俞派唱法"作为整体来研究。

第五,在俞派唱法的实用价值方面,除了以"俞派小生"为正宗外,还应该发展"俞派小旦"和"俞派老生"等行当的歌唱艺术,因为粟老当年教习子弟,对于生旦净末丑各行角色的曲子,行行皆能,并未限定门类。关于旦角运用"俞派唱法"的问题,是早就得到解决了,《粟庐曲谱》的中心内容便是以小生和小旦的戏目为主的。在演唱实践方面,如梅兰芳、程砚秋等名旦与俞振飞联袂演出的昆剧,俞先生都亲自为他们拍唱旦角曲目(戏目),卓有成效,现今习者已普遍取法。至于老生运用"俞派唱法",也是毫无疑问的。过去粟老在苏州的学生张紫东,曾经以"俞派老生"之称在曲友中闻名,这是通过实践证明了的,是肯定可以推广的。

最后,应特别说明的是,我们研究"俞派唱法",是为了肯定俞氏父子创造性的劳动成果,以便促进南北昆曲家各种唱口、唱法的相互交流,让昆曲艺术在21世纪的百花园中大放异彩!

(原载《曲学》2014年第二卷)

昆曲研究 2014 年度推荐论文

昆曲闺门旦、正旦的表演艺术(上)

张继青 讲授

很开心来到这里和大家一起研究昆曲。我今天讲的是闺门旦和正旦两个行当。1983年以后,我们带了两个戏到北京人民剧场来演,这两个戏机遇很好,多次出国演出。那时因为刚刚粉碎"四人帮",我们刚刚恢复传统,当时《戏剧报》和《戏剧论丛》推荐我们江苏省昆剧院到北京来演出,我们就来演了这两个戏。这两个戏后来得了首届"梅花奖"。"梅花奖"以前是没有的,就是《戏剧报》《戏剧论丛》为这一次演出设立的。

在这个过程中,有很多人支持我们的工作,帮助我们把这两个戏打造出来,其中有一位是中国京剧院的阿甲老师,他到南京来帮我们加工《朱买臣休妻》。阿甲老师讲,你们这一出《痴梦》完全不要改,它传统的基础很好。然后帮我们对《逼休》《泼水》还有《悔嫁》这几出戏进行台词上的加工、提高。后来我们到北京来演出,果然效果很好。至于《牡丹亭》,阿甲老师没有怎么改动,因为他说这是汤显祖的作品,这个东西很完美。所以只改了《朱买臣休妻》。这两个戏一直演到2004年我退休。现在这两个剧目,全国还有很多的学生来学。

像《牡丹亭》中的《寻梦》,就是闺门旦的冷门戏,在舞台上唱的人不多,学了就是打基础,我是因为要排那个大戏,所以20世纪80年代到浙江跟我的老师学了那出《寻梦》,学了以后丰富了自己很多表演方面的知识。我的唱腔是跟俞锡侯老师学的,他在唱腔方面很细腻、很讲究。我先学唱,学完唱以后,就到浙江去跟姚传芗老师学,之前他看过我演的《痴梦》,觉得我这个演员在塑造人物方面、在演戏方面还是比较确切的,因此他也很愿意教我。记得那次是暑假,因为姚老师在浙江戏校任教,我就去学,我当时学得很仔细。

第一次见面的时候,姚传芗老师就讲,你把唱腔唱给我听听,我就把整个的《寻梦》唱腔大大小小14段唱给他听,他听完以后说,你的唱腔是比较讲究、比较正确的。因为我的老师是俞锡侯,他在唱腔方面造诣很深的。他问我:你要学"大寻梦",还是学"小寻梦"?我说什么是"大寻梦"、"小寻梦"?他说一般演员学四段:【懒画眉】,【忒忒令】,【嘉庆子】,【二犯六么令】,这是"小寻梦"。当然主要的曲子都在里面。而"大寻梦"就是全学。我说我要全学。他说很好,那么就全教你。学完以后,我们就参加苏州昆曲会演,正好那个时候,上海

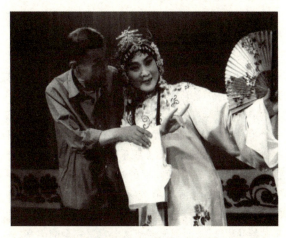

姚传芗老师传授张继青《寻梦》

昆曲团华文漪也参加《牡丹亭》会演,我们江苏也刚刚排了《牡丹亭》,于是串成一个大戏,演了《游园》《惊梦》《寻梦》《写真》《离魂》这五折。

我们苏州的完全是按照传统来演,台上只有一桌两椅,没有布景什么的,他们上海昆曲团有布景,有灯光,舞台很漂亮。他们在现在的东方红剧场,我们在对面新艺剧场,这个剧场现在已经没有了,当时是一个专门放电影的剧场,我们就在那个剧场演。同行之间总是要互相学习的,我们也想去看看他们是怎么演的。那天我们一起去看,结果上海昆曲团限制我们看这个戏,后来通过剧场原来一个老的经理,带我们从一个卖咖啡的小店里面爬到楼上观众席看了一下。在这一次参加会演以后,他们得到的评价非常高,而我们这个完全是按照传统一桌两椅的那个演出,也有很多观众非常喜欢,也有很多文艺界的专家看了对我们的评价很好,这样两个戏就出来了。

实际上我们这个《牡丹亭》,在音乐方面,在表演方面,在舞台方面,传统的东西保留比较多,在音乐方面加了很多的配器。当时也有一些香港、台湾地区来的朋友,觉得我们的戏配的东西太突出了,有点盖过演员了,但是经过若干次看下来以后,也同意我们这样配器。我作为戏里的演员,听到那个配乐就觉得很舒服,那个配器在舞台上可以衬托我的表演,衬托我演的杜丽娘当时的心情。

大家总讲我张继青是"张三梦"——《惊梦》《寻梦》

《痴梦》，这三个梦其实是两个行当里的，一个是闺门旦，一个是正旦。我认为这三个梦恰恰正是我们昆曲里最精华的东西，现在每个团的旦角，还有现在的青年演员，只要你用心把这两个戏好好地去学、好好地去继承，你到舞台上一定会有显著的成绩。

作为一个昆剧的演员，要演好戏，演好角色，就要掌握两门基本功：一个是唱念，一个就是毯子功、形体功，包括下腰、搁腿、圆场。旦角演员这个圆场很要紧，你做每一个动作、每一段戏都要圆场，若没有圆场一看你就是外行、就是没有练过功的。这两门基本功很重要，唱念一定要好好地练。像我没有退休之前，每天至少要一个半小时的嗓子，就是吊三出戏，有的时候要把《牡丹亭》整个唱下来，这样一方面跟乐队经常练习，也能磨合出一种默契。另一方面在唱的时候，自己要动脑子，要去唱这个人物的感情，还有咬字、鸣腔，这个平时都要练的。我们老先生就讲字正腔圆，因为昆曲比较难，它的唱腔接受比较慢，而且你要把这个意思完全唱出来，首先就要去理解这个唱词的含义。还有一个就是你的基本功一定要好。练功练了若干年以后，老师才给你开戏，有人适合学《游园》，有人适合学《闹学》，也有人适合学《断桥》，起先总是从《断桥》《游园》《闹学》这些比较简单一点的戏开始。像我到了40几岁才学了《寻梦》，这个戏难度也是比较高的，因为一个人在舞台上表演，又要完成十几段唱，又要完成动作、身段的表演，所以作为一个演员，唱念和形体这两门基本功是一定要掌握的。

学了这个戏以后，就一定要练习得熟练，一定要理解曲词。像我们这些从小学戏的，理解能力也不是很高，所以一定要请大学的教授来讲解曲文，然后再去理解唱词，然后再表演出来。我跟姚传芗老师学《寻梦》的时候，自己的能力提高了很多，已经能理解一点了。但是学了这个戏以后，对我的帮助还是很大，我非常非常的喜欢，所以就狠练习，每天《寻梦》都是必然要练的。刚刚学的时候，体力还不够去唱这个戏，因为一段唱下来就要念白，念白下来马上又是下一段唱，体力也接不上。一个演员在舞台上，如果唱得很累，接着再唱下一段，形象肯定是很难看的。所以体力也就成了一种基本功，是一定要练的，不能马虎。在台上，观众看到的你一定要是最完美的，你演的一定得是最美的东西，你不能唱到一半没了体力，讲不出话了，停个两分钟再讲。这些基本功都要在幕后练习好，到舞台上就是把最完美的东西呈现给观众看。

像杜丽娘这样的角色就是闺门旦，对我来说，这种角色演起来难度比较大，因为我一直认为我的形象不如其他的演员好，人又长得体格比较大。所以在完成杜丽娘这个角色的时候，自己更要用功，以弥补自身的不足，扬长避短，要发挥我自己的优势。我认为，刻画人物的感情、表达人物的内心，不完全是一种模仿，也不完全是程式的表演，是要带一点体现的，用自己的体会去体现人物。当然程式的表演方法也要掌握得非常好。另外，在唱的方面要把角色那种感情表达出来，要有抑扬顿挫，要唱得讲究一点。我的老师俞锡侯老师，当然还有其他一些工作者，也对我在唱的方面很有帮助。因为我是剧团直接招过来的，不是学校培养的，当时剧团要维持生计，所以不断地排大戏，因为要应付演出，不光传统戏，还有现代戏，还有当时"文革"前排的新歌剧，我都演过。这些唱对我来说都是一种提高、一种锻炼。"文革"期间要唱样板戏了，我们也唱样板戏，我还唱过阿庆嫂，唱过《平原作战》中的张大娘，这些对我没有妨碍，对我来说都是一种锻炼。我贵在没有脱离舞台，包括"文化大革命"中间，我也还是一直在舞台上演出，所以我旁的知识没有多少，就是舞台的经验有一些，一直没有间断，一直在实践。我的实践让我知道，闺门旦要克服自己很多不足的地方，闺门旦一定要含蓄，在舞台上不能乱动，要把自己不好的地方掩盖掉、隐藏掉。

我带着《牡丹亭》连续三次到台北去演出，白先勇先生也看过我的几次演出，他一直强调，说你昆曲的风格掌握得比较好，昆曲的韵味比较有南昆的特色。我们江苏的昆曲是南昆，咬字各方面都还是用中州韵，不能拿普通话的字来讲昆曲，所以在这种方面比较严格。闺门旦呢，像杜丽娘这种大家闺秀类的角色特别要讲究。像《寻梦》这出戏，我自己很喜欢，因为不光是身段美、唱腔好，人物特点也表现得非常好。《寻梦》中的【懒画眉】【忒忒令】这几段，完全是一种甜美的梦的回忆，表现出杜丽娘一种美好的少女心情。特别是【忒忒令】这个曲子，我是最喜欢的，我觉得这个曲子最能代表杜丽娘的少女情怀，她的内心动作在舞台上是很美的，表达的是一种美好的少女心情。

> 最撩人春色是今年，少甚么低就高来粉画垣，原来春心无处不飞悬。是睡荼蘼抓住裙衩线，恰便是，花似人心向好处牵。

你看这一段，今年的春色特别的撩人，虽然家里的围墙那么高，但是也关不住满园的春色，演的时候一定要有这个感觉。这里杜丽娘要做一个很美丽的动作，就是拿个扇子，扇子一定要贴着身这么下来，慢慢地把它（抓住裙衩线的睡荼蘼）勾掉。有的演员在这里有点自

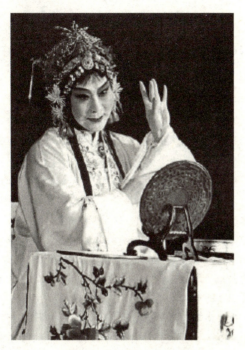

张继青《牡丹亭》剧照

由发挥,这样就不好了,就显得武气而不文气了,所以每一个动作都要仔细研究。要这样贴下来以后,稍微一下勾掉,然后退下来,退三步,接下来甩袖,然后看这些花花草草,把你引到你要去的地方,慢慢地走向观众,停下来。跟着一看花园的环境,就是这个地方,两个人见面的地方。树里边透出来了光,杜丽娘有点害羞,要把这个光挡住,她又到犄角,远看,这就是少女的心情。一定要有这种感觉,因为杜丽娘梦里梦见柳梦梅了,这里演的就是她甜蜜的回忆。

所以演员为什么要这样表演,自己心里一定要明白。然后观众通过演员的表演就能领悟到角色的心情,演员要有这个深度,要有这个感觉,这样观众就喜欢看了。如果你都是马马虎虎地过去,那不行。所以作为一个演员,表演上一定要仔细,要有这种感觉。如果演不出这个感觉,下面的观众就不理解这个戏。

(原载《文史知识》2014年第10期)

昆曲闺门旦、正旦的表演艺术（下）

张继青 姚继焜 讲授

编者按：在上一期的讲堂实录栏目中，张继青老师以《牡丹亭》为例向大家介绍了昆曲的正旦与闺门旦。本期张继青老师将和姚继焜老师一起，以二人互动的方式，通过《朱买臣休妻》这一出戏，继续为大家介绍与旦角有关的知识。

姚继焜：下面我来简单地谈一下《朱买臣休妻》这个戏的背景。《朱买臣休妻》是我们南昆的老生行当中比较有特色的一个戏。这个戏是当年的"打炮戏"，每到一个码头这个戏是必须要演的。这出戏一共有4折：《前逼》《悔嫁》《痴梦》和《泼水》，一个晚上就能演完，很受观众欢迎。城市里面的知识分子也好，工商阶层也好，还有普通的农民，大家都看得懂，都很喜欢。

下面我给大家讲讲《逼休》这个戏，让大家体会体会看。首先是朱买臣上场，他早晨起来到烂柯山上面砍柴。刚刚上山，还没有登到顶上呢，一看变天了。大家知道，山里面的气候变化是很厉害、很突然的，这会儿看着就要下雪了。于是朱买臣决定不打柴了，因为雪一下大，他再要下山就很困难，所以他就回家了。这里有句台词"穷儒穷到底"，意思是已经最穷了，不能再穷下去了。这里后面原来接的是"到底不伶俐"，是说这个人穷到了底，说明他就不行了，没出息。后来阿甲老师把这句改成了"穷儒穷到底，独求书中去"。为什么这么改？我的感觉是，他想通过朱买臣这个历史人物，打造出一个励志的、求上进的穷知识分子的故事。我们不用去管朱买臣历史上到底是什么样的人，他最后结局是很悲惨的。但是有一点，就是他虽然穷苦，可是奋发上进，一直念书念到50岁才求得功名，这也是不容易的事情。所以他的经历是很励志的，很多的文人学者都给他捧场，包括李白和方孝孺，都写了很多诗词赞扬他。

《逼休》这个戏主要是写给老生的，但也要和正旦合起来演，这也是一个对子戏。我们看一开始，朱买臣上山砍柴，结果赶上下雪，他只能下山来。这个朱买臣这样双手抱着，但是他还是捧着书本。这里我要说一下，朱买臣是爱书之人，非常非常爱自己的书。别的东西他都可以无所谓，损坏一点也不要紧，但书是很宝贵的。在我们苏州有一个地方叫藏书乡，就是因朱买臣藏书而得名。

还有一点也要说一下，这个朱买臣和妻子崔氏的故事民间流传得很多，其实朱买臣跟崔氏的感情是很好的，只是因为实在是太穷了，妻子熬不住，所以才得到这么一个结局：

朱买臣：想我这几日来，娘子与我吵闹不休，稍时见我不曾上山砍柴，换得米来，又要与我争吵起来。哎！朱买臣啊朱买臣，你既然养不活妻子，又何必成家喂？成了这个穷家么，就免不了要吵吵闹闹。想她二十年，随我受穷受苦，怎能无有半点怨言怨语。对她么，还是要忍耐些好，对她么，还是要忍耐些好啊。

所以朱买臣其实是非常理解妻子的。有一个民间传说，说的是有一次朱买臣上山砍柴，砍的柴挑到市场上去卖。这个柴就放在桥面上，也没有人来买。当时天比较热，他肚子饿得马上就要不行了，这时候桥边有一个老农，拿了一个扁担，扁担里面有一个箩筐，箩筐里面有几个香瓜，老农到桥面上看见朱买臣，就知道他没吃东西。这个老农心肠挺好的，两三个香瓜中，他挑了一个大的，两个手递给朱买臣，意思是说你拿去吃吧。朱买臣捧着这个瓜，心里面也很感谢老农，他刚要咬的时候，就想起来这担柴没有卖掉，家里面还有一个老婆没有吃饭，那么就省下来给崔氏吃吧。结果因为他肚子饿没力气，一不小心把这个香瓜掉到河里面去了，那时他是苦得说不出来了。后来这个桥改名了，就叫落瓜桥。所以朱买臣对崔氏的感情还是很深的，还是可以理解妻子的想法的。

我们接着讲，天要下雪了，朱买臣没砍柴，直接回家了。进门以后叫娘子，却发现妻子不在，这时候他说：

朱买臣：想必她又到王妈妈家去了。

这个王妈妈在我们戏中舞台上没有出现，她是隐在背后的，现在讲起来也就是三姑六婆之类的人。朱买臣叫崔氏不要去找王妈妈，崔氏非去，他也没有办法。他想到这儿，就坐下来，掏出书本看。因为天气很冷，所以舞台上朱买臣的形象就是摸摸鼻子、摸摸耳朵看看书，就是这个时候崔氏出场了。

张继青：这个崔氏是正旦，不过这个正旦不同于其他戏的正旦，像《琵琶记》的赵五娘，这在昆曲里面是大正旦。而《朱买臣休妻》里面的崔氏则是女的大花脸，这个人物个性很强，她的表演非常夸张。当然，崔氏也有一

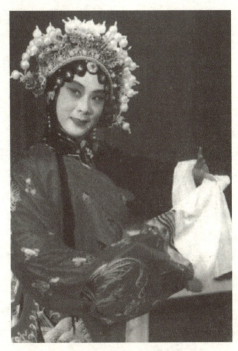
张继青《朱买臣休妻》剧照

般女性那种共性的东西,所以在昆曲行当里面还是属于正旦。这个戏是沈传芷老先生传给我的,是沈家的看家戏,沈传芷老师的父亲也是演正旦的,也很喜欢演这出戏。20世纪60年代的时候,我们"继"字辈毕业,要到上海兰馨剧场去演出,有一位老师给我讲,说沈家这出戏很好,你要去学。后来这个戏成了我的保留戏。若干年以后,我又去跟沈传芷老师学了《泼水》。1983年我们到北京演出,当时文化局的领导就讲,为了人物的贯穿、统一起见,让我把《逼休》也学过来,这个戏的正旦就是我一个人演,《前逼》《悔嫁》《痴梦》《泼水》这样子串下来。这个戏我非常喜欢,因为戏里有很多表演的东西,很丰富。比如崔氏会放声大笑,一般旦角在舞台上演出是笑不露齿,但她却是很夸张的,可以哈哈大笑,个性很强,表演非常有特色,唱腔也蛮好的,《痴梦》的主曲也是蛮好的。

《逼休》中,崔氏是有备而来的,她已经跟着朱买臣熬了20年,实在是熬不下去了,她的要求不高,就是能吃饱穿暖,但是就连这一点朱买臣也不能满足她。刚才讲的那个没出场的王妈妈就教唆她,说你干脆拿了休书去嫁别人吧。现在她已经把休书准备好了,上来就是找时机叫朱买臣把她休掉——实际上是崔氏要休朱买臣。

崔氏的打扮,从《逼休》到《泼水》都是高袖子,不像杜丽娘是水袖,她是卷袖的,是一个市井妇女的形象。她的走路也和闺门旦不一样,她跑到家门口,开门,开

口是:
 崔氏:天天做梦想做官,随他做梦二十年。
她把休书放好,进门一看,朱买臣已经坐在那了:
 朱买臣:哈哈,娘子,你回来了。
 崔氏:(一看那个扁担,空空如也,没有东西。)朱买臣。
 朱买臣:书生在。
 崔氏:今日为何不去砍柴?
 朱买臣:正要告诉娘子,学生今日清晨出门砍柴,来到烂柯山下,只见乌云密布,顷刻就要下雪了,故今日上不了山。
 崔氏:(找了一大堆的理由就是没有东西。)上不得山?
 朱买臣:打打打不得柴。
 崔氏:打不得柴?
 朱买臣:打不得柴。
 (然后一拿这个扁担,往前一看。朱买臣看她还是为了米,为了肚子,一想家里找找看可能还有一点米。)
 朱买臣:娘子,不妨事。
 (他在凳子脚下拿出一个米包,一看这个米包里面大概还有一点米。)
 朱买臣:啊,娘子,这里面有米粒数十,烦劳娘子多放些清水,熬个米汤。暖暖身,垫垫肚,耐他一天吧。
 崔氏:(一看这个东西就来火)拿去。
 朱买臣:(几十粒米都掉在地上)有罪啊。
 (农家耕种粒粒辛苦,他捡米,一颗一颗。)
 崔氏:你这穷书生,怎么上不山砍柴。
 姚继焜:这两个人动不动就要吵,大吵三六九,小吵天天有。朱买臣也不想为这个再和崔氏吵了,于是就不理她,他调过身子来,又捧着一本书看。
 张继青:崔氏看他又拿着一本书,便走过去拿过这书来往地上一摔。
 姚继焜:我刚才讲了朱买臣是爱书的,他爱书的程度不亚于现在贫困生爱电脑一样。于是就捡起书来对崔氏讲,你轻慢我可以,你要损我就损我,没关系,但是千万不要动书。然后崔氏当然就火了:
 崔氏:有道是靠山吃山,靠水吃水,难道你能靠书吃书嘛?
 张继青:这个就是正旦念的,这个嗓门跟杜丽娘念的完全不一样,要夸张,嗓音要宽。
 姚继焜:朱买臣想,老婆太不理解我了,我怎能不靠

书呢？但是你要知道现在公务员难考,我已经考了好多次了没考上,所以他说:

朱买臣:娘子,有道是来日方长,(这个时候就是哄哄她)娘子,你看如何?

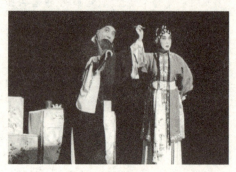

张继青、姚继焜《朱买臣休妻》剧照

这里有个动作是"爱抚",这是个昆曲的传统动作,尤其是生旦戏很多。柳梦梅、杜丽娘、唐明皇、杨贵妃之间就有很多。朱买臣这个动作就是讨好崔氏。

张继青:崔氏怎么想呢?她想,你老是哄我,光给我吃空汤圆没有东西,所以就一直哭。

姚继焜:昆曲有很多跟其他剧种不一样的东西,有的时候要跟观众讲一下,提示一下,这是我们昆曲尤其是南昆的一个特色。这个戏里面有一段【销金帐】,朱买臣在唱的时候,每唱一句崔氏都要在旁边讲话的,我们管这个叫介白,不懂戏的人就会觉得好像又唱又讲,懂戏的就明白是怎么回事。这里朱买臣也有很多的介白在里面。

崔氏:也是前缘宿世,嫁着穷酸鬼。叹终朝受饥受寒,思量甚时出头,啊呀甚年发迹,啊呀瘟鸡呀,早不如决裂。决裂你东我西。你若做高官,我也无反悔。啊呀天吓,教我怎生穷得到底。

在过去旧时代,尤其是封建社会,一个女人最大的梦想就是当个官太太,官太太的象征是头上的帽子,戏里面就叫凤冠,凤冠就是荣华富贵的代表。朱买臣就是想当官,当了官以后的生活问题、住房问题都解决了。他心里想,要把这个事情跟崔氏谈一下,给她点甜蜜的许诺,所以下面表演里就出现了一个象征凤冠的东西。这个地方在我们向老先生学戏的时候,都是做抽象的动作,虚拟的,就是假装戴上个凤冠就行了。后来我们研究用一个比较实际的东西,选择了一个旧的淘米箩,上面带一个刷锅的东西,还有块红布,这个演出效果很好。我记得这个戏刚刚出台的时候,上昆的老师都到苏州看,后来他们在拍的时候,也尝试过用这个东西。我这里说一下这个,是讲给大家,这个戏的表演里面还有这么个有趣的道具。

朱买臣:啊,娘子,我倒想起一桩心事来了。

崔氏:什么心事?

朱买臣:半年前,我算了一次命。那算命先生言道,朱先生啊,朱老爷,你虽然满腹经纶,可惜呀,你时运不济,可你家娘子么,倒是一品夫人之命,你还要靠她的福气呢。那算命先生又说道,你家中有件宝贝,压在你娘子的头上,若压得住么,这一品夫人就坐定了。啊,娘子,我家真有件宝贝呀。

崔氏:(我怎么不知道呀。)什么宝贝,拿出来试试看。

朱买臣于是把椅子搬好了,把假凤冠当作价值连城的古董大花瓶一样捧在手里,轻轻地挪到崔氏面前。

朱买臣:啊,娘子,你到这里来。

(这个时候崔氏也端起来了,当成是真的事了,过来就端着把它安顿过来坐好。)

朱买臣:娘子,你要端端正正地坐着,可不要动啊。待我去取来。

崔氏:看他取什么来。

张继青:这样一来,崔氏心想,哟,他怎么有这个东西的,我怎么不知道?心里就感觉暖烘烘的。

朱买臣:娘子,可压得住么?

崔氏:(然后摸摸,轻轻晃晃,不要掉下来。)压得住的。

朱买臣:这一品夫人,就坐定了哇。

崔氏:(总算熬到这个时候了,总算来了,然后。)朱买臣。

朱买臣:下官在。

崔氏:(像这么一回事,然后把它拿下来,再欣赏欣赏,一看,哎,假的。)呀呸。

张继青:崔氏一看,原来是你哄我的,原本进门就要找机会,现在机会来了,她赶紧就去拿那一纸休书。

姚继焜:其实朱买臣心里清清楚楚明明白白:

朱买臣:敢是要学生写上八行九行,向人家借钱借米?

崔氏:我不要你跟人家借钱,我只要你打个手印。

朱买臣:你要了离书手印做甚?难道说,你真的要再去嫁人不成?(这个时候崔氏也是硬着头皮跟他顶。)

崔氏说得很轻巧,但其实想改嫁没有那么容易的。封建社会对妇女来说,有很多禁锢压在她们头上,不要

说是离开丈夫改嫁,就是寡妇再嫁,压力也是很大的。不像如今因为社会发展了,你多嫁几次不要紧,一嫁二嫁无所谓,三嫁四嫁也有,像好莱坞明星,最多是嫁八次,这是社会的发展。但那时候不一样,所以朱买臣下面说的话,就是代表他的立场,代表当时封建正统的东西:

朱买臣:哈,娘子,我在这里想吓,想你已年过四十,难道不怕被旁人耻笑,想这世人哪个要娶你这……

崔氏:什么?

朱买臣:二婚头,哎呀二婚头呀。

崔氏:我只为饥寒,怎顾得人羞耻。你寻思做官,做官怕轮不到你。

崔氏奚落朱买臣,说你这辈子别想能做官,你永远也进不了公务员的门。所以朱买臣便唱起一个小调调:

朱买臣:啊呀娘子啊,你凉言冷语刺心田,几次逼我离书写。啊呀妻呀,岂知穷苦到头总有边,莫忘结发二十年。喏!那买臣休妻,皆因妻苦逼,这离书叫我难下笔。(然后把笔甩掉了。)

崔氏:休书也不会写,还想做官。朱买臣,你写是不写?(这个时候舞台上静止一下。)

朱买臣:不写。

崔氏:你不写。朱买臣,你看这是什么。(她把准备好的休书拿出来了。)

朱买臣:呀!你竟将这离书写好了。

崔氏:写好了。

对朱买臣来说,这个不是离书,而是像《白蛇传》里面法海照在白娘子头上的东西一样,于是他实在没有办法了。

《前逼》讲到这告一个段落。我们可以看出来崔氏这个正旦和杜丽娘的区别之处。

(原载《文史知识》2014年第11期)

试论昆曲观众的历史变迁与现状

赵山林[①]

昆曲观众与市场运作的历史如何,现状如何,与昆曲作为非物质文化遗产的保护大有关系,本文就其中几个问题进行初步思考,向各位专家学者请教。

一、昆曲在晚明至清初并非"小众艺术"

昆曲作为非物质文化遗产的保护,必然牵涉昆曲的定位问题。有学者说,昆曲始终都是"小众艺术",但我们认为情况并非如此简单。昆曲今天无疑是"小众艺术",但在历史上并非始终如此,至少在晚明至清初,昆曲可以说是兼有"大众艺术"和"小众艺术"双重身份。说昆曲当时是"大众艺术",是因为有很多职业戏班,有很多广场演出,有广大的观众群,还有很多唱曲活动。

嘉靖、隆庆间,魏良辅等将昆山腔改革成"水磨调",隆庆、万历之际,梁辰鱼创作了以改革后的昆山腔演唱的《浣纱记》传奇,"梨园子弟喜歌之"(雷琳等《渔矶漫钞·昆曲》),从此艺伶们逐渐走出苏州,向江浙一带扩展。其情形正如潘之恒指出的:"魏良辅之曲之正宗乎,张五云其大家乎,张小泉、朱美、黄问琴,其羽翼而接武者乎。长洲、昆山、太仓,中原音也,名曰昆腔,以长洲、太仓皆昆所分而旁出者也。无锡媚而繁,吴江柔而涓,上海劲而疏,三方者犹或鄙之。而毘陵以北达于江,嘉禾以南滨于浙,皆逾淮之桔、入谷之莺矣,远而夷之,勿论也。……吾曾观妓乐矣,靖江之陈二,生也;湖口之蒋,善击鼓,外也;而沈,旦也。皆女班之师也。"[②]可见昆山腔戏班已经走向大江南北。

我们先看苏州的昆山腔职业戏班的情况。

苏州是昆山腔的故乡,职业戏班数目可观,以演戏为生的人很多。有的演员从小进戏班学戏,有的则是从家班转移过来的。如万历年间苏州著名的旦角演员张三,据潘之恒《鸾啸小品》卷三《醉张三》之说,张三本来是申时行家班的演员,河南刘天宇贬官广东,将张三带去,刘遇赦北归,又将张三带回苏州。因为苏州人的挽留,张三便留在苏州,加入吴大眼为领班的吴徽州班。他演技很高,扮演《西厢记》中的红娘、《明珠记》中的刘无双、《义侠记》中的潘金莲,均极出色。冯梦祯看过张三的演出,十分欣赏。其《快雪堂日记》万历三十三年(1603年)九月二十五日记:"吴徽州班演《义侠记》。旦张三者,新自粤中回,绝伎也。"同月二十七日记:"吴伎以吴徽州班为上,班中又以旦张三为上。今日易他班,便觉损色。"

因为苏州的职业戏班众多,高水平的也不少,观众便有了挑选的余地。据吴江陆文衡《啬庵随笔》卷四载:

> 我苏民力竭矣,而俗靡如故。每至四五月间,高搭台厂,迎神演剧,必妙选梨园,聚观者通国若狂。妇女亦靓妆袨服,相携而集,前挤后拥,台倾伤折手足。

> 苏州素无蓄积而习于侈靡……万历年间优人演戏一出,止一两零八分,渐加至三四两、五六两。今选上班价至十二两,若插入女优几人,则有缠头之费,供给必罗水陆……

"妙选梨园",就是挑选戏班。这样的广场演出,通常气氛热烈,能够引起观众的共鸣。如焦循《剧说》卷六引顾彩《髯樵传》云:

> 明季吴县洞庭山乡有樵者,貌髯而伟,姓名不著,绝有力,目不识书,然好听人谈古今事。常激于义,出言辩是非,儒者无以难。尝荷薪至演剧所观《精忠传》,所谓秦桧者出,髯怒,飞跃上台,摔秦桧殴,流血几毙。众惊救,髯曰:"若为丞相,奸似此,不殴何待!"众曰:"此戏也,非真桧。"髯曰:"吾亦知戏,故殴;若真桧,膏吾斧矣!"

苏州剧作家也多,他们创作的剧本经常成为职业戏班演出剧目的首选。如以李玉为首的苏州派剧作家,早在崇祯年间就崭露头角,李玉的"一、人、永、占"(《一捧雪》《人兽关》《永团圆》《占花魁》),"盛行吴中,无论良贱皆歌之"。

职业戏班要能生存,班中演员所会剧目就应当尽可能多。沈璟《博笑记》中《诸荡子计赚金钱》一出,写老字相、小火囤问一个小旦:

> (净、小丑)请问足下记得多少戏文?

[①] 赵山林(1947—),男,江苏邳江人,华东师范大学中文系教授,博士生导师,研究方向:中国古代文学、戏剧戏曲学。
[②] 潘之恒.叙曲.鸾啸小品(卷二).赵山林.安徽明清曲论选[M].合肥:黄山书社,1987.

【北仙吕寄生草】(小旦)我记得杀狗和白兔。……荆钗拜月亭。……伯喈、苏武和金印。……双忠八义分邪正。……寻爹寻母皆独行。……精忠岳氏孝休征。……还记得彩楼跃鲤和孙膑。

这位小旦说他会演的剧目至少有十六本:《杀狗记》《白兔记》《荆钗记》《拜月亭》(以上合称"荆、刘、拜、杀",称南戏四大传奇)、《琵琶记》《牧羊记》《金印记》《双忠记》《八义记》《周羽教子寻亲记》《黄孝子寻亲记》《精忠记》《卧冰记》(王祥卧冰,祥字休征)、《彩楼记》《跃鲤记》《马陵道》。以上还只是些江湖旧本。至于新戏,小旦说:"新戏文好曲虽多,都容易串,我只在戏房里看一出,就上一出,数不得许多。"沈璟这出戏写的是苏州故事,可以反映当时苏州昆班的情况。

与苏州毗邻的上海也有很多昆班,明末清初上海昆班的情况,从上海戏曲家朱英(号简社主人)所著《倒鸳鸯》传奇可以窥见一二。此剧写上海"城中二十五班",各班都有自己的拿手戏,并以其作为班名,于是擅演《香囊记》《琵琶记》《麒麟记》《连环记》《浣纱记》《金花记》《绣襦记》的戏班便分别称作香囊班、琵琶班、麒麟班、连环班、浣纱班、金花班、绣襦班。当时上海只是区区一个县城,竟有这么多昆班,可以说是十分热闹了。

再看昆曲流传到南京的情况。南京是明代南都,政治地位特殊,众多官僚富商常年汇集于此,又有大批文人学士定期来参加贡院科考,再加上南京本来就是歌舞繁华之地,秦淮河畔房屋鳞次栉比,歌妓如云,这些都使昆曲演唱在南京很快达到了繁盛。

万历年间,南京的昆山腔职业戏班已经很多,不仅有南京本地的,还有其他地方来的,他们之间有交流,而评论家们也经常把他们放到一起来评论。如潘之恒《鸾啸小品》卷二《致节》就同时评论了南京兴化小班名伶周旦、朱林、高瞻,长兴某班大净丁雁塘,虎丘某班大净吴一溪,松江某班大净陈世欢,说周旦、朱林、高瞻"其人多俊雅,一洗梨园习气","吴、丁以技终老,不衰不退。陈早卒于燕,为赏音所惜"。

明末南京的职业昆班,据侯方域《马伶传》说:"梨园以技鸣者无虑数十辈,而其最著者二:曰兴化部,曰华林部。"有一次,从徽州来的富商在金陵邀请两班唱对台戏,同时演出《鸣凤记》,请了许多客人来看戏,品评高低。兴化部净角马伶扮严嵩,演艺不及华林部的李伶,观众都跑到华林部那边去了。马伶自惭技不如人,乃悄然而退,竟奔往北京某相国家,"求为其门卒三年",朝夕观察,用心揣摩。然后重返南京,再与华林部比赛,一举而大获全胜,使李伶甘拜下风。

南京的演出经常在秦淮河。明代余怀《板桥杂记》中卷载,崇祯十二年(1639年)七夕,桐城人孙临(字克咸,改字武公)曾在方以智侨居的水阁为名妓王月(字微波)组织了一次盛大的演出:

> 四方贤豪,车骑盈闾巷。梨园子弟,三班骈演。阁外环列舟航如堵墙。品藻花案,设立层台,以坐状元。二十余人中,考微波第一,登台奏乐,进金屈卮。南曲诸姬皆色沮,渐逸去。天明始罢酒。《板桥杂记》下卷载:

> 嘉兴姚北若,用十二楼船于秦淮,招集四方应试知名之士百余人,每船邀名妓四人侑酒。梨园一部,灯火笙歌,为一时之盛事。

可见那时的昆班或演出于水阁,"三班骈演";或演出于楼船,"梨园一部",场面都是极其热闹的。

杭州、绍兴的昆班也不少,昆伶人数甚多。艺人们常常被召去参加迎神赛会或文士结社聚会等活动。张岱《陶庵梦忆》记严助庙上元日设供演戏,"梨园必请越中上三班",即是一例。祁彪佳《祁忠敏公日记》也说:"里中举戏,观者如狂。"又说:"城中举社剧,供东岳大帝,观者如狂,予举家亦去。"

明代不少地区有一些自发的大型的带节令性的戏曲演出活动,如杭州的西湖"演春"(见田汝成《熙朝乐事》),南京的夏日秦淮曲宴(见潘之恒《鸾啸小品》),等等,其中最负盛名的当属苏州的虎丘中秋唱曲大会。对于这一盛会,袁宏道(1568—1610年)《虎丘》一文作了如下描绘:

> 每至是日,倾城阖户,连臂而至。衣冠士女,下迨蔀屋,莫不靓妆丽服,重茵累席,置酒交衢间。从千人石上至山门,栉比如鳞,檀板丘积,樽罍云泻。远而望之,如雁落平沙,霞铺江上,雷辊电霍,无得而状。布席之初,唱者千百,声若聚蚊,不可辨识。分曹部署,竞以歌喉相斗,雅俗既陈,妍媸自别。未几而摇头顿足者,得数十人而已。已而明月浮空,石光如练,一切瓦釜,寂然停声,属而和者,才三四辈。一箫一寸管,一人缓板而歌,竹肉相发,清声亮彻,听者魂销。比至夜深,月影横斜,荇藻凌乱,则箫板亦不复用。一夫登场,四座屏息,音若细发,响彻云际,每度一字,几尽一刻,飞鸟为之徘徊,壮士听而下泪矣。

此文写虎丘中秋唱曲大会的场面,十分真切生动。歌唱的声音此起彼伏,响遏行云,听众摩肩接踵,反响热烈,都觉得这是一种难得的艺术享受。

另外,卜世臣亦作有【上马踢】《中秋夜集虎丘四望

阁》套曲，其中【蛮江令】一曲写道：

> 足拥行多碍，声喧语不解。狡童和艳女，浪谑饶情态。两两携手，拂尘坐青苔。耳畔红牙伎，对垒通宵赛。

用散曲的形式，描绘虎丘中秋曲会的场景，饶有风情，别具韵味。相传卜世臣的新剧《冬青记》就曾在虎丘演出过，"观者万人，多泣下者"①。作者对此也许保留着十分美好的回忆吧。

记录虎丘中秋曲会的还有张岱《陶庵梦忆》卷五的《虎丘中秋夜》等。从有关虎丘中秋曲会的诗歌和散文的记录看来，这一自发的戏剧演出活动持续了一个多世纪。一种群众性艺术活动如此长盛不衰，不能不说是中国艺术史上的一个奇迹。

其实，虎丘的唱曲活动不仅中秋举行，平时也经常举行。如袁宏道《江南子》所描述的：

> 蜘蛛生来解织罗，吴儿十五能娇歌。旧曲嘹厉商声紧，新腔哗缓务头多。
> 一拍一箫一寸管，虎丘夜夜石苔暖。家家宴喜串歌儿，红女停梭田畯懒。

万历中期之后，昆山腔戏班在北方已经很有影响。王骥德说："迩年以来，燕、赵之歌童、舞女，咸弃其捍拨，尽效南声，而北词几废。"②这里所说的"南声"，主要指的正是昆山腔。

袁中道《游居柿录》有多条看戏记录，他和友人所看的《八义记》《珊瑚记》《义侠记》《昙花记》无疑都是昆山腔职业戏班的演出。《游居柿录》屡次提及"名剧"、"名戏"，指的是著名戏班，可见当时北京的昆山腔戏班为数不少。

至明末天启、崇祯年间，昆山腔戏班在北京的演出活动仍然十分频繁。反映明末生活的小说《梼杌闲评》第七回说，当时北京有个椿树胡同，住满了昆山腔戏班及其他戏班艺人，侯一娘带着儿子进忠（即后来的魏忠贤）到这里来找自己的相好昆班小旦魏云卿：

> 往北转西边有两条小胡同，唤做新帘子。绕往旧帘子胡同，都是子弟们寓所。……一娘站在巷口，进忠走进巷来，见沿门都有红纸帖子贴着，上写某班某班。进忠出来问一娘，是甚班名，一娘道："是小苏班。"进忠复问人。那人道："你看门上帖子便知，你不识字么？"进忠却不甚识字，复来对娘说了。一娘只得进巷来，沿门看去，并无。只到尽头，有一家写着是王衙苏州小班，一娘道："是了，或者是他借王府的名色也未可知。"自己站在对墙，叫进忠去问。……将一条巷子都走遍了，也没得。那人道："五十班苏浙腔都没有，想是去了。前门上还有几班，你再去寻寻看。"
> ……
> 一娘奉过一巡酒，取提琴唱了一套北曲，又取过色子，请那小官行令。斟上酒，一娘又唱了套南曲，二人啧啧称美。那人道："从来南曲没有唱得这等妙的，正是词出佳人口。记得小时在家里有班昆腔戏子，那唱旦的小官唱得绝妙，至今有十四五年了，方见这位娘子可以相似。如今京师虽有数十班，总似狗哼一般。"

一说"五十班苏浙腔"，一说"前门上还有几班"，一说"如今京师虽有数十班"，几个数字相互印证，可见当时在北京的职业昆班有数十班之多，是没有问题的。至于说这些昆班唱曲"总似狗哼一般"，这是为了反衬魏云卿、侯一娘唱得好，未必符合实际。《梼杌闲评》虽是小说，但描写明末社会生活，有很多纪实的成分。戴不凡先生评此书云："全书描写魏忠贤客氏从发迹到败事经过。文笔平平，但记明季事实，似均有所根据。有关戏曲资料各节，更非清人所能凭空杜撰。"③所评甚确。

昆山腔戏班北上的同时亦南下，足迹远至湖南、广东一带，限于篇幅，这里不再详述。

总之，晚明已经是昆曲的时代，正是在这一时期，职业戏班有了很大发展，职业演员的数量也有显著增长。万历年间，意大利传教士利玛窦来到中国，亲眼看到了当时中国戏班众多、戏曲繁荣的状况。利玛窦说："我相信这个民族是太爱好戏曲表演了。至少他们在这方面肯定超过我们。这个国家有极大数目的年轻人从事这种活动。有些人组成旅行戏班，他们的旅程遍及全国各地，另有一些戏班则经常住在大城市，忙于公众或私家的演出。毫无疑问这是这个帝国的一大祸害，为患之烈甚至难于找到任何另一种活动比它更加是罪恶的渊薮了。有时候戏班班主买来小孩子，强迫他们几乎是从幼就参加合唱、跳舞以及参与表演和学戏。几乎他们所有的戏曲都起源于古老的历史或小说，直到现在也很少有新戏创作出来。凡盛大宴会都要雇用这些戏班，听到召

① 吕天成.曲品（卷下）[M].吴书荫，校注.北京：中华书局，2006.
② 王骥德.曲律（卷一）.中国古典戏曲论著集成（四）[C].北京：中国戏剧出版社，1959.
③ 戴不凡.小说见闻录[M].杭州：浙江人民出版社，1980.

唤他们就准备好上演普通剧目中的任何一出。通常是向宴会主人呈上一本戏目,他挑他喜欢的一出或几出。客人们一边吃喝一边看戏,并且十分惬意,以致宴会有时要长达十个小时,戏一出接一出也可连续演下去直到宴会结束。戏文一般都是唱的,很少是用日常声调来念的。"①利玛窦这里说到两种戏班,一种是"旅行戏班",即流动戏班;一种是"经常住在大城市,忙于公众或私家的演出"的戏班。这两种戏班,应该都是职业戏班,而且相当大一部分应该是演出昆曲的戏班。

入清之后,昆曲仍然相当繁荣,职业昆班在很多地方都有,其中尤以苏州、北京、南京、扬州等地为盛。

苏州职业昆班的数量居全国之首。史承谦《菊庄新话》引王载扬《书陈优事》云:"时郡城(指苏州)之优部以千计,最著者惟寒香、凝碧、妙观、雅存诸部。衣冠宴集,非此诸部勿观也。"②此外著名戏班还有"金府班"、"申府中班"、"全苏班"、"缪府班"等。如"金府班演《虎簿记》,宋生为生将军,陈外为张定边,真有生龙活虎之意,亦可谓观止矣";"申氏中班演《葛衣》、《七国》,金君佐方在壮盛时,真使人洞心骇目";"是年大人七十,于正月中旬豫庆,召申府中班到家,张乐数日。第一本演《万里圆》,时人黄孝子事,见者快心悦目"③。

曹去晶于雍正八年(1730年)写的《姑妄言》第六回道:"你道这好儿子不送去念书,反倒送去学戏,是何缘故?但他这昆山地方,十户之中有四五家学戏。以此为永业,……。就是不学戏的人家,无论男女大小,没有一个不会哼几句,即如杞梁之妻善哭其夫而变国俗是一个道理。故此天下皆称为昆腔。因昆山是苏州所辖,又称为苏腔。但这些唱戏的人家他并无恒产,一生衣饭皆从此出,只可糊得眼前,安能积得私蓄。所以儿子不得不接习此艺,只三五年间便可出来唱戏糊口。"

随着职业戏班的兴盛,梨园行也有了自己的行会组织,在苏州叫"梨园总局",入此行会的全是昆班。梨园总局设在苏州城内镇抚司前的老郎庙,具体创建时间不详。乾隆四十八年(1783年)重修老郎庙,捐助银钱的苏州戏班碑上勒铭的有

集秀班　聚秀班　结芳班　集锦班　永秀班
萃芝班　品秀班　坤秀班　九如班　庆华班
迎秀班　聚芳班　保和班　汇秀班　宝秀班
宝庆班　宝华班　锦秀班　集芳班　萃芳班
发秀班　祥秀班　升亨班　同庆班　升林班
升平班　庆裕班　升秀班　升庆班　升云班
秀华班　一元班　朱凤班　龙秀班　仙籁班
玉林班　集华班　永秀班　瞻云班④

从上引班名看出,班名常用喜庆字面,以取吉祥之意,又往往用一"秀"字,以自标品格。隶属以上各班的重要演员列于碑记的也有200多名,演员搭班的流动性也很大。

当时苏州最著名的职业戏班是"集秀班"。据龚自珍《书金伶》,乾隆四十九年(1784年),为了迎接乾隆帝第六次南巡,并贺其60大寿,苏州织造和扬州盐运使接受江班名伶金德辉(苏州人)提议,从"苏、杭、扬三郡数百部"中精选优秀演员和乐师组成。今天能够查到的曾加入集秀班的演员,先后有金德辉、李文益、王育增、王三林、张慧兰等人。其中唱小旦的金德辉名声最大,擅演《牡丹亭》中的杜丽娘、《疗妒羹》中的冯小青,所演《牡丹亭》中《寻梦》、《疗妒羹》中《题曲》,李斗誉为"如春蚕欲死"⑤;尤其是《寻梦》,人称"金派唱口",风靡一时,后来演者大多宗之。

昆曲演出不仅盛行于城市,在农村也时常可见。常熟王应奎(1683—?)《柳南文钞》卷四《戏场记》曾详细描述清初江南乡村演戏的盛景:在田野中"架木为台,幔以布,环以栏,颜以丹毂,俾优人歌舞其上","观者方数十里,男女杂沓而至",其中男子"有黎而老者,童而孺者,有扶杖者,有牵衣裾者,有衣冠甚伟者,有竖褐不完者,有蹐步者,有蹀足者,于于众中挡拟挨枕以示雄者,约而计之,殆不下数千人焉"。女子则"有时世妆者,有小儿呱呱在抱者,有老而面皱如鸡皮者","约而计之,其多如男子之数而减其六七焉"。还有小贩,"有举酒旗者,有列茗碗者",还有咸甜吃食,如"曲将军炙"、"宋五嫂羹"等,色色俱全,应有尽有。各类小贩"约而计之,其数如女子而又减其半焉"。这几千人的庞大队伍,"无不凌晨而争赴,日中而骈阗",展现出一幅独具风采的乡村观剧图。其中所提及的观众数字,当然只是大略言之,但也可以帮助我们观察乡村剧场的观众构成。由本篇所言,男观众、女观众与各类小贩之比大约为5∶2∶1。

① 利玛窦,金尼阁.利玛窦中国札记(第一卷第四章)[M].何高济,王遵仲,李申,译.北京:中华书局,1983.
② 焦循.剧说(卷六).
③ 《王巢松年谱》顺治十二年、十八年.
④ 江苏省博物馆编.江苏省明清以来碑刻资料选集[C].上海:三联书店,1959.
⑤ 李斗.扬州画舫录[M].扬州:江苏广陵古籍刻印社,1984.

这在古代有关演剧的材料中，是一份难得的农村剧场记录。

清代前期，北京昆剧仍很流行。震钧《天咫偶闻》云："国初最尚昆腔戏，至嘉庆中犹然。"①"国初最尚昆腔戏"，从康熙年间北京职业昆班的繁盛可以看出。孔尚任说："燕市诸伶，惟聚和、三也、可娱三家老手，鼎足时名。"②胡忌、刘致中先生认为聚和班可能就是内聚班③，而内聚班当时是被称为京师第一的：

> 康熙丁卯、戊辰间，京师梨园子弟以内聚班为第一。时钱塘洪太学昉思昇著《长生殿》传奇初成，授内聚班演之。圣祖览之称善，赐优人白金二十两，且向诸亲王称之。于是诸亲王及阁部大臣，凡有宴会必演此剧。而缠头之赏，其数悉如御赐，先后所获殆不赀。内聚班优人因告于洪曰："赖君新制，吾辈获赏赐多矣……"④

可见内聚班本来名声就很响，演出《长生殿》之后影响就更大了。至于三也、可娱两班，它们的具体情况今天已无从得知。

雍正、乾隆以后，北京职业昆班的名目仍时有所见。根据成书于乾隆六十年（1795 年）之《消寒新咏》所记载的"雅部"，可知当时北京的职业昆班有庆宁部、庆升部、庆云部、万和部、金玉部、庆和部、乐善部、松寿部、金升部、翠秀部等。其中金玉部直到道光七年（1827 年）的《重修喜神殿碑序》中仍有记录，其存在的时间可能最长。

乾隆时期南京的昆班活动，吴敬梓《儒林外史》做了形象的反映。《儒林外史》第三十回"爱少俊访友神乐观，逞风流高会莫愁湖"，写杜慎卿问艺人鲍廷玺，南京水西门、淮清桥一带的戏班有多少，鲍廷玺回答说有"一百三十多班"。杜慎卿忽发奇想，五月初三在莫愁湖湖亭组织了一次唱曲大会，评品高低。那天来了"六七十个唱旦的戏子"，所演剧目有《南西厢·请宴》《红梨记·窥醉》《水浒记·借茶》《铁冠图·刺虎》《孽海记·思凡》等，都是昆剧舞台上流行的戏码，引来成千上万的人观看，夜以继日，一直看到第二天天亮。比赛的结果，芳林班小旦郑魁官得了第一名，灵和班小旦葛来官得了第二名，杜慎卿的内弟、串客王留歌得了第三名，在水西门口张榜公布。这虽然是小说的描写，但与实际情况是相当吻合的。

康熙至乾隆年间，扬州的昆剧也很繁荣，这和盐商大有关系。李斗《扬州画舫录》说："两淮盐务例蓄花、雅两部以备大戏：雅部即昆山腔；花部为京腔、秦腔、弋阳腔、梆子腔、罗罗腔、二簧调，统谓之乱弹。"⑤雅部（昆腔）戏班最初是商人徐尚志征苏州名优办起来的老徐班；而商人董元德、张大安、汪启源、程谦德都各有班。洪充实办的班叫大洪班，江鹤亭办的昆班叫德音班。除此之外，扬州还有不属于盐商的昆班，如双清班，为吴门人顾阿夷所办，征女子为昆腔，"女十有八人，场面五人，掌班教师二人，男正旦一人，衣、杂、把、金锣四人"。班中演员，如喜官所演之《寻梦》，金官所演之《相约》《相骂》，康官所演之《痴诉》《点香》，申官、酉保姊妹所演之《双思凡》，四官所演之《闹庄》《救青》，教师之子许顺龙与玉官所演之《南浦嘱别》，都十分精彩，极受观众欢迎。⑥

二、昆曲怎样变成"小众艺术"

昆曲既然入清之后仍相当繁荣，那么怎么变成"小众艺术"了呢？这一转变虽然发生在清代，但其源头还要追溯到明代，源头之一就是明代的家班。

明代的家班在昆曲艺术的传播方面功不可没，但昆曲变成"小众艺术"，和家班也不无关系。

从明代家班来看，其功能主要表现在三方面，即自娱、交际和艺术实践。如果过分偏重自娱自乐，把观众圈子缩得很小，就有可能把昆曲变成"小众艺术"。这里举两个例子。

一个例子是钱岱家班。钱岱（1541—1622 年），字汝瞻，常熟（今属江苏）人。隆庆五年（1571 年）进士，曾任侍御史。44 岁即告归，在常熟西城建园家居。钱氏家班全为女乐，共有 13 人。平日演习的戏曲有《跃鲤记》《琵琶记》《钗钏记》《西厢记》《双珠记》《牡丹亭》《浣纱记》《荆钗记》《玉簪记》《红梨记》等 10 本，都用昆腔演唱。钱岱本人也熟悉戏曲，在边饮酒边听戏时，也能察觉家伎唱曲的差错。他的家乐就是只为本人及家属服务的，

① 震钧.天咫偶闻（卷七）.北京：北京古籍出版社，1982.
② 孔尚任诗文集（卷五）.
③ 胡忌，刘致中.昆剧发展史[M].北京：中国戏剧出版社，1989.
④ 王应奎.柳南随笔（卷六）.
⑤ 李斗.扬州画舫录[M].扬州：江苏广陵古籍刻印社，1984.
⑥ 李斗.扬州画舫录[M].扬州：江苏广陵古籍刻印社，1984.

"但用之家宴"，每月演戏"不过一二次"，平时清曲演唱则"无日不洋洋盈耳"。家宴演出，"童仆非承应不得混入，戏房只用女伴当"，掌管服装道具，也用女性。宴请外宾则召民间戏班演出。家宴演出，虽是至亲好友，也无缘观赏。这种规矩，只有过两次破例：一次是为了宴请"一显达"，另一次是钱岱80岁生日宴会。可见钱岱家乐属于自娱型。家乐仅仅履行这种功能，观众面搞得相当狭窄，其艺术影响也就比较小。其他士大夫家班虽也用于自娱，但像钱岱家乐这样采取严格封闭型的，却不多见。①

另外一个类似的例子是沈自友家班。沈自友字君张，是沈璟的侄子。据沈自友的姐夫叶绍袁所写《叶天寥年谱·别记》："沈君张家有妇乐七八人，俱十四五女子，演杂剧及玉茗堂诸本，声容双美。观者其二三兄弟外，惟余与周安期两人耳。安期，儿女姻也。然必曲房深室，仆辈俱扃外厢，寂若无人，红妆方出。"可见沈自友家班演出，观众除沈氏兄弟之外，就只有姐夫叶绍袁、儿女亲家周安期等寥寥数人。大名鼎鼎的复社领袖张溥（字天如）闻名而来，亟求一见，沈自友也借故推辞，宁愿"治筵以招之，而别招伶人以侑之"，弄得"天如面发赪"，只好"入座剧饮，尽欢而散"②。由此看来，沈自友家班可以说比钱岱家班管理得更严了。

昆曲变成"小众艺术"，源头之二是文人清曲家。陆萼庭先生说："清曲家在昆腔初创时期完全是以民间艺人的面貌出现的"③，"大抵隆庆、万历以后，随着'清曲'地位的提高，清曲家的队伍复杂了。其上层分子，多借'唱曲'来妆点身份，标榜风雅，这类人大都逢场作戏，不求甚解；中间一档，可以小地主、富商和自由职业者如医生等为代表，这类人有财力，有时间，钻研劲头大，成就最高；至于原来的民间清曲家，往往为了谋生，寻找一家人家当'曲子师'，就是所谓'清客'了"④。陆萼庭先生把隆庆、万历以后的清曲家分为三个层次，为了行文方便，这里把前两个层次的清曲家统称为"文人清曲家"。

文人清曲家对昆曲演唱艺术的传承做出了极大贡献，但另一方面的事实正如龚自珍所说的，"大凡江左歌者有二：一曰清曲，一曰剧曲。清曲为雅燕，剧为狎游，至严不相犯"⑤。如果对"清曲"、"剧曲"的界限区分过严，那么对昆曲争取更多的观众也是不利的。

以上两方面因素和其他因素结合起来，就使得昆曲在花雅之争中处于不利的地位。

这种情况发生在当时的北京。小铁笛道人作于嘉庆八年（1803年）的《日下看花记》卷四"三官"条云：

> 三官，姓陈，年二十八岁，苏州人。旧在双庆部。美秀而文，有林下风。长生未殁时，偕演《香联串》。间演雅部剧，歌音清脆，响遏行云，绝少声誉。

后附绝句二首，其二云：

> 有美真饶林下风，幽姿故令隐芳丛。管清弦脆凭谁听，说到昆腔耳尽聋。⑥

文与诗参看，意思很明确：陈三官演花部戏很受欢迎，演唱昆曲，虽然水平很高，但是找不到知音。

这种情况也发生在昆曲的故乡苏州。

嘉庆十七年（1812年）刊行的个中生撰《吴门画舫续录》"纪事"说：昔日"未开宴时，先唱昆曲一二出，合以丝竹鼓板，五音和协。豪迈者令人吐气扬眉，凄婉者亦足魂销魄荡。其始也好整以暇，其继也中曲徘徊，其终也江上峰青，江心月白，固已尽乎技矣。知音者，或于酒阑时倾慕再三，必请反而后和。客有善歌者，或亦善继其声，不失其为雅会"。"今则略唱昆曲，随继以马头调、倒扳桨诸小曲，且以此为格外殷勤，醉客断不能少，听者亦每乐而忘返。虽繁弦急管，靡靡动人，而风斯下矣。"⑦

昆曲受到乱弹、滩簧、小调的冲击，有多种记录可以证明。

钱泳（1759—1844年）《履园丛话》"演戏"条云："梨园演戏，高宗南巡时为最盛，而两淮盐务中尤为绝出。例蓄花雅两部，以备演唱，雅部即昆腔，花部为京腔、秦腔、弋阳腔、梆子腔、罗罗腔、二簧调，统谓之乱弹班。余七八岁时，苏州有集秀、合秀、撷芳诸班，为昆腔中第一部，今绝响久矣。演戏如作时文，无一定格局，只须酷肖古圣贤人口气，……形容得像，写得出，便为绝构，便是名班。近则不然，视《金钗》、《琵琶》诸本为老戏，以乱弹、滩王、小调为新腔，多搭小旦，杂以插科，多置行头，再添面具，方称新奇，而观者益众；如老戏一上场，人人

① 梧子. 笔梦[M]. 虞阳说苑（甲编）.
② 叶天寥年谱·别记[M]. 午梦堂集.
③ 陆萼庭. 昆剧演出史稿[M]. 上海教育出版社，2006.
④ 陆萼庭. 昆剧演出史稿[M]. 上海教育出版社，2006.
⑤ 龚自珍. 书金伶.
⑥ 张次溪编纂. 清代燕都梨园史料（上册）[M]. 北京：中国戏剧出版社，1988.
⑦ 个中生. 吴门画舫续录[M]. 香艳丛书（十七集卷二）.

星散矣,岂风气使然耶?"①

在受到各方面冲击的情况下,昆曲艺人做出了各种努力,以求生存。道光初年,北京组成了昆班集芳班。杨懋建《长安看花记》:

> 道光初年,京师有集芳班,仿乾隆间吴中集秀班之例,非昆曲高手不得与,一时都人士争先听睹为快。而曲高和寡,不半载竟散,其中固大半四喜部中人也。近年来部中人又多转徙他部,以故吹律不竟。然所存多白发父老,不屑为新声以悦人。笙、笛、三弦、拍板声中,按度刊节,韵三字七,新生故死,吐纳之间,犹是先辈法度。若二簧、梆子,靡靡之音,《燕兰小谱》所云"台下好声鸦乱",四喜部无此也。每茶楼度曲,楼上下列坐者寥寥如晨星可数。而西园雅集,酒座征歌,听者侧耳会心,点头微笑,以视春台、三庆登场,四座笑语喧阗,其情况大不相侔。部中人每言:我侪升歌,座上固无长须奴、大腹贾,偶有来入座者,啜茶一瓯未竟,闻笙、笛、三弦、拍板声,辄遽巡引去。虽未敢高拟阳春白雪,然即欲自贬为巴人下里,固不可得矣。②

《梦华琐簿》亦有类似记载:

> 吴中旧有集秀班,其中皆梨园父老。切究南北曲,字字精审。识者叹其声容之妙,以为魏良辅、梁伯龙之传未坠,不屑与后生子弟争朝华夕秀。而过集秀之门,但觉天桃郁李,斗妍竞艳,兼葭倚玉,惟惭形秽矣。道光初,京师有仿此例者,合诸名辈为一部,曰集芳班。皆一时教师故老,大半四喜部中旧人,约非南北曲不得登场般演,庶几以返雅声,复追正始。先期遍张帖子,告都人士,都人士莫不延颈翘首,争先听睹为快。登场之日,座上客常以千计。听者凝神摄虑,虽池中育育群鱼,寂然不敢哗者,盖有订约四五日,不得与坐者矣。于时名誉声价,无过集芳班。不半载,集芳班子弟散尽。张乐于洞庭,鸟高翔,鱼深藏。又曰西子骇麋,岂诬言哉!③

道光初年已经是徽班引领剧坛潮流的时代,集芳班仍然为力挽昆腔颓势做出了努力,并在一定范围之内取得了某些效果。但昆腔的颓势终究是难以挽回的。

除了专唱昆曲的集芳班,其他戏班也常以昆曲、乱弹交错演出,然而昆曲的观众是越来越少,其情形有如《清稗类钞》所记录者:

> 道光朝,京都剧场犹以昆剧、乱弹相互奏演,然唱昆曲时,观者辄出外小遗,故当时有以车前子讥昆剧者。④

相比之下,昆曲是被大多数观众冷落了。

三、昆曲观众和市场的现状及对策

昆曲的现状如何呢,可以说是喜忧参半。

2001年5月18日,昆曲被联合国教科文组织列入首批"人类口头和非物质遗产代表作"名录。现在国家每年下拨专款用于昆曲艺术的保护和发展。全国昆曲"六团一所"即江苏省昆剧院、苏州昆剧院、上海昆剧团、浙江昆剧团、北方昆曲剧院、湖南省昆剧团、浙江永嘉昆曲传习所,日子比过去好过,而且也做出了各自的努力。

苏州昆剧院的青春版《牡丹亭》自2004年4月首演至2011年12月已经在全国二三十个城市包括港、澳、台地区,以及美国、英国、希腊、新加坡等多个国家演出了200余场,观众总人数40余万,其中70%以上为青年观众,高学历者占了相当大的比重。

昆曲观众这种年轻化、知识化的倾向,在上海昆剧团(下文简称上昆)全本《长生殿》的演出中也得到了证明。该剧于2007年5月29日至6月15日在上海兰心大戏院上演。全剧分为《钗盒情定》《霓裳羽衣》《马嵬惊变》《月宫重圆》四本,共连演20场。对于其观众情况,这里引用《昆曲〈长生殿〉观众调查分析报告》⑤中有关材料略加说明。调查报告共分15项,这里仅引用其中的3项。

1. 您最初是从何处得知本次演出信息的?(单选)

由图1可以看出,通过"朋友推荐"得知演出信息的,占30.72%,高居榜首。可见,"口传"的影响力较大。尤其是对昆曲艺术不太了解的观众,朋友推荐在很大程度上影响他们的决定。所以,如何提高"口碑",通过"口传"进行推广,对昆曲来说是比较重要的。

① 钱泳.《履园丛话》十二"艺能"[M].道光十八年述德堂刻本.
② 张次溪编纂.清代燕都梨园史料(上册)[M].北京:中国戏剧出版社,1988.
③ 张次溪编纂.清代燕都梨园史料(上册)[M].北京:中国戏剧出版社,1988.
④ 徐珂.《清稗类钞》"戏剧类".
⑤ 昆曲《长生殿》观众调查分析报告.叶长海.《长生殿》演出与研究[M].上海:上海文艺出版社,2009.

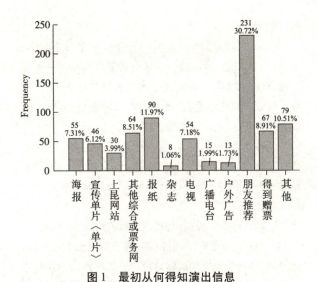

图1 最初从何得知演出信息

上昆此次在宣传渠道上有新的突破,从图1可知,通过"上昆网站"和"其他综合或票务网站"获取最初信息的,分别达到了3.99%和8.51%,这种新的宣传渠道值得继续开发和利用。

2. 年龄(图2)

《长生殿》观众的构成中,19～25岁和26～35岁的青年观众分别占了总观众人数的33.7%和32.5%,是年龄分层中所占比例最大的两个人群;18岁以下的儿童占了2.5%,是所占比例最小的群体。36～45岁的占6.4%,46～55岁的占8.6%,56岁以上的占16.3%。通过另一个视角,可发现昆剧《长生殿》观众的主要群体是年龄在19～35岁的青年群体,占66.2%。这对昆曲而言,是非常不错的现象,即观众年轻化。

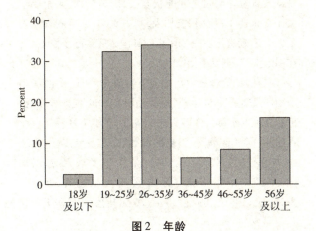

图2 年龄

3. 教育程度

从图3来看,64.6%的观众是大专及本科学历,25.9%的观众接受了研究生及以上的教育,8.8%的观众的教育程度是中学(包括职高与中专)。教育程度中学以下的受众包含了18岁以下未成年的在校学生。由此可见,《长生殿》的观众大多接受过高等教育,观众素质较高。

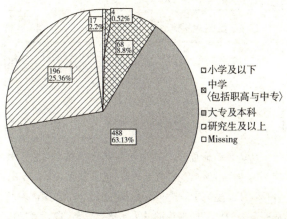

图3 教育程度

但是,昆曲的观众毕竟是有限的。经常性的昆曲观众集中在南京、苏州、上海、杭州、北京、长沙、温州这七个城市,而且观众人数不多,即使在高学历的年轻人当中,情况也不一定是很乐观的。

笔者曾经向华东师范大学141位大学三年级文科学生做过调查,调查虽然针对戏曲,但基本上适用于昆曲,现将部分结果综合如表1至表5。

表1 对戏曲的喜欢程度

	很喜欢	比较喜欢	有点喜欢	不喜欢
人数	13	48	74	6
占比	9.2%	34.0%	52.5%	4.3%

表2 平常阅读中对戏曲方面材料的接触程度

	经常接触	偶尔接触	从不接触
人数	16	122	3
占比	11.4%	86.5%	2.1%

表3 知道各剧种的人数(允许多选)

	京剧	昆剧	越剧	黄梅戏	沪剧	豫剧	川剧	粤剧
人数	135	130	117	73	40	35	34	27
占比(%)	95.7	92.2	83.0	51.8	28.4	24.8	24.1	19.1

表4　如果你准备欣赏戏曲,你会挑选

	去剧场	看影碟或电视	听磁带或广播	其他
人数	112	23	1	5
占比	79.4%	16.3%	0.7%	3.6%

表5　影响你看戏与否的关键因素(允许多选)

	时间	票价	剧种	剧情	演员	演出场地	是否有同伴	其他
人数	67	96	85	78	51	51	47	3
占比(%)	47.5	68.1	60.3	55.0	36.2	36.2	33.3	2.1

从调查结果看,对戏曲表示不同程度喜欢的总人数比例高达95.7%,其中"有点喜欢"的人最多,占52.5%,可见青年学生当中戏迷是不多的(表1)。平常阅读中对戏曲方面的材料偶尔接触的人最多,占86.5%(表2)。在主要剧种当中,知道京剧的人最多,占95.7%;其次就是知道昆剧的人,占92.2%(表3)。欣赏戏曲的方式,仍以传统的去剧场看戏为主,选择此项的人占79.4%(表4)。在影响看戏与否的因素中(表5),票价居第一位,选择此项的人占68.1%,这说明在戏曲市场运作中,价格仍然是不可忽视的杠杆;其次便是剧种和剧情,选择这两项的人分别占60.3%和55.0%。值得注意的是"是否有同伴"这一项,占33.3%,比我们所想象的比例要高,这也证明了青年学生文艺观赏活动的群体性。联系前文所引关于《长生殿》演出调查的结果,通过"朋友推荐"得知演出信息的,占30.72%,高居榜首,可见"口传"影响力之大,也可以证明观赏活动的群体性能够扩大昆剧的观众队伍。在"其他"栏中,有人提出有没有字幕也是影响看戏与否的因素之一,对于昆曲来说,恐怕尤其如此。

以上调查结果证明,要稳定和扩大观众队伍,首先是抓好剧场演出,剧场演出状况是戏曲生命力的主要标志。事实上各个昆曲剧团也是这样做的,其中江苏省昆剧院的经验值得注意。

2005年1月,江苏省昆剧院成为中国第一个由事业转为企业的昆剧院。为鼓励昆曲多演出,政府投入变全额事业拨款为替剧目、演出场次提供支持,《1699·桃花扇》就是如此。

《1699·桃花扇》在2006年全年推出了8个版本,青春版、豪华版、传承版……并与最著名的国际级艺术节签署演出合同,成功完成了国际市场商业运作,票房收入可观。奥运会期间,该剧第七次进京,在国家大剧院连续上演3场,场场爆满。

昆曲走市场,多演出,进校园,改革激活了文艺生产力。2008年,江苏省昆剧院的演出场次达528场,而改革之前,一年才演出五六十场。滚动演出使该剧院创收呈几何级数递增[1]。

江苏省昆剧院的做法,我认为最值得注意的是坚持"周末专场",递增折子戏舞台滚动频率。正如顾聆森、王廷信在《中国昆剧的战略继承——江苏省昆剧院的遗产传承方略》中所指出的:"公演是传世折子戏的生命源泉。公演赋予了折子戏提升、流行和留传的最佳机会。任何文字资料及录音、录像档案都无法替代售票公演对于折子戏(特别是稀演剧目)的保护功能。为了扩大演出面。除常年举办'个人专场'和'评比展演'活动外,江苏省昆剧院还开辟了多种途径增加演出,其中最见成效的是创办了'兰苑周末昆剧专场'。"[2]

兰苑周末昆剧专场有一段时间是免费的。2007年至2008年,"盛世宝玉昆曲全球公益专场演出"一共演出354场,成为昆曲诞生以来规模最大、持续时间最长、演出剧目最多的公益推广活动。期间,江苏省昆剧院安排《牡丹亭》《朱买臣休妻》《窦娥冤》等200多出经典折子戏轮番登场,多名国家一级演员主动参与巡演。连续的公益专场演出,吸引了许多观众,培养了一批昆曲迷,观众的身份呈比较多元的状态,无论是白领、大中小学生还是普通市民都积极加入,其中30岁以下的观众占了近1/3,还有不少是来南京的外国游客。除了看戏,还在网上交流,气氛很活跃[3]。

但是,免费观看演出毕竟不能成为常规,昆曲演出市场还是需要正常运作,这就需要有好的演员、好的剧目和合理的价位。江苏省昆剧院2012年4月份赴台湾省预演,剧目有单雯、施夏明的《牡丹亭·幽媾》,曹志威、徐思佳的《风云会·送京》,张争耀、罗晨雪的《玉簪记·偷诗》,施夏明、单雯的《红楼梦·读曲》等,票价分为150元、100元、80元、50元、30元几档[4],有利于最大

[1] 郑晋鸣,姚佳.江苏省昆剧院在改革与创新中求发展[N].光明日报,2009-07-02.
[2] 顾聆森,王廷信.中国昆剧的战略继承——江苏省昆剧院的遗产传承方略[J].国际博物馆(全球中文版),2008(1).
[3] 中国戏剧网2008-12-15.
[4] 见江苏省昆剧院网页.

限度地争取不同层次的观众,演出的效果是比较好的。

总之,我们的结论是:自昆曲列入世界非物质文化遗产以来,经过多方面努力,观众数量有所增加,而且呈现年轻化、知识化的趋势。当前的问题是要因势利导,加大宣传推广力度,合理运用价格杠杆,确保"小众",有条件时争取部分"大众"。在传播途径方面,多管齐下,而以剧场演出为主;在演出形式方面,全本戏与折子戏并举,而以折子戏为主;在剧本方面,以传统剧目为主,适当辅以新编剧目。可以进行多种形式的尝试,但总的目的只有一个:既要实现活态传承,更要保持原汁原味。

(原载《东南大学学报》2014年第1期)

明清传奇与地方声腔关系的新思考

黄振林①

一

明清传奇与地方声腔不可割裂是中国曲牌体戏剧的重要特点。20世纪20年代以来，随着戏曲文献、文物的整理和考古发现，如《永乐大典戏文三种》《盛世新声》《词林摘艳》《风月锦囊》《词林一枝》《八能奏锦》《玉谷新簧》《摘锦奇音》《乐府南音》《玄雪谱》《寒山堂曲谱》《南曲九宫正始》《群音类选》《车王府曲本》等文献的发现问世，学界逐渐认识到明清文人传奇与声腔联系的复杂性和多样性。而明宣德南戏抄本《刘希必金钗记》、明成化南戏刻本《白兔记》、明嘉靖揭阳南戏《蔡伯喈》和潮州戏文五种《荔镜记》《颜臣》《荔枝记》《金花女大全》《苏六娘》的发现，山西《三元记》《黄金记》《涌泉记》等青阳腔剧本(赵景深)、浙江《玉丸记》《樱桃记》《锦笺记》《蕉帕记》等余姚腔剧本(戴不凡)、江西都昌和湖口大量高腔剧本(赵景深)的发现，以及福建莆仙戏、梨园戏、高甲戏，广东粤剧、正字戏，浙江婺剧、瓯剧、草昆，安徽祁剧，湖南低牌子，江西赣剧，湖北汉调(楚曲)、秦腔、梆子腔等地方剧种和声腔遗存的整理，使我们更加紧迫地思考仅从文本角度研究明清传奇存在着极大的局限性。近100年来，由王国维《宋元戏曲史》(1915年)为典范开创的现代科学研究方法，揭开了现代戏曲研究的序幕。著名历史学家陈寅恪先生在《王静安先生遗书序》中总结王国维做学术研究的"多重证据法"道："一曰取地下之实物与纸上之遗文互相释证；二曰取异族之故书与吾国之旧籍互相补证；三曰取外来之观念，与固有之材料互相参证。"②开创了现代学术研究包括戏曲研究的新理路。另一位曲学大师吴梅《奢摩他室曲话》(1907年)和《顾曲麈谈》(1914年)则从声韵曲律角度触及传统戏曲本质内核，正如时人所言："曲学之兴起，风行海内，蔚然成观者，皆梅苦心提倡之功也。"③从1920年叶恭绰先生于英国伦敦古玩店发现"《永乐大典》戏文三种"到1936年清代徐于室、钮少雅辑订的南曲谱《汇纂元谱南曲九宫正始》的发现，激发了像郑振铎、赵景深、钱南扬、陆侃如、冯沅君、周贻白、傅惜华等人对南戏声腔与民间戏文关系的极大兴趣。20世纪60年代始，学者刘念慈潜心福建八闽大地考察南戏遗存，对其独有的南戏剧目和南戏在诸多闽剧种中的曲牌、音乐、当行、文物进行发掘，提出"南戏是在闽、浙两省一带同时出现，而相互影响；其产生的地点具体来说是在温州、杭州以及福建的莆田、仙游、泉州等地"，这一观点不同凡响。刘并说海盐、弋阳、昆山、余姚四大声腔之外，还有福建"泉腔"和"兴化腔"、潮州"潮调"合称第五声腔——"潮泉腔"。另有广东吴国钦先生在《潮泉腔、潮剧与刘希必金钗记》一文中也认为："宋代的福建戏曲演出，尤以闽南泉州、漳州一带最为鼎盛。泉州在南戏时期，几乎可以说处于'陪都'地位。绍定五年(1232年)，在泉州的宋宗室贵族达三四千人。"④不仅论证了南戏在福建的繁盛，还上推了南戏起源的时间。这些均引发了学者对南戏与声腔关系的重新思考。尽管学术界对此有争议，但起码说明南戏在闽粤有悠久的历史和丰富的演出形态。而1954年在山西万泉县白帝村4个青阳腔剧本的发现和上党地区"队戏"中"滚调"的遗存，引起了学者对在明代同样被称为"官腔"和"雅调"的青阳腔遗存的研究。安徽学者班友书、王兆乾编辑《青阳腔剧目汇编》(1991年)，收集了大量传奇中使用"滚调"演唱的剧目，回应了燕山傅芸子于20世纪30年代在日本钩稽中国戏曲稀见版本后撰写的重要论文《释滚调》。20世纪20年代，北京孔德学校先后从北京的书肆收购了一批珍贵的戏曲文献手抄本，经考证，系传自清代北京蒙古车登巴帕尔王府，简称车王府曲本。其卷帙浩繁，分戏曲和说唱两部分，5000余册。戏曲部分以京剧为主，另有昆曲、高腔、弋腔、秦腔等，大多是清初至同光年间民间演出本，从中可以看出昆曲、高腔和京剧杂糅融合的发展趋势，反映了清初戏曲声腔面貌的原始色彩。通过几代学者的艰辛努力，南戏和传奇研究取得了重要进展。其间，

① 黄振林，东华理工大学江西戏剧资源研究中心教授；主要研究方向：戏曲史。
② 陈寅恪.王静安先生遗书序，《金明馆丛稿二编》[M].北京：三联书店，2001:247—248.
③ 常芸庭.吴梅小传，载王卫民.吴梅和他的世界[M].石家庄：河北教育出版社，2002:3.
④ 陈历明、林淳钧编.明本潮州戏文论文集[M].广州：广东人民出版社，2001:115.

前期有著名学者郑振铎、冯沅君、傅惜华、傅芸子、王古鲁、赵景深、钱南扬、谭正璧、叶德均、王季思、徐朔方、胡忌等,在相关领域均有重要创获;后期,有董每戡、侯百朋、刘念慈、流沙、孙崇涛、胡雪冈、金宁芬、班友书、洛地、吴新雷、叶长海、俞为民、黄仕忠等新锐学人孜孜不倦的探索。

台湾地区所藏古籍文献十分丰富。近30年台湾地区学者通过间接文献考察,获取了大量大陆明清戏曲资料,其整理工作绩效显著。规模最大者系王秋桂主编的《善本戏曲丛刊》(1984年、1987年),主要收录明、清两代的曲选、曲谱等,其中不少系藏于日本、欧洲等地的孤本和珍本,像《风月锦囊》《乐府菁华》《乐府红珊》《玉谷新簧》《摘锦奇音》《八能奏锦》《词林一枝》等原均藏于海外。辗转保存在日本的大量戏曲典籍,在中国本土已经失传。后经学者披露,又对戏曲史的研究产生了重要影响。像前辈学者董康据东京大学藏明刊本影印傅一臣《苏门啸》(1942年)、日本学者神田喜一郎据自藏本刊印《中国善本戏曲三种》,收录明万历刊本《西厢记》《断发记》《窃符记》等。董康著有《书舶庸谈》(1928年)、傅芸子著有《白川集》(1943年)等,都披露了在日本所访得的稀见曲集。这些重要史料也成就了日本著名汉学家森槐南、盐谷温、长则规矩也、青木正儿等的中国戏曲研究。虽然日本和北美学者对戏曲的"中国趣味"十分偏嗜,但由于地域隔阂,对明清传奇寄生的地方声腔的研究都如隔靴搔痒,难切肯綮。声腔研究的主体还在中国大陆。

二

最近几年戏曲界已非常关注南戏传奇的声腔问题。昆山、海盐、弋阳、青阳等声腔研究都曾入选过国家级别的课题。但通观研究界对声腔与传奇关系的论证,还有很多重要问题学界认识不足:

第一,我国声腔总体上分南北。这个概念在刘勰、郭茂倩、张炎、燕南芝庵、周德清、刘熙载、刘师培、吴梅等论述中都明确提出。元代燕南芝庵在《唱论》中首先明确指出:"南人不曲,北人不歌。"戏曲史家周贻白的解释是:"南人不唱北曲,北人不唱南歌。"①此后,明代曲论家基本上沿袭了这种北、南划分的曲学观念,并依据北、南曲学理念来定义戏曲史上诸多概念和范畴。明嘉靖年间文坛领袖王世贞并不以曲论见长,但他在有分量的曲论著作《曲藻》中指出:"凡曲,北字多而调促,促处见筋;南字少而调缓,缓处见眼。北则辞情多而声情少,南则辞情少而声情多。北力在弦,南力在板。北宜和歌,南宜独奏。北气易粗,南气易弱。此吾论曲三昧语。"②对南、北曲在旋律、辞藻、声情、伴奏、演唱、风格等方面的显著差异给予了分析。魏良辅在《南词引正》中也认为:"北曲与南曲大相悬绝,无南腔南字者佳;要顿挫,有数等。五方言语不一,有中州调、冀州调。有磨调、弦索调,乃东坡所仿,偏于楚腔。"③在论述南北音乐与戏曲体制发展演变的历史过程中,"弦索"是一个重要的概念。"弦索"一词最早见于唐代元稹的《连昌宫词》"夜半月高弦索鸣,贺老琵琶定场屋"。弦索在明代曲论中出现的频率极高,一般指琵琶、三弦、筝、胡琴等乐器为弦索,但也有特指琵琶或三弦为弦索的。尽管所指不是一个固定的乐器,但弦索音乐系指北曲,这是不会错的。王骥德云:"北之歌也,必和以弦索,曲不入律,则与弦索相戾。故作北曲者,每凛凛遵其型范,至今不废。"④而魏良辅《曲律》还说:"北曲以遒劲为主,南曲以婉转为主,各有不同。至于北曲之弦索,南曲之鼓板,犹方圆之必资于规矩,其归重一也。故唱北曲而精于【呆骨朵】、【村里迓鼓】、【胡十八】,南曲而精于【二郎神】、【香遍满】、【集贤宾】、【莺啼序】;如打破两重禅关,余皆迎刃而解矣。"⑤由于传奇伴奏乐器的差异,弦索成为北曲的代名词,鼓板成为南曲的代名词。这里也可看出明人已经有很强烈的南北意识。明正德年间的著名曲家徐霖传奇《绣襦记》中净扮乐道德唱云:"中原雅韵何消记,南蛮鴂舌且休提。""中原雅韵"、"南蛮鴂舌",这可能是当时文人对北、南腔调差异最鲜活的提法。而南曲的崛起,也当在明世宗嘉靖年间(1522—1566年)中期以后。潘之恒《鸾啸小品卷二》云:"武宗、世宗末年,犹尚北调。杂剧、院本,教坊司所长。而今稍工南音,音亦靡靡然。名家姝多游吴,吴曲稍进矣。"⑥声腔上的北、南关系是中国戏曲史的重要范畴,而在明清传奇的演变中表现得最

① 周贻白. 戏曲演唱论著辑释[M]. 北京:中国戏剧出版社,1962:61.
② (明)王世贞. 曲藻. 中国古典戏曲论著集成(四)[M]. 北京:中国戏剧出版社,1959:27.
③ (明)魏良辅. 南词引证,转引自钱南扬. 汉上宧文存·魏良辅南词引证校注(钱南扬文集)[M]. 北京:中华书局中,2009:89.
④ (明)王骥德. 曲律. 中国古典戏曲论著集成(四)[M]. 北京:中国戏剧出版社,1959:104.
⑤ (明)魏良辅. 曲律. 中国古典戏曲论著集成(五)[M]. 北京:中国戏剧出版社,1959:6.
⑥ (明)潘之恒. 鸾啸小品·乐技. 汪效倚辑注:潘之恒曲话[M]. 北京:中国戏剧出版社,1988:51.

尖锐复杂。王骥德甚至说："南北二调，天若限之。北之沉雄，南之柔婉，可画地而知也。北人工篇章，南人工句字。工篇章，故以气骨胜；工句字，故以色泽胜。"①实际上，戏曲的北、南关系，统摄和制约了传奇演变的诸多矛盾关系。

第二，明清传奇腔本的"源"、"流"都延伸宽阔，很多曲本都有诸多民间声腔版本。便于诸腔演唱的改编改纂，是众多曲体变异的内在动力。从宋元南戏开始，以蔡伯喈《琵琶记》、王十朋《荆钗记》、苏秦《金印记》、蒋世隆《拜月亭》、吕蒙正《破窑记》、刘智远《白兔记》、商辂《三元记》、姜诗《跃鲤记》、王祥《卧冰记》、苏武《牧羊记》、郭华《胭脂记》、岳飞《东窗记》、高文举《珍珠记》、裴度《还带记》、崔君瑞《江天暮雪》等为戏文的核心人物和情节，不仅长期以来在各种民间声腔剧种反复演绎，留下了不计其数的各种版本，而且许多文人还根据其核心情节不断敷衍改编成许多传奇。明清400多年，重要的戏文均有无数文本。从用途上看，按业内的说法，供案头阅读的称"墨本"，供舞台演出的称"台本"。像广东潮安出土的明嘉靖本和西班牙·劳伦佐皇家图书馆藏《风月锦囊》（简称"锦本"）所收《蔡伯喈》主要是艺人演出本；而各种早期明本《琵琶记》，像瞿仙本、嘉靖姑苏坊刻巾箱本、清陆贻典钞本是文人钞校本。像著名的南戏《荆钗记》，王十朋与钱玉莲久别相逢之处，嘉靖姑苏本是"舟中会"，即两人在楼船中相认团圆；而其他的版本如《全家锦囊》本、屠赤水批本、汲古阁本，均采用"庙会"，即两人最后相会于玄妙观。其中屠评本、汲古阁本，均谓玄妙观在王十朋所任职的江西吉安府（王十朋进士及第后本除饶州金判，即改调潮阳，后升任吉安太守。团圆后受皇家旌表，升授福州府知府）。"舟中会"情节安排是：钱巡抚携义女玉莲赴两广上任途中，路过吉安，太守王十朋拜见。谈话中得知十朋与玉莲原为结发夫妻，乃于舟中设宴，邀十朋母子赴宴，夫妻团圆。而"吉安会"的情节安排是：王十朋与钱玉莲均以为对方已经亡故，均于上元节进庙烧香追荐，乃不期而遇。这关键情节的变化，说明南戏流传到各地后，艺人们会根据当地百姓的审美期待和当地环境物候特点做适当调整。文人传奇向民间南戏借鉴、改造情节要素，丰富舞台手段，成为明清传奇与地方声腔发生密切关联的重要桥梁。但文人在传奇创作中一直以规范的北曲体制为楷模，力求在曲牌、辞藻、声律上"依律定腔"，甚至对曲律、句字、字声、平仄等提出过于苛刻的要求和期待，作茧自缚，将原本十分鲜活的民间曲体形态削适得拘谨规矩，活泼不得。一方面，文人剧作家从南戏版本中获得了十分宝贵和生动的戏曲资源；另一方面，他们又从骨子里瞧不起民间戏文的鄙俚野俗，总是怀着"救正"和"纠偏"的心态来"改造"民间戏文，反映在曲论上则表现为文人"词唱"与艺伶"剧唱"方式的诸多纠结和矛盾。

第三，明清民间戏曲刻本多据各种演出台本，对传奇的腔调差异极其敏感，最真实地反映了传奇生存的本质原貌。即便是文人和书商刊刻的各种版本，不仅因为年代、地域、城市的差别而迥异，而且与声腔的流变密切相关。金陵唐氏世德堂刊本、姑苏叶氏刊本、毛氏汲古阁本、墨憨斋部分刊本等不仅保存传统戏文古朴面貌，也反映了文人修纂的曲学理念。而富春堂、文林阁刊本等则有不少弋阳腔、青阳腔等"诸腔"、"杂调"的痕迹。散见于方志、家谱、文物、尺牍、金石碑刻的民间戏曲资料，包含丰富的民间曲论资源，潜含着民间的舞台导向。戏曲史家赵景深曾于20世纪40年代潜心地方志中著录明清曲家相关信息考述，翻检清乾隆以来到民国期间千卷以上各种通志、府志、州志、县志资料，考述100余位明清曲家传略，而且很多材料都是常见的曲家传略如《曲品》《曲录》《今乐考证》《新传奇品》《小说考证》所没有的，补充了很多曲家的生平资料，包括姓名、字号、家族、著述，并解析了现存资料的不少疑惑。而徐朔方先生穷毕生精力完成的《晚明曲家年谱》，则以正史、野史互证的方式，并辅以诗文、碑传、方志、宗谱等资料，体例翔实，收录详备，共三卷，其中，甲卷为苏州卷，收徐霖、沈龄、郑若庸、陆粲陆采（合编）、梁辰鱼、张凤翼、孙柚、顾大典、沈璟、徐复祚、王衡、冯梦龙、许自昌等14人，复收王世贞、金圣叹作为附录；乙卷为浙江卷，收王济、谢谠、徐渭、高濂、史槃、王骥德吕天成（合编）、周履靖、屠隆、陈与郊、臧懋循、单本、叶宪祖、陈汝元、王澹、周朝俊、孟称舜等17人，复收孙如法、吕胤昌作为附录；丙卷为皖赣卷，收汪道昆、梅鼎祚、汤显祖、佘翘、汪廷讷、郑之文等6人。而旅美学者邓长风积10年之功在美国国会图书馆苦读，以札记体形式详考明清戏曲家生平、著作来龙去脉，考述缜密，资料翔实，逾百万字的篇幅结集《明清戏曲家考略全编》出版，特别是对学界研究依然比较薄弱的清代戏曲，爬梳罗列几百位清代曲家相关资料，补充了前人失缺的许多宝贵资料。但声腔毕竟是以音乐材料作为物质载体，只要其载体缺失，声腔就无法复

① （明）王骥德. 曲律. 中国古典戏曲论著集成（四）. 北京：中国戏剧出版社，1959：146.

原和再现。赵景深先生说:"明代的传奇曾用海盐腔、弋阳腔、余姚腔、青阳腔……唱过,不止昆山腔一种。昆山腔保存得比较完整,弋阳腔保留在江西和河北省高阳县的较多,余姚腔可能变而为绍兴大班里的调腔,海盐腔至今还找不到明显的线索,青阳腔更是大家所搞不清楚的。"①大师的遗憾是有道理的。赵景深先生还对浙江调腔(可能是余姚腔或杭州腔的变调,也有人称为绍兴高腔)演唱《琵琶记》非常感兴趣,还特地请人到调腔的发源地浙江绍兴新昌买其抄本。因未见全本,他说:"我所见到的这绍兴高腔的抄本像这样选取六出,不一定合适,可能这是绍兴高腔本的精华,但《糟糠自厌》、《琵琶上路》甚至《琴诉荷池》、《瞷询衷情》都没有上演,不能算是完整的戏。我也只是就手头所有的资料,比较高明原本和湘剧本,提供以后《琵琶记》的改编者做一参考罢了。"②浙江调腔演唱《琵琶记》可追溯到明万历年间,张岱《陶庵梦忆·严助庙》云:"在庙演剧,梨园必请越中上三班,或雇自武林者,缠头日数万钱。唱《伯喈》、《荆钗》,一老者坐台下,对院本,一字脱落,群起噪之,又开场重做。越中有'全伯喈'、'全荆钗'之名起此。"③另据《陶庵梦忆》卷五"朱楚生"条中说:"朱楚生,女戏耳,调腔戏耳。其科白之妙,有本腔不能得十分之一者……如《江天暮雪》、《霄光剑》、《画中人》等戏,虽昆山老教师,细细摹拟,断不能加其毫末也。"④文中说到的"本腔"是指昆腔,"调腔"科白之妙远超昆腔,所以在浙江绍兴、宁波、余姚等有广泛的观众市场。但是,在民间,又还有多少声腔剧种在演唱南戏传奇呢?或者说,明清文人创作传奇时,又从民间戏曲腔调中汲取过多少营养,获取过多少灵感呢?明代著名曲论家沈宠绥专论昆腔演唱艺术的《度曲须知》,已经把昆腔与其他声腔分开论述:"腔则有海盐、义乌、弋阳、青阳、四平、乐平、太平之殊派,虽口法不等,而北气总已消亡矣。"⑤其提法的重要特点是把现在戏曲界不约而同提到的"弋阳诸腔"中的青阳、四平、乐平、太平等腔并论。这样一来,除昆腔之外的海盐、余姚、杭州、义乌、弋阳、青阳、四平、乐平、太平等腔,都划入了"诸腔"范围。"诸腔"成为明清传奇中有明确内涵和外延的戏曲声腔概念。为某种声腔演唱而改编的明清传奇,实际上是民间村塾野老的"潜在写作"。这些潜在写作到底有多少,我们还远远不知道。

第四,明清曲论有相当高程度的音乐史发展线索,"曲为词余"局限于曲的文学性意义,遮蔽了曲学的音乐学价值。音乐史家黄翔鹏曾将中国音乐史划为三大阶段:即"以钟磬乐为代表的先秦乐舞阶段,以歌舞大曲为代表的中古伎乐阶段,以戏曲音乐为代表的近世俗乐阶段"⑥。而元明清之际,是我国古典音乐理论迅速发展成熟的重要时期。在齐梁以前,我国古人对声韵的敏感性极强,但观念认识比较简单,如《礼记·乐记》云:"凡音者,生人心者也;情动于中,故形于声,声成文谓之音。"强调声音是本于人情、生于人心的自然音律。齐梁之际,由于佛教传入本土,佛经转读梵呗的诵经方式诱导中国文学音律的发展,并启蒙了四声理论。到沈约的"永明体"主张,已经发展到刻意追求人工音律的自觉,如刘勰《文心雕龙·声律篇》所云"凡声有飞沉,响有双叠;双声隔字而每舛,叠韵杂句而必睽……左碍而寻右,末滞而讨前,则声转于吻,玲玲如振玉;辞靡于耳,累累如贯珠"的效果。而到唐诗宋词,我国诗词文学的格律声韵已臻完美。曲牌体戏剧的演唱方式很大程度上是从声词和散曲转借而来,成为我国丰富多彩的韵文文学体式中最富有变化的声曲体貌。清代刘熙载《艺概》云:"词曲本不相离,惟词以文言,曲以声言耳。词、辞通……古乐府有曰'辞'者,有曰'曲'者,其实辞即之辞,曲即辞之曲也。襄二十九年《正义》又云:'声随辞变,曲尽更歌。'此可为词曲合一之证。"⑦著名音韵和语言学家王力先生生前曾呼吁加强戏曲音韵学研究。明清曲论当中元《中原音韵》音系、明《洪武正韵》音系、清《韵学骊珠》音系构建了戏曲音韵学的韵部基础,燕南芝庵《唱论》、朱权《太和正音谱》、王骥德《曲律》、沈宠绥《度曲须知》《弦索辨讹》等构成戏曲音乐学的理论构架,而与我国戏曲生存紧密联系在一起的曲谱构成曲论的重要内容,像元人《九宫十三调词谱》、蒋孝《旧编南九宫谱》、沈璟《南曲全谱》、冯梦龙《墨憨斋词谱》,徐于室、钮少雅《南曲九宫正始》,王正祥的十二律昆腔、京腔谱、清代官修《钦定曲谱》《九宫大成南北词宫谱》、叶堂《纳

① 赵景深.明代青阳腔剧本的新发现[C]//.戏曲笔谈.上海:上海古籍出版社,1980:87.
② 赵景深.谈琵琶记[C]//.戏曲笔谈.上海古籍出版社,1980:157.
③ (明)张岱.陶庵梦忆[M].南京:江苏古籍出版社,2000:198.
④ (清)张岱.陶庵梦忆[M].南京:江苏古籍出版社,2000:156.
⑤ (明)沈宠绥.度曲须知·曲运隆衰[C]//.中国古典戏曲论著集成(第四册).北京:中国戏剧出版社,1959:198.
⑥ 黄翔鹏.论中国古代音乐的传承关系[C]//.传统是一条河.北京:人民音乐出版社,1990:116.
⑦ (清)刘熙载.艺概[M].上海:上海古籍出版社,1978:132.

书楹曲谱》等,都有相当高程度的音乐学含量。我国北南曲谱不是西方的旋律记谱,而是文字记谱,即以文字符号记录乐谱谱式。比如说工尺谱,本质意义上依然是一种文字谱,这跟我国传统音乐心领神会的传承方式和"以文化乐"的乐理观念密切相关。工尺谱只记录旋律的框架和骨干音,而不记录润饰音和变化音,琵琶工尺谱甚至只记板而不记眼,给演唱者留有极大的发挥空间。所以,工尺谱是承载戏曲音谱的重要媒介,在保留我国曲学遗产方面有不可替代的作用。著名曲论家王季烈曾经在《螾庐曲谈》中提出,工尺谱的流行,标志着文人曲家与伶工曲家的分离。这是有见地的观点。文人在曲谱创作形态上有其独特的贡献。因此,明清传奇的"曲唱",实际上是一种极富个人演唱风格和特点的表演形式。这些问题和领域,都没有引起戏曲界的高度重视。

三

综上所述,把明清传奇还原到我国地方声腔生长的领域中考察,系统整理传奇和地方声腔的互动关系,在上述问题上有所深入和改进,是创新目前明清传奇研究的新路径。

第一,应力求在明清曲论有关"北"、"南"差异的宏阔背景上,梳理北曲传统影响与南戏及其传奇的多重互动关系。曲之盛况,莫过于元。关、王、白、马,陆沉下位,倾情为之。周德清云:"乐府之盛、之备、之难,莫如今时。其盛,则自搢绅及闾阎,歌咏者众。其备,则自关、郑、白、马一新制作,韵共守自然之音,字能通天下之语,字畅语俊,韵促音调;观其所述,曰忠,曰孝,有补于世。"①稍后朱权的《太和正音谱》等对曲韵的明晰定位,周德清《中原音韵》对音韵的准确归类,对北曲的规范起到了至关重要的作用。入明以后,文人对北曲的认同和崇拜溢于言表。李开先的观点具有代表性:"词肇于金而盛于元",故乐府之小令、套数,均应"以金元为准,犹之诗以唐为极也"②。王骥德在《曲律·论曲源》中分析明万历前词坛情况亦云:"金章宗时,渐更为北词。如世所传董解元《西厢记》者,其声犹未纯也。入元而益漫衍其制,栻调比声,北曲遂擅盛一代。"③但入明以后,朱氏皇朝起初定都南京,政治文化重心逐渐南移。而江浙一带历来是江南富庶之地,民间演剧风起云涌,遂成汹涌之势。王骥德接着说:"迨季世入我明,又变而为南曲,婉丽妩媚,一唱三叹,于是美善兼至,极声调之致。"④活动于明正德、嘉靖年间曲坛的文人刘良臣也说:"正德以来,南词盛行,遍及边塞,北曲几泯,识者谓世变之一机,而渐移之。"⑤面对南、北曲此消彼长的态势,文人心中充满纠结。北曲的端庄典雅、雍容华贵,对接我国文人长期雕刻的诗学传统,是潜藏于文人灵魂深处的崇拜。但"弦索南下"又成为不可阻挡的潮流。目前昆剧舞台上伴奏使用的三弦,又名曲弦,就是上文所述的"弦索",但它不像在北曲演奏中有着对节拍的控制权,昆曲的节奏控制权依然在鼓板,三弦只不过是起到丰富昆腔伴奏音色层次的作用。但在明代,由于北曲体制的完备和成熟,弦索在宫廷和上流贵族各种演唱中都有崇高的地位,给起源于民间下层社会的南曲演唱形成了巨大的压力。而文人濡染南戏,在他们的价值观念中,"不入弦索",成为当时很多文人鄙薄和批评海盐腔等所谓"时曲"经常使用的一句话,包括像王骥德、何良俊、凌濛初等人。尽管弦索在明初已开始南下,到明中叶,弦索已为吴中曲家普遍接受,但实际上只限于魏良辅改造后的昆腔。南戏质朴率真,天然韵味,加之南曲妩媚婉转,柔情蕴藉,撩拨文人深层情怀,亦令他们爱不释手,遗憾的是"不叶宫调,亦罕节奏",字声不谐,曲韵不稳,严重削弱戏曲的格律规范,因为文人看来,"名为乐府,须教合律依腔"。但南曲"句句是本色语",比起文人时曲的工雅堆垛,更觉清新可爱。当南曲以不可阻挡之势兴盛时,在曲体变迁上,逐渐出现南北交融、南北合套等现象;在曲家创作上,逐渐培养出既擅北曲、又工南调的曲家;在文人观念上,逐渐出现将南北曲等量齐观的新思路,扭转了整体上"崇北黜南"的曲学面貌,有力提升了南曲的地位。

第二,应在曲学史的背景上,对词乐雅唱与剧曲俗唱之间的关系进行系统梳理。北曲的雅唱实际上有深厚的文人音乐生活作基础。《舜典》曰"诗言志,歌永言,声依永,律和声",奠定了中国文人诗乐结合的诵唱观,直接催生《乐记》中"诗言其志,歌咏其声,舞动其容,三者本于心,然后乐器从之"的"志—声—容—器"音乐学

① (元)周德清.中原音韵·自序.中国古典戏曲论著集成(第一册)[M].北京:中国戏剧出版社,1959:175.
② (明)李开先.李开先全集(上册)[M].北京:文化艺术出版社,2004:494.
③ (明)王骥德.曲律.中国古典戏曲论著集成(第四册)[M].北京:中国戏剧出版社,1959:55.
④ (明)王骥德.曲律.中国古典戏曲论著集成(第四册)[M].北京:中国戏剧出版社,1959:55.
⑤ (明)刘良臣.西郊野唱引,转引自谢伯阳.全明散曲(第2册)[M].济南:齐鲁书社,1993:1332.

追求。从魏晋文人的"琴瑟吟唱"和"啸咏山林",唐代文人的"酒令艺术",到宋代文人的"词唱艺术",元代文人的"乐府清唱",都说明三位一体的"礼乐—诗乐—音乐",是中国文人精神生活的重要组成部分。传奇者,除布局结构要立主脑、脱窠臼、密针线、减头绪、酌事实、务奇观外,更重要的是曲牌宫调填词的曲学修养,即所谓引商刻羽、拈韵抽毫之术,加上文字安排要出其锦心、扬为绣口,往往成为文人卖弄学问、附庸风雅的一种方式。而南戏的兴起,带着强劲浓厚的民间说唱、表演和音乐色彩。南戏采用民间歌谣和"依腔传字"的演唱方式迅速崛起,并在其流传的过程中结合不同地区的方言土语,产生了具有不同地域特色的唱腔。所谓腔调是跟发音密切相关的"语言旋律"。中国地域广阔,人口众多,族群的居住相对稳定,因此,相对稳定的人群使用相对稳定的语言,就形成了方言,孟子说的"南蛮鴃舌之人"和"齐东野人之语"就是指的方言语音。《汉书·礼乐志》云汉武帝时"立乐府,采诗夜诵,有赵、代、秦、楚讴"。王骥德《曲律·论腔调》说:"古四方之音不同,而为声亦异。于是有秦声,有赵曲,有燕歌,有吴歈,有越唱,有楚调,有蜀音,有蔡讴。"①民间戏曲俗唱"依腔传字"的方式与散曲雅唱的"依字声行腔"是两种不同的演唱形态,不仅体现了曲唱方式上的雅俗差异,而且决定了文人对传统演唱品质的不同态度。所谓"依腔传字",即以稳定的或基本稳定的旋律套唱不同的文字。它对唱词的字声没有严格的要求,不拘其平仄声调,如戏曲史家洛地先生曾经举例的浙江民歌《鲜花歌》,开头两句是:"东风吹来西风凉,南风吹来鲜花香。"两句七言皆平声,连续14个平声,这在"依字声行腔"的文人曲唱是不合适的。因为均是平声,就无法借助汉字四声的起伏形成旋律。另如山西民歌《绣荷包》中有两句:"三月桃花开,情人捎书来。"字韵为"平仄平平平,平平平平平"。作为"曲唱"也是不合适的。对"曲唱"深有研究的洛地先生认为,有了稳定完整的旋律的唱并不要求其文体有平仄格律,如【孟姜女】(调),它的12段文辞完全无所谓平仄规律;而要求有规律的、跌宕起伏的平仄组合的文辞则往往无稳定完整旋律。上述"东风吹来西风凉"——平平平平平平平,七平句,诗、词、曲中诗绝对找不出来的,更是无法唱的②。明弘治五年(1492年)中举的祝允明

(1460—1526年)视南戏为"声乐大乱",称其"歌唱益谬,极厌观听,盖已略无音律腔调"③,而徐渭则站在民间文化的立场上,在著名的《南词叙录》中,对南戏的地位给予了充分肯定。而更多的文人对民间演唱方式持矛盾态度。李开先、王世贞、王骥德、沈璟、沈德符、徐复祚、冯梦龙等曲论家在迫不得已接受不可阻挡的剧曲俗唱方式时,对词乐雅唱的逐渐衰微表现出巨大的心理失落。吴江派领袖人物沈璟自万历十七年(1589年)辞官归家后,独寄情于声韵,"屏迹郊居,放情词曲,精心考索者垂三十年"④,考订《南九宫十三调曲谱》,进一步强调了声律的规范和重要。晚明曲家基本统一的意见是昆曲音韵要以《中原音韵》为准,说明曲家对南戏民间色彩的"纠偏"主要还是体现在对曲体格律的追求上,即可以宽容民间歌谣的自然本色,但在戏文的安排上,必须依循曲体文学的格律要求。就是说,词唱的曲体句式安排、字声平仄等要符合格律谱的要求。从词乐雅唱到剧曲俗唱,实际上是文人传奇与民间声腔关系取得平衡的最大纠结。

第三,应系统整理弋阳腔、青阳腔、昆山腔、海盐腔、余姚腔、宜黄腔、梆子腔等与明清传奇密切相关并已泯灭声腔的相关材料。譬如海盐腔,是明代发源于浙江海盐并影响全国的四大声腔之一,在中国戏曲史上有着十分重要的地位。在艺术形式上,它是民间南戏向文人传奇转换的重要标志,是昆山腔崛起的重要基础和前提,其从起源到逐渐衰落,在戏曲史上的时间跨度近两百年。目前海盐腔在国内基本消失,已经无人能够明确了解和掌握海盐腔的演唱规制和方式,在音乐上(包括无曲谱)也无法复原其旋律。海盐腔的研究一直是戏剧史上的重要难题。尽管有从探源问题上进行研究,并零星地出现了对海盐腔在江西、湖南、浙江等某个区域的遗存现象进行研究的论文,像戏曲史家胡忌,浙江戏曲、文史研究专家郑西村以及徐宏图、顾希佳、马必胜等,江西戏曲史专家流沙、苏子裕,湖南戏曲音乐家陈飞虹等学者,都曾集中关注过海盐腔问题并有一定的成果。浙江海盐县新近成立了海盐腔研究会,此前,以"海盐腔艺术馆筹建组"名义编辑的《海盐腔研究》(内部资料)达65辑,收入了多篇相关研究论文,但整体上未发现高水平的研究文章。应通过历史文献的钩稽和当代戏班的佐

① (明)王骥德. 曲律. 中国古典戏曲论著集成(第四册)[M]. 北京:中国戏剧出版社,1959:115.
② 洛地. 戏曲与浙江[M]. 杭州:浙江人民出版社,1991:144.
③ (明)祝允明. 猥谈·歌曲. 俞为民、孙蓉蓉编. 历代曲话汇编(明代编·第一集)[M]. 合肥:黄山书社,2009:225.
④ (明)王骥德. 曲律. 中国古典戏曲论著集成(第四册)[M]. 北京:中国戏剧出版社,1959:164.

证两条途径,在明代戏曲史的背景下,力图还原其声腔起源、传奇剧目、行腔特色、方言字声、伴奏方式等,为"绝迹"的声腔传奇研究提供一种新的思路和范型。王骥德在谈到明代声腔面貌变化时叙述:"世之腔调,每三十年一变。由元迄今,不知经几变更矣。大都创始之音,初变腔调,定自浑朴;渐变而之婉媚,而今之婉媚极矣。旧凡唱南调者,皆曰'海盐',今'海盐'不振,而曰'昆山'。"①从这条论述中,我们可以判断:"渐变而之婉媚",指的是"海盐腔";"婉媚极矣",指的是魏良辅改造后的"昆山腔"。用"婉媚"来形容海盐腔的艺术风貌,和后来姚旅在《露书》中描述海盐腔"音如细发,响彻云际,每度一字,几近一刻"是相吻合的。结合这两条描述我们可以想象海盐腔的演唱特点:婉转温润、柔和妩媚;音质细腻,色泽鲜亮,唱字完整,拖音较长。还要提醒我们注意的是,姚旅在叙述海盐腔之前,在描述"古歌""上如抗,下如坠,曲如折,止如槁木。倨中矩,勾中钩,累累平端如贯珠"时,特别指出:"近惟唱海盐腔者似之。"②所谓"如贯珠",《文心雕龙·声律》云:"声转于吻,玲玲如振玉;辞靡于耳,累累如贯珠。"③王骥德在《曲律·论腔调第十》中说:"古之语唱者云,当使声中无字。谓字则喉、唇、齿、舌等音不同,当使字字轻圆,悉融入声中,令转换处无磊块,古人谓之如贯珠。"④可见海盐腔对字声的把握要求很高,要求做到字声柔婉,声息相融,了无痕迹。海盐腔的伴奏以鼓板为主,所谓"鼓板",浙江的马必胜先生认为指的是一种伴奏场面,这种见解是高明的。这种场面的伴奏乐器包括鼓儿、拍板、横笛等。《武林旧事》卷四"乾隆教坊乐部"中的"鼓板"条记载的乐队中就包括鼓、拍、笛三种乐器师傅。这种伴奏场面来源于教坊乐,稍后又发展为"唱赚"的伴奏。因为宋《梦粱录》卷二十记载宋绍兴年间张五牛在鼓板乐基础上建立了"赚曲",后来同时进入杂剧和戏文的伴奏。但是,海盐腔的伴奏与昆曲的最大差异是没有弦索参加。也就是说,不入弦索,是海盐腔伴奏体制的最大特色。海盐腔曾被带到江西宜黄。深入挖掘海盐腔流传的主体方向,并依据明代兵部尚书谭纶把海盐腔从浙江引进到临川、汤显祖《临川四梦》演出声腔受其影响而遗存在江西临川的事实,推演明代海盐腔在临川窝存并形成第二中心,然后再向湖南等西南地区传播以及在江浙一带回

溯的格局,同时探讨海盐腔在流传过程中又吸收傩俗、地方戏曲等因素并与弋阳腔相互影响的态势,是我们要努力的方向。再譬如备受争议的江西宜黄腔问题。明代关涉戏曲活动的各种著作、札记、笔记等很多,对声腔的记载也比较全面,但也没有关于宜黄腔的专有名词。因此,明代没有宜黄腔的专称是可以肯定的。清代非常清晰地出现了宜黄腔的记载。礼亲王昭连的《啸亭杂录》说道:"近日有秦腔、宜黄腔、乱弹诸曲名。其词淫亵猥鄙,皆街谈巷议之语,易入市人之耳。又其音靡靡可听,有时可以节状,故趋附日众。虽屡经明旨禁止,而其调终不能止。亦一时习尚然也。"值得我们注意的是,这时的宜黄腔竟然和逐渐风靡全国的秦腔、乱弹腔相提并论。戚震瀛《京华百六竹枝词》中云:"宛转珠喉服靓妆,弋阳秦腔杂宜黄。"说明乾、嘉年间宜黄腔在京都与弋阳腔、秦腔并蒂花开。清代宜黄腔是板腔体音乐高腔,在江西境内有很大影响,并迅速传播到浙江、安徽、湖北等地。但清代的宜黄腔并不演唱文人传奇。这就牵扯出汤显祖"临川四梦"的首演腔调问题,到底是宜黄腔还是昆腔? 还有梅鼎祚的《玉合记》是否由宜黄腔演唱等。看来,要得出清晰的结论,还有待深入研究。

第四,应对花部崛起之后明清传奇与地方声腔的雅俗之变进行深入的总结和探讨。清代的花部(或称乱弹)逐渐变成戏曲主流,并与昆腔为代表的文人传奇相互抗衡。本来与明清传奇密切相关的南北区"俗化"产物诸如高腔、弦索、草昆等被逐渐纳入花部主流之中。高腔是弋阳腔流传到各地与当地民间声腔结合后的产物,其"一唱众和、不托管弦"的自由处理曲腔的演唱经验,实际上为戏文的流传起到了重要作用。而各地草昆不仅是结合了当地民间戏曲的演唱经验,迎合了当地民众的欣赏习惯,而且普遍比"正昆"快一倍的演唱速度,更符合底层观众欣赏昆曲的心理期待。在波澜壮阔的花雅争胜过程中,作为"官腔"占据曲坛魁首地位的昆腔首先发生演唱方式上的巨大变化,这就是全本戏的衰落和折子戏的兴起。折子戏成为昆腔舞台的主流,这是市场机制选择的结果。但折子戏片段完好地保存了传奇的曲体形态,并不对曲牌体戏文产生本质上的冲击。随着梆子腔在曲坛吹起强劲的"西北风",不仅其雄浑豪放的风格与昆腔的宛转流丽形成巨大反差,而且其艺术体

① (明)王骥德. 曲律·论腔调第十[C]. 中国古典戏曲论著集成(第四册). 北京:中国戏剧出版社,1959:117.
② (明)姚旅. 露书[C]. 续修四库全书[M]. 上海:上海古籍出版社,1987.
③ (南朝)刘勰. 文心雕龙译注[M]. 赵仲邑,译注. 桂林:漓江出版社,1982:289.
④ (明)王骥德. 曲律·论腔调第十[C]. 中国古典戏曲论著集成(第四册). 北京:中国戏剧出版社,1959:119.

制上的"板腔体"形态也对200年来稳定的"曲牌体"造成空前的冲击。清代文人传奇创作已经在不同程度上受到梆子的影响。比如说蒋士铨和唐英,他们的戏曲受到江西民间弋阳腔等"土梨园"戏班风格的影响,场面喧腾热闹,偏嗜鬼神情节,在体制上短小精悍,体现出强烈的"宗元"意识,同时大胆接受并改编流行梆子腔的经典剧目或场景。杂糅昆曲与梆子、乱弹声腔,构成蒋士铨、唐英剧作迥异于当时昆腔传奇风格的一大亮色。梆子声腔不仅给传奇带来音乐体制上的解放,也带来文学体制上的解放,而其文体上的本质特点就是更趋自由。曲牌体的解体,使明清传奇的文学形态、音乐体质、角色安排、伴奏乐器、对白方式、砌末想象、唱腔设计都发生了前所未有的革命,为传统戏曲的演进开辟了新的道路。

(原载《中国戏曲学院学报》2014年第1期)

将"丑角"演出艺术性来[1]

朱恒夫[2]

尽管王传淞先生已离开舞台近40年,辞世也已经有23个年头,但是,人们依然没有忘记他。不要说戏曲界,就是一般的观众,说到丑角,自然而然地就会想到他。可以毫不夸张地说,在当代戏曲史上,"王传淞"已经成了"丑角"的代名词。他能够取得这样的地位,不是因为他是"传"字辈的资深艺人,也不仅是因为他参与了"一出戏救活了一个剧种"的《十五贯》的演出,而是因为他在一生的演出实践中,努力将"丑角"演出达到艺术性。

丑角演出来的也应是活生生的人

不少丑角演员以为自己表演的重点在于插科打诨和做出一些滑稽诙谐的动作,以博得观众捧腹大笑,将发笑的次数与强度作为衡量自己演出是否成功的尺度。于是,他们把功夫主要放在如何激发观众的笑点上,用心琢磨令人发笑的语言和动作。

王传淞也重视观众的笑点,其举手投足、言语谈吐,在许多时候,都以夸张、漫画的方式来表现。但是,他并不将观众的笑声作为追求的最高目标,而是将大量心思、精力花在如何塑造出活生生的人物形象上。

对于生、旦、净来说,演活人物较为容易一些,因为他们所扮演的人物无论是文本还是这些行当的表演程式,都与真实的生活较为接近,而"丑角"所扮演的对象,无论是一度创作的剧本对这些人物形象的塑造,还是舞台上表现这些人物的传统程式,都是变形的、失真的。可见,要用丑行的表演技艺将这些人物演得真实可信,其难度是相当大的,然而,王传淞做到了,并成了他的表演的最显著的特色。

首先,他能根据人物的身世、职业、所处的环境对其心理、性格进行平正、深刻的剖析。《十五贯》中的娄阿鼠是个贪婪、狡黠、懒惰之人,在剧中是个惹祸的根苗,无辜的苏戌娟、熊友兰差一点就因为他而死。所以,之前演出的《十五贯》,艺人们都是将他作为一个坏蛋来刻划的。而王传淞对于娄阿鼠却有这样一番不同于常人的认识:

> 有些评论家认为娄阿鼠一出场就是想作案、杀人,我勿赞成。……娄阿鼠不是天生的杀人犯,也并非惯偷。娄阿鼠杀人夺钱,其罪该杀,但是因此把他过去的历史统统说成杀人、偷盗,好像有点冤枉。对人物的分析,好像中间差那么一点点……娄阿鼠在当地的名气虽然勿好,但是还没有发觉他在当地作案的证据。那一天夜里,他从赌场里出来,又冷又饿,看见尤葫芦肉铺里有灯光,心里就转念头:尤二因为没有本钿杀猪,已经多日不开张了;这个辰光还有灯光,说勿定有了本钿又在杀猪了。他想进去赊几斤肉或者猪下脚,回去烧点吃一顿。因为他在本街坊不作案,小数目的强借硬赊是有的,当地人看见这个尴尬人,就算白送也要周济他一点,只要他在地方上手脚干净点就好。想到此,娄阿鼠推门进去了。不料想灯亮着,一点动静也没有。他看见尤二在床上打呼噜,枕头下面还有几串亮晶晶的东西。钱!十五贯买猪的本钿,在灯光下闪闪发光。这时候的娄阿鼠看见铜钱,心里自然痒痒,他很想偷几串出来。但他拉又拉勿动,牙齿咬也咬勿断,用力稍大,倒使尤葫芦惊醒,从床上跳将起来。一来是他一觉已困过,酒已经醒了;二来这十五贯钱是活命钿,有人来偷,这还了得!他睁开眼睛一看,原来是赌鬼娄阿鼠!一个杀猪屠,力气当然大,小小的娄阿鼠哪在他眼里,所以跳起来就往前扑过去。娄阿鼠平时不在本街坊作案,熟人面前露马脚,脸上总归抹不开;何况自己不是尤二的对手,被他抓住,这顿生活吃勿消,因此往后直退。这时,他把手里的钱串放掉就是了,但娄阿鼠抓住钱又死命不放。你一拉,我一夺,"豁啷啷!"钱串断了绳子,铜钿跌落了一地。娄阿鼠脑子清醒过来,往后逃开,一直退到斩肉的砧板旁边。刚巧有一把斩肉的斧头,他就顺手操起来,想挡一挡,只要他不再冲上来,就可以趁空往外逃走。不料尤二根

[1] 本文系教育部哲学社会科学重大课题攻关项目"中华戏剧通史"(项目编号:11BA01)与国家哲学社会科学艺术学项目《中国戏曲剧种发展史》(项目编号:12BB016)的阶段性成果之一。

[2] 朱恒夫(1959—),男,江苏滨海人,上海师范大学教授、昆仑学者、博士生导师,主要从事戏曲学、中国古代文学研究。

本没忌惮这把肉斧,拼命扑上来。眼看要被他抓住了,娄阿鼠就把斧头往前一挡,正好快口对着尤葫芦,他猛力扑上来,身子恰好压在快口上,"嚓!"肉身哪好同斩肉的斧头拼的?顿时鲜血直迸,"噌"一声,人往后跌下去。娄阿鼠吓呆了,这个人虽然偷鸡摸狗,杀人还是第一遭!他脑子里念头转得快,倘若被人发觉,性命难保!再一看,尤二还没断气,还会爬起来再来抓我?好!一不做,二不休,扳倒葫芦泼掉油。于是,他硬硬头皮,一斧头结果了尤二性命。①

在王传淞看来,娄阿鼠就是旧时街镇上一个格调不高、好吃懒做、游手好闲、想通过赌博捞几个钱花花的混混,他从来没有过杀人越货的念头,就是有,他也没有这个胆量付之于行动。这一次杀了尤葫芦,纯属偶然。有了这样的认识,舞台上的娄阿鼠就不再是一个头上长疮、脚底流脓、浑身上下没有一点好肉的坏蛋,而是仍以一个"人"的面目出现,而且在表演中,会一层层地展示出娄阿鼠从没想杀人到结果杀了人的过程:他开始不过是想赊一点肉或猪肚猪肺之类的下脚水,看到了钱和尤葫芦深睡打鼾的状态,才有了偷几串钱的打算。就是被尤葫芦发现,他此时也没有生出杀人夺钱的想法。即使到了尤葫芦要抓他个现行,很可能还会叫唤来左右街坊,让他丢脸出丑,他也没有生起杀人灭口以掩盖自己罪行的念头。只是碰到了肉斧,顺手拿起来抵挡尤葫芦的捉拿,才无意中致人死亡。王传淞这样几乎没有夸张、漫画性的表演,并不是让观众宽容娄阿鼠,而是让娄阿鼠不失为"人",从而让观众认为这一切是真实的、可信的,因其艺术的真实而产生美感。

王传淞不仅将反面人物看作"人",将正面人物也看作"人"。《连环记·献剑》中的曹操,应该算是一个正面的形象,他刺杀董卓的动机中难免夹杂着一点乘机起事的野心,但是,在权奸董卓倒行逆施、百姓陷于水深火热之中的情况下,他的奋不顾身的果敢行为无疑具有正义性。然而,王传淞所扮演的曹操没有将他塑造成失了"人气"的英雄形象,无节度地提升他的品质,仍然把他当做一个普通的人来看,既表现他是一个有勇有谋之人,也揭示了他内心深处的怯懦。他一早就带剑去董卓府中伺机行事,然而,当董卓疑讶地问道:"骁骑,你为何今日来得恁早?"此时的曹操,身子不由自主地抖栗了一下,露出了心底的局促,刹那间有失神的表现。才稳定了神,用赢马跑不快而怕迟到为由搪塞过去,又听到吕布一声"来——也!"不免又紧张起来,因为曹操从心底里畏惧吕布的勇猛和残忍。王传淞是这样表演的:"曹操身子猛然往后一缩,两眼直勾勾地向前平视,眼神有点恍惚。但当观众看清了他内心的惊慌之状后,则又须显示出他的机谋和世故,迅速地装出一副遇事不慌的样子。"②这样的曹操,既不是传统舞台上的阴险、狡诈、凶残的大白脸,也不是新编历史戏中力挽狂澜、以天下为己任的大红脸,他就是一个有志向也有机谋的真实的历史人物。

丑角所表演的内容应该是引导人积极向上的

许多丑角的表演,为了取得热闹的效果,会主动地迎合一些趣味低级的观众的要求,在表现男女关系的场景中,有意识地将内容庸俗化,或者直接用黄色下流的语言与动作;有些文雅一些,但也会让观众产生性爱的联想。这些表演,无疑会降低优秀剧目的思想与艺术品质,也影响了观众对剧目应有的正面接受。

王传淞当然也努力营造剧场欢乐的气氛,但是,他绝不以色情的表演为手段,更不以降低剧目的品质为代价,而是摒弃一切低级趣味的内容,以肯定的态度,将正面人物的美好素质充分地表现出来;站在批判的立场上,将反面人物的卑劣性格作淋漓尽致地揭露,以向观众传递正能量的价值观与道德观。

《双下山》是一个老剧目,传统的演法总是将小和尚与小尼姑演成一对不守戒律、性欲旺盛的色鬼。他们未碰在一起时的各自表白,就表现了他们对男女性爱生活的强烈渴望;他们走到一起后,便各自挑逗,恨不得立马就搂到一起,做男女之事。王传淞对他们的下山行为不是这样看的,而是有着这样的认识:小和尚与小尼姑都是朴实的青年,他们出家都是被迫的,而不是出于自己的信仰。他们怀疑佛教所宣扬的轮回、因果、四谛、空无等思想,过不惯寂寞凄苦的寺院生活,却羡慕到寺院中随喜的成双结对的夫妻,于是,生出离开佛门过世俗生活的愿望,经过一番激烈的思想斗争,终于脱掉袈裟,丢掉经卷,逃离山门。王传淞有了这样的认识后,便对所扮演的小和尚的传统的表演方式作了根本性的改变。在"土地堂"这一场景戏中,照老本子的演法,"前面小和尚下场,这是因为发现那边有个尼姑,要去调戏她。所以小和尚一见尼姑,就上下打量,一眼也不放松,恨不得

① 王传淞. 丑中美——王传淞谈艺录[M]. 沈祖安,王德良,整理. 上海:上海文艺出版社,1987.
② 王传淞. 丑中美——王传淞谈艺录[M]. 沈祖安,王德良,整理. 上海:上海文艺出版社,1987.

马上成其好事。而那个尼姑呢,也非常轻浮"。王传淞的表演则是这样的:小和尚私逃是严重违反寺院戒律的行为,万一被捉回去,其后果是很严重的,所以,他刚逃离寺院的时候,内心很恐惧。一心想着逃离危险之地,哪里还会想到男女之事。只是走了很长一段路,远离寺院后,他才有了点安全感。这时遇到了一个年轻的尼姑,在交谈中,揣测到对方也是从佛门逃出来的人,于是,原有的过世俗男女生活的愿望才又回到了心头。但是,他没有任何唐突的言行,而是小心翼翼地试探着对方的来历与愿望。这样的表现符合一个在男女情事上的懵懂少年见到异性时的腼腆、紧张的心理和虽然喜欢对方却又不敢于表达情感的心态。如他心里放不下意中人,两次跟随着尼姑往前走。第一次尼姑突然站住,回身说道:"哎呀,哎呀,我去得好好的,你为何转来瞧我啊?"此时的小和尚窘极了,一时慌了神,不由自主地双手合十,等着尼姑的责骂。后来听出尼姑的口气并不严厉,甚至有点撒娇的味道,才放松开来,故意找个能让对方明了自己真实意图的理由搪塞:"不是我转来瞧你,那边有个小和尚,恐他不识途径,故而转来望望。"第二次跟随,尼姑又叫住了和尚:"我去得好好的,你为何转来寻我呀?"小和尚虽然也照样的害羞,但已经觉得尼姑对自己也有好感,便吞吞吐吐地说出了这一番体贴人的话来:"不是……不是我转来找寻你……我看你……你孤单一人,在这荒山之间,恐有不便,特意前来送你一程。"相互经过几番试探,在完全了解到对方的愿望之后,才各自表露了心迹。看过王传淞在这个剧目中所扮演的小和尚的观众,都能从他纯洁的目光、敦厚的表情、笨拙的动作、腼腆的表白上,感受到小和尚心地的纯真和对爱情的渴望,从而被他真挚的态度所感染,而不会产生任何不健康的意象。

《燕子笺·狗洞》中的鲜于佶是一个品性卑下的小人,他不学无术,却靠弄虚作假中了状元。金榜题名后,又想娶主考官郦尚书的美丽女儿为妻。郦尚书有所察觉后,设计将其召到府中面试文才,让这个无才无德之人现了真相。像这样的人物,如果仅是表现他的丑态,会导致观众虽然对演员滑稽的表演捧腹大笑,但之后却没有认真批判他们的品质,进而据以为鉴,进行自我反省。王传淞之所以喜欢演鲜于佶这个人物,其根本目的在于将鲜于佶作为一面镜子提供给观众,以影响观众的道德观。出于这样的目的,他演鲜于佶,就不仅仅是让人物出乖露丑,而是努力将他灵魂深处的卑鄙揭露出来。鲜于佶出场时,趾高气扬,左顾右盼,一副小人得志的神态。到了尚书府门口,见到门官时,把头故意向上仰,左手掇带,右手撩须,打着官腔喊"门——官!"当门官告知尚书老爷请状元公来并非是为了商议婚事而是命他作文时,可谓当头一棒。他始则失魂落魄,继则哀求放行,无计可施时,便右手抓头皮,左手搔屁股,直到发现了狗洞,有了逃出的希望,才恢复了常态。即使到了这步田地,他仍不忘记自己骗来的官老爷的身份:"此洞非衣冠中人出入之所!"于是,脱掉官袍,摘下纱帽。然而在钻的时候,又不自觉地露出了自己的无赖本性,对着叫唤的狗哀求道:"喂!狗叔叔,狗伯伯,我个狗爷爷!你不要叫,我要来钻哉!"王传淞演鲜于佶,自然也让他做出许多惹人发噱的丑态,但人们在笑完之后会联想到身边的"鲜于佶"们,甚至会想到自己心中的"鲜于佶",于是,心灵得到了一定程度的净化。

丑角的绝活能提升其表演艺术的层次

戏曲表演的审美特征在于展示出不同于生活形态的"功夫"。如果一台戏的表演没有什么"功夫"可看,如同话剧一样,那么观众就会感到少了一些味道。而这"功夫"主要由净、丑二角表现出来。丑与净相比,虽然少了些把子功,但在"巧"、"轻"、"捷"等功夫上,并不逊色于净。从某种程度上说,丑角的功夫更能赢得观众的喝彩,因为他们除了前辈传承下来的程式性的功夫之外,还有自己独创的绝活。① 古今的丑角艺术表演大师的成功经验表明,演员若要赢得观众的喜爱,必须要有绝活。川剧丑角的表演艺术之所以享誉天下,是因为他们有着诸多的绝活。譬如"变髯口",演员可以随意地将挂在嘴上的须髯或变长,或变短,或变颜色。像《受禅台》中刘协面对即将失去却又无力保护的玉玺,绝望至极。在这精神极度痛苦的时刻,他那本为赭色的胡须刹那间竟变成了银灰色。再如"滚地换装",也表现出极高的技艺难度。《白蛇传》中的王道灵,为跟踪白素贞和小青,须用改形换貌的方式把自己癞蛤蟆的本相掩藏起来,于是,扮演王道灵的演员在跟踪途中就地一滚,待再起来时,一个穿着"青打衣"光着头的癞蛤蟆陡地变成了头戴"斗篷巾"、身着旧道袍的老道士。② 在川剧的舞台上,每当演员演出绝活,观众总是欣喜若狂,情不自禁地大声叫"好"。

① 朱恒夫.昆曲美学纲要[M].上海:上海文化出版社,2013:104.
② 中国戏曲志编辑委员会.中国戏曲志·四川卷[M].北京:中国ISBN中心,1995:310.

昆剧丑角艺人在绝活上从未停止过探索，所形成的系列的程式性的技艺难度较高的"五毒戏"，就是多少代人探索的成果。所谓"五毒戏"，是指演员观察了五种毒虫——蜘蛛、蜈蚣、蝎子、蛤蟆、蛇——的动作，将其运用到丑行的表演中，故有是名。如《戏叔别兄》①中的丑角武大郎所表演的动作是对蜘蛛的模仿：身子挺直蹲下，不显臀部，走矮步，双肘不离胸部，手脚缩成一团，好像蜘蛛脚，胸前装垫棉絮，弄成圆鼓鼓的蜘蛛肚子。表演武大郎的动作难度是极大的，小步前行，步步亮出靴底，并在椅子上蹦上跳下，却不能让腿部自然地伸展。《双下山》中的丑角小和尚本无的表演是仿照蛤蟆的动作：伸颈缩脖，身子半蹲，肩腿牵连，面部肌肉跳动，不时地吐出舌头。除此之外，还有高难度的动作，如佛珠在颈脖上盘旋，突然飞出颈外，在空中依旧地旋转，最后，又被小和尚用颈脖准确地接住。

王传淞不满足于一般丑角都能掌握的特技，他自习艺时起就对自己提出了练出一些"绝活"的要求，经过艰辛不懈的努力，终于练出了独家的本领。如在《双下山》中背着小尼姑涉水时，他的嘴里叼着两只靴子，小尼姑一时兴起，用"有人来了"吓唬他。小和尚一急，头猛然一动，两只靴子同时分左右飞出，落在河的两岸。又如他在《十五贯·防鼠测字》中所表现的在普通条凳上翻滚的演技：当他听到装成测字先生的况钟问自己"那家人家可是姓尤"时，吓得往后跌了一跤。这一跤的跌法非常独特：他向后翻了一个跟斗，却又迅速地从板凳下面转了上来。整个人的表演活像一只被惊吓的老鼠。再如《燕子笺·狗洞》中，鲜于佶发现了墙角下的一个狗洞后，拿出了逾墙钻穴的本领，从洞中钻了出去。戏台上的狗洞是什么样的呢？就是一张普通太师椅子的四条腿的中间，也就是椅腿构成的方框。方框近似于正方形，长宽约为一尺五寸，要在瞬间从方框中悬空一跃而过，没有扎实的轻功，是做不到的。说到轻功，人们又不能不佩服他在《水浒记·活捉》中的表演。当阎惜娇的鬼魂将他所扮演的张文远捉住时，为了表现人物此时被吓得灵魂出窍，他身体也霎时变轻了，被阎惜娇提在手里，两只靴尖一踮地，整个人随着阎婆惜的转身而旋转起来，就像纸人那样悠悠荡荡地飞扬着。当然，王传淞从不为自己能玩这些绝活而自鸣得意，他非常明确地认识到"技"是戏剧表演的一个组成部分，是为提升"艺"的水平服务的，而不是单纯地为了"技"的表演。正如上文所说，他一生的心思和精力主要投注在人物形象的塑造上，绝活仅是用来表现人物的性格与特定环境的。

著名戏曲理论家马彦祥对他在《十五贯》中的表演给予了这样的评价："人们看过王传淞演的娄阿鼠，都为他精彩的演技所征服。认为他饰的娄阿鼠一角，确立了他在戏曲艺术上的地位。……确实，王传淞塑造的娄阿鼠这个人物，不仅丰富和发展了《十五贯》这个新改编本，更开拓了丑角艺术的领域，为戏曲界的丑角演员提供了一笔宝贵的艺术财富。"②然而，我们不妨作这样的假设：如果王传淞在《十五贯》的表演中没有自己的绝活，人们还会将他和"娄阿鼠"这一艺术形象等同起来么？还会有这么高的评价么？

王传淞的丑角表演可以归纳为这么几句话：人物性格鲜活，道德评判鲜明，表演技艺高超。能将表演艺术做到这样的层次，与他的为人是分不开的。他是个讲义气的人。在20世纪30年代昆曲濒临灭亡、"传"字辈在生死线上挣扎的时候，先前加盟由朱国梁领衔的"国风社"的王传淞，主动介绍师兄弟如周传瑛、刘传蘅、沈传锟、周传铮、包传铎等人入班。③ 他也是个有骨气的人。在他穷困潦倒的时候，盖叫天让他与自己配一次戏，当盖叫天欣赏他的本事准备用数量可观的包银请他搭班时，他看不惯戏班的等级制度和有些大腕的待人态度，毫不犹豫地辞谢了。他更是个热爱昆剧艺术的人，虽然人生坎坷，但他从没有停止过对这门艺术的探索。环境不让他登台，他就在家里练习；年老演不动了，他就收徒传艺。他的艺术人生，能给从事戏曲工作的人们很多的启发。

（原载《浙江艺术职业学院学报》第12卷第3期，2014年）

① 昆曲折子戏《戏叔别兄》源出于明沈璟编撰的《义侠记》。该剧共36折，取材于《水浒传》好汉武松的故事，以武松"义"、"侠"的品性而得名。全剧从景阳冈打虎开始至梁山招安结束，并添有武松之妻崔氏同母亲寻访武松、路遇孙二娘等情节。
② 马彦祥.王传淞的昆丑艺术[C]//.王传淞.丑中美——王传淞谈艺录.沈祖安，王德良，整理.上海：上海文艺出版社，1987：序5.
③ 朱恒夫.论昆剧与苏剧的关系[J].江苏社会科学，2012（1）.

昆曲声律说

顾聆森[①]

对于昆曲的度曲领域而言,声韵学不是简单介入,它在被消化的过程中终于打开了"字正腔圆"的最后通道。昆曲学上用"依字行腔"来概括魏良辅发明的昆曲演唱方法。"依字行腔"的发明,是魏良辅消化了传统的声韵学说的一种应用成果。从昆曲诞生起,昆曲音乐已不再是单一的"音乐学",还包括了"声韵学"的层面。它过细到单个唱字的出口、归韵和收尾。明沈宠绥在《度曲须知》中总结昆曲"依字行腔"的歌唱特点时称:"声则平上去入之婉协,字则头腹尾音之毕匀。"由此可见,昆曲声韵学已成为昆曲音乐学的一个重要组成部分。

所谓"头腹尾",在昆曲音韵学中不仅是单字的解析,更是指一种出字与归韵的技巧。在昆曲歌唱中,演唱必须服务于四声——平声、上声、去声、入声发声的全过程。魏良辅也在其著述《曲律》中强调:"五音以四声为主","平上去入逐一考究,务得中正"。他还把四声之中正作为演唱的第一标准,如果四声不协,演唱者之音色歌喉"虽具绕梁,终不足取"(魏良辅《南词引正》)。

"依字行腔"的过程也就是字声的乐化过程。昆曲演唱的腔格运用必须以"字清"为第一要务,从而产生了昆曲的许多优美动听的字声腔格,如"罕腔"、"嚯腔"、"豁腔"等。"腔"为"声"服务,是"依字行腔"的主要内容,而就其"行腔"的广义而言,板击不仅是行腔节奏的制控手段,它也体现了字声的要求,如迎头板、腰板、截板也无不是字声的一种暗示,"唯腔与板两工者,乃为上乘",故"曲律"乃是昆曲演唱的一种严格的、科学的"依字行腔"规律,它以声律和腔律为基础,以"字清、腔纯、板正"为精髓。而所谓"破律",就文学创作而言,是为了摆脱"曲律"的束缚,以求意境的自由纵横,但与昆曲音乐的完整和严谨却是背道而驰的。

"依字行腔"的先决条件是"识字",即认识字声之平仄阴阳。清代曲家李渔说:"调平仄,别阴阳,学歌之首务也。"所谓"依字行腔",说到底就是把唱字的声调(字之平仄阴阳)准确、细腻地纳入昆曲唱腔的过程。"世间有一字即有一字之头,所谓出口者是也;有一字即有一字之尾,所谓收音者是也,尾后又有余音,收煞此字,方能了局。"(李渔《闲情偶寄》)李渔所说的"一字之头"即"字头",在唱腔中称为"腔头";所谓"一字之尾"和"尾后余音",在唱腔中则对应地化成了归韵和收音的技法。因而从理论上讲,"依字行腔"总须经历三个阶段:一是交代字头,(由"腔头"完成);二是通过运腔进入腹腔;三是归韵和收音。一个唱字的字声和字韵决定了演唱的口法乃至腔格。反之,腔格决定了曲牌字位的声调,故识字不仅是唱曲的前提,也是填曲的首要条件。

何谓度曲?度曲是指演唱者通过正确的口法,把字声和字韵通过"行腔"予以体现,并最终合成完整的乐化字音。

度曲所直面的对象就是字声和字韵,昆曲声韵学奠定了昆曲"依字行腔"的理论基础。由于昆剧的舞台语音是"苏州—中州音",这是一种独特而全新的语音系统,也造成了昆曲声韵理论的特殊性。它以平声、上声、去声、入声构成自己的四声调类,而上、去、入三声又归属于仄声。

"苏州—中州音"的平声高且平,故称为"高平调"。阳平出口时平,但低于阴平声,且随后向上升高,故称为"平升调"。上声由高走低,称"高降调"。去声先降后升,称"降升调"。阴平声和阳平声统称"平声",上声、去声和入声属于仄声。平、上、去、入构成了"苏州—中州音"的四大基本调类。但由于入声声调短促、收藏,"逼侧而不得自转",它出口便断是入声,若略作延长便类乎平声,于是造成入声字在曲中可以替代平声的特殊地位。入声代作平声,最早为明曲家沈璟(《词隐》)提出,他在《词隐先生论曲》的【二郎神·前腔】中揭示了入代平的发现:"倘若平声窘处,须巧将入韵埋藏,这是词隐先生独秘方,与自古词人不爽。"(《古本戏曲丛刊·博笑记》卷首)沈璟的这一发现大大丰富了填曲造句遣字的手段,对曲学理论做出了重大贡献。他的这一发现也很快引起了同时代和后来曲学理论家的重视和关注。随着研究的深入,曲学家们又发现,在唱曲中,入声不但可以代平,还可以代上、代去。如王骥德在《曲律》中论及

[①] 顾聆森(1943—),男,汉,江苏苏州人,中国昆曲博物馆研究员,江苏省昆剧研究会副秘书长,江苏省昆剧院艺术顾问,苏州市戏剧家协会副主席,《中国昆剧大辞典》副主编,《昆剧艺谭》执行主编。研究方向:戏剧戏曲学。

入声时说："大抵词曲之有入声，正如药中甘草，一遇缺乏，或平上去三声字面不妥，无可奈何之际，得一入声，便可通融打浑过去。"沈宠绥在《度曲须知》中也说到这一点："入声唱长则似平矣。抑或唱高，则似去；唱低则似上矣。……乃绝好唱诀也。"近人吴梅还列举了入声字"毂"，出口是入声本音。如谱是平声，则在作腔时沿唱"窝"（u）音，谱是上声或去声，则唱"窝"的上声音或去声音，"非如北曲之定作'古'也"。因此在昆曲四声中，"上自为上，去自为去，独入声可出入互用"。入声"可作平，可作上，可作去，而其作平也，可作阴，又可作阳"（吴梅《曲学通论》）。这就把入声替代平、上、去三声的歌唱方法也说得十分透彻了。另一方面，也正是由于入声声调走向微弱，故入作平时既可作阴平，又可作阳平。沈璟认为，平声的阴和阳，则是在"趁调低昂"中体现，为宫谱所决定的。但入声之代替三声当以运用入声腔格"断腔"为前提，断腔之后平声则延长，上声则下行，去声则揭高。

北曲没有入声，在北曲中，入声被派入平、上、去三声中。在南北曲中，平声都分出阴阳，随着昆曲声韵学的发展，南曲中的上声、去声、入声都陆续分出了阴声和阳声来。于是"苏州—中州音"的调类可分出阴平、阳平、阴上、阳上、阴去、阳去、阴入、阳入八种声调来，即所谓"阴阳八声"。北曲中入声派入三声，一般阴入声派作上声，阳入声派作平声或去声。南曲上声的阴和阳也只是在念单字时才是确定的，在词组中阴阳常常发生转化，因此有相当一部分的上声字在填曲中是阴阳通用的（参见《韵学骊珠》"阴阳通用"部）。阴声、阳声是声调轻重清浊的区别，除了通过腔格处理表示，在大多数情况下，须依靠艺人对"腔头"的正确把握。在一般情况下，填曲者只需考虑平仄，无须考虑阴阳，但如两字组成词组，首字是阴平声，次字若用仄声则宜填上声。例如"孤影"，即属"阴搭上"（指阴平声与上声组合），唱念时准确悦耳；而"春昼"属"阴搭去"（指阴平声与去声组合），"春"即倒成"蠢"音。同样，首字是阳平声，次字若用仄声则宜配去声，如"愁听"就好听。若搭上声如"愁苦"，"愁"则倒成"抽"音。

"识字"对于演唱艺人和打谱者有一种先决意义。明曲家王骥德指出了"识字"的途径，即所谓"先习反切"、"唯反切能该天下正音"（王骥德《曲律》）。何谓"反切"？在没有拼音符号注音的古代，国人创造了用两个汉字注音的方法，即反切法，反切又称"翻切"，是曲家度曲正音的基本手段。用于反切的第一个汉字称为反切上字，它的发音部位、清浊阴阳与被切之字相同；反切的第二个汉字称为反切下字，其声调与四呼与被切之字相同。反切时，上字删去它的韵母，下字删去声母。例如："干，古寒切"，乃取"古"之声（g）和"寒"之韵"an"合成"干"之字音（gan）。又如："萧，苏雕切"乃取"苏"之声（s）和"雕"之韵（iao）合成"萧"之音（siao），以此类推。

唐末僧人守温制定了声类字母，称为"守温字母"，共36个汉字，将之用于反切上字。守温字母代表的是古代的声母系统，与今天语音有一定距离，但它所代表的声母意义尚在，一直是古代韵学家、度曲家审字切音的标准。直到明代仍然依照切韵系统把四声分成为36声母，明以后的各类韵学工具书都以此为参照。这36个字母是：帮滂并明，非敷奉微，端透定泥，知彻澄娘，精清从心邪，照穿床审禅，见溪群疑，影晓匣喻，来日。明度曲家沈宠绥《四声经纬图》曾把守温字母按发音器官的发音部位作了如下分类：

（1）牙音——见、溪、群、疑；（2）舌头音——端、透、定、泥；（3）舌上音——知、彻、澄、娘；（4）重唇音——帮、滂、并、明；（5）轻唇音——非、敷、奉、微；（6）齿头音——精、清、从、心、邪；（7）正齿音——照、穿、床、审、禅；（8）喉音——影、晓、匣、喻；（9）半舌音——来；（10）半齿音——日。

字声"尖"、"团"的分辨由反切上字所定。在演唱中，反切上字所对应的乃是"字头"，艺人必须依赖于上字才能把字头交代正确。"尖"和"团"的区别实际上属于字头范畴。尖音属"齿头音"和"正齿音"，团音系"牙音"（见上表），在现代声母中 z、c、s 即属于尖声母；所对应的团声母是 j、q、x。如箭—见；妻—欺；笑—孝，前字声母分别为 z、c、s，属尖音；后字声母分别为 j、q、x，属团音。这在"苏州—中州音"里很分明，但在相当一部分方言和普通话中是不分尖团的。

沈宠绥把守温字母分作10种"声"音，但归纳起来只5种，即牙音、舌音、唇音、齿音和喉音。俗称"五音"。昆曲学上以五音阶的称名"宫、商、角、徵、羽"对应地来命名声韵学上的"五音"，因为"宫、商、角、徵、羽"五字在发音时恰恰代表口腔器官的五个部位。开其先河的是明代音韵家杨慎，他将五音分别定义为："合口通音谓之宫，开口吐声为之商，张牙涌唇谓之角，齿合唇开谓之徵，齿开唇聚谓之羽。"稍后明度曲家沈宠绥进一步概括了度曲五音的概念："宫，舌居中；商，口开张；角，舌缩却；徵，舌挂齿；羽，撮口聚。"（沈宠绥《度曲须知》）清曲家徐大椿同样具体地指明了发音器官的部位和动作："欲知宫，舌居中；欲知商，口开张；欲知角，舌缩却；欲知

徵,舌柱齿;欲知羽,撮口取。"徐大椿还认为声虽分五层,然"吐声之法,不仅五也,有喉底之喉,有喉中之喉,有近舌之喉,余四声亦然。更不仅此也,即喉底之喉,亦有浅、深、轻、重,其余皆有浅、深、轻、重。千丝万缕,层层扣住,方为入细。"(徐大椿《曲论》)。

随着昆剧音韵学的发展,古人又以"七音"进行字声分类,并以七音阶称名代表,即宫、商、角、变徵、徵、羽、变宫,大致相当于深喉音、浅喉音(以上宫音)、翘舌音、穿牙音、卷舌音(以上商音)、牙音、硬舌面音(以上角音)、舌边音、舌端音(以上变徵音)、齿音(徵音)、软舌面音(羽音)、重唇音、轻唇音(以上变宫音)。七音发声器官之成阻、除阻及其汉语拼音对照一览表如下:

七音	发音部位	阻音器官	成音方式	对应拼音字母
宫	深喉	舌根、喉壁	气流自然流过	h
	浅喉	小舌、软腭	破裂	g k w
商	翘舌	小舌、牙龈	摩擦	zh ch sh
	穿牙		牙间穿过	
	卷舌	舌叶、牙龈	摩擦	r
角	硬舌	舌面、硬腭	粘着	j q x
变徵	舌边	舌面、硬腭	分流	l
	舌端	舌尖、上齿	破裂	d t n
徵	卷舌、齿	齿尖、齿缝	摩擦	z c s
羽	软舌面	舌面、软腭	粘着	ü
变宫	重唇	上下唇	破裂	b p m
	轻唇	上齿、下唇	摩擦	f

所谓"三分切法",即把单音节的汉字切成头、腹、尾三部分。而凡"字音始出各有几微之端,似有如无,俄呈忽隐……此一点锋芒,乃字头也"(沈宠绥《度曲须知》)。反切上字即关涉于字头;而所谓"腹"和"尾"即属于反切下字范畴。在汉语拼音中,字腹相当于韵母中的主要元音(包括介母)部分,字尾即韵尾,可以看成是韵母的最后一个音素的延长部分。字尾体现了归韵和收音的最后程序。古人把归韵的方法分为六大类,即展辅、敛唇、抵腭、直喉、闭口、穿鼻,都在字尾上归纳,曲韵中各韵目的归韵和收音的关系如下表所列(按《韵学骊珠》二十一部):

韵目	字尾	收音	韵目	字尾	收音
东同	ng	穿鼻	欢桓	n	抵腭
江阳	ng	穿鼻	天田	n	抵腭
支时	i	直出无收	萧豪	u	敛唇
机微	i	展辅	歌罗	o	直喉
归回	i	展辅	家麻	a	直喉
居鱼	ü	撮口	车蛇	e	直喉
苏模	u	敛唇	庚亭	ng	穿鼻
皆来	i	展辅	鸠由	u	敛唇
真文	n	抵腭	侵寻	m	闭口
干寒	n	抵腭	监咸	m	闭口
			纤廉	m	闭口

反切上字和下字虽然可以提供字头、字腹和字尾,但它们本身都是一个单音节,在唱念中,如果反切上字和下字的声母、介母、韵母直至收音衔接不当,则可能造成多个单音节,例如《长生殿·絮阁》【出队子】中"相思萦绕"的"相","息良"切,历时一拍半,切字在所占的时值中必须有控制地渐次变更位置,逐步从字头过渡至字腹、字尾,以至最终符合单字的发音要求,在两声相摩的瞬间,力度又要恰到好处,才能不落斧凿之痕,否则在听觉上容易造成两个甚至三个音节。"其间运化,既贵轻圆,犹须熨贴……务期停均适听为妙。"(王德晖、徐沅徵《顾误录》)这种念唱技巧在昆曲学上称为"音度"。

唱字运用三分切法,在演唱中称为"作音","作"即是"做"的意思,意为"做腔"。有些单字没有介母,韵母也很单一,如爸、气等字,但演唱时仍旧需要做好收音,使发音器官到位于规定的部位。特别单字具备双韵母,如 ao、ou、ie 等更需讲究。如"腰"(yao)必须归韵于"萧豪",收音于"乌"(u),若收音不到位则将误唱为"呀"音。

在舞台演唱中,唱字反切与书面反切相比要简单得多,因为唱字反切可以摆脱有音无字的局限,选择零声母的单字作为下字。如"相"字,《康熙字典》作"息良切",曲音取"西央"切。下字"央"由于没有辅音声母(零声母)就可以直接与上字"矢口成音"。即使如此,演唱者仍必须掌控好"音度"和"收音",才能使字声正确无误地向观众传递。

"音度"处理的关键在于把握"四呼"——开、齐、合、撮。四呼主要用以说明唱字的韵母在出音瞬间发音器官的动作和部位。清徐大椿在《乐府传声》中阐述"四

呼"时说:"喉、舌、齿、牙、唇者,字之所以生;开、齐、撮、合者,字之所以出。喉、舌、齿、牙、唇有开、齐、撮、合,故五音为经,四呼为纬。"此说阐明了五音和四呼与字声、字韵的对应关系。近人吴梅在《顾曲麈谈》中也做过具体分析。他说:"开口谓之开,其用力在喉;齐齿为之齐,其用力在齿;撮口谓之撮,其用力在唇;合口谓之合,其用力在满口。"用现代汉语拼音对四呼进行解释大致如下:

开口呼:韵母第一个元素为:a、o、e;
齐齿呼:韵母第一个元素为:i;
合口呼:韵母第一个元素为:u;
撮口呼:韵母第一个元素为:ü。

由此解释,韵母凡没有韵头,韵腹是 a、o、e,称"开口呼",如寒(han)、东(domg)等字音;凡韵头(介母)或韵腹为 i,称为齐齿呼,如见(jian)、齐(qi)等字音;合口呼如古(gu)、撮口呼如虚(xü)等,韵头(韵母)分别为 u 和 ü。"四呼"的意义在于汉字发声时把口腔器官运气的深浅轻重分成了四个等级,有利于演唱的碾磨。

各类韵书在反切注音时,由于受到书面文字的局限,没有足够的零声母文字用作下字,故很难使反切上字和下字得以"矢口成音"。故诸角色家门使用字音间的细微区别常常得依赖口传心授。而场上使用的实际字音则被称为"曲音"。

但尽管如此,各类韵书都有声、韵、调的分类,又注明了意义,历来是昆曲艺人不可释手的工具书。

昆曲早期检韵工具书有《中原音韵》和《洪武正韵》二种。

《中原音韵》又称《中州音韵》,元代周德清著,共收集北曲中作为韵脚的 5000 多个常用字,释义而不注音,它把相同韵母的单字集合在一个韵部中,共分 19 部,如下:

(1)东钟;(2)江阳;(3)支思;(4)齐微;(5)鱼模;(6)皆来;(7)真文;(8)寒山;(9)桓欢;(10)先天;(11)萧豪;(12)歌戈;(13)家麻;(14)车遮;(15)庚青;(16)尤侯;(17)侵寻;(18)监咸;(19)帘纤。

《中原音韵》第一次把平声分成阴平声和阳平声。它不设入声部,但把入声派到平、上、去三声之中。严格地说,《中原音韵》仅仅是一部北曲韵书。早期昆曲没有检韵工具,《中原音韵》虽然反映的是中原(中州)地区的书面语音,但"苏州—中州音"在出字、归韵、尖团方面相通。它虽然不设入声部,入声在派入其他三声时却说明是入声,以"入作平"、"入作上"、"入作去"表示,故昆曲填曲时,《中原音韵》被视为必备的检索工具。

与《中原音韵》同时流行的是《洪武正韵》,虽然这部韵书也不是昆曲专著,仅仅是朝廷为统一口语和书读语音而制颁的一部官韵书,但它所设立的入声韵部却与曲音相符,故曲界有"北依中原,南遵洪武"之说。《洪武正韵》除入声部外还设立了 22 韵部,比《中原音韵》多了 3 部,不同于《中原音韵》的是,它的每个韵部只用一个汉字标目:

(1)东;(2)阳;(3)支;(4)齐;(5)灰;(6)鱼;(7)模;(8)皆;(9)真;(10)寒;(11)删;(12)先;(13)萧;(14)爻;(15)歌;(16)麻;(17)遮;(18)庚;(19)尤;(20)侵;(21)覃;(22)盐。

与《中原音韵》19 部相比较,它把"齐微"、"鱼模"、"萧豪"三部分成"齐、灰、鱼、模、萧、爻"六部,也就更贴近于"苏州—中州音"。

昆剧兴盛以后,专门的韵书开始多了起来,其中不能不提的韵书是《中州全韵》《新订中州全韵》《中州音韵辑要》和《韵学骊珠》。《中州全韵》为范善溱著,韵分 19 部,体例与《中原音韵》相同,但是它第一次把去声分出了阴阳。《中州音韵辑要》综合了《中原音韵》《洪武正韵》和《中州全韵》的优长,依《中原音韵》把入声字分别列在平、上、去三声中,把平声分出阴声、阳声;又依《洪武正韵》把"齐、灰,鱼、模"分列,但仍把"萧、爻"并为一目(此符合"苏州—中州音"),这样全书就分成了 21 个韵目。与此同时,又依《中州全韵》把去声字析为阴去声和阳去声。在韵学系统中《中州音韵辑要》可谓是集大成了。《新订中州全韵》为周昂著,体例也与《中原音韵》略同,但它第一次把上声分出了阴阳。韵分 22 部,比《中州音韵辑要》增加了"知如"一目(仅 44 字)。

《韵学骊珠》由沈乘麐著于清乾隆年间,历经 50 年,七易其稿。它综合吸收了前人的韵学研究成果,平、上、去、入四声各分阴阳,上声又列出阴阳通用 1 部。韵分 21 部,另附入声 8 部。韵目如下:

(1)东同;(2)江阳;(3)支时;(4)机微;(5)回归;(6)居鱼;(7)苏模;(8)皆来;(9)真文;(10)干寒;(11)桓欢;(12)天田;(13)萧豪;(14)歌罗;(15)家麻;(16)车蛇;(17)庚亭;(18)鸠侯;(19)侵寻;(20)监咸;(21)帘纤。

入声 8 部是:

(1)屋读;(2)恤律;(3)质直;(4)拍陌;(5)约略;(6)曷跋;(7)豁达;(8)屑辙。

《韵学骊珠》用传统的反切法注音,还常注意到选用零声母的汉字作为下字。《韵学骊珠》的另一个特点是南曲、北曲能够联璧通用,如"赵,痔浩切"、"兜,得欧切",以北音念上字、下字可得北音,以南音念上字、下字则得南音,可谓左右逢源,从而深得曲家、传奇家的青睐。

作为曲牌体的昆曲,它的最基本的单元是曲牌,而字声(包括韵)是曲牌的细胞,由"细胞"再组合成曲牌的原始单位——乐句。昆曲曲牌又称为"长短句",每支曲牌的句式构造都有很大差别,且具有十分严谨的章法,这就是乐句格律,包括了乐句的构造(句式)、字声布局、韵位安置、句字增损以及乐句与乐句之间的联络分层等,简称为"句格"。

曲牌句格和曲牌工尺谱处于同等地位,句格保证了乐调能够体现和完成曲牌牌性。

"句"的第一要素是"字",乐句所包含的字数不等,因而形成了不同的句式,最典型的句式有:

一言:一个字即一句。如南中吕宫过曲【驻马听】之第五句;二言:二字为一句,如南黄钟宫过曲【降黄龙】之第六句;三言:三字为一句,如南中吕宫过曲【缕缕金】之首句;四言:四字为一句,乃是北曲仙吕宫曲牌【点绛唇】的基本式;五言、七言即五字句和七字句,常用作律句,是南北曲牌的普遍句式。五言有"上二下三"、"上一下四"等句式,七言有"上四下三"、"上二下五"、"上三下四"等句式;六言如南曲南吕宫过曲【梁州序】之第三句,有时由两个三言合成;八言如南中吕宫过曲【泣颜回】之第六句(句式有"上三下五"等);九言如南仙吕宫过曲【八声甘州】之第二句,为"三二四"式,有时也作"二四三"、"三三三"或"上五下四"、"上三下六"式等;十言如南正宫过曲【玉芙蓉】之末句,作"上三下七"式,也可作"上五下五"式等。

曲牌的音乐决定了该牌文句的长短和句式构造。同样的理由,曲牌乐句的每个字位都有相应的字声格律要求。有些字位对于字声和字韵的要求非常严格,有些字位则比较宽松。一般而言,字声若处在主腔的位置上,声韵就会比较严格,不仅平仄不能倒置,甚至仄声的上声和去声也有限制。所谓"宜平不得用仄,宜仄不得用平,宜上不得用去,宜去不得用上,宜上去不得用去上,宜去上不得用上去"(王骥德《曲律》)。但也有可以在较大范围内变化的字位,这些字位的声与韵甚至不受限制,可平可仄,可韵可不韵。古人主张填曲不仅要依照格律谱,还应结合工尺谱取字,当"斟酌其高低",取其相应的字声,不失填曲之至理。

每一乐句的字数是固定的,但填曲不像填词,就字数而言,填词几乎不可超越格律,而填曲者往往可以增字,如三言增二字成五言,五言增三字成八言等。所增的字称为"衬字",这是相对于原曲的"正字"而言。一般衬字加在句首或句中,切忌加在句末三字之内,此外,板式疏落之处也不可妄加衬字,否则原曲音乐结构可能遭到破坏。衬字虽可以选择名词、代词、形容词等实词,但以语助词一类的虚词更为适宜。衬字不仅增加了填曲的灵活性,也使曲牌摆脱了音乐的绝对禁锢,跳过了绝对的节奏模式,而获得了某种自由。演唱者必须对曲词进行新的订谱才能歌唱,于是就给曲牌音乐输入了新意和活力。故《九宫谱定》说:"曲之有衬字,作者于此见长,唱者于此取巧。"填曲加衬字虽不是昆曲的发明,元杂剧和南戏中已普遍使用,但相比之下昆曲加衬更为严格。如南曲加衬,加在句前一般不许占用本句的板位,而只能在前乐句末字的拖腔中使用,衬字的旋律也往往是由前句腔尾的旋律变化而成。南曲也有在句中加衬字的,同样不能占有板位,因此衬字就不能加得过多,有"南不过三"之说。北曲加衬字比南曲要宽泛得多,且可以占用板位,虽有"北不过五"之说,但实际上填曲者不受"五"的约束,有时衬字甚至于超过了正字的数目。如《长生殿·哭像》之【叨叨令】:

不揣(他)车(儿)马(儿)(一谜价)延(延)挨(挨的)望,(硬)执着言(儿)语(儿)(一会里)渲(渲)腾(腾的)谤,(更)排些戈(儿)戟(儿)(一哄中)重(重)叠(叠的)上,生逼(个)身(儿)命(儿)(一霎时)惊(惊)惶(惶的)丧。(兀的不)痛杀人也么哥,(兀的不)痛杀人也么哥,闪的(我)形(儿)影(儿),(这一个)孤(孤)凄(凄的)样。

上曲加了括号的是衬字,它们在数量上已超过正字,衬字过多,原牌音乐免不了伤筋动骨,这就造成了这支曲牌的音乐变体,成为【叨叨令】的又一体。

曲牌的句数是固定的,但某些曲牌的句数却有相对的灵活性。在传奇中,有些曲牌常常是残缺的,有些则超过了正格的乐句规定,这为曲牌乐句可以增损提供了例证。北曲和南曲相比,乐句的增损更为宽泛,增损的方法大致有如下几种:

一是借头为尾。填曲时,某些曲牌句数不够,便向套数的后一支曲牌借来头几句作为本曲牌的尾,此即借头为尾。以北曲为例,如黄钟宫套数【醉花阴】【喜迁莺】【出队子】【刮地风】【四门子】【水仙子】【尾声】,常见【醉花阴】借【喜迁莺】;【刮地风】借【四门子】,所借句数都有规定。

二是局限增句。即在一定范围内或某句之下，或某句之前，或某句与某句之间，进行增句。下面以局限增句的曲牌为例：

【油葫芦】：第二句以下可以增损。

【斗蛤蟆】：第四句以下可以增损，多寡韵否不拘。

【绵搭絮】：第二句以下可以增损。

【青哥儿】：第四句以下可增句，增句一般作三句，第六句以下也可增句，多寡不拘。

【哭皇天】：第五句前后可增四言句，多寡韵否不拘。

【梁州第七】：第十三句前可增二言二句，十四句后可增七言一句。

【笑和尚】：第四句前可增三言若干句。

【双鸳鸯】：首句前可增四句三言或七言。

【小桃红】：首句前可增四言一句。

【刮地风】：第五句、末二句可减。

【贺新郎】：第五句可减。

【秃厮儿】：第四句、末句可减。

【殿前欢】：第七句可减。

【收江南】：第四句可减。

【川拨棹】：第三、第四句可增为四言四句或减成七言一句。

【豆叶黄】：末四句可增为五句或减成一句。

【鸳鸯煞】：首四句可回复成八句。

三是肢解若干曲牌，取其句式组成新曲，称之为"集曲"。这在南曲已是常见现象，北曲集曲不如南曲普遍，但也有著名的成功例子，如正宫【九转货郎儿】：

货郎一转：【货郎儿】本格。

货郎二转：【货郎儿】头三句，【卖花声】三句；【货郎儿】尾一句。

货郎三转：【货郎儿】头五句，【斗鹌鹑】四句，【货郎儿】尾一句。

货郎四转：【货郎儿】头三句，【山坡羊】九句，【货郎儿】尾一句。

货郎五转：【货郎儿】头三句，【迎仙客】六句，【红绣鞋】五句，【货郎儿】尾一句。

货郎六转：【货郎儿】头三句，【四边静】四句，【普天乐】四句，【货郎儿】尾一句。

货郎七转：【货郎儿】头三句，【小梁州】五句，【货郎儿】尾一句

货郎八转：【货郎儿】头二句，【尧民歌】四句，【叨叨令】二句，【倘秀才】二句，【尧民歌】四句，【叨叨令】二句，【货郎儿】尾一句。

货郎九转：【货郎儿】头三句，【脱布衫】四句，【醉太平】七句，【货郎儿】尾一句。

【九转货郎儿】实际上是9支集曲，适用于叙事、弹唱，仅见于昆剧《长生殿·弹词》和《货郎担·女弹》，【九转货郎儿】是通过增句（移植异曲）和减句（肢解本曲）演化来的。南曲"集曲"如【九回肠】集自【解三酲】、【三学士】、【急三枪】，故以"九"命名；【十二红】表明是曲犯了十二支别的曲牌；【一秤金】暗示犯了十六支（一斤为十六两）其他曲牌。更多的集曲命名，则从原牌名中摘取一两个字合成，如【榴花泣】是由【石榴花】和【泣颜回】二个牌名合成；【海棠醉东风】是曲牌【月上海棠】、【沉醉东风】合成。有些集曲则直接冠以"犯"，如【二犯江儿水】、【四犯黄莺儿】等。然而这种增损，必须以笛色相同为前提。换句话说，必须在同宫或同调的曲牌中才能进行。

四是在保持收尾合律的前提下，只用原格的某些典型句式，可以不顾及排列次序，属于所谓"句字不拘"的曲牌。如仙吕宫的【混江龙】是为大家所熟悉的一支曲牌，它的本格共9句。《四声猿·骂曹》填了15句，《虎襄弹·山门》填了20句，《牡丹亭·冥判》填到百句以上。这都是"不拘字句"的明证。但是说它"不拘"，其实"不拘"中还是有拘的，最主要的是要保证全曲收尾时用两个四言句（有时作对句），并要求合律："平平仄去、仄仄平平（韵）"。【混江龙】的句式主要是三言和四言，也有七言。《牡丹亭·冥判》虽然填了100多句，通篇句式也不外乎三言、四言和六言，结尾是正宗的四言对句，且以平声收煞。句字不拘是昆曲中句字增损的极限，近乎自由体。以北曲为例，属于"句字不拘，随意增损"类曲牌。《太和正音谱》载有一十四章：

正宫：【端正好】【货郎儿】【煞尾】；

仙吕宫：【混江龙】【后庭花】【青歌儿】（一作【青哥儿】）；

南吕宫：【草池春】【鹌鹑儿】【黄钟尾】；

中吕宫：【道和】；

双调：【新水令】【折桂令】【梅花酒】【尾声】。

句字增损取决于曲牌音乐。如果曲牌某一句或某一段的音乐呈现一种连续的反复态势，这一句或这一段的增损对音乐整体将不会有伤害，在文字上则就具有了对应的增损的可能性。当然曲牌乐句的增损还有多种理由，然而增损的任何理由仅仅出于曲牌音乐的可行性，绝不是出于填曲者的主观意愿。

曲牌就是句式和字声的一种格律程式。但曲牌的

句字格律不仅是一种程式，昆曲曲牌通过对字声、字韵和长短句的合理排列组合，除了实现美听之外，格律本身还担当了传递喜怒哀乐的任务。一支曲牌，在吟诵或演唱其歌词内容的时候，格律形式所具有的潜在的情感力量总在不断地、连续地释放。当表达的内容一旦和曲牌的格律形式完美统一的时候，它的艺术感染力就能得到最大限度的发挥。在汉民族的诗歌中，也只有"剧曲"，才真正具备这种能促使内容所表达的情感高度升华的外在形式，从而充分为内容服务。

声律造就的是曲牌的"曲名理趣"——富于感情色彩的曲牌个性。曲牌个性乃是曲牌声律结构的综合产物。一般而言，平声平韵过多表明曲调哀婉，就不宜于表现欢乐愉快的内容；反之，仄声仄韵多了，表明曲调拗怒不测，就不适宜于和平谐和的气氛。然而，这些也仅仅是指一般规律而言，由于曲牌具有高度复杂的个性层次，因此正确地选用曲牌，除了从前人的书面教条中接受启迪外，常常还须凭借曲家本人的实践经验，从"意会"中截获灵感和指南。昆剧曲牌格律由是具有更深层的内涵，它绝不是——些纯形式的、僵化了的公式或条条框框，而是有内容生命的艺术结晶。它们在提供科学的曲牌形式的同时，也直接在为唱篇的声情服务，从而成为情感内容的一部分。前人曾以精练的语言概括了昆剧常用诸宫调所具有的感情功能，这种功能，无疑来源于格律形式的本身，兹摘录："仙吕宫：清新绵邈。南吕宫：感叹悲伤。中吕宫：高下闪赚。黄钟宫：富贵缠绵。正宫：惆长雄壮。般涉调：拾掇坑堑。双调：健捷激袅。商调：凄怆怨慕。越调：陶写冷笑。"

（原载《艺术百家》2014年第3期）

明清两代太仓的两大王氏曲学家族

周巩平

明、清两代,江南太仓有两个著名的王氏家族,一为琅琊王氏家族(即王世贞家族),一为太原王氏家族(即王锡爵家族),这两个都是江南一带累世簪缨,历代仕宦的望族。需要指出的是,太仓这两个王氏家族除了在科举出仕方面连绵不绝、代代延续之外,在文学和艺术方面,也代有人才,俊彦辈出。他们是簪缨世家,同时也是文学世家、丹青世家和曲学世家。琅琊王氏家族的王世贞,是明文坛"后七子"之一,独步一时的文坛领袖,而太原王氏家族的王锡爵,则是万历朝著名的"太仓相国";清初引领画坛画风潮流的"江南四王",娄东太原王氏家族的王时敏和王原祁占了两席,娄东琅琊王氏家族的王鉴也占了一席,他们的书画作品对清初以来整个画坛的画风都产生过深刻的影响。至于戏曲活动和曲学理论方面,琅琊王氏家族王世贞所撰之《艺苑卮言》,对南北曲风格源流以及名家高低的一系列评述,对后世曲评曲论及曲学观念都产生了很大的影响,而其弟王世懋、其子王士骐等都是活跃一时的曲评家和戏曲活动家,琅琊王氏家族还与曲坛著名的吴江沈氏家族有婚姻关系;太原王氏家族则自王锡爵这一代起就蓄养家乐,其子王衡是明万历年间著名剧作家,该族王锡爵及王锡爵子王衡,孙王时敏,重孙王揆、王掞,连续四代都蓄养家乐,在自家府第或园林中演出,其家乐演剧活动至少持续了80余年,在江南一带非常有名。由于两个王氏家族都属望族,两家几代人的活动对太仓一地乃至江南一带的民风民俗都产生了重要影响,因此,有必要利用家谱、地方文献和其他史料,对这两个家族几代人戏曲活动的历史进行钩稽和梳理,并对其社会影响作一叙述,先说王世贞家族。

一、娄东琅琊王氏家族(王世贞家族)

明代娄东(太仓)琅琊王氏家族(即王世贞家族)的家谱,现存南京图书馆收藏的光绪年间重辑抄稿本一册(编纂者不详),估计其编纂时间也在清光绪年间。全谱使用"太仓州镇阳县志稿"红格纸,抄本内容从第一世起,分别记载每一世人的姓名、子嗣情况。迁太仓之前,从一世起记至六十六世;而从第六十六世迁昆始祖王梦声另起,为太仓第一世,太仓支又记至第二十二世,共录琅琊王氏八十八世人姓名子嗣,相当于一个简略的世系

谱,此谱对人物生平介绍相对简略。《明史》《太仓州志》《镇洋县志》等虽有王世贞、王士骐、王士骕、王瑞国、王鉴等人传略,但不涉及戏曲活动。清乾隆年间太仓人士程穆衡辑纂的《娄东耆旧传》(清乾隆间抄残本,上海图书馆古籍善本室藏),是一部私人所纂之本邑名人传记集,其卷二即为娄东琅琊王氏家族名人传,从一世王梦声起,直记至十五世王良毂止,共收该族几十位人物生平传记。此《耆旧传》可补家谱人物传记之缺。另外,清初太仓沙溪镇佚名氏《研堂见闻杂录》以及一些其他杂著,如万历年间沈德符撰《野获编》、江盈科撰《雪涛小说》、清初谈迁撰《枣林杂俎》,以及王世贞、王世懋、王士骐及其家族人士诗文和友人所著诗文,均或多或少有涉及家族历史和戏曲活动情况者,给我们提供了可资参考的材料。笔者的叙述,就以家谱、《娄东耆旧传》《研堂见闻杂录》等文献中钩稽的曲家生平和涉曲活动资料为主,参核其他记载,来梳理娄东琅琊王氏家族几代人的曲学活动历史轨迹。

(一)家族历史渊源

明代娄东琅琊王氏家族,各种文献记载均言其宗出山东琅琊,王世贞本人对此也有过表述。据记载的综合梳理,可知其族源于汉末晋初山东临沂之王览,王览之孙王导率族人跟随司马睿移居江左,辅助司马氏建立和巩固东晋政权,是当时握有军政大权的一代重臣。南渡后,琅琊王氏为侨姓巨族,从东晋到隋唐,该族代有高官,地位显赫。延至五代,因政治制度变革和门阀士族的衰微,琅琊家族势力逐渐消歇,后裔也散处各地。其后裔王仁稿,五代末出仕吴越王钱镠的镇海节度衙推,"居严之分水,遂为分水人",是为这支琅琊王氏迁越之始。又经两宋,至元朝至正年间,王仁稿弟王仁礼裔孙王梦声被征辟为昆山学政,在昆任职40余年,遂定居,是为迁吴之始。此后昆山又部分割隶太仓,梦声子孙繁衍,就发展成太仓(娄东)琅琊王氏家族。娄东琅琊自入明朝后,经科举出仕崛起,成化十一年(1475年)八世王侨(王世贞伯祖父)中进士,成化十四年(1478年)八世王倬(王世贞祖父)中进士,王侨、王倬兄弟俩先后进士及第;王侨官工部郎中,王倬则累官至南京兵部右侍郎。至九世,王忬(王世贞父亲)中嘉靖二十年(1541年)进士,官"都察院右都御史,历督抚蓟辽诸军更六大镇",

"赐蟒玉尚方剑,后入中枢,为娄中第一显官"①,家族的兴旺也到达顶点。延至十世,王世贞中嘉靖二十六年(1547年)进士,万历年官至南刑部尚书;其弟王世懋中明嘉靖三十八年(1559年)进士,任南太常寺卿,此时该家族已成太仓首屈一指的官僚巨族,被人称"三世为九卿八座巨富"②。万历十七年(1589年)王世贞64岁时,其子、十一世王士骐又进士及第③,至此,该家族已经连续"四代甲科",成就了令人羡慕的进士四世蝉联纪录。而该家族的戏曲活动也逐渐活跃,进入高潮。

(二)家族的曲家与戏曲活动

娄东琅琊王氏家族自明代嘉靖以后,开始进入戏曲活动的繁盛期,族中曲家辈出,如王忬、王世望、王世贞、王士骐、王昊、王曜升等。从搜罗的资料来看,大致可梳理出该家族几代人戏曲活动的历史线索,而最早见载于文献记载的戏曲活动,似乎是在明嘉靖前期,发生在王世贞的伯父王忬身上。

王忬,九世(指太仓九世,琅琊王氏从六十六世王梦声迁昆山起,为太仓一世),王倬长子,王忬长兄。《太仓王氏家谱》九世记载:"忬,字民服,号静庵。配龚氏,二子。妾朱、陆、张氏,二子。"其生卒年不详,但可以大致做个推导:其父王倬生于明英宗正统十二年(1447年)年,卒于明正德十六年(1521年);其幼弟王忬生于明正德二年(1507年),是其父60岁垂暮之年所得的最后一子。那么,王忬是王忬长兄,其年龄应最起码长王忬10岁或以上。若王倬20岁得第一子,则王忬当生于明成化三年(1467年),若最晚50岁得第一子,则王忬也应当生于(1497年)明弘治十年。《娄东耆旧传》卷二《王忬传》说:

> 忬……少以赀入太学,性谨无他好。独好授新声童子,使其具粉黛为优戏,昼夜视之无厌。又好构华屋,叠山凿池,多莳花木,以至挫产弗顾也。……胸次坦洞无城府,卒年七十有八。④

这个"传",提供了传主王忬生平的以下一些信息:其一,他"制举业"没天赋,捐资为太学生修习儒业,也未通过考试进入仕途。其二,王忬把主要精力放在"新声"和"优戏"方面,能"授新声童子",不仅本人喜欢唱曲度曲、拍板按歌,还亲自教家僮装扮演出,自己再评判和指导改进。这些行为,已经相当于操办家庭戏班了。对此,他迷恋到了"昼夜视之无厌"的地步。需要指出的是,王忬迷恋的所谓"新声",可能还是当时昆山、太仓一带正在酝酿创制过程中尚未流行的昆腔。王忬放弃"制举业"而独好新声,差不多从他青少年时代开始,若当时他20岁左右,也至少是在明正德十二年(1517年)之前。魏良辅等人创制成昆曲新声要到嘉靖、隆庆年间才最终成型,渐次流行。而王忬的授曲("新声")、教童子搬演的艺术实践,肯定早于新昆腔的出现,应该说他的活动也是类似魏良辅等人对昆曲进行改革、创制新声的一种艺术尝试和实践。王忬等这批热衷"新声"的士绅为魏良辅等人创制昆曲新腔在唱法音律和实际搬演方面做了许多艺术上的铺垫与积累。魏良辅等人就是在昆山、太仓一带众多"新声"爱好者不断创新尝试的基础上,才最终创出昆山新腔的。其三,王忬"构华屋,叠山凿池,多莳花木",即大兴土木建造园林,这些工程使他耗尽了家产。

总之,王忬一生干了两件事,一是迷恋"新声""优戏",二是耗资建园。他对"新声""优戏"的迷恋,开创了整个家族喜爱填词度曲、观剧赏优的风气,对家族子孙后裔的文化行为产生了重要影响。而他的性喜耗资建园,则为家族后裔子孙的破产败家开启了恶端。

王世望,十世。王忬子,字瞻美,他受父亲王忬影响最大,表现也最明显。《太仓王氏家谱》十世记载:"世望,字瞻美,号临峰。配周氏,妾陈、潘、袁氏。生一子,士骦。授太医院吏目。"程穆衡《娄东耆旧传》卷二《王忬传》附带说到王忬的四个儿子,曰:"子四人……少子世望有父风。"也就是说,王世望全面继承了父亲喜爱"新声"、"优戏"、靡费造园的习气,有父亲的遗风。王世望的堂兄弟王世懋(其叔父王忬子,王世贞弟)在叙述王世望生平行为时也说:"伯父静庵公(王忬)生四子……季为瞻美兄……少任侠好施,游以酒人而侍事其母。"⑤可以看出,王世望受父亲影响,其性情行为就是"好客乐施"、"游以酒人",并"侍事其母"。由此可见,王忬、王世望连续两代人喜爱"新声""优戏",他们家中应该是几

① 研堂见闻杂录·上海:上海神州国光社,1936年排印本:287.
② (明)李维桢. 弇州集序,见《大泌山房集》卷十一,《四库全书存目丛书》影印北师大藏明万历三十九年刻本,集部150册. 济南:齐鲁书社,1997:526.
③ (清)钱谦益. 列朝诗集小传(丁集),《王尚书世贞传》所附之《王司勋士骐传》. 上海:上海古籍出版社,1982:437.
④ (清)程穆衡撰《娄东耆旧传》卷二《王忬传》,上海图书馆古籍善本室藏清抄本。
⑤ (明)王世懋.《王奉常集》卷三《寿从母陆太孺人八衮序》,《四库全书存目丛书》影印首都图书馆藏明万历刊本,集部133册. 济南:齐鲁书社,1997:258.

十年如一日戏曲演出从不间断的。伯父家的戏曲活动，自然会对王世贞、王世懋兄弟家的活动产生影响。

王世贞，十世。王世贞是娄东琅琊王氏家族最为杰出的人物，生于明嘉靖五年（1526年），卒于万历十八年（1590年）。《太仓王氏家谱》十世记载："世贞，字元美，号凤洲。配魏氏，妾高氏、李氏，三子。进士，官至南京刑部尚书，太子少保。"王世贞戏曲活动虽受其伯父和家族的影响，但他本人为一代文坛领袖，行事自有独特风格。友人屠隆所撰《大司寇王公传》曰：

> 王公讳世贞……好宾客，文酒淋漓，流连觞咏而绝不近声伎。听丝竹，每当燕笑懽噱时，人或谈及忠孝节烈，则慷慨而扬眉。①

屠隆记载表明，王世贞也非常喜欢观剧赏曲，文中提及的"丝"与"竹"都是昆曲演出时必不可少的伴奏乐器。但王世贞与伯父王忬及堂兄弟王望不同，他虽爱"新声"和"丝竹"，却始终与演戏的伶人保持距离，家中也不蓄养戏班。他看戏赏戏，重视的主要是戏曲故事的忠孝节烈内容，并欣赏戏曲的音乐，而不狎昵伶人。王世贞本人的诗文可知他一生曾与诸多文人曲家有过来往，如张凤翼、郑若庸、梅鼎祚、李开先、梁辰鱼、何良俊、顾大典、王稚登、汪道昆、屠隆等。他们或互访，或偕同出游，或一起饮酒赋诗，别后则诗文书信往还，互致问候。吴江著名戏曲家沈璟也曾与他书信往还。② 这些和他交往的文人曲家，一方面都是填词制曲的高手，同时也都是写诗作文的名家，而王世贞是当时文坛领袖，凡文人士子，都愿与他结交，切磋交流诗文，并请王世贞品评自己所作，以提高身价。正如《明史》所说："世贞始与李攀龙狎主文盟，攀龙殁，独操柄二十年。才最高，地望最显，声华意气笼盖海内。一时士大夫及山人、词客、衲子、羽流，莫不奔走门下。片言褒奖，声价骤起。"③可见，文人曲家在与王世贞的交往时同样也有请他品评自己剧作、提高身价的想法。比如，李开先撰写了《宝剑记》，就曾请王世贞观剧并予评价。王世贞《艺苑卮言》中有专门论曲的文字，后被人辑出作为单种刊行，题名《曲藻》，这部《曲藻》中记载了此事，曰：

> 北人自王、康后，推山东李伯华……所为南剧《宝剑》、《登坛》记，亦是改其乡先辈之作。二记余见之，尚在《拜月》、《琵琶》之下耳，而自负不浅。一日问余："何如《琵琶记》乎？"余谓："公辞之美，不必言，第令吴中教师十人唱过，随腔字改妥，乃可传耳。"李怫然不乐罢。④

李日华本欲请王世贞品题以提高《宝剑记》身价，不料王世贞对《宝剑记》评价并不高，这使李日华颇感失望。在《曲藻》这部曲论著作里，被王世贞提及并品评的曲家曲目很多，不仅有明初南戏剧目《琵琶记》《拜月亭记》《荆钗记》，还有属于当时"新声"之作的张凤翼的《红拂记》、梁辰鱼的《吴越春秋》等，在行文中，王世贞本人也以懂音律、明源流而自命，并对曲的源流发展提出了自己的一套见解：

> 三百篇亡后有骚、赋，骚、赋难入乐而后有古乐府，古乐府不入俗而后以唐绝句为乐府，绝句少宛转而后有词，词不快北耳而后有北曲，北曲不谐南耳而后有南曲。⑤

尽管在这些论述中，他把南戏与元曲形成的先后顺序说颠倒了，其实南戏的出现和形成要早于元杂剧，但是，王世贞论述得高屋建瓴，对文体变化脉络总体把握的宏大气势也确实令人折服，他的论述对后人论曲产生了巨大影响。《曲藻》中，他还提出：南戏《拜月》《琵琶》《荆钗》三者相较，应以《琵琶记》为第一，《拜月亭》第二，《荆钗记》第三；剧本要有"词家大学问"，有"风情"、"禅风教"、"动人"，以及"曲演终场"要"使人堕泪"，⑥等等。因为王世贞文坛盟主的身份，这些论述也曾在后世曲论中引起了诸多争论，并引发了什么是衡量剧本艺术标准的广泛讨论，对曲学理论的发展有很深远的影响。

关于王世贞的戏曲作品，各种史料记载不一致。分歧主要就在王世贞有没有撰写过《鸣凤记》传奇：有曰《鸣凤记》为"王世贞作"（《传奇汇考标目》），有曰王世贞"只作散曲，不作传奇"（吕天成《曲品》）；此外还有《鸣凤记》"王世贞门人作"（焦循《剧说》）、"唐凤仪作"（民国《太仓州志》）等记载。今人研究虽对这些纷乱记载进行了梳理，但迄今未有一致的结论。部分学者推断《鸣凤记》为嘉、隆、万历间一位"无名氏"所作，"王世贞

① （明）屠隆·大司寇王公传，附录于王士骐撰《王凤洲先生行状》后，有明万历末刻本，藏上海图书馆善本室。
② （明）王世贞在《弇州续稿》（卷一九一）中有书信《致沈司正伯英》。
③ 王世贞列传. 明史（卷二八七）[M]. 北京：中华书局，1974：7381.
④ 中国古典戏曲论著集成（四）[M]. 北京：中国戏剧出版社，1959：36.
⑤ 中国古典戏曲论著集成（四）[M]. 北京：中国戏剧出版社，1959：27.
⑥ 中国古典戏曲论著集成（四）[M]. 北京：中国戏剧出版社，1959：34.

作"的可能性不大①,也有学者认为根据剧本内容和风格判断,不能排除王世贞创作《鸣凤记》的可能性。② 笔者以为,虽然《鸣凤记》的作者未能定论,但无论哪种说法,都无法排除《鸣凤记》的创作确实与王世贞生平经历有关。若《鸣凤记》果真为无名氏或其他人所作,那么,《鸣凤记》的创作过程也完全有王世贞某种程度的帮助和参与的可能;至少,剧本肯定是采用了王世贞亲身经历中的一些事件作为题材的。如传奇中描写杨继盛冒死弹劾严嵩,即剧中《灯前修本》《杨公劾奸》《夫妇死节》这几出情节,细节生动如绘,似作者身临其境。而这些内容,恰恰是王世贞的亲身经历。王世贞与杨继盛是同年进士与好友,杨弹劾严嵩,王世贞有同感;杨继盛下狱,王世贞曾去探望;杨妻为救丈夫上书,王世贞亲为修改润色;直至杨继盛被害,王世贞还冒险为其收尸营葬、料理后事,等等。这些事情,均见于正史和明人别集记载,言之凿凿。③ 所以,笔者的观点是:即便撇开《鸣凤记》作者是否王世贞的争论,把《鸣凤记》视为王世贞文化活动影响的一部分,也是顺理成章的。总之,王世贞应该算得上这个家族在曲坛最有影响的人物。

王士骐,十一世,王世贞次子。《太仓王氏家谱》十一世记载:"士骐,字三常,号房仲。庠生,配潘氏,无子,守节。以兄士骙次子嗣。"其生卒不详。王士骐幼年时颇有慧质,王世贞对他极其钟爱。《娄东耆旧传》卷二言:"士骐,字房仲,少才隽,自喜有夙慧,经史过目若素习。弇州公奇爱之。以父三品荫入太学。"王士骐一生酷爱观剧赏曲,并常发表自己的论曲见解。其好友沈德符《野获编》卷二五《词曲·拜月亭》中有一段话道:

何元朗谓《拜月亭》胜《琵琶记》,而王弇州力争,以为不然,此是王识见未到处。……《拜月》……《走雨》、《错认》、《拜月》诸折,俱问答往来,不用宾白,固为高手;即旦儿【誉云堆】小曲,模拟闺秀娇憨情态,活托逼真,《琵琶·咽糠、描真》亦佳,终不及也。

向曾与王房仲谈此曲,渠亦谓乃翁持论未确,且云:"不特别词之佳,即如最古、陀满争迁都,俱是两人胸臆见解,绝无奏疏套子,亦非今人所解。"余深服其言。④

前面已述,王世贞在《曲藻》中提出过南戏《拜月》《琵琶》《荆钗》三者优劣,认为当以《琵琶》为第一,《拜月》第二,《荆钗》第三;而与何良俊《拜月》排名第一、《琵琶》第二的见解不同,由此引发了后世诸多曲家不同曲学观点的争论。而在后人的争论中,其子王士骐没有站在父亲一边,反而与其父王世贞的观点相反,认为父亲王世贞的说法有些偏颇。他细致分析了《拜月亭》填词的许多高明之处,认为确实远在《琵琶记》之上。他的见解令当时一些曲家包括沈德符等人"深服其言"。可见,王士骐也算得上当时一位比较懂行并有影响的曲论家。但也就是他,却因为使用《拜月亭》的词语而莫名其妙地获罪下狱,此事使朝野人士均感意外,并在曲坛引起了不小震动。上引沈德符《万历野获编》卷二十五《词曲·拜月亭》还有以下记载:

往年癸巳,吴中诸公子习武,为江南抚臣朱鉴塘所讦,谓诸公子且反,其赠答诗云"君实有心追季布,蓬门无计托朱家",实谋反确证。给事中赵完璧因据以上闻。时三相皆吴、越人,恐上遽信为实,急疏,请行抚、按会勘虚实。会朱已去任,有代解者曰:"此《拜月亭》曲中陀满兴福投蒋世隆,蒋因有此句答赠,非创作者。"因取坊间刻本证,果然,诸公子狱始渐解。王房仲亦诸公子中一人也。

据载,万历二十一年(1593年)左右,江南苏松一带兴起习武之风,原因是闽浙沿海常有倭寇袭扰,苏松乡绅为自保而组织乡勇,以防倭寇。带头的是吴中一带的世家公子。巡抚苏州等十府的朱鸿谟(鉴塘)却认为他们有谋反意图,于是向朝廷奏本,说江南发生了谋反事件,世家公子组织习武,招降纳叛,赠答诗有"君实有心追季布,蓬门无计托朱家",用了汉高祖时朱家藏匿逃犯

① 参见苏寰中《关于鸣凤记的作者问题》一文,载《中山大学学报》(哲学社会科学版)1980年第三期;徐扶明《鸣凤记非王世贞作》一文收入《元明清戏曲探索》[M]. 杭州:浙江古籍出版社,1986.
② 参见上海辞书出版社《明清传奇鉴赏词典》蒋星煜先生《序言》[M]. 上海:上海辞书出版社,2004;鸣凤记评注. 六十种曲[M]. 太原:山西教育出版社,2000.
③ 《明史·王世贞传》说:"杨继盛下吏,(王世贞)时进汤药;其妻讼夫冤,代为草;既死,复棺殓之。嵩大恨。"陈继儒《王元美先生墓志铭》说:"会杨椒山(继盛)当论诏报,密使人告急,且以孤相托。……公父为杨夫人削稿请代,上之。寻椒山受辟之次日,又出宣武门泣奠,津遗鏊弱。"孙七政《松韵堂集》卷一也有《伤杨椒山且闻王元美往哭其尸》诗。王世贞给李春芳的信中有:"乙卯(嘉靖三十四年)冬,仲芳(杨继盛)兄且论报,世贞不自揣,托所知为严氏解救,不遂。已,见其嫂代死疏辞憨,少为笔削。就义后,躬视含殓,经纪其丧。"等等。
④ (明)沈德符撰《野获编》卷二十五《词曲·拜月亭》条,清同治八年钱塘姚德恒重校刊补扶荔山房本,《续修四库全书》影印,第1174册. 上海:上海古籍出版社,1995:591.

季布的典故，以招纳亡命贤人自居，袒露了明显的造反意图。并且告知，为首的王士骕（房仲）已被捕，其他公子也被抓获，按律当斩，①请朝廷准奏，并迅速派兵协助平叛。此时，距王世贞（曾任南京刑部尚书）去世的万历十八年（1590年）也才两年多。突然有人奏本说他儿子起兵造反，朝臣均感愕然，几位内阁辅臣又都是吴越籍人，料其中必有隐情，就极力斡旋，将此案发回重审。案卷发回，恰逢朱鸿谟调离，会勘时，有人提出"季布"、"朱家"是《拜月亭》曲词，非诸公子创作。寻到坊间刻本比对，果然如此。后经一系列调查、讯问，结果表明事情性质不是谋反，于是急案变缓，王士骕免于一死。

清初谈迁《枣林杂俎》和清乾隆年间程穆衡《娄东耆旧传》对此事也都有记载，叙述事实与《野获编》基本吻合。《枣林杂俎》说：

> 朱鸿谟开府吴中时，关白多警。太仓王士骐（应作骕）等群习弓矢，或讦其反。收捕手札"君实有心缓季布，蓬门无计作朱家"为左据。鸿谟奏上，事下兵部，兵部□□□□□伍袁萃，告尚书石星曰："此《拜月亭》传奇中语，何得作反案？"出坊本示之，尚书释然。②

《娄东耆旧传》卷二说：

> 士骕，字房仲。……巡抚朱洪谟号鑑塘，檄捕，且闻于朝。疏悖语有"君实有心追季布，蓬门无计作朱家"句，兵部伍袁萃言于本兵石星："二语，《幽闺记》文耳，何治为！"翰林冯梦祯、礼部黄汝亨亦争言其冤，下抚按鞫，无实，时万历乙未年也。③

上述材料都证明，王士骕等是因倡导抗倭习武而遭人攻讦，地方官府不明事实，不问皂白将王士骕等人抓捕入狱。至于"季布"、"朱家"这一联词，则是官府在抄家时在王士骕手札中发现的。由于巡抚朱鸿谟不熟悉《拜月亭》剧本，看到了这联对句，搞不清来源，便武断地认为是王士骕的原创，根据文意，贸然推定此为"反诗"，并写入奏本。但奏本至朝，伍袁萃等人发现奏本所说的"反语"原来是《幽闺记》的曲词，就代为开脱解释，同时还有多人赞同附议，此案才慢慢化解。总之，各种材料都表明：《拜月亭》词语成为兴狱的原因，就是因为办案主官不识剧本，不知"季布"、"朱家"这联曲词的出处，而又急于立案，才弄出荒唐的结果。

世家公子谋反案发，江南一带受到震动，最终，王士骕"坐胥靡，斥荫籍"，即被流放服劳役，革除"以父三品荫入太学"的学籍资格，弄得家破人亡。王士骕下狱，不仅成了娄东琅琊王氏家族盛衰的一个转折点，而且对江南士林、对整个江南曲坛都造成了巨大影响，从此许多曲家对戏曲剧本创作和运用都有了心理阴影。

十一世宸章。《研堂见闻杂录》记载了一位号"宸章"，后变为优伶的王世贞子侄辈人物，不知具体是哪一位：

> 吾娄王大司马（王忬）……有一孙，号宸章者，习俳优，善为新声。家业既破，僦一小屋，日与伶人狎。吾镇周将军（恒祁），承幕府檄，治兵沙溪。一日开宴，呼伶人祗候，宸章即厕身其间，捧板而歌，与鲍老参军之属，共为狡狯变幻。时周将军与里中客，岸然上座。而宸章则氍毹旋舞不羞也。有观者叹曰："是故大司马文孙也。"使大司马在，且奔走匍匐，叩头恐后，固无敢仰视腰玉贵人。即宸章贵公子，敢一涕唾其旁！而今且傲睨行爵自如，宸章不过在羯鼓琵琶队中，博座间一笑，图酒肉一犒而已。嗟呼！沧桑陵谷，近在十年，人安可不自立！④

据载，王忬这位号"宸章"的孙子"习俳优，善为新声"，也是一位曲家。《太仓王氏家谱》记载王忬有二子七孙：长子王世贞、次子王世懋；长孙王士骐、次王士骕、王士骏（以上为王世贞三子）、王士䮪、王士骙、王士駪、王士䮺（以上为王世懋四子）。七个孙子中，士骐字冏伯，号淡生；士骕字三常，号房仲；士骙字闲仲，号房和；余士骏、士䮪、王士駪、士䮺中未知哪个号"宸章"？也就是这个号"宸章"的孙子，在其祖父王忬去世后的几十年里，把祖上留给他的家业全部败光，沦落到只身一人、无田无产也无居处的地步，栖身之所仅一间租赁的小屋。此时他仍不改积习，"日与伶人狎"，结果干脆就成了以演戏为业的优伶。对于这种现象，记载者从自己的情感和价值观出发，自然把"习俳优，善为新声"看成是他败家的原因了。

王瑞庭，十二世。王士骐长子，王世贞长孙。字庆常（或避明光宗朱常洛讳而写作庆长）。据《太仓王氏家谱》太仓十二世王士骐子一栏记载："瑞庭，字庆长，号畸庵。庠生，以子鉴贵赠詹事府录事刑部郎中。配潘氏，

① 《御制大明律》卷第十八《刑律·谋反大逆》条曰："凡谋反及大逆，但共谋者，不分首从皆凌迟处死。"《续修四库全书》影印北京图书馆藏嘉靖范永鸾重刊刻本，史部第862册，上海：上海古籍出版社，1995：540.
② （清）谈迁撰，罗仲辉、胡明校点. 枣林杂俎（和集），北京：中华书局，2006：580.
③ （清）程穆衡. 娄东耆旧传（卷二），上海图书馆善本室藏清抄本.
④ 研堂见闻杂录. 上海神州国光社排印本，1936：287—288.

子三,妾十五人,子二十余人。"《研堂见闻杂录》记载与家谱所载基本吻合,曰:"士骐子庆常,则习为侈汰,恣声色,先世业荡尽无余。子最繁,号圆照名鉴者,袭荫为廉州太守。"这里特别提到他"习为侈汰,恣声色,先世业荡尽无余",也就是说这个恣意新声歌舞、狎昵伶人的浪荡公子把家业败光了。王瑞庭祖父王世贞是一代名臣,文坛领袖,父亲王士骐是世贞长子,也是家族这一辈人中唯一的科举进士,"四代甲科"的最后一人。王世贞去世后不久,江南发生"世家公子谋反"案,琅琊家族受创,其叔父王士骙家几陷灭顶之灾。而他们一家则躲过一劫,其父王士骐尚在朝,官位不损,财产保全,似乎还维系着簪缨世家最后的颜面。遗憾的是,到了王瑞庭这一代,他们家也"先世业荡尽无余",家族最后的一点辉煌也断送了。清初太仓人顾师轼、顾思义编撰的《梅村先生年谱》"康熙八年"条注中有些关于著名园林——琅琊赍园的文字记载,曰:

> 王书城(瑞国)为(士骐)传云:性喜多费,兴作无虚日。然考是园不为侈,廊然堂则其长子庆长瑞庭俗呼大痴者为之。庆长性似父而汰尤甚,创廊然,既构矣,不当意立命拽毁之,再构之然,至三始成。有杨某者,度其不能继也,乃窃量堂之规模,构一楼于己宅,觊王急则购以移焉。阅二十余年,王果败,而杨亦破家,是堂及园遂为吴有,然楼犹属杨也。⋯⋯今堂与楼皆为瓦砾场矣。①

这些记载较形象地叙述了王瑞庭败家的过程。据载可知,王世贞在世时曾建造了江南名园——弇园,而王世贞的长子王士骐,即王瑞庭父亲,也"性喜多费,兴作无虚日",在此基础上再建造赍园;王士骐的长子王瑞庭,则更是一位被乡邻们称为"大痴"的败家子,花钱不知算计,还在赍园基础上再建廊然堂,比父亲有过之而无不及。最"痴"处,就是他"创廊然,既构矣,不当意立命拽毁之,再构之然"。即建园过程中,他原先的构想设计都会随意推翻,突然命令工匠把已建成或在建中的建筑全部拽毁拆除,另起炉灶;重建开始后,又看着不顺眼,再次命令全部拆除,推倒重来,就这样建—拆—建—拆—建,反复多次地折腾,耗费钱财不计其数,才筑成廊然堂。人们看到他如此荒唐举止,就"度其不能继也",料定很快败家。果然,王瑞庭的奢侈无度行为只持续了20余年,这个家族就在经济方面无法维持了,建成的园林最终出售转让,王瑞庭一家则被赶出赍园。该园数度易主后转到吴伟业(梅村)手里,吴梅村曾重新修缮,未及竣工而去世。至顾氏为吴梅村撰注年谱时,王瑞庭建造的廊然堂和楼宇已"皆为瓦砾场"了。这个园林的命运,差不多就是娄东琅琊王氏家族由盛转衰的缩影。王瑞庭便成了这个家族"鼎盛"时代的终结者。尽管王瑞庭生养了很多儿子("子最繁"),似乎人丁兴旺,但是,由于家族生存环境的恶化,众多儿子(子20余人)中,只有王鉴(字玄照,为避康熙皇帝玄烨讳一般写作"圆照")一人还在走读书出仕之路,入清易代后成为著名画家。其余均"落拓无生产",既无功名,也无财产;也有的儿子对前途感到绝望,干脆遁入空门;而最年幼的两个儿子则干脆"为优,以歌舞自活",所有这一切,都是这个"习为侈汰,恣声色",把"先世业荡尽无余"的王瑞庭造成的。

王鉴(1598—1677年),十三世,王瑞庭次子,王士骐孙,王世贞曾孙。《太仓王氏家谱》十三世记载:"鉴,字玄照,号湘碧。配薄氏,一子(浚)。官生。仕至广东廉州府知府。"据家谱记载的综合梳理可知,王鉴的曾祖王世贞有三子,惟长子王士骐有后,共三子:王瑞庭、王瑞家、王瑞穀;王世贞次子王士骙与幼子王士骏均无子嗣。据族规,以王士骙次子王瑞家为王士骙嗣,王士骙三子王瑞穀为王士骏嗣。再下一代,王士骐长子王瑞庭子嗣最繁,"配潘氏,子三,妾十五人,子二十余人",而王鉴就是潘氏所生第二子。但是,王士骙嗣子王瑞家则"未娶夭",为了不使王士骙这一支绝后,又"以瑞庭次子嗣"。因此,在谱系图中,王鉴就被列为王瑞家之后,王士骙孙。其实,王士骙没有子孙,王家瑞也没有儿子。所以家谱系图就在王士骙处注明"无子,以兄士骐次子嗣",而在王家瑞处注明"未娶夭,以兄瑞庭次子嗣",在王鉴生父王瑞庭处亦注明"以子鉴贵赠詹事府录事刑部郎中"。那么,这些人士在世系图中就表达为:王世贞—王士骐—王瑞庭—王鉴,和王世贞—王士骙—王瑞家(嗣子)—王鉴(嗣子)这两条线。过去学界曾为王鉴究竟为谁子,是王世贞孙还是王世贞曾孙的问题争论不休,现根据家谱记载梳理,已有清晰的结论:王鉴为王世贞曾孙,王士骐孙,王瑞庭次子;是王士骙嗣孙、王家瑞嗣子。《娄东耆旧传》卷二《王鉴传》曰:

> 鉴,字玄照,号碧湘。由恩荫历部曹,出知廉州府。⋯⋯居二岁,拂袖归。⋯⋯初凤洲公构弇园,历岁久且转售人,至公时一卷石、一篑土,皆零鬻之矣。惟弇山堂为转施南广寺为天王殿,然取材无

① (清)顾师轼,顾思义.梅村先生年谱(卷四),《梅村家藏藁》附录,《续修四库全书》影印华师大藏宣统三年(1911年)武进董氏诵芬室刊本集部1396册[M].上海:上海古籍出版社,1995:335.

几。公乃于弇园故址筑室曰染香,日临摹其中。吴梅村歌画中九友,以匹董元宰。……康熙丁巳年八十卒。遗命以黄冠道衣殓。

据传可知,王鉴在明崇祯末曾仕至廉州知府,很快就"拂袖归"了。他回乡时,曾祖王世贞留下的族产——江南著名的园林弇园,已被其父王瑞庭大部分卖给了别人,他就在仅剩的弇园故址建起了自己简陋的小屋,取名"染香庵",定居于此。此后,萧然世外,沉浸于书画与戏曲之中。其画"以董源、巨然为宗,沉雄古逸,后学尊之,与时敏匹"(《清史稿》卷五百三),是清初著名的画坛"四王"之一。除了书画之外,王鉴也颇嗜戏曲,其居处常有演剧和戏曲活动。其族弟王昊、王曜升(均王世懋曾孙)以及同邑的著名诗人、戏曲家吴伟业与他颇多来往。王昊在顺治九年(1652年)曾到弇园故地重游,写下了七律《弇园四首》,其三有"山堂图史已烟销,歌舞新来也寂寥。……独喜文漪清玩在,好从书画认前朝"等句,并注:文漪,堂名,玄照家兄所居。① 说明那年王昊专门拜访王鉴时曾顺便寻访弇园旧时遗迹。据他所见,当时弇园故址(即王鉴居处)仍不断有"歌舞新来",因为玄照(即王鉴)兄的文漪堂还坚守园中,顽强地延续琅琊王氏祖先的传统和遗风。太原王氏家族王时敏第五子王抃在其自撰年谱《王巢松年谱》的"康熙十四年"中也有相关记录:

> 余欲将李文饶事,谱一传奇,盖专为任予吐气也。湘碧知之,特约余至染香庵,同惟次并老优林星岩商酌,间架已定,因家中为病魔所缠,几及半载,遂至不能握管,束之高阁,直待次年始成。

年谱中所说的李文饶事传奇,指的就是以唐代李德裕故事为题材的《筹边楼》传奇。居住在弇园故址染香庵的王鉴(号湘碧)知道此事后,因为李德裕与自己身世相类似,他曾因祖上功德而荫官,后仕至廉州太守,便很感兴趣,于是"特约"王抃至其"染香庵",一起讨论如何撰写这部传奇,并在剧本填词制曲过程中邀请资深老伶一起参酌,对剧本进行反复推敲,希望剧本在完成后特别适宜搬演,演唱美听。由此可见王鉴对戏曲艺术倾注了较多热情,并且非常懂行。总之,王鉴不仅是清初一位著名的画家,也是清初一位出色的戏曲家。

王昊,十三世。王瑞璋长子,王士骃孙,王世懋曾孙。《太仓王氏家谱》十三世记载:"昊,字义白,又字惟夏,号硕园。廪生,荐举博学鸿儒,授内阁中书。配顾氏,妾钱氏。生六子。"《娄东耆旧传》卷二《王昊传》曰:

> 昊,字维夏,号硕园。幼颖异博学,弱岁作古文,胚胎家法。……顺治庚子江南奏销大案,公为嘉定株累,逮系入京。明年奉世祖遗诏得释,遂灰心仕宦。……戊午以博学鸿词征……明年三月就御试已病喘,天子念其疾笃,特授内阁中书舍人,已不及拜命矣。公少时奕奕有飞扬之气……既以田赋株连,尽丧世遗,浩然无萦于人世。……乐府传奇尤豪宕,不传。

这里特别提到了他"乐府传奇尤豪宕",但是没有流传,由此可以断定他也是位曲家。

王曜升,十三世。王瑞璋次子,王昊弟。《太仓王氏家谱》十三世记载:"曜升字次谷,号茶(茶)庵。廪生,配李氏,生一子。"《娄东耆旧传》卷二《王昊传》中附带提到了他:

> (王昊)弟曜升,字次谷。与兄齐名,名俱在娄东十子列。性豪迈,有脱略公卿,跌宕文史之致。亦以奏销案累惧,悒悒不自得,出游四方,不计道里,遇酒辄醉,或歌或哭,用以消块垒。晓音律,当筵顾曲不失累黍。暮年游京师,卒。有茶庵诗稿。

传中不仅说他"性豪迈",而且说他"晓音律,当筵顾曲不失累黍",王曜升自然是一位精通曲韵曲律的曲家无疑了。

王昊和王曜升兄弟二人均以诗文知名,在清初"娄东十子"之列,因生在"末世",没能有所作为。明亡入清之初,尚能逍遥山林,以诗酒自娱。到顺治十七年(1660年),因清政府借奏销案打击和压制不服新政的江南士绅,王昊、王曜升兄弟不幸卷入,被逮下狱并褫革功名,王昊还被千里解送进京,由刑部议处。第二年遇大赦得归,"遂灰心仕宦",在家筑宅,饮酒高歌,吟啸山水间以度余年。直到康熙十七年(1678年),才被征召博学鸿词科,廷试后,授内阁中书舍人。但是"命下而昊已先数日卒矣"②。娄东琅琊王氏明嘉隆年间开始的"鼎盛"与清顺康时期的落寞清冷形成巨大了的反差。但是,无论家族兴衰如何,族中士子喜好填词制曲、观剧赏曲的文化习尚却几经沉浮而始终延续,几代相承。

(三)同族曲家间的血缘世系关系

如前所述,娄东琅琊王氏家族从第九世王愔起,第十世、十一世、十二世、十三世连续五代出现曲家,这些曲家之间的血缘世系关系,可用下图表示(其中曲家以

① (清)王昊撰《硕园编年诗选》"顺治九年壬辰"《弇园四首》,清抄本,上海图书馆藏。
② (清)王昶等纂《直隶太仓州志》卷三十六《王昊传》清嘉庆三年(1798年)纂修本,上海图书馆藏。

黑体字标出）：

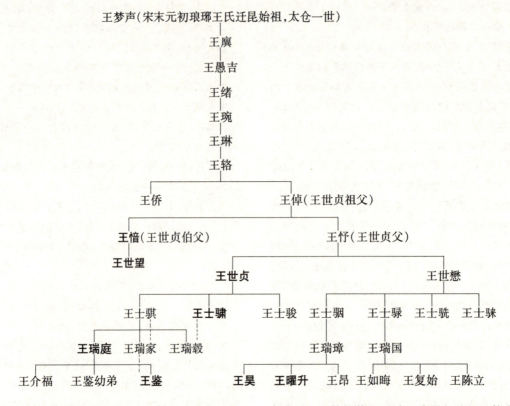

巩案：图中以竖直实线标示的，都是亲生的父子关系；而以竖直虚线标示的，明清两代太仓的两大王氏曲学家族则是继嗣的父子关系。其中，十二世王瑞庭、王瑞家、王瑞毂三人都是王士骐亲生子，因为王士骐弟王士骈配潘夫人无子，王士骈去世后她"守节，以兄士骐次子（瑞家）为嗣"；而王士骐幼弟王士骏配严氏亦无子，士骏故后严氏亦"守节，以兄士骐子为嗣"，因此，图中王士骐与王瑞家间就以竖直实线连接，表示二人的父子血缘关系，而王士骈与王瑞家间以竖直虚线连接，表示他们的父—嗣子关系；王士骐与王瑞毂间也以竖直实线连接，而王士骏与王瑞毂间则以竖直虚线连接。而十三世王鉴为王瑞庭次子，因为王瑞庭之弟王瑞家"未娶夭。以兄瑞庭次子（鉴）嗣"。所以图中王瑞庭与王鉴之间以竖直实线连接，表示父子血缘关系；王瑞家与王鉴之间则以虚线连接，表示两人的父—嗣子关系。

图中，以黑体字标出的曲家共计9位，涉及了五代人。其实，娄东琅琊王氏家族远不止涌现这9位曲家。如前所述，十一世那位与王士骐同辈、号"宸章"的曲家，因无法确定是这一辈七人中的哪一位，所以无法标出。而十三世曲家标有"王鉴幼弟"一位，其实，据载王瑞庭之子（即王鉴的兄弟）共20余人"其季两人，为优，以歌舞自活"，也就是说，至少有两个最年幼的兄弟成了专业唱曲演剧者，其余还有多少人成为唱曲者还未点明。此外，王世贞之弟王世懋、王世懋子王士骕、孙王瑞国等人都极有可能是有过戏曲散曲作品或参与过许多戏曲活动的曲家，但文献记载亦未能点明，因此未在图中贸然标出。总之，娄东琅琊王氏家族就是个曲家辈出、充满戏曲文化氛围的家族，也是在曲坛有一定影响的家族。

（四）姻亲曲家及与王氏家族的互相影响

娄东琅琊王氏家族是明清南方一带望族，与南方诸多望族有婚姻关系，其姻亲家族中著名曲家亦复不少。如：王世贞之侄王士骕（王世懋次子）娶沈璟之女为妻，沈璟与王世贞之弟王世懋就成了儿女亲家，吴江沈氏家族的著名曲家沈璟、沈瓒、沈肇开等均成了娄东琅琊王氏家族关系较近的姻亲；王世贞侄王士驷（王世懋长子）娶吴门袁氏家族袁尊尼女，此女为著名曲家袁于令从姑，戏曲家袁用宁姑母，因此袁于令、袁用宁等人也成了王家的姻亲。王士骃早卒，遗腹子王瑞章由袁氏抚孤长大，有了王瑞章的成长，才有了王瑞章长子王昊、次子王曜升等下一辈的曲家。著名曲家梁辰鱼亦为王家姻戚，梁辰鱼称王世贞为表叔；王世懋曾孙王陈立娶吴伟业之女为妻，则清初著名曲家吴伟业（梅村）亦为王家姻戚；

此外,徐阶、王锡爵等人均是王世贞的远亲,华亭徐氏家族的曲家徐迎庆、娄东太原王氏家族的曲家王衡、王时敏、王抃等等均为王世贞家的姻戚;等等。这些姻戚曲家的戏曲活动常与娄东琅琊王氏家族的文化活动发生关联、互相影响,这些活动推动了南方戏曲的活跃。以下择几例叙述,以窥豹一斑:

1. 梁辰鱼与王世贞的交往和活动

王世贞年龄比梁辰鱼小七岁,王世贞生于明嘉靖五年(1526年),梁辰鱼生于明正德十四年(1519年),但按行辈论,王世贞是梁的表叔。梁辰鱼于嘉靖三十五年(1556年)所写《寄王尽美叔,时分守南康》(见梁辰鱼《鹿城集》卷九)和隆庆四年(1570年)所撰《送王元美叔赴晋阳》(《鹿城集》卷二十一)等诗,都恭敬地称王世贞为"叔"。梁辰鱼和王世贞两人颇多交往,留下了许多互相赠答的诗文。王世贞仕至高官,又为当时文坛领袖,凡普通文人作品,一经他品题,往往会声誉鹊起,身价百倍。而梁辰鱼则是一位科举不遇的乡村秀才,王世贞欣赏他的文才,又因为和他有亲戚关系,两人关系颇融洽。在各种场合,王世贞都不遗余力地褒奖梁辰鱼,他曾亲自为梁辰鱼作《古乐府序》(见《弇州山人续稿》卷四十二),其中有曰:"自伯龙之为南音……其偎竖游女皆能习而咏之。而伯龙意不怿,曰:是焉足以名我。……于是稍取建安六代之什而拟之,得若干首。"序中肯定了梁辰鱼将昆曲新腔引入文人传奇创作所做的积极贡献,使传奇随昆曲新腔而里巷流传,四方传唱;但是,王世贞更强调梁氏胸襟远大,认为擅长传奇新腔只是梁辰鱼的"才子余技",驰名曲坛并不使梁氏高兴,甚至还心中"不怿",梁氏希望自己能在古诗乐府方面有所成就,对社会有更大影响,同时更希望自己在经世治国方面可以一展身手。序中褒扬梁辰鱼胸襟远大,对他的形象进行了拔高。王世贞的竭力抬举,增加了梁辰鱼在文人群体中的知名度。著名文人李攀龙、著名曲家屠隆与梁辰鱼交往,也都因为有王世贞的介绍和引荐。其他许多文人曲家如陆粲、陆采、张凤翼、张献翼、郑若庸、王衡、梅鼎祚、李开先、何良俊、顾大典、王稚登、汪道昆等,都与王世贞有密切的关系和交往。王世贞的推崇,促使众人更认可了梁辰鱼在曲坛的地位,使梁辰鱼在文人圈中成为极有影响的一位曲家。后世读戏曲史、昆曲史者都熟悉"吴闾白面游冶儿,争唱梁郎雪艳词"这两句诗,是当时概括昆腔兴起这一时期梁辰鱼对昆曲新腔推广和流传所起作用的精当评价。而这两句诗,恰恰是王世贞随意玩笑时赠给梁辰鱼的,原诗题为《嘲梁伯龙》,见王世贞《弇州山人诗集》卷四十七。可见王世贞的评价对梁辰鱼在曲坛的地位和声望都曾产生了多么大的影响。

2. 王世懋之子王士骐娶沈璟女为妻

娄东琅琊王氏与吴江沈氏结亲,家谱等资料中均有记载,《吴江沈氏家谱》卷六《世系》记载:"沈璟……女三,长适太仓州万历甲午举人王士骐。"《吴江沈氏诗录》卷十二记载:"大荣硕人:硕人名大荣,光禄公长女,适太仓举人王君士骐,晚年学佛,自号一行道人,尝为宛君安人序遗集,兼善草书。"从记载看,王、沈两家结亲,主要是因为两家文化传统习尚相近,几世人均互相仰慕、互相吸引所致。王世懋曾给亲家沈璟之父沈侃写过一篇传记《沈瀼山传》,曰:

始余居里中,闻吴江沈伯英(璟)弱冠而甚才,心慕好之,已又闻其父瀼山之能教也。……于是伯英试辄捷甲戌魁天下,而其弟仲举又以壬午魁北徽,天下之言教子者,争慕说沈公矣。……公始名侨,字道古,已,改名侃,别号瀼山。……能诵百家言,好慕说古豪杰,遇有激烈感慨之伦与其性合,未尝不击节若身当之也。……公虽厄不得试,然其为父实有任剧才。遇事纠纷,咄嗟立办。三族有事,得公居间乃服。居尝自叹:"使我得为边徼小吏,效尺寸于县官期难也。"……公始病脾,余以姻家过省,公病弗获见……然脾疾已深竟不起,公卒时仅五十耳。①

从这篇传可以看出,王世懋、王世贞兄弟对沈璟沈瓒兄弟、对沈璟之父沈侃等早就闻其名且十分敬重,对沈家家教有方也非常羡慕。至于沈璟、沈瓒兄弟,则对王世贞、王世懋兄弟也极其敬佩和仰慕。万历十八年(1590年)王世贞致仕归田,沈瓒曾作诗《送大司寇弇州王公还吴》送行,诗曰:"一代文章伯,三朝执法臣。乍随优诏起,翻讶乞归频。轻舸从东路,闲身脱要津。白门杨柳色,愁杀望尘人。"②可见沈氏兄弟对一代文豪王世贞一骑绝尘的文坛领导地位非常服膺和推崇,沈璟也曾多次与王世贞书信往来。实际上,王世懋子王士骐选择沈璟女沈大荣为妻,也是双方家族、双方家长一种非常合意的选择。这个选择,实际上就是双方家族文化的一

① (明)王世懋.王奉常集(卷十六),《四库全书存目丛书》影印首都图书馆藏明万历刊本,第133册,济南:齐鲁书社,1997:370—372.

② (明)沈祖禹辑纂《吴江沈氏诗录》卷三,清同治年间沈桂芬刊刻本,上海图书馆藏.

种互相接受和融合。沈家的沈璟、沈瓒均为著名曲家，沈瓒子沈肇开、孙沈永馨为曲家；沈璟幼女即沈大荣之妹沈静专是著名女曲家，姊妹还经常诗文往还，互相交流，沈璟孙沈绣裳也是曲家；王家的王世贞为著名曲家和曲论家，其子王士骐也是曲论家。两个家族文化活动互相融合，更多地促进了两个家族戏曲创作的活跃以及曲理曲论探讨的深入。

总之，娄东琅琊王氏家族的婚姻，也连接了吴江沈氏、吴中袁氏、太仓吴氏、华亭徐氏等诸多著名望族的曲家。由于娄东琅琊王氏家族是江南颇有影响的望族，而且尽管清初该家族有衰败之势，但戏曲活动却代代相承，因此其族对南方戏曲艺术繁荣发展的影响和贡献也是不能忽视的。

二、娄东太原王氏家族（王锡爵家族）

明、清两代太仓另一个著名的王氏家族就是王锡爵家族，也称娄东太原王氏家族。从记载看，这个家族兴盛的延续时间比琅琊王氏家族（王世贞家族）更长，由明入清直到清乾隆年间仍称雄族。而该家族的戏曲活动亦连续两朝，从明代万历朝十一世人王锡爵起，该家族就蓄有家乐，在自家府邸、厅堂园林中搬演新旧杂剧传奇，其子十二世王衡随父蓄养家乐，至其孙十三世王时敏由明入清，曾孙十四世王抑、王撼承续，连续四代蓄养家乐百余年，族中喜爱观剧赏曲之风绵延不绝，虽江山易主，朝代更替而未曾稍息。在江南一带，士绅之家对此无不羡慕。太原王氏家族蓄乐演剧活动在一定程度上也引领了整个地域士绅阶层热衷戏曲的风气。

关于娄东太原王氏家族的家谱资料，现有《娄东太原王氏宗谱图》二卷，为清乾隆年间娄东太原王氏十五世裔孙王宾等所撰，存民国年间抄本，二册，藏南京图书馆。从内容看，这仅是娄东太原王氏家族子孙血缘的世系图，对人物生平事迹的记载比较简略，戏曲活动也很少涉及。而《明史》《清史稿》《太仓州志》《镇洋县志》等史志书籍虽收有这个家族王锡爵、王衡、王时敏、王原祁等名人的传记，也很少涉及戏曲活动。反而是明清两代文人所撰著的一些稗史杂记及诗文，倒留下了一些关于他们戏曲活动的零星记载，提供了资料和线索。其中，清乾隆间太仓人士程穆衡所撰《娄东耆旧传》卷五，是太原王氏家族名人传专集，对人物生平叙述较详，可补史志和宗谱图之缺，而《王烟客（时敏）年谱》（王时敏七世孙王宝仁编，光绪年间顾文彬节录，为《过云楼书画记》画类卷六《王烟客画记》之附录，清光绪八年元和顾氏刊本），《王巢松年谱》（王抃自撰，收入民国二十八年江苏省立苏州图书所编《吴中文献小丛书》）等文人所编年谱，也有不少按年月顺序记录下来的戏曲活动资料。本节即就这些文献记载（包括宗谱图、年谱、耆旧传及各种史志、杂记、诗文等等的记载）的曲家和戏曲活动史料进行梳理，借以观察太原王氏家族百余年出现的曲家及其戏曲活动和社会影响。

（一）娄东太原王氏家族的历史

先简述该家族历史。《娄东耆旧传》卷五《王锡爵传》曰：

> 王锡爵，字元驭，号荆石。其先从太原徙居嘉定墅沟，已，割其地隶太仓，遂为州人。有仕莆田丞者谦，廉而能慈，生侃，侃生铖，铖生仲子涌，涌娶于徐，生典客、梦祥，（梦祥）娶吴夫人是生公。

据传，可知娄东太原王氏其先出自山西太原，由太原王氏的一支经迁徙而至嘉定墅沟。明弘治年间太仓设州，墅沟从嘉定县割出隶属太仓，这个家族的子孙从此就成了太仓人。核之宗谱图，可知该族嘉定墅沟始迁祖为王求一，因此，宗谱图将王求一之父王荣列为娄东太原王氏家族的一世祖，荣子求一（二世）、求一子伯皋（三世）、伯皋子道昭（四世）、道昭子瑁（五世）、瑁子谦（六世），至第六世的这个王谦，娄东太原王氏家族开始有了第一个读书做官仕为福建莆田县丞者。而在此之前，该家族主要谋生手段是力田和渔猎。娄东太原王氏的真正发达崛起，则从十一世王锡爵科举入仕开始。谦子侃（七世）、侃子铖（八世）、铖子涌（九世）、涌子梦祥（十世），至梦祥子十一世有锡爵。宗谱图王挺（王挺为娄东太原王氏十四世裔孙）序云：

> 王氏所出不一，有姬姓者二族……其后则太原、琅琊为尤盛……吾娄盖自我文肃公崛起于前，太史公振武于后，海内推为人宗，而族亦由是以大。

清初太仓沙溪镇佚名氏《研堂见闻杂录》说：

> 娄东鼎盛，无如琅琊、太原……太原自王文肃起家少保，鼎爵为学宪。文肃子衡，以廷试第二人为编修，早殁。子时敏为奉常，子最众，次子撰，举进士。

可见，娄东太原王氏家族由种田渔猎转变为读书科举后才真正发达起来，王锡爵是该家族由科举出仕而发达起家的第一人。王锡爵于嘉靖四十一年（1562年）中进士（会试第一，廷试第二榜眼），授编修，仕至礼部尚书兼文渊阁大学士，死后谥文肃，为一代名臣。王锡爵胞弟王鼎爵亦中隆庆二年（1568年）进士，万历间累官至河南提学副使。王锡爵之子王衡亦中万历二十九年（1601年）进士，廷试第二榜眼，授编修。自王锡爵后，该家族

不断有人中榜得官,家族声望渐显,"族亦由是以大"。而就在崛起的同时,这个家族的戏曲活动也渐渐兴盛。

(二)曲家、曲作及戏曲活动

娄东太原王氏家族因科考崛起发达后,家族的戏曲活动也逐渐凸显,为世人所知,曲家则连续四代有王锡爵、王鼎爵、王衡、王时敏、王挺、王抃、王抑等人。从十一世王锡爵起,族中开始蓄有家乐,名声在外。然王锡爵之前,该家族的戏曲活动已经活跃,只是世人未及留意。其实,王锡爵之父王梦祥就是个热衷观剧赏曲之士,王锡爵这辈人的戏曲活动,是受家族前辈戏曲活动的影响而发展起来的。关于王梦祥戏曲活动的记载,是目前笔者所见娄东太原王氏家族戏曲活动资料中年代最早的,特为补出。

王梦祥(1515—1582年),《娄东太原王氏宗谱图》曰:"十世梦祥,字奇徵,号爱荆。"王世贞为其所撰《爱荆王府君行状》曰:

府君姓王氏……当娠时……尝梦一岐角鹿负图籍而入室,其夕府君生,遂名之梦祥,及长,而字奇徵,皆以志梦也。……府君亡他嗜好,独好植花木……佳时多游虎丘、石湖、天池诸山水,间一舟泛钱湖……而少亦一从猎,得名鹰玩之,谓人:"支公有言,爱其神骏耳。"及瓴梨园戏,复谓人:"此最琐琐,亦足以观成败,见哀乐。"①

王世贞与娄东太原王氏家族人士"同邑"、"同姓",是娄东琅琊王氏家族人士,琅琊王世贞、王世懋兄弟与太原王锡爵、王鼎爵兄弟同朝为官,交谊颇深,文坛诗坛也有太仓两王氏兄弟相侪互美的名声。王世贞与王锡爵交往颇多,对王锡爵家庭及其父王梦祥情况非常了解。因此,王世贞所写"行状",叙述生平就比较详细,提到了一些他人不太了解或不太提及的事情,包括王梦祥"瓴梨园戏"。据状可知,王梦祥对于戏曲,不仅是欣赏,而且是潜心研习。在他的观念中,戏曲虽"小道末技",但从中可悟出社稷安危兴亡的大道理,所以,他认为文人士子可把"瓴梨园戏"理直气壮地视为正事。据"行状"推断,王梦祥所观赏的戏曲都是"梨园演戏"——即社会上专业班社的伶人演出,可能是筵宴喜庆时的邀班演出,或是酒楼茶馆的即兴演出,或是广场搭台的演出,等等。总之,不是他们家宅院所蓄养的家乐演戏,由于

他喜欢,经常观赏,也就形成了他们这个家族蓄养家乐的需求,而此时王家之所以尚未蓄乐,也可能因为当时各方面条件不允许,蓄养家乐要一直等到他儿子王锡爵晚年辞官回乡后才真正开始。但是,王梦祥"瓴梨园戏"的活动却对子孙们造成了深刻的影响,这种影响潜移默化,逐渐融入他们的日常生活,使家族的戏曲活动有了良好的开端,为家族蓄养家乐做了铺垫和准备。这个家族戏曲活动的真正活跃是从王梦祥之子王锡爵开始的。

王锡爵(1534—1610年),娄东太原王氏家族第十一世人,字元驭,号荆石。嘉靖四十一年(1562年)一甲第二名进士及第,授编修,此后累官祭酒、礼部侍郎、尚书、文渊阁大学士等,万历年间官至台阁首辅。至万历二十二年(1594年),王锡爵致仕家居,不久即蓄家乐,以遣晚寂。王锡爵、王鼎爵兄弟两人都性嗜声乐,继承了父亲王梦祥"瓴梨园戏"的传统。王锡爵胞弟王鼎爵"颇自夷犹于歌坛酒社间"②,经常歌舞酒筵,乐此不疲。而王锡爵本人虽无剧本创作,却至少是个散曲作家。《乐府先声》录其所制散曲【南中吕泣颜回】套数一,《珊瑚网》则录其北双调小令十二首,可见他创作南词北调均擅。王锡爵不仅填词制曲,也热衷于观剧赏曲并喜探索"新声"。据华亭宋徵舆《琐闻录》"弦索"条记载:"野塘(张野塘)既得魏氏(魏良辅),并习南曲,更定弦索音节,使与南音相近,并改三弦式,身稍细而其鼓圆,以文木制之,名曰弦子。时太仓相公(王锡爵)方家居,见而善之,命家僮习焉。"③宋徵舆所述恰是王锡爵万历二十二年(1594年)致仕家居以后生活情况的实录。张野塘是明嘉靖、隆庆年间与魏良辅一起进行昆曲改革和创制昆曲新腔的关键性人物,王锡爵归田后,对张野塘南曲伴奏乐器的改革很感兴趣,"见而善之",要求自己家僮(实际上就是家乐艺人)向他学习并进行模仿。据此可知,王锡爵所蓄家乐不仅是南方一带较早采用了弦索伴奏的南曲家乐,还是喜欢积极探索新声的家乐。除张野塘外,魏良辅嫡传弟子、太仓著名曲师赵淮(瞻云)也是王锡爵的座上客。陈继儒《赵瞻云传》曰:

瞻云子者,姓赵,名淮,字源长,太仓人……王文肃公解相印归,与公日益昵。所居去文肃南园不数武。文肃巾车过园,辄物色赵翁在否……酒酣耳热,曼为长讴,四座辟易,即群少年竹肉满堂,噤无

① (明)王世贞.爱荆王府君行状.《弇州续稿》卷一百三十九.台北商务印书馆《景印文渊阁钦定四库全书》本,1284 册,1985:35—40.
② (明)王锡爵《王文肃公文草》卷十一《先弟河南按察司提学副使家驭暨庄宜人行状》,首都图书馆藏明万历年间王时敏刻本.
③ (明)宋徵舆《琐闻录》"弦索"条,民国二十三年(1934年)圣泽园影印本.

敢发声音。①

据传可知，王锡爵归田后与这位专业曲师赵瞻云的往来也非常密切。两人居处相邻，王锡爵常放下自己的身份架子去拜望赵氏，欣赏他的演唱，和他切磋交流。这不仅使王锡爵本人受到了熏陶，也通过他提高了王氏家乐整体的技艺水平。王锡爵家乐能演剧目甚多。万历三十年（1602年）九月，冯梦祯往太仓访王衡，因王衡"先往阳羡，不面"。冯梦祯是王衡丈人（王衡继室冯氏为冯梦祯女），亲家来访，王锡爵便"置酒家园相款"，延冯氏居上座，"演《金花女状元》传奇"以飨。② 王氏家乐还是较早搬演汤显祖《牡丹亭》的家乐之一。宋徵舆《琐闻别录》"昙阳子"条曰："娄东家素具梨园，闻外论籍籍，即命家僮急习《还魂》，曲尽其妙，客至，辄以新剧进。"③ 汤显祖《哭娄江女子》诗序："因忆周明行（孔教）中丞言，向娄江王相国家劝驾，出家乐演此（指《牡丹亭》）。相国曰：吾老年人，近颇为此曲惆怅。"④ 从上述可知，王锡爵蓄养的家乐曾积极尝试"新声"，上演新剧，其目的虽然是"自娱"，但是，它对于昆曲艺术的发展，对于南方戏曲的繁盛，都产生了积极的影响。

王衡（1561—1609年），娄东太原王氏家族十二世人，字辰玉，号缑山，王锡爵独子，明代万历年间著名的戏曲家。著有杂剧《郁轮袍》《真傀儡》《没奈何》三种，今存明万历年间《杂剧三种合刊》本。前两种另有沈泰编《盛明杂剧》本，而《郁轮袍》一种还有孟称舜编《酹江集》本。此外，据清代王士禛《香祖笔记》的记载，王衡还著有《裴湛和合》杂剧一种，今未见存本。另外，《盛明杂剧》所收《再生缘》杂剧一种，署名"蘅芜室"撰，庄一拂《古典戏曲存目汇考》认为"蘅芜室"就是王衡斋名，所以把《再生缘》也列为王衡作品，但不知所据，故不敢采信。要之，笔者认为王衡的戏曲作品应当是4种，存3种，佚1种。最著名者为杂剧《郁轮袍》。

《郁轮袍》写唐代著名诗人王维的故事。王维精通音律，岐王许诺以状元及第为酬请他到府上弹奏琵琶，被拒。王推冒充王维去奏《郁轮袍》而中状元。主考宋璟复查试卷发现问题，改取王维第一，黜落王推。王推反诬，牵连王维也被黜落。后真相大白，王维成了无可争议的状元。但此刻王维已看透科场内幕，不愿再受状元名号，拂袖回辋川隐居了。该剧故事明显有作者自身经历的影子，不过借唐人故事抒写而已。王衡一生科考经历十分曲折：万历六年（1578年）他十八岁第一次宜兴试失利，万历十三年（1585年）再次南京秋试失利，万历十六年（1588年）第三次应顺天府试，得第一（"为举首才"，解元），却遇礼部郎官高桂等人揭发考试有弊，王衡被疑其父为相而成绩有假，同时被牵连的还有申时行女婿李鸿等人。王锡爵和申时行分别上疏抗辩，这次科场事件引发了朝廷少壮派和元老派、执政者与在野人士的一系列矛盾，王衡被卷入其中，不得不于次年二月参与甄别复试，"当试时，即命高公主巡，邀九卿台省与卫士数千人环目注视，公信手立就，传阅其文不觉失声叹赏"⑤，证明了自己的清白和真才实学。然而，世人莫名的怀疑使王衡深感屈辱，于是他负气不参加春试，而且连续10余年"不试南宫"。万历二十二年（1594年）他父亲王锡爵解印归田，直到万历二十九年（1601年）王衡才进京赴考，相隔12年，以第二名进士及第，授翰林院编修，不仅证明了自己的真才实学，也证明自己并未因父亲身居相位而在科考中占得任何便宜。同年十一月，他立刻上疏请求终养，卸职归田，向世人表明：自己对功名并不在乎，此次科考得官不过是向世人证明了自己的清白而已。从此他回到家乡，直至病终。总之，王衡科考的痛苦经历为他创作《郁轮袍》杂剧提供了丰富的素材，使他可借剧中人之口一泄胸中郁结之气。诚如时人沈泰在剧本眉批中所说："辰玉满腔愤懑，借摩诘作题目，故能言一己所欲言，畅世人所未畅。"

《没奈何》杂剧，正名题作《没奈何哭倒长安街，弥勒佛跳入葫芦里》。此剧虽短，却可算作是作者思想极度苦闷彷徨时的一种表白。王衡出身相国之家，然这一切恰给这位秉性耿直、自视不凡的才子带来了痛苦与烦恼：万历十六年顺天府试得解元，明明是他真才实学所得，却被疑为作弊，因此影响了他的一生。王衡对挚友陈继儒诉苦："不意戊子（万历十六年戊子）领乡解……举世且以曳白疑我，谁为泣血明之者。不得已而试，试而入彀，非素心也……兄视吾家，岂复有宦情，又岂复有儿女情者？诸君不察……今病且死矣，异日为我作传一通，以明区区之本怀。"⑥他的挚友陈继儒也说："分辰玉

① （明）陈继儒《眉公先生晚香堂小品》卷八，上海图书馆藏明末刻本。
② （明）冯梦祯《快雪堂集》卷五十九，上海图书馆藏明万历四十四年（1616年）黄汝亨、朱之蕃等刻印本。
③ （明）宋徵舆《琐闻录别》"昙阳子"条，民国二十三年（1934年）圣泽园影印本。
④ （明）汤显祖《玉茗堂全集·诗集》卷十三，上海图书馆藏明天启元年（1621年）刻本。
⑤ （明）陈继儒《太史缑山王公传》，见《陈眉公全集》卷三十九，上海图书馆善本室藏明崇祯刻本。
⑥ （明）陈继儒《太史缑山王公传》，见《陈眉公全集》卷三十九，上海图书馆善本室藏明崇祯刻本。

之才自可荫映数辈,而不幸生于相门,为门第所掩。"①这算是对他性格和生活境遇比较了解而说的一句公道话。总之,家庭出身和门第对于王衡这位负不世之才的人物来说,其实是一种负累。家庭环境如此优越,境遇尚且如此,那么世上诸多贫士呢? 所以想来这个世界简直就无一是处、无处可去了,只有像剧中人物没奈何一样,跳入葫芦的真空里,才能摆脱烦恼。王衡借剧中人口,倾吐了自己心中的郁闷和无法言喻的痛苦。王衡的痛苦,应该说是他性格与环境不谐的痛苦,该剧也是他直抒胸臆的一部作品。

《真傀儡》杂剧是王衡贺其父王锡爵七十大寿之作,陈继儒《太史缑山王公传》言:"文肃公七十,公(王衡)撰杜祁公杂剧以佐觞,访求同闬布衣耆老,延之上座,与文肃公雁行班席为竟日,覩见者诧传为胜事。"②该剧以北宋名相杜衍致仕后的生活比拟其父,以讨父亲欢心,故全名《杜祁公藏身真傀儡》。由于写作该剧的目的是为父亲做寿"佐觞",是在寿宴上演出来烘托喜庆气氛的,因此,王衡不仅要撰写剧本,还须瞒着父亲教演家僮、排练,直至演出,以期在寿宴上能给父亲一个惊喜。由此可见,王衡在操持家乐方面也很在行。王衡与父亲的贵客、太仓著名曲师赵淮(瞻云)关系也很密切,书信往来时与其称兄道弟,在《与武阳君赵瞻云书》中有云:"兄比来何似?风台月榭,其亦曾念否耶?……山阳之笛,自此不愿闻矣。"③王衡与著名戏曲家屠隆也相交甚深,与其书信中曰:"不肖自人长安……穷居寡合,操缦不知宫商……久不见吾长卿,斯言遂至河汉。"④总之,王衡不仅撰写剧本,以家乐搬演自己所制"新曲",还经常与著名曲家、曲师等交流。因此,王衡曲论曲学方面均有一定素养,剧作也颇有影响。陈继儒言其"游戏而为乐府,多开拓古人三昧"⑤。惜其寿促,49 岁就因病去世,亡于其父王锡爵之前,未能在曲坛造成更大影响。

王时敏(1592—1680 年),娄东太原王氏家族第十三世人,初名赞虞,12 岁更名时敏,字逊之,号烟客。明翰林编修王衡独子,首辅王锡爵之孙。崇祯初以荫官至太常寺卿,故被称为"王奉常"。王时敏父王衡生三子只存一子,其父王衡为王锡爵独子,又早于祖父王锡爵故世,叔祖王鼎爵之子王术也早夭,因此,王时敏就成了太原相国(王锡爵)、学宪(王鼎爵)两家两代单传的唯一继承人,肩负着延续香火的重任。而他生活的时代,又恰值明清易代之际,因此,王时敏就成了娄东太原王氏家族能否延续兴盛的关键人物。同时,由于王时敏也是一位曲家和戏曲活动家,因此又成了这个家族的戏曲活动能否继续传承和延续的关键人物。明清易代之时,兵火连城,社会剧烈动荡,旧朝故家多一蹶不振,趋向衰微,而娄东太原王氏历经艰危而屹立不倒,正如清初昆山著名诗人归庄所说:"自陵谷变迁以来,世家巨族,破者十六七,或失门户;太原之门,田园如故,阀阅不改。"娄东太原王氏家族历经劫波重新崛起,仍称雄族,"承相国、太史之业,不坠益昌,越今四世,簪缨不绝",这一切"是先生之能也"。⑥ 也就是说,这都要归功于王时敏在动荡时期的治家处世"之能",归功于他有远见卓识,既保护了家庭家族,又教育好了子孙,培养出了诸多人才,使家族在剧烈动荡变化的环境中未受大损,乱后又迅速重新崛起。《娄东耆旧传》卷五《王时敏传》曰:

> 时敏,字逊之,号烟客,晚号归村老农。人称西田先生。……万历……庚辰春具疏缴印,以病请得旨归,年四十九。……既去官家居,整内行,睦乡里,小物大闲,无或不勤,远近宗师之。……流寇炽张,雁国变,公痛不欲生,卧病几半载,留都建号……数起公,公知事无可为,弗应。……国遂破亡,江南所在骚动,太仓居府治东,不逞之民,攘臂蜂起,乘衅报仇,行劫豪右,……公使亲信以善言谕之。……或有解散者。天下平定,公乃避迹郊外。……晚岁卜隐西田,曲流清潭,渚蒲汀柳,萧疏淡荡,公最乐之。……以其自身系乡俗盛衰安危者四十年。康熙十九年六月十七日卒,年八十有九,十二月十二日葬二十都嶅沟之兆。子九人:挺、揆、撰、持、抃、扶、摅、掞、抑。

据载,在那改朝换代的动荡年代里,王时敏冷静睿智,洞悉世事。先是辞职归田,冷眼旁观,隐居不出,并拒绝应召,不做末朝之臣,摆出与世无争的姿态。既避开弘光朝权力斗争的倾轧,又避免了此后被清廷视为南

① (明)陈继儒. 太史辰玉集叙,见王衡《缑山先生集》卷首,《四库全书存目丛书》影印吉林图书馆藏明万历刻本,集部 178 册[M]. 济南:齐鲁书社,1997:560.
② (明)陈继儒《太史缑山王公传》,见《陈眉公全集》卷三十九,上海图书馆善本室藏明崇祯刻本。
③ (明)王衡《与武阳君赵瞻云书》,见《缑山先生集》卷二十二《尺牍》,《四库全书存目丛书》集部 179 册,第 199 页。
④ (明)王衡《与屠赤水仪部书》,见《缑山先生集》卷二十二《尺牍》,《四库全书存目丛书》集部 179 册,第 199 页。
⑤ (明)陈继儒《太史缑山王公传》,见《陈眉公全集》卷三十九,上海图书馆善本室藏明崇祯刻本。
⑥ (清)归庄. 王奉常烟客先生七十寿序,见《归庄集》卷三,上海:上海古籍出版社,1984:251.

方士林抵抗力量的代表而遭镇压。清军南下时,乡间躁动,他又临危不惧,审时度势,及时阻止了可能发生的骚乱,更避免了因清军对太仓的屠城而造成的平民死伤,确保了一方平安。清定天下不久即重开科考吸引汉人士子。王时敏顺应时势变化,及时督促子孙读书学习,参与科考,其子孙纷纷科举中榜,仕至清廷高官,以致娄东太原王氏家族在清廷新定天下的初期就平安地再度崛起。综其"鼎革"前后的表现,《娄东耆旧传》说他"以其自身系乡俗盛衰安危者四十年";王宾《奉常公事略》说他"前以一身系一家之安危三十年,而后以一身系乡党之安危者又四十年"①等等,这些都是符合实际情况的评价。

王时敏从明崇祯五年(1632年)起称病辞官,直到康熙十九年(1680年)去世,这40多年里他都过着不露头角、远离社会纷争的恬淡田园生活,这也是他一生处世的聪敏之处。而这40多年也恰恰是他戏曲活动最多、最为频繁的时期。他的主要文化活动,一是吟诗作画,另一就是赏曲论曲。绘画方面,因揣摩日久,他"于黄公望墨法,尤有深契,暮年益臻神化。……四方工画者踵接于门,得其指授,无不知名于时,为一代画苑领袖"②。这方面论者颇多,笔者不赘。至于赏曲论曲与制作新曲,王时敏同样成绩斐然。以制曲而言,王时敏撰有《西田感兴》与《春去感怀》等套曲,③是位出色的曲家,而他的赏曲论曲活动则更为频繁,且颇有社会影响。自王时敏归田以来,大大小小各种筵宴聚会、喜庆活动,常以听歌赏曲侑酒助兴。王时敏承相国余绪,蓄养家乐,并遍邀海内名班名角,和自己家乐轮番表演,不仅娱己娱亲娱友,也给子孙后代以很深刻的影响。据其第五子王抃(巢松)自撰年谱《王巢松年谱》记载,他们家曾无数次邀请名班名角来太仓演出,而家乐的演出更是不计其数。有许多次都引起了轰动。如明崇祯十六年(1642年)为庆贺元宵节,王时敏曾邀苏州郡城戏班来太仓,演剧有"炳灵公一出(即沈璟《一种情》中的《冥勘》,主角为东岳速报司炳灵公,故言"炳灵公一出"),观者无不叫绝。"该年冬,王抃中秀才进府学,王时敏携妻陪同儿子到苏州郡城,张宴演剧延请熟人老友,名伶王紫稼也应邀参加了演出。戏在船上演,王抃此时年幼,王时敏禁止他看戏,于是他只好与三哥王撰两人"从邻舟窃窥,始识王紫稼"④。入清后,王时敏更是"感怀今昔……日偕高僧隐君子,往来赠答。间召集梨园老乐工,用丝竹陶写"⑤。也就是说,在兵荒马乱的年代,王时敏躲到了僻静的乡间,沉醉于诗酒戏曲。其居处太仓南园,几乎就成了远离尘嚣的世外桃源,诸多失意文人及故国遗老都爱在此逗留驻足,一起饮酒赏曲,解忧忘愁。同乡吴伟业、陆世仪、吴县文震孟、昆山归庄等等,都曾在其南园观剧,并留下了观感诗篇。如文震孟《集王逊之南园》诗曰:

乘兴重寻胜地游,风光不见绿荫稠。满庭红叶偏宜晚,三径黄花却耐秋。

乌帽每从风外整,羽觞只向席间流。美人欲得周郎顾,故拂筝弦伺转头。

陆世仪《南园夜集》诗曰:

置酒临轩幕四垂,坐深丝竹动清悲。只今小苑闻歌夜,正是高堂浩叹时。⑥

透过这些诗作可以看出,当时南园演剧非常热闹,主客常常因此忘却了世间的烦恼和社会的纷争。演出还牵动了在座者的思亲恋旧之情,引发了诸多感慨。王氏南园最为知名的一次演出观赏活动要数顺治三年(1646年)皇家乐工白在湄及其子或如被王时敏"延之园中,为度新声"⑦。当时,这些艺人因战乱而流落太仓,王时敏知道后延请到家。那一天,正值南园梅花盛开,王时敏又一次请出白氏父子以"度新声",众人聚集园中赏曲正酣,恰值前不久以榜眼授翰林院编修的吴伟业也在家避难,"偶步到此,忽闻琵琶声出于短垣丛竹间,循墙侧听。当其妙处,不觉拊掌"。于是,"主人开门延客……须臾花下置酒,白生为予朗弹一曲,乃先帝十七

① 参见《王烟客先生集》卷末附录《西庐怀旧集·传志》,民国五年(1916年)苏州振新书社排印本。
② 清史稿(卷五〇三)[M].中华书局校点本,1977:13900.
③ 见《王烟客先生集》所收之《西庐诗余》,民国五年(1916年)苏州振新书社排印本。
④ 《王巢松年谱》"癸未十六岁崇祯十六年",《吴中文献小丛书》之四,民国二十八年(1939年)七月江苏省立苏州图书馆印行.
⑤ (清)吴伟业.王奉常烟客七十寿序,《梅村家藏藁》卷三十七,《续修四库全书》影印华东师大图书馆藏宣统三年武进董氏诵芬室刊本,第1396册[M].上海:上海古籍出版社,1995:214.
⑥ 文震孟《集王逊之南园》诗、陆世仪《南园夜集》诗、均见《王烟客先生集》卷末附录《西庐怀旧集·诗简》,民国五年(1916年)苏州振新书社排印本.
⑦ 见《王烟客年谱》国朝顺治三年丙戌的记载。该年谱由王时敏七世裔孙王宝仁编,清顾文彬节录。为顾文彬《过云楼书画记》画类卷六《王烟客画记》的附录,有清光绪八年(1882年)元和顾氏刊本。《续修四库全书》本(第1085册),上海:上海古籍出版社,1995:261—265.

年以来事,叙述离乱,豪嘈凄切。座客中有旧中常侍姚公,避地流落江南,因言先帝在玉熙宫中,梨园子弟奏水嬉过锦诸戏,内才人于暖阁赏缕金曲柄琵琶,弹清商杂调,自河南寇乱,天颜常惨然不悦,无复有此乐矣"。吴伟业的到来和白氏父子的演出,引发了众人对先朝诸多故事的回忆,在感慨万千之余,相对哽咽,感叹唏嘘。吴伟业因此写下了著名的《琵琶行》长诗以纪其事,诗中有"今春偶步城南陌,王家池馆弹琵琶。悄听失声叫奇绝,主人招客同看花。""龟年哽咽歌长恨,力士凄凉说上皇。前辈风流最堪羡,明时迁客犹嗟怨。即今相对苦南冠,升平乐事难重见"等句①,较典型地表达了南方诸多旧朝遗臣及文人士子在世道巨变时的复杂心情。从此事也可以看出,王时敏归隐的南园,当时已成南方故老遗少和文人士子醉酒当歌、寻找寄托的乐园。此后,江南战事渐息,王时敏休憩的园林,更成诸多文人骚客拜访寻胜、载酒征歌的理想场所。顺治十八年(1661年)王时敏70寿辰,诸多文人云集其家,为其贺寿,而王时敏也"召申府中班到家,张乐数日"②。康熙二年(1663年)王时敏七十二岁时,又"延苏昆生教家僮时曲,为娱老记"③,即聘请著名的曲师苏昆生来做家乐教习,以提高其家乐的演唱水平,欲使家乐演剧伴他度过余年。至康熙十年(1671年)王时敏80大庆,一应酒席庆贺等项全由王抃与其二哥王揆"董其事","同里及四方来称祝",而住在苏州拙政园的吴三桂女婿王永宁(字长安)也"祝大人寿,携小优来演剧,里中颇为倾动"④。综上,王时敏40多年的归田隐居生活,基本上与品戏赏曲活动相伴始终,他也被著名戏曲家吴伟业称为"赏音之最",在乡里、在周围一带都产生了很大影响。

王挺(1619—1677年),娄东太原王氏家族第十四世人,字周臣,自题其居曰"减庵",王时敏长子,兄弟9人中年最长。《娄东耆旧传》卷五《王挺传》曰:"挺,字周臣。少有美才,由太学例授内阁中书舍人。后以目眚废于家。"《王烟客先生集》所附之《减庵公事略》曰:

公讳挺,字周臣。奉常公长子。……用门荫授中书舍人。……入国朝,闭门却轨。诏举贤才,当事欲以公应,辞不就。旋以病废目,日以家僮诵书,耳治为文,口占授书,著述充栋,自成一家。有《太仓文献志》《减庵文稿》。诗曰《不盲集》《离忧集》,经史皆有载笔。卒年五十九,里人私谥贞文先生,祀乡贤祠。

这些记载均言王挺晚年双眼失明,足不能出户,然依靠耳听与口诵进行撰著,著有诗文集多种,可见是一位颇具毅力的诗文作家。王挺也是一位知音识律的曲家,这自然有家庭环境的影响。沈自晋编纂《南词新谱》曾邀王挺参与,名列《南词新谱参阅姓氏》95人中第35位,而和他一同参与《南词新谱》参阅的曲家冯梦龙、归庄等均为其平时经常交往的好友。

王抃(1628—1702年),娄东太原王氏家族第十四世人,初字清尹,入清以后改字怪民,后又改字尹鹤,自号巢松,王时敏第五子,王挺五弟,是清初一位颇具成就的戏曲作家。著有杂剧《玉阶怨》《戴花刘》以及传奇《舜华庄》《筹边楼》《鹭峰缘》《浩气吟》共6种戏曲作品,目前仅存《筹边楼》传奇1种,存北京国家图书馆,余5种均毁于兵火。王抃60岁时曾写过一部记录自己生平事迹的年谱——《王巢松年谱》,这部年谱与一般年谱不同,而是记录了他自己日常生活中的许多琐事,尤其是记录了一般史志和其他文人年谱中很少提及的戏曲活动,这就给我们了解王抃及其家族的戏曲活动提供了可资参考的材料。已故戏曲史学家陆萼庭先生曾据此年谱勾勒了王抃一生的戏曲活动情况,撰写了《王抃戏曲活动考略》⑤一文,叙述甚详,本文无须重复,在此只把王抃这些戏曲作品撰写和搬演的过程按照年谱记载的时间顺序约略叙述如下:

康熙十二年癸丑(1673年)王抃46岁,作《侯夫人玉阶怨》杂剧,一折。

康熙十三年甲寅(1674年)王抃47岁,其父王时敏"偶查耆英会故事,见刘几簪花畅饮,心甚悦之",命作一剧,于是他数日内草成《戴花刘》杂剧呈览;同年六月,他开始撰写《舜华庄》传奇,至初冬"始成"。在撰写剧本过程中,"惟夏(娄东琅琊王氏家族的王昊,字惟夏,王世懋曾孙)常到吾家商酌,篝灯夜话,必尽醉乃别"。

康熙十四年乙卯(1675年)48岁,元宵后在九

① (清)吴伟业《琵琶行》并序,见《梅村集·七言古诗》(卷四),台北商务印书馆影印《文渊阁钦定四库全书》本,第1312册,1986:33—34.
② 《王巢松年谱》"辛丑三十四岁顺治十八年",《吴中文献小丛书》之四,民国二十八年(1939年)江苏省立苏州图书馆印行。
③ 见《王烟客年谱》国朝康熙二年癸卯记载。《续修四库全书》本,第1085册,上海:上海古籍出版社,1995:261—265.
④ 《王巢松年谱》"辛亥四十四岁康熙十年",《吴中文献小丛书》之四,民国二十八年(1939年)江苏省立苏州图书馆印行。
⑤ 见陆萼庭《清代戏曲家考略》,学林出版社,1995年。

弟王抑(字诵侯)堂中演出《舜华庄》。四月初起,酝酿以唐代李德裕故事写作《筹边楼》传奇,"专为任子吐气也"。任子,即指由父兄功绩而荫官,不由科目者。因李德裕乃宰相李吉甫子,起家门荫,故王抃以李吉甫、李德裕父子比拟其家族王锡爵、王衡、王时敏祖孙三代。"湘碧(娄东琅琊王氏家族的王鉴,字玄照,号湘碧,王世贞曾孙,明末亦曾以荫官历部曹,后仕至廉州太守)知之",因这些经历与自己的经历相似,因此特约王抃"至其染香庵,同惟次并老优林星岩商酌",很快此剧"间架已定",因王抃"家中为病魔所缠,几及半载,至不能握管,束之高阁","直待次年始成"。

康熙十五年丙辰(1676年)49岁,初夏写成《筹边楼》传奇,"八月中,八弟(王掞)请告归里,诸兄弟公宴于鹤来堂(王抃居处),演新剧《筹边楼》"。

康熙十八年己未(1679年)52岁,"作《鸳峰缘》(传奇),事在季春,六月初七垂成矣,因儿病搁起,直待愈后始续完。承诸亲知酿分称贺,设席时,演此剧"。

康熙二十一年壬戌(1682年)55岁,"是年,余作《浩气吟》(传奇),林星岩不时过商,七月初,已经脱稿"。"九月杪,九弟班始演于鹤来堂。全苏班又补《鸳峰缘》,诸优摹写尽致,颇得作者之意。亦一快事也"。

根据年谱的记载,可知王抃从事戏曲剧本创作是从康熙十二年癸丑(1673年)他46岁开始的,他为何投身戏曲并热衷于此?其原因在年谱"总述"中也做了说明。据"总述"说,王抃出生时就"有异征",母亲常向人夸口"此子将来功名非小",父亲王时敏对他也"远大期之",他本人初时也自觉其命不凡,一心走科举之路,欲实现经世治国的理想。"十六岁补弟子员,乙酉、辛卯、甲午科举三","在北雍浪战者六","总不能邀一遇","戊午年……仍就南闱……不录"。经历了多次南北闱乡试的失败后,他才发现自己实际上与功名并无缘分,并由此感到了沮丧。"壬子年"即康熙十一年(1672年)他45岁时,"因久困征车,精力物力,尽耗其中,从此无意进取,乃戏为乐府"。也就是说,无数次的科场失利耗尽了他的精力、物力和财力,此时,他已经没有能力再去拼一场了,只能被迫放弃科考,放弃自小就怀揣的远大理想,开始直面现实的生活。这时,他才开始认识到"詹詹小言"的戏曲其实是他抒发情感的一种最好的艺术形式,于是投入其中而不可自拔,"戏为乐府"了。王抃的6种戏曲作品都是他在弃科考追求功名之后"数年内谱成",可见,他其实颇具戏曲之才。但是在他内心深处念念不忘的却仍是那些经世治国的理想和抱负,对于自己的戏曲创作成就,他总觉得"此皆不得志于时之所为,岂欲以之擅长当世也哉"!王抃的戏曲观念和戏曲之路,在他这个家族里、在他所处这个时代的文人群体中,都很具代表性。正如年谱前面他的同里盛敬所撰的《太学巢松王君传》所说:"以君(王抃)之才识,若得昂首伸眉,必大有补于人心风俗,惜乎其摇落也。……所著乐府,不让元人,《筹边楼》外,前有《舜华庄》、《玉阶怨》、《戴花刘》,后有《鸳峰缘》诸种,寄托写怀,为词家所推重。"他们这些文人都颇具才华,都怀有远大抱负和美好憧憬,总希望通过科考入仕,成为匡扶社稷的经世治国之臣,解百姓于倒悬,救民于水火,使自己青史留名,只因不得其用,才不得已借填词制曲来抒发情感,寄托胸怀罢了。王抃的戏曲创作走的是本色的路子,他注重音韵格律和演唱效果,从艺术追求上看,与沈璟等格律派作家是一脉相通的,正如其本人在年谱"总述"中所说"曲文不用重韵,亦不强叶,但自愧无才,未有惊人句耳,独说白颇为当行,无一嫩句,亦无一冗笔。每为识者所称"。这些认可他戏曲作品的所谓"识者",首先就包括他自家的那些兄弟:如二哥王揆(字端士)、三哥王撰(字异公)、七弟王摅(字虹友)、八弟王掞(字藻儒)、九弟王抑(字诵侯)等等。兄弟9人常在一起随侍父亲王时敏观剧赏曲——他们家从曾祖王锡爵一代起就蓄有家乐,有嗜曲爱曲的传统,兄弟们长期耳濡目染,实际上都成了酷爱戏曲并且知音识律的戏曲行家。王抃撰写剧本,兄弟们会一起参与意见,聚在一起欣赏,并发表观感,有时还会以自己蓄养的家乐进行搬演,而王抃的居处鹤来堂,则是众兄弟及家族人士经常聚会观剧赏曲的场所。此外,王抃还与老伶工林星岩过从甚密,他创作剧本时常与林星岩一起"商酌"。剧作家与老伶工合作,自然会使王抃的剧作更符合舞台搬演的规律,使演唱更谐律、音乐更美听、说白更生动,从而更易流传。总之,王抃应该算是娄东太原王氏家族第十四世这一辈人中戏曲方面最有成就和最有影响的一位。其三哥王撰在王抃故世后所写的挽诗(见《王巢松年谱》附录)中有句曰:"久擅词场肯让人,老来下笔更清新。诗工比兴英华发,曲谱宫商格调新。"基本上表达出了众兄弟对王抃戏曲方面成就的赞赏与推崇。

王抑(1646—?),娄东太原王氏家族第十四世人,字诵侯。王时敏幼子,王挺与王抃九弟,其年龄为诸兄弟中最幼者,与长兄王挺相差27岁,与五哥王忭相差18岁,甚至比出生于崇祯十五年(1642年)的侄子王原祁

(二哥王揆长子,字茂京)还小4岁,但这一切都不妨碍他与兄长们在一起厮混,观剧赏曲、蓄养家乐。王忭所撰《王巢松年谱》中曾多次提及九弟王抑的戏曲活动和他的家乐演剧。如康熙二十年(1681年)记载:"九弟优人于是年合成。因尚在服中(父亲王时敏于去年六月卒),不无遮遮掩掩也。"由此可知,在其父王时敏去世的第二年,王抑的家班就组合成功,而且行当脚色齐备,也有出色的演员,适合演出各种剧目了,但因"尚在服中"(旧制二十七个月除丧服),按规矩家中不能有戏曲演出和观剧赏曲的活动,所以要"遮遮掩掩"。这一记载也说明,王时敏虽去世,这个家族蓄养家乐的传统却不会因此而中断。到了康熙二十一年(1682年)七月初,王忭写成了《浩气吟》传奇,也不敢演,直到"九月杪",服除,"九弟班始演于鹤来堂"。从年谱的记载中可以了解到,王抑家乐的演出活动非常频繁和活跃,其五哥王忭后期的剧作大部分是由他的家乐进行搬演的。王抑诸多兄长的诗文对这位幼弟蓄养的家乐也赞不绝口。如其五哥王忭有《诵侯弟斋观剧》(见《王巢松集》卷三)、《诵侯弟新构落成次刘省庵韵》(见《王巢松集》卷四)等诗,七哥王摅还有专门称赞其家乐中著名演员三宝的《诵侯弟家歌儿三宝声伎绝佳,自主人之出,不知所往,感赋三首》(见《芦中集》卷六)诗,等等。总之,王抑能调教家僮,使他的家乐不断地搬演新剧,可见他也是个重视舞台实践和懂行的曲家。

要之,娄东太原王氏家族从十世人王梦祥起就醉心戏曲,至十一世王锡爵、王鼎爵,再到十二世王衡,以及十三世王时敏,十四世王挺、王忭、王抑,连续四代人蓄养家班、搬演新声,这种文化活动延续了近百年,由于这个家族在门第、声望方面的特殊性,他们"宫商谱入非游戏","瓿梨园戏亦足以观成败见哀乐","曲文不用重韵,亦不强叶"等等的戏剧观念不仅正与吴江沈氏家族沈璟、沈自晋等提倡的戏剧观念相通,而且对吴江沈氏家族的文人士子乃至整个江南一带文人士绅的戏剧观念都产生了一定的影响。

(三)同族曲家间的血缘世系关系

从资料记载可知,娄东太原王氏家族第十世、十一世、十二世、十三世、十四世连续五代都出现了曲家,这些曲家间的血缘世系关系,根据《娄东太原王氏宗谱图》的记载进行梳理,可用以下树状图进行表示(其中曲家以黑体字标出):

巩案:图中以竖直实线标示的,都是亲生父子关系;而以竖直虚线标示的,则是继嗣的父子关系。图中显示:尽管十一世王锡爵和王鼎爵各生一子,然王鼎爵之子王术早亡,至十二世,王锡爵、王鼎爵兄弟其实只剩王衡这一个后嗣;而十二世王衡虽有三子鸣虞、时敏(赞虞)、赓虞,但是鸣虞、赓虞均早亡,故十三世其实也只剩王时敏一个后嗣。王鼎爵子王术早亡无子,族中以王衡三子赓虞为王术嗣,赓虞早亡又无嗣,鸣虞也早亡无嗣,族中又以王时敏次子揆为赓虞嗣子,以王时敏三子撰为鸣虞嗣子,其实,王揆、王撰均为王时敏所生子。所以到十四世,王锡爵、王鼎爵的后嗣,其实都是王衡之孙、王时敏之子了。故图中,王术与王赓虞之间,王赓虞与王揆之间,王鸣虞与王撰之间,都以竖直虚线相连,表示他们的父、嗣子关系;而王衡与王赓虞之间,王时敏与王揆、王撰之间,则都以竖直实线相连,以表示他们的父子血缘关系。图中,以黑体字标出的曲家共计8位,涉及了5代人,事实上,这个家族的曲家可能还有王揆、王撰、王摅、王捵等人,他们都参与过观剧赏曲的活动,或有观剧诗等等。总之,一个家族有几代人填词度曲、蓄养家乐和观剧赏曲的活动不仅促成了家族的良好戏曲文化氛围,更因"宰执之家"门第和声望的关系,他们的这些活动对整个江南地区士绅阶层的时尚风气也造成了一定的影响。

(四)娄东太原王氏家族的姻亲曲家以及朋友曲家

娄东太原王氏家族为"宰执之家",在当地有一定声望和影响,而其婚姻也大都为江南一带名门望族,在这些姻亲家族中,也有不少曲家,这些家族也往往都是颇喜观剧赏曲的家族。清初吴伟业曾说:"在嘉隆全盛,江南贤辅推华亭、吴门、太仓,为恩礼终始,其后人亦世通婚姻。"①也就是说,江南一带从明嘉靖至万历间曾有过有三位著名的宰相,他们分别是华亭的徐阶、吴县的申时行和太仓的王锡爵,而这三位辅臣家族的后人都"世通婚姻"。从宗谱图、年谱、诗文等资料的记载来看,情况也确实如此。比如:王衡长子王鸣虞,聘申氏家族女;王衡次女(王时敏二姊)嫁华亭徐本高(徐阶六世孙);而王时敏三女,又嫁徐本高次子徐羽明(徐阶七世孙),王时敏第二子王揆配申氏,为相国申时行孙女;等等。吴县申氏家族和华亭徐氏家族都颇具戏曲氛围、热衷观剧赏曲。申时行于万历十九年(1591年)八月卸职家居后,就和早于他归田的王锡爵一样,恣情于听歌征曲,广蓄声伎,组建了著名的申氏家班,其演出技艺为吴中之冠。

① (清)吴伟业.王奉常烟客七十寿序.梅村家藏藁(卷三十七).《续修四库全书》本1396册,上海:上海古籍出版社,1995:215.

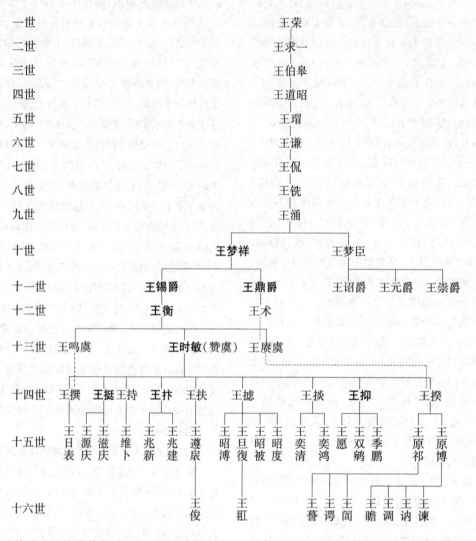

申时行故世后其子孙继续蓄养家乐。由于王氏家族与申氏家族"世通婚姻",有几代姻亲关系,因此两个家族的家乐也常会有些互相致贺性质的演出,这就会促进两个家族家乐间的交流。如顺治十八年(1661年)王时敏70寿辰时,曾"召申府中班到家,张乐数日"①。而华亭徐氏家族也是酷爱音律、热衷观剧赏曲的家族,徐阶六世嫡孙徐本高在京为锦衣卫指挥使时,曾因瞧不起魏忠贤而故意"命梨园演刘瑾故事以讽"。可见他是一位非常善用戏曲表达自己思想意愿的人士,而且一定是经常观剧赏曲、对各种戏剧故事都非常熟悉的人士。而其族叔、徐阶曾孙徐迎庆则是一位著名的曲律学家,他搜集有大量的古谱资料,并与钮少雅一起合编了一部著名的曲谱《汇纂元谱南曲九宫正始》,在曲坛有很大的影响。

三个世代婚姻的相国之家都热衷观剧赏曲,并互相交流,自然会对整个江南文人士绅的风气造成很大影响。此外,如王衡所娶冯氏,乃著名曲家冯惟敏女;王时敏次女,又嫁给著名画家兼曲家董其昌的第四子;等等。冯惟敏与董其昌都是一时曲坛文坛翘楚,冯惟敏还曾来太仓,与王锡爵等一同观看王氏家乐演出。娄东太原王氏家族与当地诸多望族(多为太仓、华亭、长洲、吴县、昆山等地望族)的婚姻关系,促进了这一带世家望族之间的文化交流,当然也促进了家族之间戏曲的交流,扩大了娄东太原王氏家族在曲坛的影响,使之成为闻名江南曲坛百余年的望族。

总之,明、清两代江南太仓的两个著名王氏家族几代人都对江南地区的文化发展产生过重大影响,并对南

① 《王巢松年谱》"辛丑三十四岁顺治十八年",《吴中文献小丛书》之四,民国二十八年(1939年)江苏省立苏州图书馆印行。

方曲坛的繁荣做出了巨大贡献。琅琊王氏与太原王氏还是几代世交,王世贞与王锡爵,王士骐与王衡,王瑞国与王时敏,王抃与王鉴、王昊,他们之间的交往和友谊,不仅是思想和情感的交流,更是文学和艺术的交流,是才华与成就的互相映照,他们的友谊和交往也产生了对曲坛的一种共同的影响。因此,太仓两大著名王氏家族,和吴江沈氏家族等在曲坛的影响是可以相提并论的。

(原载《曲学》2014年第二卷)

清代宫廷戏曲《天香庆节》考述

[日本]礒部祐子[①]

一、《天香庆节》存世剧本、情节内容及创作时间

傅惜华《清代杂剧全目》对《天香庆节》有如下记载：

> 无名氏撰。《开团场节令等总目录》、《节令宴戏大戏轴子目录》并著录，注云："轴子。十六出。二十刻。"《升平署志略》谓："中秋承应。"按：此剧原名《中秋庆节》，收于《九九大庆》内……又《昆戏目录》所著录之《天香介寿》一本，注云："昆弋轴子。十六出。"恐为《中秋节庆》之改编本，亦即此剧之祖本。[②]

据清代升平署档案记载，从嘉庆二十四年（1819 年）到宣统三年（1911 年），《天香庆节》在内廷均有演出，道光年间使用过别名"天香介寿"[③]，可以肯定的是，它已被视作内廷"九九大戏"之一。道光三年（1823 年）七月二十八日《恩赏日记档》载"九九大庆：罗汉渡海、邀织女、宝塔凌空、瑶林香世界、欣上寿、待明年、天香庆节"[④]，便是一个明证。这里所说的"九九大庆"，乃指专为庆贺皇帝、皇后万寿而排演的剧目，清昭梿《啸亭续录》卷一"大戏节戏"云：

> 乾隆初，纯庙以海内升平，命张文敏（照）制诸院本进呈，以备乐部演习，各节皆相时奏演，如《屈子竞渡》、《子安题阁》诸事，无不谱入，谓之"月令承应"；内庭诸喜庆事，表演祥瑞者谓之"法官雅奏"；万寿令节前后，奏演群仙神道添寿锡喜以及黄童白叟含哺鼓腹者，谓之"九九大庆"。[⑤]

需要指出的是，昭梿认为"九九大戏"始于乾隆初，是万寿节令前后演出的表现神仙赐福、老幼讴歌太平的戏，亦即所谓"皇帝赞歌"之类的剧目。其实这种戏并非始于清代，《孤本元明杂剧》已收录了数种。元明时期虽无"九九大庆"这样的名称，但此类剧目却向来有着在宫廷演出的传统。

就存世曲本来看，明确将《天香庆节》列入"九九大庆"的，只有中国艺术研究院图书馆所藏《九九大庆》（齐如山旧藏）[⑥]。除此之外，《天香庆节》多作为宫廷总本、曲谱本而单独传世。目前比较容易看到的《天香庆节》总本（曲辞、台词、卜辞），包括《绥中吴氏藏抄本稿本戏曲丛刊》（第 25 册）收录本[⑦]、《明清抄本孤本戏曲丛刊》收录本[⑧]、《绥中吴氏藏抄本稿本戏曲丛刊》（第 28 册）收录本[⑨]、《故宫珍本丛刊》（昆弋各种承应戏共三册得一册）收录本[⑩]等四种；另有一种曲谱本，收录于《故宫珍本丛刊》（秦腔，单角本·曲谱共五册第五册）[⑪]。

在四种总本之中，《明代抄本孤本戏曲丛刊》收录本和《绥中吴氏藏抄本稿本戏曲丛刊》（第 25 册）收录本有清晰完整的文字记录，故被认为是呈给皇帝御览的安殿本；其他版本文字潦草，且夹杂笔记，可能是演出者使用的版本。此外，《故宫珍本丛刊》收录本与《绥中吴氏藏抄本稿本戏曲丛刊》（第 28 册）收录本文字大致相同，但首尾均略有阙文。此处，笔者依照《绥中吴氏藏抄本稿本戏曲丛刊》（第 25 册）收录本，将《天香庆节》十六出的情节内容，撮述如下：

① 礒部祐子，女，日本富山大学教授。出版过专著《中国地方剧初探》（执笔者之一）等.
② 傅惜华.清代杂剧全目[M].北京：人民文学出版社，1981：520.
③ 道光二十四年（1844 年）恩赏日记档与差事档记载都有《天香介寿》的演出情况，见《中国国家图书馆藏清官升平署档案集成》[M].北京：中华书局，2011：4059，4259.
④ 中国国家图书馆藏清官升平署档案集成[M].北京：中华书局，2011：606—607.
⑤ 见《清代笔记小说大观》所收《啸亭续录》，上海：上海古籍出版社，2007：4678.
⑥ 中国艺术研究院图书馆藏《九九大庆》，齐如山旧藏，书号：戏 140.651/0.467（121283—121292 丙善 10 箱）。凡 10 册：第 1 册《天保九如》，第 2 册《吉星叶庆》，第 3 册《万寿无疆》，第 4 册《洞仙共祝》，第 5 册《瓜瓞绵长》，第 6 册《天开寿域》，第 7 册《中秋庆节》，第 8 册《四灵效瑞》，第 9 册《太平王会》，第 10 册《升平雅颂》.
⑦ 吴书荫.绥中吴氏藏抄本稿本戏曲丛刊（第 25 册）[M].北京：学苑出版社，2004：224—407.
⑧ 首都图书馆.明清抄本孤本戏曲丛刊（第 4 册）[M].北京：线装书局，1996：1—279.
⑨ 吴书荫.绥中吴氏藏抄本稿本戏曲丛刊（第 28 册）[M].北京：学苑出版社，2004：1—316.
⑩ 故宫博物院.故宫珍本丛刊（第 660 册）[M].海口：海南出版社，2001：海口：海南出版社，2001：274—300.
⑪ 故宫博物院.故宫珍本丛刊（第 689 册）[M].海口：海南出版社，2001：328—351.

（第一出）太阴元君为了向皇帝进献广寒宫的丹桂，把宋无忌和玉兔派往人间。

（第二出）玉兔到达人间，拒绝返回天宫，装病与宋无忌分别，进入天池山洞。

（第三出）思慕玉兔的金乌也来到人间，举行宴会，席上求婚。玉兔固辞逃走。金乌从跛乌那里得到找媒人提亲的忠告。

（第四出）金乌请赤兔做媒，拜托赤兔去天池为昨天的失礼道歉（金乌执着，赤兔机智）。

（第五出）赤兔在天池为金乌的失礼道歉，并假装媒把金乌赶到外面，得到了玉兔嫁给自己的许诺。赤兔并对金乌妄称，要想和玉兔结婚就要拿到天下无双的宝物。

（第六出）暹罗王登场，发现在海波中闪耀的明珠，想向皇帝献上。

（第七出）金乌踏上搜索宝物的行程，发现暹罗王的明珠，乔装暹罗王身边的侍女，欲偷明珠。

（第八出）玉兔和赤兔举行婚礼的时候金乌出现了。玉兔搪塞只夺明珠。金乌化为赤兔，二人争当新郎。金乌败走。

（第九出）金乌再度袭击。玉兔和赤兔把明珠弄到手，意欲逃走缅甸。献上明珠祈求援助。

（第十出）缅甸王和暹罗王欲赴中华朝贡，计划在缅甸汇合。此时玉兔和赤兔持明珠献上。暹罗王和缅甸王在缅甸国展示朝贡品的时候，在暹罗失踪的明珠失而复现。二王关系交恶。

（第十一出）缅甸和暹罗之战。暹罗败走。

（第十二出）寻找玉兔的宋无忌登场。金乌也在寻找玉兔，与宋无忌相遇，告知真相。再与暹罗王相遇弄清明珠的来龙去脉。

（第十三出）宋无忌和金乌来到缅甸，抓到了与缅甸作战的玉兔和赤兔。双方为夺取明珠大战。赤兔败走。玉兔被金乌捕获。宋无忌没有能够从金乌那里带走玉兔，在缅甸也败北。在暹罗王的主持下金乌和玉兔举行婚礼。

（第十四出）赤兔欲救走玉兔潜入金乌、玉兔洞房。与此同时暹罗的习俗是在洞房里需要第三者的陪伴和闹洞房。因此上演了一出暹罗王变为玉兔，玉兔变为暹罗王的闹剧。暹罗王拜托金乌、玉兔夺回明珠。

（第十五出）太阳帝君登场，带玉兔、金乌回月宫，使暹罗、缅甸和解，并让其向中华献上明珠、赤兔、跛乌等祥瑞之物。

（第十六出）玉兔带嫦娥登场，去赴宴并与仙人们共同庆贺升平。

关于《天香庆节》的创作时间，可以根据剧本的文字和情节略作推测。《天香庆节》存世剧本末尾都有一句"恭祝当今圣万年天保共庆中秋钧天奏九韶"，表明这是一部恭祝皇帝"永远健康"、庆贺"中秋佳节"的作品；《天香庆节》又曾归属于"九九大庆"，因此，它应当是在中秋之际为恭祝皇帝万寿而作。一般认为，清代内廷的"九九大庆"戏始于乾隆，嘉庆时期仍有所新作（譬如北京大学图书馆所藏抄本《九九大庆》就是嘉庆时期的作品），至道光以降，随着南府规模的缩小以及升平署化的过程，大规模的"九九大庆"戏上演越发减少，新的"九九大庆"剧本几乎没有创作。所以，《天香庆节》最有可能创作于乾嘉时期，而从皇帝的生日日期来看，乾隆皇帝是八月十三日，嘉庆皇帝是十月六日，综合以上情况判断：中秋节前后为庆贺皇帝万寿而进行戏剧演出，应始于乾隆时期，《天香庆节》盖亦创作于乾隆时期。

这一推测，可从剧本所反映的清廷与各国间的朝贡关系上得到证明。暹罗王和缅甸王赴中华朝贡的故事，是《天香庆节》的主题之一。与缅甸建立朝贡关系，称得上是乾隆的十全武功之一。乾隆三十三年（1768 年），清军将领傅恒率军迫近缅甸首都，缅甸王投降，自四十三年（1778 年）开始向清朝纳贡。同一年，缅甸入侵暹罗国，华裔出身的郑昭收复了阿瑜陀耶城，建立曼谷王朝，被清廷册封为暹罗王，来华朝贡①。两年之后的乾隆四十五年（1780 年），乾隆帝恰逢 70 大庆，《天香庆节》极有可能就创作于这一年，因为它符合该戏的三个要素：中秋、皇帝生辰（万寿）、庆贺暹罗缅甸来华朝贡。迨乾隆以后，《天香庆节》成为庆贺中秋的节目久演不衰，然其恭贺皇帝生辰、歌颂十全武功的色彩被逐渐淡化，代之而起的则是节庆的娱乐和热闹。

二、《天香庆节》昆、京剧本之差异

上述四种剧本，从曲牌、曲子的角度可划分为两个系统：一是昆曲系，《绥中吴氏藏抄本稿本戏曲丛刊》（第 25 册）收录本和《明清抄本孤本戏曲丛刊》收录本（下文各称其为昆曲 A、昆曲 B）就属于这一系列，两者成于同一曲牌。二是"西皮"、"二黄"等声腔板式随处可见的京剧（皮黄）系，包括《绥中吴氏藏抄本稿本戏曲丛刊》（第 28 册）收录本以及《故宫珍本丛刊》收录本（下文各称为

① 参见《世界历史大系中国史 4—明～清—》（山川出版社年版）、《新版世界各国史 5 东南アジア史Ⅰ》（山川出版社年版）。

京剧 A、京剧 B）。现把一般被看作是安殿本的昆曲 A 与京剧 A 在剧目、曲牌、曲子方面的不同之处列表如下，与此同时，昆曲 A 与昆曲 B 剧目名称的不同之处亦在括号中标明。

昆曲 A（昆曲 B）	京剧 A
第一出　合璧连珠光至治（七政扬光）一枝花/贺新郎/元鹤鸣/谢皇天/乌夜啼/感皇肋/采茶歌/尾声	天香庆节　卷一　唢呐二黄/摇板西皮/摇板西皮/摇板西皮/摇板西皮/摇板西皮/摇板西皮/摇板西皮/倒板西皮/摇板西皮/摇板/摇扳/摇扳/唢呐二黄
第二出　金英玉屑表馨香（金英表瑞）渔灯儿/锦渔灯/锦上花/锦中拍/锦后拍/庆余	粉蝶儿/唱摇板/点绛唇/唱西皮/点绛唇
第三出　婉转开筵图好合（直图好合）新水令/滴滴金/百字折桂令/豆叶黄/川拨棹/雁儿落/得胜令/鸳鸯歌	新水令/点绛唇/慢板/摇板/吹腔
第四出　殷勤屈驾倩良媒（曲倩良媒）海榴花/芙蓉花/芙蓉花/金莲花/并头莲	吹腔/吹腔
第五出　冰人自荐心怀诈（冰人自荐）二郎神/集贤序/莺啼序/黄莺儿/簇御林/琥珀猫儿坠/尾声	天香庆节　卷二　吹腔
第六出　荒服来王蚌献瑞（荒服来王）双令江儿水/天下乐/番卜算/赤马儿/又一体/尾声	江儿水/水仙子/粉蝶儿/新水令/江儿水/尾声
第七出　摄宝恰毕沧海月（摄将龙领）北端正好/南普天乐/北脱布衫/倾杯序/北小梁州/南小桃红/北尾声	新水令/江儿水/倾杯序
第八出　赘婚搅散洞房春（闹散鸳帏）步步娇/园林好/又一体/江儿抄五供养/尾声	吹腔/快西皮/点绛（唇）
第九出　玉兔金乌方角胜（夺婿角胜）风人柑又一体/急三枪/风人松/急三枪/风人松	天香庆节　卷三　折桂令/折桂令/斗鹌鹑/粉蝶儿/西皮/雁儿落
第十出　暹罗缅甸忽生嫌（炫宝生嫌）玉女步瑞云/画眉序/又一体/鲍老催/双声于	点绛（唇）/吹腔
第十一出　对列干戈夸武弁（挥戈扬威）普天乐/朝天子/普天乐/朝天子/普天乐	粉蝶儿/点绛（唇）/折桂令
第十二出　遍寻踪迹会金仙（寻迹追踪）念奴娇/六国朝/卜金钱/喜秋风/归塞北/尾声	新水令/斗鹌鹑/斗鹌鹑/粉蝶儿/粉蝶儿/雁儿落/雁儿落
第十三出　成擒准拟续鸾交（拟续鸾火）北粉蝶儿/南好事近/北石榴花/北尾声	天香庆节　卷四　吹腔
第十四出　窃负徒劳风卜虚（空劳风卜）粉蝶儿/红芍药/会河阳/摊破地锦花/缕缕金/越恁好/红绣鞋/尾声	吹腔
第十五出　九天日月归乌兔（乌兔归元）金殿喜重重/怕春归/四边静/锦缠道/庆余	金殿喜重重/怕春归/点绛（唇）/锦缠道
第十六出　万载清秋献福祺（天香庆祝）喜秋刚六国朝	六国朝/有余庆

京剧 A 除了附有"西皮"、"二黄"等声腔板式，与之相伴的曲辞有所不同之外，还存在以下几个特色：1）有句读，昆曲本无。2）场次的划分方法不同，昆曲本为十六出，京剧 A 分为四卷。3）科白有所不同。4）上演时节不同。尤其值得注意的是上演时节的差别，请看下表：

	昆曲 A	昆曲 B	京剧 A
第一出	今者将届中秋之令	今者中秋之令	(太阳帝君白)今者孟冬之令
第一出	天子夙与勤思夜寐勤政	恭逢皇太后夙与勤恩夜寐勤政	恭逢皇太后夙与勤恩夜寐勤政
第三出	今者恭逢当今圣主至德光昌	今者恭逢皇太后至德光昌	今当恭逢圣主之德光昌
第四出	恭逢圣主德迈唐虞功高巢燧为此出现人间以昭圣德之盛	恭逢皇太后德迈唐虞功高巢燧为此出现人间以昭圣德之盛	恭逢圣主治世
第十五出	今当中秋令节	今当初冬令节	今当孟冬节令
第十五出	今乃中秋佳节	将近初冬令节	今乃万寿令节
第十五出		缅甸国王白 既如此我们回国打点进献之贡就是明日起程带了赤兔跋乌到天朝叩贺贡献便了	(也作揖暹罗王白)岂敢岂敢、缅王请到国中,一来赔罪、二则庆贺圣寿,就是明日起程、带了跋乌赤兔孔宜等、到天朝叩献便了。
第十六出	上祝天子万年	上贺天子万年	上贺万寿天子万年
第十六出	今当中秋令节	恭遇圣皇御宇	恭遇万寿圣节、圣皇御宇
第十六出	圣者当阳万灵效顺	皇太后万灵效顺	恭逢皇太后万寿圣诞、万灵效顺
第十六出	恭祝当今圣万年天保共庆中秋节钧天奏九韶	恭祝当今圣万年天保共庆中秋节钧天奏九韶	恭祝当今圣万年天保。共庆中秋节钧天奏九韶

由上表可知：1)昆曲 A 有"当今中秋令节"、"恭祝当今圣万年天保共庆中秋节钧天奏九韶"等语,但没有出现与万寿相关的词语,当是中秋专用的剧本,最为接近乾隆时期的文本。2)昆曲 B 与京剧 A 中有"恭逢皇太后夙与勤恩夜寐勤政"、"皇太后万灵效顺"、"恭逢皇太后万寿圣诞、万灵效顺"、"恭遇万寿圣节、圣皇御宇"等用语,表明它们是为庆贺西太后万寿而上演的节目,西太后生日是旧历十月十日,昆曲 B 与京剧 A 的第十五出中也有"初冬令节"、"孟冬节令"等语,然而,令人奇怪的是,在清代升平署档案中却找不到西太后生辰十月十日前后上演《天香庆节》的记录。因此,笔者推测,昆曲 B 与京剧 A 大概还是用于中秋节(它们末尾也有套语"恭祝当今圣万年天保共庆中秋节钧天奏九韶")的演出,但为博得西太后欢心,添加了若干祝贺太后生辰的恭维之辞,使得该剧的演出兼具庆贺中秋及太后万寿的双重功能。

众所周知,西太后曾授意把昆弋版的《昭代箫韶》改为京剧版,据笔者推测,京剧版《天香庆节》也是在她的授意下改造而成的可能性也不是没有的。其改编主要在三个方面：

1. 增饰人物。譬如昆曲"第三出"中没有鸟的种别以及相关台词,京剧本增加了"彩鹤青鸾孔宜白鹦鹉"等角色。以下是昆曲 A (表左)与京剧 A (表右)在舞台人物方面的差异：

(第三出)无	(仝下吹打下武生扮彩鹤净扮孔宜白鹦鹉武扮青鸾仝上唱)【点绛唇】(孔宜唱)碧落翱翔。(白鹦鹉唱)常伴慈航。(彩鹤唱)神通广。(青鸾唱)仙体非常。(仝唱)结义山冈上。(彩鹤白)列位请了、(孔宜白鹦鹉青鸾仝白)请了。(彩鹤白)今日阳精大圣排山、你我两相伺候。(四小妖引武生扮金乌戴金乌盔翠额狐裘雉尾内穿金乌衣外罩大红出摆玉带厚底靴上唱)
(第六出)众水卒上舞科引巨蚌上摆式科同唱	(下八水卒引巨蚌形鲤鱼形虾米形螃蟹形螺丝形鳖形鲇鱼形上同唱)
(第九出)金乌大闹洞房后败走、回去带领子孙前来寻仇。赤兔不敌、玉兔被擒、后使金蝉脱壳之计逃脱。玉兔赤兔一同逃往缅甸国。	金乌大闹洞房后败走、赤兔恐他寻仇、于是去向花兔、黑兔求救。金乌带领子孙再次前来寻仇。赤兔、黑兔、花兔不敌,玉兔被擒,后使金蝉脱壳之计逃脱。四兔一同逃往缅甸国。

2. 添加情节。譬如京剧A第十四出中,有花兔和黑兔企图搅乱婚礼,夺走新娘逃跑,结果花兔误拉黑兔逃走等搞笑情节,这在昆曲本中是没有的。

3. 台词的俗化和娱乐化,参见下表,两相对读,可知京剧A的台词较之昆曲A明显世俗化了,内廷演出竟如此不避粗俗之词,也多少有些令人惊讶。

昆曲A	京剧A
(第八出)金乌白 我把你这险心的贼	(金乌白)把你这混账忘八蛋
(第九出)阿弥陀佛可彀了我的了这一吓把我的腿肚子都转了筋了。	无量寿佛!可彀了我的了!这一下,把我的痔疮都下犯了。
(第十五出)	(隐下金乌形由天井飞上孔宜等随下赤兔白)你瞧金乌现了原形、飞上天去、也饶不了咱们、你们都跟着我走、咱们上后台听听去罢。(花兔白)那么我们几个人、怎么样呢。(赤兔白)你们是无名的杂角、滚下去吃毛豆去罢。(花兔白)跟着我蹽罢。

三 《天香庆节》内廷搬演考

关于《天香庆节》在内廷搬演的细节,清代升平署档案颇多记载。从已经公布的《中国国家图书馆藏清代升平署档案集成》来看,相关记载始于道光二年(1822年),迄于宣统三年(1911年)。道光之前的演出情况,则尚难确考。

道光元年(1821年)十一月二十三日,皇帝下旨裁减内廷寿戏演员人数,《天香介寿》原用人94名,拟减人36名,实用人58名①,这大概就是道光时期《天香庆节》演出的基本演员规模。但奇怪的是,随后很长一段时间都没有上演记录,直到道光十九年(1839年)四月下旬才开始排练,"八月初八"和"八月十五"上演。八月十日是道光皇帝的万寿节,圣旨中写道:"八月初八日承应《天香介寿》,十五日仍承应《天香介寿》。钦此。"②或许是因为本次演出乃皇帝钦定,也许因为久未上演的缘故,演练和彩排反复进行,多达数十回,可见其重视的程度,想来最终的演出应该非常成功。自道光十九年以后的五六年间,八月初八日在同乐园上演《天香庆节》遂成为惯例,整本演出的时间,一般在二十五刻至二十七刻之间(约5至7个小时),偶有"皇太后大臣听戏"(道光二十二年,1842年)的记载。

咸丰时期,《天香庆节》的演出时间改在八月十五日,演出的地点则仍在同乐园,咸丰三年(1853年),一度想移至重华宫,但因有云兜、船只、日月光等大型道具,重华宫摆放不下而作罢③。咸丰十年(1860年),皇帝下达了八月十五日演出《天香庆节》的旨意,随后英法联军兵临城下,咸丰帝于八月八日避往承德④,演出被迫取消。尽管内忧外患,咸丰皇帝还是颇为在意《天香庆节》的演出,咸丰十一年(1861年)五月二十七日《恩赏日记档》载:"上问:八月有什么节戏? 回奏:有《天香庆节》、《会蟾宫》、《丹桂飘香》。"⑤或许,《天香庆节》中所排演的周边小国来华朝贡的情节,多少可以带给这位身处危难的皇帝一些安慰。

同治初期,未见演出记录。至同治七年(1868年)政局稍稳,便重又恢复八月十五日演出《天香庆节》的传统,地点在漱芳斋。可能是因为长期未演,舞台道具出现故障,需要进行检修,四月十四日的《恩赏日记档》对此有记录⑥。同治十、十一、十二、十三年(1871—1874年),均有排练、演出记录。有意思的是,同治十一年、十二年《天香庆节》都没有像以前那样一天演完整本,而是分作两天甚至更多天陆续演毕,这大概也是清朝国力衰微的体现吧。

光绪时期,清朝社会相对稳定,再加上西太后对于戏曲演出的偏好,内廷演剧较为繁盛,关于《天香庆节》排演的记载也最为丰富。演出时间仍多在八月十五日前后;演出地点除漱芳斋之外,还有宁寿宫、纯一斋、颐乐殿等处;演出之时有搬演整本的,也有选演数出的。值得注意的是,从光绪五年(1879年)开始,除了一直以来的升平署戏班(档案中记为"府"。"府"指南府,此时南府虽改名为升平署,但内府只是沿袭旧有说法,将升

① 朱家潽、丁汝芹.清代内廷演剧始末考[M].北京:中国书店,2007:131.
② 清代内廷演剧始末考[M].北京:中国书店,2007:216.
③ 清代内廷演剧始末考[M].北京:中国书店,2007:259.
④ 清代内廷演剧始末考[M].北京:中国书店,2007:305.
⑤ 清代内廷演剧始末考[M].北京:中国书店,2007:311.
⑥ 中国国家图书馆藏清官升平署档案集成[M].北京:中华书局,2011:11336.

平署称南府)演出之外,太后宫内的小太监科班"普天同庆"(档案中记作"本")也开始上演《天香庆节》。关于"本家班"的演出,档案所见最早的记录为光绪五年(1879年)六月二十五日。同治帝死后的一段时间内,内廷没有娱乐性的戏曲演出,直到光绪五年光绪帝生日的时候,宁寿宫的演出活动才被解禁。从那一天起,升平署档案中就有了本家班演出的记录,而从光绪二十二年(1896年)开始,《天香庆节》在内廷的演出,进入了两班竞演的时代①。而由西太后授意改编的京剧版《天香庆节》,大概是由本家班排演的,该剧分为四本,光绪二十年(1894年)八月十五日《差事档》记录内廷演出情况"四喜班,宁寿宫伺候戏;府:《恭祝无疆》、《降麒麟》、《双天师》;本家头本《天香庆节》、本家二本《天香庆节》、本家三本《天香庆节》、本家四本《天香庆节》、《满床笏》、《百花山》"②,可为佐证。

关于光绪时期出演《天香庆节》的内廷演员,升平署档案也有载及。光绪十五年(1889年)九月二十七日《旨意档》载:"八月十六日刘得印传旨,明年六月万寿伺候《天香庆节》,赤兔何庆喜上,玉兔李福贵上,金乌安进禄上。"③这是翌年万寿节演出的诏书,记录了被钦定的演员名字。光绪帝的万寿日是六月二十八日,他在这一年(1889年)正月二十七日完成大婚,开始亲政。得暇的西太后对演剧倍加关心,光绪十六年(1890年)的《恩赏日记档》中就有六月二十五日、二十六日在纯一斋上演《天香庆节》的记录。演员在前一年《旨意档》中已被指定,应该就是《清升平署志略》升平署大年鉴表"内学"中记载的李福贵(十六年)④、安进禄(十五年)⑤等人,皆属当时内廷代表性的演员。此外,《故宫珍本丛刊》第693册《清代南府与升平署剧本与档案·各种提纲》收录了三种提纲(升平署演出角色分配等记录),记录《天香庆节》演出所需时间及担当演员姓名,其中载有任得庆(金乌)和侯庆福(玉兔)的名字,据《清升平署志略》"职官太监年表"记载,任得庆,光绪二十八年20岁;侯庆福,光绪二十六、二十七年,18岁⑥。《故宫珍本丛刊》第695册《各种串头·各种排场》⑦中也记录有曲牌名和演员名字,据此可知:上述昆曲A系的《天香庆节》,乃由以李福贵、王има为代表的活跃在光绪十五到二十年左右的升平署演员(南府班)担纲演出。

四 《天香庆节》的民间流播和影响

清代内廷中秋盛演《天香庆节》,对于民间"应节戏"产生了深远影响。所谓"应节戏",也就是宫廷"月令承应"戏的民间翻版。齐如山《戏界小掌故·应节戏》云:"宫中的应节戏,名曰月令承应,外边营业戏的应节戏,便名曰应节戏,据戏界老辈人云……这个名词在清朝末年才抬头,民国以后,就很风行,差不多人人都知道了。"⑧民间应节戏属于商业性质的演出,自然需要照顾到观众的欣赏口味,因此,其剧本既有直接改编宫中旧作的,也有利用节日相关故事新编新创的,目的都是吸引观众,招徕生意。另一方面,民国初期新文化运动兴起,传统文化受到批判濒临淘汰,通过上演与节令相符的戏剧,让新时代的人们了解传统节庆文化,也多少可以起到保护和传承文化的作用。

正是在上述社会文化背景下,民国六年(1917年)中秋之夜,北京第一舞台上演了王瑶卿(1881—1954年)主演的《天香庆节》,引起轰动。王瑶卿是京剧名角,光绪三十年(1904年)成为升平署外学民籍学生,深受西太后器重,这一宫廷供奉经历令他倍受观众追捧。戏剧评论家张卿公详细记述了当时的演出情况:

> 民国六年中秋夕,至第一舞台,观《天香庆节》,闻是剧编排,悉照前清大内所演,故欲一观其内容,王瑶卿与王长林,饰玉兔夫妇,李连仲饰金乌大仙,范福太饰……扮像光怪陆离,情节滑稽偶诡,皆莫可稽诂,以视梅兰芳之《嫦娥奔月》,同一应节戏,而雅俗之判远矣。观其缅甸王欲进贡,兔儿夫妇,遂以夜明珠进诸节,皆足表见当时天朝尊严之观念,宫披神怪之理想,其为大内之老本子,殆无疑义,惟诸伶科诨,不免有随意增减之处,故尚能引发人

① 丁汝芹女士有"这一科班的建立有人说是在同治年间,也有人说是在光绪初年"的说法,见《清代内廷演剧始末考》,第364页。
② 中国国家图书馆藏清宫升平署档案集成[M].北京:中华书局,2011:20912—20913.
③ 清代内廷演剧始末考[M].北京:中国书店,2007:388.
④ 清升平署志略[M].上海:商务印书馆,1937:502.
⑤ 清升平署志略[M].上海:商务印书馆,1937:501.
⑥ 清升平署志略[M].上海:商务印书馆,1937:523.
⑦ 故宫珍本丛刊(第695册)169—179.
⑧ 见《齐如山全集》之四《戏界小掌故·应节戏》,中国台湾:联经出版事业有限公司,1979:2392—2393。

笑耳。①

该剧是按照宫廷演出规矩来演的，有着花哨夸张的装扮，滑稽荒诞的语言，显然谈不上雅，但是通过它，可以让民国的普通观众了解清代宫廷戏的面貌，了解戏中所透露出来的天朝旧威和神鬼观念，自然受人欢迎。王瑶卿是京剧演员，他所演出的《天香庆节》宫廷本宜即为京剧本。

齐如山也认为王瑶卿演出的《天香庆节》虽内容无聊，却十分热闹，更兼是宫中旧物，因此博得了人气。"从前中秋多演《阴阳河》，后来就不演了。民国后瑶卿在第一舞台，把清宫中应节戏《天香庆节》，给排出来，但此戏热闹只管热闹，实在是没什么意思，尤其是扮上许多兔子，更觉不高尚，然因是宫里头的本子，大家也很欢迎"，"次年又将到中秋，瑶卿他们在第一舞台，仍要演此戏，兰芳此时正搭俞振庭所成之班，出演于东安市场吉祥戏院，恐怕没有新戏，要受大影响，兰芳请我给他编一出中秋应节戏"②，于是齐如山搜罗资料，新编了一部《嫦娥奔月》，经梅兰芳等人演出之后，大获成功，《嫦娥奔月》遂成为民间中秋"应节戏"的经典剧目。所以可以说是《天香庆节》催生了《嫦娥奔月》，内廷大戏对于民间戏曲的影响和作用，可见一斑。而且，即便在《嫦娥奔月》盛演的情况下，为满足部分追求"宫廷气氛"的戏曲观众，《天香庆节》仍被不断上演，当然，其中"恭逢皇太后凤与勤恩夜寐勤政"之类的祝语，也被适应性地改成了"恭逢总统至德光昌"，但"许多具体情节和重要出场人物，都基本保留了原貌，如头场众仙官和太阳帝君登台，光是周天二十八宿就全部上齐，显示了宫廷演出的宏伟气派"③。

最后需要强调的是，《天香庆节》本为庆贺皇帝万寿而创作，交织在戏中的"皇帝赞歌"和热闹场景是此剧的魅力所在，也是其作为宫廷戏剧的重要特征。至民国时期，《天香庆节》的表演者把歌颂的对象由皇帝改为新时代的总统，这并不会削弱该剧的艺术魅力，相反，对于权力的歌颂和热闹的场景，正是《天香庆节》得以在民间生存下来的原因。掌权者（西太后）把昆曲剧本改为京剧完全是出于个人爱好，这种爱好的成果被带到民间，则又进一步推动了京剧自身的发展。这一事例，再次佐证了在中国文化中宫廷与民间不是相互对立，而是互有往来的历史事实。

(原载《文学遗产》2014年第4期)

① 张卿公.听歌想影录，《民国京昆史料丛书》第2辑，北京：学苑出版社，2008：107—108．
② 见《齐如山全集》之四《戏界小掌故·应节戏》，中国台湾：联经出版事业有限公司，1979：2400页．
③ 傅学斌.天香庆佳节，民间有藏本.中国京剧.2006—9.

论乾隆以来会馆演剧对昆曲的影响
——以北京剧坛为例①

齐 静

会馆是同乡组织发展到一定阶段的产物,它在明初开始出现,并盛行于明、清两代。明清时期广泛存在的会馆,不仅在社会生活中起着越来越重要的作用,因其异域而建且具有适宜演剧的良好条件,在承担与会馆相关演剧任务的同时,也接纳了一些私人或官方的堂会戏演出。会馆成为一个重要的、在某些地方甚至是主要的演出场所。

北京作为全国的政治经济文化中心,聚集了来自全国各地的各色人等,其会馆之多居全国前列,沈德符《万历野获编》说:"京师五方所聚,其乡各有会馆。"②自明代洪武年间江西人在北京建立金溪会馆起,"明兴二百四十年,各郡森列"③,仅江西会馆现在能确定在明代修建的就达30多所,"明时江西仕宦称盛,故江西会馆多于天下,省馆、四郡馆、十县馆亦数十"④。其他省如福建、广东、山西等省的会馆也为数不少。清代北京会馆修建更多,不同历史时期的史料对此都有记载。清道光年间的《都门杂记》统计有324所,咸丰时期的《朝市丛载》记有391所,光绪时期的《顺天府志》记载多达445所,1949年新中国成立,民政局对北京的会馆进行详细统计,仍然有391所。会馆演剧最早的记载也是在北京的会馆里,袁中道《游居柿录》和祁彪佳《祁忠敏公日记》都有在北京的会馆观剧的记录:

> 万历三十八年庚戌正月初一日,寓石驸马街中郎兄寓。中郎早入朝,午始归。予过东寓,偶于姑苏会馆前,逢韩求仲、贺函伯,曰:"此中有少宴集,幸同入。"是日多生客,不暇问姓名。听吴优演《八义》。⑤

> 崇祯五年八月十五日,出晤钟象台、陆生甫,即赴同乡公会,皆言路诸君子也。……观《教子》传奇,客情俱畅。⑥

> 崇祯六年正月十八日……午后出于真定会馆,邀吴俭育、李玉完、王铭韫、水向若、凌茗柯、李淯磐、吴磊斋饮,观《花筵赚记》,记为范香令作,巧趣叠出,坐客解颐。⑦

> (崇祯癸酉正月二十二日)赴稽山会馆,邀骆太如、马挚臣,则先至矣,再邀潘朗叔、张三峨、吴于生、孙湛然、朱集庵、周无执饮,观《西楼记》。⑧

> 二十四日,……出四川会馆与吴俭育邀客,多不至,仅张君平一人耳,乃邀颜茂齐、王铭韫、郑赵两君共饮观杂戏。⑨

日记中频频记录在会馆观剧,可以证明在明代会馆演剧已经是很平常的一件事情。北京的山西平阳会馆戏楼就是在明代晚期建造的,是目前所知最早的会馆戏楼,又为明代会馆演剧的明证。

一、乾隆以来北京的会馆演剧

到了清代,见于记载的会馆戏台明显增多,三晋会馆、晋冀会馆、正乙祠会馆、浮山会馆、嵩云草堂(河南会馆)、广东会馆、通县晋冀会馆、河东会馆、江西会馆等很多会馆的戏楼都是在清初或清前期康雍时期建造的。而乾隆时期及之后建造的会馆和会馆戏楼就更多了。现在能确定的有戏台的会馆除了上面几所外,还有安徽会馆、湖广会馆、山西会馆、平遥会馆、平介会馆、浙绍乡祠(越中先贤祠)、财神会馆、当行会馆、福建会馆、汾阳会馆、洪洞会馆、全浙会馆、粤东会馆、湖南会馆、休宁会馆、中山会馆、延平会馆、云南会馆(赵公祠)、甘肃会馆、

① 本文为南通大学人才引进项目《会馆演剧研究》(03080566)的阶段性成果。
② (明)沈德符.万历野获编(卷二十四《会馆》),北京:中华书局,1959:608.
③ (明)朱国桢撰《朱文肃公集》之《会馆条约序》,清钞本。
④ (清)李绂.《穆堂类稿》别稿卷十二,清道光十一年奉国堂本。
⑤ (明)袁中道.游居柿录[M].青岛:青岛出版社,2005:71.
⑥ [明]祁彪佳《忠敏公日记》之《栖北冗言》,民国二十六年铅印本,第109页.
⑦ [明]祁彪佳《祁忠敏公日记》之《役南琐记》,民国二十六年铅印本,第155页.
⑧ [明]祁彪佳《祁忠敏公日记》之《栖北冗言》,民国二十六年铅印本,第145页.
⑨ [明]祁彪佳《祁忠敏公日记》之《栖北冗言》,民国二十六年铅印本,第147页.

四川会馆、潞安会馆、织云公所、临汾会馆、延邵会馆、药行会馆、晋冀布行会馆、潞郡会馆、浙慈会馆、长沙会馆、临襄会馆、奉天会馆、驼行会馆、山西梁行会馆、文昌会馆、三晋会馆等等。这些会馆首先满足了在京同乡的戏曲娱乐要求，因为清代的戏剧政策禁止官员蓄养戏班，禁止他们在官署和家里演剧，而很多会馆的戏台规模宏大、装饰华丽，因此会馆成为官方士绅演剧场所的最佳选择。有清一代严厉禁止官员在家中和官署中私养家班和观剧宴乐，自康熙至嘉道年间禁令层出不穷。康熙皇帝曾下令：

> 士夫之家有蓄养优伶者，以不谨处分；宴会演戏者，并加参罚。①

雍正帝对官员蓄养优伶尤其深恶痛绝，他认为：

> 外官蓄养优伶，殊非好事，……夫府道以上官员，事务繁多，日日皆当办理，何暇及此？家有优伶，即非好官。着督抚不时访查，至督抚提镇，若家有优伶者，亦得互相访查，指明密折奏闻，虽养一二人，亦断不可徇隐，亦必即行奏闻。②

乾隆三十四年（1769年）重申了雍正时期禁止官员蓄养家班的禁令：

> 朕恭阅皇考谕旨，有饬禁外官畜养优伶之事，圣训周详，……圣谕久经编刊颁行，督抚藩臬等并存署交代，自当敬谨遵循，罔敢违越……毋稍懈怠。若再不知警悟，甘蹈罪戾，非特国法难宽，亦为天鉴所不容矣。并将此明白宣谕中外知之。③

嘉庆四年（1799年）三月、五月一再颁布谕旨禁止官员蓄养优伶，其五月颁布的谕旨中言：

> 嗣后各省督抚司道署内，俱不许自养戏班，以肃官箴而维风化。④

道光八年（1828年），土默特扎萨克贝勒的属下巴彦巴图尔因私雇戏班在家演戏被革职查办。⑤不仅如此，清廷还试图堵住官员们另一条观戏的途径——去茶园、戏园等公共娱乐休闲场所看戏，"为维护封建礼教及京城秩序，宫廷三令五申不准在内城开戏园，不准官员和八旗当差人到外城戏园去看戏"⑥。这些戏禁政策迫使官员们尽可能多地走进了另一个不被禁止而又可观剧的场所——会馆。所以清代官员无论是以同乡的名义还是以朋友、同僚的名义在会馆中宴饮观剧，都是非常普遍的。乾嘉时期以浙绍乡祠（即浙江会馆）演剧最为频繁，竹枝词有"谨詹帖子印千张，浙绍乡祠禄寿堂"⑦的描述，浙绍乡祠是一个较大的演剧场所，能容纳千人观剧，适合举办较大规模的演剧活动，嘉庆年间的查撰曾感慨："长安会馆知多少，处处歌筵占绍兴。"⑧嘉庆年间林则徐在北京的日记中共涉及会馆活动35次，其中明确注明"观剧"的有8次，有可能有演剧而没有写的有14次⑨，因为这些活动不是敬神、祝寿就是团拜，按照嘉庆年间的惯例，这些活动应该是伴随着演剧活动的，"嘉、道之际，海内宴客，士绅燕会，非音不樽"⑩。《道光都门纪略》载："京师最尚应酬，外省人至，群相邀请，筵宴听戏，往来馈送，以及挟优饮酒，聚众呼庐，虽有数万金，不足供其挥霍。"⑪道光以后，财神会馆、文昌会馆等相继成为堂会演剧中心，"堂会演戏多在宣外之财神馆、铁门之文昌馆，其大饭庄如福寿堂等亦各有戏台。人家喜庆，往往召集。至光绪甲午后，则湖广馆、广州新馆、全浙会馆继起，而江西馆尤为后进，率为士大夫团拜宴集之所"⑫。齐如山在《国剧漫谈》中说，北京的团拜活动在每年春天是一定要举行的，内容"总是吃饭听戏，大约总是在各大会馆，例如后孙公园的安徽会馆，南横街的广州馆，骡马市大街的湖南馆，西珠市口的越中先贤祠，东珠市口的直隶馆，西斜弄的浙江馆，等等，都是常演戏的地方，至于江西会馆就很靠后了"⑬。这里提到的江西会馆是在清末民初修建的，修好后即成为文人士大

① （清）潘耒《遵谕陈言疏》，《遂初堂集》文集卷四，康熙刻本。
② （清）胤禛《雍正上谕内阁》卷二十七，文渊阁四库全书本。
③ （清）王先谦《东华续录（乾隆朝）》之"乾隆七十"，光绪十年长沙王氏刻本。
④ 《清仁宗睿皇帝实录》卷四十五，钞本。
⑤ 《清宣宗成皇帝实录》卷一四六，钞本。
⑥ 中国戏曲志·北京卷[M].北京：中国ISBN出版中心，1999：875.
⑦ 陈宗蕃.燕都丛考[M].北京：北京古籍出版社，1991：516.
⑧ （清）佚名.燕台口号一百首.雷梦水等编《中华竹枝词》[M].北京：北京古籍出版社，1997：113.
⑨ （清）林则徐.林则徐日记[M].北京：中华书局，1962.
⑩ （清）徐珂.清稗类钞[M].中华书局，1986：5014.
⑪ 李家瑞编《北平风俗类征》下册，上海：上海商务印书馆民国二十六年版：320.
⑫ （清）夏仁虎.日京琐忆（卷十《坊曲》）.旧京遗事旧京琐记燕京杂记[M].北京：北京古籍出版社 1986：103—104.
⑬ 齐如山.国剧漫谈.《齐如山文集》十四之《齐如山文论》[M].沈阳：辽宁教育出版社，2010：320.

夫宴集演剧的重要场所,所以说它"后进"、"靠后"。在特殊时期,会馆成为逃避戏禁政策的最佳场所,如"国丧例禁演戏……演剧不在大栅栏著名各园,而于西城外之文昌馆、浙绍乡祠、财神馆"①,"前清时代,每遇国丧,遏密八音,各戏园子都不许唱戏,这俗名叫'断国孝'。过百日后,才许唱,并且不许在戏园子里演唱,只可找一有戏台的饭馆子,或有戏台的会馆,将就演唱,以便维持各脚的生活"②。会馆作为演剧的一个重要场所,在清末和民国时期并没有改变,即使在光绪二十六年,即庚子事变那年的九月二日,在北京彰仪门大街仍有"河东会馆演福寿班,洪洞会馆演宝胜和班……鹞儿胡同平介会馆演太平和班……"③。"民国时,会馆戏楼全部对外开放,湖广会馆、江西会馆戏楼是北京南城最为热闹之所在。江西会馆除名伶演出之处,俞平伯、吴梅、袁寒云(克文)等票友亦登台献技,表演昆曲,以助雅兴。辫帅张勋入京复辟,江西会馆整日鼓锣喧天,车水马龙,搅得宣外大街,一时也不能安宁。"④张作霖把持北京政权时期,奉天会馆经常演出堂会戏,"张作霖、张学良父子在这里接待社会名流、国内政要,佳节时令、团拜祝寿等喜庆活动,都要大摆宴席,请名班名角唱堂会戏"⑤。梅兰芳、余叔岩、杨小楼此一时期参加的堂会戏以在奉天会馆为多。

有清一代,特别是乾隆以来,北京的会馆演剧是经常而又普遍的。会馆演剧,有以官方的形式进行的,也有以社会团体的名义进行的,还有以个人的名义进行的,但总体而言会馆是官绅、文人观剧的主要场所。文人士大夫具有整合最好戏曲资源的优势,因此会馆演剧皆能代表当时戏曲艺术的最高水平,他们既有对传统的固守,又有对时尚的追逐,而且以较高的艺术欣赏水准引导着戏曲向着健康向上的方向发展,这一切无不对北京剧坛的发展和走向产生或多或少的影响。对日趋没落的昆曲而言,会馆演剧所产生的影响更是重大而深远的。

二、乾隆以来北京剧坛的昆曲演出状况

乾隆后期,魏长生和四大徽班先后入京,昆曲接连受到秦腔和徽腔等花部诸腔的不断冲击,昆曲从民间、宫廷甚至官员的社交场所迅速退缩,到清末甚至到了要消失的险境。《燕兰小谱》记京班旧多高腔。自魏长生以来,始变为梆子腔,尽为淫靡,然当时犹有保和文部,专习昆曲。今则梆子腔衰,昆曲且变为乱弹矣。"⑥道光年间的竹枝词有"时尚黄腔喊似雷,当年昆弋话无媒。而今特重余三胜,年少争传张二奎"⑦之句。《天咫偶闻》记载:"国初最尚昆腔戏,至嘉庆中犹然。……道光末,忽盛行二簧腔,其声比弋腔高而急,其辞皆市井鄙俚,无复昆、弋之雅。"⑧虽然如此,戏园里面还是唱昆曲的,只不过昆曲数量日趋减少,"京师尚尚乱弹,昆部顿衰。惟三庆、四喜、春台三部带演,日只一二出,多至三出,更蔑以加。曲高和寡,大抵然也"⑨。"其时各园于中轴前必有昆剧一出,而听曲者每厌闻之,于时相率起而解溲,至讥之为车前子,言其利小水也"⑩。在此状况之下,恐怕戏园也不会上演很多昆曲,戏园在安排剧目时也把昆曲安排在中轴子之前或几个重要的场次之间作垫场戏,因为观众不以为意,台上的演员自然也就敷衍了事。而后戏园安排昆曲更是日趋减少,直到最后彻底告别戏园:"及光绪中叶,昆曲极衰,无人过问"⑪;"光绪甲申后,昆戏忽然绝响,亦甚奇也"⑫。光宣之际,北京戏园里昆曲真的成为广陵散矣。在营业性的戏园,徽班皆成为演剧的主力军,"戏庄演剧,必徽班。戏园之大者如广德楼、广和楼、三庆园、庆乐园,亦必以徽班为主"⑬。

① (清)艺兰生.侧帽余谭,张次溪编纂《清代燕都梨园史料正续编》[M].北京:中国戏剧出版社 1988:623—624.
② 齐如山.京剧的变迁,齐如山《齐如山全集》第二册[M].台北:台北联经出版社 1979:831.
③ 仲芳氏.庚子记事,戴逸主编《中国近代史通鉴(1840~1949)》第四卷《戊戌维新与义和团运动》[M].北京:红旗出版社,1997:757.
④ 汤锦程.北京的会馆[M].北京:北京轻工业出版社 1994:55.
⑤ 侯希三.奉天会馆一场堂会戏,北京市西城区政协文史委员会编《京城旧事》[M].北京:中国文史出版社,2005:299.
⑥ (清)小铁笛道人.日下看花记,张次溪编纂《清代燕都梨园史料正续编》[M].北京:中国戏剧出版社 1988:55.
⑦ 路工选编.清代北京竹枝词(十三种)[M].北京:北京出版社,1982:78.
⑧ (清)震钧.《天咫偶闻》卷七[M].北京:北京古籍出版社,1982:174.
⑨ (清)艺兰生.侧帽余谭,张次溪编纂《清代燕都梨园史料正续编》[M].北京:中国戏剧出版社,1988:602.
⑩ (清)夏仁虎.旧京琐忆(卷十"坊曲"),《旧京遗事 旧京琐记 燕京杂记》[M].北京:北京古籍出版社 1986:103.
⑪ 罗瘿公.菊部丛谭,张次溪编纂《清代燕都梨园史料正续编》[M].北京:中国戏剧出版社,1988:781.
⑫ 沈太侔.宣南零梦录,张次溪编纂《清代燕都梨园史料正续编》[M].北京:中国戏剧出版社,1988:804.
⑬ (清)蕊珠旧史(杨懋建).梦华琐簿,张次溪编纂《清代燕都梨园史料正续编》[M].北京:中国戏剧出版社,1988:349.

昆曲在营业性戏园子的演出日趋减少，成为绝响，但其在北京剧坛并没有完全消失。昆曲说到底究竟还是一种文人之曲，昆曲本身的特点无论是案头还是场上都和文人内心那份缠绵的浪漫情怀不谋而合，又和文人力求含蓄地表现出的外在儒雅风流丝丝入扣。他们掐着檀板，数着节拍，在婉转清扬的水磨腔里很快进入自己的梦想之境。特别是在北方，昆曲的主要观众恐怕主要还是读书人及通过科举进入仕途的官员，"每茶楼度曲，楼上下列坐者落落如晨星可数。而西园雅集，酒座征歌，听者侧耳会心，点头微笑"①的场景恐怕不是在道光之后才出现的。乾隆九年的《梦中缘传奇·序》就写道："长安之梨园，……所好惟秦声、罗、弋，厌听吴骚，歌闻昆曲，辄哄然散去。"②昆曲或许就从来没有真正地进入过普通百姓的生活，至少在北方有这种可能。而在乾隆之前的北京，昆曲到底在多大程度上流行，还是难以确定，有"国初最尚昆剧，嘉庆时犹然"之说，还有杨静亭《都门纪略·词场门序》"我朝开国伊始，都人尽尚高腔，延及乾隆年，六大名班九门轮转，称极盛焉"③之说，恐怕这两种说法都没有错，只是着眼点不同而已，前者看到的是以文人为主的私人堂会，后者看到的是京城普通民众常去的戏园茶园。虽然有称之为弋腔（或京腔）的高腔和昆腔一起作为宫内的御制声腔（许多王府戏班也是昆弋班），然而许多文人却厌烦弋腔的喧嚣，而对昆曲情有独钟。在堂会演剧和票友们的活动中，昆曲依然是占有相当的比重，在咸丰时期昆曲仍然是堂会戏的主角："徐正名忻，字蝶仙，苏州人。道光季年来京，为某堂弟子，初习昆剧，后唱乱弹，二者均擅胜场。咸丰中，京师乱弹日盛，遂在戏园演乱弹剧，而堂会则多演昆剧，以士大夫嗜昆剧者多，故常烦其演唱。"④徐忻即徐小香，他为了为适应演出市场的需要，不得不改唱皮黄，但他的昆曲在士大夫的堂会雅集中还是颇受欢迎的。在光绪甲申之前，士大夫的堂会戏依然是常演昆曲，"堂会戏尤推重朱莲芬"⑤。按，朱莲芬（1837—1884 年）是同光年间著名的昆旦，《梨园旧话》称"昆旦则以朱莲芬为无上神品"⑥，可见即使在皮簧梆子满天飞的同治和光绪前期，堂会演剧中昆曲还是必不可少的。

三、北京的会馆演剧对昆曲的影响

清代的堂会戏多数是在会馆上演的，能演剧的会馆又称"戏庄"。《梦华琐簿》言："戏庄曰某'堂'，曰某'会馆'，为衣冠揖逊，上寿娱宾之所。清歌妙舞，丝竹迭奏。"⑦由"清歌妙舞，丝竹迭奏"来看，道光时期的会馆演剧中，其剧种还是昆曲，这与戏园子的"茶话人海，杂沓诸伶，登场各奏尔能。钲鼓喧阗，叫好之声往往如万鸦竞躁"⑧判然有别，说明当时官绅阶层观剧仍然是以昆曲为主。因为此时昆曲虽然衰落，但其大雅正统之地位并没有被否认，昆曲本来就是文人雅士的最爱，适宜于表现他们闲雅、从容的情怀，所以他们中的一部分人对昆曲的嗜好和偏爱从未有丝毫改变。乾隆年间的《消寒新咏》卷四曰："余到京数载，雅爱昆曲，不喜乱弹腔。"⑨这是昆曲之所以没有从北京剧坛消失的最根本原因。会馆作为文人雅集、官绅聚会的主要场所，自然而然也是昆曲演出的主要场所。道光时期及之后，会馆演剧必徽班，即所谓"戏庄演剧，必徽班"，这里的徽班如四喜、三庆、春台等著名的徽班未必唱的全是徽调，因为当时的徽班都是昆腔、徽调、梆子腔等诸腔融于一体的戏班，且多以昆曲为主。顾笃璜《昆剧史补论》统计了嘉庆及道光初期徽班的演剧目录，其中昆曲剧目占绝大部分，确定为秦腔的仅有《背娃》《挑帘裁衣》《庆顶珠》《香山》《赠镯》《檀香坠》《杀四门》等，确定属于二黄调的只有《萧后打围》和《戏风》，可知当时的徽班是以昆腔为主而各腔兼演的⑩。齐如山在《国剧漫谈》中说："和春、春台、四喜等班相继入都，于是昆腔又大盛了一个时期，这些戏班，不唱弋腔，不唱皮簧，只唱昆腔。到了咸丰年间，南方大乱，各戏班无处演唱，为生活计，有许多逃到

① [清]蕊珠旧史（杨懋建）.长安看花记.张次溪编纂《清代燕都梨园史料正续编》[M].北京：中国戏剧出版社，1988：311.
② 转引自张庚、郭汉城.中国戏曲通史[M].北京：中国戏剧出版社，1992：882.
③ 周明泰.都门纪略中之戏曲史料.上海：上海光明书局，1932：9.
④ 吴焘（倦游逸叟）.梨园旧话.张次溪编纂《清代燕都梨园史料正续编》[M].北京：中国戏剧出版社，1988：820.
⑤ 沈太侔.宣南零梦录.张次溪编纂《清代燕都梨园史料正续编》[M].北京：中国戏剧出版社，1988：804.
⑥ 吴焘（倦游逸叟）.梨园旧话.张次溪编纂《清代燕都梨园史料正续编》[M].北京：中国戏剧出版社，1988：822.
⑦ （清）蕊珠旧史（杨懋建）.梦华琐簿.张次溪编纂《清代茄都梨园史料正续编》[M].北京：中国戏剧出版社，1988：347.
⑧ （清）蕊珠旧史（杨悬建）.梦华琐簿.张次溪编纂《清代燕都梨园史料正续编》[M].北京：中国戏剧出版社，1988：347.
⑨ （清）铁桥山人.消寒新咏.俞为民、孙蓉蓉编《历代曲话汇编新编·中国古典戏曲论著集成·清代编》第 4 集[M].合肥：黄山书社，2008：736.
⑩ 顾笃璜.昆剧史补论.江苏古籍出版社，1987：92.

了北平,如程长庚等,仍是多演昆腔,偶尔演一出皮簧。"①齐如山所述恐怕是堂会戏的演出状况,因为道光以降的北京戏园几乎是皮簧腔的天下,所谓"时尚黄腔喊似雷"②,戏园里演出的昆曲被讥为"车前子",可想而知昆曲在营业性戏园的衰落。只有在堂会演出中,昆曲还占有自己的半壁江山。《梨园轶闻》说:"昔年旧历新春,各部院、各省同乡同年团拜,必演剧助觞,均系徽班(二黄、昆曲)。"③徽班名伶无不擅长昆曲:"徽班老伶无不擅昆曲,长庚、小湘无论矣,即谭鑫培、何桂山、王桂官、陈德霖亦无不能之。"④"从前昆曲盛行,每次团拜,必有几出昆腔,如《梳妆掷戟》和《起布问探》(皆《连环记》),《游园惊梦》(《牡丹亭》),和《小宴》、《絮阁》(《长生殿》),以及《卸甲封王》(《满床笏》)、《回营打围》(《浣纱记》)之类,皆是常唱的熟戏,无人不懂。"⑤因为堂会有对昆曲的需要,所以这些徽班演员也没放弃昆曲的学习,而且,他们更愿意参加堂会演出,因为在堂会演出中他们所获得的报酬要比在戏园子唱戏多得多。堂会戏唱昆曲的惯例从未改变过,只不过不同时期和不同场合昆曲演出的多少有区别,所以能唱昆曲是演员参加堂会戏演出必须具备的一个条件。

光绪年间,堂会戏也仍然保留有昆曲,如王文韶在光绪五年(1879年)十月二十日参加的堂会戏,"是日设两席并预备昆剧"⑥,二十二日"再演昆剧一日"⑦,这两次堂会戏的地址虽然未必是会馆,但可以肯定的是,在王文韶的官僚士大夫圈子内,昆曲是他们主要的观剧剧种。如王文韶在湖南长沙时经常邀请长沙的昆曲戏班普庆班到公署和会馆演出,在北京也经常观看昆曲,光绪七年正月十八日在太原会馆听的是昆曲《盗令》《刺梁》⑧,二月十六日在财神馆有《剔目》《游殿》⑨,二月十八日在文昌馆有《奇双会》《琴挑》⑩等,皆是昆曲剧目。晚清名士李慈铭嗜好昆曲,堪为文人代表,他经常与同年好友邀请昆曲名伶来往按拍品曲:"同治十三年八月十五日:钱秋菠来敬节。秋菠,名青,小字桂蟾。貌不扬,而按曲妍静。能作小行书,有魏晋人风格,人亦闲雅。潘星丈、绂丈及秦宜亭皆极赏之。今年三月,诸同年燕集安徽馆,秋菠演《惊梦》一出,赵桐孙叹为仅见。予曰:'君未见沈芷秋耳,若令比执,不止拔茅弃旌矣。'"⑪沈芷秋是同治年间擅长昆曲的名伶,《清稗类钞》中记:"沈芷秋,苏州人,同治时之京伶也,所居曰丽华堂。举止洒落,矫矫不群。工昆曲,静细沉着,不作浮响,每一转喉,座客肃听,无复喧哗。一声初动物皆静,四座无言星欲稀,盖芷秋之度曲,有琴理焉。"⑫沈芷秋的昆曲技艺更胜过钱秋菠,故李慈铭对朋友赞叹钱秋菠不以为然,也可以证明李慈铭听昆曲之多和对昆曲的热爱,正因如此,在他的心目中其他剧种皆不能与昆曲比肩:"光绪七年元旦:去腊都中四喜部新制《贵寿图》,演汾阳见织女事。灯采绚烂,而色目不佳,科㲋俱恶。惜无以昆曲曼声写之者。"⑬像李慈铭这样的文人并不在少数,他们经常聚居的地方——会馆,成为昆曲最重要的存身之处。"一日与同岁生二三人过乡祠,闻有演曲者,人听之。"⑭浙绍乡祠里面所演之曲是昆曲,才让他们驻足观听。《国剧漫谈》记录了清末民初著名的笛师曹心泉(1864—1938年)的一段话:"一日四喜班,在西砖儿胡同谢公祠(江西会馆⑮),演堂会戏,都是昆腔,各脚多未

① 齐如山.国剧漫谈.南京:《齐如山文集》十四之《齐如山文论》[M].沈阳:辽宁教育出版社,2010:220.
② 路工选编:清代北京竹枝词(十三种)[M].北京:北京出版社,1982:78.
③ 许九埜.梨园轶闻.张次溪编纂《清代燕都梨园史料正续编》[M].北京:中国戏剧出版社,1988:846.
④ 陈彦衡.旧剧丛谈.张次溪编纂《清代燕都梨园史料正续编》[M].北京:中国戏剧出版社,1988:849.
⑤ 讷荪《北京梨园谈往》,中国人民政治协商会议全国委员会文史资料研究委员会编《文史资料选辑》(合订本),第三十二册(总九十三~九十五)[M].北京:中国文史出版社,1986:229—230.
⑥ (清)王文韶.王文韶日记,袁英光、胡逢祥整理[M].北京:中华书局,1989:494.
⑦ (清)王文韶.王文韶日记,袁英光、胡逢祥整理[M].北京:中华书局,1989:495.
⑧ (清)王文韶.王文韶日记,袁英光、胡逢祥整理[M].北京:中华书局,1989:549.
⑨ (清)王文韶.王文韶日记,袁英光、胡逢祥整理[M].北京:中华书局,1989:553.
⑩ (清)王文韶.王文韶日记,袁英光、胡逢祥整理[M].北京:中华书局,1989:553.
⑪ (清)李慧铭.越缦堂菊话.张次溪编纂《清代燕都梨园史料正续编》[M].北京:中国戏剧出版社1988:705.
⑫ 徐珂.清稗类钞[M].北京:中华书局,1986:5130.
⑬ (清)李慈铭.越缦堂菊话.张次溪编纂《清代燕都梨园史料正续编》[M].北京:中国戏剧出版社,1988:705.
⑭ (清)李慈铭.越缦堂菊话.张次溪编纂《清代燕都梨园史料正续编》[M].北京:中国戏剧出版社,1988:705.
⑮ 谢公祠,即为纪念宋末元初绝食而死的谢枋得而建立的祠堂。《宜南鸿雪图志》载:"明人为纪念其忠烈行为,在法源寺后街故居处建谢公祠,供奉谢枋得和文天祥塑像。因谢为江西弋阳人,祠为江西籍人士所建,所以此祠属于江西会馆,也有人称此处为江西会馆。"

到，正无戏码，适时小福赶到，遂演《彩楼配》，台帘内导板一起长锤，台下都诧异道：撒个戏，弗要听个。"①这次演剧具体年代不得而知，但据曹心泉和时小福（1846—1900年）的年龄推测，此次江西会馆堂会演剧的时间应该在庚子赔款之前，这时的会馆堂会演戏还全然是昆曲，而听戏观众也都是惯听昆曲的，因此对时小福唱的皮黄腔《彩楼配》感到诧异，甚至不愿听。

会馆成为清末民初昆曲演出最主要的场所，除了一些公私堂会在此演出一些昆曲剧目外，一些昆曲曲社亦把会馆作为活动场地。会馆成为昆曲票友经常排练演出的地方，很多票友都是昆乱不挡，甚至以研习昆曲为主，如著名的票友溥侗（红豆馆主）和袁寒云。在他们看来，昆曲仍然是一种身份和地位的象征，因此一般场合他们会选择唱昆曲。溥侗精通音律，对昆曲很有研究，"于昆曲亦深得三昧，曾集都门票友立言乐社，每旬会演一次，一时争先恐后，大都嗜音之流。堂会戏待人介绍，主人亦511或一至，但配角选择至严，设非其人，不轻一试"②。溥侗所会昆曲很多，如《拾画叫画》《奇双会》《琴挑》《雷峰塔》《别母乱箭》《风筝误》《弹词》等，因为很难找到与之配戏的人，所以他经常唱《弹词》这样的独角戏，"我听过他的《弹词》，'九转'唱得婉转韵美，一气呵成。配以袁寒云的小生，也是台步大方，是在李盛铎六十寿辰堂会上演的"③。溥侗虽然没有公开授徒，但很多名伶都曾向他问艺，"当年余叔岩、言菊朋、奚啸伯等，均曾向其请教问艺。李万春曾拜红豆馆主为师，得其亲授《宁武关》等戏。梅兰芳、韩世昌等与其交往甚厚"④。溥侗后来还在清华大学为学生及教授夫人们传授昆曲，朱自清的第二位夫人陈竹隐就是他的学生。袁克文尤其喜欢昆曲，曾专门聘请昆曲名家赵子敬前来北京授艺，最爱唱昆曲《千忠戮》，在袁世凯称帝的乙卯年（1915年），袁克文曾在江西会馆演唱过此曲："自民四张勋入京，集都下名伶于江西会馆，演戏三日。克文亦粉墨登场，彩串《千忠戮》昆曲一阕。"⑤春阳友会票房、言乐社、言乐会及袁克文专门组织的昆曲组织消夏社、钱秋社、温白社、延云社等以会馆作为重要的活动场所，邀请了孙菊仙、陈德霖、赵子敬、包丹亭等一大批内行和名票友，集合了大批昆曲爱好者，"常常在江西会馆举行彩排。每次都挤满了座客。袁寒云和陈老夫子的《游园惊梦》、《折杨柳关》……赵子敬的《迎像哭像》，韩世昌的《痴梦》，王麟卿的《醉皂》、《教歌》，朱杏卿的《昭君出塞》（他本来弹得一手好琵琶，扮昭君是最合适没有的），陆大肚的《拾金》，陈老夫子的《刺虎》，余叔岩的《宁武关》，包丹亭的《探庄》，这些都是他们常露的戏。大家这样提倡昆曲，把本界一位老前辈孙菊仙的兴致也引了起来，在一次消夏社彩排的时候，他也排了一出几十年不动的老昆剧叫《钗钏大审》。……四十几年没有人唱过这出戏了"⑥。由于这些人的提倡，唱昆曲的人慢慢就多了起来，为昆曲培养了一大批后继的听众和人才，所以当韩世昌的荣庆社来到北京时，才能够受到这批喜好昆曲的观众的接纳，会馆亦成为这个昆曲班社的演出重镇，"1918年4月16日，梁启超出面，邀请荣庆社在江西会馆演出，执行姚华等一批文教界人士，由韩世昌主演《一种情》中的《冥勘》等折子戏"⑦。这时的昆曲大有卷土重来之势，可见会馆演剧对昆曲的留存和延续实在是功不可没。"言乐会是民国元年（1912）继晚清的言乐社而重新成立的，多年来组合并培养了一批业余的昆曲爱好者。因此，昆曲在北京仍有它的群众基础。"⑧吴梅、赵子敬等人在江西会馆成立的赏音社，不仅集合了当时北京一些高水平的昆曲票友，还吸收社会上的年轻人参加到曲社中，扩大了昆曲在北京的影响。《申报》对北京的赏音社做过报道："京师有所谓赏音社，教育界人所组织者也。每越两星期，必有韩世昌、侯益隆、郝振基辈演四五出戏于江西馆。"⑨可见赏音社影响之大。韩世昌在其《我的昆曲艺术生活》中也回忆道："民国八年时，由教育部社会教育司长高阆仙主持，每两周在江西会馆举办一次昆曲晚会，我就是在一次晚会上和孙菊仙合作同台演

① 齐如山.国剧漫谈,《齐如山文集》十四之《齐如山文论》[M].沈阳:辽宁教育出版社,2010:220.
② 周剑云主编.鞠部丛刊·伶工小传,见《民国丛书》第二编第69卷[M].上海:上海书店出版社,1990:33—34.
③ 吴丰培.红氍毹上的载涛和溥侗.中国人民政治协商会议全国委员会文史资料研究委员会编《文史资料选辑》（第100辑）[M].北京:文史资料出版社,1995:210.
④ 刘嵩崑.票界大王红豆馆主.海内与海外.2008·6.60—61.
⑤ 刘成禺、张伯驹著,吴德铎标点.洪宪纪事诗三种[M].上海:上海古籍出版社,1983:289.
⑥ 梅兰芳.舞台生活四十年[M].北京:中国戏剧出版社,1987:334.
⑦ 吴新雷主编.中国昆剧大辞典[M].南京:南京大学出版社,2002:988.
⑧ 吴新雷.民初昆曲论坛的回顾与反思,苏东学刊,2004·2.
⑨ 转引自吴新雷.吴新雷昆曲论集[M].北京:国家出版社,2009:355.

出的。"①民国时期,会馆里的昆曲活动还是相当多的。"昆曲到了民国,可以算是衰到极点"②,可是因为会馆里多了这些票友的唱曲活动,这些票友多以晚清贵族和有闲文人为主,他们对昆曲的爱是热烈和真挚的,一些名伶亦参与其中,因而他们组织的昆曲曲社为昆曲爱好者提供了学习和一展才艺的机会,这对保留昆曲剧目和传承昆曲艺术起到了重要作用。

综上所述,会馆作为演剧的一个重要场所,成为繁荣北京剧坛的一个重要阵地。而参与会馆活动的人又多以文人士大夫为主,他们的戏曲欣赏倾向,决定了会馆演剧从未离开过昆曲。可以说会馆演剧维系了昆曲微弱的生命,使一部分艺人从未放弃对昆曲的继承与发展,也使昆曲的观众从未出现全然断层的危险。所以,会馆演剧在昆曲日益没落的北京剧坛上,实实在在起到了保留和延续昆曲的作用。

(原载《南大戏剧论丛》2014年第1期)

① 韩世昌.我的昆曲艺术生活[C]//.北京市政协文史资料委员会.北京文史资料精华·梨园往事.北京:北京出版社,2000:579.
② 梅兰芳.舞台生活四十年[M].北京:中国戏剧出版社,1987:339.

戏曲写作与戏曲体演变
——古代戏曲史一个冷视角探论

李昌集[①]

引 言

今天,我们不得不遗憾而无奈地面对这样一个事实:我们所称"中国古代戏剧史"的直接对象已经是文本的戏曲。一些幸存的古老戏台,默默地诉说着这些戏剧曾经在歌声丝竹中令人动容的辉煌,如今它们却只能静静地躺在文本中接受人们的追思和探究。

但我们也应该感到安慰,古代戏曲毕竟依托剧本成为一种永恒,成为一种"戏曲文学"伴随着一代又一代人。事实上,自从剧本产生后,戏曲就呈现为场上传播和文本传播的二重生态,中国古代戏曲史从来就是在两个向度上展开的:其一是戏曲表演;其二是戏曲文学。二者既内在相通、互相生发,同时又有各自的艺术内涵和文化功能。本文即是一个基于戏曲文学的研究命题,所指"戏曲体",首先是一个具有文学独立价值的文体概念。文体研究从古至今都是一个专门领域,但"戏曲体"作为一种事实上的文体,至今学界很少有人问津,所言多止于剧本外部体制与曲体,而对内在结构深入分析甚少,"戏曲体"也因此而成为古代文体研究和戏曲研究中的一个冷视角。

文体,并没有自身的独立实体,具有相同语言规则的"文",便被视为某种文体。因此,文体的内涵既包括外部形式,亦包括内在结构。鉴于戏曲体的特殊性,本文的研究主要不在外部体制,而重在阐释戏曲体语言层面上的叙述方式和叙述结构。

剧本形态的戏曲体是在人们的戏曲写作中生成的,戏曲写作,是戏曲表演与戏曲文学相通的纽带,因此,本文以戏曲写作的发生基础为讨论的起点,探寻戏曲写作在中国古代戏曲的生成和演变中具有怎样的意义,从戏曲写作的发生条件和发生机制出发,探求戏曲体形成和演变的缘由,探究表演和文学在"戏曲"框架中是怎样互动和互约的。

一、南宋"书会"的戏曲写作与"戏文"体

据现有文献,中国最早的戏曲写作发生于宋代,今存最早剧本为《永乐大典戏文三种》中的《张协状元》。钱南扬等认为"当出宋人之手",据第二出【烛影摇红】唱词,定为"九山书会"编撰。可见,中国的戏曲写作最初是由"书会"进行的。本文的研究即由此开始。

1. 宋元"书会"辨

"书会",宋元时的一种民间习称,文献中可见者有九山书会、永嘉书会、御京书会、古杭书会、元贞书会、武林书会等,具体资料极少,学界通常认为是一种演艺圈的团体,作有种种考辨推测,观点尚有出入。洛地先生1984年作有50000余字《书会试辨》,[②]文章广征博引,辨析细致,指出"书会"不是一种团体的称谓,而是市井艺人时而举行的一种集会活动,参加书会活动的良家子弟习称"书会人","书会"为"书会人"的省称,故南宋周密《武林旧事》将"书会"列为"诸色伎艺人"之一,而并非某种团体名称。[③] 是为南宋人记当下事,反映了南宋的习俗观念。文献中若"九山书会"、"御京书会"(一作"玉京")、"元贞书会"等,只是地域和时间上的标识,意指九山(温州)的书会、京城的书会、杭州的书会、元贞时的书会。有云书会是"专门写作戏剧的组织",目前还找不到任何直接证据。

"书会"作为"诸色伎艺人"中的专类,有三点值得注意:

其一,"书会"的要义在"'书'会",与其他诸色伎艺人——如"演史"、"小说"、"杂剧"、"诸宫调"等等表演艺人相比,"书会"通文墨能书写,又称"书会才人"。明成化本戏文《白兔记》开场云:"亏了永嘉书会才人在此灯窗之下,磨得墨浓,斩(蘸)得笔饱,编成此一本上等孝

[①] 李昌集,江苏师范大学文学院特聘教授、博士生导师,主要从事中国古代音乐文学研究。电子邮箱:lichangji1949@163.com 本文为国家社科基金重大招标项目"中国诗词曲源流史"[项目编号:11ZD&105]子项目"诗词曲源流史通论"的阶段性成果。
[②] 洛地《书会试辨》,浙江艺术研究所1984年油印本.
[③] 周密.武林旧事·诸色伎艺人[C]//.俞为民,孙蓉蓉.历代曲话汇编·元代编.合肥:黄山书社,2005:164.

义故事。"戏文《错立身》十二出："（末白）都不招别的，只招写掌记的。（生唱）【麻郎儿】我能添插更疾，一管笔如飞。真字能抄掌记，更压着玉京书会"（钱南扬244）。可见"书会才人"在演艺圈的角色主要是"写掌记"和编剧，在"诸色"中档次最高。比如《错立身》中延寿马请求入赘散乐王金榜，行院以招"会杂剧的"、"做院本的"测之，最后以"只招写掌记的"相难，而延寿马自称"更压着玉京书会"，乃得入赘。此情节虽是"做戏"，但反映的观念却是历史的真实。

其二，书会才人在市井演艺圈中身份"高"，不仅是因为他们能书会写，还有两个原因：一是书会才人为士庶良家子弟，《张协状元》第一出开场有云："但咱们，皆宦裔，总皆通。"（钱南扬1）所谓宦裔，即良家子弟，他们与入籍艺伎有所不同，是底层市民文人，有一定的文人素质。《水浒传》四十六回有"后来蓟州城里书会们备知了这件事，拿起笔来，又做了这只《临江仙》"（施耐庵、罗贯中616）云云。刘一清《钱塘遗事》载南宋咸淳年间太学生黄可道作《王焕戏文》"盛行都下"（俞为民、孙蓉蓉"元代编"458），大概也是个书会才人，至少与"书会们"混得很熟。同时，书会才人多兼为演员，对瓦市诸伎非常熟悉，《武林旧事》"诸色伎艺人·书会"所列李霜涯，"作赚词绝伦"；李大官人，以"谭词"成名；周竹窗，据《梦粱录》载善作诸宫调——他们都是能书会写而兼擅技艺者。

其三，"书会"作为一种城市演艺圈的活动，是"书"之"会"，亦即比试"新编"演出的"会"。《张协状元》开场："《状元张协传》，前回曾演，汝辈搬成。这番书会，要夺魁名"（钱南扬2）。"以怎唱说诸宫调，何如把此话文敷演"（钱南扬4）。看来比试的对方（"汝辈"）曾演出过"唱说诸宫调"的《状元张协传》，"这番书会"则请看"我辈"——九山的书会们如何"把此话文敷演"。虽是戏中语，却比任何文献资料中的相关记述更生动、更具有历史的真实性。既然"书会"是这样的一种活动，其发起、组织的中坚也当是"皆宦裔，总皆通"的市井文人。

2. 南宋"书会"戏曲写作的发生基础与历史意义

作为市井文人的"书会们"，是处于"文坛"之外、主流文人不大放在心上的俗文人。但正是这些融入市民文化而又不乏传统知识的"才人"，在"灯帘之下，磨得墨浓，蘸得笔饱"而创作了中国古代最早的戏曲剧本。今之戏曲研究界，通常都把古代戏曲的生成作为一个技艺的问题，笔者却以为：场上技艺是戏曲生成的必要因素，但不是决定因素。所有技艺，都为表现一定内容而存在，内容性质不变，技艺形式也不会大变，从汉代百戏到唐代杂剧戏弄乃至北宋杂剧，具体技艺当然不断会有提高，但技艺形态没有本质的飞跃，直到民国时期在天津的天桥瓦市我们还可以看到宋金杂剧院本表演生态的缩影。因此，表演内容的"类"和"质"不变，表演形式也就不会发生突变。从发生学角度言，某种特定艺术形态的生成和变革，在根本上是由其所表现的内容引导和决定的，表演形式本身并不必然生发新的内容，相反，新的内容却会要求新的表演形式。当然，从"形式是内容的抽象"角度言，当某种艺术形式凝聚着某种群体思维方式和审美理念而成为一种文化载体时，形式就会对所表现的内容予以某种选择和限定。因此，当时代要求搬演新的内容时，艺人们就会选择熟悉的、能够表现之的技艺形式表现之，并应表演新内容的需要将传统技艺整合起来，凝聚为一种既是传统技艺的延续又是传统技艺提升的新形式；而新的搬演形式一旦产生，则会对搬演的内容予以某种限定。戏曲艺术就是在形式与内容的不断整合中生长和演变的，而启动宋代诸色伎艺发生一次划时代整合的新内容和新形式，即是"一管笔如飞"的书会们写作的有一定长度故事的戏曲体传奇。

宋代书会们的戏曲写作是在瓦市诸般技艺的现实活动中发生的，从文献中记录的瓦市搬演内容看，其约有两大类，一类是无故事情节的技艺表演，如灌圃耐得翁《都城纪胜》所举之"嘌唱"："上鼓面唱令曲小词，驱驾虚声，纵弄宫调，与叫果子、唱耍曲儿为一体。"（俞为民、孙蓉蓉"元代编"114）另一类则是具有故事性的"叙事性表演"，其中又分两种：一种无扮演，如只说不唱的小说（亦称"说话"），讲说世俗生活中的故事；演史（亦称讲史），讲说历史故事；说经（亦称诨经），讲说佛经中的故事；又说又唱的有诸宫调，《都城纪胜·瓦舍众伎》："诸宫调，本京师孔三传撰编，传奇、灵怪，入曲说唱。"（俞为民、孙蓉蓉"元代编"114）可知宋诸宫调中已有完整故事的说唱，惜完本无见，其面貌可从金代董解元《诸宫调西厢记》推之。此外尚有"覆赚"，即数段（套）唱赚的组合，《梦粱录》："又有覆赚，其中变花前月下之情及铁骑之类。"（俞为民、孙蓉蓉"元代编"128）此语境中的"变"，意为变化故事，略同唐代说经故事的"变文"之"变"，所以覆赚所唱必是较长的完整故事。另一种是妆扮演出故事的杂剧。其故事大多为片段的或简单的情节化表演，如《梦粱录》所述之"杂扮"："或曰杂班，又名经元子，又谓之拔和，即杂剧之后散段也。倾在汴京时，村落野夫罕得入城，遂撰此端，多事借装为山东河北村叟，以资笑柄。"官置教坊所演的杂剧谓之"官本"，表演内容"本是鉴戒，又隐于谏诤，[……]一时取圣颜笑。凡

有谏诤,或谏官陈事,上不从,即以此辈妆做故事,隐其情而谏之,于上亦无怒也"(俞为民、孙蓉蓉"元代编"126)。具体内容可从业师任半塘《优语集》中宋代优语大略窥之。① 据吴自牧《梦粱录》记载:瓦市中"传学教坊十三部"的"散乐",至南宋时"惟以杂剧为正色"。正规的杂剧"每一场四人或五人,先做寻常熟事一段,名曰'艳段'。次做正杂剧,通名两段"。"大抵全以故事,务在滑稽,唱念应对通遍。"可见南宋杂剧的故事性搬演有所加强,然"士庶多以从省,筵会或社会,皆用融和坊、新街及下瓦子等处散乐家女童妆末,加以弦索赚曲,祇应而已"(俞为民、孙蓉蓉"元代编"126)。当然,两宋历时300多年,杂剧也在汲取说唱艺术而有所进展,尤值得注意的是:《都城纪胜》云"教坊大使在京师时有孟角球,曾撰杂剧本子"(俞为民、孙蓉蓉"元代编"126),说明北宋杂剧已开始有底本操作,虽然或因剧本简单而未能传世,但即使很简单也肯定比无剧本演出要复杂一些,南宋后期文献如《梦粱录》《武林旧事》等记载的宋杂剧,一些段数从名目看当颇有故事性(如《莺莺六幺》《郑生遇龙女薄媚》),不少段数以大曲冠名,故南宋杂剧的曲唱和搬演有些已经不是简单滑稽唱念之小品,且戏文至迟在南宋初即已产生,杂剧受戏文影响而增强故事性也在情理之中。

杂剧之外,两宋勾栏盛行的还有木偶戏和皮影戏。据《都城纪胜》记述:木偶戏时称"弄悬丝傀儡","敷衍烟粉灵怪故事、铁骑公案之类,其话本或如杂剧,或如涯词,大抵多虚少实,如巨灵神、朱姬大仙之类是也。"皮影戏,"乃京师人初以素纸雕镞,后用彩色装皮为之,其话本与讲史书者颇同,大抵真假相半,公忠者吊以正貌,奸邪者与之丑貌,盖亦寓褒贬于世俗之眼戏也"(俞为民、孙蓉蓉"元代编"116)。从其故事皆有底本("话本"),"与讲史书者颇同",可知表演的故事规模不小。之所以如此,大概是无须以人表演,所以放得开。廖奔、刘彦君《中国戏曲发展史》所引宋无名氏《百宝总珍·影戏》中有几个这样的数字:一个戏班的影戏箱,"包括了表演宋前十七史所有故事的影人造型一千二百个,仅将帅造型就有三十二屉","能够真正随心所欲地表演当时讲史所包括的一切内容"②。

上述南宋瓦市诸伎的场上表演状况,构成了书会戏曲写作的现实基础和发生条件:说唱与傀儡影戏的搬演内容体现宋代说唱已具"整体叙述"的能力,反映了士庶观众对"一定长度故事"的接受兴趣,吸引着其他演艺形式效法之;杂剧的情节化扮演与脚色制的初步形成,则使诸色艺人具备了代言扮演长篇故事的基本能力,一旦赋予其内容,就有能力将之搬演到场上。尤为重要的是:底本操作成为演艺行为的组成部分,从而为剧本写作积累了经验。

南宋书会才人"敷演话文"的戏曲写作即是在上述瓦市诸色伎艺的基础上发生的。实际上,《张协状元》开场中的几段话已清楚地说明了中国成熟样态戏曲最初生成的情形:"以恁唱说诸宫调,何如把此话文敷演!后行脚色,力齐鼓儿,饶个撺掇,末泥色饶个踏场"(钱南扬4),"精奇古怪事堪观,编撰于中美","近日翻腾,别是风味"(钱南扬13)——请特别注意"把此话文敷演"和"编撰于中美",其清楚地说明:戏曲,是瓦市诸伎的融合,融合之的是新编戏剧,编剧者是熟悉演艺而不知名的"书会们",编剧意图在自编自演,编演一体,"敷衍话文"的"剧本"写作成为"戏曲艺术"总体运行机制不可或缺的一环,成为戏曲兴起的第一标志。由此,中国戏曲艺术的历史运行进入了一个全新时代:

其一,剧本写作从此成为中国古代戏曲史发展的主要机制,"书会们"在演艺上的当行素质和对瓦市诸伎的熟悉,使戏曲写作发挥着吸纳、整合民间曲唱形式和表演技艺的功能,在戏曲表演形式的建构中起着极为重要的关键作用。

其二,戏曲写作客观上产生了不同于诗文词赋小说的"戏曲文学",具有自身的文学特色及与其他文学联姻的条件和可能,吸纳和整合诗词俚曲、文赋小说等各种雅俗文体,成为"戏曲体"生长演变的重要机制;而"戏曲体"的生长又拉动着戏曲表演形式——尤其是曲唱——在艺术品质和文化内涵上不断提升。在文体结构上,"戏曲文学"因扮演要求而形成不同于小说、散文、诗歌的表达方式和叙事结构,中国古代一种崭新的戏剧文体——"戏曲体"由此诞生。戏曲体,成为一定历史阶段戏剧表演的文学显现。

3. 南宋"戏文体"的文体特征

中国今存最早具有戏曲写作意义的剧本是时称"戏文"的《张协状元》,是为今知古代"戏曲体"最早的样本。姑录第十四出,以见其"体"之大概:

(生上唱)【薄媚令】愁多怨极,历尽万千滋味。幸几日身安免虑。(旦上接)听得傍来,无事使奴暗

① 任半塘.优语集[M].上海:上海文艺出版社,1981.
② 廖奔,刘彦君.中国戏曲发展史[M].北京:中国戏剧出版社,2013:420—421.

喜。(合)又值那雪晴雨霁。(生唱)【红衫儿】独步廊西魂欲断,自觉孤凄,奈眼前尽成怨忆。(旦)此处村僻荒芜,那人烟最稀。早晚奴独坐独行,□便过得。(生)【同前换头】才到黄昏至,虎啸猿啼起。论娘行恁娇媚,何不嫁个良婿?(旦)孰敢痴迷!貌丑犹过一壁,奈身无寸缕。况兼亲戚俱无,谁来管你?(生)【同前换头】算来张协病,相将渐效可。虽然恁地,归尤未得。娘子无夫协无妇,好共成比翼。饱学在肚里,异日风云际,身定到凤凰池。一举登科,强在庙里。带汝归到吾乡,真个好哩!(旦)【同前换头】你好不度己!你好忒容易!这言语甚张志?还嫁汝好赚人疑,惹人非。奴似水彻底澄清,没纤毫点翳。请君且即出门,休要这里!(下)(末出唱)【赚】我且问伊:进人以礼、退人以礼。(净出接)我贫女,缘何揾泪疾走出去?(生)告婆知:念协归乡犹未得,它又无夫协独自底。我着言语扣它,它揾着泪,将人骂詈。(末)【同前】我婆扯住!(净)秀才说话跷蹊,不要时,我做个说合底?请它归,着些言语说化伊。(末)我婆要与你说作一对儿。(生)仗托公公做主议。(净叫旦出)且休要怒起,你归来说个仔细。(旦)听奴咨启:【金莲子】庙门闭,个开留此处。你没活计,我周全你。好不傍道理!(末净)蓦忽地恁说,它便漾出去。(生)【同前换头】卑人此住无所倚,幸然娘子没夫婿。(末净)你说得是。我公婆看时,精神恁磊落,一对好夫妻。(旦唱)【醉太平】明日恁地,神前拜跪。神还喜妾嫁君时,觅一个圣杯。(生)娘行恁说有些儿意。(末)不消得我每为媒主。(净)公公,你出个猪头祭土地。(合)有缘时贺喜。(末)【尾声】只此一言是的实。(净)婆婆劝你休走智。(生)我异日风云际会时。(净白)明日公公办此福物,(笑)婆婆办一张口儿。(笑)(末)只会喧相。你笑甚底?(净)做媒须着办几面笑。(末)你也忒笑。(净)莫怪说:好对夫妻只是穷,媒人尽在不言中。(生)有缘千里能相会,(合)无缘对面不相逢。(并下)(钱南扬 76-78)

上录一出,可见《张协状元》话语方式和叙述结构的基本特征:

其一,曲唱为主,说白为辅。曲唱在语态上和说白十分接近,属于一种口语化陈述,"唱"的话语意义为叙事而非表达(抒情),与说白在故事行为中融合为"行为叙述",构成当下语境中直接连续的叙事线。这种韵散结合的叙述方式,本是诸宫调、唱赚等说唱艺术的话语模式,上录十四出【薄媚令】到【尾】11曲,即是一套"赚",是为南宋说唱的时新曲体。从文体角度言,《张协状元》与说唱体颇为相似,其意味是:中国"戏曲"最初的曲唱方式是从说唱那儿"拿过来"的。

其二,《张协状元》的戏剧情节与故事主方向的关联有紧有松,若干情节从故事发展逻辑看,属于一种无意义情节,如第十六出,主事件是张协、贫女祭神成婚,而搬演的主要段子却是净、末、丑插科打诨"以资笑柄"的相诨戏,与主情节关系不大,类似的情况在戏文中每每可见,这种表演方式和情节结构不见于说唱艺术,而是"务在滑稽唱念"之杂剧的看家本领,透露了戏文的表演是从杂剧"拿过来"的。个中意味是:中国"戏曲"最初的表演形态,既非"戏"的自发生长,亦非"曲"的独立生发,而是宋杂剧之"戏"和勾栏诸种说唱之"曲"的融合,融合的发生机制,即是书会才人的戏曲写作。换一角度言,可谓说唱和杂剧启发了书会们的写作思路,为其编撰"精奇古怪事"而"敷演话文"建立了实现基础,从而决定了戏曲写作的特定"文体"。

其三,《张协状元》的叙述结构属于一种典型的"单元化叙事",即以若干具有相对独立意义的情节单元组成全剧的整体叙事。一出戏,通常为一个相对独立的叙事单元,叙述一个行动完整的事件;事件延伸的相连几出戏,构成一个丛组叙事单元,表现一个相对完整的故事段落。主角相同的若干叙事单元和单元丛,构成一条相对独立的故事线,各条故事线既互相依托,又各自延伸。全剧即由几条这样的故事线或分或合、交错展开,至剧终而"大团圆"。本文将戏文体的这一叙事模式称为"复线型单元交错叙事结构"(学界一般多称之为"双线结构")。兹按钱南扬先生对《张协状元》"出"的划分,将其叙事单元展示如下(以〇为标志),以进一步具体考察之:

〇末·第一出
　话说演出缘由;介绍剧情缘起(张协赴京赶考,途遭抢劫,身体受伤,钱财一空。)
〇张协·第二出　〇贫女·第三出
　张协准备进京赶考　贫女自诉身世
〇张协·第四、五出　〇贫女·第六出
　张协夜梦被抢—辞家人进京　李大公接济贫女
〇张协·第七出　〇强盗·第八出
　张协赶路　山盗抢劫客商
〇张协·第九出　〇张协、贫女·第十出
　张协被劫受伤下山　张协进荒庙为贫女收留

○李大公·第十一出　　○张协、贫女·第十二出

　　李大公荒庙济贫女　大公应贫女请求接济张协

　　○王胜花·第十三出　　○张协、贫女·第十四出

　　王胜花自述富贵娴雅　张协求婚，贫女不允

　　○胜花母·第十五出　　○张协、贫女·第十六出

　　思量选婿　李大公撮合张协贫女

　　○王胜花·第十七出　　○张协、贫女·第十八、十九、二十出

　　母女商量婚事　夫妻议赶考——贫女为夫卖发筹路费——张协误责贫女

　　○王德用·第二十一出　　○张协·第二十二出

　　打算待科举招状元为婿　离家赶考

　　○贫女·第二十三出　　○张协·第二十四出

　　贫女思夫　到京应试

　　○王夫人·第二十五出　　○贫女·第二十六出

　　王府准备招状元为婿　贫女托小二买登科记

　　○张协·第二十七出　　○小二·第二十八出

　　张协拒王府招亲　小二买登科记

　　○王胜花·第二十九出　　○贫女·第三十出

　　王家怨恨张协　知夫中榜，决定进京寻夫

　　○张协·第三十一出　　○王胜花·第三十二出

　　修书父母告知消息　胜花抑郁而死

　　○贫女·第三十三出　　○张协·三十四出

　　离家寻夫　授梓州金判准备回乡

　　○贫女、张协·第三十五出　　○张协·第三十六出

　　张协嫌不认贫女而赶走　张协欲除掉贫女

　　○贫女·第三十七出　　○李大公·第三十八出

　　贫女沿街讨乞　李家思念张协夫妇

　　○贫女·第三十九出　　○张协、贫女·第四十出

　　贫女回乡瞒说寻夫未得　张协返乡途歇五鸡山夫妻相遇

　　○张协、贫女、李大公·第四十一出　　○王德用·第四十二出

　　张协剑伤贫女，李大公来寻，贫女谎称自己跌伤　王德用请判梓州，准备赴任复仇

　　○贫女·第四十三出　　○王德用·第四十四出

　　贫女荒庙独自伤感　王德用赴任途经五鸡山

　　○贫女、王德用·第四十五出　　○张协·第四十六出

　　王德用收贫女为义女　张协抵梓州上任

　　○贫女·第四十七出　　○王德用、张协·第四十八、四十九出

　　贫女伤愈　王德用拒绝张协求见—刻意羞辱张协

　　○张协、谭太尉·第五十出　　○王德用、谭太尉·第五十一出

　　张协请谭使节调解　谭使节赴王宅为媒，王家与贫女同意

　　○张协、谭太尉·第五十二出　　○张协、贫女·第五十三出

　　谭保媒说张协，张协同意　夫妻重圆

　　由上所示，《张协状元》的叙事线有三条：张协、贫女（及李大公一家）、王德用一家。张协、贫女为两条主线，构成全剧故事因果关系的次第展开；王德用一家则是全剧的一条次主线，结构意义在使张、贫女夫妻得以重圆。从搬演角度透视之，《张协状元》的单元叙事结构可谓宋杂剧搬演程式的改进：宋杂剧的搬演程式，通常以"艳段"开场，下接两段"正杂剧"，再续一个散段，构成一种单元组合的"单元丛"模式，《张协状元》的"单元丛"，在形式结构上与之类似，不同主角单出戏的轮流重复，构成一种程式化的"复线单元丛"；主脚的连出戏则构成一个"单线单元丛"，整个剧本就由这样的两种单元丛组成。这种"复线型单元交错"的叙述节奏，与宋杂剧正、衬交错的搬演节奏颇相一致，也就是说，《张协状元》情节单元的设计不是从文学立场出发，而是带着宋杂剧的程式搬演意识，写作的直接意图乃场上搬演。

　　当然，《张协状元》的复线单元交错结构较宋杂剧搬演程式大有改进，关键所在，乃将宋杂剧各单元表演形式的松散化改为形式一体化的曲唱与科白，将宋杂剧段数单元内容上的各自独立改进为情节相关的若干段数的完整化故事连接。由此，中国古代戏剧形态从上古到宋，经历了"戏礼"、"戏象"、"戏弄"、"杂剧（北宋）"而进入了"戏曲"时代。

　　从文体角度言，南宋戏文显然有取于当时长篇说话、讲史乃至皮影、傀儡演出底本之"话文"，虽然长篇话

文无文本传世,但从脱胎于话文的《三国演义》《水浒传》上溯之,章回小说以"回"为单元和单元丛组合的叙事方式,可以与宋代"话文"和"戏文"连成一个有着衍生亲缘关系的"单元叙事传统"历史链。南宋人称戏文为"敷演话文",即充分说明"戏文"与"话文"有着密切的亲缘关系。而戏文的单元叙述结构在跳跃性上尤显突出,之所以如此是因为在戏曲搬演每一出之间的换场都有一个故事叙述的停顿,从而使观众得以进行记忆储存,新的一出开始时,观众自会选择此单元在哪一条叙述线上,随着故事的展开,每一条线都会在观众的记忆中延长,并不断地交叉整合为一个完整的故事。其意味是:戏曲文体的生成,不是由"文"而是由"演"决定的。

综上所述,中国古代戏曲——戏曲表演艺术与戏曲文学艺术的生成,是在作为"诸色艺伎人"书会们的戏曲写作引领下实现的,其戏曲写作既是对场上表演套路的运用,又是对表演程式的创造性发挥;作为一种文本的编撰,南宋书会们的戏曲写作未把文学凌驾于表演之上,而是以搬演为指归,把"文学"和"场上"无间融合在一起。正由于此,南宋戏曲写作的"戏文体"与此后的文人元杂剧有着若干不同。

二、元代文人的戏曲写作与"关目"体

继南宋戏文之后兴起的元杂剧,历来被视为中国戏剧史上的第一座高峰,最直观的理由是元杂剧保留至今的剧本远多于戏文,且有作者名的剧本远远超过南戏。当然,这只是文献显示的历史,现实的历史未必如此。元钟嗣成《录鬼簿》称萧德祥"凡古文俱隐括文南曲,街市盛行,又有南曲戏文等"(134)。元周德清《中原音韵》亦提到"今之搬演南宋戏文"(219),可见元代时至少在南方一带南曲戏文依然流行。当然,元代以北曲为主流是事实,虽然"曲坛"之于"文坛"也只是非主流而已。所以,元代文人戏曲写作的主流是北曲杂剧。

1. 元文人戏曲写作的"关目体"与"戏文体"同异

今见元刊杂剧,题名皆曰"新编"或"新刊"某某"关目",所以本文姑称元杂剧的戏曲体为"关目体"。其较南宋戏文的明显变化,首先在元杂剧中的一批剧本有了明确的作者姓名,所以今天通常把元杂剧列入文人文学,虽然它与正统文人文学相比"俗",但毕竟是文人文学,或曰作家文学。如此定位,首先在于元剧作家并不直接介入场上搬演,故不能划入"诸色艺伎人"。元剧作家中只有关汉卿被明初贾仲明称为"驱梨园领袖,总编修师首,捻杂剧班头"(俞为民、孙蓉蓉"元代编"318),

晚明臧懋循云其"躬践排场,面敷粉墨,以为我家生活,偶倡优而不辞"(蔡毅439)。但元代熊梦祥《析津志》却只云关汉卿"生而倜傥,博学能文。滑稽多智,蕴藉风流,为一时之冠"(147),并未提及其戏曲活动。可见明人之说,大概是得之于市井流传的佳话。明初的朱权引宋末元初赵子昂语,说玩戏剧有子弟的"行家生活"与倡优"戾家把戏"之分,说关汉卿曾云"子弟所扮,是我一家风月",倡优者"不过为奴隶之役,供笑殿勤,以奉我辈耳"(24)。关汉卿是否说过这话,无可考,但可作文人"偶倡优"之内涵的注脚。按元人说法,关汉卿与一些元剧作家如杨显之、梁进之、纪君祥及享名艺人圈的郑德辉等属于平民文人之"才人",在这一点上他们与南宋诸色伎艺人的"书会们"有点类似,但严格说来,"书会们"属于有文人色彩的"诸色艺伎人",尚不能划入文人阶层,而元剧作家只不过是文人"沉抑下僚"而已,与南宋市井"书会们"并不属于同一个群体。至如出身仕宦名门的白朴、有过从五品官衔的马致远等"名公","书会们"就更不可与之相提并论了。马致远虽与艺人红字李二、花李郎合作过剧本,亦属一时"偶倡优"之文人兴趣,朱权说当时的戏曲写作是文人作曲、伶人为白,此说是否属实尚有待查考,马致远是否有此情况,无以得知。有论者认为如此"分离"的戏曲写作不可能,至多演员在场上会有些"发挥",有道理但也难以坐实。历史已成过去,留下许多解不透的谜正是历史的魅力之一,所以本文对一些学人关于元代戏曲写作具体情形的猜想不予纠缠,阐述的前提为这样一个确定的历史事实:从元代开始,戏曲的写作开始进入了署名时代,这意味着从南宋戏文开始至元代杂剧,古代戏剧的运作完成了从无文本时代向文本时代的历史转型,单一的市井戏曲文学走向多元的、雅俗交织的文人戏曲文学。从此,由文人戏曲写作引领戏曲艺术主流的运行机制,成为一种历史的常规。

但元文人其实并不把戏曲写作很认真地当回事,不像后来明清文人对戏曲写作那么较真。元剧作家没有一个想要编一部自己的戏曲集,不像张小山、乔吉等将人生的最大热情寄予刊刻自己的散曲集;元文人搜集出版了《乐府新编阳春白雪》《朝野新声太平乐府》两部散曲总集,却没有刊刻一部戏曲集;钟嗣成《录鬼簿》将"乐府"(散曲)置于"传奇"(戏曲)之上,周德清《中原音韵》只谈"今乐府"(散曲),闭口不谈戏曲;元人极少记录有戏曲的具体活动,极少有关"戏曲理论"的只言片语,都说明元文人对戏曲实在不大放在心上,戏曲写作大概也就是消遣娱乐的笔墨之游而已。笔者甚至疑心元杂剧

的作者名都是搬演艺人所记,并非作者自己的认真署名,元刊杂剧标名某某"新编关目的本",就不像文人手笔。当然,意在玩玩的文人对此也不会认真计较,有曰元代无科举,所以文人们"将他们的热情和才华都投入了戏曲",对元文人的戏曲写作赋予满怀深情的推测和想象,但很难得到历史事实的支持。然而,唯其戏曲写作乃是"玩",所以才不必像正统诗文写作装面子,心之所想、志之所扬、意之所发、情之所动、趣之所趋,无所顾忌而喜怒哀乐一寓其间,王国维赞之曰"天然"。故今日视元杂剧为有元"一代之文学",乃出于对元杂剧历史价值的认定,而处于元代现实中的"戏曲文学",其地位实在卑微得很,明人有谓元科举"以曲取士",一些学人信以为真,其实是想当然尔的胡扯。散曲在"文坛"只是非主流而已,而戏曲则是非主流之"曲"的非主流,是不入文坛的。

之所以如此,原因在戏曲主要用于搬演,不像诗文乃至散曲得以在文人间广泛传播和品评,故戏曲算不上正经之文事。但杂剧作家毕竟是文人,虽沉抑下僚但文人意识是丢不掉的,所以元人的戏曲写作基于两大取向:一是戏曲写作中的文人兴趣;二是当时"诸色艺伎"的表演形式和搬演能力。元杂剧的"文体",就是在此两端的支配和互动中生成的。

从搬演角度言,元杂剧搬演形式的发生基础是金代的杂剧和院本。杂剧演出多为"官本",市井行院之本则习称"院本","杂剧、院本,其实一也",二者表演的总体模式大相一致。金人汉化程度很深,金地居民本以汉人为多,故金代市井中的杂剧院本皆北宋"诸色伎艺"一脉流衍,搬演技艺处于同一水准。这就产生一个问题:元杂剧的文体样式为何与戏文似同非同?同者,二者都是韵散结合的代言性"戏曲体",叙述模式大体一致;异者,曲唱方式有异,韵、散结合的构成有异,所以在叙事结构上颇有不同。

先说"同"。今日通常都认为元杂剧体制为一本四折再加楔子,所以一眼看去戏文和元杂剧就有明显不同。实际上,元刊杂剧并没有标示折和楔子,《永乐大典》"剧"字类文本无见,现在我们看到的元剧分折,是明中叶后整理者划分的,明人看到的元杂剧是不是已对楔子和分折有所标明,不知道。元代坊刻杂剧皆题为"新编(或新刊)关目",是为古今沿用的民间俗语,"关目"亦曰"关子",意指要紧的、精彩的故事情节,《错立身》十三出:"生说关子介";元狄君厚《介子推》第二折:"说关子了。听住。"明汤式【一枝花·卓文君】套:"传奇无准绳,关目是捏成。"曰某某"新编关目的本",即名家新写作的精彩故事"真本",不是老一套和冒名的。之所以特别标明"新编",与宋人说唱标称"新撰传奇"、戏文自称"编撰于中美"用心相同,都是强调故事新奇以吸引人,"文体"的本质都属于敷演传奇的"戏曲体",叙事结构框架皆为单元叙事。姑以《窦娥冤》为例,将其叙事单元示之如下:

(楔子)〇窦天章送女儿(窦娥)为蔡婆童养媳。(第一折)〇赛卢医勒死蔡婆未遂,蔡婆受张驴儿父子要挟娶其婆媳,无奈应允。〇蔡婆领张驴儿父子回家,窦娥坚拒不从。(第二折)〇张驴儿要挟赛卢医卖得毒药。〇张驴儿下药羊肚汤,误毒死其父,讹窦娥下毒欲取之,窦娥不从,请官休。〇县官梼杌判窦娥死刑。(第三折)〇窦娥赴刑场途中与蔡婆告别。〇窦娥刑场就戮,临刑发三大誓愿,两愿皆验。(第四折)〇窦天章及第后授廉访使巡案楚州,窦娥托梦告冤。〇窦天章审案,昭雪窦娥冤案,张驴儿、梼杌、赛卢医受惩。

由上所示:楔子为一个叙事单元,一至四折,每折均为一个叙事单元丛,如果以"场"计,全剧由10"场"构成。从这个角度看,《窦娥冤》与《张协状元》——亦即北剧与南戏的总体叙事框架是相同的。但二者的叙事方式却颇有不同,不同之处首先表现在曲唱的方式不同:南戏为多人分唱,独唱、对唱、合唱交错进行,乃至一曲而数人分唱;北剧则是一人主唱的联套,是为二者直观上的明显差异。这本是众所周知的一般常识,但很少有人问一问:戏文为何不用联套而北剧用之?

所谓"套",就是将若干不同的曲调连接成具有完整意味的曲唱单元。这种异调相联成套的曲唱方式在宋代即已产生,如前文提到的"赚"、"覆赚",其发生演变及与北曲套数的关系,笔者曾有较详细的考辨分析,[1]要言之:"套数"是金末元初北地的民间称谓,其形式则宋金皆有之,只不过宋人不称"套数"而已。南宋陈元靓《事林广记》录有唱赚《圆社市语·圆里圆》,形式与套数别无二致,若用北方民间习语说,则"唱赚"即"套数"。金末元初芝庵《唱论》云北方习称"有尾声曰套数",《事林广记》则录有专门的【尾声】乐字谱,[2]金院本中亦有专门的"唱尾声",亦即唱套数的省称,故宋金联曲成套的

[1] 李昌集.中国古代散曲史[M].上海:华东师范大学出版社,2007:31—68.
[2] (南宋)陈元靓.事林广记[M].南京:江苏人民出版社,2011.

曲唱水平相当。实际上，南戏也在用"套"，前引《张协状元》十四出，以【薄媚令】首唱，以【尾】结束，中间有【赚】，是乃一套唱赚，但其在首曲【薄媚令】后接四支【红衫儿】联章，再接两只【赚】、两支【金莲子】，终以【醉太平】、【尾声】作结，又近乎缠令之法，缠令是套数的前形态，组曲比较自由，还没有形成像套数那样大致统一的异调衔接规则，加上一曲由不同角色分唱，故不是标准而严格的"套"法；再如十六出的【剔银灯】—【大影戏】—【缕缕金】—【思春园】—【菊花新】—【后衮】—【歇拍】—【终衮】，是为兼融缠令和宋大曲异调组合方式的"套"，但由于曲与曲之间夹有大段说白，且是不同角色的分唱，所以把"套"实际上"散"化了。【终衮】以后，又接【添字赛红娘】四曲联章，故使整个一出的曲唱"套"味大减。联章体南戏采用甚多，为什么不用统一的异调相联成套体制，无以实证，猜测之大概是受当时词唱盛行的影响而丢不掉"叠片"词体形式。而从戏曲写作的角度猜测，大概是编写剧本的书会们用意在敷演话文，采用"散化"的曲唱方式更有利于将曲唱和说白融为一体。也就是说，南宋并非没有唱套的水平，亦非没有联套的能力，而是从敷演话文的意图出发，因话文体制将套数的异调相联体制"散化"，把联套之法和联章之法复合在一起。从文体角度言，即"敷演话文"的行为叙事模式决定了戏文不采用较大规模的严整套数，更不可能采用一人主唱之联套。

而元人北剧写作用套数却是有意识的选择，且选择的出发点初不在搬演。研究者通常认为元杂剧从金院本中的"院幺"演变而来，因其名中有《王子端卷帘记》《女状元春桃记》等，猜测其当为搬演一个较完整的故事，在"和曲院本"和"诸杂院爨"中则有采用法曲、大曲者，可见其曲唱或亦有"套"，故金院本乃元杂剧的前身。但元代陶宗仪《辍耕录·院本名目》云宋金杂剧、院本"其实一也"，至元"始厘而二之"，可见杂剧和院本还是有些区别的。从目前资料看，金院本代言扮演的曲唱尚无联套，元文人以联套写杂剧，虽对院本有所借鉴，但并非直接袭用金院本，而是出于文人自己的兴趣。金末元初，一些有身份的文人就开始玩起了套数，一时之名公如元好问、杨果、商道、王修甫、张子益、不忽木等台省要员和名士，均有散套传世而不涉杂剧。元文人染指北曲，本来就是被名公们的兴趣扇起来的，文人毕竟不是"书会们"，写作新鲜的套曲更能显示文学才华，更能过一把"文学瘾"，在北方名公才人喜欢套曲的风气中，文人们兴致一来玩起了戏曲写作，采用套数自在情理之中。从搬演方面言，套数以一人唱才更有完整的味道，

几人分唱，水平不一，由名角一人主唱，整个戏曲的水平就上去了，一个戏班只要有一个唱工优秀的演员，就能将一本戏搬演得吸引人，这无疑大大简化了搬演的复杂性而使演出得以更加广泛。艺人们本来并非不会唱套曲，只不过尚未以联套唱"戏曲"，文人们既有兴趣用联套编"关目"，场上搬演又更加便利出彩，双方各得逞其所长，于是，一本四大套的"关目体"便在文人和艺伎的互动中成为元文人戏曲写作的通式，在瓦市勾栏中、在后人眼中的"戏曲史"和"文学史"上，红红火火大放光彩。

以上所述，乃是推论，具体过程和细节已难查考，但不是毫无历史逻辑的编造。历史的真实是这样么？大概是。或许还有其他种种原因和解释，而不可改变的既成历史是：如果没有文人的"四大套"戏曲写作，中国古代就不会产生不同于戏文的北剧"关目体"。而"四大套"写作，对虽通文墨的"掌记"和书会们是不大容易的。

一人主唱的四大套，决定了北剧"关目体"势必与"戏文体"有所不同，根本的一点在于，北剧将叙事结构从复线改变为单线，是为一人主唱的必然结果。一人主唱，所有的叙事单元都要与主唱者发生直接或间接的关联，都必须与故事主线相关，因而势必要在叙述结构上将复线改变为单线，随之发生的变化是叙述单元数量的精简。这就使北剧的"关目体"较"戏文体"产生了三个方面的明显差异：

其一，由于北剧以一个角色主唱的"四大套"——亦即四个叙事单元丛为主干构成，因此北剧普遍呈现为起、承、转、合的程式化叙事结构，这就要求北剧的每一个单元都是故事发展中的一个特定的"点"，每一个单元丛都是"传奇"中一个特定的"段"，这就是元代北剧之所以称"关目"的原因。"关目"不可枝蔓，是一种"定点聚焦"的故事叙述，与戏文的"散点聚焦"叙事方式恰成两种不同类型的戏曲体。

其二，如果说南戏还保留着宋杂剧单元段数分散组合的某种痕迹，北剧则把松散的四段式捏成了一团。青木正儿《中国近世戏曲史》有云："(宋)杂剧由艳段(一段)—正杂剧(两段)—杂扮(一段)之四段组成，其后元杂剧之以四折为定形之体例，已萌芽于此。惟其各段所演之内容并不互相连络耳"(22)。这一看法出于一种直观推断，不无道理，元人戏曲写作当然离不开宋金杂剧的启迪和参照，但宋金杂剧院本正、衬四段组合和"五花爨弄"的搬演程式，从搬演意图和追求效果看，其本身尚缺乏从"不相连络"到"相互连络"的发生基因和转化机制，因而不构成元杂剧四折结构的直接"萌芽"，否则很

难解释搬演上植根于宋杂剧的戏文为什么没有形成"四大段",所以宁可认为"四大套"的写作模式在根本上乃是对传统小说传奇"起、承、转、合"一般结构的直觉提炼。实际上,戏文的总体叙事结构也是"起、承、转、合",只不过其复线叙事显得"散"而北剧的单线叙事显得简明罢了。

其三,大体说来,南戏北剧都以曲唱为主,但真正确立曲唱为场上艺术本位的是北剧。体现在搬演形态上,北剧通常将科白戏安排在一折的开始或最后,成为一个相对独立的叙事单元,在一折之中则以科白作为故事单元转换的一种过渡或结煞,在主唱中插入科白的数量和频率大幅度减少。更重要的是:戏文把说和唱融成一体化的"对话行为",因而其唱的本质是叙事;而北剧的唱,主功能在抒情,是为南戏北剧根本的差异所在。北剧戏曲体的根本特质为何?曰:曲唱超越"行为叙事"而转化为"心理叙述",是为古代戏曲体演变的关节点之一,也是本文下面所要讨论的重点。

2. 元杂剧戏曲体的"剧—诗"叙述结构

张庚先生曾将中国戏曲称为"剧诗"。从直观形式看,作为韵文体的"曲"不妨谓为广义上的诗,就此而言,中国戏曲体在直观形式上不妨称之为"剧诗"。但问题是:戏剧与诗歌在本质上为两种不同的文类,具有不同的写作指向和文体结构,戏剧的特质是故事性的行为叙事;诗体的特质是情感化的心理叙述。如果以此为标尺,怎样确定"剧诗"的含义?具体言之,《张协状元》能称为"剧诗"么?窃以为不能。因为其"曲"主要是把剧中人的对话唱将起来,这种"以唱代说"本质上依然属于行为叙事,故其曲的韵文形式虽可视为广义的诗,但却缺乏诗的写意抒情特质。

然元杂剧中的"曲"却具有诗体的抒情品质,其四大套曲辞的大框架都是心理叙述,即使对话场境中的曲唱,也多以心理叙述为中心,戏中人的即景抒情更是常见的曲唱内容,即若草莽李逵,下山途中也要来一曲"但见那桃花流水鳜鱼肥"(《李逵负荆》)。也就是说,元剧中的曲可以认作是一种"剧诗"——一种在"剧"的展开中歌唱的"诗"。从这个角度说,元杂剧是"剧"与"诗"的结合,为了避免歧义,姑把元杂剧的这种戏曲体特征标示为"剧—诗",其文体特质的根本所在,即"剧"与"诗"的结构关系。兹以大家熟悉的《汉宫秋》为例,将其"剧"与"曲"对照如下:

关目
楔子〇呼韩耶欲娶汉室公主。
〇毛延寿诱旨选美。
第一折〇昭君被毛延寿点破图形不得见驾,弹琵琶消遣。
〇元帝幸后宫,闻琵琶发现昭君,一见倾心。下旨捉拿毛延寿。
第二折〇毛延寿逃番邦献昭君图,呼韩耶遣使赴汉,索昭君为阏氏。
〇元帝到西宫会昭君。
〇尚书、常侍报呼韩耶逼亲,劝元帝割爱,不允。
〇元帝接见番邦使者,群臣劝元帝允亲,帝不舍。昭君自清和番。元帝无奈同意。
第三折〇灞桥相别
〇昭君投水,汉番和好。
第四折〇元帝夜思王昭君
〇处斩毛延寿。

曲唱(汉元帝)
科白
同意选美女(一曲)。
巡后宫心情(一曲)闻琵琶心动(一曲)
见昭君心爱(四曲)问图形何异(一曲)
许昭君心愿(一曲)安昭君之情(一曲)
(第一折总计9曲)
科白

欣慰之情(二曲)欣赏昭君容颜(一曲)
怨朝中文武无能(四曲)

为昭君和番心疼伤感(四曲)
(第二折总计11曲)
告别昭君百般伤感(十二曲)
科白(第三折总计12曲)
思念昭君无限伤心(十三曲)
科白(第四折总计13曲)

《汉宫秋》,明人谓之"元曲压卷",可见其是文人推崇的北剧"戏曲体"样板。确实,元剧戏曲体的"剧—诗"形式,马致远杂剧堪称为其最突出的典范之一。将《汉宫秋》与《张协状元》相对照,可以看出:北剧的叙述结构较戏文体最重要的变更是科白戏和曲唱戏各成相对独立的叙事单元,科白主"剧",曲唱主"情"。西方戏剧学家说中国戏曲"把故事的发展委之于说白"(布罗凯特289),《汉宫秋》即是一个典型:所有的曲唱,都是汉元帝的心理自诉。一、二两折,心理叙述和行为叙事尚有呼应,我们可以将元帝的曲唱看作其行为的心理基础,所

以还有某种关乎情节发展的意义,而三、四折的曲唱已没有故事的意义,"前面的故事"成为当下抒情的背景,扣动人心的是汉元帝的情感世界,可见全剧的重心在抒情。如第三折,由两个叙事单元构成:灞桥相别,昭君投水。前者是一整套曲唱,后者是一大段科白;前者表现的是元帝依依不舍之情,后者叙述的是人物行为导致的故事发展。从推进故事发展的角度言,紧要关目是"投水","告别"在戏剧结构意义上甚至算不上一个"关目",因为其并不具有推进故事进展的意义,"灞桥告别"的整套曲唱只是一种抒情的心理叙述,从戏剧观念角度言,甚至算不上一个"戏剧行为"。

事实上,古人对《汉宫秋》的评价几乎都集中在三、四两折的曲辞上,对剧情甚少关注;而在今日的戏剧史专著乃至大学课堂上,通常都把《汉宫秋》的关目和曲辞分开讲授,重点讲的是故事情节及人物形象,比如第三折重点讲的是昭君投水,而对"灞桥告别"的曲辞就很难解析其"戏剧意义",所以要等故事讲完了再分析其意境和词采,深入一些的会讲曲辞表现的人物心理、性格乃至隐含的作家"思想"等。这一通见的二分解读模式说明,至今对元杂剧的剧本解读还多将"剧"与"曲"分而析之。这并非我们的理解有差,而是元杂剧的戏曲体结构本来即如此。在元杂剧中,这种没有戏剧行为意义而只是心理叙述的曲唱是常见的,《窦娥冤》第三折刑场发愿,只是一个既定的下落动作,在故事的情节线上属于没有悬念和紧张的静止情节,但曲唱却是全剧最震撼人心之所在;《拜月亭》第三折闺怨、拜月两个情节,没有推进剧情的意义,乃是专为心理叙事而设的关目,但却是历来人们最欣赏的折子戏;至若《汉宫秋》和《梧桐雨》第四折痛彻心肺的思念所爱,都已无关故事格局,然而却是古代文人一致称道的"好曲"。这种行为叙事与心理叙述的二分结构,与南戏的一元化叙事结构大为不同,正由于此,本文认为"戏文体"算不上是"剧—诗",至少内在结构还没有成为充分的"剧—诗",而元杂剧才是一种具有浓厚"诗化"意味的抒情戏剧。

元文人的戏曲写作为什么会形成这样的"剧—诗"之"关目体"? 无以实证,只能猜测——如元人戏曲写作只是一种正经文事之外的消遣、重曲不重剧则是文人们的一种普遍风气,乃至朱权所云文人作曲、伶人为白的写作方式等,也许都可以联系之、思考之、发挥之,但回到元剧本身,所可作的解释是:元文人的戏曲写作较南宋戏文"敷演话文"之"传奇思维"的不同,在于化入了一种文人意识的"诗性思维"。

戏文,并非没有抒情性的心理叙事,但"敷演话文"的"传奇思维"决定了其戏曲写作的"剧"、"诗"(曲)同步结构,所以虽以曲唱为主,但其曲本质上不能视为"诗"。"话文"与传奇小说同类,传奇小说是从史传文学派生的文学之一体,意在"传人间之奇",故事虽亦多有情事,但写作目的和表达指向在于对历史、社会与人生的认知感悟,解释人的生存体验——包括情感体验,所以"传奇思维"的本位是一种显性或潜在的直觉理性思维,而不是情感化的"诗性思维"。

所谓诗性思维,指写作目的和表达指向在于对历史和现实的一种心理感受与情感判断,所以诗性思维的本位是非理性的,思维的焦点不在思考与追问某种存在"为何如此"和"理当如何",而是出于自我情感逻辑的"不该如此"和"应该如何"。元杂剧的主话语——四套曲唱的心理叙述,恰恰都是"不该如此"和"应该如何",其心理叙述不是对故事进展过程的介入和干预,而是对某种故事结局(阶段的和全剧的)的情感反应和情感评判。元剧之所以在叙述次序上"剧"与"诗"离步,曲唱大多在故事中的某个结局点回旋展开,根本原因即在此。也就是说,元剧之"剧"在根本上是为"诗"服务的;反言之,元剧的"诗"是对剧中人情感的提炼和生发。因此,当元剧曲唱在故事的某一点、某种场境抒发情感时,已发生的故事就成为剧中人生命意识中的"景象",同时也成为观众记忆中的生活图景及由之唤起的自我生命体验。此时,故事的具体情节已不重要,重要的是故事引发的人们普遍的、类似的生活感受和情感共鸣。《汉宫秋》和《梧桐雨》最后一折抒发的思念之情,在观众的感受中不仅是一个皇帝对皇妃的深情,而是唤起了人们对失去挚爱的普遍感受;窦娥在刑场上激愤的情感呼喊,不仅牵动了对一个弱女子的同情,更激起了对人间不平的情感升腾。如果以传统诗学的"情景交融"拟之,剧中发生的故事乃"景",剧中人的心理反应为"情",二者构成一种"情景交融",李渔谓"填词""大纲","不出'情'、'景'二字"("闲情"26),根本含义即指此。对观众而言,剧中人的故事与其情感抒发都是"景",观众与此"景"交融的乃是自己的"情"。王国维盛赞元剧的高处在有意境,所谓意境,即蕴含凝聚着生命体验和心理感受的镜像,而文学中的某种意境只有唤起人们意识中类似之"境"的心理感受和情感共鸣,才具有"一境乃万境"的意义。元剧的意境"高"在哪里? 就高在其以"一境"而唤起千万观众类似"一境"的情感体验,其重心在诗性思维之心理情感叙述。体现在叙述结构上,便是因"剧"成"诗",以"诗"入"剧"——这,才是元杂剧的诗性本质。

元杂剧在"话文思维"中化入"诗性思维",是中国古代戏曲体演变史上的一大进展。当然,进展并不意味着绝对进步和高明,戏曲毕竟是"剧"和"曲"的结合,谓之"剧—诗"乃是理解和分析的一种阐释策略,"剧—诗"不等于说戏曲就是"诗",如果把戏曲的门类归之戏剧,则其落脚点最终当在"剧",而元杂剧的"剧—诗"复合结构,不免导致诗性思维对传奇思维的某种解构,故在"剧"之层面上不免多有缺陷。李渔云:"然传奇,一事也〔……〕元人所长者,止居其一,曲是也;白与关目,皆其所短。吾于元人,但守其词中绳墨而已矣。"("闲情"17)王国维盛赞元剧"有意境",同时对其"关目之拙劣"、"人物之矛盾"亦言之不讳,今天虽不能简单认同,①但元剧行为叙事多有故事逻辑上的矛盾则是事实。如《窦娥冤》,县官棒机"但有钱便是衣食父母",那就应当判窦娥赢,因为有钱的是蔡婆家而张驴儿是无业游民;《昊天塔》,三关总帅杨六郎只身与孟良二人深入虎穴盗父亲骨殖,不合常理,逃往三关也不可能逃到此前从未提起过的五台山;《汉宫秋》,昭君既自请和番"以息刀兵"却又投黑水自尽,若依故事逻辑,和番不成则刀兵可能再起。如此等等,在元剧中可谓屡见不鲜。在人物形象上,李逵既莽撞又滑头,下山路上欣赏起风景来又好像个文人;至如三关总帅杨六郎逃到庙里一筹莫展哭哭啼啼、汉元帝毫无帝王气格而颇像个小市民等,类似的问题在元剧中可谓屡见不鲜,这种多重类型形象集于一身的人物,笔者曾将之概括为"叠合型"形象。②这些,都显示出元剧之"剧"矛盾多多,李渔曰元剧短在关目,确是行家的锐见。但在心理叙事上,元杂剧则圆融一体,或波澜荡漾,或层层递进,汉元帝的感人痴情、杨家兄弟的动人亲情、窦娥的悲愤冤情,无不令人动容。元杂剧的这种"戏曲体",其长其短,乃成此后明清文人戏曲体建构的样板和镜子,历史赋予明清文人"戏文体"和"关目体"两种戏曲体传统,而历史既然有所赋予,就会获得回报。

三、元明清文人的南戏写作与"传奇"体

中国古代戏曲史上的声腔系统有南、北两大体系,王骥德云曲之分南北"天若限之"。北曲杂剧风光有元一代,与元代的政治态势密切相关,故随着朝代兴替,作为一种全域性的戏曲形式,北剧至明代渐成余响,在场上的主流时代一去不返。而元代继南宋戏文而一脉不断的南戏,剧本写作其实从未停止,至明代因政局的改变而逐步抬头,明中叶后进入主流文人圈,形成古代戏曲史上文人戏曲写作以南戏传奇为主流的时代。

明初,太祖朱元璋严禁奢乐之风,"祖宗开国,尊崇儒术,士大夫耻留意辞曲"(何良俊6)。所以除了朱权、朱有燉两位王爷热衷于玩曲,一般文人们就不像元文人那样"将他们的热情投向戏曲"。但据说朱元璋又盛赞高明《琵琶记》,谓"如山珍、海错,富贵家不可无"(徐渭240)。所以虽然文人戏曲写作甚少,但戏曲活动并不少,宫廷戏曲由钟鼓司专管,民间戏曲则南北各地一如既往热热闹闹,至明中叶"诸腔竞演"而"画地相角",是为明中叶后文人戏曲写作的背景之一。

明代文人戏曲写作的另一重要背景是,正德以后士风发生了变化。从正德、嘉靖到万历,正德迷于玩乐,嘉靖笃好修道,万历赌气荒政,于是士风滑堕,而正德间的"刘瑾门"事件更造就了一批失意士大夫,如明文坛"前七子"中的康海、王九思,他们官至翰林院修撰和吏部郎中,罢官后居然"留意辞曲",从而推动了明代士夫文人的散曲创作高潮,康海还写了一部北剧《中山狼》,王九思则作有北剧《杜甫游春》等。此前邱濬和邵灿偶作《五伦全备记》和《香囊记》,宣扬正经名教,尚为同僚嗤点不屑,如今有名公为之,染指戏曲成文人雅事,故从明中叶到清初,产生了此前从未有过的上下层文人共同投入戏曲写作的局面。

明文人戏曲写作与戏曲艺术直接相关的一个背景是清唱水平的提高。明中叶后,一批具有文人气质的清唱家钻研曲唱,相与切磋,清唱家魏良辅以昆山曲唱为基础而融合北曲唱的"昆曲唱",赢得了文人们的普遍推崇而风靡天下,"咸弃其杆拨,尽效南声"(王骥德56)。山东人李开先,"嘉靖八子"之一,官至太常寺少卿,不仅大作南散曲并写作了南曲剧本《宝剑记》;江苏太仓人王世贞,晚明"后七子"之首,时人推为文坛盟主,官至刑部尚书,亦颇留心辞曲,所作《艺苑卮言》中的论曲部分被后人单刻行世曰《曲藻》,所作剧本则相传有《鸣凤记》;江苏昆山梁辰鱼,身为布衣而以善曲驰名文坛,与"后七子"等诸名流皆有交往,所作昆曲《浣纱记》在文人间广为传扬,昆腔从清曲唱进入戏曲唱,其功不可没。此后,以昆腔演唱的南曲戏剧吸引了众多文人参与戏曲写作和理论探讨,终于成为全域性上层剧种,其风一直延续到清前期,产生了《长生殿》和《桃花扇》两部戏曲经

① 详参李昌集"王国维对元杂剧三点批评的当代解读——一个世纪学案的重新讨论",《文学评论》5(2010):84—89。
② 详参李昌集"戏剧性及其发生机制——元杂剧结构研究之二",《艺术百家》4(1988):47—54。

典。清中叶,由于"花部"民间戏曲大规模进入上层文化圈,昆剧被称为"雅部"而与"花部"并行,然文人戏曲写作的兴趣却日益消减,搬演戏曲开始进入以传统剧本的传承和改编为主导的时代,文人意在搬演的戏曲写作,作为一种阶层性、群体性的行为终止,戏曲写作乃至戏曲的学术研究越来越成为少数人的私人兴趣。故从清中叶后,中国古代戏曲史进入文人"戏曲文学"失落而以表演为主导的时代,其绪一直延续至今——人们所知的当代"戏曲家"都是名角儿,编剧的除了圈内人士,大众既不知道亦无兴趣,搞文学的似乎也极少有人关心。

以上对明清戏曲写作背景和历史轨迹的粗线条勾勒,意在强调以下两点:

其一,古代具有全域意义的戏曲高潮和戏曲体的演变,都是由于文人层参与戏曲写作而实现的。因此,描述和阐释"中国古代戏曲史",文人的戏曲写作应当成为一条重要的主线,应当纳入古代戏曲艺术的总体运行机制中加以研究。即使研究无文本时代的戏剧史,亦应将之作为一个思考的参照点,探究和解释无文本戏剧操作的历史文化缘由和社会运行机制。如此,或许有助于戏剧史研究进一步走向历史的深处。

其二,某种富有新意的场上戏曲形式的产生,总是以某种富有新意的表演形式为基础和支撑。但仅由表演本身的单一因素,难以产生戏剧形态的重大变革。戏曲的主形式是曲唱,曲唱水平及其新变,是牵引戏曲形式演变的重要因素,但曲唱形式及其新变并不必然发生在搬演中,中国古代的清唱(包括说唱)有其自身的独立体系和发展机制,与戏曲唱相互鼓荡激励,作为"以曲为戏"的戏曲,"跟着时代走"而选择高水平的曲唱是必然的,至迟从元代开始,中国古代的戏曲种类主要是由曲唱方式和唱腔的不同而决定的。文人写作的"戏曲体"变迁,则与文人对曲唱方式喜好的转移密切相关。

上述两点,相辅相成。因此,当元代坚持南曲传统的文人进行戏曲写作时,当明清文人选择新的南曲进行写作时,既有的戏曲传统模式就成为文人写作中的一种既定规则,同时也是文人发挥创造力而拓展之、改进之的对象,元文人的南戏写作即是以南宋戏文体的传统模式为主框架,同时又汲取了北剧关目体的精髓,而明清文人的传奇写作,则在更加丰富的前人戏曲创作基础上造就了古代戏曲体最丰满的时代。

1. 元代文人南戏写作"传奇思维"的新变

明清文人的戏曲传奇写作,直接传承的戏曲体统绪是元人的南戏。由于文献的缺失,今存元代南戏全本不到20部,另有100多部存名剧本散见有若干零星曲词。

元代南戏绝大部分是无名氏作品,全本有署名的只有4部,这组统计数据说明了南戏在元代文人意识中的边缘地位,虽然其搬演未必比北剧少。从宋至元,南方戏曲传统至少已延续了百年以上,元代文人推崇北剧,而南方市井乡村的庶民百姓则更喜欢祖祖辈辈以来眼观耳闻的南戏,这点并不随朝代更替而有所改变,所以元代的南戏剧本写作其实从未停止。

元代的南戏写作承南宋戏文传统,相当一些可能是元代南方"书会们"的作品,可定为文人之作的典型是高则诚《琵琶记》,观其语体和对诗词、历史、典故的熟悉程度,较书会写作的《张协状元》具有明显的文人气息,在文体结构上则与《张协状元》一脉相承而自有其新意。兹录第五出《南浦嘱别》中的一段:

【谒金门】(旦上)春梦断,临镜绿云撩乱。闻道才郎游上苑,又添离别叹。(生上)苦被爹行逼遣,脉脉此情何限。(合)骨肉一朝成拆散,可怜难舍拚。(旦)官人!云情雨意,虽可抛两月之夫妻;雪鬓霜鬟,竟不念八旬之父母。功名之念一起,甘旨之心顿忘。是何道理?(生)娘子,膝下远离,岂无眷恋之意;奈堂上力勉,不听分剖之词。咳!教卑人如何是好。(旦)官人,我猜着你了。【忒忒令】(旦)你读书思量做状元,我只怕你学疎才浅。(生)娘子哪见我学疎才浅?(旦)官人,只是孝经曲礼,你早忘了一段。(生)咳,我几曾忘了?(旦)却不道夏清与冬温,昏须定,晨须省,亲在游怎远?【前腔】(生)我哭哀哀推辞了万千,(旦)那张太公如何?(生)他闹炒炒抵死来相劝。将我深罪,(旦)官人,你不去时,也须由你。(生)不由人分辨。(旦)罪你甚的?(生)他道我恋新婚,逆亲言,贪妻爱,不肯去赴选。【沈醉东风】(旦)你爹行见得好偏,只一子不留在身畔。官人,公婆如今在哪里?(生)在堂上。(旦)既在堂上,我和你去说。(生)娘子,你怎的又不去了?(旦)罢罢罢,我和你去说时节呵,他又道我不贤,要将伊迷恋。苦,这其间教人怎不悲怨!(合)为爹泪涟,为娘泪涟,何曾为着夫妻上挂牵。【前腔】(生)做孩儿节孝怎全,做爹行不从几谏。(旦)官人,你为人子的,不当怎的埋冤他。(生)非是我要埋冤,只愁他影只形单,我出去有谁看管。(合)为爹泪涟,为娘泪涟,何曾为着夫妻上挂牵。(生)呀,爹妈来了。娘子,你且揾了眼泪。(毛晋19—20)

显然,《琵琶记》的"戏曲体"与《张协状元》颇为相似,可见元南戏乃脱胎于南宋戏文。但《琵琶记》较《张

协状元》的进展亦十分明显:复线型单元交错的叙事结构显得更加明朗有序,每一出均围绕一个主情节展开,由此构成整个戏剧故事的跌宕起伏,绝不枝蔓,《张协状元》结构上的散漫拖沓,一些场次游离于故事主线的缺陷,在《琵琶记》中得以根本改观;在叙述方式上,《琵琶记》曲辞的文雅化自不待言,更具实质意义的是《琵琶记》曲唱和说白在人物对话的大框架中融合得更圆畅,与情节发展结合得更紧密,曲唱的行进即故事情节的展现和递进。因此,《琵琶记》与南宋"戏文体"一脉相承,都属于叙事性的传奇结构而不是"剧—诗"。

另一方面,处在文人们推崇北剧时代的《琵琶记》也在吸收北剧的"剧—诗"叙述方式,在情节的某些"静止点"抒发情感,上录一段【谒金门】即是一例。姑再举二例:

【高阳台】(生上)梦绕亲闱,愁深旅邸,那堪音信辽绝。凄楚情怀,怕逢凄楚时节。重门半掩黄昏雨,奈寸肠此际千结。守寒窗一点孤灯,照人明灭。当时轻散轻别,叹玉箫声杳,庾楼明月。一段愁烦,翻成两下悲咽。枕边万点思亲泪,伴漏声到晓方彻。锁愁眉,慵临青镜,顿添华发。(毛晋52)

【苏幕遮】怯山登,愁水渡。暗忆双亲,泪把麻裙渍。回首孤坟何处是,两下萧条,一样愁难诉。玉消容,莲困步。愁寄琵琶,弹罢添凄楚,惟有真容时时顾。惟悴相看,无语恓惶苦。(毛晋125)

上述二曲都是一种心理叙述。从"剧"的角度言,都是在"情节暂停点"上。南戏每一出主脚上场时,在情节展开前往往先来一曲心理叙述,既与前剧情节相衔接,同时又营造一种情感氛围和基调,对人物行为予以某种心理解释,然后再进入故事情节。这一格式在《张协状元》中已见端倪,但尚未定格,到《琵琶记》则成基本定式。如上举十三出《官媒议婚》中的首曲【高阳台】,抒发的是蔡伯喈对"前故事"造成的当下处境的心理感怀,也是对本出主情节蔡伯喈"辞媒"行为的心理解释,即这里的心理叙述包含着对此后情节发展方向的暗示。同时,【高阳台】本为词调,全曲在格调上也是一派婉约词风标,从而使本曲含有一种超越剧情的"普遍情感"意味;三十二出《路途劳顿》是一出赵五娘赴京的过场戏,上录【苏幕遮】是直接采用词体的"韵白",同样具有一种"诗化"的普遍情感意味。由此可见,《琵琶记》在"传奇"的总体行为叙事中注意融入心理叙述,将行为叙事与心理叙述交织为一体,形成一种"剧"与"诗"的内在呼应。《琵琶记》较《张协状元》的重大进展即在此——外部体制是传统的,而内在结构则输入了"剧—诗"意味。而这,显然是汲取了元杂剧戏曲体的精华。

《琵琶记》较南宋戏文的戏曲体演变,是南戏走向文人戏曲写作的一个历史坐标。虽然明清文人对《琵琶记》有"掉书袋"之讥,批评其语体上过于书生气而不及元杂剧自然生动,李渔对《琵琶记》"针线不密"亦颇有微词并动笔改写,但《琵琶记》戏曲写作创立的新型传奇思维——在行为叙事中融入心理叙事,以"剧"为本而滋润以"诗"的写作模式,既继承了南宋戏文体而又有所推进;既有取于元杂剧"剧—诗"精髓,又避免了元杂剧关目结构上的若干不足,从而使《琵琶记》成为明代文人写作戏曲体的样板,明人称《琵琶记》为"南戏之祖",深层意味即在此。

2. 从汤显祖《牡丹亭》看明人戏曲写作中的"诗剧"意识

元代文人写作的杂剧和南戏成就了中国古代两种类型的戏曲体,杂剧以诗性思维为主导,南戏以传奇思维为主体,而"剧"与"诗"的结构关系,则成为文人戏曲体不同模式和不同风格的核心所在,继元以后明清文人的传奇写作,戏曲体的大框架总体上立足于传奇思维,同时也注意不同程度地融入诗性思维,是为明清传奇的通式。其中有重"剧"与重"诗"之二流,重"剧"的代表是李渔;重"诗"的代表则是汤显祖。

汤显祖的代表作《牡丹亭》在晚明轰动一时,之所以引起轰动,主要在其"思想内容"与奇特构思——"慕色还魂"的"以情反理"主题,生动而又深刻地表达了晚明新人文思潮的"情本位"观,这是《牡丹亭》得以成功的根本原因。从内容上看,这一主题体现在杜丽娘"因情而亡"到"慕色还魂"的前半部,还魂以后的部分与"以情反理"主题已关系不大,只在一些情节中有一点尾声,故事情节亦属一般。所以这里只谈《牡丹亭》的前半部。

仅从戏剧结构角度看,《牡丹亭》不免支离松散,远不及《琵琶记》条贯有序——故事以杜丽娘为主线,其父杜宝一线,《训女》一出为杜丽娘孤独深闺的"家庭背景",尚有情节意义,《劝农》则与故事主线和主题几无关联;陈最良的戏是杜宝线的延续,暗示了杜丽娘青春抑郁的"时代文化背景";柳梦梅在杜丽娘因情而亡的故事单元中还只是一个心理符号,与杜丽娘没有现实中的行为关联,只到"还魂"情节才起关键作用,其形象并不具有特别的感染力,比《西厢记》中的张生差得很远;至于石道姑,她只是为柳梦梅拾画掘墓设计的一个人物,与杜丽娘的行为更无关联。由此而论,《牡丹亭》在"剧"的叙事结构层面上并不出色。那么,《牡丹亭》又为何具有如此大的感染力?仅仅因为"思想"么?当然不这么简

单。精彩的内容用贫乏的话语表述，贫乏就会把精彩冲淡而失去精彩，《牡丹亭》的第一主角和最精彩的是杜丽娘，所以，不妨将杜丽娘"因情而亡"的叙事线提取出来，从叙述结构的角度看其精彩何在。

杜丽娘"因情而亡"的故事主线由《惊梦》《寻梦》《写真》《闹殇》四出构成，牵引情节展开的核心是"梦"，戏剧冲突是杜丽娘的爱情向往和失落的心理矛盾。这一题材本身就决定了"因情而亡"的整个故事都属于心理叙述，因而所有的戏剧动作都是杜丽娘心理情感的外化，在根本上都属于一种心理动作。所以，从"剧"的角度说，四出戏的戏剧动作极为简单和平常——《惊梦》之游园、入梦、惊梦、寻梦，除了"入梦"一段尚有戏剧性行为，其他在"剧"的层面上都是静止性情节，故事是随着杜丽娘的心理叙事推进的，杜丽娘的"动作"已成次要。《寻梦》《写真》《闹殇》三出都是"梦"的延续，情节和行为动作极其单一，而正是这种"单一"，使故事的焦点由动作转移到抒情，行为动作乃是心理叙事的一种展开，作为抒情的曲唱和作为戏剧的行为彻底融为一体，行为动作的"剧"平常而简单，几乎完全褪去了"戏剧性"，曲唱的情感回旋和递进成为戏剧的根本内容，观众直接感受的是杜丽娘的情感世界。下面几只曲子是人们非常熟悉的：

【皂罗袍】原来姹紫嫣红开遍，似这般都付与断井颓垣。良辰美景奈何天，赏心乐事谁家院！朝飞暮卷，云霞翠轩；雨丝风片，烟波画船——锦屏人忒看的这韶光贱！（徐朔方2096—97）

【山坡羊】没乱里春情难遣，蓦地里怀人幽怨。则为俺生小婵娟，拣名门一例、一例里神仙眷。甚良缘，把青春抛的远。俺的睡情谁见？则索因循腼腆。想幽梦谁边，和春光暗流转？迁延，这衷怀那处言？淹煎，泼残生，除问天。（徐朔方2097—98）

【月儿高】几曲屏山展，残眉黛浅浅。为甚衾儿里不住的柔肠转？这憔悴非关爱月眠迟倦。可为惜花，朝起庭院？〔……〕【懒画眉】最撩人春色是今年，少什么低就高来粉画垣，元来春心无处不飞悬。哎，睡荼蘼抓住裙衩线，恰便是花似人心向好处牵。

【前腔】为甚呵玉真重溯武陵源？也则为水点花飞在眼前。是天公不费买花钱，则咱人心上有啼红怨。咳，辜负了春三二月天。（徐朔方2013—14）

杜丽娘在日常行为中所唱曲子的这些心理历程，构成了实质上的故事，而行为动作的"戏剧意义"就在于将这些曲唱的情感予以生活化、直观化，把一个情感孤独而令人揪心的杜丽娘展示在观众面前。情感，是故事的真正悬念所在，杜丽娘的情感抑郁牵引着戏剧方向和故事的发展。这种情感的动作化和动作的情感化，把心理叙事与行为叙事融化在一起而构成一种意象，行为动作必须在情感中理解，情感诉求最终在行为动作中体现，这种动作、情感相互依托而同构为意象的艺术表达方式，是我们非常熟悉的，因为它是中国传统诗词艺术的精髓，下面一首李清照的《声声慢》是古今人们推崇的经典：

寻寻觅觅，冷冷清清，凄凄惨惨戚戚。乍暖还寒时候，最难将息。三杯两盏淡酒，怎敌他、晚来风急？雁过也，正伤心，却是旧时相识。满地黄花堆积。憔悴损，如今有谁堪摘？守着窗儿，独自怎生得黑？梧桐更兼细雨，到黄昏、点点滴滴。这次第，怎一个、愁字了得！（唐圭璋1209）

杜丽娘与词中人的行为动作和心理情结何等相似！杜丽娘因情而亡的故事，仿佛是《声声慢》"故事"的扩展和延伸的极致。类似的情感抒发在古代诗词中屡见不鲜，《牡丹亭》不止一处引用李商隐的诗句，杜丽娘的韵白中即化用有"梦无彩凤双飞翼，心有灵犀一点通"，下面一首李商隐的《无题》诗也是人们非常熟悉的：

相见时难别亦难，东风无力百花残。春蚕到死丝方尽，蜡炬成灰泪始干。晓镜但愁云鬓改，夜吟应觉月光寒。蓬山此去无多路，青鸟殷勤为探看。（刘学锴、余恕诚230）

杜丽娘的因情而亡，亦即《无题》之情感意境的生动展开和心理情结的悲剧顶点。杜丽娘，在根本上是一个诗意的形象，是汤显祖心中"诗意"的载体和外化。在中国古代，传统诗歌是文人精神的、情感的源泉，文人们将熟谙于心、潜移默化在意识中的诗词意境转化到戏曲写作中，本是自然而然的。文人戏曲写作对传统诗词的汲取，词采只是表层现象，更深层的意义在对诗词意境和内在叙述结构的汲取。

将诗性思维化入戏曲写作，是古代戏曲体演变中最富有意味的进展，元剧"剧—诗"结构是一个飞跃，《牡丹亭》则是更进一步的发展，"梦"之故事从题材、戏剧结构到叙事方式，本质上都是"诗"的，写作性质在根本上乃是一种"以诗为剧"。与元杂剧"剧—诗"有所不同的是：元杂剧把"剧"作为"诗"的素材和背景，《牡丹亭》则把"剧"和"诗"圆融通透地化为一体，如果说元杂剧的写作方式是"因剧为诗"，《牡丹亭》则是真正基于诗性思维的"以诗为剧"，本文将之称为"诗剧"——"诗"的构思、"诗"的结构、"诗"的表达方式、"诗"的情感意境之"诗剧"，是为中国古代最文人化、最富有特色的戏曲体。汤显祖自云其戏曲写作"以意趣神色为主"，追求"以情反

理"的"冬景芭蕉"境界,所谓"以情反理",此"理"指现实之必然,存在之规定;此"情"指我心之驰骋,我情之当然。可见汤显祖戏曲写作的艺术构思,是基于文人传统的写意诗歌意识乃至文人画的"诗情画意",这就决定了其"诗剧"的艺术本质属于中国特有的写意艺术。而这,正是中国古典戏曲与以模仿生活为根本理念的西方戏剧的本质区别。如果留心一下明清曲选中的单出戏曲,就会发现其中绝大部分具有不同程度的"诗剧"意味,恰说明中国古代文人对戏曲体接受的普遍取向,文人戏曲写作的"诗剧"意识底层伏涵的是"诗的国度"文人们的集体文化心理,《牡丹亭》只是"诗剧"的一个杰出样板,晚明文人对汤显祖戏曲写作的"失律"多有批评,而对其"才情"则一致称道,根本原因即在此。

不过,情况还有另一面。冷静一点,我们不得不面对这样的事实:《牡丹亭》的"诗剧"构造在全剧贯彻得并不彻底,只有"因情而亡"故事单元表现得最为充分,至"慕色还魂"单元,则返回一种"诗剧"与"传奇"相结合的叙述结构,个中的"诗剧"意味远不及"因情而亡"显得浑融。原因之一,在内容上由悲剧转为喜剧,不免影响了感人的力度,而叙述结构松散、传奇情节对"诗剧"构造有所消解则是根本原因。因此,《牡丹亭》的戏曲体总体上仍然是"诗"和"剧"的复合结构。

由此提出的问题是:"诗剧"模式在搬演的戏曲写作中能否整体性实现?亦即"诗"与"剧"相结合的叙述结构能否完美地融为一体?历史呈现的事实是:在文人戏曲写作中,没有一部堪称完全而完美的"诗剧",从元杂剧到明清传奇的文人戏曲写作,虽然结构方式不同,但都是"诗剧"与"传奇"的一种复合结构。与之相应,中国古代的"戏曲学"极少将曲唱与故事予以内在结构上相互关联的表述,通常可见的都是两分化的各自讨论。今日的戏曲研究依然如是。如此,我们还能将戏曲体表层地、抽象地定义为"剧诗"么?

戏曲的本位毕竟是"戏剧",彻底的诗化既不可能更无必要,古代戏曲体以"敷演话文"的传奇思维为起始,经过"诗"的浸润,至元杂剧的"剧—诗"到晚明南曲传奇"诗剧"形式的嵌入,古代文人戏曲体演变的走向大体呈现为诗意的强化,而到明末清初,古代戏曲体的走向正与晚明以来推许诗意之"才情"相反,戏曲体渐向"剧"回归,传奇思维成为文人戏曲写作的本位。

3. 从《风筝误》和《桃花扇》看明清以"剧"为本的"传奇体"

中国古代文人热衷于诗乃是数千年的传统,故明清文人偏好戏曲之"曲"不难理解。但也有一些文人如胡应麟、王骥德、孙月峰、祁彪佳、凌濛初、吕天成等也注意到了"剧",虽然所述大多比较简略而缺乏"理论阐释",但明代文人的戏曲写作毕竟有了某种"戏剧意识"。尤值得注意的是:明清面向一般读书人和城市大众的坊刻戏曲评点本,所评所点多是关目情节和人物形象,言曲者甚少,个中意味是:普通市民观赏戏曲的兴趣点主要在"剧"。这就可以理解为什么明末清初一位家庭戏班班主李渔总结的一整套甚少谈到"才情"、淡化曲之诗意和词采而着重谈"剧"的戏剧理论,被今学界称为中国古代戏剧学的"最高成就"。从古代的"戏剧学"角度看,李渔确实可称古代第一人,但学界也普遍认为李渔的戏曲写作成就与戏剧理论高度不成正比,他没有一部戏曲堪为入流之作,有专家以"卑微的格调"总评之。当然,此主要指其戏曲写作的"思想内容",并不在本文讨论之列,本文仅从戏曲体的角度讨论李渔的戏曲写作在戏曲体演变史上的意义。兹录《风筝误》第二十九出《诧美》:

【传言玉女前】(小旦带副净上)儿女温柔,佳婿少年衣绣,问邻家娘儿妒否?妾身柳氏,前日老爷寄书回来,教我赘韩状元为婿。我想梅夫人与我各生一女,他的女婿是个白衣白丁,我的女婿是个状元才子。我往常不理他,今日成亲,偏要请过来同拜,活活气死那个老东西!叫梅香去请二夫人过来,好等状元拜见。(副净应下)【传言玉女后】(生冠带,末随上)姻缘强就,这恶况怎生经受?冤家未见,已先眉皱!(见介)(副净上)夫人,二夫人说他晓得你的女婿是个状元,他命轻福薄,受不得起拜,他不过来。(生)既是二夫人不来,今日免了拜堂罢。(小旦)说的甚么话?小女原不是他所生,尽他一声不来就罢。叫候相赞礼。(净扮掌礼上,请介)(副净、老旦扶旦上,照常行礼毕,共坐饮酒介)【画眉序】(生闷坐不开口,众唱)配鸾俦,新妇新郎共含羞。喜两心相照,各自低头。合卺酒未易沾唇,合卺杯常思放手。状元相度该如此,端庄不轻开口。【滴溜子】笙歌沸,笙歌沸,欢情似酒;看银烛,看银烛,花开似斗。冬冬鼓声传漏,早些撤华筵,停玉盏,好待他一双双归房聚首。(小旦)掌灯送入洞房。(行介)

【双声子】新人幼,新人幼,看一捻腰肢瘦;才郎秀,才郎秀,看雅称宫袍绣。神祐祐,神祐祐,天辐辏,天辐辏。问仙郎仙女,几世同修?【隔尾】这夫妻岂是人间偶?是一对蓬莱小友,谪向人间作好逑。(众下)(生、旦对坐,旦用扇遮面介)(内发擂毕,打一更介)(生背介)他今日一般也良心发动,无

颜见我,把扇子遮住了脸。(叹介)你这把小小扇子,怎遮得那许多恶状来!【园林好】(生)我笑你背银灯难遮昨羞,隔纨扇怎藏旧丑?他当初露出那些轻狂举止,见我厌恶他,故此今日假装这个端庄模样。(叹介)你就端庄起来也迟了。一任你把娇涩态千般装扭,怎当我愁见怪,闭双眸,愁见怪,闭双眸!我若再一会不动,他就要手舞足蹈起来了,趁此时拿灯去睡。双炬台留孤烛影,合欢人睡独眠床。(持灯下)(旦静坐介)(内打三更介)(旦觑生,不见介)呸!我只说他坐在那边,只管遮住了脸,方才打从扇骨里面张了一张,才晓得是空空的一把椅子!(向内偷觑,大惊介)呀!他独自一个竟去睡了,这是甚么缘故?【嘉庆子】莫不是醉似泥,多饮几杯堂上酒?莫不是善病的相如体态柔?莫不是昨夜酣眠花柳,因此上神倦怠,气休囚,神倦怠,气休囚?他如今把我丢在这边,不偢不倸,难道我好自己去睡不成?独自个冷冷清清,又坐不过这一夜,不免拿灯到母亲房里去睡。檀郎不悄松金钏,阿母还堪卸翠翘。(敲门介)母亲开门。(小旦持灯上)眼前增快婿,脚后失娇儿。(开门见旦,惊介)呀!我儿,你们良时吉日,正好成亲,要甚么东西,只该叫丫鬟来取,为甚么自己走出来?(旦)孩儿要甚么东西,来与母亲同睡。(小旦大惊介)怎么不与女婿成亲,反来与我同睡?【尹令】你缘何黛痕浅皱?缘何擅离佳偶?缘何把母阁重叩?莫不是娇痴怕羞,因此上抱泣含愁把阿母投?

(旦)他不知为甚么缘故,进房之后,身也不动,口也不开,独自一个竟去睡了。孩儿独坐不过,故此来与母亲同睡。(小旦呆介)怎么有这等诧异的事?我看他一进门来,满脸都是怨气,后来拜堂饮酒,总是勉强支持。这等看起来,毕竟有甚么不慊意处。我儿,你且坐一坐,待我去问个明白,再来唤你。叫梅香掌灯。(下)(副净上,持灯行介)(小旦)只道欢娱嫌夜短,谁知寂寞恨更长。来此已是。梅香,请他起来。(副净向内介)韩老爷,请起来,夫人在这里看你。(生上)令爱不堪偕伉俪,老堂空自费调停。夫人到此何干?(小旦)贤婿请坐了,有话要求教。(坐介)贤婿,舍下虽则贫寒,小女纵然丑陋,既蒙贤婿不弃,结了朱陈之好,就该偕就姻盟。为甚的愁眉怨气,全没些燕尔之容?独宿孤眠,成甚么新婚之体?贤婿自有缘故,毕竟为着何来?(生)下官不与令爱同床,自然有些缘故。明人不须细说,岳母请自参详。(小旦)莫非为寒家门户不对么?(生)都是仕宦人家,门户有甚么不对?(小旦)这等,为小女容貌不佳?(生)容貌还是小事。(小旦)哦,我知道了。是怪舍下妆奁不齐整?老身曾与咸年伯说过,家主不在家,无人料理,待老爷回来,从头办起未迟。难道这句话,贤婿不曾听见?(生微笑介)妆奁甚么大事,也拿来讲起?【品令】便是荆钗布裙,只要德配也相投;况如今珠转翠绕,还堪度春秋。(小旦)这等为甚么?(生)只为伊家令爱,有声扬中冓。我笑你府上呵,妆奁都备,只少个扫茨除墙的佳甥。我只怕荆棘牵衣,因此上刻刻堤防不举头。(小旦大惊介)照贤婿这等说起来,我家有甚么闺门不谨的事了?自古道:眼见是实,耳闻是虚。贤婿所闻的话,焉知不出于仇口?(生)别人的话,那里信得?是我亲眼见的。(小旦大惊介)我家闺闱的事,贤婿怎么看见?是何年何月?那一桩事?快请讲来!(生)事到如今,我也不得不说了。去年清明,咸公子拿个风筝来央我画。我题一首诗在上面,不想他放断了线,落在贵府之中。(小旦)这是真的。老身与小女同拾到的。(生)后来着人来取去,令爱和一首诗在后面。(小旦)这也是真的,是老身教他和的。(生)后来我自家也放风筝,不想也落在府上。及至着小价来取,谁知令爱教个老妪,约我说起话来。(小旦惊介)这就是他瞒我做的事了。或者是他怜才的意思,也不可知。这等贤婿来了不曾?(生)我当晚进来,只说面订婚姻之约,待央媒说合过了,然后明婚正娶的。不想走进来的时节,我手还不曾动,口还不曾开,多蒙令爱的盛情,不待仰攀,竟来俯就。如今在夫人面前,不便细述,只好言其大概而已。我心上思量,妇人家所重在德,所戒在淫;况且是个处子,怎么"廉耻"二字全然不顾?彼时被我洒脱袖子,跑了出去,方才保得自己的名节,不曾敢污令爱的尊躯。【豆叶黄】亏得我把衣衫洒脱,才得干休。险些做了个轻薄儿郎,险些做了个轻薄儿郎,到如今,这个清规也难守。(小旦)既然如此,贤婿就该别选高门,另偕伉俪了,为甚么又来聘这个不肖的东西?(生)我在京中那里知道,是咸老伯背后聘的。如今悔又悔不得,只得勉强应承。不敢瞒夫人说,这一世与令爱只好做个名色夫妻;若要同床共枕,只怕不能够了。名为夫妇,实为寇仇!若要做实在夫妻,纵掘到黄泉,也相见还羞。(小旦)这等说起来,是我家的孽障不了了。怪不得贤婿见绝。贤婿请便,待老身去拷问他。(生)慈母尚难含忍,怎

教夫婿相容?(下)(小旦)他方才说的话,字字顶真,一毫也不假。后面那一段事,他瞒了我做,我那里知道?千不是万不是,是我自家的不是!当初教他做甚么诗,怎么该把外人拿去?不但治家不严,又且诱人犯法了。日后老爷回来知道,怎么了得!(行到介)不争气的东西在那里!(闷坐,气介)(内打四更介)

【玉交枝】(旦上)呼声何骤!好教人惊疑费筹。(见小旦介)母亲为何这等恼?(小旦)你瞒了我做得好事!(旦惊介)孩儿不曾瞒母亲做甚事。(小旦)去年风筝的事,你忘了?(旦背想介)是了,去年风筝上的诗,拿了出去,或者韩郎看见,说我与戚公子唱和,疑我有甚么私情,方才对母亲说了。(对小旦介)去年风筝上的诗,是母亲教孩儿做的;后来戚家来取,又是母亲把还他的,干孩儿甚么事?(小旦)我把他拿去,难道教你约他来相会的?(旦大惊介)怎么?我几时把人约黄昏后?向母亲求个分剖。(小旦)你还要赖!起先戚家风筝上的诗,是韩郎做的;后来韩郎也放一个风筝进来,你教人约他相会,做出许多丑态,被他看破,他如今怎么肯要你!(旦大惊,呆视介)这些话是那里来的?莫非是他见了鬼!(高声咒介)天那!我和他有甚么冤仇,平空造这样的谣言来玷污我!今生与伊无甚仇,为甚的擅开含血喷人口!(小旦掩旦口介)你还要高声,不怕隔壁娘儿两个听见?今日喜得那老东西不曾过来,若过来看见,我今晚就要吊死。我细思量如何盖羞,细思量如何盖羞!(内打五更介)料想今晚做不成亲了,你且去睡,待明日再做道理。粪缸越搂越臭。(旦)奇冤不雪不明。(下)(小旦)这桩事好不明白。照女婿说来,千真万真;照他说来,一些影响也没有。就是真的,他自己怎么肯承认?我有道理,只拷问是那个丫鬟约他进来的就是了。(对副净介)是你引进来的么?(副净)阿弥陀佛!我若引他进来,教我明日嫁个男子,也像这样不肯成亲!(小旦)掌灯,我再去问。(行介)(副净请介)(生上)说明分散么,何事又来缠?(小旦)方才的事,据贤婿说,确然不假;据小女说,影响全无。这"莫须有"三字,也难定案。请问贤婿:去年进来,可曾看见小女么?(生)怎么不曾见?(小旦)这等还记得小女的面貌么?(生)怎么不记得?世上那里还有第二个像令爱的尊容?(小旦)这等,方才进房的时节,可曾看看小女不曾?(生)也不消看得,看了了倒要难过起来。(小旦)这等待我教小女出来,

请贤婿认一认;若果然是他,莫说贤婿不要他为妻,连老身也不要他为女了。恐怕事有差讹,也不见得。(生)这等就教出来认一认。(小旦)叫丫鬟,多点几枝蜡烛,去照小姐出来。(丑应下)(生)只怕认也是这样,不认也是这样。(小旦背介)天那!保佑他眼睛花一花,认不出也好。(老旦、副净持灯,照旦上)请将见鬼疑神眼,来认冰清玉洁人。(小旦)小女出来了,贤婿请认!(老旦、副净掌灯高照,生遥认,惊背介)呀!怎么竟变做一个绝世佳人?难道是我眼睛花了?(拭目介)【六幺令】把双睛重揉。(近身细认,又惊,背介:逼真是一个绝世佳人!)那里是幻影空花眩我昏眸。谁知今日醉温柔?真娇艳,果风流!不枉我铁鞋踏破寻佳偶,铁鞋踏破寻佳偶!(小旦)贤婿,可是去年那一个么?(生摇手介)不是,不是,一些也不是!(小旦)这等看起来,与我小女无干,是贤婿认错了人了。(生)岂但认错了人,竟是活见了鬼!小婿该死一千年了!(小旦)这等老身且去,你们成了亲罢。(生)岳母快请回。小婿且告罪,明日还要负荆。(小旦笑介)不是一番疑彻骨,怎得千重喜上眉?(老旦、副净随下)(生急闭门,向旦温存介)小姐,夜深了,请安置罢。(旦不理介)(生)是下官认错了人,冒犯小姐,告罪了。(长揖介)(旦背立,不理介)【江儿水】(生)虽则是长揖难辞谴,念我低头便识羞。我劝你层层展却眉间皱,盈盈拭却腮边溜,纤纤松却胸前扣。请听耳边更漏,已是丑末寅初,休猜做夜半三更时候。(内做鸡鸣介)(生慌介)小姐,鸡都鸣了,还不快睡。下官没奈何,只得下全礼了!(跪介)(旦扶起介)【川拨棹】(生)蒙慈宥,把前情一笔勾,霁红颜渐展眉头,霁红颜渐展眉头。也亏我屈黄金先陪膝头。请宽衣,莫怕羞,急吹灯,休逗留。【尾声】良宵空把长更守,那晓得佳人非旧,被一个作尊的风筝误到头!

鸳鸯对面不相亲,好事从来磨杀人。临到手时犹费口,最伤情处忽迷神。("闲情"190－96)

以上不吝篇幅引录剧本,意在使有兴趣的朋友们从直观上即能感觉古代戏曲体的演变。当下不少研究,讲起理论来一大套,细读文本的功夫却实在有点那个——且不说它,大家懂的。而只要读一读剧本,就会发现《风筝误》的戏曲体是一种前所未有的新变:

其一,曲唱比例的改变。全剧以科白为主,以曲唱为辅,对传统戏曲体可谓是具有颠覆意味的变革。整个《风筝误》,体现了一种传统戏曲体从未有过的"话剧化"

倾向。

其二，曲唱叙述意义的新变。《风筝误》的曲唱，有些是对话，有些是心理活动的独白，都紧紧围绕着当下事件进行，细味之，则既有别于戏文日常对话形态的唱，亦有别于元杂剧发抒情感的唱，更多的是对剧情、对人物形象和场景的某种描述，属于一种带有"第三叙述者"意味的叙事。这种剧中人的自言自唱而有某种"旁叙"意味的叙述方式，从宋元南戏、元杂剧到明传奇，都有不同程度的表现，可谓中国戏曲的叙述特色之一，至李渔为代表的清传奇则将之推向极致，此后直到近代京剧成为一种常见通式。

其三，曲唱方式的改变。李渔的戏曲写作极少有一曲分唱和会话式的对唱，尤有新意的是伴唱，如上录二十九出从【画眉序】到【隔尾】四曲的"众唱"，即是对剧情的一种描述，请想象一下伴唱中生、旦的表演具有怎样的舞台效果。

以上三点均指向一点：李渔的戏曲写作是一种彻底的传奇思维，全剧紧紧围绕故事的进行，以人的行为动作展开和完成，是为一种彻底的"戏剧"，可谓真正意义上的"传奇体"，今言戏剧结构诸要素的"冲突"、"悬念"、"发现"、"突转"、"高潮"等，在李渔的剧本中均有表现，上录《诧美》即是典型之例。这些今天的术语，李渔自然不会，所以只是用他的语言说"结构第一"，提出"立主脑"、"脱窠臼"、"减头绪"、"密针线"、"审虚实"云云，似乎显得不够明晰，不够"理论"。不过，我们可以用李渔的戏曲写作印证之，用现代戏剧结构概念和学术话语分析之、阐释之。也就是说，李渔的戏曲写作与戏曲理论与今日的基本戏剧观念是大致吻合的。如此，我们还能简单地说李渔的戏曲理论与其戏曲写作不相对应么？李渔的戏曲理论是从他的舞台实践中来的，只有和他的戏曲写作与场上实践结合起来，才能切实解读其内涵和意义，由之可反思场上搬演戏曲与写作的关系对戏曲体的生成及其差异具有怎样的影响。这也许是李渔的"戏曲体"在今日戏曲研究中最重要的价值所在。

从古代戏曲体演变史的角度看，李渔戏曲写作的性质是向南宋"书会们"的回归，但在结构布局上则是"戏文体"脱胎换骨的历史演变；较之元明文人的"剧—诗"和"诗剧"，李渔的"戏曲体"几乎是一种彻底的改头换面，古代戏曲体的演变，从传奇思维逐渐引进诗性思维，至李渔几乎彻底抛弃诗性思维，颇耐寻味。这不仅是李渔的个人偏好，而是一种时代趋势，稍前苏州作家群的戏曲写作就已有淡化"诗"而重"剧"的倾向，在内容上则淡化文人情怀而更注重世俗生活；稍后的正统文人之作《长生殿》和《桃花扇》则大体近似李渔的"剧"化传奇体，《长生殿》中甚至有整出没有曲唱的"话剧"。在戏剧故事的细节处理上，二剧或不及李渔一波三折，针线细密，但在整体结构上则毫不逊色。尤值得注意的是《长生殿》和《桃花扇》注意变化每一出的叙事倾向，将"传奇剧"和"抒情剧"予以有意识的交叉组合。兹录《桃花扇》中一出以示之：

第十二出　辞院　　　　　　　　癸未十月

【西地锦】(末扮杨文骢冠带上)锦绣东南列郡，英雄割据纷纷；而今还起周郎恨，江水向东奔。下官杨文骢，昨奉熊司马之命，托侯兄发书宁南，阻其北上，已遣柳敬亭连夜寄去。还怕投书未稳，一面奏闻朝廷，加他官爵，荫他子侄；又一面知会各处督抚，及在城大小文武，齐集清议堂，公同计议，助他粮饷，这也是不得已调停之法。下官与阮圆海虽罢闲流寓，都有传单，只得早到。(副净扮阮大铖冠带上)黑白看成棋里事，须眉扮作戏中人。(见介)龙友请了，今日会议军情，既传我们到此，也不可默默无言。(末)事体重大，我们废员闲官，立不得主意，身到就是了。(副净)说那里话。【啄木儿】朝廷事，须认真，太祖神京今未稳，莫漫愁铁锁船开，只怕有萧墙人引。角声鼓音城楼震，帆扬帜飞江风顺，明取金陵，有人私启门。(末)这话未确，且莫轻言。(副净)小弟实有所闻，岂可不说。(丑扮长班上)处处军情紧，朝朝会议多。禀老爷，淮安漕抚史可法老爷，凤阳督抚马士英老爷俱到了。(末、副净出候介)(外白须扮史可法，净秃须扮马士英，各冠带上)(外)天下军储一线漕，无能空佩吕虔刀。(净)长陵坏土关龙脉，愁绝烽烟搔二毛。(末、副净见各揖介)(外问介)本兵熊老先生为何不到？(丑禀介)今日有旨，往江上点兵去了。(净)这等又会议不成，如何是好？【前腔】(外)黄尘起，王气昏，羽扇难挥建业军；幕府山蜡燄星驰，五马渡楼船飞滚。江东应须夷吾镇，清谈怎消南朝恨，少不得努力同捐衰病身。(末)老先生不必深忧，左良玉系侯司徒旧卒，昨已发书劝止，料无不从者。(外)学生亦闻此举虽出熊司马之意，实皆年兄之功也。(副净)这倒不知；只闻左兵之来，实有暗里勾之者。(外)是那个？(副净)就是敝同年侯恂之子侯方域。(外)他也是敝世兄，在复社中铮铮有声，岂肯为此？(副净)老公祖不知，他与左良玉相交最密，常有私书往来；若不早除此人，将来必为内应。(净)说的有理，

何惜一人，致陷满城之命乎？（外）这也是莫须有之事，况阮老先生罢闲之人，国家大事也不可乱讲。（别介）请了，正是"邪人无正论，公议总私情"。（下）（副净指恨介）（向净介）怎么史道邻就拂衣而去，小弟之言凿凿有据；闻得前日还托柳麻子去下私书的。（末）这太屈他了，敬亭之去，小弟所使，写书之时，小弟在傍；倒亏他写的恳切，怎反疑起他来？（副净）龙友不知，那书中都有字眼暗号，人那里晓得？（净点头介）是呀，这样人该杀的，小弟回去，即着人访拿。（向末介）老妹丈，就此同行罢。（末）请舅翁先行一步，小弟随后就来。（副净向净介）小弟与令妹丈不啻同胞，常道及老公祖垂念，难得今日会着。小弟有许多心事，要为竟夕之谈。不知可否？（净）久荷高雅，正要请教。（同下）（末）这是那里说起！侯兄之素行虽未深知，只论写书一事呵，【三段子】这冤怎伸，硬叠成曾参杀人；这恨怎吞，强书为陈恒弑君。不免报他一信，叫他趁早躲避。（行介）眠香占花风流阵，今宵正倚熏笼困，那知打散鸳鸯金弹狠。

来此是李家别院，不免叫门。（敲门介）（内吹唱介）（净扮苏昆生上）是那个？（末）快快开门！（净开门见介）原来是杨老爷，天色已晚，还来闲游。（末认介）你是苏昆老。（问介）侯兄在那里？（净）今日香君学完一套新曲，都在楼上听他演腔。（末）快请下楼！（净入唤介）（小旦、生、旦出介）（生）浓情人带酒，寒夜帐笼花。杨兄高兴，也来消夜。（末）兄还不知，有天大祸事来寻你了。（生）有何祸事，如此相吓？（末）今日清议堂议事，阮圆海对着大众，说你与宁南有旧，常通私书，将为内应。那些当事诸公，俱有拿你之意。（生惊介）我与阮圆海素无深仇，为何下这毒手。（末）想因却奁一事，太激烈了，故此恼羞变怒耳。（小旦）事不宜迟，趁早高飞远遁，不要连累别人。（生）说的有理。（愁介）只是燕尔新婚，如何舍得。（旦正色介）官人素以豪杰自命，为何学儿女子态。（生）是，是，但不知那里去好？【滴溜子】双亲在，双亲在，信音未准；烽烟起，烽烟起，梓桑半损。欲归，归途难问。天涯到处迷，将身怎隐。歧路穷途，天暗地昏。（末）不必着慌，小弟倒有个算计。（生）请教！（末）会议之时，漕抚史可法、凤抚马舍舅俱在坐。舍舅语言甚不相为，全亏史公一力分驳，且说与尊府原有世谊的。（生想介）是，是，史道邻是家父门生。（末）这等何不随他到淮，再候家信。（生）妙，妙！多谢指引了。

（旦）待奴家收拾行装。（旦束装介）【前腔】欢娱事，欢娱事，两心自忖；生离苦，生离苦，且将恨忍，结成眉峰一寸。香沾翠被池，重重束紧。药裹巾箱，都带泪痕。（丑上挑行李介）（生别旦介）暂此分别，后会不远。（旦弹泪介）满地烟尘，重来亦未可必也。【哭相思】离合悲欢分一瞬，后会期无凭准。（小旦）怕有巡兵踪迹，快行一步罢。（生）吹散俺西风太紧，停一刻无人肯。（生）但不知史漕抚寓在那厢。（净）闻他来京公干，常寓市隐园，待我送官人去。（生）这等多谢。（生、净、丑同下）（小旦）这桩祸事，都从杨老爷起的，也还求杨老爷归结。明日果来拿人，作何计较？（末）贞娘放心，侯郎既去，都与你无干了。

（末）人生聚散事难论，（旦）酒尽歌终被尚温。

（小旦）独照花枝眠不稳，（末）来朝风雨俺重门。（孔尚任79-83）

显然，《辞院》一出以"剧"为本，与《风筝误》属于同一类型，所有的情节均由科白完成，全剧完全以行为叙事展开，曲唱则是一种背景式的心理叙事，故戏剧主体是行为动作而不是曲唱，与元杂剧的叙述结构正相反。由此看来，在叙述结构层面笼统云古代戏曲以曲唱为主，就得再加斟酌。但本出与李渔《风筝误·诧美》亦有微妙不同：《诧美》的曲唱是与情节动作相关联的行为叙事，《辞院》的曲唱则偏向于即景抒情的心理叙述，属于一种静止情节中的感怀，说明《辞院》对元杂剧戏曲体也有所汲取。更能体现这一点的，是《桃花扇》在"出"的安排上注意穿插"诗剧"，如二十八出《题画》，即是一出具有浓厚"诗"意的抒情戏。姑录其中一段：

【破齐阵】（生新衣上）地北天南蓬转，巫云楚雨丝牵。巷滚杨花，墙翻燕子，认得红楼旧院。触起闲情柔如草，搅动新愁乱似烟，伤春人正眠。小生在黄河舟中，遇着苏昆生，一路同行，心忙步急，不觉来到南京。昨晚旅店一宿，天明早起，留下昆生看守行李；俺独自来寻香君，且喜已到院门之外。【刷子序犯】只见黄莺乱啭，人踪悄悄，芳草芊芊。粉坏楼墙，苔痕绿上花砖。应有娇羞人面，映着他桃树红妍；重来浑似阮刘仙，借东风引入洞中天。（作推门介）原来双门虚掩，不免侧身潜入，看有何人在内。（入介）【朱奴儿犯】呀，惊飞了满树雀喧，踏破了一墀苍藓。这泥落空堂帘半卷，受用煞双栖紫燕。闲庭院，没个人传，蹑踪儿回廊一遍，直步到小楼前。（上指介）这是媚香楼了。你看寂寂寥寥，湘帘昼卷，想是香君春眠未起。俺且不要唤他，慢慢的上了妆楼，悄立帐边；等他自己醒来，转睛一

看,认得出是小生,不知如何惊喜哩!(作上楼介)【普天乐】手捱起翠生生罗襟软,袖拨开绿杨线。一层层栏坏梯偏,一桩桩尘封网月。艳浓浓楼外春不浅,帐里人儿脑脓。(看几介)从几时收拾起银拨冰弦;摆列着描春容脂箱粉盒,待做个女山人画叉乞钱。(孔尚任176-77)

大凡"诗剧"体,均以曲唱为主体。《题画》,其事本身即富有诗意,全出以曲唱为主,曲辞则是情景交融之"诗",既与故事相关,又有"普遍情感"意味,由之可见《牡丹亭》"诗剧"体对后世的影响。但《桃花扇》与《牡丹亭》又有根本的不同:《牡丹亭》的构思是以"诗性思维"为核心而扩展的,本旨在"以情反理",而《桃花扇》则是以反思历史的"传奇思维"为全剧的写作框架,是一部自觉贯彻史家笔法的历史剧。因此《题画》仍保持了与全剧相统一的"行为叙述"大格局,不像《牡丹亭》"因情而亡"一段紧紧围绕"梦"和"情"把所有情节和行为动作都化入其中,使《牡丹亭》成为一首情梦之"诗"而留在人们的记忆中。与之相较,《桃花扇》就不免显得有些"为文而造情"。孔尚任自云"桃花扇"在戏剧结构上不过是"珠",而历史兴亡才是"龙","珠"的情节进展起着带动、连络"龙"之情节展开的结构作用。① 直言之,"珠"乃是全剧的一个看点,一种吸引人的写作手段。至于"珠"和"龙"哪个更具感染力,观众对哪个感兴趣,则是另一个层面的问题。而这,很能说明清初文人戏曲写作的传奇思维本位观,《题画》所以不同于《牡丹亭》的"诗性构思",不像汤显祖那样将行为叙事融化在心理叙事中,原因即在其以"传奇思维"为根本和主导,叙事抒情相穿插的叙述意图在用爱情之"珠"牵引历史兴亡之"龙",所以《桃花扇》的戏曲体,仍是一种以"剧"为本、以"诗"为辅的"复合体"。

清初文人写作的传奇是古代戏曲体演变最后的历史坐标,《桃花扇》作为一部戏剧经典,代表着清代戏曲写作对前"戏文体"、"剧—诗"、"诗剧"和"传奇"诸体扬长避短的一种糅合,是古代以"戏剧"为本位,将行为叙事与心理叙述结合得最圆融、最成熟的戏曲体。清初以后,文人阶层的群体性戏曲写作逐步走向终止,虽然小群体和零散的个人兴趣写作依然存在,民间戏曲的搬演依然热热闹闹,但"戏曲体"总体上已无新的建树,而只是清初戏曲体的延续、简化乃至萎缩。中国古代文人写作的戏曲体演变为何如此收煞,颇耐深思。

结　语

以上本文对古代文人的戏曲写作与戏曲体演变的探究,还只是一个粗略的框架。文体意义上的"戏曲体"究竟有哪些构成要素,尚需学界同仁共同研究,本文只是一个初步的探讨。所选择的几个具体研究点,只是为进一步研究在学术操作上尝试建立一种标本。倘若展开系统的"戏曲体演变史"研究,问题会复杂得多、细致得多。而笔者感兴趣的一个问题亦未能展开:古代文人戏曲与诗文词赋在现实生态上有着明显的差异,文人戏曲同时面向雅俗两个文化圈,以场上和文本两种方式传播,而戏曲表演的接受和戏曲文学的接受并不等同,这对戏曲体的演变无疑具有重要影响。金圣叹评点《西厢记》,完全排斥戏曲演出,并非只是一人所好,而是代表着一群文人的观念。只从文学立场解读戏曲固非全面,但金氏将一部戏曲和庄、骚、史、杜齐观,实在是戏曲体的莫大骄傲,让搞戏曲的扬眉吐气。我们为什么要强求圣叹先生非得喜欢表演不可? 李渔先恭后倨,先赞其评点无人出其右,继曰圣叹若懂舞台当自火其书,实在是耍滑头和自居行家的骄妄。但李渔对戏曲搬演的理解,很多文人确实难望其项脊,俗则俗矣,人家要的就是俗,自有俗人喜之,高雅之士对之亦大可不必高高在上。学术研究,根本要义在探究和阐释历史现象存在的理由和意义,而不在简单地褒贬高低。对戏曲表演和戏曲文学,也不当厚此薄彼,更不当相互否定。金、李两种对立的戏曲观,恰说明雅、俗文化趣向的差异,雅者重"文",俗者重"剧",古代戏曲体的演变从来就是沿着两条文化路线延伸的,其一是指向世俗情趣的世俗文化路线;其二是指向高雅情趣的文人文化路线。在历史的现实运行中,两条线索又复杂地交织在一起,由于文人的戏曲写作既面向自己,又要面向大众,既要表现文人之才学,又要投合大众之口味,古代戏曲体或偏于"剧"或偏于"诗",然始终脱不了复合体大框架,深层原因即在此。

从搬演角度看,无意于模仿真实的中国戏曲从一开始就埋下了"诗意"的种子,戏曲表演的唱念做打、脚色制和脸谱化扮相,注定中国戏曲的艺术模式为"似与不似之间"的"写意",从而为戏曲引入"诗"提供了可能和实现的条件。但戏曲的原旨是"敷演话文",根本指向乃是人间生活、人间之"剧",从而势必与"诗"产生某种相斥。戏曲体,就是在"剧"与"诗"既相合又相斥的张力平

① 《桃花扇凡例》有云:"剧名'桃花扇',则桃花扇譬则珠也,作'桃花扇'之笔譬则龙也。穿云入雾,或正或侧,而龙眼龙爪,总不离乎珠,观者当用巨眼。"俞为民,孙蓉蓉编.历代曲话汇编·清代编(一)[M].合肥:黄山书社,2008:665.

衡中建构的。体现在叙述结构上,即是"剧"与"诗"两种不同叙述方式的既相同构又相解构,但永远达不成一种完美的重构,是为古代戏曲体脱不了复合结构大框架的内在原因,从话文脱胎的南宋戏文将曲唱融入叙事,元剧关目体的"剧—诗"两分结构,明清传奇布局上"诗剧"与"传奇"的交叉组合,都在自觉不自觉地进行着"剧""诗"同构的努力,明末清初文人们力图将戏曲回归戏剧本性,而最终仍以一种在传统基础上进化的"复合体"完成了历史的使命。

也许,"复合体"正是中国戏曲独特的魅力所在,其"复合"的深层意味和本质,是雅俗文化的复合,中国古代戏曲把不同阶层、不同文化、不同性别、不同年龄人们的文化兴趣在直观上融合在一起,让不同的人们从场上、从剧本各取所需得到感兴趣的东西。历史呈现的事实是:古代戏曲既受到士夫的青睐,也得到大众的欢迎;既有陶醉于场上搬演的戏迷,也有沉潜于剧本文心的才子;士夫偏爱在"曲",大众所喜在"剧";文人玩之以雅,大众乐之以俗;男人取之以观,女人感之以情;内行看门道,外行看热闹。古代戏曲,从来就是在雅、俗两个文化圈共时性并行传播着,在人们的欢声笑语和歆歔感叹中活跃着。也许,戏曲的娱乐文化本质就先天决定了古代戏曲在内容上、文体上高雅和通俗的复合模式,直至今日的中国电影,我们还能看到不少这种"雅俗复合"模式的翻版,而我们对古代戏曲体"雅俗复合"特性的研究,好像还远远不够。

引用作品[Works Cited]

青木正儿. 中国近世戏曲史[M]. 北京:中华书局,2010.
布罗凯特. 世界戏剧艺术欣赏,胡耀恒译[M]. 北京:中国戏剧出版社,1987.
蔡毅. 中国古典戏曲序跋汇编(一)[M]. 济南:齐鲁书社,1989.
何良俊. 曲论[C]//. 中国古典戏曲论著集成(四)[M]. 北京:中国戏剧出版社,1959.
孔尚任. 桃花扇[M]. 王季思,等注. 北京:人民文学出版社,1982.
李渔. 闲情偶寄[M]. 北京:中国戏剧出版社,1959.
李渔. 李渔全集(四)[M]. 杭州:浙江古籍出版社,1991.
廖奔,刘彦君. 中国戏曲发展史[M]. 太原:山西教育出版社,2003.
刘学锴. 李商隐诗选[M]. 余恕诚,选注. 北京:人民文学出版社,2002.
毛晋编. 六十种曲(一)[M]. 北京:中华书局,1958.
钱南扬. 永乐大典戏文三种校注[M]. 北京:中华书局,2009.
施耐庵,罗贯中. 水浒传[M]. 北京:人民文学出版社,2002.
唐圭璋. 全宋词[M]. 北京:中华书局,1999.
王骥德. 曲律[M]. 北京:中国戏剧出版社,1959.
熊梦祥. 析津志辑佚[M]. 北京:北京古籍出版社,1983.
徐朔方笺校. 汤显祖全集(三)[M]. 北京:北京古籍出版社,1998.
徐渭. 南词叙录[M]. 北京:中国戏剧出版社,1959.
俞为民,孙蓉蓉编. 历代曲话汇编[M]. 合肥:黄山书社,2005.
钟嗣成. 录鬼簿[M]. 北京:中国戏剧出版社,1959.
周德清. 中原音韵[M]. 北京:中国戏剧出版社,1959.
朱权. 太和正音谱[M]. 北京:中国戏剧出版社,1959.

(原载《文艺理论研究》2014年第6期)

沈宠绥对昆山腔曲唱学发展的贡献

刘明今

曲唱一直是传统戏剧学发展的最重要、也是最活跃的因素。明代文人传奇的发展与昆山腔的流行有极大的关系，这不仅是因为昆山腔婉转流媚更被文人士大夫喜爱，还在于昆山腔重视吐字发音，以字运腔，对传奇声韵格律的规范化有促进作用。昆山腔肇端于元明之际，革新于嘉靖间之魏良辅。明人谈昆山腔必称魏良辅，魏良辅是实践家，功在草创，在理论上还缺乏详尽的阐说；且声腔的形成与发展是一个长期实践的过程，由嘉靖中期至明末七八十年间，昆山腔由吴门走向全国，在这一过程中面临着北曲声乐传统、中原声韵以及南戏声韵格律传统、南方人的方言等诸多问题，这些问题因演唱实践而产生，亦需在实践中不断摸索，逐步解决，然理论上的思考、引导与总结仍具有重要意义。在这方面沈璟、王骥德都做过有益的探索，然就此做出全面总结的是崇祯间的沈宠绥。

沈宠绥（？—1645年）字君征，号适轩主人，吴江人。《道光苏州府志》记载："宠绥少为诸生，后以例入太学，倜傥任侠，所交皆天下名士。性聪颖，于音律之学有神悟。以乡先达沈璟所撰《南曲全谱》于宫调声韵间正讹辨异，虽极详且精，足为天下楷模，顾学者知其然，未由知其所以然也，乃著《度曲须知》。凡南北曲之源流、格调、字母、吐声、收韵诸法，皆辨析其故，指示无遗。又以北曲渐次失传，著《弦索辨讹》，分别开口、张唇、穿牙、缩舌、阴出阳收口诀及唱法指法，既穷极阃奥，亦皆有涂辙可循。"[①]

一、古代曲唱学发展的四个阶段

曲唱学的发生有两个不同的角度，一是从演唱的角度，如何唱好；另一是谱曲的角度，如何谱出一支好曲，唱来可以委婉动听。与曲唱学相关，古代有"度曲"一词[②]。何谓度曲？将作者填就的歌词付之演唱之谓也。这包含现今的作曲与演唱两个方面，在古代是由曲师完成的。曲师可以由知音的文人担任，如梁辰鱼[③]；也可由经验丰富的演员担任，如王世贞谓李开先《宝剑记》要由"吴中老教师十人唱过，随腔子改妥乃可传"[④]。曲唱学关注的内容有三个方面：一是发声运嗓。这是纯然的技艺问题，如《教坊记》称任智方二女善歌，"吐纳凄惋，收敛浑沦"[⑤]。二是咬字行腔。曲唱要使人听懂，咬字准确是关键，不可误读，不可有土音、乡音。由于汉字有四声阴阳之分，本身即有高低起伏，于是而文字与曲调的腔格有合有不合，如何完美地运腔而又能准确地唱出文字的阴阳平仄，便成为曲唱家关注的大问题。三是曲唱声情与文字意趣、人物情态的关系，即如何以音乐形象完美地表达剧中的人物故事。纵观曲唱学的发展有以下数阶段：

第一，由元入明，此为散曲曲唱学发轫阶段。其论著以燕南芝庵的《唱论》为代表。《唱论》所论是散曲的曲唱，然从曲牌歌唱而言，散曲与剧曲是相通的。芝庵云：

歌之格调：抑扬顿挫、顶叠垛换、萦纡牵结、敦拖呜咽、推题丸转、捶欠遏透。

歌之节奏：停声、待拍、偷吹、拽棒、字真、句笃、依腔、贴调。[⑥]

此所谓"歌"，非歌曲之歌，而是歌唱之歌，故所言乃是唱曲时的格调，唱曲时的节奏，是针对唱而言的。周贻白《戏曲演唱论著辑释》释"拽棒"云："是指歌唱的声调极显筋节时，必须在鼓板上出力加劲地拍打，使更显豁。"[⑦]

① 赵景深,张增元.方志著录元明清曲家传略·沈宠绥[M].北京:中华书局,1987.
② （清）刘熙载《艺概·词曲概》云："张平子始言'度曲'，《西京赋》所谓'度曲未终，云起雪飞'是也。制曲者体此二语，则于曲中抑扬之道，思过半矣。"又《宋书·乐志》载张华表云："依咏弦节，本有因循，而识乐知音，足以制声曲法用，率非凡近所能改，二代三京，袭而不变。"
③ （明）张大复《梅花草堂笔谈》卷八："往见梁伯龙教人度曲，为设广床大案，西向坐而序列之。两两三三，递传叠和，一韵之乖，觥斝如约，尔时骚雅大振，往往压倒当场。"长沙:岳麓书社,1991:221.
④ （明）王世贞.曲藻[M].北京:中国戏剧出版社,1959:36.
⑤ （唐）崔令钦.教坊记[M].北京:中国戏剧出版社,1959:23.
⑥ （元）燕南芝庵.唱论[M].北京:中国戏剧出版社,1959:159.
⑦ 周贻白.戏曲演唱论著辑释[M].北京:中国戏剧出版社,1962.

芝庵进而论唱曲的字声与行腔：

> 凡歌一声，声有四节：起末、过度、揾簪、撇落。
>
> 凡歌一句，声韵有一声平、一声背、一声圆。声要圆熟，腔要彻满。

"揾"，按拭之意；"簪"，插戴之意，"揾簪"，意指声音之回环往复。"撇落"，收煞之意。一声之出，有起、有过渡、有往复、有收煞，分析得很细，对后世字头、字腹、字尾的区分当有启发。歌一字成"声"，歌一句成"腔"，其中有"平"、"背"、"圆"的变化。接下论发声与运气：

> 凡一曲中，各有其声：变声、敦声、杌声、啀声、困声、三过声。有偷气、取气、换气、歇气、就气，爱者有一口气。

前此张炎《词源》卷上《讴曲旨要》谈及词唱云："腔平字侧莫参商，先须道字后还腔。字少声多难过去，助以余音始绕梁。忙中取气急不乱，停声待拍慢不断。……"①二者前后启承的关系很明显，然《唱论》结合元初散曲的曲唱，关于唱法技巧的内容大大地丰富了，特别是"字真句笃，依腔贴调"之说，更突出了语字发声与行腔的关系，这是汉语曲唱最重要的特点，也是明清曲家们最关注的一个问题。

此外芝庵还提出了十七宫调的声情类别，如："仙吕调唱清新绵邈，南吕宫唱感叹伤悲，中吕宫唱高下闪赚，黄钟宫唱富贵缠绵……"其说历为周德清、朱权、王骥德等称引，影响甚大。但是芝庵的宫调声情说主要是针对散曲曲唱而言的，元杂剧作家选取宫调另有特殊的规律，主要集中在南吕、仙吕、正宫等少数几个宫调上，其复杂的剧情很难以芝庵所言的宫调声情作归纳。但不管怎么说，芝庵提出唱曲当注意曲牌宫调的声情，这无疑是非常有启发意义的。

第二，嘉靖中至万历初。这是昆山腔崛起，南曲曲唱向文人化发展的时期，其代表的曲唱学著作是魏良辅的《南词引正》。《南词引正》就其内容言，颇与芝庵的《唱论》相近，虽然一关乎南、一关乎北，但它们都细辨声、腔，都倡导曲唱的典雅化、规范化、文人化。《唱论》推尊散曲，称："成文章曰乐府，有尾声名套数……套数当有乐府气味，乐府不可似套数。"《南词引正》则尚清唱，云："清唱谓之'冷唱'，不比戏曲。戏曲借锣鼓之势，有躲闪省力，知者辨之。"②故它们分别属于南曲与北曲在文人化发展进程中的曲唱理论之作。不同的是魏良辅乃实践家，革新了昆山腔，其实践的影响远远地超过了《南词引正》。

魏良辅对昆山腔的改革重在美听，讲究运腔的规范，这是针对早期南曲"随心令"的现象而发的。如何建立规范？魏良辅提出"字清"、"腔纯"、"板正"，如云："初学，先从引发其声响，次辨别其字面，又次理正其腔调。""曲有五难：开口难，出字难，过腔难，低难，高不难。"水磨调讲究唱得委婉、细腻、曲折，于是而重视"开口"、"出字"、"过腔"，这与芝庵《唱论》也是一致的。但水磨调更婉转，赠板的设置延宕了歌唱的节奏，于是准确地表达字音更显得重要。魏良辅云："五音以四声为主，但四声不得其宜，五音废矣。平、上、去、入，务要端正。有上声字扭入平声，去声字唱作入声，皆做腔之故，宜速改之。"③魏良辅将辨"四声"的问题提了出来，但没有进行更具体的说明。魏良辅创昆山新腔后不久，梁辰鱼作传奇《浣纱记》，将之搬上舞台。其后昆山腔不胫而走，成为由明入清戏剧的主要声腔。新的形势为曲唱学的发展提出了新的要求，于是曲唱学进入第三阶段。

晚明后期，昆山腔由吴中走向全国，当时曲唱学面临的主要问题是咬字与正音。这问题在嘉靖间南曲再兴之初即已出现。前此北杂剧盛行，北杂剧唱北方音，以《中原音韵》为正声，人们均无异议。那么唱南曲呢？南曲与北曲除了入声有无的明显差别外，平、上、去三声的发音，包括调值与调型、各声韵的具体读法，均有很大的差异。当昆山腔犹是民间小唱时，顺其乡音之自然，这是必然的；但当有文人涉足之后，昆山腔四方流传，这时顺应不同地区的习惯，适当地改变乡音，采纳中原之正声，也就是客观的需要了。尤其是当魏良辅改革昆山腔之后，人们要求歌者"字清"、"腔纯"，要把"开口"、"出字"、"过腔"唱得分明，这就更突显了南曲乡音与中原正声的矛盾。其后随着文人传奇的发展，昆山腔日益流行，如徐树丕《识小录》所云："吴中曲调起自魏良辅，隆万间精妙益出，四方歌曲，必宗吴门。"这时不但南曲传奇唱昆山腔，连北曲杂剧的演唱也昆化了。于是咬字正音的问题更显得迫切。先是沈璟作《正吴编》（其书已佚），主张革去南人之方音，完全以周德清《中原音韵》为准。其后王骥德著《曲律》也特辟一小节"论须识字"，云："识字之法，须习反切。盖四方土音不同，其呼字亦异，故须本之《中州》，而《中州》之音复以土音呼之，字

① （宋）张炎. 词源[M]. 北京：中华书局，1986：254.
② （明）魏良辅. 南词引正[M]. 上海：上海文艺出版社，1980：93.
③ 魏良辅. 曲律[M]. 北京：中国戏剧出版社，1959：5—7.

仍不正,惟反切能该天下正音。"又于"论闭口字第八"小节指出:"吴人无闭口字,每以'侵'为'亲',以'监'为'奸',以'廉'为'连',至十九韵中遂缺其三。此弊相沿,牢不可破,为害非浅。"①

沈璟与王骥德提出了问题,也提出了解决的原则,但实际的情况仍然很混乱。因为咬字正音的问题极其复杂,不论南曲曲唱还是北曲曲唱,都是历史发展的产物,通过南北交融而形成一个全国性的声腔必然是一个漫长的过程。曲唱的发音问题不但关乎实际语言的发声,还关乎曲调声腔的运行,不是简单地从南或从北可以解决的,需要在声腔的发展过程中因势利导,提出合理的可行的方案。这一任务是由崇祯间沈宠绥完成的。他针对南人不识北音,弹唱北曲时发音多讹,作《弦索辨讹》②;又针对南北语音之异,结合演唱实践,折衷于南北,作《度曲须知》③。当然,这一切都是在全面考订文献、仔细辨析当时昆山腔流行的唱法的基础上进行的,这样便在理论上为昆山腔作了总结,使之有充分的声韵学的依据,而不只是简单的"吴俗敏妙之事"而已④。这对于昆山腔走向四方成为全国性的剧种是非常重要的。

曲唱学第四阶段的任务是解决语音、新腔与原有曲调腔格的矛盾。这一矛盾在昆山新腔创始之后便已出现。昆山新腔的特点是腔格柔媚婉转,唱得慢,故特别讲究字的发音,辨析入微,要求依照字的发音"开口"、"出字"、"过腔",以至收音,这便是以字行腔。传统的曲唱沿袭词唱,是依照原有的曲调填入固定的词式,然后"倚声歌唱",这就要求"把词的字调升降与曲调的起伏紧密结合起来,才能产生抑扬和谐的音乐美感"⑤。在曲牌体的歌唱中,"倚声填词"与"以字行腔"从理论上说是不矛盾的,它们都是从汉语的四声阴阳出发,要求字声的抑扬起伏与曲调的旋律相吻合,因此曲谱要明确规定句式与字格;但在实践中,二者之不合又是必然的,因为作家写曲词不可能每一字的阴阳平仄俱合于旧谱,若要严格地以字行腔,宛转其声,则必与原曲调的旋律不合。这正如沈宠绥在《度曲须知·弦律存亡》中对当时唱曲状况的描绘:"今之独步声场者,但正目前字音,不审词谱为何事,徒喜淫声聒听,不知宫调为何物,踵舛承讹,音理消败,则良辅者流固时调功魁,亦叛古戎首矣。"正

因此沈璟及其后来的冯梦龙、沈自晋、徐于室、钮少雅、李玉等一再地编纂曲谱,为曲牌制定句式字格,希望以之约束剧作家写曲词,使之更合于旧曲的规范,这样曲唱时便能够尽量地保留旧有的旋律。但这只是消极地处理曲词与曲牌旋律的矛盾,或者说是把问题推给了剧作家,要求剧作家写的曲词能完全合律;另一种积极的处理态度便是从度曲入手,稍稍改变一下旧有的旋律,在以字行腔与旧有腔格间寻得两全其美的解决办法。这样的尝试在实践中是始终存在的,即依据新词,在斟酌旧腔的基础上创制新腔,这实际上也是声腔不断出新的重要途径。但在理论上加以归纳、总结、提高则相对地滞后,要到清代中期工尺谱兴起,作曲才成为专门之学。其代表之作则是叶堂的《纳书楹曲谱》与《"四梦"全谱》。

二、沈宠绥对北曲南唱声韵问题的辨析

沈氏《弦索辨讹》序云:"作者固难,知音者更不易。世不乏好事,然手、口或难兼长,腕底解语,正不必舌本生香。一任讴伶自为夏奏,谁复为之订定?"表明著成此书的目的在于指导伶人唱曲。当时昆腔盛行,吴下伶人演唱的北曲也已南化,"以吴侬之方言,代中州之雅韵,字理乖张,音义径庭",因此沈氏"取《中原韵》为楷,凡弦索诸曲,详加厘考,细辨音切,字必求其正声,声必求其本义",于是作《弦索辨讹》。"弦索"一般指琵琶、筝、三弦等乐器,起先主要用于北曲伴奏,后来南曲也渐渐地采用了⑥。此以"弦索"代指北曲曲唱,其"辨讹"的对象则是当时吴中地区的"弦索",如所云:"北词之被弦索,向来盛自娄东,其口中裊娜,指下圆熟,固令听者色飞,然未免巧于弹头,而或疏于字面。"北曲要依照北方音唱,这在理论上是没有疑义的,如其"凡例"所云:"'南曲不可杂北腔,北曲不可杂南字',诚哉良辅名语。顾北曲字音,必以周德清《中原韵》为准,非如南字之别遵《洪武韵》也。是集一照周韵详注音切于曲文之下。"因此其书的价值主要在操作的层面上,即指导南人唱北曲时克服乡音、土音之病。

首先是四声辨读。其中南人最感困难的是北方音

① (明)王骥德.曲律[M].北京:中国戏剧出版社,1959:119、113.
② (明)沈宠绥.弦索辨讹[M].北京:中国戏剧出版社,1959.
③ (明)沈宠绥.弦索辨讹[M].北京:中国戏剧出版社,1959.
④ 徐渭《南词叙录》.
⑤ 刘明澜.中国古代诗词音乐[M].北京:中国科学文化出版社,2003.
⑥ 杨荫浏.中国古代音乐史稿[M].北京:人民音乐出版社,1981.

之入派三声。沈氏《度曲须知·入声正讹考》云："尝考平、上、去三声，南北曲十同八九，其迥异者，入声字面也。"对入声字，《弦索辨讹》最为重视。所录《西厢记》"联吟"【斗鹌鹑】套后按语云："人之收平者，大都无误；而人之收上、去者，尚费商量。即如'虽离了'曲中'空目断'之目字，'当日向西厢'之日字，本是去声，今皆平唱。"又"假寓"【粉蝶儿】套后按语云："北曲无入声，借叶平、上、去三声。其有叶三声仍不脱入声本音，如此曲中'一'之叶以、'窃'之叶且、'积'之叶挤，皆可从口调而得，则但注圈字角以别之，不复叶切以添蛇足。倘与入声本音各别，另成字面者，如'莫'之叶冒、'俗'之叶徐、'却'之叶巧，口所不能调，则必详开叶切，俾览者不烦稽韵而平仄犁然。"

《弦索辨讹》共录《西厢记》及《千金记》《宝剑记》等传奇中北曲三十一套，凡注反切叶韵者大抵是入声字，即入声字中除去"一"、"窃"、"积"等收音为 i，叶三声后仍不脱本音而南人不会错读外，其他都注上了反切与叶韵。

其次，则于疑难字旁标注发音的类型。《凡例》云：

闭口、撮口、鼻音，向来曲谱固于文旁点圈记认，然更有开口张唇字面，如花字、把字、话字，初学俱作满口唱；又有穿牙缩舌字面，如追字、楚字、愁字，初学俱照土音唱；又有阴出阳收字面，如和字、回字、弦字，俱作吴、围、言之纯阳实唱，听之殊可喷饭。

沈宠绥于所录曲文中凡闭口、撮口、鼻音及开口张唇，穿牙缩舌，阴出阳收字面都分别以不同的符号标注，眉目犁然。闭口音即《中原音韵》之"侵寻"、"监咸"、"纤廉"韵，韵母尾音为 m，吴中地区无闭口音，与"真文"、"寒山"、"先天"韵合①。撮口音即"居鱼"韵，韵母为 ü；鼻音指"庚亭"韵，其韵母以 ing、eng 为结音，吴中地区发为 in、en。此三种以前的曲家已提出加以辨识，由沈宠绥新提出者为：开口张唇字面，即开口呼中以 a 为尾音者，吴中地区发为 o，此所谓"满口"。穿牙缩舌字面，即声母为 zh、ch、sh 者，吴中地区发为 z、c、s。阴出阳收字面，指一些阳平声字，其声母与韵母在吴方言中发生变化，如所举字例，和(hé)读为吴(wú)，回(huí)读为(wéi)，弦(xián)读为(yié)。其《度曲须知·阴出阳收》论云：

《中原》字面有虽列阳类，实阳中带阴，如弦、回、黄、胡等字，皆阴出阳收，非如言、围、王、吴等字之为纯阳字面而阳出阳收者也。故呼不成呼，吴不成吴，适肖其为胡字；奚字出口带三分希音，转声仍收七分移音，故希不成希，移不成移，亦适成其为奚字。夫切音之胡、奚，业与吴、移之纯阳者异其出口，则字音之弦、回，自与言、围之纯阳者，殊其唱法矣。

据《度曲须知·阴出阳收》所归纳，阴出阳收字面如：琵、房、同、胡、穷、奚、长、受等，其北方音之声母分别为 p、f、t、h、q、x、ch、sh，为阴声，而吴中方言则发为 b、v、d、w、j、y、zh，为阳声，故要准确地唱这些字，出口须改从北方音之阴声，此为"阴出"；然其声本为阳平，故仍以阳平声结之，此为"阳收"。如所云："总皆字头则阴、腹尾则阳，而口气撒哈者也。"阴声字高，故出口高，而转声却低沉，这样便与纯阳声字面的上扬趋势不同，故云"自与言、围之纯阳者殊其唱法矣"②。

又其次，沈宠绥还以《中原音韵》来纠正当时的北方音，其《凡例》云：

开口字面虑作满口，固矣。然有介乎开口、满口之间，如潘字、半字等类，又不可着情牵泥。倘或半字唱"扮"，伴字唱"办"，瞒字唱"蛮"，潘字唱"攀"，暖字唱"赧"，此则反失字面本音，所谓过犹不及也。

他指出吴人将开口之"花"，唱作满口之 huo，固然是错的，但若拘泥于北方音，将一些介于开口与满口之间的 uan 韵也唱作开口的 an 韵，那也是不妥的。这里区分的是《中原音韵》中"寒山"韵与"桓欢"韵。所举"半"、"伴"、"瞒"、"潘"、"暖"五字在《中原音韵》中均属"桓欢"韵，其韵母为 uan，"扮"、"办"、"蛮"、"攀"、"赧"则属"寒山"韵，韵母为 an。若一味拘执于将满口韵唱作开口韵，结果将这些半满口的字都唱成开口，便是把"桓欢"韵唱成"寒山"韵，此所谓"反失字面本音"。总之，

① 闭口音在 16 世纪的北方口语中亦已消失（王力.汉语史稿[M].北京：中华书局，1980：135.），故曲家虽然标识闭口音，在实际曲唱中并不严格遵守（王守泰.昆曲格律[M].南京：江苏人民出版社，1982.）。

② 俞振飞《习曲要解》就此释云："所谓阴出阳收的字都是阳平声浊音字或次浊音字，它不可能是阴平声字，也绝无清音字。……在昆曲演唱中，由于这类字是浊音，出字必须送气，所以采用阴出阳收的方法，出口略近阴声，随即收到阳声。例如《长生殿·惊变》'列长空数行新雁'的'长'字、'行'字，'携手向花间'的'携'字，《长生殿·哭像》'信誓荒唐'的'唐'字，《千钟禄·惨睹》'受不尽苦雨凄风带怨长'的'长'字，《玉簪记·琴挑》'闲步芳尘数落红'的'红'字等等，都是阴出阳收。但必须注意，这种阴出，只是出口略高于笛面，仍不可混同于上声字的'呼腔'。"（俞振飞.振飞曲谱（卷首）[M].上海：上海文艺出版社，1982：4.）

在辨析北曲字音时,他一概以《中原音韵》为准则。

三、深入而全面地探索昆山腔"以字行腔"的讴理

沈宠绥先完成《弦索辨讹》,正吴人唱北曲时字声之讹,意犹未尽,乃因字声而涉"讴理",因北而及南,完成《度曲须知》一书。就字声而言,《弦索辨讹》只谈北曲,此则重在谈南曲;就讴理而言,则南北统论,由于"南之讴理,比北较深",故以南曲曲唱为重。然不论南曲或北曲,所论均是在昆山腔水磨调影响下的南方曲唱。

沈宠绥对魏良辅所倡水磨调有所批评,责其"以翻新尽变之故,废却当年声口"。这是从保存古曲的角度谈的。他也知道"生今不能反古,夫亦气运使然",故论及讴理,他还是充分肯定魏良辅对昆山腔的革新。他说:"按良辅水磨调,其排腔配拍,榷字厘音,皆属上乘。即予编中诸作,亦就良辅来派,聊一描绘,无能跳出圈子。惟是向来衣钵相传,止从喉间舌底度来,鲜有笔之纸上者,姑特拈出耳。"可见他的整个讴理实是建筑在水磨调基础上的,篇末"律曲前言"一则更是整篇地摘钞了魏良辅的《曲律》。

沈宠绥所述讴理,概而言之,有两点:一曰"四声批窾",二曰"收音问答",自谓这两点"搜剔讴理,思且过半"。兹分述之:

其一,"四声批窾"。关于四声字面,魏良辅《曲律》云:"五音以四声为主,但四声不得其宜,五音废矣。"强调了四声与行腔的关系,但并未深入说明。后沈璟云:"遇去声当高唱,遇上声当低唱。平声、入声又当斟酌其高低,不令混。"①开始涉及四声如何唱的问题。王骥德进而又将阴阳之辨引入四声,认为南曲中平上去入四声均可依"揭起"与"纳下"的差异来区分阴声与阳声②,字音辨析已相当细微。沈宠绥则更进一层,将字音辨析与唱法相联系,探究如何唱好不同的阴阳四声。

论去声唱法云:

"去声高唱",此在翠字、再字、世字等类,其声属阴者,则可耳;若去声阳字,如被字、泪字、动字等类,初出不嫌稍平,转腔乃始高唱,则平出去收,字方圆稳。不然,出口便高揭,将"被"涉"见"音,"动"涉"冻"音,阳去几讹阴去矣。

沈宠绥强调去声阴、阳的差别,总的说来"去声当高唱",达到远送的效果。因此阴去字如"翠"、"再"、"世"等,如遇高调,出口高,便能"送音直揭"。"送音者,出口即高唱,其音直送不返也"。但阳去字如"被"、"泪"、"动"等,其字面出口低,故其曲"不嫌稍平,转腔乃始高唱",这样才能把阳去字面唱准。若出口便高揭,便讹为阴去③。论上声唱法云:

上声固宜低出,第前文间遇揭字高腔,及紧板时曲情急促,势有拘碍,不能过低,则初出稍高,转腔低唱,而平出上收,亦肖上声字面。

南人上声亦有阴阳之分,但唱法差别不大④,故沈宠绥不作区别。如沈璟所云:"上声当低唱。"但若出口便高,则须"转腔低唱"。沈宠绥指出当用"顿音",释云:"顿音,则所落低腔,欲其短,不欲其长,与丢腔相仿,一出即顿住。夫上声不皆顿音,而音之顿者,诚警俏也。"

南方音上、去声的字调正与北方音相反。明季流传的四声口诀云:"平声平道莫低昂,上声高呼猛力强。去声分明直送远,入声短促急收藏。"对上声、去声字调的描绘正与今北京音相反。《振飞曲谱·习曲要解》释云:"昆曲念上声和去声的调值,正好与普通话相反,即上声字的声调符号应为'\',去声字的声调符号应为'√'。无论南、北曲,都是如此。试念'饭碗'、'产量'、'马路'、'本性'、'小弟'、'好汉'等词便知。"⑤按:如《振飞曲谱》所云"昆曲念上声和去声的调值,正好与普通话相反",但昆曲曲唱中的上声与去声又恰与念白正好相反,这是因为昆曲曲唱长期以来北音化的缘故。杨荫浏《中国古代音乐史稿》指出:"无论南曲或北曲,其配音的方法基本上是一致的,同样有接近北京语音的倾向。也就是说,南曲有北音化的倾向。特别可以注意的,是南曲上声字所配音调,与北曲完全相同,与南方语音中的上声字'高呼'者则刚是相反。这也形成了昆曲(兼含南北曲)音调中的上声腔与其道白中上声字的发音中间的矛盾。在昆曲的道白中,上声字常高读;但在其唱腔中,则

① (明)王骥德.曲律·论平仄第五(引)[M].北京:中国戏剧出版社,1959.
② (明)王骥德.曲律·论阴阳第六[M].北京:中国戏剧出版社,1959.
③ 王季烈《螾庐曲谈》卷三"论谱曲"云:"去声之唱法以远送为主,故其腔格自为自高而低,适与上声相反。如伬仩五六(2165),或五六工尺(6532),或尺上四合(2165),皆去声字之腔格也。但在阳去声,则往往第一腔从低起,至第二腔忽揭高,如六仩五六(5165),或工五六工尺(36532),或合尺上四(5216),为专属阳去声之腔格,阴去声所不可用。"可参阅。
④ 王季烈《螾庐曲谈》释上声腔格云:"上声之腔格为自低而高,如工六四(365),或四上尺(612),或尺工六(235),皆上声之腔格也。四声中惟上声之腔格,阴阳无甚辨别。"
⑤ 俞振飞.振飞曲谱(卷首)[M].上海:上海文艺出版社,1982:3.

上声字的单音腔常是配一个低音,其多音腔常是低起上行。"①明季沈宠绥论上声腔云"初出稍高,转腔低唱",民初王季烈谓"上声之腔格为自低而高",二家之言正好相反,这正是昆曲曲唱上声字音变化的痕迹。自明沈璟、王骥德、沈宠绥,清李渔、徐大椿、王德晖,以至民国初年吴梅、王季烈,他们谈昆曲上、去声的腔格往往歧异,原因便在于此。

接下沈宠绥论入声唱法云:

> 凡遇入声字面,毋长吟,毋连腔,出口即须唱断。至唱紧板之曲,更如丢腔之一吐便放,略无丝毫粘带,则婉肖入声字眼,而愈显过度颠落之妙。不然入声唱长,则似平矣。抑或唱高,则似去;唱低,则似上矣。是惟平出可以不犯去上,短出可以不犯平声,乃绝好唱诀也。

南曲四声字面,与北曲相比最大的特点便是保留了入声。入声字音短促,如何唱?宋沈义父云:"入声长吟,便肖平声;读则有入,唱即非人。"意即入声在歌曲中必有拖腔,有拖腔便类平声,因此入"可以代平"。明王骥德进而提出"入代三声"②。然不论"代平"还是"代三声",均没有唱出入声的特点,故沈宠绥提出"出口即须唱断",如此则入声才有自身独特的唱法,而不致混同于平、上、去三声。沈宠绥关于入声"出口即须唱断"的提出,突显了南曲的特点——闪烁腾挪,"轻俏找绝",丰富了昆山腔的旋律,故为后世曲家所首肯,甚至有"逢入必断"之说。

又论平声唱法云:

> 平声自应平唱,不忌连腔,但腔连而转得重浊,且即随腔音之高低,而肖上去二声之字。故出字后,转腔时,须要唱得纯细,亦或唱断而后起腔,斯得之矣。又阴平字面必须直唱,若字端低出而转声唱高,便肖阳平字面。阳平出口叟由低转高,字面乃肖,但轮着高徵揭调处,则其字头低出之声,箫管无此音响,合和不着,俗谓之"拿",亦谓之"卖",最为时忌。然唱揭而更不"拿"不"卖",则又与阴平字眼相像。此在阳喉声阔者摹肖犹不甚难;惟轻细阴喉,能揭唱,能直出不"拿",仍合阳平音响,则口中勋节,诚非易易。

沈氏"四声批窾"的实质是把四声唱得分明:去声高唱,由高入低;上声低出,由低入高。因此平声若不能"平唱",因连腔而唱得重浊,后边的拖腔便会影响字声;而拖腔总是或高或低,于是走高则类上声,走低则类去声。故沈氏要求须完成平声后再拖腔,这样唱来声是声、腔是腔,便不致使人误听。另外,阴平与阳平亦须辨别。阴平与阳平在字腔上不同,阴平为高平,阳平为由低入高,区别是明显的;但若字格与腔格龃龉,阳平字逢到出口高时,唱者如何处理?若以低音出之,则与箫管不合,俗谓之"拿"。这时只能由演员以阔口唱之,声虽高而仍能合于阳声字面。这就要靠演员的"口中勋节",不是容易办到的了。

其二,"收音问答"。前"四声批窾"重在讲明出口与字腔的走向,其目的在于把四声唱得分明;但昆腔柔曼婉转,一字数板,腔拖长后,字音便难以控制。沈宠绥仔细分析了昆腔的演唱:"予尝刻算磨腔时候,尾音十居五六,腹音十有二三,若字头之音则十且不能及一。盖以腔之悠扬转折,全用尾音。"以故他特别强调尾音,在曲唱学中首次提出了"收音"问题。其"中秋品曲"条云:

> 从来词家只管得上半字面,而下半字面须关唱家收得好。盖以骚人墨士虽甚娴律吕,不过谱厘平仄,调析宫商,俾征歌度曲者抑扬谐节,无至沾唇拗嗓。此上半字面,填词者所得纠正者也。若乃下半字面,工夫全在收音,音路稍讹,便成别字。如"鱼模"之鱼,当收"于"音,倘以"噫"音收,遂讹夷字矣。"庚青"之庚,本收鼻音,若舐腭收,遂讹巾字矣。

曲唱中每一字,因其四声阴阳不同,各有其特定之唱腔。其四声阴阳之格在唱腔的前半部完成,下半部更突出的是运腔,使其婉转美听。然不论如何运腔,均不能脱离原来的字声,故必须重视收音。沈氏举其在虎丘石上中秋听曲之经验为例:大多数唱者"吐字极圆净,度腔尽勋节,高高下下,恰中平上去入之窾要",但十之九不知收音,于是"'珑'字半近于'罗','桐'字半溷于'徒','广'或疑于'寡','王'或疑于'华'"。"未几,有皤然老翁危坐启调,听之亦'拜星月'曲也。其排腔则古朴而无媚巧,其运喉则颓涩而少清脆,然出口精确,良为绝

① 杨荫浏.中国古代音乐史稿[M].北京:人民音乐出版社,1981:893.
② 王骥德"入代三声"说与周德清之"入派三声"有本质的差别。其《曲律·论平仄第五》论云:"词隐谓入可代平,为独洩造化之秘。又欲令作南曲者悉遵《中原音韵》,入声亦止许代平,余以上、去相同。不知南曲与北曲正自不同,北则入无正音,故派入平、上、去之三声,且各有所属,不得假借。南则入声自有正音,又施于平、上、去之三声,无所不可。大抵词曲之有入声,正如药中甘草,一遇缺乏,或平、上、去三声字面不妥,无可奈何之际,得一入声,便可通融打诨过去,是故可作平、可作上、可作去;而其作平也,可作阴,又可作阳,不得以北音为拘。此则世之唱曲者由而不知,而论者又未敢拈而笔之纸上故耳。"

胜。至下半字面,则无音不收,亦无误收别韵之音,倘所称曹昆仑之流乎?越宵,复有女郎唱'瑶琴镇日'之曲。见其发调高华,出口雅丽,吐字归音,各各绝顶,堪胜须眉百倍。设使中秋无是老翁、女子,宁有完音哉!"这充分说明了唱时懂得收音之重要。所谓收音,即是要把每一字的尾音唱准、唱清楚。

沈宠绥于《度曲须知》专列"收音总诀",又归纳其要旨云:

> 盖极填词家通用字眼,惟《中原》十九韵可该其概;而极十九韵字尾,惟噫、呜数音可笔其全。故东钟、江阳、庚青三韵,音收于鼻。真文、寒山、桓欢、先天四韵,音收于舐腭。廉纤、寻侵、监咸三韵,音收于闭口。齐微、皆来二韵,以噫音收。萧豪、歌戈、尤侯与模,三韵有半,以呜音收。鱼之半韵,以于音收。其余车遮、支思、家麻三韵,亦三收其音,但有音无字,未能绘之笔端耳。唱者诚举各音泾渭,收得清楚,而鼻、舌不相侵,噫、于不相混,则下半字面方称完好。

可知所谓"收音",其实很简单,即如今日之汉语拼音,咬准其尾音而已。其他所称"字头"、"字腹"也均是如此。为什么昆山腔要如此重视"收音"?周贻白《戏曲演唱论著辑释·明心鉴·曲白六要》释"收声"云:"因为昆曲的唱法,多系以声就板,一个字或至数啭,和京剧及其他地方剧种多在出字之后再根据韵脚而耍腔不同。因此,昆曲的字音,不能吐出来就算。如果唱词的句子较短,出字过于快促而够不着板,便只能依据字音来啭声,不能另自耍腔。如果不懂出字收声的方法,不但字音唱不准,连带着便会荒腔走板。"

要在唱腔中咬准字音,唱出字的韵头、字的韵腹、字的韵尾,必然要讲究反切。故沈宠绥提出切法即唱法:

> 予尝考字之头、腹、尾音,乃恍然知与切字之理相通也,盖切法即唱法也。曷言之?切者以两字贴切一字之音,而此两字中,上边一字即可以字头为之,下边一字即可以字腹、字尾为之。如东之头为多音,腹为翁音,而多、翁两字非即东字之切乎?箫字之头为西音,腹为鏖音,而西、鏖两字非即箫字之切乎?翁本收鼻,鏖本收呜,则举一腹音,尾音自寓。然恐浅人犹有未察,不若以头、腹、尾三音共切一字,更为圆稳找捷。试以西、鏖、呜三字连诵口中,则听者但闻徐吟一箫字;又以几、哀、噫三字连诵口中,则听者但闻徐吟一皆字,初不觉其有三音之连诵也。

在古代,人们不识拼音,要以反切法念准每一字,分清其韵头、韵腹、韵尾各个音素,是很困难的事,沈宠绥为此费了不少笔墨。其《度曲须知》下卷就专讲切法,排定《经纬图说》:"其上层排列见、溪、群、疑等目,名曰三十六字母。每一母下直看有三十六子;子各属一韵,是一母可通三十六韵也。其边傍有东、冬、支、齐等目,谓之三十六韵。每一韵中横推有三十六音,音各从一母,是一韵可通三十六母也。"他以宋人增订的唐守温三十六字母为声母,又依切韵系统把平、上、去、入四声共分为三十六个韵目,纵横排列,以反切方法为每一个字确定发音。由于所取三十六声目、三十六韵目均自唐宋人声韵著作中沿袭而来,故依此得出的反切音就与明人实际的曲唱有些距离①。

四、折中南北分析并肯定昆山腔曲唱中"两头蛮"的现象

何谓"两头蛮"?李渔《闲情偶寄》卷三"字分南北"条云:"声音驳杂,俗呼为'两头蛮',说话且然,况登场演剧乎?"②曲论中最先提及"两头蛮"者为王骥德,其《曲律·论腔调第十》以昆山腔为"南曲正声",指出"数十年来又有弋阳、义乌、青阳、徽州、乐平诸腔之出。今则石台、太平梨园几遍天下,苏州不能与角什之二三。其声淫哇妖靡,不分调名,亦无板眼;又有错出其间,流而为两头蛮者,皆郑声之最"③。可知人们习以"两头蛮"喻声音驳杂,且大抵是贬义词④。然"两头蛮"本是戏剧发展中相当普遍的现象。任何声腔的戏剧大抵起源于一地,以其地的语音为声腔语言的基础;其后发展壮大,冲州撞府,四方演出,为适应各地观众的需要,其语言声腔都会发生一些变化,由此而造成"两头蛮"的状况。

昆山腔源于吴中,自必受吴中方言的影响;然同时昆山腔曲家并不认为昆山腔是一地方语音的声腔,魏良

① 王守泰.昆曲格律[M].南京:江苏人民出版社,1982.
② (清)李渔.闲情偶寄[M].北京:中国戏剧出版社,1959:57.
③ (明)王骥德.曲律[M].北京:中国戏剧出版社,1959:117.
④ 班友书.两头蛮辨析.文(载《中华戏曲》第二十五集)认为"两头蛮"即【两头忙】,本为民间俗曲,其唱法有随意性,故被王骥德用来"比喻滚调的曲中任意加滚"。按此明言"错出其间"者为"两头蛮",则可知非以"滚调"为"两头蛮",而指杂用诸腔者为"两头蛮"。

辅《南词引正》云："腔有数样,纷纭不类,各方风气所限,有昆山、海盐、余姚、杭州、弋阳……惟昆山为正声,乃玄宗黄旛绰所传。"①将昆山源头引向黄旛绰,则昆山腔自然不是一般的地方之音了。魏良辅本习北曲,其改革昆山腔也就是要使之如北曲那般规范化、雅化,故讲究"腔板",讲究"曲名理趣",讲究"五音四声"。他称《琵琶记》为"曲祖"："词意高古,音韵精绝,诸词之纲领。"②一个起源于南方地区的声腔,唱的是南曲,却要以北方的中原之音为正声,这自然会在发声运腔上引起极大的矛盾,正是这一矛盾促进了昆山腔的新变。另外,当时南北交融,以北方中原音为官话正声乃是元明以来语音发展的总趋势。蒙元统一中国,北曲、北杂剧南下,就已开始对南曲戏文产生巨大影响;且南方各地口语的语音差异大,按中原音取得统一的标准也是客观发展的需要,故在明代以《中原音韵》为标准来正音乃是南方各戏曲声腔发展的相当普遍的现象。但是戏剧的声腔语言也正如口语一样,它出诸演员之口,入于观众之耳,是实践中长期形成的,其发展变化必是一个渐进的过程,故昆山腔之"声音驳杂",乃至形成南北杂取的"两头蛮"状况也是必然的,问题是如何对待这一现象。

徐渭《南词叙录》云："凡唱最忌乡音。吴人不辨清、亲、侵三韵;松江支、朱、知;金陵街、该、生、僧;扬州百、卜;常州卓、作、中、宗,皆先正之而后可唱也。"③他批评吴人不辨"庚青"、"真文"、"侵寻"韵,松江人不辨"支思"、"鱼模"、"齐微"韵……其依据乃是《中原音韵》。沈璟亦主张革去南人的方音,为此作《正吴编》,在《南曲全谱》中遇闭口字一概圈识,并云："词曲之于中州韵,犹方圆之必资规矩,虽甚明巧,诚莫可叛焉者。"④但他对南曲入声的态度还比较灵活,并不把入声派入三声,一般情况下仍看作仄声,只是在唱作平声时才于字旁注"作平"⑤。王骥德的态度与沈璟有些不同,他批评沈璟"入可代平"之谈,认为南曲之入声如"药中甘草",可代三声,他是主张保留入声的。此外还批评周德清《中原音韵》分合不当,如"齐微"与"归回","鱼居"与"模吴",皆宜分不宜合,当依《洪武正韵》;又认为某些字的发音也当从南而不从北,如"歌'龙'为驴东切,歌'玉'为御,歌'绿'为虑,歌'宅'为柴,歌'落'为潦,歌'握'为杳,听者

不胥群起而唾矣。"⑥以上诸家所论涉及南人乡音的正音,押韵的规范,从周韵还是从《正韵》,以及入声之有无等问题。以上是徐、沈、王三家所谈到的,声场的实际状况还要复杂得多,混乱得多。

沈宠绥对以上所述南北混杂状况的态度是折中诸家之说,并充分尊重声场的实际状况。其《度曲须知·宗韵商疑》先介绍沈、王二家对《中原音韵》与《洪武正韵》的不同态度,然后说："予故折中论之:凡南北词韵脚,当共押周韵;若句中字眼,则南曲以《正韵》为宗,而朋、横等字当以庚青音唱之。北曲以周韵为宗,而朋、横等字,不妨以东钟音唱之。"北曲用周韵,本无疑义,故沈宠绥的观点实际是南曲押韵应遵守《中原音韵》,以求得与北曲一致,但句中文词的读音则不妨从俗。因此他比较客观地承认并肯定了南曲发音"两头蛮"的现象,论云:

南词所宗之韵,按之时唱,似难捉摸。以言乎宗《正韵》也,乃自来"太山崩裂"、"晚渡横塘"、"猛然心地热"、"羡鹏搏何年化鹗"、"可知道朋友中间争是非",诸凡"朋"、"横"字音,合东钟者十九,合庚青者十一,则未尝不以周韵为指南矣。以言乎宗周韵也,乃入声原作入唱,矛原不唱缪,谋原不唱谟,彼原不唱比,皮原不唱培,避原不唱被,披原不唱丕,袖原不唱叶囚去声,龙原不唱驴东切之音,则又未尝不以《正韵》为楷模矣。且韵脚既祖《中州》,乃所押入声,如"拜星月"曲中"热"、"拽"、"怯"、"说"诸韵脚,并不依《中州韵》借叶平上去三声,而一一原作入唱,是又以周韵之字而唱《正韵》之音矣。《正韵》、周韵,何适何从?谚云"两头蛮"者正此之谓。予不敏,未敢遽出画一之论以约时趋,于后之执牛耳者不能无望焉。

沈宠绥对南曲语音中"两头蛮"的现象比较客观,不因其驳杂而遽然否定之。尤其是他不轻易以韵书来否定人们实际的发言。譬如王骥德认为"兄本蒸青字眼,收之东钟者为不经","浮之叶扶,乃德清杂用方言,变乱雅音",这是以古韵来否定周韵;沈宠绥则认为:"(浮字)南唱蜉音,北唱扶音,自两无违碍;至兄之不可作薰唱,岂

① (明)魏良辅. 南词引正. 钱南扬. 汉上宧文存(校本):94.
② 魏良辅. 曲律[M]. 北京:中国戏剧出版社,1959:6.
③ (明)徐渭. 南词叙录[M]. 北京:中国戏剧出版社,1959:244.
④ (明)沈璟. 增订查补南九宫十三调曲谱,丽正堂本卷首.
⑤ 刘明今.《中国分体文学学史·戏剧学卷》第五章第三节《沈璟〈南曲全谱〉的制订》.
⑥ 刘明今.《中国分体文学学史·戏剧学卷》第五章第五节《王骥德〈曲律〉———文人传奇创作规范的制订》.

惟北曲,即南词亦有然者。"可知他心目中是比较尊重人们的习惯、尊重客观实践的。即使与韵书不合,也"似应姑随时唱,以俟俗换时移,徐徐返正,今则或未可强也"。当然,他也并非一味从俗,在周韵、《正韵》间无所不可,他倡言"北准《中原》,南遵《洪武》",但比较而言,南宜从北,北则不可涉南。因为"词曲先有北,后有南;韵书先有《中州》,后有《洪武》,南字之间涉《中原》,虽不当骇,然相仍已非一日。又《正韵》字音,如着字职略切,是字时吏切,似字相吏切等类,俱觉不谐,时唱姑借用《中原》音叶,亦未为不妥。至北曲字面,所为自胜国已来久奉《中原韵》为典型,一旦以南音搅入,此为别字,可胜言哉!"以此他作《弦索辨讹》,以《中原音韵》为准的,相当严格,特别批评"以南音溷投北调者";而在肯定南曲"两头蛮"现象的同时,论及吐字收音,无不仍以《中原音韵》为准则,并特著《方音洗冤考》,以证实"音声以《中原》为准,实五方所恪宗"也。

沈宠绥"两头蛮"之说反映了南方曲坛唱曲时发声的混乱状况,入清后这一现象仍然存在。乾隆间徐大椿著《乐府传声》辨南、北曲唱语音的不同,仍然承袭了沈氏的这一观点。论云:

> 凡唱北曲者,其字皆从北声,方为合度,若唱南音,即为别字矣。然北字之异乎南者,十居四五,若必字字从北,则南方之人竟有全不解者,此亦不必尽泥也。盖当时之北曲,以北人造之,彼自唱彼之音,自然皆从北读。若南人唱之,南人听之,则即唱南人之音,似亦无害于理。但以北字改作南音,则声必不和,何则?当时原以北字配调故也。况南人以土音杂之,只可施于一方,不能通之天下。同此一曲,而一乡有一乡之唱法,其弊不胜穷矣。①

那么,如何解决南、北语音的协调呢?徐氏又云:

> 愚有说焉:凡北曲之字,有天下尽通之正音,唱又不失此调之音节者,不必尽从北字也。如"崇"字本音戎,而北读为虫;"重"字本音虫,去声,北读为中,去声;"事"字本时至切,北读为世;"杜"本音渡,北读为妒之类。如此者不一而足,若必尽从北者,则唱者与听者,俱不相洽,反为无味。譬之南、北两人,相遇谈心,各操土音,则两不相通;必各遵相通之正音,方能理会。此人情之常何不可通于度曲耶?②

他实际上将语音分为北音、南音、天下尽通之正音三类,而主张唱北曲时以天下尽通之正音代替北音中的土音,唱南曲时以天下尽通之正音代替南音中的土音。其观点与沈宠绥是一致的。

综合以上所述,"两头蛮"状况实为一地方声腔发展过程中所必然出现的现象,尤其是当一地方声腔发展成为一全国性声腔的时候尤其明显。当年的昆山腔如此,后来的徽调、京剧也是如此。在"两头蛮"的发展过程中,拘泥或执一的态度都是不妥的,如沈宠绥那样充分尊重声场的实际状况,在此基础上折衷方音与"正音"当是最为合适的。反观当今昆曲曲坛,"两头蛮"的现象依然存在,我们该如何对待呢?或许如沈宠绥所说:"予不敏,未敢遽出画一之论以约时趋,于后之执牛耳者不能无望焉!"

(原载《曲学》2014年第二卷)

① (清)徐大椿. 乐府传声[M]. 北京:中国戏剧出版社,1959:164.
② (清)徐大椿. 乐府传声[M]. 北京:中国戏剧出版社,1959:164.

昆曲博物馆

中国昆曲博物馆 2014 年昆曲工作综述

孙伊婷 整理

一、加强文物保护，启动整体维修

为了进一步加强对国家级重点文物保护单位全晋会馆的保护，同时也是加强对世界文化遗产"中国大运河"苏州段历史遗产点的保护，2014 年，全晋会馆整体维修工程启动。从上半年开始，该项维修工程先后通过了上级部门的审核批准、标底编制、招投标流程等。10 月 15 日起，中国昆曲博物馆正式闭馆维修。全晋会馆整体维修工程结束之后，博物馆陈列恢复与提升工作也将随之开展。与此同时，《全晋会馆文物保护规划》编制经立项已获国家文物局同意，并根据国家文物局的批复意见进行了修改完善，目前已按有关程序上报审批。

二、强化服务职能，提高接待水平

2014 年，中国昆曲博物馆共迎来观众 43623 人（截至 10 月 15 日闭馆大修）。团队接待方面，主要接待了国家天文局领导参观考察团队、上海老一辈评弹艺术家吴宗锡等一行、国家发改委参观考察团队、澳大利亚前参议员罗伯特·塞康比先生、中国华夏文化遗产基金会耿静理事长一行、奥地利国家研究院鲁道夫博士一行、苏州市政协副主席姚东明一行、中国昆曲古琴研究会会长田青一行、"走运河看青奥"媒体记者团等团队。此外，作为平江历史文化街区和姑苏区古城保护示范区的重点单位，昆曲博物馆还接待了全国古城历史街区示范城市验收工作和国家旅游局全国旅游文化融合示范区的考察检验工作。全晋会馆整体维修保护工程正式开工后，国家文物局童明康副局长、江苏省文物局刘谨胜局长和文广新局陈嵘局长、尹占群副局长等一行对工程进行了现场督察。

昆曲博物馆制定完成了《苏州戏曲博物馆讲解员培训和考核制度》，每月一次邀请专业讲解员为青年员工进行教育培训，共组织讲解培训 6 次，鼓励业余讲解员结合专业领域、发扬个人风格，要求达到全员能讲、重点突出、各有侧重。在 2014 年 9 月由苏州市旅游局和苏州文广新局联合主办的 2014"苏式旅游"导游员（讲解员）风采展示大赛中，讲解员陆静以最佳才艺、最佳讲解和总分第一的优异成绩荣获第一名，兼职讲解员陈忆澄也展现了不俗的实力，荣获三等奖，昆曲博物馆也同时获得组织奖。

三、巩固基础业务，紧抓资料征集

在馆部的统筹安排和社会各界的热心支持下，昆曲博物馆共征集、购买或接受名家捐赠昆曲、评弹、苏剧、宝卷资料 1912 册（份），其中含昆曲资料 1669 册（份），包括相当数量的昆曲文物古籍、昆曲名票顾铁华个人珍贵史料、"国家昆曲艺术抢救、保护、扶持十年成果"首批资料、《北京大学图书馆藏程砚秋玉霜簃戏曲珍本丛刊》等。

四、力推精品展览，打造特色活动

本着开拓创新、多元融合、推新出优的展陈原则，2014 年，本馆共策划各类昆曲、评弹特展 6 次，其中包括"甄甄撷英 方寸流华"昆曲戏单展以及"吴歈萃雅 昆韵共赏"昆曲、评弹文化巡展等昆曲特色展览，吸引中外游客为中国传统戏曲文化而驻足。

同时，昆曲博物馆还配合传统节日、公众假日和戏曲盛会，举办了包括"我们的节日"系列活动在内的各类群众参与活动 27 次，受到了游客、观众和周边群众的热烈欢迎，其中"春风得意马蹄疾"新春猜灯谜活动、戴敦邦先生"俞振飞系列画作"捐赠仪式、"五·四"青年公益昆剧专场、"兰韵芬芳 你我共享"助残日特别活动、"六·一"少儿昆曲专场、"七彩夏日"昆曲评弹小课堂、"兰馨寄情，墨韵留香"之"六如真如"唐寅特展昆剧《三笑缘》工尺谱抄录等活动均深受好评。展陈和活动不论在频率上、质量上、宣传力度和影响范围上，较上一年都有显著提高，群众参与性活动、以少年儿童为主要对象的活动和馆际合作主办的活动明显增多，部分活动被媒体争相报道，起到了良好的社会宣传效果。

为增强与观众的互动，吸引更多年轻人参与，"五·四"青年公益昆剧专场、"六·一"少儿昆曲专场和"兰馨寄情，墨韵留香"之"六如真如"唐寅特展昆剧《三笑缘》工尺谱抄录等活动都采用了微博平台互动的方式进行前期宣传，通过新浪微博"中国昆曲博物馆-苏州评弹博物馆"的官方账号，在发布活动预告和票务信息的同时，鼓励广大戏曲爱好者通过转发活动信息、互动答题等方式广泛地参与到活动中来，受到了广大戏迷和年轻人的

热烈追捧。

五、开展普及宣教，推广戏曲文化

2014年，中国昆曲博物馆以社会教育、社会实践为阵地，将社会教育与我馆的昆曲特色教育相结合，与全市多所学校建立长期合作关系，组织了形式多样、内容丰富的社会实践课程，为区域青少年提供了接触戏曲文化、古典文化、民俗文化的机会。2014年，两馆同时开展青少年戏曲、曲艺宣教工作达到178课时，开辟了包括大儒巷中心小学、平江区实验小学、园区青少年活动中心、北桥幼儿园、唯亭实验小学、金阊培智学校等多个传统戏曲公益宣教基地，并举办了中国昆曲博物馆"小小讲解员"培训、"画脸谱猜灯谜，欢乐闹元宵"社会教育活动、"兰韵芬芳 你我共享"——中国昆曲博物馆"助残日"特别活动、幸福像花儿一样——少儿昆曲公益专场、"五彩假期"亲子活动、"七彩夏日"昆曲评弹小课堂、"小开心 大发现"亲子夏令营、"知心姐姐苏州故事会"之昆曲故事会等10余个主题的青少年戏曲活动，很好地发挥了博物馆的社会教育功能，并打响了青少年戏曲教育的品牌。2014年度，我馆被市文明办评为"家在苏州e路成长"未成年人社会综合实践"创新示范体验站"。从2013年5月起，与苏州图书馆合作开办了"戏曲大讲堂"系列专题讲座。其中昆曲讲座由中国昆曲博物馆邀请国内知名的昆曲名家，借助苏州图书馆"苏州大讲坛"的优质文化宣传平台，实现了"渠道"和"资源"的完美结合，为广大苏州市民带来了具有浓厚文化气息的昆曲知识讲座，成为苏州文化工作"挖掘民族文化遗产，彰显地方文化特色"的范例。讲座平均每两个月举行一次，免费向市民开放，不设置任何门槛。2014年，"戏曲大讲堂"系列专题讲座先后邀请中国戏剧梅花奖、文华表演奖得主、国家一级演员、国家级非物质文化遗产昆曲传承人、著名昆曲表演艺术家石小梅做了题为"昆曲《桃花扇·题画》赏析"的讲座，中国戏剧"梅花奖"得主、江苏省昆剧院院长李鸿良做了题为"至美昆丑"昆曲丑角艺术赏析的讲座。至此，"戏曲大讲堂"已累计举办讲座8期，观众超过1500人，受到了苏州市民、戏曲爱好者和广大学生朋友的喜爱。动态展演方面，本年度昆博共组织公益演出377场，一方面，继续坚持"昆曲（苏剧）星期专场"演出，累计演出20场，共接待观众2329余人次，新发展昆博会员30人。在提升演出质量、服务新老观众的同时，馆部还推出了演出预告、剧情简介、惠民票价等多项便民和惠民措施，受到了群众的热烈欢迎。

六、利用现代技术，加强数字化建设

昆曲博物馆官方网站今年1月开通，目前运行状况良好，每月、每周能够定期发布中国昆曲博物馆"昆曲（苏剧）星期专场"演出信息，为广大观众曲友看戏听书提供了极大的便利；官方网站同步更新我馆的所有重要活动，及时发布各种动态、信息和图片，让社会各界在第一时间了解到两馆的展演安排、工作情况和相关动态。

"中国昆曲艺术多媒体资源库"成功申报了国家文化部公共文化发展中心全国文化信息资源共享工程"2014年地方资源建设项目"，于2014年9月底正式立项。目前正进行拟定项目进度计划、制定项目技术规范和资金使用计划、协议音视频资料征集版权等工作。

此外，还进一步完善了馆藏文物资料数据库管理系统，在现有系统的基础上增改部分管理功能。

七、整理馆藏资源，开展学术研究

2014年，昆曲博物馆积极参加了"全国第一次可移动文物普查"的相关工作，目前已完成了包括馆藏珍贵昆曲文物在内的1027件（套）馆藏文物的整核统计、排序编号和照片拍摄，以及13351项文物信息的采集、登录、复核工作；做好文化部《国家昆曲艺术抢救、保护、扶持十年成果汇编》的资料征集工作，向全国七大昆剧院团发出征集函，目前已征集了包括演出说明书、音像出版物、国内外媒体剪报在内的一批珍贵资料；完成了国家级项目《中国昆曲年鉴（2014）》昆博、昆事记忆、省昆、中戏、上戏、苏州艺校等六大栏目；积极筹备和推进我馆《民国苏州昆曲曲家唱腔集萃》（暂名）、《高马得昆曲戏画精选》等资料的整理出版工作。此外，在馆部的支持和鼓励下，我馆青年员工奋发努力，积极投入学术研究工作，单位有8名职工在各类期刊书籍上发表学术论文18篇次，为馆部营造了良好的学术氛围。

八、加强宣传推广，做好媒体工作

媒体接待方面，昆曲博物馆2014年主要接待了苏州广电总台《苏州史纪》摄制组、中央电视台科教频道《大运河》摄制组、江苏省宣传部江苏电视台《中国大运河》摄制组、平江历史街区"微电影"摄制团队等媒体和机构来两馆拍摄共16次。

信息平台工作方面，积极配合苏州市政府门户网站信息公开保障平台和文广新局OA系统，撰写并报送本馆宣传通讯报道、演出预告、工作信息共80篇；维护更新馆部官方网站，定期发布演出信息和各类动态超过

150 次。

网络媒体方面，馆充分利用官方微博这一新媒体平台，做好单位各项活动的宣传通联工作，2014 年累计发布各类微博信息"中国昆曲博物馆－中国苏州评弹博物馆"新浪微博 1289 条，在博物馆与受众之间搭建起了一座沟通的桥梁。此外，2014 年度，我馆共在光明日报网、人民网、中国日报网、中国评弹网、中国新闻社、名城苏州网等网站发表各类通讯报道共计 104 篇。

纸质媒体方面，我馆与苏州日报、姑苏晚报、中国新闻社等纸质媒体开展广泛的合作，撰写并报送本馆宣传通讯报道、演出预告、工作信息共 60 篇，其中专访、专版 2 篇，分别为 5 月 20 日《姑苏晚报》A05 版《为什么要去博物馆听昆曲》和 6 月 18 日《苏州日报》A02 版《全晋会馆：货栈变昆曲之窗》。

九、加强继续教育，注重员工素质

为了进一步培养员工的昆曲知识和业务能力，完善员工知识结构，提升创新能力和业务水平，以适应博物馆事业的发展和提升公共服务水平，2014 年起，昆曲博物馆全面加强了对馆部员工的继续教育工作。全年组织有"全国第一次可移动文物普查文物信息采集登陆平台"的培训学习活动等教育活动，工作人员还参加了各种形式的学习、交流和员工继续教育活动，其中包括：国家图书馆出版社主办的"典藏文献特色服务与开发研讨会"，中国剧协、上海戏剧学院、上海市文联联合主办的"全国青年戏剧评论家研修班"，"中国博协博物馆建筑空间与新技术专业委员会 2014 年会暨数字博物馆论坛"，"2014 博物馆及相关产品与技术博览会"，"中国文联第七届当代文艺论坛"、"2014 年苏州市古籍保护工作座谈会"、"苏州昆曲传承"主题沙龙、"全国昆剧古琴理事会"会议、中国文物学会会馆专业委员会第 6 届学术研讨会，参加了市博物馆组织的馆长培训班和讲座等活动，有效地提高了人员的学术能力和综合素养。

十、利用社会力量，培养志愿者队伍

本着奉献爱心、服务公众的志愿目标，为进一步弘扬"奉献、友爱、互助、进步"的志愿精神，2014 年，苏州戏曲博物馆、中国昆曲博物馆成立了专门的志愿者服务队，并完成了在苏州市志愿者服务云平台（5 月）、江苏省志愿者网（7 月）的注册和信息录入工作。目前，完成注册的我馆志愿者共有 16 名，其中 30 岁以下的 3 名，30 至 50 岁的 11 名，其中中青年志愿者占据了绝大多数。2014 年，我馆开展了形式多样的志愿服务活动，充分调动广大戏曲志愿者的服务积极性，志愿服务热潮蓬勃兴起，志愿精神日益深入人心。2014 年下半年，我馆组织了多次"戏博之星"志愿者宣教活动，以广大青少年为主要对象，通过戏曲曲艺讲座、评博导览、互动竞答等方式，累计服务次数超过 40 人次，服务对象超过 1000 人。此外，戏博志愿者还承担了包括翻译外文文献、撰写文字简介在内的多项工作，有效地推动了戏博各项业务工作的顺利进行，同时也是为戏曲研究助力。

<div align="right">2014 年 12 月</div>

中国昆曲博物馆 2014 年度"昆剧星期专场"演出日志

王锦源　整理

序号	演出时间	演出地点	演出剧目	演出单位	主要演员
1	2 月 16 日	中国昆曲博物馆室内戏台	《琵琶记·剪发卖发》《红梨记·醉皂》《绣襦记·打子》	苏州昆剧院	赵五娘：陈晓蓉 陆凤萱：柳春林 郑　儋：屈彬彬 郑元和：陆雪刚 宗　禄：张建伟
2	2 月 23 日	中国昆曲博物馆室内戏台	《蝴蝶梦·说亲》《疗妒羹·浇墓》《白罗衫·井遇》	苏州昆剧院	田　氏：朱璎媛 苍　头：沈志明 乔小青：沈国芳 徐继祖：俞玖林 老　妇：陈玲玲 奶　公：闻益

续表

序号	演出时间	演出地点	演出剧目	演出单位	主要演员
3	3月2日	中国昆曲博物馆室内戏台	《义侠记·挑帘裁衣》《八义记·闹朝扑犬》《西楼记·楼会》	苏州昆剧院	潘金莲：吕佳 西门庆：柳春林 王 婆：陈玲玲 屠岸贾：唐荣 赵 盾：陶益 于叔夜：周雪峰 穆素徽：朱璎媛
4	3月9日	中国昆曲博物馆室内戏台	《芦林》《庵堂认母》	苏州昆剧院	姜 诗：徐閦炜 庞 氏：屠静亚 徐元宰：吴欢欣 王志贞：徐岚
5	3月16日	中国昆曲博物馆室内戏台	《千里送京娘》《西游记·认子》《占花魁·湖楼》	苏州昆剧院	赵匡胤：殷立人 京 娘：刘煜 殷 氏：杨美 玄 奘：张建伟 秦 钟：周雪峰 时阿大：柳春林
6	3月30日	中国昆曲博物馆室内戏台	《宵光剑·闹庄》《幽闺记·踏伞》《彩毫记·太白醉写》	苏州昆剧院	铁勒奴：吴佳辉 王瑞兰：胡春燕 蒋世隆：吴嘉俊 李太白：周雪峰 高力士：柳春林
7	4月6日	中国昆曲博物馆室内戏台	《雁翎甲·盗甲》《疗妒羹·题曲》《琵琶记·扫松》	苏州昆剧院	时 迁：席与锋 乔小青：朱璎媛 张大公：罗贝贝 李 旺：束良
8	4月13日	中国昆曲博物馆室内戏台	《幽闺记·踏伞》《绣襦记·教歌》	江苏省昆剧院	王瑞兰：单雯 蒋世隆：张争耀 苏州老大：李鸿良 扬州老二：记邵清 郑元和：王斌
9	4月27日	中国昆曲博物馆室内戏台	《探庄》《西厢记·佳期》《牡丹亭·惊梦》《烂柯山·前逼》	苏州昆剧院 中国昆曲博物馆	石 秀：钟小帅 红 娘：杨寒 柳梦梅：丁聿铭 杜丽娘：徐佳雯 朱买臣：罗贝贝 崔 氏：叶小琳
10	5月4日	中国昆曲博物馆室内戏台	《九莲灯·火判》《孽海记·思凡》《西厢记·跳墙着棋》	苏州昆剧院	火 神：吴佳辉 闯 远：吴嘉俊 色 空：杨美 红 娘：吕佳 崔莺莺：朱璎媛 张 琪：周雪峰
11	5月18日	中国昆曲博物馆室内戏台	《盗王坟》《白兔记·养子》《牡丹亭·拾画叫画》	苏州昆剧院	时 迁：席与锋 殷 显：徐栋寅 贾 哑：徐昀 李三娘：翁育贤 柳梦梅：徐滨

续表

序号	演出时间	演出地点	演出剧目	演出单位	主要演员
12	6月1日	中国昆曲博物馆室内戏台	《幽闺记·拜月》《燕子笺·狗洞》《长生殿·弹词》	苏州昆剧院 中国昆曲博物馆	王瑞兰：徐超 蒋瑞莲：周晓玥 鲜于吉：徐栋寅 门官：唐荣 李龟年：罗贝贝 听客：章祺、束良、吴佳辉、周靖
13	6月1日	中国昆曲博物馆室内戏台	《白蛇传·水斗》《林冲夜奔》《昭君出塞·辞朝》《闹天宫·偷桃》《牡丹亭·游园》《劈山救母·沉香下山》《牡丹亭·游园》选段	石牌中心小学 新镇中心小学 陆家中心小学 千灯炎武小学 金阊培智小学	白素贞：姚玫萱 青儿：杨早 林冲：张露林 昭君：于思锦 孙悟空：黄金来 杜丽娘：沈歆儿 春香：王欣悦 谢素秋：李子恬 沉香：苏涵 扈三娘：刘卓晴
14	6月29日	中国昆曲博物馆室内戏台	《三岔口》《琵琶记·描容别坟》《长生殿·絮阁》	苏州昆剧院	焦赞：管海 刘利华：刘秀峰 赵五娘：陈晓蓉 张大公：屈斌斌 杨贵妃：翁育贤 唐明皇：陆雪刚 高力士：柳春林
15	7月6日	中国昆曲博物馆室内戏台	《牡丹亭·拾画叫画》《琵琶记·扫松》《玉簪记·琴挑》	苏州昆剧院	柳梦梅：王鑫 柳梦梅：吴嘉俊 张广才：章祺 潘必正：唐晓成 陈妙常：李洁蕊
16	7月20日	中国昆曲博物馆室内戏台	《孽海记·思凡》《虎囊弹·山门》《十五贯·见都》《十五贯·踏勘》	苏州昆剧院	色空：杨寒 鲁智深：殷立人 况钟：张梦顺

昆事记忆

朱家溍先生谈清宫演剧

编者按：

这是1989年第4期《燕都》杂志的一个访谈，从一幅民间听戏的堂会画所延伸的清宫演剧情况，朱家溍先生用考据以及自己青年时期的经历回答出诸多宫廷的舞台情况，也让我们了解内廷演昆腔是礼乐的一部分，对于赏听戏完全是一种荣誉，并不是单纯为了娱乐而看戏消遣。

本期《燕都》的封面和封底所发表的《观剧图》，原定名为《颐和园演剧图》，为中央美术学院所藏。为考察此图的年代、作者及清廷演剧的有关情况，我们走访了故宫博物院的研究员、宫廷史专家朱家溍先生。

朱先生就自己的见闻谈了对此图的看法，兹将谈话记录发表于此。

问：据中央美院的藏品目录和颐和园管理处的同志讲，此画描绘了清末颐和园德和园中演戏的情景。请谈谈您的看法。

答：我认为这不是德和园戏台。首先是戏台的样式不对，并且德和园没有天棚，档案中也没有搭过天棚的记载。

问：会不会是清代皇家的其他戏楼呢？从技法上看，是不是出于宫廷画师之手笔呢？

答：从画法和风格可以看出，是"廊房头条派"画家们画的。这和过去贵刊发表过的"进香"、"走会"等画幅是一类的。但"进香"、"走会"画得基本真实，这幅则不然。首先是这三层大戏台，只有紫禁城内寿安宫、宁寿宫阅是楼、西郊圆明园内同乐园、颐和园内德和园、承德避暑山庄内清音阁这5处有同样构造大戏台，别处再也没有了。而这幅的内容又绝不是宫中和园囿中为皇帝或太后演戏的状况，倒有些像私人堂会戏的状况，画面正中一个穿着鹤补服的一品大员，当然就是庆寿筵的主人。台上的匾额"益寿延年寿"（宫内戏台无此匾文）起着点题的作用，我以为这是以意为之的。

问：您是否可以谈一谈清宫演剧的情况？

答：这幅画里，摆68桌席，椅子上坐着穿官服的人，说明这是一边听戏、一边摆宴，而宫里则从来没有这种方式。宫里演戏有赏王公大臣入座听戏的待遇，但和赐宴是两回事。赐宴所用宴桌是和炕桌的形式一样，一人一桌，二品以下两人一桌。地面铺棕毯，每人在毯子上还有个厚毯垫座位，盘腿坐，没有椅凳。

其次，赏入座听戏的王公大臣，每次人数不多。我给你看一个资料，翁同龢的日记多次记载了听戏的情形。他在光绪二十二年十月十日庆祝西太后万寿的日记中记载："东边：恭王、礼王、澧贝勒、濂贝勒一间。润贝勒、谟贝子、载澜、溥侗、载瀛、载振、溥僎、溥伟一间。翁同龢、李鸿藻、刚毅、钱应溥一间。李中堂、麟中堂、昆中堂、徐中堂、荣中堂一间。熙敬、敬信、怀塔布一间。徐郙、薛允升、孙家鼐、裕德、许应骙一间。西边：庆王、克王、那王、端王一间。熙贝勒、那公、符珍、八额驸、桂祥一间。福森布、明安、色楞额一间。松桂、启秀、崇光、立山、文琳、世绪一间。陆宝忠、张百熙、吴树梅、高广恩、张仁黼一间。"这是万寿赏王公大臣入座听戏的全部名单。东西两廊一共12间，此外再没有供他们听戏的处所了。以这个时期的德和园而论，太后听戏的座位在颐乐殿的东次间前檐炕上，皇帝在西次间前檐炕上，后妃们在东进间和西进间，东西梢间也供近支福晋、格格们入座听戏，人数每次也很少。有时她们还要到太后身边去值勤，从来不在院里廊上看戏。宫女们在颐乐殿室内每间都有值勤站班。太监们都在颐乐殿外檐下不挡殿内视线的地方站立。

问：如此说，德和园的院子中就从不摆座位吗？

答：台阶下面靠边的角落，在不妨碍正面和两厢听戏视线的地方，有些太监以"听差"的身份在院里听戏。总之院里没有正式听戏的座位，院子是空着的。例如：承应大戏《罗汉渡海》里面的切末大鳌鱼到台口，有向台下喷水的表演。我这里可以给你看一幅乾隆年间在避暑山庄清音阁演戏时召见安南国王阮光平的纪实画：台上正演着戏，对面楼下正中宝座上坐的是乾隆皇帝，院里站着的都是侍班人员。乾隆皇帝在看戏时召见阮光平，演戏并没有中断。这一天没有赏入座听戏的人，宫

里演戏赏王公大臣听戏并不是每次都有。

问：在电影《倾国倾城》里，西太后听戏的镜头是楼上下、两廊和院子一排一排坐满了人，并且拍掌叫好，这种情况恐怕也不会出现吧？

答：根本不可能。这部影片不符合当时宫中生活方式和制度，几年前我已经写文章一一指出，发表在我国香港的《大公报》上。后来李翰祥拍摄《火烧圆明园》《垂帘听政》，有西太后听戏的镜头，还是人山人海的画面。虽然我是顾问，但也无法强迫他按照我的话办理。

问：清宫中的三层大戏台是怎样的结构呢？

答：这三层戏台，最上层叫福台，中层叫禄台，下层叫寿台。寿台是使用率最多的一层，传统流行的昆、弋、乱弹等单出戏，根本用不着福台和禄台。寿台天花板上有三个天井，有些戏的个别场子可以从天井口辘轳架系下一些东西到寿台上。寿台板有五个地井，井口盖板可以掀开，下可以通后台，实际是地下室。地下室内地面上还有一口真的水井，也盖着板，是为了扩大共鸣作用的。地下室内有绞盘，有些戏中的人或物可以从井口升上寿台。寿台的上下场门和普通的戏台一样，但齐着上下场门的上面有一层隔板，隔板上叫作仙楼。从仙楼到寿台面，有四座木阶梯，叫做搭垛，二下场门是正规出入用途外，有的从仙楼上下场门出入的人物，可由搭垛下到寿台，也可经搭垛从寿台上仙楼。在仙楼两端也各有一座搭垛，可通往二层禄台。每层台均有宽敞的后台，各在东西两端装有楼梯，供演出人员在后台上下出入。

问：容龄女士写的《清宫琐记》里面说凡是神仙角色都从天井下来，妖魔鬼怪都从地井上台，下层的大台是人出入的。好像有一本《中国戏曲史》上也有类似的话，究竟是不是这样？

答：这都是不求甚解，似是而非的话。我们年轻时曾经请教过杨小楼先生，杨先生于光绪三十二年（1906年）被挑进升平署当差，在紫禁城内和颐和园的大戏台唱过多次的戏。杨先生说，他在这种台上演的戏，例如《金钱豹》《蜈蚣精》都是妖怪戏，和在外面戏馆一样，从上场门出来，下场门进去，并不从地井出来。广成子、二郎神、昴日星君等神仙，也是从上下场门进出，从来也没从天井下来。实际上，旧戏台天花板中间都有天井，是为聚音的。在很少的戏里，也有从天井下来些东西，譬如《六月雪》《走雪山》，从天井撒下碎纸片，当作降雪。

《乾元山》太乙真人收伏石矶娘娘，从天井下来一个九龙神火罩。《三进碧游宫》中广成子和龟灵圣母对剑，末后从天井下来一个番天印。这都是个别场子出现的。宫里三层戏台有时从天井系下一个云兜，上坐一个神仙，这在开场承应戏也偶然有过。可是，承应戏里神仙菩萨在上中下三层台上基本上是从上下场门出进，总而言之说凡是神仙都从天井下来是不对的。例如承应大戏《宝塔庄严》演到尾声，从五个地井升上五朵莲花，上面坐着五尊菩萨。又如《昇平宝筏》，唐僧路过通天河跌进冰窟，从冰下钻出一个鱼精，这一进一出是用地井作为冰窟。在特定条件下，地井出来妖怪是曾经有过的，但妖怪不都是从地井出来的。也不能说地井只是为了出妖魔鬼怪用的，有时还出菩萨。

问：除了戏台和演戏规制，此画中还有不符合当时情况之处吗？

答：清代的朝服有披肩。这幅画里有一部分人戴着披肩，可是穿的又不是朝服，也没有戴朝冠，而戴的是吉服冠，这是毛病之一。其次，堂会戏听戏用的桌椅应该是一张桌，正面两张椅，左右各两张大方凳，叫作一份官座。而这幅画里是一桌三椅，我还没见过这种摆法。

问：画幅中的天棚有何特色吗？

答：这幅画对于在院子里搭暖棚画得很真实。从前北京棚铺搭的棚，无论是喜棚、寿棚，还是办白事，总的说搭法有两种，一种暖棚，一种凉棚，这幅画里是暖棚。齐着房檐上面，每间（两柱之间是一间）有两扇描堆花挂屏，再上面是彩画团花玻璃隔扇，顶上天花板。这座暖棚画得非常真实，这个资料很有价值。

问：关于清代宫中演戏的资料，请问朱老是怎样搜集的？您可以简单的谈谈吗？

答：我没做过什么专门搜集这项资料的工作，因为我的本职是文物工作，只是翻阅过清代升平署各项档册、剧本、清代大臣们的年谱和日记。还有些书面上得不到的，是听在升平署当过差的人说的，如杨小楼、王瑶卿、钱金福、裘桂仙、方星樵、鲍桂山诸位先生。还有曾经入座听过戏的人，如载涛（曾任军咨府大臣）、溥侗（曾任前引大臣）、耆龄、宝熙（曾任内务府大臣）诸位。

（原载《燕都》杂志 1989 年第 4 期，
选自《昆曲之友》2014 年第 4 期）

北昆谈往二则

翁偶虹

（一）北方昆弋荣庆社名家

三老三绝

六七十岁的昆曲爱好者总会记得从20世纪20年代活跃到40年代的北昆三老——陶显庭，郝振基，侯益隆，也会记得陶之《弹词》，郝振基《安天会》，侯之《钟馗嫁妹》，合称三绝。绝固系于每人之艺，尤绝于三老同台，三绝并演。我听北昆，只从前门外门框胡同之同乐园、大栅栏之庆乐园始，班社组织屡变，主演人选迭更。但从白玉田、韩世昌到庞世奇、马祥麟等次挑班，辅弼股肱，三老中必有其二。若逢三老联袂同台，第一天打炮剧目必为三老之三绝，饱餍昆迷，上座鼎盛，实至名归，"绝"非虚语。

陶显庭本工生、末，武生亦能《夜奔》，更擅红、黑二净。《刀会》《训子》之关羽，《十宰》之尉迟恭，《功宴》之铁勒奴，以及《安天会》之天王，均称拿手。其《弹词》之所以称绝，首在其嗓音之朴厚醇重，能从【一枝花】浑然一气唱到【九转货郎儿】，10只曲子，每曲一韵，每曲一情。在喜、怒、哀、乐和谐而急迫的复杂感情变化中，总是蓄蕴着苍郁悲凉的余韵。所谓悲凉，并非飒然秋风、淡然秋水，而是托以苍音，倾泻郁气，沉着稳静，沁人肺腑。当时有位研究西方歌曲的音乐家誉陶为"中国唯一的男低音"。

郝振基素有"活猴"之称，自然是绝在《安天会》的孙悟空。其出场时，先以"咦唏唏！咦哇！哇呀呀……"的三啸展现孙悟空的踟蹰满志。念白中的"……赐俺御酒金花"，"花"字出以炸音，厚而响堂。【醉花阴】中的爽白"闯将的哥儿们呵！"与京剧之"闯将旗门"词异意殊。此词确是原句，盖《安天会》曲本成于闯王李自成起义之后，当时"闯王、闯将"之称遍传四方，曲本以"闯将的哥儿们"接唱"有谁人能踩俺孙爷爷的根脚"，时代感非常鲜明，绝妙好辞，得郝振基而传之，幸事也。至于《偷桃》《盗丹》时之摹拟真猴，更为生动：欲攫而频缩其手，示猴多疑，欲嚼丹而倾数于案，示猴性狡。观者知之甚详，无

庸缕述。"大战"则轻描淡写，以战为戏，气魄自伟。郝初来京时，杨小楼正以此剧盛传于世，有人谓郝技之绝胜于小楼，亦有袒小楼而讥郝如"人学猴"，远不及小楼之超凡入圣者。平心论之，演员演猴，能肖真猴，应属绝技，故论者自论，终不能掩郝之长。郝于猴戏之外，兼工文武老生，偶演《党人碑》中《赚师》及《拜师》之刘铁嘴，则复归丑行，能在幽默中演出性格，不以滑稽梯突而媚俗。如此多能，又当称为绝中之绝。

侯益隆与今犹健在之九旬老人侯玉山并称瑜亮，惟侯益隆身手矫健，体态玲珑，脸谱简隽，扎扮淡雅（头场穿"青素"不穿黑蟒），嗓亮而有瓮音，其绝技在"……将小妹送到彼！与他！完成百年大事"之探腰如蛟龙出水；见妹时之疾跃上椅如狂蟾扑天；尤以换红官衣后之袅舞多姿，于狰狞中横溢妩媚。由此可以看出戏曲艺术能把畸形人物如钟馗、周仓之扎膀垫臀及武大、王英之走矮化丑为美。

编者按：翁偶虹先生不仅是著名的剧作家，也是剧评家，20世纪30年代末以来经常在戏剧报纸上发表剧评，晚年对北方昆弋荣庆社的名家表演如数家珍，今将部分文稿合集编纂以飨读者。

孟昭林

（二）京东的昆弋戏班

玉田戏班

玉田县职业戏曲班社的活动，至迟也可上溯到清朝光绪年间。据有关著录载：光绪初年，北京醇王府安庆班出身的名净盛庆玉就曾来玉田昆弋（即昆腔与高腔）班搭班演出①；光绪五年（1879年），宁河县东丰台儿家财东合资创办裕泰和梆子科班，便是由玉田聘请的教师②；光绪七年（1881年），著名京剧武生尚和玉9岁入玉田九和春科班坐科③；光绪十二年（1886年），昆弋舞台上的一代活猴郝振基年17入玉田益合班从师习艺④。凡此等等，都说明早在百年前玉田职业戏曲班社的活动已相当兴盛，而且人才济济。

① 侯玉山口述、学昀整理.北方昆弋渊源述略[J].河北戏曲资料汇编（第六辑）.
② 魏子晨，郑立水.天津的戏曲科班概观[J].中国戏曲志天津卷资料汇编（第二辑）.
③ 见《中国大百科全书·戏曲曲艺》"尚和玉"条.
④ 刘炎臣.郝振基[J].银线画报，民国二十六年十二月十三日.

到了光绪十六年（1890年），县城东南的达王庄举办昆弋益合科班，培养造就了一批身手不凡的"益"字辈演员，此后以这批演员为骨干，兼邀北京及京南演员，曾多次组织昆弋班社，演于京东各地，有的还进入北京，名噪一时，使玉田成为我国北方昆弋的重要活动基地之一。进入民国年间，梆子和评剧等班社蜂起，仅就目前查明的就有6个梆子班、2个评剧班和1个京剧班，活动于本县及外地。

为了弄清这些班社的基本事实，近年来我们除深入广大群众反复进行调查核实外，还重点访问了一批健在的老艺人。其中包括北昆著名花脸演员侯玉山、北昆老艺人王鹏云、著名河北梆子演员刘香玉、韩金福（艺名大金钟）、姜兰亭（艺名玉宝红），以及评剧名老艺人张存凯、京剧名演员张铁华等。他们之中的大多数早年都在本县各职业戏曲班社担任过主要演员，为我们提供了很多可贵的资料。我们也查阅了一些有关著述和文章，从而对本县历史上职业戏曲班社的活动有了一个初步的了解。

益合班

昆弋科班。开办于1890年（光绪十六年）。班址在县城东南三十里的达王庄。主办人为该村王绳。

王出身宦门，据《玉田王氏族谱》记载，其父王净德"武生，恩赐六品顶戴，例授千总，例授佐骑尉"，不仅家资宽盈，且其王氏宗祠有房十数间，益合科班师徒即居住活动于此；有时尚嫌不足，则占用与此毗邻的观音庵，其规模与王氏宗祠不相上下。

益合科班所聘教师有赵四（工花脸）、钱雄（工武生）、郝振基（工净及老生）、徐廷璧（各个行当兼能）等。他们或为当时的名老艺人，或为昆弋新秀。

该科班招收艺徒38人。他们初入科班时，多在十一二岁左右，均以"益"字排行，故俗呼"益字科班"。从14名有村可查的艺徒来看，他们中大部为本县城东南一带的贫苦农家子弟。如：侯益才（高腔青衣、花衫，侯家桥人）、侯益太（文武小生兼武生，侯益才胞弟）、侯益样（文武丑，侯益才族弟）、王益友（武生，牛各庄人）、王益朋（里子老生、老旦，王益友胞兄）、张益长（本名荫山，武生，牛各庄人）、唐益贵（架子花脸、摔打花脸，高桥人）、孟益广（小生，孟四庄人）、周益成（老生，苗庄子人）、王益会（武生，侯家桥人）、苗益山（小生，李官屯人）、李益全（花旦，五里渠人）、石益柏（丑，丁官屯人）。只有李益仲（袍带花脸）为丰润县压库山村人。

这批艺徒习艺7年，至1896年（光绪二十二年）科满。但由于1895年（光绪二十一年）京东大饥，班主王绳无力支持下去，科班遂告解散。

益合科班培养造就的"益"字辈演员中，不乏佼佼者。1900年（光绪二十六年）庚子之乱以后，他们陆续星散到北方各个昆弋班社，成为清末至20世纪30年代昆弋舞台上的一支骨干力量。以民国年间影响最大的北京荣社而论，有的昆剧史家列举了8名卓有成就的演员，其中便有3名"益"字辈，即王益友、侯益才、侯益太。① 特别是王益友"功夫深厚，技艺精熟，能戏甚多，昆、弋两腔中生、旦、净、丑各行角色无不精通……北昆著名演员韩世昌、白云生、侯永奎等都受过他的教益。"②

同和班

昆弋班社。组于民国初年。班址仍在达王庄。组班人为首的是王绳四世族孙王宗泽与杨开福。

主要演员多为原益合科班师徒，兼邀北京及京南的昆弋演员参与演出。挑大梁的是郝振基。

郝原为直隶大城县人，自青年时代起便迁居本县高桥村。他不仅擅演《草诏》《打囚车》《负荆请罪》《棋盘会》等老生戏和花脸戏，尤擅演《安天会》（即《闹天宫》）、《花果山》等猴戏。效仿猴子的神态动作，惟妙惟肖，加之嗓音高亢入云，故有"铁嗓子活猴"之誉。

以郝为首的同和班，长年流动演出于京东各地，声望颇高。同和班并于民国六年（1917年）秋冬之际西行演出，最后进入北京，演于崇文门外的茶食胡同广兴园。郝的代表作《安天会》演过之后，震撼北京剧坛，一时盛传：著名京剧武生杨月楼擅演猴戏，人称"杨猴子"，其子杨小楼也擅此艺，自称"小杨猴"，父子两辈演猴戏无与匹敌，但要唱《安天会》，还得学京东昆弋班的郝振基，从而使消歇已久的昆弋两腔重新获得北京观众的瞩目。

基顺合班

昆弋班社。1926年组班。班址在距达王庄一里许的裴官屯李云（主要股东之一）处，八股合营。为首的是郝振基与崔连合（工花旦，邢庄人）。班名即取自郝、崔两人之名各一字。

主要演员除郝、崔两人外，南北著名昆弋演员一度云集于此。被誉为"昆坛名旦"的白玉田，就曾搭入此班。

白玉田，安新县人，出身昆弋世家，"自小学戏很知

① 陆萼庭.昆剧演出史稿[M].赵景深，校.上海：上海文艺出版社，1980.
② 见《中国大百科全书·戏曲曲艺》"王益友"条.

用功,加上扮相特别水灵,被京东农民观众誉为'白大姑娘'。尤其是一双眼睛非常有戏,是当时出类拔萃的好演员……他的《相梁刺梁》《贞娥刺虎》《火焰山》《玉簪记》等,都是脍炙人口的剧目"①。

其余演员多为本县"益"字辈及其晚辈。如李少林(文武丑,五里渠人,李益全之子)、王鹏云(青衣,朱家桥人,张益长义子)、刘兆兰(袍带花脸,裴官屯人,李益仲弟子)、石小山(武生,丁官屯人,张益长弟子)、孟宪林(武生,孟四庄人,孟益广族孙)、张有(鼓师兼打锣,人称"大锣张",李官屯人)等。

基顺合班经常上演的旦角戏有全部《渔家乐》《思凡》《下山》《金山寺》《断桥》《琴挑》《刺虎》等;老生戏有《草诏》《打囚车》《打子》《回头岸》等;耍笑戏有《打刀》《打杠子》《打面缸》《踢球》《入府》等;花脸戏有《钟馗嫁妹》《净德钓鱼》《净德装疯》《张飞请罪》《黑驴告状》等;武生戏有《林冲夜奔》《武松打虎》《快活林》《挑滑车》《麒麟阁》、全部《宁武关》等;猴戏有《安天会》《花果山》《火焰山》等。

基顺合班长年流动演出于本县及京东各县,前后持续10年之久,直至1935年底,由于汉奸殷汝耕成立伪冀东政府,时局动乱,人心不安,加之昆弋两腔日益不为观众特别是青少年观众所喜爱,遂宣告解散。

纵观玉田县戏曲班社的活动,即便由清朝光绪初年算起,至1949年新中国成立,也有六七十年的历史。就其剧种总的发展趋势看,可以概括为:昆弋由兴而衰,梆子由兴而盛,评剧方兴未艾。至于京剧,除刘秀山班之外,所有梆子班无一不兼演京剧,昆弋班末期也是如此。

在此六七十年间,由于政治风云变幻,玉田县戏曲班社的活动自不免断断续续,特别是20世纪30年代后期,由于日本帝国主义入关,几乎所有班社相继被迫停办。直至新中国成立,在党和人民政府的领导和关怀下本地戏曲班才渐复苏,先后建立了玉田县河北梆子剧团、玉田县评剧团,进行旨在为人民服务、为社会主义服务的演出活动。

编者按:京东玉田县是北昆起点之一,如今仍在北方昆曲剧院工作的侯少奎、王琪等皆系玉田原籍。孟昭林在玉田中断昆弋戏班60年后撰写此文,其史料清晰精准,实为难得文字。

(本文由北方昆曲剧院张卫东先生供稿)
(选自《昆曲之友》2014年第3期)

向"昆大班"60年致敬

刘厚生

昆剧艺术在新中国的60多年——主要是改革开放以来的30多年中,一个总的成就就是建立了与折子戏传统平起平坐甚至更重要的新的完整本戏传统。

在当代中国戏曲界,"昆大班"是一个极为光彩响亮的名号,今年恰值昆大班学生艺术生活60年纪念,理应向他们热烈祝贺,更应该让更多的人知道他们。

所谓"昆大班",是指新中国建立初期上海戏曲学校昆剧班培养的第一届学生。他们1954年入学,1961年毕业,全班五六十人中竟然涌现出10多位出类拔萃的一流和超一流的昆剧艺术家。像演小生的蔡正仁,演老生的计镇华,演净角的方洋,演武丑又兼导演的张铭荣,演文丑的刘异龙,由演员转向音乐的顾兆琳,演旦角的华文漪、梁谷音、张洵澎、蔡瑶铣、王君惠,演武旦的王芝泉,演女小生的岳美缇……我想,也是"文革"前入学的昆二班的张静娴等,比大班稍晚几年,但几十年长期合作,应也算在这个群体之内。他们在上海戏校受到俞振飞、言慧珠和许多"传"字辈老师以及其他老师包括文化老师的严格训教,苦学8年,练就一身本领,像小牛犊,像嫩花朵,一毕业就承担了一项重大任务:同与他们同时毕业的京大班(其中有李炳淑、杨春霞、孙花满、齐淑芳等)组成上海青年京剧团——实际上是京昆剧团于1961年12月去香港地区演出。这是当时文化部和上海文化领导夏衍、石西民等为了显示新中国培养出来的优秀艺术新苗而作的刻意安排。剧团由孟波任团长,更请了俞振飞、言慧珠做艺术指导并参加演出,我也参加了工作。那时香港环境复杂,许多人对内地缺少正确认

① 侯玉山,刘东升.优孟衣冠八十年[J].河北戏曲资料汇编(第九辑).
⑧ 见《中国戏曲曲艺辞典》"刘香玉"条。

识,开拓进去很不容易。而这一群名不见经传的初生牛犊却以《白蛇传》《杨门女将》两台大戏和一连串的折子戏取得了极其辉煌的胜利,连演连满了39场,被认为是香港演剧史上的"一大盛事"。回来后又在几个大城市巡演,处处都是轰动。昆大班取得了开门大红,昆剧界冒出一支强有力的新生力量。

不幸,他们刚刚迈出一步,还没站稳,就撞上了"文化大革命"。1965年,江青就在上海口吐秽言:"昆剧可以不要了,昆剧演员都演京剧。""懿旨"阴风一吹,不久张春桥下令,少数几个人就被塞到京剧样板团从头学,大多数人被迫改行,有的做工人,有的下干校搞杂务。如岳美缇就不得不下决心"丢弃十多年学的一切,争取下半辈子做工人"。他们耽误了10年以上最宝贵的艺术锻炼成长时期。到"四人帮"被粉碎,上海市委决定重建上海昆剧团的1978年,他们都已是三十七八岁的大青年了。但他们视昆剧如生命,改了行的没有一个不力争回来,但是功夫大都荒废了。已经"发福"了的王芝泉咬着牙重新天天下腰踢腿,蔡正仁硬是把用了3年时间改成京剧老生的大嗓再苦练3年改回昆剧小生小嗓。个个都在拼命练功追回失去的时间和功力。他们重新出发,再塑昆艺。

昆大班这些主干人物,30多年来真是艰苦奋战,耗尽心血,多方面、多层次地为昆剧的兴旺发达献出自己的一切。

在演出方面,他们继承并整理加工了传统折子戏200多出,虽不算多,但都是经过筛选的优秀精华,奠定了传统基础。他们更适应时代需求,把重点转为选演古典整本戏和编演新本戏。改革开放后约20年中就编演本戏约40个,如《墙头马上》《蔡文姬》《钗头凤》《白蛇传》《牡丹亭》等。近10多年来更是日臻成熟,编演了三本《牡丹亭》、四本《长生殿》《班昭》《邯郸梦》《寻亲记》等震动剧坛的作品。试问,昆剧几百年历史中,可曾有过或可曾梦想过像四本《长生殿》这样的辉煌巨作?这些大戏虽然不是全由大班演出,但大班无疑是主力骨干。即如最近演出并获得"中国戏曲学会奖"的新本戏《景阳钟》,演员中已无大班人物,但还是在大班辅导影响下达到较高水平。这一时期中,全国七个昆剧院团都编了许多整本戏,如苏州昆剧院演出的青春版三本《牡丹亭》等,共同的努力改变了昆剧历史上折子戏为演出主流的不正常现象。而昆大班在其中发挥了重大的积极作用。

昆大班的同学中有不少人在做演员时就兼做了昆剧教学工作,如王英姿、张洵澎、王芝泉等,有人更转为专职教师,顾兆琳更担任了戏校副校长的重任,其他短期授课、教戏的更多。因为"传"字辈老师越来越少,而培养接班人任务越来越重,昆大班正是承先启后的金桥。上海戏校的昆二班直到现在的昆五班都是他们的学生,教出了如谷好好、沈昳丽、张军、黎安、吴双等优秀青年演员。不仅对上海地区兄弟剧团,就是其他地区兄弟院团请他们去教学辅导,也都是有求必应,倾囊相授。教学也是一种专业,他们都是边教边学,甚至影响自己的事业也在所不顾(张洵澎就因为教学,放弃了对梅花奖的争取)。他们从自己的经历中懂得了教学传授的意义与必要,就像当年俞振飞校长和"传"字辈等老师教他们那样,把教学当作自己应尽的责任,尽心尽力地、默默无闻地培育新人。这方面的努力和成就,是昆大班60年来又一重大贡献。

昆剧是中国民族文化中最精美的代表性剧种,当前昆剧七个院团中的尖子人物总在30人以上,而昆大班的主干们显然是其中极重要的一部分。他们的艺术走到哪里哪里亮,可以显示中国传统艺术的精深优美,可以反映当代中国戏曲艺术的辉煌成就。他们出境出国进行文化交流的任务自然就频繁得多。我没有他们去港澳台地区演出次数的统计,也不知他们去过多少外国,仅就印象所及,比如前述他们1961年毕业后去香港地区,就是新中国的第一次,1992年去台湾地区,也是各种戏曲中最先的一个团,其后去港后的次数可能比到北京还多(蔡正仁告诉我,他去台湾地区做昆剧交流活动就有十几次),还先后到访日本、英国、美国、瑞典、丹麦、新加坡等十几个国家,他们到处都向不了解中国戏曲艺术的"老外"们宣扬民族戏曲的高度才艺和特殊风采,也到处受到热烈欢迎。特别是日本,由于交流多,形成了昆剧热,影响深远。昆大班不愧是我们的文化使者。

在国内各地的演出和昆剧教学的过程中,昆大班的同学们还常常开展同地方戏的交流辅导工作。过去戏曲界常说昆剧是百戏之师,昆剧团每到地方去演出,或者个别人应邀去交流,地方戏的演员们自然不肯放过,纷纷请教;他们也总是诚信帮助,耐心交流。蔡正仁担任上昆团长时,曾在一次座谈会上振臂高呼:"百戏学昆,昆学百戏!"真诚表示了谦逊的态度。上昆同川剧、越剧等剧种的来往比较多,体现了这种互助互学的精神,就是好例。

上面我极其简单地回顾了些昆大班几十年来主要的工作情况,挂一漏万,短文只好如此。其实,昆大班——特别是十几位精英人物,更应该着重彰显的,是他们在昆剧表演艺术上的高度成就。他们的本行专业

就是演员嘛。

我以为，昆剧艺术在新中国成立后的60多年——主要是改革开放以来的30多年中，一个总的成就就是建立了与折子戏传统平起平坐甚至更重要的新的完整本戏传统。与此相适应，在表演艺术上必须会要求更高更严更全面的能力。演整本《长生殿》中的李隆基同只演《小宴》或《迎像哭像》的李隆基是不一样的。演全本《牡丹亭》的杜丽娘同只演《游园惊梦》的杜丽娘也是不一样的。演全本戏，不仅体力消耗上大大增加，更要求全面深入地塑造人物性格，显示主题思想，加强舞台交流合作，也就要求演员的文学修养和表演能力的提高。几十年来，昆剧在这方面的历史性成就是整个昆剧界共同努力的结果，但昆大班是其中的主力队伍。由此，我们清楚看到，昆大班这些精英人物可以说不仅继承了传统，也都发展了传统，创造了自己的个人风格气质，取得了独特的创新成就。比如蔡正仁的雍容纯厚，演李隆基、演柳梦梅、演崇祯帝都是演的全面人物而又各有特色。比如计镇华的《邯郸梦》，浑厚深沉，可说是前无古人，演《血手记》、演《弹词》又是各有风采。比如张铭荣和王芝泉，以武丑和武旦家门创演了昆剧少见的《孙悟空三打白骨精》。又比如刘异龙与梁谷音合演的《下山》《活捉》等，把传统折子戏演出了新气象。昆剧旦角几乎无人不演《牡丹亭》的杜丽娘，华文漪演得外柔内刚，华美又深邃；张洵澎演得青春靓丽，激情满怀；蔡瑶铣演出了大家规范，气质高华——三人演的都是杜丽娘，准确体现了她的思想感情，但又透露出演员独特的风格气度。2008年由华文漪、岳美缇两个年过60的老演员合演的华美版《墙头马上》，舞台上显示的舞台艺术完整性、演绎着的青春气息以及人物性格的全面体现，我以为绝不在她们的老师俞振飞、言慧珠当年演出此剧之下。这类精英们都对他们的老师们怀有深切的感情，却又不是老师艺术的复印件，他们都成就了"自己"。

这一点十分重要。我最近常常在想，昆大班的精英们以及其他院团与昆大班同一代的精英们，60年来，尤其是改革开放以来，他们在昆剧表演上的各具特色的成就，如果汇总起来看，就会明显感到一种新鲜的气象，感到昆剧艺术不仅古老典雅，更显得年轻有为，表演艺术上不仅仍然精雕细刻，也出现了宏伟大气，不仅还有厅堂小场，更有大剧场大制作。总之，新的昆剧艺术融进了我们的时代精神，或者说，时代精神哺育提高了古老的昆剧艺术。更应该说，昆剧不仅是重要的非物质文化遗产，更已是我们新时代新社会的高雅艺术。

历史无情又有情。"传"字辈功底深厚，但命运惨苦，旧社会压碎了他们的才华和理想。新中国建立前，他们连组团演出都不可能，如何能在表演艺术上有所突破！他们在晚年培养出昆大班这样一代新人，是他们进入新社会才作出的卓越贡献。而昆大班，跟着俞老、"传"字辈等老师们打下了坚实基础，虽然也遭遇了黑暗的"文革"的戕害，但终于赶上了改革开放的光明天地。根底厚，时机好，加上个人刻苦努力和集群的团结协作，他们创造了昆剧史上光辉灿烂的一页，实现了所有师长们的理想和人民的期望。他们称得上"昆大班"！

现在，上海昆剧团为昆大班举行舞台生活60年的纪念活动，我认为是必要的。纪念活动的意义是回顾和总结他们的艺术业绩和成就，感谢他们60年辛勤的艺术劳动并颂扬他们为祖国文化事业做出的贡献。但是我想，尽管他们都已退休，有了孙辈，但他们现在都还只是70岁出头的"青年老头"、"青年老奶"，退休是组织制度，而昆剧是没有退休的终身事业。对这些"不用扬鞭自奋蹄"的识途老马们，我作为昆大班的老朋友、老观众，愿提出几点希望：昆大班人物如岳美缇、梁谷音、蔡正仁、王芝泉等现在都已出版了几本散文著作和传记，大大不够，希望更多的人继续书写。写自传，写回忆录，写艺术散文都好，写艺术经验和总结更有必要。继续做艺术教学和辅导工作，不仅对昆剧青少年，也应包括各种兄弟剧种，特别是地方戏剧团；多多组织并参加有关昆剧的讲演、座谈乃至个别谈话；做昆剧的宣讲员、"志愿者"。力所能及时还可上台做示范演出，包括国内各地和国外，重点是大专院校。为了保证上述几项工作能够顺利开展，都必须锻炼身体保证健康，希望每人都超越俞老高龄。以上是我对昆大班老同学们的希望。

对于这次纪念活动的主办方，具体说，对上海昆剧团，我有一个具体建议：组织一个编辑班子，用上几年时间，编一套《昆大班纪念丛书》，把昆大班人物写自己的、写别人的，别人写昆大班的书，已出的、应写应出的书出上一二十本，这将是对昆剧事业的一大贡献。

（原载《中国艺术报》2014年6月4日）

说"扬"字辈

顾笃璜

新中国成立以来,苏州曾培养了"继"、"承"、"弘"、"扬"四辈苏剧、昆剧兼学兼演的演员。其中,"继"、"承"、"弘"三辈演员是由江苏省苏昆剧团及其前身苏州市苏剧团附设的学馆培养的,我曾主持其事,所以全过程我都是了解的。唯独"扬"字辈是苏州艺校培养的,而我早已离休,对此本全无所知,却因一次偶然的机遇,竟使我与他们也沾上了一点点边。

事情是这样的,有一次,我参加文化系统离休干部的调研活动,到艺校参观。当我们走进昆昆班练功教室时,教师停下了训练,发出口令,让学生列队欢迎。只见那些学生无分男女一个个端肩、挺胸、吸腹、撅臀地僵硬肃立,恰似来了一群少林寺武僧一般。可以明显看出,形体训练出了问题,已经造成学生们动作时周身肌肉多余紧张等不良习惯,行话所谓:开坯子开坏了。若不纠正,后果将是严重的。参观结束,举行座谈,我提了一些建议,蒙校方采纳,于是增聘了王士华(承龙)执教,立即进行纠偏训练。

戏曲界的行话说:"生坯子好教,坯子开坏了,要纠正却难。"这不但是经验之谈,更是告诫教师要防止在训练中出现误差。而现在,坯子已经开坏了,便只能艰难面对了。

通常的纠偏训练,便是重复原来设定的动作引导学生改变肌肉活动的错误习惯,经验证明这样的训练费时很多,却很难收效。从运动心理学我们懂得了如此从原动作一次次纠偏,无意中又会加深已有的肌肉活动错误习惯的记忆,所以是不适宜的,应该更换一组动作来训练,而这套动作的形态与原来设定的动作差别愈大,则更可以避免唤起原有肌肉活动的错误习惯的记忆,我戏称之为"休克疗法"。最后选定了一套盘腿席地而坐、仅上体与双臂作柔和摆动的韵律操。因盘腿席地而坐,下肢肌肉自然便放松了,扭动腰部而两臂舒展地随之缓慢挥动,自然地端肩、挺胸等僵硬的动作习惯完全摆脱了。训练短期便奏效了,学生们重又找回了松弛、柔和、协调的肌肉活动的自然状态,从而再进入昆剧以走脚步开始的程式动作的基本训练,终于达到了应有的要求。后来这些学生毕业了,大部分为江苏省苏昆剧团所吸收。

到了2000年,首届昆剧艺术节在苏州举行,苏州市文广局邀约我担任艺术指导,主持苏州参演剧目的选定与排演工作,其时离昆剧节开幕仅有40天的时间了。于是匆匆地选定了剧目,并分组分头赶排了四台节目。其中有一台便是"扬"字辈演出的《长生殿》(自《定情》至《埋玉》的一台叠头戏),并由五组演员前后分饰唐明皇与杨贵妃。《长生殿》是一出排场戏,一向是阵容强大的戏班才有条件演出的,更何况是五演唐明皇、杨贵妃呢?这正可以显示"扬"字辈有这么多位可以扮演唐明皇、杨贵妃的苗子,还有那么多分属各行当的配角演员,让"扬"字辈来一次展示实力的集体亮相。演出的反响是好的,收到了预期的效果,引起许多热心昆剧人士对"扬"字辈的关注。

自此以后,我与"扬"字辈便不再有工作联系。转眼间10多年过去了,其间因江苏省苏昆剧团改建为江苏省苏州昆剧院,"扬"字辈们从此解除了苏剧任务,不久他们因为参加白先勇的青春版《牡丹亭》的演出而造成影响,两位主演得了奖,评上了高级职称,有了知名度。另有几位"扬"字辈演员因参加各类演出也得了奖,也上了高级职称。也有的"扬"字辈演员没有这样的机遇,常年处于闲置状态,难有作为。而从总体来说,"扬"字辈演员在昆剧业内人士以及内行观众的心目中,艺术尚欠成熟,是不争的事实。这也并不奇怪,昆剧博大精深,要求达到相对成熟的程度,谈何容易。这就需要有计划地进修深造。

戏剧作为综合艺术与集体艺术,接班人当然不限于演员,但以演员为其主体,这是由戏剧艺术的特性所规定的。"扬"字辈则注定是苏州昆剧演员的一代接班人。既是接班人,便必须合格,若不合格,又无替换者,则苏州昆剧的传承便将失去依托,其后果可想而知。那么怎样才算合格呢?他们必须一个个都成为功力深厚的实力派演员,他们又必须承载相当数量的、来自传承的传统经典剧目,不但能够合格而出色地展现在舞台上,还必须具备教学能力,成为合格的教师,能够把他们承载的经典剧目的表演技艺传授给后来人。也就是说,他们应该成为称职的、名副其实的昆剧传承人!

"扬"字辈作为发源地苏州昆剧的一代演员接班人、继承人,更责无旁贷地必须致力于苏派正宗昆剧,我们称为"昆剧原生种"的保护与传承,这是历史赋予苏州昆剧人的神圣使命。唯有站在这样的高度看问题时,才会产生强烈的责任感、紧迫感与危机感,才会明白自己应该

做什么及如何去做。只有思想认识提高了,意志统一了,才能形成合力,把工作引上健康发展的道路并奋力前进。

现今的"扬"字辈,艺事确实尚欠成熟,然而他们都已是30出头的年纪了。演员的成长是有其最佳的年龄段的,那么"扬"字辈已经进入最后的时刻了。如何才能以最快的速度跑完从不成熟到相对成熟这一段路程呢?这不但是"扬"字辈必须面对的问题,更是文化部门领导以及昆剧院领导必须严肃面对的,因为这是关系到苏州昆剧继往开来的头等大事!

这里有许多学术问题及实际操作问题需要深入探讨,而且再也拖延不得了,错失最后的时刻,当老一代人亡艺亡之时,一切便无可挽回了。这绝非危言耸听!

因为写这篇短文,想起了两件往事,附记于后,供读者参阅。

往事追忆两则

(一)

已故江苏戏剧界前辈吴白匋老在他的《郑山尊同志遗事》一文中提到一件往事:

"记得1961年9月,江苏省苏昆剧团将赴沪作首次演出,山尊同志曾商得上海戏校同意,请沈传芷、华传浩、郑传鉴、薛传钢来苏加工,设宴致谢。席间,华侃侃而谈云:'上海戏校倾向于改,要"传"字辈每教一戏,必先改而后教,结果使昆剧流于京化,念白用京音,曲牌加过门等等。所以周信芳先生说:"传字辈身上,昆剧传统是存在的,下一辈就不存在了。"我们为江苏教戏,甚觉愉快,只要全照老路。'"

记得那一次是应上海市委的邀请,由江苏省苏昆剧团南京团与苏州团抽调主要演员联合组团赴沪演出,全体演职人员先期在苏州集中,加工排练,并邀请上海戏校数位"传"字辈老师来苏指导。排练工作是由我具体操办的,所以那次宴请我也在座,华传浩先生的发言我是亲聆的,当时却并没有引起我太多的思考,不过是明白了一个事实:上海戏校昆大班的学生后期曾兼学过京剧,他们毕业后便与京剧班毕业生联合建团,团名为"京昆"。原以为在他们身上出现京昆合流的状态,是潜移默化地渐变而成的。听了华传浩这一席话,才知是有意识地铸造出来的。后来上海昆剧团成立,自称为海派昆,以示与传统风格已有差别。昆剧备此一格,正显示着"百花齐放"的"戏曲精神"值得称道,何况他们又地处上海,影响面大,出了不少著名演员呢?

但是,现在回顾往事,从保护遗产的角度看问题,幸而当时的苏州比较保守,"传"字辈们把未经改革的老路子昆剧传授给了苏州的学生们,才有了苏派正宗昆剧的一息尚存,其意义不容低估,而这一份遗产当然应该特别重视,倍加珍惜了。

附注:上海市戏曲学校昆剧班及京剧班毕业生于1961年8月成立上海市戏曲学校京昆实验剧团,同年12月以上海青年昆剧团名义赴香港演出。1962年8月正式易名为上海青年京昆剧团。后来以昆剧单独建团,于1977年10月成立上海昆剧团。

(二)

见媒体报道,又是一届戏剧艺术节胜利闭幕,照例举行颁奖仪式,于是有一些新人获奖了,有几位早已得过多次奖项的知名演员又各各增添了一奖。他们手捧奖状,现身荧屏,散发着耀眼的光芒。不禁使我想起了一件往事。那是20世纪90年代初,北昆著名演员洪雪飞到苏州来,我们有机会探讨过一些有关艺术方面的问题。其中使我记忆特别深刻的是,洪雪飞告诉我,阿甲老向她指出:"你应该从一个好演员发展成为一个有成就的演员。"这给她的触动很大,她决心努力学习,以求达到阿甲老为她设定的目标。这一席话也引发了我的一些思考。首先想到的是,阿甲老的这句话,看似平常,其实却是很尖锐的。表明在阿甲老的心目中,洪雪飞虽已很有名,戏演得当然也不错,但还称不上有成就,说白了,就是对她的评价并不高。至于怎样才算有成就呢?各人心目中的标准当然不可能是统一的,当年阿甲老就曾以京剧四大名旦为例,向洪雪飞进行过解释。阿甲老无疑是出于对戏曲事业的责任感,又对洪雪飞寄托着殷切的期望,甚至对日后为帮助洪雪飞成长必将付出精力与时间也有了思想准备,才会把自己的这些想法对这样一位已经成名的大演员如此直言相告。所以,应该说,这是一件很不平常的事。

同样不平常的是洪雪飞,首先是她虽已享名,却仍深感自己学养之不足,因而能虚心听取意见,并接受指点。当时她立即表示愿意努力向"有成就"的目标攀登,并希望能得到阿甲老进一步的指导。这并不是口头上的客套和敷衍,而是真正准备付诸行动的,因而得到了阿甲老的认可。

洪雪飞又对我说,她自问才华不够,最终未必能达到阿甲老为她设定的目标,但哪怕经过努力只能登上一级台阶,便应该去做;无所用心、停滞不前或知难而退,都是错误的。这便是洪雪飞的态度。于是我想起了一句名言:一个真正的艺术家深爱的应该是自己心中的艺术,而不是艺术中的自己。洪雪飞的行动证明,她是进入了这样的精神境界的。如若不然,她尽可以对阿甲老

说几句感谢指导的客气话,应付过去,一面又心安理得地躺在荣誉的宝座上享受着那既得的一切,又何必耗尽精力去追求那永无止境的"有成就"呢?由此可见,其根本的动力无疑来自于对戏曲事业高度的责任心。

我当时又想,有阿甲老的指引,有洪雪飞的勤奋,可以预期,来日剧坛将会涌现出一位称得上"有成就"的表演艺术家来,而这将是有划时代意义的。

孰料时隔不久,噩耗传来,洪雪飞遭遇车祸不幸罹难,致使这样一件令人充满期待的大好事突然夭折,时在1994年9月,同年12月,阿甲老因病去世,令人叹惋不止。

转眼间将近20年过去了,时过境迁,现今的戏曲界,多的是评奖活动,却少了严肃而认真的文艺评论;更少了像阿甲老这样既有真知灼见又愿意直言的艺术权威;而像洪雪飞这样的已经成名却又深知自身之不足,因而能够虚心听取意见并接受指导,出于对事业的责任愿意继续钻研,向"有成就"的更高境界攀登的,又有几人呢?当获奖和评高级职称成为人们奋斗的目标与目的,而当这一切有幸地都已得到之后,他们再前进的目标与动力又在哪里呢?然而,戏曲事业的继往开来又多么需要有觉悟、有抱负、能勤恳努力又耐得住寂寞的志士仁人啊!如果缺少了甚至根本失去了这样的人才优势,我们能不为戏曲事业的前景担忧吗?

(原载《苏州杂志》2014年第2期)

"传承人"话传承
——2014苏州昆剧表演艺术家座谈会综述
金 红

2014年5月19日下午一时,由苏州市科学技术协会组宣部牵头举办的"苏州昆曲传承"主题沙龙暨苏州昆曲传承人、表演艺术家座谈会在曲园举行。座谈会人员主要由苏州昆剧界三代昆剧、苏剧表演艺术工作者组成:"继"字辈的柳继雁、章继涓、尹继梅、凌继勤、朱继勇,"承"字辈或相当于"承"字辈的叶和珍、尹建民、赵文林、汤迟荪、毛伟志、尤梅俊,以及"弘"字辈的王芳等。这些艺术工作者,很多已经被誉为表演艺术家,并入选国家级、省级、市级等各级昆剧、苏剧传承人名录,是我市昆剧、苏剧界的佼佼者。参加座谈会的还有苏州市科学技术协会副主席卢渊、苏州市科学技术协会组宣部部长吴英宁、中国(苏州)昆曲博物馆馆长郭腊梅、助理研究员孙伊婷,苏州科技学院教授、苏州市专家咨询团成员金红,以及苏州科技学院人文学院的部分学生。金红教授主持了座谈会。

当日,天空飘着朦朦细雨,路上湿滑,但弥漫着浓郁文化氛围的俞樾故居小竹里馆,却洋溢着春天的气息。10几位苏州昆剧、苏剧表演艺术家,围绕着当下昆剧、苏剧的发展状况,展开了积极热烈的讨论。

总结座谈会的研讨结果,主要有以下几个方面:

一、关于如何抢救和保护苏州地方戏剧种苏剧、如何成立苏剧演出实体的讨论

苏州的昆剧演出团体具有其他院所没有的特性,即"昆苏一体"。也就是说,苏州的昆剧演员一般都是"昆苏兼能":既能演昆剧,又能演苏剧。在苏州昆剧史上,昆剧与苏剧不仅体制上曾经合一,而且在艺术上相生相长。20个世纪五六十年代,苏州昆剧、苏剧艺术"经济上以苏养昆,艺术上以昆养苏"的做法,曾经支撑了两代苏州昆苏艺术的繁荣。

苏州"继"字辈、"承"字辈艺术家的年龄大都在70岁上下,年长的柳继雁今年80岁,小一点的赵文林也已经67岁了。他们伴随着新中国成立后昆剧、苏剧的起伏发展历程,见证了苏剧曾经的繁荣与如今的衰微。因此,座谈会伊始,如何抢救唯一的剧种苏剧,成为第一个话题。

叶和珍首先谈到了几年前从政协角度呼吁抢救苏剧、成立苏剧演出实体的经过。她还回忆说,他们这一批人,一进团就学习苏剧、昆曲,由于苏剧更受老百姓欢迎,所以演了好多苏剧,为农民服务,为工厂服务,很辛苦,可以说贡献出了青春年华,但觉得很值。现在昆曲被联合国教科文组织列为世界级文化遗产,国家也重视起来,目前昆曲传承可以让人稍微松口气了,但是苏剧很让人担忧。去年中国戏剧节上,苏剧《柳如是》得了第四名,大家真开心,但又有些心酸。苏州是昆曲的发源地,这无可非议,而苏剧是苏州的土产,与昆曲、评弹并称苏州艺术"三朵花",如今却是不死不活的状态,太让人着急了。她说,我们的晚年生活很幸福,可以不管这

些,但是我们不甘心苏剧渐渐被人遗忘。所以"承"字辈一部分人从2009年起就开始录制资料,已有6年了,录了3本大戏,现在还在继续演出录制。她感慨地说,时间飞快,小时候的情景还在眼前,可大家现在却都是七八十岁的人了,录像里有几个演员已经走了。但我们每个人都有信心,都想再为苏剧、为昆曲做点事情。

章继涓以书面形式从"苏剧的历史功绩"、"苏剧今后的方向"两个大方面宣读了自己对目前如何抢救与保护苏州地方戏苏剧的看法,言辞中肯,措施具体。(呈交的文本附后)

王芳、尹建民、毛伟志等提出,培养苏剧人才,政府首先要重视,要有相关的政策扶持。王芳谈到,昆曲、苏剧这两朵花,目前昆曲发展的步子相对大一些,虽然以俞玖林、沈丰英为代表的"小兰花"班演员当年进艺校时是以"苏剧"为名头招生的,他们的老师大都是"继"字辈艺术家,学的第一出戏也是苏剧《醉归》。但是2001年剧院将"昆"与"苏"分开后,他们就基本上不演苏剧了。一个原因是忙,院里的昆曲演出任务繁重,另一个原因是传承重心规划问题,还有一个是安排与协调问题。昆曲有各层面的演出,包括出国演出,可谓很风光,但是苏剧没有,目前的苏剧演员不可能像昆曲演员那样受关注。这种情况势必影响演员的情绪。"以昆养苏"与"以苏养昆"是两个相辅相成的概念,只有在比较平衡的前提下,才有可能协调好。苏剧有个特点是将昆曲剧目做"白话"式演绎,也就是说,苏剧是昆剧的通俗版本。这同时也是不足,就是苏剧的家底单薄,新戏少,创新少。这几年尤为明显,直接影响生存。所以应该单独、有重点地开展保护、传承与发展苏剧的工作。必须真正"动"起来,有计划地进行传承工作,让这个剧种作为真正的从业剧种,不让它自然萎靡,否则只挂上一个"苏剧"牌子没有用。"小兰花"们也已经快40岁了,还有多少中青年演员能唱、能演苏剧呢?任何人都经不起目前这样的等来等去。已经等了多年,如果再等下去,目前能做老师的都很难再教学生了。

就目前苏剧团体处境尴尬、人员不足、是否成立苏剧实体单位等问题,艺术家们展开了热烈的讨论。比如,将苏剧团体长期放在苏州市锡剧集团有限公司是否可取;是否应重新回到苏州昆剧院统一管理;成立一个有编制的苏剧艺术实体单位是否可行;如何筹措苏剧发展资金;等等。专家们认为,重新将苏剧演出团体迁回到苏州昆剧院目前尚不可行,因为昆剧院的骨干力量"小兰花"班演员已经很久不演苏剧了,昆曲传承任务已经非常繁重,即使将苏剧团体放回到昆剧院,也只能是边缘化,因此眼下的苏州昆剧院无力再承担起苏剧传承的重任。而锡剧团演员打下的是锡剧艺术基础,锡剧与苏剧又存在艺术上的若干差异,让锡剧演员"能锡能苏"、承担起锡剧与苏剧两个剧种的传承任务,也是力不从心。另外,现在国家倾向演艺单位"转企",走市场化道路,虽然呼吁成立苏剧实体单位的呼声已有8年之久,苏剧艺术濒危也是圈内皆知的事情,但是,此事目前仍然没能尘埃落定,又与国家文化产业的定位有一定的关联。如此看来,抢救苏剧迫在眉睫,同时又让人忧心忡忡。

二、关于如何规范业余昆曲演出的讨论和建议

昆曲被列入世界非物质文化遗产已经14年了。这10几年来,昆曲被越来越多的人知晓,昆曲艺术也成为苏州的一张文化名片。随着经济发展和人们生活水平的提高,到苏州旅游的人越来越多。许多游客想到苏州看昆曲,认为苏州的昆曲最正宗。

昆曲是由各种表演手段相互配合的综合艺术,拥有一整套严谨的表演形式。不仅集歌、舞、乐于一身,而且综合了文学、音乐、戏曲、舞蹈等美学精髓,是中华民族文化高度发展的成果。但是,苏州目前许多业余昆曲演出不规范,尤其是旅游景点的演出,更是问题多多。比如唱、念、做、打等"四功五法"不到位,主要表演环节错误频出;甚至有些景点为了招揽游客,随便找一些业余爱好者,装扮几下,唱几句,就成为什么专家了,介绍和示范都比较随意。当然,他们如此介绍或示范的初衷还是应该肯定的,因为普及昆曲毕竟是好事。但是需要指出的是,有些演出实在过于粗糙,表演者的基础太差,甚至没什么基础,仅仅会唱几句就来"传播"和"普及"昆曲了。这种做法极易以讹传讹,必须尽快制止。

尹建民提出,业余昆曲演出也要有"执照",也就是要有演出资质才行。演员要真正知昆曲、懂昆曲。尤其是介绍性质的示范性演出,表演者不仅要能演,还要了解一些昆曲史,了解昆曲艺术的常识。没有演出"执照"不能随便演出,否则就可能出问题。

毛伟志介绍说:过去曾经听顾笃璜先生讲,当年招收王芳这一批学员时,有9000多人报名。9000多人出一个王芳,几乎就是万里挑一了,怎么可能不出优秀人才呢?但是现在存在着人才危机。苏州文艺"三朵花",一定程度上都有危机,即使是好一点的评弹也一样。比如评弹学校学生刚入学的时候50人一个班,4个班,等到毕业时,也就只有四五人能进好一点的专业团体,出路有问题。所以有学生说我们当初是被骗来的,毕业了

仍然找不到工作。这当然有体制原因，但也是现实问题。昆曲更是这样。如果政策优惠或许还好一些，但如果没有，加上经济方面因素，它就会越来越不健康。所以现在有冒牌军打着昆曲的旗号混在队伍里面。苏剧同样是苏州的一块宝，苏剧也应该发展。但昆曲也好，苏剧也好，有关领导要重视起来，要先解决根本的实体问题，然后慢慢培养学生。现在社会不同了，以前学昆剧的家庭条件都比较好，不缺钱，现在不行，现在是一种工作，要考虑吃饭问题。体制很重要。像昆博，30元一张票，一般观众可以承担得起，而且演员有编制，长期坚持下去可以有发展，但遗憾的是演员也在流失，很可惜。所以昆曲与社会文化发展关系密切。

叶和珍特别强调，昆曲演出绝对不能"随意"。普及是好事，但不能"泛滥"。昆曲本来是一种优美、细腻、高雅的艺术，不能穿上服装、画画脸、知道一点点皮毛就是什么专家了。医生如果没有资格证书、非法行医，那么就必须取缔，因为很可能治死人。昆曲是文化产品，昆曲演员就像是文化方面的医生，同样不能胡来。我们演了一辈子戏，都不敢轻易当老师，不敢称自己是行家。看到外面乱七八糟的现象，我们很着急。

章继浿、朱继勇等也谈了应当规范昆曲演出的看法。大家一致建议：成立一个挂靠在中国昆曲研究中心等学术团体的培训机构，由传承人、艺术家任业余演出培训老师，定期培训，定期考核，合格者颁发资格证书，取得证书者方可在各旅游景点演出。

三、关于如何将主要精力放在抢救传统剧目、发挥"继""承"字辈艺术家余热的讨论

尹建民认为，苏州昆曲一直保持南昆特色，保持着南昆艺术的纯真风貌。苏州作为昆曲的发源地，更要将它的特色传承下去。"保护、继承、创新、发展"八字方针中，第一个就是"保护"，那么首先要保护前辈留下来的东西。同时，也要"动"起来，要发展，要在坚持、继承的前提下发展，因为不发展就没有生命力，不能与现代接轨。现在各剧团院所、曲社，无论是业余的还是专业的，都可以说是在传承昆曲，大家要紧紧团结起来。新闻媒体应该宣传正宗的昆曲，而不是目前一些旅游景点上的所谓"专家"，否则就是对昆曲不负责任。外地人来苏州，希望看到的是正宗的昆曲。古老的传承样式，纯真的昆曲风貌，是苏州昆曲之本。

汤迟荪在回顾了昆曲自2001年入选世界非物质遗产以来的发展情况后总结说，从2001年苏州昆剧院到台湾省演出直到今天，昆曲有一个堪称是"辉煌"的过程，而在这个辉煌过程中，成绩70%，不足30%。我们每个实体工作人员都应该为昆曲尽自己的最大能力。昆曲历史几百年，沉淀了非常多的东西，我们要把过去的积淀展现出来，工作量非常大，可能一辈子也完成不了，只能是尽力而已。联合国给昆曲这个荣誉，实际上是一个警示，是在告诉我们如果再不抢救这些好东西就来不及了。联合国的意思是传承，不是创新。假如我们创造了一个"新"昆曲，教科文组织就不会把这个"新"昆曲列入其中了。列为非物质文化遗产是要求我们尽可能地把这些遗产保护好。这是重点。他介绍说：我曾经与蔡正仁老师聊天，我当时说，你们学的时候，母亲是白衫，奶水很足，我们学的时候，老师到了中年，奶水很淡，但是也学了一点。而如果学了一点就搞新昆曲的话，那么就只需要导演、编剧就可以完成了。因为除了曲牌不同以外，其他的，你说是粤剧就是粤剧，说是京剧就是京剧，说是苏剧就是苏剧——都一样。个性没有了，传统的精华没有了，等于主动丢弃。长此以往，昆曲的生命就不会长久。所以老祖宗的东西不能丢，个性不能丢。目前苏州昆曲应该做的事主要有三件：一是整理传统剧目，这个应该是重中之重。传统剧目很多，有的篇幅很长，可以以删减的形式进行整理。比如梳理剧本的主线，将主线拿出来整理传承。很多剧种的改编都是从昆曲中来的，我们昆曲本身为什么不这样做呢？这是一个既省钱又能出成果的步骤，何乐不为？二是在传承过程中一定不要丢弃我们的特色，就是南昆特色。这是苏州昆曲可以当作传家宝的唯一财富。曾有兄弟剧团羡慕甚至嫉妒我们，说苏州昆剧院怎么就翻身了呢？但是这就是现实。而我们"翻身"的原因就是一直保持着的南昆特色。三是要搞研究。传承以后要面向观众，而观众并不一定了解昆曲的全貌。过去几十年或者说新中国成立前几十年里昆曲逐渐衰落，与研究方面落后有一定的关系。观众不了解，我们可以去研究、介绍。比如《长生殿》，它的篇幅很长，我们可以把它的主线穿起来，让观众看明白每一出戏都在讲什么。人间的爱，天上的爱，两种爱情相辅相成。其他的角色再组成支线。从台湾、香港地区，再到国外，我们在任何地方演出都没有顾忌。演员通过表演来塑造人物，观众看懂了，而且很喜欢。尤其是吸引了青年观众看昆曲，这一现象很可喜。这也是昆曲发展的思路和方向。

王芳提到如何充实艺校的师资队伍、发挥"继""承"字辈老师的余热问题。她强调，现在艺校的师资力量并不强，为缓解师资问题，学生只能经常看录像。但昆曲是口传心授的艺术，单纯的影像教学不可能达到学习目

的，因为很多东西不是靠录像能呈现出来的；在具体的人物塑造上，老师心里有很多体会和独特感受，而这些只有在手把手教的时候才能没有疑问地表达出来。前些年曾有部分"继"字辈、"承"字辈老师分批去艺校上课，估计艺校考虑教学的延续性，近几年不怎么找昆剧院的在职演职员上课了；但是可以定期聘请退休老师上课。退休老师时间比较稳定，可以教一个学期或者一个阶段，能够保证学科的延续性。另外还可以找院里演出相对比较少的演员教戏、谈体会，比如"小兰花"班的一些演员。演员的基础很重要。像章继涓老师说的，有的小演员连扇子都不怎么会拿就上台演出了，这样不可能有大发展。目前这个平台还没有搭好，艺校每年都在招生。好演员一般都是在艺校就已经打好了基础。我们的老师们哪怕是到艺校给孩子们挑错，也可以。现在"继"字辈老师都七八十岁了，但目前还能教戏，而如果再过若干年，就真的动不了了。时间很快。

尹继梅也谈到，现在"继"字辈的一些演员身体还可以，还能适当地教戏。今年起，她与柳继雁、凌继勤等定期到锡剧团帮助青年演员排苏剧《霍小玉》，帮他们纠正一些表演上的问题。苏剧几起几落，现在是在锡剧团，由锡剧演员们学演苏剧，这本身就有一些不妥当的地方，因为锡剧与苏剧虽然都是滩簧体系，出自一个祖宗，但毕竟是两个剧种，存在着艺术上差异。苏剧讲苏州话，锡剧讲无锡话，语言不同，锡剧演员讲苏州话也容易混乱。比如《醉归》中官人的"官"字，念法就不同，很多演员很长时间都说不好，没办法，因为他们从小就演锡剧，发音习惯已经形成了，不容易改变。苏剧与锡剧的唱法、韵味也不相同。苏剧比较含蓄内敛，锡剧相对张扬一些。演《柳如是》中钱谦益的张唐兵，学戏的时候很努力，演到那个程度也是相当的不容易，但因为毕竟是锡剧演员出身，所以要克服许多障碍才行。苏剧有许多表演上的细节、技巧，"继"字辈演员因为当年演得多，都有很多感受，可以在排戏时讲给他们听，但也只能是在排戏的进行时中才行；凭空说教达不到效果；看录像也不会有效果。无论是昆曲还是苏剧，一代代演员都积累了许多艺术精华，应该抓紧时间把"继"字辈、"承"字辈演员组织起来，趁大家还演得动，赶紧传授表演艺术技巧，传承传统剧目。

四、关于如何培养青年演员、从娃娃抓起，如何发挥曲社的传承作用，以及如何恢复专门的演出场所等方面的讨论

很多艺术家谈到，目前的青年演员基础不够牢固，练功也不刻苦，缺少认真钻研、吃苦耐劳的精神。这与大环境有关，也与个人素质相关。因此相关部门要加强对青年演员的日常管理和培训工作。加强思想教育，树立良好的专业思想。青年演员要有理想，有目标，要培养起全面发展的综合素质。

有理想、有目标，不是空话、大话。任何人，任何时候，都要有目标，有向上进取的精神，才有可能进步、发展。昆曲、苏剧，虽然只是一个艺术门类，但它对演员的要求很高，想成为优秀演员必须历经千辛万苦，历经磨炼。优秀演员是久经历练而成的，尤其是青年演员，必须多演出、多出场才能有舞台感受，才会发现自身的不足，也才能够进步。但现在青年演员演出太少，与当年"继"字辈"跑码头"没法相比。而恰恰是当年的"跑码头"，才成就了今天的"继"字辈，成就了苏州一代代优秀的昆曲、苏剧艺术家。

所以章继涓等建议将开明大戏院"还给"昆剧院，仍然作为昆剧演出的固定场所。多让青年演员走上舞台，也让老观众、新观众回到剧场。

朱继勇谈到去小学校教孩子们学昆曲的经历。他曾教小学生学习《下山》《访鼠》《测字》等折子戏，孩子们都很感兴趣，学得很认真。有的小学生自己学完以后，还给别人表演。这说明孩子们一旦有兴趣，是能够在他们身上播下种子的。另外，他建议昆曲在孩子们中间普及，可以学习中央电视台举办的"少京赛"模式，这样做有利于培养小学生。

尹建民介绍了这些年来一直坚持着的苏州昆剧院在开明大戏院沁兰厅为中小学生演出昆曲的情况。

凌继勤从不同角色的表演艺术个性谈到青年演员的培养问题，认为很好地理解人物、把握人物是决定演出成败的关键。而一些青年演员缺少文化素质方面的积淀，必须上好这一课，否则站不稳舞台。

赵文林谈到了昆曲、苏剧所承载着的苏州文化以及苏州文化传承之于青年演员的重要性问题。他举例说，苏州话就是苏州文化的一个部分，现在很多苏州人都不怎么讲苏州话了，尤其是苏州的小孩子们。苏剧里面说苏州话，苏州昆曲的念白中也有苏州话，这也是我们苏州戏曲的特色。他谈到自己当年在团里时"继"字辈的阿姨们天天都讲苏州话，不讲都不行，这样就不知不觉地打下了很好的语文基础。同时大家一起演出，用心体会戏里的人物、情节、表演技巧，这也是一种不经意中的文化传承。现在的青年演员也需要这方面的提高和传承。

尤梅俊谈到了业余曲社在传播与传承昆曲方面的

意义，认为曲社同样是传播与传承昆曲的重要力量，所以应该大力发展曲社，吸收各方面的昆曲爱好者，让曲友成为振兴昆曲的重要一员。

五、关于加强昆曲博物馆的数字化建设、加快音频视频资料征集工作的讨论

中国（苏州）昆曲博物馆馆长郭腊梅谈了目前博物馆资料建设方面的意见和建议，并针对资料征集问题向各艺术家发出了呼吁。要点如下：

1. 目前昆曲博物馆的资源配置不够，演员不够。

为了普及昆曲，昆曲博物馆一直开展定期演出活动，即每周日下午2点的折子戏演出（星期专场），另外还有不定期的大戏演出。经过这10来年的坚持，已经有了一定声誉。但是每周一次演出不能满足观众的要求。馆里经常接到电话问：为什么平时没有演出啊？只是星期天不够啊！等等。很多曲友讲，昆曲博物馆的演出是最正宗的，我们要介绍游客、观众到博物馆来看昆曲，但是演出场次太少了！可是这个矛盾目前没办法解决。因为昆曲博物馆的固定演员只有两三人，演出时，要请苏州昆剧院、江苏省昆剧院、上海昆剧团等剧团的演员合作才能进行。如果他们没空，就只能到外面去请，实在请不到，就演苏剧，现在博物馆就是这样坚持着星期剧场的演出运转。博物馆也很想聘请王芳老师这样的艺术家参与演出，但王老师他们实在太忙。目前昆曲博物馆现在对外宣传是一年演出365场，而实际上不止这些。

2. 中国昆曲博物馆一直致力于昆曲的普及和传播，但是从近一年多的时间里就可以看出许多问题。比如非昆曲专业人士很多都在从事昆曲方面的工作，这样是否合适？怎样协调各种关系？如何更好地保护现有资料？刚才毛伟志老师说到资料保护问题，他过去曾经看到昆博展厅里用射灯照着好不容易得到的珍本，这确实很不正确。现在已经改变了这种情况。资料是宝贝，是财富，是我们传承与研究的根本。趁此机会，希望在座的艺术家、专家能够把自己珍存的音视频等资料提供给博物馆，相关人员将进行整理合成，并形成一系列成果。

3. 拟成立昆曲音频视频欣赏室，以缓解现场演出不充足的矛盾

昆曲博物馆拟选取经典剧目、唱段进行有机整合，给参观者播放。这是完全的公益性展示，没有任何商业性质，每一位走进昆曲博物馆的人在参观的同时就可以欣赏昆曲。也就是说，将动态的演出与静态的观赏相结合。做这项工作，最急需的仍然是资料。今年，昆曲博物馆又在积极地向文化部申请审批昆曲的音视频数字化项目。数字化以后，这些珍贵的唱片就能够被保护下来。这项工作要花时间，花精力，而且需要经费。目前博物馆在不断地呼吁、奔走，希望文化部重视，有关部门重视。如果争取到项目，有了经费，就可以把这些优秀资源挂到国家公共文化平台上去，在全国范围内普及和传播，那么，昆曲的普及和传播会做得更好更远。因为到了国家平台，它就不仅属于苏州市，而且属于全国，属于全世界。现在博物馆也有很多昆曲演出包含中英文翻译，因为馆里也要接待外宾，也要向外宾传播昆曲。所以昆曲保护的数字化工作刻不容缓。

4. 可以在中国昆曲博物馆将苏州艺术"三朵花"放在一起来展示和介绍

目前的中国（苏州）昆曲博物馆是包括昆曲和评弹两部分，是一个单位两个部门。评弹博物馆每天都有演出评弹演出。而正如大家所说，苏剧是苏州艺术不可分割的一部分，是与昆曲、评弹一样绚丽的花朵，"三朵花"缺一不可。因此，博物馆还可以进一步充实苏剧方面的资料，将苏剧展示得更丰富一些。自然这也需要各方面的支持，需要各艺术家、演职人员参与整理与提供这些方面的资料，以选择效果最好的进行留存，共同参与苏州艺术"三朵花"的数字化建设工作。

座谈会在热烈的氛围中持续了将近4个小时。大家畅所欲言，意犹未尽，纷纷感到目前的昆曲传承亟待拓展思路，加快脚步。

与会者为昆曲而来，为传承昆曲呼吁，为振兴昆曲献策。苏州三代昆剧、苏剧界代表，因为自己是昆曲人而骄傲，也因为昆曲、苏剧在传承过程中出现的问题而忧心。他们热忱、执着的参与意识、奉献精神，着实让后辈感动。

附：

关于成立苏剧演出实体单位的建议

章继涓

苏剧是苏州文艺界的三朵花之一，是苏州的地方戏曲，它与无锡的锡剧、上海的沪剧、杭州的越剧、广州的粤剧一样，应当受到当地政府的保护和支持。可是，近几年来苏剧已经销声匿迹。其原因是苏昆分了家，苏剧被消灭了，昆剧也受到严重的影响，特别是演员的培训和成长方面得不到借鉴。现在社会各界保护苏剧呼声已高，希望有关领导应该引起重视。

苏剧的历史功绩

第一，苏剧《醉归》代表苏州市在1952年华东戏曲会演上获得二等奖，主要演员庄再春和蒋玉芳也分别获得二等奖和三等奖。这场演出在全国戏剧界引起了高度重视。

第二，江苏省苏昆剧团担负着继承和发展苏剧与昆曲两个剧种的任务，它的演员"继"字辈和"承"字辈一身肩挑两头，苏昆兼演，各取其长，推陈出新。剧团在继承传统的同时，引进了大批新文艺工作者加入，使"继"字辈、"承"字辈演员得益匪浅。他们是体验派和体现派结合。所以我们的表演水平有传统的程式化，也有注重内在创造的风格化，在当时全国文艺界的同类演员中高出一级。张继青、王芳分别获得梅花奖，是货真价实的。王芳靠真本事拿到"二度梅"，这跟她一开始得到苏剧的借鉴起了一定的作用。现在的"继"字辈、"承"字辈是苏昆事业中的中流砥柱，是唯一的传承人。

第三，苏剧剧目丰富，其文学性和艺术性都是很高的，有《李香君》《王十鹏》等百余本，评弹专家潘伯英还为苏剧特地编写了《唐伯虎智圆梅花梦》。当年剧作家吕灼华编写的《狸猫换太子》演出时轰动了苏州城，与越剧尹桂芳对台演出，真是难分春秋。（尹桂芳在开明大戏院演出，观众只有三四成，而我们在新艺剧场演出，观众常常爆满）

苏剧最突出的特点在于苏剧的曲调。苏剧滩黄分前滩和后滩，有顺口清唱的小调，也有优雅动情的平调，曲调极其丰富动听。经过整理记录，已经刊印了16分册。这是民族音乐的精华，是民间曲艺的宝库。现在沪剧、锡剧、扬剧演出的曲调有很大一部分是从这个宝库中获取的。

第四，苏剧通俗易懂，很受观众的喜爱，其票房价值远远超过昆剧。因此，曾经有一个时期苏昆剧团的演出收入就靠苏剧，过去有一句话叫"以苏养昆"。

苏剧今后的方向

被中央文化部封认的"天下第一团"的苏昆剧团今后怎么办，这是近年来大家都在思考的问题。口头文化遗产，它不单是靠录音、录像流传，更主要的是靠保留在人（演员）的身上，保持在戏曲的舞台上，这才叫传承。

"继"字辈、"承"字辈的演员是苏剧仅存的一批演员，老艺人仅有尹斯明一个，已90多岁。他们都老了，很多已经力不从心，不能再为苏剧服务，还能动动的也已70多岁上下，再不从他们的身上传承下来，苏剧的传统将会失传，那是很可惜的，是很大的损失。如果真的失传了，那"天下第一团"的光圈往哪里去放？这不成为我们这一代人的罪过？

苏剧的今后方向，我们认为：

第一，最好是苏剧回到昆剧院，成立江苏省苏昆剧院。好处是演员是现成的，苏昆互相借鉴，选好剧目就可以排练，可以再放光芒。

第二，据说文广新局领导有计划把苏剧团的牌子挂到锡剧团，并且把锡剧团逐步转化到苏剧团。但是苏剧已经离开群众20多年了，这样全靠售票来维持是很有问题的，那得有政府全额补贴。剧团以下乡到社区、进学校，以公益性演出为主，商业性演出为辅。重点是搞研究、继承、改革、创新的路子。

第三，目前最重要的是把"继"字辈、"承"字辈演员组织起来，成立教师团，恢复原来的剧目，进行录音、录像，重点是辅导，培养年轻演员，使他们真正学到苏剧的原汁原味，把苏剧的艺术保存在他们身上，真正成为口头文学、非物质文化遗产的继承人。

周瑞深和他的手抄曲谱

苏州戏曲研究室

从1983年到1992年，年过七旬的海宁曲家周瑞深先生在当时的苏州戏曲研究所里度过了将近10年的时光。这10年，也许在周老与昆曲结缘的一生中不过是短暂的一页，但恰是这10年给今天的中国昆曲博物馆留下了一笔宝贵的财富。算到今年，周老已经离开我们将近3年，但每当我们打开他当年抄写的那些昆剧曲谱，一种老一辈昆曲人所特有的认真执着的精神还是足以让今天的我们感受到深深的震撼。

1983年5月，经昆剧"传"字辈老艺人王传蕖先生的介绍，周瑞深先生来到了当时的苏州戏曲研究所，时年72岁。此后10年，在苏州中张家巷14号的全晋会馆里就多了这么一位身材不高、体态瘦削的老人。每日，他或是在资料库房里查找资料，或是在一间十几平米的斗室中伏案抄写，又或是在会馆一隅的朝阳晚霞中撷笛遣兴，再不就是在苏城某处与三五同好浅吟轻唱。老人曾说：在苏州的日子，是他晚年最快乐的一段时光。

在苏州戏曲研究所工作的近10年中，周瑞深先生抄写并汇校了《一捧雪》《浣纱记》《风筝误》等14本剧目，并完成了《勘头巾》《洛神赋》《东窗记》等3本剧目的重新抄录定稿，还对项衡方先生的《曲韵探骊》和吴梅先生的《南北词简谱》进行了重新抄录。此外，他还承担了苏州戏曲研究所的许多其他工作。周瑞深先生所抄校的昆剧曲谱，大多以名家脚本为底本，再以苏州戏曲研究室所藏的诸多抄本进行勘校，故而所抄曲谱较一般常见曲谱更为精细无误，这其中所用的既有朱尧文藏殷溎深本、郁念纯藏清抄本、周瑞深藏金如龙曲本、苏州戏曲研究室藏李翥冈抄本、徐展抄本、徐凌云抄本、张紫东抄本、沈传芷抄本等名家脚本，也有集成曲谱、六也曲谱、昆曲大全等常见昆剧印本。而所抄剧目之后大多有详细的校后记，记录所见各抄本、印本之间的差异。此外，周瑞深先生小楷精绝，所抄曲本工整如刻板印刷而成一般（2008年出版的手抄曲本影印本《昆曲古调》中的笔迹已然是周老的晚年之作，手上不免有些乏力，较之20年前的抄工真是不可同日而语）。所以可以说，周瑞深先生的这些抄本是集苏州昆曲之菁华，堪称昆曲手抄曲谱中的极精之作。

到1992年，周先生因家中妻子病重，辞去了苏州戏曲研究所的工作返回海宁硖石。16年后的2008年，周瑞深先生编著的《昆曲古调》14册付梓。此后又数年，2011年5月1日，周瑞深先生逝世，享年100岁。当年和周瑞深共过事的同事，如程宗骏、桑毓喜等，现在大多已经过世，和他往来唱和的师友，如朱尧文、郁念纯、谢真莆、贝祖武、龚之钧、王正来等，业已驾鹤西去。而他留给苏州昆曲的宝贵财富——全部360余折昆曲手抄曲谱，除去《一捧雪》《浣纱记》《风筝误》三种曾于20世纪80年代油印行世，少数抄目曾收录在《昆剧演出珍本全编》之外，其余的绝大多数曲本仍然沉睡在中国昆曲博物馆的资料库房中，恰似一颗深藏曲海的遗珠，等待着我们去重新发掘。

附1：昆博藏周瑞深手抄昆曲曲谱（部分）

1.《割发代首》

2.《火云洞》（11折）

兴妖、演阵、上路、索师、遣圣、赚擒、请魔、伪牛、求救、收婴、皈依

3.《勘头巾》（6折，按元曲同名剧改编，己未初稿，癸酉八月重抄）

穷孽、奸谋、贿误、逼监、勘巾、请命

4.《洛神赋》（6折，周瑞深撰并谱，庚午岁尾录）

劫燕、情错、情诉、情殉、悟主、感甄

5.《东窗记》（4折，周瑞深撰并谱，1957年3月初稿，1990年6月录定）

兀术遣谍、金牌召归、东窗铸狱、风波尽忠

6.《白蛇传》（17折，末尾有校后记，详记所见各种版本之异，断桥一折有身段谱）

游湖、借伞、盗库、赠银、卖符、吊打、端阳、端阳（又本）、雄阵、雄阵（又本）、盗草、煎草、烧香、水斗、断桥、合钵、祭塔

7.《绣襦记》（29折，以朱尧文藏殷溎深本为底本，末尾有校后记，详记所见各种版本之异）

上：纲领、论学、聘乐、绣襦、品题、遣试、乐驿、坠鞭、入院、扶头、劝嫖

中：杀马、卖兴、烧香、计赚、徒避、当巾、逼娃、打子、收留

下：教歌、莲花、逗奠、剔目、辞婚、荣归、驿会、乐聘、襦圆

8.《占花魁》（21折，以李翥冈本为底本，较李本多串戏一折，末尾有校后记，详记所见各种版本之异）

上：开宗、勤王、惊陷、寇聚、拐骗、托业、落娼、劝妆、品花、卖油、扬花、得妻

下：湖楼、定愿、返国、受吐、串戏、雪塘、独占、赎身、寺会

9.《十五贯》（26折，以李翥冈本为底本，较李本多副末一折，末尾有校后记，详记所见各种版本之异，吴门苏人覆校，1986年11月录）

上：副末、出熊、付钞、得环、逼女、露环、陷辟、商助、杀尤、皋桥、过审、朝审、男监

下：宿庙、女监、判斩、见都、踏勘、访鼠、测字、义诉、审豁、谒师、刺绣、拜香、双圆

10.《铁冠图》（23折，补演阵、赚城二折，据郁念纯藏咸丰抄本增补，王正来重订）

上：询图、探山、营哄、捉闯、借饷、观图、看操、对刀、步战、拜恳、别母、乱箭

下：撞钟、分宫、归位、守门、杀监、刺虎、夜乐、刑拷、祭主、演阵、赚城

11.《浣纱记》（36折）

上：副末、越寿、前访、起兵、大战、行成、回营、许诺、离国、发室、劝伍、养马、思蠡、打围

中：后访、寄子、歌舞、拜施、进美、采莲、议计、储谏、回话

下：赐剑、思越、发令、杀储、跌豁、后行成、归越、吴刎、捉豁、归第、泛湖、越圆

12.《一捧雪》（31折）

上：开宗、赏梅、卖画、钱别、拜别、路遇、豪宴、票本、说杯、送杯、露杯

中：报杯、搜杯、遣将、追杯、换监、代戮、验头、株连、审头、轴赋

下：刺汤、祭姬、闻拿、边信、悉冤、戍边、奏朝、坟遇、入塞、杯圆

13.《三笑缘》（17折，以沈传芷本为底本，书前有记，记录参校所用版本等）

游山、央韩、投靠、学堂、夺食、亭会、追舟、访主、堂会、送饭、议醮、三错、赴斋、代文、做亲、付果、点秋

14.《邯郸梦》（33折，以李翥冈本为底本，较李本多友叹一折，末尾有校后记，详记所见各种版本之异）

上：行田、扫花、三醉、赠枕、入梦、招贤、赠试、夺元、骄宴、房动、外补、开河、边急、望幸、东巡、寻夫、番儿、败房

下：勒功、闺喜、飞语、云阳、法场、逸快、备苦、织恨、功白、召还、杂庆、还朝、友叹、生寤、仙圆

15.《奈何天》（30折，以李翥冈本为底本，末尾有校后记，详记所见各种版本之异）

上：开宗、虑婚、忧嫁、惊丑、隐妒、逃禅、媒欺、倩优、误相、助边、醉卺、焚券、软诓、狡脱、分扰、起兵、攒羊、改图

下：逼嫁、调美、巧布、筹饷、计左、掳俊、密筹、师捷、锡祺、易形、夥酬、闹封

16.《钗钏记》（27折，以李翥冈本为底本，末尾有校后记，详记所见各种版本之异，1987年录）

上：开场、会文（送米）、史寿、央媒、说亲、遣婢、相约、讲书、落园、逼嫁、讨钗、题诗、神护、投江、捞救、婢诉

下：小审、大审、观风、赚钗、释罪（出罪）、迎亲、揭晓、发书、谒师、闺喜、钗圆

17.《风筝误》（30折，以李翥冈本为底本，较李本多末词一折）

上：末词、贺岁、闺哄、郊饯、习战、糊鹞、题鹞、和鹞、嘱鹞、请兵、鹞误

中：冒美、惊丑、遣试、坚垒、梦骇、媒争、游街、议婚、蛮征、前亲

下：运筹、败象、导谣、凯宴、拒奸、闻捷、逼婚、后亲、茶圆

18. 时剧（14折，以李翥冈本、徐凌云本为底本，末尾有校后记，详记所见各种版本之异）

上：红梅记·算命，金盆捞月、借靴、磨斧、小妹子、钵中莲·修缸，探亲相骂

下：跃鲤记·芦林、一文钱·烧香、罗梦、济贫，孽海记·思凡、下山，拾金

共计：362折

附2：《昆曲古调》中的昆曲折目，此书原稿出处

1.《邯郸记》（31折，戊申年四月十九日录）

上：标引、行田、度世、入梦、招贤、赠试、夺元、骄宴、房动、外补、凿郏、边急、望幸、东巡、寻夫、西谍、大捷

下：勒功、闺喜、飞语、死窜、逸快、备苦、织恨、功白、召还、杂庆、极欲、友叹、生寤、合仙

2.《冬青树》（38折，甲申年八月二十二日录）

上：提纲、勤王、画壁、留营、写像、急遁、纳款、辞官、卖卜、发陵、收骨、局逃、得朋、疑逐、题驿、航海、私葬、梦报、开府

下：转战、厓山、和驿、生祭、抗节、守正、小楼、浩歌、神迓、紫市、却聘、遇婢、饿殉、碎琴、野哭、归榇、庵祭、西台、勘狱

3.《桃花扇》（43折）

上：先声、听稗、传歌、哄丁、侦戏、访翠、眠香、却奁、闹榭、抚兵、修札、投辕、辞院、哭主、阻奸、迎驾、设朝、拒媒、争位、和战、移防

下：孤吟、媚座、守楼、寄扇、骂筵、选优、赚将、逢舟、题画、逮社、归山、草檄、拜坛、会狱、截矶、誓师、逃难、劫宝、沉江、栖真、入道、余韵

4.《南柯记》（44折，戊寅年六月十七日录）

上：提世、侠概、树国、禅请、宫训、漫遣、偶见、情著、决壻、就征、引谒、贰馆、尚主、伏戎、侍猎、得翁、议守、拜郡、荐佐、御饯、录摄、之郡

下：念女、风谣、玩月、启寇、围警、雨阵、围释、帅北、系帅、朝议、召还、卧辙、芳陨、还朝、粲诱、生恣、象遣、疑惧、遣生、寻寤、转情、情尽

5.《紫钗记》（40折，丁丑年九月二十七日录）

上：开宗、言怀、插钗、迷娇、观灯、坠钗、托媒、议婚、保信、假骏、闺谇、赠骏、就婚、试喜、选士、园盟、赴洛、尹饯、宁塞、望捷

下：避暑、局计、七夕、边愁、还朝、观屏、彩参、哨讹、裁诗、泣笺、延媒、拒婚、婉覆、卖钗、旁叹、哭钗、撒钱、侠评、圆梦、叹钗

6.《牡丹亭》（57折，戊寅年十一月初一）

上：标目、言怀、训女、腐叹、延师、怅眺、闺塾、劝农、肃苑、惊梦、慈戒、寻梦、诀谒、写真、虏谍、诘病、道觋、诊祟

中：牝贼、闹殇、谒遇、旅寄、冥判、拾画、忆女、玩真、魂游、幽媾、旁疑、欢挠、缮备、冥誓、秘议、诇药、回生、婚走、骇变

下：淮警、如杭、仆侦、耽试、移镇、御淮、急难、寇间、折寇、围释、遇母、淮泊、闹宴、榜下、索元、硬拷、闻喜、圆驾；附堆花、玩真改本

7.《夷畦集》（16折）

收《东窗记》《洛神赋》《勘头巾》三种，基本如前

共计：269折

附3：其他私人收藏周瑞深手抄昆曲折目

1. 苏州 （33折）

《水浒记·借茶》《满床笏·卸甲》《牡丹亭·冥判》《十五贯·访鼠、测字》《绣襦记》（全本）

2. 杭州 （9折）

《牡丹亭·寻梦·离魂》《牡丹亭·写真·圆驾》《幽闺记·走雨·踏伞·拜月》《玉簪记·秋江》《紫钗记·折柳阳关》

3. 天津

《桃花扇全谱》，折目不详。

（原载中国昆曲博物馆馆刊《中国昆曲艺术》第九期，2014年6月）

"老郎菩萨"李翥冈与《同咏霓裳曲谱》

苏州戏曲研究室

在中国昆曲博物馆资料库中，珍藏有5种大部头成系列的昆剧手抄本，这其中最负盛名的就是由有着"老郎菩萨"之称的李翥冈先生收藏的《同咏霓裳曲谱》。虽然李翥冈及其《同咏霓裳曲谱》之名早以为曲界所知，但一直以来这批曲谱都深藏在中国昆曲博物馆的库房中，尚未得到充分的利用。

要了解《同咏霓裳曲谱》，首先要从民国曲家李翥冈和他一手创立的赓春曲社说起。

据桑毓喜先生考证：李翥冈（1873—1945年）字季盘、号馥苏，别号蓉镜盦，原籍福建省同安县，生于上海。早年与人合资开设洋行，后长期在上海华商纱布交易所等机构任职。李翥冈先生年轻时即酷爱昆曲，清光绪二十五年（1899年）参加上海霓裳集曲社，后于光绪二十八年（1902年）七月始，发起创建赓春曲社，担任社长主持社务长达30余年，是清末民初上海曲坛颇有影响的人物。李翥冈工旦角（主五旦），擅唱曲目颇多，又能"彩串"，资历又深，被曲友们尊称为"老郎菩萨"。而他的另一突出贡献是：平生嗜爱传抄、收藏昆曲手抄本，数十年间积累了大量昆曲手抄本，是上海著名的曲本收藏家，为昆曲的传布、保存发挥了很大作用。

赓春曲社（1902—1950年），上海业余昆曲社，建于清光绪二十八年（1902年）由曲家李翥冈发起，社名系取"阳春白雪再和赓"之意。首批社员有费伯瑚（小生）、杨康祥（小生）、李翥冈（旦）、秦履云（净）、王麟卿（丑）、许子荣（副）等9人，李翥冈为社长。后杨定甫、潘祥生、徐受逊、吴楚臣、徐凌云陆续成为社员。曲社每月同期

一次，集合地由各社员家轮流举行。民国三年（1914年），著名曲家俞粟庐应邀与赓春曲友度曲，同年，曲社举办苏、浙、沪曲界大会串，三地曲家54人会集上海徐园，演唱各自拿手曲目22出，成为沪上曲坛盛举。此后，三地曲家轮流在各地会集欢聚，吟唱昆曲，如上海徐凌云的徐园和海宁王欣甫的耐园都举行过盛大而热闹的雅集曲会。入盟社员激增，相继有张玉笙、殷震贤、穆藕初、陈宝谦、王慕诘、项远村、张某良、叶小泓、管际安、庄一拂等曲家加盟，社员最多时发展到100余人。曲社还经常举办昆曲彩串或赈灾义演，并得大雅、全福班及"传"字辈艺人的扶持，名伶周凤林、邱凤翔、金阿庆、丁兰荪、沈月泉、沈斌泉、朱传茗、张传芳等先后参与演出，曲社社员的演艺日趋成熟。民国二十二年（1933年）起，社务工作由徐凌云主持，民国三十四年（1945年）又由管际安接任。赓春曲社前后历时48年，为近代上海曲坛历史悠久、影响较大的曲社之一。

说完李翥冈先生和赓春曲社，再说说这批珍贵的昆剧手抄本的征集过程。

时间向前倒推近三十年，1984年秋，李翥冈先生的一位后人带着两册李翥冈先生的藏本辗转找到了苏州的顾笃璜先生，这让当时苏州昆曲界上下都非常兴奋。此后，当时供职于苏州戏曲研究室的桑毓喜先生赴上海，在几位当时仍健在的上海曲家的帮助下，找到了李翥冈的小儿子李冰掌先生。在一番说明来意之后，年逾古稀的李冰掌先生深明大义，毅然将自己长期精心保存的其父所藏昆曲手抄本等多种遗物全部捧出，表示愿意捐赠给国家收藏，托桑毓喜先生带回苏州。在对全部藏本进行整理研究之后，苏州戏曲研究室的各位专家一致认为这批曲谱价值极高，他们马上向当时的苏州市文化局汇报，由苏州市文化局向李冰掌先生颁发了奖状。时至今日，当年的捐赠者李冰掌先生早已过世，就连当时负责征集的桑毓喜先生也在数月前辞世，但李先生不计名利的高风亮节，桑先生为征集昆曲资料所做的不懈努力却始终值得我们后人铭记。（美中不足的是，桑毓喜先生当年所征集的李翥冈藏本还并非全璧。因为种种原因，尚有部分藏本流散在外。数年前，沪上曲家叶惠农先生曾托上海昆剧团蔡正仁先生将一套四卷本李翥冈抄《荆钗记》曲谱无偿捐赠给中国昆曲博物馆。另有一套两卷本《西厢记》曲谱曾在上海某拍卖会上现身，后据说辗转流散到广州某地，从此下落不明。而李翥冈藏本究竟有多少，这恐怕永远都是一个谜。笔者也希望能够通过这篇文章，能让更多的人了解和认识到李翥冈藏本的价值和意义，从而也希望有朝一日这些珍贵抄本能够完整地收藏在一起。）

接下来再对李翥冈先生藏《同咏霓裳曲谱》的相关情况做进一步的介绍。

据中国昆曲博物馆统计，现存资料库中的《同咏霓裳曲谱》共计113种167册，其中宾白、曲词、工尺谱三者俱全的舞台演出本有93种138册，有宾白曲词而无工尺谱的传奇本有9种13册，另有《昆剧全目》等其他抄本11种17册。

从抄录年代上看，此批抄本的抄录年代大概是由赓春曲社成立初期的光绪二十九年（1903年）一直延续到李翥冈先生去世前一年的民国三十三年（1944年，李翥冈时年七十二岁），几乎横跨了李翥冈先生的后半生。这批曲谱之中，李翥冈先生自己的抄本占绝大多数，但细看抄录者的笔迹，至少还有三位曲学前辈参与了曲谱的抄录。一位是姓名生平不详，抄写了《同咏霓裳曲谱》中抄录最早的一套曲谱——四卷本《长生殿》的长洲九秋吟主，一位或是姓名生平亦不详，为这批《同咏霓裳曲谱》题写部分书名的王屋山人，还有一位则可能是曾为苏州昆剧传习所学员选定"传"字排辈的赓春曲社社员王慕诘先生。

从抄写用纸上看，《同咏霓裳曲谱》也非常有特色。除了数种抄写在早期空白宣纸本和黄色八行笺纸本上之外，绝大多数的抄本则是抄录在专门为抄写昆曲曲谱而印制的笺纸上。这种笺纸统一选绿色底纹，四周双边，单鱼尾，小黑口，书耳处注明所抄剧目折目，版心下方部分写有"蓉镜盦曲谱"字样。此种笺纸每半页可抄写宾白、曲词三行，旁边配有斜格供抄写工尺谱之用。在用这种笺纸所抄曲本的牌记中间部分注明有"同咏霓裳"四字（部分抄本的牌记部分无此四字），右上角记录有代表赓春曲社成立时间的"光绪壬寅暮春休禊之辰"字样，左下角则注明文字为"宝许室主人题"（宝许室主人生平不详）。

从抄本的来源上看，这批《同咏霓裳曲谱》部分抄自清末民国时期刊印的各种木刻本和石印本，另有部分则来自金颖川氏（生平不详）、苏少卿（戏剧评论家，京昆票友）以及李翥冈自己的藏本。李翥冈不仅通过他的抄本和藏本保留下来大量的昆剧资料，他还对这些曲谱进行了批点和校正。更值得重视的是，在这批93种138册的宾白、曲词、工尺谱三者俱全的舞台演出本当中，注明是由著名昆剧老艺人殷溎深勘正填谱的就有《红梨记》《荆钗记》（四卷本）、《翡翠园》《长生殿》（四卷本）、《焚香记》《双红记》等数种，弥足珍贵。

从《昆剧全目》等其他抄本上看，这批李翥冈抄本中

更保留有包括《昆剧全目》《戏考说明》《曲海总目提要目录》《纳书楹曲谱、缀白裘总目》《国画源流考》《中国文学史略》《红楼汇评》《清代秘闻》《小说百话》《叙录》《北宫词录》11种，由此可以看出李翥冈先生学识渊博，涉猎极广，其中《昆剧全目》一书更是现在研究清中后期乃至民国中期昆剧演出情况的极好资料。

最后，且将李翥冈先生藏《同咏霓裳曲谱》刊录于下，以便昆剧研究者和爱好者查询。

李翥冈抄本目录

1.《一捧雪》（上中下三册，另有一元、亨两卷本）

上册：赏梅、卖画、饯别、拜别、路遇、豪宴（书内做邀宴）、票本、说杯、送杯、露杯

中册：报杯、搜杯、遣将、追杯、换监、代戮、验头、泣渎、审头、轴赋

下册：刺汤、祭姬、闻拿、边信、得信、流徙、奏朝、坟遇、筘叙、杯圆

元卷：赏梅、卖画、饯别、拜别、路遇、豪宴、票本、说杯、送杯、露杯、报杯、搜杯、遣将、追杯、换监

亨集：代戮、验头、泣渎、审头、轴赋、刺汤、祭姬、闻拿、边信、得信、流徙（书内言此折原名徙置）、奏朝、坟遇、筘叙、杯圆

2.《万里圆》（传奇本，无曲谱，另有选本一册）

上册：送别、求援、阻奏、面相、报警、倡乱、交印、别家、上路、闻警、客店、遇劫

下册：算命、三溪、请医、给劄、差扰、打差、庙会、遇亲、问卜、团圆

一册：打差

3.《千金记》

一册：鸿门、撇斗、追信、十面、夜宴、虞探、别姬

4.《双珠记》

一册：分珠、别友、汲水、诉情、杀克、二探、卖子、三探、投渊、天打、路逢、中军、月下

5.《白罗衫》（有选本两册）

一册：贺喜、井遇、游园、看状、详梦、伸冤

二册：揽儴、设计、杀舟、捞救、贺喜、井遇、游园、看状、详梦、报冤

6.《白兔记》

一册：赛愿、赶蛇、养子、上路、窦送、出猎、回猎、麻地、相会

二册：闹鸡、赶蛇、养子、送子、出猎、回猎、麻地、相会

7.《永团圆》

一册：会霤、奸叙、请酒、逼离、赚契、击鼓、宾馆、纳银、计代、堂配

8.《占花魁》（上下两册，另有选本一册）

上册：开宗、勤王、惊陷、寇聚、拐骗、托业、落娼、劝妆、品花、卖油、扬花、得妻

下册：湖楼、定愿、返中、受吐、雪塘、独占、赎身、寺会

一册：定愿、赎身、寺会

9.《儿孙福》

一册：别弟、报喜、宴会、势僧

10.《三笑缘》

一册：游山、追舟、央韩、投靠、堂会、学堂

11.《红楼梦》三套曲谱（上下两卷）

上卷：归省、葬花、警曲、拟题、听秋、剑会、联句、痴诔、警诞

下卷：寄情、走魔、禅订、焚稿、冥昇、诉愁、觉梦

12.《梅花簪》（传奇本，无曲谱）

一册：节概、告游、丑配、交代、箴女、寇变、骇报、涎艳、哄讼、抢亲、疑谶、闻嫁、遣刺、舟误、杀庙、缢奸、府讯、禁侠、诉情、降敌

13.《窦娥冤》（传奇本，无曲谱。）

一册：送女、羊肚、斩窦、雪冤

14.《红梨记》（上下两册）

上册：赏灯、拘禁、访素、赶车、解妓、草地、托寄、问情

下册：踏月、窥醉、亭会、北醉、花婆、三错

15.《衣珠记》

一册：折梅、堕冰、园会、饥荒、清粮、筘叙、珠圆

16.《红梅记》

一册：脱阱、鬼辩、算命

17.《桃符记》（传奇本，无曲谱，上下两册）

上册：设计、遣顺、放走、冲散、吓杀、拽杀、阴审、借灯

下册：盘庆、魂告、报信、前审、房遇、回话、起尸、捉拿、后审

18.《赵氏孤儿记》（传奇本，无曲谱，上下两册）

上卷：传末开场、赵朔放灯、周坚贳酒、王婆追债、朔放周坚、坚门留下、贾妻劝夫、赵盾劝农、翳桑救辙、张维讽诔、闱帏叙乐、割截人手、屠赵交争、遣钮行刺、钮魔触槐、买计不遂、赵府占梦、嗾獒计定、灵辄免宣、弥明击犬、周坚替死、奸雄得意、宫中悲叹、程忆消息、贾计害儿

下卷：报产孤儿、朔遇灵辄、计脱孤儿、榜募孤儿、婴计存孤、程杵共谋、程婴出首、公孙死节、公主闻信、灵辄

传疑、山神点化、朔议下山、阴陵思忆、赵朔云游、北邙会猎、阴陵聚会、幽魂索命、指说冤枉、孤儿报冤

19.《中山狼全传》(传奇本,无曲谱)

一册:马中锡著中山狼传、王九思著中山狼院本、康海著中山狼杂剧

20.《东窗事犯》(传奇本,无曲谱)

一册:大都新刊关目本事东窗事犯

21.《灵宝刀传奇》(传奇本,无曲谱)

上卷:闲居宴友、荡子春游、烧香起衅、权奸定计、差赚宝刀、节堂拷陷、助恶申谋、贤妇索、义女问卜、击鼓阵情、宸游艮岳、府主平反、倾家送别、遣媒强娶、良朋救厄、男闱谋替、舍生脱母、仗义全贞

下卷:支郡怜冤、空门悲痛、旅次锄强、桎梏哀鸣、悯贞遭问、报怨愁恩、女侠贻金、官兵追捕、窘迫投山、坐衙嘲戏、哭女思夫、山寨借兵、群雄四伏、手戮双枭、回营议抚、青楼乞赦、团圆旌奖

22.《西游记传奇》(传奇本,无曲谱,上中下三册)

上册:之官遇盗、逼母弃儿、江流认亲、擒贼雪仇、诏饯西行、村姑演说、木义售马、华光署保

中册:神佛降孙、收孙演咒、行者除妖、鬼母皈依、妖猪幻惑、海棠传耗、导女还裝、细犬擒猪

下册:女王逼配、迷路问仙、铁扇凶威、水部灭火、贫婆心印、参佛取经、送归乐土、三藏朝元

23.《吟风阁》

一册:罢宴

24.《祝发记》(有选本两册)

一册:做亲、败兵、祝发、渡江

二册:渡江

25.《凤凰山》(书前作王屋山人署)

一册:赠剑、点将

26.《四弦秋》

一册:送客

27.《风云会》

一册:送京、访普

28.《天下乐》

一册:钟馗嫁妹

29.《昊天塔》

一册:五台

30.《牧羊记》

一册:小逼、牧羊、望乡、遣妓、告雁

31.时剧

一册:磨斧

二册:探亲相骂

三册:小妹子

四册:借靴

五册:照镜

六册:新大赐福

32.新曲(时剧,女赐福作蛰园赠稿,说方又作林十八,劝戒鸦片烟)

一册:女赐福、说方、新哭魁、新惨睹

33.《拾金》(有选本两册)

一册:拾金

二册:拾金

34.《铁冠图》(上下两册,另有选本一册)

上册:询图、孙探、营哄、捉闯、借饷、观图、看操、对刀、步战、拜恳、别母、乱箭

下册:撞钟、分宫、归位、守门、杀监、刺虎、夜乐、刑拷、祭主

一册:对刀

35.《货郎担》

一册:女弹

36.《蝴蝶梦》

一册:金星、隐山、叹骷、搁坟、毁扇、遣蝶、病幻、访奠、说亲、回话

37.《翠屏山》

一册:交账、送礼、酒楼、反诳、杀山

38.《九莲灯》

一册:火判、闯界、求灯

39.《人兽关》

一册:演官、幻骗、恶梦

40.《一文钱》(有选本两册)

一册:烧香、罗梦、济贫

二册:罗梦

41.《醉菩提》

一册:伏虎、醒妓、嗔救、当酒

42.《湘真阁曲谱》

一册:花宴、设计、阁诨、压惊

43.《三国志》

一册:古城、挡曹

44.《洛阳桥》

一册:下海

45.《还金镯》

一册:分镯、诉魁、天打

46.《东郭记》

一册:仲子

47.《三元记》

一册：秦雪梅教子

48.《党人碑》
　　一册：打碑、拿问、请师、拜帅

49.《精忠记》
　　一册：交印、刺字

50.《西游记》
　　一册：狐思

51.《红楼梦》（新编剧，藕官化纸剧本，京剧，欧阳予倩编）
　　一册：红楼梦

52.《金凤钗》
　　一册：冥勘

53.《虎囊弹》
　　一册：山门

54.《和戎记》
　　一册：送昭、出塞

55.《幽闺记》
　　一册：捉获、虎寨、请医、招商（离鸾）

56.《桂花亭》
　　一册：送饭、夺食、亭会、三错

57.《雁翎甲》
　　一册：盗甲

58.《琵琶记》
　　一册：描容、别坟

59.《彩楼记》
　　一册：拾柴、泼粥

60.《宝剑记》
　　一册：夜奔

61.《金锁记》
　　一册：说穷、羊肚、探监、斩窦

62.《鸳钗记》
　　一册：遣义、杀珍、拔眉、探监

63.《奈何天》（上下两册）
　　上册：开宗、虑婚、忧嫁、惊丑、隐妒、逃禅、媒欺、情优、误相、边助、醉卺、焚券、软诓、狡脱、分扰、起兵、攒羊、改图
　　下册：逼嫁、调美、巧布、筹饷、计左、掳俊、密筹、师捷、锡祺、易形、夥醋、闹封

64.《芙蓉岭》（有选本两册）
　　一册：情战、允亲
　　二册：情战、允亲

65.《慈悲愿》（书前作丁卯秋）
　　一册：撇子、认子、北饯、胖姑、北诈

66.《燕子笺》（书前作民国三十年辛巳秋，又作民国三十年九月上旬时年六十九，李蓉冈抄）
　　一册：写像、拾笺、奸遁、诰圆

67.《梅花簪》（上下两册）
　　上册：节概、告游、丑配、交印、箴女、寇变、骇报、涎艳、哄讼、抢亲、疑谶、闻嫁、遣刺、舟误、杀庙、缢奸、府讯、诉情、降敌、天榜、泣遣、奇捷、面试
　　下册：锦归、簪忆、空喜、点监、逃狱、诘病、遇相、市簪、醉赘、悔悟、服叛、赏月、复命、进宝、驾辩、负荆、重圆

68.《玉簪记》
　　一册：佛会、茶叙、琴挑、问病、偷诗、姑阻、失约、催试、秋江

69.《荆钗记》（上下两册，另有元亨利贞四卷本）
　　上册：议亲、闹钗、修房、前逼、别祠、送亲、遣仆、回门、参相、改书
　　下册：前拆、孙谗、料账、别任、后逼、投江、捞救、脱冒、见娘、梅岭、男祭、开眼、拜冬、上路、男舟、女舟
　　元集：开端、讲书、眉寿、堂试、前央媒、议亲、后央媒人、闹钗、绣房、前逼、别祠、送亲
　　亨集：遣仆、回门、登程、考试、梳妆、游街、参相、前发书、改书、前拆、三央媒、料账、朝觐
　　利集：别任、后逼、祭河、投江、捞救、拾鞋、哭鞋、女祭、脱冒、思乡、周审、见娘、后发书
　　贞集：梅岭、行丧、回书、男祭、夜香、脱靴、审局、开眼、拜冬、上路、四相逢、参都、男舟、女舟、后相逢、钗圆

70.《钗钏记》
　　一册：相约、讲书、讨钗、小审、大审、观风、赚钗、出罪、谒师

71.《翡翠园》
　　一册：预报、拜年、谋房、谏父、切脚、恩放、自投、副审、封房、盗令、吊监、杀舟、游街

72.《艳云亭》
　　一册：放洪、杀庙、痴诉、点香

73.《宵光剑》
　　一册：相面、报信、扫殿、闹庄、救青、功宴

74.《满床笏》
　　一册：郊射、龚寿、醉荐、纳妾、跪门、求子、参谒、后纳、祭旗、卸甲、赐婚、笏圆

75.《金印记》（有选本两册）
　　一册：不第、投井、封相、金圆
　　二册：言学、玩亭、逼钗、蛋赋、不第、投井、寻夫、刺股、背剑、封相、归第、金圆

76.《疗妒羹》

一册：梨梦、题曲、浇墓

77.《渔家乐》(上下两册)

上册：亭相、卖书、赐针、议本、矫旨、题诗、药酒、喜从、纳姻、逃宫、渔钱、端阳

下册：负米、藏舟、起兵、舟别、遇驾、边报、设计、侠代、相梁、刺梁、接差、营会、请行、羞父、祭圆

78.《浣纱记》(上中下三册)

上册：越寿、前访、起兵、大战、行成、回营、许诺、离国、发室、劝伍、养马、思蠡、打围

中册：后访、寄子、歌舞、拜施、分纱、进美、采莲、商计、储谏、回话

下册：赐剑、后思、发令、杀储、跌踼、后行成、归越、吴刎、伍显、归第、泛湖、浣圆

79.《鸣凤记》

一册：辞阁、嵩寿、吃茶、河套、贿监

80.《义妖传》(有选本两册)

一册：游湖、借伞、盗库、赠银、卖符、吊打、端阳、雄阵、煎草、烧香、水斗、断桥、合钵、祭塔

二册：游湖、借伞、卖符、吊打、端阳、雄阵、煎草、烧香、水斗、断桥、合钵

81.《桃花扇》

一册：访翠、抚兵、寄扇

82.《长生殿》(元亨利贞四册，另有选本一册)

元集：开宗、定赐、贿权、春睡、楔游、傍讶、倖恩、献发、复召、疑谶、闻乐、制谱

亨集：权哄、偷曲、进果、舞盘、合围、夜怨、絮阁、侦报、窥浴、密誓、陷关、惊变、埋玉

利集：献饭、冥追、骂贼、闻铃、情悔、剿寇、哭像、神诉、刺逆、收京、看袜、尸解

贞集：弹词、私祭、仙忆、见月、驿备、改葬、怂合、雨梦、觅魂、补恨、寄情、得信、重圆

一册：春睡

83.《跃鲤记》

一册：忆母、芦林、看谷、芦林(弋腔)

84.《吉庆图》

一册：扯本、醉监

85.《马陵道》

一册：孙诈

86.《焚香记》

一册：阳告、阴告

87.《青龙阵》

一册：阵产

88.《打花鼓》

一册：打花鼓

89.《十五贯》(上下两册)

上册：出熊、付钞、得环、逼女、露杯、陷辟、商助、杀尤、皋桥、过审、朝审、男监

下册：宿庙、女监、判斩、见都、踏勘、访鼠、测字、义诉、审豁、谒师、刺绣、拜香、双圆

90.《风筝误》(上中下三册)

上册：贺岁、闺哄、郊饯、习战、糊鹞、题鹞、和鹞、嘱鹞、请兵、鹞误

中册：冒美、惊丑、遣试、坚垒、梦骇、媒争、游街、议婚、蛮征、前亲

下册：运筹、败象、导谣、凯宴、拒奸、闻捷、逼婚、后亲、茶圆

91.《折桂传》

一册：遣刚、赏桂、窃婢、反目、辱邵、楼诉、拷婢、产子、训媳

92.《南楼传》

一册：结义、嫖院、调琴、园会、算账、归家、梦诉、舟诉、私吊、写状、官吊、庙审、前探、后探(许探)、斩刁、法场

93.《呆中福》

一册：巧遇、龙舟、作伐、相亲、央友、代替、前洞房、得银、前还银、媚辱、达旦、闹房、刁谋、后还银、自陈、三洞房

94.《西楼记》

一册：都课、楼会、拆书、空泊、玩笺、错梦、打妓、痴池、侠试、赠马、邸合

95.《双红记》

一册：降仙、摄盒、谒见、猜谜、击犬、盗绡、青门

96.《双冠诰》

一册：做鞋、夜课、前借、后借、舟讶、三见、看坊、荣归、赉诏、诰圆

97.《金雀记》(有选本两册)

一册：觅花、庵会、乔醋、醉圆

二册：觅花、庵会、乔醋、醉圆

98.《连环记》

一册：起步、赐环、议剑、献剑、问探、三战、回军、拜月、小宴、大宴、梳妆、掷戟

99.《千忠戮》(千忠禄)

一册：奏朝、草诏、惨睹、搜山、打车

100.《烂柯山》

一册：渔樵、前逼、后逼、悔嫁、痴梦、寄信、泼水

101.《邯郸梦》(上下两册)

上册：行田、扫花、三醉、赠枕、入梦、招贤、赠试、夺元、骄宴、房动、外补、开河、边急、望幸、东巡、寻夫、番儿、败房

下册：勒功、闺喜、押花、云阳、法场、逸快、备苦、织恨、功白、召还、杂庆、还朝（极欲）、生寤、仙圆

102.《西厢记》（上下两册，据传在广州某处）

剧目存目：游殿（北曲）、游殿、闹斋、惠明、请宴

其他

1.《昆剧全目》一册
2.《戏考说明》（上下两册）
3.《叙录》一册
4.《纳书楹曲谱、缀白裘总目》一册
5.《国画源流考》
6.《中国文学史略》（上下两册）
7.《红楼汇评》
8.《清代秘闻》（元亨利贞四册）
9.《曲海总目提要总目录》
10.《小说百话》（上下两册）
11.《北宫词记》

共计：113种，167册，其中舞台本93种137册，传奇本9种13册，其他抄本11种17册。

（原载中国昆曲博物馆馆刊
《中国昆曲艺术》第九期，2014年6月）

吴昌硕顾曲杂缀

江沛毅

毕生精勤于艺，诗书画印冠绝一代的艺术巨匠吴昌硕，笔歌墨舞之余，每以昆曲自娱，颇得其乐。然而，目前这方面的文字记录极少，不能不说是一件憾事。笔者景仰之余，搜寻爬梳，得若干零金，杂缀成文。

1919年冬，刘海粟偶得关全所绘山水，经高邕之、何诗荪、吴昌硕等人定为真迹，遂与唐吉生访诸缶翁。他在《回忆吴昌硕》一文中回忆说：“我们走进山西北路吉庆里一所普通的三层楼房，在厢房里听到一个苍劲的声音在唱着昆曲。我当是有什么戏剧家在和老人谈艺，及进门一看，只见一位眉发皤然的老者，个儿不高，身材精悍结实，目光炯炯，笑容可掬，左手撩起袍子，和一个拿着木制长矛的孩子在唱着曲子。孩子不到十岁，是他的孙子孟都，他一见来了客人，扛起矛就溜到后面去了……老人表情温和而略带幽默感，用不着什么介绍，一下子就把拘束打消了”（上海人民美术出版社1986年12月版《回忆吴昌硕》）。这在"补白大王"郑逸梅所著《艺林散叶》（中华书局1982年12月版）第三八六三条亦有相同的记载：“吴昌硕喜昆剧，八十岁时，某晨犹自提袍角，手执木矛，教儿辈作戏剧架式。”可见此事不虚。刘海粟在该文中还讲述道：“昌老对我的朋友王个簃、诸闻韵、诸乐三、沙孟海等等，不光教书画，也在一起看戏，哼哼昆曲，或唱老人自己填的新词，打破师生界限，堪称一代宗师。”执矛起舞，掀髯而歌，清曲娱孙，诚堪入画！

1924年初夏，钱君匋随其师吕凤子拜访昌老。谈论印事之余，"他（指吴昌硕）同吕师谈到昆曲的发声韵律，我完全听不懂，但是拘束已被他洒脱和蔼的长者风度所扫除"（《略论吴昌硕》，同上）。坐而论道，漫谈曲律，足见吴昌硕昆曲造诣之深。

1927年12月，昆剧传习所学员组成"新乐府"，假座笑舞台正式公演。社会各界赐赠匾框屏联等礼物，陈设于前台。如步林屋集句、袁寒云手书"古调凄金石；新声杂管弦"联，刻于楹柱，额题："兴古为新"（俞振飞在《一生爱好是昆曲》长文中，回忆说是联由其父俞粟庐书写，额题："曲尽其妙"，恐是误记。载上海人民出版社1989年9月版《戏曲菁英》）。周信芳书题"古乐中兴"四字。吴昌硕早在是年春曾书赠二联，亦悬诸壁间，尤为夺目。其一曰："传之不朽期天听；玠本无瑕佩我宜——赠新乐府名小生顾传玠"。其二曰："传随李白花间想；茗倘樵青竹里煎——赠闺门旦朱传茗"。联系鹤顶格，分嵌传玠、传茗之名，工整熨帖，允称佳构（沈吉诚《乐府新声》，载1927年12月16日《申报》）。

另据王个簃回忆，吴昌硕有一首赠刘玉庵的"戏作"云："火车一阻，归来碰著胡葵父。竹林游戏，拉君入座。输固何妨，赢将何补？好在手谈不算赌。无端喜上眉梢，冰人说妥。转眼间新娘入户，新郎祭祖。赏戏开场，第一折就唱胭脂虎。叫刘郎左右作人难，才想着老师之言不错"（丁羲元《论吴昌硕的艺术》，上海人民美术出版社1986年12月版《回忆吴昌硕》）。限于本人的阅历见

识,该词的写作本事尚不明了。但粗读以后,便会明显地感觉到它与清梁绍壬《两般秋雨盦笔记》中的《短人小词》有着异曲同工之妙。至于《胭脂虎》,乃是清沈起凤所作传奇。叙演轩辕生之妻张氏奇妒,马侠君以计治其妒,并迫其同意纳妾。因张氏为天界罗刹女之胭脂虎下凡,马有伏虎韬略,故又名《伏虎韬》。吴梅跋该剧云:"闻故老言,洪杨乱前,吴中有演此记者,往往哄堂大噱。余亦藏有残谱,今则不独无人能唱,且并不知此记之名久矣。"该剧昔日常演《乔逼》《卖身》《选妾》《伏吼》等折,惜乎久佚。及我所寓目者,乃《佚存曲谱》初集卷一所收《开宗》《说法》《采风》《学哄》四折(郁念纯旧藏清乾隆钞本,1990年油印本)。窃以为当日所演不一定就是《胭脂虎》,之所以引用这折生僻戏,无非是引用剧情、说明事由,或是为了押韵而已。但这也正好说明了吴昌硕对昆曲剧目是烂熟于胸的,信手拈来,无不工稳,恰到好处,令人叹服。

(原载中国昆曲博物馆刊
《中国昆曲艺术》第九期,2014年6月)

天津昆曲社的一面旗帜
——纪念天津甲子曲社成立30周年
李 英

天津作为中国闻名的戏曲之乡,虽然没有专业的昆曲院团,但天津业余昆曲社的研究与演唱,如同昆曲的水磨声腔绵绵细语一样,音远流长。

一、历史上的天津昆曲社

1913年,江南曲家王季烈在天津创建第一个昆曲社"景憭社"(又名"审音社"、"和笙社");1923年,浙江曲家许雨香创建"同咏社";1928年,天津汇文中学成立"彩云社";1930年,南开中学成立"南中社",同年成立"女师学院曲社"、"绿渠社";1936年成立"一江风曲社";1938年成立"工商学院昆社",后来转入"一江风曲社";1940成立"七馆曲社";1941年成立"辛巳曲社";1946年成立"开滦曲会";1950年成立"南大曲会";1957年成立"津昆曲社";1959年成立"天津戏曲学院昆曲班";1962年成立"天津古乐研究会昆曲组";1982年成立"天津市文史研究馆昆曲组"、"芗兰馆曲社";1984年成立"甲子曲社"(2007年4月陈受鸟先生逝世后,曲社活动迁址南大东方艺术系音乐教室至年底,2008年6月在华苑绮华里社区恢复活动);1985年成立"天津昆曲研究会";1989年成立"天津和平曲会";2005年成立"天津昆曲艺术研究会";2006年成立"天津民营芗兰昆剧团";2009年成立"河东区文联戏剧家协会昆曲研习社"。

天津昆曲社历经百年沧桑,锲而不舍,顽强求生,五代曲友似幽兰丛丛,傲然挺立。

二、"甲子曲社"的诞生

1984年秋,天津著名曲家、"天津古乐研究会昆曲组"负责人刘楚青先生到南开大学数学系教授陈受鸟家拜访,陈受鸟教授1922年在袁敏萱家参加曲会,受业于红豆馆主溥侗门下。刘楚青1947年在南开大学经济系教授杨学通家听过陈教授唱昆曲,两位昆曲爱好者阔别多年,当即又请来南开大学外文系教授李云凤一同拍曲,李云凤30年代在北大就学时便参加曲会。这个最早只有3个人的曲社,由刘楚青先生司笛,凭着他们对昆曲的挚爱,像滚雪球一样发展壮大。

20年后李云凤在《庆贺甲子曲社成立二十周年——回顾与展望》一文中写道:甲子年之秋津门昆曲耆宿刘楚青先生怀着爱曲雅兴,来南开大学访问老曲家陈受鸟先生,并电话约我一同拍曲。这是浩劫之后,我们第一次启谱试笛,重温旧曲。自此约定每双周周三下午聚会一次。地点就在陈受鸟先生家中,虽无水阁、花厅,却也蔷薇护径,繁华绕庭,别是一个幽雅的顾曲所在。陈先生便以刘老第一次来她家三人开始曲会的甲子年命名曲会为"甲子曲社",陈受鸟先生也就是曲社的主持人。

三、知名学者、曲家云集甲子曲社

甲子曲社的队伍在活动中不断扩大,学者曲家接踵而至。天津大学的周文素教授来了,中文系教授、诗词曲家高准(孤云)先生携夫人杜萍娟受陈受鸟先生之约

也来了。高准先生的一管横笛,声韵优美,益臻隽永,响彻曲社。由于"文革"浩劫,曲友保存的工尺谱大多被抄失落,书店里也没有昆曲简谱。高准先生将自己保存的旧谱或借阅劫后留存的曲谱积两年日夜之功手抄而成《孤云曲谱》一书。

曲家张家骏先生在《孤云曲谱的诞生》一文中记载了此事:"高准先生是前清翰林之后,自幼学习书法,一生未断,尤精小楷,享誉书坛。《孤云曲谱》所选昆曲折子戏或选段的曲谱全用精美娟秀的小楷写成,工尺、板眼准确。他在编排中,把一个曲牌的唱词、工尺均抄写在一页纸里,这样省掉在擫笛度曲中翻页之劳,颇受曲友珍爱。高准先生自费复印十余册赠送甲子曲社曲友,……成为甲子曲社的标志谱。"

80年代末天津著名的"一江风"曲社有资深曲家陈宗枢、李世瑜、熊履方等人,他们都是学者、诗词曲家,精通音乐格律,对昆曲有精深的研究,并著书立说,为曲友后学留下了珍贵的资料。这些前辈曲家的学识和诲人不倦的高尚精神吸引了越来越多的专业曲家也来加盟,天津戏校的教师仝秀兰、渠天凰、孙立善等纷纷前来加入甲子曲社的清唱、彩唱活动。更有一些专家学者纷至沓来,如曹天受、徐家昌、朱经畬、韩耀华、孙白纯、赵浣鞠、刘兆宏、高伟、王惕、张家骏、刘立昇(笛师)等。还有中青年曲友管怀明、武淑惠、李志宏等,他们都积极参加曲社活动,为曲社的发展做出贡献。

四、普及振兴把昆曲艺术引入教学领域

甲子曲社在发展中人才济济,生机勃勃,不断奋进,清唱彩唱活动丰富多彩。这些专家、学者、戏校老师们把昆曲艺术引入大学的教学领域,向广大师生传播传授昆曲艺术,以普及传播中国传统文化为己任。

1987年9月,南开大学开办了昆曲艺术系列讲座,讲座的内容有高准教授的《昆曲的艺术特色》、朱经畬教授的《昆曲历史源流与兴衰》、熊履方先生的《南曲和北曲》、刘楚青先生的《昆曲音乐板式》、陈宗枢先生的《昆曲的曲牌格律及行腔归韵》、李世瑜先生《振兴昆曲的展望》,6位曲家分别就昆曲艺术的特点、历史发展以及南北曲声律的特点等进行了专题讲解。李云凤教授在讲座现场示范演唱《游园·皂罗袍》。讲座后还请仝秀兰、渠天凰表演了《牡丹亭·游园》。许多师生因此加深了对昆曲的理解和感受,开始爱上昆曲并参加曲社学习昆曲。

1988年,高准、陈宗枢、仝秀兰等组成讲师团,在天津师范大学举办业余昆曲班,进行昆曲教学。经过一个学期的教学,同学们学会了《牡丹亭·游园》,并在天津师大组织的文艺演出会上彩唱、获奖。

1986年至1996年,工会管理干部学院艺术系配合大学语文课和诗词课,把昆曲引入课堂。最初由朱经畬先生亲临教室边教边唱;后来由高准、仝秀兰在每节诗词课结课前将昆曲作为教学内容,讲授昆曲知识并示范演唱。这项举措连续了10年,授业学生逾500人,在普及昆曲艺术、宣传昆曲知识方面取得了一定的成果,积累了丰富经验。

2002年,南开大学文学院成立昆曲传习班,由甲子曲社的几位老先生讲课,由戏校专业老师仝秀兰、孙立善教授演唱。同学们努力学习了几个月便在北昆重阳曲会上演出了《游园》和《夜奔》片段,并受到大家的好评。

以上活动说明,甲子曲社的前辈曲家把昆曲艺术引入教育阵地,是宣传、普及和振兴昆曲最有效的措施之一。

五、弘扬昆曲促进海内外文化交流

20世纪80年代末至90年代中,海外华裔学者不断地来南开大学进行文化交流。如诗词家叶嘉莹教授(2014年5月10日南开大学为定居南开大学的叶先生举办90华诞盛典)及数学家陈省身教授以及美国明尼苏达大学刘君若教授都曾到甲子曲社听曲。刘君若先生还组织了一班美国留学生来欣赏曲会的演唱,并亲自录像带回美国,让更多同学欣赏了解中国昆曲。

当年在南开大学执教的外籍老师如美国的Janet-Melvin、英国的Elaine Sweery、Ruth Cremerius、德国的Zina等,她们在南开大学工作教学,也经常到曲社参加活动。她们非常欣赏中国昆曲的清雅优美和曲声笛韵。李云凤教授把演唱的戏曲故事情节用英语翻译后介绍给她们,她们对中国昆曲文化有了浓厚兴趣。

1986年2月24日,南京曲社王守泰先生访问天津曲社,4月13日北京周铨庵、傅润森先生访问天津曲社。

1986年11月26日,为纪念汤显祖逝世370周年,江苏省昆剧院张继青等来津在中国大戏院演出《牡丹亭》《烂柯山》。11月30日,天津剧协召开"振兴昆曲座谈会",陈受鸟、李世瑜、刘楚青、熊履方、仝秀兰应邀参加并和张继青、姚继焜、林继凡等昆曲大家一起畅谈交流。

1987年5月14日,北昆侯少奎、洪雪飞等在天津戏剧博物馆和天津曲友联欢演唱,熊履方司笛,刘楚青吹笙。15日至17日在天津人民礼堂公演3场。演出后,熊履方、刘楚青、李世瑜、王惕、仝秀兰应邀参加座谈会。

海外定居的老曲家美籍华人徐樱、李林德母女也在1988年10月17日特来天津甲子曲社访问、拍曲。

1989年国庆期间,俞振飞带领上海昆剧团郑传鉴、蔡正仁、周志刚、张静娴、金彩琴、刘异龙、顾兆琳等著名演员在和平文化宫和天津曲友座谈联欢。俞老以88岁高龄清唱《八阳·倾杯玉芙蓉》,艺惊四座。刘楚青、熊履方在俞老下榻处拜访。

1993年6月15日,苏州大学周秦教授携妻女来津访问,在刘楚青宅舍晤聚,张家骏、高学敏参加,大家吹笛唱曲好不欢喜。

1994年夏天,南京大学吴新雷教授访问刘楚青,为编著《中国昆曲大辞典》收集天津昆曲社活动资料,张家骏、刘兆鸿在座。

1995年1月26日,中国台湾"中央大学"洪惟助教授来津访问刘楚青先生,了解记录天津业余昆曲活动情况。1999年,台湾省编著的《昆曲大辞典》中刘楚青、黄秉伦、陈宗枢、李世瑜、韩耀华作为天津现代昆曲的杰出代表人物入编。

1995年5月27日,北京张毓雯率领日本昆曲之友曲社秘书长前田尚香、田中顺子来津,上午访问刘楚青先生,下午在和平文化宫与天津曲友曲聚。北京曲社的朱复先生、北昆的张卫东先生一同前来,大家交流切磋,相聚畅谈,张毓雯还向天津曲家陈宗枢、韩耀华、任秉钤了解记录了马祥麟先生在天津的昆曲活动。28日,张家骏陪同参观天津戏曲博物馆。

2005年5月,白先勇率领青春版《牡丹亭》来南开大学公演,在研讨会期间为天津甲子曲社题词"雅韵永传"。

2005年7月30日上午,香港曲社昆曲剧作家古兆申、清唱家张丽真、琴箫家苏思棣夫妇一行6人到天津甲子曲社访问交流,受到天津曲友的欢迎。张丽真向甲子曲社赠送了两套王正来编著的《曲苑缀英》(工尺谱版)。甲子曲社回赠了《津昆通讯》及曲社编辑的系列曲谱。此次来访古兆申先生为天津甲子曲社题词"魏梁正声",张丽真女士题词"元音大雅"。

天津甲子曲社在每年一届的苏州虎丘曲会上,都会和北京、上海、杭州、苏州、扬州、昆山、太仓的曲社、曲家、曲友,相互学习,切磋交流,保持着深厚的友谊。

六、著书立说为后学留文献

天津甲子曲社的前辈曲家陈受鸟先生为南开大学数学系教授、南开大学校长吴大任的夫人;刘楚青先生1933年毕业于北京辅仁大学经济系;高准先生为天津大学中文系教授;朱经畬先生为河北师范大学中文系教授;陈宗枢先生为著名曲家,对诗词研究造诣精湛,是高级会计师;李世瑜先生为著名的历史学家、社会学家;熊履方先生一生从事音乐教育;韩耀华先生是著名曲家陶显庭的入室弟子。

当今健在的97岁的任秉钤先生为津门著名教育世家;71岁的张家骏先生大学毕业、工程师;70岁的刘立昇先生大专文化、电化教师,自幼受家庭熏陶,50年研究昆曲音乐伴奏。

无论是昆曲先驱前辈还是至今活跃在津门的曲家,他们凭着对昆曲的挚爱与责任,多年来编著了大量的文献资料。

《津昆通讯》自1982年由刘楚青先生主编创刊坚持到2007年共编辑印行了22期。此刊真实、全面地记录和反映了天津业余昆曲社的活动,是天津昆曲社珍贵的文献资料(17—22期由张家骏先生主编);1986年陈宗枢编著《琴雪斋韵语》、1992年《佛教与戏剧艺术》、2003年《琴雪斋曲集》(其中《秋笳怨杂剧》周瑞深先生谱曲,《秋碧词传奇》是昆曲大家王正来先生谱曲遗作,《桃花扇全谱》是周瑞深先生谱曲);2003年高准编著《孤云曲谱》;2004年陈宗枢、任秉钤、李世瑜、高准、韩耀华、张家骏编辑《北昆大嗓曲谱》(上下册);2006年88岁的任秉钤编著《北昆大嗓曲谱续集》(2013年再版后在苏州虎丘曲会期间赠送曲社、曲友,并获中国昆曲博物馆收藏证书);2008年张家骏、俞妙兰编辑《机峰谈曲》;2009年张家骏编著《天津昆曲社百年简史》;2011年刘立昇编著《水磨传情·昆曲笛谱与乐队》,在虎丘曲会期间"纪念道和曲社成立90周年"研讨会上赠送全国曲社和中国昆曲博物馆。

这些昆曲前辈为昆曲的传承做了大量的工作,他们这样做绝非是一些文人雅士的消遣解闷,而是为弘扬昆曲艺术鞠躬尽瘁,奋进不已。他们把这些珍贵的文献资料无偿赠予全国的曲社、曲友,供大家交流学习。

为纪念天津甲子曲社30周年、缅怀先驱前辈曲家,特附高准先生1987年遗作如下:

甲子曲社纪事
调寄《满庭芳》

径护紫薇,阶分疏竹,翟霞掩映三清。仙台何处,花底暗飞声。斗室茶香几净,纱窗外、籁寂云停。红牙缓,声调笛弄,一曲凤凰鸣。

芳馨。紫主客,蕙兰雅趣,松鹤高龄。念稗村独步,玉茗多情。终古阳春白雪,不须憾、釜重钟轻。循佳境,余音袅娜,迤逦醉平生。

丁卯四稔

天津甲子曲社似水流年30载，姹紫嫣红，浓墨重彩。她像一面鲜艳的旗帜引领后学的我们，坚持、坚守、继承、奉献。

(原载中国昆曲博物馆馆刊《中国昆曲艺术》第九期，2014年6月)

昆剧新乐府的短暂春天
——"传"字辈艺人上海同孚大戏院演出纪略

浦海涅

1949年11月，正是新中国成立之初，百废待兴之际，当时定居苏、沪两地的部分昆剧"传"字辈艺人们曾短暂公演于上海同孚大戏院，虽然最后因为种种原因演出只维持了一个月时间，但这次公演却堪称新中国成立后全国首个恢复演出的(也是当时唯一一个)职业昆班的第一次正式亮相，颇具历史意义。关于此次演出的记述较少，在各位"传"字辈艺人的回忆录中也很少提及①，一般昆曲相关辞典资料中更是难觅踪迹，只在桑毓喜先生的《昆剧"传"字辈评传》一书中有过专题论述②。近日，笔者查阅了大量新的资料，并比对了桑老的文章，补撰此文，既是为了对"传"字辈艺人的这段演艺史事作更全面的补充，同时也希望通过是文纪念日前辞世的桑毓喜先生。

曾被昔人称为"盛世元音"的昆剧，自硕果仅存的仙霓社于1942年散班之后，已经到了几乎一脉断绝的地步。到新中国成立时，在原先繁盛一时的昆剧演出重镇——上海，已经看不到昆剧的演出，而那些由苏州昆剧传习所培养出来的"传"字辈昆剧艺人们，当时或改行转业，或为人拍曲教戏勉维生计，或加入苏滩班社以苏养昆，还有的则加入各个越剧团担任技导等职务。虽然时事艰难，但这些昆曲的种子却无时无刻不想着有朝一日能够重振昆剧的雄风。

上海同孚大戏院，位于上海同孚路243号(今石门一路243号，现已不存)。在民国的各类戏曲演出场所中，同孚大戏院算不得什么有名的戏院，鼎盛时期也不过能容纳438人(一说450人)，经办人是金健麟。该戏院1942年开张，1956年闭门歇业，前后凡14载，是一个主要演出越剧的中小型茶园剧场③。在1949年11月前后，因为当时在同孚戏院演出的新生越剧团卖座不佳，戏院方面中断了与之的合作，同时也希望能有一个新的剧团能够承接同孚的演出。正在这时，仙霓社在沪的成员朱传茗、郑传鉴、沈传芷、沈传芹等找到了同孚大戏院的负责人。

对于促成仙霓社社员重新聚首的原因，桑老在《昆剧"传"字辈评传》一书中这样说道："1949年秋，上海刚解放数月，军管会文艺处负责人即找到了朱传茗、张传芳、郑传鉴等人，建议他们能组织一两次昆剧公演，以引起社会各界对这一古老剧中的关注。"此说应有所本。1949年5月下旬，上海市军事管制委员会成立文化教育管理委员会，下设市教、高教、新闻出版、文艺四处。其中文艺处处长为夏衍。5月27日，文艺处建立剧艺处室，主任伊兵，副主任刘厚生、姜椿芳。上文提到的来找"传"字辈艺人出演昆曲的或许便是这几位④。1949年10月6日下午，隶属上海剧艺协会昆剧组的仙霓社全体社员参加了"中国石油公司庆祝联欢大会"演出，节目为《下山》，地点在中国大戏院⑤。这次联欢演出从一定程度上印证了桑老师的说法，亦堪称"传"字辈同孚大戏院公演前的一次预演。

"传"字辈诸人又经过了月余的筹备，终于自1949年11月19日起假座上海同孚大戏院开演昆剧，挂牌为

① 郑传鉴曾在他的回忆文章《昆剧传习所纪事》中一笔带过："建国初期，在同孚路(今石门路)的同孚大戏院(后改民房)演出，一天日戏演《金印记》，我饰苏秦，陈毅市长来看戏，看后就走，没有现在领导人来看戏那种架势。伲在同孚演了一个月。"
② 桑毓喜.昆剧传字辈评传[M].上海：上海古籍出版社2010：111-117.关于此次公演的记述，桑老的文章参考了陆萼庭先生提供的对当年演出情况的部分回忆，又查阅了当时《新闻日报》在此期间登载的演出广告，并结合对部分"传"字辈艺人的采访整理而成.
③ 中国戏曲志编辑委员会.中国戏曲志(上海卷)[M].北京：中国ISBN中心，1996：690.
④ 中国戏曲志编辑委员会.中国戏曲志(上海卷)[M].北京：中国ISBN中心，1996：67.
⑤ 剧影日报.1949-10-7-第7号，4版.

"新乐府昆剧",以期与新中国的"新"字相应。19 日首演是夜场,大抵是因为沪上许久难见昆剧演出,故而当晚演出之前票房大卖,很早即告客满。参与这次公演的有小生袁传播,旦角朱传茗、张传芳、沈传芷、王传蕖、方传芸,净行周传铮、薛传钢,末行郑传鉴、汪传钤,丑行华传浩、周传沧等,当时传闻正在浙江等地的王传淞、周传瑛、包传铎、刘传蘅、沈传锟等人亦要前来助阵(此事最终未能实现)。开幕仪式打破了过去吹将军令闹场后"跳加官"的旧俗,改由薛传钢宣布演出开幕。先请沪上著名曲家、昆剧传习所创始人之一的徐凌云登台揭幕致辞。徐凌云先生回顾了"传"字辈诸人学艺以来 20 余载的演出情形,颇多感慨。当晚的戏目有郑传鉴、王传蕖等的《劝农》,汪传钤的《偷桃盗丹》,华传浩、方传芸、薛传钢等的《相梁刺梁》,最后一出是沈传芷、张传芳、朱传茗、周传沧、周传铮、郑传鉴等合演的《惊变埋玉》。整晚的演出唱念做打着实精彩,"传"字辈诸人都是铆足了劲,赢得了满堂喝彩。据当晚现场观看演出的赵景深先生事后回忆:演出当晚,他和当时上海"虹社"同人送去了一副"仙乐悠扬到民间去,霓裳飘拂从大众来"的十六字贺联,表达了他们对于新昆曲的一种希望①。

在此后的一个月时间内,昆剧"传"字辈诸人坚持每天晚上七点半在同孚戏院开演夜场,逢周六、日加演日场。当时的票价为 1500 元、1200 元、800 元(旧币)三档②。每天演出结束后,"传"字辈诸人还坚持举行例会,检讨当晚演出的优点和不足。演出期间,诸演员不满足于排演传统剧目,还积极筹备排演新编剧,据悉他们曾联系上海的费颖园先生为他们排演新戏(但似乎也未能成行)。此外,"传"字辈艺人在上海的演出也得到了沪上诸位曲家的大力支持,他们不仅在报刊杂志上为同孚大戏院的昆剧演出进行鼓吹,而且还常常粉墨登场上台客串,在此仅记其中几位。12 月 5 日,徐韶九、沈柏年、朱维岳等客串《惊变埋玉》,12 月 11 日的演出则是由曲家夏焕新主持的永言社(或即桑老在《评传》中所言之永古社)曲友担纲,12 月 16 日又有徐凌云先生与张传芳同台演出《借茶》一折,当时在梅兰芳剧团挂牌的昆曲大家俞振飞亦曾亲临演出现场看望新乐府同人,并拟与徐凌云先生合演《小宴》《卖兴当巾》等戏(但因演出时间与梅剧团工作时间冲突,似也未能如愿)。

"传"字辈在沪上的演出,第一周卖座很好,遇到好戏还会爆满,但好景不长,因受到内外多重因素的影响,到 12 月初,票房已现疲态。虽然"传"字辈诸人勉力演出,众曲家鼎力相助,仍难以维持。"传"字辈艺人之中不少人当时在靠教曲度日,另有几位亦是身兼他职,因为在同孚演出的缘故,都不得不回绝教曲的票友,对其他工作也有较大影响。但是,出于对昆剧艺术的热爱,这些"传"字辈艺人们齐心协力,不计报酬,竭力坚持每天的演出,此等风义,得到了当时曲家曲友的好评。因为当时"新乐府"与同孚大戏院商量的演出时间为一个月,到 12 月 18 日演出即告终止。临别纪念演出当晚,应沪上诸曲家函请,新乐府安排了一场"沉鱼、落雁、闭月、羞花"四大美人(杨贵妃、西施、貂蝉、王昭君)同台演出,让当晚现场观看演出的观众大饱眼福,此次为期一个月的昆剧公演至此也正式画上了句号。

此次昆剧重现沪上,全程历时一个月,据桑先生考,前后有袁传播、朱传茗等 13 人参加演出,并有徐凌云等众多曲友下场客串,先后演出 38 场,献演昆剧折子戏 180 余出。虽然由于演员不足、角色行当不全等原因,此次演出有很多不尽如人意的地方,加之不少师兄弟长期未同台展演,相互配合略显生疏,但对于这次演出,当时的上海戏曲界是颇为看好的,演出期间戏曲曲艺界同仁杨斌奎、杨振言、盖叫天等也曾到场观看,各位曲家曲友也多持赞赏鼓励的态度,如赵景深、卢冀野等也曾撰文对"传"字辈新乐府演出提出殷切的希望。

当时的昆剧已经到了一息尚存的危难境地,"昆剧传习所—仙霓社—新乐府"这一支南方仅存的昆剧演出队伍也遭遇了各种困难。究其原因,主要还是当时的昆剧演出脱离了它的观众群,变成只在少数人圈子里流传的"绝学"。当时社会上有一种态度,片面地认为昆曲都是腐朽的糟粕,应该整体被否定,只留部分供其他剧种批判学习。而在此次演出期间,有人则提出,昆剧必须改革,力求通俗,使之能适应广大观众的需要,适应时代的需要,形式上要去芜存菁,精益求精,吸收其他剧种的优点,丰富和完善自己③。这样的观点,就是放在现在看来,也是有其现实意义的。

此次演出之后,"传"字辈演员还一度到上海恩派亚大戏院继续公演,但也很快结束。至此,这些"传"字辈

① 剧影日报. 1949 - 10 - 20 - 第 7 号,4 版.
② 桑毓喜. 昆剧"传"字辈评传[M]. 上海:上海古籍出版社 2010:112. 又据《剧影日报》1949 年 11 月 11 日第 41 号 4 版所记:平日只演夜场,逢星期六和星期日,加演日场,票价分五百、一千及一千五百元三种。此处暂遵桑老所记。
③ 剧影日报. 1949 - 11 - 20 - 第 50 号,4 版.

艺人们除了有时在昆剧观摩演出等场合还偶有机会同台演出外,再也没有出现过像此次同孚演出这样单独挂牌的集体性公演了①。

最后,谨将此次昆剧传习所艺人同孚大戏院演出的全部戏目记录如下,以此来纪念这次短暂但意义深远的昆剧会演。

1949年11月19日　夜场　牡丹亭、安天会、渔家乐、长生殿

1949年11月20日　夜场　牡丹亭、安天会、渔家乐、长生殿

1949年11月21日　夜场　水浒记、孽海记、牧羊记、昭君和番

1949年11月22日　夜场　还金镯、虎囊弹、雅观楼、牡丹亭

1949年11月23日　夜场　蝴蝶梦

1949年11月24日　夜场　荆钗记、水浒传、梁祝史、白蛇传

1949年11月25日　夜场　花报、佳期、拷红、卖兴、当巾、连环计

1949年11月26日　日场　借靴、乾元山、下山、痴梦、击鼓、团圆、堂配

夜场　投渊、贺喜、游园、看状、详梦、杀盗

1949年11月27日　日场　拐儿、夜奔、觅花、庵会、乔醋、醉圆

夜场　照镜、闹朝、扑犬、梳妆、掷戟

1949年11月28日　夜场　别母、乱箭、撞钟、分宫、守门、杀监、刺虎

1949年11月29日　夜场　水浒记、武松打店

1949年11月30日　夜场　祝发记、千忠戮、玉簪记、六月雪

1949年12月1日　夜场　渔家乐、安天会、一文钱、活捉

1949年12月2日　夜场　白兔记、玉簪记

1949年12月3日　日场　烂柯山、金不换

夜场　渔家乐、财神记、彩楼记

1949年12月4日　日场　连环计

夜场　三国志、玉簪记、金印记

1949年12月5日　夜场　小逼、牧羊、楼会、借靴、惊变、埋玉

1949年12月6日　夜场　弹词、打虎、游街、桂花亭、花报、瑶台

1949年12月7日　夜场　弥陀寺、亭会、石秀探庄、扫花、三醉、戏叔、别兄

1949年12月8日　夜场　对刀、步战、认子、北钱、胖姑、开眼、上路、折柳、阳关

1949年12月9日　夜场　八阳、搜山、打车、佳期、惊丑、前亲、后亲

1949年12月10日　日场　酒楼、雅观楼、打陈差、学堂、堆花、游园、惊梦

夜场　对刀、茶叙、步战、芦林、贩马记

1949年12月11日　日场　磨斧、酒楼、惊变、别兄、哭魁、乾坤圈、断桥

夜场　拔眉、探监、梳妆、跑池、吟诗、脱靴、嫁妹

1949年12月12日　夜场　胖姑、侠试、赠马、贩马记

1949年12月13日　夜场　泼水、打店、思凡、醉打山门、借靴、借茶、出猎、回猎

1949年12月14日　夜场　嫁妹、藏舟、琴挑、吟诗、脱靴、出猎、回猎

1949年12月15日　夜场　演官、痴梦、扫松、说亲、回话、花荡、借茶

1949年12月16日　夜场　佳期、拷红、看状、贩马记

1949年12月17日　日场　卸甲、封王、拆书、游园、堆花、惊梦

夜场　长生殿、凝云亭、贩马记

1949年12月18日　日场　西施、王昭君、貂蝉、杨贵妃、夜奔

夜场　疯僧、扫秦、错梦、云阳、法场、打花鼓、见娘②

(原载中国昆曲博物馆馆刊《中国昆曲艺术》第九期,2014年6月)

① 桑毓喜.昆剧传字辈评传[M].北京:上海古籍出版社,2010:117.
② 以上戏目参考剧影日报1949年11月19日至12月18日期间的同孚戏院演出戏单。

昆剧"传"字辈与新中国成立初期的越剧"技导"

殷之海

已故的著名越剧表演艺术家、民国越剧十姐妹之一的袁雪芬曾说过,越剧在艺术发展的过程中有两个奶娘,一个是昆剧,一个是话剧。"奶娘"二字让我们形象地感受到了昆剧对于早期越剧艺术的发展所发挥的重要作用。记述昆剧对越剧影响的文章很多,在此笔者也无需缀言。本文着重想谈一谈在20世纪中叶曾在各个越剧团担任"技导"等职务的苏州昆剧"传"字辈表演艺术家们,这或许对于早期越剧发展研究以及昆剧"传"字辈生平研究不无裨益。

所谓"技导",这对于新中国成立初期的中国戏曲而言还是一个新鲜事物。什么是"技导"?首创"技导"一词的袁雪芬是这样定义的:"技导"的具体职能,是担任技术指导,即与导演、演员、音乐工作者紧密合作,对身段动作、表演技巧进行设计,这对发挥戏曲自身的特长是起到积极作用的①。说起昆剧演员参与越剧社团的编导工作,我们首先想到的肯定是在袁雪芬"雪声越剧团"长期担任技导的郑传鉴先生。除郑传鉴先生之外,昆剧"传"字辈中还有方传芸、汪传钤、张传芳、薛传刚、沈传芷、朱传茗、姚传芗、沈传锟、沈传芹等等都曾参与到各个越剧社团担任技导、导演、舞蹈指导、联合编导、助理导演等职。

昆曲界记述"传"字辈艺人参与越剧编导工作的资料不多,相对比较集中的是在桑毓喜先生编著的《昆剧传字辈评传》中涉及"传"字辈个人的生平考略部分。其中谈及朱传茗先生在1951年8月应聘到华东戏曲研究院艺术室工作,指导该院华东越剧实验剧团演员练功、排戏,是著名越剧《梁祝》结尾《化蝶》舞蹈设计的首排者之一;谈及张传芳先生1951年8月1日始应聘到华东戏曲研究院艺术室工作,初期曾指导该院华东越剧实验剧团演员练功排戏;谈及沈传芷先生1951年8月应聘到华东戏曲研究院艺术室工作,曾指导该院华东越剧实验剧团演员基本功,并为袁雪芬、范瑞娟、傅全香、徐玉兰等著名演员传授身段舞蹈动作;谈及姚传芗先生1951年回到上海以后经郑传鉴推荐担任春光越剧团技导,并于同年10月赴浙江省越剧实验剧团工作,排演多部越剧剧目,成绩斐然;谈及方传芸先生在1951年8月应聘在华东戏曲研究院艺术室工作期间曾参与该院华东越剧实验剧团演员练功学艺等教学工作;谈及沈传锟先生从1951年起任浙江省越剧实验剧团技导、导演,并担任多部剧作的艺术指导,所参与的剧目多次获奖,并曾受到周总理接见;谈及薛传钢先生亦是曾与1951年8月任职于华东戏曲研究院艺术室,指导华东越剧实验剧团演员们练功学艺,并参与多部越剧的技导工作②。落墨最多的还是郑传鉴先生,郑传鉴自1942年仙霓社散班后,应聘担任"雪声越剧团"剧务工作。据不完全统计,数十年间,仅郑传鉴先生一人即在近20个越剧团担任过技导,参与了大量越剧剧目的排演,算得上是中国戏剧界的名副其实的"技导第一人"③。

在此,笔者还收集到相当数量的越剧早期戏单资料,戏单上的编导名单也是记录当年昆剧"传"字辈艺人参与越剧编导工作的一个重要佐证。试作简单统计:目前收集到有昆剧"传"字辈艺人参与编导的越剧剧目戏单127种(实际数量估计远超于此)。公演时间跨度方面,除去时间不详的,大致从1950年7月20日至1958年5月31日。参与编导的昆剧"传"字辈艺人中,郑传鉴最多,达到了80部之多,其余方传芸22部,汪传钤11部,沈传芹2部,张传芳4部,沈传芷2部、薛传钢6部,与桑老师所记大致相符。参与编导的剧团有芳华越剧团、上海合作剧团、上海少壮越剧团、艺华越剧团、青山越剧团、春光越剧院、姊妹越剧团、合众越剧团、云华剧团、华艺越剧团、光明剧团、上海和平剧团、精华越剧团、上海越剧院、自力剧团、出新越剧团、天鹅越艺社、飞鸣越剧团、红花越剧团、江苏青年越剧团、南京实验越剧团、青年越剧团、川沙越剧团、天明越艺社24家,演出场所遍及沪上及苏州、南京多地。参与编导的剧目则有《卖油郎》《相思树》《钗头凤》《九件衣》等106部,几乎囊括了那个时期的越剧常见剧目。昆剧"传"字辈艺人担当的职务,除了技导之外,还间或担当导演、助理导

① 胡忌. 郑传鉴及其表演艺术[M]. 南京:1994年内部印刷:40.
② 桑毓喜. 昆剧传字辈评传[M]. 上海:上海古籍出版社,2010:134—185.
③ 胡忌. 郑传鉴及其表演艺术[M]. 南京:1994年内部印刷:46.

演、舞蹈指导、联合编导等职务①。

综上可知,昆剧演员为越剧艺术提供技术指导,始于20世纪40年代加入"雪声越剧团"的郑传鉴先生。到新中国成立初,从1950年到1960年前后大约10年左右的时间内,在中国的越剧舞台上活跃着一支由昆剧"传"字辈艺人组成的"技导"队伍。这支以郑传鉴先生为首的"技导"队伍,充分运用自己的昆剧演出经验,结合越剧的剧种特点,并根据越剧演员的自身条件,运用"中州韵"的念法规范越剧演员的咬字发音,在排戏时为演员指导身段、编排舞蹈,是他们将昆剧丰富多彩的传统表演身段移植到年轻的越剧艺术中,使简单、初级的越剧表演艺术能吸收民族戏曲优秀传统的滋养而逐步茁壮成长。可以说,他们对于新中国成立初期的越剧发展,功不可没!

(原载中国昆曲博物馆馆刊
《中国昆曲艺术》第九期,2014年6月)

附录

姓 名	剧 团	职务	时间	地点	剧目
张传芳	青山越剧团	技导	1957年9月3日	解放剧场	《蝶花仙史》
张传芳	青山越剧团	技导	1957年10月25日	解放剧场	《红书宝剑》
郑传鉴	合众越剧团	导演	1956年6月22日	国联大戏院	《御河桥》
郑传鉴	芳华越剧团	技导	1956年6月10日	丽都大戏院	《何文秀》
郑传鉴	合众越剧团	技导	1956年6月1日	国联大戏院	《紫凌宫》
郑传鉴	芳华越剧团	技导	1956年3月16日	丽都大戏院	《王十朋》
郑传鉴	红花越剧团	技导	1956年2月11日	大同戏院	《西施》
郑传鉴	芳华越剧团	技导	1956年10月10日	丽都大戏院	《珍珠塔》
郑传鉴	光明越剧团	技导	1955年9月23日	谊记大戏院	《三头凶龙》
方传芸	少壮越剧团	技导	1955年9月17日	国联大戏院	《十三妹》
郑传鉴	精华越剧团	技导	1955年8月30日	国泰剧院	《凤玉珮》
郑传鉴	出新越剧团	技导	1955年6月23日	新都剧场	《宝莲灯》
郑传鉴	春光越剧团	技导	1955年6月22日	九星大戏院	《二度梅》
郑传鉴	春光越剧团	技导	1955年5月28日	九星大戏院	《猎虎记》
郑传鉴	青山越剧团	技导	1955年4月26日	皇后剧院	《金凤银鹅》
郑传鉴	合众越剧团	导演	1955年4月18日	大同大戏院	《双鸳鸯》
郑传鉴	春光越剧团	技导	1955年3月23日	九星大戏院	《花亭会》
郑传鉴	春光越剧团	技导	1955年11月23日	九星大戏院	《白罗衫》
郑传鉴	春光越剧团	导演	1955年10月1日	九星大戏院	《西楼记》
郑传鉴	春光越剧团	技导	1954年9月4日	九星大戏院	《鸳鸯剑》
郑传鉴	合众越剧团	导演	1954年7月7日	国联大戏院	《红孩儿》
方传芸	少壮越剧团	导演	1954年5月21日	国联大戏院	《吕布与貂蝉》
郑传鉴	春光越剧团	导演	1954年2月3日	九星大戏院	《张羽煮海》
汪传钤	合作越剧团	技导	1954年1月5日	金都大戏院	《相思树》
郑传鉴	芳华越剧团	技导	1953年9月18日	丽都大戏院	《卖油郎》
汪传钤	合作越剧团	导演	1953年9月12日	金都大戏院	《琵琶记》

① 以上资料均有实物戏单或实物戏单图片资料。

续表

姓　名	剧　团	职务	时间	地点	剧目
郑传鉴	光明越剧团	导演	1953年9月12日	丽都花园大戏院	《拾玉镯》
郑传鉴	春光越剧团	导演	1953年8月20日	苏州开明大戏院	《吕布与貂蝉》
郑传鉴	芳华实验剧团	导演	1953年7月18日	丽都大戏院	《红梅阁》
方传芸	少壮越剧团	技导	1953年7月11日	国联大戏院	《野猪林》
郑传鉴	春光越剧团	技导	1953年5月8日	中央大戏院	《庵堂相会》
郑传鉴	芳华越剧团	技导	1953年5月22日	丽都大戏院	《杨宗保》
方传芸	少壮越剧团	技导	1953年5月20日		《蓝桥记》
沈传芷	光明越剧团	技导	1953年4月2日	九星大戏院	《香罗帕》
郑传鉴	天鹅越艺社	技导	1953年4月10日	长江大戏院	《孔雀东南飞》
郑传鉴	芳华越剧团	技导	1953年3月8日	丽都大戏院	《秋江》
郑传鉴	合众越剧团	导演	1953年3月6日	苏州新艺剧院	《西厢》
郑传鉴	天鹅越艺社	技导	1953年2月14日	长江大戏院	《蝴蝶杯》
郑传鉴	天鹅越艺社	技导	1953年2月14日	长江大戏院	《蝴蝶杯》
郑传鉴	春光越剧团	助导	1953年2月14日	中央大戏院	《珍珠塔》
方传芸	少壮越剧团	导演	1953年12月9日	国联大戏院	《辕门斩女》
郑传鉴	芳华越剧团	舞蹈	1953年1月5日	丽都大戏院	《何文秀》
郑传鉴	少壮越剧团	技导	1952年9月19日	国联大戏院	《干将莫邪》
郑传鉴	姊妹越剧团	技导	1952年7月27日	国联大剧院	《皇帝与妓女》
郑传鉴	少壮越剧团	技导	1952年5月16日	国联大戏院	《许仙与白娘子》
郑传鉴	少壮越剧团	技导	1952年12月25日	国联大戏院	《明珠记》
郑传鉴	少壮剧团	技导	1952年11月7日	国联大戏院	《琴瑟缘》
郑传鉴	春光越剧团	舞蹈	1952年11月21日	明星大戏院	《潇湘夜雨》
郑传鉴	云华剧团	舞蹈	1952年1月27日	光华戏院	《水晶宫》
郑传鉴	合作剧团	技导	1951年2月25日	恩派亚大戏院	《彩虹万里》
方传芸	上海戏剧学院实验话剧团	技导	1962年		《桃花扇》
郑传鉴	江苏青年越剧团	技导	1961年11月		《宝莲灯》
薛传钢	上海越剧院	舞蹈	1957年		《彩楼记》
汪传钤	合作越剧团	技导	1957年	群众剧场	《琵琶记》
郑传鉴	芳华越剧团	技导	1957年		《双珠凤》
方传芸	少壮越剧团	技导	1956年7月	丽都大戏院	《泪洒相思地》
汪传钤	合作越剧团	技导	1956年2月	瑞金剧场	《还我台湾》
方传芸	少壮越剧团	技导	1956年1月	瑞金剧场	《生死冤家》
郑传鉴	芳华越剧团	技导	1956年		《宝玉与黛玉》
郑传鉴	精华越剧院	技导	1955年7月	上海国泰剧院	《夜深沉》
汪传钤	合作越剧团	技导	1955年5月	上海金都戏院	《绿衣人传》
汪传钤	合作越剧团	技导	1955年3月	上海金都戏院	《姊弟行》
汪传钤	合作越剧团	导演	1955年1月	上海金都戏院	《林冲》
汪传钤	合作越剧团	导演	1955年1月	金都大戏院	《林冲》

续表

姓　名	剧　团	职务	时间	地点	剧目
方传芸	少壮越剧团	导演	1955年		《卖绒花》
方传芸	少壮越剧团	技导	1955年		《智断海棠冤》
方传芸	少壮越剧团	导演	1954年7月	苏州	《辕门斩女》
郑传鉴	春光越剧团	导演	1954年6月	中央大戏院	《吕布与貂蝉》
郑传鉴	云华越剧团	技导	1954年2月	光华大戏院	《范蠡与西施》
方传芸	少壮越剧团	技导	1954年1月	国联大戏院	《红娘子》
汪传钤	合作越剧团	技导	1954年	金都大戏院	《钗头凤》
郑传鉴	天鹅越艺社	技导	1954年	中央大戏院	《三不愿》
郑传鉴	天鹅越艺社	技导	1954年		《文武香球》
朱传茗、薛传钢、沈传芷	华东戏曲研究院越剧实验剧团第一团	舞蹈	1954年	长江剧场	《西厢记》
郑传鉴	合众越剧团	导演	1953年2月	苏州新艺剧院	《比翼双飞》
郑传鉴	合众越剧团	导演	1953年2月	苏州开明大戏院	《芳草碧血》
郑传鉴	合众越剧团	导演	1953年2月	苏州新艺剧院	《红孩儿》
郑传鉴	春光越剧团	技导	1953年	中央大戏院	《秋江》
方传芸	合作越剧团	技导			《白蛇传》
郑传鉴	合作越剧团	技导			《白蛇传》
郑传鉴	上海川沙县越剧团	技导			《百花公主》
郑传鉴	云华越剧团	导演		光华大戏院	《碧玉簪》
方传芸	少壮越剧团	技导			《钗钏记》
郑传鉴	华艺越剧团	舞蹈		虹口谊记大戏院	《嫦娥》
沈传芹	青年越剧团	技导			《嫦娥》
郑传鉴	芳华越剧团	技导		丽都大戏院	《陈琳与寇承御》
郑传鉴	芳华越剧团	技导		瑞金戏院	《春灯谜》
方传芸	少壮越剧团	技导			《黛诺》
方传芸	春泥越剧团	技导			《红书宝剑》
郑传鉴	合众越剧团	技导		国联大戏院	《虹桥赠珠》
郑传鉴	合众越剧团	技导		国联戏院	《虹桥赠珠》
郑传鉴	姊妹越剧团	技导		江宁大戏院	《花木兰》
郑传鉴	春光越剧团	技导			《结婚》
郑传鉴	合作越剧团	舞蹈			《锦绣江山》
薛传钢	出新越剧团	技导		中华大戏院	《孔雀湖》
郑传鉴	芳华越剧团	技导		丽都大戏院	《李娃传》
汪传钤	和平越剧团	导演			《林冲》
郑传鉴	华艺越剧团	技导		解放剧场	《刘海戏金蟾》
郑传鉴	南京实验越剧团	技导			《柳毅传书》
郑传鉴	艺华越剧团	技导		丽都大戏院	《鸾凤双钗》
郑传鉴	云华越剧团	技导		百乐门戏院	《鸾凤双飞》
郑传鉴	芳华越剧团	技导			《落绣鞋》

续表

姓名	剧团	职务	时间	地点	剧目
沈传芹	青年越剧团	技导			《满江红》
郑传鉴	艺华越剧团	技导			《满堂春》
薛传钢	上海越剧院	技导			《孟丽君》
郑传鉴	南京实验越剧团	技导			《南冠草》
方传芸	少壮越剧团	技导			《倪秀才》
郑传鉴	飞鸣越剧团	技导		苏州新艺剧院	《牛郎织女》
郑传鉴	芳华越剧团	技导			《秦楼月》
方传芸	少壮越剧团	导演			《秦香莲亲审陈世美》
郑传鉴	云华剧团	舞蹈		光华大戏院	《琼宫盗月》
方传芸	少壮越剧团	技导		大同大戏院	《日月雌雄杯》
方传芸	上海越剧院	技导			《三看御妹》
薛传钢、张传芳	青山越剧团	技导			《神灯》
郑传鉴	上海越剧院	技导			《双烈记》
方传芸	少壮越剧团	技导			《双狮图》
郑传鉴		技导			《水晶宫》
薛传钢、张传芳		技导			《探阴山》
郑传鉴	芳华越剧团	技导			《桃花扇》
郑传鉴	天明越艺社	技导			《西施》
郑传鉴	芳华越剧团	技导		丽都大戏院	《西厢记》
郑传鉴	光明越剧团	舞蹈		大中华戏院	《西厢记》
汪传铃	合作越剧团	技导		瑞金剧场	《血手印》
方传芸	合作越剧团	技导			《鱼针记》
郑传鉴	艺华越剧团	技导		中华大戏院	《玉龙太子》
郑传鉴	合众越剧团	技导		苏州新艺剧院	《袁樵摆渡》

专访乐漪萍老师谈"传"字辈老师的教诲[①]

乐漪萍 口述　吴君玉 整理

香港和韵曲社荣誉顾问乐漪萍女士，1959年考进上海戏曲学校昆曲演员班，为原上海昆剧团演员，20世纪80年代初移居香港，受邀在香港中华文化促进中心教授昆曲。她的谆谆教导带领本地一群热爱昆曲的学者、研究者跨过令人望而生畏的昆曲门槛，走进雅致怡神的曲唱世界。适逢曲社《社讯》创刊，笔者特地访问了乐漪萍老师，请她畅谈她跟随"传"字辈老师学艺的经历和体会，与大家一起回望她在昆曲道路上走过的足印。这一切得先从她投考戏校的经过谈起。

我的戏缘

讲起学戏，也是一个机缘。那一年我12岁，刚刚读完小学四年级。那时候我是蛮活泼的，喜欢跳舞，常常参加学校举办的舞蹈表演和比赛。我的父亲是一个戏

[①] 本文获香港和韵曲社授权转载。原文刊载于《香港和韵曲社社讯》第一期，2013年2月出版。此文内容经乐漪萍女士于2013年6月8日修订。

迷，他觉得我蛮适合从事文艺的，当时他知道上海舞蹈学校芭蕾舞科在招生，就建议我去报考。但是到报名时才知道必须念完五六年级的才能报名，那我就不能报名。过了大概半个月，报纸上又看到上海戏曲学校招生，那正好符合我父亲的心意。我们家以前住在天津，我父亲很年轻的时候就喜欢看戏，看到上海戏曲学校招生，他觉得更加适合我。

上海戏校正好是念四、五、六年级的都可以报名。初试时我记得要进几个考场，每个考场都坐着一排老师。先考你在音乐方面的听觉，譬如弹一个声音，你跟着唱，看音阶吻不吻合，还要考你朗诵、唱歌、表演的胆量和能力。第二个考场是考模仿能力和节奏，他们做一个动作，你要跟着做。我还记得有一个考场专门考验记忆能力，就是叫你看多样东西，然后马上叫你转过身去，再问你刚才看见什么。再有一个考场，他们跟你扳腿、弯腰，看你的腰腿是不是够软。之后是复试，也要进几个考场，考一些比较专业的，譬如考你的表情，看看你的眼睛，这都由专门的业务老师来看。我最记得的是朱传茗老师，当然那时候我不知道他是朱传茗老师，那是我进了学校后才知道。朱传茗老师要看我的扮相怎么样，他把我的眉毛往上拎，看侧面、正面。然后叫我试用假嗓子，看我是不是有假嗓。那时候连身体检查证明都要交上去。考试是考了两次，我记得我的准考证编号是775号。后来我才知道有一千几百个考生，但只取录了70几个人。

台上一分钟，台下十年功

1959年8月31日正式开学了。我们每天一般是清晨六点起来，起床半个小时之后集合，升旗礼后我们就解散，各自吊嗓子，是空腹吊的。空腹练声一个半小时，之后八点钟吃早饭，九点钟上练功课，就是练毯子功、腿功、把子功。刚开始时是压腿，老师会跟你扳腿，很痛的，会痛得哇哇叫的，有些男孩子腿比较硬的，会哭。然后是踢腿，踢正腿、偏腿、十字腿，我们在走廊上踢过去再踢过来，差不多要踢几百腿，穿着衣服冬天都踢得一身汗，夏天我们的练功裤下课时都会结盐花。还有下腰、拿顶都是每次上毯子功必须练习的项目。拿顶就是一个人倒竖，手撑着地，双脚底贴墙，然后腰一点点弯下来，头越往上就越好，就像杂技一样。我们拿顶一般先是拿3分钟、5分钟，后来10分钟、15分钟。此外，我们还要练其他项目，如前桥、后桥、乌龙绞柱、扑虎等。我们还曾经练过钓鱼这个项目，我觉得很难，就是站在两张桌子上下腰，然后下来，像《盗仙草》里不是有一个这样的动作？这个我们每个同学都会。我们还要拉山膀、走圆场，都练得很多，有时候整堂课45分钟都在走圆场。我们一星期上六天课，大概有两次是练把子功。我们前三年练得很苦，我最怕的就是上这种课，但是人还小，也不觉得苦，就觉得是一种基础功的训练。反正就是听老师的话，老师很严格的，但是有时候老师态度会松一点，基本上是没有打骂的。

我们小时候的功底是很扎实的。譬如我们每一个旦角演员，即使后来是演文戏的，刀、枪、剑、双剑、小五套，还有枪下场、刀下枪，我们都要学会的，也学得非常多的。譬如梁红玉，或者扈三娘，跟对方打了一仗，她胜利以后，必然用一个显示自己身手的一个下场，非常威武的。我们从小什么都练，功底特别好，气质也很好，虽然我是唱文戏的，但你叫我来做一些什么我都可以来，因为这个课我们是从小学。

口传心授的拍曲方法

下午我们就上拍曲课。那时候我们基本上都是一张白纸，只是会唱歌、跳舞，有节奏感，但是不懂得昆曲，不知道什么叫昆曲。我们昆曲班女同学一共是20个，有年纪比我小一点的，比我大两岁的也有。初时是不分行当的，女同学全都是一样拍旦角的曲子。老师教我们唱的第一个曲子好像是《长生殿》的《定情赐盒》，这段曲子是北曲，很高亢，挺难唱。那时候我们没有基础，也不识工尺谱，老师也不要求我们先识谱，主要就是跟着老师唱，这个就是"口传心授"。老师会先念字，然后我们跟着念，把字都念准，然后才开唱。现在我教学生也是用这个方法。我们到了很高年级的时候，老师的这个方法还是没有改变的。我们学了很久都不知道工尺谱，但是我们的老师有一个特点，就是都会吹笛子。拍一个曲子，如果唱了10遍，我们是小孩子，有时候也会觉得很厌倦，也不懂得做笔记，也不去硬记，就是口传心授。然后老师会叫大家一起上笛子，唱唱看，若这段曲子你还不行，跟不上笛子，老师一听就听出来，但老师是非常耐心的，也不会责骂我们、怪我们，那么就再拍。我记得很小的时候，一段曲子都要拍十几遍，最起码，然后才上笛子。

拍曲课我们是一天上4堂的，每堂课45分钟，上完两堂课一个半小时后休息15分钟，之后再学一个半小时，拍曲课就是这样长时间。老师都叫我们放出来唱，也在这唱的时候慢慢找到发音的位置，还有就是留意老师的气口。很小的时候，我们是不懂这些的，反正就是唱得不够气的时候就吸气，后来慢慢才懂得看工尺谱，知道这个符号叫气口，这里是必须要透气的。因为看到老师在这里透一口气，所以我们基本上是一个字吐出之

后,就看着老师的嘴,然后唱下一个字,再看老师的嘴,基本上不大看谱。老师拍曲,我们就看着他,看他怎么拍,你如果不拍板,老师马上会说:你一定要拍板。这个拍板是非常重要的,这个节奏,你自己唱的时候,这个腔是唱几拍,也就在心目当中了。我们一般来说,一段曲子能够上笛子,老师觉得通过了,基本上我们已经能把曲子背出来了。

我们上午上完两堂练功课之后,就上两堂文化课,虽然不是每天都有,但也是挺密的,主要学习语文和算术,还有历史、地理、植物,后来就只学语文和历史了。下午我们除了上拍曲课,还要上基本动作课,大概星期一、三、五拍曲,二、四、六上基本动作课。一天上8节课,都是45分钟一堂,吃完晚饭后休息一下,做完个人清洁、洗衣服这些事情之后,晚上还有两堂自修课,到晚上九点钟熄灯睡觉,所以一天下来,把早晨吊嗓子和晚上的自修课也加进去的话,一共是12堂课。这个是前三年的课程。其实我们在前两年学习的过程中已开始定各人的行当。

学《春香闹学》练嘴皮子

第二年我们开始学戏。第一个戏就是学《春香闹学》,这个戏的念白特别多,每个同学都要学,并不是说你一定是会演春香,或者你之后会演杜丽娘,但是春香和杜丽娘的白口你都要念,为什么?老师一听就知你的功夫到怎么样程度了,因为春香的白口有很多,就是给我们练嘴皮子,透过春香的白口将口齿练得更灵活、更干净。

老师都非常讲究的就是,一个剧本里面,凡是有唱的,不管是老生还是小生,他都要教,为什么?这样你才算真正的把这一折戏的曲子全都学会,譬如《春香闹学》里老先生陈最良的那段唱,虽然是老生唱,但是你必须会唱呀!你不会唱的话,怎么去配合?《闹学》有许多身段是老先生唱到这里你要做什么身段,唱到那里你要怎么去做一些调皮的动作,这些东西是有很多的。还有就是学了春香的台步,脚底下便灵活,否则会走得死死的,如果只会杜丽娘的戏,以后做其他戏会呆板一点,所以老师教我们什么都学,那是张传芳老师教的,全部20个学生都要学。

分行当是这样的,最初我们女生分为两组,那时候还没有武旦组,我们还没有正式分闺门旦组或者什么的,就第一组、第二组,大家就是学戏。譬如她们第一组学《断桥》,那小青也在第一组里面找适合演小青的,因为那时候没有明确规定。譬如我们这边唱《闹学》的,那杜丽娘也在我们这个第二组里面找演杜丽娘的。然后考试,老师会看,老师觉得这个学生适合,这个不适合。后来就比较明确,分为五旦组,即是闺门旦组,及六旦组。我是六旦组的,张传芳老师教我演《思凡》。我记得我演了《思凡》之后,老师觉得我的表演或者我的嗓子适合唱闺门旦,然后第二年我就转去闺门旦组学习。后来过了一段时间,可能我的个头一直不高,觉得我演戏方面可能还是适合演花旦,然后我又回到了花旦组学习。

学习不同种类的旦角表演

我们分行当后就排戏,可是我们什么行当都要学。像我们演《跳墙·着棋》,红娘、莺莺都是我们组里自己解决,她们闺门旦组譬如演《游园·惊梦》,春香也是她们自己在组内找。这是一个非常好的方法,为什么?就是大家都学到不同行当的表演,并不是你学花旦,就只会演花旦,你是要连小姐的仪态都得学会。而且"传"字辈老师,我们也听他们讲过,他们开始学戏时,因为他们都是男的,未分行当的时候,生、旦、净、末、丑,差不多都要学,学完了之后,才给你觉得哪一个最适合,才给你定,所以他们学得比我们还要多。我们女生基本上是学旦角,就是闺门旦、花旦、刺杀旦等,我们基本上什么旦角都要学,这是很好的,可以让我们掌握不同类型的旦角表演。譬如我们花旦组,也要学包括《长生殿》的《小宴》《絮阁》这些戏。虽然我的外形、表演并不特别适合闺门旦组,但是我都学过,都要学,然后我们随着年龄的增长,慢慢会琢磨到演花旦要掌握什么分寸,演闺门旦要掌握什么分寸,这是"传"字辈老师给我们的最大的着,就是让我们学习不同行当的表演,并不是说我只会花旦,就不会其他,无论戏、曲子,都是这样。

张传芳老师戏路甚宽

在"传"字辈老师当中,张传芳老师是戏路最宽的一位。他能文能武,刺杀旦、作旦、正旦、花旦、闺门旦的戏,他都能演。他的身段动作、唱念、节奏都非常棒,给我们打下了很好的基础。而且他是非常认真的,给你一遍一遍很耐心地示范。张老师肚子里的戏很多,像《蝴蝶梦》他都演过,还有好多戏,真是"传"字辈里数一数二戏路子最宽的。张传芳老师教我是教得最多的,闺门旦戏像《长生殿》的《絮阁》《惊变》,还有《琴挑》《楼会》《亭会》,都是张老师教的。他也教过正旦戏,譬如《认子》。此外,我还跟他学习了《浣纱记·寄子》和《南柯记·花报》的作旦戏。

朱传茗老师启发学习尖团音

"传"字辈老师中最好的老师有很多都在上海戏校

里面,像朱传茗老师。他是一个闺门旦角儿。他是非常会启发、指正学生的老师。你做错了,他会教你应该怎么做。你的踏脚踏得不对,脚步、用腰、眼神怎么样,他都会对你有所指点、启发,示范得比较细腻。

我觉得我是在跟朱传茗老师学习《借扇》这折戏的曲子时,在尖团音方面开始比较能开窍。他跟我们拍曲子的时候,我慢慢就比较懂得尖团音。刚才我说第一次演《思凡》的时候,那次正好朱传茗老师是舞台监督,锣鼓出来时我还很紧张,是朱传茗老师推我出去的。就是这次演出之后他们就觉得我适合唱闺门旦,把我调去闺门旦组。

后来我再次向朱老师学戏,那是排《钗钏记·落园》。这是一出闺门旦、贴旦和丑角的戏。我在张老师那里学完了唱念,就抽我一个人去朱老师的组里学身段。《落园》这出戏一开头,芸香和小姐史碧桃有一段二人合唱并且载歌载舞的戏,这都由朱老师来教。这次我感到很幸运,我的收获不小。我不但学会了芸香的身段和戏,又看到朱老师教小姐史碧桃的戏的过程,并且很快地把闺门旦的身段也学会了。至于芸香和丑角的戏,就由华传浩老师跟我排。能够接受多位老师的指导,我很高兴。

此外,我也跟过沈传芷老师学习。沈老师是教小生的,也教正旦戏,正旦戏《南浦》我是跟沈传芷老师学的。

跟随方传芸老师学习《激秦》

方传芸老师是武旦,我跟方老师学戏当然学得不多。我在闺门旦组的时候跟他学了两个戏吧,后来方老师也给我辅导过一些戏。我记得我们那时候打基础还未完成,《水斗》,即是《水漫金山》,就是方传芸老师教的。白娘娘和小青,都是他教的。大家先一起学白娘娘,学以后,方老师挑几个出来,正式一直练白娘娘的,然后再安排几个学小青。我是学白娘娘的。

我觉得方老师的教导给我们打下了一个很好的基础。我们文戏演员能够学像《水斗》这样的戏,虽然不像是《梁红玉》这种大武戏,而只是小武戏一类,但却让我们学习到譬如剑、锣鼓、怎么亮相等这种武戏方面的身段。我觉得虽然我后来没有演这一类戏,但是毕竟在我们身上都有这种气质,我们要上就上,就是让我们都能够掌握一些武戏的身段,还有学习到包括吃锣鼓这种节奏方面的技巧,对我们是非常有帮助的。

另外我跟方传芸老师还学了《激秦·三挡》,是《隋唐演义》的故事,讲皇叔杨林身边一个侍女叫张紫嫣,她知道杨林要杀秦琼,便盗了令箭,贪夜出走赶到秦琼那里,把盗来的令箭给了他,秦琼凭着这令箭,逃出关外,杨林派人来追,有一挡二挡三挡,这个戏在昆剧里,是文武老生戏,郑传鉴老师的戏。这戏是方传芸老师教我的。张紫嫣出走时是穿大的风衣风帽,拿了灯笼,身佩宝剑,乔装男扮,虽然也是贴片子。她把令箭交给秦琼之后,就拔剑自刎了。这是作为我们打基础的戏,也有唱的,曲子好像是朱传茗老师给我们拍的。这是非常好的一个戏,我后来也上台演过,但是现在舞台上就没有这个戏了。我就是通过这个戏接触到郑传鉴老师的,我觉得老师的表演很洒脱,节奏感很强,他传授和示范秦琼这个人物非常有气概。

跟随郑传鉴老师与华传浩老师学习《武十回》

回到花旦组后我又学习了很多戏,这个我不多讲了,其中我演的贴旦戏《跳墙·着棋》《佳期·拷红》是老师比较喜欢的。后来我又学了《武十回》,就是武松的10个戏,从《打虎·游街》《戏叔·别兄》《挑帘·裁衣》《捉奸·服毒》,到《显魂·杀嫂》,共10回,这十回当然是以武松最为主要的,我们那时开始排,其中《戏叔·别兄》《挑帘·裁衣》《服毒·显魂》,舞台上是没有的,在那时还是属于禁戏。虽是禁戏,但是老师为让我们学习不同人物的表演手法,都教我们,学完后都只是内部演出,没有对外公演过。

我们先是从张传芳老师那儿学了唱《戏叔·别兄》,还有念白,然后学动作,但只是单个学,没有对方的,我们就要到郑传鉴老师那儿找武松对戏。这样两人才能吻合起来,这个我们叫串戏。在串戏过程中慢慢戏就出来了。本来老师教的时候没有对方角色的,串戏时有了对面角色,老师就会指点,对方会如何反应,如何让观众看清楚动作,怎样互相配合节奏,怎样吃锣鼓,我觉得我的收获很大。那时我们学了戏之后,不是每个人都能去串戏的,串戏多是一两个人,那一年我记得是闺门旦组和花旦组同时学潘金莲的,闺门旦组去了一个张静娴,花旦组就去了我,所以我觉得自己是很幸运的。

《挑帘·裁衣》里西门庆的戏比较多,我们都是由华传浩老师教的。"传"字辈老师都非常棒,会教我们同台对面人物的戏,所以我们的潘金莲是他教的,《挑帘》后半段和《裁衣》还有王婆,也是华老师教,为什么?因为王婆是彩旦,彩旦也是丑角兼的,所以华传浩老师要同时教西门庆跟王婆,还要教潘金莲的戏。还有《别兄》这折戏,因武大郎是丑角,武大郎也是华老师教的。所以串戏时,我是受到两个老师的教导,我跟武松的戏是由郑传鉴老师辅导,跟武大郎的戏是由华传浩老师指导。

《杀嫂》是武生戏,因为不是一个人演到底的,我便到武生组,所以通过串戏我可以看到各个老师的气质和表演。武松杀嫂时,他的立眉瞪眼、愤慨的那种表情,跟前面比如《戏叔·别兄》的时候,包括《显魂》时,武松还是压制住的那种情绪,与杀嫂时的气概,又是不同,给我的印象就是让我知道不同人物有不同的表现手段,这是很重要的。"传"字辈老师能教导各个不同行当,我觉得这是非常不容易的,在排戏过程中,让我们收获很多很多。

从"传"字辈老师身上获益良多

我们的老师都是非常棒的,如果一个学生在本身有一定条件的情况下,没有受过这样好的基本训练和受教于他们,还是出不了成绩的。像闺门旦戏,主要是水袖、扇子,这些表演方面的,老师会一招一式跟你抠。昆曲因为是细腻的、严谨的,老师会让你慢慢开窍,通过一次一次的演出,通过一次一次的响排,还有老师跟你抠戏,这是非常非常重要的。当然你自己也要有些体会。那时候因为我们人太小,不大懂,但我们慢慢懂了以后,懂得去观摩、吸收、模仿,当然还有老师的教导,这很多方面都是很重要的。

我觉得我向"传"字辈老师学习的东西太值得我传给学生了,像他们的精神、他们怎样教戏,譬如我现在跟学生拍曲子,拍的时候我常常想到这个戏是怎么演的,要注意什么地方,我都会将要领教给学生。这是我自己的心得,向老师学习的心得,必须依老师的教学方法,虽然是很传统的教学方法,不是现代化的,而是靠自己的眼看嘴形,靠耳朵,我希望自己以身带学生,这方面我是做到了。

演过现代戏

1964年我们就学现代戏,起先是两条腿走路,即现代戏和传统戏都演。1965年后基本都是演现代剧了。我最记得我们班第一个排的现代剧《神仙盐》就是我演的,故事是说红军被敌人困在山上不能下来,没有盐,老百姓想尽办法运盐上山,但藏在担子或竹管里的盐都被敌人搜了出来,后来他们想到用棉袄泡在盐水里吸了盐,穿在身上,之后再把盐弄出来。我饰演一个把盐送上山去的小姑娘,她给敌人抓住,却骗过敌人将她放行。另外我们也演一些小戏,那是把一些地方剧种的剧目移植到昆剧,但唱词是来自地方小戏,题材多数是关于农村的,比如教育子女不要自私自利,要为集体考虑这些内容。而这些现代戏都是由方传芸老师指导排练的。到了"文革",全国只演八个样板戏了。

我们花旦组经过一次次的淘汰,最后只剩下我跟另外一个女生。我们一般是八年制,我们那一届本来应该是1967年6月毕业,1966年因为"文革",我们停课了,所以我们申请改为1966年12月毕业的,提前半年毕业,1967年初申请获得批准。其实就算是没有"文革",最后半年也是不学习的,要为毕业公演排戏,因为"文革"我们没有排戏。

访问于2013年1月14日进行

(载中国昆曲博物馆馆刊
《中国昆曲艺术》第九期,2014年6月)

祥庆昆弋社1937年上海恩派亚大戏院演出考

浦海涅

自清同光之后,昆曲日渐衰败,传到民国,在南方,仅有江、浙、沪等少数地区还能看到零星的昆曲演出,在北方,昆腔则与弋腔融合形成了独具特色的北方昆弋,还坚持在京、津、河北等地的戏曲舞台上。但受到诸多因素的制约,时至今日,关于民国时期南北昆曲演出情况的研究还不够深入,还有很多细节问题需要解决,下文谈及的北方祥庆昆弋社1937年在上海演出的情况便是一例。关于祥庆昆弋社的历史,最早要追溯到1934年,发起人是当时河北高阳县人侯炳文。侯炳文邀请了当时赋闲在家的原宝立昆弋社部分演员参与演出,一开始主要在河北地方演出。到1935年(一说为1936年),祥庆昆弋社以韩世昌和白云生为主演,开始在天津演出。此后,该社于1936年6月至1938年3月巡回演出于山东、河南、湖北、湖南、江苏、浙江等6省12市,前后历时数月,全班人员号称百人,而此次巡演也堪称北方昆弋班社历史上最大规模的一次巡回演出。因为当时演出资料的缺失,我们现在已经很难确切地知道此次巡演在每一站的演出时间和剧目,下文仅对祥庆昆弋社于

1937年春在上海恩派亚大戏院的演出情况进行一个初步的展开。

　　来上海之前，祥庆昆弋社曾在南京做过短暂的停留，当时的演出情况不详，在当时祥庆昆弋社的两大主演韩世昌、白云生日后的记录中，也只见二人拜访吴梅及白云生因韩世昌拜吴梅为师之事。查诸吴梅日记，对祥庆昆弋社当日在南京的情况却有一定的介绍：1936年12月14日，"课毕返，而韩伶世昌来，为余北京时拜门弟子，不见十余年，已非苕秀颖发之状，偕冠生白云生至，谈一小时去。余谓君来南都献艺，适值主席蒙难，恐难如愿，需拉拢报纸鼓吹，或有把握。韩亦以为然"（"主席蒙难"句，指的是西安事变蒋介石被张、杨软禁事，祥庆昆弋社的演出也因此大受影响）；12月15日，"午访世昌，即至万全饭。白云生叩头拜门，余亦不拒也。金大未往，晚应褚民谊往联欢社，渠亦请世昌、云生也"（这里所言"叩头拜门"即白云生拜吴梅为师学习昆曲事。联欢社即1934年前后由张道藩、褚民谊等成立的公余联欢社，系国民政府军政官员及社会名流聚会娱乐观戏唱曲之所）。此后，经吴梅的策划，祥庆昆弋社通过当时的南京各报对演出进行宣传。到12月19日晚，祥庆昆弋社于南京大戏院演出《铁冠图》，此或为祥庆昆弋社金陵首演。此后的部分演出剧目为：21日，《长生殿》《搜山》《打车》等；23日，《西楼记》（上）；24日，《西楼记》（下）；25日，《通天犀》《狮吼记》；26日，《风筝误》；29日，《西厢记》；1937年1月2日，《狮吼记》。到1月10日，"即赴陈仲骞之约。木安、炎之、传芗及韩、白在座，此叙系饯行也。饭罢同往南京院看剧。剧罢同至联欢社应褚民谊之召，亦为韩白饯行"。由此可以大致推断，祥庆昆弋社在南京的演出时间为1936年12月19日至1937年1月10日，前后凡23天。

　　1937年1月10日，在参加完公余联欢社为韩世昌、白云生等举办的饯行活动之后，大约在次日祥庆昆弋社一干人等即启程离开南京转赴上海，首站便是沪上的恩派亚大戏院。演出之前，先出了一段插曲。曾见1937年1月版的民国杂志《影与戏》中言，祥庆昆弋社离开南京之后，本应经刘桂元、俞寅甫的介绍赴苏州新舞台献艺，苏州新舞台的经理陈士桂早已付下订洋125元，要求祥庆昆弋社自当年农历腊月13日起演出7天。岂料祥庆昆弋社临时改变戏约，直奔上海而去，以致造成违约。苏州方面自然不能善罢甘休，扬言要起诉剧团，最终不知是哪位"鲁仲连"神通广大，从中说和，苏州方面这才同意不予追究。在1月11日的上海《申报》上便第一次出现了恩派亚大戏院为祥庆昆弋社来沪演出所做的广告。广告言明，祥庆昆弋社全团号称有演员100余人，其中主要演员有韩世昌（旦）、白云生（生）、崔云祥（生）、侯玉山（花面）、张文生（武生）、冯会祥（武旦）、杜景贤（花面）、郭文范（武花面）、王少友（生）、刘芙芳（小花面）、王祥寅（青衣）、魏庆林（老生）、孟祥生（小花面）、刘庆云（老生）、侯炳武（武老生）、李凤云（小旦）、徐福喜（老生）、唐益贵（花面）、陶心泉、王荣萱、张永茂、王树亭、赵建勋、白建桥、王金锁、赵小良、王小水、马心有、寿习文等（根据演出戏单和报刊海报整理），演出时间暂定两周。在申报的广告上，主办方盛赞祥庆昆弋社等为"东方艺术的典型派代表"、"改造社会的移风易俗前驱"、"至尊无上的国粹戏剧"和"全国唯一的昆曲集团"，韩世昌和白云生也被尊奉为"昆曲大王正工青衣"和"表情圣手生角泰斗"。

　　祥庆昆弋社在上海恩派亚大戏院的演出从1月13日起，逢周六、日加演日场，日场从下午二时开始演出，夜场则每晚八点起演出，演出约三个半小时。在首演当日的上海《申报》上还有韩、白二人演出《琴挑》的一帧剧照。在此，试录每日剧目如下（根据演出戏单和报刊海报整理）：

1月13日夜场：《通天犀》（侯玉山、张文生）、《奇双会》（韩世昌、白云生）

1月14日夜场：《虎牢关》（张文生）、《钟馗嫁妹》（侯玉山）、《狮吼记》（韩世昌、白云生、魏庆林、孟祥生）

1月15日夜场：《快活林》（张文生）、《富奴救主》（侯玉山）、《赠剑联姻》（韩世昌、白云生）

1月16日日场：《棋盘会》（张文生）、《芦花荡》（侯玉山）、《玉簪记》（韩世昌、白云生）

1月16日夜场：《祝家庄》（崔祥云）、《激孟良》（侯玉山）、《白蛇传》（韩世昌、白云生、张文生）

1月17日日场：《天罡阵》（王荣萱、冯会祥、崔祥云、王祥寅）、《蜈蚣岭》（张文生、郭文范、刘庆云）、《搜山打车》（唐益贵、魏庆林、王少友）、《闯帐擒敦》（侯玉山、杜景贤、徐福喜、王荣萱、孟祥生、侯炳武）、前部《西厢记》（韩世昌、白云生、刘福房、王祥寅）

1月17日夜场：《五人义》（侯玉山）、《迎哭》（张文生、白云生）、《蝴蝶梦》（韩世昌、白云生、魏庆林）

1月18日夜场：《英雄台》（王荣萱、冯会祥、郭文范）、《出潼关》（侯炳武、杜景贤）、《斩秦奇》（张文生、崔祥云）、《惠明下书》（侯玉山、王荣萱、王祥寅、王小水）、后部《西厢记》（韩世昌、白云生、魏庆林、刘福房、李凤云）

1月19日夜场：《胖姑学舌》（李凤云、刘福房）、《大

反西凉》(张文生、崔祥云、王荣萱)、《火判官》(侯玉山、刘庆云、张永茂)、《唐伯虎三笑缘》(韩世昌、白云生、魏庆林)

1月20日夜场:《安天会》(张文生、魏庆林)、《钟馗嫁妹》(侯玉山)、《藏舟·相梁·刺梁》(韩世昌、白云生)

1月21日夜场:《单刀会》(唐益贵、刘庆云)、《快活林》(张文生、侯玉山)、《钗钏记》(韩世昌、白云生)

1月22日夜场:《通天犀》(侯玉山、张文生)、《昭君出塞》(韩世昌)、《绣襦记》(白云生)、《思凡》(韩世昌)

1月23日日场:《大名府》(张文生)、《御果园》(侯玉山)、《牡丹亭》(韩世昌、白云生)

1月23日夜场:《丁甲山》(侯玉山、张文生)、《风筝误》(韩世昌、白云生)

1月24日日场:《五台山》(陶心泉)、《兴隆会》(侯炳武、唐益贵、崔祥云)、《打囚车》(魏庆林、杜景贤)、《五人义》(侯玉山、刘庆云、王金锁、王树亭)、《长生殿》(韩世昌、白云生、赵小良、李凤云、刘福芳、张文生、白建桥)

1月24日夜场:《冥勘》(陶心泉)、《打马》(冯会祥、郭文范)、《铁冠图》(韩世昌、白云生、侯玉山、魏庆林、孟祥生、王荣萱、侯炳武、王少友、唐益贵、张文生、王祥寅、刘福房)

1月25日夜场:《大点魁》《倒铜旗》(唐益贵、侯炳武、王荣萱)、《夜巡》(崔祥云、马心有、寿习文)、《通天犀》(侯玉山、张文生、冯会祥、刘庆云、王荣萱)、《奇双会》(韩世昌、白云生、李凤云、魏庆林、王少友、刘福房、孟祥生)

1月26日夜场:《水漫金山寺》

1月27日夜场:《千里驹》(崔祥云、冯会祥)、《三国志》(侯玉山)、《连环记》(韩世昌、白云生、张文生)

1月28日夜场:《反五关》(侯炳武、冯会祥)、《弹词》(魏庆林)、《扫花·三醉》(白云生)、《西游记》(韩世昌、侯玉山、张文生)

1月29日夜场:《千斤闸》(唐益贵、王荣萱)、《醉打山门》(陶鑫泉)、《虎牢关》(张文生)、《激孟良》(侯玉山)、《狮吼记》(韩世昌、白云生)

1月30日日场:《六国封相》《学舌》《铁冠图》

1月30日夜场:《罗锅抢亲》《芦花荡》《金雀记》

1月31日日场:《酒楼》(陶心泉)、饭店认子(魏庆林、张永茂)、《棋盘会》(侯玉山、张文生、王荣萱、冯会祥、唐益贵、白建桥)、《书馆》(白云生、李凤云、王祥云)、《翡翠园》(韩世昌、白云生、李凤云、张文生、魏庆林、王祥云、刘福芳)

1月31日夜场:《功勋会》(崔祥云、刘庆云、唐益贵)、《火判官》(侯玉山)、《长生殿》(韩世昌、白云生)

2月1日夜场:《打虎》(崔祥云)、《罗义斩子》(魏庆林)、《快活林》(侯玉山、张文生)、《赠剑联姻》(韩世昌、白云生)

2月2日夜场:《大名府》(张文生、侯玉山、冯会祥)、《瑶台》(韩世昌)、《玉簪记》(白云生)、《闹学》(韩世昌)

2月3日夜场:《丁甲山》(侯玉山、张文生)、《风筝误》(韩世昌、白云生)

2月4日夜场:《训子》《祝家庄》《惠明下书》《三笑缘》

2月5日日场:《天罡阵》(冯会祥、侯炳武)、《打子》(魏庆林)、《青石山》(白云生、侯玉山)、思凡(韩世昌)

2月5日夜场:《争坐》(魏庆林、张文生)、《芦花荡》(侯玉山)、《翡翠园》(韩世昌、白云生)

2月6日日场:《蜈蚣岭》(张文生)、《定情赐盒》(白云生、李凤云)、《西厢记》前部(韩世昌、白云生)

2月6日夜场:《单刀会》(唐益贵、刘庆云、杜景贤)、《快活林》(侯玉山、张文生冯会祥、王荣萱)、《牡丹亭》(韩世昌、白云生、李凤云、魏庆林)

2月7日日场:《雅观楼》(唐益贵、崔祥云)、《八阳》(白云生、魏庆林、王少友)、《通天犀》(侯玉山、张文生、冯会祥)、《西厢记》后部(韩世昌、白云生、魏庆林、刘庆云、刘福房)

2月7日夜场:《闹昆阳》(侯炳武、张永茂、郭文范)、《安天会》(侯炳武、魏庆林、张文生、杜景贤)、《钟馗嫁妹》(侯玉山、王少友、赵建勋、王树亭、王祥云)、《水漫金山寺》(韩世昌、白云生、孟祥生、王荣萱、张文生、魏庆林、冯会祥)

关于祥庆昆弋社沪上演出的效果,《白云生文集》中曾援引当时的报刊记载:"在上海恩派亚大戏院门前,门庭若市、车水马龙、人山人海、人声鼎沸,争先恐后,戏票皆空";在《申报》首演次日的广告中也有"昨夜初场演出,观众个个击节赞美"一说,想来效果不错。在《吴梅日记》中,吴梅先生也多次提及祥庆昆弋社在南京演出的情况,也大致可以对祥庆昆弋社整体演出情况做一个评判:"《搜山》《打车》较苏班为佳,《絮阁》《惊变》亦可,惟《埋玉》则不合","是夜《通天犀》《狮吼记》二剧,饰许飞珠之旦角,武艺颇佳,云生饰陈慥,亦不恶","往听韩、白《西厢记》,至《长亭送别》止,甚佳";而吴梅在写给韩、白二人的赠诗中有"漫道西昆无俊赏,万人空

巷看双卿"一句,则更是对二人精湛技艺的嘉许和期待。我们分析祥庆昆弋社在恩派亚的整档演出,在演出合约方面,最先公布说合约14天,合约期满之后又说"特别情商展演七天",7日之后又传出"临别纪念挽留五日",这其中固然有班社、剧场、媒体的宣传需要,制造班社即将演完离沪的假象,吸引观众眼球,动员他们来观看演出,但也不排除因为当时昆曲演出市场的不景气和旧时剧场演出的陋习,祥庆昆弋社为恩派亚剧场演出了不少不拿钱的"义务戏"。此外,祥庆昆弋社为了增加收入,还专门刊印了部分昆曲唱词本《昆曲原词》,以每份一角的价格委托剧场售卖,这在北方昆弋社中也是常见的举动。

祥庆昆弋社离开恩派亚之后,并未立即离沪,在沪上度过了新年之后,他们又假座上海大中华剧场继续演出(一说于当年2月19日前后参加杭州曲社——雪社的曲叙活动,韩世昌、白云生等出席),中间还曾组织部分社员于2月24日启程赴嘉兴银星大戏院演出一周,月底返沪于永安公司驻演。离沪之后,祥庆昆弋社全班又先后至无锡、镇江、杭州、苏州等城市演出,返回南京后,恰逢七七事变爆发,仓促北归,至烟台时因战事困居山东数月,直到次年3月全班才得返天津。平心而论,1937年前后的中国剧坛,京盛昆衰之势早已不可逆转,偌大一个中国,一个行当齐全、阵容完整的昆曲剧团已经非常难得,在北方,祥庆昆弋社这样阵容的昆弋班社和如此规模的全国巡演也不过是昙花一现,而在南方仙霓社散班之后,南昆一脉也到了不绝如缕的边缘。此次祥庆昆弋社在恩派亚的演出,从某种意义上讲,又给了许多喜爱昆曲的观众一点新的希望,也在1937年的沪上剧坛吹起了一阵清新的风。或许也正是在这次演出的影响下,已经散班了的仙霓社众人才又重新集结,在祥庆昆弋社恩派亚演出即将结束的时候(1937年2月4日),他们开始在上海大新游乐场又开始了短暂的演出。

(原载中国昆曲博物馆馆刊
《中国昆曲艺术》第十期,2014年12月)

已故苏州曲家甯宗元抄本简述

苏州戏曲艺术研究所

1960年前后,为配合苏州昆剧院的工作,当时的苏州市戏曲研究室曾经内部印行过一种工具书,名叫《昆曲剧目索引汇编》。这部索引,最早是由戏研室早期成员徐展先生(又名徐审言,皖系徐树铮的长子,相关情况见《曲海遗珠》之徐展抄本)为自己研究的方便而编制的,后来又附上戏研室所藏的部分未刊印本昆曲剧目(这批剧目主要以吕玉书先生所抄的《南香馆杂谱》为主,相关情况亦见《曲海遗珠》之《南香馆杂谱》,另有相当部分戏研室藏其他抄本)以及苏州全福班和昆剧传习所常演剧目(据昆剧老艺人曾长生口述)等汇成一册,以供研究者和资料保管人员使用。

到1987年前后,苏州戏曲艺术研究所(即原苏州市戏曲研究室)的桑毓喜先生在原有《昆曲剧目索引汇编》的基础上,对照清同治以来陆续出版的各类昆剧舞台演出本(从1870年编的《遏云阁曲谱》到1982年出版的《振飞曲谱》,共计21种),并根据原戏研室所藏及20世纪80年代以来陆续征集的部分抄本、藏本、整理本(主要以赓春曲社李翥冈抄本为主,相关情况见《曲海遗珠》之《同咏霓裳曲谱》),再增辑了当时浙江省艺术学校发现的部分藏本,最终编写了一部《昆剧剧目索引》(甲乙编)。该编共计收录了当时所见的宾白、曲词、宫谱三者俱全的昆剧舞台演出本1421折,这在整个江苏乃至全国戏曲资料收藏界都是一个了不起的数字。众所周知,昆曲历史悠久,剧目众多,但相当多数都是只有宾白曲词不见宫谱的传奇本、案头本,经历代演员现场演出过的配有宫谱的演出本则相对较少,而这些演出本恰是可以少加编排串联即可上台演出的脚本,对昆曲艺术的传承与发展意义重大,故此整理和发掘这类舞台演出本的意义也显得尤为重要。

20世纪80年代以后,全国范围内多家收藏机构和出版社整理出版了相当数量的昆曲舞台演出本,但究其戏目,总还不能超出当年徐展编制、桑毓喜增补的《昆剧剧目索引》的范围。数年前,苏州顾笃璜先生在《昆剧剧目索引》的基础上,依托中国昆曲博物馆(即苏州戏曲研究所)的资源,整理出版了全套160册的《昆剧演出珍本全编》,收戏1400余折,堪称同类曲谱之集大成者。时至今日,如果能在《昆剧演出珍本全编》的基础上再有所突破,再有新的昆剧演出本折目发现,则更是一件难能

可贵的事情。近日，在对中国昆曲博物馆新入藏的苏州周惠林先生捐苏州已故曲家甯宗元抄本的整理中，我们又有了新的发现。

甯宗元，又名甯宗源，相关生平不详，目前仅知其大约生于1900年前后，大约在20世纪六七十年代过世，江苏省苏昆剧团1956年成立以后进入剧团工作（据苏州昆剧"继"字辈老先生回忆，1954年苏昆刚筹建的时候，甯宗元尚未进团。但根据现存的大量抄本推测，他大约是在1956年以后进团工作的，至少工作到了1962年），主要工作是担任拍先（所谓拍先，主要是指担任教唱工作，而不教授身段的老师，当时在苏昆剧团里担任拍先的还有俞锡侯、吴仲培、沈金喜等，其中俞、吴二位过去是业余曲友，沈是昆堂名，据"继"字辈老先生回忆，甯宗元应该是业余曲友出身），张继青、朱继云、朱继勇等许多"继"字辈演员都曾接受过他的教育。在20世纪50年代到60年代前期的近10年的时间内，甯先生除了在剧团教授昆曲外，还自己整理抄写了大量昆剧手抄本，后来他将这批抄本转赠给了在苏昆剧团担任鼓师的周惠林先生。数十年后，周惠林先生将这批珍贵的昆曲手抄本捐赠给了中国昆曲博物馆。目前所见的甯宗元昆曲手抄本共计104册（含部分散页散折），收录各种昆剧94种300余折，这在当今昆曲手抄曲谱收藏中亦是一个不小的数目。甯宗元抄本的来源，绝大部分为甯宗元手抄，封面署"甯宗元记"或"甯宗源记"，这批抄本主要集中在1956年至1964年，据推测应该是甯先生进入苏昆剧团工作以后，为了教戏需要而整理的剧本，亦有少部分早期抄本为"存心堂卜记（卜企商）"或"张恒记（张恒德、张伯元）"藏本，时间则主要集中在1913年至1945年之间。剧本的出处，部分抄本注明来历，有抄自《集成曲谱》《六也曲谱》的，亦有抄自吕玉书先生的，还有部分言明为陆寿卿校订或为"传"字辈演出本，其中有大量剧本是目下难得演出的，部分已经失传或濒临失传，和目下常见的曲谱书籍相比，手抄本中有相当多数为未刊印本，或仅见于用中国昆曲博物馆藏本整理出版的《昆剧演出珍本全编》，即便是跟昆剧曲谱集大成的《昆剧演出珍本全编》相比，亦还有十折是《全编》未曾收录的。它们分别是：《连环记·诛卓》《浣纱记·誓师、破吴、治定》《宝莲灯·劈山救母》《玉簪记·幽情》《鸣凤记·杨公劾奸》《铁冠图·献图》《双官诰·诉情、杀克》《牡丹亭·仆侦》。此外还有10数折曲谱称谓或者内容与常见剧本不同。

可以说，甯宗元先生的昆曲手抄本是基于民国时期江苏地方流传的昆曲演出本整理抄录的一份珍贵昆曲资料，它的价值正如浩瀚曲海中的一颗遗珠，期待我们的研究与利用。

最后，谨将周惠林捐甯宗元昆曲手抄曲本的目录辑录于下，以便研究者查考。

1. 《麒麟阁》：三挡、激秦
2. 《浣纱记》：养马、打围、拜施、分纱、赐剑、誓师、破吴、吴刎、治定、泛湖
3. 《铁冠图》：献图、观图、守门、杀监、刺虎
4. 《金锁记》：说穷、羊肚、探监
5. 《十五贯》：访鼠、测字
6. 《双官诰》：做鞋、前借、后借、诉情、杀克、舟讶
7. 《牡丹亭》：学堂、劝农、游园、惊梦、寻梦、拾画、叫画、冥判、吊打、仆侦
8. 《牧羊记》：焚香、望乡、遣妓、告雁
9. 《昊天塔》：盗骨
10. 《白兔记》：养子、窦送、出猎、回猎
11. 《西厢记》：游殿、惠明、佳期、拷红
12. 《西楼记》：楼会、拆书、玩笺、错梦、侠试、赠马
13. 《醉菩提》：伏虎、当酒
14. 《一捧雪》：换监、代戮、刺汤、祭姬、追杯
15. 《衣珠记》：园会、饥荒、衙叙、珠圆
16. 《翠屏山》：发诳、杀山
17. 《琵琶记》：称庆、规奴、南浦、坠马、辞朝、吃饭、吃糠、赏荷、描容、汤药、遗嘱、盘夫、陀寺、遗像、廊会、题真
18. 《绣襦记》：卖兴、当巾、收留、教歌、莲花、剔目
19. 《孽海记》：思凡、下山
20. 《焚香记》：阳告、活捉王魁
21. 《拜月亭》：矫奏、形捕、神护、走雨
22. 《烂柯山》：前逼、悔嫁、痴梦、泼水
23. 《占花魁》：劝妆、卖油、湖楼、受吐、独占
24. 《红梨记》：访素、赶车、草地、亭会、花婆
25. 《白罗衫》：井遇、游园、详梦、报怨
26. 《寻亲记》：遣青、杀德、前金山、送学、跌包、复学、饭店、茶访
27. 《风筝误》：嘱鹞、鹞误、惊丑、前亲、逼婚、诧美、释疑
28. 《荆钗记》：眉寿、前央媒、议亲、后央媒、闹钗、绣房、别祠、送亲、遣仆、参相、脱冒、见娘、梅岭
29. 《双珠记》：卖子、投渊
30. 《八义记》：劝农、翳桑、闹朝、扑犬
31. 《金印记》：逼钗、寻夫、刺股、金圆
32. 《人兽关》：幻骗、恶梦

33. 《一文钱》：烧香、罗梦、济贫
34. 《祝发记》：做亲、败兵、祝发
35. 《蝴蝶梦》：访师、吊奠、说亲、回话
36. 《乾坤啸》：密报
37. 《四声猿》：骂曹
38. 《风云会》：送京
39. 《满床笏》：纳妾、跪门、后纳、笏圆
40. 《永团圆》：逼离、赚契、击鼓、堂配
41. 《桃花扇》：访翠、寄扇、题画
42. 《还金镯》：分镯、天打
43. 《跃鲤记》：芦林
44. 《慈悲愿》：诉因、认子、胖姑
45. 《六月雪》：斩窦
46. 《白蛇传》：烧香、水斗
47. 《艳云亭》：痴诉、点香
48. 《水浒记》：刘唐、杀惜、放江、情勾
49. 《金不换》：守岁
50. 《莲花宝筏》：北饯
51. 《金雀记》：临任
52. 《狮吼记》：游春、梦怕、三拍
53. 《财神记》：嫁妹
54. 《西川图》：三闯、负荆
55. 《祝家庄》：探庄
56. 《古城记》：古城、挡曹
57. 《霄光剑》：功宴
58. 《连环记》：赐环、起布、献剑、三战、小宴、大宴、梳妆、诛卓、
59. 《邯郸梦》：扫花、三醉、番儿、仙圆
60. 《芙蓉岭》：情战
61. 《钗钏记》：讲书、落园、捞救、婢诉、小审、迎亲、揭晓、发书、谒师、闺喜、钗圆
62. 《货郎担》：女弹
63. 《洛阳桥》：下海

64. 《长生殿》：定情、赐盒、疑谶、密誓、惊变、埋玉、骂贼、闻铃、神诉、迎像、哭像、见月、雨梦、觅魂、补恨、重圆
65. 《渔家乐》：纳姻、端阳、羞父
66. 《青龙阵》：天门产子
67. 《金钱缘》：镌竹
68. 《安天会》
69. 《玉簪记》：茶叙、幽情、催试
70. 《鸳钗记》：杀珍、拔眉、探监
71. 《宝莲灯》：劈山救母
72. 《天缘合》：试灯、乔扮、观灯、伴娇
73. 《单刀会》：训子
74. 《文星榜》：怜才、露情
75. 《红楼梦》：扫红、乞梅
76. 《疗妒羹》：题曲、浇墓
77. 《红梅阁》：鬼辩
78. 《义侠记》：打虎
79. 《红拂记》：靖渡、私奔
80. 《党人碑》：请师、拜帅
81. 《虎囊弹》：山门
82. 《渔樵记》：渔樵、逼休、寄信、相骂
83. 《南柯记》：花报、瑶台
84. 《草芦记》：花荡
85. 《金凤钗》：冥勘
86. 《九莲灯》：指路
87. 《千钟禄》：打车
88. 《鸣凤记》：杨公劾奸
89. 武戏 《挡马》《乾云山》《扈家庄》
90. 时剧 《借靴》《磨斧》《拾金》

（原载中国昆曲博物馆馆刊《中国昆曲艺术》第十期，2014年12月）

驰名沪上的曲友"殷乔醋"

王晓阳

20世纪30年代，上海曲友中擅演"小生"戏的有两个人，一个是现代昆曲界泰斗级大师俞振飞，另一个就是昆山曲友殷震贤。这两个人都被梅兰芳邀请配过戏，又同是当时昆曲名曲家，并称沪上曲界"双璧"。昆曲里面唱腔各有讲究，俞振飞精于唱法中的擞腔，殷震贤则擅长笑功，时人有"殷笑俞擞"之誉。殷震贤最拿手的戏

就是饰演《金雀记·乔醋》里的潘岳一角,举手投足,若诗若画,遂有"殷乔醋"之称。

出身名医世家,不忘昆曲风雅

殷震贤,字邦良,昆山正仪镇人。出生于光绪十六年(庚寅)七月廿八日(1890年9月12日),去世于农历庚子年四月二十日(1960年5月15日),享年70岁。

殷震贤的父亲名叫汤致祥,入赘苏州思婆巷殷氏,改殷姓。殷氏正是昆山著名"闵氏伤科"的传人。殷震贤从小跟随大伯母闵姊学医,学成后于民国初寓昆山南街行医。汤致祥为昆山曲界前辈,熟悉音律,善于度曲,吹得一手好笛。殷震贤从小耳濡目染,也喜爱上昆曲,各个行当都学,最擅长的是"巾生"戏。后来还跟从苏州名师沈月泉学习,唱、念、笛、鼓皆精,串戏更兼上乘。随着伤科医业的拓展,殷震贤跟从父亲到上海白克路(今凤阳路)永年里10号设诊开业,因医术高超,很快名扬沪上,业务兴盛。

殷震贤习学的"闵氏伤科"技艺,是昆山传承几百年的伤科技艺,有非常独到的神奇功效。殷震贤生性聪明,对"闵氏伤科"的精髓融会贯通,形成了自己特有的"殷氏伤科"疗治方法。殷震贤特别精于伤科手法,凡脱臼者,应手辄愈。他也善用祖传伤膏伤药和活血丸、止痛散等方剂,治疗伤骨骨折、跌打损伤等症,俱获显效,被列为"上海八大伤科名医"之一。

殷震贤的伤科名药"殷氏万应膏"非常有名。当时苏南市郊很多农民患有新老宿伤都赶来白克路求治,当时曾有不少伤者贴膏药痊愈后,再将用过的膏药数度借给其他有伤者,伤膏敷贴,仍然见效。这个灵方妙药后被殷震贤的次子殷孟超先生保存并捐献给上海中医药卫生管理部门。

殷震贤到上海后,不仅行医济世,而且积极参与上海的昆曲交游活动。他一人参加了上海的倚云集、赓春社、平声社、青社等不同昆曲曲社,不仅和沪上的穆藕初、俞振飞、徐凌云、项馨吾等友善,还到处交游,红豆馆主溥侗和海宁王欣甫等都是他经常往来的曲友。他们一起唱曲护曲,留下了许多风雅而感人的故事。

曲尽昆腔之妙,技称昆曲"一绝"

殷震贤研习昆曲声腔、念白、身段、指法,刻意求工,绝不草率行事。拍曲不达到滚瓜烂熟的地步,不轻易上笛。平时教导儿辈及后生:"念白比唱难,一啼一笑务必扣贴入微。"殷震贤除了要求"字正腔圆"、"注意层次"外,还要掌握"运气"、"透气"、"收"、"放"等要领,视剧情之缓急,身段之转换,能够集各种伸缩顿挫变化之能事。所以殷震贤不仅能唱曲,更能够串戏,上台演出。

民国十年(1921年)1月4日、5日,上海钧天、嘤求、润鸿三个曲社在"诒燕堂"举行清客大会串,邀请苏州全福、大章、大雅三班的旧人为班底。殷震贤作为曲社的活跃分子也参加了这个曲会。曲会上,有著名昆曲名家徐凌云主串的《跪池》、俞振飞主串的《望乡》等戏码,殷震贤主串了他的拿手好戏《乔醋》一段。

民国十一年(1922年)年1月,穆藕初在上海倡议成立"粟社",以研习昆曲大家俞粟庐的唱法为宗旨。这个"粟社"公推穆藕初为社长,谢绳祖为副社长。参加者都是上海、苏州一带有影响的曲家,有徐凌云、张紫东等,殷震贤也是其中之一。

殷震贤不仅积极参与曲社活动,自己也出面组织曲社,殷震贤自家的寓所,就是上海曲友活动的场所之一。当时上海的名曲社还有一个叫"益社",就是由旅沪江浙昆曲家俞伯陶、殷震贤等组织的。上海历史最久、影响较大的曲社——赓春曲社,1933年起社务由徐凌云(海宁人)主持,曲社活动也多在殷震贤寓所举行。因为热心曲社活动,殷震贤同时成为上海倚云集、赓春社、平声社、青社等曲社的台柱。

殷震贤擅长演的戏很多,最擅"巾生"戏,如《拾画》《藏舟》《断桥》《玩笺》等,兼工"小官生"和"旦角"。有一次曲会上,殷震贤唱了一折《拾叫》,这是《牡丹亭》里柳梦梅的戏。殷震贤表演得格调儒雅清新,功力造诣极佳,观者叫好,听着过瘾。当时在场的昆曲大家俞粟庐先生听罢击节赞赏,对俞振飞先生说:"殷震贤的戏,神情气足,还伴有一条好嗓,可称一绝。"可见殷震贤技艺之高。

20世纪30年代,梅兰芳到上海演出,当时梅兰芳誉满天下,红遍上海滩。梅兰芳先生特邀殷震贤和他合作演出《惊梦》《贩马记》等昆曲剧目。梅兰芳先生也很有雅量,不突出自己,将殷震贤的客串配戏给予很大的尊重,演出的台上特地放着演示牌,上面刊印"特邀殷震贤先生客串演出"几个字,表示对殷震贤的"礼仪之重"。当时昆曲里面能够和梅兰芳先生配戏的,也不过俞振飞等寥寥几人,殷震贤在上海曲友之中的地位之高可见一斑。

昆曲演唱要求很高,基本是按律行腔,不允许随便改动,所以不像其他越剧、京剧之类会产生不同的流派。但是殷震贤对昆曲唱腔的研习有他独到的心得体会,所以也传授了不少学生。跟随殷震贤学习昆曲的人很多,比较著名的有上海的周尊轩、樊诵芬、柳萱图,苏州的俞

锡侯、姚明梅，还有美籍曲友唐瑛等，都是他的传人。殷震贤是昆山乃至苏州地区对外影响最大的曲友之一。

参与"上海昆剧保存社"，义演为"昆"尽心尽力

现代人都知道"苏州昆剧传习所"为保护昆剧所做的贡献，其实"苏州昆剧传习所"前面还有一个"上海昆剧保存社"，是在上海地区率先兴起的"保护昆曲"的社团组织。"上海昆剧保存社"是穆藕初、俞振飞等人发起组织的，殷震贤就是其中热心参与的发起人之一。

"上海昆剧保存社"成立之后，苏州曲友发起成立"苏州昆剧传习所"，因为经费不足，半年后由穆藕初先生接办。穆藕初先生为昆曲所做的最有影响的事情，就是以"上海昆剧保存社"名义在上海"夏令配克戏园"（今新华电影院）义演筹募资金。穆藕初的记谱先生沈彝如《传声杂记》里记载了当时的筹集资金的情况：

> 沈彝如正月十三接到"上海昆剧保存社"的请帖，邀请他到四马路"一家春"西菜馆叙餐，讨论串戏的有关问题。"会串"定在正月十四开始，正月十六结束。当时参加的昆山人有张志乐、沈梦伯、闵采臣、王尧民、殷震贤等。其他苏州、上海的曲友大约有百人参加。昆山笛师许纪根也在。穆藕初主持这次昆曲大事。晚上九点散会，每人还交了三元钱徽章费。会议之后，每个串戏的人都在练习，练习的地点就在殷震贤家中。

这说明殷震贤是这次活动的重要筹备者之一。因为参加人数众多，活动影响很大，并不是每个人都有上台演出的机会，经过协商决定穆藕初、张紫东等28人登台演出，串演昆剧传统折子戏30余折。殷震贤第一天是和项馨吾合演的《佳期》，第二天和陈凤民合演《偷诗》，第三天和陈凤民合演《乔醋》，说明殷震贤在这次演出活动中的重要地位。

在上海"夏令配克戏园"演剧三天的这次"会串"在昆剧演出史上是很有意义的盛举，"会串"属募捐义演性质，券价分客座5元、3元两种（按：其时梅兰芳在沪演出最高价为2元）。花楼（包厢）留订，每间有百元到千元不等，一切演出开支均由参演的曲家共同分担，所得收入8000大洋赠予苏州昆剧传习所，保证了昆剧传习所的开办。这里面殷震贤的筹办之功，也为更多"昆曲人"铭记。

除了这次义演，殷震贤还多次参加了"传"字辈的演出活动。民国十三年（1924年）五月二十三日至二十五日，"传"字辈以"昆剧传习所"名义首演于上海舞台，献演了《浣纱记·越寿、拜施》《千金记·追信、拜将》《烂柯山·痴梦》等传统折子戏48折。每场活动都由俞振飞、项馨吾、殷震贤等著名曲家加串名剧。这次演出也是"嘉宾满座，蜚声扬溢"，场场爆满，盛况空前，扩大了昆剧传习所在上海的影响。

抗战期间，"仙霓社"昆剧班在上海大新游乐场演出，当时人心惶惶，昆剧上座的情况很差。殷震贤先生不忘昆曲，经常带着叶小泓先生到这里代替艺人客串表演助兴，这在昆剧行话里叫"爬台"。殷震贤经常演出《玉簪记·琴挑》《金雀记·乔醋》《白蛇传·断桥》《狮吼记·跪池》等。他"爬台"一丝不苟，用自己的名气和技艺吸引观众，尽心尽力为"仙霓社"挽救危局。其对昆曲"嗜爱"之心，令人动容。

扶弱济世，兰芷芳馨

上海"赓春曲社"经常活动的地点，就是殷震贤的寓所。这里常常高宾如云，群贤毕至。殷震贤因为是昆山人，所以经常邀请昆山的曲友到他的曲会里，设宴招待，一起开展"同期"活动。常去的昆山人有俞翰屏、陈中豪、杨友仁、胡福章等。"赓春曲社"有一位常客，就是昆曲名家俞振飞。俞振飞的笛子，被誉为"大江南北两只笛"之一，他不轻易为一般曲友吹笛伴奏的。昆曲里面的吹笛很有技巧，好的笛师能够引领曲友的唱腔，起到珠联璧合的作用。那天晚上俞振飞蒙殷震贤先生盛情，为昆山曲友每位伴奏一曲，令昆山曲友倍感荣幸。事情过了很多年，昆山曲友还感慨十分，殷震贤提携后辈曲友，帮助家乡人的情怀令人感动。

民国十二年（1923年），昆山"玉山曲社"成立一周年纪念活动时，殷震贤邀请曲友共赴昆山参加曲社庆典。当时的纪念活动在"山高水长"宁绍会馆，一共举行了两天。八月十二日是玉山曲社社员的自唱，八月十三日是邀请苏沪曲友一起会唱，所唱的曲目有40出，盛况空前。参加这次纪念活动的名家有穆藕初、俞粟庐、俞振飞、高砚云、项馨吾等。那时候的俞振飞还是风华正茂的青年，昆山曲友殷震贤、闵采臣、沈彝如、李伯薇等大显身手，称得上是昆曲界一次群英胜会！从那以后，昆山再也没有出现过这么热闹繁盛的场面。

殷震贤还经常对艺人施以援手。民国时候鸦片祸害极大，有些艺人也染上毒瘾。殷震贤多次出资帮助几个吸毒的艺人戒除恶习，恢复精力。昆山曲友沈彝如经济困难，殷震贤介绍他到穆藕初先生的工厂做事，也发展了他的昆曲才能。老伶工沈盘生生活困顿，殷震贤主动把他请到家里，长期供应他衣食，一直到新中国成立

后推荐他到北昆去供职。沈盘生后来在北昆培养了许多昆曲后辈,对昆曲艺术传承做出了贡献。

新中国成立以后,殷震贤依旧孜孜不倦为传承昆曲尽力。1956年9月,江苏省文化厅在苏州主办昆曲观摩大会,已经66岁的殷震贤先生和叶小泓合演了《乔醋》一折,这是他生平最后一次上台演出。1957年4月,殷震贤和赵景深、管际安等一起发起成立"上海昆曲研习社",社员大多来自民国时期上海各大曲社。直到这个时候,殷震贤还没有忘记他的"昆曲"使命。1960年,殷震贤因病在其寓所过世,为昆曲一痛。

2011年12月,"上海昆曲研习社"还举行了"纪念曲家殷震贤诞辰120周年曲会"。"上海昆曲研习社"直到今天还在不断举行"同期"活动,一些年轻大学生陆续加入曲社,为昆曲传承作着贡献。

昆剧能够保存传承下来,一些爱好昆曲之人功不可没,其中多有江浙沪一带的贤士,殷震贤就是其中一位。所以有人赞誉殷震贤说:"医坛圣手,声遍江左,赖有传人光庭训;曲苑名流,誉满寰中,欣留兰芷沁心田。"

(原载《苏州日报》2014年12月19日)

堂 名 谈 往

高慰伯　口述

一、堂名世家

我于1919年9月17日出生在昆山县周水桥,现为昆山市陆杨镇超英村。原姓张,生父张桂林是农民。3岁时生母病故,8岁时生父去世。无以为生,经亲戚介绍,过继给老亲高炳林为养子,始名高慰伯。高家是昆山城内玉山镇的堂名鼓手世家。早的几代已不太清楚,祖父高伯泉曾参加过1862年创办的吟雅堂,父亲高炳林当时是创办于1911年的永和堂成员,工老生,也是自有箱担的鼓手,算到我已是第十代了。

堂名鼓手是一种以清唱昆曲为职业的民间组织,在旧社会的大户人家,每逢婚丧喜庆,讲究摆阔气,排场面,就请堂名鼓手到家里热闹一番。鼓手起源较早,经常以唢呐为吹奏乐器,所以有人称他们为吹鼓手,或吹手,在迎客、送客和宴会时吹奏曲牌,以衬托热闹气氛。最初鼓手是不唱昆曲的,后来与堂名相结合,也就兼唱昆曲了。鼓手没有固定的班社。但有主客制,就是作为主客的鼓手对确立固定关系的客户有垄断权。这些客户的生意只能请确立固定关系的主客来做。这对鼓手同行来说,有一定的约束力。同时这些被主客垄断的客户像私有财产一样,可以继承,也可能买卖。记得我父亲曾从别的主客那里买得斋子村的76家客户,当时每户银洋1元。堂名的出现要比鼓手晚,相传大约形成于清乾隆年间。昆曲在昆山诞生以后,到明万历年间得到很大发展,家乐演唱昆曲盛行,不少达官贵人都蓄有家班。经过由明入清的变革,大户人家衰败,家班星散,演员流落,有的进戏班成为专业演员,有的回家当农民,也有的既成不了专业演员,又不愿当农民,就组织起来成立以清唱昆曲为职业的团体,取名某某堂,其成员就称为堂名。因为清唱就不需练功、学身段,这就比较容易些,但唱念要比戏班讲究。堂名一般是祖辈相传或师徒相授,遂成一行业。也有人招收一班小孩,集中教他们吹奏、唱念,学成之后进行营业性演唱。因这些小孩年龄较小,所以称他们为小堂名。堂名规定由8人组成一班子,每人轮流唱念或伴奏,所以堂名班子有相对固定的人员。不足8人时,要到其他堂名去拆借凑足。堂名演唱时,分坐在两张并排的八仙桌两侧,座次和分工如下图:

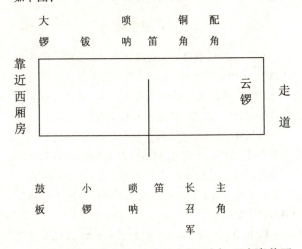

开场时先吹奏曲牌,一般为《将军令》,坐在桌前两侧的吹长召军和铜角以壮声势,之后这两个位置就由唱念者坐,分饰主角和配角。如角色多或唱同场曲子,其他人员也要搭腔。堂名虽端坐清唱,不做身段、手势,但

唱词、念白俱全，且唱念水平要求较高，同时也要会吹奏各种乐器。

堂名不实行主客制，但堂名多兼鼓手，往往与鼓手相结合，一起接生意。因此客户要请堂名鼓手时，就必须找有固定关系的主客。如不用鼓手而只请堂名演唱，可请主客代请并一起参加。若自请堂名演唱，亦须给主客适当报酬，以维护客户与主客之间的固定关系。

一般说来，鼓手主要是吹奏曲牌，演唱昆曲的水平比堂名低，要达到一定水平才能当上堂名，因此在称呼上有所区别，鼓手称师傅，堂名称先生。实际上堂名和鼓手密不可分，人们往往把他连起来称为堂名鼓手，而不去细分他们的区别。

二、学艺经过

我自1926年到昆山城内，先在西塘小学读书，两个月后因交不起学费而辍学。就跟父亲学堂名鼓手。先学笛、唢呐吹奏曲牌，后拍曲学昆曲，第一个拍的是《赐福》，以后陆续学会了《训子》《赏荷》《游园》《思凡》《养子》《琴挑》《佳期》《定情》《惊变》《闻铃》等数十折。父亲要求很严，今天教一只曲子，明天就要背出来。父亲出去演唱，我就在家里练习，一点也不敢松闲。到1935年我17岁时，父亲能教的昆曲都已学会，再要学就要另拜师父。当时名气大、水平高的就数吴秀松和许纪根，但他们都不肯收徒弟。我只能千方百计地学，徐永梅住在我家隔河对岸，在他教徒弟时，我听会了一折《咏花》。后又备了一份礼送给许纪根，请他教了一折《惊梦》。以后曲子唱熟了，对着曲谱也能自学唱会。

三、演唱生涯

在学艺不久，我就边学边跟父亲出去演唱。最初是当鼓手，主要是吹唢呐，也唱昆曲。后来又自学箫、笙、弦子、提琴、鼓板、钹、小锣、大锣等乐器。要做好一名堂名鼓手，吹、打、弹、拉、唱、念样样都要拿得起来。

1936年，吴秀松主持的永和堂中有的人年纪大了，人手不够，他叫儿子连生（也是永和堂成员）来约我参加永和堂，我正式成为堂名艺人，开始了堂名的演唱生涯。

堂名鼓手是怎样演唱的呢？下面我说说各种场合的演唱情况：

1. 婚事：一般结婚都要请鼓手4至6人，也要请堂名，安排在天井内，鼓手靠东厢房，摆一张半方桌，堂名靠西厢房，摆两张方桌，中间留有过道，有的人家请两班堂名，另一班堂名则摆在后一进天井内。鼓手在迎客、送客、接嫁妆、接新娘、拜堂、宴会时要吹奏【普天乐】【河西六娘子】【小开门】【大开门】等曲牌，在客人到齐吃中饭前也要唱昆曲，但不限折数，一般唱1折或2折即可。堂名主要唱昆曲，4折为一段落，夏季白天长要唱24折，冬季白天短则唱16折。

2. 丧事：昆山历来有规矩，家中死了人，不能哑丧，所以办丧事都要请鼓手，一般需3至4人，乐器多用唢呐、笛、鼓、钹等，在迎客和客人吊孝磕头时吹奏【忆多娇】【倒春来】等曲牌，大殓时由其中1人兼赞礼，其他人则吹奏曲牌。

3. 五七开吊：在人死后等五个七天称为五七，昆山的大户人家要举行开吊，需请鼓手5人、7人或9人，人数必须逢单。在五七前一天，先举行"点主"，即在死者神主牌位上事先未写成"主"的"王"字上加一点成"主"字，鼓手伴以吹奏曲牌。五七这一天早晨，天还未亮时，鼓手要到客户的门外街上吹奏，意思是把死者的灵魂接回家中，称为"接灵"。然后正式开吊，鼓手分列在墙门迎客或灵堂吊孝时吹奏。到下午4点钟左右"闭灵"，接着是"抬灵"，把死者的神主牌位送上祠堂"归位"，鼓手随着边走边吹奏，还要唱《闻铃》等悲怆凄凉的曲子。

4. 寿庆：一般只请堂名，常唱《称庆》《赏荷》《上寿》等曲牌，以增加吉庆和欢乐的气氛，有时也请鼓手在迎客时吹奏，以示热闹。

5. 当差：堂名鼓手除营业性演唱外，还有义务当差。昆山习俗，卜庙（即卜将军庙）卜太太（昆山方言称曾祖父为太太，此处指卜将军）4月16日生日，城隍老爷5月15日生日，都要举行盛会。堂名鼓手要去当差，不取报酬，但卜庙发给每人一个灯笼，形状像定胜糕，上下大、中间小，城隍庙则发给每人一包香烟钱。

堂名鼓手在抗日战争前相当盛行，因结婚日多选在春节前后，所以冬季的生意比较好，有"三春不如一冬"的说法。堂名演唱一次的收入约22至24元，鼓手吹奏一天的收入约12至16元。参加的人员平均分得，主客可拿双份。后来也有以米计价的，大致堂名每人可得3斗米，鼓手每人可得2斗米。

1937年日寇大规模侵略我国，昆山也遭沦陷。大户人家四处逃难，经济上受到很大损失，婚丧喜庆不再大操大办，因此堂名鼓手的生意大受影响，加之同行间有削价竞争，主客的垄断权逐渐失去作用。抗日战争胜利后，结婚多采用新法，改请军乐队，堂名鼓手的生意更少了。1949年新中国成立后移风易俗，堂名鼓手作为一个行业，逐渐被淘汰。

1986年，原昆山县戏曲资料编纂办公室为编写戏曲志收集资料，曾对堂名鼓手进行了一次社会调查，并于8

月13日在亭林公园翠微阁举办一次堂名演唱会，邀请当时全县原堂名艺人参加，勉强凑成7人。其中有正仪的卜泉生（81岁）、卜宗兴（63岁）、王则民（63岁），周市的杨钰（72岁）、玉山的徐振民（71岁）和我（68岁），还有陆杨的夏相如（73岁）带了两个临时教的学生陶志宏（15岁）和俞莺莺（12岁）。演唱的剧目有《赐福》《上京》《靖渡》《花寿》，重现了当年景况。这恐怕是堂名的绝唱，以后再难见到。

四、戏校教学

新中国成立后，堂名鼓手逐渐被淘汰，无生意可做，我只得改行当建筑小工、铁路修路工以维持生计。1956年浙江昆苏剧团进京演出《十五贯》，"一出戏救活了一个剧种"，昆曲由此得到发展。因为堂名艺人会唱昆曲，也会吹奏乐器，因此就有昆剧团、戏校、业余曲社陆续来昆山招聘。同年江苏省戏曲训练班（后改为江苏省戏曲学校）筹建昆剧班，由省文联费克主席亲自来昆山邀请吴秀松到南京执教。因当时吴秀松已68岁，一人在外地生活不便，而他的儿子连生也是堂名高手，所以同时请去。不久蔡乃昌也去任教。后吴连生患肺病去世，戏校为了留住吴秀松继续任教，就要他介绍熟悉的人来校，既教课又照顾他生活，他就推荐了我。于是戏校派蔡乃昌来找我，讲明试用三个月，月薪35元。当时我在铁路打工，虽月薪36元，但我想，搞昆曲是我的本行，吴老师也是我景仰的前辈，就欣然同意。1959年我到南京，和吴老师同住一室，日夜相伴。我对他的日常生活悉心照料，他也深受感动，遂不遗余力、口授心传，教我不少东西，使我在技艺上得到很大提高。到校后第一个月我没有做什么事。第二个月就安排我给学生王佩华、钟梅仙拍《琴挑》的曲子，班主任宋衡之在外面听，后又问鼓师李锦泉，李说拍得蛮好，吹笛老实。这样，我就继续教课，站稳了脚跟。戏校经常有招待演出，吴秀松年纪大了，牙齿脱落，不便吹笛伴奏，就由蔡乃昌接吹。蔡平时吹得是很好的，但一上场有时会出错，于是改由我吹。三个月试用期满，正式录用，评定月薪55元，在当时已是算不少的收入了。

我在戏校先后教过58届、60届、78届三期学生，既给表演专业的学生拍曲，又教音乐伴奏专业的学生吹奏唢呐和笛，连续工作28年，直至1987年退休回昆山。

五、退休之后

昆山是昆曲发源地，历来曲友众多，唱曲活动也绵延不断。我回昆山后，就有曲友邀我为他们拍曲、吹笛，我乐而为之。后建立昆山市政协联谊会昆曲组和昆曲研习社，每周聚唱，至今已有10多年。

<div align="right">吴必忠　记录整理
（原载南京曲学研究会《沉醉东风》第一集，
选自《昆曲之友》2014年第1期）</div>

唱响昆山腔的歌星陶九官

吕　宁

昆山陶九官，是另一位唱响昆山腔的歌手。李开先《词谑》云："昆山陶九官，太仓魏上（尚）泉，而周梦谷、滕全拙、朱南川……皆长于歌而劣于弹。"

李开先（1502—1568年）字伯华，号中麓，山东章丘人。李开先为嘉靖八年进士，授户部主事。嘉靖十三年，以"才望"升调吏部员外郎、郎中。嘉靖十九年，升迁太常寺少卿提督四夷馆。然，上任一年，即遭罢免。从此之后，李开先优游山林，广蓄声伎，征歌度曲。著有《宝剑记》等传奇。

明穆宗隆庆二年（1568年），李开先病逝于章丘老家，终年66岁。作为北方人李开先，首先记述南人陶九官、魏尚泉事迹，说明由陶九官、魏尚泉等人开创的新声昆山腔，不仅在吴地广为传唱，而且其影响已扩展到北方，尤其是京畿齐鲁。为此，揭开"昆山陶九官"身世之谜，又是开拓、研究昆山腔发展史上的一个关键点。

陶九官，即陶九官人，陶文载的昵称，陶绣的第九个子女。顾鼎臣《明故朴庵陶君墓志铭》记述道：

昆南尚书浦，旧名千墩。……凡所郁纡辐停，蓄灵气为村保，聚庐多富民，间有显者。若世号善良，子弟多孝秀，则陶氏为最焉。君讳绣，字远之，别号朴庵。……君生于成化三年（1467年）丁亥十月某日，卒于嘉靖十一年（1532年）壬辰五月某日。君娶于氏，继李氏，侧室支氏、某氏。生子男七人：文林、文学、文渊、文徵、文载、文炳、文思、文华。林，千户所吏目；渊领顺天己卯乡荐；炳，邑庠生。女陆人：婿朱迈（朱南川）、周嗸（周梦谷）、姚凤仪、

陈侨、朱希契、钱士余。

昆山千墩陶氏的先祖,乃盛唐时代的高士陶岘。陈元模《淞南志》卷八"人物"云:

> 陶缵,字述之,别号醉竹,世居淞南陶家桥(今千灯陶家桥),唐高士岘后裔也。明成化二十年(1484年)甲辰科进士,授刑部主事。

顾潜《静观堂集》卷十一《醉竹轩石记》记云:

> 陶君述之,自号醉竹君。……君弱冠,以明经领乡荐,遂第进士。官刑曹,鞫狱最称平恕。后以公误,左迁括苍,政宜其民,儒术吏事,实兼长焉。其才如此,譬犹竹也。

陶缵,是明代成化年间的官宦人物,而其堂兄弟陶绣则是当地富民。陶氏有着音乐歌曲的传统家风。唐代陶岘,首开先例;后裔子孙,传承不息。元末明初人瞿佑有首《南乡子·嘉兴客馆听陶氏歌》,歌云:

> 帘卷水西楼,一曲新腔唱打油。宿雨眠云年少梦,休讴。且尽尊前酒一瓯。
>
> 明日又登舟,却指今宵是旧游。同是他乡沦落客,休愁。月子弯弯照几州。

瞿佑,字宗吉,号存斋,钱塘人。生于元末至正元年(1341年),卒于明初宣德二年(1427年)。元亡明兴,刚过30岁的瞿佑,因"学博才赡",被举荐为临安教谕,后被招周王府长史。瞿佑一生,爱好诗词乐府,有《存斋诗集》《乐府遗音》《余清词》等著述。但就因"诗祸",而被远谪保安,直到垂暮晚年,才被释放回家。《南乡子》一词,正是瞿佑放归回家途中夜宿嘉兴驿馆时的即兴吟作。

歌者陶氏,昆山淞南陶家桥人。江南望族陶氏,在元亡明兴的战乱中,或被洪武皇帝一声令下,迁徙去濠州(今安徽凤阳)罪服戍役;或则四处逃避,各谋生路。而这位陶氏是侥幸逃生者,遂流落他乡以弹唱为生。读瞿佑之歌,可知陶氏所歌是南曲"新腔"。这"新腔",即是明初"昆山腔"。因为,"月子弯弯照几州",正是昆山的民歌小调唱词。之后,陶文载的孙子陶逸则也是位清唱高手。张大复《梅花草堂集》卷十二《泪零》条有记述:

> 往与陶逸则周旋北山下,弥连数日。……友辈中可喜人也。自是不复闻问,薄味玄思,致爽精,有骨气。既歌鹿鸣,稍似华艳,亦其本色,非强作之者。

那末,昆山陶九官是如何再次唱响昆山腔的呢?

首先要解释清楚的问题是,南曲新声为什么就是昆山腔。王骥德《曲律》认为:"在南曲,则但当以吴音为正。"李渔《闲情偶寄》解释说:"吴音便于学歌者,止以阴阳平仄不甚谬耳。"又说:"乡音一转,而即合昆调者,唯姑苏一郡。"陶九官是姑苏昆山人,又是昆山千墩人,他所唱吴音南曲,那肯定是昆山腔,而且是正宗的昆腔新声!

其次,嘉、隆朝盛行度曲唱戏,因此吴中一地子弟纷纷投身优伶,良家子亦不以为耻。陶九官虽是富家子弟,但自小爱好度曲,又有家风传承渊源,其投身为歌者合乎情理。况且,当时是:"士大夫宴集,多用海盐戏文娱宾客,间或用昆山腔,多属小唱。"可知,用昆山腔唱曲者,尚不同于戏子一流。善歌者,既为时尚社交界尊重,又受士大夫富豪们的赞许,如正德朝所称道的陈铎、徐霖等人,又如同时代的魏良辅、张野塘者。顾潜有首《霜叶红》曲,内中提到了陶九官。曲云:

> 霜叶红,霜叶红,霜叶照人如酒浓。青袍幕宾上官去,挂帆开船江水瀹。
>
> 江边小娃名九官,临江踏歌为君送。浙音吴语两相融,犹是水仙旧时魂。
>
> 曾忆秋水明湖曲,陶氏丝竹曾立功。一夜江南春汛泛,酒旗歌扇竞迎风。
>
> 风来风去一拂手,华亭官衙备酒瓮;飞来白鹤世安居,陶家桥畔乐融融?
>
> 江边兔鹭莫惊飞,坐听晚歌夕阳红。

盛唐高士陶岘,曾被吴越人士称为"水仙";陶岘曾蓄"女乐"一部,开拓了江南丝竹。显然,这首诗针对着世居千墩浦陶氏而放歌抒怀。"江边小娃名九官",亦显然是陶九官。当时,顾潜正陪伴八旬老叔顾鉴,自太仓州花埠迁徙到千墩新居,从而和淞南陶氏毗邻为伍。顾潜在千墩浦江边送客,很自然能聆听到陶九官的歌声。

最后,陶九官所歌是《水调》乐曲。顾潜有《听歌水调有感》诗:

> 江水随江流,江浦送江风。何人歌《水调》,妙音似水韵。
>
> 歌者小九官,家风相传颂。南曲创新腔,一声乾坤红。

《水调歌》源远流长。据《稗史汇编》卷二百四十三《音乐门·水调歌》载述:"《水调歌理道要诀》所载:唐乐曲南吕商调,时号水调。予数见唐人说《水调》,各有不同。因疑《水调》非曲名,乃俗呼音调之异名矣。"则知,《水调》曲唐时已有,唐人陶岘会歌《水调》应是情理之中,而这正是陶氏后裔代代相续的传家宝。而实际上,《水调》源出于江南水乡,用吴音吟唱《水调》,更富韵味。白居易有诗云:"时唱一声新水调,漫人道是采菱歌。"而《采菱歌》,正是吴地民歌。

据顾鼎臣《明故朴庵陶君墓志铭》记述：陶绣的女婿有六位，其中两位是朱迈（朱南川）和周鳌（周梦谷）。可见陶九官与朱南川、周梦谷，既是姻亲，又同是昆山腔歌手。如此看来，昆山腔新声的弘扬发展，在魏良辅时代已经有了"歌星"群体。

其实，魏良辅所创制的"水磨调"是"水调"和"磨调"的结合与融汇。魏良辅《曲律》说得很明白："北曲与南曲，大相悬绝，有磨调、弦索调之分。""南力在磨调，宜独奏，故气易弱。"也就是说在魏良辅改革之前南曲已有"磨调"之说。也许，昆山陶九官所歌《水调》已和南曲所谓的"磨调"有机结合了。也许，正是昆山陶九官的天籁给予了魏良辅以启迪，从而使得魏良辅钟爱上南曲，而至于"镂心十年"刻苦钻研吧。

陈所闻《南宫词纪》载录有陶氏套曲一首，署名陶唐，字陶区，南直隶昆山人。陶唐和陶九官的关系，有待探讨。特录陶唐套数《咏雁》一曲，以资参考：

【南正宫·白练序】长空渺，伴簌簌西风万里途。迷群处，阻着半江烟雨。谁觑只影虚，正水国秋深月落余。空寻侣，徘徊楚泽，逗遛湘渚。

【醉太平】孤戍，胡笳骤起，带几点残星。飞度单于，攒峰峻岭，莫忘却旧日衡庐。天衢，声声何事诉离居，有人在画楼深处，倚栏凝伫。知曾与伊，寄否封书。

【白练序】穷途，旅梦苏，嚓嚓夜呼，堪悲处。同流落几年江湖。萧疏，片羽孤，奈目断寒原尽野芜。真凄楚，江南弊极，稻梁非故。

【醉太平】唏嘘，飘零岁月，故乡毕竟，年来何处？狂风迅雨，嗟多少旧行无序。踌躇，虞人矰弋近如何？好约伴趁春归去。冗愁千绪，参差愿托夜堂筝柱。

【尾声】北海孤臣谁共语，蓗旆落尽肌骨苦。须草带书来报帝都。

（选自《昆曲之友》2014年第1期）

清末民初南北昆曲发展状况

王晓阳

一种艺术从诞生、发展、高潮到衰亡也是一种自然规律。昆曲在历经两百年全盛之后走向衰落，这也是艺术发展的必然规律。从皇廷公室大雅厅堂的"高雅之音"，变成田间地头聊以生存的"草台班子"，然后再从"草台班子"变成半饥半饱、受尽凌辱和苦难的"丐帮弟子"——昆曲到了清末民国时代，开始走向了百年辛酸路。

一、清末南北昆曲的生存状况

清朝末年，昆曲在"花雅之争"中败下阵来，走向衰落。北方秦腔、皮黄戏等陆续兴起，慈禧太后和宣统皇帝都喜欢皮黄戏，昆曲在京城开始逐渐失去地盘。这时候的昆班，基本上都是王府班，也就是王爷因爱好昆曲而在自己家里养的昆班。比如：

安庆班——晚清重要王府班之一。醇亲王奕𫍯（1840—1891年），道光帝第七子创办。

恩庆班——晚清重要王府班之一。光绪九年（1883年）醇王府奕𫍯所办戏班。

全福昆腔科班——恭亲王奕䜣因赏识当时的昆坛俊彦、著名旦角伶工杜步云，出资组办了京中唯一一家传习正宗昆腔的科班。恭亲王奕䜣的后人，如载澄、载滢、溥伟诸人也都是戏迷。据《中国京剧编年史》记载：载澄是名震一时的票友，当代京剧、昆曲表演艺术家俞振飞、白云生、叶盛兰的业师程继先当年与载澄友善，交往繁密。

复出昆弋安庆班——肃亲王善耆（1865—1922年）爱好戏曲，因其姐（世称三太格格）深嗜昆弋腔，乃出资于宣统二年（1910年）创办。

由于中华文化注重文学的特征，昆曲在达官贵族和士大夫家庭之中仍然受到关注和喜爱，这成为昆曲最终没有灭亡的重要原因。但是，这些已经不能挽救昆曲的衰亡。在昆曲重镇苏州，昆曲仍然保持着唯我独尊的特别气势。据著名的"传"字辈艺人、昆曲表演艺术家周传瑛的回忆，当时苏州城的昆曲有四大名班和其他很多昆班，昆曲在当时的苏州还属于非常兴盛的阶段。

1. 四大名班——坐城班

四大名班指的是：大雅班、大章班、鸿福班、全福班。

坐城班只在苏州、上海的上等茶园、高级饭馆、盛日庙会、明轩厅堂献演。因为只在城里演出，不去乡下，所以叫坐城班。坐城班的行当全，道具好，演员都是比较

好的,一身绝技。

2. 混合班社

四大名班"坐城"外,本地还有两三个班社。这些班社在城里演出,有时也到乡下。技艺略逊于坐城班。

江湖班(水路班和北头班):

有些小的昆班,既在苏州城里演出,也到外地演出,一般沿杭嘉湖南下走水路,所以叫水路班。水路班的巡回地区是向南,主要走浙江杭(州)、嘉(兴)、湖(州)一带。他们以船为班,在水路沿岸城镇演出,演好就可以下船睡觉,也可以开夜船调台口。

还有就是北头班。北头班主要是向北,走无锡、江阴,常州这些地区,虽然苏南通常是水网地带,可以坐船,但是那一带往往要走旱路,船泊在一处,演出在他处,宿夜又在另一处。因为水陆交替,北头班比水路班辛苦得多。

一般地说,江湖班的演出水平比坐城班要低一些,而北头班比水路班又要低一些。

3. 外地昆班

宁波昆班、浙江昆班,还有其他的外地昆班也到苏州来做戏。

4. 堂名班

其他堂名班和曲社很多,不计其数。

以上清一色的全是昆班,都有一个共同的姓——"昆"。那么外班呢?非昆班,如皮黄、梆子、徽剧等不姓昆的戏班呢?

过去的戏班都必须服从"梨园公所(戏曲协会)"的命令,按照梨园公所的规定安排地盘和演出范围、曲目等。因为官府只和梨园公所签订协议,所以"梨园公所"的权威很大,戏班都要服从。梨园公所基本上就是各个戏班的领导者共同组成的。

苏州的梨园公所有一个祖上传下来的规矩:不管是京班还是别的戏班,只要不姓昆,就必须离城三十里,一概不能入关进城,不能在苏州城里唱戏。

昆曲在苏州很霸气!老郎庙是各路戏班敬戏神的地方,苏州老郎庙就等于是昆剧一家的戏神庙。苏州"梨园公所"向来是昆剧独霸,没有其他剧种。苏州昆班做戏的中心台子,原来就在镇抚司前的老郎庙,后来移到城里最繁华的观前旗杆里,就是玄妙观山门里的新戏台。大约在民国初年,旗杆里被火烧了,剧班便到长春巷全浙会馆唱。会馆里只有唱昆曲的,显得十分兴旺。

昆腔最盛的时候,沈月泉一人留在梨园公所,四路人马全部出去,外面请戏的人还源源不断过来,沈月泉只好让唱完戏的人赶快回来,再组建班子出去。还不够时,就让一些角色一人多角色,省出人员再来凑戏。如此光景,可见昆曲在老本家这里还是很有旺头的。

所以,对于清末南北昆曲的生存状况,我们可以总结这么一段话:

花雅之争如落花,

日子过得也不差。

北方昆曲靠王爷,

南方昆曲靠本家!

二、民国初年的南北昆

民国的到来,改变了南北昆曲的命运。先说北昆。

1. 民国初年的北昆

北昆地处京城,受政治影响很大。清末皇室接二连三有国丧,民间禁戏,北昆那些戏班子就没有用武之地了。一些王爷班开始转向比较僻远的河北农村。著名的醇亲王的封地在高阳,所以高阳一带昆曲十分盛行,北昆一度被称为"高阳昆曲"。这时候清朝的统治已经风雨飘摇,外面有列强,内部各地矛盾重重。辛亥革命之后,皇帝不能自保,那些养尊处优的王爷一下子全倒台了。北昆的昆班本来就是"王爷班",现在靠山没有了,昆班一个个解散,到民间去组织班社。河北高阳、霸州、玉田县等地零星有一些当地的财主组织班社,北昆从"王爷班"转为"财主班"。这一时期著名的昆班有:

祥庆社(河北束鹿)——1920 年秋,河北束鹿县旧城商会会长王香斋联络当地士绅任愉轩等出资购置戏箱,邀昆弋艺人徐廷璧等协助组织昆弋戏班。

元庆班——文安县北斗李村首富任以礼,人称任四公子,外号"活阎王",因酷爱昆弋,于 1891 年创办元庆昆弋戏班,人称"阎王班"。醇王府班散,"荣"字辈艺人多集中于此。

和丰班、和翠班——正定府无极县孤庄村财主刘老东在清光绪中晚期办起了两个昆弋班。和翠班挑班角色是郭蓬莱,人称"郭鞑子",霸县下王庄人,名震一时(郭蓬莱名字来自醇王爷)。

也有一些班社是这些艺人自己组办的。因为财主也会破产,也会打官司出事,剩下的衣箱就会被一些艺人购买,重整旗鼓。

荣庆社——1928 年秋韩世昌、白云生租赁戏箱组成昆弋庆生社,后产生著名演员韩世昌、白云生、侯永奎、刘庆云(武生兼老生)、魏庆林、常连泰(旦)、李凤云等,鼓师朱可义和笛师高步云。荣庆社的班底,成为新中国成立北方昆曲院团的主要班底。

需要特别说明的是:北方的昆曲班都不是纯正的昆

曲班,基本上都是昆弋班,一边唱昆曲,一边唱弋阳腔(高腔)。因为北方人好高腔,也好昆曲,所以北昆长期与弋腔(高腔)联合演出,故称"昆弋腔"。北昆在表演上,那种"燕赵多慷慨悲歌之士"的粗犷气派很浓重。另外,北昆演员多是冀中人,在吐字发音上不可避免地带有河北农村语音,这也是北昆的一个特色。这种合在一起的唱法,叫"两下锅"。

此时纯粹的昆曲班社艺人中一部分返回南方,一部分则依附于徽班,与皮黄艺人合作,后来发展成为京剧中的"京昆"一派,他们的演唱融合了慷慨激昂的一些艺术成分,后来干脆搅在一起唱,一会儿昆腔,一会儿皮黄腔,称为"昆乱不挡",也叫"两下锅"。

2. 北昆进京

辛亥革命后北昆退出北京城,一直在河北等地区的乡下活动。等积累了一定力量开始进京时,却又遭到当时的梨园公所的反对。在封建社会里,艺人们门户之见很深,当年北京梨园行规定,凡是外地戏班到北京演唱,必须经过精忠庙(即梨园公会)的同意,否则是不许随便演出的。荣庆社第一次到京后,照例遭到阻演,于是由侯益太出头跟梨园公会交涉。侯益太说:北京精忠庙供奉的梨园行祖师爷(唐明皇)是我们昆曲班的,祖师爷没有胡子,我们昆班的祖师爷有胡子。双方争执中掀开供奉祖师爷像的帷帘一看,果然是个带胡子的神像。于是经人调解,荣庆社给梨园公会献了一块匾,从此荣庆社就可以在北京演出了。

荣庆社昆腔班初到北京时,因京中已多年没有专业昆曲班演出,很受昆曲爱好者的欢迎。观众可分为两大部分:一部分是在京的高阳布商,一部分是北京大中学校师生。因为荣庆社来自高阳,在北京的高阳布商们怀着乡土观念,都想看看"老乡戏";学校师生们为研究昆曲,也争相往观。值得一提的是,北京大学校长蔡元培、教授吴梅、王西澄和顾君义等都非常欣赏昆曲。当时,有些别有用心的人多以捧坤角(女演员)相标榜,而蔡先生则号如"宁捧昆,勿捧坤",足证这位老先生对昆曲爱好之深。高阳商人们爱看武戏,文人学者们喜好文戏。荣庆社于是慢慢在北京扎下根来。

昆曲在北方因为有广阔的农村土壤,又有皮黄和弋阳腔的"两下锅",虽然历尽艰辛,但还是如星星之火,保存了下来。

而在南方,昆曲在自己的老本家苏州地区,却面临着灭绝的危险。

3. 民国初年的南昆

由于战乱,南方书香士大夫之家也遭受了很多变故和打击,昆曲的基础一再受到重创。昆曲在发祥地苏州的形势也是每况愈下,到了民国初年,昆曲在苏州的昆班只剩下了"一副半",这一副半就是一副昆班加半副昆班。

先说一副——全福班。全福班是从道光到民国的百年老班,算得是几百年来苏州昆剧文戏正宗唯一仅存的班社。它原是著名的坐城班,只在苏州、上海的上等茶园、高级戏馆、盛日庙会、明轩厅堂献演,到民国时候,它已经是个水路(江湖)班了,常在杭(州)、嘉(兴)、湖(州)一带流动演出。文全福当时的主要演员都已经在40岁以上,家门(行当)有时不齐,行头(服装)破烂陈旧,他们出外流动一圈后总要回到苏州,在全浙会馆里做一时,这时候维持生计已经成了问题。

昆剧传习所成立以后,全福班的一些台柱子被请到传习所当老师。因为在传习所当老师有吃有住,每月还有一些薪水,所以这些台柱子就以传习所为家了,有些不再下乡去演出了。这样全福班的底子更差了。那时候全福班还是有全副班底的,到哪里都能演出,有时候还到传习所来请这些老班底一道去,这时候学生都跟着去看,因为老师走了就没有人教课了。等老师回来上课,戏班就难支撑了,因为演员越来越少。大约是在传习所的学生学成之后,全福班就散架了。这是苏州唯一的一个昆班,至此消失。

再说"半副",则是半文半武的鸿福班。"武鸿福"原来就是苏州四大坐城名班之一的鸿福班;"文全福"的先生也有转到"武鸿福"里去唱戏的。苏州昆班向来少武戏,要演武戏的话就要请绍兴班武戏老先生来做。鸿福班里有武戏,所以被称作"武鸿福"。"武鸿福"里武戏也只有四成,文戏仍有六成,所以又称"四六班"。在民国初期的时候,它只是个关外班、北头班(在苏州市郊浒墅关以外就叫"关外")。关外班是和坐城班相对的一种称呼。说"武鸿福"是北头班显然有点贬义,现在看起来带有地方宗派的味道,但也说明了苏州崇尚文戏唱曲的一路。当然,"武鸿福"和其他北头班不一样,它是姑苏老班,到外地巡回一圈后回来也就在全浙会馆里做戏。

有同志问周传瑛先生:"武鸿福"里绍兴先生唱的是不是昆腔?周传瑛先生就说:"是的,是昆腔。不过它带些绍兴腔,有点'硬戗戗',和我们苏州'水磨腔'稍微有些不同。但它确是昆腔,曲牌、板眼、尺寸都是一样的,说句笑话,那是'绍兴昆腔',同后来听到的'金华昆腔'、'武义昆腔'差不多。"——这就是甬昆的特色。

因为苏州昆曲重文戏轻武戏,所以鸿福班就算是老牌子的班,因为融合了绍兴腔,又演武戏,所以被称为

"四六班"。据沈月泉先生回忆:因为当时苏州昆曲的先生们除"文全福"外已经不多了,搭不拢一个班子,是曾长生先生他们到绍兴去请来一些绍兴昆台的武戏先生,才勉强凑拢"十八顶网巾"。这样的"武鸿福"是苏州鸿福班和绍兴昆台武班的合班,苏州人对昆曲戏班一向排外的,所以只承认这个鸿福班,不认可那个绍兴班,所以说这是个"半副班"。

4. 南昆入沪

随着昆曲的逐渐衰弱,苏州城里的昆班越来越弱。1921年初,著名实业家穆藕初先生和俞振飞等一起前往南市王氏怡燕堂观看全福班昆曲演出。这次演出深深刺激了穆藕初先生。俞振飞描述当时穆藕初先生的情景,有这样一段话:

先生往视之,见尽鸡皮鹤发之流,深慨耄年老去,法曲仓夷,将至湮灭如广陵散矣。先生乃以复兴提倡为己任,联合江浙名流组设昆曲保存社,筹划创办昆剧传习所,培养昆剧接班人。

穆藕初先生之后,大东烟草公司总经理严惠宇及江海关总陶希泉接手昆剧传习所,他们将"昆剧传习所"改名为"新乐府",开始在上海的笑舞台演出。这是经过五年训练的"传"字辈首次在上海演出。当时昆曲已经在上海舞台绝迹三四年了,所以这支"重出江湖"的队伍在上海受到了欢迎,很多观众欣喜地称:"昆曲有希望了!""传"字辈的主要演出场所先是"笑舞台",后来移到"新世界"。倪传越回忆说:

笑舞台的装修十分豪华典雅,……椅边有茶几,让观众一边品茗一边观剧,十分舒适惬意。开幕那天,盛况空前,社会各界名流纷至沓来,为潘竞民、徐志摩、陆小曼、袁寒文、周信芳、盖叫天等等,花篮夹道,匾联满壁,据当时申报所载:"未及七时,上座已满,为笑舞台从来未有之盛况,也自开演昆剧以来所未有之战绩也。"

下面是旧报纸上面刊登的当年"新乐府"唱戏的广告,不妨抄录在下面以示一斑。当时不仅有日座,还有夜座。

新世界　北部　第二剧场
昆剧　六月廿一日夜戏日
日戏　二时至六时　夜戏　七时至十一时
特座　日戏每位售小洋一角　奉送香茗一壶
夜戏售小洋二角
散座　分文不取

日戏:《鸣凤记·辞阁、吃茶、夏驿、写本、斩扬》(沈传芷、施传镇、倪传钺),《翠屏山·交账、送礼》(周传瑛、张传芳),《荆钗记·男舟》(周传铮),《西厢记·佳期、女亭》(华传萍、张传芳、刘传蘅)。

夜戏:《琵琶记·南浦、辞朝》(顾传琳、沈传芷),《一文钱·烧香、罗梦》(沈传锟),《渔家乐·渔钱、藏舟》(张传芳、沈传琪),《明末遗恨·营哄、捉闯、借饷、对刀、步战》(倪传钺、周传瑛、汪传铃、赵传钧、周传铮),《孽海记·思凡》(朱传茗)。(编者按:"传"字辈中无沈传琪其人,疑为沈传球。)

"新乐府"在发展过程中使昆曲出现了近代的一次小复兴,也为后世昆曲的传承传递了最为珍贵的一棒,南昆后世昆曲多来自"新乐府"的传承。

(选自《昆曲之友》2014年第2期)

一所值得怀念的戏曲学校

韩寅东

我是一个京(昆)武生演员。1959年9月考入天津戏曲学校京剧班,学武生、武净。1961年调入昆曲班(后改为京昆班至京剧班)。毕业后在天津市京剧二团(海港剧组,后改为艺术中心)工作几十年,退休后因舍不得昆曲至今在天津市昆曲艺术研究会活动。历史上天津昆曲精英和名人不少,而且曾红火辉煌过,在全国占有重要地位,而天津戏曲学校(后简称天津戏校)昆曲班在当时的成立也有其历史意义,值得留给后人研究和借鉴。

历经世事沧桑,艰辛拼搏几十年,我仍心系昆曲这门伟大的艺术,也更加怀念当年在母校亲身经历的昆曲班。

一、怀念天津戏校昆曲班

20世纪50年代,由于昆曲《十五贯》的演出成功,社会反响巨大,党中央毛主席给予高度评价和肯定,周总理曾多次指示"要抢救、保护昆曲艺术"。

于是"一出戏救活一个剧种",昆曲复活了。全国各

地昆曲剧团相继成立、恢复，戏校纷纷开办昆曲班，社会上昆曲社团组织渐渐活跃起来，大批优秀传统剧目得到传承，新一代昆曲人才在茁壮成长，昆曲古老艺术得到了新生。天津戏校昆曲班就是在此历史背景下成立的。

天津戏校昆曲班首先得到了天津市委、市政府坚决支持，当时有两位副市长亲自抓落实工作，各级组织紧密配合协作，昆曲班很快步入正轨。记得那时我们学生经常看到宋景毅、李耕涛市长到校视察指导工作，他们那高大和蔼的形象深深印在我们脑海里。

二、解决师资问题是关键一环

为了解决师资的问题，两位市长亲自组织力量，从北京、上海、苏州、河北高阳等地聘请来了昆曲艺术家和老昆弋艺人任教，妥善安排师资的生活及所有问题。他们热爱昆曲、懂昆曲、更熟悉昆曲师资人才，据说宋市长就是河北高阳一带的人，那里是北方昆弋的根据地，很多老师是他同乡，所以顺利解决了昆曲缺师资的矛盾，为昆曲教学、挖掘昆弋剧目打下了深厚而坚实的基础。昆曲班教师是：田瑞亭、周铨庵、朱传茗、田菊林、邱惠亭、崔祥云、钱一羽、郭凤翔、李玉亭、李祥凤、李福山、高振月、宋锡三、邹柯、于紫仙、崔洁、李玉恒、刘征祥、王振声等。

另外，原校内基本功训练教师、专业教师也来昆曲班上课，这些京剧老师会昆曲戏的也不少，并且为京剧班各届学生包括后来昆曲班原班学生的启蒙打基础，为学生练基本功，唱、念、做、打、舞诸方面（包括剧目课）都立下汗马功劳，离开他们的支持想学好昆曲、演出昆曲是绝不可能的。戏班有句话，学戏不练功，等于一场空，可见他们工作的重要性。

昆曲班里的京剧老师是：刘少峰（净）、王斌珍（丑）、张荣善（老生）、张永禄（丑）、张树桐（武生、武净）、郭又俊（武生）、齐海亭、李树元、朱宝义（基功把子教师，也教武生、武净、武旦）、刘尚荣、白凤林（基功老师）等。教女生基本功的是陈凤禄老师，李树屏（名鼓师），还有两位副校长：周子厚（名鼓师）、杨荣环（名旦）。另外有个老师是著名小生杜富隆，他在校教的昆曲《探庄》《雅观楼》《拾画·叫画》《奇双会》路子极正，因身体关系他后来是否给昆曲班上课我记不清楚了，但这位京剧老师的昆曲戏是很会传授的。所以在此特意注明。

客座教师有侯永奎、马祥麟、侯玉山、白云生、徐凌云、从兆桓、张世麟、张德发等。以上教师可谓名师济济。

三、组建昆曲班学生队伍

昆曲班学生队伍，完全是按教学质量、速度和尽快演出的需要形成演出团队而逐步调整到位的。历经两年多的时间，逐渐形成了团队。后来遇到临时有戏和特殊需要，也要抽调其他班的学生来昆曲班助阵。

第一批学生：是1959年12月（左右）昆曲班招进来的学生，他们是：旦：张重华、关也娜、刘乃强、程晓华、郑惠玉、武孝忠、于颖秋、张均、靳桂芳、蔡路、吴忠娜；老旦：王恩才、郝东慧、程广媛；武生：王忠礼、闫邦建、刘德云、宫建华、刘凤波；净：张延平、李元信；小生：曲日青、徐绍海、杨志远、朱瀚云；丑：戴凤仪、王宝祥、韩积仓、朱猛、刘凤仪；老生：徐家森、王五福、梁世伟、赵树森、朱云、张志成；乐队、文场：杨玉成、杨树森、胡传柏；武场：孙新华、田沛森、李绍文、郑乃如、陈玉凤；以上是44人（可能有错写或遗漏，请谅解）。

第二批学生是1960年初又补招的，他们是：旦：马玉楼；丑：常贵德、张珠山；净：王永华、李世仪；乐队文场：李振伦、马长生、张世增、刘乃来；共9人（可能有错写或遗漏，请谅解）。

李耕涛市长送女儿李卫到昆曲班学习和培训。豫剧大师陈素真也把儿子王凯文（小龙）送来昆曲班学习和培训。

新生进校后马上投入了紧张的学习生活，但不久就发现了一些问题，因为没有基础，学生很难在短时间内接受昆曲老师的剧目传授，抢救、继承需要速度，而请来的名师也不可能教"生坯子"学生，这样学习任务就难以完成，而上级也要求尽快拿出学习剧目演出，为了适应形势需要，除原班学生尽快打好基础、严格训练外，学校决定另调京剧班高年级学生进入昆曲班，让能担纲主演、基本功扎实，有一定接受能力的大班同学来班挑大梁，以补之缺。

陆续调来的第三批学生有：（1956年入校，后简称56级，其他年级同此）

56级：渠天凤（正旦、刀马）、黄树生（兼音乐老师、文场）

57级：仝秀兰（花旦、刀马）

58级：何永泉（文武净）、陈霁（丑）、何宝臣（武生）、翟文森（武丑）、崔学武、黄淑英（小生）、孟凡忠（文武老生）、刘凤奎（老生）、王世琳（武丑）、李凤阁（鼓）、宋家增（文场）

以上共14人（可能有错写或遗漏，请谅解）。

这些同学已能演几出戏，有的也接触过昆曲，基本

功扎实，接受能力很强。进班后很快就学会了一批折子戏，通过响排、彩排，达到了演出水平，而且还能顺利地完成给中央首长演出的政治任务。主要剧目有《山门》（何永泉）、《下山》（陈霁）、《游园》（渠天凤、仝秀兰）、《夜奔》（何宝臣）、《挡马》（渠天凤、翟文森）等。上述剧目演出水平颇高，受到校内外及同行专家的关注和赞许。原班新生也进步很大，虽然班内取得了很大成绩，但依然感觉团队阵容不齐，剧目单一，整体水平展现不出来，好像是有头有尾，中腰不足，缺四梁八柱和群戏武戏骨干，所以大戏、群戏排不了，怎么解决？只有再调剂学生力量。学校根据校内工作情况调我所在的59级的学生进入了昆曲班，记忆中当时正在上京剧二年级第二学期课程。班主任开会宣布了名单，新学期我们就调到了昆曲班。

第四批学生调入昆曲班，他们是：

武生组：陈文良、韩（银东）寅东、曹金波、张国生、房家村、刘尚云、王子义、李贵祥；净组：邓沐玮、马伟民；老生组：贾文琪；小生组：贾津柱；乐队文场：杜金文（琵琶）；

调60年级学生入昆曲班，他是乐队武场曹士元。

同时昆曲班也进行了调整，精简改行和调到其他班一些，最后才逐步形成较稳定的学生队伍。最后学生阵容是：

武生组：

武生：何宝臣、陈文良、闫建邦、王忠礼、王子义、刘德云、刘凤波

武净：韩（银东）寅东、曹金波、张国生、房家村、刘尚云、宫建华、李元信

武丑：翟文森、王世琳、刘尚云

净组：何永泉（文武）、邓沐玮、马伟民、张延平

老生组：孟凡忠（文武）、刘凤奎、梁世伟、徐家森、赵树森、朱云

旦角组：

花旦：仝秀兰（兼刀马）、张重华、武孝忠、郑惠玉（兼刀马）、刘乃强

正旦：渠天凤（兼刀马）、程晓华、关也娜、于秋颖、吴忠娜、张均、蔡路、靳桂芳

老旦组：王恩才、程广媛、郝东慧

丑组：陈霁、韩积仓、常贵德、戴凤仪、王宝祥、张珠山、朱猛

乐队文场：黄树声、宋家增、杨玉成、马长生、刘乃来、杨树森、李振伦、张士增、杜金文、胡传柏、张玉芳

武场：李凤阁、田沛森、曹士元、李绍文、孙新华、郑乃如、陈玉凤

至此基本形成了行当齐全、力量均衡、和谐互补、实力雄厚的团队，既能学排折子戏又能学排演大戏、本戏（群戏、武戏），从而适应了学习、抢救、传承昆曲传统剧目的需要。

四、学习排练和演出了一大批优秀传统剧目

昆曲班由于师资力量强大，学生实力加强，学排演能力、速度迅速提高，又加上经常到北方昆曲剧院学习和到河北戏校交流培训，好比如虎添翼，几年间学习成果急剧扩大，学排演了一大批昆弋剧目。

具体的曲目有：《棋盘会》《青石山》《锯大缸》（百鸟朝凤）、《金山寺》（盗草、烧香、水斗、断桥）、《通天犀》（白水滩、坐山、法场）《昭君出塞》《天罡阵》《挑滑车》《金钱豹》《三打祝家庄》（梁山发兵、扈家庄、探庄、三打祝家庄）、《钟馗嫁妹》《林冲夜奔》《山门》《武松打店》《武松打虎》《快活林》《单刀会》《弹词》《北诈》《思凡》《下山》《寄子》《井台会》《连环记》《百花赠剑》《游园》《闹学》《胖姑学舌》《草诏》《借茶》《借靴》《扫松》《花婆》《饭店》《刺梁》《刺虎》等60余则。

昆弋老师还教了一些高腔戏（弋腔），如《打马》《滑油山》《挡曹》《红孩儿》《河梁会》《功臣宴》《挑袍》等。

我的昆曲老师邱惠亭是河北高阳一带人，他是著名昆弋武生，曾师承郝振基、王益友，会昆弋戏很多，到校任教时将近七旬，仍能演出《夜奔》，在校排演场示范演出时，腿功极好，搬腿、踢腿，脚跟稳健而轻松自如，身型健美，唱念均见功力，给人以极深印象。他在校教了很多昆曲包括高腔戏，曾教《夜奔》《探庄》《蜈蚣岭》《青石山》《倒铜旗》《芦花荡》《夜巡》《别母乱箭》，还教了高腔戏《红孩儿》等。

因早年演出时北方昆曲艺人昆弋戏都要演，而且整台演出，昆弋不分家，所以邱惠亭老师唱高腔是很拿手的。《红孩儿》就是高腔武生戏，说的是牛魔王和铁扇公主的儿子红孩儿要吃唐僧肉，并打败孙悟空，但被孙悟空请来的观音菩萨降服的故事。戏里红孩儿一角是主演，有大段高腔唱念，并载歌载舞，难度很大，不好学。我的同学陈文良学的此戏，我曾看见过排演，至今有些印象，因年久，陈文良也是一句也想不起来了。

我印象中《滑油山》这出高腔戏是田瑞亭老师教的，有老旦角色，带甩发，边唱边走身段，像是行路，有鬼卒，也是边唱边舞，有翻扑动作和串翻身等，是武丑王世琳同学学的此戏，老旦角色想不起是谁学的了，但唱腔表演难度极大。（当时我曾在戏校大排演场台下上课，他

们在台上排练,至今我还有此印象。)

《打马》这出戏是花旦和刀马两门抱扮演的杨排风,净扮演的孟良,老旦扮演佘太君,丑扮演杨洪。剧情是:边关告急,三关上将孟良奉杨元帅之命,回朝搬兵,杨排风自告奋勇要到三关抗敌。孟良瞧不起这烧火的丫头,佘太君命两人比武定夺,结果孟良大败,于是心服口服,决定带排风回边关复命。京剧中有出《打焦赞》就是孟良回营后焦赞不服,杨元帅命二人比武,焦赞被杨排风打得稀里哗啦,服了,看来也是昆弋戏路子续编的。此戏风趣诙谐,武打火爆,唱腔高亢而动情,由于行当搭配恰当,唱念做打俱全,很有意思,而且演出效果也很好。

我们班的高腔戏也曾穿插在昆曲剧目演出场次中演出。昆弋同台是典型的昆弋风格,在河北胜芳、固安、高阳、煎茶铺等县镇演出时引起轰动,很多老乡都从几十里外徒步赶来看戏,那热闹劲像过年一样,他们的兴奋和热情令人感动。

《青石山》这出戏虽是昆曲戏,却有昆弋合一的北方风格,当时我在这出戏中扮演周仓一角,印象很深。锣鼓点和唱腔都有高腔的东西,更独特的是:台上出现两个关公形象,一个画金脸上高台,左右周仓、关平,脸上除原有脸谱不动外,要勾金色象征线条,代表已经成神,红脸关公在高台下大坐上亮观兵书造型,代表是庙宇中塑像。金脸关公有大段昆曲和高腔唱腔、念白,点将后派兵,众天兵天将冲上,站满舞台,待听到降服妖狐时齐念"遵法旨",随即舞蹈亮群塑像,音乐锣鼓暴风雨般响起,场面非常震撼。后面紧接紧张火炽的武打、翻腾,出手技巧令人眼花缭乱,全戏高潮迭起,精彩纷呈。

昆曲班还曾排演过昆曲现代戏《琼花》和《师生之间》折子戏,《夜巡》《飞夺泸定桥》演出多场都受到欢迎,《师生之间》演出数十场,社会反响良好。

五、昆曲班的演出剧目

当时规定凡能参加演出的戏都要经过班及校方审查,达到一定水平才能公演。具体演出剧目有:《挡马》《下山》《赠剑》《嫁妹》《思凡》《游园》《闹学》《学舌》《芦花荡》《通天犀》(白水滩、坐山、法场)《乾元山》《棋盘会》《金山寺》(盗草、烧香、水斗、断桥)、《挑滑车》《金钱豹》《昭君出塞》《青石山》《锯大缸》(百鸟朝凤)、《夜奔》《武松打虎》《武松打店》《扈家庄》《单刀会》《探庄》《弹词》《奇双会》《小上坟》《打面缸》《借靴》《罗丝峪》《打马》《界牌关》《山门》。由于首场打炮戏《挡马》《下山》《赠剑》《嫁妹》这几出戏质量最高,戏码调配合理,演出效果好,所以就成了惯例打炮戏。大戏(群戏武戏)是《棋盘会》《金山寺》《青石山》《通天犀》《锯大缸》等最能体现整体水平,乐队伴奏水平整齐统一,也为演出增色不少。

下面把《棋盘会》这出戏介绍一下。

《棋盘会》是北昆特有的传统剧目,据记载,此剧编演于宫廷内府,传至王府戏班后流传于北方昆弋班社。(《近百年天津昆曲史略》第九节《天津文史资料选辑》三十,朱经畬文)此戏我们是向北昆剧院老先生们学的,后经学校昆京老师们加工教排,而后反复响排,最后进行了汇报演出,并多次公演获得成功!此戏是昆曲班的保留剧目之一。

戏中齐王后无盐娘娘由仝秀兰同学扮演,虽俊扮但面门画有一朵花表示面丑,却又并不失美,有大段唱念,扎靠文武并重,大刀花、马趟子、开打等都很见功力。齐王由邓沐玮同学(现已是著名京剧名净)扮演,他有大段昆曲唱腔,凄凉悲壮,后败逃一场,边唱边舞,身段表演和谐持重,不失帝王风度。戏中楚王、白猿丞相、马童、女兵等角色都有精彩表现。总之戏中人物各有特色,故事情节丰富而紧凑,文武角色搭配齐全,整台戏整齐一棵菜,武戏群戏火炽而有序,是学习继承北昆风格的剧目范本。当时我特别喜欢演这出戏,因为那时老师让我演武净角色较多,这出戏中让我扮演武生,扮相精神、好看,又不用再剃头了(净画脸要剃头,尤其是武净,如果不剃头不但画脸不好看,还容易掉盔头,所以学校规定要剃光头),而且戏中武打我有重活,像双刀截杀对枪、后持枪对大刀、单对和后接三股荡、群荡子,都能展现我的特长,每次亮相都有掌声,受到老师的鼓励,所以心中高兴,至今还记得清清楚楚。

六、毛主席、周总理及其他中央首长曾多次观看昆曲班演出

1960年毛主席来津视察,在天津市干部俱乐部小礼堂观看了陈霁同学主演的《下山》。在接见时毛主席提出"及时行乐"的戏词不好要改。回校后很多同学都写了《难忘的一天》的感想和日记。

1962年周总理在天津市干部俱乐部小礼堂观看了何永泉、陈霁同学演的《山门》。

1965年冬,周总理在天津市干部俱乐部小礼堂观看了苏德贵、翟文森同学演的昆曲现代戏《夜巡》,赞扬演员们演得好、武功也很好,并在台下接见了演员。

当时中央首长一来天津我们总能接到演出任务,我们曾为中央首长演出的剧目有《棋盘山》《金山寺》《芦花荡》《弹词》《游园》《下山》《挡马》《夜奔》《赠剑》《出

塞》等。每次演出结束中央首长都要亲切接见,并"谆谆教导、热情鼓励",使我们振奋、自豪、心情久久不能平静下来。

后 记

昆曲班在五年左右的时间里取得了可喜的成绩,除了各级领导重视狠抓以及校内外老师们的辛勤努力和心血付出外,这里要特别强调的是,这些成绩的取得和北京昆曲界及北昆剧院领导的支持以及老艺术家们的热心教诲是分不开的。再加上地缘关系(当时可能天津归河北省管),昆弋之乡这片沃土和辛勤园丁的培育使我们这些幼苗茁壮成长,且终身受益。我们永远忘不了栽培教育我们的先辈和师长,你们对昆曲的热爱忠诚及无私奉献,深深地印在我们的心中。

当时昆曲班基本上是按剧团的编制组成学生团队和培养学生的,校内也曾要参照富连成科班的模式按行当排字起艺名,还有人议论昆曲班毕业后会组建一个昆曲剧团……但是这些美好愿望最终由于历史的原因没有实现,昆曲班从1964年后逐渐消沉,随着现代戏、样板戏的兴起,昆曲班改为京昆班,后随着时间的推移和形势的变化,京昆班又改为京剧班,有一大批同学陆续地被精简改行或调到其他班,我们剩下的同学都是以京剧专业毕业的,然后走向京剧团工作。当时这已是非常幸运的了,因全校各班都大批精简学生,我们1959年进校的原班同学毕业时仅剩十几人。

回顾往昔,昆曲班虽然最后被撤销,这段岁月却让人刻骨铭心,难以忘怀,它在昆曲史上不应被抹掉,应该让后人知道它在短短的五年多时间里留下了什么,有何启示和思考。我想随着历史发展会有答案!应该肯定的是,昆曲班建立的这段时间里上下几代人为了昆曲的复兴、传承付出了艰辛的努力和一颗颗火热赤诚的心,而且也取得了丰硕的成果。昆曲班培养的人才没有辜负昆曲,虽然天津后来也没设昆曲剧团,但他(她)们在社会上、演艺界和教育界依然传播着昆曲的种子,使昆曲在天津这块宝地上继续发光发热、生存、传承下去。

2014年1月24日

(选自《昆曲之友》2014年第2、第3期)

关注桂阳古戏台

桂阳县文化局

桂阳是湘昆的诞生、发祥、成熟、繁荣之地。这里的人们热爱戏曲,涌现出来的戏班足迹更是遍布湘粤,戏曲文化兴盛繁荣。作为戏曲活动的演出场所——古戏台,也在桂阳应运而生、应运而盛。

在清朝康乾盛世,桂阳广阔大地上建有古戏台500多座。新中国成立初期有戏台480多座。在遭受"文化大革命"后,桂阳还保存有古戏台300多座。改革开放30年后,桂阳经济快速发展,现代文化不断繁荣,尽管古戏台的建筑形制已经过时,对现代戏曲的表演空间也已不适应,但在桂阳这片广大的土地上,仍然遗存着大量古戏台。据今年该县文物管理所的古戏台调查数据显示,桂阳至今基本保存完好的古戏台还有220余座。

《中国文物报》曾经报道:1950年全国有古戏台100000余座,现今有古戏台10000余座。可见桂阳古戏台的保存数量为全国之最。

桂阳境内现存的古戏台有4种,大多是祠堂戏台,此外也有村寨戏台、会馆戏台和圩场戏台,其中祠堂戏台为最典型的古戏台。祠堂戏台为砖木结构,四合院式,一般为三开间。其内均有精妙绝伦的花卉树木、禽鸟走兽雕刻和神话故事、戏曲人物的彩绘,是村民文化娱乐、议事宴请和家族祭祀的重要活动场所。如果对桂阳现存古戏台再不全力加以保护,那么再过二三十年,桂阳的古戏台真的就所剩无几了。这是一件多么堪忧的事啊!

《古本戏曲丛刊》的编辑与考订

么书仪

一

新中国成立之初的 1952 年,时任文化部副部长和北京大学文学研究所(社科院文学所前身)所长的郑振铎(西谛)先生开始筹划《古本戏曲丛刊》的出版事宜,他有一个庞大的计划:丛刊"初集收《西厢记》及元、明两代戏文传奇一百种,二集收明代传奇一百种,三集收明清之际传奇一百种,此皆拟目已定。四、五集以下,则收清人传奇,或将更继之以六、七、八集,收元、明、清三代杂剧,并及曲选、曲谱、曲目、曲话等有关著作。若有余力,当更搜集若干重要的地方古剧,编成一二集印出。期之三四年,当可有一千种以上的古代戏曲,供给我们作为研究之资……"(《古本戏曲丛刊初集序》)他还说:"这将是古往今来的一部最大的我国传统戏曲作品的结集。"(见吴晓铃《古本戏曲丛刊第五集序》)

郑振铎(1898—1958 年)

郑振铎是文学史家和版本学家,深知研究者搜集资料的不易,也深知抢救不断流失的戏曲古本的迫切,他在 20 世纪 30 年代就曾经以个人之力谋求印制元、明、清戏曲的珍本,期望这样的本子能够"化身千百"(《古本戏曲丛刊初集序》),成为研究者唾手可得的研究资料。可惜的是,在仅凭个人财力自费、举贷影印了《西谛影印元明本散曲》《新编南九宫词》《清人杂剧初集》《清人杂剧二集》《长乐郑氏汇印传奇》之后,已经是难以为继。

新中国的建立,给郑振铎先生带来了希望,他觉得可以依靠国家的力量来完成这个功德无量的事业。所以从 1952 年起,开始着意寻找志同道合的戏曲行家和版本学家,着手成立古本戏曲丛刊编委会。编委会成员有杜颖陶、傅惜华、吴晓铃、赵万里。郑振铎自己挂帅,选择了影印古籍首屈一指的上海商务印书馆,于 1953 年 8 月付印《古本戏曲丛刊》第一集,半年后,限量发行的 620 部影印本就问世了。这批书每一部都有编号,社科院文学所现存的一部编号是"545"。

《古本戏曲丛刊初集》收入的《苏武牧羊记》

由于郑振铎本人是一身二任(文化部副部长和文学研究所所长),成立古本戏曲丛刊编委会,自然可以选择顶尖的戏曲版本专家,人员不限于文学研究所一家(杜颖陶、傅惜华、赵万里都不是文研所的人)。这个编委会在当时就成了一个"跨单位"的、似乎又是文化部和文研所双重辖下的一个很特别的组织——这个组织的成员都另有所属单位,只是在做《古本戏曲丛刊》时在一起合作。

这个班子效率极高,第二、三、四集分别于 1955 年、1957 年和 1958 年刊出——以这样的速度完成这样浩大的工程,主要是因为早有准备的郑振铎先生是在诚心诚意地做这件事,同时也得力于其本人担任的职务,"现管"着这一块,而当时图书馆还没有不得了的控制权。当然,那时候学者们对待这类"保存古籍"的文化事业也还极为严肃认真。

《古本戏曲丛刊》第四集原本计划收入清人作品,元杂剧并不在丛刊收集范围之内,但是在编辑过程中,大家发现元杂剧版本也很复杂,值得做一集,恰恰又赶上 1958 年社会主义阵营的"世界和平理事会"将关汉卿列为该年度的"世界文化名人"之一,为了配合纪念活动,第四集就改印了元杂剧。

1958年10月18日,郑振铎率领中国文化代表团出国访问,因飞机失事而一去不返,他行前为《古本戏曲丛刊第四集》写下了序言,却未及亲见第四集出版。其后若干情形,吴晓铃先生有如下记述:

> 西谛先生逝后,何其芳兄(1912—1977年)继任文学研究所所长,他建言把《古本戏曲丛刊》的编印工作继续下去并且列为所的规划项目,由于西谛先生和杜颖陶先生已经故世,我们重新组织了编辑委员会,在傅惜华、赵斐云两先生和我以外,又增聘了阿英(钱杏邨)、赵景深(旭初)和周贻白(夷白)三位先生,共六位委员。中央文化部的齐振勋(燕铭)学长(1907—1978年)曾经给予我们无量的关怀和无畏的支持……一九六一年计划把原定在四集出版的清初传奇纳入五集的时候,文学艺术界正在由于几个新编历史剧的出现,展开了从理论到实践的激烈论争,振勋学长也参与了讨论,他建议把计划放在九集出版的清代内廷编演的历史大戏提前印行,为论争和创作供给文献和素材。于是我们又复改易初衷,匆促重定选目,于一九六二年一月交由中华书局印行,一九六四年一月出版了包括从敷衍商、周易代的《封神天榜》到宋代水泊英雄聚义的《忠义璇图》等十种历史传说的剧本一百二十四册。(见第九集序言)

这种在当时各个行业都遵循的积极配合政治运动的态度,到了"文革"之中,却让第九集的执行编委吴晓铃吃尽苦头,对于"厚古薄今"的《古本戏曲丛刊》,吴先生除了"低头认罪"、誓言"永不再犯"之外别无他法……这样,在"文革"前夕出版了第一、二、三、四和九集之后的很长一段时间里,《古本戏曲丛刊》都不再有人提起。

说这些,是为了说明原计划编入第四集的清初(顺治、康熙、雍正)传奇,何以变成了第五集,而且延宕至28年后的1986年方才出版的原因。

二

"文革"后的1982年,国务院古籍整理出版规划小组(组长李一氓)又有继续《古本戏曲丛刊》的出版计划,不过,最初编委会的5位成员以及何其芳时代重组编委会新增的3位成员,先后有7位已经故去,吴晓铃先生成了原来编委会的"硕果仅存";而此时文学所也已经进入许觉民(所长)和邓绍基(副所长)的时代,文学所便重新搭建了5个人(吴晓铃、邓绍基、刘世德、吕薇芬和我)的临时组合。除了吴晓铃先生之外,似乎其他人都没有正式的"名分"。

在这之前,邓绍基先生问我是否愿意参加丛刊编辑工作。当时我刚从中国社会科学院研究生院毕业留在文学所工作,没有挑选的理由,也知道这是戏曲古籍整理的大项目,参加了可以增长见识,让我参加也是看得上我。而且,合作者吕薇芬应该不错,于是就点头同意了。

吕薇芬是北大中文系五五级(60届)的毕业生(我是68届),我从1981年进入文学所开始,就和她以师兄弟相序了,因为我丈夫洪子诚是北大五六级的,这似乎就拉近了我们的距离,我和她之间直呼其名。记得邓先生还让我叫她"吕老师",吕薇芬说"我们早就已经'哥们'了"。虽说她只是早我七年毕业,可当我进入文学所的时候,她已在所里耕耘了20个年头。当时,她刚从民间室贾芝手下调到古代室研究元杂剧,我俩这就成了同行。她头脑清楚,记忆力不错,沉得住气,有涵养,会说话却从不抢话说……在我的心里,她是当得起我的老师。

参加之后,我慢慢知道了:李一氓和文学所对这个项目很重视。李一氓说要向全国的图书馆打招呼,凡是《古本戏曲丛刊》编辑用书要给予方便,一概不收钱——这显示了这个项目的独特和重要。过了不久我也明白了,虽说《古本戏曲丛刊》第五集编辑工作的参加者是有5个人的"临时组合",可吴晓铃、邓绍基、刘世德三位先生都是这个项目的领导者,干活的也就是吕薇芬和我。就像前四集一样,干活的是北京的陈恩惠先生、郑云迺女士、周妙中女士、伊见思先生和上海的丁英桂先生。吴晓铃说他们是"寞寞地辛勤着,不求闻达,未为人知,然而永远也不会被我们忘记"《古本戏曲丛刊第五集序》)。

《古本戏曲丛刊》第五集的首次编辑,是吴晓铃在周妙中大量访书的基础上完成的。吴晓铃将选定的100余种顺治、康熙、雍正三朝的传奇刊本和抄本汇齐之后,连同编目一起交给了上海古籍出版社。出版社审阅之后全书退回要求返工:重新查书、比较版本、选择书品、配补缺页和漫漶不清的印页,同时要为这些刊本、抄本的作者、出版者、出版年代进行考订……在目录上要有标注。

当时,在影印古籍方面,上海古籍出版社在全国首屈一指,他们的编辑中很有一些版本方面的内行(责编府宪展先生就是一个)。最初的本子距离他们的要求显然有很大的差距,所以文学所二话没说就找了吕薇芬去干返工的活儿,吕薇芬觉得一个人势单力薄,就提出让我也参加。其实,我俩原本都是研究元杂剧的,两人都

需要迅速"恶补"之后进入清初传奇的版本研究。吕薇芬身上的担子比我重,她得事先弄清楚我们要做的编辑、考订都包括些什么内容。而且,吴先生和邓、刘二位先生之间不怎么和谐,她得负责两面沟通;重要的和不重要的事情,都要请示、汇报两方面的领导……相比之下我就轻松多了——虽然我上面有四个领导,可是,直接面对的只有吕薇芬一个,她说怎么干就怎么干。

社科院七楼的文学所分给我们一间屋子(759号)当作工作室,除了每人一张桌子(抽屉里面放着工作用书、纸笔、资料、调查表)之外,屋里还放着四五只"战备箱"和一个木制书柜,用以保管原丛刊编委会存放在文学所的《古本戏曲丛刊》已刊各集样书若干套。我们的工作首先是到全国各大图书馆去调查版本情况,填写吴晓铃先生制定的《〈古本戏曲丛刊〉作品调查表》。调查项目非常详细:书名、撰人、时代、藏家、书号、刻家、版面描写(书的长、宽几何),每页多少行,每行多少字,有无双行、种数、卷数、出数、叶数(平装书的正反两页是线装书的一叶)、函册、序跋与批注情况、残缺与污损情况等,都必须一一填写明白。最后两项"鉴定意见"和"备注",就是吴晓铃先生的事了。

这100余种书的每一种都可能有好几种刊本和抄本,分散在全国各大图书馆善本室,这些都要查到。因为丛刊的体例是"求全求备"(见郑振铎《古本戏曲丛刊四集序》),查书的工作量就很大。为此,我读研究生时的同学王永宽被借调过来参加查书工作,当时他已经从中宣部调回河南老家,在省社科院文学所任职。

我和吕薇芬是一个小组,负责北京、上海、南京、广州和山东省各大图书馆善本室的查书工作。去外地图书馆出差我俩总是一起去。翻出当年的一沓子笔记,里面记录着我们去过中山大学图书馆善本室,查阅过该馆的《笠翁传奇十种》《墨憨斋新曲十种》《念八翻传奇》《芝龛记》《旗亭记》等;去过广州的中山图书馆,查阅了《笠翁传奇十种》《玉燕堂四种曲》《西堂乐府》《芝龛记》《六如亭》……

《古本戏曲丛刊》五集中的第三、第四两函

在南京图书馆善本室,管理员很惊讶地问我们:"你们从哪里知道我们有这本书?"在上海图书馆善本室,我们查阅过上图所藏的孔传志"三软"中的《软羊脂》和《软邮筒》。吴先生著录的上图藏本是"抄本",可是,我们在上图却看到了这两种传奇的稿本,当时的高兴之情真是难以言表!

"三软"之中的第三种《软锟铻》藏在济南山东省图书馆善本室,所以我们从上海坐火车去了山东。进入山东的第一站是曲阜,先到曲阜师院找到做宋代研究的刘乃昌先生,他帮我们安排好招待所,然后带我们去了学校图书馆善本室。下一站就是济南的山东省图书馆,查找并且商借孔传志的《软锟铻》。我们在善本室的卡片中找到了这个"民国抄本",上面写着"吴晓铃先生断为海内孤本"。我们借出这本书,边看边讨论,此本虽然抄于民国时期,是否据孔传志稿本过录已不可考,但既经吴先生断为海内孤本,也就十分珍贵了。况且它的卷首与稿本《软羊脂》一样有"西峰樵人"题诗,署名"也是园叟"编词,也与稿本《软邮筒》所署相同,因此,这个民国抄本或许是从稿本系统而来亦未可知。孔传志的"三软"没有刊本传世,能够找到两种稿本和一种"海内孤本"的民国抄本,也算是幸事。

正在高兴的时候,山东省图书馆善本室告知:因为是"海内孤本",要想复印此书,收费须加倍……李一氓要求图书馆"一概不收钱"的话,离开北京就不灵光了。济南是那次出差的最后一站,我俩已经囊中羞涩,原本计算够用的钱,一旦复印加倍收费就不够了。吕薇芬打扫了所有的公私款项,还差一点,最后她把我们从山东大学招待所租用的食堂碗筷换回了押金,才凑齐了复印这部民国抄本的费用。我们把复印到手的海内孤本小心翼翼地锁进箱子,就坐在大明湖边一个卖烤白薯摊子的小板凳上面,一边吃烤白薯充当午饭(已经没钱吃饭了),一边商量怎么回北京……

最后,我去找了在山东省博物馆工作的吉常宏先生。吉先生原在北大中文系教古汉语,由于夫妻两地分居长期不能解决,不久前刚调回济南。我向他借了钱,可是火车票买不到,只好买了两张飞机票,坐上仅有30几个座位的小飞机,一杯热茶都没有喝完就到了北京。两个星期后,同一时间、同一航班的小飞机居然在北京机场折断,听到这个消息,我俩相视无言,沉默了好一阵。

三

回到北京,我们开始坐下来撰写第五集的目录。目

录内容包括书名、卷数、作者所属朝代、作者姓名、刊刻年代、版本及册数，100多种书的目录我俩整整写了两个月。

这两个月我们做的是真正的考据和研究，比如：关于"书名"，各种书目会有不同的著录；关于"作者"，各种书目经常也是说法歧异，"作者所属朝代"当然也会有不同的说法，作者姓名、作品的写作和刊刻的年代都会说法不一……这些都需要一一排除辨证。

版本问题最麻烦，如果是刊本，是哪一朝何处的刊本？家刻还是坊刻？如果是抄本的话，是谁的抄本？是稿本？家抄本？旧抄本？传抄本？……都要尽力弄清楚。

为此，文本本身的印章、批点、序文、末识、题诗、题字、所署室名别号、书品、讳字等，都有可能是依据和线索，而最棘手的是草书序文和印章。碰到难题，去请教所里以博学著称的曹道衡、沈玉成、陈毓黑诸位先生，他们有时也会一筹莫展。

选择版本的标准是"刊刻（或者抄写）早"、"书品好"。记忆中在选择版本的时候，碰到过的最有意思的情况是：一个传奇作品的两个半叶都是断版的拼接，读起来上下两块的文意总是连接不上，读来读去不得其解，最后吕薇芬突然发现——原来是两叶的断版上下段相互错接在一起了……这是一个即使在古籍整理的专著上都找不到的奇怪错误啊！找到了这个"答案"的当时，我们俩真是高兴至极，我们的处理是注明"断开重接"——这"断开重接"四个字看起来并不起眼，可是这四个字背后的甘苦只有我俩知道。

另一件记忆深刻的事是：一个传奇作品据北图藏本的序言可以断定一个刊刻时间，可是同一个作品的上图藏本竟然多出了一个序言，根据这个序言，刊刻时间可以被提前一个年号。

在《古本戏曲丛刊》第五集100多种传奇的版本考订过程中，这类有意思的事情其实不少，可是因为当时出版社催得紧，我们也没有想到过要将填写的《〈古本戏曲丛刊〉作品调查表》和有关记录备份保存，所以手头并没有多少当年留下的资料。事到如今，即使是两人凑到一起，能够这样回忆清楚来龙去脉的也就寥寥无几了。此次翻检旧物，偶然发现有李渔的"传奇八种"中的《双锤记》《偷甲记》调查表抄录，真是意外。想来是因为在《古本戏曲丛刊》第五集完成之后，我们合写了《关于〈通玄记〉和〈传奇八种〉》的文章（刊于《文学遗产》1985年第2期），所以才会抄下调查表的内容，这样的不经意的残留品是抄写在调查表的背面，而今居然让我可以复原当初调查表的面目：

《古本戏曲丛刊》作品调查表

集　号　　　　　　　　　　　　　　　　　　　　　　　　年　月　日

书名	《双锤记》（一名《合欢锤》）《传奇八种》之一（第一、二册）	藏家	北图善本室
撰人	李渔	书号	4151
时代	清初	刻家	
版面描写	栏高19.5cm　宽12cm　半叶8行　行20字 版心单鱼尾　有书名双锤记		
种数 卷数 出数 叶数 函册	一种 二卷二册 上下卷各18出　计36出 83加94　共计177叶　其中目录3叶		
序跋与批注情史			
残缺与污损情况	纸较白　字迹清楚 上卷目录和下卷最后5叶有残损　影响到曲文		
其它情况			
鉴定意见			
备注			

为了后来收入《古本戏曲丛刊》第五集的"传奇八种",我们查阅了北京图书馆(现在的国家图书馆)善本室藏《传奇十一种》《传奇八种》,北大图书馆善本室藏《李笠翁十种曲》《传奇八种》,《笠翁新乐府》内封有"笠翁新三种传奇"字样,《笠翁传奇五种》函套标题为"范式五种传奇",一共填写过45张调查表。

从康熙、雍正时代起直至近人王国维止,各家对于"传奇八种"作者的著录都不相同,相继出现了"李渔作"、"范希哲作"、"四愿居士作"、"龚司寇门客作"和"无名氏作"五种。对这个情况我们做了考订。我们认为,根据清初高奕的《新传奇品》、雍正初成书的《传奇汇考标目》记载的差异可以知道,在康、雍之际,传奇八种的作者实际上就已经开始出现异说。我们根据清初以来成书的《新传奇》《传奇汇考》《乐府考略》《传奇汇考标目》《笠阁批评旧戏目》《重订曲海总目》《曲海目》《曲目新编》以及《曲海总目提要》《今乐考证》《曲录》等等曲目的著录的不同,觉得"李渔作"说、"范希哲作"说和"四愿居士作"说的支持证据都很薄弱,而倾向于"龚司寇门客作"说;但是我们的这个判断也缺少直接的证据。所以,收入《古本戏曲丛刊》第五集的《传奇八种》仍然署"佚名作",留待后人研究考订。后来影印出版的《古本戏曲丛刊》第五集中的第十一函和第十二函中所收,就是我们选定的"佚名作""传奇八种"。内封(扉叶的正面)上写着:"湖上李笠翁先生阅定 绣刻传奇八种 富贵仙 满床笏 小江东 中庸解 雁翎甲 小莱子 合欢锤 双错锦"。印在书根上的戏目分别是:万全记、十醋记、补天记、双瑞记、偷甲记、四元记、双锤记、鱼篮记;每一种在扉叶反面的书牌子上都有"据北京大学藏清康熙刊本影印"字样。

那两个月,我们都是早出晚归,整天待在文学所图书馆和七五九号的工作室里,面对着几百张《〈古本戏曲丛刊〉作品调查表》》和两个人的查书笔记……两个月下来,我们整理了一份新的第五集目录,100多种本子的书名、卷数、作者所属朝代、作者姓名、刊刻时代、版本、册数、品相等都——标注清楚。与当初被上海古籍出版社退回来的、吴先生所拟的目录相比,这份目录已经是面目全非。三位领导看过之后,都没有提出什么异议。

之后是我们乘火车押书到了上海。责任编辑府宪展(这个学者型的编辑现在已是敦煌学专家)把我们从火车站接到古籍出版社。这一次我们选择的本子和编写的目录在出版社也顺利通过。

因为《古本戏曲丛刊》每一集都是以10000叶左右为限,所以,第五集最后只收入了顺、康、雍传奇85种,我们已经考订完毕的《〈古本戏曲丛刊〉第五集未收之目录》还有53种之多,这些未收入的目录,现在应该还在上海古籍出版社那里。

《古本戏曲丛刊》第五集于1986年出版,12函120册,线装,宣纸印制,蓝色的封套,很古雅。第一函第一册的书牌子上写着:"中国社会科学院文学研究所古本戏曲丛刊编辑委员会编 上海古籍出版社出版。"

后来,文学所准备启动第六集的编辑工作。因为不怎么愉快的种种原因,吕薇芬和我都决心不再参加。我们交出了七五九号那间工作室,交出了属于古本戏曲丛刊编委会的《古本戏曲丛刊》一、二、三、四、九集样书和所有的工作用书、表格、资料、文具、钥匙,还有作为样本寄存在文学所的一大堆《古本戏曲丛刊》第五集的初刻初刷本……

第六集编辑工作很长时间没有实质性进展,听说现在又要开始启动了。

中国昆曲 2014 年度大事记

中国昆曲2014年度记事

艾立中　整编[①]

1月

1月3日至4日　苏州昆剧院在苏州文化艺术中心大剧院举行"苏明杯"比赛,剧目有《佳期》《寄子》《醉皂》《相约》《嫁妹》《小商河》《访测》《离魂》《弹词》《活捉》。

1月4日　上海昆剧团在俞振飞昆曲厅演出《夜巡》《跳墙着棋》《鲛绡记·写状》《评雪辨踪》。

1月6日　上海昆剧团宣布《景阳钟》荣获"2011—2012年度国家舞台艺术精品工程重点资助剧目"。

1月16日至19日　应香港地区西九文化区管理局表演艺术行政总监茹国烈的邀请,上海昆剧团谷好好等4人赴香港地区参加"2014西九大戏棚——中国剧协梅花奖艺术团昆剧折子戏专场"演出活动。

1月16日　永嘉昆剧团在县文化中心四楼会议室举行"永嘉昆剧团老艺人座谈会",主要议题是针对永昆的非遗传承工作及下步发展思路展开讨论。

1月18日　谷好好、侯哲、王俊鑫在香港地区西九区大戏棚演出《出塞》。

1月18日　北昆与中国剧协梅花奖艺术团赴香港地区演出《牡丹亭·幽媾》《青冢记·出塞》《桃花扇·沉江》《百花记·赠剑》《吕布试马》。

1月20日　北方昆曲剧院携昆剧《续琵琶》赴香港地区首演,作为岭南大学2014艺术节前奏。

2月

2月3日至4日　浙江昆剧团在胜利剧院演出昆剧《十五贯》和昆剧《未生怨》,这是由浙江省委宣传部和浙江省文化厅主办的"新春演出季"演出活动。

2月10日至14日　江苏演艺集团昆剧院李鸿良院长带队应香港城市大学邀请,在该校的惠卿剧场进行了三场经典昆剧折子戏专场的演出。期间还赴香港浸会大学进行了"雅音经典"——《昆剧折子戏示范及导赏》的活动。

2月12日至13日　北方昆曲剧院的《影梅庵忆语——董小宛》在梅兰芳大剧院首演。

2月14日　上海地铁10号线"京昆文化号"专列启动仪式在新天地站拉开帷幕。上海昆剧团举办"庆元宵——折子戏公益演出"的小型活动庆祝文化列车的首次旅程。

2月14日至19日　应台湾省南投县邀请,江苏省演艺集团昆剧院李鸿良等16人随昆山市人民政府组团赴台湾省参加"中秋在昆山,元宵在台湾"昆曲演出活动。

2月14日　苏州昆剧院在中国昆曲博物馆举办折子戏专场,演出《剪发卖发》《醉皂》《打子》。

2月15日至16日　晚上7:15,人民大舞台,上海昆剧团举办2014【传统·中国】情人、元宵"调·情"昆曲专场。水磨昆调叙西厢,百花情长人团圆。蔡正仁、梁谷音、张静娴、吴双等演出《西厢记》《金雁桥》《狗洞》《饭店》《评雪辨踪》等折子戏。

2月15日　温州南戏博物馆举办"曲学名家郑西村先生百年诞辰纪念"活动,永嘉昆剧团青年演员由腾腾携《佳期》《断桥》参加演出。

2月23日　苏州昆剧院在中国昆曲博物馆演出《说亲》《浇墓》《井遇》等折子戏。

3月

3月2日　在"二月二·龙抬头"的日子,北方昆曲剧院赶赴河北省高阳县河西村慰问演出。

3月7日　浙江昆剧团在杭州源清中学演出《西园记》。

3月9日　苏州昆剧院在北京大学百年讲堂举办折子戏专场,剧目有《挑帘裁衣》《闹朝扑犬》《浇墓》《跪池》。

3月14日至15日　江苏省演艺集团昆剧院《南柯梦》剧组赴上海东方艺术中心参加第七届东方名家名剧月展演活动。

3月15日　苏州昆剧院吕佳、周雪峰在苏州市文化艺术中心大剧院演出《红娘》。

[①]　根据七昆剧院团提供资料整编,特此鸣谢。

3月16日至20日　江苏省演艺集团昆剧院赴清华大学及北京大学参加北大"春风上巳天"系列活动和演出。

3月18日至19日　上海昆剧团举办"上海昆曲婺州行"活动，在中国婺剧院演出《小放牛》《牡丹亭·游园惊梦》《水浒传·借茶》《天下乐·钟馗嫁妹》、吕布试马》《孽海记·下山》《虎囊弹·山门》《西游记·借扇》等剧目。

3月18日　苏州昆剧院王芳、赵文林在苏州市文化艺术中心大剧院举行《长生殿》精华版演出。

3月19日　浙江昆剧团在文澜中学以"以讲带演"的形式演出昆剧综合节目。

3月19日　永嘉昆剧团在县文化中心四楼会议室举行"永嘉昆剧团传承人座谈会"活动，部署2014年永嘉昆剧团传承计划工作。国家级非遗传承代表人林天文、林媚媚，省级非遗传承代表人吕德明等参加会议。

3月21日　苏州昆剧院在香港中文大学演出《游园惊梦》《寻梦》《写真》《拾画》《幽媾》。

3月22日　兰庭昆剧团参加台积电书法篆刻比赛颁奖典礼演出。

3月26日至28日　苏州昆剧院赴美国华盛顿庆祝"中美友好城市纪念活动"，分别在里根中心、世界银行总部和中国大使馆演出《游园惊梦》。

3月27日至28日　苏州昆剧院在北京师范大学举办折子戏专场，剧目有《牡丹亭》《芦林》《寄子》《井遇》《太白醉写》。

3月27日至30日　浙江昆剧团来到湖州市双林镇进行"送戏下乡，文化走亲"系列演出，演出剧目为《西园记》《烂柯山》《奈何天》《十面埋伏》。

3月28日　上海昆剧团谷好好、黎安、袁佳等演员参加湖南省昆剧团主办的"小桃红，满庭芳——美丽郴州赏昆曲演出月"活动，演出《借扇》《琴挑》等。

4月

4月3日至5日　上海昆剧团举办【传统·中国】上巳女儿节专场演出，张静娴、张铭荣、黎安、侯哲、胡刚、袁佳、缪斌等演出《墙头马上》《风筝误》《琵琶记》。

4月8日至6月底　江苏省演艺集团昆剧院与昆山市第四次联合开展"昆曲回故乡"——高雅艺术进校园、进社区、进企业的三进活动。昆剧院派出数十位昆曲表演艺术家走进昆山64所学校、26个社区和8家企业，总计进行了100场昆曲传统折子戏的演出和赏析。

4月8日至12日　永嘉昆剧团参加中国（南昌）国际演出交易会，传统剧目《张协状元》《金印记》参加中国演出行业协会组织文化产品推介会。

4月9日至14日　上海昆剧团应文化部之邀，赴洛阳参加第32届中国洛阳牡丹文化节——2014文化部推荐优秀剧目洛阳展演月，演出"俞言版"《牡丹亭》。

4月9日　浙江昆剧团在浙江工业大学之江校园完成了《临川梦影》进校园的推广演出。

4月11日　浙江昆剧团受遂昌县邀请，携《临川梦影》参加"汤公节"的演出。

4月12日　由中国戏曲学会"汤显祖"研究分会、遂昌县"汤显祖"研究会、浙江省京昆艺术中心（浙江昆剧团）联合主办的中国遂昌2014年全球"牡丹亭杯"昆曲曲友演唱大奖赛开始，比赛地点设于浙江省遂昌县。

4月18日　上海昆剧团举办"兰馨辉耀一甲子——昆大班从艺六十周年纪念演出活动"新闻发布会暨开票仪式。

4月18日、19日、25日、26日　浙江昆剧团进行御乐堂版《牡丹亭》演出。

4月23日　北方昆曲剧院挖掘传统剧目《清忠谱·五人义》，由老艺术家侯少奎、王德林领衔主演。

4月27日　台湾省的兰庭昆剧团在台北市立图书馆启明分馆音乐厅举行"曲韵兰庭——启明图书馆2014昆曲音乐会"。

4月28日至30日　永嘉昆剧团接受香港文化署"2014中国香港戏曲节"审查组一行5人的剧目审查。

4月28日、29日　中国戏曲学院昆曲表演专业学生在中国戏曲学院小剧场进行了昆曲剧目实践演出。

5月

5月1日　南京博物院非遗馆"昆曲天天演"活动启动。

5月1日　浙江昆剧团在宁波鄞州区文化中心上演《十五贯》。

5月6日　上海昆剧团演出"曲韵时光——海上戏曲音乐会"，此次演出是第31届上海之春国际音乐节的节目之一。

5月9日　江苏省昆山文化局和旅游局来台湾省交流，台湾兰庭昆剧团及台北剧乐团受邀于圆山大饭店共同演出江南丝竹《昆曲神韵》《梅花三弄》《阳明春晓》和昆剧《长生殿·小宴》。

5月10日　苏州昆剧院在新加坡滨海艺术中心为"新加坡文化周"（与新加坡华乐团合作的音乐会）举办音乐会《游园惊梦》。

5月12日　苏州昆剧院在苏州市姑苏区胥江街道三香社区举办"家在苏州·德善之城"欢乐社区行。

5月16日　浙江昆剧团无障碍形式的昆剧《小萝卜头》在杭州聋人学校上演,这是由浙江省残疾人福利基金会联合爱心单位和浙江昆剧团共同举办的"共沐阳光,携手同行——庆祝第24个全国助残日爱心无障碍演出"活动。

5月17日至21日　上海昆剧团举办"兰馨辉耀一甲子——昆大班从艺六十周年系列演出活动"演出。上海昆剧团老、中、青五班三代集体亮相,演出《景阳钟》、老艺术家折子戏专场以及精华版《长生殿》。

5月17日　江苏省演艺集团昆剧院携《南柯梦》赴广州演出。

5月18日　上海昆剧团《景阳钟》荣获"中国戏曲学会奖"颁奖演出。

5月19日　由中国戏曲学会、上海市文学艺术界联合会、上海文化发展基金会、上海戏曲艺术中心主办,上海市戏剧家协会、上海昆剧团承办的"鉴古融今·推陈出新——昆剧《景阳钟》学术研讨会"召开。

5月20日　上海昆剧团张铭荣、岳美缇、张静娴、刘异龙、梁谷音等在逸夫舞台演出《儿孙福·势僧》《占花魁·受吐》《潘金莲·挑帘裁衣》。

5月21日　上海昆剧团蔡正仁、张静娴演出精华版《长生殿》。

5月23日　苏州昆剧院在苏州文化艺术中心举办交响乐《惊梦》。

5月29日　浙江昆剧团在浙江医科高等专科学校演出《十面埋伏》,完成2014年"高雅艺术进校园"第二站演出活动。

6月

6月1日　永嘉版《牡丹亭》在永嘉县文化中心举行排练仪式。

6月2日　上海昆剧团举办【传统·中国】端午节专场演出,赵文英、娄云啸、翁佳慧、罗晨雪、袁国良、陈莉分别演出《挡马》《琴挑》《泼水》。

6月5日　苏州昆剧院在太湖论坛"语言大会"演出《游园惊梦》。

6月10日至15日　江苏演艺集团昆剧院院李鸿良等13人应香港中华文化促进中心邀请,赴香港地区参加"2014中国戏曲节——昆剧名家演唱会、清唱雅集、昆曲论坛"的文化交流活动。

6月13至16日　由文化部非物质文化遗产司、中国昆剧古琴研究会主办,北方昆曲剧院承演的"良辰美景·2015非遗演出季"之昆曲专场在中山公园音乐堂和恭王府上演,以庆祝中国的第十个文化遗产日。

6月14日　浙江昆剧团在中国婺剧院演出《浣纱记》。

6月22日　北京市丰台区邮局牵手北方昆曲剧院联合举办了"中国古典文学名著——《红楼梦》（一）"特种邮票首发仪式暨北方昆曲剧院建院57周年个性化纪念邮品发行仪式,仪式在北方昆曲剧院举行。

6月23日　江苏省演艺集团昆剧院《南柯梦》在紫金大戏院参加江苏省舞台艺术精品工程验收演出。

6月25日　为纪念中法建交50周年,北方昆曲剧院应邀赴法国巴黎皮尔卡丹剧场演出《牡丹亭》。本次活动由北京市文化局和法国中国文化中心共同主办。

6月30日　北方昆曲剧院院长杨凤一等4人赴马耳他演出《牡丹亭·游园惊梦》。

7月

7月15日至21日　应香港明辉文娱有限公司邀请,永嘉昆剧团一行47人携《张协状元》及10出折子戏,赴港地区参加"2014香港戏曲节"活动。

7月30日　北方昆曲剧院昆剧《白兔记·咬脐郎》在中国评剧大剧院首演。

7月31日　浙江昆剧团新版昆剧《红梅记》在杭州红星剧院上演。该剧由昆剧团倾力打造,是国家昆曲艺术抢救、保护和扶持工程资助剧目之一。

8月

8月　江苏省演艺集团昆剧院新创剧本《曲圣魏良辅》研讨会在昆山召开。

8月1日至31日　上海昆剧团举行"艺德兼修,承戏传人"第五季夏季集训。集训围绕"出人出戏,以戏带人,承戏育人"的主旨,做到"传承经典,演绎经典,打造经典"。

8月9日　永嘉版《牡丹亭》在县文化中心首演,接受文化部领导审查汇报演出。10日上午,在县文化中心举行昆曲专家评论会。

8月12日　苏州昆剧院在德国柏林市海军上将宫殿音乐厅演出《牡丹亭·游园·惊梦》。

8月18日　北方昆曲剧院"2014台湾行"全体成员到达台湾省。此行是为纪念曹雪芹逝世250周年而举办的系列活动,将演出《续琵琶》《红楼梦》（上下本）和经典折子戏共5场。

8月24至27日　浙江昆剧团一行演职人员30多人分别前往龙游县塔石镇童岗坞村、遂昌县石练镇淤溪村、平阳县腾蛟镇溪头街村凤巢乡社区和温州瓯海区丽岙街道杨宅村演出。

8月25日至9月29日　江苏省演艺集团昆剧院李鸿良和钱振荣二人应台湾财团法人辜公亮文教基金会邀请，分两批赴台湾省参加李宝春与台北新剧团新编京剧《知己》及新老戏《云罗山》的排练和演出活动。

9月

9月1日至8日　上海昆剧团赴深圳、香港演出精华版《长生殿》《雷峰塔》和《景阳钟》。

9月18日　上海昆剧团在太仓大剧院演出《墙头马上》。

9月20日　上海昆剧团举办"娃娃爱戏日"活动。

9月21至28日　江苏省演艺集团昆剧院孙晶等9人赴香港地区参与2014年荣念曾剧场《观天》和《备忘录》的艺术交流活动。

9月23日　北方昆曲剧院《红楼梦》作为唯一的受邀表演节目，在第六届戏剧奥林匹克新闻发布会上演出。

9月24日　苏州昆剧院在苏州昆剧传习所演出实景版《游园惊梦》。

9月28日至10月9日　江苏省演艺集团昆剧院李鸿良等9人赴日本横滨参与《Bank AR Life 4 东亚之梦》当中的昆曲演出和昆曲工作坊等艺术交流活动。

9月28日　浙江昆剧团携新戏《奈何天》赴宁波理工学院演出，这是浙江昆剧团今年"高雅艺术进校园"的第四站。

10月

10月3日至4日　兰庭昆剧团在台北市政府亲子剧场演出《又见百变昆生》经典折子戏选粹。

10月9日　上海昆剧团赴义乌演出《夜奔》《游园》《扈家庄》。

10月11日　上海昆剧团在金华大剧院演出《川上吟》。

10月15日至16日　上海昆剧团在泰州大剧院演出《川上吟》。

10月22日　江苏省演艺集团昆剧院全明星版《桃花扇》受邀演出于东南大学九龙湖校区。

10月26日　上海昆剧团在群艺馆星舞台演出《潘金莲》。

11月

11月1日至2日　浙江昆剧团根据佛典《十奢王缘》改编的《无怨道》在香港志莲净苑首演。

11月3日至9日　江苏省演艺集团昆剧院举办"2014朱鹮艺术节"。

11月8日　永嘉昆剧《荆钗记·见娘》选段在浙江绍兴市文化中心剧场展演。本次演出是2014"中国腔·中国梦"全国小戏精品展演活动之一，由浙江省文化厅、绍兴市人民政府主办。

11月9日　上海昆剧团举办《川上吟》新闻发布会。

11月11日　浙江昆剧团《牡丹亭》剧组走进位于东海之滨的舟山浙江海洋学院。

11月14至16日　上海昆剧团赴台湾省演出《墙头马上》《琵琶记》以及其他经典折子戏。

11月15日　北方昆曲剧院《红楼梦》作为第六届戏剧奥林匹克昆剧剧目，在首都剧场上演。

11月19日、20日　中国戏曲学院昆曲专业学生在中国戏曲学院大剧场进行了两台昆剧剧目实践演出。

11月22日至12月21日　台北昆剧团在台北市锦安二活动中心举行昆曲推广研习，其中小生组教授《琵琶记·书馆》，旦角组教授《琵琶记·廊会》，分别由上海昆剧团周志刚及朱晓瑜两位老师教授。

11月25日至26日　上海昆剧团赴成都演出《长生殿》。

11月27日　上海昆剧团赴湖南郴州演出折子戏。

11月29日至12月28日　台北昆剧团在台南市西华街57号"中华日报"开办《昆曲步步娇》研习，由上海昆剧团周志刚、旦角演员朱晓瑜教授《西厢记·佳期·临镜序》《牡丹亭·游园·皂罗袍》。

12月

12月2日至4日　浙江昆剧团《大将军韩信》在杭州剧院首演，此剧是经过三年反复创作修改整理而成。

12月3日　北方昆曲剧院三台大戏《影梅庵忆语——董小宛》《续琵琶》《红楼梦》在上海举行的第八届东方名家名剧月开幕式上演出。

12月8日　北方昆曲剧院昆剧电影《红楼梦》荣获第10届摩纳哥国际电影节天使奖，同时王大元、董为杰作曲的音乐获得最佳原创音乐奖；彭丁煌设计的服装荣获最佳设计奖。

12月9日至2015年1月12日　江苏省苏州昆剧院新剧院落成投入使用，并开展"源远流长　盛世留芳"系

列活动。

12月13日至14日 文化部艺术司、北京市文化局主办"名家传戏——2014全国昆曲《牡丹亭》传承汇报演出"以昆曲"大师版"《牡丹亭》在北京天桥剧场的上演开启了序幕。之后,全国七大昆剧院团各自在京城上演了不同版本的《牡丹亭》,包括江苏省演艺集团昆剧院的南昆版《牡丹亭》,湖南省昆剧团的天香版《牡丹亭》,上海昆剧团的典藏版《牡丹亭》,永嘉昆剧团的永嘉版《牡丹亭》,北方昆曲剧院的大都版《牡丹亭》,江苏省苏州昆剧院的青春版《牡丹亭》,浙江昆剧团的御乐堂版《牡丹亭》。

12月13日 苏州昆剧院举办"兰韵幽香——苏昆经典折子戏展演"。

12月16日 北方昆曲剧院昆曲交响清唱剧《红楼梦》在保利剧院演出。

12月20日 上海昆剧团在清华大学演出《牡丹亭》。

12月13日 苏州昆剧院在新剧院演出《牡丹亭》,主演是王芳和石小梅。

12月24日 台北昆剧团在台湾省艺术教育馆南海剧场举行昆剧折子精选公演,剧目有《孽海记·思凡》《疗妒羹·题曲》《牡丹亭·寻梦》《牡丹亭·写真》。

12月31日 苏州昆剧院在新剧院演出《白兔记》,王芳主演。

后　记

首部《中国昆曲年鉴2012》于2012年6月第五届中国昆剧艺术节问世，至今已连续编辑四年。现在《中国昆曲年鉴2015》已经编辑完稿，即将付印。

《中国昆曲年鉴》编纂委员会由文化部艺术司主持，编辑工作由苏州市文广新局承担。苏州市档案局肖芃局长和苏州市档案馆专业人员就年鉴编辑工作提供专业性建议，使本年鉴编纂更具专业化。

《中国昆曲年鉴2015》编纂工作自2015年3月启动，历经六个月，获得了七个昆剧院团和台湾昆剧团的支持。

全书目录由汪榕培教授译为英文。

图片，除个别署名者，均为各昆剧团拍摄、提供。

《中国昆曲年鉴》编辑部设在苏州大学。主编外，艾立中、鲍开恺、庄吉、李蓉、孙伊婷、谭飞、郭浏、陈晓东、刘潇等承担各自的联络、搜集、编辑工作。

敬请昆剧界人士、专家学者批评指正，提供信息、资料。

联系邮箱：lxcowboys@qq.com。

朱栋霖
2015年8月30日